빈센트를 위해

한스 라위턴 지음 ─ 박찬원 옮김

빈센트를 위해

Alles voor Vincent

요 반 고흐 봉어르, 빛의 화가를 만든 여성

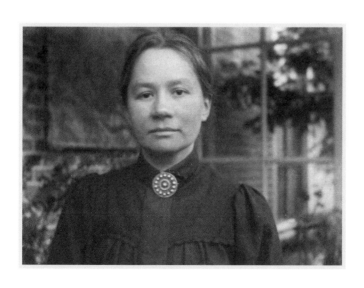

아트북스

CONTENTS

CONTENTS

서문

암스테르담 아가씨

네덜란드 암스테르담의 반고흐미술관은 세계적으로 유명하다. 매해 수백만 명이 방문하며, 직접 가본 적 없는 사람도 그 존재는 안다. 하지만 이 미술관이 어떻게 세워졌고 어떤 재단의 후원을 받는지, 그 역사를 자세히 아는 사람은 많지 않다. 그리고 이 미술관의 반 고흐 작품 상당수가 한때는 암스테르담에서 남서쪽으로 30킬로미터 가까이 떨어진 작은 도시 뷔쉼의 저택 다락에 보관되어 있었다는 걸 아는 사람은 더 적다.

요 반 고흐 봉어르와 그녀의 어린 아들 빈센트는 1891년 4월, 코닝슬란 4번지에 있는 바로 그 저택, 빌라헬마로 이사했다. 테오와 결혼한 후 파리에서 18개월 동안 행복하게 지낸 뒤였다. 화가 빈센트 반 고흐의 동생인 테오와 요는 1889년 결혼했다. 그러나 운명은 잔인했다. 빈센트가 사망하고 얼마 되지 않아 1891년 1월, 테오도 세상을 떠났다. 스물여덟 살이었던 요는 그 순간부터 한 살도 채 되지 않은 아기를 홀로 키워야 했다. 그녀는 또한 막대한 유산을 물려받은 상태였다. 미술상이었던 테오는 형 빈센트에게 경제적인 지원을 해주고 그 대가로 형의 작품 대부분을 소장했다. 요와 아들 빈센트가 이 회화와 드로잉 작품들을 테오의 다른 미술 소장품들과 함께 절반씩 물려받았다. 빈센트가 겨우 한 살이었기 때문에 요는 자연스럽게 후견인이 되었고 아들이 스물한 살이

될 때까지 그의 자산을 관리했다.[1]

요는 테오가 사망한 뒤 파리로 돌아가지 않았다. 친구들의 조언에 따라 뷔쉼으로 이사했고 몇 달 후 빌라헬마에 하숙집을 차렸는데, 당시 혼자 사는 여성에게는 흔한 일이었다. 그녀는 열정적으로, 결단력 있게 일을 추진했다. 이사 직후에는 1만 2,600길더에 상당하는 화재보험에 가입했다. 1891년 4월 18일 작성된 보험증서에는 다음 품목이 포함되어 있었다.

빈센트 반 고흐 회화 200점 2,000길더
빈센트 반 고흐 드로잉 포트폴리오 1권 600길더.[2]

매우 흥미로운 자료인 이 보험증서를 살펴보면 숫자와 금액이 현재 우리가 아는 지식과 상당히 어긋난다는 사실을 알 수 있다. 우리는 작품이 그보다 훨씬 많았음을 안다. 요의 회계장부에 따르면 1891년 4월부터 요가 사망한 1925년 9월까지 반 고흐 소장품 중 최소 247점(회화 192점과 종이에 그린 작품 55점)이 판매되었고 심지어 누락된 사항도 있었다.[3] 200이라는 숫자는 너무 낮은 추정치다. 1962년 요의 아들 빈센트가 회화 209점과 드로잉 490점을 빈센트반고흐재단에 기증했고[4] 이 작품들이 현재 반고흐미술관 소장품의 핵심을 이루고 있다.

뷔쉼에 있는 요의 집 벽은 그림으로 뒤덮여 있었고, 테오와 빈센트가 남긴 편지와 서류(사진과 스케치북 포함)는 전부 장 안에 보관되어 있었다. 그렇다 해도 반 고흐 작품 대부분은 다락에 있었다. '안전'과 '보험에 들었다'는 것은 상대적인 개념이다. 화재보험에 가입하면 안심이 되고 이는 어느 정도 괜찮은 생각이긴 하나 만약 빌라헬마가 1891년 화염에 휩싸였더라면 어떻게 되었을까? 그 결과는 감히 상상조차 할 수 없겠지만 분명 유럽 현대미술의 발전 방향은 아주 달라졌을 것이다.

충분히 이해할 수 있는 일이지만 (우리) 관심의 대상은 빈센트와 그의 동생

테오였고, 테오의 미망인 요는 그늘에 가려 있었다. 그러나 그녀는 누구보다 주목받을 자격이 있었다. 빈센트 반 고흐가 사망 후 그렇게 유명해진 것은 단순히 그의 작품이 뛰어났기 때문만이 아니라 상당 부분 요의 끈질긴 노력 덕분이었다. 이 일대기는 요의 꺾이지 않는 의지, 아낌없는 헌신, 놀랍도록 다층적인 그 인생을 다룬다.[5] 35년 동안 그녀는 빈센트 반 고흐의 예술작품이 인정받을 수 있도록, 전 세계에 명성을 떨칠 수 있도록 외곬으로 최선을 다했다. 그의 예술에 대한 크나큰 사랑, 그의 재능에 대한 흔들리지 않는 믿음, 활력 넘치는 성격 덕분에 요는 남성 지배적인 사회에서 굳건히 버티며 반 고흐의 작품을 보호하고 전파하는 임무를 해낼 수 있었다. 유산 관리인으로서 그녀는 후일 반 고흐 숭배의 기반이 된다. 그녀의 사망 후에는 아들이 그 책무를 성실히 이어갔다. 사실 그는 이 일이 자신의 의사대로가 아니라 억지로 떠맡겨진 것이라 말하기도 했다. 1973년 반고흐미술관 개관식 연설에서 그는 "그 많은 그림 가운데서 태어나게 해달라고 한 적은 없지만, 싫든 좋든 그 소장품들을 감당해야 했다"라고 말했다.[6](컬러 그림 1)

요 인생의 전환점

한 사람의 인생 이야기는 탄생, 환경, 시대 못지않게 사건, 성공, 재난에 의해 결정된다. 그러한 결정적 순간들이 그녀의 인생에서 여러 번 일어난다.[7] 해부학 조수助手 에뒤아르트 스튐프와의 결별도, 민 도르만과 카토 스튐프의 죽음도 그런 순간이었다. 요는 이들 가까운 친구들의 때 이른 비극적 죽음을 받아들이기 힘들어했다. 오빠인 안드리스가 일찍이 파리로 이주한 일도 그녀에게 큰 영향을 미쳤다. 그녀에게 늘 우상과도 같았던 오빠였기 때문이다. 그녀는 같은 방식으로 자신을 헌신할 수 있는 사람을 오랫동안 찾아 헤매었고, 처음으로 그럴 수 있다고 생각한 대상이 테오 반 고흐였다. 그와 운명을 함께하기로 마음먹은 것이 그녀 평생 가장 중요한 결정이었다. 당시 요는 스물여섯 살이었다. 요와 테오

의 결혼생활은 행복했으나 겨우 2년밖에 지속되지 못했다. 그럼에도 이는 그녀의 남은 인생의 방향을 완전히 바꾸어놓았다. 테오가 그녀에게 아들 빈센트("그는 나의 위안이자 보물이며 나의 모든 것이다"[8])뿐만 아니라 형 빈센트의 막대한 유산도 남겨주었기 때문이다. 요는 남은 평생을 이 두 빈센트에게 헌신하게 된다. 두 빈센트를 사랑했고, 무엇보다 테오를 너무나 사랑했기 때문이다. 그 헌신은 끔찍한 충격이었던 테오의 너무 이른 죽음을 견디는, 한편으로는 극복하는 방법이었다. 그녀는 이름이 같은 두 사람에게 집중하면서 테오 곁을 지킨 것이다. 이후 그녀 삶의 중요한 순간들은 모두 그로부터 나왔다. 하나는 1905년 그녀가 기획했던 암스테르담 시립미술관의 반 고흐 전시회가 엄청난 성공을 거두었다는 것이고, 또다른 하나는 빈센트와 테오가 주고받은 편지 모음을 1914년 출간한 일이다. 서간집은 대중에게 빈센트 반 고흐의 삶과 작품을 새롭게 발견할 수 있는 길을 열어주었다.

또다른 중요한 변화를 가져온 것은 1901년 요의 두번째 결혼이었다. 재혼한 남편은 화가이자 미술비평가인 요한 코헌 호스할크였고, 그와의 결혼생활이 순탄하지만은 않았다. 주저했던 결혼 결정은 다가올 어려움의 암시였는지도 모른다. 요한은 지적이고 예술 감각이 뛰어났지만 동시에 변덕스러웠고 신경질적이었으며 이미 은퇴한 상태였다. 요와 교제하던 초기 그는 추진력과 끈질긴 인내심에서 비롯한 그녀의 거센 성품이 바람직하지 않다고 편지에 쓰기도 했다.

> 나의 소중한 당신, 그대에겐 인내심, 강인함과 더불어 진정한 여성다운 차분함, 부드러움, 섬세한 감성과 사고력이 있습니다. 성격이 거세졌을지라도 내가 그 인내심을 높이 사지 않는다는 생각은 하지 말아줘요. 그러나 당신에게 진정한 여성다움이 없었다면 나는 당신을 사랑하지 않았을지도 모릅니다.[9]

두 사람 모두 까다로웠고 성격 차이가 컸음에도 그들은 10년 동안 함께하면서 서로에게 의지했다. 평안한 세월은 아니었다. 요는 두 남편 모두를 일찍 보

내는 불운을 겪는데 테오는 33세에, 요한은 38세에 세상을 떠났다.

이 모든 것과 별개로 요가 걸었던 또다른 흥미로운 여정이 두 가지 있다. 첫째는 그녀가 교사와 번역가로 일했다는 사실이다. 고등학교 졸업 후 그녀는 자격증을 얻어 네덜란드의 여러 여학교에서 영어를 가르쳤다. 그후 명망 있는 번역가가 되어 그녀가 옮긴 소설과 단편 들은 『더암스테르다머르De Amsterdam-mer』 『더크로닉De Kroniek』 『벨랑 엔 레흐트Belang en Recht』 같은 매체에 실렸다. 수련 과정, 번역 작업, 교직생활, 문화에 대한 끊임없는 갈망 덕분에 그녀는 교육 활동과 자기계발을 이어가는데, 이는 19세기 후반 여성해방운동의 첫 물결과도 어느 정도 맞물리는 시기였다.

두번째 여정은 사회주의운동으로 이어졌다. 가정교육 덕분에 요는 일찍이 정의감이 강한 사람으로 자랐다. 그녀는 사회의식을 지녔고 인류와 사회가 완벽을 향해 나아가는 길과 그 과정에서 여성이 차지할 새로운 지위에 대해 낙관적이었다. 오랫동안 그녀는 사회민주노동당(SDAP)에서 활동하고 여성운동에 참여했으며 온건한 페미니즘 잡지 『벨랑 엔 레흐트』에 기고했다.

종국에는 아들 빈센트만이 그녀가 무조건적인 사랑을 느낀 유일한 사람이었다. 대학에서 기계공학을 전공한 빈센트는 때로 그녀의 지나친 사랑에 숨막혀했고 느꼈고 상당히 버거워하며 간신히 견뎌내기도 했다. 그래도 어머니의 말년에는 그 역시 좀더 차분하게 그 사랑을 받아들일 수 있었다.[10] 요는 아들 빈센트와 그의 아내 요시나 비바우트와 매우 가까이 지내며 그들에게 상당히 의존했다. 그녀는 삶 막바지에 이르러서는 손주들에게서 큰 기쁨을 얻었다. "젊은 사람들이 나이든 어머니를 상당히 좋아했고, 어머니도 그들을 아꼈다." 빈센트는 차분한 여생을 보내던 말년, 요의 역할에 대해 이렇게 썼다. "어머니는 소박한 일에 감사하며 늘 따뜻하게 곁을 지키는 분이었다."[11] 집안에서 요는 '좋은 어른'이었다.[12] 이 시기 요는 예전에 비해서 여유로운 마음으로 꾸준히 반 고흐의 작품을 판매하고 협상하는 일을 했다. 또한 빈센트의 편지를 영어로 번역하는 데 전력을 다하고 출간할 출판사를 물색했다. 요는 편지 3분의 2가량을 번역한

암스테르담 아가씨

"테오가 암스테르담 아가씨와 약혼했고 곧 결혼할 거라는 것을 알았나?" 1889년 1월, 빈센트 반 고흐는 네덜란드 빈스호턴에 있던 동료 화가, 아르놀트 코닝에게 보낸 편지에 이렇게 썼다. 그는 동생이 평소와 달리 행동하는 것이 이 결혼 때문이라고 생각하는 듯했다. "자네가 테오에게 보낸(나는 그렇게 믿네) 자네의 습작을 전혀 보지 못했어. 내가 그렇게 교환하자고 했는데도 말일세. 다른데 정신이 팔린 듯한 테오 때문인가, 아니면 우리가 너무 멀리 떨어져 있기 때문인가?"¹³ 빈센트는 그때까지 요를 만나지 못했지만 테오는 1888년 12월, 프랑스 아를의 병원으로 빈센트를 만나러 갔을 때 이미 그녀에 대해 자세히 들려주었다. 형제는 네덜란드 노르트브라반트주에서 보냈던 어린 시절처럼 침대에 나란히 누워 이야기를 나누었다. 테오는 어머니에게도 결혼 이야기를 했고, 어머니는 즉시 다정한 답장을 보내왔다. "쥔더르트 이야기는 정말 감동적이구나, 한 베개를 베다니."¹⁴ 며칠 후 테오는 요에게 빈센트의 상황에 대해 말했다. 그가 그녀에게 형 문제를 처음으로 이야기한 편지였다. 그다지 좋은 소식은 아니었다. 형은 자신들의 결혼식에 진심으로 참석하고 싶어하나, 발작 후 제정신이 아니어서 그럴 수 없다는 내용이었다.

작년에 형은 내게 당신과 결혼하라며 격려를 아끼지 않았어요. 상황이 달라서 우리 일이 어떻게 진행되는지 알았더라면 형은 진심으로 축복해주었을 겁니다. 형이 내게 얼마나 큰 의미인지, 그리고 내 안의 모든 훌륭한 것을 키우고 가꾼 사람이 형이라는 것을 당신도 알지 않습니까. 우리가 함께 사는 동안에도 나는 형이, 가까이 있든 멀리 있든, 어떤 의미로든 우리 두 사람에게 여전히 언제나처럼 조언자이자 형제로 남아주길 원했을 겁니다. 이제 그 희망은 사라졌고, 그

점에서 우리 둘 다 가엽게 되었네요.

극도로 슬픈 상황에서 테오의 유일한 걱정은 훗날 사람들이 형을 미치거나 정신이 혼란스러운 사람으로 보는 일이었다. 그는 요도 같은 생각일 거라 추측한 듯하다.

우리는 그의 기억을 기릴 겁니다. 사랑하는 그대여, 그렇게 할 거죠? 지금도 나는 집에서 온 편지를 읽고 가족이 측은히 여기는 마음을 느낍니다. 빌만 제외하고요. 빌은 형의 정신이 실제로 줄곧 온전하지 않았다고 확신해요.[15]

많은 것을 드러내는 이 구절은 뒤늦게 다시 보니 거의 강력한 권고처럼 읽힌다. 세상과 맞서, 이 경우 그의 가족까지 포함된 세계와 대항해 동맹을 맺자고, 한 팀이 되자고 설득하는 글이다. 빈센트에 대한 기억을 보존하고 지키는 일, 그것이 테오에게는 그 무엇보다 중요했다. 테오는 이 일이 매우 중대하고 본질적이라 느꼈다. 하지만 가장 광범위한 결과를 맞이한 사람은 다름 아닌 요였다. 그녀의 운명은 영원히 봉인된 것이다. 아들의 행복이 그 무엇보다 우선이었지만("나에게는 한 가지 목표밖에 없다. 할 수 있는 한 아들을 건강하고 행복하게 키우는 일이다"[16]) 요는 테오가 세상을 떠나자마자 곧 두번째 목표와 마주하게 된다. 시아주버니 빈센트의 유산을 돌보는 일이었다. 이 전기의 제목인 '빈센트를 위해'는 그녀 인생의 이 두 가지 목적을 반영한 것이다. 그리고 이 구절 뒤에서 늘 들려오는 또하나의 소리가 있다. '그리고 모두 테오를 위하여.'

베테링스한스 출신인 이 암스테르담 아가씨는 지적이었고, 평생 스스로를 통찰하고자 애썼다. 우아한 사람이 되고 싶어했고, 자신의 단점도 예리하게 인식했다. 짙은 갈색 눈, 둥근 얼굴, 검은 머리의 그녀에게는 동양적인 분위기가 희미하게 풍겼다. 키는 157센티미터 정도로 작았다. 그녀가 사랑했던 테오와 요한도 키가 작은 편이었다.[17] 그녀는 '색이 조화로운' 옷을 좋아했고 발을 감추는

긴 치마를 입었다. 요는 인생을 매우 진지하게 받아들였고 유머 감각이 거의 없었다. 친구들에 따르면 체스를 잘 두었고 어떤 일에든 휘둘리는 법이 없었으며 분별력 있고 섬세하고 친절했으며, 하숙집 손님들에게 극진했다.[18] 친구들과의 우정은 매우 돈독했고 책임감도 강했다. 그녀는 많은 일과 의무를 감당했고, 특히 아들 빈센트를 키우는 일에는 더욱더 그랬다. 요의 성격에는 여러 요소가 복합되어 있었다. 그녀는 자신이 조용하고 내성적이라고 수차례 묘사했으나 한편으로는 반항심도 커서 독립을 강렬히 열망했다. 결혼 전에는 자신감이 없고 다소 몽상적이었으며 늘 누군가의 인도를 필요로 했다. 1891년, 갑자기 모든 것을 혼자 헤쳐나가야 하는 상황에 놓인 후로 이 우유부단함은 결단력과 추진력으로 빠르게 바뀌어갔다. 가족과 친구에게서 상당한 도움과 지원을 기대할 수 있었고, 실제로 망설임 없이 그 도움을 받았음에도(생애 다양한 시점에 영향력 있는 사람들의 지원을 받았다) 그녀는 당시의 예의에 어긋나지 않는 한 스스로 선택하고 결정했다. 그리고 이 과정에서 집요하고 단호했다.[19] 다들 그렇듯 이 모든 토대는 어린 시절 마련되었다.

연 구 자 료

전기를 쓴다는 것은 누군가의 삶이 남긴 흔적에 많은 시간을 할애하는 일인데 종종 그 정확한 상황을 파악하기가 힘들다. 한 삶을 묘사하는 일은 그 인물을 되살리는 시도인 동시에 발견해가는 항해이기도 하다. 인물이 하거나 하지 않은 일에 대한 동기와 이유가 무엇인지 찾는 것은 어려운 문제다. 군이 말할 필요도 없이, 보이는 것과 보이지 않는 것들을 재구성하는 데는 상당히 많은 자료가 디딤돌이 되어주었다. 수많은 편지, 요의 일기, 아들 빈센트의 일기 일부, 집 안의 책들, 회계장부, 수십 장의 사진, 요의 출간물과 여러 일간지, 주간지에 실린 번역작품, 목격자들의 다양한 기록 등을 나는 마음껏 참고할 수 있었다. 그러나 말라버린 잉크가 남긴 것에서 얼마나 많은 것을 꺼낼 수 있을까?[20]

이런 자료들이 조심스럽게 활용되어야 한다는 것은 두말할 필요도 없다. 요는 이에 대해 직접 경고를 했었다. 그녀는 첫 일기를 반쯤 썼을 때 자신이 그 지점까지 스스로를 어떻게 기록하고 있었는지 깨달았다. "누군가 이 일기장을 들춰본다면 내 성격에 대해 잘못된 인상을 받을 것이 틀림없다."[21] 그리고 전기 작가로서는 더욱 당황할 수밖에 없는 이야기를 덧붙였다. "나는 내 마음의 진짜 상태와 감정에 대해서는 절대 쓰지 않는다."[22] 그렇다고 이를 이유로 이 탐험을 포기할 수도 없는 일이다. 어쨌든 남은 것은 많으니까. 요의 일기에는 진심이 그대로 표출된 부분이 많았고, 1881년 기록에는 이를 두고 "내 내적 삶의 거울"이라고 분명하게 묘사했다.[23] 그녀는 소녀 시절 자신에 대해 놀라울 정도로 비판적이었다.

17세에서 34세(1880년 3월부터 1897년 5월까지로 중간중간 긴 공백도 있다)까지 쓴 일기 네 권을 보면 그녀의 직업과 사고에 대해 잘 이해할 수 있다. 이 일기들은 최근 완전히 디지털화되어 온라인으로도 읽을 수 있다.[24] 단정한 글씨로 수백 페이지에 걸쳐 쓴 일기에는 사소한 일화와 진지한 생각이 담겨 있다. 요는 자신이 아는 사람들, 가족, 친구, 선생님, 다니던 교회 목사 등에 관해 썼다. 읽은 글, 참석했던 콘서트와 공연에 대한 감상도 기록했다. 일기 쓰기를 통해 그녀는 자신에 대해 더욱 깊이 인식한 듯하다. 때로는 어떤 글을 읽고 또 읽으며 기뻐하기도 했다. 그녀는 인생의 동기와 야망, 부끄러움, 실망, 갈망, 사랑 등을 최대한 정직하게 글로 표현하기 위해 애쓴 듯 보인다. 따라서 그녀의 일기는 비록 파편적일 수밖에 없음에도 의식적인 자화상을 보여준다. 1892년 2월, 그녀는 일기가 얼마나 중요한지 깨닫는다.

나는 지금껏 일기를 꾸준히 써왔고, 앞으로도 성실히 써나갈 것이다. 나중에 아이가 어머니의 삶에 대해, 어머니가 무엇을 생각하고 느끼고 원했는지에 대해 최소한 어떤 견해는 가질 수 있어야 할 것이다. 어머니의 일기, 그리고 아버지와 큰아버지에게서 받은 편지를 통해 아이는 과거 그들이 어떤 삶을 살았는지

재구성할 수 있을 것이다.[25]

요의 아들 빈센트는 어머니가 남긴 기록을 그녀가 원했던 대로 활용하며 훗날 반 고흐 서간집에도 인용한다.[26] 아들 역시 일기를 썼으며 그 역시 이 전기 집필에 중요한 자료가 되었다. 그의 일기는 그와 어머니의 관계며 어머니에 대한 그의 생각을 밝혀주기 때문이다.

일기 외에도 요의 삶을 재구성하는 데 결정적인 역할을 한 것은 편지였다. 편지 수백 통이 남아 있는데 친구, 부모, 오빠 안드리스, 테오, 아들 빈센트 등과 주고받은 것이다. 이 편지 대부분은 반고흐미술관에 보관되어 있다. 오늘날까지도 때때로 편지들이 발견되어 소장품에 추가되는 놀라운 일이 일어난다. 예를 들면 2008년 5월, 빈센트반고흐재단 이사인 실비아 크라머르가 주목할 만한 편지들을 발견했다. 화가 이사크 이스라엘스가 요에게 보낸 미출간 편지 102통과 엽서 13장, 그림엽서 2장 등이다. 이 편지들은 줄곧 실비아의 어머니인 마틸더 크라머르 반 고흐가 소장하고 있었다. 그녀는 빈센트의 딸이자 요의 손녀였다. 이 편지들은 이제 빈센트반고흐재단이 소장하고 있다. 대부분 날짜가 없지만 1891년 2월에서 1924년 1월에 걸쳐 쓰인 편지로, 지금까지 대중에게 잘 알려지지 않은 짧지만 강렬했던 한 관계를 드러낸다.[27] 이사크와 요는 처음에는 친구였지만 한동안 연인으로 지냈고, 나중에는 매우 가까운 친구로 우정을 유지했다. 우리가 아는 한 요가 이사크에게 보낸 편지 중 현존하는 것은 없다.

오빠 안드리스가 부모에게 보낸 편지는 요 역시 읽었는데, 요의 어린 시절을 잘 알 수 있는 내용이 담겨 있다. 가족에게 어떤 일이 있었는지, 어떤 주제들이 그들의 관심사였는지 들려준다. 음식, 옷, 개인위생 같은 일상적인 주제도 있고 인간관계 유지 혹은 문학, 음악, 미술관과 극장 방문을 통한 예술적이고도 지적인 소양 개발 등 보다 고차원적인 주제도 있다. 요는 호기심이 많고 책도 많이 읽었다. 단순히 즐거움과 기분전환을 위해서가 아니라 어릴 때부터 독서

가 절대적으로 필요한 부분이었기 때문이다. 공감되는 소설 속 인물들의 생각
과 행동에서 그녀는 삶을 지탱할 힘을 얻었다.

요가 편지를 통해서 가장 친밀하고 강렬한 마음을 주고받은 사람은 테오
였다. 편지 대부분은 약혼 시기에 주고받은 것이고, 결혼 후에는 그다지 많지
않았다. 모두 합쳐서 101통이 남아 있다. 2024년 현재까지는 요의 편지들 중
테오와 주고받은 것만이 출간되었는데, 매혹적이고 감동적인 내용 때문이기도
하지만 무엇보다 그 편지들을 통해 빈센트의 삶에서 비극적인 시기를 잘 알 수
있기 때문이었다.[28]

요의 사적인 편지도 많이 남아 있지만 그래도 편지 대다수는 사업과 관련
된 것이다. 세월이 흐르면서 전시 기획자, 미술품 딜러, 출판사와 접촉하는 일이
늘고 고국과 해외에서 오는 편지는 계속 쌓여갔다.

상당수는 보존되었으나 전부는 아니다. 부분적으로는 요가 스스로 선택
한 행동 때문이었다. 1889년 1월에 썼을 것으로 추측되는 편지에서 그녀는 이
렇게 밝혔다. 파리로 출발할 준비를 하며 테오에게 쓴 편지였다. "조금이라도
흥미롭게 생각하는 편지들을 열심히 보관했지만 이젠 정말로 편지를 버리기 시
작해야겠어요."[29] 실제로 그녀가 편지들을 버렸을 가능성이 크고, 그러지 않았
더라도 그녀의 아들이 주저하지 않고 처분했을 것이다. 적어도 빈센트의 일기(몇
십 년 후 쓰였다)에 따르면 그에게는 대단한 정리 습관이 있었던 것으로 보인다.

> 어머니가 보관하셨던 편지 상자가 하나 있었다. 요스와 내가 1920년 전후에 쓴
> 편지들이었다. 혹시나 해서 일부 열어보니 일반적인 얘기는 거의 없고 모두 개
> 인적인 내용이었다. 그래서 전부 다시 읽어보지 않고 내 방 벽난로에서 태워버
> 렸다.[30]

요의 생애 후기에 주고받은 편지는 많지 않다. 그녀가 가족과 가까이 살았
고 그 무렵 전화도 발명되었기 때문이다.[31]

앞서 언급한 회계장부에도 일기와 편지 못지않게 요의 인생에 대해 중요한 정보가 있다.[32] 그녀를 통해 반 고흐의 작품을 구매한 사람과 기관, 회화와 드로잉 판매 가격이 상당히 정확하게 기재되어, 그녀의 생애 동안 반 고흐의 작품 가격이 엄청나게 오르는 과정을 추적할 수 있다. 그렇긴 하지만 요의 회계장부가 이 전기의 유일한 자료가 될 수는 없는데, 그녀가 작품을 판매용으로 내놓지 않았거나 한 점도 팔지 않은 전시회도 있었기 때문이다. 따라서 이 책은 그 목적에 맞게 요가 협업한 모든 반 고흐 전시회를 바탕으로 작업되었다. 달리 말하면 그녀가 실제로 작품을 판매한 전시회만 조사한 건 아니라는 뜻이다. 전시회는 반고흐도서관의 방대한 서류와 문헌을 기반으로 재구성되었으며, 작품을 판매한 전시회와 '일반' 전시회, 두 카테고리 모두 이 책에 등장할 것이다. 모든 전시회를 들여다볼 시도는 하지 않았다. 요가 소장품을 제공한 수많은 전시회 중 가장 핵심적이고 주목할 만한 것들만 이야기할 생각이다. 그녀가 접촉한 개인 소장자 중에서도 가장 인상적인 사람들만 다룰 것이다. 전시회는 여러 다양한 이유로 요에게 매우 중요했을 터이다. 때로는 미술평론가와 기획자의 설득으로, 때로는 국제적인 중요성 때문에, 그리고 주로는 사회적인 동기 때문에 요는 전시회를 준비했다.

이 책은 2019년, 네덜란드에서 먼저 출간되었다. 여기저기 수정 작업을 했다. 테오와 요의 서신은 네덜란드어판 『짧은 행복Kort geluk』(1999)의 영어 번역본에서 가져왔으며 몇 가지 사소한 수정을 거쳤다. 중요한 변경 사항도 두 가지 있다. 첫째는 빈센트가 성년이 된 해인데, 1915년이 아닌 1911년이 맞는다. 둘째는 귀스타브 코키오가 쓴 중요한 메모에 관한 것이다(이 책 14장 401쪽 참조). 코키오는 반 고흐에 대해 더 많은 것을 알기 위해 1922년 6월, 암스테르담의 코닝이네베흐 77번지로 요를 방문했다. 그는 보고 들은 것을 작은 수첩에 적은 후 나중에 타이핑했고 그 광범위한 반 고흐 기록을 자신의 커다란 공책에 첨부했다. 이 공책에 따르면 안톤 크뢸러와 헬레네 크뢸러뮐러가 요의 소장품 전체를 사겠다고 제안했었다(나는 네덜란드어판(『모든 것은 빈센트를 위하여Alles voor Vincent』, 라위

턴, 2019, pp. 359~360)에서는 그 제안을 한 사람이 누구인지 알려지지 않았다고 썼었다. 코키오는 번호를 매긴 공책 페이지 사이에 새로운 메모를 끼워넣으면서 별도로 쪽번호를 매기지는 않았다. VGM, b7150(수첩, 쪽번호 없음)과 b3348(공책). 이 정보에 관해서는 룰리 즈비커르의 「거절할 수 '있는' 제안」(2021) 참조.

이 전기에서 나는 요가 어떻게 일을 시작했는지, 어떤 여정을 걸었는지, 어떤 결정을 내렸는지, 어떤 사람들을 만났는지, 즉 그녀가 자임한 과업을 어떻게 성취해나갔는지를 보여주고자 한다. 그녀에게도 일상이 있었다는 사실, 하숙집 손님들, 하녀들, 커가는 아들, 부모, 형제자매, 친구들, 책, 반려동물, 꽃이 만발한 정원으로 가득한 생활이 있었다는 사실은, 요가 특히나 이런 소소한 일상을 감사히 여겼다는 이유로 이 전기에서 더욱더 중요한 역할을 할 것이다. 그녀는 조지 엘리엇의 전기가 엘리엇과 그녀의 파트너 조지 헨리 루이스의 지적 교류를 다루지만 두 사람 관계에 대한 보다 자세하고 구체적인 이야기가 전혀 없는 점은 유감이라고 일기에 기록했다. "그들의 일상생활, 작지만 많은 것을 알려주는 이야기들이 빠져 있다."[33] 그녀에게는 분명 아쉬운 부분이었다.

요는 평생 책 읽기를 즐겼고 그중에서도 전기를 좋아했다. 무릎 위에 책을 놓고 앉은 모습을 찍은 그녀의 초기 사진도 있다.

존경받는 중산층 가족—봉어르

1862~1888

그럼 당신은 그냥 어때, 이니드 파커?
그 풍성한 치마를 모아쥐고
자전거 안장에 옆으로 앉아 타며
내게 1863년과 1931년 사이 무슨 일이 있었는지 말해주겠어?

—

빌리 콜린스[1]

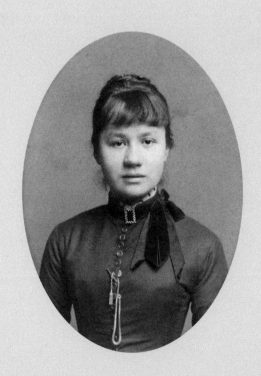

화목한 가정의 울타리 안에서
근심 걱정 없던 어린 시절

1862년 10월 4일은 바람도 없고 기온도 16도 정도로 낮았다. 이른 아침 요하나 헤지나 봉어르가 암스테르담 에헬란티르스흐라흐트 504번지에서 태어났다. 『엔에르세NRC』 신문에 헤르미나 루이서 베이스만과 헨드릭 흐리스티안 봉어르 주니어 부부가 "신의 은총으로" 건강한 딸을 낳았다는 소식이 실렸고, 이틀 후 요하나의 아버지(당시 34세였던 보험판매원)가 출생신고를 했다. 가족끼리는 요하나를 요와 '넷'이라고 부르곤 했다(앞으로 요로 표기한다―옮긴이). 요하나라는 이름은 어머니의 자매인 독신 이모 요하나 헤지나 베이스만의 이름을 따서 지은 것이다. 요는 중간 이름인 헤지나를 몹시 싫어해서 한 번도 사용하지 않았다.[2] 11월 2일 교회 역사 교수이자 목사인 빌럼 몰이 니우어케르크에서 요에게 세례를 베풀었다.

　한 기록에 따르면 그녀는 수두, 백일해, 홍역 등 당시 널리 퍼졌던 어린이 질병을 앓았다고 한다.[3] 태어난 지 거의 1년 후인 1863년 9월 24일, 그녀 어머니의 표현처럼 "천사 같은 작은 꼬마" 요와 헨드릭, 헤르미나 봉어르 가족은 제이스트로 이주해 그곳의 쥐스테르플레인에서 살았다.[4] 헨드릭은 윌트라옉튐 화재보증보험회사의 세 디렉터 중 한 사람으로, 곤란에 빠진 사업체 정리를 담당하는 '청산인'이었다. 그런데 윌트라옉튐은 번창하지 못하고 1865년 보험회사

자체가 청산되고 말았다.[5]

　가족은 다시 암스테르담으로 돌아왔다.[6] 헨드릭은 37세, 헤르미나는 34세였다. 여섯 명의 자녀를 둔 부부는 케이제르스흐라흐트 320번지로 이사한다.[7](컬러 그림 2) 이후 헨드릭 봉어르는 국제 운송 소식을 발행하는 일간지 『제이포스트Zee-post』의 편집자이자 발행인이 된다.[8] 1866년 그들은 시 외곽인 베테링스한스 159a로 이사해 그곳에서 12년을 살다가 몇 집 건너 121번지, 베테링플란춘공원 맞은편으로 옮긴다. 이후 1895년 4월부터는 1885년 개관한 국립박물관이 내려다보이는 베테링스한스 집에서 살았다.[9]

　독사진을 찍기 위해 사진사는 요를 테이블 위에 앉히고 발은 의자 위에 두게 한 뒤 무릎에는 판화집 한 권을 올렸다.(컬러 그림 3) 스피헬스트라트에서였는데, 이때 헤르미나도 세 딸과 함께 사진을 찍었다. 사진 속 요의 머리가 살짝 기울었다. 모든 가족이 후대에 기록으로 남겨지지는 않았다. 요는 어린 나이에 죽음과 대면하기도 했는데, 일곱 살이 되기도 전에 남동생 셋을 잃은 것이다.

　초등학생 시절 요에 대한 정보는 한 해가 유일하다. 그녀는 플란타허마위데르흐라흐트에 있던 테셀스하더학교에 다녔다. 6~13세 아이들이 다니는 지역 초등학교였다. 흐리스티나 루이사 퇴니선은 2학년 주임교사였고, 요는 학창 시절 중 이때를 가장 좋아해서 "그곳에 다니는 동안은 힘든 적이 없었다"고 회상했다.[10] 요는 그후 '프랑스 학교'를 다녔는데 직업교육이 아닌, 프랑스어를 포함해 다양하고 보편적인 과목을 가르치는 곳이었다. 오빠 헨리는 생일 일기에 외제니 프티라는 이름을 기록했다. 요의 아들은 나중에 이렇게 덧붙였다. "H. C. 봉어르 주니어의 딸들은 프티 선생이 가르치는 프랑스 학교에 다녔다." 외제니 샤를로트 프티는 요의 앨범*에 "인생 여정에 대하여"라는 시를 써주었다. 요가 열네 살, 고등학교로 진학할 즈음이었다. 이 프랑스 여학교들은 아내와 어머니로서 이상적인 미래를 누리도록 하는 교육을 했지만 몇몇 학생에게는 공부를 계속해 교사가 되고 싶다는 동기를 부여하기도 했다.[11] 공부를 잘했던 요도 그런 학생 중 한 명이었다. 가운데 가르마를 탄 모습으로 당시 찍은 사진이 남아

●　19세기와 20세기 초, 사진이 아직 보편적이지 않던 시절 (여)학생들이 요즘 다이어리나 스크랩북처럼 꾸미던 것.

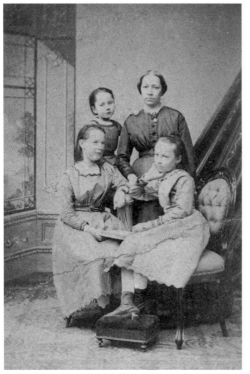

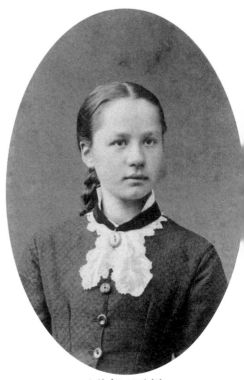

헤르미나 봉어르 베이스만과 딸들. 요(옆), 린, 민, 1869년경. 요 봉어르, 1876년경.

있다.[12]

　　요는 1876년 말 앨범을 만들기 시작했고, 처음으로 그 앨범에 글을 쓴 사람은 그녀의 부모였다.[13] 아버지는 영국 시인 조지 고든 바이런의 시 몇 구절을 네덜란드어로 번역해 써주었다. "믿음이 많으나, 사랑은 그보다 크나니. 믿음은 지상 모든 슬픔에서 하늘의 영역으로 마음을 들어올리나, 사랑은 마음속으로 내려온 천국이나니." 그리고 이렇게 덧붙였다. "이 시에 담긴 진실을 가슴 깊이 이해한다면 위로가 되는 내적 평화를 배울 것이다. 이 평화의 가치는 인간에게 더할 나위 없다."[14] 어머니는 당시 유명한 시인, P. A. 더헤네스텃의 「젊은 소명 Jonge roeping」을 옮겨 썼다. "신 안에서 안식하는" 마음에서 삶에 대한 새로운 열

정이 피어난다는 내용이었다.[15]

부모가 둘 다 이러한 시를 선택한 것은 신의 힘을 통해 내적 평화를 이룰 수 있음을 강조하려던 것이다. 이 시기 요는 정원의 모든 것을 아름답게 보았지만 마음의 평온은 환상에 불과함을 후일 알게 된다.

1885년 요는 아버지를 이렇게 묘사했다. "우리 아버지는 매우 진보적이라고 평가받지만 사실 매우 독실해서 네 이웃을 사랑하라는 하느님 말씀을 흉내만 내지 않고 실제로 행하신다." 또한 "선량한 어머니는 아이같이 순수하고 그 믿음은 무한하다"라고 말하기도 했다.[16] 몇 년 후 요는 부모가 자녀에게 물려준 이러한 성품에 대해 미래의 남편 테오 반 고흐에게 이렇게 설명했다.

아버지는 성격이 한결같고 견고했으나 어머니는 그렇지 못했습니다. 어머니는 보기 드물게 잘 발달한 자신의 감정에만 의존했습니다. 어머니는 그 감정을 암묵적으로 신뢰했는데 어머니의 직관이 항상 옳았기 때문이죠. 그러나 만약 어머니 혼자 판단해야 했다면 그러지 못했을 겁니다.

그녀가 의지박약이라 부른 것은 가족 여럿을 늘 힘들게 했다. 그녀 자신도 괴로워했지만 안드리스는 정도가 훨씬 심했다.

그는 뭔가를 원하면서도 아버지 같은 힘이 없어 그것을 성취하지 못합니다. 어머니에게서 물려받은 감수성 때문에 모든 일을 너무 예민하게 받아들이고, 강한 의지가 없어 어려움을 겪습니다. 나도 마찬가지임을 인식합니다. 그래서 나는 늘 포기할까봐 두렵습니다. 그리고 그것이 내 길을 찾으려는, 집을 떠나 독립적으로 살아가려는 이유이기도 합니다. 내 힘을 발휘하지 않는다면, 나 자신을 좀더 굳건하게 만들지 않는다면, 내 잠재력을 실현하지 못할 것임을 알기 때문입니다.

테오는 이에 답하면서 좀더 부연해 설명했고, 요에게서 "말하자면 조금 더 현대적인 무언가를, 조금 더 혁명적인 무언가를" 느꼈다고 했다.[17] 요의 이러한 성품은 훗날 드러나는데, 굳건함은 반 고흐의 작품을 구매하려는 온갖 미술상과 구매자를 상대하면서, 혁명적인 기질은 확신을 품고 사회주의 활동에 참여하면서 나타난다.

요의 어린 시절은 평온했다. 적어도 스무 살의 그녀가 되돌아보았을 땐 그랬다. 런던 파운들링병원을 방문해 '행복한 가정'의 축복을 받지 못한 고아들을 보면서 느낀 바였다. 그녀도 애정을 갈구했다. 스물두 살이 될 때까지 그녀는 생일이면 어머니의 첫 축하 키스를 시작으로 형제자매들의 포옹과 키스를 받곤 했다. 7시에 이미 출근한 아버지는 예외였지만.[18] 요는 이렇게 화목한 가정에서 근심 없는 어린 시절을 보냈다. 훗날 그녀는 어릴 때 가족 모두 집에서 아늑하고 즐겁게 지내는 일요일이 늘 좋았다고 쓰기도 했다.[19]

요가 자라던 시기 암스테르담 인구는 약 26만 5000명이었다. 베테링스한스 지역은 여전히 한적했지만 1875년이 되면서 크게 분위기가 바뀌기 시작했다. 폰델스트라트 거리와 P. C. 호프츠트라트 거리가 조성되고, 그 근방 거리들도 빠르게 확장되면서 대도시 면모를 갖추기 시작했다. 산업혁명과 현대 자본주의도 빠르게 진행되었다. 19세기 중반에 이르렀을 때 중산층은 이미 개인 정체성을 획득하고 있었다. 학교, 직업교육, 사업 등도 함께 진화해갔다. 1876년 북해 운하가 완공되었다. 9년 후 국립미술관이 스탓하우데르스카더에 문을 열고 뒤이어 1888년에는 콘서트홀, 얼마 후 암스테르담 중앙역, 그리고 1895년에는 시립미술관이 문을 열었다. 암스테르담 버스회사가 레이드세플레인과 플란타허 사이에 말이 끄는 트램 서비스를 시작했다. 1890년경에는 손수레 9000여 개와 셀 수 없이 많은 손풍금 악사가 거리에 등장했는데, 대부분은 도보로 이동했다.[20]

요는 진정한 도시 아이였다. 1892년 3월 뷔쉼의 집 정원에서 두 살짜리 빈센트와 놀아주다가 이 사실을 분명하게 깨닫는다. "이 모든 것이 내게 참으로

새롭다. 저 새들과 꽃, 식물 들. 어릴 때 도심 아파트 고층에서 자라 한 번도 시골에 가본 적이 없으니 이런 건 처음 본다!"[21] 그녀가 말하는 '시골'이란 요가 세살 되던 해 개장한 폰델파르크공원이 전부였다. L. P. 조허르가 공원 대부분을 설계한 그곳은 1875년에서 1877년 사이 건설되었다. 평온했던 어린 시절을 되돌아보며 그녀는 안드리스와 팔짱을 끼고 함께 공원을 거닐던 저녁을, 스케이트 타던 겨울을 회상했다.[22]

부 모 와 가 족

요는 헨드릭 흐리스티안 봉어르(1828.01.05.~1904.04.28.)와 헤르미나 루이서 베이스만(1831.02.19.~1905.06.18.)의 다섯번째 아이로 태어났다. 1855년 7월 5일, 부부의 결혼식은 꽤 성대하게 치러졌고, 100명이 넘는 사람들이 와서 축하해주었다.[23] 결혼식은 슬로테르데이크에서 목사 루이 메이봄이 주관했다. 헨드릭은 경리 직원이었던 헨드릭 흐리스티안 봉어르와 카롤리나 사벌의 아들이었다. 열한 살 때 헨드릭 주니어의 아버지가 그를 교회에 데리고 갔는데, 그 교회 목사는 작가이기도 한 니콜라스 베이츠였다. 이 목사는 헨드릭 주니어에게 깊은 인상을 심어주었다. 헨드릭 주니어는 1880년 목사 취임 40주년 기념 설교를 아직도 기억한다고 썼다.[24] 헤르미나의 부모는 와인 상인인 헤릿 베이스만과 헤르미나 드링클레인이다. 요하나 헤지나는 헤르미나의 유일한 자매였고 남자 형제로는 아드리안 빌럼과 헤릿이 있었다.

요의 아버지는 상업학교에 다녔고 1843~1859년 요하네스라흐더르즌 사무실에서 근무했다.[25] 라흐더르는 보이세바인&코이 선박무역회사의 일원인 하를러스 파버르 보이세바인과 함께 보험회사 마츠하페이판페르제케링더푸닉스를 설립한다. 이 시기 그는 선박을 여러 척 소유했다. 그의 배들은 인도네시아 파당에서 커피와 후추를, 그리고 바타비아(오늘날 자카르타)에서 인디고를 수입했다.[26] 이 회사에서 일한 좋은 경험을 초석 삼아 헨드릭 봉어르는 몇 년 후 『제

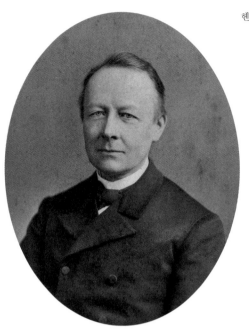

헨드릭 봉어르, 연대 미상.

이포스트』의 편집자 겸 발행인이 되었을 것이다. 1885년 4월 그는 보험회사 브락&무스의 파트너가 되었고, 그때부터 경제 형편이 나아졌다. 이후 1896년에는 이 회사의 임원이 되었다.[27] 봉어르 가족은 궁핍함을 겪어본 적 없지만 그렇다고 특별히 풍족하지도 않았다. 중산층에 속했으나 부유하지는 않았다. 진지한 표정으로 카메라 렌즈를 응시하는 헨드릭 봉어르의 초상 사진을 보면 그가 신중한 사람이었을 것이라는 인상을 받는다.

하지만 그에게 일이 전부는 아니었다. 헨드릭 봉어르는 음악을 사랑했고, 음악은 생활의 일부였다. 그는 다양한 사람과 현악사중주단을 꾸려 비올라를 연주했다. 그의 조카인 빌럼 베이스만은 헨드릭 봉어르가 외과의사 A. A. 더렐리, 공증인 J. C. G. 폴로너스, 전문 음악인 헨리 피오타 등과 연주했다고 회상했다. 빌럼은 허락을 받아 옆방에 앉아 음악을 들었고 하이든, 모차르트, 베토벤, 슈베르트의 음악에 익숙해졌다. 헨드릭 봉어르는 정기적으로 카에실리아음

악소사이어티의 음악회에 참석했고, 조카도 자주 동행했으며 아이들이 커가면서는 아이들도 함께 가곤 했다.[28]

그는 음악 수업이나 악기에는 인색하지 않았다. 아이들 중 민과 요, 베치는 피아노를, 헨리는 첼로, 빔은 바이올린을 연주했고 베치는 노래도 했다. 안드리스는 악기를 연주하지는 않았지만 음악회에 자주 갔다. 식구들은 때로 음악에 지나치게 몰입했다. 1889년 10월, 린은 테오 반 고흐에게 이렇게 썼다. "갈겨 쓴 이 글씨를 이해할 수 있길 바라요. 다들 음악 연주를 하느라 정신이 없고 저는 그 소리를 들으며 편지 쓰기가 몹시 힘드네요." 같은 날 빔은 요에게 "베치가 음계 연습을 너무 큰 소리로 해서 계속 실수를 하게 된다"고 말했다.[29]

헨드릭 봉어르는 아이들 교육에 재정 지원을 했고 가족은 책을 살 수 있었다. 봉어르 가족은 외출할 경제적 여유도 있었다. 그들은 극장, 음악회, 그리고 음악회가 열리는 아르티스극장에 자주 갔다(1894년 이후 홀란츠허극장으로 이름이 바뀐다). 그들은 또한 암스털강에서 보트 타기도 즐겼다. 그래도 검소하게 생활했다. 한 예로 1889년 마위데르베르흐로 가려 했던 보트 여행은 요가 임신 10주임을 알리자 취소되었는데, 요가 아기를 낳을 무렵 봉어르 부인이 파리로 가서 산바라지하려면 돈을 따로 모아야 했기 때문이다.[30] 봉어르 부인은 이미 몇 달이나 앞서 돈을 모으기 시작했다.

일상생활로 볼 때 봉어르 가족은 분명 중산층이었다. 이는 이들이 특정한 관심사를 가졌고 진중하게 행동했음을 의미한다. 안드리스는 파리에 머물며 네덜란드 출신의 유명 작가 콘라트 뷔스컨 휘엇과 그의 가족을 방문했을 때 네덜란드 작가 베트여 볼프와 아혀 데컨이 공동 집필한 『사라 뷔르헤르하르트Sara Burgerhart』(1782)를 받았고, 이후 부모에게 이렇게 말했다. "우리가 제대로 된 네덜란드 가정이라는 자부심이 있는데 우리집에 이 소설이 없다는 사실이 놀랍습니다." 그 책을 소장했어야 마땅하다고, 그 책이 없다는 것은 교육의 결핍과 마찬가지라고 그는 생각한 것이다. 그러면서 안드리스는 휘엇 부인의 어린 시절, 여주인공이 완벽한 부르주아가 되기 위해 애쓰는 내용을 담은 그 소설을 그녀

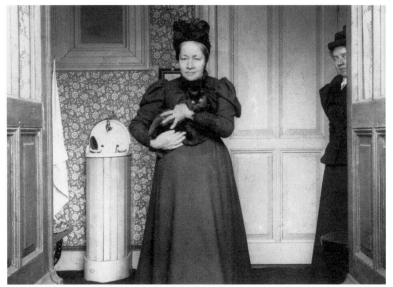

고양이를 품에 안은 헤르미나 봉어르 베이스만. 문 옆에 있는 인물은 딸 베치다. 연대 미상.

집에서 낭독하곤 했다는 이야기도 날카롭게 덧붙였다.[31] 그 무렵 봉어르 가족이 읽었던 것은 『패밀리 헤럴드: 유용한 정보와 흥미를 주는 가족 잡지The Family Herald: A Domestic Magazine of Useful Information & Amusement』와 세계의 발전을 포괄적으로 보는 『일러스트레이션: 종합 잡지L'Illustration: Journal Universel』였다. 어쩌면 잡지 구독 서비스를 받았는지도 모른다.[32] 봉어르 가족에게는 반려동물도 있었다. 고양이는 언제나 함께했고, 토미라는 작은 개를 기른 적도 있었다. 요는 어머니가 그러하듯 고양이와 개를 사랑했다.

편지와 일화를 살펴보면 봉어르 부인은 소박하고 다정하며 가만히 앉아 있지 못하고 늘 몸을 바삐 움직이는 헌신적인 여성이었다. 큰 문제에도 안달하지 않고 늘 명랑하고 즐겁게 생활했다.[33] 정이 넘치는 사람이었으나 요가 속내를 털어놓을 수 있는 친구 같은 관계는 아니었고, 그 역할은 친구와 자매 들이 대신했다. 봉어르 부인은 학교에 다니기는 했으나 언어 공부를 열심히 하지는

않았다.[34] 하녀와 장녀, 차녀 두 딸이 집안일을 도왔는데 살림은 나무랄 데가 없었다. 덕분에 요는 집안일에서는 비켜날 수 있었으나 마침내 자신의 살림을 해야 했을 때 상당한 어려움을 겪는다. 봉어르 집안사람들은 물건을 매우 아끼고 소중히 다루었다. 일례로 봉어르 부인은 1903년에도 1855년 결혼 때 마련한 홑이불 10여 장을 여전히 사용하고 있었다.[35] 요의 아들 빈센트는 봉어르와 베이스만 집안사람들에 대한 정보를 정리하면서 이렇게 기록했다. "아이들이 어릴수록 통제가 심한 어머니에게서 더 잘 벗어날 수 있었다."[36] 그는 심리치료를 받았었기에 이렇게 표현한 것이다.

봉어르 가족은 아드리안 베이스만의 가족을 상당히 자주 만났다. 헤르미나의 남동생인 그는 빌헬미나 스투르한과 결혼했다. 그들은 1866년 4월에 베테링스한스 147번지 2층 아파트로 이사했고, 두 사람의 아들 빌럼은 봉어르 가족을 자주 방문했다. 그는 요의 아버지가 합세한 현악사중주를 듣기 좋아했고 최소한 1914년까지 요와 계속 연락했다. 건축가였던 그는 암스테르담 시립미술관과 멋진 주택 설계 작업 다수에 참여했다.[37]

형 제 자 매

요의 언니 카롤리나('린', 1856.10.27.~1919.01.05.)는 가족을 최우선으로 생각하고 가정을 사랑하는 단정한 사람이었으며 현실에 만족하며 살았다. 집안 살림을 돌보는 일은 그녀에게 잘 맞았다. 1889년 요는 이렇게 썼다. "헨리, 린, 민은 자기 모습을 있는 그대로 받아들인다. 자신감 있는 린에게는 괜찮지만 다른 사람들은 그렇지 못하다."[38] 린은 요의 편지에 현명한 여성으로, 일상에 집중하며 사는 사람으로 묘사되어 있다. 모든 사람이 그녀의 바느질 솜씨에 도움을 받았다. 또 린은 남동생 헨리와 노 젓는 배를 타러 가거나 책 읽기를 좋아했다. 그녀는 요의 앨범에 조너선 로런스의 시, 「높이 보라Look Alofu를 써주었다. 그녀는 천둥과 번개를 상당히 무서워해서 그럴 때면 잘 먹지도 못했다.[39] 요가 파리에 살 때

린 봉어르, 연대 미상.　　　　　　　　　　　헨리 봉어르, 1894년경.

린은 요, 테오와 교감했고 요 역시 "데이지꽃이 달린 작은 모자를 쓰고 회색 면 드레스를 입은 린을 늘 생각했다."[40] 요가 네덜란드로 돌아온 후 두 자매 관계가 어땠는지는 거의 알려지지 않았다. 그래도 우리가 말할 수 있는 것은 린이 조카 빈센트를 사랑했다는 사실이다. 요의 출산 소식을 듣자 린은 전속력으로 거리를 뛰어내려가 아버지에게 전보를 보여주었다.[41] 린은 평생 독신으로 살았다.

　　둘째 언니 헤르미나 루이서('민', 1858.04.27.~1910.07.15.)도 결혼하지 않고 집에서 살림을 도왔다.(컬러 그림 4) 요는 결혼 후 민에게 비눗물과 카펫 털기 같은 까다로운 문제를 물어보았다.[42] 민은 거의 여행을 하지 않았지만 예외로 1887년에는 클레버스에, 그리고 요의 출산을 돕기 위해 1889년 파리에 갔다. 그녀는

외출을 좋아했고 바그너의 공연이 있을 때면 사흘 연달아 나가기도 했다.[43] 민은 음악을 사랑했고 밝고 명랑한 편지를 썼으며 독서를 좋아해 책을 주고받곤 했다.[44] 요는 민과 매우 가까웠다.[45] 요는 그녀를 미니 또는 밍키라는 애칭으로 불렀고, 그녀에게 자주 편지를 써 사랑과 "1000번의 키스"를 담아 보냈다. 1889년 4월, 요는 이렇게 말하기도 했다. "언니에게 할 말이 너무 많아서 편지지 한 상자로도 부족할 거야."[46]

요의 큰오빠인 헨드릭 흐리스티안('헨리' 또는 '한', 1859.07.15.~1929.05.19.)은 콧수염을 길렀고 조정을 좋아했다. 그는 조정에 어울리는 옷을 입고 본인 소유의 가벼운 영국식 조정 보트 선미에 요를 앉힌 채 암스털강에서 노를 저었다.[47] 헨리는 상업학교에 다녔고 그의 아버지처럼 보험중개인으로 일했으며 『제이포스트』 발행인이 되었다. 그도 결혼하지 않았다. 헨리는 오페라를 대단히 좋아해 극장에 가는 것을 꽤나 즐겼다. 음악에도 상당히 조예가 깊었던 그는 첼로를 연주했고 많은 실내악곡을 소장했다.[48] 조카 프란스 봉어르가 그의 악기를 물려받았다. 가족들은 농담삼아 이 첼로를 "헨리 삼촌의 미녀"라고 불렀다.[49] 1896년 헨리는 아버지가 임원이자 공동 소유자인 브락&무스 보험회사에서 파트너가 된다. 그는 셀 수 없이 자주 해외여행을 다녔는데, 1882년에서 1912년까지의 여행 기록을 보면 수많은 유럽 도시와 지역을 다니면서 시야를 넓힌 것을 알 수 있다.[50] 그는 분명 요에게 이런 경험을 들려주며 더 큰 세상을 보고 싶은 열망을 심어주었으리라. 헨리는 다소 격식을 차리는 사람이었지만 우울증 발작으로 고통을 겪어봤기에 공감과 연민을 아는 사람이었다.

둘째 오빠 안드리스(드리스 또는 '안드레', 1861.05.20.~1936.01.20.)도 마찬가지로 격식을 차리는 사람이었다. 그 역시 헨리처럼 상업학교에 다니면서 빌럼 도렌보스에게 네덜란드어를, 코르넬리스 스토펄에게 영어를 배웠다. 이 교사들을 통해 그는 문학에 대한 사랑을 배웠고 이 사랑은 평생 변하지 않았다. 안드리스는 열정적으로 책을 읽었는데, 바이런과 퍼시 비시 셸리의 작품을 가장 좋아했다. 그는 자신이 "힘든 어린 시절"을 보냈다고 생각했는데[51] 조카 헹크 봉어르는

나중에 이렇게 표현했다. "어쩌면 그랬을지도 모르지만 우리 봉어르 집안사람들은 좀 과장하는 경향이 있다."[52]

오랫동안 안드리스와 요는 대단히 가깝게 지냈다. 새해 전날에는 늘 교회에 함께 갔고, 예수 수난일에는 유서 깊은 발론교회에 갔다.[53] 두 사람이 유독 가까웠던 것은 관심사가 같았기 때문이다. 안드리스는 뇌리에 잘 박히도록 설명하고 토론하기를 즐겼고 요는 그가 가르치는 대로 성실하게 따라가며 모두 받아들이고 배웠다. 서로에게 자주 편지를 썼는데, 안드리스가 보기에 요는 "철저하게 토론"해야 할 주제들을 꺼냈기 때문이다.[54]

안드리스는 암스테르담 소재 한 사무실에서 잠깐 일했다. 이후 독일로 가서 부유한 가정 아이들에게 프랑스어와 영어를 가르치는 개인교사로 지내다가 1879년 말 파리로 이주해 12년간 살았다.[55] 그가 1867년 취직한 곳은 암스테르담의 헤오베리&컴퍼니였다. 담배, 커피, 차, 고무, 조화 등을 취급하는 회사였다. 1883년 안드리스는 다른 일이 하고 싶어졌는지 "나는 조화 판매보다 더 나은 일을 할 수 있다고 생각한다"고 말했다.[56](컬러 그림 5)

그는 매주 집에 편지를 보냈는데, 편지 쓰는 일이 외로움을 견디는 데 도움이 되었기에 사소한 일상까지 거의 다 기록했다. 그는 독실한 기독교인이었고 보헤미안 경향은 무엇이든 혐오했다. 1881년, 그는 파리의 네덜란드인 친목 클럽에서 테오 반 고흐를 만났다. 그들은 함께 미술관을 다니며 친해졌고, 그 우정이 요의 인생을 바꾸어놓는다. 요는 1885년 안드리스를 통해 테오를 만난다. 안드리스는 1888년 아너 마리 루이서 판 데르 린던('아니', 1859~1931)과 결혼했다. 아버지는 그들의 결혼식 날, 『제이포스트』에 소식을 세 개나 올려 그들을 깜짝 놀라게 했다. 그는 이 특별한 한 부를 위해 인쇄기를 따로 돌렸다. "암스테르담, 5월 3일 출발, 선장 A. 봉어르가 지휘하는 결혼 선박, 은빛 선박장으로."[57] 부모는 진심으로 축복했지만, 옛 이웃과 결혼한 그는 행복하지 못했다. 아이가 없다는 결핍이 안드리스와 아니를 짓눌렀다. 그들은 압박감을 느끼며 불행한 생활을 이어나갔다. 요는 아니가 "견디기 힘든" 사람이었다고 고백하면서 안드

리스도 때로는 그다지 나을 것 없었다고 말했다. "그는 의견을 말할 때 대개 과시적이고 한심할 정도로 진지한데도 좋은 의견은 거의 없었다. 보통은 분노에 차 있었고 그가 웃는 모습을 보거나 들은 적이 없다. 나는 그가 실제로 웃은 적이 없다고 생각한다."[58] 1934년, 아니가 세상을 떠난 지 3년이 지났을 때 안드리스는 로마에서 재혼했다. 두번째 아내는 프랑수아즈 빌헬미나 마리아 판 데르 보르흐 판 페르볼더(1887~1975)로, 네덜란드 귀족 가문 출신이었다. 안드리스가 73세, 그녀는 47세였다. 프랑수아즈에 따르면 안드리스는 "거의 과민성이라고 할 정도로 신경질적"이었다.[59] 결혼생활은 얼마 가지 못했다. 안드리스가 결혼한 지 2년도 채 되지 않아 사망한 것이다.

요는 안드리스와 한 살 차이였고, 요가 태어나고 3년 후 만난 남동생 베르나르트 요하네스(1865.09.12.~1867.06.23.)는 어릴 때 디프테리아로 사망했다. 쌍둥이 동생 요하네스(1867.12.10.~1869.03.14.)와 베르나르트(1867.12.10.~1869.03.16.)도 둘 다 호흡기 질환으로 유아 때 사망했다. 19세기 중반 아기들은 돌이 되기 전 다섯에 한 명꼴로 사망했다.[60]

요의 막내 여동생 엘리자벗 호르텐서('베프' 또는 '베치', 1870.11.16.~1944.01.17.)는 피아노를 쳤고 음악학교에서 성악을 공부했다. 소프라노였다. 1889년 요가 파리로 이주할 때까지(요 26세, 베치 18세) 그들은 방을 함께 썼다.[61] 두 사람 다 베토벤을 좋아해서 함께 연주를 즐겼다. 베치는 갈수록 귀부인처럼 처신했고, 빔은 그녀를 "우아한 베프"라는 애칭으로 불렀다. 빌럼 베이스만은 이렇게 말했다. "베치는 우리의 가장 유명한 바그너 가수와 이미 팔짱을 끼고 걷고 있다. 그녀가 음악학교에서 얼마나 인기 있는지 증명하는 것이다." 베치는 집안에서 활기 넘치는 영혼이었다. 베치가 없을 때면 요는 종종 매우 따분하다고 느꼈다. 두 사람은 저녁이면 아버지와 함께 휘스트 카드놀이를 하곤 했다.[62]

요와 베치는 평생 친밀한 유대감을 유지했다. 삶에 대한 두 사람의 태도는 이상적이었다. 1892년 9월, 요는 암스테르담 요르단지구 중심에 위치한 교육협회, 폴크스 하위스 온스 하위스 콘서트홀에서 열린 베치의 공연을 보러 갔

거실에서 개와 함께 있는 베치 봉어르, 베테링스한스 89번지, 암스테르담, 연대 미상.

다. '국민의 집'이라는 뜻인 이 네덜란드 폴크스하위전은 중산층과 노동자 계층
이 한자리에 모임으로써 계급 간 조화를 이룰 수 있다는 믿음으로 세워진 곳이
었다.[63] 요가 주목해 기록한 이날의 관객 반응은 그녀가 계급 차이를 잘 인식했
음을 보여준다.

> 굉장한 광경이었다. 강당을 가득 메운 사람들은 좋은 옷을 입은 신사 숙녀가
> 아니라 초라한 옷차림에, 비바람에 시달려 낯빛이 피곤한 사람들이었다. 그들
> 은 드디어 쉴 수 있는, 즐거운 저녁을 누리고 있었다. (……) 그들은 소나타에 냉
> 담했지만 —아무도 곡을 이해하지 못했다— 베프가 부른 노래는 즐거이 들었
> 고 슬픈 결말 부분에서는 매우 감성적이 되어 눈물을 글썽였다.[64]

베치는 제일 위 두 언니와 마찬가지로 평생 독신으로 살았다. 음악학교를

마친 후 노래 교사가 되었고, 네덜란드와 해외에서 정기 공연을 하기도 했다. 지휘자 빌럼 멩엘베르흐를 매우 존경하여 후일 그에게 반 고흐의 드로잉 「생트마리드라메르의 농가 두 채」(F 1440/JH 1451)를 선물했다. 언젠가 요에게서 받았던 것 같다.[65]

1904년 봄, 요와 아들 빈센트, 베치는 스위스에 간다. 그들은 그곳에서 멋진 휴가를 보내는데 그렇게 함께 떠난 휴가는 처음이었다.[66] 그해 여름 베치는 요에게 뷔쉼에서 암스테르담으로 이사할 것을 권하기도 했다. 그리고 두 사람의 어머니가 그즈음 혼자가 되었다는 사실이 요의 결정에 영향을 미쳤다. 그들은 1906년 여름 다시 한번 스위스에 가는데, 이후 생일 축하 방문을 제외하고 두 사람 관계에 대해 더 알려진 것은 거의 없다. 1916년부터 1919년, 요와 빈센트, 빈센트의 아내 요시나가 미국에서 지냈던 기간, 베치가 안드리스와 함께 그들의 여러 사업을 돌본 것은 분명하다. 그녀는 평생 오빠 헨리와 함께 살았다.[67]

요의 막내 남동생 빌럼 아드리안('빔', 1876.09.15.~1940.05.15.)은 늦둥이였다. 열네 살이나 차이가 났지만 빔과 요는 잘 지냈다. 그는 요에게 편지를 쓸 때 이렇게 시작했다. "사랑하는 검은 가젤에게!"[68] 빔은 암스테르담 바를라우스고등학교에 다녔고, 크리켓을 즐겼으며 우표를 수집했다. 노래하기를 좋아해 학생 시절 절반 정도까지는 콘세르트헤바우 오케스트라 수석 연주자인 흐리스티안 티머르에게 레슨을 받았다. 1895년부터는 법학 공부를 시작한다. 암스테르담 학생회에 가입해 나중에는 회장으로 선출되었으며, 클리오토론회에도 참여했다. 토론회에는 사회주의와 사회학에 관심을 둔 회원이 많았다. 이후 1898년에는 국회의원 선거에서 좋은 성적을 거둔 사회민주노동당에 입당했다. 요는 이미 몇 년 전부터 당원이었다. 빔은 열성적인 사회주의 옹호자가 된다. 그는 사회주의 일간지 『헷 폴크Het Volk』에 활발하게 칼럼을 기고했다. 사회주의독서클럽 회장으로서 주요 사회주의자들을 독서모임에 초대하고, 학생 잡지 『프로프리아 쿠러스Propria Cures』의 정치 논쟁에 참여하기도 했다.[69] 1914년 빔은 '민중을위한예술' 의장이 되었고, 훗날 사회민주노동당 월간 과학지 『더소시알리스트허 히츠

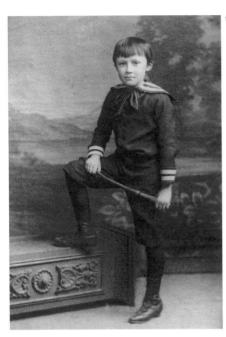

빔 봉어르, 1884년경.

De Socialistische Gids』(1916~38)에 종종 기고했다. 요가 생애 마지막 20년 동안 암스테르담에 살던 시절 빔은 누이를 자주 방문했고, 두 사람은 사회주의자로서 깊은 유대감을 나눴다.[70]

　빔은 아버지, 형 헨리와 마찬가지로 브락&무스에서 부매니저로 일했는데 이는 가족이 매우 가까웠고, 아들들에게 좋은 일자리를 제공할 수 있을 정도로 헨드릭의 영향력이 상당했음을 보여주는 부분이다. 빔은 1905년 3월 3일 논문 '범죄와 경제 조건Criminalité et conditions économiques'으로 법학 박사학위를 받았다. 네덜란드에서는 주로 프랑크 판 데르 후스가 전파한 '과학적 사회주의'를 반영한 이 논문은 사회민주주의자들에게 제2인터내셔널(1889~1914) 기간 동안 이론적 근거가 되었다.[71] 빔은 박사학위를 받고 엿새 후 마리아 헨드리카 아드리아나 판 헤테런('미스', 1875~1961)과 결혼한다. 요는 결혼 선물로 반 고흐의 드로잉 「몽마주르」(F 1446/JH 1504)를 주었고, 빔은 그 작품을 자신의 책상 위에 걸

었다. 부부는 아들 둘, 헹크(1911~1999)와 프란스(1914~1994)를 두었다.[72] 헹크는 1986년 출간한 회고록에서 요를 가장 좋아하는 고모라고 말했다.[73] 또한 가족 내 요의 지위는 특별했다고도 회고했다. "일상 문제에서(옷, 식사 예절, 몸짓, 그리고 음악, 문학, 그림 취향에서) 봉어르 집안사람 거의 모두(우리 고모 요만 제외하고) 대단히 보수적이었다."[74]

1922년 6월 12일, 빔은 암스테르담대학 사회학과 범죄학 교수가 되었고, 그의 취임식에 요도 당연히 참석했다. 그러나 그의 삶은 비극으로 끝난다. 1940년 5월 독일이 네덜란드를 침공하자 그와 그의 아내는 자살을 결심한다. 놀랍게도 미스는 구토하는 바람에 살 수 있었다.[75]

봉어르 가족의 신중한 생활 방식

봉어르 가족 구성원은 모두 그들 사회계층의 규칙에 따라 살았다. 달리 말하면 점잖고 독실했으며 책임감이 강했다. 안드리스는 아버지 사랑을 깊이 인식했고, "그렇게 존경받고 명예로운 아버지를 두어서" 다른 이들보다 "1000배는 축복받았다"고 느끼며 "아버지 이름에 누가 되는 행동을 절대 하지 않겠다"고 선언했다.[76] 그들은 모두 자식의 의무를 잘 알았다. 헨드릭 봉어르는 자녀가 공부를 하고 올바른 사람들을 만나며 계층에 맞게, 혹은 더 높은 계층으로 올라갈 수 있게끔 지원해줄 수 있는 위치에 있었다. 안드리스는 젊은 시절 좋은 사람들과 교제하는 것이 인생에 매우 중요하다는 부모의 가르침이 타당하다는 것을 갈수록 확신했다.[77] 목표를 너무 높이 잡아도 안 되지만 그럼에도 더 높이 올라가기는 해야 한다고 여겼다. 그들은 이를 신중한 생활 방식이라 불렀다.

안드리스는 동생 빔의 생일을 축하하며 이러한 태도를 설명하는 가운데 아버지처럼 훈계하듯 가훈을 들려주곤 했다.

착하고 정직하고 솔직한 소년이 좋은 의도의 영감을 늘 받으면 존경받는 시민

이 될 수 있다는 사실을 네가 알기 바란다. 소년 시절 착하지 않다면 어른이 되어서도 선하지 않을 것이다. 그러니 내가 할 수 있는 최선은, 순종하고 부지런하라고 너를 격려하며 네가 그런 조건에 부합하도록 돕는 일이란다.[78]

아홉 살이던 빔은 그 일을 해내야 했다.

봉어르 가족이 몸담은 중산층 삶에서 열정을 단호하게 통제하는 일은 늘 중요한 문제였다. 매우 엄격했던 안드리스는 자기통제를 분명하게 주장했다. "모든 열정에 굴하지 않는 것이 고귀한 삶의 필수 요건이다." 그가 오르고 싶어했던, 존경받는 사회 지위 역시 그러한 삶의 일부였다. 그는 자신이 철저하게 중산층이라 느꼈다.[79] 안드리스는 등장인물이 "호랑이 같은 열정"을 드러내는 연극을 혐오했고, 따라서 이러한 확고한 결론에 이르곤 했다. "교양 있는 동료에게 받는 영향처럼 중요한 것은 없다!"[80] 안드리스는 계층 인식이 매우 강했고 나쁜 태도와 비속어, 음란한 이야기를 극도로 싫어했다. 단정치 못한 머리를 보면 경악하며 "점잖게 이발하기"를 원했다. 그는 "한 나라의 헤어스타일에는 보통 철학적인 의미가 있다"고 진지하게 믿었다.[81] 뒤죽박죽인 머릿속 역시 옳지 못했다. 그는 신사가 되기 위해 최선을 다했고 다른 사람에게 모범이 되도록 행동했다. 그의 아버지는 이 모든 이야기를 읽고는 고개를 끄덕이며 인정했을 것이다.

안드리스가 부모에게 쓴 편지를 통해 봉어르 가족의 관심사가 문학, 음악, 미술, 연극 등 다양하고 폭넓었음을 알 수 있다. 그가 쓴 편지 상당 부분은 가족 모두 돌려 읽거나 누군가 큰 소리로 온 가족에게 읽어주곤 했다. "내가 요에게 쓴 편지는 몇몇 사적인 부분만 제외하고 당연히 가족 모두가 읽었다."[82] "너도 기억하다시피"와 "너도 알다시피" 같은 구절을 보면 가족들은 그가 하는 이야기를 잘 알았다. 안드리스는 가족이 몰리에르, 라신, 셰익스피어 같은 고전작품들을 잘 안다는 전제로 이야기하며 누가 묻지 않아도 읽을 책과 암스테르담에서 공연될 연극을 추천하곤 했다. 책, 잡지, 신문 등을 주고받았고, 또한 되풀이해서 열과 성을 다해 그가 정말 좋아하는 미술작품을 묘사하고 소설 속 인물

들의 도덕적 선택에 대한 동조를 토로하기도 했다. 안드리스는 인물 연구를 좋아했고 마음에 드는 구절을 자주 길게 인용하거나 시를 통째로 옮겨 쓰기도 했다.[83] 매년 열리는 살롱 전시회 방문은 그의 편지에 정기적으로 등장하는 주제였다. 이렇게 이어지는 편지를 통해 요는 최근 문화 경향에 뒤처지지 않고 따라갈 수 있었고 미술에 관심을 품게 되었다.

요는 가족과 지내는 시간을 대개 즐거워했지만 지루해지거나 바깥 세계와 단절된 느낌이 슬며시 들 때도 있었는데, 그럴 때면 집밖 친구들을 찾았다. 요는 아나 디르크스와 어릴 때부터 친구였다. 유스튀스 디르크스(북해운하공사 수석 엔지니어)와 그의 아내 알리다 클라시나 크라위서를 비롯한 디르크스 가족은 스탓하우데르스카더 거리 근처에 살았다.[84] 훗날 1892년 5월 요는 일기에 이렇게 썼다. "우리는 예전처럼 거리를 이리저리 걸었다. 어릴 때 우리는 함께 스한스에서 카더로, 카더에서 스한스로 걷곤 했고…… 옛날에 그랬던 것처럼 온갖 것에 대해 편하게 수다를 떨었다."[85]

요의 부모는 네덜란드 개혁교회 신자였고 자녀들도 모두 세례와 견신례를 받았다. 후일 그들은 19세기 많은 자유사상가들이 그랬듯 개혁교회의 알미니우스파가 되었다. 개신교도 중에서도 진보적이었던 가족은—요는 종파와 무관한 학교에 다녔다—서로 매우 가까웠다.[86] 1889년 여름, 파리에 막 정착한 시기에 쓴 편지를 보면 요가 얼마나 가족과의 일상을 그리워했는지 알 수 있다. 그녀는 편지에서 가족 이름을 하나하나 빠짐없이 언급했다.[87]

봉어르 가족의 자녀들은 모두 보호받으며 성장했으나 점점 정서적 거리감을 느꼈다. 요가 스무 살 정도 되었을 때는 가족끼리 친밀감이 없다고, 어린 시절에 비해 상황이 그다지 목가적이지 않은 것 같다고 불평하기도 했다. 그녀의 부모는 실질적인 문제라면 분명 도움을 주었을 테지만, 요가 느끼기에 정신적인 문제에는 격려가 부족했다. 1883년 타코 카위퍼르 목사의 예배에 참석한 요는 아버지에게서 느끼는 부족한 점이 무엇인지 깨닫는다. 그녀는 이 진지하고 매력적인 목사에게 호감을 느꼈다. 그녀의 아버지가 다정하지 않다거나 진지하지

않은 것은 아니었으나 요는 일기에 "아버지는 우리에게 그러한 정신적인 도움을 주지 않는다"고 썼다. 당시 그녀는 영어로 생각을 표현하고 있었다.[88] 그녀의 부모에게 선의가 있었던 것은 확실하다. 아나 디르크스는 봉어르 부인이 다정한 사람이었다고 묘사하기도 했으니. "요, 네 어머니는 12시가 되면 기분좋은 얼굴로 빵 한 조각과 버터를 내오셨고, 아픈 사람에게 친절했으며 집안 분위기를 밝게 유지하셨어."[89] 때로 점심식사가 빈약해도 분위기는 늘 편안하고 화목했기에 요는 무탈한 어린 시절을 보낼 수 있었다. 가족과 함께한 어린 시절 덕분에 요는 문화생활의 기반을 견고히 할 수 있었고 그녀 자신의 발전도 자유로이 추구할 수 있었다. 앨범에 글을 쓴 이들을 보면 친구가 많았다는 것도 알 수 있다. 가깝고 먼 친척들의 글 외에도 고등학교 시절 교사와 학우 들의 글도 있었다.[90] 수학 교사 J. M. 바스디아스는 수고를 아끼지 않고 요의 이름 글자를 따서 휴식

야코프 모저스 바스디아스, '안 요하나 봉어르'(요하나 봉어르에게), 『반 요 봉어르 시선집』, 1877~1880.

과 평화, 신성한 축복에 관한 시를 쓰기도 했다. 그후 몇 년 동안 요는 세상을 보는 시야를 넓히고 우정도 더욱 돈독하게 만들었다. 더 많은 공부를 위한 완벽한 서곡이었다.

HBS와 영어 교사가 되기 위한 교육

1877년부터 1880년까지 요는 암스테르담여자고등학교(HBS)를 다녔다. 당시 네덜란드에서 이런 학교가 생긴 지 얼마 되지 않았을 때였다. 진보 정치인 요한 토르베커가 1863년 HBS를 설립했고, 7년 후 알레타 야콥스가 이 새로운 학교에 진학하는 첫 학생이 되었다.[1] 요는 시립 HBS에 다녔는데, 케이제르스흐라흐트 264~266번지에 위치한 캠퍼스는 인상적이었다.[2]

그녀가 입학한 첫해 동급생은 열여덟 명이었다. 가을학기 성적표(1879년 9~12월)를 보면 요는 프랑스어와 영어를 잘했고 역사, 지리, 수학, 그림에 만족할 만한 점수를 받았음을 알 수 있다. 물리와 화학은 낙제했다. 요는 이 시기 거의 아팠던 적이 없는 것 같다. 그해 결석은 열네 시간뿐이었다. 졸업반에는 여학생 열 명이 있었고, 첫해부터 마지막까지 요와 같이 다닌 학생은 마리 스팀프, 헬레너 더라위터, 랄퍼너 호흘란트, 아나 케러르 네 사람으로, 요는 그들과 많은 시간을 함께 보냈다.

교장은 B. T. 더바우베였다. 그녀는 역사와 영어, 문학을 가르쳤는데[3] 학생들에게 자극과 영감을 주고 열정을 불러일으키는 교사였던 것 같다. 요는 학교를 졸업한 후에도 영어 공부를 계속했고, 1880~1883년 세 가지 교사 자격증을 취득했으며 1884년 9월에는 교사 자리를 얻었다. 이 무렵 시작한 번역 작업

도 오랜 세월 계속 이어나갔다.

요는 다정하고 꾸밈없으며 사교적이라 생각한 한 교사를 롤모델로 삼았다. "만일 내 꿈이 실현되어 책을 쓴다면 그녀를 생각하며 주인공을 묘사할 것이다."[4] 요가 그렇게 이상적으로 생각했던 여성은 바로 29세 그림 교사였던 아돌피나 히서였다. 히서는 1882년 『수채로 그린 풍경화Landschapteekenen met waterverf』를 출간하고 1883년 요의 친구 아나의 오빠인 피터르 야코뷔스 디르크스와 결혼했다.[5] 요는 언젠가 여성이 중심인물인 소설을 쓰겠다는 꿈을 오랫동안 품었다. 1885년 말, 그리고 1886년에도 새해 계획을 세우며 작가가 되고픈 마음을 표현했다. 동시에 그녀는 문학에 대한 야심이 너무 과하면 안 된다는 것도 알았다. 요는 자신의 아이디어들이 너무 모호하고 분명치 않다고 느꼈다.

1878~1879년 소녀 열네 명을 찍은 단체 사진이 한 장 있다. 모두 가운데 가르마를 곱게 타고 긴 치마를 입은, 불확실하기 짝이 없는 미래 앞에 선 어린 소녀들이다. 요는 앞줄 왼쪽 낮은 의자에 앉아 있다.[6](컬러 그림 6) 빈센트는 어머니 요가 "명랑하고 밝은 아이"였다고 짧은 전기에 썼지만, 이는 그냥 들은 얘기에 불과할 수 있고 어쩌면 그의 희망 사항이었을지도 모른다.[7] 명랑하고 밝은 태도는 확실히 요가 바라본 자신과 늘 일치하지는 않았다.

> 어린 시절 나는 조용하고 내성적이었으며 좋든 나쁘든 가리지 않고 닥치는 대로 책을 읽었다. 그래도 나쁜 영향은 전혀 없었다. 오히려 내 생각은 발전했다. 그런데 몸은 한참이나 어린아이로 남아 있어 열여덟 때도 열넷으로 보였고, 애석하게도 실제 경험이 부족하여 바깥세상에 나가거나 낯선 사람들 틈에 섞이는 일은 드물었으며 몹시 수줍어하고 어색해했다.[8]

요는 자신의 수줍음과 서투른 태도를 늘 의식했다. 그래서 가족들이 음악을 연주하는 동안 종종 혼자 책의 세계에 빠져들었다.[9]

본받고 싶은 존재였던 안드리스

요는 학교생활을 상당히 잘했지만 안드리스에 따르면 행동이 굼뜨고 자주 깜박깜박했다.[10] 안드리스가 1879년 말 파리로 떠나자 요는 매우 힘들어했다. "슬픔이란 걸 전혀 모르다가 드리스가 떠나자 알 수 있었다." 1880년에는 이렇게 쓰기도 했다.[11] 파리에서 안드리스는 바닥부터 시작해야 했던 게 분명하다. 처음에 그는 아버지에게 말했듯이 "상판을 덮은 진열장"이 있는 가게에서 잠을 잤다. 카운터 아래에 이렇게 임시 침대를 만들어 사용하던 곳이 바로 'G.베리/H.폰데르호르스트쉭세쇠르' 회사 사무실이었다.[12] 요가 할 수 있었던 일은 정기적인 편지 교환이 전부였고, 그들은 보름에 한 번씩 편지를 쓰기로 약속했다.[13] 편지는 '장거리 대화'의 일종으로, 봉어르 집안에서는 가족 간 유대감을 더욱 강화하는 일로 여겨졌다.[14] 가족은 우푯값을 아끼려고 봉투 하나에 편지 여러 통을 넣기도 하고, 서로에게 보내는 신문이나 잡지 안에 편지를 접어 넣기도 했다.[15] 때

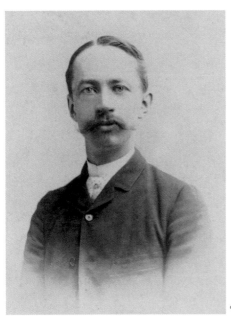

안드리스 봉어르, 연대 미상.

로 안드리스는 요가 솔직하게 다 말하지 않는다고 불평하기도 했다.[16]

그는 요에게 공부에 대한 조언과 읽어야 할 책 추천을 아끼지 않았고, 파리 생활과 그가 본 미술작품에 대해서도 자세히 이야기하곤 했다. 아주 일찍부터 그는 요에게 인상주의에 대해 들려주었다.[17] 약간은 강제적일 수도 있었지만 요가 지식을 넓힐 수 있도록 올바른 방향으로 밀어주고자 했으며, 암스테르담 국립미술관의 전신인 트리펜하위스에 꼭 가보라고도 말했다. 그는 그곳에 소장되어 있으며 정해진 날만 관람할 수 있는 렘브란트의 에칭 작품에 대해서도 말했다. "만약 다음주 편지에 그 작품을 보았다는 말이 없으면 전 요를 야단칠 거예요."[18]

요와 안드리스는 또한 고민이며 사회문제와 종교에 대한 의심을 서로에게 털어놓기도 했다. 두 사람 모두 이러한 속내를 부모에게는 말하지 않았다. 두 사람은 서로에게 헌신적이었다. 안드리스는 현명하게 말했고 요는 열심히 들었다. 보통은 열여덟 살인 안드리스가 열여섯 살 누이를 놀리는 동시에 가르치려 했다. "애야, 네 공부에 진지하게 집중하면서 나처럼 되는 법을 배우렴…… 그런데 넌 네 시험지를 전부 다시 보라는 내 훌륭한 조언을 또 무시하는구나. 이제 내가 너를 계속 관리할 수 없으니 죄다 잘못되겠구나."[19] 훗날 이런 통제는 조금 느슨해지긴 하지만 요는 오빠의 자신만만한 태도에 감탄하며 기꺼이 그의 말을 따랐다. 늘 가르치려 드는 젊은 청년이었던 안드리스는 요에게 영문학 작품을 읽을 때는 극도로 능동적이어야 한다는 충고도 곁들였다. "손에 펜을 들고, 이해가 안 가는 단어가 하나라도 있으면 절대로 그냥 넘어가면 안 된다. 이상해 보이는 문구는 모두 써놓아라."[20] 안드리스는 사람들이 그를 오만하다고 생각하는 점을 인지했고, 자신이 진지한 사람이며 인생도 진지하게 받아들인다는 것 또한 알았다. 요는 그의 그러한 우월감을 다루는 방법을 알고 있었다.

남매가 연달아 며칠씩 만날 때도 있었다. 부모의 25주년 결혼기념일도 그런 경우였다. 요는 오빠가 도착하기를 기다리며 그의 방 창가와 테이블에 꽃을 준비했다. 안드리스가 금방 떠나자 요는 금세 그를 다시 보고 싶어했는데, 두

사람이 함께라면 깊은 속내를 나눌 수 있을 것이라 믿었다.[21] 1880년 쓴 일기를 보면 요는 전혀 빈정댐 없이 안드리스를 자신의 "자부심"이자 "영광"이라 불렀다.

> 오빠는 이제 점차 남자가 되어간다. 독립적이고, 자기 힘을 신뢰하는 법을 배운 남자가. 그런데 오빠는 왜 자신의 모든 이상과 꿈, 미래 계획을 이 단순하고 어리석은, 인생에 대해 아무것도 모르는 나에게 털어놓을까? 그러지 않을까봐 두렵긴 하지만, 그럼에도 나는 누구보다 그를 사랑할 것이다. 오빠는 나의 자부심이고 나의 영광이다. 언젠가는 내가 오빠에게 기대했던 바로 그런 사람이 될 것이다. 그 복잡한 도시, 멋진 파리에서 오빠를 볼 수만 있다면…… 나는 그가 너무나 그립다.

요는 이러한 바람을 거듭 편지에 밝히면서 그의 부재를 메꾸고, 자신이 그의 관심을 받아 마땅함을 드러내곤 했다.[22] 요는 안드리스의 열아홉 살 생일에 서둘러 편지를 보낸 일을 두고 자책하기도 했다. 가족들이 아래층에서 악기를 연주하는 동안 파리에 홀로 앉아 있을 그를 상상하며 회한에 잠기기도 했다. 안드리스와의 관계에서 요는 늘 순종적이었다. 오랜 세월 그녀는 그를 이상적인 멘토로 생각했다.

자신에게서 통찰력 찾기

어쩌면 이렇게 계속 편지를 주고받던 습관이 일기 쓰기로 이어졌는지도 모른다. 1880년 봄, 열일곱 살이 된 요는 오빠가 그랬던 것처럼 일기를 쓰기 시작한다.[23] 요의 일기는 그녀 일생에 대해 상당히 많은 것을 알 수 있는 매우 귀중한 정보의 원천이다. "일기 쓰기를 통해 나는 내가 하거나 이미 한 모든 일을 반추하는 법을 배울 것이며, 더 나은 사람이 될 수 있을 터이다."[24] 자기 인식을 위한

노력을 통해 그녀는 자신의 사고와 감정을 분석하려 애썼다. 요는 자신이 상처받기 쉽고, 종종 다른 가족들에게서 오해받는다고 느껴 편하게 속내를 털어놓지 못한다고 쓰기도 했다. "우리 가족은 내가 침울하고 성질이 고약하다고 생각하지만 그렇지 않다. 나는 그저 행복하지 않을 뿐이다."[25] 세상을 떠난 민 도르만을, 행복과 사랑을 나눠주던 친구를 떠올리면 요는 자신이 이기적이라고 느꼈다. 무엇보다 요는 소박하고 우애 넘치는, 쓸모 있는 삶을 누리고 싶었고 이는 아주 깊숙이 자리잡은 바람이었다.[26] 때 이르고 비극적인 민의 죽음에 요는 근본적인 질문을 던지며 마음속 생각을 정리하기 위해 안간힘을 썼다. "아무도 나를 도와주지 않고, 아무도 나를 위해 무엇 하나 하지 않는다. 그들은 나를 모르기 때문이다. 내 안에서 무슨 일이 일어나는지 모르기 때문이다. 아, 나도 나 자신을 모르겠다. 엉망이다."[27](컬러 그림 7)

예술도 요의 생각에 많은 영향을 미쳤다. 그녀는 테오도르 드 방빌이 루이 16세 권력의 부당함을 그린 연극 〈그랭구아르Gringoire〉(1866)를 보았다. 그녀는 그랭구아르 같은 남편을 원했을 것이다. 멋있고 고귀한 시인을. 요는 사회적 연민에 대한 방빌의 묘사를 인용하며 경의를 표하기도 했다.[28] 사회계층 간 차이가 뚜렷한 거리에서 요는 빈민가의 빈곤과 열악한 위생, 알코올중독자, 걸인 등을 목격했고[29] 그렇게 본 것, 들은 것, 읽은 것을 통해 사회의식을 키워나갔다.

요는 음악과 연극을 좋아해서 요제프 하이든의 오라토리오 〈천지창조Die Schöpfung〉(1796~1798)와 앙브루아즈 토마의 오페라 〈햄릿〉(1868)을 관람했다. 신과 삶에 관한 존재론적 질문을 던지는 이들 공연에 자극받은 그녀는 존재의 신비에 좀더 천착했고, 일기에 에드워드 불워리턴의 소설 『케넬름 칠링리: 그의 모험과 의견Kenelm Chillingly: His Adventures and Opinions』(1873)의 한 구절을 인용하며 확실한 "내면 가장 깊숙한 곳의 자아"를 찾으려고도 노력하나 만족할 만한 답을 구하지는 못했다. 때로 요는 그러한 존재론적 추구를 잠시 뒤로 미뤄두고 산책을 즐기고, 도덕적 순수함과 아름다운 것에 관심을 쏟기도 했다. 춤을 추러

가서 윤리적 통찰력을 얻기도 했다.

무언가 불순하고 수치스러운 점이 있다. 조명, 음악, 흥겨움, 모든 것이 모든 감
각을 뒤얽는다. 사람들은 이야기하고 웃고 이리저리 돌아다니고, 나도 최소한
나 자신이 아니었다. 마치 모든 행동을 꿈속에서 하는 것만 같았다. 자주 가고
싶어해서는 안 된다.[30]

이러한 생각은 요가 당시 얼마나 진지하게 삶을 바라보았는지, 그녀가 어
떻게 인생을 통제하고 싶어했는지를 드러낸다. 여기서 다시 한번 안드리스의 영
향이 뚜렷이 나타나는데, 사람들 무리에서 늘 편안함을 느끼기 힘들었던 요는
아무리 어려워도 좀더 자유롭고 진솔하게 행동해야 한다고 믿었다. 그녀는 살
아가는 법을 배우는 과정에서 응원과 지도를 바랐지만 아버지에게서는 기대할
수 없었다. "아버지는 아주 좋은 분이고 내가 얘기했더라면 도와주고 싶어하셨
겠지만 그럼에도 나를 이해하지는 못했을 것이다."[31] 1880년 6월 마지막 등교
전날, 요는 앞으로 어떻게 살아야 할지 아버지, 어머니와 진지하게 이야기를 나
누며 도움을 받고자 하지만 그런 일은 일어나지 않을 것임을 깨닫는다. 부모의
진정한 관심에 대한 지독한 결핍을 느낀 그녀는 도움과 안내가 필요하다는 속
내를 오빠에게 털어놓고, 안드리스는 "요에게 들려주는 개인적인 조언"을 따로
보냈다.[32] 정말 사적인 편지들이었다.

요는 스스로를 계발하고 집중할 대상을 찾고자 애썼다. 그녀는 좀더 개방
적인 환경, 더 넓은 지평을 통해 더 많은 인생 경험을 하고자 했고, 스튐프 가족
을 통해 바라는 바를 발견할 수 있었다. 급우인 마리 스튐프와 친구가 되었지만
봉어르 부인은 요가 마리 집에 가는 것을 달가워하지 않았다. 요는 그들이 훨
씬 "세속적"이고 "자만심이 크다"고 묘사하곤 했다.[33] 하지만 그런 생각이 마리와
마리의 자매들, 나중에는 그녀의 오빠와 깊은 우정을 쌓는 데 방해가 되지는
않았다.

요는 종교 성찰에서도 도움을 얻고자 했다. "어제 휘헨홀츠의 설교를 들을 수 있었더라면 도움이 되었을지도 모른다. 내겐 격려와 위로가 필요하다."[34] 봉어르 가족은 필립 레인하르트와 페트뤼스 헤르마뉘스 휘헨홀츠 형제가 네덜란드 개혁교회를 떠나 1877년 설립한 비국교도 공동체, '자유시민연대'에 참여했다. 그들 형제는 개인 신념의 자유, 도그마 없는 윤리적 믿음을 설파했다. 봉어르 가족은 불과 몇백 미터 떨어진 베테링스한스 소재의 그들 건물(1968년 이후 유명한 음악 공연장 파라디소가 되었다)까지 걸어가곤 했다. 음악과 함께 종교, 철학, 사회 주제 강연이 열리는[35] 그곳에서도 요는 응원과 깨우침을 찾고자 했다.

더 확고한 독립으로 가는 길—영어 공부

요는 HBS를 좋은 성적으로 졸업하지만, 가족 중 누구도 자신의 성과를 정말 중요하게 여긴다는 느낌을 받지 못한다. 그녀의 의지는 강했고, 부모의 둥지를 떠나지 못하는 언니들과 달리 요는 그 무엇보다 독립적인 생활을 원했다. 이러한 태도도 한 요인이 되어 그녀는 새로운 기술들을 배우기로 결심하고, 곧 교사 자격증을 딸 수 있는 영어 시험을 준비한다. 그녀는 과외교사에게서 도움을 받는데, 안드리스가 그의 옛 영어 교사였던 코르넬리스 스토펄에게 요를 지도해달라는 추천서를 써준 덕분이었다.[36] 요는 열심히 공부했고, 집에서는 상대적으로 자유로운 시간을 누릴 수 있었다. 그녀는 자신의 원래 생각을 바꾸어, 극장이 선한 영향력을 발휘할 수 있다는 사실을 인정한다. "그냥 오락이라고, 사람들을, 그들의 어리석음을 나아지게 하지 못한다고 여겼다. 그런데 이제 생각이 바뀌었다. 〈자애로운 여성들의 밤Die Nacht der wohlthätigen Damen〉을 보고 나도 변했다."[37] 독일 극작가 아돌프 라론게가 쓴 이 희극은 특정 여성들 사이에서 유행처럼 번진 자선을 풍자하는데, 이 여성들의 진짜 목적은 화려한 파티에 참석해서 주목받는 것이다. 진정한 자선은 겸허하며 세상에 과시하지 않아야 한다는 메시지를 전달하는 작품이다.

누구든 자선을 베풀도록 격려해야 한다는 것은 항상 봉어르 가족의 토론 주제였다. 한 손에는 설교, 한 손에는 문학으로 균형을 잡으며 안드리스는 부모에게 좋은 소설을 읽고 극장에 가는 것 이상으로 목사들이 무한하고 선한 영향을 미친다고 말했다.[38] 한편 요는 알베르트 브라흐포겔의 비극 〈나르치스Nar-ziß〉(1857)에서 루이스 바우메스터가 뛰어나게 연기한 나르치스 라모 역에 완전히 매료되었다.[39] 이 연극의 원작은 드니 디드로의 소설, 『라모의 조카Le Neveu de Rameau, ou La Satire seconde』로, 도덕보다 쾌락을 우위에 두며 윤리와 품위가 아닌 총명함을 더 큰 덕목으로 여기는 냉소적인 건달이 등장한다. 이 비극에서 그는 거울을 들고 관객에게 말한다. "나는 다른 모든 바보가 하나로 결합된 일종의 보편적 바보다. 나를 보는 사람은 그 자신을 거울로 보는 것이다 (……) 나르키소스, 자기중심적이고 이기적이며 자부심 강한 그를."[40] 요도 자신에게 나르키소스적인 면이 있음을 파악하고 곧 스스로에게 질문을 던지기 시작한다. 그러다 문득 자신이 기도하는 법을 몰랐다는 불안한 결론에 이른다.[41] 요의 내면 가장 깊은 곳 생각은 여전히 혼란스러웠다.

1880년 9월 5일, 그녀는 시험에 통과하고 생애 첫 수료증으로 가정교사 자격증을 땄다. 독서에 대한 열정은 식지 않아 공부도 계속했는데, 안드리스가 다시 한번 좋은 자극이 되어주었다. 그주, 안드리스는 작가 콘라트 뷔스컨 휘엇을 방문했는데 그가 생트뵈브와 셸리, 포트기터, 하이네를 읽으라고 추천했다는 이야기를 편지에 쓴다.[42] 요도 이 조언을 받아들여 그중 뒤의 세 작가를 독서 목록에 넣는다. 1883년 요가 런던에서 몇 달을 지냈을 때는 셸리 연구가 그녀의 주된 관심사였다.

그즈음 요는 일기 몇 장을 영어로 쓰기 시작했다. 휴식을 취하고 집안일을 하고 친구를 만나고 곧 있을 두번째 시험을 준비했다. 그녀는 에드워드 불워리턴의 『나의 소설: 혹은 영국 생활의 다양성My Novel: Or, Varieties in English Life』(1853)을 읽고, 다수 등장하는 잘 묘사된 인물들을 통해 악덕 대부분은 무관심에서 비롯한다는 결론을 내린다. 그리고 스스로에게 묻는다. "나는 항상 지금

과 같은 존재로 남을까? 아니면 모든 인간의 마음을 두드리는 위대한 열정이 나에게도 찾아올까? 나는 사랑을 알게 될까?"[43] 열여덟 살 생일에 요는 '더 친절하고' '더 나은' 그리고 '더 꾸준한' 사람이 되기로 마음먹는다. 이 세 가지 결심은 이후 몇 년 동안 그녀 삶의 중요한 요소로 자리잡는다.

그해 성 니콜라우스 축일 선물에 붙어 있던 재치 있는 시구(아버지나 오빠 헨리가 필체를 바꾸어 쓴 것)로 보아 요가 받은 것은 유명한 18세기 스코틀랜드 시인 로버트 번스의 시집이었다.[44] 그주 그녀는 창가에 서서 뜨개질을 하며 분홍빛으로 물든 저녁노을의 아름다움을 즐겼다. 번스의 낭만적인 시어가 그곳, 그녀의 풍경을 물들인 것일지도 모른다. 하지만 며칠 뒤 그녀는 분위기에 그렇게 급격한 영향을 받는 자신의 변덕스러운 성격을 반성하기도 한다.

사람들은 종종 자기 인식에 대해 이야기하지만 나는 나 자신을 알게 될 것 같지가 않다. 내가 어떤 사람인지 나도 모르기 때문이다. 때로는 내가 매우 성실하고 평범하다고 생각하다가, 때로는 지독하게 변덕스럽고 감상적이라고 느낀다. 이틀 연속 같은 날이 없어, 차분하고 가정적인 행복이 내 삶의 이상이 되었다가 곧 온갖 불가능을 꿈꾸며 작가, 또는 시인이나 배우가 되고 싶어한다. 가끔 내게는 나만의 특성이 없다는 확신이 드는데 어리석은 일이다. 차라리 성격에서 가장 두드러지는 면이 무언지 모르겠다고 얘기하는 편이 낫겠다.[45]

요가 그때껏 자신의 '내면 가장 깊숙한 자아'를 발견하지 못했던 것은 분명해 보인다. 요는 개성을 찾고 싶었기에 또래 친구들의 스터디 모임에 들어갔다. 그녀와 마리 스튐프는 고전 언어를 공부하는 학생, 아에히디위스('히디위스') 티메르만에게서 라틴어를 배웠다. 모임의 다른 멤버 중에는 마리의 오빠인 에뒤아르트도 있었다.

더이상 안드리스가 요의 유일한 멘토는 아니었다. 그녀의 친구 마리 베스텐도르프와 히디위스가 절친이자 상담역이 되어주었다. 그들은 읽었거나 읽을

책에 대해 오래 토론하곤 했다. 1885년 요는 리스 반 고흐에게 진솔한 편지를 쓰며 이 시절을 되돌아본다.

> 그때 나는 나보다 세상 경험이 조금 더 많은 두 살 위 친구를 만났어요. 그녀는 나의 책 지식에 이끌렸죠. 우리는 함께 영어 공부를 하며 서로의 약점을 보완했어요. 그녀 집에서 문학과 언어를 전공하는 청년을 만났는데, 그도 나처럼 매일 그곳을 방문했어요. 매우 잘생긴 그는 예술과 과학에 대한 열정도 컸죠. 그는 내가 독서를 많이 한다는 것을 알아보았고, 내가 관심을 보일 만한 주제로 토론을 이끌었어요. 그다음이 어떻게 전개되었는지 짐작 가지 않나요! 나는 사랑에 빠졌어요. 아니, 사실 그렇지는 않았으나 나는 그와 함께 있는 것이 즐거웠고 그는 내게 많은 것을 가르쳐주었어요. 그에게 엄청나게 많은 것을 배웠고, 내게 새로운 삶이 시작됐으며, 이전에 잘 알지 못했거나 모호했던 많은 부분이 이제 선명해졌어요. 달빛과 장미로 가득한 시절이었고, 내가 꿈꾸었던 이상으로 아름다웠죠. 그는 또 우리집에도 왔으며 종국에는 내게 라틴어 수업을 해주었어요. 그는 내게 네덜란드 작가 뮐타튈리의 책을 주기도 했어요. 그때는 궁금한 게 너무나 많은 과도기였기에 고통스러웠어요…… 우리의 플라토닉한 우정이 갑자기 깨졌고 (……) 그러고 나서 나는 냉정하고 무심해졌어요. 그래야만 했죠, 그래야 약해 보이지 않을 터였으니까…… 나는 그가 내게 보인 관심에 늘 감사할 거예요. 그때 나는 어리석고 어린 십대 아이였으니까![46]

아에히디위스 티메르만과의 교류는 요에게 완전히 새로운 경험이었다. 사춘기 소녀였던 그녀에게는 그때까지 남자친구가 없었는데, 나중에 그녀는 이 시기를 "더없이 행복한 첫사랑의 시절!"로 묘사했다.[47] 아에히디위스가 어떻게 생각했는지는 확실하지 않다. 그는 회고록에 당시 "다정한 소녀들과 친구로" 지냈다고 기록했지만 그들의 이름을 언급하지는 않았다.[48]

그 시절 요는 스스로에게 부정적인 판단을 내리는 경우가 놀라울 정도로

아에히디위스 티메르만, 1876년경.

늘었다. 그녀는 자신이 친절하지 않고 의지할 만하지도 않으며 너무 내성적이고 수줍음을 타며 불만이 많다고 여겼다. 그녀는 자기 인식이 부족했고 아무리 열심히 공부해도 자신이 여전히 너무 순진하다고 느꼈다. 그녀는 "언제가 되어야 나도 인생이 실제로 어떤 것인지 이해할까?"[49]라며 한탄했다. 요는 보통 혼자 책 읽기를 더 좋아했지만 고전은 종종 함께 소리 내어 읽었는데, 한 친구와는 괴테의 『토르콰토 타소』를, 다른 친구와는 뮐타튈리의 『막스 하벨라르Max Havelaar』를 읽었다. 또 요가 재미삼아 번역한 어떤 작품은 『패밀리 헤럴드』에 실리기도 했다.

　　1880년 말, 그녀는 자선사업에 관심을 갖기 시작해 어린 노동자 계층을 돕는 일에 헌신한다. 안드리스는 그녀의 이 기특한 행동을 칭찬했는데[50] 요의 이러한 노력은 자신이 살아가는 방식에 스스로 불만족스러워했던 데서 기인한다. 그녀는 자신의 이기주의를 꾸짖었고, 얼마 지나지 않아 사교생활을 하기보

다 집에서 보내는 시간이 많아졌으며 자기 자신에게 덜 집중하고자 했다. 또 영적이고 세속적인 활동들이 번갈아 이어지기도 했는데, 어느 날은 누벨에글리즈에서 카미유 드 마냉의 설교를 들은 후 스케이트를 타러 갔다. 설교라는 완만한 도덕성의 발전과 스케이트 타기라는 상당히 급속한 행위가 극명한 대조를 이루는 모습이다. 한편 날개를 펼치고 싶은 욕구가 점점 더 강해진 요는 안드리스를 보러 파리에 갈 계획을 세우지만 실현되지는 않았다. 이유는 확실하지 않다.[51]

지금껏 보았듯이 요는 귀감으로 삼을 사람, 어떻게 살아야 할지 가르쳐줄 사람이 필요하다고 느꼈다. 그녀는 네덜란드 조류학자 프랑수아 하베르스밋이 고통과 괴로움도 인간 존재의 일부라고 말하는 설교를 듣는다. 그의 관점에서 전투 없는 승리란 있을 수 없었다.[52] 견신례를 준비하며 요는 아에히디위스와 오래도록 종교적 믿음에 대해 토론하고, 안드리스가 휘엇 가족을 방문한 이야기에 답장하면서 "그녀[휘엇 부인] 의견이 어느 정도는 나와 비슷하며 부인 역시 다원주의를 믿지 않는다는 말을 들으니 기쁘다. 아에히디위스도 그녀가 그 정도로 어리석다고 생각하지는 않았다"라고 썼다.[53] 요가 다원주의를 생각하는 방식에는 당시 개인적 상황이 영향을 미쳤다. 1881년 4월 6일 승인을 받은 요는 4월 10일, 헤릿 판 호르콤에게서 견신례를 받았다. 아버지의 지인인 그는 타고난 웅변가였고, 헨리와 안드리스 역시 그에게서 견신례를 받았다. 판 호르콤은 네덜란드 개혁교회에서 떨어져나와 1875년, 암스테르담의 알미니우스파 목사로 부름을 받는데, 교리에 얽매이지 않는 신앙에 방점을 두고 자기반성과 도덕적 이상주의를 옹호했다.[54] 이는 요가 얼마나 다른 사람에게 쓸모 있는 이가 되고자 했는지를 보여준다. 판 호르콤의 낙관적 철학—그는 종교와 윤리에 국한되지 않고 현대문학과 사회주의, 동물 보호, 비난받아 마땅한 반유대주의까지 포용했다—은 분명 좀더 자유롭고 독립적인 사고를 원하던 요의 바람에 기여했다.

그녀는 소박함이, 부에 대한 욕망 없는 절제된 삶이 여성의 가장 매력적인 덕목이라 여기며 남은 평생 그런 관점을 견지했다. 이 시기 목표를 높이 설정하

고 그에 도달하고자 자신을 열심히 밀어붙였다. 월터 스콧 경의 시 「호수의 여인The Lady of the Lake」에 대해 에세이를 쓰는 등 독서에 대한 그녀의 열망은 사그라드는 법이 없었다. 그녀와 친구들이 저녁 독서모임에서 하이네의 『하르츠 기행Die Harzreise』 읽기를 마치자마자 요는 새로운 '견고한' 책을, 다른 말로 하면 뭔가 배울 수 있는 책을 찾아 나섰다. 이러한 욕구는 안드리스와 히디위스 둘 다 그녀의 순진함에 대해 언급한 일로 더 강해졌고, 그녀는 여전히 배워야 할 것이 많다고 느꼈다. 요는 성찬식에 간 바로 그날 안드리스에게서 '대단히 다정다감한 편지'를 받는다. 성찬식 동안 신도들은 우리 죄를 씻기 위해 십자가에 매달린 그리스도의 죽음을 기억했다. 그 의식은 요에게 지대한 영향을 미치지만 오래가지는 않았다. 그러는 사이 파리의 안드리스에게서 온 애정어린 편지는 요에게 진정한 위로가 되어주었다.[55]

그녀가 오빠를 계속해서 롤모델로 삼은 데는 두 가지 면이 있다. 요는 때로는 고양되고, 때로는 자신과의 갈등을 느꼈다. 그녀가 안드리스를 우상화하는 데는 아버지의 부추김도 한몫했다. "아버지는 오빠가 너무나 영리하고, 어느 분야에서든 뒤처지지 않는다고 말한다. 나는 오빠가 부럽다. 그가 다시 이곳으로 올 수 있다면 우리는 참 근사한 생활을 누릴 수 있으련만. 내가 반쪽에 불과한 것만 같고, 너무나 허전하고 불만스럽다." 그 시절 안드리스와 비교하다보면 요는 더 큰 실패감을 느낄 수밖에 없었다.[56]

1881년 5월 요는 에드워드 불워리턴의 『케넬름 칠링리: 그의 모험과 의견』이 그녀가 아는 책 중 최고라고 말한다. 이 소설의 주인공 케넬름은 몽상가이자 이상주의자이며, 삶에 어떻게 접근하는 것이 최선인지 알고자 노력하는 인물이다. 책 말미에서 그는 아버지와의 대화에서 느낀 여러 생각을 정리하는데, 그 부분이 요에게 깊은 울림을 주었던 것 같다. "어쩌면 우리는—우리 자신이 어떤 대가를 치르더라도— 삶에 주어진 로맨스를 경험해야만 현실에서 무엇이 중요한지 명확하게 알 수 있는 것 같다."[57] 또한 요는 존 밀턴의 시 「쾌활한 이L'Allegro」와 「사색하는 이Il Penseroso」(1631)를 읽고, 자신이라면 사색하는 이와 함

께 살고 싶다고 고백했다. 그녀는 명랑하고 흥거운 사람이 아니라 명상하며 숲 속을 거니는 사람, 학문에 전념하는 사람을 원했다. 같은 달 말, 요는 친구들과 미래 남편감 덕목에 대해 이야기하다가(이 무렵 마리 스튐프는 절친이 되어 있었다) 다시 한번 차분한 사람을 선호한다고, "왜냐하면 나도 그렇기 때문"이라고 말했다.[58] 그녀는 좀더 자유롭게, 독립적으로 사고하려 노력하면서도, 허영이 강하고 편협하다며 자신을 비난하기도 했는데, 〈미뇽_Mignon〉 공연을 보러 가기 전에 는 오후 내내 드레스 입은 자기 모습이 얼마나 근사한지만 생각했다고 말하기 도 했다.[59]

독서와 그녀가 들은 설교의 영향을 받은 요는 이렇게 믿음을 고백했다.

인류보다 더 높은 무언가가 존재한다. 더 큰 힘과 성령, 혹은 하나의 힘과 하나 의 성령. 그러나 누가 감히 말할 수 있나? 어쨌든 이런 것들이 삶의 미스터리다. 그럼에도 여전히 빛, 천상의 신성한 빛, "그것이 하느님의 숨결 아닌가?" 그리고 우리 가슴을 부풀게 하는, 우리를 환히 빛나게 하고 우리를 관통해 흐르며, 우 리가 있는 그대로 세상 전부를, 심지어 영원까지도 한순간에 헤아릴 수 있다고 느끼게 하는 그 영광스럽고 순수한 감정, 그것이야말로 우리 마음속 신성한 불 길 아닌가? 비좁은 방에 틀어박힌 채 두려움과 의심에 굴복하고 압도당한 사람 이 철학자가 내놓는 온갖 명제와 주장에 혼란스러워하고 압박을 느끼며 '신은 없다'라고 말하는 것을 이해할 수 있다. 그러나 집밖으로 나가 신선한 공기를 마시고 온화한 봄날 서늘한 바람에 머리를 식혀보라고, 아름다운 꽃향기와 새 들의 노래를 즐겨보라고, 저녁의 차분함 속에서 마음의 평화를 얻어보라고 말 하고 싶다. 이 모든 것이 신성함을 알려주는 것 아니겠는가? 세상 어떤 인간이 그런 기쁨을 줄 수 있단 말인가? 이야말로 성스럽고 신성한 것이 아닐까?[60]

신성함에 닿고 싶은 간절함과 함께 세속적 사랑에 대한 갈망도 커갔다. 요 는 히디위스가 떠날 때 두 손으로 그녀의 손을 잡았다고 생각했지만 어쩌면 그

냥 상상일 수도 있다.[61] 분명 그녀의 호르몬은 끓고 있었다.

1881년 10월 12일 그녀는 두번째 교사 자격증 시험에 통과하면서 이제 고등학교에서 영어 교사로 일할 수 있게 되었다. 그녀는 미래에 대해 숙고했다. 돈도 벌고 유용한 일도 하고 싶었으며, 그때까지는 하찮아 보이던 삶에 더 큰 의미를 부여하겠다는 분명한 동기도 품었다.

오, 하느님, 인생이 그저 스타킹을 꿰매고 컵을 씻고 빨래를 하는 것뿐이라면 도대체 무슨 의미가 있나요? 다른 시대에 살아야 했습니다. 여기는, 이 문명화된 19세기는 제 자리가 아닙니다. 물론 인생이 작은 것들로 이루어졌다는 건 알지만, 그래도 이렇게 텅 비어 이렇게 무의미해서는 안 되는 것이지요.[63]

그녀는 '화려한 드레스 무도회'에 다녀온 뒤 안드리스에게 이를 생생하게 묘사하는 한편, 빌럼 클로스가 『더스펙타토르De Spectator』에 쓴 시인 자크 페르크의 부고를 읽고 더 높은 이상에 대한 열망이 다시 불붙기도 했다.[63] 그녀는 자기 안에서 발견한 두 측면에 대해 깊이 생각했다. "나는 평범하고 감성적이며 몽상적인 동시에 실질적이다. 내 안에서 무언가 무너지고 다시 세워지며, 이 두 마음이 항상 충돌한다!" 그녀는 1881년 12월, 첫 일기를 이렇게 끝맺고 18개월 후에야 다음 일기를 쓰기 시작했다.[64]

요가 문화생활을 누리지 못한 건 아니었다. 그녀는 셰익스피어의 〈햄릿〉을 보았고, 1882년 5월 부모가 낡은 피아노를 새것으로 바꾼 덕분에 "성대한 음악 파티"를 열 수 있었다.[65] 이 한 해 내내 요는 이모를 돌보며 지냈는데, 안드리스도 오랫동안 이모 넷에게 곧 다가올 죽음을 생각했다. 그는 늘 모든 것에 할 말이 있는 사람이었다. 요는 넷을 보살피면서 도저히 밝게 지낼 수가 없었다. "넌 이모를 돌보면서 분명 힘든 시간을 보낼 것이고, 네가 바라는 만큼 공부도 할 수 없겠지." 안드리스는 이렇게 썼다.[66] 이 상황은 요하나 헤지나 베이스만이 사망한 1882년 8월 14일까지 이어졌고, 이후 요는 안도의 한숨을 내쉴 수 있었

다. 그녀는 처음에는 암스테르담에서, 나중에는 영국에서 공부를 재개했다.[67]

런던

요는 영어를 좀더 배우고 공부에 집중하기 위해 영국으로 가기로 결정한다. 1883년 그녀는 런던으로 가서 두 달 넘게 지내는데, 그해 7월 4일부터 다시 일기를 쓰기 시작한 덕분에(대부분 영어로 쓴다) 우리는 당시 그녀의 바쁜 생활을 알 수 있다.[68] 상급 영어 시험을 위해 그녀는 영국박물관 열람실에서 낭만주의 시인 셸리와 여러 문학가의 작품을 공부했다. 필요한 모든 책을 읽을 수 있고 의자가 편안하며 책상도 큰 것이 만족스럽다고 쓴 요가 유일한 단점으로 꼽은 것은 관람객들이 오가며 너무 많은 소음을 낸다는 점이었다.[69] 거대한 도서관에서 요는 자신을 이렇게 묘사했다.

아주 작고 수줍은 소녀가 아침이면 그 학문의 전당으로 가만가만 조용히 들어가 주변과 위를 둘러보며 그 모든 학자에게 경이로움을 느꼈다. 그때처럼 진심으로 나 자신이 너무나 왜소하다고 느낀 적이 없었고, 그때처럼 행복한 적도 없었다.[70]

요는 가워스트리트 118번지에서 방 하나를 빌려 살았는데, 집주인은 오스트레일리아 출신의 43세 독신 여성 엘리자베스 고스트위치 가드였고 요와 가깝게 지냈다.[71] 그 집에는 줄곧 이야기를 많이 하는 수다스러운 브랜던 양, 무뚝뚝한 건 아니지만 "철저하게 독일인"인 슈말츠 박사, 요의 친구 마리 베스텐도르프, 판 뷔런 씨와 ("밉상스러운") 랜즈먼 씨, 새면 양, 랜디스 씨와 블랑코 씨 등이 살았다. 블랑코는 요에게 프랑스 극작가 에르네스트 르구베의 작품을 빌려주었다. 르구베는 여성 인권과 육아에 진보적이었고 요는 이 주제에 큰 흥미를 보였다.[72] 가워스트리트에 있던 런던대학에서는 1858년부터 국제 프로그램을 개

설해 운영했고, 1878년에는 여성에게도 남성과 동등한 권리를 부여하는데 이는 영국 대학 중 최초였다. 거대한 도서관이 있는 영국박물관과 런던대학이 가까워 그 집에는 세계 각국에서 온 사람들이 머물렀다.[73] 판 뷔런 씨는 요의 안내자이자 보호자이기도 했다. 그는 런던에 도착한 그녀를 곧 하이드파크와 리젠트파크로 데리고 갔다.

요는 런던에서 가장 중요한 장소들을 방문하고 옥스퍼드스트리트와 리젠트스트리트를 산책하며 마차가 많이 다니는 것에 감탄했다. 그러나 무엇보다 그녀에게 큰 영향을 준 것은 스톱퍼드 오거스트 브룩의 설교였다. 요는 자주 그의 설교를 들으러 갔고, 때로는 가드 양도 동행했다. 요는 브룩의 목소리가 상당히 듣기 좋다고 생각했다.[74] 브룩은 여러 해 동안 블룸즈버리의 베드퍼드교회에서 유니테리언* 교도들을 위해 설교했다. 1873년 그는 '여왕의 황실 소속 목사'로서, 그가 재직하던 성제임스교회에서 '시인의 신학' 강의를 연속해서 했다. 요가 머물던 무렵에 했던 강의 제목은 '로버트 번스의 신학'이었다.[75] 당연히 그는 연단에서 셸리와 번스를 인용했는데, 두 사람 모두 요가 관심을 보인 시인이었다.

요는 런던에 머무는 동안 게이어티극장에서 사라 베르나르가 출연하는 빅토리앵 사르두의 〈페도라Fédora〉(1882)를 보는 등 시간을 알뜰하게 보냈다. 사라 베르나르의 연기에 대한 요의 비평에서 안드리스의 영향이 뚜렷하게 나타나기도 한다. "그녀는 아름답고 의상도 멋지다. 나른하고 매혹적이지만 의당 보여야 할 '고급 예술'적 면모는 부족하다."[76] 다음날 요는 교회에서 천상의 목소리 같은 노랫소리와 장려한 오르간 연주에 압도된다. 또 이틀 후에는 라이시엄극장에서 헨리 어빙이 제작한 셰익스피어 작품, 〈베니스의 상인〉을 관람한다. 요는 자신이 그 극을 이해할 수 있다는 사실에 뿌듯해하며 오빠에게 셰익스피어 공연에 대한 열변을 토하기도 했다.[77] 말할 필요도 없이 그녀는 런던 내셔널갤러리를 방문하여 마음에 드는 작품들을 기록하는데, 그중에는 에드윈 랜시어의 개의 초상과 조슈아 레이놀즈의 천사 얼굴 그림들이 있었다. 그녀는 장바티스트 그뢰즈의 「사과를 쥔 아이」(컬러 그림 8) 복제본을 사기도 했다. 또 얼마 지나

• 삼위일체론과 그리스도의 신성을 부정하며 신격의 단일성을 주장하는 기독교의 한 분파.

지 않아 그녀는 빅토리아&앨버트미술관, 자연사박물관, 사우스켄싱턴의 과학 박물관에도 즐겁게 다녀온다. 요는 순수예술에 더 애정을 보이며 자연사에 대해서는 아는 것이 별로 없다고 고백한다. 런던에서 지내는 동안 그녀는 자신의 행동과 인식에 대해 반추한다.

전화카드 남짓한 작은 크기에 문학작품에서 가져온 좋은 글을 수록한 『생일 축하글과 자연의 달력 그림책』을 산 요는 그 문구들을 활용해 가족, 친구, 지인의 생일을 축하했다. 책에는 위대한 문호 괴테의 글도 있었다. 책장 사이에 꽃잎을 끼워 눌러놓기도 하는 등 요가 이 작은 책을 꾸준히 활용했기에 우리는 이 책을 통해 그녀의 생활을 조감할 수 있다. 1915년에는 아들 결혼식을, 나중에는 손자 테오, 요한, 플로르의 출생도 이 책에 기록했다. 11월 5일 장에서는 며느리 요시나 비바우트의 이름과 1920년 태어난 첫 손자 테오의 이름을 볼 수 있다. 손자가 태어나 감동한 요는 이렇게 썼다. "이 아이는 세상 사람들과 예술가들의 사랑을 받은 할아버지의 이름을 존경할 것이다."[78] 이런 메모 덕분에 이 책은 생일 기록 이상으로 훨씬 더 가치 있어졌다.

다 시: 자 기 인 식 과 자 기 비 판

7월 28일, 가드 양에게 잘 자라는 키스를 두 번 받은 요는 이때를 런던에서 가장 기쁜 순간이라고 썼다. 그녀가 애정을 얼마나 갈구했는지 보여주는 증거다. 가드 양을 매우 존경한 나머지 그녀 자신은 너무나 부족하고 이기적이라고 자책하기도 한다. 그녀는 자신이 지나치게 조용하고 인간관계가 서툴다고 생각한다. 네덜란드에서와는 전혀 다른 환경에서 지내며 그녀는 이렇게 생각한다. "하는 일마다 칭찬받던 집에서처럼 나를 떠받들어줄 사람은 없어. 그러니 동료들의 마음에 다가가도록 애써야 해."[79] 이런 자기비판적 언급에서 우리는 요가 더 훌륭한 사람이 되고자 했으며 주문을 외듯 노력했음을 알 수 있다. 그녀는 엘리자베스 가드가 아침식사 시간에 그녀에게 키스해주어 하루종일 행복했다고

다시 한번 기록했다.[80] 때로 그녀는 가드 양 의자 옆에 무릎을 꿇고 앉아 이야기를 나누었는데, 부모에게보다 더 많은 이야기를 털어놓았을 가능성도 있다. 그곳 생활이 끝나갈 무렵 요는 가드 양의 고귀한 성품을 경험한 것이 가장 좋았던 점이라고 썼다. 요의 앨범에 가드 양은 셀리(당연하지 않은가?)의 시 「풀려난 프로메테우스Prometheus Unbound」(1820)에서 사랑에 관해 아시아가 한 말을 인용했다.[81]

요는 사람들과 있을 때 가능하면 말도 많이 하고 쾌활하게 행동하길 원했지만 실제로는 잘 그러지 못했다. 이는 평생 이어진다. 사교행사와 의무는 늘 괴로웠고, 사람보다는 책과 함께 있는 편이 더 좋다고 스스로 인정했다.[82] 그럴 때 자신이 더 편안하고 즐겁고 친절해 보인다는 것도 알았다. 그녀는 밝은 크림색 드레스를 입고 음악을 즐기며 하숙집 거실에서 춤도 조금 추었다.

그녀는 햄프턴코트궁전, 국회의사당 등 주요 관광지를 방문하는데 웨스트민스터사원에 있는 위대한 작가들의 묘지에서 시인들의 묘를 보고 감격했고, 같은 하숙집 랜디스 씨와 윈저궁에도 다녀왔다. 음악, 문학에 대해 요는 빠르게 배웠는데, 코번트가든에서 베토벤, 마이어베어, 로시니의 곡을 듣곤 했다. 바이런의 「차일드 해럴드의 순례」에 완전히 매료되었고, 셀리의 편지와 전기도 열심히 읽었다. 또한 토머스 제퍼슨 호그의 『퍼시 비시 셀리의 인생The Life of Percy Bysshe Shelley』(1858)을 읽고 긍정적으로 평가했다. 전기 작가가 셀리를 우상화하지 않고 보통 사람으로 묘사하며 그 일상을 기록했기 때문이다. 그녀는 또 하루의 상당히 많은 시간을 독서로 보낼 수 있었지만 그게 그다지 특별한 일이 아님을 발견한다. "셀리가 하루에 열여섯 시간씩 책을 읽었다는 이야기를 들으니 내가 여섯 시간 읽는 것이 큰일이 아님을 알겠다······ 나는 그저 행동하기 전에 준비를 하고 싶을 뿐이다. 진지한 태도로 일을 시작하고 싶은 것이다."[83] 한마디로 온 힘을 쏟아붓겠다는 뜻으로, 요는 저녁이면 책을 읽고 공부를 했다.

요는 사람들에게 매력적으로 보이길 원했지만 여럿이 함께 식탁에 앉아 있을 때면 여전히 전혀 자신감을 보이지 못했다. 점심식사 때 거의 한마디도 하

지 않다가, 식사 후 집주인의 반응을 보며 흡족해했다. "가드 양이 그러는데 사람들이 날 상당히 좋아한다고 한다! 기대 이상이다."[84] 이는 젊은 시절 그녀가 자신에 대해 상당히 부정적이었음을 보여주는 또다른 증거다. 사람들보다 책과 잘 지낸다고 믿으면서도 어느 날 아침에는 프랑스 여성들과 함께 영국박물관을 방문하고 안내했다. 하숙집에서 보낸 마지막 3주 동안 요는 유일한 네덜란드인이었다. 이제는 보호자 없이 혼자 덜위치갤러리에 갈 정도로 자신감을 얻은 그녀는 그곳에서 그림들을 보며 좋은 시간을 보냈다. 요가 그때 당연히 몰랐던 일은, 빈센트 반 고흐도 10년 앞서 그곳에서 그녀와 같은 경험을 했다는 사실이다. 두 사람 다 덜위치갤러리 방명록에 서명했다.

하지만 요는 자주 자신의 믿음을 의심했다. 이 망설임은 종종 함께 종교에 대해 토론하던 히디위스에게서 받은 영향이었다. 그는 뮐타튈리의 애독자였다. 어느 날 교회에 다녀온 요는 "내가 여기 좀더 오래 머문다면 다시금 종교적으로 상당히 성장할 거라는 생각이 든다. 오, 내 사랑, 내 사랑, 왜 내 마음과 내 믿음을 앗아갔나요!"[85]라고 썼다. 한때 여성에게는 '소박함'이 중요하다고 생각한 요는 이제 '즐거움을 주는 사람'이 '우아한 사람'보다 더 중요하다는 생각도 했다. 그녀는 더 큰 세상을 보고 싶어 영국에서 가정교사로 일하는 것을 진지하게

요 봉어르의 방명록 서명,
런던 덜위치갤러리, 1883.08.24.

빈센트 반 고흐의 방명록 서명,
런던 덜위치갤러리, 1873.08.04.

고민했다.[86] 한편 이 무렵부터 요는 파리행에 대한 바람을 드러내며 안드리스가 그곳에서 일자리를 찾아주기를 희망했다.[87] 하지만 실제로 파리에 가는 것은 5년 후의 일이다.

런던 생활을 마무리하기 직전 요는 다시 한번 극장을 찾는다. 이번에는 하층계급 공연장이었는데, 관객들이 무대에 보이는 반응이며 가지고 들어온 술을 마시고 취한 모습, 끊임없이 정숙해달라고 요청해야 하는 상황 등을 목격한다. 헨리 A. 존스와 헨리 허먼의 〈실버 킹The Silver King〉(1882)을 공연한 옥스퍼드 스트리트의 프린세스극장에서였다. 영국 배우 윌슨 배럿과 멜로드라마 희곡 작가, 그리고 그의 극단은 엄청난 관객을 동원했다. 요는 노동자 계층에 대해 잘 알았다. "힘들게, 고단하게 일하는 계층임을 명백히 알 수 있었다. 온종일 복잡한 거리에서 바쁘게 지낸 이들은 저녁에 그곳에 가서 긴장을 풀었다."[88] 그리고 그녀는 자신이 얼마나 특권을 누리고 사는지 확실하게 깨닫는다.

1883년 9월 6일, 세발자전거를 타본 요는 넘어지지 않고 끝까지 탄 것을 두고 영웅적이었다고 썼다. 같은 하숙생인 새먼 양과 함께였는데, 그전에는 어떤 자전거도 타본 일이 없었다. 자전거는 당시 일반 대중에게는 신문물이었다. 1881년 던롭이 공기타이어를 발명하면서 자전거는 곧 더 안전해졌고, 자전거를 타기에 적합한 여성 드레스도 시장에 나왔다. 나비 장식을 단 금속 클립이 치마가 펄럭이지 않게 해주었다.[89] 이 신기한 경험을 한 뒤 나흘 후에 요는 배를 타고 영국을 떠났다.

다시 암스테르담

런던은 그녀에게 좋은 영향을 남겼다. 그녀는 그곳에서 다른 사람과 교류하는 법을 배울 수 있었다. 하지만 암스테르담으로 돌아온 지 일주일 만에 다시 자신에게 불만을 느낀다. 가족 모두 친절하고 따뜻했음에도 그녀는 자기 태도가 무뚝뚝하고 고약하다는 생각이 들었다. 그녀는 판 캄펀 씨에게 개인 영어 과외

를 받는 한편 삼촌 다니엘 더클레르크와 같은 숙소에 살던 마리 베스텐도르프
와 공부를 이어갔다. "가장 편안하고 우아하고 품위 있는 환경. 마리는 거기 살
아서 참 좋겠다!" 그녀는 질투를 숨기려 하지 않았다.[90] 요는 처음으로 아버지(비
올라), 헨리(첼로)와 함께 트리오로 피아노를 연주했고, 『맥베스』에 대해 에세이를
쓰기도 했다. 판 캄펀은 그 에세이를 읽어보고 좋다고 말해주었다.

공부에 매진하기 시작한 요는 도서관에서 토머스 매콜리의 에세이들을 빌
려 토머스 칼라일의 글과 비교하면서 글쓰기를 연구했다.[91] 그리고 런던 생활
에 대한 향수로 베헤인호프에 있는 영국교회에 다녔다. 그녀는 친구와 암스털
강을 따라 산책하고, 작은 보트를 타고 강을 건너며 많이 웃기도 한다. 스물한
살 생일에는 친구들이 찾아와 축하해주었고, 안드리스에게서는 "정말 기분좋
은" 편지와 함께 유명한 프랑스 작가 뤼도비크 알레비의 책을, 가드 양에게서는
물망초와 생일 카드를 받았다. 다만 한 가지, 체스를 두다 친구와 다툰 일이 불
쾌한 기억으로 남는다.[92] 요는 찰스 디킨스의 『데이비드 코퍼필드』를 읽고 지금
껏 읽은 책 중 최고라고 생각한다. 『데이비드 코퍼필드』는 공장에서 끔찍한 아
동 노동 환경을 목격해야 했던 한 인물의 감정적, 도덕적, 지적 발전에 초점을
둔 교양소설Bildungsroman로, 주인공은 충동을 통제하는 것이 인간에게 얼마나
중요한지를 배운다. 이 부분이 요의 마음에 와닿았던 것이 분명하다.

요는 일기를 통해 글쓰기 방식을 향상하고자 하는데, 훌륭한 작가의 작품
을 읽는 것도 이 목표에 도움이 되었다. 윌리엄 메이크피스 새커리도 시험 준비
를 위해 읽는 도서 중 하나였다. 푸른 하늘과 흰 구름을 바라보며 요는 윌리엄
워즈워스의 시를 이해할 수 있으면 좋겠다고 생각했다. 공부를 하면서 그녀는
자신에게 중요한 감정에 닿는다. "나는 늘 다른 사람 생각과 아이디어를 배우고
조금 더 깊이 들어가기를 갈망했고, 그 원천 깊숙한 곳까지 닿아보았다." 그녀는
가장 위대하고 고귀한 영국 작가들, 셸리, 바이런, 브론테, 칼라일을 알게 된 것
을 축복이라고 여겼다.[93] 그녀는 칼라일의 말 중 "어떤 의심이라도 오로지 행동
으로 해소된다. (……) 당신 가장 가까이 있는 의무, 당신이 의무라고 생각하는

것부터 행동으로 옮겨라"에 대해 깊이 생각했다. 요는 자신의 첫번째 의무란 모두에게 친절한 것이라 생각하고 이를 실천하고자 한다. 이 말은 당시 널리 알려졌던 것으로 보이는데, 빈센트 반 고흐도 이 무렵 칼라일의 이 생각을 테오에게 보내는 편지에 그대로 옮겨 썼다.[94]

요와 마리는 도서관에서 함께 공부하며 많은 시간을 보냈다. 두 사람은 아마도 하르텐스트라트에 위치한 여성 전용 열람실에 갔던 것 같다. 아침이면 난로 옆에 앉아 가까이 꽂힌 책들을 읽고 서로에게 질문을 했다. 요는 조지 엘리엇이나 샬럿 브론테에 관해 글을 쓰고 싶었지만 "불쌍하고 어리석은 나는" 이들 탁월한 여성의 성취에 보탤 것이 거의 없다고 느꼈다.[95] 요는 자신에게 글쓰기 재능이 있었다면 아름다운 소품과 위트 있는 일화, 엘리자베스 개스켈의 『샬럿 브론테의 삶Life of Charlotte Brontë』(1857)을 비롯해 그날 읽은 모든 것에 대해 재치 넘치는 비평을 하고 싶어했다. 요는 브론테가 한없이 고귀한 사람이라고 생각했다.[96]

그녀는 새로운 작가와 작품을 접하는 것이 현실에서 누군가를 만나는 것보다 한 인간의 성격 형성에 더 좋은 영향을 미칠 수 있다고 여겼다. 동시에 엘리자베스 배럿 브라우닝의 400쪽짜리 우울한 시 「오로라 리Aurora Leigh」(1856)를 읽고, 사랑은 예술을 뛰어넘는다고 생각했다. 요는 진심에서 우러나는 고백을 일기에 썼다.

> 나는 오로지 내 책과 내 공부를 위해서만 살고자 하며 교사가 되어 가르치는 일을 내 인생에서 가장 지고한 이상과 목표로 삼았다. 그러나 그런다고 외로움이, 우리 불쌍한 여자들이 품은 사랑에 대한 열망이 사라질 수 있는 건 아니다. 아, 이 세상에 내가 애정을 듬뿍 담아 열정적으로 사랑할 수 있는 단 한 사람이 있다면! 친구, 오빠, 언니, 누구든! 그러나 사람들은 사랑에 너무 냉정하고 너무 느리다. 다른 이의 작은 마음 한 조각을 가져서 무엇하겠는가. 나는 그 마음 전부를 원한다! (……) 아버지가 계시고, 아버지가 날 사랑한다는 것도 안다. 나를

돕는 일이라면 아버지는 내일이라도 무엇이든 해주실 거다, 분명 그러리라 확신한다. 하지만 아버지는 왜 한 번도 내게 다정하게 말씀하시지 않는 걸까? 왜 아버지는 내게 진심을 보여주지도, 사랑을 느끼게 해주지도 않는 걸까? 내가 너무 열정적인 걸까?

3년 전처럼 아버지와의 관계가 만족스럽지 못한 것에 요는 유감을 표했다. "아버지는 단 한 번도 당신 딸이 정말 어떤 사람인지 궁금해하지 않았고, 딸의 마음속 갈등에 대해서 조금도 알아차리지 못했다."[97]

이 불편한 깨달음으로 마음의 상처를 품고도 요는 1883년 11월 26일 시험에 통과해 고등학교에서 영어영문학을 가르칠 수 있는 세번째 교사 자격증을 얻었다.[98] 친구 마리도 시험에 통과했다. 이 국가시험을 위해 열심히 공부한 만큼 요가 쌓은 문학 지식은 이제 상당한 수준이었다. 평가에 출제된 책들을 요가 직접 골랐는지 지정된 것들이었는지는 확실하지 않다. 앞에서 이미 얘기했던 작품들 외에도 디킨스의 다른 작품인 『우리의 상호 친구Our Mutual Friend』, 캐서린 싱클레어의 『인생 여정The Journey of Life』, 토머스 무어의 「랄라 루크Lalla Rookh」, 너새니얼 호손의 『변신: 혹은 몬테 베니 이야기Transformation: Or, The Romance of Monte Beni』, 버나드 맨더빌의 『벌들의 우화: 혹은 개인의 악, 공공의 선The Fable of the Bees: Or, Private Vices, Publick Benefits』 등이 있었다. 요는 우편으로 결과를 받았다. 충격적인 것은 마리와 그녀를 한데 묶어 평가했다는 점이었다. 요에 대한 설명은 짧았다. "세네트 씨가 다음 내용을 제게 보내주었습니다. 'B양은 들은 내용을 적절하게 설명하는 능력이 좋았고, W양과 비교할 때 작품 의도와 취지를 더 잘 이해했다.'"[99] 요는 문학사에서는 최고 성적을 받았다. 구술시험 전 과목을 합격했고, 에세이 문체와 어휘 부분에서도 충분한 성적을 거두었지만 내용은 불합격이었다. 요에게는 분명 불만족스러운 결과였지만 더욱더 열심히 공부하기로 마음먹으며 목표 달성을 위해 노력했다. "큰 꿈을 꾸어라, 사람들을 더 행복하고 더 훌륭하게 만드는 꿈을 꾸어라!" 19세기 말 여성이 꿈꾸기

에는 분명 비범한 야심이었다.[100] 요는 이제 원하던 바를 이루었지만, 동시에 당황스러웠다. 2년이라는 시간을 공부하고 나니 모든 문이 다시 열렸다. 교육을 잘 받은 수많은 중산층 여성과 마찬가지로 요도 집안에서 벗어나 뭔가 사회에 유용한 일을 하고 싶다는 간절한 욕구를 품었는데, 이것은 당시 널리 일어난 현상이었다. 그들 중 다수가 해외로 나가 가정교사로 일하거나 기숙학교에 취직했다.[101] 요는 안드리스에게 파리에 일자리가 있는지 알아봐달라고 말하지만 유감스럽게도 안드리스의 노력은 성공하지 못했다.[102]

1883년 12월 초, '알베르트'라는 이름 외에는 전혀 알려진 바가 없는 한 남자가 그녀에게 청혼했다. 어쩌면 요의 친구들 중 누군가의 친구였는지도 모른다. 어쨌든 요가 받은 첫 청혼이었고, 그녀는 그에게서 어떤 감정도 느낄 수 없어 거절한다.[103] 그녀는 결혼한 여성으로서의 삶과 외롭지만 자유롭고 독립적인 가정교사 생활 중에서 하나를 택해야 했고, 일단은 후자를 선택했다. 요는 런던 생활, 시험, 예기치 않은 청혼 등 큰일이 많았던 1883년을 거의 냉정하다고 할 만한 태도로 돌아봤다. "세 가지 정말로 큰 사건. 그러나 그 모든 일이 있었음에도 나는 변하지 않았다."[104] 요는 이제 학생 시절은 끝났음을, 교사 일을 시작해야 한다는 것을 깨닫는다. 그녀는 판 캄펀이 써준 훌륭한 추천장을 들고 일자리를 찾아 지원하기 시작했다. 그 때문에 6개월 동안 일기 쓰기를 소홀히 하지만 엘뷔르흐에 있는 여자 기숙학교에 영어 교사로 취직한 후부터는 다시 일기를 쓰기 시작한다. 이 교직은, 나중에 기록했듯, 점점 잔소리가 심해지는 집에서 벗어나기 위해 요가 기꺼이 받아들인 일자리였다.[105] 그사이 요에게 가장 중요한 일은 『더암스테르다머르』의 기사를 번역하는 일이었다. 번역으로 번 돈과 평판은 더 확고한 독립으로 한 걸음 더 나아가는 데 중요한 역할을 했다.

번역가, 교사, 그리고
에뒤아르트 스튐프에 대한 사랑

일간지 『더암스테르다머르』의 편집자이자 작가인 유스튀스 판 마우릭이 요에게 유명 작가 윌키 콜린스의 소설 『나는 아니라고 말한다, 혹은 답을 들은 러브레터I Say No; Or, The Love-Letter Answered』 번역을 부탁했다. 그는 요가 열흘 안에 8회분 원고를 넘긴 후 보름마다 8회분을 줄 것을 제안한다.[1] 판 마우릭은 그녀의 번역과 작업 속도에 대해 "좋습니다! 계속 그렇게만 해주세요. 바로 이게 제가 원하는 겁니다! 당신이 계속 이렇게 성실하게 작업한다면 우리 일은 잘될 겁니다"라며 상당히 만족해했다. 요는 더할 나위 없이 성실한 사람이었고, 네덜란드어판('나는 말한다, 아니요!Ik zeg: Neen!'라는 제목이었다)이 1884년 6월 18일에서 9월 4일까지 이 신문에 68회에 걸쳐 연재되었다. 그녀는 번역 작업으로 총 150길더를 벌었다.[2] 이 번역은 나중에 '아니요, 사랑 고백에 대한 응답Neen'. Antwoord op eene liefdesverklaring'이라는 제목으로 출간된다. 총 457쪽으로 두 권이었고, 가격은 5길더였다.[3] 이 책의 주인공은 형사가 되어 아버지 죽음의 진실을 캐내는데, 줄거리에는 우연이 가득하다. 안드리스는 요의 유려한 번역에 놀라워하며 기쁨을 표하고 찬사를 보냈다. 이 번역에 대한 긍정적인 반응에 요는 자신감을 얻고 상당한 행복감을 느꼈다. 더 중요한 것은 그녀가 스스로 돈을 벌 수 있음을 증명했다는 사실이다.[4] 요가 처음에 어떻게 판 마우릭과 연결되었는지, 번역문학

이 중요한 역할을 했던 당시 일간지와 주간지 세계에서 어떻게 계약에 성공했는지는 확실히 알려져 있지 않다. 강력한 추천서를 써주었던 교사 판 캄펀이 어떤 역할을 했을지도 모른다.

엘뷔르흐의 킨스베르헌학교 교사

1884년 요는 엘뷔르흐 베이크스트라트에 있는 아드미랄판킨스베르헌 여자 기숙학교 영어 교사에 지원해 채용되었다. 암스테르담 북동쪽으로 80킬로미터 정도 떨어진 지역이었다.[5] 그해 여름 아혀 피스허르가 교장으로 부임했고 교장의 동생 카토가 그의 곁에서 보조했다.[6] 폴린 페랭이 프랑스어를 가르치고, 콘스탄스 (콘) 뤼더스가 독일어 회화와 피아노, 노래를 지도했다. 헤르미너 헤리커와 알레혼다 (호너) 판 홀터는 보조 교사였다. 당시 기숙생은 열다섯 명, 통학생은 스무 명이었다. 1885년 5월에는 학생이 각각 열 명과 열여덟 명으로 줄었다.[7] 음악은 학교생활에서 중요한 부분이었고, 소리 내어 읽는 시간도 상당히 많았다. 요는 호너와 침실을 같이 썼고, 꽃으로 분위기를 밝혔다.

요는 비교적 힘들지 않은 생활을 해온 자신이 수업 경험 없이 어떻게 일을 해나갈지 궁금했다. 첫 수업은 생각보다 괜찮았다. 그녀는 곧 익숙해졌고 하루 만에 학생 세이츠커 판 메스다흐의 보호자를 자처하며 팔짱을 끼고 걸었다. 수업 외에 학생 관리도 해야 했던 그녀는 이 열다섯 살짜리 소녀와 매우 잘 지냈고 학교를 떠난 후에도 소녀와 1년 동안 속마음을 털어놓는 편지를 주고받았다.

하지만 상당한 변화를 겪으면서 요는 새로운 환경에 적응하는 일이 점점 힘들다고 느낀 듯하다. 그녀는 지나치게 형식을 중요시하는 학교 식사시간이 싫었고, 어서 빨리 크리스마스 방학이 오기를 기다렸다. 시골의 단조로운 겨울이 못마땅했던 요는 콘스탄스와 추가로 음악 수업을 들으며 여백을 메꾸려고 했다. 그녀에게 가장 중요한 목적은 교사 경력을 쌓는 일이었다. 매일 오후 3시에

「킨스베르헌 기숙 여학교 뒤편, 엘뷔르흐의 베이크스트라트」, 1884~1885.
요 봉어르가 직접 그렸을지도 모른다.

서 4시 사이에 요는 동료 두 사람과 지금의 에이설호수를 산책하며 신선한 바람으로 케케묵은 학교 분위기를 날려버리곤 했다.[8]

요는 이 학교에 온 지 열흘 만에 판 마우릭이 어서 새 번역 일거리를 맡겨주기를 바랐다. 학교 일에서 진정한 만족을 얻지 못했기 때문이다. 3주도 지나지 않아 물밑 긴장은 점차 고조되었다. 그 작은 세계에서도 사람들이 두 무리로 나뉘었다. "이곳 이 작은 세계에도 온갖 열정과 호기심이 있다. 겉으로는 평범한 무관심을 가장하지만 말이다."[9] 내적 갈등에 설상가상으로 성홍열까지 유행했다. 이 전염병은 점점 심각해져 요의 학생이자 마리의 동생인 헨리 베프가 목숨을 잃는다. 성홍열은 극적이긴 했지만 당시 드문 일은 아니었다. 19세기 중반에는 열두 명 중 한 명이 성홍열, 홍역, 백일해로 사망했다. 이 전염병은 1885년 1월에도 여전히 진행중이었다.[10]

평생 처음으로 집이 아닌 곳에서 생일을 맞이한 요는 기숙학교 사람들에

엘뷔르흐에 있는 요에게 가족과 친구들이 보낸 편지. 1884.10.27

게서 축하 인사와 선물을 받았다. 이즈음 요는 비록 자신이 늘 교장 곁을 지키는 콘스탄스를 "지독하게 질투"했지만 예전보다 좀더 부드러워지고 친절해졌다는 결론을 내렸다. 요는 저녁 당직 시간인 7, 8시면 일기를 썼고, 카토와 산책을 하면서 사랑에 대해 이야기를 나눴다. 이제 요에게는 책이 마음의 통찰을 얻을 수 있는 유일한 지식의 원천이 아니었다. 요는 주변 가까운 여성들과 토론하며 많은 것을 얻는데, 이는 책을 통한 배움의 가치를 중요시했던 과거 생각과 충돌한다.

이 지방 마을을 오가는 우편 서비스는 탁월했다. 1884년, 생일 얼마 후 심각한 태풍이 엘뷔르흐를 강타했을 때 요는 농담으로 가득한 위로 편지를 받았다. 많은 사람이 그녀를 걱정했고 부모, 헨리, 민, 베치, 안토이네터 스튐프, 마리 베스텐도르프 등이 지원금을 보냈다. 그들의 위로에는 차이가 있었는데, 예를 들면 헤르미나가 생각한 최선의 문구는 다음과 같았다. "우리 가족의 어머니

로서/ 나의 진심을 담은 지원금이란다."**11** 같은 달 요의 사촌인 빌럼 베이스만은
제임스 앤서니 프로드의 『칼라일의 생애Life of Carlyle』(1884)를 추천해준 요에게
감사를 표하며 앞으로는 암스테르담대학 도서관 사서에게 책을 요청할 수 있도
록 해주겠다고 말했다.**12** 그녀는 이 관대한 제안을 잘 활용했다.

그해 겨울 그녀는 괴테의 『파우스트』에 심취한다.

> 나는 넓고 커다란 다이닝룸 한구석, 창가에 앉아 '오, 무릎 꿇어라 그대 고통에
> 빠진 이여Ach neige du Schmerzensreiche'를 읽었다. 마음이 무너지는 것만 같았
> 다. 책을 읽다 운 적은 한 번도 없었는데. 하지만 이건 책이 아니라 현실이다!**13**

읽은 것에 대한 감정적 반응은 실제로 히디위스를 좋아하는 마음 때문에
더욱 강렬해진 듯하다. 1884년 11월, 그녀는 여전히 "첫사랑의 온전한 희열!"에
빠져 있었다.**14** 요는 괴테에 특히 약해서 그의 글을 자주 인용하고, 조지 헨리
루이스의 『괴테의 생애Life of Goethe』(1855)를 읽고 상당히 깊은 지식을 얻었다.
그녀는 보람차게 사는 방법을 통찰하는 위대한 이름들 옆에서 자신이 얼마나
초라한지를 깨달았다. 요는 바이마르나 파리, 런던 등으로 여행할 수 있을 만큼
충분한 돈이 생긴다면 그 상상 속 돈을 아끼겠다는 생각은커녕 "단 한 번이라도
젊고 행복하게 지내며 우리 인생을 즐기자"고 몽상했다.**15**

크리스마스 직전 요는 즈볼러에서 사진가 F. W. 되트만에게 사진을 찍었
다. 교사와 번역가라는 새로운 사회 지위를 반영하듯 그녀는 단호하게 렌즈를
응시하고 있다.(컬러 그림 9) 전염병이 계속 돌자 그녀는 크리스마스 휴가 동안 계
획했던 것보다 더 오래 집에 머물렀다. 학생들 일부는 침대에 누워 지내야 했고
집밖으로 나가는 것이 금지되었다. 요는 학교로 편지와 소포를 보냈고, 그에 대
해 매우 고마운 답변을 받았다.

1885년은 순조롭게 출발했다. 1월 4일 판 마우릭이 새로운 번역 일을 보
내온 것이다. 이번에는 오시프 슈빈의 중편소설 『한 천재의 이야기. 갈브리치Die

Geschichte eines Genies. Die Galbrizzi였다. 2월 11일 일을 마친 것을 보면 요는 곧장 번역 작업을 시작해 정말 매진했던 것으로 보인다. 그녀가 번역한 제목은 '한 천재의 이야기. 소설De geschiedenis van een genie. Novelle'이었고, 번역료로 50길더를 받았는데 꽤 괜찮은 액수였다.[16] 이 번역은 2월 22일에서 4월 26일까지 매주 『더암스테르다머르』에 연재되었다. 다시 한번 안드리스는 아낌없는 찬사를 보냈다. "번역이 잘 읽힙니다. 글이 아주 매끄럽고 우리 동네 냄새가 전혀 안 나요."[17] 한편 요는 암스테르담에서 오페라와 극장에 다니거나 티파티에 참석했다. 하지만 가장 좋아했던 일은 역시 번역이었다. 이런 고독한 작업이 분명 숙녀들의 사교 모임이나 폐쇄적인 기숙학교 공동체에서의 질서정연하고 엄격한 생활보다는 그녀의 기질에 훨씬 잘 맞았던 듯하다. 성공적인 번역 덕분에 업계에서 다른 기회를 얻었지만 요는 교육계에서 벗어나지 않고 당분간 가르치는 일을 계속했다. 일단 전염병이 끝나자 학교는 벽지란 벽지는 다 벗겨내고 전체 소독을 마쳤으며, 요도 다시 돌아갈 수 있었다.[18] 집에서 보낸 5주가 그녀에게는 긍정적으로 작용했다.

요가 다시 벽난로 옆에 앉아 책을 읽는 동안 폴린은 가곡을 불렀고 창밖에서 내리는 눈이 반짝였다. 그녀는 보조 교사 헤르미너의 동생 루이서 헤리커와 정말 오랜만에 스케이트를 타러 가서는 열중하며 즐겼다. 또한 보조 교사 자격증을 취득할 생각에 알블라스 씨의 수업을 들었다.[19] 그녀는 그러한 평온한 저녁을 소중히 여겼지만 여러 번 지독한 두통에 시달리기도 했다.

세련된 파리 생활 이야기를 들은 요는 상상의 나래를 펼쳤다. 안드리스가 휘엇 가족과 함께 보내는 저녁 모임(테오 반 고흐도 손님 중 한 사람이었다)에 대해 궁금해하자 안드리스는 요에게 음악회와 춤, 저녁식사에 대해 기꺼이 자세하고 길게 들려주었다. 그가 그려주는 파리의 밤 생활은 요에게 너무나도 매혹적인 그림으로 다가왔다. 그는 요의 반응을 매우 궁금해하며 답장을 부탁했는데, 이런 특별한 모임은 파리에서 평범한 일상을 보내던 그에게, 그리고 요의 상상력에 활기를 불어넣었다.[20]

그런데 안드리스가 크리스마스 연휴에 부모 집에 와 있는 동안 두 사람은 말다툼을 한다. 요는 안드리스가 공부에 열중하지 않고 너무 프랑스에 물들었다고 경멸하듯 말했는데, 그후 안드리스가 요에게 보낸 편지를 보면 두 사람의 갈등을 확인할 수 있다. 그는 엄격한 어조로, 그렇게 흥분해서 이야기하면 사안을 적절하게 판단할 수 없다고 요를 비판하면서 그녀가 공감의 태도를 전혀 보여주지 않았다고 말한다.

> 네가 그렇게 말과 생각을 휘두르며 싸우는 일에 대한 내 생각을 전해야겠다만 (너는 정말 심리학 공부를 시작해야겠다) 너무 심하게 얘기하고 싶지는 않다. (……) 내가 너를 생각할 때마다 너도 내 생각을 한다는 데서 나는 항상 위로를 받는다. 그런데 마치 네가 말하는 것이 들리는 듯하구나. 때로는 격렬하게, 때로는 맹목적으로 떠드는데, 그럼 내가 널 진정시키고 강하게 논점을 이야기하려 애쓰지.

그는 이 긴 설교를 거친 말로 끝맺는다. "그냥 네가 좋아하는 괴테의 밝은 인생철학대로 살아라." 그는 당시 그녀가 괴테의 『헤르만과 도로테아』(1797)에 심취했다는 것을 알았다.[21]

엘뷔르흐로 돌아온 요는 다시 친구 히디위스 생각에 빠졌다. 그가 라일락 꽃을 가지고 왔던 날, 그녀를 바라보던 시선에 설레며 기뻐했던 그 봄을 떠올렸다. 그녀는 자신이 더 강해진 것을, "행복에의 갈망이 다시 깨어나는 것을 느끼면서, 이곳에 도착했을 때 망연자실했던 상태가 해소되었음"을 깨닫는다. "나는 다시 살기 시작할 것이다. 인생이 뭐지? 사랑을 꿈꾸고 슬픔을 깨닫는 건가."[22] 한 달 후 이웃 마을 뷘스페이트에서 그녀는 마침내 감정에 좀더 솔직해진다. 그곳 의사 요하네스 스휫과 그의 가족을 방문하는 길에 판 덴 베르흐라는 젊은이를 만나고 깊은 인상을 받는다. 그는 하급 서기, 콘스탄테인 레오노르 판 덴 베르흐였을 수도 있다. 그는 정말 남성적이었고 요는 몇 달 동안 그를 떠올렸다.[23]

봉어르 부인, 민, 빔이 뷘스페이트에 잠시 다니러 왔다. 뷘스페이트는 19세

기 후반 철도역이 생기면서 유명한 관광지로 부상한 마을이었다. 요는 가족을 만나러 갔고 헨리도 그곳으로 갔다. 그들은 시골 주택 더흐로터빈터 주변 들판과 공원을 산책하고, 함께 티파티를 했다. 요는 가족들과 즐겁게 시간을 보내면서도 점심식사 내내 자신이 딴생각을 하고 있음을 깨닫는다.[24] 가족들이 암스테르담으로 돌아간 후 그녀는 판 덴 베르흐와 언덕에 앉았다. 고립된 곳이라는 느낌은 없었다. "검푸른 소나무 숲을 배경으로 넘실대는 밀밭이 보이는 아름다운 경치였다. 은빛 달빛을 받으며 모든 것이 잠든 가운데 가슴 뛰는 정적, 그리고 (누가 7월 달을 홀로 볼 수 있나?) 함께 있으면 기분좋은 사람, 참으로 목가적이었다!"[25]

안드리스 역시 함께 있으면 기분좋은 사람이 있었다. 그는 부모에게 마음이 통하는 친구 반 고흐를 소개하고 싶다고 말했다. 요의 인생이 나아가는 방향에 결정적인 역할을 하는 사건이었지만 처음에 그녀는 특별한 기대 같은 것이 없었다. 하지만 안드리스가 없었다면 요에게도 테오가 없었음은 분명하다. 1881년 안드리스는 네덜란드인 클럽에 들어갔다. 파리 소재 네덜란드인 모임이었다. 열람실과 도서관에는 책, 신문, 잡지 등이 가득했고 그중에는 『한델스블라트Handelsblad』 『엔에르세』 『타임스』 『뉴욕 헤럴드』 『르뷔 데 되 몽드Revue des Deux Mondes』도 있었다. 한동안 안드리스는 모임 사서로 일하기도 했다.[26] 그는 회원 대부분이 매우 편협하다고 생각했지만 테오 반 고흐는 달랐다. "그는 교양 있고 유쾌하다."[27] 그들은 우정을 이어가면서 미술, 문학에 대한 사랑도 공유하는데 안드리스는 테오와 달리 에밀 졸라의 자연주의 소설에는 흥미가 없었다.[28] 그들은 함께 책을 읽고 일요일 아침이면 루브르에 갔으며 저녁에는 프랑스어 연극을 보러 갔다. 문학, 미술, 연극 외에 둘은 연애 기술에도 관심이 많았다. 그들은 종종 결혼의 장단점에 대해 토론했다.

1885년 7월 26일 두 친구는 네덜란드에 갔다.[29] 테오는 뉘넌의 목사관에서 어머니, 누이들, 동생들과 지내며 3월에 세상을 떠난 아버지를 추모했다. 그는 암스테르담으로 방문해달라는 안드리스에게 이렇게 편지를 썼다.

우리가 서로 가족을 알게 된다면 나는 대단히 기쁠 걸세. 화가 두 사람이 서로 스튜디오를 방문하는 것만큼이나 우리 방문도 중요한 듯하다네. 세상이 가장 위대한 학교이기는 하나 어린 시절부터 익숙한 가정이야말로 그 기초니까.[30]

안드리스는 테오의 "마음과 영혼의 선물"을 고맙게 여기며, 자기 부모가 테오를 좋게 생각하자 기뻐했다.[31] 요는 8월 초 처음으로 테오를 만나지만 이 방문 기간 동안 테오보다는 오빠에게 더 깊은 인상을 받고 테오에 대해서는 언급조차 하지 않았다. 그녀는 안드리스를 "나의 남자, 나의 자랑, 나의 사랑"이라고 불렀다. 두 사람이 포옹할 때 안드리스는 "나는 아직도 너를 가장 사랑한단다"라고 속삭였다. 이런 감성적인 말에서 두 사람의 뿌리 깊은 유대감을 알 수 있다. 그가 자신을 사랑한다고 말해준 것에 요는 안도했음이 분명하다. 그전에 안드리스가 아니 판 데르 린던을 사랑한다고 밝혔고, 요는 아니가 따분하고 쌀쌀맞다고 생각해 잘 지내지 못하던 터였다. 그녀는 자신이 안드리스에게 더이상 유일한 존재가 아니고 그를 잃을까봐 두려워하던 참이었다.[32]

요는 1885년 8월 9일 일기를 중단했다가 3주 후 다시 시작하는데 이는 1888년 11월 6일까지 이어진다. 안드리스에게는 말하지 않았지만 요가 엘뷔르흐에서 힘든 시간을 보냈음을 이 일기를 통해 알 수 있다.[33] 이 무렵 가까워진 카토 스튐프에 따르면 여름방학 후 요가 엘뷔르흐로 떠나자 암스테르담 친구들에게는 커다란 구멍이 남았다.[34] 그런데 이 구멍은 오래가지 않았다. 9월 말 요가 크리스마스 후에도 기숙학교로 돌아가지 않기로 결정하기 때문이다. 카토는 요에게 요하나 판 바우더의 『그의 이상Zijn ideaal』을 추천했다. 그들이 자주 이야기를 나누었던, 결혼생활에서 가족을 보살피는 아내 역할과 어머니의 희생적인 이상을 다룬 소설로, 네덜란드 여성들 사이에서 큰 인기를 얻고 있었다.[35]

요는 스물세 살 생일에 자신이 독립적으로 지낼 수 있게 된 것은 큰 행운이라고 생각했다. "나는 이제 한 인간이 되었고, 이 점에서 최소한 첫번째 요건은 충족했다. 나는 계속 나 자신일 수 있다."[36] 카토 스튐프 역시 교사였고, 그

녀 또한 스스로 생활비를 버는 것이 중요하다고 생각했다. 그녀는 요의 편지에 고마움을 표하며 요가 "그다지 잘 지내지 못한다"는 소식을 들어 가슴이 아프다고, 의연한 태도로 맞서기 바란다고 답장했다.[37] 이러한 격려는 그녀의 마음에 와닿았고, 예전에는 순종적이던 요도 좀더 편안하고 자유로워지고 싶다는, 더 자유롭게 생각하고 싶다는 갈망을 키웠다. 베테링스한스의 집과 그 엄격한 규율이 숨막혀 그곳에서 떨어져 있고 싶다는 생각도 했다. 그러나 그녀는 여전히 한동안은 참고 살아야 할 것이었다.

거울로서의 문학

테오와 안드리스는 각기 자신의 여동생 엘리사벗(리스)과 요에게 서로 모르는 사이지만 편지를 주고받으라고 권한다. 두 여성은 그 말을 따라 곧 서신을 통한 친구가 된다. 리스는 요보다 세 살 위였고, 1879년부터 질병으로 침상에 누워 지내는 카타리나 뒤 크베스너 판 브뤼험판 빌리스를 간호하고 있었다. 방이 열일곱 개에 달하는 뒤 크베스너의 집은 수스테르베르흐에 있었고 리스는 그 집에서 1885년 10월, 요에게 첫 편지를 보냈다. 요는 즉시 답장했다. 그들은 서로에게 파리에 있는 두 청년이 각자 가장 좋아하는 가족이라고 털어놓았는데, 리스는 요의 편지를 그의 "고매하고 욕심 없는" 오빠 테오에게 보내 요의 생각이 어떤지 알려주었다. 요는 자신의 문학 취향이 전적으로 안드리스의 영향을 받은 것이라고 고백했다.[38] 리스는 문학 이야기에 즉각 반응하며 그녀가 가장 좋아하는 시인은 헨리 워즈워스 롱펠로이고, 프랑수아 코페의 시도 대단히 감명 깊었다고 말하면서 요에게 "당신 삶에서 시가 산문보다 더 큰 자리를 차지하길"이라고 썼다.[39] 요도 곧장 답장을 보내, 조지 엘리엇을 가장 좋아하며 『플로스강의 물방앗간』(1860)이 최고라고 전했다. 그녀는 주인공 매기 털리버에 대해 이렇게 썼다.

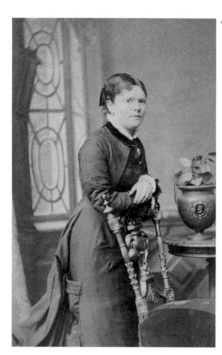

엘리사벗 (리스) 반 고흐, 연대 미상.

불쌍한 우리 매기, 나는 그녀를 너무나, 마치 내 자매인 것처럼 사랑해요. 그녀가 품은 열망은 지극히 고상하죠. (⋯⋯) 늘 옳은 일을 하려 애쓰는데, 때론 매우 힘든 일이에요, 정말로 끔찍하게 힘들죠!

요는 매기를 비롯해 소설 속 등장인물인 매기의 오빠 톰, 스티븐, 루시에 대해서도 자세히 설명하면서 자신은 '낙원의 이중창duet in paradise' 장이 가장 감동적이었다고, 그 노래에 너무나 강렬한 인상을 받았다고 전했다.[40] 이 장에서 음악의 힘은 상당히 중요한 역할을 한다.[41] 루시와 그녀의 약혼자 스티븐이 하이든의 〈천지창조〉 중 아리아를 부르는 장면에서 작가 엘리엇은 "의심과 두려움에 흔들리지 않는 구애는 분명 사랑하는 이들이 함께 노래할 수 있는 그런 것"이라고 썼다. 그리고 "당신과 함께라면 두 배로 즐겁고, 당신과 함께라면 인

생은 행복합니다"라는 가사가 후렴에서 반복된다.[42]

요가 일기에서 묘사하는 자기 모습과 주인공 매기는 성격, 직업, 욕망, 동기, 오빠와의 관계 등이 놀라울 정도로 유사했다. 어린 매기는 "너무 어리석은 일"이라고 말하며 조각보 바느질을 싫어하고, 그보다는 보트 여행을 하고 싶어 하며, 늘 배우고자 하는 마음으로 책에 몰두하고(라틴어를 좋아한다) 오빠 톰을 대단히 사랑하는 인물이다. 그런데 톰은 그녀의 의지가 강하지 못하다고 생각한다.[43] 매기의 상상력은 충동적이고 왕성하다. 그녀의 마음속 갈등—소위 점잖은 부르주아 사람들과 안락함을 비웃고 세상과 접촉하길 갈망한다—이 스스로에 대한 부정으로 이어지고, 종종 자책하며 고통받는다. 요와 매기가 끊임없이 추구하는 것은 독립이었다. 그들은 이 목표를 달성하기 위해 그다지 마음에 들지 않는 학교 일자리를 받아들인다(요는 이후 상당히 빨리 그만두지만). 엘리엇은 오래도록 심사숙고하여 성인成人의 삶에는 늘 곤경이 따르기 마련임을 보여주는데, 주변이 온통 "가시투성이 황무지"인 것이다.[44] 매기와 요 두 사람 다 선명한 의식과 내적 완벽을 위해 노력한다.

"죽음도 그들을 가르지 못했다." 이 책 마지막 문장은 당시 판본 속표지에도 선명하게 적혀 있다. 이는 킹 제임스 성경 「사무엘서」 후편 1장 23절에서 인용한 것이다. 첫 남편 테오 반 고흐를 오베르쉬르우아즈묘지에 묻힌 빈센트 곁으로 이장하던 1914년, 『동생에게 보내는 편지Brieven aan zijn broeder』 1부가 출간되었는데 요는 바로 이 책에 실린 같은 문장을 묘비명으로 선택했다. 『플로스강의 물방앗간』의 비극적 결말을 염두에 두었던 것이 분명하다. 소설에서 이 문장은 매기와 톰 털리버의 묘비명으로 쓰였다. 이처럼 요는 문학에서 읽은 것을 그녀 삶에 철저히 내면화했다.

그녀는 자신의 상황을 보다 잘 파악하기 위해 책을 읽고, 소설 속 인물들과 그들이 사랑을 대하는 방식에서 강한 일체감을 느꼈다. 그녀는 리스에게 이렇게 고백한다.

어쩌면 나는 사랑에 대해 완전히 착각했는지도 몰라요. 정말 아무것도 모르지만, 서로의 성격과 이상을 온전히 이해하지 않고서는, 그에 동의하지 않고서는 사랑이 존재할 수 없다고 믿어요! (……) 우리보다 훨씬 나이 많은 사람을 갈망한 적 있나요? 실제로 어떻게 살아야 하는지 가르쳐줄 수 있는 사람 말이에요.[45]

요는 리스가 문학에 열망을 품었으며 더 많이 알고 싶어한다는 것을 알았다. 리스는 셸리를 가장 좋아하는 시인으로 꼽았는데, 요는 프랑스 문학은 우울해지는 경향이 있어 그다지 좋아하지 않는다고 말했다.[46] 리스는 베트어 볼프와 아허 데컨, 에밀 에르크만과 알렉상드르 샤트리앙처럼 요와 팀을 이뤄 글을 써보면 어떨까 꿈꾸기도 했다. 리스는 지금껏 누구에게도 이처럼 솔직해본 적이 없다면서, 요에게 예전 사랑의 모험에 대해서도 들려주었다. 하지만 지금은 달라졌다는 말도 하는데, 벌써 6년째 시골 수스테르베르흐에서 생활하고 있어 "남자라고는 한 사람도 만나지 못했다"[47]라고 전했다. 그런데 아이러니하게 그로부터 한 달도 지나지 않아 고용주인 예안 필리퍼 뒤 크베스너 판 브뤼험이 열일곱 개의 방 중 하나에서 리스를 임신시킨다. 그에게는 자식이 이미 넷이나 있었다.[48] 문학과 현실은 일치하지 않았다. 리스는 찰스 디킨스의 『우리의 상호 친구』 속 인물 제니 렌의 남자에 대한 관점을 인용했다. "나는 그들의 술수와 방법을 알아!"[49]

요는 자신의 이상형을 만들어갔다. 그녀는 문학계 인물과 예술가 들 사이에서 살고 싶었다. 그렇게 하면 그들이 그녀에게 영감을 주고 영향을 미칠 터였다. "그들을 흠모하는 것만으로도 나는 행복할 것이다."[50] 1885년이 되고 두 여성은 처음으로 직접 만난다. 그들은 산책을 하며 유대감을 확인하는데[51] 요는 리스에게 함께 괴테의 『파우스트』를 읽고 싶다고 말한다. 괴테를 숭상한 작가이자 비평가 핏 불러 판 헨스브룩이 요에게 『파우스트』에 관한 에세이를 써보라고 제안한 적이 있었다. 핏와 요는 친척이었다.[52]

1년 후 요는 당시 프랑스어로 번역 출간된 톨스토이의 『안나 카레니나』를 읽고 소설 속 인물들에 대해 묘사하며 자신의 감정을 분석하고 행동을 설명하려고 시도했다. 다시 한번 소설 속 인물들을 거울로 삼은 것인데 이는 작가도 마찬가지였다. 작가들 역시 요에게 영감을 주는 본보기가 되었다.[53] 작품 너머 인물들이 그녀에게는 매우 중요했고, 요는 이러한 관점을 많은 위대한 동시대 사람과도 나누었는데 그중에는 빈센트 반 고흐도 있었다. "나는 전기나 타인의 비평을 통해 스스로 그 인물의 이미지를 그려본다. 나중에 그 작품을 다시 읽으며 그의 생각이 아닌 그 자신을 찾고자 한다."[54]

넌스페이트로 돌아온 요는 계속 판 덴 베르흐를 흠모했다. 그들은 슈만의 「아름다운 5월에Im wunderschönen Monat Mai」를 듣고, 호텔에서 당구를 쳤다.[55] 한편 요는 여전히 자존감이 낮았던 듯 자신이 "아늑한 가족 거실에 놓인 쓸모없는 가구" 같은 존재라고 자학하기도 했다. 다른 사람을 즐겁게 하는 데 끔찍하게도 소질이 없기 때문이라고 생각한 것이다.[56]

그녀는 리스를 만나기 얼마 전 자신의 외모를 이렇게 묘사했다. "체격이 상당히 큽니다. 당신 오빠보다 더 커요.[57] 눈은 짙은 갈색, 머리카락은 더 짙어서 거의 검은색이죠. 바보같이 지난주에 머리를 아주 짧게 잘랐어요." 그녀가 집에 있을 때면 거울을 너무 많이 본다고 식구들이 놀리기도 했는데 일기에 이미 썼듯, 요는 이제 리스에게 자신의 이도 저도 아닌 성격을 상당히 날카롭게 분석해 보여주었다. 그녀는 자신이 충분히 완성된 인간이 아니라고 느끼며 평범함에서 벗어나기를 간절히 바랐다.

나는 진지해서 어떨 때는 우울하기까지 한데, 그러다가도 여학생처럼 열광하고 쾌활하게 굴죠. 나는 단순하고 조용하고 부지런한 생활을 좋아해요. 하지만 규모가 크더라도 편안한 환경에서는 잘 지낼 수 있고, 그래서 외출하는 것도 좋아해요. 편협한 사람들보다는 더 나은 내가 되고 싶지만 때로는 이상해 보일까 두려워 오랜 관습을 깨뜨릴 용기를 내지 못해요.

082

그래서 그녀는 한순간 "지각 있고 진지한 미스 봉어르"였다가도 "실없고 세속적인 요"가 되었다. 그녀는 얼마 안 되는 사람들, 그중에서도 언니 민과 오빠 안드리스만이 자신을 제대로 이해한다고 생각했다.[58]

그해 겨울 요는 엘뷔르흐에서 마지막으로 즐거운 시간을 보내기 위해 스케이트를 타러 갔다. 그리고 1885년 12월 중순, 지난 14개월 동안 일했던 학교를 떠난다. 가르친다는 일 자체는 괜찮았지만 궁극적으로 생각이 편협해지는 한계를 느꼈기 때문이다. 요는 집으로 돌아오자마자 암스테르담 김나지움 학생들의 공연, 소포클레스의 〈안티고네〉를 보고, 다음날 팔레이스포르폴크스블레이트에서 열리는 콘서트에도 가는 등 "떠들썩한 흥분" 속에 뛰어들었다. 요하네스 페르휠스트가 지휘하고 톤퀸스트코르 암스테르담이 연주하는 헨델의 오라토리오 〈삼손과 델릴라〉였다. 크리스마스이브에는 베치가 부르는 「바이나흐츠글로켄Weihnachtsgloken」을 듣고 안드리스가 보내준 제비꽃 향기를 즐겼다.

그녀는 엘뷔르흐 친구, 동료 들과 계속 서신을 주고받았는데 학생이었던 마리 베프는 요가 다이나 마리아 멀록 크레이크의 소설 『신사 존 핼리팩스John Halifax, Gentleman』를 보내주자 감사 인사를 전하면서, 되돌아보니 요의 문학 수업이 큰 기쁨이었다는 말도 빼놓지 않고 썼다.[59] 이즈음 엘뷔르흐에서는 그녀에게 애정을 표현하는 편지가 여러 통 온다. 그런데 암스테르담에서도 그녀에게 점점 커가는 따뜻한 마음을 드러내는 사람이 있었다. 친구 마리, 안토이네터, 카토의 오빠인 에뒤아르트 스튐프였다. 그가 갑자기 그녀 품으로 뛰어든 것이다.

에 뒤 아 르 트 스 튐 프 를 향 한 사 랑

1886년으로 넘어가는 겨울, 요는 오페라를 보고 극장을 자주 찾으며 프랑스 드라마 강연에도 참석했다. 결정적인 사건은 그녀가 팔레이스포르폴크스블레이트에서 열린 학생 무도회에서 의대생 에뒤아르트 스튐프와 왈츠를 춘 일이었다.

그녀는 곧장 그와 사랑에 빠졌다. "나도 웃을 수 있고 울 수 있고 다시 희열을 느낄 수 있다. 하느님, 감사합니다. 처음 생각했던 것과 달리 아직은 내 안이 그렇게 완전히 얼어붙은 것은 아니었다."[60]

요가 에뒤아르트를 안 지는 오래되었다. 그녀는 마리와 친구가 된 1880년 6월부터 스튐프 집에 드나들기 시작했다. 그들은 아르티스동물원 근처 플란타허케르클란 13번지에 살았다.[61] 다음해 요와 에뒤아르트는 라틴어 공부 소모임에 함께 참석했다. 그는 1885~1886년에는 보조 의사로 지내다가 1889년 정식 의사가 되었다. 에뒤아르트는 아버지에게서 음악과 미술 재능을 물려받아 오랫동안 바이올린을 연주했다. 그의 아버지 빌럼은 네덜란드 왕립극장협회 지휘자이자 이사였고 카에실리아음악소사이어티 전문 오케스트라 소유주였다. 에뒤아르트의 아버지와 요의 아버지도 서로 알고 지냈을 가능성이 크다.[62]

당시 안드리스와 서서히 멀어지던 참이던 요는 에뒤아르트에게서 완벽한 대체재를 찾았던 것으로 보인다. 1년 후 이제 에뒤아르트가 그녀에게 "나의 남

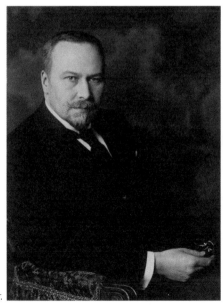

에뒤아르트 스튐프, 연대 미상.

자"가 된다. 전에는 오빠 안드리스에게만 허용된 호칭이었다.[63] 한편 안드리스는 삶에 대한 요의 태도가 너무나 감상적이라 비난하고, 자신의 우월함을 내세우며 냉정하게 말했다.

> 나는 네가 미술이 뭔지 생각해본 적도 없다고 확신한다 …… 넌 문학이 뭔지도 모른다고 말할 뻔했다. 맙소사! 넌 미술에 대해 마구 떠들어대지만 미술관엔 딱 한 번 가봤을 뿐이지. 창피한 일이다! 그렇게 떠들면서도 미술을 지루해하니 너의 열정이 가짜였다는 거다. 달리 말하면 감상적이었다는 거지(미술에 대해서는 나중에 얘기하거나 편지를 쓰마. 암스테르담에서 네가 어울리는 사람들 무리에 그림을 단 한 점이라도 이해하는 사람이 있다고는 믿지 않는다. 그나마 이해하는 분야는 음악일 거다. 사람들은 예술 중에서도 음악을 듣고 가장 쉽게 감동하니까).

안드리스는 요더러 이성과 상상 사이에서 균형을 취해야 한다며, 비판적인 어조를 약간 누그러뜨리며 설교를 마친다. "너는 명석하고 사랑이 넘치지. 정신에서 감성이 배제되는 것은 아니란다."[64] 완전히 틀린 말은 아니었다. 미술가들과 어울려 살고 싶다고 했음에도 순수미술에 대한 요의 지식은 애석하게도 매우 얕았다. 그는 요에게 3년 동안 매일 네덜란드 미술에 대해 공부하고 정기적으로 미술관에 가라고 조언했다. 그녀에게는 다시 공부해야 할 것이 생긴 셈이었다.

그런데 한동안 요는 오빠의 유용한 충고를 잠시 미뤄두고 다른 수단을 통해 목표를 성취한다. 그녀는 가면무도회에서 에뒤아르트와 다섯 번 멋지게 춤을 추고, 빌렘스파르크에 있는 암스테르담 아이스링크에서 하루종일 스케이트를 타기도 했다. 춤과 스케이트 덕분에 기분이 상당히 고양된 요는 사실 너무나 들떠서 성공적으로 면접을 마친 후 새로운 교사직을 수락했다.[65]

아 나 폰 덜 학 교 교 사

1886년 5월에서 1887년 7월 사이, 요는 니우어암스털에 위치한 학교, 아나폰 덜에서 학생들을 가르쳤다. 이 학교의 교장은 J. S. L. 더홀이었다. 학교는 페를 렌더폰델스트라트 50번지에 위치한 거리, 아나판덴폰델스트라트 모퉁이에 있 었다. 이 사립 여학교에서 요는 고학년 학생들의 상급학교 진학 준비를 도왔다. 읽기, 쓰기, 수학, 네덜란드어, 프랑스어, 독일어, 영어, 역사, 지리, 자연과학, 바 느질, 드로잉, 체육 등의 수업이 있었다.[66] 학교에서는 자선 행사를 주최해 제비 뽑기를 하고 콘서트도 열었으며 그 수익금으로 니우어암스털에 사는 취약계층 어린이 100명에게 3개월 동안 식사를 제공했다.[67] 요는 교사 일에 대해서 거의 언급하지 않고, 다만 학교에서 모든 것이 순조롭다고만 일기에 썼다. 사실 집에 서는 좀 달랐다. 그녀는 에뒤아르트가 없어 매우 따분했고 무기력하다고도 느 꼈다. 요의 오빠는 그녀가 너무 늦게 잠든다는 것을 알아차리고 더 잘 먹어야 한다는 충고를 전하기도 했다. 안드리스는 봉어르 집안에서는 미식이랄 게 없 는 요리를 한다고 불평하기도 했는데 "집에서는 고기를 요리하는 게 아니라 그 냥 오래 익힐 뿐이다. 맛이라는 게 남아 있을 리가 없다"고 생각했다.[68]

그해 요는 큰 근심 없이 지내지만 친구 아나 디르크스에 따르면 1886년 말에 이르러 요가 벌써 몇 번째인지도 모를 만큼 또다시, 자신의 이기심과 내성 적인 성격을 혐오했다고 한다. 그리고 그녀가 직접 말했듯, 혼자 힘으로는 인생 의 방향을 찾기 힘들어했는데, 이는 몇 년째 지속되고 반복되는 일이었다. "나 를, 아니 나의 정신을 걱정해주고, 공부하고 생각하라고 나를 격려해주는 사람 이 있다면. 내게 길을 알려주고, 책을 주는 사람이 있다면 좋으련만."[69] 이러한 갈망 뒤에는 안드리스와 연락이 끊어질까 두려워하는 마음이 작용했다. 그는 요가 암스테르담을 뛰어넘을 수 있도록 도와주는 발판 같은 존재였다. 그는 요 에게 "네가 느끼는 모든 것에 내가 관심을 갖고 있다는 걸 알잖니, 얼마나 널 사 랑하는지도"[70]라는 말로 용기를 주었다.

1887년 초, 요는 얼굴을 때리는 눈보라 속에서 다시 스케이트를 즐겼

다. 에뒤아르트와도 계속 만남을 이어갔다. 지난해처럼 왈츠를 추지는 않았지만 그는 요와 깊이 있는 대화를 나누고 어려운 책과 논문을 빌려주었다. 덕분에 요는 프랑스어로 번역된 도스토옙스키의 『지하로부터의 수기』와 『더히츠De Gids』 최신호에 실린 W. G. C. 비방크의 논문 「발자크와 뉴먼Balzac en Newman」을 읽었다.[71] 그는 또 천식과 간질, 결핵 연구를 하던 샤를 리셰가 『르뷔 시앙티피크Revue Scientifique』에 기고한 글도 권했는데, 이를 읽은 요는 사실 거의 이해하지 못했지만 "언젠가 이에 대해 길게 토론할 기회"가 있기를 희망한다고 말했다.[72] 그가 권하는 글을 읽는 데는 상당한 노력이 필요했지만 요는 기꺼이 그의 권유에 뛰어들었다. 요는 도스토옙스키의 『죄와 벌』 프랑스어 번역도 읽기 시작했는데, 프랑스 문학을 읽으면 우울해진다고 말한 적 있지만 이 냉혹한 러시아 소설 역시 요에게 비슷한 영향을 미쳤을 것이다.

하지만 그 모든 진지함 속에서도 즐거운 일들이 있었고 그것들이 상쇄작용을 했다. 2월 5일 요는 싱얼에 있는 오데온에서 열린 가면무도회에 빨간 두건을 쓴 소녀 복장으로 참가했다.[73] 에뒤아르트도 함께 간 것이 분명하지만 이 진지한 청년이 융통성을 발휘해 늑대 옷을 입었을 것 같지는 않다. 장 리슈팽의 『용감한 사람들: 파리의 소설가Braves gens: roman parisien』(1886)를 읽은 일도 요에게 긍정적으로 작용했다. 그러지 않아도 마음으로부터 활기를 잃어가던 차에 스물일곱이던 오빠 헨리가 겪는 어려움으로 더욱 마음이 무거운 상황이었다. "헨리가 다시 슬픔에 빠졌고 집안 분위기는 무거워졌다. 특히 아버지가 그 무게감에 짓눌리셨고, 다들 차이는 있어도 비슷한 기분이다."[74] 4월에도 헨리가 심한 우울증 발작으로 고생했기 때문에 가족 모두 불안해했다. 18개월 후, 요는 스스로 드리웠던 베일을 들추고, 자신도 헨리나 안드리스와 같은 상태임을 깨닫는다.

의지가 없거나 혹은 약하거나, 의지를 균일하게 자신의 뜻대로 통제하지 못하거나. —오, 오늘날 사람들 대부분이 이를 경험한다— 아, 이건 우리의 질병이기

도 하다. 헨리는 정도가 매우 심했고, 안드리스에게는 인생의 골칫거리였다. 그 럼 나는? 나도 지난 2년 동안 이 질병을 앓았던 게 아닌가?[75]

요는 살아가기 벅찬 세상에서 의미 있는 무언가가 되기 위해 끊임없이 자 신을 격려했다. 안 그래도 힘들던 그녀에게 또다른 고난이 닥친다. 전혀 예기치 못한 일로, 에뒤아르트의 여동생 카토가 겨우 스무 살에 세상을 떠난 것이다. 요는 완전히 비탄에 잠겼다. 그녀는 카토와 함께 있으면 늘 즐거웠고, 동시에 자 신의 이기심을 부끄러워하곤 했다. 그녀는 친구의 차가운 이마에 입을 맞추고 마지막 인사를 한 후 시신 주변에 꽃을 놓고 머리에는 장미와 동백꽃을 놓았 다.[76] 훗날 요는 도시의 남쪽 조르흐블리트에 자리잡은 카토의 무덤을 여러 번 찾아가기도 했다. 요는 에뒤아르트가 겪어야 할 슬픔과 자신이 안드리스와 떨 어져 있는 상황을 연관 지으며 더욱 큰 고통을 느꼈다. "나는 지난 7년 동안 늘 오빠를 그리워했다. 매일, 매시간, 그의 빈자리를 대신한 사람은 없었다."[77] 요 는 스물두번째 생일을 맞은 에뒤아르트에게 아무런 위로도 해줄 수 없어 마냥 무기력함을 느꼈다. 그의 방에서 카토의 사진을 바라보던 요는 에뒤아르트가 사 진을 볼 때 가끔은 자신도 그리워하지 않을까 하는 생각을 억누를 수 없었고, 그와 함께하고 싶다는 강렬한 열망에 사로잡혔다.

요는 몇 달 동안 그와 함께 시간을 보내며, 관계를 진전시키려 가능한 한 많은 일을 했다. 하지만 그사이 그의 지성이 자신에게 미치지 못한다는 느낌을 분명히 받았던 듯하다. 한편 테오 반 고흐는 요를 얻기 위한 계획을 세운다. 자 신보다 다섯 살 어린 요에게 어떻게 해야 사랑을 전할 수 있을지 적절한 말을 찾 으려 애쓴다. 요를 잘 알지 못했음에도 그녀가 바로 자신이 꿈꾸던 여성이라 생 각한 것이다.[78] 누이 리스와 안드리스도 이를 눈치챘고, 1887년 4월 테오는 솔 직한 마음을 담아 리스에게 편지를 보냈다.

너도 알다시피 나는 그녀를 겨우 두어 번 봤을 뿐이다. 하지만 그것만으로도 그

녀는 정말 내 마음을 끌었다. 나는 그녀에게서 무한하게 신뢰할 수 있다는 인상을 받았는데, 어느 누구도 그런 적이 없었다. 나는 그녀에게 무엇이든 다 이야기할 수 있을 것 같다. 만약 그녀가 원한다면 그녀는 내게 큰 의미를 지닌 사람이 될 것이다. 문제는 그녀도 같은 마음인가 하는 것이다.[79]

그러나 요의 마음은 온전히 에뒤아르트에게 가 있었다. 이즈음 두 사람은 발자크의 『나귀 가죽』(1831)에 대해 많은 이야기를 나눴다. 그녀가 에뒤아르트의 성품을 헤아리기 위해 애쓰는 가운데 미심쩍은 면들이 보인다. 요는 그의 끈기에 종종 당황했는데, 그 점에서 자신과 완전히 대조되었기 때문이다. 때로 요는 그를 흔들어보고 싶다는 생각도 했는데, 그렇게 하면 그가 "보통 사람처럼 보일까" 싶어서였다.[80]

요는 네덜란드 사회주의 정치가인 도멜라 니우엔하위스가 한 노파와 그녀의 눈먼 여동생에게 하는 설교를 큰 소리로 읽고 에뒤아르트 남매와 그에 대한 이야기를 나눈 뒤 마음이 많이 진정되는 것을 느꼈다. 요는 잠시나마 간호사가 되는 것을 고려했는데 이는 아마도 에뒤아르트의 영향이었을 것이다. 그러나 그녀는 자신에게는 간호사가 될 만한 도덕적 자질이 없음을 인정했고, 이는 스스로를 잘 인식하고 있었음을 보여준다. 요는 성령강림절 월요일에 에뒤아르트와 머리를 맞대고 발자크의 소설 『절대의 탐구』를 읽으며 시간을 보냈고 에뒤아르트의 누이 안토이네터가 베토벤의 사랑 노래를 연주했다고 일기에 썼다.

E.가 큰 소리로, 조금 급하게 서둘러 읽었고 나는 최선을 다해 귀기울이려 노력했다. 그러는 내내 이 사람과 이렇게 가까이 있는 것이 얼마나 아름다운지 생각하지 않으려 애썼다. 가끔 우리의 손가락이 닿았다. (……) 내 기분을 색깔로 표현할 수 있다면 황금빛과 로즈핑크라고 말하겠다.

다음 일요일, 한 단계 더 진전이 있었다.

그는 나를 두 팔로 안다시피 하고 계단을 올라가며 장난쳤다. 눈을 감으면 아직
도 나를 안았던 그의 팔을 느낄 수 있다. (……) 내가 그를 위해 무엇이든 할 수
있다는 걸, 그를 정말 사랑한다는 걸 그가 알아준다면 좋을 텐데.[81]

요는 더욱 에뒤아르트에게 빠져들었다.

1년 넘게 아나폰덜에서 교사로 일한 요는 여름방학이 되자 학교에 사직
의사를 알렸다. 이유는 확실하지 않지만, 어떤 경우든 가르치는 능력과는 무관
했다. 추천서에는 그녀가 실력 있는 교사이며 질서와 규율 유지에 능하다고 쓰
여 있다.[82] 그녀는 아르티스에서, 그리고 에뒤아르트 부모의 집 발코니에서 그와
긴 대화를 나누곤 했다. 연애 감정과 친밀함은 여름 동안 점점 커졌고, 그는 요
에게 장미 한 다발을 선사한다. 두 사람은 함께 배를 타고 노를 저으며 웃었다.
"그래, 거의 그의 품에 눕다시피 했다. 저멀리 도시 불빛이 물에 비쳐 반짝였고
그렇게 물위를 노니는 것은 정말이지 매혹적이었다."[83] 그녀는 이런 상황이 꿈처
럼 느껴졌다.

이틀 후인 1887년 7월 22일 오후, 테오 반 고흐가 당황스러운 장면을 연
출한다. 용기를 내어 요를 만나러 간 것이다. 그리고 너무나도 뜬금없이 그녀에
게 청혼을 하는데 타이밍도 최악이었다. 에뒤아르트가 요에게 준 장미가 아직
테이블에 있었으니 말이다. 요는 상당히 부담스러워하며 그의 청혼을 거절할
수밖에 없었다. 그녀는 이 사건이 자신에게 어떤 영향을 미쳤는지 돌아보며 일
기에 이렇게 묘사했다.

소설에서도 일어날 법하지 않은 일이지만 그럼에도 실제로 일어났다. 나와 함께
지낸 시간이 고작해야 사흘인데 그는 나와 평생을 함께 보내길 원한다. 그는 그
의 모든 행복을 내 손에 맡기고자 한다. 어떻게 그럴 수 있지? 나 때문에 좌절했

다면 정말 미안하다. (……) 그러나 어쨌든 나는 그런 일에 '네'라고 답할 수는 없었다. 그 덕분에 나는 내가 항상 꿈꾸었던 이상을 떠올렸다. 다양함으로 가득하고 풍요로운 삶, 정신의 양식이 넘치고 우리 안녕을 빌어주며 이 세상에서 뭔가 하고자 하는 사람들에 둘러싸인 삶. 그런데 나의 모호한 탐색과 바람은 이미 나를 기다리는 책임으로 변했다. 그를 행복하게 하는 것으로! 오, 정말 그럴 수만 있다면. 그런데 왜 그에게선 아무것도 느껴지지 않는 걸까? 내가 자유로운지, 혹은 다른 사람을 사랑하는지 그가 물었을 때 뭐라고 대답할 수 있었을까? 뭐라고 대답해야 했을까? 자유로운지, 그래, 그렇다, 완전히, 지극히. 다른 사람을 사랑하냐고? 미안하지만 그렇다. 그런데 이 사랑이 지속될까? 둘 중 누가 나를 더 행복하게 해줄까? 나는 둘 중 누구를 더 행복하게 해줄까?[84]

이렇게 고뇌하고 며칠 지나지 않아 요는 친구들과 브뢰켈런에서 루넌까지 산책했다. 그들은 춤을 추었고 장난을 쳤으며, 페흐트강에서 노를 저었다. 요는 에뒤아르트와 어깨를 나란히 하고 앉아 있었다.

테오는 이 일을 그대로 수면 아래로 가라앉히지 않고 두 사람 사이에 공감할 점이 많다고 선언했다. 그가 요에게 보내는 첫번째 편지에서 곧장 형 빈센트에 대해서, 당시 빈센트의 삶에 대해서, 형과의 친밀한 관계에 대해서 이야기했다는 사실이 흥미롭다. 테오는 혼자 힘으로 미술상이 되고 싶어했다. 안드리스와 파트너를 맺고 싶은 생각도 있었다. 요를 아내로 맞으면 이 멋지고 새로운 사업에 완벽하게 어울릴 것이라 믿었지만 결국 계획은 허사가 된다.[85] 그는 그녀가 했던 말, 결혼으로 이어지기 위해서는 "생각의 완벽한 조화"가 필요하다는 말로 되돌아가 신중하게 어휘를 고르며 편지를 썼다.

나는 우리가 어떤 사람들인지 알기에 혼자일 때보다 함께하면 더 강해진다는 믿음으로 서로에게 손을 내미는 것이 훨씬 중요하다고 생각합니다. 그러니 함께 생활하며 서로의 흠결은 용서하고 선함과 고귀함은 키우려 노력하는 경지

에 이르기를 희망하며 애쓰는 것이 좋지 않겠습니까. 문학과 예술뿐 아니라 조만간 우리가 맞닥뜨릴 삶의 큰 문제들에서도 빛을 찾으려 노력하자는 겁니다.[86]

테오는 잠시도 요를 잊지 않았다.

요는 테오의 이 고백과 그가 제시한 매혹적인 미래를 읽지 않았다. 읽었더라면 상당히 감명받았을 것이다. 요가 이 편지를 읽은 것은 8월 초 2주 동안 아나 디르크스와 함께 스헤페닝언에서 보낸 후였다. 두 사람은 퀴르하우스 근처 아나의 스튜디오에 갔고 서로에게 비밀을 이야기했다. 며칠이 지나자 에뒤아르트에 대한 요의 "어리석은, 미친 듯한 그리움"은 조금 가라앉았다. 두 사람은 아나가 그림을 배우는 화가 폴 가브리엘을 만나러 갔다. 그런데 그가 갑자기 자신의 작품에 대해 어떻게 생각하느냐 물었고, 요는 가슴이 철렁 내려앉는다. 미술 관련 어휘를 알지 못했기 때문이었다. "나는 딱하게도 문외한이었으니 그 모든 습작과 드로잉에 대해서 무슨 말을 할 수 있었겠는가. 그저 거기에 서서 아무 말도 못하고 말았다."[87] 이후 요는 시골 마을, 포르스호턴에 가서 수련을 꺾고 아이스크림을 먹었는데 그런 여행이 그녀에게는 더 잘 맞았다.

요는 여행에서 돌아온 후 곧 에뒤아르트와 만나지만 그 재회는 무척 실망스러웠다. 둘의 성격은 갈수록 상충하는 듯했다. 요는 그의 야심이 지나치게 큰 반면 자신은 너무 나태하다는 생각이 들었다.

1887년 말 요는 언니 민과 오빠 헨리, 한 친구와 함께 사흘 동안 네이메헌을 거쳐 클레퍼스로 여행을 떠나 여행이 끝날 무렵에는 지붕이 열린 사륜마차를 타고 호텔 로버스로 이동했다. 그들은 모일란트성을 방문했는데 요는 풍광에 감탄하며 그곳 남작의 아내가 된 자신의 모습을 상상했다. 그들은 케르미스달 마을을 걷고 배를 타고 스바넨휘름을 지났다. 아름다운 숲의 고요함에서 요는 평온을 느끼고 이 여행을 통해 여행 열병에 불이 붙는다.

에뒤아르트와 요는 열심히 시험을 준비해야 했음에도(요가 무슨 시험을 봐야 했는지는 명확하지 않다. 시험을 통과하지 못한 것은 분명하다) 마음이 너무나 불안정해

서 공부에 집중할 수 없었다. 5월 둘이 함께 있을 때의 그 "황금빛과 로즈핑크"
는 사라지고 없었다. "나는 그를 거의 만나지도 못한다. 아르티스도, 노 젓기도,
산책도, 아무것도 없다. 기분이 답답하고 온통 잿빛이다."[88] 4개월 동안 요는 일
기를 쓰지 않았는데 이 모든 잿빛 우울 속에서 어느 쪽으로 가야 할지 방향을
잡지 못했다. 봉어르 씨는 안드리스에게 요가 침울해한다고 알렸고, 요도 자신
이 막다른 골목에 이르렀음을 깨닫는다. 그나마 그녀에게 드리운 한줄기 빛은
과외를 시작했다는 것이다. 안드리스는 요의 상태를 세심하게 관찰하며 "한 학
급 전체를 가르치는 것보다 훨씬 덜 피곤할 것이다"[89]라고 말했으나 얼마 지나
지 않아 요가 맡을 학급이 등장한다.

위트레흐트 HBS여학교 교사

1887년 12월 6일, 일간지 『헷 니우스 판 덴 다흐Het Nieuws van den Dag』에 실린
교사직에 원서를 냈던 요는 면접 통지를 받는다. 위트레흐트 비테브라우엥카더
4번지에 위치한 5년제 여자상업고등학교 교장 사라 J. C. 뷔딩은 면접 일주일
후 요에게 영어와 문학 임시 대체 교사로 합격했음을 알렸다.[90] 교장은 요가 현
재 교과목을 마무리할 수 있기를 바란다고 말했는데, 일주일 16시간 수업에 연
봉은 1500길더로 상당히 후한 편이었다.[91] 요는 톨스테이흐싱얼 33번지에 방을
얻었는데 학교까지 걸어갈 수 있는 거리였다. 집주인은 요아나 프레데리카 브라
윈과 헤오르허 알런 타일로르 부부로, 딸이 둘 있었다. 다른 하숙생들도 있어서
때론 함께 카드놀이를 하기도 했지만 요는 방에 혼자 머무는 편을 선호했다.[92]

요는 다시 우울해지기 시작했고 새로운 도시에 불안해했다. "나는 절망적
일 정도로 울적한 시간을 보냈다. 시험에 실패하고 건강도 나빠졌으며 텅 빈 듯
한 느낌, 불만이 이어졌다." 그녀는 에뒤아르트를 계속 만나고 싶어 토요일과
일요일 밤은 본가에서 잠을 잤다. 그는 요의 기분을 밝게 해주려 애쓰며 연극을
보러 극장에 데리고 가기도 했다. 그녀에게는 정말 그런 것이 필요했다. 요는 자

신에게서 답신이 없자 테오 반 고흐가 파리에서 보헤미아식 밤 생활에 빠져들었다는 이야기를 안드리스로부터 듣고 생각에 잠긴다. "그가 자기 건강을 해치고 훗날 후회할 생활을 하는 것에 내 양심이 꺼림칙해야 할까? 내가 한 일이 옳았는지 알 수 있다면 좋으련만!" 요는 일기에 이렇게 털어놓는다.[93]

그녀가 회의를 느끼는 데는 공부에만 몰두하는 연인의 태도도 관련있었다. 에뒤아르트는 여전히 그녀에게 친절했지만 답장을 하지 않는 것이 그녀는 신경쓰였다. 그는 이유를 설명했다고 하지만 알려진 바는 없고, 요가 그 변명에 상당히 불만스러워했다는 사실만 전해질 뿐이다. 요의 일상 역시 매우 힘들었다. 그녀는 치통과 위경련으로 고생했고, 밤이면 위트레흐트 집 침대에 누워 자주 울었다. 상황이 갈수록 악화되면서 요는 홀로 침잠할 수밖에 없었다. 에뒤아르트는 결국 편지를 보내는데, "돌덩이처럼 차갑고 냉정했다. 아, E. 당신에게서는 부드러움과 고약함이 멋지게 뒤섞였군요."[94] 요는 그가 자신을 내주는 데 너무 인색하다고 불평하면서 네덜란드를 떠날 생각이 들 정도로 그에 대한 믿음을 잃기 시작한다. 그녀는 영국 일자리에, 아마도 가정교사에 지원해보지만 소득이 없었다. 얼마 후 요는 안드리스에게 파리에 일자리가 있는지 알아봐달라고 부탁한다.

1888년 부활절 요는 다시 스헤베닝언으로 가서 아나 디르크스와 지내며 상당히 속깊은 친밀한 대화를 나누지만, 대화와 바다 공기 역시 큰 도움은 되지 않았다. 그녀는 여행에서 돌아와 크게 앓아눕는다. 위트레흐트에서 다시 일을 시작하려는 시도조차 실패로 돌아가자 요는 당황하며 사직서를 제출한다. "저는 유령처럼 마르고 창백하며 몹시 쇠약합니다. 제 건강을 완전히 희생할 수는 없습니다."[95] 5개월도 되지 않아 그녀는 학교를 그만두어야 했고, 극심한 피로감에 에뒤아르트의 냉담한 태도까지 더해지면서 상태는 더욱 악화되었다. 그의 무관심은 요의 마음에 상처를 입혔고 이미 나빠진 건강에는 재앙과도 같았다.[96] 우연히 당시 파리에 머물던 테오도 주치의로부터 요오드화칼륨을 처방받았다. 서로 상황은 몰랐지만 같은 시기에 두 사람 모두 아팠던 것이다. 요는 안

드리스에게 일자리를 찾아달라고 계속 졸랐는데, 안드리스도 요가 오기를 바라지만 상황이 별로 좋지 않다고 털어놓았다. 그가 일하는 회사에 문제가 생겨 아니와 그에게 근심이 있고 가정부도 없다고 전했다.[97] 머지않아 결혼생활에 불화가 생겼기에 요를 오지 못하게 한 진짜 이유가 명확해졌고, 요는 당분간 파리행을 잊어야 했다.

1888년 6월 요는 다시 바닷가로 가 모래언덕과 스헤베닝언보서스, 스헤베닝언과 헤이그 사이 숲에서 작가가 되고자 하는 마음에 다시 불을 붙인다.

지금 나는 언제라도 글을 쓸 수 있게 챙겨둔 가방을 들고 모래언덕을 걷고 싶다는, 이 탁 트인 공간에서 편안하고 차분하게 글을 쓰고 싶다는 생각을 한다. 우선 연습을 좀 하고 싶다. 이 자연에서 느끼는 인상을 종이에 쓰고 내 감정을 어느 정도 분석하고 싶다. 플로베르의 말처럼, 독창성에 이르고 싶다. 독창성을 타고나지 않았더라도. 나는 숲속에서 걷는 것이 더 좋다. 모래사장 바닷바람은 나를 불안하게 한다. 숲속은 따뜻하고 햇살이 비추며 나를 보호해준다. 평안하다는 멋진 감각이 다가오고 나는 기꺼이 소나무의 근사한 향을 호흡한다. 나의 눈은 기분좋은 여러 초록색을 즐긴다. 어린 오크나무 잎들, 아직도 붉게 보이는 갈색 너도밤나무 잎, 더 검은 빛이 감도는 소나무, 모든 것이 마법처럼 아름답다.[98]

열흘 후 요는 여전히 그녀가 본 바다 풍경을 기록중이었다.

바다가 중얼대는 소리, 반짝이며 노래한다. 때로는 너무나도 성난 듯 들려 마치 해변의 저 불쾌한 인간들을 향해 커다랗게 항의라도 하는 듯하다. 그들 중 일부는 퀴르하우스에서 계단으로 내려와 똑바로 해변을 가로질러 걸었고, 그러다 물가에 서서 입을 벌리고 감탄했다. 나는 해변의 부르주아들이 몹시 싫다.

그녀는 하층민이나 중산층과는 거리를 두고 싶다고, 그들은 예의범절이 부족하고, 산책로를 걸을 때도 최신 유행 복장이라고 불평했다.[99] 그곳에 한동안 머물던 요는 마침내 집으로 돌아온다. 에뒤아르트는 냉정하고 무심해 보였지만 그래도 6월 24일 일요일, 두 사람은 해거름에 잔드보르트의 모래언덕에 함께 눕는다. 이것이 그들이 함께한 마지막 시간이었다. 그의 이름은 두 번 다시 언급되지 않는다.

처음에는 세랭, 나중에는 결국 파리로

1888년 8월 1일, 요와 '민 S.'는 벨기에 세랭에 도착한다. 산업 지역인 리에주의 탄광에서 멀지 않은 곳인데, 동시에 상당히 농촌이기도 하다고 그녀는 일기에 적는다. 민 S.가 누구인지는 알려지지 않았다. 그녀가 이곳에 머문 목적은 기운을 차리고 일방적인 사랑에서 비롯한 괴로움을 떨치고 싶었기 때문이다. 에뒤아르트에게 달려갈 가능성도 차단할 수 있고 집안 식구들도 언짢은 그녀의 불평에서 벗어날 수 있었다. 두 사람은 목사인 르네 피터슨 가족과 한 달 내내 지냈다. 그는 영국인 사업가 존 코커릴이 1838년 건설한 거대한 산업단지에서 개신교 노동자들을 위해 사역하는 성직자였다. 요는 다시 한번 자신에게 크게 실망하는데 아무리 해도 사람들과 어울리며 평범한 대화를 나눌 수 없었기 때문이다. 그녀는 "대화를 이끌어나갈 수" 없었다.[100] 그들은 우르트 강변에 위치한 리에주와 에스뇌를 방문했다. 요는 자신의 미래를 말로 표현해보려 했다. "한심하게 레이스를 뜨면서는 만족할 수 없"음을 알았으나, 한편으로는 쉽게 피곤해지고 우울해져 그 원인이 무엇인지 요는 심각하게 염려했다.[101] 잠도 제대로 이루지 못하고 종종 꿈에 시달려 몹시 지쳤다.

그들은 세랭에 머무는 동안 코커릴 공업단지 제철소 용광로와 주조소, 압연공장, 대장간, 공사 현장 등을 방문했다. 1만여 명이 그곳에서 일했는데, 거대한 공장 한 곳에서 그녀는 공장노동자들의 운명을 목격한다. 그리고 그 불평등

과 부당함에 분노한다. 이는 훗날 그녀 인생에서 점차 선명하게 드러나는 사회 민주주의 신념의 초기 징후였다.

공장 안은 귀가 먹먹할 정도로 시끄러웠다. 가엾은 남자들이 평생을 연기와 재와 이산화탄소 속에서 지내야 한다. 왜 이 모든 불평등이 존재하는가? 왜 이 사람들이 쥐꼬리만한 임금을 받기 위해 고생하고 노동하는가. 감독관과 다른 기술자들은 저들 노동의 대가로 너무나 편안하게 사는데?[102]

교회에서 예배를 보는 동안 그녀는 한 젊은 목사에게서 큰 감명을 받는데, 한번은 그가 '절주협회' 모임에서 설교하는 것을 본다. 그는 우락부락한 남자 무리에게 좋아하는 것에 쉬이 굴복하지 말라고, 특히 음주에 빠져들지 말라고 경고한다. "나는 생각했다, 오, 이 가난한 노동자들은 불행을 가져올 것이 뻔한 술에 굴복하면서도 변명거리가 많아서 자기 결핍을 치료하기가 우리보다 훨씬 힘들다. 우리에게는 여러 재원이 있어 다시 정상적인 삶으로 돌아가기가 수월하다."[103] 이 경험 역시 씨앗이 되어 요가 1901년 6월, 뷔쉼에서 열린 박람회에서 술을 마시지 않는 사람들을 위한 부스를 설치했는지도 모른다. 당시 음주가 만연했고, 1870년대 중반부터 계몽운동가들이 온갖 방법을 동원해 악마 같은 술의 위험에 대해 경고했다.[104] 한 참석자가 인생을 이기적으로 낭비했다고 고백하자 요는 감동받는다. 그날 저녁 방으로 돌아온 요는 부끄러움이 담긴 고백을 적는다.

최근 나는 얼마나 나쁘게, 어리석게, 죄를 지으며 살아왔던가. 모든 것을, 정말 모든 것을, 나의 행복도, 주변 사람들의 행복마저도 희생하면서, 그렇게 나는 나를 떠나지 않는 불행한 생각 하나에 굴복했다. 다른 사람들을 위해서 나는 아무것도 하지 않았다. 다른 사람들에게 나는 아무것도 아니었고, 모든 걸 내려놓아 몸도 쇠약해지고 말았다. 아, 슬프다. 오로지 내 잘못이다.[105]

요는 벨기에에 있는 동안 강력한 '글쓰기 욕구'를 느꼈고, 이는 벨기에에서 돌아온 후 공책 한 권에 쓰인 짧은 산문 조각들로 표출된다. 다음은 남아 있는 요의 창작 글 몇 편 중 하나다.

어스름이 내리기 시작한다. 하늘은 잿빛이고 뿌옇다. 리에주에서 암스테르담으로 우리를 데리고 가는 기차는 풍경 사이를 빠르게 달린다. 벌써 가을빛이 물들기 시작했다. 그 쾌활하고 다정다감한 목사 가족과 계속 지낼 수 있다면 좋을 텐데. 나는 그곳 생활이 만족스러웠다. 갓 베어낸 풀들의 좋은 향기가 수레에 가득하고, 풀을 베는 사람들이 들판 사방에서 일한다. 겨울 준비가 벌써 시작된 것이다.[106]

암스테르담으로 돌아온 요는 안드리스와 아니에게 그들을 방문하게 해달라고 다시 부탁하지만 이번에도 거절당한다. 이제 안드리스는 결혼생활이 순전히 고문이라고 고백하며 살을 에는 듯 솔직하게 글을 썼다. "때로 나는 아니가 오랜 세월 대리석 무덤에 누워 있는 것만 같다는 생각이 든다. 슬프게도 우리는 전혀 서로를 즐겁게 해줄 수가 없다. 지적인 삶 같은 것은 없다. (……) 우리는 그저 최선을 다해 곤경을 헤쳐나가야 할 뿐이다." 함께 산 지 5개월도 되지 않아 안드리스는 그와 아니가 전혀 함께 살 수 없는 사람들인 것을 인정해야 했다.[107]

요는 마침 때맞춰 조화롭지 못한 두 사람이 연애했을 때의 치명적인 결과에 대한 경고를 받은 셈이었고, 1888년 10월 4일 스물여섯 살 생일 후 인생에 결정적인 변화를 주기로 결심한다.[108] 10월 중순 그녀는 에뒤아르트에 대한 사랑이 결코 보답받지 못할 것임을, 그가 품었다 믿었던 감정이 자신의 착각이었음을 깨닫는다. 사랑은 마침내 끝이 났고 그녀의 의지는 완전히 꺾였다. 에뒤아르트는 결혼 약속을 거절했고 그녀는 그렇게 홀로 남겨진다. 과거를 되돌아보며 요는 그가 솔직하지 않았다고, 위선자이며 겁쟁이였다고 말한다. 가장 화가 나는 지점은 이 부당함이었다. 정신을 갉아먹는 고통은 11월까지 이어지고, 요

는 에뒤아르트가 그녀에게 왜 그렇게 행동했는지 곱씹고 괴로워하며 자신을 못 살게 군다. 그러다 결국 그에 대한 사랑을 포기하기로 맹세한다.[109] 이렇게 그를 단념하는 과정에서 테오 반 고흐에 대한 생각이 작용했는지는 확실하지 않다. 그녀는 결정을 내려야 한다고, 뭔가 행동을 취해야 한다고 마음먹는데 이것이 긍정적인 효과를 가져왔는지, 그로부터 석 달도 되지 않아 테오의 제안을 받아들인다. 요는 명백히 떠나고 싶어했다. 부서진 환상으로부터, "그 많은 추억으로부터 벗어나야" 했고 무엇보다 그 기억들을 지워버리고 싶었다. 해외로 가면 당연히 급격한 변화를 맞이할 수 있을 터였다. 예전에도 그랬던 것처럼 요는 파리에서 일자리를 얻으려 했다.[110]

1888년 말 요는 암스테르담을 떠난다. 이미 1883년부터 파리에 가고 싶다는 마음을 표현했던 터였다. 그녀는 안드리스와 아니의 경고성 메시지를 모두 무시하고 그들과 함께 살러 뤼 뒤 라네라그 127번지로 갔다. 변화는 놀라울 정도로 빨리 찾아와, 유머 감각 없는 암스테르담 의사와의 중산층 생활을 오랫동안 꿈꾸던 여인은 이제 분주한 대도시에서 예술가들과 더불어 사는 파리 미술상의 아내가 되었다. 인생 경험이 제한적인 그녀가 이 생활에 적응할 수 있을지는 두고 볼 일이었다.

테오는 12월 초 누이 빌레민에게 편지를 썼다. 요와의 만남에 대해서는 언급하지 않았는데 어쩌면 일부러 얘기하지 않았을 수도 있다.[111] 만남에서부터 요가 어떤 불안감 없이 승낙해도 좋겠다는 확신을 얻기까지의 시간은 정말이지 짧았다. 그전까지 요가 테오에게 계속 문을 닫고 있었다면 이제는 그 문을 활짝 열어준 셈이었다. 연말이 되기 전 모든 일이 결정되었고 두 사람은 오랫동안 기다렸던 완전히 새로운 삶으로 함께 도약하기로 한다.

미술로의 초대—반 고흐 형제

1888~1891

과거는 이국의 땅이다.
그들은 그곳에서 다르게 행동한다.

—

레슬리 폴스 하틀리1

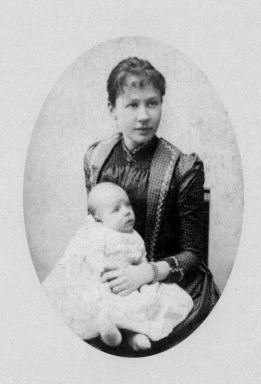

테오 반 고흐와의
결혼 서곡

1888년 크리스마스 직전, 테오는 어머니에게 좋은 소식을 전한다. 사실 그는 기대를 접은 상태였는데, 이번에는 요가 주도권을 잡고 상당히 재치 있게 관계를 다시 시작한 것이다. "그런데 그녀는 내가 자기를 사랑한다는 사실을 이미 아는 것 같다."[2] 그는 안드리스와 이야기를 나누고 이렇게 추론했던 것 같다. 요는 자신의 자유와 아내, 어머니라는 역할을 맞바꾸기로 결심한다. 에뒤아르트와의 관계는 시간을 두고 조금씩 발전했지만 이번에는 아니었다. 테오는 미술상으로 이미 상당히 성공했고 몹시 바빴다. 그는 1873년 벨기에 브뤼셀의 구필 갤러리에서 일을 시작했고 1879년 말 헤이그 지점에서 잠시 일하다가 파리 지점으로 옮겼다. 1881년에는 몽마르트르 지점 책임자가 되어 현대미술품 구매와 판매를 담당했다. 1884년, 회사 이름이 '구필'에서 '부소&발라동'으로 바뀌었을 때에도 그의 일에는 변동이 없었다. 테오는 성실했고, 예술 감성과 사업 감각도 있었다. 현대적이고 진보적이었던 그는 폴 고갱, 클로드 모네, 카미유 피사로, 에드가르 드가 등 당시에는 제대로 인정받지 못한 화가들의 작품을 홍보하는 한편 자기만의 미술품 수집도 시작했다.[3]

테오는 어머니에게 결혼 허락을 구하면서 요에게도 "사랑하는 어머니의 마음"을 기꺼이 나눠주기를 부탁했다. 같은 날 그는 요의 부모에게도 편지를 썼고,

그 결과 가족 모두 이 갑작스러운 결혼 소식을 듣게 되었으며 요의 오빠 헨리는 23일 그들에게 축하 전보를 보냈다.[4] 테오의 어머니와 누이 빌레민, 아나도 즉시 답장했다. 모두 이 약혼과 결혼에 매우 기쁘다는 마음을 전했는데, 빌레민은 테오가 외국인과 결혼하지 않을까 두려웠다며 "그들은 정말 다른 종족"인데 미래 새언니가 프랑스 사람이 아니어서 다행이라고 말했다.[5] 그 순간부터 요의 인생은 반 고흐 가족과 하나가 된다.

 네덜란드와 파리에 있는 모든 가족이 매우 기뻐하는 동안 남프랑스에서는 일이 그다지 순조롭게 돌아가지 않았다. 그곳에서 지내던 빈센트 반 고흐의 문제에 모두의 시선이 집중되었다. 요가 여전히 안드리스, 아니와 지내던 1888년 12월 24일 테오는 아를에 있는 형이 "몹시 아프다"고 전하면서 당장 모든 걸 멈추고 서둘러 아를로 내려가야 한다는 편지를 그녀에게 썼다. 테오와 요는 기차역에서 인사만 간신히 나눌 수 있었다.[6] 빈센트는 발작을 일으켜 자신의 귀를 상당 부분 자르고 병원에 입원해 있었다. 결혼한다는 테오의 편지를 읽고 앞으로 여러 지원을 잃을까 두려움에 빠져 발작을 일으키고 자해를 한 것이라는 의견도 있다. 그런데 이는 가능성이 희박한 이야기다.[7] 이러한 추측은 일주일 후 테오가 요에게 쓴 편지와 모순된다. "작년에 형은 내게 당신과 결혼하라고 계속 권했어요. 그래서 나는 다른 상황에서 형이 우리 결정을 알았다면 진심으로 축하해주었을 거라 믿어요."[8] 이후 빈센트는 곧장 테오에게 말했다.

 내 축하에 요 봉어르가 답장을 보내왔다. 참 친절하더구나. 네 사회적 지위와 가족 내 위치 때문이라도 너는 결혼을 해야 한다고 나는 늘 생각했다. 오랫동안 어머니의 바람이기도 했지. 너는 해야 할 일을 함으로써 수많은 어려움 속에서도 예전보다 더 안정을 찾을 거다.[9]

 아를에서 우울한 사건이 발생했음에도 요는 미래를 믿었다. 그녀는 크리스마스 다음날 암스테르담으로 돌아갔고, 테오는 빈센트 곁에 머물렀다.[10]

새해가 되기 전 테오는 요에게 편지를 보내 병원에 있는 빈센트의 상황을 솔직하게 알렸다. 그는 형이 영원히 그렇게 정신이상 상태로 남을까봐 걱정했다. 형에게 매우 깊은 유대감을 느낀다는 말도 전했다. 요는 처음부터 두 형제의 진한 우애를 아주 잘 인식하고 있었다.

내게 너무나 큰 의미인, 나의 너무나 큰 부분인 형을 잃는다고 생각하니, 그가 더이상 이곳에 없을 때 얼마나 끔찍하도록 공허할지 알 수 있습니다. 그리고 나는 내 앞에 있던 당신을, 함께 행복한 삶을 일구고 서로의 가장 큰 바람을 이루어주자고 약속하던 때 나를 바라보던 당신 모습을 떠올렸습니다.

테오는 요의 아버지가 두 사람 결혼을 정식으로 승낙해주길 간절히 기다렸다.[11] 요는 그런 그를 안타까워하며 하루에 두 번씩 편지를 썼다. 특히 이렇게 고단한 나날 그에게 의지가 되어주고 싶었지만 파리에 더 오래 머물지 못한 자신을 자책했다. 그녀는 테오가 당장 네덜란드로 올 계획을 전혀 세울 수 없는 상황임을 이해했다. 요는 그들이 함께했던 멋진 시간을 추억했다. 빈센트의 작품을 처음 본 테오의 아파트에서 보낸 시간이 가장 좋았다. "내가 당신에게 큰 의미가 있다고 말하는 것을 듣고 싶지만 지금은 불가능한 것 같군요. 제게 실망하지 않을 건가요? 당신이 내게 가르쳐야 할 것이 참 많네요. 그 때문에 당신은 미루지 않을 건가요?"[12] 테오도 봉어르 씨도 미루는 일은 없었다. 봉어르 씨는 바로 얼마 후 결혼을 허락한다. 이보다 3년 앞서 안드리스는 부모에게 편지를 보내 테오 집안이 "동등한 수준"이라고 확인해주었다.[13] 따라서 어떤 경우에도 그것은 문제가 되지 않았다.

이제 모두 요가 하루종일 편지만 쓰며 지낸다고 놀렸다. 그렇지만 그녀는 모든 친척, 친구, 지인에게 이 행복한 소식을 전해야만 했다. 그녀는 결혼을 전하는 편지를 모두 125통 보냈는데[14] 테오의 어머니는 축하 답신에서 두 사람의 결합을 하늘이 축복하기를 기도했다고 썼다.[15] 두 사람은 그 축복이 정말 필요

했다. 앞으로 다가올 격동의 한 해를 온 힘을 다해 견뎌내야 하기 때문이었다. 테오는 빈센트의 상황에 상심하며 요에게 상상할 수 있는 모든 역경에 대비하자고 말한다. 빈센트의 나쁜 상태에 설상가상 테오의 건강마저 좋지 않았다. 그는 요에게 이렇게 쓴다. "내가 당신에게 선사하는 삶이 근심 없이 즐겁지는 않을지라도 함께 노력하며 햇살도 태풍도 겪어나갑시다. 우리는 햇살도 태풍도 똑같이 신성하다고 생각하니까요."[16] 그는 요의 편지에서 큰 힘을 얻곤 했다.

테오는 형에 대해 "종이로 요에게 이야기하는 일"과 결혼 날짜 정하기를 좋아했다. 그는 어서 기차를 타고 암스테르담으로 가고 싶다고 전하면서 1889년 5월 전에는 결혼하기를 바랐다. 네덜란드에 가면 사람들이 서로를 알아가는 데 상당한 시간을 보내겠지만 자신은 "유순하게 부활절 황소 역할을 해낼 것"이라고 말하기도 했다. 수 세기에 걸쳐 이어진 오랜 오순절 풍습으로, 살찌운 소에 장식을 하고 거리를 행진시키는 일에 비유한 것이다.[17] 테오는 이렇게 농담처럼 자신의 미래 역할을 묘사했다. 요가 자랑스럽게 그의 목에 밧줄을 걸면 그는 트로피처럼 순순히 따라가겠다는 것이다. 이 비유는 매우 적절했는데, 결혼식 날짜가 부활절 사흘 전인 4월 18일이었기 때문이다.

화가 얀 펫과 결혼한 지 거의 6개월이 된 아나 펫디르크스가 요의 결혼을 축하하며 "행복한 풍요와 소유의 순간, 좋은 삶을 기원하며 안전함을, 그리고 무엇보다 독립했음을 느끼길 바란다"라는 응원 메시지를 보내왔다.[18] 여기서 독립이란 부모 집에서 매일 세 자매와 두 오빠와 부모에게 둘러싸여 지내지 않는 생활을 말한다. 둘이 함께 사는 것은 요와 테오 모두에게 분명 상당한 변화일 것이었다. 한편 빈센트가 조금 차도를 보여 테오도 더이상 암스테르담행을 미룰 이유가 없어졌다. 그는 요에게 편지를 써 그녀를 행복하게 해주는 일이 그에게 최우선이라고 전했다.[19]

약혼

테오는 1889년 1월 5일 야간기차에 몸을 실었다. 나흘 후 베테링스한스 121번지에서 약혼식을 올린 젊은 연인은 얼마 후 레이던으로 가서 테오의 누나인 아나와 매형 요안 판 하우턴, 그들의 두 아이 사라와 아나를 만났다.[20] 헤이그에서 요와 테오는 로젠뷔르흐 꽃병을 사고 바위텐호프에 있는 엘버르트얀판비셀링 갤러리를 방문하며,[21] 테오의 옛 멘토이자 당시 그 지역 부소&발라동갤러리 지점 동료였던 헤르마뉘스 테르스테이흐도 찾아가 만났다. 이후 두 사람은 뷔쉼에 가서 얀과 아나 펫도 만났다.[22]

일주일 후 테오 혼자 파리로 돌아갔고 몇 달 동안 두 사람은 그들의 이름이 새겨진 약혼반지를 낀 채 생활하며 열정적으로 편지를 주고받았다. 편지 66통을 교환하는 과정에서 두 사람은 서로에 대해 더욱 잘 알게 되었고, 애정도 커져갔다. 그들은 결혼과 미술, 함께 살 파리의 집 등에 대해 생각을 나눴다. 테오가 떠나고 얼마 지나지 않아 "너무나 허전하고 고요하다"고 느낀 요는 앉은 채 하염없이 그의 사진을 바라보았다. 그녀는 기쁨을 드러내고 미래의 남편에게 상당한 존경심을 보였는데, 의존하고 기대는 듯한 그 모습은 예전 그녀의 가치관과는 완전히 반대되는 느낌이다.

> 나는 너무나 행복하고 행운이라 느낍니다. 당신이 이미 내 인생에 얼마나 큰 변화를 주었는지 모를 거예요. 당신 덕분에 내 인생이 얼마나 맹목적이고 진부했는지 깨달았어요. 당신은 내게 무언가 더 높고 더 나은 것을 지향하도록 영감을 주었답니다. 당신은 단 일주일 만에 내게 너무나 많은 영향을 주었어요. 당신과 항상 함께라면 당신이 내게서 무언가 이끌어낼 수 있을 거라는 상당한 믿음이 생깁니다.

그녀는 또 빈센트의 편지에 대해서도 물었다. 테오가 그 편지들에 대해 말하고 싶지 않다면 할 수 없지만 요는 그가 자신을 신뢰하길 바랐다.[23]

테오는 두 사람 사이에 모든 것이 잘되고 있다고 생각했다. 그는 "인생 목표 중 한 가지를 이루었으며, 둘이라면 혼자일 때보다 더 많은 것을 할 수 있으니 그 목표를 더 높게 올릴 수 있기를" 기원했다. 인생이라는 고난을 함께 이겨 나갈 수 있을 거라는 확신을 그녀에게 주고, 미래에 다가올 역경에 대처하고자 결심했다.[24]

요는 "당신은 내가 꿈꾸던 그대로 나를 행복하게 해줄 겁니다"라는 문장을 읽고 또 읽었다. 그녀는 이 모든 것이 그녀가 바라던 바였다고 썼다. 암스테르담에서 요와 테오의 어머니들이 서로를 방문했고, 이때 요는 가족, 친구, 지인들을 만나며 테오에 대해 더 많은 것을 알아갔다. 한번은 테오의 사촌이자 스트리커르 가족 중 테오가 가장 좋아하는 사람이라고 말한 케이 포스스트리커르와 식사할 기회가 있었다. 요는 그 자리에서 테오의 할머니 것이었던 은숟가락 열두 개와 설탕 집게를 선물로 받았다. "우린 정말 복 받은 사람들이에요"라

메이여르 더한, 「테오 반 고흐」, 1889.

고 요는 테오에게 편지했다.[25] 그녀는 테오의 편지를 모두 다시 읽고, 왜 처음에 테오의 청혼을 거절했는지 이해할 수 없다며 그에게 용서를 구했다. 요는 주제를 바꾸어 사회 진보에 대한 생각도 이야기했다. "인류 전체는 우리 개개인이 자신의 작은 영역에서 선을 행하려고 노력할 때만 이익을 얻습니다." 그녀는 자기 "머리가 산만하다"며 다시 토머스 칼라일에서 해답을 구하고자 한다.[26]

테오는 파리에서 발품을 팔며 아파트 수십 채를 돌아봤고 위치, 가격, 평면도 같은 모든 정보를 요에게 전했다. 테오 직장까지 거리와 월세가 그녀에게는 중요한 요소였다. 테오가 요에게 편지 쓰는 모습을 화가 메이여르 이사크 더한이 스케치하고, 테오는 그 그림을 편지에 동봉했다. 1888년 10월부터 한동안 함께 생활한 더한에게 테오는 더할 나위 없이 행복하다고 말했다. "나는 운이 좋은 사람입니다. 때때로 휘파람을 불거나 노래를 흥얼거리는 나를 깨닫곤 합니다. 당신 덕분입니다." 이런 분위기를 반영하듯 그는 요에게 쥘 미슐레의 『새 L'Oiseau』를 보낸다. 그가 좋아하는 책으로, 노래하는 새들이 끝도 없이 등장한다.[27] 그는 요에게 자신이 좋아하는 것들을 더 많이 알려주었다. 작가로는 에밀 졸라, 화가 중에는 에드가르 드가를 좋아한다고도 했다. 테오는 요와 책에 대해 이야기를 나누고 함께 전시회에 다닐 날을 고대했다.[28] 요도 그와 함께 토론하고 싶다고 말하며 이렇게 썼다.

지금 우리에게는 『더니우어 히츠de Nieuwe Gids』가 한 부 있습니다. 『꿈Le rêve』에 관한 판 데이설의 글과 페르베이의 아주 훌륭한 리뷰가 실렸습니다. 지금까지 읽은 건 그게 다입니다. 졸라의 최신작에서 당신은 그렇게 감명을 받았나요? 제게는 그가 아직 미지의 영역입니다.[29]

테오는 요에게 빈센트의 편지를 전달했다. 빈센트는 그의 부모가 결혼생활의 모범이었다며 그 예를 따르라고 권했다.[30]

요에게는 정말이지 이런 위안이 필요했다. 그녀에게도 나름 이상적인 결혼관이 있었지만 환상은 없었기 때문이다. 그리고 두 사람은 각자 매우 다르게 살아왔기에 어느 정도 희생을 해야 한다는 것도 이해했다. 테오는 그의 방식대로 완전히 자유롭게 살았고 요는 중산층 삶에 익숙했는데, 그녀 관점에서 보면 아주 제한이 많은 생활이었다.[31] 그녀는 테오에게 자신이 기분 변화가 심하다고, 한순간 명랑하다가도 곧 침울해진다고 경고하곤 했다.[32] 하지만 테오도 그랬다. 그녀와 마찬가지로 그 역시 자신에게 만족하지 못하는 몽상가이자 관찰자로 자신을 묘사했다. 그는 최근 출간된 『디안 백작부인의 방명록Le livre d'or de la comtesse Diane』을 요에게 선물했다. 질문과 답변으로 이루어진 얇은 책으로 지혜가 가득 담겨 있었다.[33] 출간 전 요의 호기심을 불러일으켰던 책이기도 했다.

　　뷔쉼에서 요는 히스가 무성한 들판으로 산책을 가고, 아나 펫과 대화를 나누며 자신이 더 성숙해져야 한다는 결론에 이른다. 그녀는 테오에게 이렇게 쓴다. "모범적인 부부조차 서로 공유할 수 없는 무언가가 있다는 걸 깨달았어요. 하지만 이 이야기는 편지로 쓰기보다 직접 만나서 하는 편이 좋겠어요." 최근 찍은 사진이 만족스럽지는 않았지만 그래도 테오에게 보냈는데[34] 이 사진들(이 책 108쪽) 중 하나일 것이다. 이에 테오 또한 다른 사진이 더 낫다고, 그 사진에서 요의 눈이 더 잘 나왔다고 말한다. 작은 인물사진을 말하는 것이었는데 테오 자신의 사진과 함께 보라색 벨벳 상자에 담겨 지금도 남아 있다.(컬러 그림 10)

　　요가 아나의 언니 리다 디르크스와 함께 피아노로 베토벤 5번 교향곡을 연주했다고 편지하자, 테오는 멘델스존의 「무언가Lieder ohne Worte」와 루빈시테인의 작품을 요가 얼마나 아름답게 해석했는지 자주 떠올린다고 답장했다.[35] 음악을 사랑하는 사람의 따뜻한 체온을 곁에서 느끼고 싶다는 말과 함께. 그는 베토벤을 들었던 콘서트에서 또다시 그 생각을 한다. "멋졌어요, 정말 멋졌어요. 거기 앉아 연주를 들으며 당신 손을 잡고 싶다고 생각했죠."[36] 테오의 어머니 역시 미래의 며느리가 피아노 연주에 능숙하다고 생각했다. 나중에 그들은 파리

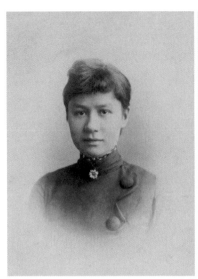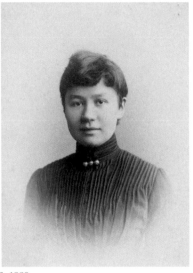

요 봉어르, 1889.

집에 빈센트 백부의 미망인인 코르넬리 반 고흐가 그들에게 선물한 피아노를 놓을 공간을 마련할 것이다.[37] 한편 요는 테오가 소파에서 쉬는 동안 들려주고 싶다는 생각으로 베토벤의 전원 교향곡 편곡을 시작한다.[38] 또 그녀는 괴테의 『파우스트』 구절 중 "당신은 위안을 얻지 못한 겁니다/당신의 영혼으로부터 우러난 것이 아니라면"을 인용하며 자신이 위대한 문학가들을 잘 알고 있음을 드러냈고[39] 이제 이 말이 얼마나 사실인지 직접 경험하고 있다고 말했다. 그녀는 결혼에 대해 원대한 생각을 품었고, 때로 느껴지는 무력감은 테오가 곁에 있으면 사라질 거라고 믿었다.[40]

요는 요리책도 선물로 받았다. 자신의 살림 솜씨가 서툴다는 것을 너무나 잘 알기에 분명 그녀에게 꼭 필요한 선물이었으리라. 그녀는 그 책을 들고 마리아 위고를 만나러 갔다. 프랑스인인 마리아는 상인 빌럼 셋허와 결혼해 P.C.호프스트라트에 살고 있었다. 마리아는 요에게 때때로 온종일 요리에 대한 모든 것을 알려주었고 이야기할 때는 프랑스어를 사용했다. 그리고 요에게 은제 수

프 국자를 결혼 선물로 주었다.[41] 마리아의 의지는 좋았으나 요리책도, 요리 강습도 거의 효과는 없었다. 수프 국자도 마찬가지였다. 요는 결혼한 지 3주 만에 이렇게 고백한다. "나는 아무것도 할 줄 모른다. 벌써 밥을 두 번, 자두를 한 번 태웠다."[42]

요는 뷔쉼에서 펫 부부와 함께 며칠 지냈다. 마르컨섬에 있는 정원 딸린 작은 농가 스타일 집 한 채가 그들 소유였다. "두 사람은 그 집에서 매우 즐거이 생활합니다. 작은 염소 우리도 있어 염소젖을 마십니다. 정말로 상류층 지주 놀이를 할 참이에요!"[43] 요는 테오에게 이렇게 썼다. 펫은 1888년 이 작은 건물을 사서 스튜디오로 사용했다.[44] 앞으로 살 집에 대해 요는 테오에게 시테피갈에 있는 아파트나 뤼 로디에에 있는 아파트 둘 중 하나를 선택하면 좋겠다는 말밖에 할 수 없지만 손님방은 따로 있기를 바랐다.

두 사람은 적당한 집을 찾으며 노동자와 예술가 들이 얼마나 열악한 거주, 노동 환경에 놓였는지 더 잘 알게 된다. 이는 여성과 아동 노동, 저임금 문제와 함께 요의 인생에서 점차 주요한 역할을 한다. 그녀는 사회 불평등이라는 주제를 테오와 함께 이야기하며 가장 훌륭한 해결책에 대한 예전 관점을 바꿔 급진적 사회 변화와 자본주의 철폐를 지지한다.

나는 어릴 때도 가난한 사람들이 직면한 부당함에 안타까워했던 일을 기억한다. 아버지에게 무엇을 할 수 있을지 계속 묻곤 했다. (……) 우리 각자가 살아가면서 할 수 있는 작은 일들에 대한 아버지의 설교는 너무 편협했다고 생각한다. 대혁명, 그것이 모든 것을 바로잡을 것이다.

테오는 오랜 시간 아방가르드 예술가들과 함께 지냈기에 요의 혁명 사상에 완전히 동의했다. 그는 젊은 화가들이 모든 에너지를 작품에 쏟아붓는데도 간신히 버티며 생존하는 것이 부당하다고 생각했다.[45]

테오는 요의 부탁으로 자신이 그녀를 왜 그렇게 사랑하는지 글로 표현했

다. 매번 그는 "나는 당신을 사랑합니다. 왜냐하면……"으로 시작해서 그녀의 매력을 하나씩 열거했다. 그녀의 표정, 목소리, 남을 돕고자 하는 마음, 선량함과 아름다움에 대한 사랑, 기쁨과 슬픔에 열린 마음, 그리고 사려 깊음. 마지막으로 언급하지만 앞의 이유들 못지않게 중요한 것은, 자신이 남편이 되어주길 그녀가 바란다는 사실이었다. 그의 머리가 코르크로 만들어졌다는 말만큼이나 상상할 수 없었던 일이기 때문이다.[46] 친밀함과 솔직함은 결혼의 매우 중요한 요소라고 요는 그에게 썼다. "제가 당신보다 세상일을 모르긴 하지만 침묵이 항상 지루하지는 않죠!"[47] 요는 그에게 가장 내밀한 감정을 말하고 싶었지만 그럴 수 없었다.[48] 테오는 불편한 점이 있으면 무엇이든 얘기하기로 요에게 약속하고, 그녀도 바꿀 수 있는 것이라면 무엇이든 바꾸겠다고 말한다. 또다른 고백도 이어진다. 요는 자신이 "놀랄 정도로 무지하다"고 생각하며, 논리적으로 잘 생각하지 못한다고 털어놓는다.[49] 평등에 대한 그녀의 고귀한 생각이 꺾이며 요는 다시 한번 테오를 자신보다 높이 평가한다.

그런데 테오 역시 "때로는 불쾌"해질 수 있다는 편지를 읽으며 안도한다. 적어도 두 사람은 이 문제에 대해 서로를 비난할 일은 없을 것이기 때문이다. 요 역시 완벽과는 거리가 있고 모순된 점도 있었으며 신중하고 평범하다가도 극도로 감상적이기도 했으니까. 가톨릭 혼인성사에 참석한 적이 있던 요는 그 의례가 매우 위선적이라고 느꼈다. 그래서 교회에서는 예식을 올리고 싶지 않다고 생각했고, 부모님이 있는 집에 대해서도 비판적이었다. 이제 그녀는 집안 분위기가 점점 시시하게 느껴졌다.[50] 자신을 행복하게 해줄 남자와 파리가 그녀에게는 점점 더 매력적으로 다가왔다.

새로운 집

1889년 초 테오는 두 사람을 위한 괜찮은 집을 찾았고, 2월 4일 계약을 마무리한다. 시테피갈(생조르주) 8번지에 있는 아파트 3층인 그 집은 1년 기본 임대료

가 820프랑이었다. 고급스럽지는 않았다. 테오의 말을 빌리면 집에 들어갈 때 "광택을 낸 부츠"를 신을 필요는 없는 곳이었다.[51] 요는 파리 지도를 펼쳐 사람들에게 두 사람이 살 곳을 보여주었다. 뤼 샤프탈 모퉁이를 돌아 막다른 골목 안쪽이라 조용했다. 그녀는 몹시 흡족해하며 테오에게 명랑한 어조로 편지를 전했다. "내가 정말로 당신 인생을 비추는 햇살인가요?" 또 편지 말미에는 "당신의 뒤죽박죽 요"라는 말도 장난스럽게 덧붙였다.[52] 테오는 아파트 평면도를 보냈다. 그의 직장과 가까운 동네여서 집에서 점심식사를 할 수 있었다. 그녀에게도 좋은 일일 터였다. 요의 아버지는 "그러지 않았다면 요가 정말 긴 하루를 보냈을 것"이라고 미래의 사위에게 편지를 보내 그의 모든 노력에 고마움을 표했다. 그는 또한 딸의 요리 실력이 많이 늘었다고도 전했다. "어제 그 아이가 커스터드 만드는 법을 배웠는데 결과가 놀라웠다고 들었네."[53]

테오는 요에게 아파트에 들일 가구를 추천해달라고 부탁했고, 아침마다 출근길에 페인트칠과 인테리어 진행 상황을 살폈다. 가구를 스케치하고 방이

테오 반 고흐, 파리 시테피갈 8번지 평면도, 1889.

입체적으로 표시된 새로운 평면도를 보내면서 요가 할 일도 좀 남겨놓겠다고 약속했다.[54] 요는 부엌은 자신이 알아서 하겠다고 주장하며 필요하면 올케인 아니의 도움을 받겠다고 하지만, 자기가 없을 때 무엇이든 아니 혼자 결정하는 것은 원치 않았다.[55] 요는 아파트를 어떻게 꾸밀지, 가구, 커튼, 카펫, 찻잔 세트를 살지 말지 등을 두고 많은 상상을 한다.

> 나는 평생 지독하게도 비현실적이었고, 늘 구름 위나 땅속 세계에서 노닐며 제대로 굳건하게 땅을 디디지 못했습니다. (……) 지금 당신에게 중요한 문제들이 많다는 건 알지만, 그래도 당신에게 내가 받은 아름다운 파란색 모닝가운 같은 사소한 이야기를 들려주고 싶어요.[56]

테오도 그런 일상 이야기 듣기를 좋아했다. 실제로 그는 그 모닝가운에 대해 더 알고 싶어하는데, 늘 빈센트 걱정을 하다 때로는 "껍데기 속 굴처럼" 텅 빈 마음으로 앉아 있었기 때문이다. 그는 다이닝룸에 달 인도네시아 직물(노란색, 파란색, 공작 깃털 같은 초록색) 커튼 구입에 대해 요와 상의했다.[57] 한 달 후 그는 요에게 또다른 드레스에 대해 묻는다. "당신 결혼식 드레스는 어떤 건가요? 정말 보고 싶네요. 하지만 수만 배 더 보고 싶은 건 그 드레스를 입은 당신 모습이에요."[58]

테오는 색조에 대단히 섬세했는데 가구 색깔과 놓을 위치에 대한 세세한 묘사에서 그 점을 확인할 수 있다. 그는 편지 봉투에 벽지 샘플을 동봉했다. 진정한 심미주의자답게 어떤 모험도 하지 않았고, 요는 그 편지를 읽으며 환하게 미소 지었을 것이다.

> 어두운 종이 벽지는 다이닝룸의 질은 갈색 장식벽에 바를 겁니다. 당신도 알다시피 오래된 마호가니 가구도 있는데 오렌지색이고, 작고 검은 반점이 있어요. 벽에 기대어 두면 잘 어울릴 겁니다. 그 아름다운 동양풍 사롱들은 정말 멋질

거예요. (……) 흰색과 파란색 벽지는 복도와 창고용 방에 쓸 겁니다. 응접실에는 회색 꽃무늬가 있는 하얀 벽지가 괜찮은 듯합니다. 회색과 분홍색은 침실용입니다. 내가 루브르에서 본 커튼들과 잘 어울릴 겁니다. 크레톤인데 광택이 없고 제법 무거운 직물입니다. 바탕은 크림색이고 빨간색과 분홍색 꽃과 가지가 그려졌고 무늬 간격이 꽤 넓습니다. 침대보로는 붉은 기가 도는 분홍색이, 너무 보라색에 가깝지는 않은 색이 좋을 것 같습니다. 침실 가구를 말하자면 문에 거울이 달린 옷장과 침대는 어두운 붉은색 장미목이죠. 광택을 내려고 칠을 해 두었습니다……[59]

그는 응접실에는 커튼이 없는 편이 낫겠다고 했는데 창을 통해 들어오는 빛이 벽에 걸린 그림 감상에 더 좋은 효과를 줄 거라고 생각했기 때문이다. 일꾼들이 작업을 모두 마치자 그는 요가 어서 오길 간절히 기다리며 그들의 "형벌"이 거의 끝나감에 기뻐했다.[60]

요는 2주 동안 브레다에서 테오의 어머니와 누이, 빌레민과 지내고 있었다. 빌레민은 요가 도착하기 전 기쁜 마음으로 기다리며 편지를 보냈다.

네, 당신이 온갖 일로 바쁘다는 걸 잘 알아요. 머릿속 모든 것이 온통 뒤죽박죽일 거라 생각해요. 네, 힘들 거예요. 하지만 당신은 내가 '머릿속을 맑게 비우다'라고 말한 의미 또한 알 겁니다. 내가 지난주 홀로 지내며 한 일이고, 이제 모든 것이 질서정연하며 앞으로도 오랜 시간 그런 상태가 지속되길 바라요.[61]

요는 브레다에서 지내며 매우 만족했다. 테오에 관한 새로운 이야기를 들었으며 파리로 가는 일에 어떤 압박감도 느끼지 않고 그저 온전히 기뻐할 수 있었다. 집에 있었다면, 처음으로 집을 아주 떠나는 딸이 아무런 신경도 쓰지 않는다는 인상을 부모에게 주지 않기 위해 상당히 노력해야 했을 것이기 때문이다. 그녀는 테오의 막냇동생 코르에게서 온 편지를 읽었다. 영국 링컨에서 엔지

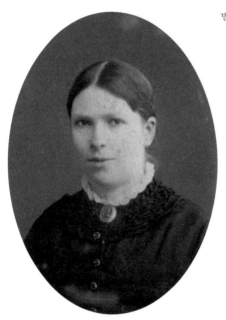

빌레민 (빌) 반 고흐, 연대 미상.

니어로 일하는 그는 요가 보낸 결혼식 초대장을 받고 결혼식에 참석했다.[62] 요는 테오가 빌레민에게 준 일본 목판화도 보았다. 테오와도 그랬지만 빌레민과도 미술에 관해 오래 토론하곤 했는데, 테오는 빌레민에게 미술 안목이 있다고 말하곤 했다.[63]

나중에 빌레민은 인상적인 편지를 한 통 쓰는데, 요가 당시 세상을 순진한 시각으로 보고 있었다고 말한다.

나는 암스테르담에서 처음 만났을 때 (……) 있는 그대로의 당신을, 강하고 끈기 있으며 건강하고 명랑한 당신을 알게 되었죠. 당신이 브레다에 왔을 때는 또 다른 면도 보았어요. 섬세하고 부드럽고, 놀라울 정도로 어린아이 같은 면을요. 하찮고 지루하며 무미건조한, 걱정과 불행으로 가득한 세계와 일상에 대해서는 아무것도 모르더군요. 나는 힘든 시간을 보낸 적이 있어, 당신이 세상과 치

열하게 접전할지도 모른다는 생각은 들지 않아요. 그럼에도 정의할 수 없는 어떤 감정에 이끌려 나는 당신 뇌리에서 무언가 떠나지 않고 있음을 거의 확신할 수 있었어요……[64]

빌레민은 정직하고 통찰력 있는 분석으로 정확한 이야기를 했다. 요는 결혼할 때까지 거의 보호받는 환경에서 살았고, 실제로 당시 진짜 세상에서 대면할지도 모를 까다로운 시험에 대해서는 전혀 모르는 상태였다.

그러나 요가 완전히 무지한 것은 아니었다. 테오는 아를에서 온 형 소식 때문에 슬프다고 털어났다. 빈센트는 1889년 2월, 두번째 정신발작을 일으켰고 주변 사람들은 그를 두려워했다. 2월 7일, 프레데리크 살 목사가 테오에게 알리길, 빈센트는 같은 날 또다시 병원에 입원했고, 의사들은 정신병원에 가보길 권했다. 빈센트는 병실에 혼자 누워 있었고 말도 하지 않았다. 울기만 했고 환각과 악몽으로 괴로워했다. 빈센트의 주치의 펠릭스 레는 계속 테오에게 소식을 전했다. 테오는 요에게 상황을 알리고 빈센트에게서 온 가장 최근 편지를 동봉했다. 요는 그 편지를 읽고 "너무나도 지독하게 가슴이 아프다"고 느꼈다.[65] 이 힘든 시기에 테오는 요와 함께 있고 싶었고 그녀에게서 위안을 얻길 바랐다. 한편 그는 지방의회에 요를 아내로 등록하기 위해 필요한 생년월일 같은 신상정보를 물었다. 이미 안드리스에게 물어봤는데 생일은 알아도 생년은 정확히 몰랐던 것이다. 요는 장난삼아 1862년이 아닌 1863년이라고 말한다.[66] 테오는 요를 위해 바느질 도구 상점과 실내장식 상점으로 달려갔다. 그는 인테리어 일을 잘 알았고 자신이 마치 "왕처럼 부유하다"고 느꼈다. 그는 요에게 침실 커튼 샘플을 보냈고, 그녀는 그것을 보관했다.[67](컬러 그림 11)

요는 테오의 편지를 읽으면서, 그리고 그의 가족이 들려주는 여러 일화와 이야기를 들으며 테오에 대해 더 잘 알게 되는 일이 경이로웠다. "당신과 형의 관계가 어떠한지 점점 더 선명하게 알게 됩니다." 그녀는 빌레민과도 심도 있는 대화를 나누는데, 빌레민은 두 형제가 얼마나 가까운지 자세히 들려주었을

뿐 아니라 자신이 빈센트에게서 받은 편지도 보여주었다.[68] 그 따뜻한 편지들에 담긴 미술과 예술성에 대한 그의 관점, 누이에게 주는 솔직한 조언을 읽고 요는 깊은 인상을 받는다.

빈센트의 고통스러운 상황은 테오를 계속 괴롭혔고, 초조하게 만들었다. 그는 형을 어디로 보내는 것이 최선일지 의사들과 상담했다. 그는 요에게 보내는 편지에서 형 걱정을 하다가도 브레다에서 요가 맺은 아름다운 관계에 대해 자연스럽게 주제를 옮겨 언급했다. "우리 가족과 나는 굉장히 많이 다르니 어떤 환상도 품지 마요. 어머니와 누이는 너무나 순수하고 세상의 사악함에 거의 노출된 적이 없어요"라고 테오는 말했다.[69] 그의 경고는 진지했고 분명 옳았음을 요는 훗날 알게 된다.

레이던에서 요는 테오의 누나 아나 반 고흐와 그녀의 남편 요안 판 하우턴을 방문했다. 빌레민은 요가 아나와 잘 지내는지 미심쩍어했는데 "잘 알고 나면 아나를 사랑하게 되죠"라는 말을 덧붙였다. 그리고 얼마 후 그녀는 요에게 무엇보다 아주 밝게 지내야 반 고흐 집안사람들과 균형이 맞는다고 조언한다. "우리는 종종 심하게 심각해져요."[70] 요는 레이던 분위기를 테오에게 알렸다. 아주 형식적이고 사람들을 대하기 어려우며 그 집 두 딸은 "좀 너무 잘 컸다"라고 표현하기도 했다.[71] 요에 따르면 아나는 의무감이 과도하고 부담감도 심하며 요안과 그다지 어울리지 않았다. 그녀는 그 점을 안타깝게 여겼다.[72] 요는 자신의 결혼식 전날까지도 이상적인 결혼생활을 거의 보지 못했고, 흠결 있고 차가운 관계들을 보며 여러 생각을 한다. 자신이 다른 이들에게 다정하고 싶지만 때로 매우 불친절하다는 점도 인정했다. 그녀는 이를 자신의 우울한 성정 탓으로 돌렸다. 기분이 좋지 않을 때 요는 자기 안으로 침잠하며 다른 사람들 시선을 피해 숨고 싶어했다. 결혼한 여성이라는 위치에 대해 진지하게 생각하며 여전히 배울 게 많다고 느꼈다.

아버지 서가에서 발견한 결혼에 관한 책을 보고 양심이 좀 찔렸다. (……) 허니

문, 젊은 부부의 재정, 좋은 성품(큰 부분을 차지한다), 서로 사이좋게 지내는 법 배우기, 온갖 유용한 태도…… 터무니없는 말도 많았지만 훌륭한 말도 많았다. 하지만 이 책 덕분에 내 불완전함을 제대로 인식했다.[73]

이 책의 제목은 내용을 쉽게 추측할 수 있는 『결혼 내내 행복하기: 기혼과 미혼 모두를 위한 책Gelukkig–ofschoon getrouwd. Een boek voor gehuwden en ongehuwden』(1886)이고 저자는 엘리서 판 칼카르다. 요는 이 책에서 영향을 받은 것이 분명하다. 자신이 부족하다고 느낀 것도 놀랍지 않다. 책에는 조언, 계명, 하지 말아야 할 행동 목록이 아주 길게 실렸다. 모범적인 아내는 마음만 착하다고 되는 것이 아니라 신중하고 건강해야 한다. 이상적인 모성애란 헌신, 희생, 부드러움, 인내, 검소, 예의범절, 관용, 순종을 모두 포함해야 한다. 무엇보다 쾌활한 태도가 지극히 중요한데, 판 칼카르에 따르면 "밝고 명랑한 것만큼 남편을 기쁘게 하는 것이 없기" 때문이다.[74] 그래서 요는 가끔씩 몇 시간이고 자기 역할을 제대로 해낼 수 있을지 곰곰이 생각에 잠겼다. 하지만 그녀는 삶의 목적은 가까운 곳에서 찾아야 한다는 것을, 테오와 그녀, "두 사람을 행복하게 할 수 있고 그럴 수 있도록 헌신해야 한다"는 것을 깨닫는다. 테오는 이 압도적인 세상에서 그녀가 자신의 길을 발견하는 일을 도와야 하는 남편이 되었다. 이 새로운 삶으로의 전환은 물질 면에서도 나타났다. 요가 이 책을 열심히 읽는 사이 결혼 선물이 들어오기 시작한다. 찻잔 세트에서부터 수놓은 발판에 이르기까지 다양했다.

파리에서의 결혼생활과
어머니로서의 삶

결혼식 날짜가 정해진 후, 까다로운 장애물을 또하나 넘어야 했다. 결혼식을 교회에서 할지 여부였다. 결혼식은 허울뿐이라고 생각한 요는 단호히 거부하면서도 만일 교회에서 결혼하지 않으면 어머니가 속상해하실지 테오에게 물었다. 테오의 어머니에게 상처를 주고 싶지는 않으나 "어머니만 괜찮다면 교회에서 결혼하지 않는 쪽을 몇십만 배 더 선호한다"고 말했다.[1] 테오 역시 교회에 이미 등을 돌린 뒤라서 1881년부터 스스로를 불신자라고 표현했다.[2] 레이던에서 테오의 누나인 아나와 함께 지내던 요는 자기 아버지와 교회 문제 이야기를 미룬 채이 문제에 대한 테오의 답장을 기다렸고, 집으로 돌아가 나누어야 할 전반적인이야기 역시 달갑지 않아했다.[3] 처음에는 테오의 어머니도 교회 결혼을 바랐기에 그 문제로 싸우고 싶지 않았던 테오는 어머니의 뜻을 따를 마음의 준비를 했다.[4] 요의 아버지는 이 문제에 대해 논의한 후 고심 끝에 다행히 두 사람의 결정에 맡기기로 한다. 테오의 어머니 역시 마음을 바꾸지만 목사 아내로서 신앙심이 깊었기에 불만스러웠던 것은 당연하다.

1889년 3월 30일, 테오는 야간열차를 타고 암스테르담으로 떠났고, 4월 4일 결혼식 일정을 알렸다. 결혼식 이틀 전 테오와 요는 케이제르스흐라흐트 8번지에서 목사 요하네스 스트리커르의 미망인이자 케이 포스스트리커르와 얀

스트리커르의 어머니인 미나 카르벤튜스와 저녁식사를 했다. 얀 스트리커르는 결혼식 증인으로 설 사람이었고, 미나는 테오 어머니의 언니였다. 그리고 나서 그들은 서커스 단장인 오스카르 카레와 여성 곡마사 고들프스키가 멋진 공연을 하는 카레극장에 갔다. 그곳에서는 말 탄 광대 2인조의 희극 공연이 열렸으며, 판토마임 발레 〈여우 레인티어의 장난Schelmstreken van Reintje de Vos〉이 마지막 순서였다.[5] 그들은 저녁식사를 하며 그날 저녁을 마무리했다.[6]

　　요의 부모와 테오의 어머니는 결혼 청첩장을 프랑스어로 주문했다. 청첩장에 인쇄된 부부의 이름은 테오도르Theodore와 잔Jeanne이었다.[7] 4월 18일 결혼식 당일, 요는 뒷자락이 길게 끌리는 순백의 웨딩드레스를 입는 것이 쉽지 않음을 깨닫는다. 언니 민에 따르면 사람들이 "요를 들어올려 안으로 넣어야" 했다.[8]

　　요는 결혼식에 따르기 마련인 온갖 야단법석에 완전히 지친 상태였다. 그리고 테오와 요는 가족들이 깜짝 선물로 준비한 유리 마차에 몹시 당황한다. 두 사람은 어항에 든 금붕어 두 마리가 된 것만 같았다. 얼마 후 요는 리스와 빌레민에게 "그 시끌벅적 소란함이라니. 그런데 결혼식 날 정점은 베일과 유리 진열장 같은 마차였어요. 그날 아침 너무 화가 나고 나 자신이 우스꽝스럽게 느껴졌어요. 정말 무슨 코미디인지. 테오도 같은 생각이었어요"[9]라고 속내를 고백했다. 양가 두 어머니, 요의 아버지, 요안 판 하우턴(테오의 매형), 요의 오빠 헨리, 빌럼 셋허, 테오의 사촌 얀 스트리커르, HBS 교장 등 결혼식 증인들이 결혼증명서에 서명했다.[10] 요의 언니 린과 민, 베치, 남동생 빔, 테오의 동생 코르, 여자 형제들인 빌레민, 리스, 아나, 그리고 아나의 여덟 살짜리 딸 사라와 마리아도 모두 결혼식에 참석했다. 안드리스와 아나는 믿기 힘든 이유로 결혼식에 오지 않는데, 여행 경비도 비싼데 아니의 새 드레스까지 사야 하는 등 돈이 너무 많이 든다고 생각한 것이다. 요의 부모는 요에게 250길더를 주고 혼수 비용도 지불했다. 테오는 그 돈 일부를 식탁을 사는 데 쓰자고 제안했다.[11] 정확히 3년 후, 요는 자신이 눈을 반만 뜬 채 살았는데 테오가 나타나 눈을 활짝 뜨고 창을

열어 세상 보는 법을 가르쳐주었다고 일기에 썼다.[12] 그녀의 행복과 운명을 결정 짓는 발걸음이었다.

파리로 가는 길에 이 신혼부부는 브뤼셀에서 하루를 보내며 생미셸성당을 방문한 후 파리 9구에 위치한 두 사람의 아파트로 들어갔다. 요는 아파트가 "문밖 아름답고 큰 나무에 튼 아늑하고 작은 둥지" 같다고 썼다. 그녀가 이 둥지에서 나가 자신을 사람들에게 소개하고 싶으면, 테오가 그녀를 위해 인쇄해온 세 가지 다른 명함을 상황에 따라 선택할 수 있었을 것이다. 세 명함에는 각각 "테오 반 고흐 씨와 부인, 시테피갈 8번지" "T. 반 고흐 부인" "테오 반 고흐 부인"이라고 쓰여 있었다.[13]

파 리 생 활

신혼부부는 손닿는 곳에 찻주전자를 두고 즐기는 이 생활을 시작부터 아늑하게 느꼈다. 요는 새로운 주거지가 편안하며 온전히 자신의 집이라는 생각이 들었다. 경비가 우편물을 가져다주고 편지도 부쳐주었다. 그녀는 결혼생활의 기쁨을 가족과 나누며 아파트에 대해 이렇게 설명했다.

특히 그 두 번의 일요일에 우리는 인형 놀이를 하는 아이들처럼 집 안을 돌아다 녔어요. 모든 걸 정리하고 벽에 걸고, 그러다 죄다 다시 정리하고, 집에 있는 문 열 개를, 네, 열 개예요, 돌아가면서 열고, 닫고, 그러면서 돌아다녔어요.[14]

문이 그렇게 많으니 하루종일 숨바꼭질을 할 수 있을 거라는 농담도 했다. 깃털 먼지떨이와 걸레로 쓸고 닦을 일이 많았고, 테오의 부드러운 사랑은 안전한 안식처럼 느껴졌다. 두 사람 모두 네덜란드 음식에서 위안을 얻었는데, 둘 다 좋아하는 갈색 콩을 즐겨 먹었다. 가정부는 그들이 콩을 버터에 볶지 않고 삶아 먹는 것을 놀라워했다. 요는 또한 집 안 곳곳의 아름다운 색채, 벽에 걸

린 빌럼과 리스를 위한 그림도 묘사했다. 빈센트의 그림은 어디에나 있었다. 요는 침실을 이렇게 설명했다.

> 커튼 꽃무늬의 장밋빛 핑크 색조가 밝고 환합니다. 빈센트의 아름다운 복숭아나무가 벽에서 꽃을 활짝 피웠고, 「마우버의 추억」도 벽에 걸어야 합니다. 거실은 더 화려합니다. 커튼은 따뜻한 노란색이고, 벽난로 위에는 빨간 숄을 덮어두었으며 그림들(일부는 금박 액자에 넣었어요)이 놓여 있습니다. 그 위에는 거울을 달지 않고 온갖 예쁜 것을 짜넣은 태피스트리 한 점을 걸었습니다. 그림 중에는 빈센트의 아름다운 노란 장미도 있습니다. 응접실은 아직 정리가 안 돼서 말할 거리가 없네요. 빈센트의 그림들만 잘 진열해놓았어요, 흑인 여자들 그림도요.[15]

여기서 흑인 여자들 그림이란 폴 고갱의 「망고나무, 마르티니크」(1887)인데 요가 매우 좋아했다.

요는 언니 민이 보고 싶었고, 한동안 두드러기로 고생한 일을 포함해 온갖 이야기를 나누고 싶었다. 남편에 대해서도 정말 할 이야기가 많았다. 그는 너무나 선하고 깊은 애정을 주었으며, 함께 있을 때면 억지를 부리는 일도 전혀 없었다. 요는 그가 매우 솔직하고 자연스럽다고 생각했는데 그녀 자신도 갖기 바라던 바로 그런 품성이었다. 집안 살림은 여전히 '어설픈 흉내내기' 수준이라 마담 조제프가 점심 요리와 다른 집안일을 도와주었다. 그녀는 집밖에서도 여전히 적응해나가야 했다. 테오가 요를 뤼 샤프탈에 있는 갤러리 상사들에게 소개했을 때 요는 매우 수줍어했고, 자연스럽게 프랑스어로 말하는 일이 힘들다고 느끼며 소개 과정의 괴로움이 끝나자 안도의 한숨을 내쉬었다.[16] 그래도 우선은 활기찬 파리 거리를 대단히 마음에 들어했다.

테오는 아침 9시 정도에 집을 나섰다. 정오가 되면 다시 집으로 돌아와 점심을 먹으며 하루 일과에 대한 이야기를 나눴다.

구매해야 했던 물품 비용은 흥미롭지만 숨겨진 채 알려지지 않았다. 테오는 용도를 구체적으로 밝히지 않고 1,005프랑이라는 상당한 금액을 지출하는데, 아무리 사소한 것일지라도 기록을 남긴 다른 경우들과는 대조된다.[18]

요도 자신의 가계부를 따로 작성하기 시작하며, 1889년 4월부터 1891년 9월 사이 모든 지출 내역을 적었다. 그 결과 곧 물건들의 가격을 알아갔다. 그녀는 '채소'를 '수프용 채소'로 꼼꼼하게 고쳐 적는 등 성실하게 기록을 이어나갔다.[19] 빵집, 우유 배달, 정육점 등에 쓴 돈을 기입하고 매일 식사 재료도 기록했다. 가정부가 그녀에게 동네 안내를 해주어 상점들이 어디 있는지도 알게 되었다. 놀랄 정도로 많은 항목은 상추와 달걀이었고, 육류도 셀 수 없이 많았다. 닭고기와 송아지고기는 값이 비쌌고, 덩어리째 파는 소고기에도 돈을 많이 지출했다.[20] 칠면조 고기는 딱 한 번 먹었다. 시간이 지나면서 다양한 프랑스어가 가

요 반 고흐 봉 어르의 메모와 가계부. 왼쪽은 요의 손 글씨, 오른쪽은 아들 빈센트의 손 글씨.

계부에 등장하는데 'chair à saucisse(다진 살코기)' 'nouilles(국수 면)' 같은 단어를 볼 수 있다. 감자가 주식이었지만 때때로 쌀, 렌틸콩, 통보리를 먹기도 했다. 1889년 5월 14일 처음으로 아스파라거스를 먹었고, 12월부터는 굴이 정기적으로 보이기 시작한다. 출산을 몇 주 앞둔 요가 보양식으로 먹었던 것 같다. 그녀는 스토브에 쓸 장작과 석탄, 램프용 알코올, 꽃 등도 구입했다.

요는 현금출납장이 달린 공책 한 권에 종종 곧바로 계산하고 가사도우미, 세탁부, 청소부, 양장점 이름과 주소, 옷, 버스표, 우표, 음식 등 다양한 경비도 기록했다.[21] 그녀의 습관과 여러 활동이 그 공책에 드러나 있다. 요는 제비꽃 향수를 사고 거지에게 돈을 주었으며 1889년 12월에는 털실과 뜨개바늘을 구입했다. 나중에는 이 공책에 아기방의 모든 것을 묘사했고, 아들 빈센트가 어릴 때 거기에 그림과 글쓰기를 연습하기도 했다. 모자(36.10프랑)와 드레스(36.25프랑)는 그녀 자신을 위한 고가 품목이었다. 그런 지출은 아주 드물었지만 요는 민에게 이에 대해 "어제 오후 모자 하나를 샀어. 검은색인데 검은 새 날개 두 개와 회자색 리본이 달렸어. 리본을 내게 더 잘 어울릴 크림색으로 바꿀 수도 있긴 했어. 나는 여기에서 유행하는, 꽃을 잔뜩 단 납작한 모자가 너무 싫어"라며 모자를 산 이유를 설명했다. 쉬고 싶을 때면 테오와 산책하고 함께 사람들을 방문했다.[22] 요는 전혀 결혼한 여성처럼 보이지 않았다. 너무 젊어 보여 쇼핑을 가면 상점 사람들이 그녀를 '마담'이 아닌 '마드무아젤'이라고 부르곤 했다.[23]

아내이자 집 안주인이라는 새로운 의무 때문에 책 읽을 시간이 훨씬 줄었지만 그럼에도 처음에는 요도 그런 생활에 매우 만족했다. 베테링스한스 친정 가족 모두에게 편지를 보내면서 퍼즐을 맞추듯 아파트가 아직도 제자리를 찾아가는 과정이라고 전하기도 했다. 그녀는 집안일에 전혀 게으름 피우지 않았지만 요리를 잘하지 못하는 점만은 부끄러워했다. 테오와 안드리스를 위해 준비한 순무를 두 시간 반 동안 힘들여 다듬었는데 놀랍게도 남은 것이 거의 없었던 일을 두고 남자들은 아주 짓궂게 그녀를 놀리기도 했다.[24]

집에 찾아오는 손님이 많아 두 사람만의 시간이 부족했다. 사촌 빈센트 반

고흐(코르 삼촌의 아들로, 그의 아버지와 마찬가지로 미술상이었다), 화가 요세프 이삭
손, 테오의 친구 프랑수아 스페이커르 등이 종종 찾아왔다. 저녁에도 붐비곤 했
는데 카미유와 뤼시앵 피사로, 페르디난트 하르트 니브러흐 같은 화가들과 안드
리스가 주로 왔다.[25] 이삭손과 하르트 니브러흐는 프랑스어를 못했고, 자신감이
없는 요는 화가와 수집가, 그 친구들 사이에서 함부로 입을 열려 하지 않았다.
그런데 안드리스 역시 프랑스어를 잘 못하는 것을 보고 요는 꽤 놀랐다.[26] 요는
쇼핑을 하거나 가사도우미와 소통하는 정도의 프랑스어는 했지만 "대화를 이어
가는 일이, 특히 테오가 옆에 있을 때면 끔찍하게 힘들었습니다"라고 나중에 시
숙 빈센트에게 보낸 편지에서 고백했는데[27] 남편 앞에서 부끄러움을 느꼈다는
말도 덧붙였다.

　　요는 안주인이라는 역할에 온전히 몰두하며 가끔 갤러리로 테오를 마중
나갔다. 5월에는 테오, 안드리스와 함께 그해 정기 살롱 전시회에 갔다. 아니가
네덜란드에 있어서(요의 결혼식 바로 한 달 후 어쨌든 여행 경비를 마련한 것 같다) 안드
리스는 매일 그들과 점심을 먹었다. 요는 자신이 집안일을 얼마나 진지하게 여
기고 노력하는지, 가사도우미는 무슨 일을 하는지 아주 구체적으로 기록했다.
마담 조제프는 10시 30분 정도에 와서 복도를 쓸고 구두와 구리 그릇들을 닦
았고, 요 혼자 매트리스를 뒤집을 수 없었기에 침실 정돈을 함께 했다. 마담 조
제프는 점심거리를 사러 시장에 가기도 하고, 설거지를 했으며 칼을 갈고 부엌
을 정리했다. "그녀는 하루 5시간 이상 일하지 않아요. 그러니 내가 해야 할 일
도 많다는 거 이해할 거예요."[28] 모든 것이 깔끔했다. 한편 친정에서는 모두 요
를 무척 그리워했다.[29]

미 술 에 대 한 토 론

약혼 얼마 후 테오는 요에게 자신이 좋아하는 화가와 작품 들을 요도 사랑하게
되길 바란다고 편지에 썼다.[30] 1889년 1월 두 사람이 판비셀링과 부소&발라동

갤러리를 방문하고 화가 얀 펫과 아나 펫디르크스를 만난 후 테오는 자신과 화가의 관계, 그들의 작품과 당시 미술품 거래에 대해 요에게 매우 자세하게 들려주었을 것이다.[31]

그는 자신의 음악 감수성을 살려 그림이 자신에게 어떤 의미인지, 그리고 그즈음 판매하고자 노력중이던 폴 고갱의 한 작품에 대해 길게 설명했다. 아마도 「퐁타벤의 가을」(컬러 그림 12)이었을 가능성이 높다. 그는 이 작품에서 "아름다운 교향곡"을 들을 때와 같은 감동을 받았다고 설명했다. 그는 공감각적인 표현을 통해 화려하고 생생한 이미지를 눈앞에 떠올릴 수 있도록 그림을 묘사했다.

철 이르게 붉은 오렌지빛으로 잎이 물든 죽은 너도밤나무 한 그루가 잎새 무성한 찬란한 나무들로 가득한 비탈에 서 있어요. 이 나무는 그림 중앙, 이끼 덮인 헛간 옆에 있는데 마치 근사한 깃털처럼 보여요. 이 오렌지빛은 다른 무성한 나무들의 보라색이나 짙은 푸른색과 대비되는데 대위법의 두 멜로디 같습니다. 오렌지빛은 비탈진 들판의 다양하고 풍성한 갈색과 아바나나무들, 숲을 가르며 하늘로 올라가 언덕 저멀리로 사라지는 단단한 도로와 조화를 이룹니다. 푸른색과 보라색이 어우러져 평범치 않은 녹색을 띠더니 희미해지며 그 위 푸른하늘로 스며듭니다. 푸릇한 풀밭을 배경으로 하얀 구름, 연푸른 옷을 입은 두 농촌 여인이 악기들의 대조를 누그러뜨리는 작은 멜로디처럼 눈을 사로잡는 색조를 더하고요. 이 그림을 나와 같은 방식으로 느낀 음악가라면 악기 이름에 각기 색깔을 부여해 작곡할 수 있을 겁니다. 이 그림은 물질을 그린 것이 아니라 자연의 모든 것이 살아나고 피어나는 순간을 포착한 것입니다. 이 신기한 색 조합이 죽은 나무를 빛의 소네트로 탈바꿈시키고, 생명이 가장 강렬한 곳에서 애도하는 가장 슬픈 색상을 발견합니다.[32]

이것이, 당시 미술을 보는 한 방법이었다. 테오는 미술작품에 대해 자신이

느끼는 바를 요에게 들려주길 좋아해서 현대문학, 미술, 미술 감상이 자연스럽게 그녀에게 스며들 수 있도록 애썼다. 그는 요가 케이제르스흐라흐트에서 갤러리를 운영하는 코르 반 고흐 삼촌을 방문했을 때 몇몇 그림에 대해 자신 없이 이야기를 나누던 모습을 기억했다.[33] 테오는 그녀에게 그림은 관람객이 완성해야 하는 것이라고 설명한다. 그는 사람들 영혼에 다가갈 수 있는 미술을 사랑했다. 매력 없는 이미지일지라도 시에 영감을 줄 수 있고, 훌륭한 서정성도 고통에서 태어나는 것이라고 생각했다. 순수한 미학을 놓아줄 수 있어야 예술을 제대로 이해하고 그 속으로 깊이 들어갈 수 있다는 것이었다. 예술과 문학에 대한 테오의 인식은 요와는 근본부터 달랐거나, 최소한 훨씬 더 많은 교육과 훈련을 통해 형성된 것이었다. 그녀는 문학과 미술의 현대사조에 대해서는 거의 관심이 없고 안목도 개발하지 못한 상태였다.[34] 그녀에게는 아직 배울 것이 많았다.

테오는 또한 클로드 모네의 최근 작품 판매를 위한 전시회며, 에드가르 드가의 파스텔화 몇 점, 오귀스트 로댕의 조각 한 점을 관리하는 일로 매우 바빴다. 그는 진보적인 방향으로 나아갔고, 그의 고용주인 부소는 이미 테오가 거래한 비정상적인 현대미술품이 갤러리의 품위를 떨어뜨린다고 말했다.[35] 실제로 그가 그런 말을 했다면, 이는 부소갤러리의 보수적인 시각을 보여준다. 화가들은 몽마르트르의 갤러리로 테오를 찾아오기도 했지만 집으로도 오곤 해서 요도 그들과 알게 된다.[36] 결혼 전 요는 테오가 회화에서의 "그 새로운 흐름"이 무엇인지 정확하게 얘기해주길 바라며 화가가 어떻게 느끼고 생각하는지 관심을 보이기 시작했었다.[37] 테오는 날이면 날마다 그런 생각에 사로잡혀 있었기에 만일 요와 함께 이야기할 수 있다면 당연히 그들 관계와 집안 분위기에도 도움이 될 터였다.

1887년 7월부터 빈센트는 테오의 결혼이 동생의 건강에 도움이 될 것이라 생각했다. 그 자신에게도 좋은 일이었다. 나중에 빈센트는 좀더 구체적으로 "네 아내가 결국 우리와 함께 화가들과 일을 하게 되겠지"라고 말한다. 테오가

자기 갤러리를 열어 새로운 화가 세대와 협업한다면 요가 오른팔 역할을 해야 할 터이니 그녀 역시 미술계가 어떻게 돌아가는지 알아야 했다. 테오가 갤러리를 여는 계획은 반복해서 논의되었다.[38] 요의 인생 모든 것이 바뀌었다. 암스테르담에서는 매일 음악이 그녀를 둘러쌌지만 파리에서는 처음부터 미술이 압도했다.

테오는 미술에 대한 요의 지식을 키우는 것 이상으로 파리 활동 범위도 넓혀주었다. 예를 들면 미술품 350점을 판매하기 위한 감상회에 요를 데려가 장 프랑수아 밀레의 「만종」을 보여주는 식이었다. 그런데 이 작품의 그 큰 명성에도 불구하고 요는 깊은 인상을 받지 못한 듯하다.[39] 요는 결혼 몇 달 전 밀레의 삶에 대해 읽은 후 테오에게 그림에 대해 편지를 써달라고 부탁했었다.[40] 그들은 생클루로 함께 가서 다이아몬드 공장을 운영하는 친구 에마뉘엘과 클라라 판 프라흐를 만난 후 파리로 돌아와 유명한 부이용뒤발 식당 체인 열두 곳 중 한 곳에서 저녁을 먹었다. 그들이 가끔 식사를 하는 곳이었다.[41] 요가 계속 요리를 힘들어하던 중 다행히 언니 민이 곧 오기로 한다. 민은 음식을 잘했고 요에게 실질적인 조언을 많이 해주었다.[42]

테오는 기침을 하고 다리에 통증을 느끼자 와인을 1배럴 구매하는 한편, 다음 봄에 요가 암스테르담에 갈 수 있도록 250프랑을 여행 경비로 떼어두었다. "그렇게 결정했어." 그녀는 기뻐하며 민에게 편지를 써서 남동생 빔 꿈을 꾸었고, 암스털강에서 가족과 노를 젓고 싶다고 전했다. 요는 또 머리를 틀어올린다고도 말했다. 그리고 옷장에 옷이 그다지 많지 않아 빨간 드레스를 입었는데 테오가 그 스타일을 마음에 들어하지 않아 속상하다고도 털어놨다.[43]

6월 초 테오의 구필갤러리 시절 멘토이자 헤이그 지점에서 여전히 근무중인 동료 헤르마뉘스 테르스테이흐가 테오 부부를 아브뉘 데 샹젤리제에 있는 르 도이엥 레스토랑에 데리고 가 야외 테이블에서 식사를 했다. 그 전날 세 사람은 테오의 아파트에서 부소&발라동갤러리가 결혼 선물로 준 은식기로 식사했다.[44] (컬러 그림 13) 그 선물이 자랑스러웠던 요는 테오 어머니에게 자세히 이야

기했다. "V, G 두 알파벳이 서로 감싸듯 얽혀 모노그램으로 새겨진 아름다운 상자인데, 안에는 붉은 천 위에 역시 모노그램이 새겨져 있고 무늬가 예쁜 묵직한 은 스푼과 포크가 열두 벌 들었습니다."[45] 그녀는 그중 세 벌을 꺼내놓고 매일 사용했다. 테오와 요는 국제박람회에도 여러 번 갔다(5월 5일부터 11월 5일까지였다). 박람회에 다녀오고 얼마 후 그들은 이탈리아 화가 비토리오 코르코스와 그의 아내 엠마 차바티의 초대를 받았다. 이탈리아 문인 그룹으로 들어온 그들 부부와 함께 두 사람은 에펠탑 위 식당에서 저녁식사를 했다. 철의 불가사의였던 에펠탑은 한 달 전 공식 개장한 터였다. 요는 엘리베이터를 타고 올라가 엄청난 장관을 보기를 고대했다.[46] 그녀는 결정에 과감한 편이 아니었다. 가벼운 면 프록코트도 여태 사지 못했는데 잘못 고를까 염려한 탓이었다. 그러는 동안 기온이 올라갔고, 더운 날씨를 좋아하지 않는 요에게는 고문과도 같았다. 더 나은 것을 원하는 마음에 요는 빨간 블라우스에 긴 갈색 모직 치마를 입었다. 그녀가 더위를 힘들어하는 것도 이상한 일은 아니었다. 그녀는 또 햇볕으로 달구어진 도시 사람들 무리와 악취도 잘 견디지 못했다. 요는 민에게 쓴 편지에서 안드리스와 아니 집에 갈 때 타는 파리 철도가 런던 지하만큼이나 지저분하다고 말했다.[47] 이 일이 있은 지 얼마 후 그녀는 새 블라우스용 옷감을 사고, 언니들에게 그녀의 웨딩드레스 뒷자락을 없애달라고, 그러면 드레스를 입을 일이 생겼을 때 그걸 입을 수 있을 거라고 말한다.[48] 그리고 그럴 기회가 석 달 뒤 찾아온다.

임 신

결혼 10주 후 요가 임신했다는 소식에 제일 먼저 답장한 사람은 요의 어머니였다. 평소 담담한 성품의 그녀는 요에게 특별히 알아야 할 건 아무것도 없다고 가볍게 안심시켰지만, 요가 앞으로 겪을 일에 대해서는 전혀 상상하지 못했다.

강하고 믿음직한 우리 아가에게서 중요한 편지를 받았구나. 무엇이 두렵니? 얘

야, 편지를 써줘서 참으로 고맙다…… 네가 알아야 할 것이나 해야 할 것은 아무것도 없단다. 그저 늘 하던 대로 하며 너무 요란 떨지도 말고, 줄곧 그 생각만 하지도 말거라. 아직 너무 초기이고, 네 감정을 설명할 수 없다는 것도 안다만 익숙해질 거다. 네 어머니로서 조언을 하자면, 아침이면 시장에 가거라. 흥미로운 것들이 있을 거야. 가서 이것저것 보고 가능한 한 바깥 공기를 마시렴. 우유는 좋아하지 않니? 물과 와인은 적당히 마시면 아주 좋단다. 지금은 더 큰 옷도 필요 없단다, 아가. 임신 중기까지 시간은 충분하니 아직 코르셋을 벗을 필요도 없다. 어지럽거나 토할 것 같으면 뭐라도 조금 먹으렴. 거기 러스크는 없니? 화장실도 꼭 가고. 문제는 우리가 너무 멀리 있다는 것뿐이다. (……) 나의 작은 보물아, 피아노는 치는지 궁금하구나. 가끔 피아노를 치면 네 남편이 옆에 없어도 낙이 될 수 있을 거다. 아침이 아주 길게 느껴지는 날들이 있을 거야…… 어쩔 수 없이 린을 혼자 가게 할 수밖에 없었다. 그 아인 너희 둘을 위해서라면 불에도 뛰어들 거다.[49]

언니 린은 요의 임신 소식에 몹시 기뻐했고, 실제로 그들 부부를 위해 무엇이든 해주고 싶어했다. 그녀도 어머니처럼 일종의 조언을 주었다. 마른 여자가 대개 튼튼한 아이를 낳는다고도 했다. 무엇보다 요가 밝게 지내야 아기 기분도 좋아진다는 말도 덧붙였다.[50]

반 고흐 가족 역시 임신 소식에 기뻐했다. 테오와 요는 연말에 빌레민이 와서 함께 지내며 분만 준비를 도와주길 바랐다. 테오는 아기를 기다리며, 익숙한 네덜란드 풍경을 떠올릴 만한 장식으로 집을 꾸미고자 빌레민에게 밀 몇 줄기를 찾아보라고 부탁한다. "집에 아름다운 로젠뷔르흐 꽃병들이 있단다. 우리가 꽂고 싶은 두 가지는 밀 몇 줄기, 그리고 겨울에는 공작새 깃털이다. 야생 귀리는 이미 철이 지났겠지, 그렇지?"[51] 훗날 요의 집 사진에 등장하는 작은 꽃병들을 말했을 가능성이 크다.[52]

거실의 요 반 고흐 봉어르, 코닝이네베흐,
암스테르담, 벽난로 위에 로젠뷔르흐
꽃병(부분)이 보인다. 1910.

임신은 좋은 소식이었지만 그들의 건강과 상황은 그리 좋지 못했다. 요는 생리가 멈춘 임신 초기 상태가 나빴지만 의사가 준 약을 먹고 조금 호전됐다. 하지만 갓 짠 레몬주스를 많이 마시는 바람에 토해버리기도 했는데, 편지에는 차마 'spugen(구토)'라고 쓸 수 없어 'sp…'라고만 쓰기도 했다. 다음 편지부터는 'rendez-vous(랑데부)'라는 말을 암호처럼 사용했다. 다른 임신부처럼 그녀도 "거의 구하기 불가능한 것들이 먹고 싶었다". 테오는 오랫동안 건강이 좋지 않았다. 늘 기침을 하고 피곤해하던 그는 요의 권유에 리베 박사에게 진료를 보러 갔다.[53]

건강 문제에 대해 테오가 결혼 직전 빈센트에게 보낸 편지는 다소 어둡다. 형에게 자신의 건강이 상당히 나쁘다고 말하자 빈센트는 이렇게 농담을 섞어 답장했다. "질병이나 죽음, 나는 맹세코 그런 것에는 놀라지 않는다…… 하지만 넌 어떻게 이런 때 사소한 결혼 조항들과 죽을 가능성을 같이 생각할 수 있는

지. 차라리 그냥 네 아내와 미리 섹스를 했다면 더 낫지 않았을까?"[54] 이는 빈센트의 짓궂은 농담으로, 결혼 전에 먼저 관계를 갖고 임신이 되는지 알아보았어야 한다는 뜻이었다. 이 말에 테오의 불안감은 더 커졌다. 6개월 후 그는 아직 태어나지 않은 아기의 건강에 대해서도 자신을 안심시키려 애썼다. "아이가 살아만 준다면 좋겠다. 아이는 일반적으로 임신 순간의 부모 건강 상태보다는 체질 자체를 물려받는다고 생각한다."[55] 그는 자기 체질이 허약한데 역시나 건강 체질은 아닌 요와 아이를 낳고 아버지가 되려는 게 모험이었다는 사실을 깨달아야만 했다.

요와 테오는 아기 이름을 놓고 상의했다. "테오는 '빈센트'라는 이름을 짓고 싶어하지만, 나는 이름은 그다지 중요하지 않다고 생각해요." 요는 부모에게 무미건조하게 전했다. 하지만 실제로 그랬는지는 알 수 없다. 첫 손자가 태어났을 때는 매우 다르게 생각했기 때문이다. 그녀는 또 부모에게 딸기잼과 구즈베리잼을 만들었다고도 전하면서 그런 자신에게 대단히 흡족해했다.[56]

요는 빈센트에게 처음으로 프랑스어로 편지를 써서 보냈다. 빈센트는 프랑스에 살기 시작한 후로 편지에 네덜란드어를 거의 사용하지 않았다. 요는 빈센트에게 정중한 말투를 썼고, 서두에서 미리 문법 실수에 양해를 구하고는 곧장 1월 말 아이가 태어난다는 소식을 전했다. 아기는 분명 "이쁜 아들일 것이고, 아주버님이 대부가 되어준다면 아이 이름을 빈센트라고 부르려 합니다"라는 말과 함께. 아이가 훌륭한 남자가 될 거라는 생각에는 단 한 점의 의심도 없었지만, 그녀 역시 아이가 테오처럼 병약할까 염려했다. 그녀 생각에 튼튼한 체질이야말로 부모가 아이에게 줄 수 있는 가장 큰 선물이었다. 요는 대부가 되는 것을 어떻게 생각하는지 궁금하다고 쓴 이 편지에서 또한 자신이 셰익스피어를 대단히 좋아하며, 런던에서 〈베니스의 상인〉 공연에 깊은 감명을 받았고 〈햄릿〉과 〈맥베스〉 무대도 보았다고 이야기했다. 사흘 앞서 빈센트는 테오에게 편지를 보내 셰익스피어 전집을 보내줘 고맙다며 즉시 읽기 시작했다고 말했었다. 그래서 요도 그에 대한 답장처럼 셰익스피어 이야기를 썼던 것이다.[57]

요는 민에게 보내는 편지에 그녀와 테오, 하르트 니브러흐가 작은 배의 노를 저으며 센강에서 보낸 시간에 대해 도시를 거의 벗어난 곳에서 버드나무와 아카시아 사이 신선한 공기를 호흡했다며 감성적으로 묘사했다. 그러나 테오에게는 백약이 무효였다. 식사를 충분히 하고도 그는 야위고 창백했다. 그는 아침에 일어나 우선 코냑을 마시며 달걀 한 개를 먹은 후 아침식사와 함께 초콜릿을 큰 컵으로 한 잔 마셨으며, 오후 4시에 먹을 초콜릿도 한 조각 챙겼다. 하루에 고기를 두 번 먹었으나 소용이 없었다. "그는 언제든 일주일 휴가를 내어 시골에 가고 싶다고 말해. 만약 그 말이 사실이라면 생각만 해도 너무 멋지지. 아, 민. 난 파리를 전혀 좋아하지 않아." 요는 이제 도시에서 더이상 매력을 느끼지 못했다. 그녀는 자신이 우울한 상황에 처했으며, 자기 체질에도 재앙과 같다고 생각했다.[58] 요의 부모가 7월 마지막 2주 동안 파리로 와서 함께 지냈다. 어머니는 요와 테오의 집에 머물고 아버지는 안드리스와 아니의 집으로 갔다. 요에게는 그것도 부담이었다. 당시 몹시 "쇠약한" 상태였기 때문이다.[59] 헨리는 어머니가 "주로 네 요리사와 얘기할 생각으로" 프랑스어 표현 몇 가지를 배웠다고 요에게 편지로 알렸다.[60] 애석하게도 요의 어머니와 마담 조제프가 나눈 대화는 기록으로 남은 것이 없다.

요는 이제 미혼인 민에게 편지를 쓸 때 테오와의 생활에 대한 생각을 자유로이 드러냈다. "정말이지 자유가 많이 줄었어. 이제 내 것은 아무것도, 아무것도 없어. 이런 상황에 익숙해지는 일이 참 힘드네."[61] 그녀는 파리라는 미로에서 외로웠고, 그래서 불안했다. 끊임없이 점점 더 테오에게 의지했고 모든 것은 테오에게서 나와야 했다. 민에게 보낸 편지에서 가슴 아픈 고백 중 가장 중요한 부분이 지워지고 없다는 것은 충격이다(누가 그렇게 했는지는 알 수 없으며, 여기에서는 꺾쇠괄호로 처리한다).

엄청난 걸림돌이 있어, 내게 미술 감수성이 [너무 없다?]는 거지. 아나 디르크

스처럼 되고 싶다는 생각을 얼마나 자주 하는지. 그녀라면 분명 그의 가치를 알고 그와 공감할 텐데 나는 그러지 못해. (······) 나는 지극히 평범하고 산문적인 것만 느끼거나 생각해. 테오가 그 점을 이따금 신경쓰는 것 같고 (······) 나는 그 모든 미술 이론을 들어도 즐겁지 않고 하나도 이해 못하겠어. 그런데 어떻게 나를 그냥 쉽게 바꾸고 내가 예전에 생각하던 모든 것을 던져버릴 수 있겠어. (······) 때론 아기를 볼 수 있을 때까지 못 살 것 같은 생각이 들어. 가끔 몸이 너무 안 좋아. 하지만 그렇게 끔찍할 거라고는 믿지 않아. 왜냐하면 살아오면서 상당히 많은 것을 [받았고?]······ 맙소사, 나는 진짜 세상이 어떤지 전혀 모른 채 내가 만든 조그만 세상에서 살았던 거야.[62]

그녀는 자신이 테오에게 부족하며, 그를 선택한 일이 과욕은 아니었나 생각하는 것이 분명했다. 무엇보다 그녀는 미술에 대한 지식이나 친밀감에서도 그보다 한참 뒤떨어졌고, 어떤 주제를 토론할 때 거의 참여하지 못한다는 사실을 인정해야 했다. 게다가 "진짜 세상"에서 더 나쁜 소식이 전해지면서 그녀의 삶은 한층 힘들어진다. 몇 달 앞서 생레미의 생폴드모솔정신병원에 입원중이던 빈센트가 물감을 먹어 음독하려 한 것이다. 테오는 전보다 더욱 몸이 안 좋아 보였다.

요는 빌레민에게도 편지를 써 빈센트의 작품과 테오에 대한 그녀의 사랑에 대해 털어놓았다. 테오는 「아이리스」(F 608/JH 1691)와 「론강의 별이 빛나는 밤」(F 474/JH 1592)을 제5회 소시에테 데 아르티스트 앵데팡당에 출품했는데 요는 그 작품들이 "매우, 매우, 아름답다!"고 말했다. 요가 보기에 테오가 소장한 그림 중에는 "너무 이상한 것들이 많다"고 생각되었지만 빈센트가 그린 그림들은 잘 이해할 수 있었다. 그녀는 문득 처음으로 이렇게 고백한다. "빌, 하고 싶은 이야기가 있어요. 우리는 매일 예전처럼 서로를 사랑하지는 않아요. 이건 정말 비밀이에요, 귓속말이라고요. 하지만 진실이랍니다!"[63] 아마도 앞에서 언급한 "엄청난 걸림돌", 요의 부족한 미술 감수성을 테오가 불편해하는 것만이 이유는

아니었을 것이다. 요는 이전보다 더 늘어나고 힘든 의무와 스트레스로 가득한 세상에서 다른 이들과 같은 수준의 지적, 사교적, 감정적 파장을 지닌다는 것이 힘들다고 생각한 것으로 보인다. 훗날 결혼생활을 회상할 때는 이런 의구심에 대해서 이야기하지 않고 이 시절을 이상적으로 그린다.

당시 빈센트 일로 걱정스러운 가운데도 많은 일이 있었다. 당시 스물두 살이던 테오의 남동생 코르가 며칠 두 사람 집에 머물렀고 부부는 코르를 파리 명소들로 안내했다. 그후 남아프리카공화국으로 떠난 코르는 요하네스버그 근처 코르누코피아금광회사에서 일한다. 한 달 후 그는 테오와 요에게 편지를 보내 파리에서 그들과 지낸 시간이 매우 좋았으며 남아프리카공화국 상황은 정말 엉망이라고 전한다.[64]

빌럼 베이스만이 국제박람회에 왔다가 들르기도 했고, 얀 펫과 얀 스트리커르와 함께 라셸생클로에 있는 식당, 르프티투른브리드에서 식사를 하기도 했다. 다행히 요가 믿고 의지하는 민도 곧 와서 7주 동안 지낼 예정이었던 터라 요는 그 생각만으로도 위안을 받을 수 있었다.[65]

테오와 요는 고상한 모임에 상당히 자주 참석했는데, 그중 부유한 은행가이자 미술품 수집가인 다니엘 프랑컨 츤의 공동체 르베시네에 초대받기도 했다. 그는 삼촌 코르 반 고흐의 두번째 아내 요하나 프랑컨의 오빠였다. 그리고 세계박람회 네덜란드 전시장의 총책임자인 W. 판 데르 플릿이 '파리 네덜란드 공동체 명사들'을 위해 주최한 콘티넨털호텔 만찬에서는 눈이 휘둥그레지지 않을 수 없었다. 자바인의 춤 공연이 있었고, 얀 스테인의 「성 니콜라우스 축일」과 렘브란트의 「야간 순찰」도 재연했기 때문이다. 요는 테오의 어머니에게 이렇게 썼다. "분을 바르지도 않고 깊이 파인 드레스를 입지도 않겠지만, 어쨌든 2000명이나 되는 손님들 사이에서 전혀 눈에 띄지 않을 거라고 생각지 않으세요?"[66] 이날 만찬에 온 거의 모든 여자는 가슴이 파인 드레스를 입고 보석으로 치장했으며, 남자들도 장신구를 착용했다. 테오는 결혼식 양복을 입었고, 요도 (길게 끌리는 뒷자락을 멘) 웨딩드레스와 아니에게서 빌린 모피를 걸쳤다. 뷔페 식

사와 댄스파티가 있었고, 그곳에서 그들은 화가 요제프 이스라엘스와 그의 아들 이사크를 만났다. 그리고 새벽 1시 반이 되어서야 파티장을 나왔다.

출 산 준 비

곧 태어날 아기를 위해 양가에서는 열심히 털실을 짜서 이불을 만들었고 캐미솔과 모자를 준비했으며, 테오는 기저귀를 많이 사왔다.[67] 그사이 본인도 엄마가 된 아나 펫디르크스가 요에게 모유 수유에 대해 알려주었고, 아나의 자매인 리다는 G. A. N. 알베 박사의 육아 서적을 읽으라고 조언했다. 아마도 『생후 첫 돌까지, 부모를 위한 조언Het kind in zijne eerste levensjaren: wenken voor ouders』(1853)이었을 것 같다. 요가 외출을 충분히 하지 않아 민은 매일 잠시라도 밖으로 나갈 것을 권했다.[68]

3년 후 요는 이 시기를 되돌아보며 1889년 10월 4일 자신의 스물일곱 살 생일을 추억했다.

나는 아직도 그날 아침 테오의 얼굴을 선명하게 기억할 수 있다. 그는 아름다운 바느질 바구니와 유리병을 내밀며 나를 깜짝 놀라게 했다. 유리병은 "저멀리서 오는 거야, 이 어린 소년에게서"라고 말할 때 그 상냥하고 다정하던 얼굴, 애정어린 부드러운 목소리도. 작은 응접실에 있던 예쁜 꽃들, 편안한 벽난로 불, 나는 아직 태어나지 않은 아기의 사랑스러운 옷을 무릎에 올린 채 그 불 앞에 앉았던 일이 떠오른다. 우리는 얼마나 풍요롭고 함께 얼마나 행복했던가.[69]

그 생일로부터 몇 주가 지난 후 요는 민에게 꼭 비밀로 해달라고 부탁하면서 매우 걱정스럽고 불길한 소식을 털어놓았다. 테오가 질병 때문에 생명보험 가입을 거절당했다는 이야기였다. "중요한 일이 아니라고 나는 계속 말해. 그 일에 대해 생각하지 않으려고도 애쓰지만, 그가 너무 걱정되고, 불안해할까봐 염

러스러워."[70] 요는 순진하게도, 이 문제는 테오를 힘들게 하는 그만의 문제라고 여기고 남편이 잘못되기라도 하면 수입이 완전히 없어진다는 사실은 깨닫지 못한 듯하다. 어쨌든 생명보험이 얼마나 중요한지는 9개월 앞서 읽은 엘리서 판 칼카르의 『결혼 내내 행복하기: 기혼과 미혼 모두를 위한 책』을 통해 잘 알고 있긴 했을 것이다.[71] 나쁜 징조였다. 테오 건강이 대체로 나쁘다는 것은 분명했고, 그 상태는 요가 인정하는 것보다 훨씬 암울했다. 보험 가입 거부에 그녀가 얼마나 놀랐는지, 테오의 병이 정확히 무엇이고 가까운 장래에 두 사람에게 어떤 일로 다가올지를 실제로 생각했는지는 알 수 없다.

걱정을 수면 아래 묻어둔 채 그들은 파티에도 갔다. 파티에서 나온 가재와 마요네즈, 꿩 요리 때문에 요는 위장 장애를 겪기도 했다. "난 정말 네덜란드 음식이 더 좋아요! 가재는 악몽이었어요." 그녀는 부모에게 이렇게 이야기했다. 요는 실험적인 음식은 먹고 싶어하지 않았다.

임신 6개월이 되었지만 겉으로는 거의 표가 나지 않았다. 염려가 되었던 요의 어머니는 충분히 시간을 두고 산파를 구하라고 조언했고, 요도 그 말을 따랐다.[72] 두 사람은 잠시 걱정거리를 잊고자 유명한 라무뢰 오케스트라 음악회에 가기도 했다. 이 오케스트라는 1881부터 1897년까지 매주 샤를 라무뢰의 지휘로 공연을 했다. 에마뉘엘과 클라라 판 프라흐가 저녁식사에 오기로 하자 두 사람은 은식기가 빛이 나도록 닦는 등 손님맞이를 준비했다.[73]

테오는 늘 추위를 타서 두툼한 내의를 구입했다.[74] 전혀 새로운 일이 아니었지만 늘 세심한 빌레민은 요에게 "테오가 벌써 추위를 즐기고 있나요? 오빠는 정말 추위를 타지 않아요? 언니 남편 말이에요. 어렸을 때 오빠는 아침에 일어나면 제일 먼저 뜨거운 난로 파이프를 감싸안곤 했어요"[75]라며 편지를 보냈다. 테오가 몸을 떨고 안절부절못하며 기침을 해서 요는 상당히 신경쓰였고, 두 사람은 대체로 새벽 3시까지 잠을 못 이룬 채 누워 있다가 마침내 따로 자기로 결정한다. 그사이 요는 소화불량으로 계속 고생한 터라 긴장을 풀 수 있는 방법으로 아니와 함께 피아노를 치기도 하고 러시아제 모피 아스트라한 머프를 구

매하기도 했다. 그리고 서서히 그러나 분명히 옷이 꽉 끼기 시작하자 코트 주름을 펴야 했다. 요는 또한 아기 요람 가격을 알아보고 다녔다. 책 읽을 시간이 줄어들어 잡지 『더니우어 히츠』에 실린 프레데릭 판 에이던의 단편 정도만 읽고, 가끔 신문 연재물을 읽는 것으로 만족해야 했다.[76] 아니는 요의 어머니에게 편지를 써서 "요는 늘 활짝 핀 것처럼 보입니다"라며 안심시켰다. 하지만 이는 사실이 아니었다.[77] 요의 어머니가 파리 여행을 준비하는 동안 요는 어머니에게 블랙커런트 주스 한 병과 향수 작은 병 하나를 가지고 와달라고 부탁하면서 프랑스산은 냄새가 이상하다고 덧붙였다.[78]

분만일이 가까워질수록 요의 긴장감은 눈에 띄게 높아졌다. 친구 아나 펫 디르크스가 아주 상세하게 들려준 경험담 때문에 겁을 먹었던 것 같다. 아나는 분만하는 동안 남편 손을 너무 꽉 잡아서 "하마터면 으스러뜨릴 뻔했고" 모유 수유에도 온갖 부작용이 뒤따랐는데, 아기가 젖을 물 때 너무 아파 비명을 지르고 병이 날 정도였다고 말한 것이다. 요는 친구의 조언에 따라 코코넛오일과 향수를 섞어 쓰며 통증을 줄였다고 일기에 썼다.[79] 이런 불편한 이야기는 분명 크리스마스 화제로 적합하지는 않았을 것이다. 크리스마스를 맞아 요와 테오는 안드리스와 아니와 함께 점심식사를 했다. 또 두 사람은 피아노를 임대해 거실에 걸린 반 고흐 그림들 아래 놓았다.[80] 사려 깊은 카미유 피사로는 새해를 맞아 「무지개가 있는 풍경」을 '마담 반 고흐 앞으로 보내며, 테오에게 부채 디자인으로 그린 이 그림을 요에게 전해달라고 부탁했다. 무지개가 희망을 상징하기에 이 화려하고 섬세한 선물을 받고 요도 매우 기뻐했을 것이다.[81] (컬러 그림 14)

1890년 첫 주 빌레민이 도움을 주러 왔다. 빌레민은 이때를 회상하며 그녀와 요가 서로 감정을 "깊이 탐색"하는 일에 성공하지 못했다고 결론 내렸다.[82] 어쨌든 혼란스러운 시기이기는 했다. 테오는 심한 독감에 걸렸고, 그의 병은 그들 "머리 위에 걸린 위협적인 칼" 같았다. 당시 파리에서는 독감에 걸린 이들이 2~3주 만에 사망하는 일이 있었기에 요는 더욱 불안에 떨며 지냈다. 그녀는 분만할 때 침대에 무엇을 깔아야 하는지 민에게 물었다. 고무 냄새가 고약했기 때

문이다. "이젠 변비로 고생하지 않고 위장도 정상으로 돌아왔어. 아직 걸음이 느리긴 하지만 그래도 매일 최소 한 시간씩 밖으로 나가고 있어."[83]

요의 어머니가 파리로 왔다. 요는 자신이 회복하는 동안 "사랑하는 자그만 우리 엄마"가 방에 있을 거라는 생각에 위안을 얻었다. 그녀는 요람 가장자리를 자기 웨딩드레스로 둘러 장식하는 꿈을 꿨고 저녁이면 두 사람이 함께 조지 엘리엇의 『미들마치』를 읽었다. 요도 그렇지만 테오도 엘리엇을 열렬히 좋아했다. 테오의 건강이 조금 나아지고 빈센트도 괜찮아졌으며, 요는 빈센트가 보내온 그림들이 아름답다고 생각했다.[84]

요는 출산 전 빈센트에게 긴 편지를 보냈다. 그간 끝마치지 못하고 오랫동안 필기구함에 보관하던 편지를 마무리한 것이다. 1월 30일 한밤중 테오, 빌레민, 요의 어머니가 그녀와 함께 테이블에 둘러앉아 출산을 기다렸다. 모두 잠자리에 든 후 요는 펜을 들어 깊은 속마음을 써내려갔다. 요는 자신이 분만을 견디지 못하고 죽을까봐 두렵지만 용기를 내겠다고 말하면서 테오에 대한 사랑과 빈센트에 대한 그의 온전한 우애에 대해서도 썼다.

오늘 저녁, 사실은 지난 며칠 동안 생각을 많이 했습니다. 결혼 후 내가 정말 테오를 행복하게 해주었는지를요. 그는 저를 행복하게 해주었거든요. 정말이지 잘해주었어요. 너무나 좋았기에, 만일 일이 잘못되면, 만일 제가 그를 두고 떠나게 된다면, 아주버님이 그이에게 전해주세요. ―이 세상에서 그이가 아주버님만큼 사랑하는 사람은 아무도 없으니까요― 우리가 결혼한 것을 절대 후회하지 말라고요. 저는 그 사람 덕분에 너무나 행복했으니까요.[85]

빈센트는 이 편지를 받고 쓴 답장에서 요가 분만을 잘하고 아기가 건강하다는 소식이 전해질 순간을 얼마나 간절히 기다리는지 모른다고 전했다. "테오가 얼마나 기뻐하겠습니까. 당신이 회복하는 모습을 보면서 테오는 자신 안에서 새로운 태양이 떠오르는 것을 느낄 겁니다." 그리고 따뜻한 구절로 이렇게

끝맺었다. "당신의 형제, 빈센트."[86]

귀여운 사내아이

1890년 1월 31일 아기 빈센트 빌럼이 태어났다. 축하 전보들이 쏟아졌고 모두 기뻐했다.[87] 네덜란드에 있는 사람들은 2월 3일 신문 『헷 니우스 판 덴 다흐』를 보고 출생 소식을 알았다. 신문은 요가 "성공적으로 출산"했다고 알렸다. 암스테르담 신문 『더스탄다르트』 역시 다음날 출생 소식을 실었고, 축하 인사는 끝도 없이 밀려들었다. 그런데 양수가 너무 일찍 터져 요가 매우 고통스러운 분만을 했다는 것을 아는 사람은 소수였다.[88] 테오는 분만 후 크게 안도하고 아기 머리가 경비 노인 머리와 닮았다는 농담을 하기도 했다.[89]

　요의 어머니는 7주 동안 머물며 특히 밤에 많은 도움을 주었고, 요는 이 점에 특히 고마워했다. 봉어르 부인은 순전히 좋은 마음에서 집 안을 깔끔하게 하려 애썼는데 한번은 테오가 충격을 받을 정도였다. 헨리가 와서 며칠 지낸 후 어머니와 함께 다시 암스테르담으로 돌아갔다. 요는 어머니에게 고마움을 전하는 긴 편지를 쓰면서 이제 혼자 힘으로 해나가야 함을 깨달았다. 어머니 역할이 다음 세대로 넘어가 이제 요가 전통적으로 여성에게 맡겨진 그 일을 할 차례가 된 것이다. 이 역할에는 아기의 초록색 대변을 해결하는 일도 있었다. 그녀는 증상을 낫게 하려고 아기에게 라임꽃 차를 먹였다. 요는 자신이 분만 전후로 맥주를 너무 많이 마셔서 아기에게 이런 증상이 나타난 것인지 궁금해했는데, 당시에는 맥주가 수유에 도움이 된다고 믿었다.

　폴 고갱이 방문하지만 요는 아기를 달래기 위해 품에 안고 걸으며 아기가 좋아하는 동요 「쾰른과 파리 사이Tussen Keulen en Parijs」를 불러주느라 그와는 거의 얘기를 나누지 못했다. 요는 또다시 직접적으로 말하지 못하고 그녀 어머니에게 생리가 아직 정상으로 돌아오지 못했음을 에둘러 표현했다. 또한 의사가 처방한 철분 보충제를 빨대로 먹고 "나중에 가루로 입안을 닦으며, 키니네 와인

과 좋은 음식을 먹고 매일 아이와 외출한다"라고만 말했다.[90] 아기의 또다른 할머니인 테오의 어머니도 영양 상태에서 모유 수유에 이르기까지 모든 걸 듣고 싶어했는데, 한편 네덜란드로 돌아간 빌레민은 아기 소식보다 오빠 빈센트 안부를 물었다. 테오의 어머니가 아들 부부에게 보낸 편지에서 "불쌍한 녀석"이라 언급한 데 이어 빌레민도 그의 소식을 좀더 알고자 한 것이다. 3월 30일 빈센트의 서른세 살 생일이 다가오고 있기도 했다.[91]

요는 빈센트에게 긴 편지를 보냈다. 먼저 생일을 축하하며 대자代子인 아기도 인사를 전한다고 썼다. 아기는 늘 큰아버지의 작품을 관심 있게 바라본다는 말도 덧붙였다.

다 큰 아이 같은 눈빛이고 표정도 아주 풍부합니다. 철학자 자질이 있는 걸까요? 아기 때문에 제게 자유 시간은 전혀 없습니다만 잠깐 앵데팡당 전시회 개막식에 가서 아주버님의 그림들이 걸린 것을 보았습니다. 앞에 벤치가 하나 있어서 테오가 이런저런 사람들과 이야기하는 동안 저는 거기에 15분 정도 앉아 풀숲의 경이로운 시원함과 싱그러움을 즐겼습니다. 마치 내가 그곳 그 조그만 자리를 잘 알기라도 하는 것처럼, 마치 그곳에 가본 것처럼 그 그림이 참 좋았습니다. 여긴 여름 같습니다. 형언할 수 없이 더운데, 다가올 더운 날을 생각하면 걱정이 앞섭니다. 지금 나무들의 연하고 부드러운 초록을 보노라면 약간 불경스럽게 들리겠지만 전 어쨌든 겨울을 훨씬 좋아합니다.[92]

앵데팡당 여섯번째 전시가 1890년 3월 20일에서 4월 27일까지 샹젤리제 파비용드라빌드파리에서 열렸고, 빈센트의 회화 열 점이 전시되었다. 요가 언급한 "풀숲"은 「아이비가 있는 요양원 정원 숲」(F 609/JH 1693)을 묘사한 것이었다. 그때 그녀는 몰랐겠지만 빈센트는 「아몬드꽃」(F 671/JH 1891)을 완성해두었다. 조카가 태어났다는 소식을 듣고 그리기 시작한, 조카를 위한 그림이었다.(컬러 그림 15) 이 작품은 5월 초 도착하는데, 빈센트가 침실에 걸릴 거라 생각했던 것과

달리 거실 피아노 위 눈에 잘 띄는, 누구나 볼 수 있는 자리에 걸린다.[93] 훗날 뷔 쉼에서는 요가 어린 빈센트와 함께 지낸 침실에 걸었다.

요는 발코니에 한련과 메꽃으로 '공중 정원'을 만드느라 바빴다고 부모에게 전했다. 매일 오후 앉아 있곤 하는 트리니테광장에서 밤나무가 초록으로 변한 것을 보았고, "파리 부르주아 숙녀들"과 유모들이 "흥미로워졌습니다…… 맙소사, 얼마나 깔깔거리던지요"라고 말했다. 그녀는 아이들이 옷을 너무 과하게 입는다고 생각했다. 마담 조제프는 늘 요와 아기를 이 광장으로 데리고 나갔다. 그녀는 요가 예전에 암스테르담 레이드세플레인호텔 내 패션하우스 히르스에서 산 낡은 코트를 입고 다녔다. 의사를 방문해 모자 모두 예방접종을 했다. 아기는 아직 변비로 고생했고 요도 마찬가지였다. 모유 수유 외에도 아기는 우유와 물을 3대 1로 섞어 마셨다. "이 조그만 아기가 내 행동을 똑같이 따라한다는 거 아세요? 엄지를 둘째와 셋째 손가락 사이에 넣는 거예요. 내가 그렇게 하면 베프가 늘 웃던 게 기억이 나더라고요." 순진한 요는 그 동작에 에로틱한 이중적 의미가 있다는 걸 완전히 몰랐던 것으로 보인다.[94]

화가 빅토르 비뇽이 점심식사를 하러 왔다. 테오는 그의 작품을 거래한 적이 있었고 그의 풍경화가 다이닝룸에 걸려 있기도 했다. 비뇽이 너무나 아름답게 말을 해서 요는 그의 이야기를 들으며 즐거워했다. 그녀는 첫 결혼기념일에 테오에게 반지를 선물해 깜짝 놀라게 했다. 안드리스에게 부탁해 구입한 반지였다.[95] 요는 에그노그를 만들고 맥주도 마셨다. 부부는 많은 사람에게서 축하 인사를 받았는데, 파리에 있는 아기 빈센트의 안부를 다정히 묻는 이들은 불가피하게 생레미에 있는 빈센트에 대해서도 걱정하며 소식을 궁금해했다.[96] 생레미에 간 후 첫 몇 달 동안 빈센트의 건강에 대한 우려는 사람들 뇌리를 떠난 적이 없었다. 그가 세상을 떠난 후에는 많은 이가, 고인과 이름이 같은 아기의 환한 웃음이 빈센트의 가슴 아픈 빈자리를 보상해줄 거라는 위로의 편지를 보내왔다.

4월 20일 오후 그들은 몇 블록 떨어진 뤼 프로쇼 소재 라울새세스튜디오

에서 사진을 찍었다.(컬러 그림 16, 17, 18) 요는 민에게 그날 일을 자세하게 전했고, 부모가 익살맞은 행동까지 해야 했던 상황도 이야기했다.

처음에 아이와 내가 둘이서 찍을 땐 순조로웠어…… 하지만 그다음이 중요한 순간이었어. 아기 혼자 의자에 앉아 찍어야 했거든. 근데 너무 졸려 보여서 기운을 차리게 하려고 얼마나 애를 썼는지 몰라. 상상해봐, 테오가 한 손에 방울을 들고 다른 손에는 하얀 손수건을 들고 흔드는 모습을. 나는 한 손에는 기타를 들고(끔찍한 소리가 났어) 다른 손에는 새빨간 체리를 한 움큼 들었어. 우리 둘다 제자리에서 펄쩍펄쩍 뛰고 춤도 추고 애 이름을 부르고, 그렇게 결국 모자 쓴 아이의 재미있는 사진이 나왔네…… 사진 세 장을 전부 보낼게. 세 표정을 함께 보면 아기가 어떻게 생겼는지 잘 알 수 있을 거야. 물론 실제로 보면 훨씬 사랑스러워. 한 장은 너무 똘똘하게 나왔고 다른 한 장은 너무 감성적으로 보이네.

유쾌하고 행복하다고 테오의 끊이지 않는 기침과 늘 떨리는 몸에 대한 걱정이 가려지지는 않았다. 그는 동종요법 치료사 알릭스 로브를 찾아갔다. 요의 건강 역시 그리 좋지는 않았는데 벌써 두번째로 "매우 양이 많은 생리"를 했고 수두도 걸렸다. 마담 조제프는 그즈음 온종일 머물며 집안일을 도왔다. 그녀는 "말처럼 일"하고 요는 "일주일 동안 매일 할일을 만들었다". 요가 병치레를 하긴 했지만 다른 일은 순조로웠다.[97]

생레미에서 온 첫 소식은 우울했다. 의사는 몇 주째 빈센트가 머리를 두 손에 묻은 채 앉아만 있고 누구와도 말하려 들지 않는다고 전했다.[98] 그런데 상황이 놀라울 정도로 빨리 바뀌어 그는 한 달도 안 돼 퇴원을 하고 파리행 기차를 탄다. 신중한 결정이었는지는 두고 봐야 할 일이었지만 일단 일은 그렇게 돌아갔다. 빈센트는 1890년 5월 17일에서 19일까지 테오 가족과 지냈고, 처음으로 요와 아기 빈센트를 직접 만났다.[99] 일 년 동안 진짜 세계와 동떨어져 고통

속에 지낸 화가, 건강이 좋지 않아 생명보험도 거부당한 동생, 아주버니와 남편의 너무나 깊은 유대관계를 잘 알며, 그의 미술을 간절히 이해하고 싶어하는, 아직 아기 엄마가 된 지 석 달도 채 되지 않은 제수, 이들 세 사람 간의 분위기가 어떠했을지 정말 궁금하다.

테오와 빈센트,
두 사람과의 생활

형에 대한 테오의 걱정, 이것이 요가 반 고흐 형제에 대해 처음으로 들은 이야기였다. 1886년 3월, 형과 함께 살면서부터 테오의 생활이 완전히 바뀌었다는 것을 요는 알았다. 네덜란드에서 몇 년, 벨기에 안트베르펜에서 잠깐 일한 뒤 빈센트는 페르낭 코르몽의 파리 스튜디오에서 공부하기로 마음먹는다. 이 시기 안드리스가 친구 테오의 화가 형제를 만나고 인생과 미술에 대한 그의 현대적 인식을 듣는다. 세 사람은 몽마르트르에 있는 테오의 아파트에서 함께 식사를 하고 끊임없이 이야기를 나눴다. 그런데 안드리스에 따르면 빈센트는 대개 다른 이들의 말에 동의하지 않았고 테오는 형을 돌보기 위해 일을 줄여야 했다.[1] 1886년 6월 형제는 몽마르트르 뤼 르피크 54번지에 있는 다른 아파트로 이사한다. 테오의 건강이 급속히 나빠졌기에 안드리스는 한 해 전 여름에 아들을 만났던 그의 부모에게 그 상태를 전했다. "몰골이 정말 말이 아닙니다. 이 불쌍한 친구에게는 걱정거리가 너무 많습니다. 형이 테오 인생을 계속 불행하게 만들고 그와 전혀 상관없는 일들에도 동생을 탓합니다."[2] 그해 여름 안드리스는 요에게 쓴 편지에서도 같은 이야기를 해서 요도 테오가 어떻게 지내는지, 빈센트와의 생활이 얼마나 힘든지 잘 알게 된다.[3]

안드리스는 집에도 편지를 보내 의사들 의견으로는 테오가 "극심한 신경

불안"에 시달리며 한동안 거의 움직일 수도 없었다고 말한다. 이는 테오의 질병을 처음으로 심각하게 언급한 전언으로 보인다. 병의 증상은 여러 가지였지만 1890년 더 많이 발현되고 위중해진다.[4] 만약 요가 이 편지를 읽었다면 당시 테오의 상태를 이해하는 데도 분명 영향을 미쳤을 것이다.[5] 그럼에도 모든 것이 다 우울하고 어둡지는 않아서 밝게 지낸 시간도 있었다. 형제가 파리에서 함께 생활한 2년 동안 빈센트는 테오에게 아방가르드 화가들을 소개했고, 그들은 사회문제와 현대미술이 나가야 할 방향 등에 대해 열띤 토론을 벌였다. 테오는 빌레민에게 보낸 편지에서 빈센트를 이렇게 묘사했다. "호기심 많은 사람이다. 그런 재능이 있다는 것은 부러운 일이야."[6] 그들은 두 사람이 존경하는 바그너의 음악을 들으러 음악회에 가기도 했지만[7] 1888년 2월 빈센트가 아를로 떠나고 나서야 테오는 드디어 평온하고 조용한 생활을 하며 숨쉴 여유를 누린다.

빈센트에 대해 들은 모든 이야기 덕분에 요는 일찍이 그를 깊이 존경했는데, 처음에는 이 때문에 오히려 불안감을 피할 수 없었다. 요는 1888년 12월 빌레민이 보낸 편지에서 화가 요제프 이스라엘스가 빈센트의 그림 「분홍 복숭아나무(마우버의 추억)」(F 394/JH 1379)를 옛 마우버카르벤튀스 집에서 보고 엄청난 찬사를 보냈다는 이야기를 읽는다. "정말 영리한 친구야!"[8] 그리고 나서 얼마 후 요는 테오에게 "그가 나를 좋아할까요?"[9]라고 묻는다. 결코 어리석은 질문이 아니었다. 요는 두 형제의 강한 유대를 인식한 터라 테오와 결혼한다면 당연히 빈센트도 그녀 인생에 들어온다는 것을 알았다.

약혼하기 얼마 전 요는 테오에게 편지를 보내 빈센트가 그녀에게도 오빠가 되어준다면 매우 행복하고 자랑스러울 거라 말한다. "그가 그린 그 작은 복숭아나무가 계속 생각나요!"[10] 테오의 침실에 걸려 있던 「꽃이 핀 복숭아나무」를 이야기한 것인데, 요는 평생 그 그림을 아꼈다.[11](컬러 그림 19) 요는 테오가 동봉한 빈센트의 편지를 읽고 크게 공감하며 그에 대한 존경심으로 가득찼다.

당신은 자주 형 이야기를 했지요. 당신이 얼마나 그를 사랑하는지, 당신 말이

무슨 뜻인지 이제야 알겠어요. 그리고 그가 당신 인생에 얼마나 많은 영향을 미쳤는지 깨닫습니다. 너무나 고귀하고 고결한 영혼의 반영이지요. (……) 그의 편지를 읽으니 그를 더 잘 알고 싶고 더, 훨씬 더 사랑하고 싶습니다. 예전에 그가 아플 때 당신이 편지로 했던 말을 이제 나는 진심으로 인정합니다. "가까이 있든 멀리 있든 형은 우리 두 사람 모두에게 조언자이자 형제입니다." (……) 우리가 결혼하면 내가 그를 위해 무엇이든 할 수 있게 될까요? 그가 나를 성가신 존재로 볼까봐 두렵습니다. 심지어 지금도 그는 제가 가면 당신 아파트에 그의 그림들을 위한 공간이 없어질 거라고 생각합니다. 그에게 편지를 써서 당신의 조그만 아내는 거의 자리를 차지하지 않으니 모든 게 전과 전혀 달라지지 않을 거라 전해주세요, 그렇지 않나요?[12]

요가 빈센트와의 관계에서 자신의 위치를 묘사한 부분은 매우 중요하다. 그녀가 절대로 바라지 않는 한 가지가 있다면 자신의 존재가 빈센트와 빈센트의 미술을 밀쳐내는 일이었다. 그리고 그 이상으로 간절하게 그에게 의미 있는 사람이고 싶어했다. 요는 두 달 후 다시 한번 테오에게 편지를 써, 필요하다면 빈센트를 만나러 가라고 전했다. "내가 그를 돕기는커녕 좋아하는 뭔가를 빼앗는 셈이라면 정말 슬플 겁니다."[13] 이런 마음가짐이었기에 요는 빈센트 사망 후 온갖 노력을 기울일 수 있었던 것으로 보인다.

1889년 1월 중순 그녀는 빈센트에게 짧은 편지를 썼는데, 좀더 진솔할 수 있으면 좋겠다고 테오에게 말한다. 그러지 못하는 이유는 그를 너무나 존경하기 때문이며 자신 또한 그걸 잘 안다고도 얘기한다. 빈센트를 생각하면 자신은 "너무나 왜소하고 완전히 무의미한" 존재로 느껴진다는 것이다.[14] 테오가 빈센트의 독립적인 성격과 비전통적인 관념을 큰 시각에서 선명하게 설명한 편지를 읽고 그런 감정은 더욱 커진다.

형은 매우 진보적인 화가이며, 심지어 너무나 가까운 나조차 이해하기 어려울

때가 있습니다. 그는 무엇이 인간적이고 우리가 어떻게 세상을 바라봐야 하는 가 같은 문제에 대해 아주 포괄적으로 생각하므로 그가 하고자 하는 말을 제대로 포착하려면 일단 모든 관습적인 생각을 버려야 합니다. 그러나 언젠가는 그가 이해받는 날이 올 겁니다.

사회와 예술에서 무엇이 적절한가에 대한 기존 시각과 반대 방향에서 벌이는 이러한 힘겨운 싸움 외에도, 테오는 요에게 모네 작품의 생명력과 자유로움을, 가득한 빛과 태양을 열정적으로 묘사했다. 테오가 생각하는 한 이들 그림 속 햇살이 그에게 큰 격려가 되었다. 그런 미학 경험이 테오를 지탱했고, 그는 미술이란 이 두 측면에서 매우 계몽적이라는 통찰을 요에게 전했다.[15] 현실은 또다른 현실 옆에 놓일 때 비로소 견딜 만하다는 것이 주된 생각이었다.

이렇게 해서 요는 일찍이 미술에 대한 기호嗜好를 계발한다. 결혼식을 올

다이닝룸, 코닝이네베흐 77번지, 암스테르담, 1922~1925.

리기 얼마 전 그녀는 테오에게 빈센트의 과수원 그림 세 점이 아주 마음에 든다
면서 거실에 걸 수 있을지 물었다.¹⁶ 「분홍 과수원」(F 555/JH 1380), 「분홍 복숭
아나무」(F 404/JH 1391), 「하얀 과수원」(F 403/JH 1378)으로, 이 그림들은 그녀 말
년에도 침실과 거실처럼 눈에 잘 띄는 자리에 걸렸다. 1889년 5월, 요가 결혼
한 직후 화가 폴락이 찾아와서 함께 식사를 했다. 그는 미술과 화가에 대해 테
오와 이야기 나누었고, 두 사람은 함께 빈센트의 드로잉들을 살펴봤다. 이때 요
도 이야기에 귀기울이며 그들의 모습을 주의깊게 바라봤다. 그녀는 이 일에 대
해 민에게 이야기하며 빈센트가 편지를 자주 쓰는 점도 언급했다. "아주버님은
늘 편지를 참 잘 써. 나는 그렇게 잘 쓴 편지는 거의 읽어본 적이 없어. 그런데
마음은 다소 지친 듯해." 실제로 빈센트는 기진한 상태였다. 생레미요양원에 들
어가던 한 주 동안 너무나 많은 일이 있었기 때문이다. 요는 처음에는 빈센트의
그림에 익숙해져야만 했다고 인정했다. "처음 보았을 때는 너무 낯설었어. 하지
만 곧 이해하기 훨씬 쉬워졌고, 아, 너무나 아름다운 그림들도 있었지!"¹⁷

　　그녀의 생각은 암스테르담부터 파리를 거쳐 생레미로 옮겨갔다. 그녀는 자
신이 속으로 몹시 슬펐다는 것과 형제의 우애에 또다른 면이 있음을 민에게 이
야기한다.

　　나는 피아노를 많이 치지 않았어. 왠지는 모르겠지만 내 안의 무언가가 죽었다
　　는 느낌이 아직도 들어 이젠 즐겁게 무얼 할 수가 없어. 독서에도 그림에도 관
　　심이 가지 않아. 해도 기분이 좋지 않으니 어쩌겠어? 테오가 졸라를 읽어보라
　　고 해서 『무레 신부의 과오』를 읽기 시작했는데 아무 감흥도 없고 그저 작위적
　　이라는 생각이 드는데 테오는 열광적이지! (……) 내가 테오를 늘 행복하게 해
　　줄 수 있다면 무엇이든 좋아. 그런데 항상 빈센트가 문제야. 빈센트는 이 행복과
　　만족을 함께 나누지 않아. 일이든 고생이든 너무 적게 하는 것보다 과하게 하
　　는 편이 낫다고 생각하고, 테오에게도 그런 생각을 심어주거든.

그녀는 또한 아파트 어디를 보아도 빈센트가 있으니 생각을 하지 않을 수가 없다고도 했다. 벽마다 그의 그림이 걸려 있고 침대 밑이나 바닥에도 액자에 넣지 않은 캔버스들이 있어 눈에 보인다고 말했는데,[18] 그러니까 요는 아직 그들의 아파트를 그녀가 그토록 원하던 진짜 집으로 온전히 만들 수 없었다는 뜻이었다. 임신이 그녀 기분과 인식에 부정적인 영향을 끼치기는 했으나 유일한 요인은 아니었다. 몇 년 후 요는 화가 폴 가셰 주니어에게 편지를 써 집과 생활 어디에나 빈센트의 존재가 그렇게 깊숙이 있었던 일에 대한 양가감정을 내보인다. 그런 감정을 느꼈다고 물론 그녀를 비난할 수는 없다. 테오와 빈센트의 너무나 가깝고도 복잡한 관계에서 요는 부수적인 존재였고, 이런 상황이 필연적으로 그녀의 행복한 결혼생활에 영향을 주었다. 뒤돌아보며 씁쓸해하기는 했지만 요는 그런 감정 대부분을 혼자 간직했다.[19]

요 와 빈 센 트 의 첫 만 남

빈센트는 편지 수백 통을 남기는데 대부분 테오에게 쓴 것이다. 1914년 요는 그 편지들을 '동생에게 쓴 편지Brieven aan zijn broeder'라는 제목으로 출간했다. 이 책 서문에서 그녀는 빈센트가 생레미요양원에서 나와 파리로 온 후 처음 만났던 때를 멋지게 묘사했다.

나는 아픈 사람을 예상했다. 그런데 내 앞에는 건장하고 넓은 어깨에 혈색 좋은 사람이 서 있었다. 유쾌한 표정에 뭔가 아주 단호함이 풍기는 외모였다. 이젤 앞에 앉은 자화상이 당시 그와 가장 닮았다. 분명 그의 건강이 갑작스럽게, 설명하기 힘든 호전을 보였던 것이 분명했다……

'건강 상태가 완벽하고 테오보다 훨씬 더 튼튼해 보인다'가 그에 대한 내 첫인상이었다. 테오가 그를 침실로, 그의 이름을 물려받은 우리 아기의 요람으로 안내했다. 두 형제는 평온하게 잠든 아이를 말없이 바라보았고, 둘 다 눈물이 그렁그

령했다. 빈센트가 웃으며 나를 돌아보더니 요람 속 소박한 뜨개 이불을 가리키며 말했다. "아이를 너무 떠받들어 키우지 말아요, 제수씨."

그는 우리와 사흘을 지냈고, 내내 행복하고 활달했다. 생레미 얘기는 전혀 꺼내지 않았다. 그는 혼자 외출해서 올리브를 사 왔는데, 매일 올리브를 먹어왔다며 우리에게도 권했다. 첫날은 아주 일찍 일어나 셔츠 차림으로 우리 아파트에 가득한 자신의 그림들을 바라보고 서 있었다. 벽은 그의 그림으로 뒤덮여 있었고 (……) 사방이 그의 그림이었다. 가정부가 아주 힘들어했지만 침대 아래, 소파 아래, 옷장 아래, 빈방, 어디에나 액자에 넣지 않은 캔버스가 수북했다. 그는 그 그림들을 바닥에 죽 펼쳐 주의깊게 살펴보았다. 손님도 많이 왔다. 그런데 빈센트는 곧 파리의 북적임과 떠들썩함이 자신에게 좋지 않다는 것을 깨닫고 다시 작업하러 돌아가길 원했다.[20]

빈센트는 오베르쉬르우아즈에 머물렀다. 파리 바로 북쪽 마을이었다. 카미유 피사로가 그곳 의사인 폴 가셰 박사에게 연락했고, 박사는 테오에게 빈센트를 돌보겠노라 약속했다. 빈센트는 그가 머물던 라부여인숙에서 테오와 요에게 편지를 보내, 세 사람을 만나서 정말 기뻤다고 이야기했다. 그로부터 얼마 지나지 않아 그는 사람 만나는 일을 즐기지 않는다고 고백하며, 그럼에도 세 식구가 일요일 하루는 만나러 와주면 좋겠다는 바람을 전했다.[21] 6월 8일 그들은 가셰 박사의 집에서 빈센트와 식사했다. 박사는 정원에 상당히 많은 음식을 차렸다. 박사의 아들 폴은 두 빈센트가 함께 오리들을 따라다니며 즐겁게 시간을 보냈다고 회상했다.[22] 하지만 그달 말은 웃을 일이 줄어들었다. 아니는 요의 부모에게 "요와 테오의 건강이 좋아 보이지 않아요. 지난주에는 둘 다 거의 잠을 못 잤습니다"[23]라고 전했다. 아기 빈센트가 열이 나고 설사도 해 가족 주치의를 불러 검진을 받지만 의사는 아기 이가 나기 시작해서 그렇다고 진단하며 큰일이 아니라고 말했지만 요는 안심하지 못했다. 다행히 아기는 곧 조금 더 먹기 시작했고, 모유가 부족해서 구입한 당나귀 우유에도 잘 적응했다. 이상적인 해결 방

법이었다. 당나귀가 일주일에 두 번 집으로 오면 그 자리에서 갓 짠 젖을 받았다. 빈센트는 아기가 아프다는 소식에 편지를 보내 시골 공기가 아기에게 도움이 되고 모유도 두 배 더 나올 거라 자신 있게 말하며 요에게 2주 정도 사는 곳을 바꿔보라고 관대하게 제안했다.[24]

긴 장 과 다 툼

1890년 5월 말, 테오와 요는 새로운 가정부 빅토린 이즐을 고용하고 매우 흡족해했다. 그녀는 마담 조제프보다 훨씬 젊었다.[25] 한편 요는 예전보다 얼굴 혈색이 좋아지고 치과에도 다녀온다.[26] 그간 엄청나게 바빴던 테오는 온전히 좋은 의도로 요와 아기와 함께 네덜란드에 다녀오기로 결정한다. 어쩌면 우선 오베르로 가서 2주 정도 보낼 수 있을지도 모른다고 생각한 듯한데, "테오는 정말 그렇게 해야 해"라고 요는 언니 민에게 썼다.[27] 7월 초 그들은 시테피갈 6번지 아파트 1층으로 이사하기로 마음먹는다. 지금 8번지 아파트보다 더 크고 두 층 아래여서 아이도 덜 피곤할 것이고 빈센트 그림을 보관할 공간도 더 확보할 수 있을 터였다.[28] 요는 기뻐하지만 결국 이사는 무산되고 만다. 잔인한 운명 때문이었다.

7월은 빈센트에게 진실의 달이었고, 테오에게는 10월이 그랬다. 빈센트는 7월 6일 가족을 방문하고 파리에 있는 동안 알베르 오리에, 앙리 드 툴루즈 로트레크, 사라 데스바르트를 만났다. 모임은 즐거웠다. 그들이 떠난 후 대화는 테오가 부소를 떠나 안드리스와 자신의 갤러리를 여는 문제로 옮겨갔다. 요도 같이 한 이 논의는 결코 간단하지 않았다. 이후 테오와 빈센트, 요와 안드리스의 관계가 껄끄러워졌고 이는 당시 편지들에서도 엿볼 수 있다.[29] 요는 이 까다로운 문제를 『동생에게 보내는 편지』 서문에서 다뤘다. 사업 진행 방식과 재정 문제 등에 관한 언쟁을 빈센트는 감당하기 힘들어했고 결국 "너무 피곤하고 스트레스가 심해" 오베르로 떠났다. 이 심리 상태는 그의 마지막 편지와 그림 들에

도 나타나는데, 폭풍이 몰아치는 밀밭 위를 떼 지어 나는 검은 새들 장면에서는 곧 다가올 재앙을 느낄 수 있다.[30] 요는 그의 작품과 개인적 상황을 직접 연결함으로써, 빈센트의 파멸이 마지막 그림들에 표현되었다는 신화를 빚어냈다.

안드리스와 아니 역시 투자 방식을 결정하는 데 적극적으로 참여했다. 하지만 그들이 계속 마음을 바꾸자 테오는 몹시 화를 냈고, 형에게 편지를 보내 안드리스가 갤러리를 공동운영할 준비가 안 되었음이 드러났으며 그 과정에서 대단히 비겁하게 행동했다고 전했다. "결정적인 순간에 발을 뺀 게 벌써 두번째야. 우리가 그 의논을 할 때 형도 있었잖아. 그때 그는 자길 믿어도 좋다고 확실하게 대답했어. 이렇게 주저하는 게 아내 때문이 아니라면 난 도저히 이해할 수 없어. 그래서 좋을 게 도대체 뭐가 있다고."[31] 이 일로 그들 관계가 악화된 것은 말할 필요도 없다. 안드리스와 아니가 테오와의 사업 시작을 망설였던 것은 테오의 건강이 나빴기 때문일 수도 있는데, 그렇다면 타당한 이유라고 할 수 있다.

그달 말, 마음이 불편했던 요는 그들이 무엇을 할지, 그 결과가 무엇일지에만 너무 집중해서 다투느라 자신이 빈센트에게 더 친절하지 못했던 것이 미안하다고 고백했다.[32] 하지만 요는 이미 빈센트에게 편지(남아 있지 않다)를 보내 다독이는 긍정적인 모습을 보였고, 빈센트도 7월 10일 안도하는 마음을 담아 답장했다. 그러면서도 그 문제 관련 모든 상황에 여전히 신중한 태도를 보였다.

요의 편지는 내게 정말 복음과도 같았다. 내가 너희와 보낸, 우리 모두 힘들고 괴로웠던 그 시간 때문에 생겼던 번민이 많이 해소되었다. 우리 모두 일용할 양식이 위태롭다고 느낀다면 그건 작은 일이 아니고, 그것 말고도 우리 존재가 허약하게 느껴지는 이유가 있다면 그 또한 작은 일이 아니다.

일단 여기로 돌아왔지만 나는 여전히 무척 슬프구나. 너를 힘들게 한 그 폭풍의 무게가 나도 짓누르고 있다. 무엇을 할 수 있을까? 나는 보통 매우 기분좋게 지내려 하지만 내 인생 역시 뿌리부터 공격받아 내 발걸음도 비틀거린다. 네 신세

를 지며 사는 내가 온전히는 아니더라도 조금은 네게 위험 요소인 듯해 두려웠
는데 요의 편지를 받으니, 내가 나름 너처럼 일하고 고생한다는 것을 네가 진짜
로 알아준다는 것을 확실히 느끼겠다.

그는 그날 이후 폭풍이 몰아치는 하늘 아래 광활하게 펼쳐진 밀밭에 극도
의 외로움을 표현하려 했다고 말하면서 그림 세 점을 그렸다고 썼다.[33]

처음에 빈센트는 훨씬 노여움이 담긴 편지를 썼으나 요의 편지에서 위로
를 얻고 그 편지는 부치지 않았다. 1890년 7월 7일 쓴, 찢었다가 나중에 다시
이어붙인 그 편지에는 이런 내용도 있었다. "동의를 얻지 못한 상태에서 네가 밀
어붙이는 것 같아 나는 좀 놀랐다." 의견이 맞지 않아 짜증이 났지만 그럼에도
빈센트는 양보하는 듯한 모습을 보였다. 그들을 만난 것이 그에게 큰 기쁨이었
기 때문이다.[34]

네덜란드에서의 회복기

빈세트가 이 편지들을 쓰고 얼마 후 테오와 요, 아기 빈센트는 테오의 어머니가
거주중이던 레이던에 다니러 갔다. 테오의 어머니는 당시 6개월 된 아기를 처음
으로 만났다. 테오는 헤이그, 안트베르펜, 브뤼셀 등지에서 화가와 미술상, 수집
가 들을 만나고 혼자 파리로 돌아온다. 1890년 7월 19일 그는 요에게 편지를
써 라켄할박물관 새 갤러리에서 열린 현대미술 전시회에 갈 기회가 있었는지 물
었다. 요는 레이던에서 암스테르담 친정으로 가서, 출산 후 산후조리를 제대로
못해 잃은 기력을 회복하려 애썼다. 테오는 아기가 암스테르담에서 따뜻한 환
영을 받는 광경을 직접 보지 못해 유감이라고 전하면서[35] 가능한 한 빨리 네덜
란드로 다시 돌아가 가족과 휴가를 보낼 계획을 세운다. 그들의 서신은 8월 1일
까지 이어지나 전부 남아 있지는 않다.[36]

테오는 한동안 부소&발라동에서의 직장생활에 불만이 쌓여 있었다. 상사

들은 매출 증가에만 관심이 있었는데, 테오는 자신이 회사를 떠나겠다고 해도 그들이 전혀 개의치 않으리라 생각했다. 그래서 요에게는 봉급 인상은 기대하지 않는다고 말했다. 하지만 아무리 그가 퇴사하고 싶어해도 안드리스와의 불화 때문에 당장은 다른 대안이 없는 상황이었다. 미래에 대한 불안 때문에 테오는 매우 우울해했다. 그는 안드리스와의 불화를 사업 갈등으로 묘사했지만 빈센트 는 이를 "가정불화"로 표현했다. 테오는 요에게 편지를 보내 "형이 편지에서 가 정불화라고 한 건, 안드리스와 논의할 때 내가 목표를 달성하려고 시도하던 걸 의미한다고 생각해요. 확실하지는 않지만 내가 생각할 수 있는 유일한 설명이에 요"라고 말했다.[37]

요는 최선을 다해 테오를 위로하고 기운을 북돋으려 애썼다. 그들은 아주 잘 지냈고, 그녀는 좀더 절약할 수 있을 터였다. 요는 테오가 부소에 남든 떠나 든 걱정하지 않았다. "당신에게 짐이 되지 않도록 최선을 다하면서 당신을 도울 게요. 내가 아주 조금 더 강인하기만 하면, 나를 만족시키기가 늘 그렇게 어려 운 건 아니란 점을 아실 거예요." 그녀가 무엇을 요구했던 건지는 분명하지 않 다. 그런데 요가 어중간한 상황에 대해 자주 불평하며 불만을 표현했던 것은 분 명하다. 떨어져 지내는 지금에야 그녀는 그들의 결혼이 신성하며, 자신이 처음 보다 훨씬 더 테오를 잘 이해하게 되었음을 깨닫는다.[38] 편지 두 통이 서로 엇갈 린다. 테오는 상사들과 의논 후 회사에 남기로 하는데, 독립한다는 생각은 매력 적이었지만 뒤따를 불확실성을 염려했기 때문이다.[39] 다음날 요는 그에게 지체 하지 말고 암스테르담으로 오라고, 삶의 속도가 파리보다 훨씬 느린 이곳에서 휴식을 취하라고 말한다. 그녀는 늘 남편을 생각했다. 그리고 세 사람이 서로에 게 했던 말들을 다시 한번 떠올렸다. "빈센트 소식은 듣고 있나요? 우리의 가정 불화를 해결할 거라고 얘기하세요. 우리는 여전히 서로를 사랑하니까요, 그렇 지 않나요?"[40]

관심의 대상은 끊임없이 이곳의 빈센트에서 저곳의 빈센트로 옮겨갔다. 테 오는 아기가 네덜란드 소젖으로 끓인 러스크 포리지를 먹으면서 영양 섭취를 한

다는 소식에 기뻐했다. 그리고 한숨 쉬며 물었다. "아기가 아직 나를 기억하려나? 그러길 바라요."[41] 아기 빈센트는 생애 첫 우편물을 받는데, 아나 펫디르크스가 그녀의 딸 사스키아를 대신해서 아기 빈센트에게 편지를 쓴 것이었다. 사스키아가 "여자친구"로서 빈센트를 방문하고 싶다면서 아기가 울지 않았으면 좋겠다고, 자신은 알아듣지 못하니까 프랑스어로 말하지 않았으면 좋겠다는 내용이었다.[42] 요는 이런 온갖 일상을 테오에게 자세히 써서 보냈다. 생리 기간이 아닌데도 하혈을 하던 요는 이제 증상이 거의 호전되어 더이상 누워 있지 않아도 좋다는 의사의 허락을 받았다. 그렇지만 계단을 오르내리는 것이 불안해 자리에서 일어나지 않았기 때문에 요의 언니들이 대신해 아기를 베테링플란춘공원에 데리고 가곤 했다. 요는 잠을 많이 잤다. 이건 그녀의 "일상적인 불평"거리였다.[43] 테오는 그녀가 졸릴 때면 꼭 안아주고 싶다고 말하면서 "나는 너무 불안해요. 뭔가를 걱정하면 쉽게 평정심을 잃죠"라고 전했다. 그는 2주 안에 암스테르담으로 와서 그녀와 아들을 품에 안겠노라 약속했다.[44]

혼자 산책을 나갈 수 있을 정도로 건강을 회복한 요는 너무나 친숙한 폰델파르크공원에서 자랑스럽게 유아차를 밀며 거닐었다. 그녀는 온갖 찬사를 받으며 즐거워했는데, 한 지인이 그녀 어머니에게 요가 아주 훌륭하고 다부진 여인이 되었다고 말한 것을 테오에게 의기양양하게 전하기도 했다. "그 말을 듣고 기뻤어요. 집에서는 허약하다며 내게 계속 잔소리를 하거든요." 요의 어머니와 언니들은 앞다투어 그녀를 보살폈고, 요는 오랫동안 집을 떠나 있던 베치가 돌아오길 간절히 바랐다. 언제나 밝은 막내 여동생과 가까이 있으면 늘 기분이 나아졌기 때문이다.[45]

반 고흐 형제 사이는 여전히 불편했다. 테오는 빈센트에게서 편지를 받고 이번에도 "이해할 수 없다"고 생각하는데, 그게 무슨 뜻인지 우리는 알 수 없다. 테오는 "우리는 사이가 멀어진 게 아니에요. 형과도, 우리 두 사람도"라는 말로 요를 안심시켰다.[46]

그럼에도 테오의 불편함이 그녀에게 전달되지 않았던 것은 아니었다.

1890년 7월 26일 요는 테오에게 이렇게 털어놓았다. "어제 편지에 대해 사과하고 싶어요. 당신이 어떻게 생각했을까요?" 25일 쓴 그 편지는 남아 있지 않은데, 사라진 이유가 있을지도 모른다. 요가 두 형제의 재산 관리에 결정적인 역할을 했던 것을 생각하면, 편지들을 정리하다가 부끄러운 점이나 자신의 까다로운 면을 발견하고 일부러 감추었을 가능성도 있다. 검열이 어느 정도까지 작용했는지는 알 수 없다. 반 고흐 연구가 얀 휠스커르는 그달 초 편지를 근거로 요가 "사건의 극적인 면을 최대한 감추려" 노력했다는 결론을 내렸다. 7월 8일 테오가 부소에 봉급 인상을 요청했던 일을 말하는 것이다. 이 일에 대해 빈센트가 "너무나 절망적인, 어쩌면 굉장히 신랄한 어조로 편지를 썼을 것이고, 아마도 요가 그 편지를 없애고 어떤 경우에도 출간하지 않았을 것"이라고 휠스커르는 주장한다.[47] 그럴듯한 가설이다. 테오가 그 편지를 그녀에게 보여주지 않기로 결정했던 것이 아니라면 말이다.

테오는 계획보다 조금 일찍 암스테르담으로 가기를 원했다. 한편 요는 곰곰이 생각에 잠긴다. "아주버님은 뭐가 문제였던 걸까요? 그가 왔던 날 우리가 너무 지나쳤던 걸까요? 여보, 나는 다시는 당신과 말다툼하지 않기로 굳게 결심했어요. 언제나 당신이 바라는 대로 하겠다고." 그러나 그 굳은 결심은 좀 늦은 감이 있었다. 그리고 요는 뒤이어 사소한, 예를 들면 "아침에 먹을 작은 병에 든 꿀 있어요?" 혹은 "책들 좀 도서관에 반납해줄래요?" 같은 질문을 했다.[48] 그러나 테오 머릿속은 전혀 다른 생각으로 가득했다. 아파트 관리인이 약속을 이행하지 않아 시테피갈 6번지로 이사하려던 계획을 포기해야 했던 것이다. 3년 임대계약 또한 걸림돌이 되어 그는 결정을 미룰 수밖에 없었다. 테오는 괴로운 심정이었고 어디에도 속하지 못한다고 느껴 멀리 떠나고만 싶었다.[49]

요는 마음으로부터 남편을 응원하며 앞으로 매우 절약하겠다고 약속했다. 그녀는 테오가 안드리스(비관적인 미래를 그렸던)의 온갖 "침울한 생각"에 영향을 받아서는 안 된다고 생각했다. 마찬가지로 부소 지점들이 문 닫을 가능성이 있다는 생각도 그만두고, 네덜란드로 와 함께 지낼 궁리를 하는 것이 옳다고도

생각했다. 그래서 요는 두 사람이 일주일 안에 만날 수 있음을 강조했다.[50] 그러나 비극이 끼어든다. 요가 이 편지를 쓴 날, 테오에게 오베르로부터 빈센트에 대한 나쁜 소식이 전해진 것이다.

테오는 급히 형의 곁으로 갔다. 빈센트가 자살을 시도했기 때문이다. 그는 권총을 자기 가슴에 대고 방아쇠를 당겼다. 상황은 매우 엄중했고, 테오는 끔찍한 묘사는 생략한 채 빈센트의 생명이 위태롭다는 소식을 오베르에서 요에게 알렸다. "형은 외로웠고 때로는 견딜 수 없는 지경까지 이르렀던 겁니다." 테오는 형에게 무슨 일이 일어날지 두려웠다. 그는 용감하게 행동하겠다고 약속하면서 "어쨌든 내겐 당신이라는 살아야 할 이유가 있으니까, 아내와 아들이 있는 한 나는 혼자가 아니니까"라고 말하면서 요에게 "수천, 수만 번의 포옹"을 보낸다.[51] 그가 편지를 쓰던 그때, 요는 그런 끔찍한 일이 일어났다는 사실은 꿈에도 생각 못한 채 아기와 함께 공원에 앉아 있었다. 그녀를 보러 친구들이 찾아왔고 모두 그녀가 좋아 보인다고 덕담했다. 베치는 노래를 불렀고, 가족 모두 "산책에 열광적"이었다. 오베르에서 일어난 심각한 사태를 전혀 몰랐던 요는 테오가 계획대로 암스테르담에 오리라 믿었다.[52] 아무것도 모르는 요는 아기 빈센트가 작은 벌레들에 많이 물렸지만 그래도 여전히 통처럼 둥글둥글하다고 차분한 마음으로 편지를 썼다. 그녀는 봉투를 봉하지 않은 채 혹시 테오의 편지가 올지도 몰라 우편물 도착 시간까지 기다렸다. 그리고 정말로 테오의 편지를 받은 그녀는 테오가 구체적으로 묘사하지는 않은 그 슬픈 소식에 대한 심정을 추가로 적어넣었다. 이제 새로운 근심거리가 생겼고, 요는 그 일이 무엇을 암시하는지 숙고했다. "당신이 아주버님 곁에 있어 정말 다행입니다. 적어도 위안은 되네요." 7월 30일 그녀는 빈센트에게 안부를 전해달라고 테오에게 편지를 쓰지만 늦은 인사가 되었다. 그사이, 1890년 7월 29일 오후 1시 30분, 테오가 곁에서 지켜보는 가운데 빈센트는 숨을 거둔다. 그리고 요가 편지를 쓴 그날 빈센트는 땅에 묻힌다.[53]

얽히고설킨 상황에 분위기도 좋지 않았다. 빈센트 사망 하루 뒤에야 요가 그 비극적 소식을 들은 것은 전적으로 가셰 박사가 테오에게 한 조언 때문이었다. 요가 스트레스를 받으면 모유 수유에 나쁜 영향을 줄 수 있다고 말한 것이다.[54] 실제로 민감한 문제였다. 요는 젖이 너무 조금 나와 성말라했고 린이 자신을 애 취급하는 것에도 짜증을 냈다. "그들은 마치 아기가 굶주린 채 여기 왔다가 자기들이 우유를 먹이고 돌본 덕분에 건강해진 것처럼 행동해요." 요는 파리를 떠나지 말아야 했다며 "지푸라기라도 잡는 심정으로" 테오가 일요일에 도착하길 바란다고 편지했다.[55]

테오는 네덜란드로 편지 한 통을 보내 빈센트의 죽음을 전했다. 그는 그 비극적 소식이 담긴 편지를 레이던에 있는 매형 요안 판 하우턴에게도 보내며 어머니와 빌레민에게 가서 직접 말해달라고 부탁했다. 요는 하루 뒤 "가슴 아픈" 시어머니와 빌레민으로부터 편지를 받고서야 마침내 빈센트의 소식을 알게 된다. 테오의 어머니는 필연적인 연결고리를 이야기하며 위안을 찾고자 한다. "오, 사랑하는 요, 네 사랑스러운 아기 이름이 빈센트 빌럼인 것이 얼마나 위로가 되는지 모르겠구나."[56] 요는 비탄에 빠져 슬픈 와중에도 다음날 테오에게 편지를 보내 이 고통을 견디기 위해서라도 정말이지 그의 곁에 있고 싶다고 전했다. 그녀는 또 죄책감에 시달렸다. "오, 정말 다시 아주버님을 만날 수 있다면, 그래서 지난번 인내심을 보여주지 못해 진심으로 미안하다고 말할 수 있다면 얼마나 좋을까요." 그녀는 자신이 무심한 태도를 보였던 것을 여전히 자책했다. 어떤 문제였는지 불확실하지만 아마도 테오의 일 관련 결정에 대한 의견과 빈센트에 대한 재정 지원 언급이 아니었을까 생각한다. 그녀는 테오가 얼마나 혼란스러울지 너무나 잘 알았다. "당신이 그를 잃은 빈자리를 내가 메꿀 수만 있다면 정말 무엇이든 할게요. 당신을 그 어느 때보다 훨씬 더, 더, 불가능할 정도로 사랑합니다."[57]

최악의 며칠을 보낸 테오는 요에게 그간 일어난 일을 들려주었다. 그리고

이것이 그들이 주고받은 마지막 서신이다. 그는 빈센트가 지상에서 발견할 수 없었던 평화를 마침내 찾았다고 썼고 장례식에 참석한 친구들을 언급했다. 불화가 있었음에도 그는 안드리스와 아니의 집에서 밤을 보냈는데, 자기 아파트의 모든 것이 빈센트를 떠올리게 했기 때문이다. 그는 요에게 다음 일요일 레이던에 있는 어머니와 빌레민에게 가 있으라고, 자신도 일요일에 그곳으로 가겠노라 말한다. 그리고 같은 날 레이던으로도 편지를 보내 자신의 슬픔을 날카롭고도 짧게 언급했다. "아, 어머니, 그는 온전히 나의 형이었습니다."[58]

테오는 네덜란드로 갔다. 양가 가족 모두 슬픔에 빠졌다. 그들이 떠난 후 테오의 어머니는 감동적인 편지를 보내 요가 많이 좋아지긴 했지만 완전히 회복된 건 아니라고 강조했다. 테오와 요는 가족, 친구, 지인 들로부터 많은 위로의 편지를 받았다.[59] 어느 정도 시간이 흐른 후 요는 아나 펫디르크스에게 이렇게 허심탄회하게 털어놓았다.

> 아주버님이 세상을 떠나기 전날 밤 테오에게 내 이야기를 하셨대. "elle ne connaissait pas cette tristesse là(그녀는 이 슬픔을 몰랐어)." 나는 그 말이 계속 생각나. 처음에는 무슨 뜻으로 한 말인지 이해 못했는데 이젠 알아. 몰랐다면 좋았을 텐데![60]

쇠약해져가는 테오를 무기력하게 지켜보다

빈센트가 세상을 떠나고 한 달 정도 지난 후 테오는 어머니에게 미술평론가 알베르 오리에가 빈센트에 대한 책을 쓸 계획이며, 자신이 형과 주고받은 편지가 얼마나 가치 있는지 설명했다고 전했다. "형의 편지에는 매우 흥미로운 점들이 있었어요. 그가 얼마나 많은 생각을 했고 자신에게 얼마나 진실했는지 알 수 있게 해주는 훌륭한 책이 될 겁니다."[61] 테오는 오리에를 믿었기에 빈센트가 생레미 시절 쓴 편지들을 그에게 내줬고 요도 이에 대해 모두 알고 있었다.[62] 테오는 빈센

트 사망 직후 편지들에 대해 그녀에게 얘기하면서 "편지 일부를 대중에게 알려야 한다"고 말한 것이다.[63] 그는 언젠가 그렇게 될 거라고 확신했던 듯하지만, 오리에는 그 계획을 실행에 옮기지 못한 채 2년 후 스물일곱 살로 세상을 떠난다.

요는 테오의 어머니 생일을 축하하며 이름이 같은 두 사람 이야기를 꺼냈다. "장남의 편지가 없으니 어떤 기쁨에도 긴 그림자가 드리울 겁니다. 그 생각을 늘 합니다만 생일 같은 이런 날은 슬픔을 견디기 더욱 힘든 것 같습니다." 그리고 이렇게 편지를 맺었다. "내년에는 아기 빈센트의 편지를 받으실 거예요. 오늘은 아이가 편지 쓰기를 싫어하네요."[64] 분명 좋은 의도로 한 말이었으나 부자연스러운 가벼움을 가장한 듯한 면도 엿보인다.

테오는 우울함을 떨쳐내지 못했다. 안드리스의 말을 빌리면 형의 부재가 "그를 끔찍하게 갉아먹었다".[65] 테오는 엄청나게 많은 형의 그림들 중 전시회에 낼 것을 함께 골라달라고 에밀 베르나르에게 부탁했다. 오베르에서 장례를 함께 치른 그날 서로 동의했던 일이었다. 당시 전시회 장소가 결정되지 않았기에[66] 테오는 우선 뒤랑뤼엘갤러리에 문의하지만 거절당한다. 결국 테오는 그사이 임대를 시작한 시테피갈 6번지 아파트 1층 빈방들을 활용하기로 결정한다.[67] 그곳으로 이사할 준비는 여전히 하고 있었지만, 우선 빈센트의 그림들부터 그곳에서 전시하기로 결정한 것이다. 테오와 요는 6번지 아파트로 결국 들어가지 못한다.[68]

테오는 전시회에 미술상을 비롯한 다른 여러 관계자가 와서 빈센트의 작품에 관심을 보이길 바랐다. 현대미술을 거래하는 미술상으로 오래 일했기에 화가의 작품이 회자되고 그에 대한 글이 쓰이는 것이 얼마나 중요한지 그는 잘 알았다. 9월 14일이 되자 그간 테오가 미술상 쥘리앵 탕기에게 맡겨두었던 빈센트의 작품 약 360점을 아파트로 옮겼다.[69] 당시 탕기는 빈센트의 작품을 가장 많이 보관하고 있는 인물 중 하나였다. 테오는 지치기는 했지만 베르나르의 도움으로 그 넓은 아파트에서 많은 작품을 공개할 수 있었다. 벽이란 벽은 다 전시 공간이 되었고, 방들은 미술관 갤러리 같았다.[70] 미술비평가 요한 더메이스터

르도 『알헤메인 한델스블라트Algemeen Handelsblad』에 실린 리뷰에서 같은 이야기를 하며 "작품 몇백 점"이라고 표현했다.[71]

이 전시에서 테오는 한 화가에게 그림 두 점을 각 300프랑에 판매했다. 어느 작품인지, 누가 샀는지에 대한 기록은 없다. 2월에는 「붉은 포도밭」(F 495/JH 1626)을 아나 보흐에게 400프랑에 판매했었다. 이러한 매매를 통해 요는 작품 가치를 인식할 수 있었다. 빌레민에게 보낸 편지에서 테오는 판매와 전시회 배치도에 관해 이야기하며 "우리"라는 표현을 썼는데, 이는 베르나르와 요를 가리킨다. "우리는 몇 점을 판매용으로 내놓는 것이 좋겠다고, 그러면 사람들이 그에 관해 얘기할 거라고 생각했다." 그리고 이것이 바로 요가 그후 빈센트를 알리기 위해 몇십 년 동안 선택한 방식이다. 테오는 또한 누이에게 자신의 좋지 못한 건강에 대해서도 얘기했다. 그는 의사가 준 약을 꾸준히 먹었지만 약이 환각을 일으켰다. 그는 계속 그 약을 먹으면 창문에서 뛰어내리거나 다른 방식으로라도 생을 마감할 것 같다고 말했다.[72] 1890년 10월 초가 되자 그의 건강은 충격적일 정도로 급격히 악화되었다. 그런 가운데서도 그는 계속 열정적으로 일했다. 병으로 온갖 증세를 겪으면서도 여전히 하고 싶은 일이 많았다. 빈센트의 그림을 소개하는 일은 감정적으로 너무나 힘든 일이었다. 그는 드가, 아르망 기요맹, 피사로와 콩스탕 트루아용 작품 판매도 함께 주선했는데, 부소에 매출 1만 프랑을 올려주었다. 그 모든 일을 하면서도 테오는 진심으로 그 갤러리를 떠나고 싶어했을 것이다.

10월 4일 요의 생일은 순조롭게 시작되었으나 오래가지 못했다. "아침까지만 해도 모든 게 좋았다. 그는 아기를 품에 안고 다정하게 나를 보러 왔고, 얼마나 내게 잘해줬는지. 그런데 저녁이 되자 그 모든 긴 고통이 시작되었다. 그걸 나는 차마 묘사조차 할 수 없다!"[73] 몇 년 동안 건강이 좋지 않아 고생하던 테오는 어떤 경고도 없이 정신적으로도 육체적으로도 완전히 무너졌다. 갑자기 소변이 나오지 않았고, 10월 12일 뤼 포부르생드니에 있는 요양원 메종뒤부아에 입원했다. 요는 어쩔 줄 몰라 폴 가셰에게 연필로 세 문장을 갈겨써 테오를

방문해달라고 부탁했다.[74] 이틀 후 테오는 뤼 베르통 메종에밀블랑슈(메종드상테 드파시)로 옮겨진다. 정신질환 환자를 치료하는 병원이었다. 그가 다시 집으로 돌아갔다고 생각할 만한 기록은 전혀 없다. 입원한 지 며칠이 지난 후, 요와 빈센트는 안드리스, 아니와 함께 지냈다. 그들은 당시 시테피갈과 가까운 뤼 블랑 슈 54번지로 막 이사한 참이었다.[75]

카롤리너 판 스토큄하네베이크를 포함해 테오와 빈센트 두 사람 모두를 알았던 친구들, 그리고 양가 가족들은 테오가 쓰러진 것이 빈센트의 사망으로 얻은 견딜 수 없는 고통과 큰 슬픔 때문이라고 생각했다.

자신의 그 모든 보살핌과 헌신에 그렇게 큰 대가를 치를 거라고 누가 생각이나 했겠습니까! 빈센트의 죽음 후에도 그를 평화롭게 두지 못한 남겨진 작품들, 그리고 성취하기 힘든 과업이 그에게 그렇게나 짐을 지웠다니 정말 끔찍합니다. 그 과정에서 에너지와 활력을 희생하느라 고뇌로 가득찬 그의 머리가 고통을 겪은 겁니다. 너무나 참담합니다. 요, 젊은 여인인 당신이 가엾게도 너무나 감당 하기 힘든 일을 겪는군요.[76]

유대감 깊었던 형의 죽음이 처음에 테오에게 엄청난 충격을 주었다면 이 제는 그가 앓는 병이 타격을 주기 시작했다.

안드리스는 헤이그에 있는 테오의 동료 헤르마뉘스 테르스테이흐에게 전 보를 보냈고, 헤르마뉘스는 즉시 파리로 와서 레옹 부소와 이야기를 나눴다. 그 리고 어떤 경우에도 그해 말까지는 테오가 부소의 지배인직을 유지하는 것으로 결론을 내렸다.[77] 그러고 나서 안드리스는 재정 상황에 대해 그의 부모를 안 심시켰다. 테오는 약 9,000프랑 정도를 받을 예정이라 돈 문제는 걱정하지 않 아도 되었다. 빌레민도 즉시 달려와 요와 함께 테오 담당 의사를 만나러 갔다. 안드리스에 따르면 요가 이 상황을 받아들이기 힘들어서, 그가 나서야 했다. "치료 방법이 마음에 들지 않는지 요는 끊임없이 다른 것을 요구합니다. 그 아이

는 자신이 테오를 더 잘 알고 그에게 필요한 것이 무엇인지 안다고 생각합니다. 그 아이가 원하는 것이 모두 얼마나 터무니없는지는 말할 필요도 없습니다." 요는 테오가 고국으로 돌아가길 원했지만 네덜란드로 이동하기에는 당시 그의 상태가 너무 나빴다. 안드리스는 말을 돌리지 않고 어떤 쪽이든 희망은 전혀 없다고 잘라 말했다. 의사는 빈센트 때보다도 상황이 훨씬 더 심각하다고 설명했다. 상황은 "상당히 우울"했고, 메종 블랑슈 의사는 환자 면회를 허락하지 않았다.[78]

1890년 10월 17일, 테오는 완전히 통제력을 잃었고 충격적인 상황들이 발생했다. 화가 장프랑수아 라파엘리는 작가 옥타브 미르보에게 테오가 카테터를 꽂은 채 사방으로 사납게 몸을 휘둘러 남자 간호사 일곱 명이 겨우 제어했다고 전했다.[79] 카미유 피사로는 아들 뤼시앵에게 테오의 고통이 너무나 끔찍한 듯 보였으며, 비관과 광기에 사로잡혀 요와 아기를 죽이려 했다고 말했다.[80] 완전한 공황과 절대적인 절망이었다.

요는 최후의 수단으로 시선을 돌렸다. 몇 년 앞서 네덜란드에서 테오는 의사 프레데릭 판 에이던을 만났었다. 아나 펫디르크스와 의논한 요는 그 의사를 파리로 데리고 와 테오에게 해줄 것이 있는지 알아보고자 한다. 아나는 그가 분명 도움이 될 거라 생각했고 "테오가 그를 알아본다면, 그의 얼굴을 보고 안도한다면 절망에 빠져 형에 대해 생각하는 일을 멈출 수 있을 것"이었다.[81] 처음에는 조심스럽게 자신의 치료가 "당신 기대에 부응하지 못할 수도" 있다고 말하지만, 결국 이 서른 살의 의사는 10월 23일쯤 환자를 방문한다.[82]

프레데릭 판 에이던은 테오에게 최면요법을 시도했다.[83] 그는 1886년부터 깊이 있게 그 분야를 연구했고 논문 「최면과 경이로움Het hypnotisme en zijn wonderen」도 썼다.[84] 1887년 그가 알베르트 판 렌테르험과 함께 연 최면요법 클리닉은 사람들의 관심을 끌어모았다. 판 에이던은 잠재의식의 역할, '이중자아', 강박증과 심리요법 등에 대해 강연하며 인간 정신이 육체에 행하는 힘을 강조했다. 그는 로데베이크 판 데이설에게 자신이 환자들의 머리를 "좀더 맑게 하고 정신을 더 강인하게" 만들려 노력한다고 썼다. 그의 진보적인 치료요법은 첫 두 해

동안 400명이 넘는 사람에게 성공적인 결과를 보여서 그들 중 80퍼센트가 호전되었다.[85]

테오가 치료를 받은 후에는 최면요법의 효과가 어떤지 기다려야 했다. 판 에이던은 요에게 120길더를 청구했다.[86] 그는 파리에 머무는 동안 아파트에 있던 반 고흐의 그림을 살펴보고 『더니우어 히츠』에 빈센트를 극찬하는 글을 기고했다. 그의 노력에 감사하는 마음으로 요는 씨 뿌리는 사람을 그린 훌륭한 작품 한 점을 선물했다.(컬러 그림 20) 이 대단히 관대한 선물은 온전히 그를 위한 것만은 아니었다. 그녀는 판 에이던이 반 고흐의 미술에 대해 긍정적인 글을 써줄 것임을 알았기에 선물한 것이다. 얼마 후 판 에이던은 「씨 뿌리는 사람」의 비범한 색채에 대해 썼다. "저녁 하늘은 녹색이고 그 아래 들판 흙은 보라색이다. 그는 이 두 가지를 짙은 녹색과 보라색이 나란히 대비되도록 채색했는데 아름답다." 그리고 "이 거칠고 강렬하게 강조된 날것의 색깔 표현"이 "아름다움이 선사하는 대단히 직접적이고 강렬한 효과"를 준다고 덧붙였다.[87] 뷔쉼으로 돌아온 판 에이던은 편지를 보내 요를 격려하며 날이 갈수록 빈센트의 그림을 더 사랑하게 된다고 말하면서 그동안 친구들에게 그림을 보여주었다고도 전하는데, 이것이 바로 그녀가 애초에 원하던 바였다. "빌럼 비천은 오랫동안 그 그림 앞에 앉아 있더니 마음을 빼앗겼습니다. 나는 그 그림에 대해 펫과 많은 대화를 나누었습니다. 작은 드로잉들도 계속 즐겨 감상합니다." 요는 그에게 「나무가 있는 도로」(F 1518a/JH 1495)를 포함해 드로잉 몇 점도 선물했다. 그는 요에게 "누가 알겠습니까, 언젠가 제가 또다른 전시회를 열 수 있을지도요"라는 말도 덧붙였다.[88] 요는 네덜란드에 반 고흐의 첫 씨앗을 성공적으로 심은 것이다.

그즈음 화가 그룹 '레뱅'의 브뤼셀 전시회를 준비중이던 옥타브 마우스가 반 고흐 작품도 전시하고 싶어한다. 제임스 엔소르와 테오 판 리셀베르허도 이 그룹 일원이었다. 마우스는 부소에서 일했던 모리스 주아양에게서 테오가 갑자기 일을 그만두었다는 소식을 들었다. 화가 폴 시냐크는 마우스에게 파리에 있는 탕기가 보관중인 그림들에서 전시할 작품을 골라보라고 제안하며 "거의 대

부분 매우 좋은 작품"이라 말한다.[89] 요는 마우스에게 자신이 네덜란드에 있어서 가장 흥미로운 작품을 선별하는 영예로운 작업을 할 수 없으니 안드리스에게 연락하라고 전했다.[90] 안드리스는 크리스마스 얼마 후 마우스에게 편지를 써 그가 전시회를 위해 보낸 반 고흐 작품 여덟 점의 목록과 가격을 알렸다. 판 에이던의 「씨 뿌리는 사람」이 그 목록 제일 위에 있는 것을 보면 안드리스가 최종 목록은 요와 의논한 것으로 보인다. 회화 세 점에 제시된 가격은 500프랑, 다른 네 점은 800프랑이었다.[91]

1890년 봄, 테오와 요를 방문한 적 있고 빈센트의 그림을 매우 좋아했던 화가 샤를 세레가 11월에 연필로 그린 요와 아기 빈센트 드로잉 두 점에 각각 "반 고흐 씨에게. 매우 정감어린 추억" "마담 반 고흐에게. 정감어린 경의와 함께"라는 메시지와 함께 선물했다. 당연히 테오와 요를 위로하기 위한 드로잉이

샤를 에마뉘엘 세레,
「요 반 고흐 봉어르와 빈센트 반 고흐」, 1890.

었지만 당시 테오가 급격히 쇠약해지며 충격을 받은 상황이어서 그 효과는 아주 약했을 것이다.

긴 장 속 에 보 낸 석 달

아나 펫디르크스는 판 에이던이 파리로 간 날 요에게 두 번 편지를 보내 만일 테오가 네덜란드로 와서 돌봄을 받는 것으로 결론이 나면 평온한 뷔쉼으로 와서 자신과 지내자고 요를 초대했다. 다정한 아나는 요가 한밤중에 나타날 수도 있다고 생각해 아이 옷, 아기 욕조와 살균 우유를 준비하겠다고도 했다. 판 에이던의 아내인 마르타도 도울 준비를 했다.[92]

　판 에이던의 치료는 기대했던 효과를 가져오지는 못했다. 그는 여기저기 문의한 후 테오에게 위트레흐트에서 치료받을 것을 권했다. 그곳에는 숙련된 정신과의사가 있고 그도 테오를 방문하기가 수월할 것이기 때문이었다. 판 에이던은 요에게 병원 과장인 A. T. 몰에게 입원 신청서를 보내라고 말했고, 요는 지체 없이 그렇게 했다.[93] 몰이 테오의 입원에 동의한 후 테오는 남자 간호사 두 명과 함께 가르뒤노르역에서 일등석을 타고 네덜란드로 향한다. 이 여정 동안 그는 구속복을 입었고, 더는 프랑스어를 이해하지 못했다. 이 과정에서 요는 완전히 배제되었는데, 그전 며칠 동안 상당히 괴로웠을 것이다. 아나는 요의 부모에게 일이 어떻게 진행되는지 물었다. "요는 그를 전혀 볼 수 없는 건가요? 멀리서나 열쇳구멍으로도요?" 테오는 오늘날 빌럼아른츠하위스라는 위트레흐트 정신병원으로 이송되었다.[94] 파리의 뫼리오 박사가 쓴 소견서에는 "거대 망상과 점진적인 전신마비를 동반한 급성 광증 상태"라고 기록되어 있다. 뒷부분은 위트레흐트 입원 파일에 기록된 마비성 치매 진단과 일치한다. 거기에는 또한 병의 원인으로 유전, 만성질환, 과도한 스트레스와 슬픔 등이 기재되어 있다.

　신경과의사인 핏 포스카윌은 훗날 조심스럽게 테오의 상태에 대한 진단을 언급했다. "증상은 마비성 치매, 또는 뇌매독의 증거일 수 있다."[95] 당시에는 마

비성 치매, 혹은 기질성 정신증후군이 뇌에 심각한 손상을 일으키며 매독균 감염이 그 원인일 수 있다고 알려졌지만, 이를 원인으로 특정했는지는 불확실하다.[96] 테오에게 처방된 수은과 요오드화칼륨이 뇌매독 증상에 쓰이는 약은 맞지만 오로지 뇌매독에만 쓰이는 것은 아니었다.[97]

요가 급격한 발병의 정확한 원인을 알았는지는 확인할 수 없다. 유전병이어서 아들에게도 같은 증상이 생길 가능성에 대해, 혹은 그녀 자신이나 아기 빈센트가 감염되었을 가능성에 대해 생각해보았을까? 테오는 후손들에게 끼칠 악영향을 두려워했고(빈센트가 이 문제를 두고 테오와 솔직하게 이야기를 나누었고, 두 사람의 건강에 대한 대화는 반복되었다) 그 역시 과거 많은 성적 접촉으로 감염에 노출되었을 위험을 알았다. 테오는 진료 때 의사에게 이 문제를 이야기했지만 요에게는 완전히 솔직하게 털어놓지 않았을 것이다. 하지만 요는 그가 창녀촌에 드나들었다는 것을 알고 있었고 그 부분에 대해서는 어쩔 수 없다고 받아들였던 것으로 보인다. 1888년 5월, 빈센트는 테오가 다비드 그뤼비 박사를 만난 후 이렇게 말했다. "내 생각에 그는, 꼭 필요하지 않다면 가능한 한 여자들을 덜 만나라고 네게 권할 것 같다…… 그가 입술을 꽉 깨물며 '여자는 안 됩니다'라고 말하는 거 본 적 있니?" 테오가 진찰받은 또다른 의사인 루이 리베 박사도 요오드화칼륨을 처방했다. 테오는 1875년부터 창녀촌을 드나들었을 가능성이 크다.[98]

요즘은 의사들이 매독을 두 단계로 나누어 의학적 판단을 한다. 그 경계선은 전염성 정도다. 매독은 통증 없는 종기와 함께 시작되는데 일반적으로 성기, 항문, 입에 생긴다.

이 질병의 첫번째, 두번째, 그리고 초기 잠복기를 초기 전염 매독이라 부른다. 두번째 단계인 후기 매독에는 잠복기 후반과 3기 증상이 포함되며, 이때는 더이상 전염되지 않는다.[99]

잠복기는 수년간 지속될 수 있다. 1906년에 이르러 기존 믿음 두 가지가 뒤집히는데 아버지로부터 아이에게 직접 감염되는 경우인 'syphilis ex patre(부계 매독)'과 건강한 어머니가 감염된 태아를 통해 전염되는 'syphilis par conception(임신 중 매독)', 이 두 개념은 완전히 사라진다.[100] 실제로 이 질병이 모든 불행의 원인이었다 하더라도 테오는 아내도 아들도 감염시키지 않았다.

위트레흐트에 도착했을 때 테오는 어리둥절하고 혼란스러워했다. 행동을 종잡을 수 없었고 말도 뒤죽박죽이었으며 질문에 틀린 답을 하고 제대로 걷지도 못했고 기침을 많이 하고 맥박이 몹시 불규칙했다. 소변을 가리지 못할 때도 있었다. 또 자기 옷을 계속 찢으려 했다. 의사들은 진정제와 수면제를 처방했다.

요는 네덜란드로 떠나기 하루 전날 상당한 의료비와 테오의 기차푯값을 지불했다. 그녀는 11월 18일 자신의 여정도 예약했고[101] 빌레민이 요 모자와 동행했다.[102] 요는 부모 집에 머물다 19일 위트레흐트로 가서 테오가 어떤지 살핀 후 곧장 레이던으로 향해 테오의 어머니와 빌레민에게 상황을 전했다. 그리고 당일 저녁 암스테르담으로 돌아왔다.

테오와 요, 빈센트가 파리를 떠나자 안드리스는 곧 행동을 취했다. 그는 아버지에게 "어제 테오 혹은 제삼자를 대신해, 탕기가 보관중인 모든 그림과 아파트에 있는 그림들의 2,000프랑짜리 보험을 제 이름으로 들었습니다"[103]라고 전했다. 비교적 저렴한 가격으로 보아 당시 빈센트 반 고흐의 작품 가치가 낮았음을 알 수 있다.

요는 극도로 힘들고 불확실한 시간과 마주해야 했다. 1890년 11월 24일, 조금 안정된 테오를 보러 가지만 면회는 짧게 끝났다. 그는 횡설수설하며 가구들을 다 넘어뜨리고 자신의 짚 매트리스도 망가뜨렸다. 그에게 수면제와 탕약(수은과 요오드화칼륨)이 투약되었다. 다시 한번 의사들은 그의 동공이 매우 작고 양쪽 크기가 다름을 확인했다.[104] 테오의 어머니와 빌레민은 이 불행한 이야기를 요로부터 자세히 전해들었다. 빌레민은 면회가 요에게 얼마나 고통스러울지 깨닫는다. "리스가 당신과 함께 있지 않았던 게 다행이에요. 너무 불안해서

그녀도 문제를 일으켰을 거예요."[105] 반 고흐 집안에 병이 전해내려오는 듯했다. 빌레민, 빈센트, 테오, 그리고 리스까지 모두 신경증으로 고생했던 것이다.

판 에이던이 찾아갔을 때 테오는 더 텅 빈 듯했고 제대로 먹지도, 먹은 음식을 소화하지도 못했다. 테오가 소변볼 때 통증을 느끼자 의사는 앞서 제거했던 소변줄을 다시 삽입하려 하지만 실패했다. 12월 중순, 급성 마비성 치매라는 진단이 나왔다. 언어와 보행장애, 크기가 다른 동공이 그 증상이었다. 테오는 명랑했다가도 파괴적으로 변했고, 가끔 소변 조절을 못했으며 때와 장소를 알지 못했다. 그가 거의 제정신을 잃자 요는 면회를 가지 않기로 한다. 테오는 요가 보낸 꽃다발도 받자마자 발로 다 짓밟아버렸다.[106]

요 의 새 로 운 임 무

요는 테오의 어머니, 빌레민과 지내면서 브뤼셀에 있는 옥타브 마우스에게 다시 편지를 보냈다. 그녀는 빈센트 '추모전'이 열려 기쁘며 "전문가들이 그의 회화만큼 중요하다"고 했다면서 드로잉 몇 점을 보내고 싶다고 전한다. 테오가 그렇게 말한 적 있었기에 요는 전적으로 그의 의견을 대신한 것이다. "제 가엾은 남편의 소망에 따라 모든 것을 처리하고자 하는 것이 제 진심입니다."[107] 마우스는 요에게 답장을 보내 전시회를 위한 드로잉 몇 점을 부탁한다.[108]

중대한 순간이었다. 요가 테오의 역할을 자임하기 시작한 것이다. 스트레스가 무척 컸지만 그녀는 여행 가방에 빈센트의 드로잉을 확실하게 챙겼다. 급격하게 나빠지는 테오의 건강을 걱정하면서도 빈센트의 작품이 브뤼셀 전시회에서 가능한 한 효과적으로 전시되도록 세심하게 살폈다. 이것이 앞으로 그녀가 평생 맡아 수행하게 될 반 고흐 예술 유산의 홍보와 전파라는 명예로운 과업의 출발점이었다. 요가 혼자서 일을 처리하자 안드리스는 반발하며 2주가 지난 시점에 이렇게 설교했다. "내 질문은 '드로잉을 고를 때 잠시라도 망설이지 않았느냐'가 아니다. 어떤 경우에도 그 우물 드로잉을 꼭 보내야 한다고 말하지 않

빈센트 반 고흐, 「요양원 정원의 분수」, 1889.

았나…… 만일 보내지 않았다면, 주저하거나 내게 물어보기라도 했겠지."[109] 요는 테오가 가장 좋아하는 드로잉이 「요양원 정원의 분수」(F 1531/JH 1705)라는 것을 알고 있었고, 안드리스가 이야기하는 '우물도 바로 그 작품이었다. 그녀는 이 펜과 잉크 드로잉을 잊지 않고 보내 전시회에 걸리도록 했다.[110]

　요는 그 작품 외에도 드로잉 열네 점을 더 골랐다. '브라반트 스타일' 작품이 네 점이었고 나머지는 아를 시절 작품이었으며 그중 일곱 점이 전시회에 걸

렸다. 요는 판 에이던이 "빈센트의 가장 중요한 작품 중 하나"인 「씨 뿌리는 사람」을 보낼 주소를 마우스에게 문의한다. 그 그림도 전시될 수 있도록 미리 의논했던 것이다. 요는 자신이 판 에이던에게 훌륭한 작품을 주었다는 사실을 너무나 잘 알았고, 그 작품을 전시회 기간 동안 '레뱅'에 임대할 것을 부탁했다. 네덜란드인 개인이 소장한 빈센트의 작품, 대단히 영리하고 전략적인 행동이었다.[111]

그녀는 이제 테오와 함께 파리로 돌아갈 기회는 전혀 없음을 깨닫고 있었다. 현실을 받아들인 그녀는 아나 펫디르크스에게 조언을 구했고, 아나는 다시한번 요에게 뷔쉼으로 이사오라고 권한다. 그들이 나눈 미래에 대한 대화가 요의 이후 인생의 방향을 정하는 데 결정적 역할을 한다. 아나는 요에게 민박이나 하숙집을 열라고 제안하면서 동네에 적합한 건물이 있긴 한데 매우 부르주아적이라는 말을 덧붙였다.[112]

프레데릭 판 에이던이 『더니우어 히츠』에 기고한 「빈센트 반 고흐」라는 글 덕분에 요에게 뷔쉼은 활력의 원천이었다. 판 에이던은 빈센트의 작품을 매우 좋아했고, 미술에서 진리를 추구하는 그 끈질김을 존경하며 감탄을 아끼지 않았다. 판 에이던은 빈센트를 천재라고, 심지어 성자라고 불렀다.[113] 요한 더메이스터르도 빈센트 관련 글을 썼는데, 다른 방향에서 빈센트를 바라본 더메이스터르는 그를 민주주의 화가로 칭송했다. 『알헤메인 한델스블라트』에서는 빈센트를 철저하게 민주적이며 "미술이 일반 대중에게 더욱 다가가길" 원한 사람으로 묘사하기도 했다.[114] 두 사람 모두 빈센트 반 고흐 삶의 비극과 그의 미술 사이에 연관이 있다고 보며 감상적 표현을 자제하지 않았다. 이 글들은 분명 빈센트를 아직 모르는 독자들로 하여금 대단히 인간적일 그의 작품에 호기심을 품게 했을 것이다.

안드리스는 요에게 편지를 보내 불같이 화를 내며 앞으로 그녀가 어떻게 행동해야 할지 이야기했다. 그는 요가 주도권을 직접 잡으려는 데 격하게 반대했는데, 그녀에게는 상황이 흘러가는 대로 내버려두는 성향이 있기 때문이라

는 것이 이유였다. 그는 또한 탕기를 통해 그림 두 점을 400프랑에 판매하는 일에 요의 허가를 받는 것 자체가 어이없는 일이라고 생각했다. 먼저 요에게 승인을 받아야 한다는 얘기를 들었을 때 그는 귀를 의심했다고도 했다. "너는 내 전보에 가부로 답을 하지도 않고 또다시 똑똑한 척 굴려고 하더군." 안드리스는 요의 독단 행동에 질렸다는 듯 신랄하게 반응했다. "네 어리석은 낙서 따위는 아무 의미도 없다. 오로지 네가 거래 같은 일에 얼마나 지독하게 무능할지 보여주는 증거에 불과하다. 거래라는 걸 하게 될지도 의문이지만."

또다른 문제도 있었다. 가정부 빅토린이 불만을 신고해서 사안이 법원으로 넘어간 것이다. 테오는 법정에 가야 했지만 갈 수 없을 게 명백했고, 엄밀히 말하자면 유죄 선고를 받았다. 빅토린의 불만이 무엇인지는 알려지지 않았지만 임금 체불로 보인다. 이 문제가 집행관에게 넘어가기보다는 빅토린에게 배상을 하는 쪽이 비용이 덜 드니, 그녀에게 돈을 주라고 안드리스는 요에게 강력하게 충고했다. 자신이 대신 이 일을 처리하려면 테오가 쓴 '증명서'(고용계약서를 의미했을 것이다)와 판결문이 어디 있는지 알려주어야 한다고도 말한다. 빅토린에게 돈을 주고 문제를 직접 해결하겠다는 것이었다. 요는 오빠에게 무심히 언급하고는 일을 그냥 내버려두고 있었는데 법적으로 어떤 결과가 발생할지 깨닫지 못했던 듯하다. 이에 안드리스는 심각한 조치를 취해야겠다고 생각하며 그녀를 꾸짖는다. "가족회의를 열어야겠다(진작에 열었어야 했는데). 그리고 가족회의 허락 없이는 아무것도 하지 마라. 알겠니, 아무것도. (……) 네가 다 아는 것 같겠지만 넌 아무것도 모른다."[115] 그는 요의 약점을 짚어냈는데 이렇게 의지를 꺾는 공격은 이미 낙담할 대로 낙담한 그녀를 더욱 힘들게 했다. 요는 아나 펫디르크스에게 속상한 마음을 즉시 털어놓았다.[116]

그날 안드리스는 남아 있는 모든 문제를 자신이 적절하다고 보는 방식대로 요가 해결하게끔 설득해달라고 아버지에게 전했다. 그는 요가 다 아는 듯이 군다고 비난하면서 자기가 볼 때 요가 편지로 요한 더메이스터르의 글을 비판한 것은 "과시"이며 그렇게까지 화를 낼 만한 내용은 없었다는 말도 덧붙였다.

안드리스에 따르면 요가 "클로드와의 비교를 터무니없는 것으로 묘사함으로써 그녀가 빈센트와 그의 그림에 대해 어느 정도 이해하고 있음을 더욱 증명"했다.[117](더메이스터르는 에밀 졸라의 소설 『작품』(1886) 속 캐릭터 클로드 랑티에와 빈센트를 비교했다. 랑티에는 자신이 실패한 화가라고 느끼고 목을 맨 인물이다. 안드리스는 더메이스터르에게 편지를 보내 그 비교가 잘못되었다고 논쟁했다).

1년도 더 지난 후 얀 펫과 리하르트 롤란트 홀스트는 요가 미술을 깊이 이해하지 못한다는 의견을 밝히는데 어떤 의미에서는 맞는 말이었다. 테오 덕분에 미술에 막 입문했으나 갑자기 중단되어버렸기 때문이다. 분명 더 지속되었더라면 좋았을 것이다. 같은 편지에는 또다른 심한 비판도 있었다. 안드리스는 요의 "겉으로 보이는 힘"은 사실 "경험 부족과 경솔함을 위장한 것"에 지나지 않는다고 말한 것이다. 그는 마우스를 위한 드로잉 선택에 대해서는 이렇게 썼다. "너는 침착하게 행동한다고 하지만 알맹이는 그렇지 않다." 그리고 "솔직해지고 싶으면 너무 길게 쓰지 말고, 차라리 항상 네 방식대로 하고 싶다고, 무엇이든 네가 더 잘 안다고 선언해라"[118]라고 거만하게 끝맺는다. 말다툼을 하면서 이렇게 비난한 것은 그들 관계에 좋게 작용하지 못했을 게 뻔하다. 둘 다 고집이 세고 의견이 확고했기에 남매 사이는 멀어졌고, 과거 안드리스에게 순종하던 요의 태도는 완전 옛날이야기가 되고 말았다. 안드리스가 제안한 가족회의는 없었지만 방식에 대한 논의는 분명 있었던 것 같고, 요는 가족이 이래라저래라 하는 것을 거부한다. 이 일이 있은 후 곧 요는 계획을 세운다.

요의 아들 빈센트는 안드리스를 그다지 좋아하지 않았고, 외삼촌이 반 고흐의 미술을 잘 이해하지 못했으며 심지어 한번은 작품 전부를 그냥 없애버리라고 말하기까지 했다고 일기에 기록했다. 그런데 이는 대단히 미심쩍은 면이 있다.[119] 물론 그와는 전혀 별개로, 안드리스가 작품에 관심을 보이는 이들에게 "중요한 중개인"인 듯 행동했다는 이야기 역시 너무 앞선 것이다. 마찬가지로 안드리스는 "누이의 권한을 이임받은 중개인"도 아니었고 "편지 출간을 직접 준비했다"는 훗날의 주장도 근거가 없다.[120] 필요한 경우 그가 요를 대신해서 그녀

의 이익을 위해 행동했으나 공식 요청은 없었다고 하는 것이 좀더 정확한 표현일 것이다.[121] 안드리스가 무심했다는 것은 전혀 사실이 아니다. 그는 강한 책임을 느꼈고, 파리에 있는 빈센트 반 고흐 작품 목록을 성실하게 작성했다. 또한 작품을 네덜란드로 옮기고, 탕기에게 남아 있던 작품을 판매하는 일도 맡았다. 1903년 안드리스는 빈센트 작품 일곱 점을 소장하기도 했다.[122]

남매가 서신으로 다투는 동안 테오는 비참한 상태였다. 성기의 "작은 출혈"을 동반한 "사마귀 같은 찰과상"을 붕산 용액으로 치료했다.[123] 그는 점점 멍해졌고 패드를 댄 간이침대에서 잤으며 때로 대단히 시끄러운 소리를 냈다. 마지막 며칠 동안 발작을 두 번 일으키더니 다시는 의식을 회복하지 못했다. 요가 마지막으로 테오를 방문한 것은 1891년 1월 25일이었다. 그리고 그는 그날 밤 11시 30분 숨을 거둔다. 그의 나이 33세였다. 공식적인 사망진단서는 없고, 가족은 부검을 원하지 않았다. 나흘 후 그는 위트레흐트의 수스트베르헌묘지에 묻혔다.[124] 세월이 흐른 후 1914년 4월, 요는 테오의 시신을 오베르쉬르우아즈로 옮겨 빈센트 옆에 나란히 묻는다. 사라 더스바르트, 알베르 오리에, 오딜롱 르동, 이사크 이스라엘스, 메이여르 이사크 더한, 에밀 베르나르, 옥타브 마우스 등 많은 이가 애도를 표했다. 『더암스테르다머르』에서 얀 펫은, 열정적이고 잊을 수 없는 미술상의 죽음은 많은 현대 화가에게 돌이킬 수 없는 손실이라고 썼다.[125] 요는 1891년 3월 10일 『헷 니우스 판 덴 다흐』에 모든 조문에 감사하다는 인사를 실었다. 그녀는 6개월 동안 두 사람의 죽음을 감당해야 했고, 파리에서의 미래는 완전히 부서졌다. 그녀의 명함에 쓰인 '메브라우 더베트 테오 반 고흐 봉어르Mevrouw de Wed. Th. Van Gogh-Bonger'라는 이름은 요가 테오의 미망인임을 보여준다. 요의 젊음과 환상은 이제 사라지고 그녀의 삶은 완전히 전복되었다. 네덜란드로 돌아온 그녀는 힘겨운 운명을 받아들이고 젊은 미망인으로서 어린 빈센트와 함께 삶을 일구어나가려 애쓴다. 테오와 빈센트, 두 형제와의 삶은 갑자기 끝나고 말았으나 그들이 남긴 유산을 늘 돌볼 것이기에 그들 또한 그녀와 항상 함께하는 셈이었다.

화가 빈센트 반 고흐의 탁월한 재능을 요가 이해하도록 도운 이는 테오 외에도 또 있었다. 베르나르와 오리에를 비롯한 가까운 화가와 비평가 무리였 다. 이후 요는 네덜란드와 그 너머 미술 세계에서 빈센트 반 고흐 작품의 중요성 을 알아보는, 생각이 같은 사람들, 화가, 작가, 미술상, 전시 기획자, 미술관 관장 등과 점점 더 많은 인맥을 쌓아갔다. 열정적으로 자신의 관점을 옹호하는 사람 들이었다. 그 열광 덕분에 요는 더욱 빈센트의 작품 홍보에 매진할 수 있었다.

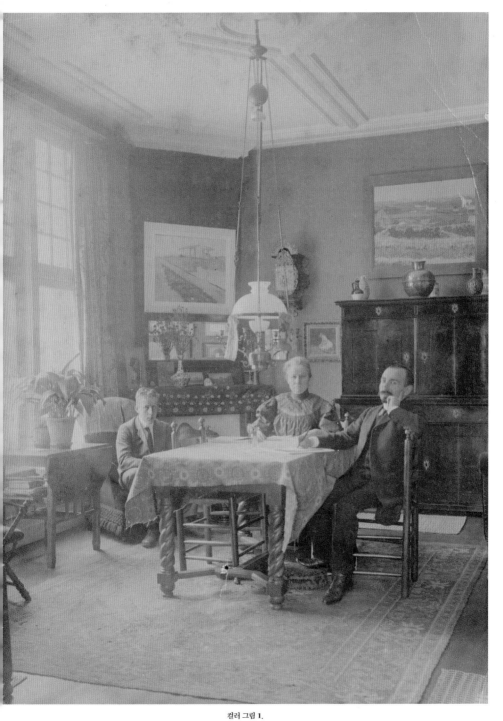

컬러 그림 1.
거실의 빈센트 반 고흐, 요 코헌 호스할크 봉어르와 요한 코헌 호스할크, 코닝이네베흐 77번지, 암스테르담, 1910년 말~1911년 초.

컬러 그림 2.
봉어르 집안 다섯 아이: 제일 앞이 요, 그 뒤로 민, 안드리스, 린, 헨리, 1864~1865년경.

컬러 그림 3.
요 봉어르, 1869년경.

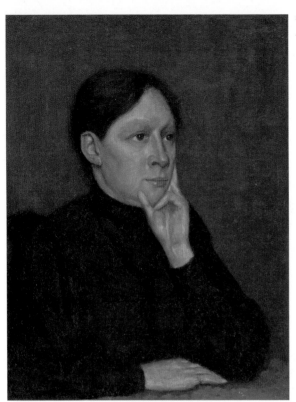

컬러 그림 4.
요한 코헌 호스할크, 「민 봉어르」, 1907.

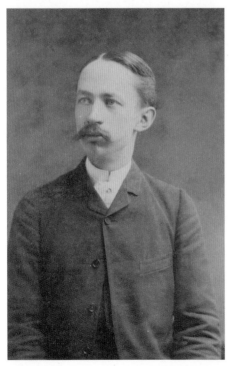

컬러 그림 5.
안드리스 봉어르, 연대 미상.

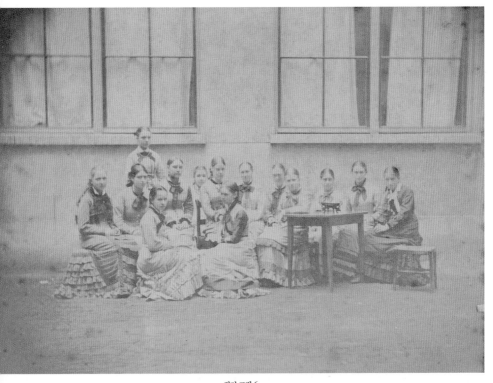

컬러 그림 6.
고등학생 시절, 암스테르담, 케이제르스흐라흐트 264~266, 앞줄 왼쪽에서 세번째, 1878~1879.

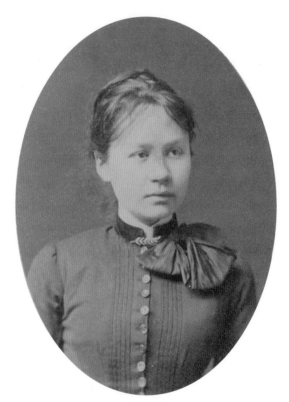

컬러 그림 7.
요 봉어르, 1880~1882년경.

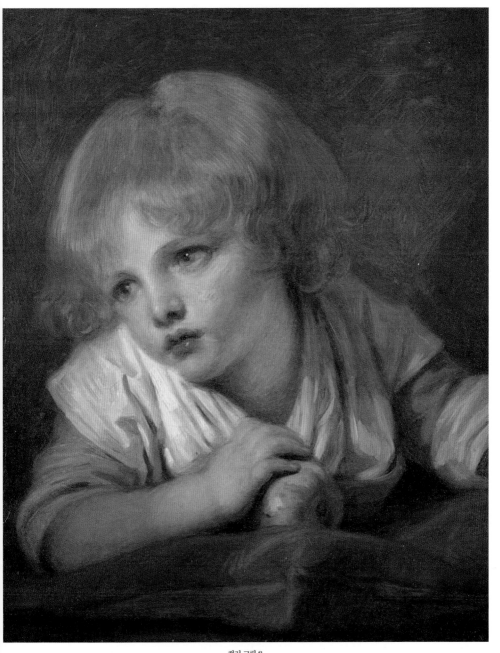

컬러 그림 8.
장바티스트 그뢰즈, 「사과를 든 아이」, 18세기 말.

컬러 그림 9.
요 봉어르, 1884.

컬러 그림 10.
요 봉어르와 테오 반 고흐의 사진 액자가 담긴 상자, 1889.

컬러 그림 11.
침실 커튼 천 견본, 파리 시테피갈 8번지, 1889.

컬러 그림 12.
폴 고갱, 「퐁타벤의 가을」, 1888.

컬러 그림 13.
'VG' 모노그램이 새겨진 은식기. 부소&발라동에서 테오 반 고흐와 요 반 고흐 봉어르에게 준 결혼 선물, 1889.

컬러 그림 14.
카미유 피사로, 「무지개가 있는 풍경」, 1889.

컬러 그림 15.
빈센트 반 고흐, 「아몬드꽃」, 1890.

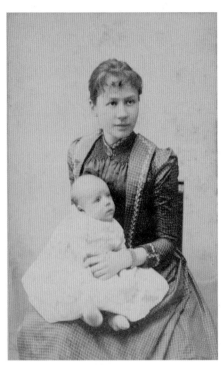

컬러 그림 16.
요 반 고흐 봉어르와 빈센트 반 고흐, 1890.

컬러 그림 17-18.
빈센트 반 고흐, 1890.

컬러 그림 19.
빈센트 반 고흐, 「꽃이 핀 복숭아나무」, 1888.

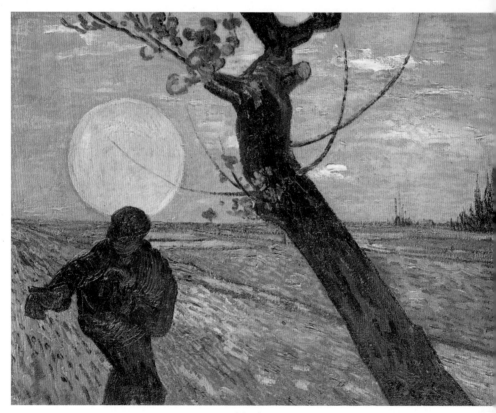

컬러 그림 20.
빈센트 반 고흐, 「씨 뿌리는 사람」, 1888.

컬러 그림 21.
빌라헬마, 코닝슬란 4번지, 뷔쉼, 연대 미상.

컬러 그림 22.
요 반 고흐 봉어르의 등나무 바구니, 편지와 명함 보관용, 연대 미상.

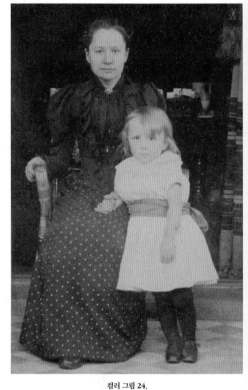

컬러 그림 23.
증여 증서, 모든 수령인이 공식적으로 빈센트 반 고흐의
유산 중 자기 몫을 어린 빈센트 반 고흐에게 증여함.
요 반 고흐 봉어르의 후견인 서명, 1891.07.

컬러 그림 24.
요 반 고흐 봉어르와 빈센트 반 고흐, 1892.

다락에 미술품이 가득한 하숙집 주인

1891~1901

> 과거에 대한 자연발생적인 접근이란 없다.
> 모든 '과거'는 현재에 기반해 구성된다.
>
> —
> **리처드 타루스킨**[1]

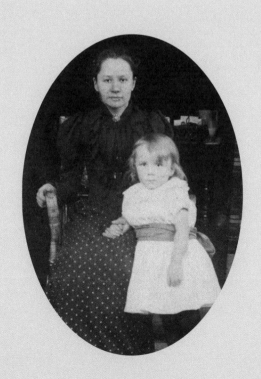

다시 네덜란드로 돌아와서
─뷔쉼의 빌라헬마

요는 아나 펫디르크스를 방문한 계기로 뷔쉼을 알게 되었고, 아나는 그곳으로 이사오라고 거듭 요에게 권했다. 요는 테오의 장례 직후 아나의 조언을 받아들이기로 결정한다. 당시 뷔쉼의 인구는 3500명이었다.[2] 요는 아들을 데리고 코닝슬란 4번지 빌라헬마로 이사하는데, 그곳은 대지가 1300제곱미터가 넘었다. 집 건물은 지은 지 얼마 안 된 단독주택으로, 거울이라는 뜻의 '헷 스피헐'로 불렸다. 주거지역을 벗어나면 흙길이 나왔다. 1888년 지어진 이 집의 주인은 담배 재배와 중개업을 하던 피터르 베이난트였다. 요는 그에게 600길더를 내고 1년 임대계약을 한다.[3] 그 집에 도착한 요는 정원에 심긴 과일나무들이 꽃을 피운 모습에 기뻐했고 마을 사람들은 그녀를 환영했다. 프레데릭 판 에이던은 요가 마을을 마음에 들어하길 바랐고, 얀 펫은 그녀가 뷔쉼에 살러 온 것에 기뻐했다. 요는 테오가 세상을 떠나기 얼마 전부터 뷔쉼으로 이주하는 것을 진지하게 고려했었다. 당시 베를린에 있던 펫은 아내 아나에게 편지를 보내 요가 "마을과 잘 맞지 않을까" 두려워하는 것 같다고, 뷔쉼에 도착하면 "우선 활력을 얻고 싶어한다"고 전했다. 처음에 요는 펫의 권유에 별다른 반응을 보이지 않았는데, 이 모든 일이 테오의 생애 마지막 며칠 동안 일어났다는 점을 감안하면 그다지 놀라운 일은 아니다. 펫은 이에 대해 잘 몰랐던 것으로 보인다. "요가 왜 내 편

Bussum, Koningslaan.

Urtg. L. C. Bouman Amsterd. Bazar 4268

코닝슬란, 뷔쉼, 오른쪽 앞이 빌라헬마, 1900년경.

지에 그렇게 냉정한지 모르겠다. 분명 아주 따뜻하게 쓴 것 같은데."[4]

요는 가족과 너무 가까운 곳에서 살지 않겠다는 결정을 의식적으로 내린 듯하다. 가족의 의도는 좋으나 그 환경이 자신에게 그리 좋지 않다고 보았다. 아들 빈센트는 훗날 이렇게 기록했다. "어머니의 영혼은 독립적이어서 가족과 생각이 다른 경우가 때때로 있었다."[5] 요는 이제 14개월 된 아들을 홀로 책임져야 했고, 아들에게 모든 희망을 걸었다. 가까운 지인들도 테오의 죽음이 남긴 빈자리를 아이가 채워주길 기대했다. 아들은 그녀의 위안이자 아름다움이었고 삶의 목적이었다. 요가 하는 모든 일은 어린 "금빛 곱슬머리"의 평안과 성장을 위해서였고 자신의 욕망은 다음 순위로 밀렸다. 어머니와 아들은 그렇게 강한 유대감으로 묶였고, 이후 35년 동안 큰일을 함께 해내며 강한 동지 의식을 느낀다. 빈센트는 어머니로부터 온전히 자유로울 수 없었고, 어머니에 대한 그의 강한 결속과 유사하게 그녀 역시 평생 아들과 견고한 연대를 유지했다.

파리의 작품 수백 점

1891년 2월 3일, 암스테르담 부모 집에 머물던 시기, 요는 에밀 베르나르에게 편지를 보내 빈센트의 작품 전시회 제안에 고마움을 전하고, 당장은 비용을 댈 여유가 없다면서 유감을 표했다. 물론 그에게 기회가 있다면 뭔가를 기획해도 좋다고 허락하며 "우리 가엾은 남편의 계획"을 실행하려는 그에게 미리 감사를 전하기도 했다. 시테피갈 8번지 임대료가 이미 7월 1일까지 지불된 상태였기에 요는 아파트에서 전시회를 열라는 제안도 덧붙였다. 가구를 다 치운다면 방 세 곳을 사용할 수 있을 터였다. 특히 침실이 매우 넓고 조명이 좋았다.[6] 베르나르는 일에 착수하며 그녀에게 화가 오딜롱 르동, 작가 조리스카를 위스망스와 함께 준비하겠다는 답장을 보내왔다.[7]

곧 사방에서 미술품 대여 요청이 들어왔고, 때로는 물밀듯 밀려들기도 했다. 요는 또한 직접 많은 프로젝트를 시도했다. 1891년 2월 7일에서 3월 8일까지 레뱅 그룹은 매년 개최하는 여덟번째 '정기 전시회'를 브뤼셀 현대미술관에서 열었다. 파리의 소시에테 데 자르티스트 앵데팡당과 마찬가지로 레뱅의 목표 역시 현대미술을 알리는 것으로, 방식 중 하나가 매년 전시회를 주관하는 것이었다. 그들은 또한 잡지 『현대미술: 미술과 문학 비평L'Art Moderne. Revue Critique des Arts et de la Littérature』도 발행했다. 옥타브 마우스는 요에게 판매할 요량인 드로잉의 목록과 가격을 물었다.[8] 요는 그에게 목록을 보냈고, 그들은 100~400프랑으로 가격을 책정했다. 구매자가 두 점을 사면 할인해줄 의사도 있었다.[9] 요는 검은 테두리가 넓게 둘린 종이에 편지를 썼는데 이는 애도 기간의 관습이었다. 요는 또한 상당히 오랜 기간 상복을 입었다.[10]

전시회가 끝날 즈음 요는 드로잉 한 점 값으로 제시된 200프랑에 동의하고, 마우스에게 그 돈을 남은 드로잉들의 마운팅 비용으로 사용해줄 것을 부탁한다.[11] 그녀는 또한 전시회 리뷰를 보내달라고 부탁하는데, 이후로도 전시회가 열릴 때마다 리뷰를 꼭 챙겨보고 모든 기사, 카탈로그를 수집해 빈센트 작품의 평가를 성실하고 면밀하게 살폈다.[12] 전시회가 끝나자 그녀는 작은 드로잉

「바다의 어선들」(F 1430b/JH 1541)을 노력에 대한 감사의 표시로 마우스에게 선물했다.[13] 몇 달 후 마우스는 요에게 그의 사촌 외젠 보흐를 대신해서 탕기가 보관중이던 그림 「외젠 보흐(시인)」(F 462/JH 1574)를 그에게 줄 수 있겠느냐는 요청을 담은 편지를 보냈고, 요는 그 그림을 내어주었다.[14] 보흐는 테오와 빈센트가 순수예술을 위해 할 수 있는 모든 일을 했다고 믿고 공감했으며, 요도 그가 1년 앞서 파리 아파트를 방문했을 때 만난 적이 있었다.[15]

요는 그림들을 네덜란드로 가져오는 가장 좋은 방법이 무엇인지 골몰했다. 친구인 화가 사라 더스바르트는 그 일을 할 수 있는 회사 주소를 요청한 요의 편지에 이렇게 답했다. "메항크, 그러니까 다베르벨트의 주소를 물었지요. 뤼 폴르롱이에요."[16] 또한 테오가 요에게 미술작품 이상의 것을 남겼다는 말도 덧붙였다.

> 당신에게 아이가 있어 감사해요. 귀중한 유산이잖아요, 당신이 살아갈 목표죠. 그 유산에서 그의 원칙들이 계속 살아 있는 것을 볼 수 있고요. 그 사랑스러운 작은 아이가 당신에게 아주 많은 사랑을 줄 거예요. 특히 좀더 자라면 정말 그럴 거예요. 아이를 보면 더할 나위 없이 좋았던 시절이 계속 생각나겠죠. 슬픔이, 크나큰 슬픔이 될 수 있겠지만 동시에 부드러운 호사이기도 하죠. 당신이 그를 위해 일할 수 있어 참 다행이에요. 그렇지 않다면 당신에게는 아무런 목표도 없었을 테니까요.[17]

요는 그 목표를 너무나도 잘 알았다. 좋은 어머니 역할이 당연히 첫번째였지만 다른 임무 역시 그에 못지않았다. 반 고흐의 유산에 대해 끊임없이 결정을 내리는 일이었다. 끝없이 작품을 빌려주고 선물하고 제안하고 판매하고, 혹은 일부러 내놓지 않는 일의 연속이었다.

에밀 베르나르는 작품들을 파리에 두라고, 빈센트의 작품을 선보이기에는 파리가 네덜란드보다 낫다고 조언했다. "당신이 가진 것은 행운이니 망치지 않

기 바랍니다. 그것도 영광과 금전이라는 이중 행운입니다."[18] 그러나 요의 생각은 달랐기에 어쨌든 작품을 보내달라고 부탁한다. 베르나르는 최대 열 점씩 그림을 넣은 궤짝 27개를 보내면서 캔버스들을 꼭 캔버스 틀에 넣으라고 조언했고, 요는 나중에 그 말을 따른다.[19] 1890년 11월경 안드리스가 작품 목록을 작성하는데 번호는 311개, 작품 수는 361점이 기록되었다. '봉어르 목록'으로 알려진 이 기록은 당시 핵심 서류였고, 지금까지도 반 고흐 연구에 없어서는 안 될자료다. 그림 258점 옆 여백에는 + 표시가 있는데 아마도 궤짝 27개에 담긴 작품들 번호일 것이다. 그림을 포장할 때 안드리스가 그 자리에 있었던 것이 틀림없다.[20] 이 작품들 외에도 탕기가 80점 이상을 보관했다. 파리에 남은 빈센트의작품 일부는 1892년 안드리스와 아니가 네덜란드로 돌아올 때 가지고 왔을지도 모른다. 요는 자신이 죽기 직전 빌럼 스테인호프에게 보낸 편지에 "1891년 네덜란드로 올 때 프랑스에 있던 그림들을 다 가지고 왔습니다"라고 했지만 이는사실이 아니다.[21] 한 네덜란드 이사회사가 살림들을 실어왔지만 미술작품은 아니었다. 네덜란드로 갔을 드로잉 몇백 점의 운명에 대해서는 언급이 없었다.

요는 베르나르의 수고에 감사를 표하며 두고 온 작품과 여전히 아파트에 남아 있는 작품들이 전시될 수 있으면 좋겠다고 말한다. 그녀는 베르나르가 600프랑을 받을 수 있도록 조치한다.[22] 한편 앵데팡당은 '정기 전시회'를 1891년 3월 20일부터 4월 27일까지 파비용드라빌드파리에서 개최한다. 그 전해와 마찬가지로 빈센트의 작품 10점이 전시되었고, 안드리스가 중간 역할을 했다.

4월 빌라헬마의 화재보험이 1만 2,600길더로 책정되었는데, 보험 대상과그 가치를 대략 알 수 있다. 미술작품이 보험 비용 절반 이상을 차지한다. 목록은 다음과 같다.

6,000길더 가구, 옷, 침대, 탁자, 침구, 보석, 금, 은, 가재도구류 거의 빠짐없이 포함

960길더	아돌프 몽티셀리 회화 5점
40길더	헤오르허 헨드릭 브레이트너르 회화 1점
150길더	툴루즈 로트레크 회화 2점
300길더	폴 고갱 회화 3점
160길더	테오필 더복 회화 4점
150길더	르누아르 회화 2점
100길더	기요맹 회화 4점
2,000길더	빈센트 반 고흐 회화 200점
600길더	빈센트 반 고흐 드로잉 포트폴리오 1세트
60길더	에두아르 마네 드로잉 1점
1,000길더	프랑스 현대화가 에칭 수집품
500길더	판화 수집품[23]

여기 언급된 빈센트의 작품 수는 추정으로, 일부에 불과하다. 각 작품의 크기를 확인할 수 없기에 얼마나 큰 그림이 있었는지도 판단하기 어렵다. 여러 이유로 정확한 수를 특정하기가 불가능한데, 어떻게 계산하느냐에 따라 달라지기 때문이기도 하다. 앞뒤 모두 그림이 있는 것도 있고, 편지에 그린 스케치와 스케치북 페이지를 전부 포함할지는 논쟁의 여지가 있으며, 진위가 불확실한 작품도 많다. 한 예로, 1928년 더라 파일러는 반 고흐의 첫 카탈로그를 발행하면서 회화 총 863점과 드로잉 919점, 에칭, 석판화 등을 기록했다. 빈센트는 10년 동안 화가로 활동하며 여러 번 이사했고, 그때 상당히 많은 작품을 남겨두거나 사람들에게 주거나 교환하곤 했다. 이들 작품은 유럽 곳곳에 흩어졌다가 점차 시장에 나왔고 공공 컬렉션에 기부되었다. 요 역시 전체 작품을 소장하지는 못했지만 그럼에도 1891년 상당히 많은 빈센트의 작품을 보관하고 있었다.

아들 빈센트는 그 그림들이 집 안 여기저기 있던 광경을 후일 회상했다.

「감자 먹는 사람들」은 벽난로 위에 걸려 있었다. 반대편 커다란 찬장 위에는 「추수」가, 문 위에는 「불바르 드 클리시」가 있었다. (……) 벽난로 옆에는 빈센트의 (보라색) 꽃병이 있었다. (……) 아를의 병원 안마당과 생레미의 분수를 그린 드로잉들은 아래층 통로에 걸려 있었다. 침실에는 꽃을 피운 과수원 그림 세 점, 아몬드꽃, 들라크루아 풍 「피에타」와 「저녁 시간」이 있었다.[24]

요와 아들은 집 뒤편 2층을 나누어 썼다. 아래층은 반 고흐 작품으로 가득했고 침실에도 회화 6점이 걸려 벽에는 거의 남은 공간이 없었다. 고전주의자이자 작곡가인 알폰스 디펜브록은 두 사람 집을 방문하고 "집 전체가 빈센트 작품으로 가득했다"고 회상했다.[25] 반 고흐의 회화는 앨범과 드로잉 포트폴리오와 함께 다락에 줄지어 보관되어 있었는데 모두 염려스러운 상태였다. 겨울에는 지독하게 춥고 습했으며 여름에는 온도가 치솟을 수 있었고 대단히 건조했다. 어떤 경우에도 아이들이 그곳에서 노는 것은 금지였다는 이야기를 반박하는 흥미로운 일화들도 있다. 어린 소년들이 그 귀중한 미술작품들 사이에서 숨바꼭질하거나 심지어 타고 놀았다는 이야기도 있는 것이다. 하지만 요가 그 그림들을 그렇게 무심하게 다루었을 리는 없다.[26]

그녀는 파리에 살 때와 가능한 한 비슷하게 그림들을 배치했다. 그렇게 하면 테오가 더 가까이 있는 것처럼 느껴졌기 때문이다. "몇 개월이 걸려 그림들을 건 뒤에야, 봄 내내 애쓴 뒤에야 나는 그와 늘 함께할 수 있었다."[27]

젊은 하숙집 주인

새로운 생활을 시작하면서 요는 자신이 혼자 헤쳐갈 수밖에 없음을, 스스로 결정을 내리고 나아갈 길을 찾을 수밖에 없음을 깨닫는다. 그녀는 점차 자신의 부족한 점을 극복하고 부정적인 자기 이미지에서 벗어나는 데 성공한다. 앞서 얘기했듯이 초기 일기에 쓰인 자기혐오적인 내용을 너무 심각하게 해석해서는

안 된다. 자신감 없는 사춘기 소녀 시절, 젊었을 때는 그런 과정을 통해서 "더 나아질 수" 있었다고 요 스스로 설명했다. 행복한 청소년 시절이 있었음도 우리는 또한 잘 안다. 그리고 그녀는 테오와 함께한 시간을 인생에서 가장 행복했던 순간으로 묘사했다. 테오의 질병과 죽음을 겪어야 했던 끔찍한 몇 개월이 지난 후 요는 삶을 재건해야 했다. 자신이 독립된 여성으로서 시련을 극복할 수 있음을 보여줄 기회이기도 했다. 결혼생활 동안에는 가질 수 없었던 기회였다. 그렇기는 하지만 요가 삶에 대한 의욕을 되찾는 것은 상당히 오랜 시간이 흐른 후에야 가능했다. 아들을 돌보고 아들에게서 얻은 기쁨이 분명 도움이 되었을 것이다. "나는 이곳 뷔쉼에 살러 왔다. 아이가 건강하고 신선한 공기를 누릴 수 있게 해줄 것이다. 우리 두 사람 생계를 위해 하숙집을 시작했다."[28] 하숙집은 1891년 5월 1일 문을 열었다(테오의 생일이었다). 1883년 런던에서 몇 달 지냈던 요는 하숙집 생활이 어떤지 잘 알았다. 당시에는 미망인들이 하숙집을 운영하는 경우가 많았다. 이 일은 여성의 점잖은 생계 수단으로 존중받았다.[29]

요가 기록한 가계부를 보면 하숙집의 일상에 대해 많은 것을 알 수 있다.(컬러 그림 21) 뷔쉼에서 요는 대개 손님을 세 명 돌봤다. 2층에 있는 소박한 방 세 개가 손님용이었고, 부엌 옆 식품 운반 승강기로 손님들에게 음식을 올려보내곤 했다.[30] 손님 중에는 판 에이던에게 정신과 치료를 받는 사람도 있었다. 당시 판 에이던은 몇 블록 떨어진 니우어스흐라벨란드세베흐 소재 빌라뷔케노르트에 살았다. 교사인 아델리너 안드리아 뮐러르도 손님으로 여러 해 지내면서 어린 빈센트에게 읽기를 가르치기도 했다. 요는 1층 부엌 딸린 별관도 임대했다.[31]

당시에는 가스도 상수도도 없었지만 빌라헬마의 규모는 대단히 컸던 듯하다. 그러나 요와 빈센트를 위한 공간은 매우 작았다. 집에는 하숙 손님들 외에도 별관 손님—1891년 여름에는 아이가 다섯인 가족이 살았다—과 유모, 하녀가 있었다.[32] 빈센트는 예의 바른 아이였던 것 같지만 그가 소리를 지르기 시작하면 많은 사람이 들을 수 있었다.

1891년 6월 26일, 요와 빈센트의 법적 보호자인 그녀의 아버지가 공증인 하름 피터르 복 앞에서, 요와 테오 사이 "지속된 공동체에 속하는 모든 재산" 관련 증서에 서명한다. 여기에는 "테오의 재산도 포함"되어 있었다. 상속세와 보호자 자격 취득 등에 필요한 사항인 재산목록 증서에는 동산(테오의 미술 소장품 일부 포함, 총 4,871길더), 살림살이와 물품(2,275길더) 등의 추정 가치가 기록되어 있다. 이 목록을 통해 우리는 집 가구 등을 재구성해볼 수 있다.[33] 모든 가구, 도자기, 유리그릇, 금식기와 은식기, 양탄자, 커튼, 부엌살림이 방별로 기재되어 있다. 거실에는 호두나무 가구가 가득했다. 키 높은 밝은 갈색 리넨 수납장, 책이 꽉 찬 책장, 드로잉과 판화가 든 "미술품 캐비닛", 키 낮은 장식장, 책상 등이었다. 리놀륨 마루에 깔았던 양탄자들도 있었다. 별관에는 작은 탁자와 등나무 좌판 의자들이 있었고, 베르나르가 목동을 그린 스테인드글라스 창문 등이 중

에밀 베르나르, 목동과 양 스케치, 창문 안쪽으로 탈착이 가능한 스테인드글라스(3/4),
요 반 고흐 봉어르에게 보낸 편지, 1891.04.07.

요한 자리를 차지했다. 그는 1890년 이 창문 패널을 그린 후 시테피갈 전시회에 전시해 시골에 대한 빈센트의 애정을 표현하고자 했다. 한 편지에 그린 스케치를 통해 그 디자인의 인상을 알 수 있다. 하녀 방에는 철제 침대가 있고, 다른 방 침대들은 목제였다. 요의 침실에는 세면대와 전면에 거울이 달린 옷장이 있었다.

부엌 하녀가 안주인과 상의해 시장을 보고 음식을 했다. 요가 외출하면 가정부가 명함이나 편지를 받아 요를 위해 등나무 바구니에 넣어 보관했다.(컬러 그림 22) 요는 10년 동안 뷔쉼에 살면서 많은 하녀를 고용했다. 1894~1901년 하녀들은 숙식을 제공받았고 임금은 3개월 평균 28길더였다. 요는 광고를 통해 하녀를 채용했다. 1892년 3월 19일자 『더호이언 에임란더르de Gooi-en Eemlander』에 실린 광고는 다음과 같다. "구인. 요리를 잘하는 점잖고 총명한 하녀." 일부

는 채용될 때 계약금을 받기도 했는데, 만일 처음에 계약한 일을 해내지 못하면 몇 길더 정도 되돌려주어야 했다. 이런 제도의 효과는 겉으로 드러났다. 아나 디르크스는 요에게 하녀들이 면전에서 거짓말을 하고 속이기도 하니 너무 잘해주지 말라고 경고하기도 했다. 신식 여성인 그녀가 경멸하는 태도로 "쓰레기 하층민"[34]에 대해 말한 것이다. 그럼에도 그들의 도움이 있었기에 요는 일을 감당할 수 있었고, 뷔쉼에서 첫해를 보낸 후 전체 상황을 대강 살펴볼 수 있었다. "이제 마침내 집안일도 온전히 돌아가고, 낮에는 늘 바쁘긴 하지만 더이상 온통 살림 생각에 골몰하지 않아도 되어 저녁이면 일을 할 수 있다."[35] 여기서 일이란 빈센트의 편지를 정리하는 것을 뜻한다. 1892년 3월 일기에도 썼듯이 그녀가 새로운 생활에 익숙해지기까지는 제법 시간이 걸렸다. "처음에는 이곳에 내던져진 듯했다. 마음에 드는 구석이라곤 어디도 없었다." 하지만 이제 그녀는 흡족하게 말할 수 있었다. "시간이 흐르면서 점점 헬마에 애정을 느낀다."[36]

재 정 문 제

테오와 요에게는 공동명의 채권과 투자한 주식이 있었다. 1903년에 요는 상당히 많은 담보 채권, 채무증서, 주식 등을 산다. 최소 1만 2,240길더어치인데, 아마도 아버지와 오빠 헨리의 조언에 따랐을 것이다. 그중에는 국영철도회사, 네덜란드 철강철도회사, 러시아 철도회사 등도 있다. 그녀는 "모든 것의 평온과 조화(지출과 수익 역시), 그것이 행복의 비밀이다"라고 단호하게 말했다.[37] 경제적인 의미에서 조화는 분명 확보되었다. 1891~1919년 요가 이자로 받은 금액만 해도 5만 4,725길더였다.[38] 같은 기간 그녀는 유산과 유품을 통해 무려 1만 9,049길더를 벌었다.

20세기가 될 무렵 네덜란드에서는 노동자 한 사람이 350길더 정도를 벌었으니[39] 어느 정도 사회적 지위가 있는 새로운 가정의 경우 1년에 2,500길더 정도면 생활할 수 있었다. 요의 하숙생은 식사 횟수에 따라 평균 일주일

에 10~25길더를 냈으며 저마다 내는 비용은 달랐다. 첫 6년 동안 대개 손해는 보지 않는 정도였는데, 이 시기 하숙집 수입은 평균 2,000길더였으며 지출은 2,250길더였다. 이후 하숙집 수입은 줄어들었다. 요가 가계부에 수입과 경비를 분리해 기록하지 않아 특정 시점 정확한 대차대조표 확인은 불가능하다. 수입과 자본 기록에서 알 수 있듯, 충분한 경제적 자원이 있었던 요는 돈 걱정을 한 적은 없었다. 1861~1901년 『더크로닉』에서 받은 번역료는 750길더였다. 요는 1901년 8월 재혼 직전 번역 일을 그만두었고, 그때까지도 계속 하숙집을 운영했다.

그 기간 첫 10년 동안 그녀는 미술품 판매로 번 돈 일부를 생활비로 썼다. 반 고흐 작품을 판매에서 1만 2,500길더를 벌었는데 이는 당시 상당히 큰 금액이었다.[40] 시간이 지나면서 요는 남성이 주로 지배하는 국내와 해외 미술시장에서 자신의 입지를 굳건히 해야 한다는 사실을 빠르게 깨닫는다. 처음에는 주저했지만 나중에는 자신감이 올라가면서 행동을 취할 수 있었다. 물론 미술작품 가치와 거래에 대해 배워야 할 것이 여전히 너무나 많았다. 미술상과 개인수집가 들은 가격 인하를 거듭 요구했고, 매번 그녀는 어디에 선을 그어야 할지 결정해야 했다. 처음에는 익숙하지 않아 낮은 가격에 동의하기도 했지만, 그래도 가능한 한 다양한 경로를 통하는 전략으로 작품을 분산하려 노력했다.

유 산

테오는 오랜 세월 형에게 재정 지원을 했고, 빈센트는 그가 그린 그림들을 테오가 가질 자격이 있다고 생각하여 그에게 보냈다. 테오가 받아두었던 그 그림들은, 1890년 7월 형이 미혼에 아이도 없이 사망하자 모두 테오와 요의 재산이 되었다. 두 사람은 결혼 후 재산을 공동명의로 하고 있었다.

1891년 1월 테오는 사망하며 유언을 남기지 않았고, 따라서 반 고흐 작품의 절반은 요, 나머지 절반은 아들 빈센트의 소유가 되었다. 미성년 아들의 보

호자인 요는 아들이 성년이 되는 1911년까지 그 재산에 대한 책임과 결정권을 가졌다. 물론 어느 절반을 누가 가지는지에 대한 기록은 어디에도 없었다. 작품들이 재산목록에 없었던 것은 테오와 요의 "지속된 공동체" 때문일 수도 있다. 이런 연유로 1891년 6월 26일 목록에도 빈센트의 작품들이 테오의 재산에 포함되어 있지 않았다. 그런데 1891년 6월 23일 얀 펫이 작성한 'T. 반 고흐의 재산인 회화, 드로잉, 에칭 목록'에는 등장한다. 그는 반 고흐 회화 200점을 아주 낮은 가격인 2,000길더에, 드로잉들은 1,000길더에 책정해놓았다.[41]

　공증인 하름 복이 목록 증서를 작성한 바로 그달 상속세가 납부되어야 했는데, 하름 복은 빈센트의 동생 코르, 누이들인 아나, 리스, 빌레민, 그리고 어머니 아나가 테오 생존 당시 이미 어린 빈센트 빌럼을 위해 그들 몫을 포기했음을 증명하는 증여 증서를 확인해주었다. 전체적으로 볼 때 20분의 17 정도다.(컬러 그림 23) 여기에는 빈센트 반 고흐가 사망했을 당시 소유했던 모든 것이 포함되지만, 다른 사람이 소장하고 있던 것은 포함되지 않았다. 즉 작품 대부분은 이미 테오와 요가 소장하고 있었고 그 사실은 변하지 않는다. 빈센트가 어머니와 누이에게 주었던 작품들은 그들 각자에게 남았다.[42]

　테오의 상속세 납부용 재산세 계정에 따르면 부부의 동산, 담보부채권, 현금 총액은 9,687길더였다. 상속세는 이 금액 절반에서 장례비 250길더를 제한 나머지에 부과되었고, 요는 7월 25일 세금을 납부했다. 마지막 센트까지 계산한 금액은 71.15½길더였다.[43]

　1925년 세상을 떠날 때까지 요는 물려받은 절반의 작품 중 회화와 드로잉을 꾸준히 팔거나 기부했다. 빈센트는 1911년 성인이 되었고, 그때부터 요는 아들에게 어떤 방식을 취해야 할지 조언한다.[44] 그 시점까지는 요가 아들 몫까지 적절히 판단하고 매매했다. 그녀는 반 고흐의 어느 작품을 팔고 어느 것을 팔지 않을지 스스로 결정했고, 마지막 순간에는 아들 몫의 회화와 드로잉 수백 점 중 절반 이상이 남아 있었다. 아들 빈센트는 또한 상당한 돈도 받는다. 요가 매우 근검했기에 판매 수익 중 큰 부분이 아들에게로 돌아갈 수 있었다. 요가 아

들을 위해 어떤 회화 작품들을 보관했는지는 확실하지 않지만 우리는 요가 소수 작품은 일부러 팔지 않고 바깥세상에 알리지도 않았음을 안다. 25세가 된 후 빈센트 빌럼이 특정 작품을 자기 것으로 따로 보관했을 수 있지만, 설사 그렇다 해도 그것이 어떤 작품들인지는 알 수 없다. 그때부터 그와 요가 작품 판매를 함께 논의하고 결정했다는 사실만을 알 뿐이다. 문서로 현존하는 증거는 거의 없으나 요가 1915년 아들에게 편지를 써, 뉴욕 미술관과의 거래에 대해 조언한 것이 전형적인 협업 방식을 보여준다고 할 수 있다. "미술관에 드로잉을 팔수 있다면 물론 그렇게 하렴. 드로잉은 아주 많으니까! 하지만 너무 적은 금액을 부르면 안 된다. 적어도 1,000달러는 받아야 한다."[45]

여기서 흥미로운 의문이 생긴다. 작품을 세상에 알리기 위한 기나긴 그들의 여정이, 그리고 작품의 가치를 깨닫는 과정이 어디에서 끝이 났을까 하는 점이다. 그 모든 전시회(판매를 위한 전시회든 아니든)와 개인 거래에서 요는 반 고흐 사후 명성에 결정적인 영향을 미치려 의식적으로 노력했다.[46] 그녀는 특정 작품들에 대한 테오의 견해를 알았고, 거래 때 분명 그 의견을 고려했을 것이다. 또한 반 고흐가 편지에서 성공적이라고 평한 작품 이야기도 참고했을 것이다. 요가 작품을 꾸준히 판매했다는 사실은 형의 재능을 확신했던 남편이 옳았다는 증명이기도 했다. 그렇게 요는 테오가 형에게 헌신했던 시간을 명예롭게 만든 것이다.

뷔쉼에서의 우정

뷔쉼으로 이사했을 때 요는 마음의 평화를 되찾고 싶어했다. 그녀는 지난날을 돌이켜보면서 자신의 방법에 만족했다.

일이 몰두하는 최선의 방법이었고 돈도 많이 벌었다. 저녁이면 내 방에 조용히 앉아, 창문을 열어둔 채 분홍색 갓이 달린 램프 아래에서 편지를 썼다. 항상 편

지였다. 그러면 집밖을 오가는 이들의 소리가 들렸다. 모두 동행이 있어 함께 이야기하고 웃었다. 그런데 나는 늘 혼자였다. 그렇다고 그 고독 속에서 불행한 건 아니었다. 나는 평온을, 성취감을 맛보았다. 모든 것이 잘되어갔고 내 일도 성공적이었다.[47]

그녀는 주변 사람들을 좋아하고 그들의 개성에 매료되었다. 판 에이던과 그의 아내 마르타와는 더 자주 왕래했고, 카럴 알베르딩크 테임(작가 로데베이크 판 데이설)과 그의 아내 카토와도 친구가 되었다. 어린 빈센트, 그녀의 "소중한 아기"도 한 살 위인 요피 알베르딩크 테임과 자주 놀았다. 그들이 가장 좋아하는 놀이는 숨바꼭질이었다.[48]

1890년대, '헷 호이'는 작가, 화가, 지식인이 모이는 중심지가 된다. 타흐티 허르스라고 불린 이 그룹의 남성 대부분은 당시 보헤미안 생활방식을 버린 상태였다. 요는 빌럼 클로스와 그의 약혼녀 예아너 레이네커 판 스튀어, 헤르만 호르테르와 그의 아내 비스(1893년 니우어스흐라벨란드세베흐 66번지로 이사한다), 알폰스 디펜브록과 그의 아내 엘리사벗, 야코뷔스 판 로이와 그의 아내 티티아와 연락하고 지냈다. 그녀는 또한 건축가 헨드릭 베를라허와도 교류했다.[49] 리하르트 롤란트 홀스트도 얀과 아나 펫 집에서 종종 지냈는데, 1893년 초 그는 헨리터 판 데르 스할크를 만났고 그 직후 문단에 데뷔했다. 그들을 통해서 요는 알베르트와 키티 페르베이, 얀 토롭과 안톤, 요하나 데르킨데런과도 알게 된다.

1891년 가을, 헤이그에서 발롯 부인이라는 사람이 와서 하숙한다. 요는 그녀를 "상상할 수 있는 가장 유쾌한 하숙집 손님"이라고 묘사하며 얼른 받아들였다. 이는 요의 통찰력을 엿볼 수 있는 부분으로 "대단한 겸손함, 자신을 내세우지 않으며 다정하고 판단력이 좋으며 독서를 많이 한 사람"이라고 묘사하는 등 자신이 언제나 추구하던 자질을 그 부인에게서 본다.[50] 암스테르담에 있는 네덜란드 국립미술아카데미 학생인 마리 크레메르스는 나중에 얀 펫과 함께 수련하는데, 그녀 역시 요와 친분을 쌓고 자주 함께 커피를 마시러 외출했

다. 훗날 그녀는 요의 집에 있던 특정 작품들을 보았고 "다락에 있는 빈센트의 작품들을 봐도 좋다는 허락을 받았다. 땅에 많은 비가 내리는 모습을 그린 작품도 있었다. 그녀는 "어두운 보라색 땅 한 조각 위로 거칠고 향기롭게 쏟아지는 비였다"며 놀라워하는데 그 작품은 바로 반 고흐의 파격적인 캔버스 회화, 「비」(F 650/JH 1839)였다.[51] 요가 반 고흐의 작품을 보여준 사람은 크레머르스 외에도 많았다.

빈센트의 작품을 가능한 한 널리 알리기

요는 3년 동안 일기를 쓰지 않다가 1891년 11월 15일 다시 쓰기 시작해 중단 없이 1897년 5월 8일까지 이어갔다. 그녀는 자신의 믿음을 신중하게 기록했다.

1년 반 동안 나는 지상에서 가장 행복한 여인이었다. 아름답고 멋진 긴 꿈이었다. 사람이 꿀 수 있는 가장 아름다운 꿈. 그리고 이어진 것은 내가 언급조차 할 수 없는 엄청난 고통이었다. 나는 사랑하는 그를, 충실한 남편을 잃었다. 그는 내 삶을 너무나 풍성하고 풍요롭게 했고, 내 안의 모든 훌륭한 것을 일깨워주었다. 그는 나를 사랑했을 뿐 아니라 내게 부족한 것을 이해하고 가르쳐주고자 했다. 내가 평생 바라던 바였고 나는 그것을 그에게서 발견한 것이다. "평생에 걸쳐 조금씩 행복하기보다는 단 일 년이라도 완벽하게 행복하고 싶다." 나는 아주 어린 소녀였을 때 그렇게 말하곤 했고, 그 소원이 이루어졌다. 나는 행복했고 이제 의무가 남았다. 나의 의무는 살아내는 것, 그리고 나의 사랑스러운 아이를, 우리의 아름다운 아이, 우리 어린 빈센트를 보살피는 것이다. "아기를 갖고 싶지 않아요? 나의 아기를?" 축복받은 결혼 첫날밤 테오가 내게 속삭였을 때 나는 그것이 무슨 의미인지 몰랐다. 그의 아내가 된 행복이 경이롭고 기뻐 아직 어머니가 된다는 것은 전혀 생각지 못했었다. 그러나 그는 알았다. 그가 내게 준 아이, 그의 푸른 눈과 다정한 얼굴을 닮은 모습, 부드럽고 친절한 성품, 그의 뒤

어난 재능을 물려받은 그의 아기는 나의 보물이자 위안이며 힘이고 나의 모든 것이다. 나는 이 아이에게 의지하고 아이는 내게 계속 살아갈 용기를 준다.

그래서 나는 다시 일기를 쓰기 시작한다. 소녀 시절처럼 내 감정 분출을 위해서가 아니라(참 터무니없는 이야기를 자주했다) 때때로 자기 분석과 검토의 시간이 필요하고, 나 자신을 세심히 지켜보며 가능하다면 조금이나마 나아지기 위해서다. 나는 내 모든 힘을 쏟아부어 다시 배울 것이다. 그래야 내 아들에게 도움이 되고 훗날 아들이, 다른 아들들은 슬프게도 당연하다는 듯 그러지만, 제 어머니를 경멸하지 않을 것이다. 내가 아들에게 힘과 도움이 될 수 있을까? 나는 최선 그 이상을 할 것이다. 아이가 건강하고 신선한 공기를 누리도록 해주기 위해 이곳 뷔쉼에 왔다. 나는 우리 두 사람의 생계를 위해 하숙을 시작했고, 이제 온갖 집안 걱정을 하느라 그저 가사노동 기계로 전락하는 일이 없도록 할 것이다. 정신을 차려야 한다. 그러기 위해 내가 읽은 것, 만난 사람들, 받은 것들 등에 관해 가끔씩이라도 여기에 적으려는 것이다. 여기 살면서 아나와 얀 펫 부부와 다시 가깝게 지낸다. 그들의 집은 내게 '문화의 중심'이다. 또한 『더니우어 히츠』쪽 사람들이 많이 모이기에 분명 빛이 나올 곳이다. 마르타 V. 에이던은 내게 얼마든지 책을 주겠다고 약속했다. 상당히 많을 거라는 뜻이다. 예전에 나는 책이 부족할 때면 실제 허기만큼이나 정신적 허기를 느끼곤 했는데 이제 그럴 걱정이 없어졌다.

나는 지금 에드몽 드 공쿠르의 『우타마로Utamaro』를 읽고 있다. 호쿠사이와 함께 위대한 일본 화가로 꼽히는 기타가와 우타마로의 전기다. 테오는 내게 미술에 대해 많은 것을 가르쳐주었다. 아니, 그는 내게 인생에 대해 많은 것을 가르쳐주었고, 나는 그를 통해 모든 것을 배웠다. 가장 큰 기쁨, 가장 큰 고통, 그것이 우리에게 다른 모든 것을 이해하도록 가르친다고! 우리 아들과 함께 그는 내게 또다른 과제를 남겼다. 빈센트의 작품을 가능한 한 세상에 많이 알리고 제대로 평가받게 하는 일, 테오와 빈센트가 수집한 모든 보물을 우리 아이를 위해 온전히 보존하는 일, 그것 역시 내가 할 일이다.

내게는 이루어야 할 목적이 있다. 그러나 외롭고 버려진 듯하다. 동시에 크나큰 평온이 느껴지는 순간이 있는데, 일에서 만족할 때다. 내가 우리 아이를 위해 일할 수 있도록 건강하기만 하다면, 남편을 잃었다는 것 때문에 내 삶이 황폐해지지 않을 것이고 그가 한때 내게 준 그 모든 행복에 대해 그에게 감사하고 그를 사랑하며 늘 축복할 것이다.[52](컬러 그림 24)

일단 삶의 질서를 되찾자 요는 다시 책을 읽고 생각할 여유를 얻었다. 그녀는 조지 엘리엇의 전기를 읽고 작가가 살아낸 용기에 감탄했다. 또한 이탈리아 회화에 대한 인용문 상당수와 에밀 졸라의 책들에서 강인함과 목표 세우기의 중요성에 관한 구절들을 옮겨 적었다. 또 조지 무어의 문학, 연극, 미술에 대한 책 『인상과 의견Impressions and Opinions』에서 몇 구절도 필사했다. 그녀가 선택한 문장은 시사하는 바가 크다. "우리는 자신이 어디로 가는지 늘 알지 못하지만, 그 여정의 피곤함은 늘 느낄 것이다." 지칠 때까지 모든 노력을 기울이는 것, 그것이 그녀가 한 일이었다.[53] 요는 책을 사고 주변에서 받기도 했으며, '즐겁고 유용한 독서회'에 가입하여 미술책과 잡지도 빌려 읽었다.[54] 그녀는 평생 여러 다양한 도서관의 회원이었다.

뷔쉼 시절 요는 빈센트의 미술에 사람들의 관심을 끌 방법을 끊임없이 생각했다. 작품 판매는 이러한 노력에서 가장 중요한 요소였다. 빈센트와 테오의 명성은 지극히 제한적이었지만 시간이 흐르면서 요는 점차 잘 알아가고 능숙해졌다. 1891년 그녀는 빈센트가 밀레의 작품을 오마주한 그림 1점을 파리에서 400프랑에 판매했다. 아마도 「씨 뿌리는 사람」(장 프랑수아 밀레 풍)(F 689/JH 1836)이었을 것이다. 11월에는 파리에서 탕기가 보관하던 작품 6점을 2200프랑에 판매했다. 그중 하나가 「선한 사마리아인」(외젠 들라크루아 풍)(F 633/JH 1974)이다.[55] 1891년 12월 19일, 헤이그의 화가협회 퓔흐리가 협회 회원들을 위해 작품 감상회를 열어 반 고흐 작품 몇 점을 살펴볼 기회를 제공했다. 핏 뷜러 판 헨스브룩이 『네덜란드 관람객De Nederlandsche Spectator』에 "반 고흐 가족 덕분에 마련

된" 자리였다고 쓴 것으로 미루어 불러 판 헨스브룩이 요에게 이 행사를 요청했을 가능성이 더 크다. 작품은 2주 동안 전시되었다.[56]

요는 화가이자 장식가 디르크 바우만에게 캔버스 틀과 액자를 맡겼고, 바우만은 밀짚으로 속을 채운 유리 상자를 이용해 손수레로 그림들을 운반했다. 요가 수고에 대한 대가로 반 고흐 작품을 골라보라고 제안했지만 바우만은 필요하지 않다고 말한 것으로 보인다. 따라서 그가 나사울란에 있는 그의 집 다락 작업실에 한동안 반 고흐의 그림들을 보관했고 아이들이 그 주위에서 공놀이를 했다는 이야기가 상당히 회자되었으나 사실이 아닐 확률이 높다.[57] 요는 뷔쉼의 액자와 상자 제조업자이자, 그녀를 위해 그림 운반을 했던 코르넬리스 판 노런에게도 상당한 액수를 지불했다.[58] 전시회를 위한 작품 수송은 때마다 고민이었다. 제대로 포장되지 않으면 훼손될 수 있었고 우편으로 보내다 분실되기도 했다. 긴 세월 요는 이 문제에 많은 생각과 시간, 노력을 아끼지 않으며 목록 작성, 가격 결정, 운송 준비를 했고, 작품이 돌아오면 포장을 풀고 다시 보관하곤 했다.

인 맥 과 중 간 협 력 자

요는 종종 혼자 행동하기도 했지만 중간에 도움을 주는 이들이 있어 고마워했다. 오빠 안드리스가 그녀를 대신해 파리에서 일을 처리했고, 요 역시 파리에서 미술상 앙브루아즈 볼라르와 인맥을 맺었다. 나중에 미술상 가스통 베르넹, 파울 카시러, 요하네스 더보이스 등도 그녀에게 대단히 중요해지는데 경우에 따라서는 하숙집 손님이 요를 대신해 일하기도 했다.[59] 시간이 흐르면서 요는 많은 작품을 유통했다. 그러면서도 미술품 시장에 반 고흐의 작품이 넘쳐나는 것을 피하기 위해 늘 주의를 기울였다. 또한 그녀는 다양한 지인에게 미술품 거래에 대한 조언을 구하는 일을 망설이지 않았다. 요세프 이삭손이 요를 찾아와 함께 의논하고, 그녀를 대리해 올덴제일갤러리, 뷔파갤러리와 거래하기도 했다. 올

덴제일갤러리는 헨드릭 반 고흐(하인 삼촌)의 갤러리를 인수한 상태였다. 요에 따르면 당시 "서신이 끝도 없이" 왔고 줄어들지 않았다.[60] 이삭손이 기초를 잘 닦았고, 크리스티안(올덴제일)은 가까운 미래에 반 고흐의 작품 판매 전시회를 열자고 제안한다. 전시회가 실제로 개최되기까지는 시간이 좀 걸리는데 작품 상당수에 액자가 없었기 때문이다. 요는 단순한 흰색 액자 제작을 추천했다. 이러한 액자에 이미 회화 일부가 끼워져 있었고, 빈센트가 마음에 들어했음을 알았기 때문이다. 올덴제일은 "흰 액자는 여기서 그다지 인기가 없습니다"라며 수긍하지 못했고, 또 "과한" 가격을 책정하지 말라고 조언하기도 했다. 또 그는 수수료로 수익의 10퍼센트를 청구했다.[61]

1892년 2월, 칼베르스트라트에 위치하며 암스테르담에서 유명한 프란스 뷔파&조넌갤러리에서 반 고흐 회화 10점을 전시한다. 요는 비평가들이 글을 써주길 바랐고 그러한 바람은 타당했다. 빌럼 뒤 타우르(리하르트 롤란트 홀스트의 필명)는 매주 『더암스테르다머르』에 기고하고, 레오 시몬스도 『하를레머르 카우란트Haarlemmer Courant』에 리뷰를 썼다. 롤란트 홀스트는 이 거침없는 작품을, "격렬한 표현과 날카로운 윤곽선"으로 가득한 그림들을 반 고흐의 극적인 삶에 영향을 받지 않고 보아야 한다고 추천했다. 그 역시 앞서 판 에이던이 그랬던 것처럼 강렬한 색채에 깊은 인상을 받았다.[62] 요에게 다음 편지를 쓴 사람은 뷔파 갤러러 파트너인 야코뷔스 슬라흐뮐더르일 가능성이 크다.

유일하게 우호적이었던 사람들은 비교적 젊은 화가들이었습니다. 일반 대중은 작품의 미래에 대해 불신과 의혹을 보였습니다. 어떤 경우든, 그림은 사람들을 생각하게 만들고 토론을 촉발했습니다. 우리뿐 아니라 다른 많은 이에게도 새로운 감각을 느낄 기회를 준 것에 대해 당신에게 감사를 표합니다.[63]

전시회가 반응을 일으키긴 했으나 더 폭넓은 대중이 반 고흐 작품을 감상할 수 있기까지는 오랜 시간이 걸린다.

테오의 일주기 때 요는 위트레흐트묘지를 찾아가 결혼식 다음날 테오가 그녀에게 주었던 것과 같은 장미를 무덤 옆에 두었다. 그녀는 슬픔에 못 이겨 제대로 서 있기도 힘들었다. "나는 거기, 그의 곁에 누워 머물고 싶었다. 너무나 피곤하다. 모든 걱정, 모든 것에 대한 생각으로 지치고, 미래가 무겁게 나를 짓누른다!" 그로부터 사흘 후 집 주변에서 바람이 심하게 불자 절망은 더욱 심해졌고 요는 엄청난 상실감에 압도당한다.

밖에 폭풍이 부니 차라리 기쁘다. 내 마음도 그러하니까. 하지만 아이는 안락하고 따뜻한 침대에 안전하게 누워 있다. 테오, 내 사랑, 사랑하는 내 남편, 내가 저 아이를 잘 돌볼게요. 내 온 힘을 다해 보살필게요. 당신을 생각하는 것만으로도 나는 힘을 얻어요. 때로 내 힘이 달릴 때도 당신을 생각하면 도움이 될 거예요. 오, 당신 영혼이 우리와 함께, 우리 가까이 있다고 생각할 수만 있다면 얼마나 좋을까요! 사랑하는 당신, 왜 그렇게 빨리 우리를 떠났나요? 우리에겐 당신이 너무나도 필요하고, 나는 너무나도 당신을 사랑해요. 당신은 나를 더 나은 사람으로 만들어주었지요. 나는 이제 어떻게 될까요![64]

하지만 요는 그런 감정에 너무 오래 빠져 있을 수만은 없었다. 해야 할 일이 그녀를 기다리고 있었다. 탕기가 그주에 편지를 보내 자신에게 위탁된 회화 7점을 가능한 한 좋은 가격에 판매하려는 중임을 알렸다. 반 고흐의 가장 후기 작품들이었다. 600프랑이라는 가격을 들은 구매자 대부분은 너무 비싸다며 그 작품들을 각 300~400프랑에 구매했다. 탕기는 요에게 가격을 낮출 의향이 있는지 물었다.[65] 탕기와 마찬가지로 올덴제일 역시 가격 책정에 대해 요의 생각을 물었다.[66] 가격을 정한 후 그 입장을 견지할지 결정하기란 매우 복잡했을 것이다. 아는 화가들에게 조언을 구했을 수도 있지만 실제로 그렇게 한 흔적은 남아 있지 않다. 오늘날도 그렇듯 흥정은 있기 마련이었고, 요는 적당한 가격 책정을 조심스럽게 모색했다.[67] 작품들이 로테르담에 도착했을 때 올덴제일은 일부에

작은 구멍들이 나고 모퉁이 세 곳이 찢어졌음을 발견한다. 이후 그녀는 종종 어떤 작품 상태가 좋지 않을 때면 당황했다. 그 역시 요가 어떤 식으로든 입장을 밝혀야 하는 문제였다.

빈 센 트 의 편 지 정 리

편지를 옮겨 쓰는 것만도 힘든데 날짜순으로 정리하기는 특히 더 복잡했다. 빈센트 반 고흐는 대개 편지에 날짜를 쓰지 않았기 때문이다. 요는 편지에 연필로 번호를 매겼고, 우리는 원본에서 그녀가 번호를 지우고 수정하고 거듭 수정한 것을 볼 수 있다. 편지 한 통을 이루는 여러 쪽을 확인하는 것도 대단히 힘든 퍼즐 맞추기였다. 어디에도 맞아떨어지지 않는 페이지가 있으면 거기에는 또 별도로 번호를 매겼다.[68] 요가 사촌 얀 스트리커르에게 편지를 보내 반 고흐가 생전에 열정적으로 이야기하던 프랑스 역사학자, 쥘 미슐레의 책을 부탁하자 그는 요에게 『사제, 여성, 가족에 대하여Du prêtre, de la femme, de la famille』(1845) 를 보낸다. 그런데 요가 실제로 찾던 책은 『사랑L'Amour』이었다. 빈센트가 테오에게 보낸 초기 편지 중에 이런 내용이 있었기 때문이다. "그 책은 내게 일종의 계시였다."[69] 요는 그런 책에 큰 가치를 부여했고, 편지를 정리하면서 거론된 책을 찾아 읽는 데서 힘을 얻었다. 테오는 그녀 삶 모든 면에서 강한 존재감을 드러내며 남아 있었다. 요는 파리에서 함께 쓰던 친숙한 이불을 덮고 잤다. "마치 그와 다시 함께하는 것처럼 말로 설명하기 힘든 기쁨을 느꼈다."[70] 그리고 반 고흐 작품을 보고 열광했던 화가 얀 페르카더와 폴 세뤼시에가 요를 찾아왔다. 두 사람의 반응은 정말 그녀가 원하던 것이었다. 페르카더는 요에게 편지를 보내 그들이 "새로운 미술을 위해 헌신적으로 싸운 사람의 아내"를 만나고 싶다고 전했다.[71] 다음날 요는 암스테르담 화가협회 '예술과우정'에 가는데, 필흐리가 그랬듯 이곳에서도 반 고흐 감상회를 개최한다. 총무인 얀 힐레브란트 베이스뮐러르가 요에게 드로잉을 보내달라고 부탁했었다.[72] 그녀는 그 일을 일기에 이렇게

기록했다.

> 내가 작품을 보았으면 한 사람들이 모두 왔다. 브레이트너르, 이스라엘스, 비천,
> 얀 펫, 얀 스트리커르, 케이 포스, 마르타 V. 에이던 등이 왔고 사람들로 만원이
> 었다. 그리고 모두 작품을 좋아했다…… 이제 나는 편지 작업에 열심히 성실하
> 게 매달릴 것이다. 바쁜 여름 시즌이 시작되기 전 준비를 마쳐야 한다.[73]

　　행복한 순간 쓴 이 글은 지나치게 낙관적이었다는 게 판명되었다. 실제로
작업이 그 단계에 이른 것은 몇 년 후였기 때문이다. 요는 그래도 3월 초 며칠
동안, 모든 남는 시간을 쏟아부어 편지를 날짜순으로 정리하고 옮겨 적었다. 그
작업을 통해 그녀는 점점 더 반 고흐 형제를 가깝게 느꼈고, 서로를 너무나 잘
이해한 두 형제의 "무한한 사랑이 넘치는 따뜻하고 훌륭한" 관계를 이해하게 되
었다. 편지의 모든 문장을 읽으며 요는 테오를 떠올리고 울곤 했다. "당신 영혼
이 내게 계속 영감을 주기를. 그러면 모든 일이 다 잘되고 우리 아이도 그럴 겁
니다. 빈센트에 관한 책을 누가 쓰겠어요?"[74] 편지를 읽으며 요는 테오의 영감에
힘입어 계속 앞으로 나아갔다. 요는 반 고흐 작품 감상회에 이어 '예술과우정'을
통해 반 고흐를 대표하는 전시회를 열고자 하지만 실망스럽게도 그 제안은 거
절당한다.[75] 이때 요는 자신의 목표를 혼자 힘만으로는 성취할 수 없다는 사실
을 깨달았던 것 같다. 그녀는 자신의 과업을 옆에서 평생 지지해줄 적합한 사람
들을 찾아나서기 시작한다.

얀 펫, 얀 토롭,
리하르트 롤란트 홀스트와의 만남

요가 어렸을 때 유스튀스 디르크스와 알리다 크라위서는 그녀를 가족처럼 아꼈다. 요와 그들의 딸 아나는 HBS를 같이 다니며 친구가 되었다. 1883년 아나가 순수미술을 공부하기 위해 암스테르담에 있는 네덜란드 국립미술아카데미로 갔을 때 얀 펫 역시 그곳 학생이었다.[1] 아나와 얀은 1884년 약혼했고 1888년 8월 결혼한 후 뷔쉼의 항구 근처로 이주했다.[2]

요와 아나의 우정은 매우 깊었다. 1885년 여름, 요는 당시 헤이그에 살던 디르크스 가족 집에 머물렀고, 아나와 새벽 5시까지 누워 이야기를 나누기도 했다.[3] 아나는 결혼 직후 임신을 했기에 1889년 당시 임신중이던 요에게 임신, 분만, 출산 후 몇 주 등의 경험과 정보를 반복해서 전했다. 어떤 문제들은 두 여인 사이에서 비밀로 지켜졌다. "네 남편이 읽으면 절대 안 돼. 하지만 난 이 아기가 너무 자랑스러워. 난 모유 수유를 할 수 있을 거야. 잘 준비하고 있거든."[4] 아나는 아기 젖 물리는 법에 대해 쓰며 요에게 브랜디를 적신 천을 가슴에 올리고 하루에 몇 번씩 마사지를 하면 아기가 수월하게 젖을 빨고 통증도 덜할 거라고 조언했다. 요는 앞으로 다가올 상황에 대해 전혀 알지 못했고 이런 조언을 해주는 것은 분명 친구의 일이었다. 진통이 시작되던 날 밤 요는 아를에 있는 빈센트에게, 그리고 가장 친한 친구에게 편지를 썼다. 아나는 요가 겪을 일을 잘 알

아나 디르크스, 연대 미상.

얀 펫, 「자화상」, 1884.

있기에 공감하며 격려해주었다. 아나는 그동안 출산의 고통에 대한 자신의 두려움에 상당히 솔직했었다.

그들은 늘 연락을 주고받았다. 아나와 얀은 테오가 아프다는 소식을 들었을 때도 응원의 편지를 보냈다.[5] 앞서 보았듯이 테오가 위트레흐트 정신병원에 입원했을 때 아나는 요에게 뷔쉼으로 와서 함께 지내자고 강력하게 권하기도 했다. "얼른 여기로 와. 그러겠다고 약속해줘."[6] 그리고 얼마 후 우리가 알다시피 요는 뷔쉼으로 이사한다.

얀 펫은 깨달아야만 한다

아나와 요는 깊은 생각을 계속 공유했지만, 내성적인 얀과의 관계는 좀더 복잡했다. 그와는 진정한 친구가 되지 못했지만 요는 얀에게 반 고흐 작품의 가치를 알리겠다고 마음먹는다. 요는 일기에 "그가 반 고흐 작품들을 좋아할 때까지 노

력할 것이다"라고 단호하게 썼다.[7] 얀은 1889년 말, 파리에 있는 요와 테오의 아파트를 방문해 빈센트의 회화와 드로잉을 보았지만 작품의 급진적 성향을 존중하지 못했다.[8] 요는 얀과 공개적으로도, 개인적으로도 논쟁을 벌이곤 했고 그러고 나서야 그의 마음을 바꿀 수 있었다.

1890년 봄, 펫 부부는 빌라헬마에서 불과 몇백 미터 떨어진 파르클란의 빌라옵덴아커르로 이사했다.[9] 그들이 바로 옆으로 오면서 요는 많은 사람들과 새로운 인맥을 쌓는데, 특히 1880년대 문학운동의 대변지인 『더니우어 히츠』와 관련된 이가 많았다. 요는 펫의 집을 "문화의 중심"이라 불렀다.[10] 얀은 『더암스테르다머르』에 미술 관련 글을 쓰며 많은 분야를 다루고 신미술을 열정적으로 옹호했다. 『더니우어 히츠』 기고가들과 1880년대 문학운동가들 가운데에서 그는 자신의 세계관을 가다듬고 미술, 문학, 비평 능력을 발전시켰다. 얀은 아나에게 편지를 써 아름다움에 대한 자신의 가치관과 야망을 길게 이야기했다.[11] 얀은 느낌, 감정, 분위기에 초점을 맞추어 글을 썼으며 문체는 서정적이고 환기적이었다. 그 자신만의 미술에 성실하게 접근하여 거의 장인처럼 작업했다.[12] 요는 그의 스물여덟 살 생일 파티에서 그를 관찰한 후 이렇게 썼다. "얀은 많은 이야기를 했으나 경직된 사람이어서 유쾌하지도 개방적이지도 소탈하지도 않았다. 그가 말할 때 때로는 매우 인위적인 무언가가 느껴졌다."[13] 요 역시 조용하고 다소 수줍어했으며, 생각은 종종 이리저리 헤매었다. 그녀는 그런 모임의 일부가 되길 간절히 바랐지만 그 모든 지식인 가운데에서 편안할 수 없었다.

처음에 얀은 반 고흐의 작품을 어떻게 이해해야 할지 몰랐고, 그런 점에서 에밀 베르나르에게서 동지 의식을 느꼈다고 믿었다. 1891년 7월 26일 『더암스테르다머르』에 기고한 글에서 얀은 베르나르가 반 고흐를 "독창적인 화가"로 여기지 않았으며 그의 회화 상당수를 미완성으로 생각했다고 쓰고 있다. 이에 요는 미완성이 아니라고 강력하게 부인했다. 1891년 8월 9일 요는 『더암스테르다머르』 편집진에게 편지를 보내 베르나르의 언급을 인용하며 그가 얼마나 반 고흐의 작품을 높이 평가했는지 알린다. 한 달 후, 분개한 얀은 편지로 반론하는데,

그는 요가 미술비평을 전혀 이해하지 못하며 편견에 빠졌다고 여겼다. 화가의 의도를 성취와 혼동해서는 안 된다고 단언하며 요의 "우스꽝스럽고 의기양양한 결론"을 조롱하기도 했다. 그러자 요는 "V씨는 빈센트에 대한 의견이 같은 사람을 찾는 가운데 오히려 그를 매우 존경하는 사람을 발견했으니 유감이다"라고 썼다.[14] 이 논쟁으로 두 사람 관계에 금이 간 것은 어쩔 수 없는 일이었다. 펫은 요가 빈센트에 대한 존경을 강요한다고 생각하면서 요의 "희미한 재촉"이 두렵다고, "자신을 불쾌하게 한다"고 말했다.[15]

요에게 가장 간절하게 우정이 필요한 시기에 긴장이 이어졌다. 1892년 4월 그녀는 일기에 얀이 "예전에 쓰던 가라앉고 흐린 색깔을 완전히 버리고 강렬한 색채를 사용해" 새로운 그림을 그렸다고 썼다. "빈센트 덕분인데, 그는 그 점을 인정하지 않을 것이고, 그 때문에 나를 피한다"라고도 덧붙였다. 그리고 이렇게 잇는다. "그가 내 친구였으면 좋겠다. 나는 감히 그를 완전히 신뢰하고 싶다!"[16]

그러나 당시에는 도저히 그럴 수 없는 상황이었다. 요가 「사이프러스」 가격 인하를 거절했을 때 얀은 소위 열혈 팬을 대리한다면서 그녀에게 "문 위에 걸린 그 작은 풍경화"를 팔지 않겠느냐고 물었다.[17] 그는(처음에는 자신임을 숨겼다) 125길더를 제시하는데 요가 생각하기에 금액이 너무 낮았다. 그런데 알고 보니 이 익명의 구매자가 다름 아닌 얀 펫이었고 그는 이후 이렇게 실토했다. "당신이 적절한 가치를 매기는 것을 비난하지는 않지만 그 이상 낼 수 없다는 건 당신도 이해할 겁니다. (……) 그러니 내가 훌륭한 작품이라 여기며 기뻐한다 해도 그렇게까지 이상적이라고 생각하지는 않는다는 사실을 당신도 알 테지요."[18]

요는 반 고흐 작품의 가치에 대해 그와 몇 주 동안이나 토론을 벌였다. 그러는 내내 요는 두 사람 "의견이 너무 달라 불쾌"해질 수밖에 없음을 깨달았고 그가 자신을 무시할 만한 존재로 여긴다고 생각했다. 그녀는 19세기 남성 위주 세계에서 자신의 위치를 너무나 잘 알기에 체념하며 이렇게 썼다. "우리 여성은 주로 남편에 의해 만들어진다!"[19] 그러나 점차 무언가 변하는 듯했다. 얀은 판

에이던이 편지 편집을 돕고 싶어하는 것을 알고 자신도 돕겠다고 나선다.[20] 그는 곧 완전히 뒤바뀌어 미술비평가로서, 그리고 작가이자 화가로서 반 고흐의 가장 중요한 옹호자가 된다(요한 하위징아는 얀이 네덜란드에서 반 고흐 평가를 고양한 사람이라 주장하지만 그건 너무 후한 점수를 준 것이다).[21]

요가 얀 펫에게 보낸 놀라울 정도로 솔직한 편지를 통해 두 사람 관계를, 그리고 반 고흐의 편지가 요에게 미친 영향을 상당 부분 알 수 있다. 그녀의 글('또다른 작은 서한')이 시작되는 문장에서 우리는 뷔쉼 가정부들이 두 집 사이를 바쁘게 오가며 편지를 전달했음을 추측할 수 있다.

당신에게 또다른 짧은 서한을 쓸 수밖에 없습니다. 할말이 있을 때 나는 말보다 글이 더 수월합니다. 당신도 그 편지들이 아주 좋다고 생각한다니 기쁩니다. 당신이 좋아할 줄 알았다니까요! 하지만 이제 묻고 싶네요. 편지들 중 가장 짧고 중요하지 않은 '나는 그것들을 꿈꾼다'만 읽었는데도 그렇다고 하니, 내 기분이 어땠을지 상상해보세요! 나는 테오가 병으로 쓰러지는 순간부터 그 편지들과 살았습니다. 집에 홀로 있던 외로운 저녁…… 처음으로 나는 편지 뭉치를 집어들었어요. 편지들에서 그를 찾을 수 있다는 걸 알았으니까요. 그리고 이후로 저녁마다 나는 그 큰 불행 속에서 편지를 위안으로 삼았어요.

그때만 해도 빈센트를 찾지는 않았어요. 테오만 찾아다녔어요. 한 단어, 한 단어, 그와 관련된 것들, 그것들을 열망하며 편지를 읽었지요. 단지 머리로 읽은 것이 아니라 내 영혼 전체가 온전히 거기 흡수되었더랬지요. (……)

편지들을 읽고 또 읽으니 마침내 빈센트라는 존재가 내 앞에 선명하게 보였어요. 그리고 이제 네덜란드로 온 후 그 위대함을 확신해요. 그 고독한 화가의 인생이 얼마나 헤아릴 수 없이 지고한지. 그런데 빈센트와 그의 작품에 대해서는 어딜 가나 무심함과 마주해야 했죠. 그 점에 대해 내가 너무 예민하다고 아직도 날 비난하나요. A지에 실렸던, 비난받았던 그 짧은 글 말이에요.[22] 당신은 내가 그저 내 이름을 싣고 싶어했던 거라 했지만 그게 아니란 걸 이젠 이해하나요?

빈센트를 거부하는 세상 전체와 그 극도로 부당하다는 느낌을 이야기했다는 사실을? 이제 기회가 있으니 이야기하고 싶은 것이 하나 있습니다. 때로 참 상황이 나빴습니다. 작년 빈센트 사망 일주기가 어땠는지 나는 기억합니다. 집에 있는 것이 견딜 수 없어 늦은 밤 밖으로 나갔어요. 비바람이 치고 짙은 어둠뿐이었어요. 그런데 어딜 보나 집집마다 불빛이 흘러나오고 사람들이 함께 다정하게 앉아 있더군요. 너무나 버려진 느낌이 들었어요. 그리고 그때 처음으로 빈센트가 어떤 기분이었을지 이해했어요. 모두가 그에게서 등돌렸던 그 시절, "지상에서 그를 위한 자리는 없었던 것"만 같았겠지요. 그리고 당신이 그날 저녁 나를 비난했을 때, 내가 그의 명성에 해를 끼쳤다거나 내가 진심으로 그의 작품을 사랑할 리 없다고 말했을 때 나는 너무나 큰 상처를 입어 그 고통에 쓰러졌습니다. 당신을 탓하려는 것이 아니라, 빈센트가 내 삶에 어떤 영향을 미쳤는지 당신도 느꼈으면 해서랍니다. 그는 내가 내 삶의 질서를 되찾도록, 그래서 내 안에서 평화와 평온을 발견할 수 있도록 도왔어요. 평온, 테오와 빈센트 모두 가장 좋아했던 단어이자 궁극적인 목표로 삼았던 무엇이기도 하죠.[23] 나는 그 평온을 찾았습니다. 이 길고 외로운 겨우내 불행하기만 한 건 아니었어요. "슬펐지만 그래도 늘 기쁨을 느꼈다." 이 또한 내가 이제야 이해하는 그의 말 중 하나입니다.[24] 내가 많은 일을 미숙하게 처리한 것은 사실이지만 그렇다고 당신에게 비난받아야 할 만큼은 아닙니다. 그때 나는 정말이지 혼자였고 할 수 있는 한 최선을 다했거든요! 나는 그냥 이 이야기를 다 털어놓고 싶었을 뿐이에요![25]

요는 자신의 감정을 숨길 줄 모르는 사람이었고, 반 고흐가 그녀에게 엄청난 의미를 지녔다는 주장 역시 명백한 진실이었다. 그녀는 화가 반 고흐의 이름을 확고히 하고 그가 살면서 치러냈던 싸움을 세상에 알리기로 굳게 결심한다. 얀은 시간을 내어 반 고흐의 자화상들을 면밀히 살피면서 그 그림들을 더욱 높이 평가하기 시작한다. 1892년 3월 27일 『더암스테르다머르』에 기고한 글을 보면 그가 빈센트를 진정 화가로 받아들였음을 분명히 알 수 있다. 요는 이 공적

인 인정에 매우 기뻐했다. 그녀가 얀에게 빈센트의 편지를 읽어보라며 준 것은 그에 대한 가장 큰 신뢰의 증거였고, 그녀는 이를 두고 "내게 존재하는 가장 신성한 면이며 당신 이전에는 그 누구에게도 내보이지 않았던 것"이라고 말했다.[26] 편지를 건네줄 때 그녀로서는 참 힘들었다는 말도 하고 싶었을 것이다(그 뭉치에 편지가 몇 통 있었는지는 확실하지 않다). 요는 종종 사람과 직접 대면할 때보다 종이를 통해 자신을 더 잘 표현할 수 있었다.

반 고흐의 작품 가치에 대한 다툼은 멈추었지만 그것이 끝은 아니었다. 그들은 반 고흐에 대한 관점에서만 부딪치지 않았을 뿐 성격은 서로 아주 달랐다. 얀은 자신이 자존심 강하고 "지적인 면에서 자부심이 강하다"는 점을 인정했다.[27] 두 사람의 길은 여러 번 교차했지만, 다소 오만한 얀과 사교성 없는 요의 관계는 결코 가까워지지 않았다. 요와 아나가 친밀한 것과는 너무나도 달랐다.

빈 센 트 의 작 품 이 인 정 받 기 시 작 하 다

핏 불러 판 헨스브룩은 1891년 화가들이 모여 새로이 설립한 '헤이그미술협회'에서 전시회를 열 수 있도록 기획해보자고 요에게 제안했다. 그녀가 드로잉 포트폴리오를 임대해줄 수 있다면 동료 회원인 테오필 더복과 피터르 더요셀린 더용에게 좋은 아이디어임을 설득해보겠다고 덧붙였다. 판 헨스브룩은 테오의 친구였고 요와도 자주 연락했다.[28] 헤이그미술협회의 자유주의적 접근 방식은 진보적 미술에 기회를 제공했고 현대미술에도 마찬가지였다. 화가들과 미술 애호가들에게 반 고흐 작품을 소개할 완벽한 기회였다. 전시회는 1892년 5월과 6월 열렸다.[29]

요는 주도권을 쥐고서 화가 마리위스 바우어르의 중개를 통해 더복에게 편지를 보냈다.[30] 그러자 더복과 마찬가지로 헤이그미술협회 설립자인 얀 토롭이 작품을 고를 수 있을지 물어왔다.[31] 그는 또한 레뱅 회원이기도 해서 유럽 아방가르드 회화를 잘 알았고 신인상주의를 네덜란드에 소개하는 데 중요한 역

할을 했다. 이삭손처럼 그도 요에게 미술상들을 소개해주었을 것이다. 토롭은 판 에이던에게 반 고흐의 삶과 작품에 대한 소박한 책자를 만들어달라고 부탁하며 테오에게 보낸 편지 일부를 인용하고, 가능하면 예전에 『더니우어 히츠』에 기고한 글도 함께 넣어달라고 덧붙였다.[32]

반 고흐의 중요성을 알리는 이 초기 단계에서 얀 펫과 토롭만이 중심 역할을 한 것은 아니었다. 리하르트 롤란트 홀스트도 이 시기 요에게 의미 있는 인물이었다. 반 고흐의 작품이 색채와 표현의 정수라고 본 그는 깊은 감동을 받았으며, 반 고흐의 작품을 단순히 그의 삶의 드라마를 나타낸 삽화나 정신질환 증상으로 여기는 사람들을 혐오했다. 그는 이러한 관점을 『더암스테르다머르』에 기고하기도 했다. 그러자 요는 반 고흐에 대한 경탄을 과감하고 공개적으로 인정하지 않은 것은 유감이라는 편지를 그에게 보냈다. 롤란트 홀스트는 이 편지에 대응하지 않았다고 토롭에게 말하며 요를 낮춰 보는 태도를 취했다.

> 반 고흐 부인은 아름다운 여인이나, 자신이 제대로 이해하지 못하는 것에 열광하는 사람들을 보면 불쾌하다. 감상적인 것에 눈이 가린 채 여전히 순수하게 비판적일 수 있다고 믿다니. 여학생이나 할 철없는 소리에 불과하다. (……) 반 고흐 부인은 가장 과장되고 감성적인 것, 자신을 가장 많이 울게 한 작품이 최고라 생각할 것이다. 그녀는 자신의 슬픔이 빈센트를 신으로 만들었다는 사실을 모른다.[33]

요는 초심자 취급을 받으며 무시당하곤 했는데, 자기 의견이 확고하고 독립적인 여성에게 남성들이 익숙하지 못했다는 사실도 이러한 태도에 영향을 미쳤을 것이다. 롤란트 홀스트는 성가서하면서도 헤이그 전시회 관련 글을 쓰겠노라, 그 글에서 반 고흐에 대한 자신의 찬양을 두려움 없이 "아주 공개적이고 노골적으로" 선포하겠노라 요에게 약속한다.[34] 그 글에는 아무 내용도 없었지만, 요는 가을 주요 전시회를 준비하는 과정에서 롤란트 홀스트에게 도움을 받

는다.

반 고흐 작품에 대한 긍정적인 반응들이 나오자 용기를 얻은 요는 영업사원처럼 문을 두드리기 시작했다. 그녀는 암스테르담 칼베르스트라트의 엘버트안판비셀링갤러리를 방문했다. "아주, 아주 훌륭한 작은 그림 한 점을 보여주었더니 몇 작품을 위탁받고자 했다. 큰 승리다!"[35] 엿새 후 그녀는 "직접 가지고 갔던 포플러나무들과 두 작은 분홍빛 인물" 회화에 125길더를 제안받는다.[36] 요는 그 가격이 너무 낮다고 판단한 것이 틀림없다. 문제의 그 작은 그림인 「사이프러스와 두 여인」(F 621/JH 1888)은 한 번도 그녀의 컬렉션을 떠난 적이 없었기 때문이다.

같은 달, 로테르담 올덴제일갤러리에서 반 고흐의 회화와 드로잉 20점을 전시했다. 요는 대단히 기뻐했는데 특히 많은 언론에서 다루었기 때문이다. 그런데 올덴제일은 드로잉 한 점에 400~500길더는 "너무 높은" 가격이라는 의견을 전했고, 이에 요는 로테르담으로 가서 그와 값을 논의하고 전시회를 관람했다. 전시에 걸린 드로잉들은 돋보였지만 회화는 흉한 액자 때문에 썩 좋아 보이지 않는다고 요는 생각했다.[37] 올덴제일은 드로잉 「요양원 정원의 한 모퉁이」(F 1505/JH 1697)를 100길더에 판매했다.[38]

1891~92년 겨울, 요는 많이 지치고 힘들어하다 3월 말이 되어서야 그해 처음으로 어린 아들과 함께 정원에 조용히 앉아 꽃을 피우는 귀룽나무와 매자나무 가지, 지빠귀의 노래를 즐길 수 있었다. 테오의 어머니가 몇 주 다녀갔고, 요는 그녀에게서 "테오의 한 조각"을 보며 다시 다른 누군가와 함께 사는 일이 얼마나 힘들지 생각했다.[39] 하숙집 운영도 첫해보다 훨씬 번거롭다 느꼈는데, 그 때문에 편지 필사와 초록 작업을 당분간 미뤄둔 채로 지냈다. "너무 무리한다"고 느꼈기 때문이다.[40] 그동안 그녀는 상당히 많은 편지를 시간순으로 정리했고, 생레미 시절 편지들이 없다는 사실을 발견했다. 알베르 오리에가 빈센트의 전기를 쓰기 위해 테오에게서 빌려갔던 것이다. 요는 편지를 돌려달라고 요청한다. "너무나 중요한 시기이고, 그 편지들 외에는 빠진 것이 하나도 없습니

다. 나는 지금 그 편지들을 출간할 준비를 하고 있어요." 그때 이미 요가 편지 출간을 분명히 원했다는 사실은 명백하다. 그러나 실제로 편집본이 출간되기까지는 22년이 걸렸다. 그녀는 반 고흐의 작품이 관심을 받는 것에 행복해했고, 그 안에서 자기 몫이 무엇인지 너무나 잘 알았다. "남편과 빈센트를 추억하기 위해 내가 할 수 있는 유일한 일이다."[41]

한편 요는 가까운 지인들에게 반 고흐를 홍보하는 일에 열심이었다. 얀 펫에게 상당히 많은 편지를 읽어보도록 하고, 토롭과 함께 헤이그 전시회를 준비했다. 토롭은 "당신이 회화 전부를 마운팅하게 해서 기쁩니다. 그럼 나는 이제 나무 액자를 찾아보겠습니다"[42]라고 전했다. 4월에는 르바르크드부트빌갤러리에서 에밀 베르나르가 기획한 반 고흐 회화 전시회가 열렸다. 모두 16점이 걸렸고, 요는 파리에 가서 그 전시회를 직접 보았다.[43] 베르나르는 작품 사진 12점을 의뢰하고 판매해 전시회 비용을 충당하자고 제안하는데[44] 작품을 더 많은 사람들에게 알릴 의도에서 나온 행동이기도 했다. 파리에서 베르나르와 대화를 나눈 후 요는 이 길을 계속 나아갈 용기를 얻는다.

그 모든 수고 중에도 요는 결혼기념일에는 잠시 일을 멈추고 자신이 무엇을 놓치고 있는지 생각에 잠겼다.

아들에 대한 내 사랑은 무한하다. 그러나 그것만으로는 충분하지 않다. 매일 아이는 한 발씩 내게서 멀어져가고 점차 독립적이 되어간다. 그는 나를 점점 덜 필요로 한다. 사실 좋은 일이고, 그렇게 되어야만 한다. 하지만 내 곁에는 불쌍한, 불만으로 가득한 심장만이 남았다. 내 심장은 여전히 너무나 많은 것을 원한다. 욕망이 너무나 크다…… 이제 전부 끝인 걸까?

전보다 자주 겪진 않았지만 "지루하고 암울한 날들, 공허한 날들"은 여전히 있었다.[45]

그래서 이 시기 그녀는 더욱 글을 다시 쓰기 시작해야겠다고 느낀다. 요는

종종 문학적인 관점에서 상황을 보곤 했다. 여동생 베치와 아피어 더랑어가 각자 소프라노와 바이올리니스트로 참여한 콘서트를 본 뒤 요는 그 분위기에 감돌던 무언가를 언어로 포착하려 노력했다. 더랑어를 "형언할 수 없을 만큼 에너지와 힘이 넘치고, 중국인처럼 살짝 곡선을 그리는 눈은 예리한데 오달리스크나 스핑크스 같은 어떤 나른함도 있었다"고 묘사하기도 했다. 이 글을 쓰기 전 그녀는 "내가 과연 펜으로 독창적인 것을 쓰는 법을 배울 수 있을까? (……) 내 안에는 항상 그런 소망이 휘젓고 소용돌이친다"[46]며 얼마간 고민했었다. 그녀는 다시 조지 엘리엇의 삶과 글을 살피며 자신에게 울림을 주는 많은 것을 발견하고자 했다. "창조를 향한 욕구, 하지만 슬프게도 그 창작은 아마 절대 내게 오지 않을 것이다."[47] 이는 독서에 대한 사랑에 다시 불을 붙이는 계기가 되었고, 요는 알프레드 드 뮈세의 전기와 위스망스의 소설 『결혼생활En ménage』 등의 책을 열심히 읽었다.

헤 이 그 와 안 트 베 르 펜 의 반 고 흐

1892년 5월 16일에서 6월 6일까지 헤이그미술협회에서 열린 반 고흐 전시회에는 회화 45점, 드로잉 44점, 석판화 1점이 걸렸다. 파사주 내 카페리허 위층 전시실 세 개를 활용해 반 고흐 작품을 두루 소개한 이 전시는 요의 오랜 소망이었지만 그녀는 토롭의 레이아웃에 전적으로 만족하지는 않았다. "훌륭하지는 않았다. 노력이 충분했던 것 같지는 않지만 그래도 그림을 볼 공간과 빛이 충분했고 그러면 되었다."[48] 요는 빌레민 반 고흐와 개관식에 갔고, 요제프 이스라엘스와 즐거운 대화를 나눴다. 그는 태양처럼 그리기 불가능한 것을 표현한 반 고흐의 노력을 리하르트 바그너의 대담하고 선구적이며 예술적인 노력에 비유했다. 전시회를 본 후 요는 빌레민과 레이던으로 가서 하룻밤 머물렀다.

전시회 카탈로그를 보면 작품 상당수가 판매용은 아니었다. 이는 요가 평생 활용한 영리한 전략이다. 판매용과 소장용인 유명 작품들을 함께 전시함으

로써 그녀는 반 고흐 작품에 정당한 대우를 하는 동시에 방문객의 구매 욕구를 자극했다. 그녀는 처음부터 소장할 회화와 드로잉을 명확히 구분했다. 여기에는 「화가로서의 자화상」(F 522/JH 1356), 「꽃이 핀 작은 배나무」(F 405/JH 1397), 「아몬드꽃」(F 671/JH 1891), 그리고 「꽃이 핀 과수원」(여러 버전이 있음) 등이 포함되었다. 요는 헤이그에서 270길더에 판매된 「폭풍 후 밀밭」(F 611/JH 1723)의 구매자 이름을 궁금해했고, 그 사람이 덴마크 화가 요한 로더임을 알게 된다.[49] 테오필 더복에 따르면 이 전시회는 상당한 논쟁을 불러일으켰고, 마지막 순간 얀 펫은 『더암스테르다머르』에 미술 애호가라면 이 전시회를 놓치지 말라고 썼다.[50]

지인들 모두가 각자 일에 전념할 때면 요는 외로움을 느꼈다. 하숙 일이 기분을 나아지게 하지는 않았다. "언제나 식사를 마련해야 하고, 하녀들에게 화를 내야 한다. 이게 내가 주로 하는 일 두 가지다."[51] 요는 어린 빈센트의 미래에 대해 자주 생각했다. 1891년 12월 리스 반 고흐가 예안 필리퍼 뒤 크베스너 판 브뤼험과 결혼 후 임신했다는 소식을 듣고 요는 마음속으로 아이가 딸이기를 바랐다. "만일 아들이면 테오라고 부를 텐데, 마음에 들지 않는다. 내 아들 빈센트가 장차 낳을 장남 이름을 테오로 지을 것이다."[52] 그런데 리스는 1892년 11월 20일 아들을 출산했고 이름을 테오도러라고 짓는다.

한편 반 고흐의 작품은 점점 더 널리 알려졌고, 바라던 눈덩이 효과가 일어난다. 4월 벨기에 화가 헨리 판 더펠더가 얀 토롭을 통해 요에게 안트베르펜 미술협회가 여는 첫 전시회에 반 고흐 작품을 임대할 수 있을지 문의해왔다. 브뤼셀의 레뱅이 주관한 것과 같은 전시였다. 젊은 화가들이 반 고흐를 그들 세대에 포함하고자 했고 요는 그 생각이 마음에 들었다.[53] 그 기회를 붙든 요는 작품 7점을 헤이그에서 안트베르펜으로 보내는데, 이는 헤이그미술협회에는 대체 작품을 제공해야 함을 의미했다. 더복은 그녀에게 편지를 써 원래 계약과 달라졌지만 간극을 메워주어 기쁘다고 전했다.[54] 이렇게 해서 1892년 5월과 6월 안트베르펜 고╬미술관에 회화 9점과 드로잉 3점이 전시된다. 레뱅 전시회에서도 그랬듯 몇몇 깨인 소수를 제외한 대중은 반 고흐 작품에 불쾌해하고 아연실색하

기도 했다.[55]

　6월, 요는 암스테르담대학교 개교기념일을 맞아 '예술과우정'에서 주관한 〈현대 네덜란드 회화〉전 개관식에 참석했다. 얀 펫과 후일 저널리스트가 된 요한 앙케르스밋이 반 고흐의 회화 「분홍 복숭아나무」(F 404/JH 1391)와 「비」(F 650/JH 1839)를 선택했는데, 요는 못마땅했지만 아무 말도 하지 않았다. 예술과우정을 통해 반 고흐 단독 전시회를 열고 싶었기 때문이다.[56] 전시회는 성공적이었고, 5주 반 동안 유료 방문객 3993명이 전시회를 찾았다.[57]

　요는 불안해하며 초조함과 동요와 싸우려 애썼다. 어린 빈센트와 행복한 시간을 보낸다면 좋겠지만 종종 서글픔과 외로움을 느끼며 테오의 죽음에 침잠했다. 이럴 때 요가 자신을 다스리는 방법은 좀더 객관적으로 주변을 묘사하려 노력하는 것이었다.[58] 한편 그녀와 아나 펫디르크스는 르네상스 미술을 열심히 공부했다. 그들은 에밀 올리비에의 『미켈란젤로Michel Ange』 전기를 읽는데, 그렇게 함께 공부하는 저녁이 요에게는 도움이 되었다. 그녀는 다시 한번 이렇게 바람을 표현한다. "글을 쓰고 싶은 소망이 그 어느 때보다 강해진다. 이제 훨씬 더 선명하게 보고 느낀다…… 창작 욕구가 너무나 강렬해 더는 무시할 수 없는 때를 기다려야 한다." 연습 삼아 그녀는 일기에 하숙집 손님 한 사람을 묘사해보기도 했다.[59]

　빌라헬마를 방문한 빌레민과 즐거이 지내던 요는 마리 멘싱과 리너 리르뉘르라는 두 여성을 알게 된다. 리르뉘르는 그해 여름 하숙집에서 방 하나를 빌려 머물렀다.[60] 멘싱과 그녀의 조카이자 여학교 교장인 리르뉘르는 빌라헬마를 떠난 뒤 편지를 보내 "어린 꼬마"와 노는 것이 행복했고 "동지애"를 느꼈다고 전했다.[61] 활동가인 멘싱은 1897년 캄펀에서 여성참정권협회(VVVK)를 공동 설립하고 여성 투표권 운동을 했다. 그녀는 사회민주주의와 페미니스트 성향 신문에 공동가사, 성 해방, 결혼 등을 주제로 글을 썼다.[62] 요는 적어도 1915년까지 그녀와 연락하고 지낸 듯하다. 멘싱과 토론하며 요는 사회주의자 피터르 트룰스트라, 플로르 비바우트, 헤르만 호르터르, 헨리터 롤란트 홀스트의 이상에 대

해 들으며 감동했다.

1892년 여름 내내 요는 우울함에 더해 귀가 먹먹하고 통증이 이어지는 증상을 겪었고, 8월 말에는 실제로 그 문제 때문에 간단한 수술을 받았다. 그녀는 혼자 사는 어려움을 실감하지만 당시 출간된 루이 쿠페뤼스의 소설 『희열: 행복 연구Extaze. Een boek van geluk』에 완전히 열중하기도 했다. "정말 오랜만에 책에 완전히 몰입했다. 마치 내 영혼을 읽고 쓴 글인 것만 같다. 너무 좋아서 작가에게 이 소설을 써준 것에 감사하고 싶을 정도다."[63] 요가 주인공과 강한 일체감을 느낀 것은 그리 놀랄 일이 아니다. 소설 속 세실러 판 에번 역시 서른 살이었고 18개월 전에 남편을 잃은 인물이었다. 두 어린 아들과 남겨진 세실러는 예민하고 우울하다. 그녀는 생각이 상당히 자유로우며, 계속되는 외로움과 자기 안의 공허를 두려워한다. 소설에서 세실러는 타코 크바르츠에게 이끌리는데 그에게서 어떤 자석 같은 매력을 느끼고, 두 사람의 사랑은 감정적인 신비주의로 발전한다. 신성한 공감 순간을 경험한 세실러는 두 사람이 함께 있을 때면 희열을 느낀다. 결말에서 타코는 그녀를 떠나지만, 세실러는 절망과 쓸쓸함에도 불구하고 자신이 경험한 행복에 감사한다.[64]

요와 소설 속 인물 사이에는 유사점이 많았다. 요 역시 늘 강렬한 인상을 경험했고 사랑할 누군가를 염원했다. 과거에 대한 생각과 상실감이 줄곧 뇌리를 떠나지 않았다. 사랑하는 능력 대부분이 질식해버린 것만 같았다. 그녀는 가장 큰 애정과 사랑을 어린 빈센트에게, 읽고 있는 책에, 고양이에게 쏟았다. "나의 풍성한 따뜻함이나 사랑, 그게 무엇이든 나는 오로지 아이에게 헌신한다. 아이에게는 아무리 많은 사랑도 넘치지 않는다. 그리고 고양이에게도. 내 작고 예쁜 검은 고양이, 네게 이렇게 애정을 느낄 줄은 몰랐단다."[65] 이 언급은 네덜란드 반려동물 역사에서 흥미로운 부분이기도 하다. 바로 정확히 이 시기에 중산층에서 고양이도 반려동물로 받아들이고 유대감을 키워가기 때문이다.[66]

요는 테오와 함께한 두 번의 생일, 그의 부재 속에 맞이한 지난 두 번의 생일을 돌아봤다. 요는 일기에 테오를 향한 편지를 남겼다.

테오, 여보, 내가 우리 어린 아들을 잘 돌보고 최선을 다해 모범이 될게요. 당신
에게 약속해요. 내 사람, 나의 남편, 내가 너무나 사랑하는, 정말로 사랑하는 그
대. 영혼으로 우리 곁에 머물러줘요. 사랑과 겸손과 소박함을 지닌 영혼, 난 그
영혼이 정말로 필요해요.[67]

우울감에 빠져 밤늦게까지 잠을 못 이룰 때면 요는 테오와의 편지를 다시
읽곤 했다. 따뜻한 위안을 너무나 갈망한 요는 이런 상황에서 남자가 창녀를 찾
는 이유까지 이해하게 된다.

오, 파리에서 테오가 왜 그렇게 지냈는지 이해된다. 불쌍한 사람, 얼마나 자주
불행했으며, 얼마나 위로를 찾아 헤맸을까. 결국 후회로 남을지라도. 우리 여성
은 견뎌야 하지만 그래서 아프고 비참하다. 그게 다 무슨 소용인가![68]

그녀는 독서를 통해 기분전환을 해보려 애쓰며 모리스 마테를링크의 『온
실Serres chaudes』(1889), 에드몽 공쿠르의 『화가의 집La maison d'un artiste』(1881), 폴
베를렌의 『행복Bonheur』(1891)을 읽었다. 베를렌의 시집을 읽은 것은 암스테르담
에 올 시인을 보러 갈 준비였을 것이다. 11월 8일과 9일 베를렌은 케이제르스흐
라흐트에 있는 메종쿠튀리에에서 자신의 작품을 낭독했다. 요는 그가 하는 말
이 거의 들리지 않았다고 일기에 씁쓸하게 기록했다. "그날 저녁 내가 (2길더 반
을 내고) 본 것이라고는 사람들 가운데 있는 그의 모습뿐이다."[69] 이렇게 실망한
후 그녀는 더이상 그런 행사를 자주 찾지 않았다. 차라리 생각이 자유로운 친구
들과 이야기하며 시간을 보내거나 그녀가 좋아하는 독서 램프 아래에 앉아 있
는 편을 선호했다. 그녀는 프레데릭 판 에이던의 『요하네스 피아토르—사랑의
책Johannes Viator—het boek van de liefde』(1892)을 읽었다. 이 소설의 주인공은 정신
적인 사랑에 뿌리를 둘 때만 육체적인 사랑을 받아들일 수 있다는 결론에 이르
는 인물이다. 이 책을 읽은 뒤 요는 일기에 "진정한 사랑을 경험한 사람은 누구

나…… 그것이 최고로, 유일한, 가장 큰 절대적 행복임을 이미 알 것이다. 무언가 선하고 위대한 것을 창조하려는 우리 안의 힘이기도 하다"라고 썼다. 그녀는 긍정적으로 생각하며, 사랑받는 아이란 "어머니가 천국에서 잉태한 아이"라는 쥘 미슐레의 구절을 인용하기도 했다.[70] 요는 판 에이던 같은 남성보다 여성이 사랑을 더 잘 이해한다고 믿었고 자신과 마르타 판 에이던, 그리고 쿠페뤼스의 소설 속 인물 세실러 판 에번에게서 그 점을 확인했다. 그녀는 판 에이던에게는 삶의 깊이가 결여되었다고 여겼다. 동시에 그가 요하네스 피아토르를 통해 여러 다른 사랑의 형태를 모색했다는 점에서 그의 소설이 좋은 책이라는 점은 인정했다.

암스테르담에서의 성공

로테르담과 파리, 헤이그, 안트베르펜를 거쳐 1892년 말, 이번에는 암스테르담이었다. 플란타허 미덴란 거리에 있는 파노라마 빌딩에서 열린 반 고흐 전시회에 요는 온 힘을 쏟아야 했다. 롤란트 홀스트는 9월에 이미 도움을 주기로 약속했고, 이 즐거운 일을 통해 "빈센트의 재능에 대한 나의 존경을 공개적으로 증명"할 수 있어 영광이라 말했다.[71] 그는 벽지 천을 추가로 공급하기로 한 헨리 판 더펠더와의 접촉 등 진행 사항을 요에게 꾸준히 알려왔다. 그 청록색 천은 공간에 신선한 느낌을 안겨주었다. 요는 곧 작품 운송 준비를 시작했다.[72]

작품 전시 방법과 초대장 종류 등을 상의하는 편지가 오가는 과정에서 롤란트 홀스트는 한 가지는 양보할 수 없었다. "개관식은 반드시 화려하고 장엄해야 하며, 유료 관람객들이 참석하면 분위기를 망칠 수도 있"다는 것이었다. 그는 또한 요가 리셉션에도 선별된 사람만 초대하기를 바랐다. 그는 "꽃이 핀 과수원 그림들을 중앙에, 그 왼쪽에는 올리브색과 푸른 색조 회화, 생레미에서 그린 그림을, 그리고 오른쪽에는 노란 색조 회화를" 걸자고 제안하면서 요의 의견을 물었다.[73]

전시회는 1892년 12월 17일 파노라마갤러리에서 열렸다. 당초 전시 기간은 1893년 2월 5일까지였지만 성공적인 흥행을 거두면서 일주일 더 연장한다. 요는 회화 87점과 드로잉 20점을 시간순으로 분류했는데, 전시회 그림 중 「감자 먹는 사람들」(F 82/JH 764)만 네덜란드에서 그린 것이었다. 옥타브 미르보, 알베르 오리에 등 우호적인 이들의 비평을 실은 잡지들이 테이블에 펼쳐져 있었다. 롤란트 홀스트는 이 모든 작업의 원동력이었다. 그는 요와 상의해 카탈로그에 짧은 소개문을 썼는데, 거기에는 편지에서 인용한 글귀들도 있었다. 그는 카탈로그 표지 석판화도 직접 디자인했다. 해가 지는 검은 배경에 시들어 잎이 마른 해바라기 한 송이가 있고, 후광이 그 축 처진 꽃줄기를 감싸는 그림이었다. 해바라기 아래에는 '빈센트'라고 쓰여 있었다. 후광은 전통적으로 그리스도나 성인에게 그려지는 것이었다. 비록 롤란트 홀스트가 그 얼마 전에는 반 고흐의 작품을 순전히 그 삶의 드라마 삽화로 보는 데 반대한다고 했지만, 이 석판화는 사실 알려진 것 중에서 반 고흐를 미술의 순교자로 표현한 첫번째 이미지다.[74] 4년 후, 고통받는 화가를 묘사한 이 낭만적인 그림은 더욱 확장되어 흐로닝언 전시회에서는 요가 제공한 반 고흐 초상화 위에 가시관을 매다는 것이 어울린다고 여기는 지경에 이르렀다.

많은 수고를 아끼지 않은 롤란트 홀스트에게 요는 「배경에 아를이 있는 풍경 드로잉」(F 1475/JH 1435)을 선물하며 회화도 한 점 고르라고 했고, 롤란트 홀스트는 「알리스캉(낙엽)」(F 487/JH 1621)을 선택한다. 이 커다란 캔버스는 암스테르담 노르데르마르크트 25번지 그의 집 벽난로 위에 걸렸고, 판 에이던의 집에 걸린 「씨 뿌리는 사람」이 그랬듯 방문객이 올 때면 화젯거리가 되었다. 요는 그런 선물이 매우 긍정적인 효과를 가져온다는 사실을 아주 잘 알았다.[75] 전시회 기간 동안 회화 2점, 드로잉 1점, 석판화 1점이 총 630길더에 판매되었다. 빌라 헬마의 1년 임대료에 해당하는 액수였다.[76]

얀 펫은 『더니우어 히츠』에 강렬한 리뷰를 썼고, 이에 대해 롤란트 홀스트는 물론 요도 매우 흡족해했다. 이 리뷰에서 얀은 반 고흐 작품을 생태티슴

리하르트 롤란트 홀스트, 카탈로그 표지 일러스트레이션, 「빈센트 반 고흐 추모 전시회」,
암스테르담, 파노라마갤러리, 1892.12.

Synthetism, 즉 종합주의라는 양식으로 보았다. 이는 오리에가 정의한 것처럼 형태가 중심 아이디어나 주제의 느낌과 결합되는 미술양식이다. 얀은 반 고흐가 "현실에서 받는 인상을 지독한 연민으로 가득한 인생과 결합해 표현했다"라고 썼다.[77] 롤란트 홀스트는 요에게 여러 신문 기사에 대해 알려주며 비슷한 반응을 보였다.

작품과 사람을 구별해 보는 우리 모두는 그에게서 무엇보다 강인한 엄격함, 구약적인 면모, 극적인 힘을 볼 수 있습니다. 가장 섬세한 작품인 '꽃이 핀 과수원' 그림들마저도 대단히 강렬한 느낌을 풍깁니다.[78]

전시회가 끝나자 그는 요에게 암스테르담으로 와서 작품들을 어떻게 포장하고 어디로 보낼지 결정하라고 권했다.[79]

반 고흐 작품이 전체적으로 좋은 평가를 받은 것은 분명하지만, 노골적인 적대적 반응도 있었다. 이후 몇 년이 흐른 후에야 일반 대중도 반 고흐 미술을 받아들이고 이해하게 되었으니, 이 전시회는 관심에 불을 지피는 정도였다고 보면 좋을 것이다.[80] 반 고흐는 이제 네덜란드에서 더이상 무명이 아니었고, 언론의 많은 주목 덕분에 앞으로 열릴 전시회며 발표회, 감상회 등에서 그의 작품을 좀더 친숙하게 느끼는 토대가 마련되었다. 요세프 이삭손, 아드리언 오브레인, 리하르트 롤란트 홀스트, 이다 헤이예르만스, 얀 펫, 레오 시몬스, 에타 플레스 등이 언론에 쓴 글들이 더 많은 홍보의 발판이 되었다. 요는 처음부터 이런 과정의 중요성을 알아차리고 계속 면밀히 살폈다.

1892년 성공을 거두었지만 그 무렵 요의 삶은 그다지 행복하지 못했다. 그녀의 일기에 따르면 반 고흐 일을 제외하면 그녀 삶의 실질적인 요소는 두 가지, 아들과 공허로 이루어져 있었다. 새해 전날 그녀는 이렇게 기록했다. "모든 것이 공허하고 내 주변 전부가 사라졌다. 남은 것은 아이, 아이뿐이다."[81] 하루 뒤, 요는 어린 빈센트가 그녀에게 영원한 기쁨의 원천으로 남을 수만 있다면 무엇이든 감내하겠다고 썼고, 어머니와 아들 사이 유대감은 시간이 흐를수록 커져갔다. 그녀에게 아들은 무엇보다 중요했고 둘은 오랜 시간 분리될 수 없는 하나의 존재였다.

1893년 요는 심각하게 우울감을 느꼈다. 오랫동안 피곤해했고 쇠약해졌으며 일기도 몇 번 쓰지 않았는데, 살아내기 위한 수고와 지속되는 슬픔에 압도되었기 때문이다. 요는 매일 테오를 생각했고, 평행우주 속에서 지내는 시간이 늘었다. 그녀는 종종 과거에 머물며 테오가 없는 현재를 견디려 애썼다.[82]

『메르퀴르 드 프랑스』에 실린 반 고흐의 편지

편집자 알프레드 발레트와 에밀 베르나르는 빈센트 반 고흐가 베르나르에게 보낸 편지를 미술잡지 『메르퀴르 드 프랑스Mercure de France』에 싣기로 한다. 발레트는 안드리스 봉어르에게 테오가 받은 편지 중 네덜란드어로 쓰인 것을 번역해줄 수 있는지 물었고, 베르나르도 요에게 추가로 편지를 요청한다.[83] 요는 요청에 즉시 응했다. 그녀는 반 고흐가 아를에서 쓴 편지를 정리했는데, 때는 폴 고갱 관련 사건들이 있었던 시기였다. 그녀는 그 편지들이 "대단히 중요하다"는 점을 이미 알고 있었다. 그리고 그녀는 베르나르의 든든한 지원을 받고 있다는 사실도 알았다. "편지들이 반드시 출간되어야 한다는 건 저보다 당신이 더 잘 알 겁니다."[84] 그는 답장을 보내 아를 시절뿐 아니라 프랑스어로 쓰인 편지 전부를 보내줄 수 있는지 물었다. 그는 그 편지들에서 "빈센트의 작품에 대한 흥미로운 이야기, 그의 기질을 보여줄 수 있는" 내용을 발췌하자는 말도 덧붙였다.[85] 우편제도에 대한 요의 신뢰는 경이로웠다. 그녀가 반 고흐 편지 원본을 당시 브르타뉴 지방 퐁타벤에 있던 베르나르에게 보낸 것이다. 그는 빨리 돌려주겠다고 약속하지만 그렇게 되지는 않는다.[86] 그는 원본에 오랫동안 매달려 작업했는데, 심지어 그 기간 동안 이탈리아 여행을 하고 지금의 이스탄불인 콘스탄티노플에 머물기도 했다. 요는 당연히 편지가 훼손될까 염려했고, 발레트는 베르나르가 자신에게 계속 필사본을 보내오며 원본도 조심스럽게 보관중이라고 요를 안심시켰다. 8월 말, 베르나르는 마침내 그리스 사모스섬에 있는 한 수도원에서 수도승처럼 지내며 필사를 마친다.[87]

요는 『메르퀴르 드 프랑스』에 실릴 이 중요한 원고에 그림을 덧붙이는 일을 신중하게 도왔다. 발레트가 튼튼한 카드보드 두 장 사이에 드로잉들을 넣어 보내달라고 부탁했고, 그녀는 10점을 보냈다. 한 호에 매력적인 삽화가 2점씩 들어가도록 해서 총 5회 연재 분량을 만들었다.[88] 한 달 후 요는 『메르퀴르 드 프랑스』세 부를 받고는 즉시 더 주문했다.[89] 베르나르는 반복되는 부분, 사소한 사실과 가족사는 편지에서 잘라냈는데, 그의 관점에서는 그런 부분과 반 고흐

의 예술관 사이에는 아무 연관이 없었기 때문이다.[90] 발레트는 요가 보내온 드로잉들을 보관해서 판매할 요량으로 요에게 보낸 교정지에 가격 문의를 함께 기재했다. 그러면서 만약 요가 판매에 동의한다면 드로잉들을 탕기에게 맡길 수도 있을 거라 말한다. 탕기는 그때까지 반 고흐 작품 몇 점을 보관하고 있었다.[91]

1893년 2월 4일, 얀 펫은 『더암스테르다머르』에 네덜란드 대중이 주목할 만한 해외 출간물을 소개하면서 『메르퀴르 드 프랑스』에 실린 빈센트의 자화상에 대해 기고했다. "그림을 그리고 글을 쓸 줄 아는 이 두렵고 단호한 남성의 표정은 마치 쇠망치를 휘두르듯 너무나 강인하고 견고하다."[92] 한편 얀은 반 고흐가 화가로서뿐 아니라 글 쓰는 사람으로서도 생각을 강력하게 전할 수 있었음을 명확하게 이해했다. 요가 그를 자기편으로 만들기 위해 했던 노력이 바라던 결과를 가져오고 있었다. 『더텔레흐라프De Telegraaf』 역시 이 프랑스 출간물을 소개했는데[93] 이러한 관심에 부응하고자 핏 불러 판 헨스브룩은 『더네데를란드스허 스펙타토르De Nederlandsche Spectator』 기고문에서 빈센트가 테오에게 보낸 편지 전체가 언젠간 제대로 출간되길 기대한다고 썼다.[94]

요가 베르나르에게 빌려준 편지를 다시 돌려받은 것은 1896년이 되어서였다. 마침내 이집트에서 소포로 발송된 그 편지들을 받아들고 요는 분명 크게 안도했을 것이다. 베르나르는 반 고흐의 완전한 서간집이 언젠가 품격을 갖추어 출간되기를 바란다면서 만일 도울 일이 있다면 망설이지 말고 알려줄 것을 당부했다.[95]

덴 마 크 에 서 의 반 고 흐

요한 로더는 1892년 봄 반 고흐의 「산 풍경」을 구입하고 그로부터 1년 후 요에게 덴마크에서 전시회를 열 수 있도록 그림들을 보내줄 수 있을지 문의했다. 요는 테오라면 그렇게 했으리라 생각하며 그에게 회화 20점과 드로잉 몇 점을 보내기로 한다.

남편이 모우리르 페레르센 씨에 대해 종종 얘기하던 것을 정확히 기억합니다. 덴마크 사람들은 현대회화를 좋아하기 때문에 네덜란드보다 회화가 좀더 발전했다고요. 남편이었다면 당신에게 형의 그림을 보내주었을 거라 확신합니다. 그래서 코펜하겐 전시회 제안을 즉시 받아들이는 겁니다.[96]

다시 한번 롤란트 홀스트가 돕겠다고 나서서 함께 작품을 선택했다.[97]

또한 로더는 요에게 당시 네덜란드 하를럼에 있던 덴마크 화가 게오르그 셀리그만과 얘기를 마무리해달라고 부탁했다. 셀리그만은 로더가 설립하고 해마다 전시회를 개최하는 화가협회 '덴프리위드스틸링'의 대표 자격으로 요에게 편지를 보냈다.[98] 그는 "상당히 젊고 대단히 친절한 미망인"을 방문했고 이때 반 고흐의 어머니도 만났다. 셀리그만은 로더에게 그림 가격을 파악하기가 어렵다고 보고했다. "몇몇 회화는 가격과 제목을 잘 모르겠습니다. 파악이 되는 대로 즉시 알려드리겠습니다. 그나저나 아직 가격이 정해지지 않은 다른 작품들의 가격 책정도 도왔습니다. 부인께서는 필요하다면 언제든 제안을 받을 준비가 되어 있는 듯합니다."[99] 요는 분명 여성 사업가로서 좀더 강해져야 했던 것으로 보인다.

일은 빠르게 진행되었다. 코펜하겐 전시회는 3월 26일에서 5월 말까지 열렸다. 작품 일부는 부실한 상자들 때문에 운송중 훼손되었다. 전시회에는 반 고흐가 마지막 두 해 동안 그린 작품 29점이 걸렸다. 가격은 낮았고, 그중 세 작품은 판매 대상이 아니었다. 「해바라기」는 그 세 점에 포함되지 않았는데, 요가 다른 해바라기 작품들을 가지고 있었기 때문이다. 전시회는 한 달 내에 끝날 예정이었지만 셀리그만은 4월 다시 요를 방문해 더 많은 작품을 선별했다. 전시회를 연장할 여유가 있었던 것이 분명하다.[100]

로더는 작품들이 비평가와 대중 모두에게 좋은 평가를 받았다고 알려왔다. 그는 요에게 카탈로그와 신문에서 오려낸 좋은 리뷰를 보내며 반 고흐 작품들이 이제 덴마크에서 많이 알려졌음을 확신한다고 말했다.[101] 요는 친구에게

기사 번역을 부탁했다.[102] 5월 말 로더는 가격을 낮춘다면 구매자가 더 나타날 것 같다고 알리며 신문에서 오려낸 기사 두 조각도 보내왔다. 요는 답장을 보내 작품들이 코펜하겐에서 팔리길 바란다면서 회화와 드로잉을 함께, 혹은 드로잉 2점을 함께 사는 경우 가격을 조금 내릴 생각이 있다고 알렸다.[103] 그리고 3주 후 로더가 대안을 제시했다. 이렇게 밀고 당기는 과정에서 요는 상당한 스트레스를 느꼈지만 주장을 굽히지는 않았다. 결국 어느 시점에서 옥신각신은 멈추고 두 사람 사이 서신도 중단된다.[104]

『판 뉘 엔 스트락스』와 헨리 판 더 펠더

1893년 초, 잡지『판 뉘 엔 스트락스Van Nu en Straks』는 요에게 반 고흐 편지 일부를 실을 수 있는지 문의해왔다. 편집자 헨리 판 더펠더는 겸허하게 도움을 요청했는데, 그가 요에게 보낸 편지 열세 통 중 첫번째 편지에서였다.[105] 요에게 연락하기 전 그는 롤란트 홀스트에게 조언을 구하며 소개 편지를 보내줄 수 있는지 물었고, 그의 부탁을 흥미롭게 생각한 롤란트 홀스트는 요에게 이렇게 편지를 보냈다. "당신에게 접근하기 힘들다고 생각하는 게 재미있습니다. 빈센트 일이라면 아무 문제 없이 당신을 만날 수 있는데 말이지요."[106]

판 더펠더는 사회운동가로, 영광스러운 미래에 희망을 품고 화가와 노동자의 통합을 지지하는 인물이었다. 그는 노동자계층에게 순수한 마음과 소박한 정신이 있다고 믿으며 사회 참여를 표방한 미술이 사람들의 도덕성을 개선할 수 있다고 확신했다. 그는 노동자계급이 고급문화를 어느 정도 누릴 수 있어야 계급 차이가 줄어든다고 믿으며 이러한 이상을 글과 강연으로 주장했다.[107]

요는 짧은 순간도 망설이지 않고 즉시 편지 출간에 동의했다. 판 더펠더는 그녀가 "고인이 된 위대한 화가"를 알리기 위해 헌신하는 데 존경을 표했다.[108] 그는 요에게 수정할 교정지를 보내면서 편지를 줄인 방식에 만족하는지 물었다.[109] 이를 계기로 그녀는 편집에 참여하게 되었고, 이 경험은 훗날 매우 유용

해진다.

『판 뉘 엔 스트락스』 8월호는 온전히 반 고흐에게 바쳐졌다. 37페이지에 걸친 반 고흐 기사에는 드로잉 3점의 인쇄본과 영국인 호러스 만 리븐스가 1885~1886년 겨울 안트베르펜 미술아카데미에 함께 다니던 시절 그린 「반 고흐 초상」도 포함되었다. 또 요한 토른 프리커르, 리하르트 롤란트 홀스트, 얀 토롭 등의 삽화, 헨리 판 더펠더의 서문 등이 실렸다. 편지 열세 통에서 발췌한 내용은 상당히 풍성했다. 8월, 요는 매우 흡족해하며 책상 위에 놓인 『메르퀴르 드 프랑스』 옆에 이 잡지를 올려둔다.[110]

카 럴 알 베 르 딩 크 테 임

같은 달 요는 반 고흐 편지를 널리 알리는 데 중요한 역할을 할 네덜란드 주요 작가와 연락을 취한다. 요가 로데베이크 판 데이설이라는 필명으로 글을 쓰는 카럴 알베르딩크 테임을 만난 것은 판 에이던을 통해서였다. 알베르딩크 테임과 그의 아내 카토는 바른의 딜렌뷔르흘란에 있는 빌라필레타로 이사해 1901년까지 살았다.[111] 1889년 1월 요는 판 데이설이 쓴 에밀 졸라의 『꿈』 리뷰를 『더 니우어 히츠』에서 읽은 적이 있었고, 얼마 후 그의 논쟁적인 소설 『사랑Een liefde』(1887)의 발췌문도 읽었다. 소설에는 주인공 마틸더의 관능적인 삶이 상당히 자세히 묘사되었는데 그녀가 성적 희열을 열망하는 악명 높은 장면도 있었다.[112]

알베르딩크 테임과의 만남은 그녀 삶에 한줄기 빛을 드리웠다. 그는 요의 집으로 와서 반 고흐 그림들을 보고 매우 훌륭하다고 감탄했다.[113] 테임은 답례로 요를 자신의 집으로 초대했고, 테임과 어린 아들 요피가 기차역으로 요와 빈센트를 마중나왔다. 그들은 숲속에 있는 목가적인 집에서 좋은 시간을 보냈는데, 요는 테임의 굉장히 소박한 서재에 놀라기도 했다.[114] 그리고 얼마 지나지 않아 그녀는 테임에게 반 고흐 편지를 일부 보냈다. 동봉한 긴 편지에서 요는 테임에게 상당한 존경을 표했다.

많지는 않습니다. 너무 많이 보내면 부담스러워하실까 염려해서입니다. 편지들을 다 보고 나서 더 읽고 싶으시면 즉시 보내겠습니다. 만일 초기 편지들을 보낸 것이 실수라면, 다소 후기에 쓰인 편지를 원하신다면 보내드리는 일은 전혀 어렵지 않습니다.[115]

요는 테임의 의견을 몹시 궁금해했다. 이에 테임은 "편지에 관해 좀더 자세히 이야기를 나누거나 편지를 쓰고 싶습니다"라는 말로 그녀를 안심시켰다.[116] 그의 생각이 담긴 편지는 남아 있지 않은 것으로 보아 두 사람은 대화만 나누었던 것 같다. 그리고 그다음에는 어떤 흔적도 없다. 놀랍게도 반 고흐 편지를 읽은 테임은 대중에 애써 알려겠다고 생각하지 않은 듯하다. 요가 유감스러워한 부분이다. 그 정도 명성의 작가가 추천한다면 편지 출간에 중요한 자극이 될 수 있을 터였기 때문이다. 만약 알베르딩크 테임이 후기 시절 편지, 예를 들어 그가 열광했던 에밀 졸라의 『꿈』 등장인물인 앙젤리크에 대한 반 고흐의 열정이 표현된 부분— "매우, 매우 아름답다"—을 읽었더라면 좋았을지도 모른다.[117]

1895년 5월, 요는 테임에게 그의 오랜 친구인 제이컵 토머스 '잭' 그라인에게 연락을 취해달라고 부탁한다. 그라인은 1891년 설립된 런던 독립극장 창립자다. 그녀는 극장 로비에 반 고흐 작품 몇 점을 전시할 계획을 논의하고자 했다. 곧 알베르딩크 테임은 그라인의 의견을 요에게 알려왔다. 그 극장은 적당하지 않으니 판비셀링갤러리 브룩스트리트 지점을 추천했다는 것이다. 하지만 요는 막다른 길에 이르렀음을 깨닫는다. 이미 판 비셀링에게 요청했다가 거절당했기 때문이다.[118]

다음 몇 해 동안 요는 테임과 그 가족을 꾸준히 방문했고[119] 문학 등 많은 주제로 대화를 나눴다. 그는 책에 대해 무한히 이야기하며 많은 책을 빌려주었는데 그중에는 당시 막 출간된 조리스카를 위스망스의 『출발En route』(1895)도 있었다. 헤르만 호르터르와 그의 아내 비스 크노프 코프만스, 그들의 친구 알베르트 페르베이와 야코뷔스 판 로이, 그리고 그들의 아내들이 바른에 위치한 흐

루네벨트호텔에서 열린 카럴과 카토의 결혼기념일 축하 파티에 요를 초대하는데 이는 그녀가 그들 그룹에 받아들여졌음을 뜻했다.[120] 그리고 그들의 우정은 적어도 1914년까지 지속되었다.

<div align="center">미 술 운 동 사 이 가 정 생 활</div>

1893년 10월부터 1896년 2월까지 요는 당시 표준형으로 판매되던 네덜란드 여성을 위한 가계부를 사용해 두번째 가계부를 기록했다. 요는 하루 지출을 매일 깔끔하게 세로로 정리했다.[121] 가계부는 일주일에 두 페이지를 쓰도록 구성되었고 '성냥'이나 '빈곤층 자선기금' 같은 주요 항목은 미리 인쇄되어 있었다. 하지만 요는 모든 것을 깨알같은 글씨로 기입해서 2주에 한 장밖에 쓰지 않았다. 한 권을 1년이 아닌 2년 동안 사용했다는 뜻이다.

서른한 살 생일을 맞은 요는 걱정과 고민, 슬픔으로 가득한 일기를 다시 읽으며 한 해를 돌아봤다. 매일 테오 생각으로 우울했고, 가족과 지인들과 연락하는 것은 이에 기름을 붓는 격이었다. 예를 들어 메이여르 더한은 "그 누구도 대신할 수 없는 예술가 친구" 테오의 이야기를 나누고 싶다는 편지를 썼고, 요는 즉시 답장을 보냈다. 더한은 감사를 전하며 그녀와 함께 생각을 나누길 고대한다고 말했다.[122] 요는 암스테르담에서 크리스마스를 보내고 새해에는 레이던에서 지냈다. 그사이 하를럼으로 가 리너 리르뉘르와 마리 멘싱을 만났다.[123] 요는 레이던에서 빌레민, 테오의 어머니, 아나를 방문한 후 슬픔을 안고 이렇게 썼다. "아직도 당신에게 애정을 품은 사람들이 있다는 사실을 느낄 수 있어 참으로 좋습니다."[124] 반 고흐 가족과의 강한 유대감에서 그녀는 힘을 얻었다.

1월 31일은 아들 빈센트의 네번째 생일이었다. 집밖에서는 작은 깃발이 펄럭였고 집 안에서는 한스와 파울티어 판 에이던, 사스키아와 리다티어 펫, 요피 알베르딩크 테임이 생일을 맞은 빈센트를 축하해주었다. 요는 그날을 즐겁게 마무리하며 일기에 다음과 같이 썼다.

1893년에서 1896년 사이 요 반 고흐 봉어르 생활비.

나는 작은 응접실에 혼자 앉아 있다. 램프 불빛 아래에서 평안하다. 이 작은 방이 풍기는 좋은, 특별한, 부드러운 분위기를 느낄 수 있다. 옆 테이블에는 꽃이 있다. 분홍빛이 도는 고운 튤립, 연초록 줄기 위 가녀린 꽃…… 그리고 테이블에는 책들이 있다. 미운 오리 새끼 이야기, 그리고 예전에 내가 테오와 토론했던 톨스토이의 책 한 권.[125]

집 안 여기저기 어디에나 어린이 책들이 있었다. 빈센트는 어른이 된 후 자신의 아이들과 랜돌프 콜더컷의 『농부의 소년The Farmer's Boy』을 읽으면서 "내 가장 오래된 책 중 하나"라고 회상했다. "어머니 옆에 앉아 있는 내가 아직도 떠오른다. 어머니는 나와 참 많은 것을 늘 함께하셨다."[126]

쥘리앵 탕기가 1894년 2월 6일 파리에서 사망했다. 다음날, 그때까지 보관하고 있던 반 고흐 회화와 관련해 탕기의 미망인이 안드리스에게 편지를 보냈다. 요의 주소가 없어 그에게 연락한 것이다.[127] 그로부터 몇 달 동안 요는 탕

기가 보관중이던 반 고흐 작품에 관심을 보이는 프랑스의 반 고흐 애호가 몇몇
의 연락을 받는다. 요가 직접 만난 적은 없지만 반 고흐 작품을 진심으로 존경
한다고 말한 화가 에밀 쉬페네케르의 구매 요청을 받고 그녀는 동의한다고 답장
했다.[128] 그는 꽃 그림 한 점에 300프랑, 풍경화 한 점에 200프랑을 제시했는데,
그 꽃 그림이 바로 전설적인 「꽃병의 해바라기」(F 457/JH 1666)다. 탕기의 미망인
은 수수료로 75프랑을 요구했다.[129]

　미망인에게 남은 작품들은 뒤랑뤼엘갤러리에서 잠시 맡기로 한다. 뒤랑뤼
엘의 파트너인 샤를 데스트레가 가격을 보내달라고 하지만 요는 그가 당시 파
리 미술시장에 더 정통하니 알아서 책정해줄 것을 제안한다.[130] 그러면서 자신
이 네덜란드에서 여러 작품을 800프랑과 1,000프랑에 판 적 있다고 자랑스럽
게 말하기도 했다. 예상대로 데스트레는 낮은 가격을 매겼고, 한 수집가가 작품
3점에 550프랑을 제시한다. 요는 그 가격이라면 두 작품만 판매하겠다고 말하
지만 거래는 성사되지 않았다.[131]

　같은 시기 폴 고갱이 요에게 연락해 그녀가 가진 반 고흐 작품 중 3점이
자기 소유라고 주장했다. 「오귀스틴 룰랭(자장가)」(F 506/JH 1670), 「아를의 여인」
(F 542/JH 1894), 그리고 「아를의 노을」로, 자신이 여행을 떠나면서 테오에게 맡
겼다는 것이다. 고갱은 마치 융통성 있다는 듯 행동하면서 만일 그 그림들을
갖고 있지 않다면 그에 상응하는 다른 작품들로 대신 돌려받아도 좋다고 말했
다.[132] 요가 어느 노을 그림인지 모르겠다고 답하자 고갱은 스케치를 그려 보내
는데 「추수하는 사람」(F 617/JH 1753)이 분명했다. 그녀는 고갱이 말한 세 작품
을 보냈고 대가로 고갱의 회화 「강둑의 여인들」(컬러 그림 25)을 받았다.[133]

　그러는 동안에도 뷔쉼에서의 생활은 계속되었다. 힘든 나날도 있었지만
좋은 시간도 많았다. 〈백설공주, 음악과 함께하는 다섯 장면Snow White, a fairy
tale with music in five scenes〉 공연도 그런 순간이었다. 사스키아 펫, 파울과 한스
판 에이던, 그리고 빈센트가 난쟁이 역할을 맡았다. 여름이면 요는 새우와 체리
를 먹으며 자신을 달랬다.[134] 나이가 들수록 여름을 견디기 힘들어져 그런 호사

라도 부려야 했다. "오, 이렇게 먼지 많고 햇살 뜨거운 여름날, 난 이 여름이 싫다."[135] 이는 9개월 만에 일기에 쓴 유일한 문장이다. 열일곱 살 때의 요는 여름을 전혀 다르게 생각했었다. 그 시절 그녀는 "그래, 여름이 오면 나는 또 완벽하게 행복할 거야"라고 말하곤 했다.[136]

몇 번 되지 않는 외출도 그녀는 전혀 즐기지 못했다. 11월 중순 저녁 두 차례, 프레데릭 판 에이던이 암스테르담 클로베니르스뷔르흐발에 있는 노동자협회 회관에서 『형제, 정의의 비극De Broeders, tragedie van het recht』을 낭독했다. 강인한 관객 90명이 두 시간 동안 작가의 단조로운 낭독을 듣는 동안 실내 온도는 놀라울 정도로 높이 치솟았다.[137] 요도 그곳에 있었고 "끔찍할 만큼 지루했다"고 고백했다. 물론 그녀만 그렇게 생각한 것이 아니었던 듯 『더텔레흐라프』에도 숨막히게 더운 공간에서 고문받는 내내 지루해서 죽을 것 같았다는 리뷰가 실렸다. 작가 헤르만 호르터르도 질려서 중간에 나가버렸다.[138]

새해 전날, 늘 그렇듯 테오는 가까이 있었다. 요는 마치 기도하듯 그의 이름을 불렀다.

지난해 그 길고 조용한 저녁을 갈망하며 되돌아봅니다. 나의 책들, 추억과 함께 홀로! 아이는 기쁨을 줍니다. 아이는 자기 작은 침대에서 평온하게 잠들었습니다. 테오, 사랑하는 당신, 새해에도 여전히 우리와 함께 있어줘요. 당신의 사랑, 따스함, 선량함을 우리가 느끼게 해줘요.[139]

영 향 력 있 는 인 맥 — 앙 브 루 아 즈 볼 라 르

야망가인 앙브루아즈 볼라르는 당시 현대미술에서 가장 중요한 미술상이 될 사람이었고, 그런 그가 초기에 반 고흐 작품의 가치를 인정했다. 그는 대량으로 반 고흐 작품을 구매해 상당한 이익을 남기고 판매했다.(컬러 그림 26) 1985년 5월 볼라르는 요에게 뤼 라피트 39번지 그의 갤러리에서 열 전시회에 작품을 보

내달라고 요청했다. 에밀 쉬페네케르, 폴 고갱, 그라메르오리에 부인은 이미 그들이 소장한 반 고흐 작품 대여를 동의한 상태였다. 6월 4일에서 30일까지 열린 전시회에 반 고흐 회화 20점이 걸렸다. 6월 7일, 볼라르는 요에게 전시회가 대단한 성공적이었다고 알리며 그림을 더 보내줄 수 있는지 다시 문의한다. 요는 분명 그러고 싶었지만 마침내 그림을 보낼 결심을 내렸을 때는 이미 너무 늦어버린 후였다.[140] 그녀는 회화와 드로잉 제목 목록을 보내며 이렇게 결론내렸다. "제가 보내드린 것으로 좋은 거래를 하시길 바랍니다. 다른 작품들을 보내기엔 너무 늦은 듯하네요. 어쨌든 판매 전에 편지 주시겠어요?"[141] 12월, 파리에 거주하는 네덜란드인들과 프랑스 미술 애호가들이 요를 만나러 와, 파리에 반 고흐 작품이 너무 적어 애석하다고 말했고 요는 이를 볼라르에게 전했다. 요에게는 부족한 작품을 보완하고 활동 범위를 넓히는 계기였던 것 같다. 점차 상황이 바뀌기 시작했다. 요가 먼저 요청하기 전에 관심을 보이는 사람들, 미술상, 화가 들이 호기심을 품고 그녀를 찾는 일이 늘어갔다.

볼라르는 반 고흐를 좋아하는 이들이 작품과 만날 다른 방법을 간구했다. 그는 기민하게도 아를에 있는 카페드라가르의 주인 조제프 지누에게 접근했다. 지누는 반 고흐의 친구였고 그의 그림을 여러 점 갖고 있었다. 볼라르는 기회를 놓치지 않고 지누의 소장품에서 3점을 100프랑이라는 아주 적은 금액으로 가져오는 데 성공했다.[142] 그는 요를 대리해서 판매도 했는데 1896년 3월에는 「레스토랑 내부」(F 549/JH 1572)를 180프랑에 판매했다고 요에게 알렸다.[143] 요가 상당히 많은 작품을 소장중이라는 말을 여러 화가로부터 전해들은 볼라르는 어떤 작품들을 팔 의향인지 알고자 했으며 가을에는 요를 방문해 한 가지 합의를 한다.[144] 요가 작성한 그림 제목과 가격 목록을 보면 많은 훌륭한 작품이 파리로 갔음을 알 수 있다.[145](컬러 그림 27)

볼라르는 반 고흐 회화 56점, 드로잉 54점, 석판화 1점에 대한 수령증을 작성했다. 그는 요와 가격도 논의했는데, 그녀가 높은 가격을 제시해 놀라면서도 노련하게 절충을 제안해 요에게 공을 넘겼다.[146] 요가 물러서지 않자 그는 전

면에 나서 특정 조건으로 특정 회화들을 구매하고자 하는 한 수집가에 대해 말하며 새로운 제안을 내놓았다. 볼라르는 또한 요가 소장한 르누아르와 기요맹 작품을 구매하고 싶어했다.[147] 결국 작품 판매를 목적으로 한 전시회가 1896년 12월에서 1897년 2월까지 열리는데, 전시된 작품들은 대단히 인상적이었고 사람들도 굉장한 관심을 보였지만 실제로는 판매가 많이 되지 않아 이에 실망한 볼라르는 다시 한번 예전에 제시했던 매매 조건을 들고 가 요와 가격 논쟁을 벌였다.[148] 가격 책정을 다시 할 것을 계속해서 요청받은 요는 볼라르의 판매 전략을 헤아리느라 몹시 힘들었을 것이다. 결국 그들은 합의에 도달했고 판매가 진행되었다.[149]

그 몇 달 전 볼라르는 아직 『메르퀴르 드 프랑스』 잡지사에 있던 드로잉들을 알프레드 발레트에게서 인수받았는데, 3월 말 요는 그에게 그 드로잉들을 "아주 신속하게" 돌려달라고 요청했다. 그녀는 그 드로잉들을 그주 흐로닝언에서 열릴 전시회에 보내야 한다고 말했다.[150] 볼라르는 작품 한 상자와 작품 대금 총 2,340프랑을 요에게 보냈다. 그녀가 장부에 적은 항목은 아주 구체적이지는 않다. "세폭화 3, 초상화 1, 가셰 박사와 드로잉 1쌍"에 1120길더라고 기입해둔 것이 전부다.[151] 돈을 받기까지는 오랜 시간이 걸렸는데 볼라르가 파리에서만 현금화가 가능한 수표를 보냈기 때문이었다. 요는 격노하며 그녀를 위해 일할 사람을 찾아 나선다. 이런 일들이 이어지면서 두 사람의 관계는 나빠졌다. 볼라르는 요에게서 등을 돌리고 대신 조제프 룰랭과 에밀 베르나르가 소장한 반 고흐 작품으로 눈길을 보냈다.[152]

프랑스에서 반 고흐의 초기 명성에 공헌한 볼라르는 20세기가 될 때까지 파리에서 가장 중요한 반 고흐 작품 딜러로 남는다. 1896년~1899년 그는 요의 소장품 중 25점을 판매했다. 그리고 훗날 반 고흐 작품 거래를 중단한 것이 큰 실수였음을 인정했다.[153]

요가 파리의 볼라르와 처음으로 인연을 맺던 시기, 1895년 5월 라피트갤러리의 뤼시앵 몰린이 반 고흐 작품 1점을 사고 싶어하는 고객이 있다는 편지

를 보내왔다. 그는 요에게 판매 의향이 있는지, 그렇다면 가격과 함께 3,4점을 보내줄 수 있는지 문의했다.[154] 이에 요는 그에게 세 점이 아닌 일곱 점을 보낸다. 하지만 몰린은 피사로도 작품을 60프랑에 파는 것을 부끄러워하지 않았다면서 가격을 양보해달라고, 충분히 많은 작품을 소장하고 있지 않느냐고 요를 설득해왔다. 그는 6점이나 7점에 800프랑을 지불할 사람을 안다는 말도 덧붙였다.[155] 직후 그는 가격을 더욱 낮췄는데 7점 모두에 800프랑(400길더가 안 된다)을 제시한 것이다. 그런데 놀랍게도 요는 그의 제안에 동의한다. 어쩌면 겁을 먹었거나 다른 선택지가 없었던 것인지도 모른다.[156] 판매된 작품 중에 「사이프러스」(F 613/JH 1746)가 있었던 것으로 보아 그녀에게는 매우 나쁜 거래였다. 비교를 해보자면 1896년 1월 암스테르담 '예술과우정' 전시회에 걸렸던 반 고흐 회화 두 점에 대해 C.M.반고흐갤러리가 각각 450과 400길더를 제시했다고 『알헤메인 한델스블라트』에 기록되어 있다.[157] 요가 당시 반 고흐 시장을 주시했다면—당연히 그랬겠지만—제시 가격이 그렇게 크게 차이 나는 것에 많은 생각을 했을 것이다. 이 거래에서처럼 요는 너무 쉽게 굴복하고는 했는데, 이는 노련한 미술상들 사이에서 초심자로서 자기 결정을 확신하지 못하고 불안해했다는 증거다. 어느 정도 시간이 지난 뒤에야 그녀는 더 신중하게 행동하며 조금씩 가격을 올린다. 그림들이 세계적인 명성을 얻는 것을 보고자 하는 마음이 수익을 얻는 만족을 앞섰다. 어쩌면 그녀가 온전히 그 문제에만 몰두했던 것이 아닌지도 모른다. 뷔쉼 코닝슬란에서 조용히 살아가는 듯 보였지만 그 잔잔한 표면 아래에서는 소용돌이가 몰아쳤기 때문이다. 1895년 후반이 되면서 이는 점점 더 강렬해졌다. "아, 내 인생에서 충만하고 풍요로운 사랑을 갈망한다!"[158] 그리고 얼마 지나지 않아 그 소망은 이루어진다. 이후 요는 화가 이사크 이스라엘스와 2년 동안 관계를 이어나가는데, 이는 오랫동안 비밀이었다.

불장난
—이사크 이스라엘스

1889년 9월, 스물일곱 살이었던 요 반 고흐 봉어르는 파리 콩티낭탈호텔 저녁 모임에서 세 살 연하의 이사크 이스라엘스를 만난다. 그녀는 그가 "매우 편안한" 사람이라고 생각했다.[1] 이후 이스라엘스는 불바르 몽마르트르에 있는 테오의 갤러리를 방문했고 요 부부 집에 있던 빈센트의 작품도 보았다.[2] 1891년, 이스라엘스는 그 방문을 회상하며 요에게 편지를 보내 그날의 즐거웠던 기억에 대해 말하면서 테오는 늘 호감 가는 친구였다고 전했다. 이어서 "제가 당신을 방문하거나 당신이 나를 방문해줄 수 있을지 기대하며, 그렇게 된다면 매우 기쁠 겁니다"라고 덧붙였다.[3]

이스라엘스는 번창한 유대인 가정 출신이었다. 그는 유대교를 따르지 않았고 그의 작품에서도 유대교는 거의 어떤 흔적도 없다. 그의 아버지 요제프 이스라엘스는 헤이그학파 화가로 성공했고, 어머니 알레이다 스하프는 다소 거만했다.[4] 이사크 이스라엘스와 헤오르허 브레이트너르는 함께 암스테르담 아카데미에 다녔고, 둘 다 노동자계층이 가득한 거리 풍경을 포착했다. 1890년대에 암스테르담 당국은 이스라엘스가 거리에 이젤을 놓고 도시 풍경을 그리도록 허가했다. 이 작품들에서 그는 민첩하게 선을 그리고 역동적인 붓질을 통해 북적이며 순식간에 지나가는 분주함을 담으려 노력했다. 그는 재능 있는 화가로 발전

해나갔다. 한동안 파리에서 지낸 그는 "방랑자처럼 살려면" 파리에 있어야 했다고 말하기도 했다.[5] 이스라엘스는 여행도 여러 번 다녔는데, 1894년에 그는 아버지, 절친한 작가 프란스 에런스와 함께 스페인과 모로코를 여행했다.

에런스는 이스라엘스를 활동적이고 기민한 다독가라고 표현했다. 에런스의 눈에 그는 유머 감각 있는 고결한 신사였고 자신을 웃음의 대상으로 삼는 것을 두려워하지 않았다. 두 사람이 함께한 수많은 일화가 있다. 이스라엘스는 자코모 레오파르디의 책들을 이탈리아어로 읽었으며 미겔 데 세르반테스의 『돈키호테』의 구절들을 외우고 다녔다고 한다. 그는 베를렌, 졸라, 위스망스 같은 작가를 좋아했다. 속박을 싫어하는 그의 생활방식에 대해서도 이야기했는데 "그는 독립적이길 바라며 인생이 우리 위에 쌓아올리는 소유에 구속되는 것을 싫어했다"라고 했다.[6] 이스라엘스는 판 에이던, 판 로이, 판 데르 후스, 판 데이설, 펫, 클로스 등 1880년대 문학운동가와 『더니우어 히츠』 기고가들과도 교류했는데, 바로 요가 빌라헬마로 이주한 후 함께 어울리던 이들이다.[7]

에런스와 이스라엘스는 저녁이면 함께 암스테르담을 산책하며 거리 창녀들을 찾아다녔다. 그들은 제이데이크, 바르무스트라트, 네스 거리를 걸으며 댄스홀과 다양한 극장, 카바레 등에 다녔다. 당시 찍은 사진 한 장에서 이스라엘스가 자신만만한 자유사상가 포즈를 취한 모습을 볼 수 있다.(컬러 그림 28) 그는 도멜라 니우엔하위스의 사회민주연맹에 공감하며, 농담삼아 자신을 "한 재산 좇는 소박한 노동자"라고 묘사하기도 했다.[8] 키는 중간 정도에 검은 눈매가 날카로웠다. 이 대단히 변덕스럽고 매력적인 금발의 남자는 자유롭게 살았고, 요는 그의 매력에 스며들었다.[9]

재회

1891년과 1892년, 두 사람은 가끔 마주쳤다. 이스라엘스가 그녀를 한 번 방문했고, '예술과우정'에서 주관한 반 고흐 감상회에 두 사람 모두 참석하기도 했

다.[10] 1894년부터는 더 자주 만났는데, 요가 이스라엘스의 스튜디오를 여러 번 방문했고 한 번 이상 꽃도 보냈다.[11] 그녀는 여전히 테오를 그리워하고 마음속 깊이 공허함을 느꼈지만 서른두 살 생일 전날 무언가 변하고 있음을 감지한 듯 "뭔가 더 강력한 것이 내 안에서 자라는 것만 같다. 때로는 아주 미약하지만, 오, 아주 미약하지만!"[12]이라고 썼다. 요는 자기감정을 인정하기 힘들어했고, 한 젊은 미망인과 이야기를 나누다가 그 사실을 새삼 깨닫기도 했다. "아주 예쁘고 세속적인 여자다. 분명 나보다 먼저 위안을 발견할 것이다."[13] 요는 너무 쉽게 자기 안으로 침잠했다.

서신(요가 그에게 보낸 편지는 남아 있지 않다)을 주고받으며 이스라엘스는 두 사람의 삶이 얼마나 달랐는지 언급했다. 요는 따스함이 가득한 집에서 자라 혼자 있는 경우가 거의 없었던 반면, 미혼이던 이스라엘스는 늘 카페에서 식사를 했다.[14] 1894년 11월 그는 빌라헬마를 방문했는데 요의 요청으로 그린, 붉은 셔츠를 입은 어린 빈센트의 초상화를 가지고 왔다.[15] 그들은 요의 집에 있던 미술품들을 보고 판 에이던의 집으로 함께 걸어갔다. 그러고 나서 이스라엘스는 요와 함께 식사했다. 그녀는 자신의 감정을 들여다보며 그가 다시 자신을 방문하고 싶어하는지 확신하지 못하는 듯한 태도를 보이기도 했다. "그가 무슨 생각을 했는지 알고 싶다. 오, 매번 똑같다. 한 번 방문하고 떠난 후에는 다시 만나지 못하는 것이다."[16] 비슷한 상황에서 다른 남자들에게 이미 실망한 경험이 있는 듯하다. 하지만 두 사람은 다음날 판 에이던 강연에서 다시 만난다. 요는 그에게 말을 걸려고 했으나 악수만 하고 돌아섰다. 그리고 다시 아무 일 없이 집에 머무는 데 만족했다. 그후 두 달이 지나지 않아 요는 이스라엘스의 집에 함께 있으면서 안정감을 느끼는 한편 외간남자와의 만남을 즐기는 것에 가책을 느낀다.[17]

이스라엘스는 암스테르담 오스테르파르크 82번지에 살았는데 현재는 비첸하위스로 알려진 곳이다.[18] 1층에 그의 스튜디오가 있었고 거기서 잠도 잤다. 시간이 흐르면서 스튜디오 위층에는 다른 사람들이 머물곤 했는데 그중에는

스튜디오에 있는 이사크 이스라엘스, 오스테르파르크 82번지 2층, 암스테르담, 1903.

이사크 이스라엘스, 「요 반 고흐 봉어르」, 1895.

헤오르허 브레이트너르, 빌럼 비천, 빌럼 클로스, 그리고 당시 아나 비스와 살던 사라 더스바르트도 있었다. 나중에 이스라엘스는 그 두 층을 혼자 사용했다. 집의 위치는 좋았으나 다소 시끄러웠다.

1895년 1월 요가 일기에 썼듯 그녀는 그곳이 편안하다고 느꼈다.

이스라엘스와 스튜디오에 있으면 안전하고 평안하다고 느낀다. 멋진 오후였고, 게으른 시간이었던 것 같다. 그는 나의 초상화를 작게 그렸고―크레용으로― 나는 그저 가만히 앉아 편히 쉬었다. 그가 이런저런 얘기를 하자 예전 온갖 기억이 떠올랐다. 우리 감정은 그때 아주 편안했고 좋았다.[19]

그녀가 말한 초상화란 검은 분필로 그린 스케치일 것이다.

그들은 미술, 문학, 연극에 대한 생각을 나누었다. 이스라엘스는 빅토리앵 사르두의 오페라 〈지스몽다〉를 보고 그녀에게 감상을 적어 보냈다. 또한 카미유 플라마리옹의 『꿈꾸는 별Rêves étoilés』(1888)을 읽어볼 것을 요에게 권하기도 했다. 그는 요가 다시 자신을 찾아와주길 바라면서 "언젠가 오후에 나를 만나러 오세요. 미리 한 줄 써서 알려줘요. 내가 당신에게 가는 것보다 훨씬 낫답니다"[20]라고 전했다. 뷔쉼 코닝슬란에서보다 오스테르파르크에서 두 사람이 훨씬 자유롭고 할 수 있는 일도 많았음은 말할 필요도 없을 것이다.

그들은 1895년 여름 좀더 가까워진다. 요는 "그가 나를 슬픈 꿈에서, 나의 무심함에서 깨어나게 흔들어주었다. 나는 옷을 좀더 잘 입고 싶다. 그렇지만 여전히 아주, 아주 소박하고 그 안에 나만의 무언가가 있어야 한다."[21] 이스라엘스의 준비로 두 사람은 함께 깜짝 저녁 외출도 하는데, 편안하게 주고받는 말들에서 그가 그녀를 더욱 잘 알아가고 있음을 알 수 있다. 그는 요를 만나고 싶을 때면 '당신'이라는 표현으로 격식 있는 'u' 대신 친밀한 'je'를 사용했다. "당신이 올지 알려줘요." 그러고는 오랜 세월 서로를 알아온 것처럼 말을 이었다. "하지만 마음을 바꾸지 마요(난 당신을 확실히 알 수 없네요). 혹시 오지 않더라도 절대 화내

지 않을 거예요."²² 하지만 요는 너무나 그를 만나러 가고 싶어했고, 그주 두 사람은 암스텔스트라트에 있는 그랑테아트르에서 샤누아르극단 공연을 봤다. 시인, 희극인, 카바레 예술가가 등장했는데 그중 한 곡은 가브리엘 몽토야가 시를 뮤지컬 곡으로 부른 「푸른 자장가Berceuse bleue」였다. 요는 일기에 이 곡의 낭만적인 가사 첫 줄을 적었다. "그들은 사랑하는 연인이었네, 먼 사랑을 꿈꾸었네."²³

'나의 사랑스러운 젊은 육체'

그렇게 시작된 만남에서 육체관계는 불가피했다. "나는 이사크 이스라엘스와 지낸 그날 오후에 대해 아무것도 적지 않았다. 그냥 충동이었다. 우리는 불장난을 했다. 그러나 사랑에는 경박함이 없다. (……) 그는 나를 사랑하는 척했지만 여전히 근사했다." 그녀는 일기에 이렇게 털어놓았다.²⁴ 요는 자신에 대한 이스라엘스의 사랑을 확신하지 못했지만 두 사람이 공유하는 친밀함은 진심으로 즐겼다(중간의 말줄임표는 일기에서 오려진 세 줄을 표시한 것이다. 분명 자손이 읽을 것을 고려하며 일기를 쓰지는 않았을 터이므로 그 몇 줄은 아마도 요, 혹은 아들 빈센트가 완전히 지웠을 것이다).²⁵ 이스라엘스가 요의 초상화를 그리는 동안 두 사람은 서로에 대해 많은 것을 알게 된다. 12월 그는 자신이 요를 실물과 비슷하게 그린 것이 마음에 들지 않는다고 썼다.²⁶ 그리고 나서 사진을 보며 붉은 분필로 초상화를 한 점 그렸다.(컬러 그림 29) 요는 두 사람 관계가 결코 결혼으로 발전되지 않을 것임을 알았다. 하지만 그녀에게 아이가 없었다면 사정이 달라졌을지도 모를 일이다.

오, 그 멋지고 친근한—실제로는 아무것도 없이 텅빈—스튜디오에 추억이 많다! 그는 니우엔하위스의 훌륭한 달력을 주었고, 우리는 의자에 함께 앉아 놀았다. 그렇다, 우리가 함께한 것은 정말 놀이였다. 그러고 나서 그는 나를 집에

데려다주었는데, 고요한 잿빛 공원을 지날 때 멀리 도시의 불빛이 보였다. 나는 모호한 우리 관계에 지금 막 종지부를 찍었다. 이제 더이상 불장난을 하고 싶지 않다. 그는 결혼에 관심이 없다. 오, 내가 자유롭고 독립적이었다면, 나는 그에게 나 자신을 주었을 것이고 그는 내 아름답고 젊은 육체를 즐겼을 것이다. 나는 그 앞에서 자유롭고 순수하게 섰을 것이다. 자기중심주의도, 모든 것에 뒤따르는 피곤함도 없이 그에게 오로지 쾌락만을 주었을 것이다. 그랬더라면 우리는 행복할 수 있었을 텐데. 쾌락도 행복이니까. 하지만 그러지 않으려 한다. 그래서는 아이를 위해 돈을 버는 일이 불가능할 테니까. 그러니 우리는 당분간 만나지 않는 편이 낫다.[27]

갈등 끝에 요는 관계를 끝내기로 결심한다. 당분간 만나지 않는 편이 낫겠다는 말에 이스라엘스가 즉각 동의하자 그녀는 조금 상처를 받는다.[28] 그로 인해 그녀는 "내 인생에서 좋은 것은 모두 빼앗겨버린 것" 같다면서 흐느껴 울며 침대에 몸을 던졌다. 편지 몇 통을 주고받은 후 두 사람 관계는 "표면적 평화"에 이른다.[29] 다른 이들과 가까이 지내면서도 테오가 여전히 머릿속에 머물렀기에 요의 삶은 더 쉽게 흐르지 못했다.[30]

가끔 그녀는 가족을 방문한 뒤 이스라엘스에게 들르기도 했다. "내가 가니 그는 기뻐했다. 30분 정도였지만 아주 좋았다."[31] 여름에 그는 요의 초상화를 또 그리고 싶다며 시간을 내어 모델이 되어달라고 부탁했고[32] 가을이 되자 다시 그녀를 만나고 싶어했다.[33] 요처럼 이스라엘스도 고양이 한 마리를 길렀고 그 고양이를 매우 아꼈다. 그는 요를 위해 고양이를 스케치해서 편지에 동봉했다.(컬러 그림 30) 그가 저녁에 신문을 읽을 때면 고양이는 그의 재킷 안에 몸을 웅크리고 앉아 있곤 했다.[34]

이 풍경은 그들 관계의 전형적인 모습이었다. 둘 다 상대를 보내지 못했고, 다소 정신적인 관계가 매우 불안정하게 이어졌다. 이스라엘스는 솔직하게 요의 기대치를 바꾸려 애썼으나 그와 달리 요는 여전히 좀더 지속적인 결합을 추구

한 듯 보인다. 이스라엘스는 요가 자신을 "성공한" 사람으로 보는 것은 실수라며 조금 화가 난 듯 "당신은 현실에 대해서도, 그리고 무언가 성취하기 위해 겪는, 혹은 아무것도 이루지 못해 겪는 고통에 대해서도 개념이 없어요"라고 편지했다. 그는 이런 비유로 두 사람이 놓인 상황을 명확히 설명했다.

> 당신은 내가 내 일을 하며 작고 안전한 오두막에 머물고, 다정한 여인 외에는
> 아무것도 필요로 하지 않는다고 생각하지만 실제 나는 바다에서 표류하며 밀
> 려드는 허리케인과 맞서는 중이오. 설사 진정으로 나와 동행하고 싶어하는 승
> 객이 있다 해도, 내가 할 일은 거절이란 말이오. 전에도 자주 말했듯이 나는
> 좀더 영속적인 일은, 당신이 의미하는 그런 방식으로는 생각조차 할 수 없소.
> (……) 만일 우리가 반드시, 그리고 당연히 서로에게 속해야 하고 속하게 될 거라
> 고 느꼈다면, 그렇게 말했을 거요. 그러나 완전히 솔직하게 말하자면 나는 그렇
> 게 느끼진 않소. 이 과분하고 특별한 행운(어디에도 견줄 데 없는 사랑의 성공)이 당
> 신의 크나큰 실수라고, 내가 그것을 이용하려 드는 건 옳지 못한 일이라고 늘
> 생각했소. 그러나 또한 나는 너무나 즐거웠소. 다시는 당신 같은 사람을 만나지
> 못할 거요. (……) 그러나 우리가 만나지 않는 것이 당신에게 최선이라고는 생각
> 지 않소.[35]

이런 모호한 말들에도 불구하고 두 사람은 계속해서 만났고, 요는 뷔쉼과 암스테르담을 오가는 기차를 탔다. 1896년, 이스라엘스가 "평소처럼 7시 30분쯤" 그녀를 마중나가겠다 했고 요는 중앙역이 아닌 새로 생긴 마위데르포르트역에서 내렸다.[36]

그들은 정기적으로 만났다. "또 스튜디오에서 즐거운 오후를 보냈다. 아, 너무나 즐거웠고, 만남을 거듭할 때마다 '우리는 점점 가까워진다'. 그는 어제 내게 너무나 다정하고 친절했다." 그녀는 1896년 2월 이렇게 일기를 쓰지만 같은 해 마지막날은 지난 시간을 되돌아보며, 자주 만나며 너무나 많은 시간을 차지

했던 그 관계를 확신하지 못하는 모습을 보이기도 했다. "내 영혼에 의혹과 불안과 문제가 생겨났고, 나의 평화와 만족이 사라졌다."[37] 이스라엘스 역시 그녀 못지않게 같은 생각이 들었는지 "결정적인 편지"를 보내 자신의 불안을 분명하게 표현했다. "나는 당신이 나를 잊어간다고 생각해요. 그렇지 않소?" 그는 최후 통첩을 보냈다.

우리가 날짜를 정할 수 있다면 좋겠소. 예를 들어 일주일에 한 번, 낮이라든가 아니면 밤이라든가.
하지만 당신은 지금 심각한 죄책감에 휩싸여 있소. 당신은 늘 그런 딜레마에 빠져 있었지.
그대여, 내가 다시 한번 솔직하게 상황을 설명하리다.
나는 당신을 아주 많이 정말로 사랑하오(자, 이제 만족하오?). 그리고 당신과의 우정 덕분에 매우 행복하오. 제발 당신이 너무나 자주 슬퍼하고 두려워한 나머지 내가 당신을 싫어한다는 의심을 품지 않았으면 좋겠소.
나는 가끔 그래서 화가 나고, 나 역시 마음속으로는 가책을, 죄책감을 느끼오. 제발 아니라고 말하지 마시오.
당신이 원하는 것을 해줄 수 없음을 알면서도 당신을 친구로 곁에 두려 하면 안 되겠지.
아마도 당신에게는 지금이, 무엇이 최선인지 생각할 가장 좋은 때인 것 같소. 아주 신중하게 생각하고 과감한 결정을 내린 후 그 결심을 지켜요.
당신 의식의 목소리를, 가족과 전통을 따라가든가. 그럴 경우 그들에게 당신 마음속 모든 이야기를 다 해요(아이처럼 유치하게 그런 것에서 위안을 얻든가).
아니면, 아, 당신은 이 답을 너무나 잘 알지. 지금 그렇게 해요. 왜냐하면 지금이, 가족이 다시금 당신을 삼켜버릴 순간이니까. 아니면, 아, 난 아무 감정 없을 거요. 그렇게 될 거라는 걸 느낄 수 있소.
난 이 문제를 심각하게 생각하오. 요, 당신도 신중하게 생각하길, 깊이 숙고하

길 바라오.

나는 당신이 최선이라 생각하는 대로 따를 거요. 하지만 당신도 그 결정에 따라야 하오, 가능하다면(이 마지막 구절을 쓰지 말았어야 했는데). 당신식으로 '가능하다면'이라고 말하는 건 너무 과하군. 자, 이제 끝인지, 아니면 좀더 넓고 포괄적으로 계속 이어갈지 우리, 아니, 당신이 결정합시다(이 빈약한 은유를 용서하시오).

안녕히, 혹은 곧 봅시다.[38]

이보다 명확할 순 없었다. 이제 공은 요의 코트로 넘어왔다. 하지만 요는 계속 결정을 미뤘다. 이후 몇 달 동안 이스라엘스는 여러 번 뷔쉼을 방문했는데 1897년 4월 1일 저녁도 그런 날 중 하나였다. 그가 다녀간 후 요는 이번이 그의 마지막 방문이 아닐까 생각한다. 그러나 한 달 뒤 그녀는 이스라엘스를 찾아갔고 네 권째 일기이자 마지막 권, 마지막 문장으로 그날 일을 기록했다. "스튜디오에서 또 한번 오후를 보내고 우리는 다시, 더 가까워졌다. 이제 또다시 휴전기인가?"[39] 이사크 이스라엘스의 스튜디오는 자석처럼 요를 끌어당겨 위로를 준 듯하다. 일기에는 헤어짐과 만남을 거듭하는 연애가 더이상 기록되지 않지만 이스라엘스의 편지들을 통해 두 사람이 힘겹게 관계를 이어가는 과정을 선명하게 볼 수 있다.

하지만 균열은 더 확연해졌다. 이스라엘스는 요에게 "애쓸 가치 없다는 당신 생각, 절대로 옳소. 6개월에 한두 번만! 그러기에는 당신은 너무 훌륭하지"라고 말한다. 그리고 자신이 실제로 누군가를 사랑할 수 있을지 의문을 표하며 이렇게 결론 내린다. "그러니 내가 당신에게 줄 수 있는 최선의 조언은 나에게 이별을 고하라는 거요."[40] 이스라엘스는 요가 명예를 지켜야 한다고 느꼈다. 이렇게 무뚝뚝하게 말하기는 했지만 2주 후에는 스헤베닝언, 카트베이크, 혹은 에흐몬트안제이에서 산책하며 이틀을 함께 보내자고 요를 초대한다.[41] 이 계획은 요의 건강 문제로 실행되지 못했고, 이에 이스라엘스는 이번에는 이 "딱하고 가엾은 사람"을 데리러 가야겠다고 생각한다.[42]

가족과 어린 아들에 대한 의무감

이스라엘스는 요가 그녀 가족과 교류하는 방식을 매우 못마땅해했다. 아마도 1897년 8월 썼을 편지에서 그 점이 잘 드러나는데, 당시 그가 스헤베닝언에서 글을 쓰던 중이어서 해변의 소녀 스케치도 포함되어 있다.

요가 가족과 함께 해변에서 여름휴가를 보내고 돌아온 후였다. 그녀가 늘 열정적으로 갈구하던 독립성은 지극히 상대적이었다. 요는 가족에게 설명하지 않고는 이스라엘스와 하루를 보낼 계획조차 세울 수 없었다. 이스라엘스는 가족이 그녀에게 끼치는 영향을 유해한 거미에 비유했다. "나는 9월에도 여전히 이곳에 있을 테고, 물론 그때는 당신을 볼 수 있기를 바라오. 내가 당신이라면 그 거미를 좀 조심할 거요. 언젠가 너무 익숙해져서 당신 머리카락 속으로 파고들 테니."[43] 이 시기 그는 스헤베닝언에서 또다른 편지를 써 다음과 같이 말했다. "당신이 늦은 오후나 저녁에 오는 것이 최선이오. 가족은 관여할 필요가 없지."[44] 요가 가족의 구속에서 벗어나 스스로의 길을 가는 것이 얼마나 어려운지 그는 정확하게 느꼈다.

교착상태를 되돌아보며 그는 만날 희망이 무너졌던 그들의 여름을 떠올렸다. 마침내 퓌르메런트 북쪽에서 만나기로 하지만 그마저 이뤄지지 않았다. 서로 길이 어긋나는 바람에 요는 헛되이 기다리기만 했던 것이다.

그대여,

그리 오래 기다리게 해서 미안하오. 하지만 내가 어떻게 알았겠소. 나는 완전히 다른 길로, 크바데이크호른를 통해 갔더랬소.

오, 설사 만났더라도 무슨 소용이었겠소. 당신은 영원한 노예처럼 즉시 당신의 의무에게로, 의무감을 느끼며 황급히 달려가야 했을 텐데. 당신 가족이 당신을 너무나 단단히 휘어잡아 여름 내내 단 하루도 감히 나와 만날 생각을 못 한 것은 너무 과한 일이오. 그런데 난 당신과 더 가까워지지 못한 걸 미안하다고 말해야 하는군! (……) 당신이 누릴 그 조용하고 외진 곳, 도대체 그런 곳이 어디에

이사크 이스라엘스, 해변의 소녀 스케치, 요 반 고흐 봉어르에게 보낸 편지, 1897년 8월경.

있다고 생각하는 거요? 요피, 나는 당신이 좀 만족하길 바라오.[45]

불가피하게 두 사람 관계는 비틀거리고, 1897년 늦여름 그들은 마지막 결정을 내리기에 이른다. 그렇기는 하지만 훨씬 현실적이었던 이스라엘스는 요에게 이렇게 쓴다.

> 뭐든 좋지만 당신이 단 1분만이라도 감정에 휘둘리지 않길, 스스로 인정하길 바라오.
> 어차피 결혼을 통해 얻을 수 있는 것은 없소. 당신은 그 사실을, 그 이상을 알고 있소. 나중에 후회하거나 괴로워할 무언가를 하라고 당신을 설득하고 싶지 않소. 절대. 원하지 않는다는 당신 말도 완전히, 절대적으로 옳소. 나도 그건 원하지 않소. (……) 이리되어 유감이지만 어쩔 수 없구려.
> 언젠가 다시 만나겠지.[46]

그는 심한 말을 한 것은 후회하지 않았지만, 그럼에도 나흘 동안 답장이 없자 요를 걱정했다.[47] 이후로도 두 사람이 서로 연락했던 것은 분명하다. 1897년 9월과 10월, 이스라엘스는 제이우스플란데런과 자위트베벨란트에서 일했고, 후스에서 돌아가면 저녁에 자신을 만나러 와달라고 요에게 편지를 보냈다. 농담처럼 "자위트베벨란트는 제일란트의 안달루시아, 후스는 세비야인 셈"이라고 덧붙이지만 별로 웃을 이야기도 아니었고, 예전 친밀감도 전부 사라진 후였다.[48] 옳은 결정을 내렸음에도 두 사람은 애처로울 정도로 오랫동안 서로를 놓지 못했다.

이스라엘스는 평생 한 여자에게 매여 자유를 잃는 것을 두려워했다. 그는 몇 차례 그림 모델들에게 열중하기도 하고 복잡한 관계에 휩쓸리기도 했다. 허세가 심했던 이스라엘스는 프란스 에런스에게 두 가지 성공적인 정복을 자랑스레 떠벌렸다. "화가면 그래서 좋다는 겁니다. 여자에게 그림을 팔고, 그러고 나

서 그 여자와 사랑을 나누고."⁴⁹ 나중에는 자신에게 완벽한 상황이란 가끔씩만 만나도 되는 여자를 사귀는 것이라고 에런스에게 고백하기도 했다.⁵⁰ 빌럼 비천과 그의 아내 아우휘스타 스호르에게 보낸 함축적인 메모에서 "사람들은 그냥 케이크 같은 겁니다. 너무 오래 붙어 있으면 상해버리니까요"⁵¹라는 의견을 피력하기도 했다. 그는 가정을 이룰 생각이 전혀 없었고, 요는 자신이 그런 비전통적인 신조를 가진 화가에게 굴복할까 경계했다. 나중에는 후회했을 수도 있다. 몇 년 후 그녀는 재혼하는데, 두번째 남편은 수줍은 중산층 화가 요한 코헌이었고 그와의 차분한 관계는 이스라엘스와의 열정적인 연애와는 완전히 달랐다. 1901년 1월 약혼이 발표되자 이스라엘스는 에런스에게 특유의 오만한 태도로 이렇게 썼다. "얼마 전 거리에서 V. G. 부인을 우연히 보았어요. 알다시피 약혼했죠. 우리는 아무 말 없이 한동안 거기 그렇게 서 있었어요. 아주 아름다운 몇 초였습니다(특히 그녀에게는)."⁵²

다음 몇 해 동안 간간이 주고받은 메모 외에 두 사람 사이에는 그럴듯한 어떤 접촉도 없었던 것으로 보인다. 그러나 1914년쯤 두 사람 우정이 재개되는데, 요는 이스라엘스에게 빈센트 반 고흐 회화 몇 점을 대여하고 나중에 그는 그녀의 섬세한 초상화를 여러 점 그린다.

흐 로 닝 언 , 로 테 르 담 , 하 를 럼 의 반 고 흐

그 모든 연애 사건을 겪으면서도 요는 계속해서 많은 전시회 일을 해나갔다. 1896년에는 흐로닝언 고대박물관에서도 전시회가 열렸다. 훗날 저명한 역사가가 되는 요한 하위징아의 형제인 야코프 하위징아가 그녀에게 연락해왔고 요는 작품 요청에 응하기로 한다.⁵³ 그의 동료인 기획자 빌럼 뢰링이 요가 직접 작품 선정을 할 건지 물으며 "빈센트 초상화를 혹시 가지고 계십니까? 그렇다면 초상화 테두리에 월계수 잎을 군데군데 꽂은 가시 화환을 둘러서 전시하고 싶습니다"⁵⁴라는 아주 구체적인 제안을 했다. 그는 또 롤란트 홀스트가 만들었던 시든

해바라기와 후광이 그려진 표지의 카탈로그가 있는지도 문의해왔다. 1892년 때와 마찬가지로 그들은 초상화를 가시관과 월계수로 장식해 고통 끝에 승리한 그리스도를 연상시키는 순교자로 표현하고자 했고, 그 의견에 요도 반대하지 않았다. 그녀는 앙리 드 툴루즈 로트레크가 그린 빈센트의 초상화 한 점을 그들에게 보냈다. 뢰링은 요한 토른 프리커르가 뷔쇰으로 가서 작품 선정을 도와도 되는지 물었고, 그들은 지체 없이 움직여 몇 시간 만에 회화 102점과 석판화 1점을 골랐다.[55]

『레 좀므 도주르디Les Hommes d'Aujourd'hui』『메르퀴르 드 프랑스』『판 뉘 엔 스트락스』 등에 실렸던 반 고흐의 기사도 전시되었다.[56] 이들 잡지를 통해 알베르 오리에가 반 고흐의 세계적 위대함을 인정했지만 그 글을 아는 사람은 적었다. 흐로닝언에서 『판 뉘 엔 스트락스』를 창간한 젊은 벨기에인 아우휘스트 페르메일런이 반 고흐에 대한 강연을 열어 200명이 참석했다. 요가 보관한 『더텔레흐라프』와 『엔에르세』 기사를 보면 페르메일런의 강의가 제법 길게 요약되어 있다. 뢰링은 그녀의 지원에 감사하며 이렇게 썼다. "사람들이 이제 소위 '현대적'이라는 것에 진짜로 무언가 있음을 인정하지만 아직 전적으로 공감하지는 못합니다. 대중은 더 많이, 더 잘 보기를 원합니다. 간단히 말해, 아무 과장 없이, 우리는 엄청난 성공을 거두었습니다."[57]

1896년 2월 21일에서 26일까지 열린 전시회의 유료 관람객 수는 1600여 명에 달했다. 기술학교 학생과 노동자는 무료입장이었는데 요는 이 조치에 분명 기뻐했을 것이다.[58] "추운 북부 주민들이 한 번이라도 따뜻할 수 있게끔 확고한 응원을" 보낸 것이라고 페르메일런은 뢰링에게 말했다.[59] 화가 알버르트 한은 후일 그가 흐로닝언에서 아카데미미네르바의 학생이던 시절 반 고흐의 "순수한 광기"를 직접 목격한 경험을 회상하며, 「까마귀 나는 밀밭」(F 779/JH 2117)에 압도적인 영향을 받았고, 미술을 다르게 보게 되었다고 말했다.[60] 학생 레인티오 레이컨스 역시 이 전시에 매료되어 요에게 갤러리에서 본 반응을 들려주었다.

관람객 중 족히 5분의 1은 매우 높이 평가했고, 그중 확실히 열광적인 사람도 여 럿 있었습니다. 그림을 잘 볼 수 있는 자리를 놓고 서로 밀치기도 했습니다. 사 람들이 활발하게 손짓을 했습니다. 재미있었습니다. 웃는 사람도 있었지만 많 지는 않았습니다.[61]

전시회가 끝나고 작품 일부는 로테르담 올덴제일갤러리에 전시되었다. 그 해 후반 피터르 하베르코른 판 레이세베이크가 '네덜란드 최고 수채화 전시회' 의장 권한으로 요에게 작품을 준비해줄 수 있을지 문의했다.[62] 마지막 순간 요는 수채화 2점을 보내고 늦지 않았기를 바라며 이렇게 전했다. "애석하게도 빈센트 의 작품을 공개할 기회가 드물어 혹시 너무 늦었다면 매우 유감스러울 것 같습 니다."[63] 1896년 9월 5일 로테르담미술관에서 열린 전시회에는 반 고흐 풍경화 와 정원 그림 2점이 걸렸고 각각 100, 50길더로 가격이 책정되었다.

요는 반 고흐 작품 홍보에 다양한 판매 경로를 이용했다. 그중에는 하를 럼 크라위스베흐 45번지 소재 '메종할스, 고대와 현대 작품 전시 살롱'으로 알려 진 갤러리도 있었다.[64] 1896년 2월 7일 배우 야크벨리너 로이아르츠산드베르흐 는 로데베이크 판 데이설(카럴 알베르딩크 테임)에게 이에 대해 편지를 보냈다. "그 그림들을 판매할 듯합니다. 나라면 그러지 않겠지만요. 곧 그곳에 다시 갈 생각 입니다. 늘 새로운 그림들이 있습니다."[65] 로이아르츠산드베르흐는 그곳에서 본 그림들에 깊은 인상을 받는다. 이보다 앞서 1895년 5월, 메종할스에서 소규모 반 고흐 전시회가 열렸고, 요는 당연히 협조했던 것으로 보인다. 입장료는 '자선 재단'에 기부되었다.[66]

1896년 5월, 반 고흐에 대한 관심을 모으기 위해 요는 암스테르담 시립미 술관 위원회에 연락해 미술관 소형 갤러리에 반 고흐 드로잉을 전시하게 해달 라고 시 당국에 요청할 수 있는지 문의했다. 전시관 하나 임대료로 하루 1.5길 더를 내기로 했지만[67] 알려지지 않은 이유로 이 시도는 무산되고 9년이 흐른 후 에야 시립미술관에서 전시회가 개최된다.

　　얼마 후 새로운 반 고흐 예찬자가 미술비평계에 등장한다. 독일 소설가 율리우스 마이어그레페는 앞서 1893년 반 고흐의 「사이프러스 가로수길과 산책하는 부부(시인의 정원)」(F 485/JH 1615)를 구입했었다. 그는 요를 방문해 그들이 나눴던 대화를 상기시켰다. 그리고 책을 집필중인데 그녀 집에서 본 그림들을 삽화로 넣고 싶다고, 그림 사진을 찍어줄 사람을 아는지 물었다. 그는 삽화들이 그의 책과 완벽하게 어울릴 것이며 그림 판매에도 도움이 되리라고 여겼다.[68] 요도 적극 찬성하며 이 기회를 잡는다. 마이어그레페의 책 『현대미술 발전의 역사』는 1904년 출간되어 대단한 영향을 미쳤다. 요와 마이어그레페는 이후에도 여러 번 만났다.

　　1898년 초, 해외에서 좋은 기회를 얻은 요는 그것을 온전히 활용할 결심을 한다. 그녀는 에밀 쉬페네케르를 통해 프랑스 시인이자 비평가, 전시회 기획자인 쥘리앵 르클레르크에게 카드를 보낸다.[69] 르클레르크가 1890년 9월 『메르퀴르 드 프랑스』에 실었던 빈센트 부고를 기억하고 있었던 것이다. 그는 알베르 오리에의 친구였고 그 시절 반 고흐를 만났었다. 그런 그가 전시회를 기획하면서 반 고흐 작품을 원했다.[70] 그는 메종블룽키비스트갤러리와 함께 이 전시를 담당할 예정이었다.[71] 요은 즉시 유명 작품 3점을 보냈고, 르클레르크가 제목과 가격을 정했다. 「B^d 생레미」 500프랑, 「아를의 공원」 800프랑, 「정원」 1,200프랑. 이 세 점과 볼라르가 소장했던 것으로 보이는 작품 두 점은 스톡홀름, 예테보리, 베를린에서 전시되었다. 전시에서 작품이 판매되지는 않았지만 최소한 스칸디나비아와 베를린 사람들에게 빈센트 반 고흐의 좋은 작품을 소개할 기회는 되었다.[72]

『더크로닉』과 번역

1896년 봄, 요는 『더크로닉』 기사의 프랑스어, 독일어, 영어 번역을 시작했다. 사회주의자 피터르 로데베이크 탁이 시작한 이 사회 참여 잡지는 그가 한때 편집

『더크로닉』창간모임, 암스테르담 둘런, 1894.12.30. H. J. 하베르만, A. 티메르만, J. F. 앙케르스밋, F. 쿠 넌 주니어, P. L. 탁, V. 반 고흐, J. 칼프, A. 몰켄부르, C. G. 엇 호프트, A. 욜러스.

자였던『더니우어 히츠』를 효과적으로 계승하는 중이었다.

1894년 창간된 이 주간지는 문화 발전을 따라가면서 새로운 세대의 사회, 정치, 경제, 미술, 문학을 다루었다. 대단한 기고가가 많았는데 수석편집자인 탁 외에도 J. F. 앙케르스밋, 마리위스 바우어르, 프란스 쿠넌 주니어, 알폰스 디펜브록, 프랑크 판 데르 후스, 요한 더메이스터르, 아에히디위스 티메르만, 얀 펫, 플로르 비바우트 등이 있었다.[73] 사회주의 출현 논쟁도『더크로닉』에서 활발하게 이루어졌다. 한편으로는 개인과 이상적인 사회관계에 대해, 다른 한편으로는 지식인과 노동자 관계에 초점을 맞춘 토론이었다. 사회주의 지지자들에 따르면 미술은 이상 사회에서 매우 중요한데, 심미안과 지성 발전은 모두에게 열려 있어야 하기 때문이다.[74]

탁은 1890년에서 1893년까지 뷔쉼에 살았고 판 에이던, 펫과 친분이 있어 요도 그들을 통해 만났을지 모른다. 탁과 요 두 사람 모두 사회민주노동당 회원

이었으므로 회합에서 서로 알았을 가능성도 있다. 탁은 여성 노동자를 위한 법적 보호 옹호자였다.[75] 당시 여성의 임금은 남성보다 훨씬 낮았다. 1898년, 도르드레흐트 소재 금속용기공장 뤼텐베르흐&판잔턴에서 일하는 여성은 하루 9시간 노동에 겨우 4길더 정도를 받은 반면, 잘베르흐 방직공장 남성 노동자는 9길더를 받았다.[76] 요는 『더크로닉』 기사를 몇 년간 번역했지만 어느 것이 그녀의 번역물인지는 확인할 수 없다. 잡지에는 다양한 이름으로 수많은 글이 실렸지만 번역가를 밝힌 적은 한 번도 없었다.[77] 1896년 3월에서 1901년 4월, 그녀는 번역료로 총 750길더를 받았다.

1896년 5월 빈센트와 테오의 남동생인 코르 반 고흐가 남아프리카공화국에서 네덜란드로 돌아왔다. 그는 4개월 동안 네덜란드에 머물렀고, 그사이 요는 분명 그를 만났을 것이다.[78] 같은 시기, 판 에이던의 초대를 받은 아이슬란드 출신 여성 모드 스티븐슨 호크가 미국 시카고에서 빌라헬마로 와 지냈다. 그녀는 요에게 건강에 대해 조언했는데 제바스티안 크나이프의 독일 자연요법에 따른 수*치료법과 식이요법을 추천했다. 요는 대체요법에 흥미를 느꼈는지 헤이그의 채식 식당 포모나의 주소를 메모해놓았다.[79]

해마다 그랬던 것처럼 요는 1897년에서 1898년으로 해가 바뀌는 연말연시를 부모 집에서 보냈다.[80] 그녀는 부모와 테오 어머니 생일에도 늘 빈센트를 데리고 갔다. 1898년 초에는 요의 남동생 빔과, 같은 토론회 회원인 카럴 스테번 아다마 판 스헬테마가 뷔쉼에서 그녀와 함께 지냈다.[81] 아다마 판 스헬테마와 요는 아주 잘 지냈고, 함께 인생에 대한 철학적인 사색을 즐겼다. 훗날 1907년 요는 그의 약혼을 축복하며 애정어린 마음으로 그 시절을 회상했다. 또한 자주 만나지 못하는 것을 유감스럽게 생각하며 "어떻게 한번 만날 수 없을까요?"[82]라고 전하기도 했다. 아다마 판 스헬테마는 사회주의 시를 썼고, 요와 마찬가지로 사회민주노동당에 가입했다. 1900년 그는 첫번째 시집 『시의 길En weg van verzen』을 출간한다. 요는 잡지 『벨랑 엔 레흐트』에 비평을 썼는데, 이 책 11장에서 볼 수 있다.

요는 바쁘게 살았다. 어머니였고 하숙집 주인이었으며 번역가에 미술 홍보전략
가였으며 1890년대 말에는 여성해방 활동도 시작한다. 1897년 5월 22일, 지역
신문 『더호이언 에임란더르』는 요와 마르타 판 에이던이 전국여성노동전시협회
지역위원이라고 보도했다. "재정적으로나 정신적으로나 이 협회를 지원할 분은
이 여성들에게 문의하시기 바랍니다."[83] 협회 이사회 회원인 마리 융이위스가
쓴 브로셔를 받고 싶은 사람은 요에게서 구할 수 있다고도 덧붙였다. 다음날 전
시회 회장인 세실러 후코프더 용 판 베이크 엔 동크는 헤이그에서 요에게 편지
를 보내 브로셔가 충분한지 확인했다. 그녀는 "우리의 훌륭한 대의"를 위한 요
의 수고에 따뜻한 말로 감사를 전했다.[84]

1898년 이 협회는 여성의 노동환경을 알리고 그 성과를 강조하는 전시회
를 기획한다. 강연, 학회, 음악 공연 등으로 구성된 이 전시의 목표는 여성 고용
기회를 장려하고 임금과 노동조건을 개선하는 것이었다. 행사는 여왕 빌헬미나
의 대관식에 맞춰 7월 9일에서 9월 21일까지 헤이그 스헤베닝세베흐에서 열렸
다. 특별히 건설한 건물에서 열린 이 행사에는 방문객 9만 명이 찾았다. 수익금
2만 길더는 네덜란드 여성의 직업 탐색과 확대, 개선을 목표로 하는 전국여성노
동국 설립에 사용되었다.[85]

당시 헤이그에서 종교를 가르치던 빌레민 반 고흐도 요와 마찬가지로 여
성운동에 적극 참여했다. 그녀는 여성 노동 전시회 준비위원으로, 함께 지내던
마르하레타 할레, 친구 에밀리 크나퍼르트, 마르하레타 메이봄, 마리 융이위스
등이 만든 조직에서 활동했다.

크나퍼르트는 진보적인 개신교 가정에서 자란 청소년들에게 교리문답을
가르쳤고 빌레민도 1890년부터 그녀와 함께 교육을 받아왔다. 크나퍼르트는
다양한 방법으로 기회를 최대한 활용하라고, 그것이 공익을 위한 거라고 여성
들을 격려했다. 이 일을 하며 빌레민도 큰 만족을 얻었고, 동시에 그토록 원하
던 삶의 체계를 만들어나갔다.[86] 요와 빌레민은 전시회의 목표를 굳건히 지지했

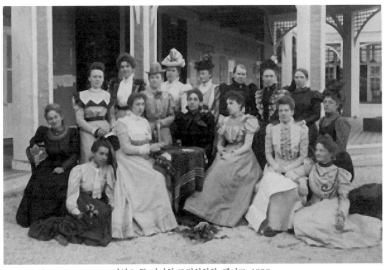

여성 노동 전시회 조직위원회, 헤이그, 1898.
빌레민 반 고흐가 제일 오른쪽에서 마리 융이위스가 앉은 의자 등받이에 손을 올리고 서 있다.

기에 이 일에 대해 오래 토론했을 것이다. 이 행사는 여성운동과 여성 지위 인식에 엄청난 반향을 불러일으켰고 교육, 육아, 노동 조건, 가사 관련 수많은 조직 설립에 영감을 주었다.

1897년 말까지 『더크로닉』은 사회주의 관련 기사를 점점 늘리고, 페미니즘과도 직접적으로 연계했다. P. L. 탁의 여성 노동에 대한 기고문 「여성의 일」은 페미니스트 운동 부상에 초점을 맞추었고[87] 1898년 6월부터 맹렬한 논쟁이 시작되었다. 요(J. v. G.) 역시 이 혼전에 뛰어들어 'M. E. P.'의 기고문 「페미니즘에 대하여」에 답해야겠다고 느꼈다. 그 글을 쓴 마리아 바르베라 보이세바인페이나펄은 여성운동을 "세기말 문명의 추악하고 부자연스러운 성장과 발전"이라고 묘사하며 말썽 많은 페미니스트들이 침묵하기를 원했다.[88] 요는 'M. E. P.'가 이 주제를 충분한 품위와 진지함 없이 다루었으며 실제로 이 운동의 명예를 실추한 것은 최악이라고 비판했다. 요의 관점에서는 'M. E. P.'가 "남녀 사이에 지성 차이는 없다"라는 주된 논지를 주장하며 제시한 근거가 적절치 못했던 것

이다. 요는 저자의 글이 "비논리적"이며 "중요하지도 않다"라고 비난했다. 그녀 자신은 페미니스트도, "어떤 종류의 주의자"도 아니라고 말하며 저자의 비판이 세실러 후코프더 용 판 베이크 엔 동크의 해방소설 『힐다 판 사윌렌뷔르흐Hilda van Suylenburg』를 읽고 거칠어진 것은 아닌지 궁금해했다.[89] 요는 여성 스스로 생활을 꾸려나가려면 남성이 하는 일을 하고자 노력해야 한다고 믿었다. 여성 문제는 가벼이 다룰 사안이 아니었다. 요의 경험이 다음 글에서 확연히 드러난다.

> 가정부를 필요로 하는 여성이 어리석다고는 전혀 생각하지 않는다. 오히려 반대로, 늘 컵을 닦고 옷을 수선하고 빨래를 하기보다 자녀와 함께하는 시간을 선호한다면 매우 현명하고 분별 있는 여성이다. 사람은 한 번에 한 가지 일만 할 수 있는데 슬프게도 집안일을 아이들보다 중하게 여기는 여성이 많다는 것을 안다.[90]

'극좌' 여성해방 옹호자 코르넬리 하위헌스는 보이세바인페이나펄의 글이 '극우'라고 답했다.[91] 하위헌스는 사회에서 여성의 종속적 위치는 변해야 하고 변할 거라면서 차분하게 논지를 펼쳤다. 그녀의 관점에서 이는 경제적으로도 필수였다. 요의 기고문이 실린 호에서 페미니스트 아네터 페르슬라위스풀만은 페미니즘의 정의를 인용하며 남성과 여성은 같은 것이 아니라 동등하다는 점을, 여성이 원하고 그럴 능력이 있다면 교육과 직업을 선택할 권리 역시 있음을 주장했다. 요도 이 글을 읽으며 고개를 끄덕였을 것이다. "그들은 여성이 남성 옆에 서서 함께 아이들을 키울 뿐 아니라 사회 전체를 보살필 책임을 지기를 원한다."[92] 6월에 보이세바인페이나펄은 자신에 대한 모든 비판을 반박했다. 그녀는 자신의 글이 제대로, "있는 그대로, 즉 감정적 항의"로 판단받지 못한다고 느꼈다.[93] 이로써 당분간 이 문제는 종료되었다. 요는 그녀 자신의 입장을 견지하며 여성이 발전할 자유와 사회불평등에 대한 열띤 논쟁에 참여했다. 그녀에게 매우 절실한 문제였다.[94]

헤이그 여성 노동 전시회 이후에도 그 주제는 한동안 화제가 되었다. 같은 해 코르넬리 하위헌스는 『사회주의와 '페미니즘'Socialisme en 'Feminisme'』 책자를 발행하고 피터르 트룰스트라의 『여성의 말, 투쟁에 기여하다Woorden van vrouwen. Bijdragen tot den strijd over Feminisme en Socialisme』도 출간되었다. 하위헌스는 여성이 남성과 나란히 서서 투쟁해야 한다고, 자신의 "정신적 무기력"과 "온실의 존재"를 인식해야 한다고 주장했다.[95] 트룰스트라는 하위헌스의 관점과 "페미니즘에 대한 부르주아(이념적) 이데올로기, 사회민주주의에 대한 프롤레타리아(역사적, 물질주의적) 이데올로기의 차이"에 대해 언급했다.[96] 이는 전시회 기간 한 학회에서도 토론이 열렸던 주제였다. 『더크로닉』 편집자인 탁도 사회주의와 페미니즘을 연계하는데, 둘 다 사회에서 더 큰 정의를 추구하기 때문이라고 말했다.[97]

탁은 요의 번역에 매우 만족해 매달 번역료를 지급했다. 논쟁이 일어나고 얼마 후 그는 요에게 이렇게 부탁했다. "너무 늦은 것이 아니기 바랍니다만 이번주에 여기 동봉하는 얇은 책(58쪽)에서 「실직Le Chômage」을 번역해줄 수 있을까요? 당신이 참여했던 토론을 매듭짓고 사회주의에서 여성운동의 위치를 좀더 선명하게 드러낼 글도 곧 써주기 바랍니다."[98] 탁은 토론을 면밀히 따라갔고, 요가 편집자에게 편지를 썼던 사실을 아는 것이 분명했다.

정확히 일주일 후, 요가 유려하게 옮긴 에밀 졸라의 「실직」이 잡지에 실렸다. 이 슬픈 이야기에서 졸라는 노동자계급의 불행한 삶을 완벽하게 포착한다. 젊은 가장이 일자리를 잃은 한 가정의 절망적인 상황을 묘사하는데, 마지막에 어린 딸은 어머니에게 "타는 듯 쓰라린 가슴에 커다란 눈으로" 왜 그들은 그렇게 배가 고픈지 묻는다.[99] 탁은 번역에 찬사를 보내며 번역할 만한 다른 글을 제안해달라고 요청한다. "오랫동안 신뢰 관계가 형성되었고 당신 번역이 다른 여성들보다 훨씬 좋기 때문에 당신이 작품을 골라준다면 더 좋을 것 같습니다. 어떤 경우든 이번주에 다른 원고를 보내겠습니다만, 당신이 뭔가 발견한다면 그역시 환영합니다."[100]

여름이면 요는 어린 빈센트를 데리고 가족과 함께 휴가를 가곤 했다.

1898년 여름에는 노르드베이크안제이 해안에 머물렀다. 휴가중 야코프 브라크만이 그들 사진을 찍었다.(컬러 그림 31) 8월 중순이 되자 요는 카토 알베르딩크 테임을 해변에 있는 빌라야코바로 초대한다.

> (원한다면) 오후나 저녁에 와줘요. 손님용 침실은 작지만 요피가 쓸 침대도 따로 있어요. 빈센트도 요피가 온다면 좋아할 거예요. 그러니 데려올 수 있다면 그렇게 하고, 하룻밤 더 머무르세요.[101]

초대에 응해 빌라야코바를 방문한 그들과 요는 아주 즐겁게 지냈다. 아내와 아이를 데리러 온 카토의 남편 카럴은 요에게 "당신 부모님과 형제자매를 만날 수 있어 정말 기쁩니다. 빈센트가 햇볕에 그을린 작은 해군처럼 바닷가에서 노는 모습을 본 것도요"[102]라는 내용이 담긴 감사 메모를 전했다.

어머니와 아들은 늘 활달했다. 1889년 3월 요는 게으른 어머니가 게으른 아이를 만든다는 결혼 지침서를 읽고는, 당시 여덟 살이던 빈센트가 공식 학교 교육 외에도 폭넓게 배울 수 있도록 모든 노력을 기울였다. 1898년 가을이 시작될 무렵 그녀는 카드와 찰흙, 나무 장난감으로 어린이 발달을 촉진하는 스웨덴 교습법인 슬뢰이드 원칙을 기초로 제작된 놀이 공구 세트를 구입했다.[103] 그리고 1899년 2월 드로잉 수업을 시작한다. 빈센트는 이 시기를 엇갈린 감정으로 떠올렸다. 드로잉 수업뿐 아니라 피아노 교습도 이어지는데, 나이 많은 독신녀들에게 가르침을 받았다. 1900년부터는 체조도 배운다.[104] 빈센트는 우표 수집을 시작하고 체커와 할마 등 다양한 보드게임을 배웠다. 시인 빌럼 클로스는 빌라헬마를 방문할 때면 빈센트를 위해 우표를 가져왔고, 아이가 우표를 정리하는 동안 요와 함께 체스를 두곤 했다.[105]

요는 항상 육아에 관심을 기울였고, 진보적이었다. 그녀는 『더크로닉』에 실린 기사 「어린이와 황새 이야기Ooievaarspraatjes in de kinderkamer」를 읽고 「어머니와 아이」라는 글을 기고했다. 요는 이 글을 통해 아이들에게 생식과 출산에 대

컬러 그림 25.
폴 고갱, 「강둑의 여인들」, 1892.

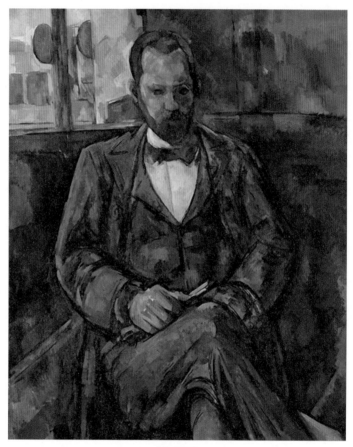

컬러 그림 26.
폴 세잔, 「앙브루아즈 볼라르 초상화」, 1899.

컬러 그림 27.

요 반 고흐 봉어르, 반 고흐 회화 목록과 앙브루아즈 볼라르가 제시한
가격, 파리, 1896.11.

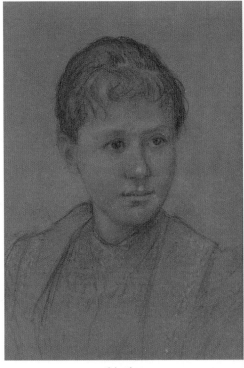

컬러 그림 28.
이사크 이스라엘스, 1888년경.

컬러 그림 29.
이사크 이스라엘스, 「요 반 고흐 봉어르」, 1895~1896.
1890년 사진(컬러 그림 16)을 보고 그린 드로잉.

컬러 그림 30.
이사크 이스라엘스, 「자세가 다른 아기고양이」, 1896년경. 요 반 고흐 봉어르에게 보낸 편지에 동봉.

컬러 그림 31.
빌라야코바, 노르드베이크안제이, 1898년 여름.
요 반 고흐 봉어르가 왼쪽 의자에 앉아 있고 빈센트 반 고흐가 그 앞에서 책상다리를 하고
앉아 있다. 그녀 뒤 중앙의 수염을 기른 남자는 아마도 오빠 헨리일 것이다.
오른쪽, 흰 앞치마를 두른 사람은 하녀 헤리트어.

컬러 그림 32.
1901년 5월 22일, 수요일 달력 페이지,
요 반 고흐 봉어르의 글이 수록되었다.
"편견과 오해로부터 보호해주는 것이 아이들이
살아가면서 겪을 어려움을 덜어주는 한
방법이다. 아이들에겐 그럴 자격이 있다."

WOENSDAG

22

Mei.

Onze kinderen voor vooroor-
deelen en wanbegrippen te be-
waren is wel een van de weinige
dingen, die wij kunnen doen om
hun den levensstrijd makkelijk
te maken. Daar hebben zij recht
op.

J. van Gogh — Bonger.

컬러 그림 33.
이젤 앞에 서서 한 소녀의 초상을 그리는
요한 코헌 호스할크, 연대 미상.

컬러 그림 34.
빌럼 스테인호프, 국립미술관, 뒤에 반 고흐의 「감자 먹는 사람들」이 보인다. 1918년경.

컬러 그림 35.
요 코헌 호스할크 봉어르, 아나 반 고흐 카르벤튀스, 빈센트 반 고흐, 뷔쉼, 1903.

컬러 그림 36.
요 코헌 호스할크 봉어르, 1904년경.

컬러 그림 37.
포스터, "빈센트 반 고흐 전시회,
시립미술관, 암스테르담, 1905년 7~8월."

컬러 그림 38.
시립미술관 전시회 개관식 초대 명단, 1905.
요 코헌 호스할크 봉어르와 아들 빈센트의 손 글씨.

컬러 그림 39.
요한 코헌 호스할크, 「요 코헌 호스할크 봉어르」, 1905년경.

컬러 그림 40.
요한 코헌 호스할크, 「빨간 드레스와 모피 모자, 모피 목도리 차림의 요 코헌 호스할크 봉어르」, 1906.

컬러 그림 41.
레오폴트 그라프 폰 칼크로이트, 「파울 카시러 초상화」, 1912.

컬러 그림 42.
피에르 보나르, 「베르넹쥔 형제」, 1920. 조스가 앞, 가스통이 뒤.

컬러 그림 43.
안토니위스 (톤) 베르나르뒤스 켈더르, 「J. H. 더보이스 초상화, 미술상, 하를럼」, 1944.

컬러 그림 44.
앙리 판탱라투르, 「꽃」, 1877.

해 숨김없이 솔직하게 이야기해야지 동화로 풀어서는 안 된다고 간곡히 부탁했다. 그래야만 "건강한 몸, 건강한 마음과 함께 건전한 성생활을 할 가능성이 크다"는 것이었다.[106] 화가 페르디난트 하르트 니브러흐와 4년 전 결혼한 인지학자요 하르트 니브러흐몰처르는 그 글을 읽고 요에게 축하 편지를 보냈다.[107] 다른 사람들 역시 그 글을 읽었다. 어린이들에게 솔직해야 한다는 요의 글 속 결론을 격언으로 인용한 일력도 2년 후 등장한다.[108] (컬러 그림 32)

뷔쉼 에서의 첫 10년이 끝나다

1898년 10월에서 12월 사이 반 고흐 회화와 드로잉 44점이 헤이그의 크뇌테르데이크에 새로 문을 연 아트앤드크래프트갤러리에 전시되었다.[109] 갤러리 매니저인 요한 아위테르베이크가 10월 8일 요에게 연락한 지 단 9일 만에 전시회가 열린 것이다.[110] 네덜란드 화가 알베르트 아우휘스트 플라스하르트가 삽화가 그려진 카탈로그에 서정적인 서문을 써서 요에게 헌정했다. "반 고흐 부인에게, 빈센트의 아름다운 작품에 대한 그녀의 아름다운 사랑에 감사하며." 플라스하르트의 과도하고 과장된 산문이 반 고흐에게 더욱 견고한 순교자 이미지를 부여했다. "불쌍하고 위대한 사람 빈센트. 그는, 이 사람은, 십자가에 못박혔다. 그를 위해 빛이 세운 불타오르는 십자가, 그곳에 매달린 그의 육신은 불에 타며 몸부림친다. 그의 아름다운 입술에서 가장 아름다운 언어들이 보랏빛 붉은 날 속으로 흘러든다."[111]

회화 「양귀비 핀 들판」(F 636/JH 2027)이 400길더에 팔려 모두 흡족해했다. 덕분에 요는 회화 15점을 헤이그갤러리에 위탁할 수 있게 된다.[112] 이후 한 달이 지나지 않아 3점이 팔리는데 2점은 540길더, 1점은 900길더였다. 「민들레와 나무가 있는 요양원 정원」(F 676/JH 1970), 「론강의 별이 빛나는 밤」(F 474/JH 1592), 「꽃이 핀 밤나무 거리」(F 517/JH 1689)였다. 수수료는 상당히 높아 27퍼센트에 달했고, 아위테르베이크는 이 판매로 530길더의 수익을 올렸으며, 요는 가

계부에 1,450길더의 수익금을 기입한다.[113] 반 고흐에 대한 평가가 점차 높아졌음을 알 수 있다.

1883년부터 1908년까지 보이만스미술관 디렉터를 지낸 피터르 하베르코른 판 레이세베이크의 요청으로 요는 미술관 카탈로그에 실을 빈센트의 삶에 대한 글을 썼다. 미술관에서 기록용 전기 정보를 부탁했던 것으로 보인다.[114] 미술관에서 이미 반 고흐 작품 구입을 고려했을 가능성도 있다. 어떤 경우든 요는 미술관 관계자를 초대하겠다는 의사를 밝혔다. "이곳 컬렉션을 보고 싶으시다면 기쁜 마음으로 모시겠습니다."[115] 이런 접근법이 통했던 것인지 1903년 보이만스미술관은 「뉘넌 근처의 포플러」(F 45/JH 959)를 구입한다. 이는 네덜란드 공공 컬렉션이 소장한 반 고흐의 첫 회화다.

요는 뷔쉼에서 지낸 첫 10년 동안 이 일을 잘해냈지만 사랑은 바라던 대

빈센트 반 고흐, 「뉘넌 근처의 포플러」, 1885.

로 되지 않았다. 재정적으로는 안정되었으나 다른 이들에 대한 의무감과 관습에 따르고 싶은 마음에 생각만큼 독립적으로 지내지 못한 것이다. 이스라엘스는 요의 가족과 그곳 기준이 자유롭게 살아가려는 그녀의 의지를 억누른다는 사실을 인지했다. 하지만 어린 빈센트는 건강하게 빛나며 자랐고 학교에서도 잘 지내 요는 그것만으로도 자기 삶을 가치 있다 여겼다.

그녀는 이 세상에서 빈센트 반 고흐의 인지도를 높이고 작품에 대한 인식을 정립하는 데 분명 성공적인 역할을 했다. 1900년 이후에도 그녀의 목표는 여전히 상승곡선을 그렸다. 이런 현상에는 몇 가지 요소가 결합되었다. 첫째, 반 고흐를 아는 화가들의 인정이었다. 그중 베르나르는 반 고흐 작품의 대변자 역할을 했다. 또한 출간물 증가(알베르 오리에가 『메르퀴르 드 프랑스』에 쓴 우호적인 기사로 시작)와 다양한 전시 리뷰도 기여했다. 둘째로는 현대미술을 받아들이는 새로운 수집가 세대가 19세기 말에서 20세기로 넘어가는 시기에 출현한 것이다. 시간이 흐르면서 더 많은 미술상, 수집가, 미술관이 네덜란드는 물론 해외에서 반 고흐 작품을 구매하기 시작했다. 마지막으로, 시작은 다소 더뎠지만 반 고흐의 작품은 점차 더 많은 대중의 의식을 파고들었다. 지칠 줄 모르는 요의 노력 덕분이었다. 인맥을 만들어 유지하고, 작품을 대여하고 판매했으며, 빈센트의 편지 출간 또한 이 과정에 강력한 영향을 미쳤다. 1901년 파리 베르넹쥔갤러리, 1905년 암스테르담 시립미술관, 1912년 쾰른 시립전시장에서 열린 대규모 전시회 또한 큰 추진력으로 작용했다.[116] 요가 이토록 노력하는 동안 그녀를 격려하고 지원한 사람이 있는데 바로 젊은 화가 요한 코헌 호스할크다. 그는 요의 두번째 남편으로서 아내가 사심 없이 해나가는 중요한 일마다 힘이 되어주었다. 그러나 결혼까지는 많은 굴곡을 겪는다.

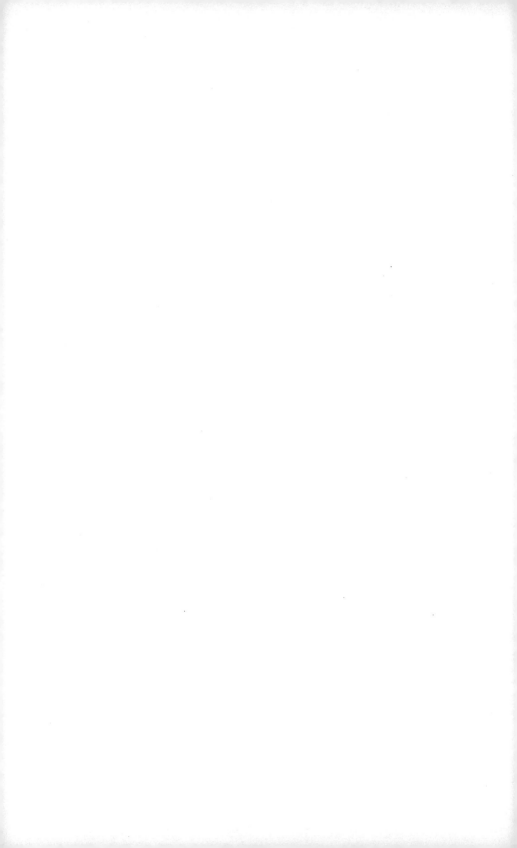

재혼과 반 고흐 작품의 열정적인 홍보

1901~1905

"삶이란 그저 우리가 관심을 주었던 것들의 역사라고 생각한다"라고
패트릭이 말했다. "나머지는 포장지일 뿐이다."

—

에드워드 세인트 오빈[1]

요한 코헌 호스할크
—뷔섬의 빌라에이켄호프

요한 헨리 휘스타버 코헌은 요의 인생에 새롭게 등장한 남자였다. 그는 보험업을 하다 1893년 사망한 살로몬 레비 코헌과 크리스티나 호스할크의 아들이었다. 요한이 유대교를 따른 흔적은 없다. 그는 어머니의 성姓까지 물려받아 두 성을 같이 썼다. 칙령에 따라 1902년 11월부터 코헌가 자손들은 원래 성과 어머니 성을 함께 쓸 권리를 보장받았다. 요한은 오랜 시간 뷔섬에서 얀 펫에게 드로잉과 그래픽 기법을 배웠고, 요는 분명 1890년대 후반 얀과 아나의 집에서 요한을 만났을 것이다.[2] 요한은 1900년 여름 요의 하숙집에 머물렀고, 이 시기 서로에 대해 더 잘 알게 된다.

　얀 펫의 집에 머물던 시기, 요한은 여름 별장을 스튜디오로 사용했고 혼자 있는 것을 선호했다. 요한의 모델이었던 하위전 출신 어부는 다소 어리둥절해서 이렇게 생각했다. "알을 품는 이 암탉은 여기서 뭘 하는 거지?"[3] 요한은 암스테르담 화가협회인 '예술과우정', 성루가길드 회원이자 화가였으며 데생과 에칭, 석판화 작업도 했다. 그는 또한 『더크로닉』『엘세비르의 월간 일러스트레이션Elsevier's Geïllustreerd Maandschrif』『온저 퀸스트Onze Kunst』『더 벌링턴 매거진The Burlington Magazine』 등에 미술평론을 썼다.[4] 1896년 12월 16일, 그는 「캐리커처의 모욕Beleediging door caricaturen」이라는 논문으로 암스테르담대학에서 법학 박

사학위를 받았다.

요와 요한은 1900년 10월 4일, 요의 서른여덟번째 생일 직전에 약혼했다. 당시 요한은 스물일곱 살이었고, 1901년 8월 두 사람은 결혼한다.[5] 아들 빈센트와 언니 린은 그해 요의 생일을 위해 머리를 맞대고 의논했고, 린은 빈센트에게 어머니를 위해 특별한 선물을 하라고 설득했다. 빈센트가 작성한 선물 목록은 다음과 같다. "장갑, 좋은 스타킹, 종이, 브로치, 새 꽃바구니, 또는 우산."[6] 마리 멘싱은 요에게 편지를 보내 여성의 보편 참정권과 사회민주노동당에 관해 질문하면서 요가 생일을 "옛 방식으로 보내는 건 마지막"이라고 언급했다. 요의 삶이 새로운 단계에 들어서는 것을 뜻하는 말이었다.[7]

분 주 한 결 혼 준 비 기 간

요와 요한이 마침내 결혼이라는 결합에 이르기까지는 상당한 시간이 필요했다. 약혼 발표 직후부터 회의감을 느낀 두 사람은 당분간 거리를 두고 지내기로 한다. 결코 장밋빛이 아닌 요한의 재정 상황과 좋지 않은 건강이 염려되었고, 성격이 맞는지 두 사람 다 확신이 없었다.[8] 두 사람은 끊임없이 상대에 대한 감정에 의문을 던졌고 관계가 성공하리라는 믿음은 흔들렸다. 한편 라런의 어느 방에 머물던 요한은 요에게 편지를 보낸다.

이렇게 심각한 문제를, 함께 그 많은 일을 겪어낸 지금, 우리는 서로에게 대단히 큰 책임을 느낄 겁니다. 서로에게 이토록 온전하고 깊은 믿음을 가질 수 있다는 것(내가 당신을 믿고, 당신 역시 나를 믿기에 나는 그에 합당한 사람이 되고자 노력할 것이기 때문입니다), 모든 것이 어떤 결과를 가져오든 우리가 서로에게, 서로의 중요한 관심사에 진심이라는 점이 참으로 경이롭습니다. (……) 이제, 나의 사랑이여, 나는 더는 그렇게 심각해지지 않을 겁니다.[9]

요한은 라런에 머무는 동안 요와 몇 번 만나고 서신을 주고받았다. 이 시기 요한이 요에게 보낸 편지 중 아홉 통이 남아 있는데, 대부분 날짜는 쓰여 있지 않다. 이들 편지를 통해 온갖 새로운 사실, 일상 문제와 골칫거리뿐만 아니라 두 사람의 성품까지 알 수 있다. 특히 미래 보금자리가 될 빌라에이켄호프를 지을 레헨테셀란 39번지 택지 3700제곱미터 구입 관련 문제도 잘 드러나 있다. 레헤테셀란 가까이에서 탁아소 세 곳을 운영하던 콘스탄트 바터스에게서 땅을 매입할 당시 요한은 요에게 그녀 명의로 구입하라고 조언했는데, 그들은 다소 불편한 언사를 주고받기도 했다.

당신이 그간 예민했다는 걸 아주 잘 알고, 당신이 한 말을 잊고 싶지만 계속 신경이 쓰이오. 어쩌면 내가 어리석은 걸지도 모르지. 당신이 진심으로 나를 나쁘게 생각하진 않는다는 걸 아니까. 하지만 당신은 말로 표현하지 않잖소! 내가 당신에게 화가 났다고는 생각하지 마시오. 그렇다고 전부 다 좋지 않다는 (……) 그리고 당신에게 공평하지 않다는 인상도 주고 싶지 않소.[10]

요한은 여러 차례 요에 대한 사랑을 표현하고, 사진 속 그녀 눈을 바라보며 아주 열정적인 키스를 퍼붓기도 했다. 그는 요의 편지가 심각하고 우울하며 의심스럽다고 생각하지만 그럼에도 그녀를 용서했다.

당신에게는 모진 구석이 있는 것 같지만 너무 정직해서 부당하게 행동하지는 못하는구려. 내가 아는 당신은 다른 사람이오. 나는 그런 그녀를 사랑하고, 다른 당신에게는 용서할 것이 하나도 없소. 오히려 감사할 일만 가득하오. 그녀는 선량하고 순하니까. 그녀는 또한 모든 것에 매우 관대하고 순수한 사람이고, 그런 그녀가 내 삶에 정말로 필요하다는 걸 나는 거의 매순간 느끼오…… 나는 당신에 대해 어떤 것도 나쁘게 생각해본 적이 없소. 때로 당신이 실수하는 것도 보았지만 늘 신뢰했소.[11]

요한이 삶에 접근하는 방식은 결코 밝지 못했다. 의도가 지극히 훌륭할 때도 태도는 늘 비관적이었다. 그 무렵 두 사람은 자주 만나지도 않았다. 위에서 인용한 바로 그 편지에서 그는 자신이 사실 요에 대해 아는 것이 거의 없다며 그 때문에 힘들다고 밝혔다. 또한 얼마나 고통스러운지와는 별개로, 다른 이들과 함께 있을 때면 오히려 두 사람이 멀어질 수 있다는 말도 덧붙였다. 그는 또한 읽던 책들에 대해서도 열정적으로 쓰는데, 신생 사회민주노동당에 대한 주요 소설인 코르넬리 하위헌스의 『바르톨트 메리안Barthold Meryan』(1897), 전통 결혼을 무시하는 예술계를 다룬 헤르만 헤이예르만스의 소설 『거실에서 일어나는 죄Kamertjeszonde』(1898) 등이 그것이다. 특히 헤이예르만스의 책을 통해 그 자신의 상황에 대해 생각했던 것으로 보인다. 그는 또한 어린 빈센트를 매우 사랑한다는 말도 전했다.[12] 열한 살 생일 얼마 전 친할머니와 레이던에서 지낸 빈센트는 외조부모에게 편지를 써 카트베이크에 가서 축구를 하고 놀았다고 전했다. 같은 내용을 요에게도 보내는데, 요가 아들에게 받은 첫 편지로 알려져 있다. 빈센트는 또 그 편지에서 미래의 계부에게 인사를 전하기도 했다.[13]

약혼 기간은 그다지 즐겁지 못했다. 요한은 요가 자신과 함께 크라일로숲으로 산책을 가면 "건강한, 진짜 인간적인 감정"을 재발견하고 "음울하게 생각을 곱씹는" 대신 다시금 삶을 즐길 수 있을 거라 기대했다. 그는 요가 스스로 맡은 일을 중요하게 여긴다는 사실을 인식했고, 외고집으로 굴지만 않는다면 그녀의 결단력과 인내심을 존중했다. 동시에 자신에게 여성적인 면이 있다는 점도 인정했는데, 요 역시 그 무렵에는 아는 사실이었다.

신지학神智學에서는 여성의 영혼이 내 안에서 환생했을 수 있다고 봅니다! 나는 때로 내 생각이 특히 여성적임을 느끼오. 당신도 이미 알고 있었지. 나를 아주 잘 아니까. 역겹다고 생각하지 않기를 바라오. 내 영혼에는—내게도 영혼이 있을 테니—분명 남성적인 측면들도 있을 거요! 나의 소중한 당신, 그대에게는 인

내심, 강인함과 더불어 진정 여성적인 차분함, 부드러움, 섬세한 감정과 사고력
이 있소. 거센 성격으로 변했을지라도 내가 그 인내심을 높이 사지 않는다고는
생각하지 말아주시오. 그러나 어쩌면 당신에게 진정한 여성다움이 없었다면 나
는 당신을 사랑하지 않았을지도 모르겠소. 내가 너무 남성적이라 무엇보다 그
런 여성적인 면을 사랑하지 않을 수 없는 거요.[14]

요의 권유로 그는 『트베이만델레이크스 테이츠리프트Tweemaandelijksch Tijd-
schrift』에 실린 프랑크 판 데르 후스의 「사회주의와 페미니즘」을 읽겠다고 약속
한다.[15]

두 사람의 관계를 유지하기 위해 애쓰던 시기 요는 테오에게는 백모였던
빈센트 백부의 미망인 코르넬리 반 고흐 카르벤튀스에게서 진솔한 편지를 받는
다. 요는 아마도 부끄러움을 무릅쓰고 코르넬리에게 속내를 다 털어놓았던 것
같고, 코르넬리는 요가 요한처럼 예민한 남자와는 사귀지 말아야 한다고 느꼈
던 것 같다. 코르넬리는 굳이 돌려 말하지 않았다.

정신질환에 걸린 또 한 명의 남편이 될 셈이 아니라면 그 사람도 좀더 차분하고
품위 있게 행동하겠지만, 무엇이 최선인지 누가 알겠니. 어떤 경우든, 사랑하는
요, 나는 네가 참으로 가엾다. 그간 고통스러운 시간을 보내며 쉽지 않게 살았
을 텐데. (……) 이젠 정말 끝내는 편이 낫다고 생각한다. 계속 만나고, 편지를 주
고받고, 또 함께 일하는 것은 두 사람 모두에게 고문일 거다. 아니면 아직 희망
을 품은 거냐? 의사나 교수 들에게서 도움을 받을 순 없을까?[16]

하지만 그 모든 문제에도 결국 요는 잠재된 위험 요소들을 피하지 않았다.
요한 역시 낙관적으로 용기를 내어 모든 것이 잘되리라 생각한다고 편지를 썼
다. "어쨌든 희망을 버리지 않아도 된다고 생각해요. 우리는 여전히 서로를 사랑하
니까요." 그는 더호이스허부르여인숙에서 만나자고, 만나서 이야기하자고 제안

한다. 그는 요가 힘에 부처하는 것 같다며, "병들 것 같다는 생각을 비웃는 게
아니오. (……) 전에도 말했듯 빈센트의 편지 작업이 지금 당신에게는 적합하지
않다는 거요. 추억이 사람을 얼마나 약하게 만들 수 있는지 난 안단 말이오.
그리고 당신 경우에는 그 추억이 지금은 전혀 바람직하지 않소"라고 지나가듯
지적하고[17] 당시 요의 강인함과 과거에 대한 감상적 생각이 비교된다고 말했다.

요한의 기분은 변덕스러웠다. 그는 다시 활달하게 일에 몰두했고 테오필
스타인렌에 관해 글을 썼으며 새 자전거를 구입했다. 그러면서 요도 곧 자전거
타는 법을 배워 함께 다닐 수 있기를 바랐다.[18] 그녀는 정말로 자전거 타는 법을
배워 얼마 안 가 능숙해졌는데, 그 모든 갈등이 지나고 요가 옛 모습을 되찾기
시작하자 요한은 기뻐했다.[19] 요는 세상 돌아가는 일을 보고 싶어하며 그에게
편지를 써 "삶과 꾸준히 이어질 필요성"에 대해 이야기했다.[20] 그러나 요한은 정
반대였다. 그는 "내 안으로, 그리고 내 주변 모든 것에 조용히 침잠한 채 명상하
는 일"에서 최고의 시간을 경험했다. 그는 요에게 "이어진다"는 것이 정확히 무
슨 뜻인지 물었다.

'외출하고 싶다'라는 당신 생각 그 자체가 목적이 아니라는 건 압니다. 좋은 것
을 보고 듣고 싶은 것이겠지. 나 역시 좋은 음악과 연극을 진심으로 사랑한다
는 것, 당신도 알겠지. 하지만 나는 저녁 내내 음악회와 희극을 보며 양복점 마
네킹처럼 앉아 있는 것이…… 늘 좋지만은 않소…… 지금은 어둠이 내린 저녁
에 차분한 방에서 음악을 들으며 조용히 즐기는 것을 선호하오…… 그것이야말
로 음악을 통해 고양되는 것이오.[21]

말은 그렇게 해도 요한은 그녀의 바람대로 함께 바그너의 〈로엔그린〉을
보러 가자고 했다. 1901년 5월, 헨리 피오타의 지휘로 암스테르담 시립극장에서
공연될 예정이었다.[22] 피오타는 요의 아버지가 속했던 현악사중주단에서 연주
했기 때문에 요도 그를 알고 있었다.

요한은 요를 "사랑하는 천사"라고 불렀지만 "고약한 여자"라고 부르기도
했다. 몇 주 후 서로 떨어져 지내며 연락하지 않기로 했음에도 요는 계속 편지
를 보냈고, 그도 결국 답장을 해야만 했다. 말할 필요도 없이 그런 결심은 아무
런 성과가 없었다. "당신은 정말 다시 내게 편지를 쓰고 싶은 거군, 그렇지?" 그
는 적절한 어조를 찾으려 애쓰며 이렇게 말한다.

때로 나는 당신을 여전히 사랑하오. 아주, 아주 조금. 그리고 때로 여전히 당신
을 생각하오. 아주 잠시. 그리고 당신이 내 곁에 있기를, 당신을 볼 수 있기를, 당
신을 사랑할 수 있기를 갈망하오. 물론, 아주, 아주 작은 갈망이오. (⋯⋯) 우리
가 다시 이야기를 나누게 된다면, 어쩌면 서로에게서 무엇을 보고 있는지 좀더
명확하게 알게 될지도 모르지. 우리가 그에 대해 아는 것은 대단히 중요하니까.

그는 이번에도 더호이스허부르여인숙에서 만나 상황을 생각해보자고 제
안한다. "우리 감정에 대한 일종의 평화 대담이랄까." 만일 요가 코닝슬란에서
만나길 원한다면 두 사람 만남을 다른 사람이 모르도록, 크라머르 부인더러 빌
라에 있어줄 수 있을지 부탁해야 할 거라 말하기도 했다. 이러한 언급에서 요한
이 사회적 예절에 대단히 엄격했음을 알 수 있다. 그는 입술을 내민 채 장난스
럽게 편지를 맺는다. "사랑하는 그대여, 나는 당신을 보고 싶고 그 아름다운 입
술에 키스하고 싶소. 생각만 그런 게 아니라 지금 정말로 키스하고 있다오."[23]

재 혼

성격도 달랐고, 배우자로서 상대에 대한 확신이 없었음에도 요는 결혼을 감행
한다. 보호받고 싶은 마음, 친밀함에 대한 기대가 분명 있었을 테고, 요한이 어
린 빈센트를 매우 사랑한다는 사실 또한 작용해 마침내 어려운 상황으로 뛰어
든 것이다. 반 고흐의 작품을 홍보하고 편지를 출간하려던 계획에 요한이 도움

을 주기를 바라는 마음 역시 결혼 결심에 한몫했을 것이다. 요는 테오와 그랬던 것처럼 요한과도 많은 이야기를 나누었고, 요한은 미술 관련 문제에 힘을 주었다. "그와 함께 그림을 보는 일은 늘 즐거웠단다. 네 아버지와 함께했을 때만큼이나." 그녀는 훗날 아들 빈센트에게 이렇게 썼다.[24] 어떤 경우든 대화와 토론이 끊이지 않았고 그 또한 요의 다정한 말에 매료되었다.(컬러 그림 33)

어린 빈센트의 후견인인 요의 아버지가 요와 요한 코헌의 결혼에 앞서 "전술한 미성년자의 상세 자산 목록을 받았다"라는 서류에 서명했다.[25] 결혼 소식은 이틀 뒤인 8월 9일 공지되었고, 두 사람은 1901년 8월 21일 뷔쉼에서 결혼한다. 결혼식 증인은 야코프 하르토흐 함뷔르허르, 빔 봉어르, 프란스 야스, 알베르트 복스였다. 신부와 신랑 이름은 8월 22일 『알헤메인 한델스블라트』에 실렸다.

결혼식 이틀 전, 요와 요한은 공증인 앞에서 혼전계약서를 작성했다. 전체 재산 공유는 제외되었고 '이익과 손실' 공유(네덜란드 민법 제1권 210조)에 동의했다. 즉 결혼한 날부터 발생한 모든 이익과 손실은 합산하여 정기적으로 나눈다는 합의였다. 이익이란 예를 들면 요의 배당금과 이자 수익, 요한의 작품 판매 수익 등이었다. 결혼 전 빚과 재산은 공유 재산에서 제외되었다. 공증된 혼전계약서 재산목록에는 결혼할 때 각자 가져온 재산으로 채권, 로토 티켓, 오크 골동 가구, 피아노, 260길더 상당의 미국 소형 오르간, 요한 부모의 토지 중 아직 분할되지 않은 몫, 요가 가져온 부동산과 1,331길더 상당의 가구 등이 기록되어 있다. 이것들은 개인 재산으로 공동재산에 속하지 않았다. 같은 날인 8월 19일, 두 사람은 유언장도 작성하는데 모든 동산과 부동산은 상대에게 유증하기로 한다.[26] 요의 몫인 반 고흐 작품은 예외로, 요가 사망하면 이것들은 아들 빈센트가 상속하도록 했다.

봉어르 가족과 요한의 누이들도 결혼식에 참석했을 것이다. 누이 프레데리크는 1891년 야코프 하르토흐 함뷔르허르와 결혼했으며, 요한과 마찬가지로 화가였던 어동생 메타는 1906년 건축가 살로몬 프랑코와 결혼했다. 요는 그들

빌라에이켄호프, 레헨테셀란 39번지, 뷔쉼, 1968~1973.

과 자주 만났다. 요와 시어머니 코헌 호스할크 부인과의 관계는 알려진 것이 별로 없다. 남아 있는 유일한 자료는 부인이 요한과 요에게 보낸 엽서 한 장인데 중요한 내용은 없다. 그녀가 1904년 요와 요한을 방문한 흔적은 있다. 딸 메타와 함께였다.[27]

요는 결혼 후 하숙집 운영을 중단했고, 온갖 집안일에서 벗어날 수 있었다. 그녀와 빈센트, 요한은 레헨테셀란 39번지에 있는 빌라에이켄호프로 이사했다. 참나무 숲에 둘러싸인 커다란 주택은 옛집인 코닝슬란에서 겨우 두 블록 거리였다. 이사 몇 달 전 세 사람은 현관 옆에 빈센트 반 고흐/1901년 4월 9일이라고 새겨진 초석을 가져다놓았다. 새집 설계는 건축가 빌럼 바우어르가 했는데 요와 요한이 그 비용을 어떤 식으로 나누어 부담했는지는 알려지지 않았다. 건축비는 모두 6,430길더였는데 절반은 공사를 맡았던 베르나르트 유리언스에게 5월에 직접 지불되었다. 바우어르가 받은 금액 기록은 남아 있지 않다.[28]

그는 1899년, 니우어스흐라벨란드세베흐 86번지에 프레데릭 판 에이던 가족이 지은 집인 더렐리의 설계도 담당했었다. 바우어르는 판 에이던에게 우울증 치료를 받았고, 판 에이던이 설립한 발던조합에서 함께 일하기도 했다. 바우어르는 1897년 12월에서 1898년 6월까지 요의 하숙집에 손님으로 머물기도 했다.[29] 빌라에이켄호프 가구 대부분은 요의 것으로 추정된다. 두 사람은 함께 새 물건들을 사기도 했는데 얀 W. 에이센루펄이 디자인한 램프도 그중 하나다.[30] 요의 옷들은 수수해서 "블라우스 두 벌이 무슨 사치겠소. 그 빨간 블라우스를 입으면 참 예뻐요. 늘 그 옷을 입어요. 아주 잘 어울리네"라고 요한이 그녀를 격려하기도 했다.[31]

성 니콜라우스 축일은 시작부터 멋졌다. 요한이 손으로 쓴 시 몇 편이 남아 있다. 시들 모두 재치가 넘치고 일상을 엿볼 수 있는 내용도 담겨 있다. 그가 자전거 바구니에 넣어둔 시 한 편은 요가 늘 "번개처럼" 자전거를 타고 길을 달렸다고 노래한다. 요는 지갑에 돈과 열쇠 외에도 "실내장식"으로 "협동조합 쿠폰들"을 넣어다녔다고 한다. 즉 그들이 판 에이던의 발던협동조합에서 장을 보았다는 뜻이다. 훗날 암스테르담에서 요는 더다헤라트노동자협동조합에 가입하고 요한이 그랬듯 공무원협동조합 에이헌휠프에도 들어간다.[32]

미트여 반 고흐 부인이 생일날 받은 편지와 화분에 고맙다는 인사를 보냈다. 요는 부인에게 편지를 보내 뷔쉼 생활을 들려주며, 두 사람 모두 그림을 그리고 글도 쓰며 지낸다고 전했다.[33] 여기에서 말한 요의 글쓰기란 번역과 페미니즘 잡지 『벨랑 엔 레흐트』에 실을 리뷰를 뜻한다.[34] 평생 식물과 꽃에 관심을 두었던 아들 빈센트는 당시 정원에 자기만의 작은 화단을 가꾸었는데, 그해는 운이 없어 봄 식물들이 제대로 자라지 않았다.[35] 그래서 그는 대신 카드 게임을 하며 시간을 보냈다. 그는 1930년대에 자녀들과 베지크 카드놀이를 하며 "어머니가 어릴 때 하던 옛날 게임"이며 그 역시 함께 했노라 회상했다.[36] 한편 어린 빈센트는 학교에서도 훌륭한 학생이어서 수석을 하고, "진짜 자유로운 시골 개" 보비와 즐겁게 놀았다.[37] 미트여 부인은 헤이그 정례 봄 대청소가 끝났으며, 즐거

운 뷔쉼 이야기를 들어서 기쁘다고 전했다. "스튜디오에서 일하기 아름다운 날 씨니까 코헌도 분명 좋아할 거고 너도 청소를 하지 않아도 된다니 참 반갑구나. 좋은 하인은 구했니?" 그들은 새집에서도 가정부를 고용했다.[38] 1902년 여름, 빈센트는 증기기관차를 탔다고 할머니 반 고흐에게 이야기했다. 요와 요한, 빈센트 세 사람은 즈볼러에 사는 요한의 누이 집에서 지낸 후 여름휴가 동안 캄펀에도 갔다. 뷔쉼으로 돌아왔을 때는 사라졌던 고양이가 돌아와 있어 매우 안도했다는 기록도 있다.[39]

가을에 요가 긴 편지를 보내와 반 고흐 부인은 기뻐했다. 모든 일이 잘되어가고, 코헌(그녀는 늘 이름이 아닌 성으로 불렸다)에게 그만의 공간이 따로 있다는 소식에 반색한다. "스튜디오가 벌써 완성되었다니 좋은 소식이구나. 멋지고 따뜻할 거라 생각한다. (……) 바우어르도 겨울에 그곳에서 일을 했구나. 책들도 거기 있으니 그만의 작은 세계에 모든 것이 함께 있는 셈이다."[40] 빌라에이켄호프 정원에 다시 건축한 것은 바우어르의 작업 공간이었다. 훗날 빈센트의 이야기에 따르면 형태는 달랐다. 이 목조 스튜디오는 그들 땅에 있었으니 이제 요한의 자산이었다. 반 고흐 부인이 온전히 파악한 대로 요한은 자신이 통제할 수 있는 세상에서 작업했다. 은둔 공간이 필요했던 그는 그곳에서 평온하고 조용하게 지낼 수 있었다. 정확하게 말하자면, 비록 결혼한 상태였음에도, "알을 품은 닭"이라는 별명은 내향적이었던 이 화가를 평생 따라다녔다. 요한의 몸과 마음 모두 곁에 없었다는 것은 그와 요의 관계가 순탄치 않았던 이유 중 하나였다.

모호했던 불길함은 결국 확실해지고, 부부 사이는 조화로운 공생으로 발전하지 못했다. 결혼 후 얼마 지나지 않아 요는 절친 베르타 야스에게 실망감을 털어놓았고, 베르타는 공감하며 "당신이 다시 행복해지기 바라지만 걱정되는 건 맞아요. (……) 당신 세 식구가 함께 있는 모습에 참 좋은 인상을 받았기 때문에 어제 그런 당신 모습을 보고 더더욱 가슴이 아팠어요"라고 답했다.[41] 요한은 신경과민과 우울증으로 예측할 수 없는 행동을 했다. 그가 툭하면 집을 나가

거나 갑자기 며칠씩 사라지곤 해 요는 낙담하고 불안한 마음으로 지내야 했다. 그러다가 1914년 요는 아들 빈센트에게 이 문제를 진솔하게 털어놓는다. 카럴이 재정 문제로 힘들어해 알베르딩크 테임 가족을 방문한 후였다. 카럴의 아들 요프는 약혼하던 날 몰래 빠져나가 열흘이나 아무도 모르게 혼자 지냈다. 요는 이 일을 이렇게 회상했다. "이 상황은 어떻게 끝날까? 나도 요한 일로 똑같은 경험을 해봤기에 그들 심정을 정말 잘 안다. 감사하게도 저 지경까지 가지는 않았지만!"[42] 그녀도 요한 때문에 몹시 힘든 시간을 보낸 것이 분명하다. 부부 중 한 사람이 우울증과 불안에 시달리면 다른 한 사람도 절망적인 기분을 느낄 수밖에 없다. 때로 요한의 행동은 예측할 수 없었다. 후일 빈센트에게 보낸 편지에서 요는 요한과 안트베르펜에 간 적이 있는데, "전혀 행복한 기억이 아니다. 왜냐하면 심지어 그때도 그는 가고 싶은 곳에 갈 수 없다는 문제를 겪었기 때문이다. 그러니까 그는 사실 플란테인미술관에 가고 싶어하지 않았는데, 나는 줄곧 그가 미술관에 갔더라면 얼마나 좋아했을까 생각했던 거다"[43]라고 쓴다. 어떤 상황이 닥치면 그는 완전히 혼자 틀어박혀 폐쇄적으로 굴거나 아예 그 자리를 떠나버렸던 것이 분명하다. 요한이 빈센트와 정원에서 축구를 하는 일은 아예 기대할 수도 없을뿐더러 앞으로 그와 함께 순조롭게 살아갈 수 없다는 것이 요에겐 너무나 명백해 보였다.

1905년 여름 전까지 열린 반 고흐 전시회

네덜란드와 그 외 지역에서도 요가 관여하는 판매 전시회가 계속 이어졌다. 약혼 이후 열다섯 번 정도 전시회가 열렸고 이후 1905년 여름, 암스테르담 시립미술관에서 큰 전시회가 개최되었다. 요가 직접 관리한 이 전시회는 반 고흐에 대한 대중 평가의 전환점이 된다. 그녀는 기록을 정확히 남기기 위해 작품 제목과 가격 목록을 항상 직접 작성했다.

이중 1900년 12월 23일에서 1901년 2월 10일까지 로테르담미술관에서

열린 전시회에서 요의 소장품 중 드로잉 66점이 전시되었다. 가격은 40~250길더였다.[44] 그리고 3점이 판매되어 540길더의 수익을 남겼다.[45] 전시회는 로테르담에서 즈볼러로 이동했다. 흐로터마르크트 소재 소시에테이트더하르모니갤러리에서 3월 10일에서 15일까지 진행되어 일반 대중이 관람할 시간은 훨씬 적었다. 이곳에서는 렘브란트협회와 페레이니힝외국인관광홍보협회가 전시회 조직을 맡았다. 회원은 무료였고 일반 관람객은 입장료로 25센트를 냈다(당시 요는 빵 한 덩이에 11센트를 주고 샀다). 3월 9일, 얀 펫과 프레데릭 판 에이던이 쓴 반 고흐에 관한 아름다운 글이 『프로빈시알러 오버레이셀스허 엔 즈볼스허 카우란트 Provinciale Overijsselsche en Zwolsche Courant』에 인용되며 일반 시민의 관람을 격려했다. 그곳 문법학교 교장 니콜라스 베베르선이 요에게 편지를 보내 "예상했던 대로 놀라움과 격앙된 반응도 있었지만 많은 사람이 이 드로잉들이 여기 온 것에 감탄하며 깊은 존경과 기쁨을 표했습니다"라고 전했다. 전시에서 200길더에 2점을 구입하려는 사람이 있었는데, 원래 가격은 1점에 125길더였다. 이에 대해 "전시회 조직 동료들과 상의하니 우리가 10퍼센트를 양보하면 가격을 12.5길더 인하할 수 있어 거래가 성사될 수 있다고 합니다. 우리는 그렇게 해서 작품이 판매되는 것을 보고 싶습니다"[46]라는 전언에 요도 동의한다. 그녀는 이러한 판매가 홍보에 도움이 될 거라 믿었고, 실제로도 그랬다.

1901년 3월, 요와 요한이 결혼 전 단계에서 혼란과 갈등을 겪는 중에도 위트레흐트 미술협회에서 전시회가 열렸고 요는 회화 16점을 대여했다.[47] 이때 빌럼 스테인호프가 3월 24일 『더암스테르다머르』에 놀라운 제안을 한다. 역사상 처음으로 반 고흐만을 위한 미술관을 제안한 것이다.

위트레흐트 전시회에서 빈센트의 작품 가격이 상당히 오른 것은 확연했다. 그의 작품 수요는 이미 대단히 커진 상태다! 따라서 궁극적으로 그의 작품은 널리 퍼져나갈 것이다. 하지만 빈센트가 남긴 작품 상당 부분은 아직 한 지붕 아래에 있어 더 분산되는 일을 피할 수 있다. 그런데 정부는 이에 대해 현재도, 가

까운 미래에도 아무런 조치를 취하지 않을 것이다. 이에 후원자가 되어 그다지 크지 않은 금액으로 상당히 칭송받을 만한 일을 할 기회가 있다. 빈센트 반 고흐 작품 컬렉션을 독립 건물 혹은 기존 미술관 내 독립 갤러리에 모아둔다면 접근이 수월하여 화가와 미술 애호가 들에게 대단히 큰 도움이 될 것이다. 이러한 소망을 표현하거나 생각하는 사람이 나 혼자가 아니길 바란다.[48]

7년 후인 1908년 11월 9일, 『엔에르세』에 비슷한 글을 쓴 사람이 나타나면서 이는 그 혼자만의 생각이 아닌 것이 드러났다. 요가 이 도발적인 제안을 진지하게 생각해보았는지는 알 수 없지만, 스테인호프의 글을 읽었다는 것은 짐작할 수 있다. 그녀가 그 글을 구체적으로 언급했기 때문이다.[49] 당시 요한과의 관계가 불안정했고 빌라에이켄호프로의 이사도 예정되어 그렇게 야심 찬 과업은 생각할 겨를이 없었을 것이 분명하다. 게다가 작품 절반을 소장한 아들과 우선 상의해야 했을 것이다. 네덜란드에서 후원자가 나타나주길 호소했을 때 스테인호프는 독일 하겐 소재 폴크방미술관 설립에 참여한 카를 오스트하우스를 염두에 두었는지도 모른다. 여하튼 반고흐미술관 이야기가 처음으로 세상에 나온 것이 이때였다. 스테인호프는 또한 20세기 첫 20년 동안 국내와 국제 미술시장에서 미술품 가격이 가파르게 상승할 것도 내다보았다.

1901년 3월 말, 의사 빌럼 뢰링이 요에게 회화 「폭풍 치는 하늘 아래 꽃밭」(F 575/JH 1422)을 구입하고자 한다는 편지를 보냈다. 그는 요를 방문한 이후 계속 이 작품을 생각했으나 1,000길더를 마련할 수 없었다고 말하며, 그림을 일단 예약하고 나중에 지불할 수 있을지 문의했다. 요는 그의 편의를 봐주어 이에 동의했다. 후일 뢰링은 반 고흐의 「눈 내린 풍경」(F 391/JH 1358)도 소장한다. 그리고 요의 요청으로 1905년 그 두 작품을 시립미술관 전시에 대여하기도 한다.[50]

파리의 비평가 쥘리앵 르클레르크가 다시 한번 요에게 연락을 해왔다. 유감스럽게도 그는 독일, 스웨덴, 노르웨이 방문에서 작품을 팔지 못했다고 말하

며 다른 그림들을 팔 수 있을지 문의했다. 국제박람회가 1900년 4월 15일부터 11월 12일까지 열리고 있어 시기가 좋다고 생각한 그는 6개월 내 6점 정도의 위탁판매를 원한다고 전했다. 추측건대 요의 환심을 살 생각으로 반 고흐 전기를 쓸 계획임을 밝히기로 한 듯하다. 르클레르크는 폴 고갱의 예전 아파트와 스튜디오에 거주중이었고, 그곳이야말로 반 고흐의 작품을 전시하기 알맞은 장소임을 깨달았다는 말도 덧붙였다. 그는 주로 풍경화에 관심을 보이며 요에게 그림 상자에 커다랗게 그의 주소(베르생제토릭스 거리 6번지)를 써달라고 요구했다.[51] 요는 그의 제안에 동의하며 회화 8점과 드로잉 3점을 보냈다.[52]

　앞서 편지에서 논의했던 반 고흐 기사를 위한 자료 수집을 요가 돕겠다고 말하자 르클레르크는 기뻐했다.[53] 그들은 파리 전시회를 몇 월에 열면 좋을지 의논했고, 영향력 있는 미술상인 뒤랑뤼엘과 베르넹헨을 포함해 인상주의 화가에 관심을 보이는 이가 많아졌다고 르클레르크는 말했다. 요는 르클레르크 같은 인맥을 통해서, 그리고 『라 가제트 데 보자르La Gazette des Beaux-Arts』 같은 미술비평지를 읽으며 미술계 변화뿐 아니라 상업 추이도 놓치지 않았다. 르클레르크와 요는 시장의 힘에 대해 이야기를 나눴다. 르클레르크는 "당신 말이 맞아요. 전시 기간에 가격을 올리긴 어려울 겁니다. 전시회가 성공해야 합니다"라고 썼다. 그는 때가 되면 반드시 빈센트의 작품이 "영구한 명성"을 확립하리라 확신했다. 르클레르크는 자신이 반 고흐 회화를 얼마나 소장하고 싶은지 토로하며 요의 마음을 회유하기도 했다.[54] 그는 또 에밀 쉬페네케르가 작품 8점에 관심을 보인다고 썼는데, 만일 그가 그 작품들을 구입한다면 전시 기간에 판매할 작품은 6점만 남는다고 설명하면서 그녀가 10점 정도 더, 이왕이면 어두운 초기 작품은 피해서 보내주면 좋겠다고 말했다. 그는 머릿속으로 빌라헬마 안을 걸으며, 또 자신의 공책과 비교하며 베란다와 계단, 현관 등에 걸린 작품들을 되짚어보았을 것이다. 그는 또한 "카탈로그 첫 열 쪽에 빈센트의 고향, 생애, 인상주의에서의 위치 등을 실을 계획입니다"라고 전하기도 했다. 그는 이 모든 계획에 대한 요의 생각을 물었다.[55] 그런 질문에 요는 당황하기도 했지만 동시에 파리에

서 반 고흐 작품에 대한 관심을 불러일으킬 시도가 이어진다는 소식에 흡족했을 것이다.

요는 르클레르크에게 앞서 보낸 열한 점에 더해 전시회용 그림 10점을 그의 파리 집으로 보내며 1,000~1,600프랑이라는 합리적인 가격을 책정했다.[56] 12월 말, 동의했던 대로 여덟 점을 에밀 쉬페네케르가 총 9,400프랑에 구입하고 르클레르크도 4점을 3,800프랑에 산 후, 5점은 요에게 돌려주었다.[57] 그는 요에게 빈센트가 그림을 그린 시기 등 몇 가지 질문을 했고, 요는 흥미로운 그림 감정에 참여하기도 했다. 베르넹죈이 반 고흐 회화라고 해서 1점을 구입했는데 진품인지 의심이 든다며 요에게 의견을 구한 것이다. 몇 년 동안 그녀는 그러한 요청을 여러 번 받았다.[58]

르클레르크는 베르넹죈갤러리에서 큰 전시회를 열고자 노력했다. 그들은 이미 회화 59점과 드로잉 5점을 확보했지만 요가 조금 더 도와주길 원했다. 베르넹이 소장한 7점, 혹은 8점보다 더 판매 가치 있는 작품들이 필요했던 것이다. 그래서 르클레르크는 전시에 완성도를 좀더 더해줄 회화를 요청하며, 처음 요를 방문했을 당시 주목했던 작품들을 열거했다. 종종 그랬던 것처럼 일이 급박하게 돌아갔다. "이 회화 3점과 드로잉들을 위한 액자를 즉시 만들어야 합니다." 카탈로그를 제작하면서는 반 고흐 작품에 관한 어려운 질문들을 요에게 계속 던졌다.[59] 평소라면 요도 즉시 답을 주었겠지만 이제는 갑자기 모든 것이 너무 벅차게 느껴졌다. 요한과의 복잡한 사정(당시 둘 다 결혼 결심을 못하고 갈팡질팡했다)으로 정신이 없었기에 돌연 더이상 협조하기 어렵다고 발을 뺐다. 르클레르크는 놀라며 실망감을 감추지 못했다. 그러면 최소한 「주아브 병사」(F 423/JH 1486)와 「산책하는 아를의 여인들」 중 하나라도 보내주길 부탁하지만[60] 요는 손을 떼면서 좋은 기회를 놓치고 카탈로그에도 이름을 올리지 못한다.

르클레르크는 파리 뤼 라피트 8번지 베르넹죈갤러리에서 열렸던 전시회 카탈로그 『빈센트 반 고흐 작품 전시회』를 요에게 보내며 "테오 반 고흐 봉어르 미망인에게, 빈센트를 추모하며"라고 썼다.[61] 인맥을 총동원한 덕분에—작품 대

부분은 화가, 미술상, 미술비평가 등 수집가들이 소장한 것이었다─르클레르크는 요의 도움 없이도 작품 71점을 걸어, 3월 15일부터 31일까지 열린 인상주의 화가 반 고흐 전시회를 성공적으로 마쳤다. 그는 또 방문객들이 질문한 회화들의 사진을 찍어 요에게 보냈다. 그중 1점은 「테오도르 반 고흐의 초상」이었다. 그는 사실 이 그림은 자화상인 것 같다는 의견을 피력했고, 요도 후일 빈센트가 동생 테오의 초상화를 그린 적이 없었다고 주장했던 것을 보면 분명 그 의견에 전적으로 동의했을 것이다.[62] 『엔에르세』 기자에 따르면 이 전시회는 "그림 배치가 좋지 않았고" 조명도 나빴다. 그럼에도 독일 미술상 파울 카시러의 관심을 끌었고, 이는 반 고흐의 명성이 커가는 과정에 첫걸음이 된다. 카시러는 얼마 후 반 고흐 작품의 전파와 수용에 엄청난 영향을 미친다.[63]

전시회 감각을 익힌 르클레르크는 대단히 야심 찬 계획을 세웠다. 그는 전시회를 위해 적어도 드로잉 100점과 회화 50~60점을 대여해달라고 요에게 요청했는데, 편지 출간에 서문을 쓰겠다는 제안도 한 것으로 보인다. 하지만 정확한 내용은 설명하지 않았다. 그는 이미 카탈로그 서문에서 이들 편지의 중요성을 언급했었다(앞서 말한 잡지들에 실린 편지들에 대해 알고 있었다). "그의 작품과 편지를 직접 접함으로써 이 중요한 연구가 완전해질 것입니다." 그는 네덜란드어로 쓰인 편지 전부를 프랑스어로 번역해줄 수 있는지 요에게 재촉하듯 문의했다.[64] 단순히 작품 판매자가 아닌 열정적인 편지 홍보인으로서 르클레르크가 그런 제안을 해서 요는 놀랐을 것이다. 그럼에도 그녀는 이 열성적인 제안 어느 것도 받아들이지 않았다. 요가 르클레르크를 통해 진행한 유일한 일은 「화가 어머니의 초상」의 소장자에게 교환을 설득한 것이었는데 그마저 실패하고 말았다. 르클레르크의 편지를 보면 그의 통찰력이 상당했음을 알 수 있다. 그는 반 고흐의 「도비니의 정원」(F 776/JH 2104)을 구입했고, 그녀가 앞서 그에게 보냈던 「해바라기」와 300프랑을 얹어 교환하려 애쓰기도 했다.[65] 르클레르크는 「도비니의 정원」과 「론강의 별이 빛나는 밤」(F 474/JH 1592)을 함께 보내며 "당신이 알지 못하는 빈센트를 보는 즐거움을 느낄 겁니다"라고 쓰기도 했다. 그는 요가 그에

상응하는 작품을 보내기를 바라며 희망 작품 목록을 명시하기도 했다.[66] 그는 후일 한번 더 요에게 중요한 중개인 역할을 한다. 3개월 후 그는 베를린에서 카시러가 주최하는 전시회에 작품을 보낼 의향이 있는지 요에게 묻는다.[67] 그즈음은 요의 상황도 어느 정도 정리가 되어서 그녀는 회화 15점(모두 프랑스에서 그린 작품)을 보내며 450~1,200프랑이라는 높지 않은 가격을 책정한다.[68]

당시 서른여섯 살이었던 르클레르크는 1901년 10월 말 갑작스럽게 세상을 떠난다. 그의 사망 소식에 큰 충격을 받은 요는 그의 아내인 피아니스트, 파니 플로댕에게 위로의 편지를 보냈다. 요는 그녀의 슬픔을 깊이 이해한다고 말하며 10년 앞서 자신이 테오를 잃었을 때의 경험을 나누고, 당시 그 고통이 여전히 생생하다고 썼다. 그리고 플로댕에게 반 고흐의 작품들을 베를린에 보내달라고 부탁한다.[69]

파울 카시러가 앞장선 전시회(1901.12.28.~1902.01.12.)에는 요의 소장품인 회화 19점이 걸렸다. 독일에서 열린 반 고흐 첫 단독 전시회였다. 이후 카시러 덕분에 일은 상당히 진전되기 시작한다. 그는 인상주의와 후기인상주의 화가들의 작품을 거래했고, 그를 통해 많은 반 고흐 작품이 공공 컬렉션과 개인 컬렉션으로 남게 되었다. 이보다 몇 달 앞서 반 고흐 회화 5점이 독일 샤를로텐부르크에서 열린 〈베를린 분리파 세번째 전시회〉에 걸렸다. 이 전시회에는 그라프 케슬러, 르클레르크, 아메데 쉬페네케르의 소장품도 포함되었다. 1900년 5월, 잡지 『디 인젤Die Insel』에 반 고흐 관련 글을 기고한 율리우스 마이어그레페도 이 전시회를 위해 보이지 않는 곳에서 애를 썼을 것이다.[70]

카시러는 앞서 언급했던 하겐의 폴크방미술관 설립자이자 수집가인 카를 에른스트 오스트하우스에게 반 고흐를 소개할 수 있었다. 오스트하우스는 독일에서 반 고흐 작품을 처음으로 소장한 수집가에 속한다. 그는 「추수하는 사람」(F 619/JH 1792)을 1902년 그가 새로 건립한 미술관에 전시했고, 요와 좋은 인연으로 발전했다. 오스트하우스는 평범한 사람들을 미술을 통해 고양시키고자 했고, 자신의 미술품 수집을 사회적인 가치를 지닌 프로젝트로 여겼다.[71] 반

고흐의 작품을 한 장소에 모으기보다는 세상에 널리 퍼뜨리는 일에 평생 집중했던 요로서는 그의 그러한 관점이 매우 흥미로웠던 것 같다. 어쨌든 요는 반 고흐의 작품을 세상에 알리는 일이 선행되어야 한다고 생각했던 듯하다. 반 고흐 작품을 하나의 미술관에서 소장하는 일은 훗날 그녀가 사망한 후 아들 빈센트가 첫걸음을 뗀다.

책 리뷰와 반 고흐 홍보
—다시 암스테르담

1900년경 요는 좀더 시간 여유를 얻어 하숙집 경영과 반 고흐 홍보 외 다른 분야까지 시야를 넓혔다. 그녀는 페미니스트 여성들과 함께하기 시작해 여성 인권 옹호운동의 첫 세대가 된다. 이 이슈에 대한 요의 관심은 1900년 10월에서 1905년 5월까지 중도 성향 격주 발행 페미니스트 잡지 『벨랑 엔 레흐트』에 기고한 리뷰 열두 편을 통해 대중에 알려진다.[1] 페미니스트 신문 『에볼뤼시Evo-lutie』 편집자 마리 멘싱은 오래전인 1893년 이미 요에게 이렇게 물었다.

> 당신은 이 운동을 지지하나요? 내가 꿈꾸는 건 이런 것인데, 당신도 우리와 같은 생각인지요. 법의 태도와도, 남성 대부분과도, 심지어 같은 젠더인 여성 대다수와도 달리 스스로를 잘 지켜내는 여성, 그리고 나아가 강건하고 숙련된 행동을 통해 이러한 태도를 보다 정당하고 공정하게 만들어나가는 여성 말입니다.[2]

요가 『벨랑 엔 레흐트』에 처음으로 기고한 리뷰는 마리 마르크스코닝의 동화 『바이올렛이 알고 싶었던 것Van het viooltje, dat weten wilde』이었다. 요는 이 책이 과장되게 순진한 척하며 감상적이라 평가했다. 진지하게 존재론적인 질문

을 던지고 싶다면 당연히 진지하게 다루어야 하는데 이 책은 "형식 면에서 유치하고, 어린이들에게 적합하지 않다"고 본 것이다. 또한 문체와 구성이 서툴다며 자신이 하느님 선택을 받을 것임을 안다고 말하는 쐐기풀 장면을 두고 조롱하듯 말했다. "지금껏 하느님에게 맡겨진 가장 기이한 일거리일 것이다."[3]

이 첫 리뷰 후 편집자 헨리터 판 데르 메이가 요에게 "당신과 이 시인이 같은 당 당원이라고 생각합니다"라는 메시지와 함께 카럴 스테번 아다마 판 스헬테마의 첫 시집 『시의 길』을 보냈다.[4] 그 추측이 맞았다. 요는 1900년 12월 15일에 실린 리뷰에서 다시 한번 비판을 아끼지 않았는데, 자신의 문학 지식을 드러내며 이 재능 있는 청년의 시집에서 빌럼 클로스와 헤르만 호르터르의 울림이 들린다고 썼다. 희망적인 요소들도 보이지만 형식이 과장되었다고 지적하면서 독자는 이 시집의 엄숙한 서문에서 제시한 것 같은, 사회주의 희열이 넘치는 웅장한 건축물에는 들어가지 못하고 그저 시인의 소박한 "화원"을 볼 수 있을 뿐이라 지적했다. 소리는 요란한데 알맹이는 거의 없다고 느낀 것이다.

리뷰를 부탁받은 세번째 책, 바로메트르의 『좋은 시절—나쁜 시절Beau temps—Mauvais temps』 역시 그녀 마음에 들지 않았다. 요는 엘리자베스 배럿 브라우닝의 「오로라 리」에서 인용한 구절, "끝도 없이 수많은 책을 쓰고 있다"[5]를 리뷰 제목 아래 덧붙이는데 상당히 치명적인 비판이었다. 상투적인 문장으로 가득한 불필요한 소품이라는 것이 그녀 의견이었다. 저자가 디안 백작부인의 『황금책Le livre d'or』을 읽었더라면 좋았을 것이라고도 했다. 최소한 그 책에는 함축적인 생각들이 담겨 있다는 것이다.[6] 요는 바로메트르가 어쩌면 네덜란드인일 것이라 추측하며, 오로지 진부함만을 보여주었고, 이미 열린 문을 박차고 들어온 그에게서 문학 재능은 전혀 보이지 않는다고 덧붙였다. 또한 힐데브란트의 유명 소설 『카메라오브스쿠라Camera Obscura』에서 잘 알려진 문장들을 언급하며 프랑스어가 아닌 "모국어"로 자신을 표현했더라면 더 좋았을 것이라 말했다.

1901년 여름, 요는 당시 상당히 유명했던 마르셀 프레보의 『반半처녀Les demi-vierges』를 리뷰했다. E. 판 데르 펜이 네덜란드어로 번역했는데, 요는 프랑

스어식 어법과 근엄한 대화(프랑스어로는 "너무나 유연하고 위트가 가득한데")가 넘쳐
나는 조악한 번역을 비판했다. 책 내용 또한 절망적이라 공격했는데, 이 경박한
책은 솜씨 있게 쓰였으나 역겨운 장면이 등장하고 불편한 열정을 표현하니 젊
은 여성은 읽지 말아야 한다고 주장했다. 어머니들에게도 전혀 이로울 것 없다
는 말도 덧붙였다. 요는 이런 비뚤어진 반처녀가 아닌 신여성을 선호한다고 썼
다. "이 새로운 시대의 젊은 여성은 삶의 목적을 선택하고, 남성과 어깨를 나란
히 한 채 일하며 보다 나은 미래 사회를 준비한다."[7] 자유와 봉사에 대한 이 이
상이 바로 요와 『벨랑 엔 레흐트』 독자들이 추구하는 것이었다. 이보다 두 달 앞
서 1901년 4월 7~8일 위트레흐트에서 열린 제7차 사회민주노동당 회의에서 요
는 이러한 이야기를 상당히 많이 들었고, 이때 청년조직인 '씨를뿌리는사람'이
결성되었다. 이 조직은 한 해 전 파리 제2인터내셔널 창립 때 젊은 사회주의자
들이 앞장서 전국적인 운동을 일으키자는 로자 룩셈부르크의 호소에 따른 것
이기도 하다. 네덜란드에서는 헨리터 롤란트 홀스트가 이 과업을 맡았다. 한 위
원회가 목표를 수립하는데 물질, 정신, 도덕 면에서 청년들의 생각을 개선하고,
반군국주의 본질에 대한 통찰력을 제공하며, 이들을 계급의식이 강한 노동자로
양성한다는 것이었다.[8]

요는 독일 작가 엘리자베트 다우텐다이의 『새로운 여성과 사랑에 대해Vom
neuen Weibe und seiner Liebe. Ein Buch für reife Geister』 번역본 역시 리뷰했다. 사회에
서 개인, 특히 여성의 역할에 관해 연구한 이 책에 열광한 요는 인생에서 새로
운 임무를 찾는 일에 훌륭한 도움과 자극이 될 것이라 믿는다.[9]

판 데르 메이는 요의 도서 리뷰에 매우 만족해하며 "평소처럼 쓰레기 같
은 책들이 아닌, 좀더 흥미로운 작품이 오면 곧장 보내겠습니다. 이 잡지 연재
물을 번역할 생각도 있는지요?"라고 물었다.[10] 당시 요가 잡지 수록 글을 번역한
것은 분명해 보이나 앞서 『더크로닉』에서도 그랬듯 번역자 이름을 명시하지 않
아 확인할 길은 없다.

헨리터 판 데르 메이는 요의 좋은 친구가 된다. 판 데르 메이는 처음에는

제일란트에서 안트 더빗 하머르와 함께 살았고 나중에는 암스테르담, 마지막에는 라런의 다케르보닝, 로젠란티어 10번지에 살았다. 1910년, 요와 요한이 암스테르담으로 이사했을 때 그녀는 인접한 부지에 여름 별장을 지었다. 다양한 잡지사에서 저널리스트로 일한 판 데르 메이는 진보적인 커플, 플로르 비바우트와 마틸더 비바우트베르데니스 판 베를레콤과 만났고, 1895년 판 데르 메이와 마틸더는 미델뷔르흐스 여성참정권협회를 설립했다. 암스테르담에서는 피터르 탁과 헨리 폴락이 판 데르 메이와 노동자를 연결해주었고, 그녀는 오랜 세월 여성 노동자 지위 개선을 위해 노력했다.

1901년 7월에서 1902년 4월까지는 『벨랑 엔 레흐트』에서 요의 글을 찾아볼 수 없다.[11] 결혼 후 첫 8개월 동안은 글을 자주 쓰지 못했던 것으로 보인다. 그러나 이후에는 다시 리뷰를 싣기 시작했다. 첫번째 리뷰는 C. S. 아다마 판 스헬테마의 『방황 탈출Uit den dool』이었다. 요는 모두가 이 시집을 사야 한다면서, 시어가 "너무나도 신선하고 젊고 사실적"이며 생각에 잠기게 하는 아름다운 가을바람이 그 시어를 타고 불어온다고 평했다.[12] 다음 리뷰는 샤를 알베르의 『자유 연애Vrije liefde』로 P. M. 빙크가 프랑스어 작품을 번역한 책이었다. 요는 사랑과 매춘('자본의 노예')의 역사에 관한 이 책을 추천하면서 판 데르 메이의 말을 긍정적으로 인용하고 특히 "무지하고 무심하며 인식 부족으로 참여가 어려운 여성"에게 권한다고 말했다.[13]

요는 다작을 하는 아다마 판 스헬테마의 『태양과 여름Van zon en zomer』에 대해서는 찬사만 보낼 뿐이라고 말하며 이 세번째 시집에 담긴 음악적이고 "분위기 있는 시들"이 매혹적이라 생각했다. 한편 이 시집에는 더 화려한 표지가 어울렸을 거라는 의견도 덧붙였다(실제로 나중에 나온 판본 표지는 그렇게 바뀐다).[14] 다음은 B. 더흐라프 판 카펠러가 번역한 독일 중편 소설집으로 E. M. 델레 그라치의 『사랑die Liebe』이었다. 요는 설득력 있는 문구 인용과 함께 이렇게 썼다. "그러나 곧 실망한다." 문체만 보아도 상투적인 문구로 가득한데, 어쩌면 번역 탓일수도 있다고 덧붙였다. 질 낮고 "감상벽, 그릇된 감수성, 피상적인 생각, 때로는

우울한 과장으로 가득한" 작품에 불과하다고 평가했다.[15]

요는 스웨덴 작가 엘렌 케이의 『어린이의 세기』(1903)에 훨씬 더 긍정적인 의견을 보였다. "아이를 사랑하고 이해하는" 사람이, 어린이를 무시하지 않을 뿐 아니라 "너무 많은 교육을 받은" 사람이 쓴 책이라고 했다. 교육자와 부모는 어린이를 지나치게 간섭하지 않는 법을 배워야 하고 아이들이 원하는 것을 자유로이 할 수 있도록 해야 한다. 이 아이들이 바로 "미래 사회"를 형성해나갈 주역이기 때문이다. 아이들에게 매질을 하는 것은 전적으로 잘못된 행동이며 억지로 용서를 빌게 시키는 것 역시 바람직하지 않은데, 벌을 피할 생각으로 거짓말을 하게 만들 수 있기 때문이다. 요는 이 책이 네덜란드어로 번역되길 바라며(그해 후반 번역된다) "가능한 한 낮은 가격으로 판매되어 아이를 키우거나 가르치는 사람들이 이 책에서 많은 것을 배우기 바란다!"라고 썼다.[16] 엘렌 케이는 학교보다 가정생활이 아이들에게 더 큰 영향을 준다고 주장했다. 학교라는 제도는 아이들에게 과중한 부담을 주고 아이들의 개성을 저평가하기 때문이다. 요도 이에 동의하면서 너무나 자명한 이야기라고 생각했다. 정부는 국방이 아닌 교육에 더 많이 투자해야 한다. 요가 15년 후 뉴욕에서 만난 미술상, 칼 지그로서도 이 생각을 열렬하게 지지했다. 그는 자신의 저서, 『현대 학교Modern School』에서 교육에 대한 비슷한 의견을 표명했었다.

두 번 더 리뷰를 기고한 후 요는 비평가라는 평범하고 길지 않은 경력을 마친다. 그중 첫번째는 요한 더메이스터르의 『욕망의 고통에 대해Over het leed van den hartstocht』라는 단편집 리뷰였다. 삶에 대한 열망도 의지도 없는 사람이 자초하는 불행을 묘사한 작품으로, 요는 날카로운 관찰력과 통찰력 있는 분석(이기주의와 허약함이 관계를 파탄으로 이끈다)에 찬사를 보내고, 작가가 냉정하게 감정을 파헤친 방식을 네덜란드 소설가 마르셀뤼스 에만츠의 권태와 허무 묘사와 연결했다. 또한 더메이스터르의 단편을 보면 그가 기 드 모파상과 알퐁스 도데에게서 작법을 배운 것 같다고 말했는데, 요는 확실한 권위를 보이며 자신 있게 의견을 피력했다.[17]

『벨랑 엔 레흐트』에 기고한 마지막 리뷰는(요가 리뷰를 그만둔 이유는 확인할 수 없다) 책이 아니라 연설이었고, 그녀가 진심으로 중요하다고 여긴 양육이 주제였다. 그녀는 암스테르담 콘서트홀에서 엘렌 케이의 연설 '어린이의 개성'을 들었다. 그녀는 이 "소박하고 위트 넘치며 매력적인 여성"의 이야기를 열정적으로 전달했다. 요는 엘렌 케이의 성품이 강인하고, 자신을 비난한 부모들에 대한 언급은 전혀 노골적이지 않았으며 오히려 유머러스했다고 전했다. 그 부모들은 엘렌 케이의 저서 『어린이의 세기』에서 읽은 제안을 바탕으로 자녀를 키웠음에도 아이들이 여전히 통제하기 힘들며 까다롭다고 불평했다는 것이다. 엘렌 케이는 부드럽게 웃으며 자신의 원칙이 잘못된 게 아니라 적용 방식이 잘못되었다고 대답했는데, 부모가 아이들의 기분이나 속임수에 자동으로 굴복해서는 안 된다는 것이다. 요는 엘렌 케이의 말을 "아이가 벌받을까 두려워 행동을 억제하는 방식으로 양육해서는 안 된다. 아이들 스스로 그 행동이 옳지 못하다는 점을 깨닫고 이해할 수 있도록 가르치는 것이 중요하다"고 요약했다. 오래 걸리고 힘들더라도 이런 방식으로 아이의 품성을 개선하고 발전시키는 일이 부모가 해야 할 헌신이다. 한 아이에게서 부족하다고 생각되는 점이 실제로는 부정적으로 드러난 긍정적인 기질인 경우가 많다는 것이다. 아이의 고집스러움을 세심하게 지도하면 오히려 의지가 굳어지고 강인해질 것이다. 이는 아이에 대한 관심이 육체에 대한 지식이 아니라 "영혼의 위생"에 집중되어야 한다는 뜻이다. 마음의 평화와 만족은 아이를 조화로운 존재로 만들고, 그러면 아이는 자유로이 발전할 수 있다.[18] 요는 이러한 관점에 진심으로 동의했고, 살아가면서 이를 실천하려 노력했다. 훗날 아들은 어머니가 그 실천에 늘 성공했는지 때때로 의심하기도 했지만 말이다.

1903년 잡지 『벨랑 엔 레흐트』는 1897년부터 활발하게 활동해온 '네덜란드 금주여성연합'을 위한 지면을 마련했다. 요는 이 활동에도 지지를 보냈다. 1901년 6월 요는 뷔쉼 축제에서 금주 계몽 텐트를 하나 맡기도 했는데 작가 티너 콜이 누이 딘에게 쓴 편지를 통해 이 사실을 알 수 있다. "올해 축제는 상당

히 성대하고 멋졌다. 어머니와 헤릿도 축제에 갔는데 반 고흐 부인이 금주 텐트에 있었기 때문이다. 거기서 딸기 등 온갖 것을 판매하고 계셔서, 딸기를 실컷 먹었단다!"[19] 콜의 남동생 헤릿은 빈센트와 같은 학교에 다니고 있었다. 노동운동과 교회는 음주로 인한 해악과 싸웠다. 예네버르(네덜란드 진), 맥주, 와인은 사람들의 절대 적으로 여겨졌다. 1888년 8월, 알코올중독회의에서 술로 빚어진 불행한 경험담이 발표되었고, 그때 깊은 인상을 받은 요가 기꺼운 마음으로 축제에서 열린 금주운동에 동참한 것이다. 그 얼마 전에는 음주 문제를 경고하는 팸플릿과 책 들이 등장했고, 그중에는 『제1회 알코올음료 전면 금지를 위한 전국 회의 보고서, 위트레흐트에서 개최, 1896.11.6.~7.Verslag van het Eerste Nationaal Congres voor Geheel-onthouding van Alcoholhoudende Dranken, gehouden te Utrecht, 6 en 7 November 1896』도 있었는데, 이는 '끔찍한 괴물'로 명명된 음주를 근절하기 위한 운동의 일환이었다. 보고서에는 넬리 판 콜의 '사회민주주의와 금주', 티티아 판 데르 튀크의 '금주운동에서 여성의 역할' 발표도 포함되어 있었다. 요는 분명 남동생 빔과 이에 대해 토론했을 것이다. 왜냐하면 1901년 빔은 사회 조건이 알코올중독에 미치는 영향에 관해 법대생 레오 폴락과 논쟁을 벌였기 때문이다. 그는 이 주제에 오랫동안 관심을 기울였다.[20] 술을 특별히 좋아하지 않고 공개적으로 금주를 지지했다고 요가 손님들에게 술을 대접하지 않은 것은 아니었다. 1891년 6월 뷔쉼 집 지하실에는 와인이 35길더어치 보관되어 있었다.[21]

빌레민 반 고흐를 위해 판매한 그림들

빈센트, 테오, 얼마 후 코르 반 고흐까지 세상을 떠나며—코르는 1900년 4월 24일 남아프리카공화국 브랜드포트에서 자살했다—반 고흐 가족의 고통에 끝이 없는 듯 보이는 와중에 빌레민까지 정신질환을 앓자 요는 몹시 괴로워했다. 빌레민은 몇 년 전, 테오가 비참한 마지막 몇 달을 보낸 후 정신발작을 일으켰다. 당시 빌레민은 자기 보호를 위해 테오가 입원했던 정신병원에 요를 혼자 둔

채 떠나야 했다.

위트레흐트에서 보냈던 일요일 저녁, 나는 발작을 일으켰고 너와 함께 머물 힘
도 없었어. 나중에야 회한이 밀려오더라. 쏠쏠한 회한이었지. '테오에게도 네게
도 아무런 도움이 될 수 없다'는 느낌. 오히려 내가 거기 있는 것이 더 큰 폐라는
생각에 떠날 수밖에 없었어. (……) 나는 자존감도 자신감도 모두 잃었어. (……)
천천히, 하지만 확실하게, 모든 것이 분명하게 보이기 시작해. 나는 홀로 이 혼
돈을 헤쳐나가고 있어. 이제 익숙해. 이렇게 힘든 시기면 나는 혼자 있어야 해.[22]

1902년 8월 빌레민은 염려스러운 상태였다. 그녀는 갈수록 우울해져 치
료를 받고 있었다.[23] 그전에 그녀는 공부에 몰두하면서 한동안이나마 마음속
혼란을 억누를 수 있었다. 빌레민은 요에게 편지를 써 아이 양육의 중요성에 대
해 이야기를 꺼내며 한편으로는 너그럽게 다루어야 하지만 다른 한편으로는 아
이가 세상을 이겨낼 수 있도록 해주어야 한다고 말했다. 그녀는 두 가지 모두가
반 고흐 가족에게서는 결여되었던 것 같다고 토로했다. "아마도 나만큼 잘 아는
사람은 없을 거야. 그러지 않았라면, 빈센트와 테오에게 너무나 극심했던 그
고통도 어느 정도는 덜 수 있었을 거라 확신해."[24] 마지막 이야기는 포괄적이지
만 어떤 사실을 알려주기도 한다. 빌레민은 성장 환경이 지나치게 엄격하고 신
뢰가 없었던 탓에 오빠들이 삶을 제대로 이겨내지 못했다 생각했다. 빌레민 자
신 얘기이기도 했다.

빌레민은 오랜 세월 어머니와 함께 살며 독립적인 생활을 하지 못했다.
1890년 말과 1891년 초 정신발작을 일으킨 후, 그리고 테오가 네덜란드에서 치
료를 받던 시기, 제법 오랫동안은 모든 것이 순조로운 듯 보였다. 그래서 반 고
흐 부인도 요에게 이렇게 이야기했었다. "너도 그 아이가 그날 밤 정신발작에서
완전히 회복했다는 것을 기억할 거다. 하지만 지속되진 않았지."[25] 나중에 상황
은 다시금 나빠졌다. 1902년 10월 빌레민은 헤이그의 프린세빙켄파르크에 있

는 '신경과 환자를 위한 휴식 공간' 정신요양원에 입원했고, 7주 후 에르멜로 소재 펠드베이크정신병원으로 옮겨졌다. 입원 당시 의사는 이렇게 기록했다. "반복해서 화를 내고 거친 행동을 함. 소리지르기, 물어뜯기, 할퀴기, 때리기. 어떨 때는 조용하고 말이 없으며 주변을 거의 인지 못함. 식사 거부. 환각 증세."[26] 상황은 나빠지기만 했다. 1941년 79세로 사망할 때까지 빌레민은 병원에 머물며 앞을 멍하니 바라볼 뿐 말은 거의, 사실상 전혀 하지 않았다. 혼자 힘으로 먹지 못해 인공적으로 영양을 공급받았고 여러 차례 자살 시도를 했다.[27] 요는 몇 차례 면회를 갔으나 매우 버거워했다. 너무나 친한 친구 상태가 그렇게 나빠지는 모습을 보기란 끔찍했을 것이다.[28]

빌레민이 집으로 돌아올 가능성이 없어 보이자 요는 빌레민이 소장한 반 고흐 작품 몇 점을 맡아 판매하기로 했고, 수익은 빌레민의 병원비로 사용했다. 작품 중에는 「침실」(F 484/JH 1771)도 있었다. 당시 요를 위해 중개인 역할을 하곤 했던 미술교사 H. P. 브레머르는 이 작품을 구매할 만한 사람을 안다며 500길더를 제시했다. 1904년 5월 그는 요에게 "가격이 오르고 있다는 점을 감안한다면 반대하실지도 모르겠습니다. 그러니 제가 어떻게 하면 좋을지 알려주시기 바랍니다"라고 의논해왔다.[29] 실제로 요는 좀더 기다려보기로 했고, 5년 후 또다른 사람이 관심을 보였다. "그 사람에게 직접 편지를 쓰시겠습니까, 아니면 제가 가격을 얘기하고 거래하길 원하십니까?" 브레머르는 편지를 통해 요에게 물었다. "부인께서 적절하다고 생각하는 대로 하시기 바랍니다."[30] 요는 그렇게 브레머르를 통했고, 얼마 후 베르넹�전갤러리에서 「침실」을 3,000길더에 구매한다. 몇 년 만에 가격이 여섯 배 상승한 것이다.[31] 아나 반 고흐의 남편 요안 판 하우턴은 기뻐하며 요에게 고마움을 전했다. "빌을 몇 년 동안 돌볼 수 있는 돈이 생겼으니 너무나도 안심이 됩니다. 이제 빌에게 뭔가 다른 환경을 만들어줄 여유가 있다는 당신 말에 전적으로 동의합니다. 슬퍼하는 빌에게 기쁜 소식일 수도 있겠습니다."[32] 아나와 요안이 빌레민을 위해 돈을 관리했고, 아나는 놀라워하며 이렇게 말했다. "빈센트가 빌을 돌보는 일에 이렇게 도움이 되리라 누가

상상이나 했겠니?"³³ 몇 년 후 요는 빌레민 소장품 중 2점을 더 판매한다. 밀밭 그림과 풍경화였고, 그림 값은 2점을 합해 2,000길더였다. 1920년 그랬던 것처럼 요안이 요에게 고마움을 표할 일이 또다시 생긴다. 이번에 그는 요의 아들 빈센트에게 편지를 보내 빌레민의 소장품 「블뤼트팽 풍차」(F 348/JH 1182) 값으로 3,000길더를 보내준 데 감사한다. 사실 당시 그림은 아직 팔리지 않은 상태였다. "너와 네 어머니가 빌을 위해 신경써주어 고맙다는 말 다시 한번 전한다."³⁴ 요의 지시에 따라 아르츠&더보이스갤러리의 J. H. 더보이스 역시 1908년 취리히에서 「밭을 가는 사람이 있는 들판」(F 625/JH 1768)을 포함해 빌레민이 소장했던 반 고흐 작품들을 판매하는 데 성공한다.³⁵ 크게 위안은 되지 않았으나 요는 최소한 오랜 세월 빌레민을 위해 의미 있는 일을 할 수 있었다.

우정

카럴 알베르딩크 테임과의 우정은 결국 요가 희망했던 결과를 가져오지는 못했다. 그들은 계속 연락하고 서로의 집에서 식사하고 생일이면 카드도 보내곤 했지만 1902년 말 그는 반 고흐 관련 강연을 해달라는 요의 제안을 거절한다.³⁶ 그들의 우정은 그다지 깊지 못했지만, 1905년 알베르딩크 테임이 요에게 보낸 편지에는—첫머리에 비밀이라고 되어 있었다—다른 이야기가 쓰여 있었다. 잡지 『20세기De XXe Eeuw』의 편집자였던 그는 한 원고를 기고받고 표절이 아닐지 의심했다. 그는 요가 『더크로닉』에 실릴 프랑스어 글을 번역하는 것을 잘 알았기 때문에 혹시 그녀가 그 원고의 출처를 알지도 모른다고 생각한 듯하다. 그는 요에게 만일 그 원고가 표절임을 알아내도 다른 사람에게 얘기하지 말아달라고 부탁했는데, 요의 답변이 무엇이었는지는 알려지지 않았다.³⁷

빌럼 스테인호프와의 관계는 요의 인생에 훨씬 더 큰 영향을 미쳤다.(컬러 그림 34) 그는 1899년부터 국립미술관의 직원이었고, 1905년에서 1924년까지 부관장으로 일했다. 요는 1903년 이후 그와 조금씩 가까워지다가 좋은 친구가

되었다. 그는 코르넬리아 판 데르 켈런과 결혼해서 딸 셋을 두었고, 젊은 코바 스네틀라허와 사랑에 빠졌다. 요는 그 연애 사건을 알고 있었고, 1909년 코바가 아팠을 때는 돌봐줄 간호사를 구해주기도 했다. 스테인호프는 코바와 오랜 세월 불륜 관계를 유지하다가 1922년 결혼했다.[38] 요는 스테인호프가 요한의 냉담한 태도에 무심한 것에 안도했을 것이다. 훗날 빈센트는 "스테인호프는 내 계부의 약점에도 개의치 않는 유일한, 혹은 극소수의 사람 중 하나였고, 그래서 이따금씩 우리를 방문했다"고 일기에 기록했다.[39] 요한 문제는 분명 집안 사교에 전혀 도움이 되지 않았다. 그의 내성적인 행동은 숨막히는 분위기를 자아냈다.

세월이 흐르면서 스테인호프는 현대미술, 특히 반 고흐의 열성적 애호가로 부상한다. 그는 1928년 빈센트에게 보낸 편지에서 "세월이 얼마나 빠르게 변하는지. 25년 전 네 어머니가 암스테르담 시립미술관에 대여하려 했던 소규모 컬렉션 전시를 얀 식스가 몹시 내켜하지 않았던 것을 나는 안다!"고 회상했다.[40] 얀 식스는 암스테르담 현대미술 공공컬렉션조성협회(VvHK)에 소속되어 있었다. 이 시립미술관에서 기획했던 반 고흐 작품 영구 전시는 1905년 열린 주요 전시회에 영향을 미쳤는데, 이때 스테인호프가 중요한 역할을 했다. 그리고 1931년 빈센트는 많은 소장품을 시립미술관에 대여한다.

브 레 다 의 반 고 흐 작 품

빈센트 반 고흐는 네덜란드 북北브라반트 지방의 뉘넌에서 2년간 화가 활동을 했다. 이후 1885년 말 안트베르펜로 가서 많은 작품을 남겼다. 당시 테오에게는 이미 상당수 초기 회화와 드로잉이 있었다. 1886년 초, 반 고흐 부인과 빌레민이 뉘넌을 떠나면서 집안 세간을 브레다에 있던 야뉘스 스라우언에게 맡겼는데 오랜 세월 아무런 조치가 없다가 20세기 초, 물건들이 흩어지기 시작했다. 어떤 상황이었는지, 어디로 갔는지 누구도 알지 못했다. 1903년에 이르러 요가 '브레다 상자들'에 무슨 일이 있었는지 알아보고자 나섰고 "당시 미성년이었던 아들

의 재산을 내가 관리했기 때문에, 수익자 이익을 위해 그 그림들이 어떻게 되었는지 조사해야 했다"고 썼다.[41] 요는 변호사 요한 욜러스에게 조사를 맡겼다.

소문에 따르면 반 고흐가 네덜란드에서 그렸던 그림 수십 점이 상자에 보관되었다가 단돈 1달러에 고물상 얀 카우브뢰르에게 넘겨졌다. 스라우언이 이미 작품 몇 점을 사람들에게 넘긴 후였다. 카우브뢰르도 역시나 무심하게 반 고흐의 그림들을 다뤘고, 다른 작품들과 함께 브레다의 미술품 수집가, 케이스 마우언에게 팔았으며 마우언은 조카인 빌럼 판 바컬 중위와 함께 이미 팔린 작품들을 찾아 나섰다. 반 고흐 가족이 그 회화와 드로잉을 요구할까봐 두려웠던 그들은 곧장 그 작품들을 팔아버린다. 그들은 H. P. 브레머르에게 연락했고, 브레머르는 다시 그 작품들을 로테르담 소재 올덴제일갤러리에 넘겼다. 이 모든 과정이 요가 모르는 사이 일어났다. 1902년 가을부터 마르하레타 올덴제일스 홋(그녀의 남편은 1896년 사망했다)이 판매 전시회를 세 차례 기획했고 이 전시에서 브레머르의 추천으로 그의 학생 여러 명이 반 고흐 작품을 구입했다.[42]

브레머르는 반 고흐 홍보에 중요한 역할을 했고, 강의와 출간을 할 때도 반 고흐에게 많은 관심을 주었다. 제1차세계대전 이전까지 그는 네덜란드에서 반 고흐 연구의 선구자였다. 그는 반 고흐의 작품이 희생과 극한 고통을 겪은 후 깊은 정신적 경지에 도달한 영웅 같은 삶의 결과물이며, 그러한 정신적 경지가 반 고흐를 진정한 예술가로 만들었다고 보았다. 그의 이러한 열정 덕분에 점점 더 많은 제자, 이른바 '브레머르의 사람들'이 반 고흐 작품을 구매한다.[43]

요는 그 알려지지 않은 반 고흐 작품들을 보기 위해 1903년 1월 4일에서 2월 5일까지 로테르담에 머물렀다. 신문에 소개된 5월과 11~12월 전시회(100점 내외 작품 전시) 기사에 분명 관심이 갔을 테고 올덴제일갤러리를 방문하지 않을 수 없었을 것이다. 요가 가을 전시회에 갔던 것은 분명하다.[44] 그녀는 전시된 작품들의 출처에 대해 부소&발라동갤러리 헤이그 지점에 문의했다. 헤르마뉘스 테르스테이흐가 일하는 곳이었는데, 그곳 사람들은 전시회 작품들이 판 바컬 소유라고 추정했다.[45] 테르스테이흐가 판 바컬을 위해 드로잉 몇 점의 액자를

제작해주었는데 반 고흐 작품임을 알아보았다고 했다. 그리고 그는 요에게 "이곳에서 열린 한 빈센트 전시회에 회화 7점이 전시되었는데 후기에 그려진 그림으로, 보르뷔르흐에 있는 L. C. 엔트호번 씨 소유"라고 이야기하면서 전시회 장소도 알려주었다. 스헤베닝스허베이르에 있는 비넨하위스 '디하허'였다.[46] 반 고흐의 어머니는 또한 요에게, 그달 들어 한 남자가 그 그림들에 대해 문의했다고 알려왔다. 요는 아마 디하허 쪽 사람일 거라 추측했다. 마우언-판 바컬 컬렉션 작품들 역시 그곳에 전시되었다.[47]

요는 브레머르에게 아는 것이 있는지 물었다. 그는 "한 장교"를 언급하며 전시회 이전에는 그 작품들을 보지 못했다고 주장했다. 그리고 17점이 "매우 좋은 가격에 판매되었지만 미래 가치에 비하면 아무것도 아니라고 생각한다"는 말도 덧붙였다. 그는 그림 주인들을 보호하며 정보를 주지 않았고, 옳은 판단을 하지 못한 채 그 장교가 "빈센트의 친척"임이 분명하다는 의견까지 냈다. 나아가 4월 자신이 막 시작한 미술잡지 '현대미술' 시리즈에 반 고흐 편을 실을 거라 말했다.[48]

1904년 5월 3일, 암스테르담 소재 프레데릭밀러르갤러리에서 마우언이 소장한 반 고흐 회화, 수채화, 드로잉 41점이 전시되었고 그중 11점이 거래되었다. 총 450길더로 아주 보잘것없는 금액이었다.[49] 한 달 후, 마우언-판 바컬 컬렉션에서 알려지지 않은 작품 5점이 올덴제일에 전시되었고, 11월에도 밀러르에서 판매가 이루어지지만 팔리지 않은 작품들도 있었다. 극히 적은 작품만이 판매되었다.[50] 변호사 요한 욜러스는 '브레다 상자들'을 조사하는 동안 브레다에 있는 프란스 펠스 레이컨의 도움을 받고, 두 사람은 최선을 다해 상황을 분석하고 개관했다. 요는 욜러스에게 120길더를 지불했고, 그 문제는 그것으로 마무리해야 했다.[51] 시작부터 끝까지 많은 수고를 했으나 결국 얻은 것은 없는 셈이었다. 하지만 이제 요는 돌아가는 사정을 예전보다 더 잘 파악할 수 있었다. 그녀가 법적 조치를 고려했는지는 알려지지 않았다.

같은 시기, 요는 반 고흐 작품에 더 넓은 지역 예술 애호가들의 관심을 불

러오는 데 성공한다. 1903년 1월 17일에서 2월 1일까지 오스트리아 빈에서 '회화와 조각에서 인상주의의 발전'이란 주제로 전시회가 열렸는데 그중 반 고흐 회화 5점이 포함되었다. 요는 전시 기획자 중 한 명인 화가 빌헬름 베르나치크에게 「해바라기」「꽃이 핀 과일나무」, 툴루즈 로트레크의 「반 고흐 초상」을 대여하기로 한다.[52] 얀 토롭은 요가 〈뮌헨 분리파미술가협회 봄 전시회〉에 반 고흐 작품을 대여할 계획이라니 기쁘다고 그녀에게 편지를 보냈다. 그리고 직접 7점을 선별한 후 어떤 작품들인지 알려주면 고맙겠다고 덧붙였다. 그녀는 운송사 판헨트&로스를 통해 '특급'으로 일주일 내에 작품들을 보내야 했다.[53] 7점 모두 판매 대상이었고, 요는 그중 회화 두 점을 베를린 국립미술관 관장인 후고 폰 추디에게 직접 판매했다. 「아를 풍경이 보이는 꽃이 핀 과수원」(F 516/JH 1685)과 「비」(F 650/JH 1839)다. 요는 수수료를 제하고 2,000길더를 받았다.[54]

네 덜 란 드 미 술 관 이 소 장 한 첫 반 고 흐 작 품

일찍이 1888년, 빈센트는 동생에게 편지를 보내 자기 그림을 영향력 있는 미술계 사람들뿐 아니라 헤이그 현대미술관에도 기증할 것을 제안했다.[55] 그리고 1903년이 되어서야 마침내 헤이그 미술관이 아닌 로테르담 소재 보이만스미술관에서 처음으로 반 고흐 작품을 네덜란드 공공 컬렉션으로 소장한다. 오늘날 크라우드펀딩 형식으로 미술 애호가 스물여섯 명이 돈을 모아 1885년 작품, 「뉘넌 근처의 포플러」(F 45/JH 959)(도39,페이지 기입, 차후 수정 예정)를 구입한 것이다. 요와 요한은 이 구매를 지원하면서 50길더를 기부했다. 관장인 피터르 하베르코른 판 레이세베이크는 관대한 협조에 고마움을 표했다. "빈센트의 작품이 정말로, 절실히 필요합니다. 사람들이 인색함에서 벗어날 수 있도록 하기 위해"라며 다소 호전적으로 썼다. "오늘 기부금을 모으기 시작했습니다. 공식 가격은 당신이 요구했던 대로 800길더입니다."[56] 그림은 우선 복원가에게로 보내졌고, 멋진 액자도 주문되었다. 『엔에르세』에는 「밀밭」(F 775/JH 2038)이 빈 모던갤

러리에 비슷한 가격인 816길더에 판매되었다는 기사가 실렸다. 요는 이 기사를 잘라 반 고흐 부인에게 보냈고, 부인은 "미술계에 기록될 순간이구나"라고 답하며 "멋진 왕관" 같다고 덧붙였다. 이 기사에는 테오도 언급되었다. 테오의 생일에 요는 사랑하는 남편을 기리는 편지를 반 고흐 부인에게 보냈다.[57] 하베르코른 판 레이세베이크는 만족하며 「꽃이 핀 과수원」도 컬렉션에 추가하기를 희망했다. 작품 가격은 1,200길더였다. 그는 요에게 이 작품을 그가 아닌 다른 사람에게 팔지 말아달라고 간청했다.[58]

그해 미술계에는 반 고흐 관련 움직임이 더욱 많아졌다. 봄에는 독일 크레펠트 소재 헤트카이저빌헬름미술관에서 열린 〈네덜란드 미술 전시회〉에 요의 소장품 중 회화 3점이 걸렸다. 그해 가을 요는 독일 비스바덴미술협회가 비스바덴 타운홀에서 주최한 〈네덜란드 분리파 전시회〉에 작품 15점을 보내고 그중 11점을 판매에 내놓았다.[59] 반 고흐 작품을 높이 평가하는 목소리들이 점차 들리기 시작했고, 『더히츠』에서는 G. H. 마리위스가 반 고흐를 가리켜 유성처럼 날아온, 19세기의 마지막 위대한 대사건이라고 공개적으로 평가했다.[60]

미술협회는 1904년 2월 14일부터 15일까지 흐로닝언의 더하르모니 위층 갤러리에서 반 고흐의 드로잉과 수채화를 짧은 기간 매우 효과적으로 전시했다. 신문들은 그 작품들이 "코헌 호스할크 봉어르 부인의 포트폴리오"라고 보도했다.[61] 이후 2월 20일까지, 레이츠허 폴크스하위스에서 히더 네일란트 컬렉션으로 프랑스 시기 회화 7점, 드로잉과 판화 20점이 걸린 전시회가 곧바로 이어졌다. 관장인 에밀리 크나퍼르트는 마지막 순간 요에게 "사람들에게 회화를 보여줄 기회가 매우 드물다"며 몇 작품을 대여해줄 수 있는지 문의했다.[62] 관장은 요의 거실에 걸린 풍경화들을 보았고, 그 그림들이 완벽하게 어울릴 거라 여긴 듯하다. 에밀리 크나퍼르트 관장은 계급 갈등을 해소하고 프롤레타리아의 도덕을 고양하는 일에 많은 노력을 기울였다. 또한 네덜란드 공동체 목표에 관심을 집중하고 시민의 사회 책무로서 문화유산의 민주화를 옹호했다. 노동자 생활수준을 개선하고자 했던 아널드 토인비의 사상에서 영향을 받은 것이었다. 요에

게 보낸 편지에서 그녀가 반 고흐의 석판화에 관해 한 말도 이와 같은 맥락이었다. "노인이 두 손에 얼굴을 묻은 모습 위에 반 고흐는 이렇게 썼습니다. '장당 15상팀*에 팔아야 한다!' 아주 적절한 말이 아닌가요?" 빈센트의 이 주장은 미술 복제품을 대여하던 레이츠허 폴크스하위스의 운영 원칙과도 잘 맞았다.[63]

육 체 의 질 병

이러한 상황에서 집안 사정은 비교적 괜찮았다. 반 고흐 부인은 1903년 성령강림절에 요의 집에 와서 머무르며 흡족해했다. "네 아름다운 집에서는 모든 것, 모든 사람이 움직이고 생활하며 일하는구나. 네 커다란 사랑을 내 마음의 눈으로 느낀단다. 다시 한번 깊이, 진심으로 고맙게 생각한다."[64] 방문한 동안 사진도 찍었다. "모두 소파에서 찍은 것이 제일 낫다고 하더구나."[65](컬러 그림 35) 그리고 아마도 이때 요한이 그녀의 초상화를 그렸을 것으로 추정된다. 그는 이 초상화를 『동생에게 보내는 편지』 서문에 넣었다. 그는 또 요와 빈센트도 그렸는데, 당시 빈센트는 3학년으로 아메르스포르트에서 HBS에 다니고 있었다.[66]

9월이 되면서 요한이 늑막염에 걸리고 상황이 나빠지기 시작했다. 이는 만성질환이 되어서 이후 여러 차례 발병한다. 요는 요한의 침대를 아래층으로 옮기고, 밤에 그녀를 도울 간호사를 고용했다. 빈센트는 두 달 동안 다른 곳에 머물렀다. 상황이 좋아 보이지 않았다. 얀 펫은 베를린에 있었고 그의 아내 아나를 통해 요한의 상태를 계속 전달받았다. 그는 "코헌이 이겨내길 바랄 뿐이오. 끔찍한 비극이 될지도 모르오"라고 썼다.[67] 아나는 자신이 할 수 있는 한 도움을 주고자 했다. "당신이 생각할 수 있는 모든 것을 다해 코헌을, 특히 요를 도와주세요."[68] 헨리터 판 데르 메이 역시 상황의 심각성을 인지하고 진심으로 위로를 전했다. "얼마나 힘든 시간을 보내고 있는지요. 몸과 마음 모두 지쳤을 테고, 이제 쇠약함이 찾아왔겠죠. 당신은 거인이 아니랍니다."[69]

다음달이 되면서 요한의 상태가 조금 나아지자 더이상 간호사의 손을 빌

• centimes, 100분의 1프랑.

리지 않게 되었지만, 요의 부모는 요의 체질이 강건하지 못한 것을 잘 알았기에 요 혼자 요한을 돌보는 데 반대했다. 늑막염 탓에 균을 병적으로 두려워하게 된 요한에겐 결벽증까지 생겼고 그의 삶은 점점 더 힘들어졌다.[70] 요는 무기력함을 느꼈다. 설상가상으로 1904년 초에는 수술까지 받아야 했는데, 이틀 동안 입원 치료를 받지만 정확한 이유는 공개되지 않았다. 아마도 민감한 문제였기 때문이었던 것 같다. 그녀 아버지도 그즈음 신장결석으로 고생했는데, 이 문제는 공개적으로 논의되었다. 예를 들어 그가 증상 완화를 위해 자바 차를 많이 마셨던 것도 알려져 있다.[71] 요는 자기 수술을 비밀로 하고 어머니에게도 미리 얘기하지 않았다. 걱정이 된 봉어르 부인은 이렇게 썼다. "너무 걱정스럽구나. 어쩌다 그런 것이냐? 그래서 그렇게 고생인 거냐? 곧 회복하기 바란다. 기운을 차리려면 당분간 쉬면서 어딜 가든 자전거는 타지 않도록 해라."[72] 반 고흐 부인도 요에게 조심할 것을 권했다. "그런 경험에는 분명한 메시지가 있는 법이다."[73]

이 모든 사정에도, 요는 아들의 생일을 최선을 다해 축하했다. 평소와 마찬가지로 빈센트에게 빨간 튤립을 주고, 반 고흐 부인에게 파티에 대해 편지로 알렸다. 부인은 즉시 답장을 보내 요를 두고 "훌륭하고 사랑이 많은 어머니"라며 감탄했다. 부인은 또 이 기회를 이용해 요에게 아메르스포르트 목사 명단을 주며 빈센트가 점심시간에 견신례 수업을 받도록 하라고 조언하기도 했다. 손자 빈센트의 교육이 여전히 부족하다고 느꼈던 것이다. 의도는 좋았으나 요와 빈센트는 이 생각에 완전히 반대했다.[74]

요한과 마찬가지로 요 역시 신경이 쇠약했다. 1904년 초 들어 요는 온갖 걱정과 스트레스에 시달렸다. 결국 상태가 나빠져 암스테르담 판에이헌스트라트와 코닝이네베흐가 만나는 곳에 있는 루터교요양원에 입원했다.[75] 빈센트는 다시 한번 임시로 다른 곳에서 생활해야 했다.[76] 요의 친구 J. 만터알더르스가 위로하며 신경쇠약 때문에 너무 고생하지 않기를 빌어주었다. "너와 남편 상태가 그렇게 좋지 못하다는 얘기를 듣고 너무나 마음이 아팠다. [베르타] 야스 부인이 내게 편지를 써, 네가 과로와 스트레스로 요양원에서 지낸다고 알려주었는

데 아주 놀랍진 않았어. 네 결혼생활에는 견뎌야 할 것이 분명 많으니까."[77]

퇴원한 요는 건강 회복을 위해 스위스로 갔다. 처음에는 동생 베치, 빈센트와 함께 갔고 나중에는 우연히 이름이 같은 또다른 베치가 동행했다. 루체른에 머물 때 요는 요한에게 날짜가 없는 편지 몇 통과 1904년 4월 15일자 편지를 보냈다. 이미 독일 비스바덴, 스위스 로카르노, 바젤 등을 여행한 후였다. 필라투스산이 보이는 카우프만여인숙에서 여동생과 함께 지낼 때였다. 빈센트의 방에서는 리기산이 보였다. 요는 평생 처음으로 산맥을 보았고 "생각했던 것보다 훨씬 아름답다"고, "너무나 장엄하고 엄숙하며 인간의 손이 전혀 닿지 않은 곳"이라고 요한에게 편지했다.[78] 그리고 위안을 주는 무언가를 상상하며 「시편」 121장 시작 부분을 인용했다. "내가 산을 향하여 눈을 들리라." 루체른호수가 보이는 열린 창문 앞 안락의자에 앉아 요는 자신이 얼마나 "노쇠한지", 맑은 공기가 얼마나 도움이 될지 생각했다. 그러면서 주변 환경과 너무나 잘 어울릴 알퐁스 도데의 『알프스의 타르타랭Tartarin sur les Alpes』을 가져오지 않은 것을 후회했다. 또 요는 많이 먹었다. 그녀는 여행할 때면 늘 허기를 느꼈다.

요는 바젤에서 미술관을 방문하고, 요한과 요한의 누이 메타에게 선물할 한스 홀바인의 복제화를 샀다. "보고 싶습니다. 당신도 함께 왔더라면 좋았을 거예요. 그랬다면 이곳이 완벽했을 텐데. 세상은 얼마나 크고 아름다운지요." 그녀는 요한에게 애정어린 편지를 보냈다.[79] 그리고 안개와 비가 내리던 브루넨으로의 보트 여행을 잊지 못할 것 같다고 말했다. 배를 타고 있을 때 베치가 크리스티안 신딩의 노래 「새 한 마리가 울었다Der skreg en fugl」를 부드럽게 불렀고, 빈센트는 망토를 입은 채 보트 위를 걸어다녔다고 썼다. "그는 빗속에서 기쁨으로 반짝이고 빛났어요."[80]

요는 또 요한에게 여인숙 손님 중 영국인, 미국인, 캐나다인 몇몇과 잘 지낸다고 전했다. 그러면서도 네덜란드 생각을 자주 한다고 덧붙였다. 암스테르담 프란스뷔파&조넌갤러리에서 얀 토롭의 작품 전시회가 열렸다는 것도 알았고, 도르드레흐트에서 1904년 4월 3~5일까지 열리는 사회민주노동당 10차 회

의 생각도 하고 있었다. 그녀는 요한에게 돈 관리 능력이 부족한 것을 걱정하며 가정부 리카가 절약하고 있을지 염려했다. 요가 집에 있을 때는 모든 것을 엄격히 통제했지만 집을 떠나 있으면 그럴 수 없었기 때문이다. "내가 집에 가면 모든 것이 제자리로 돌아갈 거예요!"[81] 여인숙에서 괴테 전집을 발견한 요는 『스위스에서 온 편지Briefe aus der Schweiz』를 읽기로 한다. 하지만 여전히 극도로 몸 상태가 좋지 않다고 느끼고 있었다.

침대에서 그녀는 호수가 박자에 맞춰 찰랑이는 소리에 귀를 기울이곤 했는데 마치 파도 소리처럼 들렸다. 동생과 아들을 먼저 네덜란드로 돌려보낸 후에는 새로 만난 베치와 함께 여행을 계속했다. 낯선 사람들과 어울리기는 불편했기에 베치와 많은 시간을 보냈다. 두 사람은 커다란 여름 모자를 사고 규칙적으로 산책을 나갔다. 무더운 여름을 싫어하는 요는 시원한 공기에 흡족해했다. 그녀는 요한에게 편지를 보내 베이에르만 박사가 여전히 매주 그를 진찰하는지, 폐에 대해 뭐라고 했는지 물었다. 또한 빈센트가 기차와 배에 대해 잘 아는 훌륭한 여행 동반자였다고 쓰면서도 그가 네덜란드에서 보낸 엽서로 봐서 "절대 작가는 못 될" 거라고 체념하듯 결론을 내리기도 했다.[82] "지그문트의 글, 봄날의 웃음소리가 방에 가득합니다'를 내 편지 제일 위에 모토로 쓰고 싶어요. 계속 머릿속에서 울린답니다." 집으로 보낸 마지막 편지에서는 퀴스나흐트로의 여행을 묘사했다.[83] 바그너의 오페라 〈발퀴레〉에서 지그문트가 5월이 다가오는 것을 느끼며 노래한 구절을 인용하기도 했다. 요 생각에 스위스는 "완전히, 철저히 바그너의 나라…… 거인과 신 들을 위한 땅"이었다.[84] 여행을 하며 그녀는 믿을 수 없을 정도로 아름다운 색채를 보았고, 그럴 때면 온갖 그림들을 생각하지 않을 수 없었다. 요는 풍경이 "마치 조반니 세간티니 그림 같"으며 "사람이 마음속으로 늘 이렇게 비교하는 것, 참 짜증스럽"다고 말한[85] 베치와 그녀는 함께 철학적인 사색을 즐겼다.

사람들은 얼마나 많은 것을 망치는지. 그럼에도 작은 인간의 마음이 그렇게 모

든 커다란 것의 위대함을 받아들이고 향유해요. 그러나 결국 인간이 그 위대함으로 무엇을 할 수 있을까요? 그러다 다시 지상으로 내려와, 식탁에서 사람들이 매일매일 하는 진부하고 똑같은 이야기를 들어요. 마치 주위 그 모든 아름다움을 모르는 사람들 같아요.[86]

그녀는 퀴스나흐트 여인숙 건물 벽에서, 그곳에 괴테가 머물렀었다는 글을 읽고, 마을에서는 프리드리히 실러의 『빌헬름 텔』에 관련된 다양한 것을 발견했다. "여기 사람들은 그들의 위대한 인물을 확실하게 존경하더군요"라고 요는 강조했는데, 분명 그녀에게 자극이 되었을 것이다. 그녀는 거의 15년 가까이 그런 "위대한 인물"을 갈망해왔고, 앞으로 최소한 20년을 더 갈망할 것이었다.[87]

그녀가 네덜란드에 안전하고 건강하게 돌아오자마자 1904년 4월 28일, 아버지가 세상을 떠났다. 모든 형제자매가 집에 모여 임종을 지켰다. 사망 직전 요는 반 고흐 부인에게 아버지 소식을 알렸고, 부인은 요에게 편지를 보내 이 "모범적인 가족"이 어려운 시기에 서로에게 위로가 되길 바란다고 위로했다.[88] 요한은 요의 아버지 초상화를 그려 애도하고, 요의 어머니는 그 초상화에 매우 고마워했다. 또 그녀는 요에게 자신의 남편이자 요의 아버지에 대해 "아버지는 평생 열심히 일하셨고 모든 질서를 바로잡고 유지하셨다"라고 칭송했다.[89] 슬픔은 한참 시간이 흘러서야 잦아들었고 요는 안정을 찾을 수 있었다. 부녀 관계가 그간 애틋하지는 않았지만 요는 언제나 다정한 아버지에게 의지할 수 있었다. 음악에 대한 요의 사랑도 아버지에게서 물려받은 것이었다.

현 대 미 술 에 대 한 선 구 적 연 구

독일 미술비평가 율리우스 마이어그레페는 상당 기간 반 고흐 작품에 몰두했고, 현대미술 발전에 대한 자신의 "매우 깊이 있는 연구"를 출간할 출판사를 찾았다고 요에게 전했다. 요청 사항들도 보내왔는데 질문에 끝이 없었다. 그는 요

가 소장하거나 소장했던 주요 반 고흐 작품에 대한 개괄이 필요하다며 가능하면 작품 연대도 포함해주길 부탁했다. 작품 소장자 명단을 보내면서 요가 다른 소장자들을 아는지도 문의했다. 그는 또한 요가 생각하는 가장 중요한 작품 6점은 무엇인지, 1893년 베르나르가 『메르퀴르 드 프랑스』에 기고했던 반 고흐의 짧은 전기에 대한 의견은 어떤지도 물었다. 그리고 고갱 자신이 반 고흐에게 결정적인 영향을 미쳤다고 표명하는 데 대한 요의 생각을 대단히 궁금해했다.[90]

요는 이 출간물이 매우 중요하게 작용할 것임을 알았기에 답변을 보냈다. 하지만 고갱이 반 고흐에게 영향을 미쳤다는 주장을 그 저서에서 읽고는 상당히 불쾌해했다. 후일 요는 마이어그레페에게 편지를 보내, 빈센트는 친구인 고갱을 단 한 번도 "거장"으로 부른 적 없으며 그것은 헛소리라고 단호하게 이야기했다. 그리고 그렇게 부정확한 내용을 출간하는 일을 멈춰달라고 요구했다. 빈센트가 테오에게 고갱을 "대단한 거장"이라 칭한 적은 있지만, 고갱과 협업을 희망하던 중 동생에게 최선을 다해 그 일을 성사시켜달라 설득하기 위해서였지, 그 이상은 아니라는 것이었다. 빈센트가 고갱을 존경했다는 주장은 사실을 오도하는 것이라고 요는 느꼈다.[91]

마이어그레페는 또 요에게 반 고흐 편지 컬렉션에 대해서도 문의했다. 2년 앞서 르클레르크가 그랬던 것처럼 자신 역시 편지를 편집해 출간하겠노라 나서며 열성적으로 계획을 설명했다. 그는 요가 저녁마다 네덜란드어 편지를 프랑스어나 독일어로 번역할 수 있지 않겠느냐고 제안했는데, 그 일이 얼마나 힘든 작업일지 전혀 이해 못 한 것이 분명하다.[92] 편지 출간에 대한 그의 생각은 확고했다. "이렇게 합시다. 겨울에 편지 일부를 준비하는 겁니다. 편지를 대중에게 전하고 싶다는 마음이 정말 간절합니다."[93] 그런데 이에 앞서 1904년 5월 말, 그의 연구가 상당히 두꺼운 책 세 권으로 출간되었다. 제목은 『현대미술 발전의 역사. 새로운 미학에 대한 기여로서의 미술에 대한 비교적 관점Die Entwicklungsgeschichte der modernen Kunst. Vergleichende Betrachtung der Bildenden Künste, als Beitrag zu einer neuen Aesthetik』이었다. 요는 1907년, 몇 가지 의구심을 뒤로하고, 반 고

흐 관련 부분이 대단히 좋았다고 말했다.[94] 마이어그레페는 반 고흐를 화가들의 모범으로 보았고, 대중 대부분이 그의 가치를 알아보지 못한다고 단정했다. 마이어그레페가 반 고흐의 사회주의적 동기를 강조하고 작품의 인본주의적 가치에 집중했다는 점에서 요도 우호적으로 느꼈음은 틀림없다. 그는 언젠가 반 고흐 서간집을 출간하고 싶다며 반 고흐 작품 소장자 명단을 수록했다. 요가 가장 많은 작품을 소장했고, 다음은 쉬페네케르 형제가 30점 정도, 그리고 폴 가셰 주니어가 26점, 베르넹쥔이 15점을 가지고 있었다. 8점이나 그 이하로 작품을 소장한 이들의 이름도 목록에 있었다.[95] 마이어그레페의 글은 독일에서 반 고흐 작품에 대한 관심에 지대한 영향을 미쳤다. 예를 들면 미술상 파울 카시러는 반 고흐, 고갱, 세잔을 현대미술의 주창자로 꼽은 그 저서의 출간으로 많은 혜택을 보았다.[96] 1910년 마이어그레페는 반 고흐에 대한 글을 더 확장하여 독립 저서로 출간했다. 『현대미술 발전의 역사』 3판을 준비하던 때였다.

그 무렵 반 고흐의 편지에 관심을 보이는 또다른 인물이 등장한다. 다시 한번 반 고흐 옹호자로 떠오른 얀 펫의 조언으로, 파울 카시러의 조카 브루노가 『메르퀴르 드 프랑스』와 『판 뉘 엔 스트락스』에서 편지를 읽었는데, 그 많은 편지에 놀라고 깊은 감명을 받아 자신이 그 편지들을 출간하고 싶다고 요에게 말한 것이다.[97] 브루노 카시러는 1902년 잡지 『미술과 미술가Kunst und Künstler』를 발행했었다.[98] 카시러와 요는 합의에 이르고, 편지 속 스케치와 드로잉, 회화 등 삽화가 수록된 「빈센트 반 고흐의 서신에서」가 1904년에서 1905년까지 다섯 차례에 걸쳐 잡지에 실린다.[99] 그 직후 카시러는 책 『편지Briefe』를 출간한다. 이 선집의 속표지를 보면 편지 편집자로 마르가레테 마우트너라는 이름이 실려 있다. 가격이 비싸지 않고 매우 성공적이었던 1906년 판본은 증쇄를 거듭하며 많은 독자에게 다가갔다. 이후 확장판인 4판(1911)이 처음으로 영어로 옮겨졌다. 앤서니 M. 루도비치가 번역한 『후기인상주의 화가의 편지, 빈센트 반 고흐의 친숙한 편지The Letters of a Post-Impressionist, Being the Familiar Correspondence of Vincent van Gogh』(1912)였다.[100] 다소 엉성하게 편집된 이 출간물과 요는 전혀 관

런이 없었다. 그녀는 더 완성도 높은 영어 번역본을 직접 내놓을 계획이었다.[101]

다시 암스테르담

1904년 무더운 여름 잔드보르트에 있는 노스시리조트, 보시트호텔에 머물던 요는 평정을 되찾으려 노력하지만 매우 힘들었다. "네, 바다는 사람의 신경에 각기 다른 방식으로 작용합니다. 게다가 열기까지 있잖아요!" 누군지 알 수 없는 지인이 쓴 엽서에서 이 같은 내용이 확인된다. 요한은 바닷가를 기피했고, 현명하게 넌스페이트에 틀어박혀 그림을 그렸다.[102] 요는 휴가지에서 미래에 대해 많은 생각을 했다. 뷔쉼의 생활은 여유로웠지만 친숙한 고향 암스테르담에 더욱 이끌리기 시작했는데, 여동생 베치도 이사하라고 강력하게 권유했다. "언니가 암스테르담으로 이사하면 우리는 참 좋은 시간을 보낼 거야. (……) 임대료가 저렴한 곳도 수월하게 찾을 수 있을 거고. 언니는 좋은 하녀를 고용하고, 여기도 하루 올 수 있겠지."[103]

8월 말 결정이 내려졌다. 요와 요한은 요가 태어난 도시로 돌아가자고 마음먹는다. 그들은 뷔쉼 집인 빌라에이켄호프에 세들 사람을 찾았고, 그 주택은 그후로도 오랜 세월 요의 소유로 남았으며 상당한 임대 수입을 내어 처음에는 요에게, 나중에는 아들 빈센트에게 도움을 준다.[104] 1930년대에 살짝 보수한 이 집은 1978년에 이르러서야 매매되었다.[105]

암스테르담으로 이사한 세 사람은 1904년 9월부터 브라흐트하위제르스트라트와 코닝이네베흐가 만나는 모퉁이에 살았다. 그들은 1년 전 H. H. 반더르스가 설계해 새로 지은 현대식 건물 2층 아파트를 임대했다.[106] 요는 1925년 세상을 떠날 때까지 그곳에 거주했다. 입구는 브라흐트하위제르스트라트 2번지에 있었지만, 그녀의 편지에 인쇄된 주소는 좀더 세련되게 들리는 코닝이네베흐 77번지였다. 아파트 아래층에는 지하실도 함께 임대한 식료품점이 있었다.[107] 요한은 다른 곳에 스튜디오 공간을 빌렸지만 정확한 위치는 알려지지 않

았다.[108]

아직 설계도면이 남아 있어 아파트 구조를 알 수 있다. 커다란 거실에는 거리를 향해 돌출된 창이 있었고 다이닝룸이 연결되어 있었다. 부엌은 뒤편에 있었다. 위층에는 침실 두 개와 하녀 방이 있었다. 소장 미술품 규모를 생각하면, 아마도 작품 일부는 운송업자 창고에 보관했을 것으로 보인다. 아무리 대다수 작품이 액자에 들어 있지 않았다고 해도 부엌과 붙은 작은 방과 다락만으로는 보관 공간이 부족했다(빈센트의 침실 일부에 보관했을 가능성도 있다). 사회주의자 헨리 비싱은 빌럼 스테인호프와 함께 1908년 요를 방문했던 일을 회고록에 기록했다. "스테인호프의 도움으로 봉어르 부인은 다락 작은 방에 있던 많은 캔버스를 가져오고 벽장에서 드로잉 몇 점을 꺼냈다."[109] 1904년 10월 4일, 요의 42세 생일에 그들은 이미 살림이 안정된 상태였다. 실내에는 가구와 장식품이 가득했고, 뷔쉼에서 그랬듯 벽은 그림으로 뒤덮여 있었다.[110]

빈센트는 룰로프하르트플레인에 있는 HBS에 재학했다. 요는 얀과 아나펫에게 보내는 편지에 빈센트의 학교가 집과 가까운 것도 이사 이유 중 하나였다고 말했다. 훗날 이 편지를 읽은 빈센트는 불만스럽게 일기에 썼다.

다른 건 고사하고 등하교가 (아메르스포르트, HBS 2학년) 덜 피곤해서 내게 좋았다고 하셨다. 그리고 당신 어머니 가까이 사는 것도 마음에 들었다고 하셨다. 둘 다 궤변이고 틀린 말이다. 어머니는 결혼생활에 실망하셨고, 뷔쉼에서 독립적으로 사는 대신 친정 가족들에게 의지하는 쪽을 택한 것이다. 지배적이었던 할머니는 실제로 당신 자녀들의 발전에 방해가 되었다. 어머니도 다른 사람과 대화할 때 그런 부정확한 말들을 되풀이하곤 하셨다. 아파트가 훨씬 더 좋았다거나 그런 말들을. 어머니는 이 이사를 감행함으로써, 그리고 신경쇠약 환자와 결혼함으로써 내게 많은 해를 끼쳤다. 어머니는 더 나은 남편을 만날 수도 있었을 것이다. 새아버지의 훌륭한 정신에서 배운 점이 있다고 기록하기도 했지만, 사실 그는 내 발전에 도움이 되지 않았다.[111]

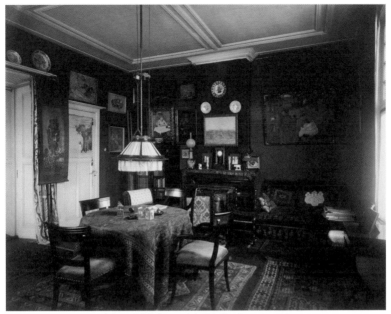

거실, 코닝이네베흐 77번지, 암스테르담, 1922~1925.

빈센트가 집안 사정을 이렇게 진술하고도 부정적으로 털어놓은 것은 일기든 서신이든 이것이 유일하다. 당시 그들 가정은 우울했고 거의 죽음과도 같은 분위기를 풍겼는데, 물론 요한이 일부러 그런 상황을 만들지는 않았겠지만 빈센트는 억압적으로 느꼈고 때로 요도 무력감을 느껴야 했다. 1939년부터 한동안 빈센트는 정신과 치료를 받았고, 상담할 때 가족과의 생활이 힘겨웠던 이 시기에 대해 오래 이야기했다고 한다.

모든 것이 어둡고 음울하지는 않았다. 그는 어머니와 잘 지낼 수 있었고, 어머니에 대해 쓴 글도 절대적으로 긍정적이다. 예를 들어 대大 피터르 브뤼헐의 미술에 대해 어머니가 들려준 이야기에 대해 빈센트는 이렇게 기록했다. "어머니는 그가 일상적인 것을 묘사한 최초의 화가라고 하셨고, 나는 어머니가 그 이야기를 해준 때를 선명하게 기억한다." 그리고 1935년 아들 테오와 함께 보이

만스미술관을 방문했을 때를 이렇게 이야기했다. "휴가 때 테오와 함께 페르메이르 전시회를 보러 갔었다. 그곳에는 피터르 더호흐의 작품도 많았다. 우리 어머니는 늘 아버지가 그의 작품을 매우 좋아했다고 했는데 충분히 상상할 수 있는 일이다."[112] 세월이 흐르면서 어머니와 아들은 함께 네덜란드 르네상스 미술에 대해 많은 것을 배우고, 반 고흐가 수집했던 엄청나게 많은 판화를 공부하기도 했다. 1904년 요는 어린 빈센트를 보았을 때 감동했다는 미트여 반 고흐 부인의 편지를 받고 기뻤을 것이다. 부인은 빈센트가 그 나이 때 아버지 테오와 너무나 닮아 깜짝 놀랐다고도 했다. "곱슬머리도, 다정한 얼굴도 같더구나."[113] 물론 이런 이야기가 요한을 남편으로도, 계부로도 더 가깝게 느끼게 하지 않은 것은 당연했다.

오베르쉬르우아즈묘지 사용 권리

1904년 9월 폴 가세 주니어가 요에게 오베르쉬르우아즈묘지 권리 연장에 대해 편지로 알렸다. 반 고흐 부인이 자신의 큰 아들인 빈센트 반 고흐의 재산에 대한 권리를 요에게 위임했다고 가세 주니어에게 알렸기 때문이다. 가세는 빈센트의 무덤에 소박한 조각상을 세우자고 제안했다.[114] 수수한 기념비는 분명 요의 생각과도 일치했으나 결과로 이어지지는 못했다. 요는 8월에 오베르로 가려고 했지만 이사와 피곤이 겹쳐 실행하지 못했다. 1890년 가을, 요와 테오는 함께 빈센트의 무덤 앞에 서 있었으나, 이제 요는 가세에게 두번째 묫자리 구입과 두 묘지의 영구 사용권 매입을 문의하는 상황에 놓였다. 가세와 나눈 이 편지는 상당히 흥미로운데 1904년 초, 요가 테오를 이장할 생각을 하고 있었음을 뜻하기 때문이다.[115] 가세는 영구 사용권을 산다면 묘지 배치가 달라지기 때문에 빈센트의 시신 역시 이장해야 한다고 답했다. 요가 아무런 조치를 취하지 않는다면 묘지는 비워질 터였다. 가세는 요를 대리해서 일을 처리하겠다고 제안하면서 그녀의 서면 동의서가 필요하다고 전했다. 얼마 후 그는 요에게 선택 사항

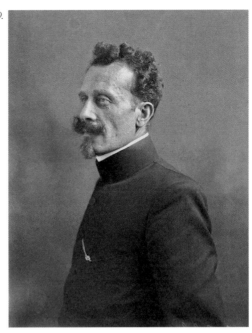

폴 가셰 주니어, 1909.

과 가격을 알렸다.[116] 요는 이 문제를 반 고흐 부인과 상의했고, 빈센트 반 고흐는 1905년 같은 묘지 내에서 재매장되었다. 요도 그 자리에 참석했다.

한편 반 고흐 작품과 관련된 일도 계속되었다. 독일 함부르크에 사는 수집가 구스타프 시플러가 요에게 편지를 보내, 요를 방문했던 일에 감사를 표하고 함부르크에서 전시회를 열고 싶다는 의사를 전했다.[117] 그 계획은 성사되지 못했는데, 그가 충분히 열과 성을 다하는 모습을 보여주지 않아 요가 확답을 주지 않은 것이다. 그녀는 파울 카시러와 일하기를 선호했다.[118] 1905년 9월, 시플러는 마침내 그녀에게서 직접 구입한 작품 2점에 대해 감사 인사를 전했다. 그는 작품들을 보니 기쁨으로 가슴이 뛰었고 아내도 대단히 좋아했다고 요에게 말했다. 그는 「다리와 빨래하는 여인들이 있는 운하」(F 427/JH 1490)와 「꽃이 핀 정원」(F 430/JH 1510)을 2,500길더에 구매했다.[119] 6년 후 시플러는 다시 요에

게 연락해 또다른 요청을 한다. 이 두 작품에 서명이 없으니 후대를 위해서 자신이 찍은 사진 뒷면에 요가 그 그림들을 팔았다는 확인서를 써달라는 부탁이었다.[120] 요는 캔버스 뒷면에 하는 편이 낫지 않을까 생각하지만, 결국 그 사진에 문구를 쓰고 공증을 받아 다시 보냈다.[121] 시플러로서는 요가 자신의 청을 들어준 것이 천만다행이었다. 제1차세계대전 이후 경제공황이 닥치자 「꽃이 핀 정원」을 팔아야 했기 때문이다. 이후 1924년, 다른 사람이 아닌 카시러가 아내를 위해 「다리와 빨래하는 여인들이 있는 운하」를 구입한다. 시플러에게 보낸 편지를 보면 요가 매우 정중하고 기꺼운 마음으로 편의를 봐주었음을 알 수 있다.[122]

파울 카시러는 열정적으로 일했고, 6개월 만에 다섯 번의 전시회에서 반고흐 작품 14점을 판매했다.[123] 요는 암스테르담에서 C.M.반고흐갤러리를 운영하는 H. L. 클레인으로부터 편지 한 통을 받는다. 요가 위탁판매를 맡긴 반 고흐 회화 7점의 정가 확인을 부탁하는 내용이었다. 그녀가 요구한 가격은 600~1,000길더인데 너무 높다는 것이었다. 그는 가장 높은 가격을 850길더로 낮출 의향이 있는지 문의하며, 파리에서 유통되는 작품 가격과 비교하면 정말 높다고 항변했다.[124] 이런 교류를 통해 요는 당시 미술시장에 대한 지식을 넓혀갔다.

1 9 0 5 , 대 조 되 는 한 해

이미 보았듯 요는 작품 판매를 개인 수집가에 국한하지 않고 많은 갤러리와 거래했다. 그리고 그 과정에서 반 고흐 작품을 부채처럼 서유럽 전역에 펼치겠다는 목표에 다가갈 수 있었다. 그리고 그즈음은 요가 나서서 제안할 필요도 없이 관심을 가진 이들이 그녀에게 접근해왔다.[125] 점점 더 많은 화가에게 작품이 알려지면서 빈센트 반 고흐는 현대미술에 대한 영향력을 높여갔다. 경력 초기, 미술에 대한 반 고흐의 의견 또한 다른 통로들을 통해 널리 알려졌다. 1905년 미술

비평가 알베르트 플라스하에르트는 반 고흐가 화가 친구인 안톤 판 라파르트에게 보낸 편지를 『미술과 공예 비평Kritiek van Beeldende Kunsten en Kunstnijverheid』에 실었다. 그 편지는 1936년 영어판으로, 그 이듬해인 1937년 네덜란드어와 독일어판으로 출간되었다.[126]

반 고흐의 상업적인 성공은 1905년 이루어지는데, 그 정점은 암스테르담 시립미술관에서 열린 반 고흐 전시회였다. 전시회 전 파울 카시러와 요가 주고받은 편지를 보면 그 분위기를 읽을 수 있다. 카시러는 다시 한번 전시회를 열기를 원한다면서 요에게 도움을 청한다. 최근 독일에서의 경험을 바탕으로 그는 앞으로 두 사람의 협력이 성공적일 거라 확신했다. 사업가인 카시러는 "금전적 성공"에 대해서도 열띠게 얘기했다. 4월 14일, 그가 작품 30점 수령을 확인하고 2주 후 베를린에서 전시회가 열렸다. 그는 (높은 중개수수료를 요구하며) 요에게 작품 9점을 판매할 것을 제안했다. 카시러는 들어오는 구매 제안을 요에게 정기적으로 보고하고 답변을 기다렸다. 제시된 가격은 오르기도 하고 내려가기도 했다. 최종 금액은 1만 4,000마르크였다. 요는 9점의 판매 수익 8,259길더를 장부에 기록했다. 그리고 4월 30일, 또다른 작품이 1,059길더에 판매됐다. 전시회가 끝난 후 남은 작품은 다시 다섯 상자에 포장되어 돌아왔다.[127] 이러한 전시회는 빈센트의 작품을 알린다는 의미에서나 재정적으로나 요에게 긍정적이었다. 그런데 거기서 끝나지 않았다. 카시러는 여러 면에서 요에게 행운을 가져다준 인물이었다.

반 고흐가 독일에 성공적으로 진입할 수 있었던 것과 너무나 대조적으로 오베르쉬르우아즈에서는 감정적으로 힘든 일이 기다리고 있었다. 요는 오베르시 시장으로부터 4제곱미터 크기 묘지 두 자리의 영구 사용 허가서를 받고, 400프랑이 넘는 금액을 지불한다. 여기에 납으로 마감한 참나무관을 짠 목수가 그 비용으로 130프랑을 청구했다.[128] 요는 동생 베치와 함께 파리 가르뒤노르역에서 기차를 타고 샤퐁발로 향했고, 1905년 6월 9일 금요일 오베르에 도착했다. 폴 가세 박사와 그의 아들 가세 주니어가 공식 이장에 참석했다.[129] 요는

묘지에서 빈센트 반 고흐의 시신을 발굴해 다시 새 관에 넣는 광경을 지켜보았다. 잠시 그녀는 빈센트의 두개골과 대면해야 했고, 후일 이때를 회상하며 귀스타브 코키오에게 이렇게 말했다. "아주버님의 시신 발굴에 참석했을 때 나는 그의 머리 형태를 분명하게 알아보았습니다."[130] 빈센트의 두개골을 본 것은 요에게 깊은 인상을 남긴다. 재매장을 보면서 여러 감정을 느낀 그녀는—1890년 매장 때는 현장에 없었다—오베르에 머무는 동안 15년 전을 돌이켜보지 않을 수 없었다. 집으로 돌아온 요는 가세에게 편지를 써, 그녀 인생에서 가장 행복했던 시절을 떠올렸다고 전했다. 기억에 영원히 새겨져 절대 지워지지 않을 시절이라고.[131] 가세 부자의 도움과 환대에 감사를 표하기 위해 요는 빈센트가 쓴 편지 한 통을 그들에게 보냈다. 편지는 1890년 6월 28일 테오에게 보낸 것으로, 피아노를 치는 마르그리트 가세의 스케치가 그려져 있었다. 요는 필사본을 만들어 보관했다.[132]

테오를 이장하겠다는 결정은 묘지 이야기가 나온 시점에 이루어졌다. 이장을 위해 요는 오베르에 묫자리 둘을 샀을 뿐 아니라 테오의 시신을 위트레흐트에서 프랑스로 옮기는 비용을 알아보고 어떤 법적 절차가 필요한지도 확인했다. 가세는 그녀를 "냉철한 여성"이라고 묘사하며 이 문제를 다루는 단호한 태도를 칭송했다.[133](컬러 그림 36) 그러나 이 계획은 몇 년 후에야 실행에 옮겨진다. 테오의 이장은 1914년, 요의 서간집 출간 즈음 이루어진다.

요와 베치가 오베르로 추모 여행을 다녀온 지 얼마 되지 않은 1905년 6월 18일, 두 사람의 어머니가 74세로 세상을 떠난다. 요는 임종을 지키며 어머니가 네 딸에게 둘러싸여 조용히 숨을 거두는 모습을 지켜보았다. 세 아들은 자리하지 못했다. 요한과 빈센트는 임종 직전 도착하지만 요의 어머니는 그들을 알아보지 못했다. 1년 만에 부모 둘을 모두 잃은 요는 거대한 빈자리를 느꼈다.[134] 요한의 누이 메타는 조문 편지를 보내 이 충격으로 요의 신경쇠약 증상이 "재발하지" 않기를 바란다고 위로했다.[135] 두고 봐야 할 일이었다.

떠오르는 반 고흐

1905~1912

인생을 거꾸로 이해해야 한다는 철학은 상당히 진실이다.

그런데 다른 말도 잊어서는 안 된다. 인생이란 앞으로 나아가며 살아야 한다는 것.

—

쇠렌 키르케고르[1]

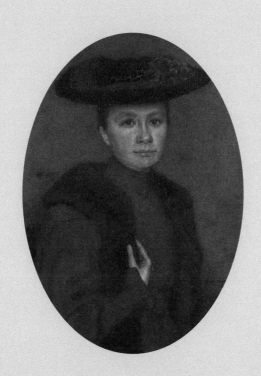

1905년 여름 개최된
멋진 전시회

어머니의 죽음으로 인한 슬픔에도 불구하고 요는 냉정함을 유지한 채 꾸준히 활동을 이어갔다. 그해 남은 기간 동안 실제로 그녀는 자신을 뛰어넘는 성과를 내며 그 어느 때보다 눈에 띄게 활약했다. 암스테르담 시립미술관에서 대규모 전시회를 조직할 시기가 무르익었다고 판단한 그녀는 반 고흐 작품 소장자 다수에게 대여를 요청한다. 그러한 대여는 매우 중요한 역할을 했고, 카탈로그에 인쇄된 주요 소장자 명단은 네덜란드와 해외 수집가들 사이에서 반 고흐의 인기를 증명하는 증거가 되었다. 첫번째 대여 작품들은 조문 메시지가 오던 주에 도착했다. 요는 가족들이 소장한 작품들을 포함해 총 29점을 받는다.[2]

요는 일찌감치 3월부터 준비에 들어갔고, 이전 경험을 되살려 이 엄청난 프로젝트를 효율적으로 처리해나갔다.[3] 요한의 도움으로 작품을 선별해 목록을 만들고 주도면밀하게 적절한 제목을 붙였으며 이에 많은 수정과 첨가가 이루어졌다.[4] 전시 개막 5일 전, 베를린 현대미술관 관장인 후고 폰 추디가 특급 우편으로 회화 2점을 더 보내왔다.[5] 그 많은 우편물과 쌓이는 서신들을 총괄하고 개관하는 솜씨에서 요의 전시회 조직 능력을 확인할 수 있다. 그녀는 '시즌 티켓'과 시선을 사로잡는 포스터(컬러 그림 37)를 인쇄했다.[6] 또 반 고흐가 테오에게 보낸 편지에서 문구 열여덟 개를 선별해 카탈로그에 사용하는데, 대부분 프

랑스에서 작업하던 시기 회화와 드로잉에 관련된 글이었다. 요한이 요의 의견을 받아 서문을 작성했다. 서문에서 요한은 테오가 빈센트에게 항상 아낌없는 도움을 주었다고 강조하며 테오의 "보기 드문 형제애와 자기희생"을 언급했다. 아를 시기(1888~1889)에 대해서는 다음과 같이 생생하게 표현했다. "태양, 밝고 행복한 색채, 쏟아지는 햇빛, 그러한 것들이 빈센트에게 스파클링와인처럼 영향을 주었다." 그가 묘사하는 전기적인 특정 사안들로 볼 때, 당시 요가 빈센트와 테오의 편지 상당 부분을 이미 정리하고 필사했음을 확인할 수 있다.[7] 전시회가 끝날 즈음 그들은 카탈로그를 수정해 2판을 인쇄한다.

암스테르담시 당국에 시립미술관 갤러리 개인 임대 허가를 신청하자, 관리위원회는 큐레이터 코르넬리스 바르트에게 전시회 목적이 "판매나 광고인지, 혹은 순수하게 미술작품을 전시하고자 함"인지 물었다. 바르트는 모두를 안심시키며 미술의 이해가 무엇보다 우선이라고 확언한다. 전시회 기간에는 작품이 판매되지 않으며, 일정 날짜에는 드로잉 수업을 듣는 학생들을 위한 무료입장도 진행한다고 덧붙였다.[8] 암스테르담시와의 계약서에는 요가 바르트와 더불어 전시회 전 일정 운영에 책임을 진다고 명문화되어 있다.[9]

알기 쉽게 〈빈센트 반 고흐〉라고 불렸던 이 전시회는 1905년 7월 15일 토요일 오후 2시 시작되었다. 7주간 진행되었고, 휴관일인 화요일을 제외하고 8월 30일까지 매일 오전 10시에서 오후 5시까지 열렸다. 일반 입장료는 25센트였는데 특정 관람객을 대상으로 전시 관람을 진행한 듯한 목요일에는 50센트였다.[10] 개관식 초대 명단을 보면 요가 그동안 쌓아올린 폭넓은 인맥을 알 수 있다. 초대장 총 150매를 가족, 작품 대여자, 미술상, 미술관 관장, 수집가, 미술비평가, 일간지와 주간지 편집자, 미술가 친구, 작가, 건축가, 그리고 전시회 얼마 전 요가 설립에 도움을 준 암스테르담 사회민주주의여성선전클럽(SDVC) 동지들에게 보냈다(418쪽 참조). 당시 15세였던 빈센트도 초대 명단을 손으로 직접 써 단정하게 기록하고 작품을 정리, 배치하는 등 준비에 동참했다.(컬러 그림 38) 아들을 중요한 행사에 참여시키는 요의 방식이었다.[11] 한편 요한도 정신적으로

나 실질적으로나 가능한 모든 방법으로 요를 도왔다.[12] 서신 교환 일부를 담당하기도 해서, 잠재적 구매자가 요한 앞으로 편지를 보낸 것을 확인할 수 있다. 이 구매자는 서명 없이 "평범한 마분지"에 그린 그림을 할인해달라고 했다.[13] 관심을 보이는 구매자 대다수는 요에게 편지를 썼고, 혹 직접 찾아오거나 대리인을 통해서 연락하는 이도 있었다. 카탈로그에는 정보가 필요하면 전시 안내원이나 데스크에 문의해달라는 문구도 있었다.

요가 1905년 여름 이 인상적인 전시회를 열 수 있었던 것은 요한과 빌럼 스테인호프의 도움이 컸다. 스테인호프는 당시 국립미술관 회화 담당 부관장으로 막 임명된 참이었다. 그녀는 9일 동안 그림을 정리하고 배치해야 했다. 모두 443점이었고, 넓은 갤러리 다섯 곳에 연대별로 나누어 전시했다. 요는 개막식 직후 40점을 추가하는데, 분명 갤러리 두 곳을 더 임대해야 했을 것이다.[14] 전체적으로 어땠는지 확인할 수 있도록 남겨진 사진은 없지만, 당시 국립미술관에 막 합류한 미술사가 빌럼 포헬상은 전시회가 "멋지게 조직되었다"면서도, 벽을 칠한 "욕실 색조"와 "장례식에서나 볼 법한 검은색" 패널은 그다지 인상적이지 못했다고 지적했다.[15] 단순히 규모만으로 보았을 때도 이 반 고흐 전시회는 어느 전시회와도 비교되지 않았고, 앞으로도 필적할 전시회는 없을 것이다.

요는 많은 관람객을 불러모으고, 그들이 본 것을 긍정적이든 부정적이든 이야기하게 만드는 데 성공했다. 시립미술관은 현대미술에 특화되었고 1895년 이후 암스테르담의 현대미술 컬렉션을 전시했지만, 그럼에도 일부 미술비평가들을 포함해 많은 이가 반 고흐의 현대성을 너무 과격하다고 느꼈던 듯하다. 어떤 기자들은 이 전시회를 정신병원으로 묘사하기도 했는데 이러한 평가는 미술관 명성에는 당연히 좋게 작용하지 않았다. 미술 전문 기자 A. C. 로펠트는 『헷 니우스 판 덴 다흐』에 "그런 조악한 작품을 배짱 좋게 전시한 것은 추문이다"라고 혹평했으며 「별이 빛나는 밤」(F 612/JH 1731)의 별들이 도넛처럼 보였다고 조롱했다.[16] 반 고흐가 사망한 지 15년이 지났지만 그의 작품은 여전히 논쟁 대상이었다. 물론 열정적인 지지자도 있었다. 미술 전문 편집자인 얀 칼프 주

니어는『알헤메인 한델스블라트』7월 24일, 25일자에 '조반니'라는 필명으로 찬사를 퍼부었다. 의구심을 보이거나, 심지어 공격적으로 적의를 드러내는 이들도 있었다.[17] 전시회 동안에도, 후에도 열띤 토론이 벌어졌으며 이는 반 고흐에 관심이 집중되는 긍정적이고도 매우 환영할 만한 부작용이었다. 빌럼 스테인호프도『더흐루너 암스테르다머르De Groene Amsterdammer』에 네 번에 걸쳐 글을 실으며 논쟁에 동참했고, 반 고흐 회고전을 통해 회화와 드로잉에 관한 많은 의견을 "진지하게 재검토"해야 한다고 주장했다. 그는 반 고흐의 독창성과 개성에 찬사를 보내며 일반 대중도 꼭 가서 전시를 보아야 한다고 강조했다. "그의 작품이 당신을 사로잡고 절대 놓아주지 않을 것이다."[18]

요는 '민중을위한예술'의 취지와 목적에 공감하며 그 회원들에게는 입장료를 10센트만 받았다. 1903년 사회민주노동당 회원이거나 비슷한 의식을 가진 화가들이 노동자의 미술 이해와 향유를 장려하기 위해 설립한 협회로 초대 의장은 피터르 로데베이크 탁이었다. 실무 회원 수십 명이 미술을 사랑하는 회원 2000여 명을 위해 연극 공연, 콘서트, 대담, 전시회 등을 기획했다. 암스테르담 시의회는 1910년에서 1924년까지 매년 보조금을 지원했다.[19] 부의장이자 화가인 마리 더로더헤이예르만스가 요에게 입장료 할인에 대해 고마움을 표하며 8월 12일자『헷 폴크』에 전시회와 관련해 훌륭한 기사를 실었다.[20] 그녀는 노동자들이 이 작품들을 사랑하리라는 것을 확신한다고 말했다. 반 고흐도 그녀의 관점에 진심으로 동의했을 것이며 이는 또 프랑스 미술비평가 알베르 오리에의 견해와도 일치했다. 오리에는 이미 1890년 소박한 민중과 문맹도 반 고흐의 작품을 이해할 수 있을 거라 주장했었다.[21]

율리우스 마이어그레페는 요에게 편지를 보내 꼭 전시회 이야기를 해야 할 사람들의 명단을 전달했다. 거기에는 율리우스 슈테른(포츠담), 하리 그라프 케슬러(바이마르), 카를 오스트하우스(하겐), 쿠르트 헤르만(베를린 분리파) 등이 있었다. 그는 또한 베를린의 카시러갤러리에서 열린 전시회가 성공적이었으며 요가 그에게 판매했던「꽃병의 해바라기」(F 456/JH 1561)도 전시되었다고 전했다(현재

는 뮌헨 노이에피나코테크 바이에른 주립회화 컬렉션에 전시되어 있다). "빈센트에게는 이 곳이 진정한 영광을 얻을 고향이 될 겁니다. 우리는 항상 반 고흐 이야기를 하며, 그를 사랑하는 이들은 매일 늘어갑니다."[22] 그는 8월 중순, 마침내 암스테르담으로 와서 전시 시간이 끝난 후 요와 함께 전시를 관람했다. 그는 작품의 아름다움은 물론이고 그 엄청난 수에 완전히 압도당했다.

프랑스인 한 무리가 전시를 보러 파리에서 차를 타고 왔다. 차를 보기란 매우 드물던 시절이었기에 상당히 유별난 일이 아닐 수 없었다. 1908년, 예를 들어 암스테르담과 하를럼을 잇는 도로를 다니는 차는 하루에 겨우 열두 대뿐이었다. "그들은 이미 네 큰아버지 빈센트의 작품을 알고 있어서 나는 즐거운 대화를 나누었다"라고 요는 7월 20일, 아들에게 편지를 보내 전했다.[23] 파울 카시러, 베를린의 후고 폰 추디, 막스 리베르만 등 외국인 방문객도 많았다. 반 고흐 부인은 감동을 받고 두 아들에 대해 탄복했다. "빈센트는 참으로 열심히 그렸고, 테오에게는 그 모든 가치를 알아보는 눈이 있었다. 이것이 우리 모두를 하나로, 너와 네 사랑하는 아이를 하나로 결속하는 유대다. 나는 우리 가족 모두가 계속 그렇게 지내길 바라고 또 그러리라 믿는다."[24] 요도 너무나 잘 알았다. 그 유대감을 유지하기 위해 평생을 바쳐 노력한 사람이 있다면 바로 요였으니까.

전시회 전과 전시회 기간의 여러 상황

요는 공책 한 권에 전시회 비용과 수익을 모두 기록했다.[25] 이를 통해 우리는 시립미술관에서 그녀가 어떤 부침을 겪었는지, 그 모험을 놀랍도록 선명하게 들여다볼 수 있다. 요는 놀라울 정도로 바빴고, 매우 전문가답게 일을 처리해나갔다. 어떤 것도 그녀 시선에서 벗어날 수 없었다. 갤러리 임대(50길더), 안내원 임금과 검은 나비넥타이(안내원은 한 명만 고용했다), 계산원 고용, 잔돈을 보관하는 현금계산기 확인, 청소부와 잡역부 임금, 화원과 목수 임금, 팁, 커피 준비와 교통 상황 파악 등 이 모든 것을 직접 확인하고 모든 지출도 직접 처리했다.

요 코헌 호스할크 봉어르, 시립미술관 전시회 관련 영수증과 경비가 기록된 공책, 1905.

4월 28일, 요는 주식 500길더 상당을 팔아 자금을 마련했다. 곧 훨씬 더 많은 돈이 필요하리라는 것을 알고 있었기 때문이었다. 다른 일들도 물론 있었지만 홍보에만 수백 길더를 지출했다. 그녀는 예리하게 판단하고 행동했으며 마케팅에 날카로운 감각을 발휘했다. 그녀는 인쇄소 P.C.J.파데혼과 거래했는데, 광고 전문으로 네덜란드 매점협회, 스헬테마&홀케마 서점과 일하는 곳이었다. 전시 포스터가 암스테르담 전역 광고판과 매점에 등장했고 눈을 사로잡는 광고가 전국 유력 신문에 인쇄되었다. 요는 액자 제작자 J. H. 뢰닝에게 600길더, 액자 제작과 운송 서비스를 하는 M.판멩크회사에 644길더를 지불했다. 운송사와 액자 제조사 J.S.페터르에도 363길더를 지급했다. 폴 가셰 주니어에게 파리 미술 애호가들은 어떤 액자를 선호하는지 묻기도 했는데, 그녀는 호화로운 금

박 액자는 분명 원하지 않았다.[26]

전시회 총경비는 4,130길더였고 입장료 수익은 1,200길더 정도였으며, 거기에 마지막날 유료 관객이 지불했지만 북새통에 요가 잊고 기록하지 않은 273길더도 있었다.[27] 50센트를 낸 목요일 관람객과 25센트를 낸 사람들, 10센트를 낸 '민중을위한예술협회' 회원의 비율을 파악하는 것은 사실상 불가능했다. 요가 돌렸던 '시즌 티켓'이 얼마나 많이 팔렸는지도 알 수 없으나 총 관람객 수가 예상했던 2000명보다 많은 4500명 정도였음은 추정할 수 있다. 비교하자면, 1896년 6일 동안 열렸던 흐로닝언 전시회 관람객은 1600명이었다.[28] 요는 이 기획 전체에 상당한 개인 돈을 투자했는데, 전시회 이후 1905년 8월에서 1906년 10월 사이 판매한 많은 작품으로 3만 4,000길더라는 큰돈을 벌면서 충분히 상쇄하고도 남았다.

그녀는 제시된 가격과 판매 가격 모두를 자신의 전시회 카탈로그에 기록했다. 보험 역시 그녀가 처리해야 할 문제여서 또다른 카탈로그에 작품의 보험 가격을 모두 기록했다. 보험 총액은 10만 2,505길더였다. 세번째 카탈로그에는 모든 판매 가격을 기록했다.[29]

전시회 시작 후 요한은 암스테르담에서의 생활은 충분하다고 느꼈고, 8월이 되자 그림을 그리러 뷘스페이트에 있는 더팔크하숙집으로 들어갔다. 이미 머문 적이 있으며, 1년 전부터 화가들 사이에서 매우 잘 알려진 숙소였다. 그는 그곳 정원에 있는 스튜디오를 쓸 수 있었다. 요는 빈센트가 다른 곳에서 방학을 보내도록 하고, 8월 중순 며칠을 평화로운 흐루스베이크의 하숙집 아나스오르트에서 여유롭게 보냈다. 물론 그래도 그녀가 할 일은 조금도 줄어들지 않았다.

파울 카시러에게서 편지가 쏟아졌다. 직접 전시회를 찾아가 그렇게 많은 반 고흐 작품을 본 그는 자신의 갤러리에서 할 수 있는 무한한 일들을 생각했다. 카시러는 폰 추디가 관장으로 있는 베를린미술관에 드로잉 몇 점을 예외적으로 반값에 팔라고 요에게 부탁했다. 명망 높은 국립미술관이 반 고흐 작품을 구입했다는 것이 알려지면 의미 있는 "정신적 성공"이 되리라는 사실을 요도

이해해주기를 바란다고 전했다. 요도 그런 그의 논리가 분명 낯설지는 않았지만, 그래도 그 제안을 받아들이기는 힘들다고 생각해 거절한다. 카시러는 다시 편지를 보내 자신은 이 거래에서 전혀 얻는 것이 없으며, 대의를 위해 순수하게 행동한다는 인상을 주려고 노력했다. 그런데 그가 굳이 언급하지 않은 것이 있다. 이런 거래를 통해 미술상이라는 그의 위치 역시 당연히 굳건해진다는 사실이었다.[30] 카시러는 직접 반 고흐 작품을 팔고 싶은 마음에 함부르크에 있는 자신의 갤러리에서 전시회를 열겠다며 곧장 계약서를 보냈다. 계약서에는 1906년 4월 1일까지 작품을 위탁한 후 오스트리아에서 전시한다고 명시되어 있었다. 이 제안에는 요도 동의한다. 그녀는 35점을 선별하고 늘 그랬듯 가격과 함께 목록을 만들었다. 그리고 역시 늘 그랬던 것처럼 일부 작품은 판매에서 제외했다.[31] 흐루스베이크에서 지내던 요는 폴 가세 주니어가 반 고흐 전기에 대해 보낸 모든 질문에 답변했다. 그녀는 하숙집에서 빌린 펜과 잉크가 조악한 탓에 글씨가 단정하지 못하다며 사과했다.[32]

요는 8월 17일 다시 암스테르담으로 돌아왔다. 그리고 다음날『엘세비르의 월간 일러스트레이션』에서 요청해온 회화 3점의 사진 촬영을 허락했다.『엘세비르』에 실린 요한의 반 고흐 글에 첨부될 사진이었다. 요한은 그 긴 글에서 반 고흐를 예술을 위해 삶을 희생한 화가로 그리며, 고난과 승리의 그리스도와 다시 한번 직접 비교했다. "운명은 반 고흐의 삶을 평화로운 길로 안내하지 않았다. 그는 마치 십자가와도 같은 미술에 못박혔다. 그는 최후의 순간까지 황홀한 체념 속에서 그 삶을 건너냈다."[33] 기사에는 삽화가 16점 포함되었다. 이 기사는 반 고흐 홍보라는 과업에서 요한이 중요한 역할을 했음을 보여준다.

요는 흐루스베이크를 떠나 집으로 돌아오는 중에 베테링스한스에 며칠 머물며 가족과 시간을 보냈다. 그들은 여전히 그 집에서 살고 있었다. 요는 일주일 내내 몸이 좋지 않았지만 매일 미술관을 방문했고, 요한이 보내준 꽃다발을 곁 테이블에 놓고 바라보며 뉜스페이트에 머물던 그에게 소식을 자세히 전하기도 했다. "건축협회 답변을 동봉합니다. 그들에게 재요청을 할 순 없겠지요?" (암

스테르담 '건축과건축협회' 관련 일로, 9월 1일부터 그들이 갤러리를 사용할 예정이었다.) 요는 잡지 『옵 더 호흐터Op de Hoogte』에 실린 크베리도의 글이 "과장"된 느낌이라고 말했다. 또한 카리 폿하위스스밋이 주최하는 사회민주노동당 회의 준비를 하고 있다고도 전했다.[34] 요와 요한은 매일 서로에게 편지를 썼다. 그가 했던 질문에 요는 이렇게 답했다. "당신은 나쁜 사람이군요. 언제 뷘스페이트로 갈 수 있을지 어떻게 말할 수 있겠어요. 일들을 정리하는 데 얼마나 걸릴지 도저히 알 수 없는데요. 거기다 카시러에게 보낼 것을 모두 포장해서 서둘러 부쳐야 한다고요!" 그녀는 요한에게 그날 아침 L. C. 엔트호번이 「씨 뿌리는 사람」(F 494/JH 1617)을 1,400길더에 샀다는 소식과, 그림들 앞에서 얀 펫을 만났는데 불쾌했다는 이야기도 전했다. "그 사람은 정말 견딜 수 없이 빈정대더군요! (……) 정말 심해요!" 오랜 세월이 흐른 후에도 얀 펫과의 관계는 좋아지지 않았다.[35]

요는 전시회 기간 받은 현금과 수표를 들고 은행까지 걸어가는 것이 불안해 택시를 타고 오빠 헨리에게 갔고, 헨리가 요의 은행 업무를 도와주었다. 그녀의 사업은 이렇게 미술관 밖에서, 시 당국 권한 밖에서도 이루어졌다. 그녀는 요한에게 "하녀 위기"가 마침내 끝났다고, 요리를 잘하는 가정부를 새로 구했다는 소식을 전했다. 요는 그간 하녀 없이 너무나 힘들어했는데, 특히 자신이 많이 지친 상태임을 깨달은 당시에는 더더욱 그러했다. 그녀는 보르도에서 머물던 안드리스와 아너가 보내준 프랑스 포도를 요한에게도 보낸다.[36] 당시 우편 서비스는 마치 전광석화 같았다.

시립미술관의 마지막 울림

전시회가 끝나가고 있었다. 하루 170~200명까지 방문객이 왔다. 요는 모든 일을 요한에게 계속 전했다. 앞서 언급된 수집가 구스타프 시플러와의 판매 성사 이야기를 전해주기 위해 요는 "아주 좋아요, 당신도 그렇게 생각하죠?"라며 행복에 겨운 톤으로 편지했다. 그러면서 이렇게 묻기도 했다. "안내원에게 얼마

를 더 추가로 줄까요?"[37] 그녀에게는 할 일이 너무나 많았다. 스테인호프, 운송업자 판 멩크, 작품 일부를 찍으러 온 사진사 등 많은 사람과 논의를 계속해야 했다. 이 기쁜 분위기 속에서 요는 반 고흐의 에칭, 「파이프를 피우는 가셰 박사」(F 1664/JH 2028)를 국립미술관 판화실 디렉터 에른스트 무스에게 소개했다. 전시회 소식은 공식 행사로 『네덜란드 정부 관보』에도 실렸다.[38] 스테인호프는 요가 국립미술관 총괄 책임자인 바르톨트 판 림스데이크를 만나 작품 대여를 의논하는 자리에 동행함으로써 다시 한번 그 영향력을 입증했다. 요가 작품 2점을 국가 수장고에 기증하고 싶다는 의사를 밝히자 판 림스데이크는 상당히 반색했다. 그는 여러 작품 가운데서 정할 수 있었는데, 최종 결정은 1906년 이루어졌고 「뉘넌의 목사관 뒷길」(F 1129/JH 461)과 「프로방스의 농장」(F 1478/JH 1444) 두 작품이 선택되었다. 요는 이 덕행으로 국립미술관측뿐 아니라 내무부장관에게서도 감사 인사를 받는다. 장관은 그녀에게 편지를 보내 이렇게 말했다. "국립미술관 컬렉션에 대한 관심에 정부를 대신해서 감사를 전할 수 있어 영광입니다."[39] 『알헤메인 한델스블라트』는 그 작품들이 기증 이틀 후 국립미술관 바테를로갤러리에 걸렸다고 보도했다. 신문에 기사가 실리자 대중도 기증에 관심을 보이는데, 이야말로 요가 의도했던 것이었음이 분명하다.[40]

심한 감기에 걸렸는데 집에 일꾼들이 찾아오는 상황에서도 요는 참을성 있는 태도를 보였다. "오늘 마침내 가스파이프에서 새는 부분을 찾았어요. 어제는 응접실 마루가 문제라더니 오늘은 거실 마루라네요. 얼마나 즐거웠을지는 굳이 말할 필요도 없겠죠!"[41] 잠시 요와 함께 지내던 마리 멘싱은 매우 사려 깊은 사람으로, 요의 일을 참견하거나 방해하지 않았다. 멘싱은 SDVC에서 일하기 원하며 마틸더 비바우트에게 이력서를 보냈다.[42] 요는 물론 긍정적인 입장을 보이며 그녀를 추천했다(1906년 멘싱은 총무가 되어 『프롤레타리아 여성. 노동자와 노동자 아내를 위한 잡지De Proletarische Vrouw. Blad voor Arbeidsters en Arbeidersvrouwen』홍보를 기획했다). 1905년 8월 30일 요는 과로로 지친 채 요한에게 편지를 세 번씩 썼다. 전시회 마지막날이었다. 11시에 벌써 관람객 60명이 들었고, 전시가 끝날

때까지 273명이 더 다녀갔다. 폐관 시각이 되자 안내원은 나가달라는 안내를 두 번이나 해야 했다. 화가 헤오르허 브레이트너르는 처음에는 무심하게 감상했으나 나중에는 완전히 집중했고, 마지막 순간까지 갤러리에 남았다. 그리고 나서 잡역부들이 아너갤러리 전체를 번개처럼 완전히 비웠다. 요는 스테인호프에게 회화 「산속 포플러」(F 638/JH 1797)를 감사 인사로 선물했다. 그는 그 그림을 옆구리에 끼고 집으로 돌아갔다.

"몇 주 더 전시를 열지 못하는 것이 안타까워요." 요는 요한에게 이렇게 썼다. "하지만 여름에 한 것에는 전혀 후회가 없습니다. 왜냐하면 아, 얼마나 다른지요. 그 햇빛, 그저께처럼 잿빛인 날도 있고요! 오늘 오후 당신과 한번 더 전시장 안을 걸었더라면 좋았을 텐데. 우리 참 잘했어요, 그렇죠? 나 혼자 이렇게 말하지만요." 모든 것이 너무나도 훌륭히 마무리된 그 순간 그녀가 얼마나 깊은 만족감을 느꼈는지 확인하기 어렵지 않다. 러일전쟁이 발발한 시점에 세계가 어떻게 돌아가는지 완전히 무관심하지는 않았지만, 전시 기간 내내 요는 암스테르담에서 자신이 해내야 할 프로젝트에만 집중했다.

그녀의 생각은 온갖 인상으로 가득했다. 수요일에 보낸 세번째 편지에서는 여전히 해야 할 일들을 개괄했다.

모든 일이 순조로웠어요. 물건들도 위트레흐트로 보냈고, 다행히 하겐 전시회 준비도 마쳤어요. 이제 토요일에 당신에게 갈게요, 1시 15분 전에. 내일은 세금을 내고, 타운홀로 가서 바르트와 입장료 장부 일을 처리할 거예요. 토요일에는 옷장 정리를 하고 온통 서류로 뒤덮인 책상도 좀 정리하고. 그리고 토요일에는 만사 다 제쳐놓고 당신에게 갈게요. 난 당연히 그 원기를 돋우어주는 맑은 공기를 마시며 아름다운 시골에서 지내길 간절히 바란답니다. 정말로요, 지난주에 나는 그냥 자동으로 움직이는 기계 같았어요. (……) 해결되지 않은 문제마다 편지를 서너 통씩 써야 했거든요. (……) 마리 멘싱이 빈센트와 같이 있어줘서 다행이에요. 아직도 온갖 일이 벌어지고 있으니까요!

요는 다른 일에도 신경쓸 여유를 원했다. 요한 일은 물론 음악과 문학을 즐길 시간도. 여동생 베치가 슈만의 사랑 노래를 불렀는데, 그 기억을 떠올리면 더욱 자극이 되었다.

「플루텐라이혀 에브로Flutenreicher Ebro」, 편지를 쓰는 지금 내 머릿속에서 들리네요. 잠시 피아노를 치고 싶다는 마음이 간절합니다. 시간이 좀 있다면, 그랬다면 직접 연주했을 텐데. (……) 읽기 좋은 글들을 가지고 올 걸 그랬나봐요. 또 하이네를 읽어야겠네요. 나가서 다른 걸 빌려올 시간이 없거든요. 플로베르의 편지들 같은 게 있으면 좋겠어요. 그러면 당신 일하는 걸 방해하지 않을 테니까요.

그녀는 요한에게 잘 자라는 인사로 "많은 키스"를 보냈다.[43]

그러나 여전히 한동안 처리할 일이 산더미였다. 요는 그동안 많은 관심을 불러일으켰던 대여 작품들을 돌려보내는 작업을 시작했다. 가셰 주니어의 경우 특히 매우 구체적이고 까다로운 요구 사항들이 있어 그림 상자를 대단히 신경 써서 포장한 다음 보내야 했다. 그는 이번 전시회로 자신이 소장한 반 고흐 작품의 가치가 예전보다 더 높아졌다는 타당한 의견과 함께 요의 성과에 찬사를 보냈다.[44] 요는 한참 후에야 답장을 하는데, 그녀도 썼듯 "일이 너무 많아 압도당하고" 있었기 때문이다.[45] 처리해야 할 서신이 너무 많아져 편지와 서류에 파묻힐 지경이었고, 그제야 그녀는 자신이 실제로 상당히 피곤하고 지쳤다는 사실을 깨달았다. 그래서 그녀는 뉜스페이트로 가서 기력을 회복하기로 한다.[46] 그 무렵 요한은 분필로 요의 초상화를 그렸다.(컬러 그림 39)

1905년 9월 말 암스테르담에서 가족은 마침내 다 함께 모이지만, 안타깝게도 평화와 평온은 얼마 가지 않았다. 요한이 또 늑막염에 걸려 두 달 동안 침대 신세를 진 것이다. 요는 가셰에게 요한의 병에 대해 아무것도 쓰지 말아달라고 부탁한다. "그는 사람들이 아는 것을 원치 않습니다."[47] 글이든 말이든 사람

들이 자신의 질병을 이야기하는 것 자체가 그에게는 몹시 민감한 문제였다.

회전목마는 계속 돌아가고

그동안 요는 수집가 카를 오스트하우스와 서신으로 소통하기 시작했다. 그는 로테르담 미술상 마르하레타 올덴제일스홋에게서 대여한 반 고흐 초기 작품들을 독일에 소개한 인물이었다. 이어서 그는 하겐 폴크방미술관 전시회를 기획하며 없어서는 안 된다고 생각하는 작품 목록을 요에게 보냈다.[48] 그는 최선의 작품 선별을 위해 시립미술관에 두 번이나 다녀갔다. 한 달 후 요는 회화 11점과 드로잉 3점을 보낸다.[49] 오스트하우스는 더 나아가 그 작품들을 자신의 전시회에도 포함시켰다. 그는 또 자신의 컬렉션에 넣고 싶은 작품들을 점찍기도 했다. 처음에 요는 「해바라기」(F 454/JH 1562)를 1만 1,000길더라는 놀라울 정도로 높은 가격에 제안했다. 그는 회화 4점과 드로잉 3점에 7,500마르크를 지불하는 대신 미술관에서 가장 주목받는 자리에 전시하겠다고 약속한다. 그즈음 요는 제시 가격이 상당히 합리적인 경우에도 곧바로 합의하는 일이 드물었는데, 두 사람은 협상 끝에 결국 8,000마르크로 거래를 성사시켰다. 대금은 1906년 2월 6일 송금되었고, 당시 4,732길더로 환전되었다. 그가 구입한 작품 중에는 탁월한 회화 「알피유산맥을 뒤로한 올리브나무」(F 712/JH 1740)가 포함되어 있다.[50]

위트레흐트 노벨스트라트에서는 1905년 9월 9일에서 10월 2일까지 예술가협회가 전시회를 개최했다. 요는 59점을 대여하는데 그중 3분의 1은 판매용이 아니었다. 『알헤메인 한델스블라트』는 9월 13일 기사에 세심하게 선별된 그 작품들이 반 고흐의 진정한 대표작이라고 썼다. 카탈로그에는 요한의 서문과 시립미술관 카탈로그에도 실렸던 빈센트의 편지 인용문들도 있었다. 이 전시회에는 모두 1050명이 다녀갔다.[51] 「꽃이 핀 정원」(F 429/JH 1513)이 1,000길더에 팔렸고, 아내 아나 코르넬리아 몰프라윈을 위해 이 작품을 산 식물학 교수 얀 빌럼 몰은 기뻐하며 요에게 편지를 보냈다. "이 작품을 구입할 수 있어 얼마나

행복한지 모릅니다. 소중하게 간직하겠습니다."⁵² 위트레흐트 전시회 작품 일부
는 10월 7일에서 16일까지 '레이던미술가협회' 전시회로 이동했다. 40여 점이
두 갤러리에 흩어져 전시되었고, 이곳에서도 상당한 관심을 불러일으켰다.⁵³

　　요는 암스테르담, 위트레흐트, 레이던에서의 성공을 로테르담과 미델뷔르
흐에서도 이어가기를 원했다. 작품이 그렇게 각 도시로 분산되는 것이 유리했기
에 요는 마르하레타 올덴제일스홋에게 전시회를 맡아줄 수 있는지 물었다. 요
의 제안에 동의한 올덴제일스홋은 전시회 카탈로그에 암스테르담과 위트레흐
트 때 사용한 카탈로그 앞뒷면을 가져와 사용하는데, 이로써 핵심 텍스트는 국
내 배포 카탈로그에 공동으로 쓰인 셈이 되었다(전시 작품 목록만 전시회마다 달라
졌다). 1906년 1월 26일에서 2월 28일까지 로테르담에서 회화 57점과 드로잉
8점이 전시되었는데, 이는 요가 레이던에 그림을 추가로 보냈음을 의미한다.⁵⁴
1월 29일자 『로테르담스 니우스블라트Rotterdamsch Hieuwsblad』에 따르면 이 대단
히 중요한 전시회는 오래도록 기억될 인상을 남겼으며, 『알헤메인 한델스블라
트』 2월 8일 기사는 "전례 없는 일"에 대해 열정적으로 보도했다. 요는 「아이리
스」를 깜박 잊었다가 나중에야 보낸다.⁵⁵ 작품을 사겠다는 제안들이 들어오고,
그럴 때마다 요는 가격 협상을 할지 결정해야 했다. 요는 암스테르담에서 로테
르담 올덴제일갤러리와 짧은 메모를 여러 차례 주고받았다. 「별이 빛나는 밤」(F
612/JH 1731)은 결국 1,000길더에 헤오르헤터 페트로넬러 판 스톨크에게 판매
되었고, 올덴제일은 15퍼센트를 수수료로 받았다.⁵⁶ 작품 상자들은 험악한 봄
날씨가 나아지면 3월 13일 수로를 통해 로테르담에서 미델뷔르흐로 옮길 예정
이었다.⁵⁷ 올덴제일스홋은 요에게 여러 작품의 상태가 좋지 않다고 알렸다.

　　복원이나 바니시 칠이 필요하며, 그런 조치가 없으면 머지않아 완전히 훼손될
　　것입니다. 어떤 것들은 갈라졌는데, 예를 들어 사과, 놋쇠 솥(배경), 팬지 그림에
　　관심을 보이던 사람은 갈라진 틈이 더 커질까 염려합니다. 들판 위 하늘도 그렇
　　고. 작품 대부분이 훼손에 대비되지 않았으니 조만간 부인께서는 물감 일부가

떨어져나가는 모습을 보실 겁니다.

올덴제일스홋은 요가 이 지적을 불쾌하게 받아들이지 않길 바랐다. 그녀가 원하는 것은 "작품이 계속해서 좋은 상태를 유지"하는 것뿐이었다.[58] 현재는 그 판단이 현명했는지 아닌지 판단하기 어렵지만 요는 아무런 조치를 취하지 않았고, 평생 작품 복원에 대단히 미온적이었으며 특히 바니시 사용은 절대로 허락하지 않았다.

미델뷔르흐와의 소통은 제일란트의 예술협회 총무인 미스 판 벤트험 유팅을 통해 이루어졌다.[59] 전시회는 짧지만 즐겁게 끝났다.[60] "어떤 관람객들은 붉은 깃발을 보는 황소 같았고, 어떤 이들은 커다란 존경과 찬사를 보냈다"라고 『미델뷔르흐스허 카우란트Middelburgsche Courant』가 3월 27일 보도했는데, 당시 반 고흐에 대한 반응을 깔끔하게 요약한 것이었다. 그런데 반 고흐가 남긴 작품이 너무나 많이 판매되어 "남은 것들은 최고는 아니다"라는 내용이 이어지자 요는 인상을 찌푸린다.[61] 그녀는 곧 펜을 들어 잘못된 내용에 반박했고, 3월 29일 기사에 요의 글이 인용되었다. 현재 그곳에 전시된 반 고흐 작품은 "질 낮은 나머지"가 아니라 선별된 최고들이며, 현재도 앞으로도 판매할 생각이 없는 진정한 최고 작품도 포함되어 있다는 단호한 글이었다.[62] 요는 영혼과도 같은 작품을 상업적으로 판매하지 않았으며 재고정리 세일을 하지도 않았다.

요는 성 니콜라우스 축일과 새해를 맞아 반 고흐 부인에게 선물을 보냈고, 부인은 "어둠 속에서" 살고 있는 "사랑하는 빌레트여"를 늘 생각한다는 편지를 보내왔다. 주변 사람들은 반 고흐 부인이 빌레민을 몹시 그리워하며 끊임없이 같은 얘기를 하다가도 때로 잘 잊어버린다는 소식에 충격을 받는다.[63] 부인은 측은함을 담아 요에게 "네게서 소식이 오기를 얼마나 기다리는지 모르겠구나"라고 전했다. 그래서 요는 꾸준히 편지를 보냈고, 때로는 위로가 될 전시회 리뷰 기사를 잘라 보내기도 했다. 반 고흐 부인은 『미델뷔르흐스허 카우란트』 기사를 읽고 요에게 이렇게 답했다. "읽게 해줘서 고맙다. 참으로 많은 것이 전

시되고 이야기되는구나." 요는 가족 간 긴밀한 유대를 지속하기 위해 정말 많은 노력을 쏟았다. 미트여 반 고흐 고모도 요가 보내는 편지에 늘 고마워했다. "네 편지는 참으로 위안이 된단다."[64]

요는 자신의 이상 추구와 자선 활동도 활발하게 해나갔다. 러시아혁명이 잔인하게 진압되어 '러시아 피해자 지원을 위한 바자회 위원회'가 조직되자 요가 속한 암스테르담 사회민주노동당연맹은 위원회를 만들어 가능한 한 많은 지원을 호소했다. "러시아에서 싸우는 우리 동지들은 모든 것을 희생하고 있습니다. 우리가 할 수 있는 작은 일이나마 최선을 다합시다."[65] 벨레뷔어의 방 네 개에서 자선 바자회가 열렸고 방문객들은 즐거운 시간을 보냈다. 파이프오르간이 연주되었고 사격 연습장과 근력 시험 기계도 비치되었다. 요는 미술품 매대를 맡았는데, 그곳에는 그녀가 기부한 것이 분명한 반 고흐 작품도 있었다. 피해자들을 위한 모금액은 3,000길더 넘게 모였다.

요는 이 분주했던 한 해를 흡족하게 돌아봤다. 상당한 수고를 해야 했지만, 한여름이 되자 그녀는 마치 투르 드 프랑스가 첫 산악 단계에 다다르는 것처럼 새로운 정점에 올라선 기분이었다. 시립미술관의 반 고흐 전시회는 자전거를 타고 산을 오르는 것과도 같았고, 분명 그녀 인생의 최고봉 중 하나였다. 얼마 후 요한은 붉은 드레스를 입은 요의 섬세한 초상화를 그렸다. 앞서 그렸던 소박한 초상화들과는 달리 이 그림 속 요는 성공한 모습으로 당당하게 모피를 입고 있다.(컬러 그림 40)

파 울 카 시 러

한편 파울 카시러와 요의 협력 관계는 더욱 강해지고 있었다.(컬러 그림 41) 요한과 상의한 요는 계약서에서 몇 가지 조항을 수정했다. 카시러는 베를린에서 그림 도착 확인서를 보내며 5,000길더짜리 수표가 가는 중이라고 전했다. 그림들은 1905년 함부르크(9~10월), 드레스덴(10~11월), 베를린(12월) 갤러리 세 곳에서

잇따라 전시되었다. 카탈로그에는 54점이 실렸다. 절대로 최악인 작품들은 아니었으나 그럼에도 판매는 실망스러웠다. 12월 4일까지 회화 단 1점만 팔렸던 것이다.[66] 카시러는 미술상과 수집가 들 사이에 전단이 돌았기 때문이라고 전했다(그는 실물을 손에 넣지는 못했다). 제시 가격이 부적절하며 그 절반이어야 마땅한데, 요도 그 사실을 인정한다는 내용이었다. 그는 믿을 수 없다며 요의 답변을 요청했고 요는 당연히 말도 안 되는 완전한 헛소리임을 즉각 알렸다.[67] 그로써 문제가 정리되고 상황은 정상으로 돌아가지만 모든 가격 협상이 그렇게 순조롭지는 않았다.

한 예로 카시러는 자신도 일반인들과 같은 값을 지불해야 하는 것을 불평했다. 자신이 너무나 많은 수고를 하고 있으니 앞으로는 제시 가격의 30퍼센트라는 상당한 금액을 수수료로 가져가겠다고 말하기도 했다. "독일에서 제가 부인을 대리하는 것이 부인에게 전혀 나쁜 일이 아님을 아실 거라 생각합니다."[68] 그에게는 의견을 표명할 권리가 있었지만 요가 그렇게 높은 수수료 요구를 받아들여야 하는지는 의문이다. 결론이 어떠했든 그는 계속해서 최선을 다해 일했다. 그해 가을 카시러는 당시 스물두 살이던 백만장자 알렉상드르 루이 필리프 마리 베르티에, 4대 바그람 공에게 반 고흐를 소개했다며 흥분해서 소식을 전해왔다. 그는 자신 있게 이 이야기를 전하며 요 혼자서는 베르티에와 접촉할 수 없었을 거라 주장하기도 했다. 카시러는 이 인맥에서 큰 성과를 기대하며 곧 반 고흐 작품 가치가 모네에 필적할 거라 믿었다. 베르티에는 반 고흐의 회화 3점을 사겠다고 제안하는데, 이미 세잔의 작품 50점을 소장하고 있었기에 상당히 많은 수였다. "부인께서 사업가의 면모를 보여 이 기회를 놓치지 않기를, 즉시 승인 전보를 보내주길 강력히 요청합니다." 카시러가 환호하며 편지를 보냈다.[69] 그는 서둘러 작품 10점 정도를 특급으로 보내달라는 말도 덧붙였다. 그러나 결국 이 모든 일은 허사로 돌아갔다. 요에게 그렇게 독촉했지만 잠재적 구매자는 달팽이처럼 느리게 움직였고, 1907년 초가 되었지만 베르티에는 여전히 1점도 사지 않았다.[70]

전시회를 위한 작품 대여 요청은 끊임없이 들어왔다. 1906년 1월 베를린 전시회에 걸렸던 작품들이 그대로 오스트리아 빈의 미트케갤러리에 전시되었다. 그중 요의 소장품 5점(모두 판매용)은 독일 브레멘으로 가 인터나치오날레 쿤스트마우스슈텔룸에서 2월 중순부터 3월 중순까지 전시되었다.[71] 마침 숙련된 협상가로 거듭난 요가 작품 판매로 3,853길더를 받는 등[72] 그 시기 반 고흐는 독일에서 인지도가 점점 높아졌고, 작품을 원하는 사람도 늘었다. 그해 말, 카시러는 요에게 당시 막스 리베르만이 관장으로 있던 베를린 국립미술관의 베를린 분리파 전시회에 걸 드로잉들을 요청했는데, 그 요청에 응해 요는 드로잉 30점을 보냈다. 그중 7점은 판매용이 아니었다.[73] 개막 일주일 후 구매 제안이 들어오자 요는 다시 한번 결정을 내려야 했다. 결국 드로잉 7점이 1,857길더에 판매되는데 그중 5점은 후고 폰 추디가 소장한다.[74]

카시러는 요에게 성 니콜라우스 축일 선물로 '독일의 위대한 국민 시인의 책들'을 보냈다.[75] 계속 열정을 보이던 그는 이제 대규모 반 고흐 전시회 기획을 목표로 삼았다. 그는 최고의 작품 9점에 7,500길더를 낼 용의가 있다고 제안했는데, 이에 대해 요가 1만 길더를 요구하자 교묘한 논리를 펼쳤다. 가격이 오른 것은 인정하지만 그럼에도 "이 높은 가격의 주된 수혜자는 부인인데, 가격 인상에 적지 않은 역할을 한 자신에게 그렇게 높은 가격을 제시하는 것"은 부당하다는 것이었다. 결국 그들은 각자 주장을 누그러뜨려 9,000길더에 타협한다.[76] 요는 반 고흐의 「아르망 룰랭」(F 493/JH 1643)에 깊은 애정이 있었지만 결국 판매했다. 그후에도 카시러는 요의 양심의 가책을 이용했다. "제게 친절을 베푸는 것이 옳다는 것을 부인께서 인정하시기 바랍니다. 어쨌든 저는 부인에게 정말로 큰 이익을 가져다준 사람입니다."[77] 이 고양이와 쥐 싸움이 그들 협력 관계에 나쁜 영향을 준 것은 전혀 아니다. 그는 4월에 요를 방문할 생각으로 이미 기대에 차 있었다.

요를 찾아오는 잠재적 구매자가 점차 늘어가고, 그중에는 에밀과 아메데 쉬페네케르 형제도 있었다. 두 사람은 테오와 알고 지냈었기에 요는 이들을 매

우 반겼다. 아메데는 「올리브밭」(F 585/JH 1758)을 포함해 5점을 5,800길더에 구매했다.[78] 요는 가세에게 편지를 보내 그들이 오로지 그림 구매 목적으로만 온 것이 대단히 서운했다고 털어놨다.[79] 요로서는 그들과 미술 이야기를 나누고 싶었고, 무엇보다 테오에 대한 추억을 듣고 싶었을 것이다. 요는 늘 단순 사업 이상을 바랐고, 특히 화가들과 만날 때는 더욱 그러했다.

부 담 스 러 운 제 안 과 영 향 력 큰 복 제 품

1906년 봄, 영향력 있는 미술상 가스통 베르넹이 요에게 전대미문의 제안을 해온다.(컬러 그림 42) 모든 작품을 한꺼번에 사겠다는 엄청난 거래였다.

> 부인께서 매우 높은 가격을 요구하시는군요. 그런데 저는 작년 전시회에 걸렸던 모든 작품을, 특히 부인 소장으로 남겨둔 것들을 판매하실 의향이 있는지 알고 싶습니다. 만일 모든 작품을 거액으로 구매한다면 판매용으로 나온 것보다는 좋은 작품이었으면 합니다. 이러한 조건으로 부인의 '반 고흐' 작품 전부를 판매할 의향이 있는지 알려주시기 바랍니다.[80]

그가 뻔뻔스럽게도 이런 제안을 해오자 요는 깜짝 놀랐을 것이다. 그리고 당연히 그런 요구에 장단을 맞출 생각은 없었다. 그것은 자신의 피를 전부 뽑아가는 것이나 마찬가지였고, 그 제안에 응한다면 그녀의 소장품은 거의, 혹은 전혀 남지 않을 터였다. 하지만 이 제안을 통해 그녀는 새로운 아이디어를 얻어 자신이 소장한 모든 작품을 체계적으로 정리하는 계기로 삼는다. 그리고 앞으로 어떤 작품이 판매 대상이 될지, 그렇다면 가격을 어떻게 책정해야 할지 검토하기 시작한 것이다. 작품 가치가 크게 높아진 것은 명백했기에 그녀는 방향을 급선회했다. 요한과 상의한 후 일부 반 고흐 작품 가격을 밤새 수천 길더씩 올렸다. 요한은 1905년 발행된 카탈로그 표지에 '1906년 5월'이라고 쓰고, 그 안

에 높이 책정된 모든 가격을 꼼꼼하게 기록했다. 어떤 회화들에는 기존 가격보다 4배나 높은 값이 책정되었다.[81] 가족이 소장해야 하는 작품들도 요는 체계적으로 정리하는데, 그럼에도 그 작품들에 대한 판매 요구가 거듭 이어졌다. 그녀는 가세 주니어에게 편지를 보내 베르넹의 부적절한 제안을 단호하게 거절했다고 밝혔다. "그에게 오지 말라고 요청했습니다. 일거에 그 그림들을 다 내주고 싶은 생각이 추호도 없기 때문입니다."[82]

가세에게 베르넹의 무례한 시도를 알린 후 요는 하를럼에 있는 빌럼 판 뫼르스가 요를 위해 제작한 아이소그래피 기법[•]으로 만든 복제품의 질이 매우 높다고 전했다.[83] 그녀는 복제품이 홍보와 기록에 매우 유용하고, 이를 통해 더 많은 사람이 반 고흐 작품을 접할 수 있으리라 생각했다. 그리고 열성적인 어조로 덧붙였다. "이 사진 비즈니스가 성공하길!"[84] 그리고 이 사업은 실제로 성공한다. G. H. 마리위스는 이 사진 복제품에 찬사를 보내며 1907년 즈음에는 이미 많은 사람이 이 복제품에 익숙해졌다고 기사에 썼다.[85] 이렇게 아이소그래피 기법으로 복제되어 마분지에 마운팅한 반 고흐 드로잉 24점이 '좋은 책 저렴하게 읽기 협회' 부속 '저렴하고 훌륭한 예술 제작 협회'에서 발행한 연대 미상 브로셔에 판매용으로 실렸다. 가격은 5.5~10길더로 싸지는 않았다. 그림 설명이 첨부된 소형 복제화 11점은 25센트였다. 같은 작품들이 처음으로 『이소흐라피언. 시스테임 W. 판 뫼르스[Isographieën. Systeem W. van Meurs]』 카탈로그에 실렸다. 후일 발행되는 이 카탈로그에는 판매용 복제화 166점이 수록되었다.[86] 기획은 성공했지만 요가 금전 이익을 얻었는지는 확실하지 않다. 한편 아들 빈센트는 그사이 요시나 비바우트와 결혼해 1916년 미국에서 지내고 있었다. 요는 편지를 보내 "워싱턴스퀘어갤러리에서 조만간 (사진 복제화를) 다량 주문했으면 좋겠구나"라고 전했다.[87] 이 복제화를 통해 전 세계 셀 수 없이 많은 사람에게 반 고흐를 소개할 수 있었고, 시간이 흐를수록 이 복제화는 꾸준히 중요한 역할을 해나간다. 요가 때로 수익금을 받은 기록도 있다. 한 예로, 베를린 소재 출판사 펠하겐&클라징스모나츠헤프테 편집자에게 작품 4점에 대한 복제권을 주고

[•] isographic, 이미지를 사진 감광판이나 인화지에 놓고 빛에 노출해 사진을 얻는 19세기 복제 방식.

200마르크(118길더)를 받은 기록이 있다. 그녀는 이런 금액을 스스로 결정했고, 이 과정에서 시장 장악력을 얻었다. 당시에는 근거로 삼을 법 규정이 없었고, 예술가와 그 법적 상속자를 보호하는 네덜란드 저작권법은 1912년이 되어서야 제정된다.[88]

다 시 방 문 한 스 위 스

1906년 봄, 요는 다시 건강이 나빠졌다. 지독한 피곤에 시달리며 침대에 누운 채 서신을 처리하기도 했다. 에밀 베르나르가 그해 여름 암스테르담에서 16년 만에 요를 만난 후 그녀가 "극도로 창백하고 슬퍼 보였다"라고 쓴 것을 찾을 수 있다.[89] 요한도 힘겹게 지탱하고 있었는데, 그는 겨울 이후 처음 외출했다가 또 늑막염에 걸렸던 터라 전혀 외출하지 않았고 오래도록 실내에만 머물렀다. 하지만 이는 두 사람 사이에 전혀 도움이 되지 않았다. 의사는 요에게 다른 곳에서 지내며 건강 회복에 힘쓸 것을 권했다.[90]

요는 2년 전처럼 스위스로 갈 것을 선택하고 1906년 8월, 동생 베치와 함께 떠났다. 이번에는 루체른 근처 엥겔베르크의 알프스호텔에서 지냈다. 요한은 요의 독일어 솜씨가 대단히 탁월하다며 그녀를 "그네디게 프라우"•라고 부르기도 했다. 요는 요한에게 그들이 한 일에 대해 전했다. 그녀가 없는 동안 요한은 귀스타브 플로베르의 편지와 여행기를 읽으며 시간을 보냈다. 그는 밝은 문장으로 편지를 맺었다. "여행 때문에 지치는 일 없이 맑은 공기를 많이 호흡하도록 하오. 그곳에는 당신이 누울 수 있는 숲도 있소?"[91] 스위스의 맑은 공기가 요에게 좋은 작용을 한 것은 분명하나, 그 시기 그녀의 편지가 남아 있지 않아 구체적으로 무엇을 하며 지냈는지는 알 수 없다.

집으로 돌아온 요는 폴 가셰 박사에게 자신의 건강 상태와 빈센트가 힘이 되어 기뻤다는 이야기를 전했다. "우리 아들이 아직 어린데도 제 감정을 이해해주고, 특히 사랑하는 아버지와 존경받는 큰아버지 이야기에 공감해주어 얼마나

• gnädige Frau, 독일어로 사모님이라는 뜻.

고맙던지요." 그녀는 서간집 출간을 당분간 유보하며, 적절한 때가 오면 진행하고 싶다는 희망을 피력하기도 했다. "아프지만 않았더라면 참 좋았을 텐데요!"[92] 12월이 되자 요는 충분히 건강을 되찾고 베치와 함께 베를린으로 향했다. 그녀는 이 대도시에서 즐거운 시간을 보내는데 당연히 파울 카시러도 방문했다.[93] 집으로 다시 돌아온 그녀는 프랑스 화가이자 수집가인 귀스타브 파예의 방문을 받는다. 나중에 그는 암스테르담 유럽호텔에서 그녀의 환대와 반 고흐 작품을 보여준 것에 감사하는 편지를 보냈고, 수채화 2점을 912길더에 구입하기도 했다.[94] 얀 펫도 그녀를 방문하고 요한과 요를 다시 만난 반가움을 표했다. 하지만 이번에도 얀 펫은 불평을 늘어놓고 갔다. 그는 중앙역에서 코닝이네베흐까지 너무 오래 걸린다면서 "유감이지만 앞으로 암스테르담에 오더라도 매번 당신을 만나러 올 것 같지는 않다는 말밖에 할 수 없군요!"라고 냉정하게 말했다.[95] 그 말을 듣고 요는 그냥 씁쓸하게 어깨를 으쓱하고 말았을 것이다. 당시 그녀는 곧 있을 큰 거래에 신경이 쏠려 있었기 때문이다.

베르넹과 카시러에게 양보하다

1907년 초, 젊은 프랑스 백만장자가 갑자기 다시 등장한다. 이번에는 카시러가 아니라 미술상 베르넹을 통해서였다. 베르넹은 알렉상드르 베르티에 바그람과 인연이 있었다. 그는 베르티에가 작품 4점에 관심을 보이며 궁극적으로는 루브르에 유증할지도 모른다고 전했다. 베르넹은 반 고흐 작품이 대형 컬렉션으로 가는 것이 훨씬 유리하기 때문에 긍정적인 거래라고 판단했다. 그런데 역시 카시러만큼 다른 속셈이 있었던 베르넹은 자신이 많은 수고를 한 대가로 '비판매용'(1년 전에 "당신 것으로 따로 떼어둔 작품들"이라 했던 작품)으로 분류된 작품들을 손에 넣을 수 있을 거라 기대한 듯하다. 요는 베르넹의 편지 하단에 온갖 계산을 해보았다. 베르넹과의 이전 거래에서 요는 15점을 4만 5,000프랑에 제안했었다. 당시 그는 2만 5,000프랑을 제시하며 협상했었다.[96] 거절해도 이해할 수 있

는 일이었지만 베르넹은 프랑스에서 처음 생긴 그런 중요한 기회를 요가 거부할
수 있을 거라 생각지 않았다. 그의 편지를 받고 요는 다시 한번 계산해본다.[97]
그리고 결국 전시회에 동의한다. 베르넹은 답변을 보내 애초 얘기한 15점에 판
매 가능한 작품들만 추가로 보내달라고 요청했다.[98] 3월 1일 절충된 금액인 3만
2,500프랑이, 닷새 후에는 3만 3,500프랑이 제시되며 결국 11일 3만 4,000프랑
(1만 6200길더)으로 합의가 이루어진다. 그 15점에는 「올리브를 따는 사람들」(F
587/JH 1853) 「오귀스틴 룰랭(자장가)」(F 504/JH 1655) 「공원 입구」(F 566/JH 1585)
「달이 떠오르는 밀밭」(F 735/JH 1761) 등의 걸작이 포함되어 있다.[99] 한 해 전 전
시 작품을 한번에 모두 팔라는 제안을 거절했던 요였지만 이번에는 상당히 많
은 작품을 거래한다.

　　그녀는 가격을 낮추기 위해 협상하거나 수수료를 요구하는 개인 소장자,
영향력 있는 미술상에게 그림을 팔아야 할지 계속해서 고민했다. 미술상들은
대개 한꺼번에 여러 점을 구입해서 일견 어느 정도 위험부담을 지는 것처럼 보
였다. 한편 베르넹과 카시러 같은 전문가들은 정확하게 어떤 작품들이 더 큰 수
익을 가져다줄지 알았다. 카시러가 "후기 작품 중 판매 가능한 드로잉만 보내주
십시오"[100]라고 쓴 것도 충분히 이유가 있었던 것이다. 협상을 하다보면 대개 가
격과 거래 조건이 끊임없이 변하기 마련이었다. 때로는 현금이 추가로 오가기
도 했는데, 드로잉을 더 보낸 경우였다. 요는 종종 모든 숫자를 기록하지는 못
했다. 카시러에게도 양보해서 애초에 드로잉 8점에 2,760길더를 요구했다가 9
점을 2,600길더에 판매하기도 했다. 순간 혼동하고는 깜박 잊고 장부에 금액을
기록하지 않았던 것이다.[101]

반 고 흐 의　어 머 니 ,　세 상 을　떠 나 다
— 빈 센 트 의　대 학　생 활　시 작

1907년 4월 29일 반 고흐 부인이 세상을 떠났다. 시누이의 남편인 요안 판 하

우턴이 편지를 보내 부인은 잠든 상태에서 숨을 거두었다며 따뜻한 애도를 전했다. "당신이 늘 우리를 생각한다는 것을 압니다. 어머니에게 언제나 잘해주셨지요." 판 하우턴은 유언 집행자로서 부인이 요에게 남긴 유품 목록을 작성했다. 티스푼, 버터 전용 냄비, 찬장, 식탁 의자 여섯 개, 반 고흐의 회화 「바다 풍경」 등이었다.[102] 요는 가세 박사에게 이렇게 토로했다. "어머님의 죽음은 너무나 큰 슬픔입니다. 감정이 북받쳐 글을 쓰기가 힘듭니다."[103] 그런데 반 고흐 부인의 사망으로 지금껏 빈센트의 진솔한 편지 출간에 가장 중요한 걸림돌로 작용했던 조건이 사라진다. 1893년 빌레민은 베르나르에게 보낸 빈센트의 편지들을 읽은 후 요에게 이렇게 말했었다. "어머니가 살아 계신 동안은 편지 출간을 연기하는 게 좋을 것 같아. 돌아가시면 그땐 문제될 것 없을 거야."[104] 요가 빌레민의 의견을 존중했을 가능성이 높다. 요는 반 고흐 부인이 사망하고 3년 후 출간 계약에 서명한다.

그해 두번째 중요한 사건은 아들 빈센트가 HBS에서 마지막 시험에 통과해 1907년 9월부터 델프트 기술대학교에서 공부를 시작한다는 것이었다. 요는 카럴 아다마 판 스헬테마에게 빈둥지증후군이 두렵다고 고백했다. "그 아이를 얼마나 끔찍하게 그리워할지 굳이 말로 표현할 필요도 없습니다." 요는 아들을 보내는 것을 참으로 힘들어했다. 어머니와 아들은 서로 깊이 의지했고, 꽤 시간이 흐른 후에야 빈센트는 자신에게 적합한 길을 향해 날개를 펼칠 기회를 얻어 실행에 옮긴다. 요는 극도의 보호 속에서 아이를 키웠다. 빈센트는 어린 시절을 돌아보며 이러한 과보호가 자신감과 대담함 부족의 주된 원인이었음을 깨닫기도 했다. 그는 때로 구속으로 작용했던 그 유대를 끊고 어머니의 사랑이라는 통제에서 자유로워지는 데 많은 어려움을 느꼈다.[106] 빈센트는 대학생이 되어 맞이한 새로운 환경에서 지나치게 수줍음이 많았다고 회상했다. 그는 지원을 거의 받지 못했다고 생각하며 "집에서와는 다소 다른 안내와 지도" 덕분에 오히려 더 빠르게, 더 좋은 성적으로 학업을 마칠 수 있었다고 여겼다(6년 만에 졸업했는데 당시로서는 특별히 오래 걸린 것은 아니었다).[107] 그는 학생 시절 어머니와 계부로부

터 원하는 만큼 격려를 받지 못했다고 생각하기도 했다.

그럼에도 그는 델프트에 잘 정착하고 적응했다. 대학 시절 그의 방에는 반 고흐의 「바다의 어선들」(F 415/JH 1452)이 걸려 있었다. 그는 출판사 베렐드비블리오트헤이크에서 간행되는 출간물을 구독했는데, 이를 통해 네덜란드 문학작품, 프랑크 판 데르 후스가 번역한 카를 마르크스의 『자본론』 같은 번역서를 서재에 두고 읽을 수 있었다.[108] 또한 그는 '사회민주주의학생회'에 가입했다.[109]

1907년 8월 말, 학기 시작 전 그는 어머니, 이모와 함께 잔드보르트에 며칠 지내러 갔다. 처음은 아니어서, 여름이면 때때로 바닷가 휴양지 카트베이크안제이 혹은 노르드베이크안제이 등에서 머물곤 했었다.[110] 역시 처음 있는 일은 아니었지만 요는 그해 여름도 몇 주 몸 상태가 좋지 못해서 오베르로 가려던 계획을 포기한 터였다. 요한은 폴 가세 주니어에게 전보로 소식을 알렸다.[111] 그 직후 요는 후회하기도 했다. 반 고흐 주변 사람들과 인연을 이어가는 것을 매우 소중하게 생각했기 때문이다. 요는 요안 판 하우턴과 아나 반 고흐(테오와 빈센트의 누나)의 딸들과도 오랜 세월 연락하며 지냈다. 사라 더용판 하우턴은 목사 브루르 더용과 결혼했고, 아나 스홀터판 하우턴도 목사 요한 스홀터와 결혼했다. 요는 1908년 사라에게 임신 축하 편지를 보내면서 자신이 얼마나 고양이를 사랑하는지 얘기하고("너도 내가 고양이를 얼마나 좋아하는지 알지, 그 고양이가 내 예쁜 새 여름 모자에 새끼 다섯 마리를 낳았단다!") 자신이 자유로운 양육 방식을 열성적으로 옹호한다고 선언하기도 했다.

> 내 말 믿으렴. 사라, 가장 행복한 아이는 자유롭게 행동하고 화를 표현할 줄 아는 아이란다. 다른 아이들과 똑같이 행동할 필요 없이 자기 자신이 되도록 하는 거야. 설교를 늘어놓는다고 생각하겠지만 들어보렴. 며칠 전 결혼한 친구 둘과 함께 있었어. 둘 다 애가 넷씩 있었는데, 한 친구는 잘 '훈련하고' 교육한 반면 다른 친구는 자유롭게 풀어줬단다. 그런데 자유롭게 자란 아이들이 훨씬 더 독창적이고 생각도 활발하게 하고 밝았어. 그래서 더 행복하더구나![112]

6년 후 요는 사라에게 다시 한번 교육 문제에 관한 글을 보낸다.

아이들은 정말 보물 같은 존재지. 특히 시골에서 성장하고 자랄 수 있다면 말이야. 시골 생활은 아이들에게 평생 지속될 활달함과 시와 건강의 기반이 되고, 그건 절대적으로 값진 재산이지! 하지만 나중에는 어쩔 수 없이 시골을 떠나 도시 생활을 하는데, 좀 어려워할 수 있어. 그러나 아이들을 이해하는 신중한 부모라면 이런 문제를 잘 헤아려 도와줄 수 있지.

그런데 빈센트에 따르면, 그의 대학 시절 요는 그런 도움을 실제로는 거의 주지 못했다.

당시 요는 사라에게 반 고흐 서간집 한 권을 보내고 그에 대한 사라의 답장에 매우 흡족해했다.

사라, 네가 책에 대해 쓴 내용이, 과거가 중요한 것은 네가 자신을 더 잘 이해하기 때문이라는 말이 마음에 드는구나. 그래, 맞는 말이야. 그리고 난 이 책이 네 아이들을 키우는 데 분명 도움이 될 거라고 생각한단다. 내가 빈센트를 이해하는 데 도움이 되었듯 말이지. 너도 반 고흐 집안사람이구나, 사라![113]

편지의 어조에서 우리는 두 여성이 매우 가까웠음을 알 수 있다.

훗날 요는 유언장에 사라와 아나 자매에게 각 1만 길더씩을 남겼다. 그들은 빈센트에게 보낸 감사 편지에서 요의 따뜻한 마음과 다정하고 친절한 성품을 칭송하기도 했다.[114] 테오와 결혼한 후 요는 늘 자신이 '반 고흐 집안사람'이라고 생각했다. 1889년 초 그녀는 달리는 반 고흐 열차에 올랐고, 그 기차는 이후 한 번도 멈추지 않았다.

미술상 가스통 베르넹, 파울 카시러,
요하네스 더보이스

요는 여전히 미술상들과 서신을 주고받는 일에 많은 시간을 소요했다. 거래에서 가장 중요한 인물들은 파리의 베르넹과 베를린의 카시러였다. 그리고 1908년 새로운 인물이 등장하는데 바로 네덜란드 미술상 요하네스 더보이스다.[1] 그는 스위스에서 그림을 거래하기 시작했고, 그해 여름 취리히에서 전시회를 주선했다. 때때로 이들 미술상은 상당히 많은 작품을 구매했는데, 투자 목적이기도 했고 고객 때문이기도 했다.

그해는 다른 대규모 전시회들도 열렸다. 1908년 초, 파리 M.M.베르넹죈갤러리에서 대규모 반 고흐 전시회를 연 것이다. 요는 몇 달 앞서 '전시회 디렉터'인 펠릭스 페네옹의 연락을 받았다. 미술비평가 옥타브 미르보가 카탈로그의 서문을 쓰기로 해서 요에게 필요한 정보를 요청한 것이다.[2] 요는 이 전시회에 너무 열중한 나머지 작품 수를 세다가 중간에 잊어버려 100점이 아닌 101점을 보낸 것은 아닌지 걱정하기도 했다. 이에 페네옹이 다시 점검한 후 제대로 100점이 왔음을 알려 요를 안심시켰다. 그는 그중 4분의 1이 판매용이 아닌 점을 상당히 아쉬워하며 마음을 바꿔줄 것을 진지하게 요청했다. 가격이 너무 높지 않아야 잠재 구매자들이 의욕을 잃지 않는 것은 당연했다. 전시회 개관 전 금전 문제로 다툼도 조금 있었다. 요는 길더가 프랑으로 환산될 경우 2.1배가 된다

고 생각했지만, 페네옹이 상의 없이 2배로 계산한 것이다. 끝자리 없이 가격이 맞아떨어지도록 한다는 것이 이유였다. 수수료 역시 요는 15퍼센트에서 동의하려 했지만 페네옹은 25퍼센트를 고집했다. 1907년 12월 27일 편지에서 그녀는 15퍼센트가 넘는 수수료는 단호하게 거부하고, 페네옹은 불만스럽지만 결국 동의하기에 이른다.[3] 그녀는 이제 쉽게 흔들리지 않았다. 어떤 어려움이 있어도 전시회는 진행되었다.

그리고 실제로 이 전시회 〈빈센트 반 고흐 그림 100점〉은 1908년 1월 6일에서 2월 1일까지 뤼 리슈팡스 15번지 베르넹쥔갤러리에서 열렸다.[4] 요는 아마도 빈센트와 동행했던 듯하다. 그녀는 파리로 가서 직접 전시회를 보고 사람들과 소통했다. 또 같은 시기 반 고흐 작품 35점을 전시하고 있던 드뤼에갤러리도 방문했다. 그녀는 불바르 데 카퓌신 29번지 그랑호텔에 묵었고, 1월 9일에는 1890년대에 반 고흐 형제와 잘 알고 지냈던 폴 가셰 박사를 만났다.[5] 요는 이 기간 동안 몸이 너무 좋지 않아 몇 달 후에도 리스 뒤 크베스너 반 고흐가 건강이 어떤지 안부를 묻기도 했다. "내게도 충격적인 소식이었어요. 해외에 있는 동안 그 많은 일을 치르고 병으로 편치 못했다니요! 정말 안타까웠어요. 증상들이 다 사라졌기를 진심으로 기원합니다."[6] 요가 무슨 병으로 아팠는지는 알 수 없으나 심각했던 것은 분명하다. 페네옹은 1월 18일 호텔로 메시지를 보내 그날 5시 전 구매 제안에 대한 답을 달라고 부탁했는데, 요는 답장을 쓸 기운조차 없었다.[7] 열흘이 지난 후에도 여전히 편지에 답을 못할 정도로 상태가 좋지 않았고, 회복이 너무 더뎌 페네옹은 전시회 후 요한에게 연락해 베를린의 카시러에게 94점을, 암스테르담으로는 다시 4점을 돌려보낸다. 판매된 것은 단 2점, 「밀밭과 사이프러스」(F 743/JH 1790)와 「피에타」('외젠 들라크루아 풍')(F 757/JH 1776)였다. 이 그림들은 귀스타브 파예가 4,020프랑에 구입했는데 그는 1년 전에도 요의 집을 방문해 수채화 2점을 구매했었다.[8]

판매 결과는 실망스러웠지만 전시회 조직과 협력 관계는 순조로웠다. 그런데 곧 좋지 않은 소식이 들려온다. 독일에 도착한 그림 화물을 열어본 카시러의

직원인 비트만이 "그림 여러 점에 구멍이 있는데 오래전에 생긴 것으로 보인다"
고 보고한 것이다. 그에 따르면 운송중 훼손된 것이 아니었지만 그렇다고 해도
여전히 부끄러운 일이었다.[9] 파울 카시러는 그 화물 중 23점, 그리고 자신이 보
관한 작품 4점을 더해 1908년 3월 5일부터 22일까지 전시했고, 이후 요의 요청
으로 남은 작품들은 뮌헨으로 보낸다.

요가 그 요청을 한 것은 2월 말로, 그즈음은 편지를 쓸 수 있을 만큼 기력
을 회복한 상태였다. 「아이리스」와 「장미」도 뮌헨으로 간 작품에 포함되어 있었
다. 드로잉 10점은 베를린의 쿠르퓌어슈텐담전시관으로 갔다. 카시러는 요에게
작품 목록을 보냈다.[10] 그는 또한 세 점을 보내지 않고 자신이 보관중이라고 전
했다. 「꽃병의 아이리스」(F 680/JH 1978) 「꽃병의 장미」(F 682/JH 1979) 그리고 「도
비니의 정원」(F 814/JH 2107)이었다. 그는 8,000길더를 제시하고, 요는 대체로
동의하면서도 8,150길더를 고집했다. 그녀의 장부에는 「도비니의 정원」만 1,650
길더로 기록되어 있는데, 나머지 두 작품은 반 고흐 부인의 소장품이었기 때문
이다. 따라서 나머지 금액은 세 딸, 빌레민, 리스, 아나에게 분배되었을 것이다.
4월 말, 거미줄 한가운데에서 거미 역할을 하던 카시러는 작품들을 드레스덴으
로 보내고, 팔리지 않으면 자신이 판매할 수 있는지 요에게 묻는다.[11]

카시러에게 뮌헨에 인맥이 있었던 것은 분명하다. 1907년 11월 뮌헨 모던
갤러리의 프란츠 브라클과 하인리히 탄하우저가 전시회에 작품을 보내겠다고
해준 데 대해 요에게 감사를 표했고, 요는 그들에게 수수료 10퍼센트를 제안했
다. 그들은 요에게 판매용이 아닌 작품 일부를 판매할 수 있게 해달라고 설득
하지만(그들 표현처럼 "금지된 열매가 가장 달콤"하기에) 요는 귀기울이지 않았다.[12] 반
고흐의 「페르 필롱의 집」(F 791/JH 1995)이 러시아 화가 알렉세이 폰 야블렌스키
에게 판매되었다. 그는 브라클&탄하우저의 갤러리에서 자신의 작품을 판매해
대금을 지불하기로 하고, 요는 네 번에 걸친 할부 계약에 동의하며 대금 완납까
지 그림은 그녀 소유라는 점을 알렸다. 야블렌스키는 기뻐하며 그녀의 "자애로
운 합의" 덕분에 그림을 소장할 수 있게 되었다고 감사를 표했다.[13]

뮌헨 전시가 끝나자 탄하우저는 요의 승인을 얻어 작품들을 드레스덴의 에밀리히터갤러리로 보냈다. 이 갤러리의 대표인 헤르만 홀스트는 요에게 편지를 보내 뮌헨에서 회화 75점, 드로잉 20점, 베를린에서 회화 17점을 인수했음을 알렸다. 전시회는 '센세이션'을 불러일으켰고, 홀스트는 요에게 전시회를 연장할 수 있는지 문의했다. 베를린과 뮌헨의 전시 기획자들이 그랬던 것처럼 그역시 그림에서 훼손된 부분이 보인다는 보고를 했고, 또한 작품당 수수료 20퍼센트에 동의하는지도 문의했다.[14] 그녀는 그의 제안에 동의하면서 「초가지붕 농가」(F 805/JH 1989)를 1,200길더에 판매했다.[15] 다시 한번 서신이 오가고, 요는 편지를 통해 전체 사정을 파악하고 관리할 수 있었다.

1908년 여름, 요하네스 더보이스가 등장한다.(컬러 그림 43) 요는 C.M.반고흐갤러리를 통해 더보이스를 알게 되는데, 그는 1906년부터 헤이그 지점 매니저로 일했다. 요와 더보이스는 즉시 뜻이 맞았고, 긴밀한 협력 관계를 유지했다. 그는 1908년 9월 15일까지 위탁판매를 맡긴 작품 목록을 수령했음을 확인하며 요에게 최고 작품들을 제외한 합리적인 가격 제시를 조언한다. 그는 자신이 정한 회화 5점에 6,500길더를 제안했고, 또한 스위스에서 관심 있는 고객을 찾으리라 기대했다. 당시 취리히에 있었던 그는 요에게 전보를 보내달라고 부탁했다. 지금껏 그래왔듯 사람들은 판매용이 아닌 작품들에 큰 관심을 보였고 그는 요의 마음을 바꾸기 위해 애썼다. "정말 확고한 겁니까?" 더보이스는 기탄없이 말하며, 무슨 생각으로 작품을 보관하는지 물었다. 어떤 그림들은 "마치 하수구에서 건져올린 것 같은" 상태로 보였기 때문이다.[16] 그는 복원이 가장 가치 있는 투자라고 말했다. 반 고흐 작품 상태에 대한 염려가 쏟아졌는데, 그의 묘사를 보면 상황을 알 수 있었다. 요는 그런 복원 제안에 조심스럽게 답하거나아예 답하지 않았다. 작품에 손상을 끼치는 것보다는 아무것도 하지 않는 편이낫다고 생각했던 것 같다.

1908년 7월, 취리히미술협회 디렉터 엘마어 쿤슈는 더보이스의 도움을받아 전시회를 성공적으로 준비했다. 회화 41점 중 쿤슈가 잘해야 2등급 정도

라 생각했던 7점이 전시회 기간 중 판매되었다. 이 시기 더보이스는 정기적으로 유럽 전역을 돌며 개인적으로 보관중인 반 고흐 작품들을 수집가와 미술관에 홍보했다.[17]

요의 사적인 편지는 이 모든 일이 이루어지는 와중에도 계속 평소처럼 이어졌다. 애정과 관심을 쏟는 또다른 빈센트, 아들에게서도 편지가 종종 왔다. 코르넬리 백모는 빈센트가 방문해주어 매우 반가웠다는 소식을 요에게 전했다. "그 아이를 만나니 얼마나 행복하던지…… 그렇게 건강하게 키우고 재능을 개발하고 훌륭한 어린 시절을 선사한 어머니에게 찬사를 보낸다."[18] 아들에게 무한한 애정을 주기 위해 할 수 있는 일은 모두 했던 요로서는 백모의 칭송이 깃든 편지에 당연히 몹시 기뻐했다. 그해 여름 요는 델프트에서 아들과 함께 지냈다. 빈센트가 학생 때 받은 용돈이 어느 정도였는지는 확실하지 않지만 그가 필요로 하는 것이 딱히 많지는 않았던 듯하다. 그의 용돈이 150길더였다는 언급은 딱 한 번 나온다.[19]

헬 레 네 크 뢸 러 뮐 러

20세기로 접어든 이후 20년 동안, 반 고흐 작품에 대한 관심을 불러일으키기 위해 크게 기여한 또다른 여인이 있다. 헤이그에 살았던 헬레네 크뢸러뮐러다. 매우 부유한 사업가 안톤 크뢸러와 결혼한 그녀는 가까운 조언자 H. P. 브레머르를 통해 매우 빠른 속도로 반 고흐 작품을 상당수 수집했다. 브레머르는 1907년 이후부터 파트타임으로(일주일에 반나절, 일대일로) 헬레네를 위해 일했고, 그녀에게 미술사를 가르치기도 했다. 그녀는 그의 저서 『빈센트 반 고흐—소개와 고찰Vincent van Gogh. Inleidende beschouwingen』(1911)을 읽고, 브레머르가 묘사한 반 고흐의 "영적 고양"과 "고난을 초월한" 방식에 깊은 감명을 받았다. 헬레네는 1907년에서 1919년 사이 미술작품에 120만 길더 이상을 썼다. 1919년 말 당시 남편 안톤의 재산은 2억 길더에 달했던 것으로 추정된다.[20] 헬레네가

나서자 미술 거래 시장의 시선이 반 고흐에게 쏠렸다. 그녀는 일찍부터 자신의 컬렉션을 일반 시민에게 공개해왔고, 이는 네덜란드 현대미술을 소개하고 널리 이해시키는 일에 큰 자극이 되었다.[21] 크뢸러뮐러 부부가 반 고흐 작품을 높이 평가한 것은 요에게도 감사한 일이었다. 헬레네가 헤이그에서 반 고흐를 주인공으로 한 컬렉션을 수집하는 동안 암스테르담에 그 컬렉션을 소장한 여인이 살고 있었다는 것은 참으로 놀라운 일이다. 더욱 놀라운 것은 이 두 여인이 한 번도 만난 적 없다는 사실이다. 우리가 아는 한 요와 일곱 살 아래였던 헬레네의 길이 교차한 적은 없다. 일부러 서로를 피했을 가능성도 있다. 주목할 점 한 가지는 두 여인의 생각이 매우 달랐다는 것이다. 사회민주주의 신념이 강했던 요는, 원하는 것은 무엇이든 살 수 있을 만큼 어마어마하게 부유한 부부를 굳이 만날 필요성을 전혀 느끼지 못했는지도 모른다. 요의 시선에 그들은 철저한 자본주의자였을 뿐이다. 헬레네 입장에서는, 자신이 요를 방문하면 위신이 깎인다고 생각했을 수 있다. 나중에 크뢸러뮐러미술관 관장이 된 에베르트 판 스트라턴은 "계급에 민감했던 크뢸러뮐러 부인이라면 암스테르담 2층 아파트 계단 오르내리기를 선호하지는 않았을 것"이라 썼다.[22] 어떤 경우든 헬레네는 새로운 사람들을 만나거나 우정을 쌓기 쉬운 성격은 아니었다. 그녀는 고집스러웠고 자존심이 강했으며 독자적으로 행동했다. 사람들을 대할 때도 "연주자에게 돈을 낸 사람이 들을 곡을 정한다"는 식이었다.[23] 1930년대 초, 요가 세상을 떠나고 5년 후 헬레네의 태도를 잘 보여주는 일화가 있다. 그녀는 자신이 소장한 반 고흐 작품이 시립미술관에서 빈센트 소장 반 고흐 작품들과 같이 전시되는 것을 거부한 것이다.[24] 그녀의 반 고흐 작품 중 30점 이상이 애초에 요가 소장했던 것으로, 미술상과 중개인을 통해 크뢸러뮐러 컬렉션으로 들어갔음에도 그렇게 처신했다.[25] 1913년 헬레네 크뢸러뮐러는 남편에게 반 고흐 작품 구매를 중단하겠다고 말한다.

최근 내 컬렉션에 대해 많이 생각했습니다. 그리고 이제 정말 특별한 것이 나타

나지 않는다면 반 고흐 작품 구매는 더 하지 않겠다는 결론에 이르렀습니다. (……) 그렇지만 전체적으로 우리는 반 고흐 작품을 대단히 많이 소장하고 있습니다. 아마도 코헌 부인과 더불어 세계에서 제일 큰 컬렉션일 겁니다. 자랑스럽게 들리지 않나요? 우리에게는 반 고흐가 활동하던 모든 시기의 작품들이 있어요. (……) 그의 재능과 화가로서 발전해나가는 발자취를 수월하게 따라갈 수 있습니다.[26]

헬레네는 1908년 여름 진지하게 반 고흐 작품 수집을 시작하며 「씨앗이 된 해바라기 네 송이」(F 452/JH 1330)를 4,800길더에 구입했다. 요와 가까운 미술상 더보이스와 브레머르가 중개한 정물화였다.[27] 헬레네는 1913년 11월 23일, 가까운 친구 삼 판 데벤터르에게 속내를 털어놓았다. "내 존재는 내가 남기고 가는 것이 아닌 내 지적인 삶을 통해서 위대하게 지속된다고 믿습니다. 또한 나의 지적 유산이 내 아이들에게 남기는 물적 유산보다 더 확실한 열매를 맺으리라 믿습니다." 자신이 축적한 예술품을 인생의 성과라고 여긴 그녀는 이렇게 쓰기도 했다. "결국 사람은 그가 남기고 간 것으로 정의됩니다."[28] 이때도 헬레네가 말하고자 한 것은 자식이 아니었다. 실제로 그녀는 아이들과 좋은 관계를 유지하지 못했고, 이 지점에서 두 여인의 차이는 더욱 극명해진다. 요는 삶의 우선순위를 아이와 미술에 똑같이 두었다.

미술품 구입은 대개 헬레네가 했지만 때로는 안톤이 충동구매를 하기도 했다. 예를 들어 1928년 그는 효과적인 협상을 통해 네덜란드 수집가 히더 네일란트에게서 반 고흐 드로잉을 100점 넘게 구입한다. 그는 브레머르에게 "최고의 반 고흐 작품들을 모두 추적"하라고 요구하기도 했다.[29] 브레머르가 반 고흐를 훌륭하게 평가하고 존경한다는 사실은 높이 살 수밖에 없다. 그는 미술작품을 감상할 때 "미적 감정"이 얼마나 중요한지 보여주었다. 원칙적으로 헬레네는 브레머르의 의견을 의심하지 않고 그대로 받아들였다. 선택을 해야 할 경우, 브레머르가 제안하면 헬렌은 그가 가르쳐준 미적 감각에 따라 작품을 정

했다. 딱 한 번 이 패턴에서 벗어났던 적이 있는데, 그 즉시 일이 잘못되고 말았다. 1910년 11월 헬레네와 안톤은 「낫을 든 추수하는 사람」(장 프랑수아 밀레 풍)(F 688/JH 1783)을 브레머르의 개입 없이 베를린의 파울 카시러에게서 구입했다. 브레머르는 그림을 보는 순간—거래에서 배제된 불쾌감 때문이 틀림없을 것이다—위작이라고 말하는데, 반 고흐 유산에서 직접 가져온 작품이라는 주장도 전문가였던 그가 일축하자 거래는 즉시 취소되었고 그림은 베를린으로 돌려보내졌다. 카시러는 요에게 이 사건을 들려주며 진품 증명을 요청했다. 브레머르의 의견에 대해 카시러는 이렇게 쓰기도 했다. "그가 정신이 나갔나?"[30] 요가 받은 편지에 크뢸러뮐러라는 이름이 쓰인 매우 드문 경우 중 하나였다. 헬레네는 이 문제를 법정으로 가져가야 한다고 느꼈고, 그 의심에 너무나 놀라고 불쾌했던 요는 더더욱 헬레네와는 어떤 교류도 하지 않겠다고 마음먹었을 것이다.

브레머르 전기 작가 힐델리스 발크는 브레머르와 요 사이에 어느 정도 라이벌 관계가 빠르게 형성되었을 것이라 기록했다. 두 사람 모두에게 반 고흐 작품을 널리 퍼지게 한다는 목표가 있었기 때문이라는 것이 발크의 판단이다.[31] 반 고흐 연구가 스테판 콜데호프도 헬레네 크뢸러뮐러와 요의 관계에 대해 비슷한 언급을 했다. "두 여인은 (······) 서로를 라이벌로 여겼다. 두 사람 모두 반 고흐의 명성에 지대한 공헌을 했지만 (······) 경쟁 구도가 너무 대단해서 서로 거의 말도 나누지 않았다."[32] 요가 실제로 어느 누구든 경쟁 관계라고 생각했을지는 사실 의문이다. 두 사람 모두 각자 매우 효율적으로 행동했고, 브레머르가 더 많은 구매자의 관심을 불러일으킨 것이 요에게도 상당히 도움이 되었다. 어떤 식으로든 요의 노력에 해가 될 리 만무했다.

요는 또한 거래 성사에 대해서는 분명 인식하고 있었다. 1912년 4월, 한 예로 크뢸러뮐러 부부가 파리에서 반 고흐 회화 15점과 드로잉 2점을 11만 5,000길더에 구입해 신문 헤드라인을 장식했다. 그런 엄청난 거래는 당연히 전세계 수집가와 미술상 들의 시선을 끌 수밖에 없었다. 한 달 후 이루어진 코르넬리스 호헨데이크 컬렉션 거래 역시 마찬가지였다. 이때 크뢸러뮐러 부부는

「빨래하는 여인들이 있는 랑글루아다리」(F 397/JH 1368) 한 작품에 1만 6,000길
더를 지불하며 반 고흐 작품을 모두 4점 더 사들였다. 추정가의 5배가 넘는 액
수였다. 천문학적 금액은 센세이션을 일으키며 가격을 밀어올렸다. 요는 경매에
서 살벌할 정도로 경쟁적인 입찰이 진행됐다는 사실을 알고 있었다. 『엔에르세』
1912년 5월 12일자 기사에 따르면 그 그림은 결국 한 네덜란드 미술 애호가에
게 낙찰되었다.[33] 엄청난 가격은 실로 인상적이었다. 그 한 해만도 크뢸러뮐러
부부는 거의 100점을 구매하며 총 28만 길더를 지불했다. 당시 대학교수 연봉
이 4,000길더 내외였다.[34] 말할 필요도 없이 요도 이 가격 전쟁에 참전했다. 그
녀의 장부를 보면 예전에 비해 시장에 내놓은 작품 수가 줄었음을 알 수 있다.
1905년 그녀가 상승시켰던 반 고흐 작품 가격은 1912년 이후 다시 한번 크게
뛰어올랐다.[35]

　　네덜란드 밖 구매자 대부분을 차지하는 독일인들이 점점 자주, 더 많이 반
고흐 작품을 사들이고 있었다. 카시러는 1902년에서 1911년 사이 요에게서 5
만 길더를 주고 구입한 작품 55점으로 상당한 수익을 올렸다. 1914년까지 독일
컬렉션 64곳에 반 고흐 작품 총 210점이 있었던 것은 일정 부분 카시러 덕분
이었다. 프랑스에서는 베르넹쥔갤러리의 조스와 가스통 형제, 에밀과 아메데 쉬
페네케르 형제가 활발하게 활동했다. 알렉상드르 베르티에도 중요한 역할을 했
다. 그는 1905년에서 1912년까지 반 고흐 회화 27점을 사고팔았다.[36] 러시아에
서도 관심을 보이기 시작해 20세기 초, 반 고흐 작품 10점이 다양한 경로로 러
시아에 들어갔다.

요, 판탱라투르 한 점을 구입하다

1908년 8월 요는 독일 중부 튀링겐숲 근처에 머물고 있었다. 네덜란드로부터 온
편지 수신지는 '포스테 레스탄테 오버호프 튀링겐'이었다. 당시 인기 있는 휴양지
였다. 다음해 요한 없이 또 간 것을 보면 요도 그곳이 마음에 들었던 것 같다.[37]

C.M.반고흐갤러리는 요의 도움으로 처음에는 헤이그 크뇌테르데이크 16번지에서, 이후 암스테르담 케이제르스흐라흐트 453번지에서 반 고흐 회화 84점과 드로잉 41점을 전시했다. 1908년 여름 이 전시 기간에 「아가씨」(F 431/JH 1519)가 3,400길더에 판매되었고, 요는 그 돈으로 그 갤러리에서 앙리 팡탱라투르의 정물화 한 점을 구매했다.[38](컬러 그림 44) 이것은 그녀가 직접 구매한 유일한 그림으로, 자주 앉아 일했던 책상 위에 걸어놓았다.(컬러 그림 45)

『엔에르세』 11월 9일자에 익명의 비평가가 쓴 각성을 촉구하는 호소문이 실렸다. 7년 전 빌럼 스테인호프가 썼던 것과 다르지 않은 내용이었다.

> 이제 때가 오지 않았나 싶다. 아직 중요한 반 고흐 작품들을 확보할 수 있을 때 우리 미술관 이사회가 움직여야 하지 않을까? 우선 예를 들면, 1889~1890년 작품인 가슴 아픈 초상화의 경우, 그 높은 완성도 때문이라도 화가의 고국에서 소장하는 것이 매우 적절하다.[39]

그러나 아직 시기가 무르익지 않아 이 호소문은 아무런 결과를 가져오지 못했다. 이 주장은 별다른 주목을 받지 못했고 관련 모든 주요 인물은 각자 선택한 방향으로 나아가고 있었다.

요는 C.M.반고흐갤러리의 H. L. 클레인에게서 짧은 편지를 받았다. 요가 미리 알리지 않은 채 작품 18점의 가격을 평균 500길더 넘게 올린 것을 두고, 반 고흐의 「레스토랑」 가격만이라도 재고해줄 것을 요청하는 내용이었다. 제시된 가격보다 정확하게 500길더 낮은 값으로 구입하겠다는 사람이 있어서였다. 같은 날 클레인은 회화 95점과 드로잉 몇 점이 담긴 상자 6개를 기차로 카시러에게 보낸다.[40] 요는 그녀의 목록에서 어떤 것이 빌레민과 반 고흐 부인 컬렉션이고 어떤 것이 비매용인지, 남은 작품 가격이 얼마인지 등을 기록했다.[41] 6개월 후 카시러는 그 그림들을 더 오래 가지고 있을 수 있는지 문의했고, 요는 그의 편지에 "2월 18일 답장—회화 50점 반환—다른 50점은 5월 1일까지"라고 메모

했다.[42] 그녀는 어느 작품을 남기고 어느 작품을 반환해야 하는지 정확히 기록하는 등 전체를 개괄하기 위해 책상에 앉아 쉬지 않고 일했다.

이전 세대 사람들은 필연적으로 떠나야 하는 여행길에 오르고 있었다. 요의 부모와 반 고흐 부인에 이어 폴 가셰 박사가 1909년 1월 9일 세상을 떠났다. 요는 1월 14일자 『엔에르세』에 부고를 올려 빈센트 반 고흐의 충직한 친구이자 애호가였던 박사의 죽음을 알리고 유족에게 조문 편지를 보냈다. "오, 반 고흐 가족에게 늘 좋은 친구셨습니다." 그리고 폴과 마르그리트에게 진심어린 찬사를 표했다. "두 분은 아버지를 위해 최선을 다했습니다. 그렇게 기꺼운 마음으로 도리를 다하는 자녀는 흔치 않습니다!"[43] 헌신적으로 도리를 다하고 거기에서 느끼는 기꺼운 마음은 매우 진지하고 중요한 덕목이었다. 폴 가셰 주니어는 요의 편지에 깊은 감동을 받았고, 편지를 잘 보관하겠다고 답장했다.[44] 그는 약속을 지켰고, 거의 반세기 후 이 편지는 그의 책 『인상주의의 두 친구—가셰 박사와 뮈레Deux amis des impressionnistes: le docteur Gachet et Murer』(1956)에 실렸다.[45]

새 로 운 위 기 에 대 한 두 려 움

요가 신문에 실을 간략한 가셰 박사 부고를 완성한 후 사흘이 지나 요한이 라런에서 편지를 보내왔다. 그들의 관계는 결코 순탄하지 않았고 두 사람은 또다시 심각하게 결혼생활에 대해 이야기를 나누어야 했다. 물론 서로 사랑했지만 그것만으로 충분하지 않은 것이 분명했다.

> 내가 여러 가지로 부족해서, 내 건강이나 모난 성격 같은 문제로 우리가 행복하지 못하다는 사실을 난 이미 인정했었소. 모르는 바도 아니고, 부끄러워하며 진심으로 인정하지 않은 것도 아니오. 그러나 비난받을 만한 심각한 일들, 내 잘못으로 돌릴 수 있는 일들에 대해 내가 죄인이라고 믿지는 않소. (……) 나는 나아질 거라는 희망을 늘 품고 있지만, 그래서 더더욱 새로운 위기에 대한 두려움

을 느끼며 살고 싶지 않은 거요. 우리가 또다시 같은 문제를 겪어서는 안 된다고 생각하기에 이렇게 솔직하게 말하는 겁니다.

그는 짜증스러운 작은 문제에 스트레스를 받지 않겠다고 약속했다. 두 사람 사이에 일체감이 없는 것은 명백했다. 요한은 또한 자기 작품이 거의 팔리지 않는 점을 걱정하며 높은 세금에 대해서도 불평했다.[46]

요는 곧장 답장을 보냈고 요한도 그렇게 했다. 두 사람은 편지 쓰기에 능숙했으나 관계는 여전히 좋지 못했고 재정 문제도 남아 있었다. "물론 당신 말이 옳소. 내 수입으로는 우리 생활방식을 지금처럼 유지할 수 없겠지." 그는 요에게 이렇게 말했다.[47] 그는 더 많은 돈을 벌고 싶었다. 1908년 그의 수입은 이전보다 현저히 줄었다. 그전에는 매년 3,500길더 정도를 벌었고, 당시로서는 괜찮은 벌이였다. 반 고흐 작품 판매 수익은 요의 은행 잔고로 쌓이고 있었고 그에게로 돌아가지는 않았다. 후일 그 수익은 빈센트에게 갔다. 요는 1911년 빈센트가 성년이 되면 그의 몫인 반 고흐 작품이 제자리를 찾아갈 것임을 늘 염두에 두었다. 빈센트의 몫은 전체의 절반이었다. 요한은 이 상황을 긍정적으로 받아들이려 애쓰며 화제를 바꿨다. "우리는 이 모든 생각을 멈추어야 할 거요. 용기를 내어 다시 한번 우리를 위해 노력합시다."[48] 그리고 나서 그는 1909년 1월 요의 국립미술관 방문이 성공적이었음을 언급했다. 그해 후반 예정된 인상주의 화가 전시회에 반 고흐 작품을 대여하기 위한 사전 준비였다. "그 인간은 바보요, 알프레드 시슬레를 들어본 적도 없다니. 게다가 오만하고."[49] 그는 국립미술관 판화실 부관장 헨드릭 테딩 판 베르크하우트의 미술사 지식을 빈정거렸다. 요는 그녀의 현대 프랑스 미술 지식으로 그의 콧대를 확실하게 눌러주었다.

며칠 후 요한은 요에게 라런으로 오라고 요구하지만 요는 못마땅하게 여기며 뒤로 미룬다. 답장에서 요한은 발 온수 온열기를 보내달라고 부탁한다. "차를 사면 휴대용 온열기부터 구입하자고 늘 얘기했던 것 기억하오?"[50] 그들이 발 온열기가 있었던 것은 분명하지만 차를 사지는 않았다. 한 달 후 그가 집으로

돌아왔을 때 요는 요한이 거의 외출을 하지 않아 전할 소식이 별로 없다고 가세 주니어에게 말했다. 그 편지에서 베르나르의 부정확함도 지적했는데, 그녀는 베르나르가 제대로 알지도 못하면서 탕기가 빈센트 반 고흐에게 캔버스와 물감을 주었다고 공개적으로 말한 것을 불쾌해했다. 테오가 돈을 지불했기에 사실이 아니었던 것이다. "이런 식으로 역사가 쓰이는군요!" 요는 분개했다.[51] 때로 요도 퉁명스럽고 독단적으로 굴 수 있었다. 그녀는 잘못 알려진 사실은 정정되어야 한다고 생각했고, 이 경우 그녀의 울분은 도움이 되었다. 요한은 그해 여름 라런에서 보낸 다른 편지에서 요를 "고약한 여자"라고 부르는데, 암스테르담에서 이야기를 나눈 바로 그날 자신에게 편지를 쓰지 않았다며 요가 화를 냈기 때문이다. 실제로 요한은 다음날 충실하게 편지를 썼으나 편지가 늦게 도착한 것이었다. "우리 다시 키스하고 화해하지 않겠소?" 그는 요을 달래려 애쓰면서 "그런 악행에 원한을 품지 맙시다"[52]라고 했다. 그렇게 두 사람 사이에 서로를 비난할 일들은 계속 생겼다.

한편, 요는 또다시 진작 확인 요청을 받는데, 이번에는 요하네스 더보이스가 고객을 대신해 보낸 것이었다. 문제가 된 그림은 「밤하늘 아래 집」(F 766/JH 2031)이었고 요는 진작 증명서를 독일어로 써서 프리츠 마이어피르츠에게 보내면서 "테오 반 고흐 미망인"이라는 서명을 쓴 복제화도 함께 보냈다.[53] 더보이스 역시 요가 그림값을 정할 때 가끔 지나치게 열정적인 것을 알았기에, 「레스토랑 내부」(F 342/JH 1256) 가격을 1,300길더에서 1년 만에 3,000길더로 올린 것을 두고 그녀가 내심 지나치게 빠르거나 과하다고 생각하지는 않을지 궁금해했다. 요는 대개 원래 제시했던 가격을 고집하거나 그냥 올려버리고는 했다. 더보이스는 이 작품을 1909년 여름, 헤이그 지점에서 전시했었다. 3년 후 아르츠&더보이스갤러리에서 일하던 그는 이 작품을 크뢸러뮐러에게 판매했고 요는 5,000길더를 받았다.[54]

독 일 에 서 반 고 흐 편 지 출 간

1906년 잡지에 실렸던 반 고흐 편지 선집의 독일 출간이 상당히 성공적이어서 파울 카시러와 조카 브루노는 좀더 많은 편지를 모아 출간할 계획을 세운다. 브루노는 빈센트가 동생에게 보낸 편지를 모두 출간하면 큰 반응이 있을 거라 생각한다. "알다시피 편지 출간은 독일에서 반 고흐 작품이 확산되는 데 많은 영향을 주었기에 더 많은 편지 출간이 큰 도움이 되리라 확신할 수 있습니다."[55] 출간이 의심의 여지 없이 눈덩이 효과를 불러올 거라는 그의 논리는 그럴듯하게 들렸지만 처음에 요는 그 제안을 거절한다. 서간 선집을 출간할 때 동의했던 조항들을 브루노가 제대로 지키지 않았기 때문이다. 그녀는 또한 소유권을 행사하며 합당한 수수료를 요구했다. 그녀는 이런 문제에 관한 한 뜻을 굽히지 않았고, 브루노는 이전 행동을 겸손하게 사죄했다. 그는 이 문제를 카시러와 상의했고 카시러는 구체적이고 세세한 제안서를 만들어 빈센트가 테오에게 보낸 프랑스어 편지(전체 편지 중 대략 3분의 1)를 있는 그대로 제공해줄 것을 요청하는데, 네덜란드어 편지에 관해서는 다른 조항을 추가했다. "독일어로 번역되어 있어야 합니다."[56] 출간인으로서 파울 카시러는 번역료 지불을 약속하고 견적을 요청했다. 요가 답변을 보내지만 그가 보기에는 지나치게 개략적이어서 제작비와 전집 가격, 권당 발생하는 요의 저작권료도 산정할 수 없었다. 그는 다소 언짢음을 표현하며 편지를 보냈다.

> 왜 이상하게 계속 불신하는 처사를 보이시는지 모르겠습니다. 저와의 거래가 나빴던 적이 있습니까? 아니면 제 갤러리 전시회와 제가 반 고흐 명성을 위해 한 모든 일이 마음에 들지 않았던 겁니까? 편지 출간 당시에는 금전적인 측면은 그다지 기대하지 않는다고 말하지 않았습니까?[57]

요는 편지에서 특히 "불신"이라는 비난에 반발했다. 하지만 카시러가 세번째로 편지를 보내, 대중적인 판본이 나오리라 믿지만 더 고급스럽고 비싼 판본

에 반대하지 않는다는 의견을 전달하면서 요의 불만은 사라진다. 그는 다시 한 번 요에게 그녀 생각을 분명히 알려달라고 요청한다.[58]

요와 요한은 이 제안에 대해 상당히 오래 논의한 후 답변을 보냈고 1910년 7월 8일, 브루노에게서 긴 편지가 도착한다. 다른 무엇보다 판매가의 20퍼센트를 저작권료로 약속한다는 내용이 담긴 편지였다. 한 판본에 1000권, 판매가 8마르크면 요에게 돌아가는 돈은 총 1,600마르크였다. 그는 이로써 이전 실수를 만회할 수 있기 바란다고 전했다. 그달 말 마침내 합의가 이루어지고 서간집 독일 출간 계약이 마무리되었다.[59] 이렇게 해서 드디어 1914년 중반, 두 권짜리 『동생에게 보내는 편지Briefe an seinen Bruder』가 단독으로 출간되었다. 브루노는 화가들의 편지 선집에도 빈센트의 편지 일부를 넣겠다며 요의 허가를 구했다. 그리하여 1914년, 『19세기 예술가들이 보낸 편지들Künstlerbriefe aus dem 19. Jahrhundert』이 출간되었고 책 말미에 반 고흐 편지 몇 통과 발췌문이 실렸다.[60]

1909년 여름, 요는 독일 튀링겐숲에 휴가를 보내러 가서 일도 하고 즐거움도 누렸다. 하겐의 폴크방미술관에 가서 몇 년 전 카를 오스트하우스에게 판매했던 회화들을 봤다. 그곳에서 반 고흐의 「아르망 룰랭」(F 492/JH 1642)을 발견하는데, 요도 처음 보는 작품이었다. 오스트하우스가 1903년 파리에서 앙브루아즈 볼라르에게 구입한 것이었다. 요는 하겐에 머무는 동안 분명 오스트하우스와도 이야기를 나누었을 것이다.[61]

프랑스의 작품 판매 추이 소식을 전하던 가셰가 「붉은 포도밭」(F 495/JH 1626)이 3만 프랑(실제 가격은 3만 3,000루블)에 러시아 수집가 이반 모로조프에게 팔렸다고 알려왔다. 가셰는 그런 미술상들에 대해 해줄 좋은 말이 없었다. 그들의 관심사는 오로지 돈이었고 요 역시 그 가격이 터무니없다고 생각했다.[62] 그녀는 드뤼에갤러리가 실제로 제시한 금액이 얼마인지 알아봐줄 것을 가셰에게 부탁한다. "가능하다면 제가 되사고 싶어요. 저는 그 그림이 정말 좋거든요!"[63] 그녀가 본인을 위해 반 고흐 작품 구입을 고려한 것은 1901년 4월, 「반 고흐의 어머니(사진을 보고 그림)」(F 477/JH 1600)를 사려던 시도에 이어 이번이 두번째였

다. 요는 빈센트 반 고흐가 「붉은 포도밭」을 얼마나 좋아했는지 잘 알았다. 요 부부는 결혼 직후 그 그림을 집에도 걸어두었었다. 그러다가 1890년 아나 보 흐가 브뤼셀 레뱅 전시회에서 그 그림을 구입했다. 그러나 요는 결국 그 작품을 되사지 못한다. 그림은 모로조프와 함께 모스크바에 남았고, 모로조프는 그 기 회를 통해 드뤼에갤러리에서 더 많은 반 고흐 작품을 사들인다.

요는 가셰에게 드뤼에 카탈로그를 보내주어 고맙다고 전하면서 자신이 알 지 못한 많은 초상화에 놀라움을 표했다.

> 어쩌면, 너무 많네요. 우리 소장품에서 초상화는 한 점도 팔지 않았는데 말이 죠. 이 초상화들이 다 어디서 오는 거죠? 빈센트가 베르나르와 고갱에게 매우 너그러웠고, 다른 화가들도 빈센트에게서 초상화를 받았겠지요. 그 사정을 누 가 다 알겠어요![64]

다시 한번 그녀는 복제화에 찬사를 보내는데, 미술작품을 살 여유가 없는 이들에게 최소한으로라도 감동을 줄 수 있기 때문이었다. 복제화가 없다면 반 고흐의 작품이 그렇게 널리 알려지지 못했을 거라고 그녀는 확신했다.

1909년 12월 2일 국립미술관 인상주의 전시회 공식 개관은 네덜란드에서 반 고흐를 알리고 인정받는 일에 주요한 발걸음이 되었다. 전시에는 폴 세잔, 알 프레드 시슬레, 귀스타브 카유보트, 에두아르 뷔야르 등의 작품이 걸렸다. 요는 반 고흐의 「화가로서의 자화상」(F 522/JH 1356)과 「밀밭」(F 411/JH 1476) 「추수하 는 사람」(F 618/JH 1773) 등을 무기한 임대했다. "우리 미술관에서 이 작품들을 보는 일은 처음입니다!" 요는 기쁨의 표시로 느낌표를 찍으며 가셰에게 소식을 알렸다.[65] 미술관이 새롭게 확장되면서 그림들은 호헨데이크 컬렉션과 함께 1층 작은 갤러리에 걸릴 수 있었다. 그 공간이 모두의 마음에 들었던 것은 아니었다. 익명의 기록자는 『알헤메인 한델스블라트』 12월 12일자 기사에 이렇게 썼다. "소박한 갤러리, 멋진 조명, 그곳에 걸린 시슬레, 세잔, 빈센트 반 고흐 같은 강렬

한 화가의 작품들은 마치 음울한 감방에 갇힌 듯했다."[66] 그는 작품 배치도 훨씬 세련될 수 있었다며 아쉬워했다. 빌럼 스테인호프는 이 미술계의 "괴짜들"에 대한 기사를 여러 편 기고했다. 전시 작품 중에는 반 고흐 회화 7점과 드로잉 3점, 세잔 회화 11점이 있었다.

이 성공적인 전시가 결정적인 기회가 되어 많은 주목과 호평을 받으면서 요도 엄청난 경제적 이익을 얻었다. 베르넹횐갤러리를 대표해 펠릭스 페네옹은 반 고흐 회화 6점을 4만 2,000프랑에 구입했다. 그리고 서간집의 프랑스 출간을 위해 누구와 접촉하면 좋을지 묻는 요에게 이렇게 답했다. "베르넹횐에서 기꺼이 출간하겠습니다. 외젠 카리에르의 중요한 작품을 출간한 경험이 있습니다."[67] 요는 그의 제안을 고민해보지만 놀랍게도 동의하지는 않았다. 왜 이 기회를 흘려보냈는지는 명확하지 않다. 또다른 요소들이 작용해 계획을 일단 묻어두기로 했던 것 같다. 이러한 요의 태도는 훗날 영어판 출간 때 상당히 달라진다. 1년이 흐른 후에야 요와 페네옹은 다시 연락한다.

반 고흐 작품 독일 투어

1909년 10월부터 1910년 4월까지 반 고흐 회화 49점과 드로잉 6점이 독일 순회 전시회에 걸렸다. 뮌헨에서 시작해(1909년 12월까지. 당시 탄하우저를 떠나 자신의 갤러리를 연 프란츠 브라클이 주관) 프랑크푸르트(1910년 1월, 프랑크푸르트예술협회 디렉터 카를 마르쿠스의 고향)와 쾰른(역시 1월, 쾰른예술협회) 등으로 이어졌다. 그러고 나서 다시 프랑크푸르트(2월, 마리헬트현대미술관), 드레스덴(2월, 3월, 에른스트아르놀트갤러리), 마지막으로 켐니츠(4월, 구스타프게르스텐베르거미술관)에서 열렸다. 관련된 모든 기관과 인물은 요와 철저히 서신을 계속 주고받았다. 요가 계속해서 그렇게 높은 가격을 요구하면 전시회 성공 가능성이 희박할 거라는 의견이 지배적이었다.[68] 작품 운송에 대해서도 상당히 자주 의논되었는데, 기차로 장시간 운송하면 작품 손상은 불가피했고, 온도 조절이나 충격 방지 장치도 없었다.

반복해서 포장하고 포장을 풀고, 여러 다른 장소에서 몇 달에 걸쳐 전시를 하는 일이 그림 상태 유지에 좋을 리 없었다. 작품이 상자에 포장되는 방식은 정말이지 조악했다. 에른스트 아르놀트는 요에게 그렇게 상태가 나쁜 작품은 본 적이 없다고 말했다. 어떤 작품은 액자만 훼손됐지만 몇몇 작품은 더 심각한 손상을 입었다며 그 목록을 보냈다. 요는 충격을 받고 멀리서나마 조치를 취하려 노력했다. 그녀는 아르놀트에게 전보를 보내 단호하게 전했다. "어떤 복원도 금합니다. 일단 액자 훼손 비용부터 청구하세요."[69] 그녀는 또한 프랑크푸르트협회에 편지를 보내 "얼마나 실망했는지 이루 표현할 수 없습니다. 제가 신뢰하며 맡긴 귀중한 작품들이 세심하게 다루어질 것이라 믿었습니다"라고 유감을 표했다.[70] 프란츠 브라클 역시 이 논쟁에 관여해 한 상자에 6점에서 심지어 많게는 12점씩 빽빽하게 포장된 상자들을 보고 고개를 절레절레 흔들었다고, 마르쿠스에게 쓴 편지에서 털어놨다. 그런 말도 안 되는 행태는 이제 끝내야 한다고도 말했다. 그는 작품들이 "아래위로 겹쳐지다시피 놓여" 포장된 것부터 잘못이라고 말했다. 또한 몹시 화가 난 요를 가리켜 "매우 위엄 있는 부인"이라 표현하며, 자신이 그녀의 화를 조금이나마 누그러뜨릴 수 있기를 바란다고 덧붙였다. 요는 마르쿠스를 통해 이 편지의 복사본을 받는다.[71]

결국 마르쿠스는 그림이 자기에게 오기 전에 손상되었다는 결론에 도달한다. 여러 차례 편지가 오간 후 3월 10일, 그는 손상된 작품 3점을 암스테르담으로 보냈다.[72] 아르놀트는 전시회를 한 달 연장할 수 있는지 문의하지만 요는 "불가하다"고 답한다. 아르놀트는 25마르크를 들여 새 상자와 새 액자를 준비해 작품을 켐니츠로 보낸다. 이에 든 비용은 사실 그다지 크지 않았고, 상자를 더 일찍 새것으로 바꾸지 않은 것은 기실 요의 잘못이었다.[73] 게르스텐베르거 역시 켐니츠에 도착한 그림에서 이미 물감이 떨어져나가고 있는 것을 목격한다.[74]

요하네스 더보이스도 이 기획에 전적으로 참여했다. 그는 쾰른에서 작품이 올바른 프랑크푸르트 목적지로 운송되는지 확인했다. 그는 또 「생폴 병원 정원의 석조 벤치」의 가격이 처음 제시되었던 1,200길더에서 1년 만에 2,000길

더로 올라버린 것과 관련해 이 그림에 관심을 보이던 고객의 분노도 해결해야 했다. 자신이 일부러 가격을 올렸다고 비난받을까 걱정한 더보이스는 요에게 1,800길더에 동의할 수 있는지 물으면서 "그 경우 합의가 이루어지면 저희 쪽 수익을 줄이겠습니다"라고 전했다. 어떤 경우에는 거래가 그런 식으로 성사되기도 했다. 그리고 이 무렵 요가 아들 빈센트와 판매에 관해 상의한 첫 기록이 등장한다. "또한 그 큰 '몽마르트르' 그림이 판매 가능한지, 가격은 얼마인지 알고 싶습니다. 지난번 제가 부인을 방문했을 때 아드님에게 물어보겠다고 약속하셨지요." 1월 23일 요는 그 편지 하단에 가격을 써놓는다. 「요양원 정원의 석조 벤치」(F 732/JH 1842)는 1,900길더, 「몽마르트르 채소밭」(F 350/JH 1245)은 1만 6,000길더였는데 대단히 높은 가격이었다. 당시 스무 살이던 빈센트와의 논의 끝에 이런 가격이 나왔을 수도 있다.[75] 1911년 1월 31일, 빈센트는 스무번째 생일을 맞이하면서 성년이 되었고, 이로써 어머니의 후견도 끝났다.

그때부터 공식적으로는 빈센트가 반 고흐 컬렉션 절반을 관리하기 시작했고, 요는 여전히 테오가 남긴 그림 유산의 다른 절반을 소유했다.[76] 더보이스는 로테르담미술협회 총무에게 연락한 후 요에게 "최근 들어 여기저기 작품을 보내는 일을 중단하실 생각인 건 압니다만 그래도 부인은 반대하지 않고 우리를 도우실 거라 생각합니다"라며 대여를 요청했다.[77] 요는 실제로 잠시 작품 대여를 중단했지만 그럼에도 로테르담의 요청에는 응한다. 더보이스는 여전히 실력이 좋았고, 곧 「밀밭을 배경으로 한 소녀」(F 774/JH 2053)를 4,000길더에 헤이그에 거주하는 구스타프 헨리 뮐러(헬레네 크룈러뮐러의 형제)와 그의 아내 빌헬미나 마리아 아너 뮐러아베컨에게 판매하는 데 성공한다.[78]

연말에 훌륭한 드로잉 여러 점이 베를린 분리파로 발송되는데, 작품 손상에 대한 불안한 소식이 전해지기 전이었다. 요는 막스 리베르만이 요청한 대로 정확히 30점이 담긴 그림 상자를 보냈다.[79]

세월이 흐르면서 요는 반 고흐 예술의 현대성이 타의 추종을 불허한다는 사실을 점점 깨달았다. 그녀는 예술가, 미술상과의 수많은 토론과 서신, 전시회

반응, 그리고 갈수록 늘어나는 반 고흐 관련 출판물을 통해 많은 것을 배웠다.

사실 이 모든 것은 테오와의 대화에서 시작되었다. 그 결과 요는 자기 작품 일부에 대한 반 고흐의 의견도 알게 되었다. 그후 그녀는 처음에 파리에서, 나중에는 네덜란드에서, 반 고흐 예술에 대한 베르나르의 견해와 그녀의 지인 서클에 속한 다른 여러 예술가의 의견을 흡수했다. 그들 중에는 리하르트 롤란트 홀스트, 얀 토롭, 얀 펫 등이 있었다. 미술상 가스통 베르넹, 파울 카시러, 요하네스 더보이스, 미술관 디렉터, 큐레이터, 저명한 수집가 등의 의견도 그녀가 빈센트의 작품을 보는 관점에 많은 영향을 주었다. 반 고흐 미술의 수준에 관해 대단히 많은 토론이 있었고, 그런 대화를 통해 요는 어떤 회화와 드로잉이 특별한 관심을 끄는지 추론할 수 있었다. 전시회 방문객과 구매자 의견을 들으면서도 반 고흐 작품이 어떻게 평가되는지 이해할 수 있었다. 미술 전문가 빌럼 스테인호프, 그라다 마리위스, 요한 로더, 헹크 브레머르, 율리우스 마이어그레페, 그리고 남편 요한 등을 통해 그녀는 반 고흐를 현대미술의 선구자로 바라볼 수 있었다. 또한 반 고흐가 세상을 떠나기 전 마지막 두 해 동안 특히 매우 높은 경지에 이르렀다는 점도 확신했다.

요가 특히 선호하는 작품들이 있었다. 풍경화, 그리고 빈센트 반 고흐가 자신의 삶에서 많은 영감을 받은 작품들이었다. 「수확」(F 412/JH 1440), 꽃이 만발한 과수원 3부작인 「분홍 과수원」(F 555/JH 1380) 「분홍 복숭아나무」(F 404/JH 1391) 「하얀 과수원」(F 403/JH 1378) 그리고 드로잉 「몽마주르에서 바라본 라크로」(F 1420/JH 1501), 회화 「침실」(F 482/JH 1608) 등이다.

엇란트하위스, 라런

여름 동안 시골의 평화로움과 시원함은 분주하고 무더운 도시의 삶과 극명한 대조를 이뤘다. 시골 생활의 축복을 경험으로 알았던 요와 요한은 1910년 라런의 농촌 지역에 여름 별장을 짓기로 결정한다. 그리고 별장 이름을 엇란트하

여름 별장에서 요 코헌 호스할크 봉어르와 요한 코헌 호스할크, 엇란트하위스, 로젠란티어, 라런,
1910년 6월경.

위스라고 지었다. 건축가는 헤르만 암브로시위스 얀 반더르스로, 코닝이네베흐
건물을 설계했던 건축가의 아들이었다. 나중에 반더르스는 빈센트의 지시로 엇
란트하위스를 확장하여 커다란 빌라로 탈바꿈시킨다. 빈센트는 1926~1927년
가족과 함께 그곳에 살기로 결정했고, 그 무렵 가스관과 상수도가 설치되었다.
그전에는 기름 램프를 조명으로 사용했고, 정원사가 손으로 (300번) 펌프질을
해서 저수지로부터 물을 끌어올려 위층 탱크에 저장한 후 아래층에서 쓰고는
했다. 빈센트는 1978년 세상을 떠날 때까지 평생 이 집에서 살았다.[80]

요의 친구인 안트 더빗 하머르와 헨리터 판 데르 메이가 그녀에게 로젠란
티어 12번지(현재는 20번지) 공사 진척 상황을 알려주었다. 그들은 10번지에 살
았고 이웃이 될 날을 고대하고 있었다. 더빗 하머르는 넉넉한 인심을 보여주었

확장 후의 엇란트하위스(왼쪽 건물), 로젠란티어, 라런, 1927년 이후.

다. "만일 네가 여기 와서 살면 밤이든 낮이든 언제나 마음 놓고 우리에게 도움을 청해도 좋아. 예를 들면 예상치 못한 손님이 온다거나 해도 우리 식료품 저장실 문은 활짝 열려 있을 거야."[81] 3월에 판 데르 메이가 요에게 건축이 잘 진행되고 있다는 소식을 전했다. "너희 집 벽들이 빨리 올라가고 있어. 스튜디오 창문과 다른 창문들도 벌써 완성됐어."[82] 4년 전인 1906년 그녀는 요에게 편지를 써서 라런의 시골 마을은 "예민한 사람들"에게 안정감을 준다고 말했었다.[83] 물론 요 부부의 정신 상태를 알았기에 그렇게 쓴 것이었다. 혼자 있는 시간이 필수라 생각한 요한은 아래층에 그가 혼자 쓸 침실과 스튜디오를 마련했다. 덕분에 1910년 여름부터 요한은 라런과 암스테르담 두 스튜디오를 골라서 쓸 수 있었다. 그전까지는 아마도 빌라에이켄호프 정원에 있는 뷔쳄 스튜디오를 임대했을 것이다.

라런은 암스테르담에서 가기 수월했다. 마위데르포르트역에서 기차로 힐

베르쉼으로 간 후, 그곳에서 증기 트램을 타면 라런으로 갈 수 있었다. 베이스페르스포르역에서는 호이스허 증기 트램을 이용해 직행으로도 갈 수 있었다. 출발 시각과 중간 정차역 수에 따라 걸리는 시간은 달라졌지만 한 시간이 넘는 경우는 없었다. 요가 크라예렌터카회사를 언제부터 이용했는지, 얼마나 자주 이용했는지는 확실하지 않으나 앞서 언급한 발 온열기 이야기를 보면 늘 대중교통으로 이동하지는 않았던 것 같다.[84]

집 건축 현장에서는 남성 다섯 명이 일했다. 그들은 매일 아침 6시에 작업을 시작했다. 지붕은 매우 빠르게 올라갔고, 그 시기에는 비가 한 방울도 오지 않았다.[85] 1910년 5월 10일 즈음에는 이미 완공이 가까웠다. 뒤편 벽에는 해시계가 설치되었다. 대지는 1450제곱미터였고 막힌 것 없이 탁 트인 들판이 보였다. 요가 라런에서 첫 생일을 보냈을 때 날씨가 아름다웠다고 빈센트는 회상했다. "그때 정원에는, 집 뒤편을 빼고는, 루핀이 가득 피어 있었다. 늘 정말로 축하받는 느낌이었다." 그는 일기에 이렇게 기록했다.[86] 요도 생일마다 식탁에 꽃을 올렸다. 그녀는 직접 살림을 할 생각이 없었기에 적당한 하녀를 구하기 위해 『더호이언 에임란더르』에 구인 광고를 냈다.[87]

라런에는 생각이 비슷한 사람이 많이 살았다. 화가 발리 무스가 요 가족을 새로운 친구로 환영해주었다. 요한이 언제든 와서 자기 오르간을 연주해도 좋고, 세 사람이 모여 그날 소식을 함께 이야기할 수 있을 거라 말하기도 했다. 첫해 여름 요 부부는 무스가 탄 휠체어를 "밀면서" 그들을 "환영하는 듯한 입구"로 여러 번 들어갔다.[88] 발리의 옆집 이웃은 화가 마리 판 레흐테런 알테나였다. 그녀는 역시 화가인 리지 안싱, 넬리 보덴헤임을 알았고, 두 사람 모두 요의 좋은 친구가 되었다. 빈센트는 훗날 보덴헤임이 가장 겸손했으며 사회적 지각이 뛰어났다고 판단했다. "다른 사람들(우리 어머니가 정말로 좋아했던 리지 안싱을 포함해서)은 너무 점잔을 빼는데다 보수적인 부르주아 사고방식이어서 참아주기 어려웠다."[89]

카타리너 판 튀센브룩은 요의 담당의였다. 요가 숙고해서 선택한 판 튀센

브룩은 여성을 전문으로 보는 가정의였고, 요와 마찬가지로 『벨랑 엔 레흐트』에 기고하곤 했다. 1910년에서 1916년까지 여성 노동자 연대인 '전국여성노동협회' 부회장과 회장을 지냈다. 1910년 봄, 요가 귀에 심한 통증을 느꼈을 때 판 튀센 브룩은 일찍 잠자리에 들고 요거트를 많이 먹으라고 조언했다. 요가 편지에 이 이야기를 쓰자, 헨리티 판 데르 메이는 답장을 보내며 의사의 그 권고에 흥미를 보였다.[90]

요는 1910년 6월 11일에서 7월 10일까지 열린 로테르담미술협회 전시회에 반 고흐가 프랑스에서 그린 회화 16점을 비매용으로 제공했다. 요는 작품들이 완벽한 상태가 아니라는 것을 인식하고 있었다. "하얀 액자가 운송중 더러워지면 저를 대리해서 보수를 주선해주시겠어요?" 그녀는 총무에게 이렇게 부탁했다.[91] 그런데 또다시 손상된 부분이 발견됐다는 소식이 들려와, 요는 놀라며 걱정했다. 그녀가 받은 전보에 작품 도착을 확인하는 내용과 함께 "꽃이 핀 가지 캔버스에 구멍이 있다는 거 아셨나요?"라고 적혀 있었던 것이다.[92] 그럼에도 요는 계속 관대하게 작품 대여를 이어갔고 그 덕분에 반 고흐는 세상에 더 많이 알려지지만, 작품 훼손 또한 늘어갔다.

이는 엄청나게 큰 문제였으나 요는 이에 대해 시간을 거의 혹은 전혀 쓰지 않았다. 언니 민 생각으로 다른 데 신경쓸 여유가 없었다. 민은 한동안 심각하게 아팠고 마침내 1910년 7월 15일, 잔드보르트에서 휴식을 취하던 중 세상을 떠난다. 그 몇 달 전 거듭 '발작'을 일으켰고, 그 때문에 오랜 기간 자주 앓았다. 요는 커다란 슬픔에 잠겼다. 예전처럼 자주 만나고 연락하지는 못했지만 자매는 늘 서로에게 깊은 애정을 느꼈다. 케이 포스스트리커르에게 썼듯이 요는 큰 충격을 받았고 이 비탄어린 시기, 빈센트는 어머니를 위로했다. 요의 조문 편지에 케이는 이렇게 답했다. "빈센트는 우리 가족 모두에게 아주 귀중한 일원입니다. 그 아이가 벌써 이렇게 성숙하게 자라 어머니를 진심으로 위로하다니 참으로 아름답습니다."[93]

리스 뒤 크베스너 반 고흐와의 다툼

언니 민을 잃고 애도하는 동안, 시누이 리스 때문에 요가 분노하는 일이 일어났다. 잘 지내던 두 사람의 관계는 이 일로 완전히 끝나버린다. 1910년 리스 뒤 크베스너 반 고흐는 『빈센트 반 고흐—화가에 대한 개인적 추억Vincent van Gogh. Persoonlijke herinneringen aangaande een kunstenaar』을 출간하고, 진심으로 요의 노력을 높이 샀다.

이 여인은 미술에 대한 지식과 상업 감각을 발휘했고, 더 중요하게는 내적 경건함에 힘입어 솜씨 좋게 일을 처리해나갔으며 마침내 거의 불가능한 것을 이 미술작품들로 성취해냈다. 그리고 처음에는 '미술이 아니라고' 거부당했던 그 관습의 돌벽을 부수었다.

그러나 요는 책을 읽으면서 점차 화가 나기 시작했다. 리스의 책에서 모든 잘못된 사실관계에 밑줄을 긋고, 여백에 "완전히 날조된" "터무니없이 과장된" "지극히 허위적인 단정" "헛소리" 등 언짢은 마음을 드러낸 메모를 적었다. 소위 가족의 후손이라 주장하는 사람에 대한 리스의 주석 역시 "위선"이라고 지적했다.[94] 악의가 있든 없든 요는 몇몇 비평가에게 이 책이 오류로 가득하다고 말했는데 빌럼 스테인호프는 『더암스테르다머르』에,[95] 얀 흐레스호프는 『온저 퀸스트에』,[96] 요한 더메이스터르는 『더히츠』에 각각 서평을 실었다. 흐레스호프는 책이 "무례한 허영"에 물들었으며 "최근 들어 가장 불쾌하고 천박한 출간물"이라 비난했고 더메이스터르는 몇 페이지에 걸친 '오류 목록'을 발표했다.[97] 간접적이긴 하지만 요는 리스의 출간물에서 느낀 불쾌함을 이렇게 되갚아준 것이다.

리스가 이를 그냥 지나쳤을 리 만무했다. 복수하듯 리스는 다음 책 『빈센트 반 고흐—오빠에 대한 추억Vincent van Gogh. Herinneringen aan haar broeder』(1923)에서 요에게 보냈던 이전 찬사를 모두 삭제했다. 그녀는 또한 많은 부분을 수정했는데, 얀 휠스커르는 각자 자신이 빈센트와 테오 관계를 누구보다 잘 안다고

생각했던 두 여인 사이에 생긴 긴장을 불화로 묘사했다. 요는 『동생에게 보내는 편지』(1914) 서문에서 노골적으로 시누이에게 도전하는데, 그 서문도 오류가 전혀 없이 완벽한 건 아니었다. 예를 들어 리스는 빈센트를 단순히 놀리기 좋아하는 어린애로 묘사한 반면, 요는 테오에게 들은 이야기를 근거로 사실 빈센트가 "그렇게 훌륭한 게임들을 만들 수 있는" 아이였다고 기록했다.[98] 덧붙이자면 휠스커르가 훗날 『빈센트와 테오 반 고흐—두 사람의 전기Vincent and Theo van Gogh: A Dual Biography』에서 주장한 것과는 달리 요는 서간집에서 리스에 관한 언급을 일부러 삭제하지는 않았다. 요는 분명 리스 이야기를 했다.[99] 요가 당시 생존해 있던 사람의 이름을 이니셜로 표기한 것은 무례가 아니었다. 요는 리스 외 다른 사람들 이름도 그렇게 처리했는데 민감한 사안이 노출되지 않도록, 사생활을 보호하고자 하는 배려였다. 어떤 경우든 요가 공개적으로 리스를 공격한 후로 두 사람의 우정은 끝이 났다. 한편 계획했던 편지 출간이 점점 다가오고 있었다.

반 고흐 편지
출간 계약

1910년 중반부터 요는 빈센트가 테오에게 보낸 편지를 독일어와 네덜란드어로 출간하기 위해 열심히 준비했다. 요와 파울 카시러는 독일어판에 대한 이전 의견 차이를 접어두었고, 카시러는 정확한 계산에 근거해서 권당 25마르크 미만이면 출간이 어려움을 요에게 알렸다. 요가 정가에 동의하자 카시러는 요의 요구 사항을 넣어 새로운 계약서를 작성해 보낸다. 이 최종 계약서에는 요의 작업 마감 시일도 명기되어 있다. 요의 목표는 『동생에게 보낸 편지』를 1914년 독일어판 두 권 세트로, 그 직후에 네덜란드어판 세 권 세트로 출간하는 것이었다. 그리고 두 출간 모두 정해진 시한에 이루어졌다. 두 판본 모두에 빈센트가 편지에 그리거나 동봉했던 모든 스케치 복제화가 수록되었다.[1]

1910년 7월 25일, 요는 자신의 권한으로, 그리고 미성년자인 아들을 법적으로 대리해 파울 카시러 출판사와의 계약서에 서명했다. 아들 빈센트가 이 모든 사항을 알고 있었음은 두말할 필요도 없다. 요는 명확하게 읽을 수 있는, 절대적으로 정확한 편지 사본 제공에 착수했고, 네덜란드어 편지 번역자인 화가 레오 클레인디폴트가 필요할 때면 원본에 접근할 수 있도록 동의했다. 미술사가이자 비평가인 카를 아인슈타인이 프랑스어 편지 번역을 맡았다. 요는 전기를 다루는 서문을 쓰기로 한다. 그리고 독일어판이 준비되기 전에 다른 언어 판본

을 출간하지 않는 데도 동의했는데, 카시러는 누구보다 먼저 책을 시장에 내놓고 싶어했다. 초판은 2080권을 인쇄했고, 그중 80권이 고급판이었다. 215권이 더 인쇄되지만 무료로 배포될 증정용이었다. 요는 고급판 6권과 일반판 32권을 증정받았다. 계약에 따라 요는 판매 권수를 전달받고 판매가의 20퍼센트를 받기로 하는데, 재판할 경우 25퍼센트를 받게 되어 있었다.[2]

베 렐 드 비 블 리 오 트 헤 이 크 (WB)

1910년 2월에서 7월 사이 요는 네덜란드어, 독일어, 프랑스어 번역본을 시장에 내놓기로 하고 번역 비용은 출판사에서 부담하는 계획을 세워 엘세비르출판사와 협상한다. 그녀는 경영 이사인 야코뷔스 헤오르허 로버르스를 위해 편지가 몇 통인지, 몇 줄인지, 심지어 몇 글자인지도 계산해 알려줬다. 그는 5월 12일자 답신에서 놀라움을 표하면서 "361만 9200자는 아무것도 아닌 게 아니지요!"라고 답했다. 요는 출판권을 모두 양도하는 경우 어떤 결과를 가져올지 따져봐야 했다. 로버르스가 긴 휴가를 떠나면서 최종 결정이 연기되었다. 요는 7월 초 그에게 편지를 보내 그사이 독일의 한 출판사와 일이 진행되었으며, 혹시 엘세비르가 네덜란드어 판본만 출간할 용의가 있는지 문의했다. 로버르스는 종이와 인쇄비 때문에 두 판본을 모두 판매해야만 수지타산이 맞는다고 답했고, 거기서 협상은 중단되었다. 그러고 나서 곧 요는 함께 일하고 싶다는 의사를 표명한 암스테르담 출판사 베렐드비블리오트헤이크와 논의를 시작한다.[3]

　사회 지향적으로 살아가는 요의 관점에서 WB, 즉 베렐드비블리오트헤이크(저렴하고 좋은 독서를 위한 협회, 세계 도서관이라는 뜻이다)출판사가 엘세비르보다 논리적으로도 옳은 선택이었다. 문학과 예술은 사회에서 평범한 시민의 발전에 매우 중요한 요소였고, WB는 이 새로운 독자 그룹에 책을 전파하기 위해 노력했다. 노동자계급에 미술을 홍보하는 협회인 '민중을위한예술'과 '모두를위한예술' 등도 목표가 비슷했다. 노동시간 단축, 노동자 생활수준 향상, 주택 환경과

교육 개선 등 보다 광범위하고 기본적인 발전과 궤를 같이해야 한다. 말할 필요도 없이 문학과 문화 방면에 지식과 인식을 갖추지 못한 계층에 이를 장려하는 것은 책 판매에도 도움이 되었다. 사업가이자 사회민주노동당 정치인인 플로르 비바우트가 이 암스테르담 출판사 WB의 주주였다. 그럼에도 1905년 이 출판사를 설립한 경영 이사 레오 시몬스는 몇 년 후 그 모든 좋은 의도에도 불구하고 "평범한 사람들"은 구매자로서는 거의 완전히 손도 닿지 않는 곳에 떨어져 있음을 깨닫는다. 책을 구입하는 사람은 주로 "좀더 교육을 받고 적당한 수입이 있는 사람들"이었다.[4] 가능한 한 책의 판매가를 낮추고 싶어했던 요는 이에 분명 실망했을 것이다.

요와 WB 사이에 서신이 자주 오가며 자세한 비용 계산, 판본, 서체 종류와 크기, 종이, 전기판 제작, 식자, 인쇄, 교정, 제본, 광고, 재고 관리, 명세서, 수수료 등을 의논했다. 대금은 지정된 회계사를 비롯해, 요의 은행 업무를 관장하는 오빠 헨리를 통해서 지불하기로 했다.[5] 1911년 1월 18일, 요는 『동생에게 보내는 편지』 출간 계약서에 서명했다. 세 권 세트였고 사철 제본은 7.50길더, 하드커버는 10길더로 정해졌다. 2100세트를 인쇄하는데 인쇄 수량은 독일어 판본과 거의 같았다. 요는 매년 판매 상황을 전달받았다. 계약서에 따르면 종이 한 장(한 장을 접으면 16쪽이 나온다)당 인쇄비인 43길더와 추가 수정 비용은 요가 지불했다.[6] 요는 재인쇄에 대비해 초판 조판을 보관하도록 했다. 놀랍게도 요는 광고도 모두 담당했다. 편집자 자격으로 사철 제본과 하드커버를 각 6권씩 증정받기로 했는데, 너무 인색한 처우였다. 이제 계약으로 묶인 요는 정말 신속히 일을 진행해야 했고, 실제로 일에 곧 착수하지만 그 과정은 상당히 힘들었다. 편지 필사만도 엄청났고 이를 잘못 판단한 나머지 3년 넘게 지나서야 두 판본은 서점에 나올 수 있었다. 1914년 여름이었다.

1910년 베르넹쥔갤러리의 펠릭스 페네옹은 요에게 화가이자 미술사가인 로저 프라이가 런던에서 후기인상주의 전시회를 기획중이라고 전했다. 상당히 규모가 큰 전시회로 마네, 반 고흐, 세잔, 쇠라, 고갱, 그 외 여러 화가의 작품 120점이 전시될 예정이었다. 페네옹은 프라이를 대리해서 반 고흐 작품 10여 점을 대여해줄 수 있는지 요에게 의사를 타진했다. 그래프턴갤러리에서 일하는 전시회 총무, 데즈먼드 매카시는 2주가 지나서도 이 촉박한 문제에 대해 아무런 답변을 듣지 못했다.[7] 그는 요가 어떤 작품을 보낼 계획인지 문의했고, 요는 그의 편지 뒷장에 12점을 메모했다. 가격은 매카시가 나중에 보낸 편지 뒷면에 기록했다. 당시에도 C.M.반고흐갤러리에서 일하던 요하네스 더보이스는 중개인으로서 10월, 작품들이 상자 세 개에 포장되어 플리싱언에서 출발했음을 요에게 알렸다. 그의 동료 H. L. 클레인은 요에게 전시회 디자인이며 작품이 어떻게 배치될지 설명했다. 한편 요는 다시 생각한 후 「화가로서의 자화상」(F 522/JH 1356)과 드로잉 4점도 보내기로 한다.[8] 자화상이 늘 대중의 상상력에 호소한다는 것을, 특히 반 고흐가 손에 팔레트를 들고 선 이 자화상이 그렇다는 것을 요는 잘 알았던 것이다.

요가 매카시에게 보낸 편지는 1910년 12월 7일자 한 통만 남아 있다. 이 편지에서 요는 그가 『더 스펙테이터The Spectator』에 보낸 편지에 대해 묻고, 반 고흐의 질병에 대해 이야기했다.[9] 매카시는 반 고흐와 고갱에 대한 강연을 계획중이었기에 요의 초대를 받아들여 암스테르담을 방문했다. 고갱의 「망고나무, 마르티니크」 앞에 앉아 그들은 두 화가에 대해 이야기를 나누었다.[10](컬러 그림 46, 47) 그는 훗날 영원히 기억될 경이로운 만남이었다고 추억했다. 그들은 그림 가격에 대해서도 논의했다. "반 고흐의 작품들은 아직 놀라울 정도로 저렴했다. 가격 얘기가 나오자 그녀는 감탄할 만한 몇 작품에 대해 120파운드 정도를 요구했다."[11]

11월 초가 되자 모든 준비가 끝났다. 전시회 〈마네와 후기인상주의 화가

들>은 1910년 11월 8일부터 1911년 1월 15일까지 그래프턴갤러리에서 열렸다. 카탈로그에는 '명예위원회' 위원으로 요의 이름이 올랐다. 1911년 출간된 찰스 루이스 힌드의 저서 『후기인상주의 화가들The Post-Impressionists』에서는 요를 확인하기가 어려운데, 「자화상」 소장자 이름이 "호세할크 베르허르 부인"으로 표기되었기 때문이다. 저자가 잘못 쓴 것인지, 식자공이 나름 최선을 다해 악필을 옮긴 것인지는 알 수 없다.[12] 영국에서 그렇게 많은, 거의 30점에 달하는 반 고흐 작품이 전시된 건 처음이었고 이 전시회는 언론에서 상당한 주목을 받았다. 관람객은 2만 5000명에 달했다.[13] 요는 오딜롱 르동의 작품을 사고자 했으나 이미 팔린 후였다. 그녀는 오빠 안드리스에게 르동 작품에 대한 관심을 이야기하고, 요한도 당시 그의 작품에 큰 애정을 보였다. 요한은 전시회 직전에 르동에 대한 글을 발표하기도 했다.[14]

12월 9일 요는 『더 네이션The Nation』에 실린 로저 프라이의 글 복사본을 매카시를 통해 받았다. 프라이는 이 글을 통해 반 고흐에게 덧입혀진 '정신적으로 불안한 화가'라는 고착된 이미지를 없애기 위해 애썼다. 그의 노력은 분명 바람직했다. 전시회에 대한 열정적인 호응도 많았지만 실망스럽고 부정적인 반응도 분명 있었기 때문이다. 1910년 11월 23일 『더 바이스탠더The Bystander』는 반 고흐 작품을 바라보며 선 사람들이 웃음을 터뜨리는 만화를 실었는데, 이와 관련해 매카시는 요에게 "이 어리석은 비평에 상처받지 않았으리라 믿습니다"라고 편지했다.[15]

전시회가 끝난 후 두 작품이 아일랜드 더블린의 유나이티드아츠클럽 전시회로 옮겨졌다. 문화협회인 이 클럽의 공동설립자 엘런 덩컨의 요청이었고 요는 즉시 동의했다. 1월 25일에서 2월 14일까지 반 고흐 작품 8점이 모던갤러리에서 카미유 코로, 귀스타브 쿠르베, 제임스 맥닐 휘슬러, 클로드 모네의 그림과 함께 전시되었다. 더블린 전시회 후 3월, 그 작품들은 리버풀에 있는 리버티빌딩 내 샌던스튜디오소사이어티에도 걸리는데[16] 영국에서는 판매가 그다지 활발하게 이루어지지는 않았다. 1896년 당시 수집가 여덟 명이 반 고흐를 소장하

고 있었고, 제1차세계대전 이전까지 새로운 구매자는 극소수에 불과했다.[17] 그 중 한 사람이 런던의 코르넬리스 프랭크 스투프였는데, 카시러에게서 반 고흐를 구매했다. 1911년 초, 이 수집가가 요를 방문하고 싶어한다고 더보이스가 알려 왔다. 3월, 더보이스는 마음에 들면 구매하는 조건으로 드로잉 9점을 그에게 전 달했다. 스투프는 그중 3점을 구매했고 그 대금으로 요는 2,700길더를 받았다. C.M.반고흐갤러리는 그가 선택하지 않은 작품들을 회수해 "그 지역 외국인들에 게 보여주고자" 했다.[18]

한편 더보이스는 「소녀의 머리」(F 518/JH 2056)와 「꽃이 핀 밤나무」(F 752/ JH 1991) 판매에 성공한다. 그는 '치고받기' 원칙에 따라 일한다면서 요에게 "우리 가 성취한 결과에 만족하시리라 믿습니다. 부인의 지속적인 협조를 기대합니다" 라고 썼다. 그는 시간을 허비하지 않고 즉시 자신이 위탁받은 몇몇 작품을 교체 해줄 것을 요청했다.[19] 이 제안은 갤러리에 좋은 결과를 가져왔다. 그해가 지나 기 전 그들은 「신발」(F 461/JH 1569)과 「타라스콩으로 가는 화가」(F 448/JH 1491) 2점을 4,800길더에 구매했는데 그중 「신발」이 곧 3,600길더에 팔리며 많은 이 익을 남긴 것이다.[20]

요의 동의로 반 고흐 작품은 더 큰 추진력을 얻는다. 1910년 6월까지 파 울 카시러는 요의 소장품 10점을 1만 4,000길더에 판매했고, 10월과 11월에는 베를린에서 74점으로 전시회를 열었다. 이 전시회는 나중에 함부르크와 프랑크 푸르트에서 각각 열렸다.[21] 요는 회화 23점과 드로잉 21점을 보냈다. 요는 많은 제안을 받는데, 모두 "제발 즉각" 답변해주기를 바랐다. 이 전시회에서는 드로잉 단 2점만 거래되는데 사람들은 여전히 가격이 너무 높다고 불평했다.[22] 브루노 카시러는 요에게 그녀가 제공한 작품 몇 점의 사진을 찍어도 좋은지 문의했고— 그러면 늘 편리하게 활용할 수 있을 겁니다—요는 이에 동의했다. 그는 3주 후 사진 열한 장을 보내왔다.[23] 그해 가을 에밀리 크나퍼트가 레이츠허 폴크스하 위스 전시회를 논의하러 와서, 사회 빈부 격차와 그 완화에 대한 미술의 역할을 다룬 요의 글에 공감을 표했다. "네, 많은 비애와 많은 슬픔을 겪지만 기쁨도 큽

니다."[24] 대중은 실제로 레이던에서 열린 소박한 전시회에서 반 고흐 작품을 만나며 상당한 즐거움을 얻었다.

크리스마스 연휴에 빈센트가 집으로 와 2주간 함께 지냈다. 요는 영국 전시회, 더보이스가 진행중인 거래, 카시러가 보관하고 있는 뛰어난 작품 7점이 그달 브레멘미술관에 전시되었다는 이야기 등 최근 소식을 아들에게 들려주었다.[25] 회화 「양귀비 핀 들판」(F 581/JH 1751)은 요가 다른 회화 3점과 함께 겨우 3,800프랑에 쥘리앵 르클레르크에게 판매했던 것인데, 1911년 갈레리페라인의 중개로 브레멘미술관에서 3만 마르크에 구입한다. 엄청나게 비싼 가격, 그것도 외국인 화가의 작품 구매는 독일 미술계에 소동을 불러일으켰고 미술상과 화가 모두 격앙했다.[26]

반 고흐의 명성은 1911년 중요한 출간물이 나오면서 더욱 높아졌다. 특히 H. P. 브레머의 『빈센트 반 고흐―소개와 고찰』, 요한 더메이스터르의 『더히츠』 기사 「예술가와 빈센트 반 고흐에 대하여」,[27] 앙브루아즈 볼라르의 『빈센트 반 고흐가 에밀 베르나르에게 보낸 편지Lettres de Vincent van Gogh à Émile Bernard』 등이 중요한 역할을 했다. 볼라르는 요에게 개인적인 헌사가 담긴 책을 한 부 보내기도 했다.[28] 훗날 요는 자신의 서간집 서문에서 베르나르의 서문을 "의심할 여지없이, 빈센트에 관해 지금껏 쓰인 가장 아름다운 글"이라며 찬사를 보냈다.[29]

요는 『전문가를 위한 벌링턴 매거진The Burlington Magazine for Connoisseurs』에 실릴 글을 수정하는 중이었다. 그 글은 1911년 1월호에 실린다. 독일의 미술사가 루돌프 마이어리프슈탈은 이전 호에서 반 고흐의 초기 편지들이 "모두 사라져 찾을 길이 없다"고 썼는데 요는 이를 단호하게 반박해야 했다. 그녀는 자신이 곧 출간할 서간집과 『메르퀴르 드 프랑스』와 볼라르의 베르나르 판본에 이미 실린 편지들을 전략적으로 언급했다. 『메르퀴르』에 실린 편지에 대한 언급은 많은 것을 이야기한다. "당시에는 전체 출간이 불가능했다. 그가 세상을 떠나고 20년이 흐른 지금은 전체를 출간 못할 이유가 더이상 존재하지 않는다."[30] 그녀는 이

제 시간이 충분히 흘러 때가 무르익었다고 보았다. 1911년 1월 5일자 『알헤메인 한델스블라트』는 요의 편지에 대해 보도하여 네덜란드 사람들이 동시에 알 수 있도록 했다.

요는 테오에게 보낸 편지가 반 고흐 서간문 전체에서 가장 핵심이라는 것을 누구보다 잘 알았다. 빈센트가 쓴 편지 820통 중 테오에게 쓴 것이 651통, 테오와 요, 두 사람 앞으로 보낸 것이 일곱 통이었다. 그 658통은 18년에 걸쳐 쓰인 것으로, 이를 통해 반 고흐의 삶과 무엇이 그를 살아가게 했는지에 대해 날카로운 통찰을 얻을 수 있다. 열두 가지 직업을 거치고 열세 번 실패한 후 결국 그는 테오의 제안에 따라 화가가 되기로 결심한다. 그림을 그리라고 설득한 것이 테오였다는 사실은 후일 그들 관계에 지대한 영향을 미친다. 테오는 빈센트가 화가라는 길을 선택한 후 특히 재정 면에서 빈센트를 돕는 것이 자신의 의무라고 생각한 것이 분명하다. 테오는 반 고흐의 든든한 후원자였다. 흔들림 없는 그의 지원은 반 고흐의 예술 경력을 발전시킨 원동력이었으며 그 중요성은 아무리 강조해도 지나치지 않다.

빈센트는 27세부터 예술에 전념할 수 있었다. 동생에게 보낸 편지 수백 통은 그후 10년 동안 한 인간의, 그리고 독학한 한 예술가의 놀라운 발전을 잘 보여준다. 그 경이로운 과정을 편지를 통해 단계별로 살펴볼 수 있다.

이 편지들은 예술에 대한 견해, 드로잉과 회화에 쏟은 열정, 진리 탐구의 본질은 색채라는 그의 커가는 확신 등을 증언한다. 그의 목표는 삶의 경험을 예술작품으로 심화하고 승화하는 것이었다. 그 이상을 달성하기 위해 전부는 아니더라도 많은 것이 허용되었다. 한 예로 1885년 테오에게 보낸 편지에서 그는 "현실을 바탕으로 그 위에 부정확함, 다양함, 재가공, 변경을 얹는 법을 배우고 싶다. 문자 그대로의 진실보다, 설사 거짓이라 할지라도, 더 진실한 것이 될 수 있도록 하는 법을 알고 싶다"라며 큰 열망을 드러낸다.[31] 테오에게 보낸 편지에는 작업 진행 상황을 알리고 작업중인 작품 구성을 보여주는 생생한 스케치가 담긴 경우가 많았다. 이 열정적인 예술가가 동생에게 보낸 편지가 얼마나 독

특한지 요는 처음부터 깨닫고 있었다. 그리고 역사는 그녀의 생각이 옳았음을 증명해주었다.

관 심

1911년 여름, 요는 그녀의 컬렉션을 통째 사고 싶어하는 탐욕스럽고 열성적인 반 고흐 애호가를 만난다. 그녀는 이에 대해 아무 기록도 남기지 않았지만 요하네스 더보이스는 나중에 『하를렘스허 카우란트』에 이렇게 썼다.

> 이제, 아마도 신기한 사건을 밝힐 때인 것 같다. 1911년 여름 나는 코헌 호스할크 (당시에는 그렇게 불렸다) 부인을 찾아가 어떤 사람으로부터 실질적으로 제한 없는 권한을 위임받았음을 알리며, 그가 자기 미술관에서 소장하기 위해 부인의 컬렉션 전부를 구입하려 한다고 말했다. 그가 놀라울 정도로 높은 금액을 제시했음에도 부인은 거절하고 차분한 미소를 지으며 단호하게 나를 돌려보냈다. 상업주의의 패배라고 부를 수 있을 것이다. 그의 제안을 거절한 부인에 대한 내 존경심은 더욱 커질 수밖에 없었다.[32]

요는 상냥하게 미소 지은 채 이 문제를 직접 처리한 것이 분명하다. 그 어떤 사람이란 H. P. 브레머르가 확실하고, 안톤과 헬레네 크뢸러뮐러의 지시로 행동했을 것이다. 왜냐하면 1922년 요을 방문한 귀스타브 코키오가 남긴 기록은 요의 이야기를 옮긴 것이 분명하기 때문이다. "크뢸러뮐러 부인이 금액 상관 없이 빈센트 작품 전체를 구입하겠다고 했음에도 그녀는 거절했다!"[33] 요는 컬렉션 처분에 전혀 관심 없었으며, 당시 스물한 살이던 빈센트도 전적으로 이에 동의했다. 요는 당시 상황만으로도 충분히 만족했고, 자신이 선택한 길로 계속 나아가고자 했다.

요는 델프트에 있던 아들에게 일상적인 사건들에 대해 이야기하며 아름다

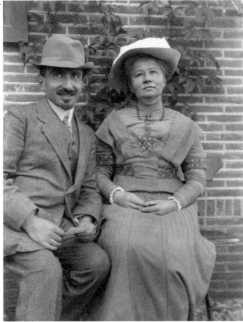

요한 코헌 호스할크와 요 코헌 호스할크 봉어르, 1911년경.

운 여름 저녁을 보냈다고도 전했다. 힐베르쉼도서관에서 빌린 윌리엄 메이크피스 새커리의 멋진 책을 무릎에 놓은 채 정원 램프 아래 앉아 있었으며 "더위에 영향을 많이 받"는 요한은 한여름에는 몹시 힘들어한다고도 덧붙였다. 열기에 꽃도 시들었지만 호박은 잡초처럼 자란다는 묘사도 볼 수 있다. 그녀는 또 오빠 헨리와 언니 린도 방문할 거라며, 아들에게 아너 외숙모(안드리스 외삼촌의 아내)의 생일이 다가오니 카드를 보내주면 좋겠다고 부드럽게 상기시켰다. "이런 건 깜박하기 쉽잖니!"[34]

요하네스 더보이스는 C.M.반고흐갤러리를 떠나 헤이그 랑어페이베르베르흐에 있는 아르츠갤러리의 파트너가 된다. 전략적으로 그는 자신을 현대미술 딜러로 소개하며, 요에게 예전 갤러리 대표는 이쪽 분야에 전혀 관심이 없었다고 말한다. 그는 요의 꾸준한 지지를 바란다며 그녀의 감정에 호소했다. 그러면서

도 열정적인 젊은 청년들이 일하는 이 새 갤러리를 그녀가 무심하게 대하지 않으리라 확신했다.[35] 실제로도 그러했다. 더보이스가 반 고흐 작품을 교환하고 싶어하자 요는 그에게 회화 8점과 드로잉 6점을 즉시 보내주었다. 그는 또한 미국 전시회를 요와 상의했다. 그는 이전에도 뉴욕 인맥인 뒤랑뤼엘갤러리에서 관심을 보인다고 언급했다.[36] 1912년 3월 1일, 그는 자랑뤄럽게도 그의 새 갤러리에서 첫번째 판매를 성사시켰다고 전해왔다. 반 고흐의 파리 풍경화 두 점을 총 5,000길더에 판매한 것이다. 「센 강둑과 클리시 다리」(F 302/JH 1322)는 로테르담의 윙어르&판멘스갤러리로, 「시골길 일꾼」(F 361/JH 1260)은 뮌헨의 탄하우저 모던갤러리로 갔다.[37] 1908년에서 1913년까지 대단히 헌신적인 중개인으로 활약한 더보이스는 요를 대리해 반 고흐 작품 중 33점을 총 8만 길더에 성공적으로 판매했다.[38]

요는 직거래도 이어갔다. 수집가이자 미술비평가인 스웨덴 스톡홀름의 클라스 발테르 포라에우스는 1911년 말 요를 방문했던 일을 즐겁게 회상했다. 그는 드로잉 「모래 바지선이 있는 부두」(F 1462/JH 1556)와 「사이프러스」(F 1524/JH 1749)를 구입할 수 있어 기뻤다고 말했다. "사이프러스가 팡파르처럼 울립니다. 멋져요!" 그는 의기양양하게 기쁨을 전하면서 요를 위해 에른스트 요셉손의 전기를 동봉했다. 요의 집에서 요셉손의 습작 「물의 요정」을 본 것이 분명하다.[39]

요는 여전히 자주 조언을 구했다. 이번에는 코르 숙부의 아들인 빈센트 반 고흐의 자산에 관한 것이었다. 그 역시 많은 미술품을 소장하고 있었다. 고인의 유언 집행인이자 당시 암스테르담 싱얼 146번지에 경매 회사를 소유한 R. W. P. 더브리스의 아들 안톤 G. C. 더브리스가 연로한 아버지를 대리해 일을 처리했다. 요도 소장중인 반 고흐 판화 몇 점이 그에게 있었다. 요는 판화 처분을 묻는 경매 회사의 편지 하단에 이렇게 메모했다. "2월 27일 답신. 판매에 포함할 것", 그리고 그들은 그렇게 처리한다.[40]

요는 앞서 반 고흐 초상화들을 계속 소장하고 싶다고 했지만 1912년 초, 「자화상」(F 345/JH 1249) 한 점을 프랑크푸르트예술협회에 5,000마르크를 받고

판매했다. 새로운 소장자가 초상화를 그린 마분지가 반 고흐 시대 것이 맞는지 의심하자 진본 증명서도 동봉했다.[41]

이 모든 일을 처리하는 중에도 서간집 작업은 순조롭게 진행되었다. 요는 반 고흐가 오베르쉬르우아즈에서 쓴 마지막 편지들을 필사했고, 연대순으로 정리하려 애썼다. 그녀는 폴 가셰 주니어에게 1905년 자신이 주었던 편지를 빌릴 수 있는지 물었다. 모든 편지 스케치를 포함하고 싶은데 그 편지 스케치가 특히 훌륭하기 때문이었다. 그녀는 이 편지와 다른 편지들을 마이손 판 레이르에게 맡겼다. 사진 촬영으로 균질한 복제품을 만들고자 한 것이다. 오베르 시절 편지를 읽으면서 요는 테오와 아기 빈센트를 데리고 가셰 가족을 방문했던 일을 회상했다. 그녀는 가셰에게 반 고흐의 마지막 나날에 대해 물었다. 그 극적인 시기에 요는 네덜란드에 있었고, 당시 마지막 몇 달 동안 주변 사람들 사이에 팽팽한 긴장이 어렸었다. 그녀는 아마 마음의 평화를 위해서도 빈센트의 자살과 질병('병의 발작') 관련 여부를 알고 싶었을 것이다. 그가 언제나 그렇게 비참함을 느꼈는지 그녀는 의문을 품고 있었다. "아직도 미스터리다."[42] 요는 가셰가 나중에 그녀에게 준 정보를, 특히 가셰가 생각하는 자살 동기를 결국 서간집 서문에는 언급하지 않았다. 다만 이렇게 이야기했다.

굉장히 많은 작업을 해야 했고 아직도 해야 할 일이 많이 남았다. 이제 원고는 준비되었지만(638통이 있고 대부분 날짜가 없다) 아직 주석을 달고 교정을 보아야 한다.

요는 빈센트가 폴 가셰 박사의 질병에 대해 쓴 부분을 가셰 주니어에게 보여주었다. 요는 그 구절을 군이 삭제할 필요가 없다는 의견이었다. 따지고 보면 신경 불안을 경험하지 않은 사람이 어디 있겠는가? 형식적인 질문이었고, 이런 맥락에서 이 혼잣말은 후에 많은 이야기를 들려준다. 당시 안타깝게도 남편과의 일이 순탄하지 않았던 요는 가셰에게 이에 관해서는 편지에 언급하지 말아

달라고 부탁했다. 요한이 읽을까 염려한 것이다. 요는 남편 건강 문제에 대한 불안을 다른 사람과 되도록 나누지 않았다. 그런데 그녀의 편지에서 특히 중요한 것은, 무슨 일이 있어도 테오의 시신을 빈센트 시신 곁으로 이장해 영원히 함께 하도록 하겠다는 결심이었다.[43] 그리고 그녀의 생각은 너무나 상태가 좋지 못한 두번째 남편과의 불만스러운 결혼생활에서 이전 사랑으로, 짧았지만 축복받은 행복을 함께 누렸던 테오에게로 옮겨갔다. 두 사람 다 허약하고 아팠다. 그리고 참으로 우울한 우연이지만, 결국 그리 머지않은 시간 내에, 테오의 시신을 이장하고 요한의 장례식을 치른다.

<div align="center">요 한 의 　죽 음</div>

요한의 늑막염은 치명적이었다. 몇 달을 병석에 누워 고생하던 그는 1912년 5월 18일 암스테르담에서 세상을 떠났다. 겨우 38세였다. 그리고 사흘 후 12시 15분, 조문 낭독도 없는 소박한 장례를 치르고 조르흐블리트묘지에 묻혔다. 부고 역시 간결했다. 장례에 참석한 사람 중에는 얀 펫, 빌럼 스테인호프도 있었다. 신문은 요한의 허약한 체질과 "지병"을 언급했지만 구체적인 내용은 없었고, 요한이 『엔에르세』에 기고한 글들이 예리한 분석과 유려한 문체로 때로 "부드러운 아이러니"를 보여주었다며 칭송했다.[44] 요는 『헷 폴크』 『알헤메인 한델스블라트』 『엔에르세』에 부고를 실었다.[45]

　그해 말, 로킨 115번지 C.M.반고흐갤러리에서 〈요한 코헌 호스할크 유작전시회〉가 열리면서 12월 15일자 『더암스테르다머르』에 전시회 광고가 크게 실렸다. 카탈로그는 스테인호프가 썼다. 그는 요가 1차로 마련한 작품 목록 71점을 바탕으로 카탈로그를 만들었다(최종 작품 수는 80점이었다). 요한이 그린 요와 빈센트 초상화도 전시되었다. 스테인호프는 요한의 작품에서는 절제미가 돋보이며 원칙주의적인 화가의 "진지한 노력"이 엿보인다고 평했다. "따라서 지속적인 자기 비평을 바탕으로 작업한 그는 자신에게 매우 엄격하였다."[46] 이에 앞서

『더암스테르다머르』기고문에서는 요한의 겸손을 강조하며, 작품은 어두웠지만 대화할 때는 재치가 넘치는 사람이었다고 말했다.[47](컬러 그림 48) 화려한 회화에 깊은 인상을 받은 케이 포스스트리커르는 요에게 편지를 보내 "참 현명한 사람이었습니다. 작업을 할 때나 인간으로서나 한결같이 섬세하면서도 적절한 때에는 강한 힘을 발휘했습니다. (……) 그의 그 보물 같은 작품을 더 많은 사람에게 알리고 그를 소중히 할 기회를 주었으니 참으로 훌륭한 일을 한 겁니다"[48]라고 전했다. 더보이스 역시 찬사를 보냈다. "그 친밀한 공간에서 본 작품들은 너무나 좋았습니다." 그러면서도 조심스럽게 "사실 작품이 너무 많다는 생각도 조금 들었습니다"라고 의견을 전했다.[49]

『엘세비르의 월간 일러스트레이션』의 코르넬리스 펫은 요한의 "지극히 겸허한 삶"에 대해 쓰며 작품의 순수함과 진정성을 높이 평가했다. 작화 방식을 설명할 때는 "수고를 아끼지 않고" "열심히 애쓰는" 등으로 표현했다. 요한의 스승이었던 얀 펫은 특히 요한의 후기 작품에서 신경증, 혹은 소심함의 특질을 읽

요한 코헌 호스할크 작품 전시회, C.M.반고흐갤러리, 암스테르담, 1912.

어내지만 그것이 "정신과 영혼의 귀족다움"에서 왔다고 생각했다.[50] 요는 펫에게 요한의 글을 선별해 작은 선집을 발간하면 어떨지 물었고, 그는 찬성하며 자신이 서문을 쓰겠노라 자원했다.[51] 이 계획이 왜 실행되지 못했는지는 분명치 않지만 요한과의 온갖 불화에도 불구하고 그녀가 남편을 존경했음을, 그리고 자신의 전문성과 끈질김을 활용해 요한의 명성과 유작을 기리고 싶어했음을 알수 있다. 그녀는 요한의 파스텔 드로잉 「라런의 소녀」(1910년경)를 국립미술관에 기증했다.[52]

1977년 빈센트가 쓴 비망록을 통해 그들 관계를 좀더 알 수 있으며, 자산이 어떤 식으로 정리되었는지도 확인할 수 있다. 이 비망록은 1923년 2월 15일 리스 뒤 크베스너 반 고흐가 베노 J. 스토크비스에게 편지를 보내 위트레흐트 반 고흐 전시회를 방문했다고 이야기함으로써 시작된다. 요와 빈센트도 당시 그 편지를 보았다. 이제 빈센트는 자신을 위해서, 그리고 후대를 위해서라도 문제를 분명히 해두고자 했고 먼저 리스의 편지에서 다음 구절을 인용했다.

전시회를 연 사람은 코헌 호스할크 부인이었다. 그녀는 명분을 위해pour la raison de la cause 자신을 다시 반 고흐 봉어르 부인이라고 부르고 있었다. 이는 명예로운 유대인 노동자 코헌 호스할크와의 두번째 결혼을, 그녀가 유일한 상속자임에도, 무시하는 행태였다.[53]

빈센트는 다음과 같이 설명했다.

어머니의 두번째 결혼은 기대했던 것과 달랐다. 남편은 신경증이 심했다……병이 시작된 후 코헌 호스할크는 계속 건강 문제로 고생했다. 그는 너무나 우울해하며 친구, 지인 들과의 연락을 점차 끊었고, 아무도 그를 방문하지 않았다. (……) 어머니는 최선을 다해 그런 남편을 돌보고 헌신했다. 둘 다 수입은 소박했다. 그가 유일하게 연락하는 가족은 역시나 화가이자 요한 프란코의 어머니인

여동생 메타, 그리고 매제인 함뷔르허르 교수였다. 그는 자신의 어머니나 형과
도 연락하지 않았다. 그들이 사망한 후 어머니는 감정적인 문제로, 어머니의 합
당한 몫임에도 유산을 받지 않았다. 내가 성년이 된 후 어머니와 나는 우리 공
동 명의 재산에 관해 합의했다. 어머니는 내 교육이 끝난 후에도 계속 검소하게
사셨다. (……) 되돌아보면 어머니는 분명 두번째 남편 가족으로부터 유산을 받
아 풍요롭게 사실 수도 있었을 것이다. 불편한 점이 충분히 많았기 때문이다. 그
런데 어머니는 독립적인 삶에 만족하셨다. 자신도 유산으로 생활하고 있는 뒤
크베스너 반 고흐 부인이 편지에서 어머니와 유산을 언급한 것은 따라서 전혀
타당하지 않다.

빈센트의 아들 요한은 훗날 요와 빈센트가 리스의 편지에 대단히 화를 냈
다고 기록했다.[54]

1912년 12월 13일 뷔쉼의 공중인 시처 스헤펠라르 클로츠가 작성한 요한
의 마지막 유언장 집행 공증서에 따르면 그의 재산 중 8분의 7은 요에게, 나머
지는 그의 어머니 크리스타나 호스할크에게 돌아갔다. 이 증서에는 주식, 채권,
"델프트 암소 두 마리"(15길더), 책 몇 권(5길더), 이젤(6길더) 등 추정 가치가 적힌
소유물을 포함해 그가 남긴 상세한 재산목록이 기재되어 있다. 그림 49점의 가
치는 600길더에 불과했다. 지불하지 않은 계산서 목록도 있었다. 장례비, 놀라
울 정도로 금액이 큰 양복점, 치과 청구서, 그리고 요한의 스튜디오가 있던 암
스테르담 아파트 2층 임대 비용 등이었다. 호스할크 부인은 회의에 참석하지 않
고 대리인을 선임해 서류에 서명하도록 했다.[55] 요한이 남긴 회화와 드로잉은 후
손들이 원하지 않아 1964년 설립된 '미술재단1900'으로 이관된 후, 아선 소재
드렌츠미술관에 소장되었다.

여기 나의 사랑하는 남편 잠들다. 요가 묘비에 새긴 문구다. 위핑로즈, 키
작은 페리윙클, 아이비를 무덤가에 심었고 1년 후 회양목을 추가로 심었다. 6월
말, 요는 위로를 전한 이들에게 감사 카드를 보냈다. 또한 7월 1일 『알헤메인 한

델스블라트』와 『엔에르세』에도 감사 인사를 게재하며, 요한의 사망으로 "끔찍한 충격"을 받았다고 폴 가셰에게 편지했다.[56] 하지만 그녀는 이런 힘든 상황에서도 여전히 강인했다. 요는 다시 한번 미망인이 되었다. 이제 요한으로 인한 걱정은 사라졌지만 그의 응원 역시 부재한 삶을 이어갔고, 빈센트는 그런 어머니의 생활을 "소박"하다고 묘사했다.

쾰 른 에 서 의 새 로 운 자 극

요한 사망 직후에도 요는 슬픔에 잠겨 있을 시간이 없었는데, 장례식을 위해 처리해야 했던 모든 일 때문만은 아니었다. 반 고흐 일로 대규모 전시회 개관식에 주빈으로 초대받았기 때문이다. 5월 25일에서 9월 30일까지 아헤너토르 시립 전시관에서 열리는 〈쾰른 존더분트 서독일 미술 애호가와 예술가를 위한 국제 미술 전시회〉였다. 요는 이 전시회 초대가 매우 중요하다고 생각했던 것이 분명하다. 5월 21일, 요한의 장례가 끝난 지 얼마 되지 않은 시점에 그녀는 쾰른 전시회에 참석했다. 이 전시회는 상당한 주목을 끌었고 당연히 그럴 만했다. 반고흐 작품이 130점이나 전시되었을 뿐 아니라 현대미술의 선구로 소개되었다. 요와 크뢸러밀러도 작품을 대여했다(카탈로그 수록 작품들 외에도 컬렉션 작품이 더 있었다). 크뢸러밀러 컬렉션에서 46점, 요의 소장품에서 적어도 22점이 대여되며 그중 소수가 판매용으로 나왔다.[57] 소장품 목록이나 카탈로그에는 실리지 않은 「폴 외젠 밀리에(연인)」(F 473/JH 1588)를 9,000마르크에 구매한 사람이 헬레네와 안톤 크뢸러 부부였다는 사실을 요가 당시 알았는지는 추측만 할 수 있을 뿐이다.[58]

기획측에서는 개관 한 달 전 작품 대여를 위해 요와 접촉했을 뿐이었다. 그 편지에는 "크뢸러 씨, 스헤베닝언" 등 여러 개인 소장자가 작품을 제공할 것이라고만 쓰여 있었다. 요는 즉시 동의했고 며칠 후 발라프리하르츠미술관 관장 알프레트 하겔슈탕게가 요를 방문했다.[59] 두 사람은 이 중요한 전시회를 위

한 작품을 고르기 시작했다. 이때 요한은 이미 병이 깊어 이런 문제에 거리를 두고 관여하지 않았다.

반 고흐 작품 홍보는 요한의 사망 후에도 이어지고 작품 대여 요청도 끊임 없이 들어왔다. 요는 베를린 일도 처리했다. 1910년 특정 작품 위탁판매를 맡았던 카시러가 그 작품을 여전히 요가 소장중인지, 그렇다면 가격은 얼마인지 문의했는데 그가 편지에 남긴 메모를 통해 가격이 1,500길더에서 4,000길더로 올랐음을 추측할 수 있다. 며칠 후 그는 구매를 원하는 사람이 있다며 드로잉 5점을 보내줄 것을 요청한다. 그리고 특정 작품들이 없을 경우, 대체할 다른 작품을 보내달라는 부탁도 덧붙였다. 한편 요는 효율적인 기록 체계를 만들어 요청받은 작품을 쉽게 꺼내 포장하고 운송할 수 있었다.[60]

여름이 되면서 헤이그의 아르츠&더보이스갤러리 주최로 드로잉 40점이 전시되었다. 더보이스와 상의한 요는 소장품에서 함께 전시하면 어울릴 만한 31점의 '앙상블'을 만들었다. 수채화 「파리 외곽, 몽마르트르에서 본 전경」(F 1410/JH 1286)을 '현대미술 공공 컬렉션 조성 재단'에서 2000길더에 구매한 후 암스테르담 시립미술관에 대여했다.[61] 더보이스는 다른 드로잉들과 함께 쾰른에 전시했던 '장 프랑수아 밀레 풍' 반 고흐 작품 두 점도 판매했다.[62] 그리고 얼마 후 그는 베르넹죈갤러리의 페네옹이 한 이야기를 요에게 전했다. 요의 소장품 중 수채화 한 점이 위작이라고 주장한다는 내용이었다. "미술품 거래에 대해 잘 아시지 않습니까, 부인. 그런 주장을 하는데 제가 가만히 있을 수만은 없다는 점을 이해하실 겁니다." 더보이스는 페네옹의 주장을 "모욕적"이라 보고 요와 연합 전선을 펼치며 분노를 전했다. "우리 일의 불쾌한 면입니다."[63] 문제로 지목된 수채화는 「생트마리 해변의 어선」(F 1429/JH 1459)으로 1913년 판매될 예정이었다. 요는 2,000길더를 받았다. 질투가 논쟁의 원인이었을 수도 있다. 더보이스는 네덜란드 밖에서 고객을 찾고 있었고 베르넹죈의 거래는 줄어든 상태였다. 더보이스는 위탁받은 작품 전체를 개괄한 보고서를 요에게 제공했고, 그가 판매한 작품들을 명시했다.[64](컬러 그림 49)

1912년 여름, 요는 처음으로 로젠란티어의 엇란트하위스에서 혼자 시간을 보내면서 요한의 죽음에 따른 슬픔을 반 고흐 편지에 집중하며 잊어보려 애썼다. 이 시기 빌럼 스테인호프가 여러 문제를 요와 상의했는데, 한 예로 올덴제일 갤러리가 그에게 한 작품의 진위 확인을 요청한 것이다. 그는 또한 브레머르의 저서 『빈센트 반 고흐—소개와 고찰』도 깊이 연구하고, 이와 관련해 요한에 대한 이야기를 꺼냈다. "[브레머르의] 학교 선생 같은 면 뒤에는 진지함과 따뜻함이 있습니다. 이런 이야기를 요한과 나눌 때 얼마나 즐거웠는지 기억합니다."[65] 요도 마찬가지였을 것이다. 요 역시 요한과 대화하면서 미술에 대한 이해가 높아졌기 때문이다.

그해 여름 요는 가셰와도 연락한다. 이번에는 가셰가 반 고흐의 에칭에 관해 문의했고, 요는 「침실」 그림엽서 뒷면에 대답을 적어 보냈다. 이 그림엽서는 반 고흐 복제품으로 쾰른에서 요에게 보내온 것인데 요는 상당히 훌륭하다고

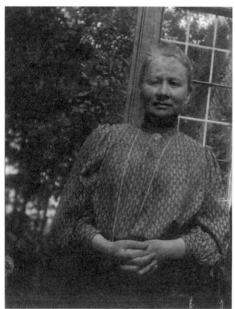

요 코헌 호스할크 봉어르, 연대 미상.

생각한 듯하다.[66] 그녀는 가셰에게 자기 존재를 받쳐주는 초석이 두 개 있다고 말하는데 "이곳에서 저는 또다시 혼자가 되었습니다. 지금 저를 지탱하고 계속 살아갈 용기를 주는 것은 소중한 아들에 대한 사랑과 빈센트 작품을 돌봐야 한다는 의무감입니다"[67]라고 전했다.

휴식을 취하는 한 가지 방법으로 요는 지난 8월 말부터 9월 초까지, 영국 셰필드에 있는 "소중한 아들"을 만나러 갔다. 빈센트는 그곳의 해드필드 제도실에서 몇 달째 근무하고 있었다. 해드필드는 영국 철강 제조사로 철도 회사의 주문을 많이 받았다. 두 사람은 함께 스코틀랜드로 가서 글래스고와 인근 지역을 방문하기도 했다. 빈센트는 셰필드 인근 베이턴에서 지냈는데 집주인 E. 해리슨 부인은 후일 '호수의 땅'(레이크디스트릭트)에 머무는 요에게서 엽서를 받았다고 썼다. 그녀는 요가 "저 아래 뷰트해협, 스코틀랜드의 멋진 풍경" 한가운데서 멋진 휴가를 보낸다는 소식에 기뻐했다. 그녀와 남편은 아침식사 때 빈센트가 없어 섭섭하다며, 특히 꽃에 대해 셋이 함께 나누었던 대화가 그립다고 전하기도 했다. 요는 해리슨 부부를 만나고 아마도 짧은 시간이나마 그곳 혹은 그 근처에서 지냈을 것이다.[68]

요가 돌아오자 카시러는 전례없이 강도 높게 독촉의 편지를 보냈는데, 반고흐 서간집에 넣기로 했던 전기적 서문을 요가 아직 주지 않아 완전히 막막한 상황이었던 것으로 보인다. 다른 모든 부분은 조판이 완성된 상태였다. 카시러는 요에게 즉시 서문 작업에 착수할 것을 요구하는 한편 소매가의 15퍼센트를 수수료로 받는 데 동의할 수 있는지 숙고해달라 전했다. 그래야만 그가 수익을 남길 수 있다는 것이었다. 합의되지 않을 경우 모든 작업을 중단하겠다고, 일이 지연되는 것도 한 이유라고 선언하기도 했다. 이 마지막 지점에서 요도 자극을 받았는데, 그녀는 이제 막 50세가 되었고 정말 전력을 다해야 할 때임을 이해한 것이다. 그럼에도 그녀는 초조한 기색 없이 대답했다. 여전히 침착하고 사무적인 태도를 유지하며, 이미 합의한 대로 권당 판매 수수료 20퍼센트와 이를 매해 연말에 지불할 것을 꿋꿋하게 요구했다.[69]

그녀는 일의 추이와 계획을 분명 빈센트와 의논했을 텐데, 빈센트는 당시 어머니에게 상당한 격려를 보내고 있었다. 그로부터 얼마 후인 1915년, 빈센트가 약혼녀 요시나 비바우트와 결혼하면서 요의 삶은 더욱 다채로워진다. 훗날 요는 네덜란드를 넘어서 멀리 남프랑스, 뉴욕 등으로 가고 반 고흐의 편지는 영원히 그녀의 날개 아래, 손닿는 곳에 머무른다. 처음에는 교정지로, 나중에는 리넨 커버로 제본한 책 세 권 세트로, 그리고 마지막에는 수년간 직접 작업한 영어 번역본으로. 그 편지들은 요의 인생 마지막 단계에서 그녀 존재의 핵심이 된다. 동시에 그녀는 더 많은 시간과 노력을 사회민주노동당과 평화운동에 쏟았다. 요는 과거 대중 앞에 설 때면 마주하던 혐오를 완전히 극복하고, 자신의 모든 수고와 노고가 가져다줄 혜택을 기대했다.

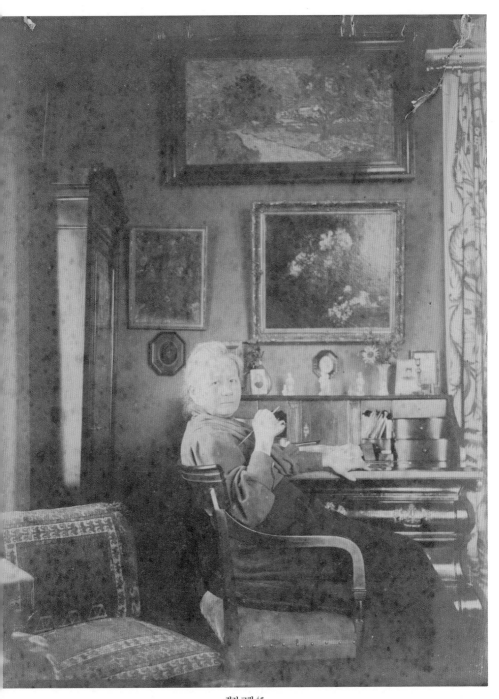

컬러 그림 45.
거실 책상 앞의 요 반 고흐 봉어르, 코닝이네베흐 77번지, 암스테르담, 1909 혹은 그 이후,
책상 뒤편 벽에 판탱라투르의 「꽃」, 빈센트 반 고흐의 「은선초 꽃병」(1884), 「황혼 풍경」(1890)(위)이 보인다.

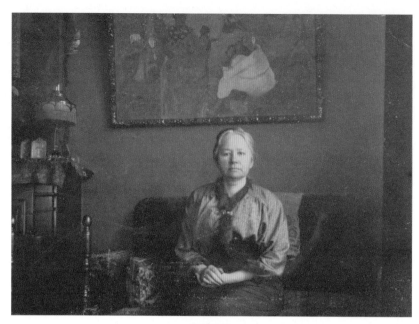

컬러 그림 46.
거실 소파에 앉은 요 반 고흐 봉어르, 코닝이네베흐 77번지, 암스테르담, 1915.
뒤편 벽에 고갱의 「망고나무, 마르티니크」가 걸려 있다.

컬러 그림 47.
폴 고갱, 「망고나무, 마르티니크」, 1887.

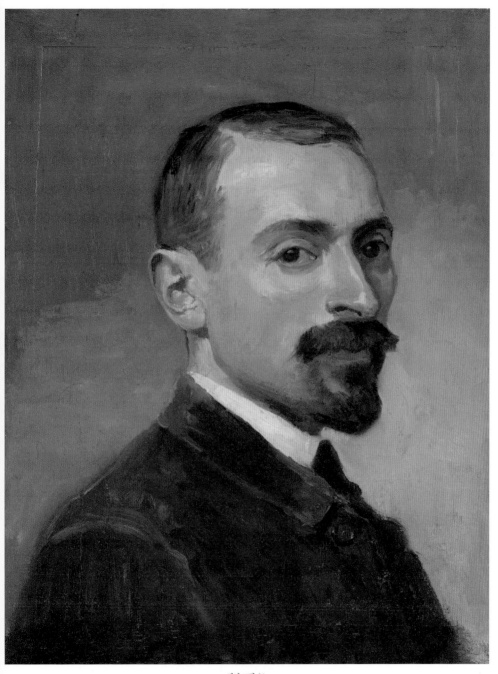

컬러 그림 48.
요한 코헌 호스할크, 「자화상」, 1905~1910.

SCHILDERIJEN EN TEEKENINGEN door Vincent van Gogh.
Eigendom van Mevr. J.Cohan Gosschalk-Bonger
aanwezig bij en verkocht door
ARTZ & DE BOIS.

S.A.of T.	Titel	Ontvangen	Prijs.	Aanteekenig
s.	Landschap blauw figuur	1911	3000.	
t.	Landschap Arles 2 fig.	1911	1400.	*teeken*
t.	Wever.	1911	600.	
s.	Appelen Brab. tijd	1911	3000.	
s.	Kreeftjes	1911	2000. — *3000*	
s.	Molen Montmartre	1911	2000./ *3000*	
s.	Meisje.blauw fond	1911 X	3500.	do heden bet.ald
t.	Kerkhof bij regen	1911	~~750~~4000.	
t.	Paris-Montmartre	1911	550.	
s.	Monet? Pisarre?	1911	----	
a.	Fortifications X	1911	1800.	13 Sept 12.bet.
t.	Moestuin.	1911	1250.	
s.	Brabantsche kannen	1911	2500.	
s.	*1* Groote Montmartre	19/4 12	20000. — *30 000*	
s.	Zonnebloemen.	id.	---- ---	wordt geretourneerd
s.	Herderinnetje	id.	X 4000.	do heden betaald
s.	*2* Olijvenboomgaard *klein*	id.	5000.	
s.	*3* Jong opgaand hout	id.	~~6000~~ *teug 15000*	
s.	Einde van den weg	id.	X 5000.	do heden betaald
s.	Restaurant	id.	5000.	19 Juni 12.bet.
s.	*4* Groote olijvenboom.	id.	~~4800~~. *teug 10000*	
s.	Grasveldje.	id.	3800. — *6500*	
s.	Stilleven,klompen.	id.	2000. — *3000*	
				na 15 December

Teekeningen-expositie Juni1912

De nummers 2, 4, 6, 9,11, 12,17, 19,20, 23, 25, 28,29, en 31
welke alle niet te koop waren, gaan dezer dagen naar A.terug.

Nr	1.	Zouaaf X		1000.	13 Sept 12.bet.
	3.	Grasveld met struik		800.	
	5.	Landschap m.2 boomen		800.	~~verkocht.bet.Jan13~~
	7.	a.Gezicht MontMajor		2000.	verkocht — betald eind Dec.
	8.	Molen c. Montmartre		1000.	
	10.	Landschap.weg m.figuur		900.	verkocht.bet.Jan13
	13.	a.Gezicht op de stad *museum*	X	2000.	do heden betaald
	14.	a.Schepen.		2000.	
	15.	a.Vrouw met kruiwagen.		1400.	
	16.	Soepuitdeeling.		1200.	
	18.	Kerkhof.		2000.	
	21.	a. Charette bleue		1800.	12 Sept. 12 bet.
	22.	Vrouwenkop.		600.	
	24.	Oude man.		1000.	
	27.	Garenwindster.		900.	
	28.	Boom.		900.	
	30.	Tuin met bank.		1000.	

3500
4000
6000
2000
―――――
15500

S.E.O.
12 Nov: 1912
Artz&Bois

컬러 그림 49.
반 고흐 작품 전시 일정, 아르츠&더보이스갤러리, 헤이그, 1912.11.12.

컬러 그림 50.
전국 시위 선언, 위트레흐트, 『뷔쉼스허 카우란트』, 1902.09.10.

컬러 그림 51.
요시나 비바우트와 요 반 고흐 봉어르, 아라누에로 가는 길에서, 피레네, 1914.

컬러 그림 52.
이사크 이스라엘스, 「요 반 고흐 봉어르」, 연대 미상.

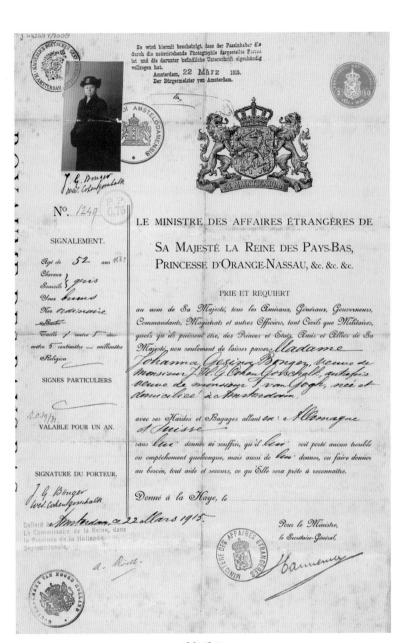

컬러 그림 53.

"J. G. 봉어르, 코헌 호스할크 미망인"이라고 쓰인 독일, 스위스 여행 허가서, 1915.03.22.

컬러 그림 54.
이사크 이스라엘스, 「이사크 베니 코헌과 아내 자클린 빌레민 롱제페」, 1915~1916.
배경에 반 고흐 작품 3점 「노란 집」 「해바라기」 「침실」 일부가 그려져 있다.

컬러 그림 55.
리지 안싱, 「암스테르담 코닝이네베흐 77번지 집 내부」, 연대 미상.

컬러 그림 56.
리지 안싱, 「코닝이네베흐 77번지 집 벽난로」, 연대 미상.

컬러 그림 57.
리지 안싱, 「책 읽는 두 여인」, 연대 미상(왼쪽이 요 반 고흐 봉어르).

컬러 그림 58.
요 반 고흐 봉어르, 1915~1916.

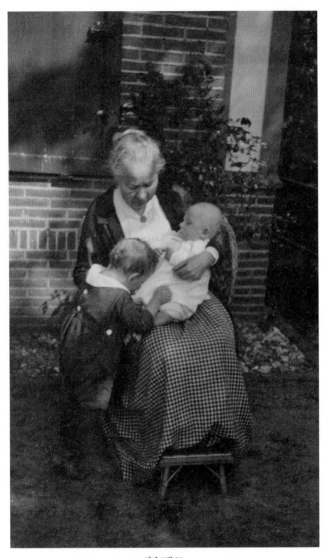

컬러 그림 59.
요 반 고흐 봉어르와 손자 테오와 요한 반 고흐, 라런, 1922.
이 작은 사진 액자는 거실 테이블 위에 있었다.
코닝이네베흐 77번지, 암스테르담.

컬러 그림 60.
빈센트 반 고흐, 「해바라기」, 1889.

컬러 그림 61.
이사크 이스라엘스, 「요 반 고흐 봉어르」, 1924.

컬러 그림 62.
이사크 이스라엘스, 「요 반 고흐 봉어르」, 1926.

컬러 그림 63.
바바라 스톡, 「반 고흐」, 미메시스, 2014.

사회민주주의와
반 고흐 서간집 출간을 위한 노력
1912~1925

나는 소설보다 전기를 훨씬 좋아한다. 소설은 너무 자유롭다.

전기에는 사실 한 움큼과 퍼즐 조각 한 움큼이 있어, 나는 앉은 채 이렇게저렇게

조각을 맞춰보며 생각하다가 결국 집어던지고 이런 젠장, 하면서 밖으로 나가 걷는다.

그런데 이런 작업은 정말 마음을 차분하게 하는 일이어서 끝나고 나면 완성했다는

만족감이 마음에 온전한 평화를 가져다준다. 물론 망친 소설 같은 그런 완성은 아니다.

인생에는 늘 도저히 어쩔 수 없는 비논리적인 면이 있고, 또 있을 것이다……

그럼에도 여전히 그런 부분에서 재미를 느낀다.

—

로버트 루이스 스티븐슨[1]

사회민주노동당

앞에서 요의 높은 정의감, 사회민주노동당 당원들과의 인연, 당 협의회 참석,『벨 랑 엔 레흐트』에 실리는 사회주의 시 리뷰 등에 대해 간간이 언급했는데, 요의 사회민주주의 활동은 1912년 이후에도 계속되었다. 이러한 실천은 그녀 삶에 매우 중요한 부분을 차지했기에 좀더 자세한 분석이 필요하다.

요는 사회에서 억압받는 이들에게 관심이 많았다. 1894년 사회민주노동 당 창당 직후 그녀는 당원이 되는데, 약자들을 위한 더 나은 미래가 예비되어 있다고 전적으로 확신했기 때문이다.[2] 많은 지식인과 존경받는 중산층 시민도 입당하며 외연을 확장했다. 그중에는 프랑크 판 데르 후스, 헨리터 롤란트 홀스 트, 플로르 비바우트, 헤르만 호르터르 등이 있었고 요의 동생 빔과 영향력이 컸던 피터르 탁도 합류했다.[3] 이 당은 1897년 처음으로 선거에 뛰어들었고 2년 후, 호르터르가 뷔쉼 지부 설립을 주도했다. 그리고 요도 즉시 참여했다.

초기에는 많은 지지자가 모이지 않았다.[4] 이는 1880년대 도멜라 니우엔하 위스의 혁명 활동에서 진화한 사회주의 운동이었다. 그 결과 프롤레타리아트 일부가 그들만의 대의를 추구하기 시작한다. 첫번째 노동자 운동인 사회민주주 의연합(SDB)은 근본적으로 무정부주의를 지향했고, 의회 영향력을 획득할 노 력은 거의 하지 않았다. 이 SDB의 혁명 중심 행동에 지치고 실망한 몇몇 사회

민주주의자는 그곳을 떠나 독자적으로 새로운 정당을 창당하는데, 그것이 사회민주노동당(SDAP)이다. 이 당의 주된 목표는 의회 권력에 맞서 계급투쟁에 참여하는 것이었다. 사회민주주의 의원들과 적극적인 선전활동가들의 노력으로 당원이 늘어갔다. 이들이 내세운 정책은 보통선거권, 국가 노령연금, 하루 8시간 근무제였다. 사회주의의 3대 적으로는 자본주의와 교회, 선술집을 꼽았다.

이들은 투표권 운동에 상당한 힘을 쏟았다. 1900년 당은 일간지『헷 폴크』를 창간하고 피터르 옐러스 트룰스트라와 피터르 탁이 책임편집인이 된다. 10년 만에 구독자가 4만 명을 넘었다. 정통 마르크스주의자들은 곧 수정주의자들과 결별했다. 마르크스주의자는 프롤레타리아 혁명을 원한 반면 수정주의자는 시민의회의 길을 선호했다. 당원은 순조롭게 늘었고 '네덜란드노동조합협회'와 협력이 강화되면서 수천 명이 참여한 대규모 시위를 통해 노동자의 투쟁성을 입증하기도 했다. 이 시기 당에 대한 요의 경제적 기여는 크지 않았다. 1905~1915년 당 '후원금 목록'을 보면 요가 1906년 5월 1일부터 매년 5길더를 후원했음을 알 수 있다. 소박했지만 당시 대부분 그 정도를 납부했다. 한편 동생 빔은 매년 25길더를, 탁 같은 사람은 훨씬 큰 금액인 250길더를 해마다 후원했다.[5]

SDAP는 1913년 지방선거에서 승리했다. 시의원도 일곱에서 열다섯 명으로 늘었다. 그러나 당은 전시 예산이 제출되었다는 이유로 장관직을 거부하며 네덜란드에서 진보연합정부를 구성할 수 있었던 첫번째 기회를 잡지 못했다. 1914년 3월, 비바우트가 암스테르담 첫 사회주의 부시장이 되었을 때 시 대표는 모두 열다섯이었다. 1918년 당은 하원에서 22석을 확보했다. 고용과 임금이 증가하지만 주변 국가의 구매력이 전혀 없다는 사실이 드러나면서 상황이 바뀌었다. 독일은 베르사유협정으로 막대한 전쟁 복구비를 부과받고 심각한 경제 위기를 겪었다. 마르크 가치가 폭락했고 독일은 거대한 전쟁 부채 상환을 이행하지 않았다. 전쟁 후 사회주의자들이 옹호했던 개혁은 중도정당 진보 계열의 지지가 있어야만 실행 기회를 얻을 수 있었다. 1919년 5월 요가 미국에서 돌아

왔을 때 당원은 5만 명에 육박했다. 그즈음 당의 혁명적 성격은 이미 사그라들고 있었다. 빔 봉어르는 혁명 이념이 무의미하다 보고 이렇게 말했다. "오, 갑작스러운 변절은 멋진 개념이긴 하지만 가능하지는 않다." 친구들에 따르면 빔은 불의에 대한 분노로 행동했다.[6]

보통선거권과 8시간 근무제를 넘어서는 목표에 대해서는 열정을 이끌어내기 어려웠다. 결국 이 두 목표를 성취하지만, 네덜란드 정치는 오랜 시간이 흐른 후에야 전후 비관주의를 극복할 수 있었다. 실업률은 1920년과 1923년 사이 두 배로 뛰고 수많은 파업이 발생했다. 1921년 크리스마스에 SDAP는 드렌터에 사는 가난한 사람을 돕고 폴가 지역 기근을 완화하는 활동에 전념했다. 요도 활발하게 동참했다.[7] 요가 사망한 해인 1925년이 되어서야 경제는 비로소 회복되기 시작한다. SDAP는 암스테르담에서 23퍼센트, 로테르담에서 17퍼센트의 득표율을 올리고 의회에서 24석을 차지하지만 정부 정책에서 당의 역할은 여전히 미미했다.

사 회 민 주 주 의 여 성 선 전 클 럽

요의 친구 마리 멘싱은 1901년 3월 매우 열광했다. 이제 요가 하숙집 운영을 그만두었으니 당에 더 많이 헌신할 수 있을 거라 생각한 것이다.[8] 그녀가 맞았다. 요는 실제로 이제 더 가치 있는 대의에 관심을 보였고, '네덜란드 보통선거권위원회' 뷔쉼 지부 총무가 된다. 1902년 9월 10일과 13일 『뷔쉼스허 카우란트 Bussumsche Courant』에 실린 '남성과 여성의 보통선거권 실현을 위한 헌법 개정에 찬성하는 대국민 선언' 시위 참가 초대장에도 요의 이름이 올라왔다. 이 시위는 9월 14일 위트레흐트에서 진행될 예정이었다. '뷔쉼 시위자들'은 베이스프에서 위트레흐트로 가는 배표를 요에게서 살 수 있었다. 또한 헤르만 호르터르가 의장인 SDAP 뷔쉼 지부, 목수협회 '강력한단결', 금주협회 '네덜란드 알코올음료금지협회' 호이 지부 등에서도 표 구입이 가능했다. 신문 디자이너는 대담하

게도 그 아래 한티어 맥주 광고를 끼워넣었다.(컬러 그림 50) 오랜 투쟁이었다. 남성 보통선거권은 1917년이 되어야 이루어지며, 여성은 더 오래 기다려야 했다. 1919년 드디어 투표권을 얻지만 1922년 총선에 이르러서야 실제로 행사할 수 있었다.

1905년 요는 당의 암스테르담 선전 조직인 '암스테르담 사회민주주의여성 선전클럽(SDVC 혹은 SDVPC)'을 공동으로 설립했다. 첫해 카리 폿하위스스밋과 함께 소장을 맡았고, 1906년 11월까지 이사회에 참여했다.[9] 취임식에 앞서 요는 의장인 마틸더 비바우트베르데니스 판 베를레콤과 여러 시간에 걸쳐 상의했다. 그들에게는 야심 찬 계획이 있었다. 그들의 이상은 노동자계급 성인의 교육을 장려하고 여성 노동 환경을 개선하는 것이었다. 그들은 독립적인 생활, 모성 돌봄, 좋은 육아를 위해 싸웠다. 마틸더와 요는 곧 매우 가까워졌고(두 사람은 동갑이었다) 함께 산책하며 시사 문제에 대해 토론하곤 했다. 노동자 아내를 위한 모임에도 함께 참석해 번갈아 연설도 했다. 하지만 요는 쟁점을 설명할 때 적절한 어조와 어휘를 찾는 데 어려움을 느꼈다. 마틸더는 요가 자신을 너무 채찍질한다고 생각했다. "난 너처럼 문제를 느끼진 않아. 우리가 하고 있는 건 대중 운동이라는 점을 기억하면 도움이 될 거야."[10] 절친했던 두 여성은 마틸더의 딸 요시나와 빈센트가 사랑에 빠져 1915년 결혼하면서 더욱 가까워진다.

연설을 맡은 사람들은 2주에 한 번씩 저녁에 토론회를 열었다. 그들은 코닝이네베흐 77번지에 있는 요의 집에 모였고, 그 주소는 SDVC의 우편주소로 사용되었다. 1905년 5월 5일, 그들은 '세금이 어떻게 여성에게 부담이 되는가'와 '어린이 이익'에 대해 토론했다. 요는 시골 어린이들과 교류하는 교환 프로그램을 조직하고 어린이 도서관을 위한 책을 수집했다.[11]

SDVC는 활동 영역을 넓혀갔다. 『헷 폴크』 여성 섹션이 예산 절감으로 사라지자 카리 폿하위스스밋은 여성을 위한 잡지 창간을 당 지도부에 제안한다. 실행까지는 시간이 걸렸지만, 폿하위스스밋이 편집인을 맡은 『프롤레타리아 여성. 노동자와 노동자 아내를 위한 잡지』 창간호가 1905년 11월 1일 출간되었다.

처음에 구독자는 700명이었고, 이 잡지는 1908년 4월 설립된 사회민주주의여성클럽전국연합(BSDVC) 정기 기관지로 발전했다. 1919년 구독자는 거의 1만 1000명으로 늘어났고, 1933년에는 6만 3000명으로 대거 증가했다. 1909년 12월부터는 어린이 잡지 『어린이 저널』도 함께 발행하며 '어린이를 위한 지속적인 즐거움의 원천'으로 홍보했다. 이렇게 여성 활동은 강력한 교육 경향을 띠게 된다.

비바우트베르데니스 판 베를레콤, 폿하위스스밋, 마리 멘싱은 어떻게, 어떤 주제를 통해 노동자 아내들에게 손을 내밀 수 있는지 알았다. 연간 보고서를 보면 다양한 여성클럽이 팀을 이루어 여성 참정권과 모성 관련 비용 보험 등 진보 의제를 옹호했음을 알 수 있다. 그들은 또 어린이 양육과 성 정보도 보급했다. 무엇보다 이 클럽 전국연합은 엘리트주의자가 되는 것을 용납하지 않았다. 공장 노동자와 재봉사에서 사무실 직원, 가게 점원에 이르기까지 모든 그룹을 아우르는 공동체를 지향했다. 무엇보다 자신의 지위를 개선하기 위해 노력하는 동안에도 여성들의 궁극적인 목표는 보다 정의로운 사회 창출이었다. 여성이 '깨어' 있으면 남성과 함께 이 목표를 이룰 수 있을 터였다. 싸움은 쉽지 않았다. SDAP 여성 조직은 1914년이 되어서야 광범위한 인정을 받았고, 더 오랜 세월이 흐른 후에야 실질적인 영향력을 행사할 수 있었다. 전국연합은 재정적 여유가 거의 없었다.[12] 그러나 그런 이유로 이상을 위한 여성의 총체적 투쟁이 멈추지는 않았다. 멘싱과 비바우트베르데니스는 네덜란드 너머 더 멀리 내다보았고, 1906년 만하임에서 열린 독일 사회민주주의 여성회의에 참석했다. 이 회의 기간 페미니스트 클라라 체트킨아이스너가 여성 참정권을 위해 열정적으로 호소했다.

사회민주주의자였던 요 역시 동등한 권리를 쟁취하기 위해 헌신적으로 활동했다. 1888년, 스물다섯 살이었던 요는 리에주 산업 지역 탄광촌인 세랭에 머물렀는데, 그때 목격한 그곳의 불평등과 부당함을 일기에 기록했다.

오늘 코커릴에 갔다. 공장은 37헥타르에 달했고 노동자는 1만 명에 이르렀다. (……) 증기해머가 5에서 1만 킬로그램의 힘을 가했다. 공장 안은 귀가 먹먹할 정도로 소음이 요란했다. 가엾은 남자들이 평생을 연기와 재와 이산화탄소를 들이마시며 지내야 한다. 왜 이 모든 불평등이 존재하는가? 왜 이 사람들이 보잘것없는 임금을 받기 위해 고생하고 노동하는가. 감독관이나 다른 기술자들은 저들 노동의 대가로 너무나 편안하게 지내는데? 육체노동보다 지적 발전이 우위에 있어 갖는 특권이라고는 하지만 여전히 불공평해 보인다. 어제저녁 뫼즈강에서 평화롭게 노를 젓던 우리의 아름다운 여행과 얼마나 대조적인지 생각하면 아직도 머리가 아프다.[13]

분명 요에게 잊을 수 없는 날이었을 것이다. 사회 평등이라는 이상은 요의 마음에 영원한 뿌리를 깊게 내린다.

20세기에 접어들어 첫 10년 동안 유럽 전역에 퍼졌던 사회적 이상주의의 물결은 요와 아들 빈센트 모두에게 영향을 미쳤다. 빈센트는 토요일 저녁마다 박식한 연설가이자 뷔쉼 레헌테셸란의 옛 이웃인 뤼돌프 카위퍼르의 마르크스주의 사회학, 가치론, 사적史的 유물론 등의 강의를 들었다고 기록했다. 1908년경 암스테르담 클로베니르스뷔르흐발에서였다. "어머니도 나와 함께 갔다"고 그는 후일 일기에 적었다.[14] 카위퍼르는 카위퍼르인스티튜트의 대표로 노동운동 당직자들을 위한 학교를 운영하며 우편통신 수업과 강의실 수업을 병행한 경영학, 사회과학 강의를 했다. 그는 빔 봉어르와도 친구였다.[15]

뤼돌프 카위퍼르 외에도 요는 흐로닝언에서 SDAP에 선구적인 역할을 한 바빈 안드레아도 잘 알았다. 안드레아는 1900년 뷔쉼 하숙집에서 지냈고, 후일 요는 흐로닝언에서 그녀를 방문하기도 했다.[16] 요는 작가이자 문학비평가인 프란스 쿠넌 주니어와도 알고 지냈다. 그 역시 SDAP 당원이었으며, 요와 빈센트가 회원인 '민중을위한예술'도 적극 지지했다. 1914년 요와 빈센트는 암스테르담 시립미술관에서 기획한 〈민중을 위한 예술〉 전시회에 반 고흐 드로잉

200여 점을 제공했다.[17]

미 국 의 반 고 흐

그 시절 모든 사회적 공감과 함께, 반 고흐를 위한 요의 노력도 평소와 똑같이 이어졌다. 롤란트 홀스트가 디자인한 1892년 카탈로그 커버와 궤를 같이하여, 1913년 4월 요는 반 고흐의 '해바라기 남자' 이미지를 널리 알리기 위해 폴 고갱의 작품, 「해바라기를 그리는 빈센트 반 고흐」를 국립미술관에 대여하고(이 계약은 1926년 빈센트가 연장한다) 이를 공표했다.[18]

　　그즈음 요는 점차 미국으로 시선을 돌리기 시작한다. 그녀 생전 획기적으로 약진하지는 못했지만 1913년 초에는 미국 내 반 고흐 소개가 임박해 있었다. 미국 화가 월트 쿤이 헤이그 아르츠&더보이스갤러리에서 현대미술 국제전시회를 위한 회화 열 점을 엄선했다. '아모리 쇼', 즉 '병기고 전展'이라고도 불린 이 전시회는 2월 18일에서 3월 15일까지 뉴욕 제69연대 병기고에서 열렸고, 앞서 열린 존더분트 전시회를 모델로 삼은 기획이었다. 여기서 반 고흐의 작품은 그리 눈에 띄지 않았다. 1906년부터 반 고흐를 좋아했던 미국 화가이자 미술비평가 월터 파치가 파리에서 운송을 맡았다. 그는 유럽 구간 구성에 중심 역할을 하며 반 고흐 작품을 대여해줄 여러 소장자를 찾아 나섰다. 반 고흐 작품은 열여덟 점 전시되었다. 뉴욕에서 시카고미술관으로 간 전시회는 3월 24일에서 4월 16일까지 이어졌다. 그리고 나서 다시 보스턴 코플리홀에서 4월 28일부터 5월 19일까지 계속되었다.[19]

　　1920년대 초, 미국, 영국, 일본의 독자들은 빈센트가 테오와 베르나르에게 보낸 편지 일부를 접할 수 있었다. 1906년 마르가레테 마우트너가 브루노 카시러를 위해 편집한 독일어 선집 번역본 『후기인상주의 화가의 편지, 빈센트 반 고흐의 친숙한 편지』(1912~1913) 출간 덕분이었다. 이 선집은 요와는 상관이 없었다. 영국 철학자이자 여러 언어에 능통한 앤서니 마리오 루도비치가 독일어판

을 바탕으로 매우 자유로운 영어 번역본을 만들었고, 이는 다시 일본어 번역본의 기초가 되었다.[20] 이 책은 화가 기무라 쇼하치의 번역으로 1915년 도쿄에서 출간된다. 그보다 조금 앞서 독일어 번역을 원전으로 한 고지마 기쿠오의 일본어 번역본도 존재했는데, 이들 번역본은 1911년 2월부터 잡지『시라카바白樺派』에 연재되었다.[22]

 H. P. 브레머르는 반 고흐 복제화 제작을 위해 요의 승인을 요청했고[23] 요는 이에 동의했다. "수수료 없이" 그의 미술 잡지에 복제본을 넣을 권리와 더불어 "빈센트 반 고흐 작품의 컬러 복제화 제작과 출간을 허락하며, 복제화당 100길더를 코헌 호스할크 봉어르 부인과 그 후손에게 지불하는" 조건이었다. 이 계약은 또한 "H. P. 브레머르가, 또는 그를 위해 생산한 복제품"을 다른 이가 복제할 경우 그 권한 승인권 역시 요에게 있다고 명시했다.[24] 나중에 그는 요에게 컬러 복제화 200장 출간 승인을 요청했다. "대신 저는 부인에게 각 복제화 열 장 또는 수수료 100길더를 지불할 수 있습니다."[25] 카탈로그『그림과 데생Tableaux et dessins. Prentkunst. Farbenlichtdrucke』(J. H. 더보이스, 하를럼, 1913) 뒷면을 보면 많은 컬러 복제품을 판매했음을 알 수 있다. 가격은 15~40길더로 싸지 않았다. 브레머르는 이 3색 인쇄물 제작 기술을 '스헤르욘 프로세스'라고 불렀는데, 빌럼 스헤르욘이 개발한 독자적인 제판 기술이었기 때문이다. 스헤르욘과 아드리안 페르슬라위스는 1903년부터 함께 회사를 운영했다. 그는 훗날, 젊은 화가들을 집으로 초대해 반 고흐 작품을 볼 수 있게 해준 요에게 감사를 전했다. 그는 요의 아파트에 며칠 동안 머물며 평온하고 조용하게 작품 사진을 찍을 수 있었다.[26] 요는 늘 그런 시도를 주의깊게 살펴보려 노력했다. 예전에도 그랬듯 요는 전략적 사고를 바탕으로 승인했으나(복제품은 사실 반 고흐의 이름을 널리 알리는 데 중요한 수단이라고 요가 여러 차례 말한 바 있다) 처음에는 컬러 복제화의 질이 낮아 언짢아하기도 했다. 율리우스 마이어그레페에게 보낸 편지를 보면 10년이라는 세월이 흐른 후에도 그녀가 그에 대해 여전히 분노했음을 알 수 있다.[27]

거실 소파에 앉은 요시나 반 고흐 비바우트와 빈센트 반 고흐, 코닝이네베흐 77번지, 암스테르담, 1915.

　　1913년 봄, 요는 서간집 1권 교정을 거의 끝마쳐가고 있었다. 그후에는 아직 진도가 나가지 않은 서문 집필과 수정 작업도 해야 했다. 6월 중순, 빈센트의 도움을 받아 요는 라런에 있는 여름 별장으로 옮겼다. 요는 아들이 시험을 한 번만 더 통과하면 전기기계 공장인 샤를루아건축전기공장(ACEC)에서 실무 경험을 쌓고 겨울에 공학학위를 받는다며, 자랑스럽게 폴 가세에게 편지를 보냈다. 그녀는 또한 빈센트가 요시나 비바우트와 약혼했다는 소식 역시 매우 흡족해하며 이야기했다. 스물두 살의 "법학도이며 나와 오래전부터 인연이 있었던 매우 좋은 집안 출신"이라는 말도 덧붙였다. 빈센트와 요시나는 1910년경 델프트와 암스테르담 사회민주학생클럽 모임에서 만났다. 요는 가세에게 이런 모든 일 때문에 벅찬 심정으로 지내고 있다고 털어놓았다. 그럼에도 요는 가세의 요청으로 반 고흐 작품 재고 목록 작성을 성공적으로 마친다.[28]

'가장 훌륭한 작품'—랑어포르하우트의 반 고흐

크뢸러뮐러 부부도 요와 마찬가지로 1912년 존더분트 전시회 후 반 고흐 작품 대여를 이어가고 있었다. 그중 한 전시회는 매우 특별했다. 네덜란드왕국 100주년을 기념해 열리는 반 고흐 회고전으로, 1913년 7월 4일부터 9월 1일까지 헤이그 랑어포르하우트의 뮐러 본사 1층에서 개최되었다. 네덜란드 최초로 설립된 대규모 상설 개인 현대미술 전시관이었다. 회화와 드로잉 150여 점이 걸린 대형 전시회였고 언론도 열광적으로 보도했다. 이 전시관은 당연히 크뢸러뮐러 부부 소유였고, 이들은 H. P. 브레머르가 조직한 이 전시회에 57점이라는 가장 많은 작품을 내놓았다.

서간집 출간이 임박했기에 특히 좋은 기회이기는 했으나 요는 이 전시의 일 처리 방식에 불쾌감을 느끼기도 했다. 처음에는 브레머르가 요에게 작품 대여를 요청하지 않아 무시당한 듯 느꼈다. 이에 브레머르는 상황을 타개하기 위해 노력을 기울이는 편지를 보냈다.

부인의 편지를 받고 말씀드립니다. 제가 직접 하든 크뢸러뮐러 부인을 통해서 하든 빈센트 반 고흐 전시 일을 두고 부인께서 제게 말씀하신 허영은 저와는 아주 거리가 멉니다. 부인 편지에서 그런 말을 읽으니 몹시 가슴 아픕니다. 제가 항상 고결한 의도로 빈센트를 위해 일해왔다는 것을 모두가 안다고 믿기 때문입니다.

이어서 그는 자신을 낮추며 사죄했다.

반 고흐의 작품 중 가장 훌륭한 것을 골라 보내주시면 감사하겠습니다. 예를 들어 3년 전 로테르담에 있던 작품 16점을 보내주신다면 진심으로 기쁘고 감사하겠습니다. 보험, 배송 등 제가 준비할 것이 있으면 알려주시기 바랍니다. 다음 주 금요일에 방문해 모든 것을 논의할 수 있습니다. 부인의 수고를 덜 수 있는

가장 쉬운 방법일 것입니다.[29]

결국 두 사람은 합의에 이르지만 요는 16점이 충분하지 않다고 생각한 게 틀림없다. 브레머르의 카탈로그 서문에 따르면 "가장 훌륭한 작품 30점 이상"을 제공했다. 작품마다 요의 이름이 대여자로 표기되었고, 요하네스 더보이스를 통해 구입 가능한 가격 정보도 있었다. 브레머르도 작품 다수를 대여했지만 분명하게 언급되지는 않았다. 그의 작품들은 "개인 소장품, 헤이그"로 설명될 뿐이었다. 요가 개관식에 참석했는지는 알 수 없다. 그러나 그 자리에 있었더라도 헬레네 크뢸러뮐러와 마주칠 걱정은 할 필요가 없었을 것이다. 헬레네는 그 자리에 없었던 것이 분명했기 때문이다.[30]

한편 여름부터 하를럼 크라위스베흐 68번지에서 자신의 갤러리를 운영하던 더보이스는 요의 요청으로 브롬베르크(오늘날 폴란드의 비드고슈치)와 에선에서 반 고흐 작품 몇 점을 반환했다. 그는 그림 운송용으로 더 나은 상자를 사용하는 문제에 대해 요와 의논했다.[31] 나아가 요는 프레데릭뮐러갤러리가 코르넬리 반 고흐 카르벤튀스 소유의 회화 「파리 교외」(F 351/JH 1255)와, 헤이그 시절 반 고흐의 집주인이었던 미힐 안토니 더즈바르트 소장의 드로잉 20점을 경매에 내놓았다는 사실을 분명 알고 있었다.[32] 그해 연말 직전 요는 직접 놀라운 거래를 성사시켰다. '현대미술공공컬렉션조성재단' 총무가 회화 「몽마르트르 채소밭」(F 350/JH 1245)을 1만 2,000길더라는 상당한 금액에 구입하기로 한 것이다. 이 대형 작품은 암스테르담 시립미술관 컬렉션에 포함되었다.[33] 그 직전 요는 직접 마음에 드는 작품을 구입하기도 했다. 오딜롱 르동의 완전한 작품집으로 복제화 총 192점을 리넨으로 제본한 포트폴리오 두 권을 50길더에 샀다.[34] 요는 1913년 아이가 없던 빈센트 백부(1888년 사망)와 코르넬리 백모(1913년 5월 사망)의 자산을 물려받아 경제적으로 부족하지 않았다. 요는 자신이 물려받은 8,000길더를 투자했다.[35]

그해 여름 요는 라런에 있는 엇란트하위스 전체를 다시 꾸몄다.[36] 요가 늘

거기 머물렀던 것은 아니다. 빈센트, 요시나와 함께 그들의 휴가 기간에 루아르
성 여행을 했기 때문이다. 그들은 샤를루아에서 만나 즐거운 시간을 보냈고 빈
센트는 일기에 그 여행에 대해 기록했다.

블루아(슈베르니, 샹보르), 투르(아제르리도, 시농, 륀, 위세), 그사이에 앙부아즈, 로슈
엔 별도로. 프랑스 프로방스 지역은 처음이었다. 마침내 샤르트르와 베르사유
도 갔다.[37]

돌아온 요는 다시 한번 급하게 하녀를 구하려 애쓰며 일간지에 광고를 냈
다.[38] 살림에 도움을 얻어 반 고흐 서간집 작업에 더 잘 집중할 수 있기를 바랐
기 때문이다.

『동생에게 보내는 편지』 출간

1892년으로 돌아가서, 당시 요는 반 고흐의 편지를 정리하기 시작하며 낙관했다. 테오가 사망한 지 얼마 되지 않았을 때 요는 지나치게 자신감을 보이며 시간이 날 때마다 서간집 작업에 몰두하고 싶다고 일기에 기록했다. 그러나 작업을 꾸준히 할 수 없음을 금방 깨닫는다. "밤까지 일하곤 했지만 이제 나는 그런 과로를 허락할 수 없다. 내 첫번째 의무는 항상 정신을 차리고 건강한 상태로 아이를 돌보는 것이다."[1] 요는 오래도록 이 첫번째 임무를 지키며 살았다. 어린 빈센트에게 온전히 헌신했고, 서간집은 결국 1913년이 되어서야 마무리되었다.

첫 교정지가 도착하자 요는 정말로 일에 몰두했다. 서문 집필에 도움이 될까 하여 자신에게 던지는 질문들을 공책에 적고, 반 고흐의 성격이나 작업 방식에 관한 구절들을 필사했다. 메모를 시작하며 요는 『더히츠』에 실린 살로몬 본의 『불멸의 존재Immortellen』(1912) 중 「내 사랑Mijn liefste」이라는 시의 마지막 구절을 적어놓았다. "오, 당신과 함께 있는 꿈을 또다시…… / 그리고 더이상 아무것도 모른 채 / 그리고 죽다, 부드럽게."[2] 이 시구는 테오와 빈센트, 두 사람의 형제애에 관한 것일 수도 있지만, 테오에 대한 그녀의 깊은 감정을 말한 것일 수도 있다. 요는 편지를 읽으며 그 사랑이 다시 불붙는 것을 느꼈을 것이다.[3]

그리고 이 시기 그녀는 앞으로 자신을 대중에 소개하는 방식에 큰 변화를

줄 결심을 한다. 1913년 말, 요는 다시 반 고흐 봉어르라는 성을 쓸 거라고, 무엇보다도 아들을 위해서라고 폴 가셰에게 말했다. "아들과 같은 성을 쓰기 위해서라는 점에 놀라진 않겠죠."[4] 아들의 행복이 그녀에게는 위안이었고, 어머니와 아들은 가능하면 일체여야 한다는 것이었다. 그러나 그것만이 이유는 아니었다. 『동생에게 보내는 편지』 표지에 반 고흐라는 이름이 편집자로 쓰이는 편이 훨씬 적절할 것이라는 생각과 함께, 앞으로 그녀에게도 분명 유리하게 작용하리라는 판단에서였다. 게다가 어쩌면 가장 무게감 있는 주장일 수도 있는데, 테오와 보낸 2년이 요한과 보낸 10년보다 몇 배는 더 소중했기 때문이기도 할 것이다. 게다가 요한이 사망하고 2년이 지난 지금 코헌 호스할크라는 이름은 이미 과거에 속했다.[5]

인쇄소와 출판사에서는 서간집 1권 작업에 매진했다. 그러나 요는 여전히 서문 교정지를 체크하고 있었다. 서문은 본문과 다르게 로마숫자로 쪽수를 매겨 제일 나중에 인쇄해도 무방했다. 그녀는 가셰에게 이렇게 편지했다. "그 모든 과거를 되살리기 위해 내가 어떤 대가를 치르는지 이루 말할 수가 없네요." 이제 과거에 완전히 몰입한 요는 다시 한번 반 고흐 집안사람이 되어 마침내 테오의 시신을 빈센트가 묻힌 오베르쉬르우아즈로 이장할 마음을 먹는다. 그녀는 이장의 공식 절차를 알아봐달라고 가셰에게 부탁했고, 그는 곧 실행에 옮겼다.[6]

요는 몇 주일을 즐겁게 보냈다. 빈센트는 1914년 1월 15일, 6년 동안 공부한 끝에 기계공학 학위를 받은 직후, 6개월 동안 피레네산맥 건축 공사 감독 제안을 받았다. 대리인은 헤이그에서 '방크판트뢰프'라 불리는 일반 담보 은행으로, 앙트르프리즈바르누에 대출을 제공하고 있었다.[7] 아들을 자랑스럽게 여긴 어머니 요는 가셰에게 아직 스물네 살도 채 되지 않은 빈센트가 그런 책무를 맡다니 참으로 용감하다고 전했다. 그는 스페인 국경 인근, 아로에서 멀지 않은 파비앙 산촌에 머물 예정이었다. 유일한 걸림돌은 어머니와 약혼녀(요가 이 순서로 말했다)와 떨어져 지내는 것이었다. 그녀는 가셰에게 외롭고 피곤하다면서 당분

간 오베르에 가기는 힘들 것 같다고 전했다.[8] 그런데 석 달도 채 지나지 않아 요는 갑작스럽게 갈 수 있다고, 파비앙으로 가는 길에 당연히 들르겠다고 마음을 바꾼다. 요는 아들이 보고 싶었고, 산이 오지 않으니 직접 산으로 가겠다는 것이었다.

요가 방문하기 전, 엽서와 편지가 이 갓 졸업한 공대생에게 폭풍처럼, 하지만 대단히 효율적으로 쏟아졌다. 목적지에서 목적지로 이틀 만에 도착한 것이다. 요는 1914년 1월 22일, 24일, 28일 빈센트에게 엽서를 보내 아들을 자주 생각하며 그가 모피 코트를 입고 썰매에 앉은 모습을 상상할 수 있다고 말했다. 그녀의 "사랑"인 그에게 모직 속옷이 필요하다면 즉시 이야기하라고 당부하기도 했다. 그녀는 아들에게 사업과 사교 지식을 공유했다. "네가 도급업자와 잘 지내기를 바란다. 가능한 한 친절하게 대하고 편의를 봐주도록 해라. 꼼꼼하게 확인하고 검사하더라도 태도는 여전히 상냥해야 한다, 그럴 수 있겠지?"[9] 암스테르담에 살던 요시나도 요와 자주 연락했다. 온갖 것에 대해 이야기를 나누고, 가끔 요의 아파트에서 밤을 함께 보내며 피아노와 바이올린을 위한 모차르트 소나타를 연주하기도 했다. 또 판비셀링갤러리도 방문했다.[10] 두 사람 관계가 점점 더 가까워졌던 것이다.

요는 서문 수정 작업에 열중했고, 저녁에 쉴 때면 종종 스타츠하우뷔르흐극장에 가서 희극 〈렌테볼컨Lentewolken〉과 리하르트 슈트라우스의 오페라 〈살로메〉를 보았다. 『알헤메인 한델스블라트』에 따르면 열정적이고 중독성 있는 공연이었으며 요는 그 관능이 "아름다운 동시에 무서웠다"고 회상했다.[11] 가끔 기분전환을 위해 형제자매들과 함께 베테링스한스 집에서 식사를 하고 저녁에는 베토벤 삼중주 연주를 하기도 했다.[12]

한편 그녀는 계속해서 아들을 애지중지했다. 매일 과일을 먹으라고 조언하고 꽃을 보냈다. 요는 "사랑하는 아들"이 일로 매우 바쁠 것이며 독서 시간이 없다는 점도 이해했다. "인생 자체가 훨씬 더 흥미롭기는 하지"라고 전하기도 했다.[13] 하지만 나중에 WB출판사에서 받은 오스카 와일드 에세이 한 권을 아들

에게 보냈다. 분명 P. C. 바우턴스가 번역한『오스카 와일드 미학 강의: 사회주의에서의 인간 영혼』(1891)이었을 것이다. 한동안 유럽에서 대단한 인기를 끌었던 책이다.[14]

요는 서간집 네덜란드어판과 독일어판 작업을 거의 병행하다시피 했고, 지독하게 일에 매달려야 했다. 빈센트 반 고흐가 프랑스에 머물던 시기 보낸 편지의 교정과 정확한 삽화 위치를 봐달라는 요청이 독일에서 왔는데, 그들이 원했던 만큼 일이 빨리 진행되지 않았는지 진척 상황을 묻는 편지가 2주 만에 또 왔다. 요는 서두르기 시작했다. 그리고 상당히 많은 번역 실수를 발견하고 지적하자 수석편집인은 요의 독일어 실력을 추켜세웠다. 그녀가 번역을 얼마나 철저하게 확인했는지는 알 수 없지만 수고를 아끼지 않은 것만은 분명하다.[15]

아드리 라데니위스, 『더프롤레타리스허 프라우』, 여성의날, 1914.03.08.

남프랑스에 있는 아들에게 끊임없이 흐르는 시냇물처럼 편지를 보내며 요는 자신도 모르는 사이 위로를 얻었다. 그녀는 아들에게 "엄마가 충분히 편지를 보내고 있니?"라고 물었다. 빈센트가 뭐라고 대답했는지는 알 수 없지만 이 편지에 매우 흡족했던 것은 분명하다. 요는 또한 "어제 유산 관련 서류를 더 받았다. 이제 확정되었단다. 네가 받을 몫은 4,000이 넘는다"라고 편지했다. 빈센트 백부와 코르넬리 백모의 재산 상속은 분명 그에게 뜻밖의 행운이었다.[16] 요는 다른 문제에 대해서도 아들에게 자세히 소식을 전했다. 그녀는 학교에 다니며 요리학교 수업까지 듣는 요시나가 예전보다 훨씬 활달해졌다고 생각했다. 시립극장에서 폴란드 댄서 안겔레 시도프(헬레라우 소재 자크달크로즈학교 출신) 공연을 보며 오빠 헨리와 "편안한 저녁"을 보내기도 했다.[17] 그녀는 또한 여성의날 요시나와 함께 폴크스블레이트궁전에 가기도 했는데, 1909년에서 1914년까지 BSDVC 총무였던 헬레인 앙케르스밋, SDAP 리더이자 시의회 의원인 요한 빌럼 알바르다, 요시나의 어머니 마틸더가 단상에 올라 연설을 했다. 그들은 일터에서의 여성 역할에 대해 이야기했고 여성만을 위한 의료보험을 주장했다. 한편 여성 당원 수는 4000명으로 늘어나 있었다.[18]

안트베르펜 — 동시대 미술

플랑드르 작가이자 미술사가 아리 델런은 미술상 테오 뇌하위스에게서 요가 안트베르펜 전시회 〈동시대 미술. 살롱 1914〉를 위한 작품 선별 위원을 맡을 의향이라는 소식을 듣는다. 전시는 3월 7일부터 4월 5일까지 '예술운영위원회전시관'에서 열릴 예정이었다.[19] 1912년 존더분트와 1913년 헤이그 전시회처럼, 크뢸러뮐러와 요의 컬렉션이 상당수 있었는데 이번에는 요의 대여 작품 수가 59점으로, 34점을 대여하는 크뢸러뮐러보다 많았고 이중 일부는 판매용이었다. 델런은 반 고흐의 「화가로서의 자화상」(F 522/JH 1356) 사용 허가와 환대에 감사를 전했다. 이 자화상은 국립미술관 대여품이었으나 이번에 안트베르펜에

전시회에 걸린 빈센트 반 고흐의 작품들, '퀸스트 판헤던' 전시, 안트베르펜, 1914.

걸리게 된 것이다. 그는 요에게 "우리 갤러리에는 59미터에 달하는 그림 레일이 있고 조명이 아름답습니다"라고 전하면서 "부인께서 대여할 의향이 있는 작품들을 위해 약 절반을 비워두었습니다"라고 덧붙였다.[20] 그는 요에게 다른 대여자들의 작품까지 포함해서 모든 작품의 제작 연대를 부탁했다. 요는 작품 연대를 대부분 알았던 것 같다. 하지만 소수 몇 작품에는 연대를 표기하지 않거나 추정 날짜를 쓰기도 했다.[21]

이 전시회를 통해 벨기에인들도 반 고흐 작품에 좋은 인상을 받았다. 그러나 여전히 그의 작품을 조롱하고 웃음거리로 삼는 이들이 있었다. 요와 요시나는 전시회를 보러 갔고, 그곳에서 릭 바우터스와 제임스 엔소르의 작품도 보았다. 그들은 또 '동시대예술' 공동설립자인 리하르트 바셀레이르와도 이야기를 나누었다. 그는 1886년 안트베르펜 왕립미술학교 시절 반 고흐를 기억하고 있었다. 요는 아들에게 이렇게 전했다.

우리는 함께 좋은 시간을 보냈다. 플란테인미술관과 성당을 구석구석 돌아보며 감탄했는데 정말 아름다웠단다! 막 어둠이 내리기 시작할 때 성당 앞 작은 광장에 서서 좁다란 거리를 바라보았고, 오래된 그랜드플레이스 외부를 보기도 했단다. 어디에서나 역사를, 오래전 분위기를 느낄 수 있었다![22]

전시회 얘기는 거의 없었는데, 적어도 관람객 반응이나 그림 배치에 대한 할 말은 전혀 없었다. "요시나가 전시회 이야기를 들려주었을 거라 생각한다. 헤이그보다 훨씬 나았다(이번에는 카탈로그에 네 이름도 실었다)."[23] 이를 통해 사람들은 그녀의 옛 성, 그리고 그새 반 고흐 컬렉션의 절반을 관장하던 아들의 이름에 익숙해질 수 있었다.

이 전시회 후 작품 일부는 베를린의 파울 카시러에게로 갔고, 다른 작품들은 암스테르담으로 보내졌다. 만약을 위해서 요는 빈센트에게 일 진행을 전달했다. "안트베르펜 전시는 베를린으로 갈 거란다. 동의할 거라 믿는다."[24] 이미 결정된 후이기는 해도 그는 이러한 결정에 대해 늘 알고 있었다. 델런은 요에게 곧 출간될 서간집 안내서 50부를 부탁했다. 이를 통해 잠재적 구매자들이 미리 책을 주문할 수 있을 터였다. 그는 출간을 진심으로 고대한다고 전했다.[25]

요시나는 요와 자주 식사했다. 요시나의 아버지가 암스테르담 공영주택 의장으로 임명된 것을 두 사람은 함께 축하했다.[26] 한편 빈센트는 두 여인을 만날 일을 고대했는데 그들은 우선 파리에서 만난 후 오베르에서 묘지 이장을 진행하고 다시 파비앙으로 갈 계획이었다. 요는 출발 날짜가 다가올수록 초조해하며 갑자기 온갖 자질구레한 일에 신경쓰기 시작했다. 스타킹 두 벌을 가져가야 할지, 가져간다면 두꺼운 게 나을지 얇은 게 나을지, 돈은 얼마나 가지고 갈지 등. "방수 신발이나 고무 덧신, 아니면 눈이 왔을 때 신을 신발을 가져가야 할까?" 편지 끝부분에 이르러서는 조금 차분해진 듯 "꽃들이 벌써 피었단다. 살구나무도 아닌데 말이다. 들판에는 노란 미나리아재비가 만개했다"고 적었다.[27]

요는 이장을 거의 두 달 동안 준비했다. 마침내 영사관 승인이 떨어지자 그녀는
위트레흐트에서 파묘와 시신 수습을 준비하고 직접 참관했다. 1914년 4월 8일
이었고, 당일 테오의 시신이 든 관은 봉인된 채 기차에 실려 오베르로 향했다.[28]
요는 가세에게 서류와 법률 증서들을 보내고 자신을 대리해서 그 지역 절차를
위임한 상태였다. 요는 가세에게 하룻밤 묵을 방 세 개를 예약해달라고도 청했
다. "오베르에 있는 호텔이나 (아주 소박한) 하숙집이면 좋겠어요. 아들 약혼녀도
나와 동행합니다."[29]

4월 13일 오베르에 도착한 그들이 지켜보는 가운데 14일, 테오의 시신이
매장되었다. 그곳 모든 사람에게, 특히 첫번째 생일을 맞이하기도 전에 아버지
를 잃은 빈센트에게는 매우 감정이 북받치는 광경이었을 것이다. 무덤은 그들
이 묘지를 떠날 때도 열려 있었고, 그 장면은 며칠 동안 요의 뇌리를 떠나지 않
았다. 굳이 그럴 필요 없었지만 요는 가세에게 무덤을 잘 덮었는지 묻기도 했다.
그리고 이 엄숙한 일이 진행되는 동안 가세 가족이 베푼 모든 도움과 환대에 감
사를 표하며 아들에게 따뜻한 시간이었다는 말도 잊지 않았다. "아들은 가족
전통에 큰 애정이 있어 늘 집안 이야기를 듣고 싶어합니다." 전통이 대대로 이어
진다는 것이 많은 위로가 된다고도 덧붙였다. 요는 가세에게 두 비석 발치에 아
이비를 심어달라 부탁했다.[30] 이제 빈센트와 테오는 늘 나란히 누워 있을 것이
며, 머지않아 그곳은 순례지가 되었다. 요는 1921년 젊은 일본인들이 빈센트의
묘지에 화분을 놓고 간 것에 "감동"했다고 기록했다.[31]

그들은 야간열차를 타고 툴루즈를 거쳐 피레네산맥으로 향했다. 파리에
서 아로까지 13시간이 걸렸다.[32] 파비앙까지 가는 마지막 여정은 "오르계곡의
놀랍도록 아름다운 도로를 따라" 마차를 이용했고, 3시간이 걸렸다고 요는 가
세에게 전했다. 그리고 스위스에서도 그렇게 압도적인 장관은 보지 못했다고 덧
붙였다.[33] 그들은 산맥에 있는 작은 호텔, 푸가에 방을 잡고 몇 주일 지냈다. 그
곳에 머무는 동안 요는 서간집 2권의 수정 작업에 정성을 쏟았다. 시설이 불편

Hautes-Pyrénées - 49. Haute Vallée d'AURE - FABIAN (alt. 1120")
Hôtel Touring Club - O. FOUGA, Propriétaire

피레네산맥, 파비앙, 호텔 푸가, 연대 미상.

했고 주변에는 아무것도 없었지만 개의치 않았다. 요는 소박함에서 편안함을 느꼈고, 빈센트와 요시나가 함께 있어 그 조악함을 무시할 수 있었다. 그녀는 평화와 고요함을 즐기며 규칙적으로 산책을 나가고 더없이 아름다운 야생식물들을 보았다.(컬러 그림 51) 산에서 산책을 할 때는 프랑스 식물학자 샤를 플라올의『알프스와 피레네의 컬러 식물도감Nouvelle flore coloriée de poche des Alpes et des Pyrénées』을 들고 나갔다. 요는 산에서 초록빛 맑은 물이 흘러내리다 바위에 부딪히며 물살이 퍼져나가는 모습에 감탄했다.[34]

5월이 되면서 요는 라런의 이웃들에게 호텔이 담긴 파노라마 전경 그림엽서를 보냈다. 그러면서 엇란트하위스 뒤 텃밭에서 자라는 것들은 무엇이든 갖다 먹으라고 권했다. 또 산속 생활을 즐겁게 묘사하기도 했다.

내가 여기에서 제일 좋아하는 산책 코스는 물길을 따라 걷거나, 조금 올라가 숲속을 거니는 겁니다. 지난주 우리는 엿새에 걸쳐 여행을 했습니다. 빈센트가 페리죄에 가야 해서, 중간에 포와 보르도에 들렀다가 타르브를 거쳐 돌아왔습니

빈센트 반 고흐와 요시나 비바우트,
피레네, 1914.

다. 처음에는 자동차로 갔어요. 빈센트가 출장 갈 때는 자동차를 탈 수 있어 참
으로 좋았습니다. 페리죄에서는 트뤼프를 만났는데 아주 매력적이었습니다. 요
시나는 집으로 돌아갔지만 나는 당분간 여기 머물 예정이에요. 일거리를 가져
왔거든요![35]

　　호텔은 호화롭지 않았지만, 빈센트가 기사 딸린 자동차를 사용할 수 있었
던 것으로 보인다. 2주 후 두 사람은 다시 길을 떠난다. 요는 남프랑스 비아리츠
에 갔다가 비다소아강을 건너 잠깐 푸엔테라비아까지 다녀왔다고 친구들에게
우쭐대듯 말했다. "날씨가 훌륭했고 공기는 향기로웠습니다. 지난주 눈보라와
는 아주 딴판이었어요! 이리로 돌아오니 이곳 경치가 사실 가장 아름답다는 사
실에 다시 한번 놀라움을 느낍니다."[36] 요는 빈센트와 보내는 시간과 파노라마처
럼 펼쳐진 풍경을 사랑했다. 그녀는 깨끗한 산 공기를 깊이 호흡했다.

『동생에게 보내는 편지』 ― 감동

빈센트는 1914년 4월 아버지를 이장했을 때 그랬듯, 암스테르담 출판사에서 아로로 보낸 상자를 열었을 때 역시 깊은 감동을 느꼈을 것이다. 소포에는 『동생에게 보내는 편지』 1권이 있었다. 그 책에는 1872년에서 1883년까지 큰아버지 빈센트가 아버지에게 보낸 편지들이 수록되어 있었다(2권과 3권은 그해 말에야 출간된다). 그는 그 순간을 오랜 세월이 흐른 뒤에도 선명하게 기억했다.

> 어머니와 나는 파비앙(해발 1200m)에서 아로로 돌아와 있었다(아마도 회사 차가 그곳에 있었기 때문일 것이다). 역은 4시 30분경까지 닫혀 있었고―역이 있었다―감동이었다. 멋진 봄 날씨였다.

그때 그 자리에서 요는 이 첫번째 책에 헌사를 썼다. "빈센트와 요시나에게, 아로에서, 1914년 6월 1일."[37]

이 역사적인 사건까지는 엄청나게 많은 작업이 있었다. 요는 시기별로 간략한 서문을 추가하다가 어느 순간 중단하고 말았다. 시간이 부족했던 것 같다. 언급된 구절들을 보면 요가 어떤 부분을 좋아했는지 확연히 보인다. 예를 들어 보리나주 탄광에서 쓴 "감동적일 만큼 아름다운 편지" 두 통이 그것이다. 그녀는 편지마다 간결한, 주로 전기와 관련된 주석을 붙였다. 반 고흐가 화가 빌헬름 라이블을 스웨덴 사람이라고 한 대목을 독일인이라고 정정하는 식이었다. 의사 다비드 그뤼비가 하인리히 하이네를 치료했다는 부분도 지적했다. 몇몇 의문에 대해서는 다른 곳에서 정보를 찾아보기도 했다. 반 고흐가 언급한 화가 아드리안 마디올의 경우, 암스테르담 국립미술관 사서에게 연락을 취하기도 했다.[38] 사적인 내용을 많이 추가할 수도 있었겠지만 그런 경우는 아주 드물었다. 그런데 1888년 편지 한 통에 대해서는 자신의 약혼을 언급하는 주석을 덧붙였다. 당시 테오필 페롱 박사가 생레미요양원에 있던 빈센트의 상태에 대해 보낸

메시지를 근거로 테오와 빈센트, 요, 즉 "네덜란드인 셋이 함께 프랑스어로 이야기"했다고 한 부분은 어이없다고 요는 생각했다.[39] 그녀는 딱 한 번 테오가 빈센트에게 보낸 답장을 언급한다(39통이 남아 있었다).

그 편지에서 테오는 직장을 그만둘 계획과 사업 시작 비용에 대해 이야기했다. 상당한 노력이 필요한 일이었고, 당시 빈센트와 우리는 절약해야 하는 상황이었다. 이 편지에서 테오는 머지않아 빈센트도 인생을 함께할 여자를 찾기 바라는 마음을 표현했다.[40]

그런데 1914년, 빈센트가 테오에게 보낸 편지들을 온전한 상태로 읽으리라 기대했던 사람들은 실망했다. 요는 연필로 꺾쇠괄호를 그려 원문에서 삭제되어야 할 부분들을 표시했다. 그녀의 관점에서는 그다지 흥미롭지 않거나 불필요하거나 부끄러운 부분들이었고, 그렇게 삭제 표시된 곳이 상당히 많았다. 그녀는 성서와 기독교 인용구들도 버리고 그 자리에 간단하게 이렇게 주석을 붙였다. "시편 및 종교 구절."[41] 질병, 섹스, 말다툼, 가족과 관련된 거북한 문제 역시 삭제했다. 더플 바지 한 벌을 보낸다는 등 너무 시시콜콜한 이야기도 지워졌다. 그리고 전부는 아니지만 그 자리에 삭제를 알리기 위한 방점을 찍었다. 또 아직 살아 있는 사람의 이름은 머리글자로 대신했다. 반 고흐의 글을 그렇게 과격하게 다룬 것을 두고 요를 전적으로 비난할 수는 없다. 이는 당시 세대의 반영이기도 하다. 사람들은 체면을 중시했고, 노골적이고 거친 표현을 불쾌해했다. 1911년 베르나르 역시 반 고흐의 편지에서 꽤 많은 부분을 삭제했는데 아마도 출간인 볼라르의 의견을 따랐을 것이다. 그 시절에는 편지와 개인 생활 문서의 출간 원칙이 지금만큼 까다롭지 않았다.[42]

요는 오랜 세월 빈센트 서간집 출간 작업을 했다. 편지 일부는 손으로 필사했고 일부는 타자기로 옮겼다. 후자의 경우, 빌려주었던 레밍턴 타자기를 돌려달라고 요구하기도 했다.[43] 그녀는 손으로 필사본을 편집했고 나중에 주석을

삽입했다.[44] 오늘날 편집 잣대에 비추어 이 출간물에 흠결이 있다 하더라도 요의 판본은 2009년 반 고흐 서간집 연구 판본 발간에 대단히 유용했다. 예를 들면 시간이 흐르면서 잉크가 부식되어 읽을 수 없게 된 부분들도 요의 출간물 덕에 확인할 수 있었다. 또한 정확한 날짜를 가늠하는 데도 도움이 되었는데, 요가 소인 찍힌 봉투 일부를 보관했기 때문이다.[45]

요는 반 고흐 삶에 대한 다양성을 소개할 생각으로 상당히 많은 가족 서신을 이용하기도 했다. 이는 테오 덕분에 남아 있던 금광이었다. 요는 그 편지에서 문장들을 발췌하고 세심하게 재구성하여 서문에 스며들게 했다. 그녀는 마지막 순간까지 문장을 다듬고 또 다듬었다. "유쾌함으로 가득한"을 "빛나는 유쾌함"으로, "온 힘을 다해"는 "거의 간절할 정도로 힘을 내어"로 수정하는 식이었다. 수정한 어휘를 종잇조각이나 길게 자른 종이 띠에 적어 텍스트 위에 덧붙였고, 좀더 개괄적인 감상은 마지막에 추가했다. 예를 들면 "이 시기 그의 편지는 거의 병적일 정도로 과민하다" 같은 문장이었다. 요는 반 고흐를 그냥 한 인간이 아닌 자기희생을 아끼지 않는 사람으로 묘사했다. "그는 무슨 일이든 불완전하게 한 적이 없었다!" 또한 그를 둘러싼 환경, 사회의식, 편지를 쓸 때 작가 같았던 면도 강조했다. 요는 때로 통제적이고 감상적이었지만 한편으로는 테오를 통해 그렇게 가까이에서 빈센트와 알고 지낸 그녀만큼 자격을 갖춘 사람이 없었다. "1879년에서 1880년, 그는 여전히 지독한 겨울을 견뎌내야 했다. 즐거움이라고는 없던 생에서 가장 슬프고 가장 절망적인 시기였다." 그녀는 빈센트를 "끝도 없이 외로운" 사람이라고 표현했다.[46] 요는 미술에 대한 반 고흐의 관점에서 한 측면만 선택해 그의 말을 그대로 옮겼다. "음악이 그러하듯 나는 그림을 통해 뭔가 위로가 되는 것을 이야기하고 싶다."[47] 그녀는 미술비평은 자제하고 전문가에게 맡겼다. 이따금씩 테오, 안톤 판 라파르트, 폴 고갱, 프레데리크 살, 폴 가셰의 편지와 회상을 인용하기도 했다. 특히 테오의 결정적인 역할을 강조했다. "늘 그렇듯 빈센트를 이해하고 지속적으로 지원한 사람은 테오뿐이었다."[48]

요는 몇몇 특정 작품을 자세히 들여다봤다. 한 예로 "그 유명한 이젤 앞 자화상"에 대해서도 이야기하는데, 그사이 그 그림을 국립미술관을 비롯한 여러 전시회에서 대여했으니 그렇게 표현할 만했다. 그녀는 한 정물화에 대해서도 "일종의 내적 불길에 의해 환히 빛을 발하고 반짝인다"라고 묘사했다.[49] 「마르멜루, 레몬, 배, 포도」(F 383/JH 1339)에 대한 묘사로, 액자 역시 반 고흐가 색칠한 것이었는데 그는 거기에 붉은 물감으로 "나의 동생 테오에게À mon frère Theo"라고 헌사를 써넣었다.

요는 빈센트가 아를에서 화가로서 정점에 달했다고 생각하며 「침실」을 가장 유명한 작품으로 꼽았다. 1888년 고갱이, 자신이 아를에 도착하기 전에는 빈센트가 갈피를 못 잡았으며, 자신의 조언을 받고서야 발전할 수 있었다고 주장한 것을 두고 요는 정당하게 비판했다.[50] 또한 빈센트를 평생 고통스럽게 한 우울증에 대해 언급하며 그가 치료를 받던 시절 가장 훌륭한 작품들을 탄생시켰다고 지적했다. 요는 빈센트와 테오의 삶 마지막 순간들을 회고하고 그들의 우애를 강조하며 서문을 마무리했다. 1913년 12월 날짜를 쓰기 전 마지막 문장에서 그녀는 형제가 오베르묘지 밀밭에 둘러싸여 함께 누워 있다고 썼다. 테오를 재매장하기 전이었고, 이장은 출간 직전에야 마무리되지만 요는 그 시점에서 기대하던 일을 기록한 것이다. 그녀가 생각하기에 이는 수사적인 표현이었고, 가장 극적으로 서문 마지막을 장식하는 방법이었다.

요는 서문에 간결한 헌사를 써넣었다. "이 책을 빈센트와 테오의 추억에 바칩니다. '죽을 때에도 서로 떠나지 아니하였도다.' 「사무엘서」 하, 1장 23절." 요는 성서뿐만 아니라 자신이 1885년 가장 좋아하는 책으로 꼽았던 조지 엘리엇의 『플로스강의 물방앗간』도 인용했다. "죽을 때에도 서로 떠나지 아니하였도다"는 이 소설 표지지와 마지막에 등장한다. 소설에서는 이 글귀를 비극적으로 죽은 남매 톰과 매기의 묘비에 새겼다.[51] 요는 두 세계 사이에 놀라울 정도로 유사한 점이 있음을 깨닫고, 테오의 이장과 서간집 출간에 그 생각을 반영했다. 이제 편지를 보낸 사람과 받은 사람은 영원히 하나가 되었다.

서간집 세 권의 최종 출간 비용은 6,680길더였다. 이렇게나 많은 비용이 든 이유는 편지지에 그렸거나 봉투에 동봉한 스케치들을 모두 삽화로 넣었기 때문이다. 계약서 조항에 따라 세 권 세트 판매가는 사철 제본이 7.50길더, 연노랑 리넨 표지를 씌운 양장 제본이 10길더였다. 요는 가격을 낮추려 애썼다. 상업적 감각을 발휘해 책을 홍보하고『알헤메인 한델스블라트』『헷 니우스 판 덴 다흐』『엔에르세』『더텔레흐라프』『헷 폴크』『헷 바데를란트Het Vaderland』등에 광고를 실었다. 출판사는 추후 수요에 따라 제본 방식을 선택할 수 있도록 판본 부분을 대판지로 보관했다. 요는 광고비 140길더를 포함해 모든 비용을 부담했다. 1914년 판매된 부수에서 수익을 제하자 요의 손실은 4,332길더가 넘었다.[52]

출간이 이리 지연된 데는 여러 이유가 있었다. 가장 결정적인 이유는 서문에서 밝혀졌다. "평생을 바친 작품들이 인정받고 정당한 평가를 받기 전에, 한 인간에 대한 관심을 촉발하는 것은 우리 곁을 떠난 화가에게 대단히 부당한 일일 것이다."[53] 그사이 요는 반평생을 작품 알리기에 헌신했다. 그리고 그녀도 얘기했던 것처럼 아들을 돌보는 일에 많은 시간을 썼고 자신의 삶에서도 여러 힘든 시기를 지나왔다. 그리고 이 진솔한 '아들들에 대한 추억' 출간을 두 사람 어머니가 세상을 떠날 때까지 미뤘을 가능성도 있다. 이는 빌레민이 일찍이 편지에서 언급했었다.[54] 반 고흐 부인에 대한 헌사로 요는 요한이 그린 초상화, 빈센트가 부모에게 보낸 편지 네 통, 어머니에게 보낸 여덟 통, 어머니와 빌레민 앞으로 보낸 편지 한 통을 포함했다. 이 편지들은 모두 생레미와 오베르에서 쓰인 것이었다.[55] 결국 이 책은 두 아들에 대한 추억 그 이상이 되었을 것이다. 가세는 요의 부지런한 노력을 "신성한 의무"라고 묘사했다.[56] 그녀가 출간한 서간집과 전기적 서문은 반 고흐를 알아가는 데 오래도록 본보기가 되었다.

모두가 그렇게 열광한 것은 아니었다. 요의 아들 빈센트는 "큰아버지 서간집이 처음 출간되었을 때 온갖 사적인 내용이 공개된 것에 충격받은 집안사람들로부터 많은 이야기를 들었다"고 회상하기도 했다.[57] 놀랍지 않지만, 이번에도 반 고흐의 누이 리스 뒤 크베스너 반 고흐가 특히 비판적이었다. 몇 년 후 그녀는 『알헤메인 한델스블라트』와 인터뷰를 하며 출간을 공개적으로 비난했다. "사적인 이야기로 가득한 그 편지들을 출간한 데 우리는 깊은 유감을 표합니다. 빈센트와 테오도 알았다면 원망했을 겁니다. 선집으로 펴냈더라면 좋았을 겁니다."[58] 그러나 이미 일어난 일은 되돌릴 수 없었다.

1914년 6월 1일은 요에게 여러 면에서 기억에 남을 날이었다. 그녀는 책 한 권에 아들과 곧 며느리가 될 요시나를 향한 헌사를 썼고, 같은 날 네덜란드 밖에서는 가장 규모가 큰 반 고흐 단독 전시회가 파울 카시러 기획으로 베를린에서 열렸다. 작품 151점이 걸렸고, 요와 빈센트는 관대하게도 그중 66점을 대여했다(7점만이 판매용이었다). 다른 작품들은 주로 개인 소장품이었다. 카탈로그에서 카시러는 요의 친절에 감사를 표했고, 당연히 최근 발간된 『동생에게 보내는 편지』를 언급하며 요가 1905년 카탈로그에서 그랬듯, 맛보기로 눈에 띄는 편지 몇 구절을 인용하기도 했다.[59] 카탈로그에는 모든 소장자 목록이 있어, 이를 통해 요는 카시러의 화려한 인맥을 엿볼 수 있었다. 한편 카시러의 직원인 테오도어 슈토페란은 가망이 없는데도 희망을 버리지 못하고 「아이리스」(F 608/JH 1691)와 「아를 인근 풍경」, 그리고 드로잉 「요양원 정원의 분수」(F 1531/JH 1705)를 소장하려 애썼다. "제가 암스테르담을 방문했을 때 부인께서 물론 특정 작품들은 판매용인지 물을 필요조차 없다고 말씀하셨습니다."[60] 요는 그사이 요령껏 구워삶기가 어려운 사람이 되어 있었다. 그녀는 어떤 회화와 드로잉이 애호가들에게 인기 있는지 갈수록 예리하게 지켜보고 판단할 수 있었다. 베를린 전시 후 작품들은 함부르크 갈레리코메터를 거쳐 쾰른예술협회로 옮겨졌다.

요의 이 서간집은 곧 네덜란드에서도 많은 주목을 받았다. 1914년 6월

2일, 『엔에르세』에 실린 칼럼 「사람들 사이에서」를 통해 M. J. 브뤼서는 요가 피레네에서 그에게 보낸 편지 일부를 공개적으로 인용했다. 대중은 요의 사적인 상황과 경험에 대해 더 알게 되었고, 독자는 이 모든 프로젝트가 그녀가 감당할 수 있는 선을 거의 넘었었다는 사실 역시 알 수 있었다.

> 지난 2년 동안 다른 것은 전혀 하지 못했고, 자주 늦은 밤까지 작업해야 했습니다…… 때로는 극도로 지치기도 했습니다. 온 가족의 편지를 철저하게 읽으며 정확한 날짜를 파악하려 애썼고 그러면 어떤 내용들은 명확해졌습니다…… 제가 테오에게서 받은 편지들을 다시 읽노라니 옛 슬픔이 모두 되살아났고, 그 모든 일을 다시 겪어내는 느낌이었습니다…… 그래서 1권 서문을 마침내 끝냈을 때 저는 이곳으로 탈출해 아들과 함께 지내며 아름다운 자연환경에서 평화와 고요함을 찾고 싶었던 겁니다.[61]

자신의 편지가 이렇게 공개될 것을 요가 이미 알았는지, 알았으나 마케팅을 위해 일부러 묵인했는지는 알 수 없다. 브뤼서의 칼럼은 세 번에 걸쳐 연재되었다. 5월 31일 첫 회에서 그는 테오를 "자기희생의 진정한 영웅"으로 묘사했다.[62] 6월 2일 발행된 두번째 칼럼에서는 요의 편지를 인용했고, 6월 4일 마지막 글에서는 반 고흐 편지 일부 구절을 실었다. 요에게는 이보다 나은 광고가 없었다.

같은 달, 안톤 밀러의 밀러선박회사 대표 취임 25주년 기념식에서 H. P. 브레머르가 강연을 하며 반 고흐 편지를 대거 인용했다. 우리도 보아왔듯 브레머르는 인맥이 넓었고 그중 많은 이가 요의 서간집을 구매했다. 헬레나 크뢸러뮐러도 마찬가지였는데 1914년 6월 28일, 지인인 샴 판 데벤터르에게 쓴 편지를 보면 지금껏 반 고흐 작품에 무감했던 사람들도 출간된 편지들 덕분에 관심을 보일 거라 쓰여 있다.[63] 이는 반 고흐에 대한 두 여인의 생각이 얼마나 닮았는지 보여준다. 실제로 많은 사람이 이 서간집을 통해 반 고흐의 삶과 작품에 친숙해

졌다. 진정한 장인으로서 삶을 이루고, 모든 것을 예술에 바친 반 고흐가 이성과 용기, 처절한 인내로 걸었던 그 길을, 편지들을 읽으며 한 걸음 한 걸음 뒤따라갈 수 있었던 것이다. 빈센트 반 고흐는 서간집을 통해 많은 이의 존경을 얻었다.

1914년 6월 남프랑스에서 6주간 머문 요와 빈센트는 네덜란드에 잠시 들렀다가 일주일 후 파비앙으로 가는 길에 파리를 방문했다. 그곳에 머무는 동안 작가이자 출판인인 앙브루아즈 볼라르에게서 당시 대단히 비쌌던 『세잔Cézanne』이라는 책 한 권을 선물받았다.[64] 루브르에서 요는 「꽃병의 패모」(F 213/JH 1247)를 보았다. 이사크 드 카몽도 컬렉션으로, 요는 그때껏 알지 못했던 새로운 반 고흐를 보고 반가워했다.[65]

요와 빈센트는 노르웨이 베르겐 몬스에서 열린 전시회 <르 살롱 뒤 봉 블루아르>는 시기를 놓쳐 보지 못했다. 관련 미술 그룹의 총무 클레망 브누아가 전시 기획자로 회화 6점을 대여했고, 사회주의자 루이 피에라르의 특별 강연도 준비했으며 반 고흐 작품 외에 릭 바우터스 회화와 조각도 볼 수 있었던 전시다. 전시회 후 브누아는 그림들을 다시 칼베르스트라트 액자업자 판 멩크에게 보냈다. 요와 빈센트는 7월 28일, 제1차세계대전 발발 직전 암스테르담으로 돌아왔고, 브누아는 그들이 안전하게 도착했다는 전보를 받고 안도했다.[66]

『헷 폴크』는 서간집 출간 비평에서 반 고흐를 분명한 사회주의자로 분류했다. "어려운 화가의 길로 가는 법을 배우기 위해 끊임없이 노력해야 했던 노동자, 원초적 힘에 이끌려 화가가 되지 않을 수 없음을 깨달았던, 이 사회의 안락한 상층부, 그 부유한 화려함 속에 머무는 것을 실패로 간주했던 노동자, 자신의 미술이 자신처럼 고난을 겪는 프롤레타리아 계급의 꺾이지 않는 힘에 뿌리박고 있음을 느꼈던 노동자."[67] 이러한 반응을 보고 요는 기뻐했을 것이다. 다음날 요는 조카 사라 더용판 하우턴에게 편지를 썼는데, 이 편지를 통해 빈센트 반 고흐에 대한 요의 매우 관대한 태도와, 그녀가 당시 겪었던 모든 일을 확인할 수 있다.

책을 잘 읽었다는 편지를 많이 받는다. 이렇게들 얘기하더구나. "이 책을 출간해주어 정말 감사합니다!" 독일어판이 얼마 전 출간되었는데 어떤 사람이 신문을 보내주었단다. 『데어 타크Der Tag』였는데 "이제 일은 끝났고, 반 고흐는 역사에 등장한다. 이 화가는 일종의 고전이 되었다."[68]라고 쓰여 있더구나.

네 어머니는[69] 과거 모든 기억이 가슴 아프다고 하더구나. 난 이해할 수 없다. 사실 가슴 아프다면 내가 수천 배 더 아프지 않겠니. 과거를 그렇게 샅샅이 헤집어야 했고 지난 세월 조금도 덜어내지 못한 슬픔을 고스란히 다시 겪어내야 했으니 말이다. 하지만 그런 이야기를 하려는 게 아니다. 난 네 삼촌 테오가 그의 멋진 형과 함께 있는 모습이 얼마나 근사한 그림인지 생각한다. 두 사람 부모가, 그러니까 네 외조부모가 얼마나 따스하고 자애로웠는지 생각한다! 그리고 당연히 편지는 너그러운 마음으로 읽어야 한다. 우리는 테오 삼촌이 한 모든 일을 다 인정할 수는 없다. 그러나 이해는 할 수 있지. 그 모든 행동은 관대했고, 진심에서 비롯했으니까! 네가 서간집을 다 읽은 후 나중에 다시 얘기해보자꾸나! 나는 이제 막 두번째 권을 완성했고, 세번째 권 교정을 시작할 참이다. 독일 인쇄소가 우리를 앞서가는구나. 그들은 이미 모든 작업을 마쳤단다! 너도 알겠지만 내가 이 자리에서 즐거움만 느끼는 것은 아니란다. 때로 나는 하루종일 일한다. 그리고 때때로 하는 산책에서 기쁨을 누린다. 이 근방은 참 걷기 아름다운 곳이란다. 막 추수를 하더구나. 네덜란드도 추수철이겠지. 빈센트와 나는 프랑스 혁명기념일인 7월 14일을 호텔 뒤편 건초밭에서 지냈단다. 더없이 행복하고 고요한 날이었다.

지난주 우리는 사흘에 걸쳐 가바르니로 여행을 다녀왔단다. 가바르니계곡은 피레네산맥에서 가장 유명한 절경이다. 그곳으로 가는 도로는 정말 아름답단다. 무개 마차를 타고 있어 모든 풍경을 선명하게 볼 수 있었다. 그곳에 도착했을 때는 산꼭대기뿐 아니라 아래쪽도 눈이 녹지 않았더구나.

그곳 꽃은 봄에 폈을 때만큼은 아름답지 않았다. 내가 여기 벌써 정확히 석 달이나 있었구나. 그러니 여러 계절을 경험했단다! 호텔은 분명 아주 원시적이다.

손님에게 아무것도 해주는 것이 없어. 사람들이 이 호텔에 오는 건 달리 갈 데가 없어서이고, 호텔은 그 점을 이용하는 거지! 하지만 있다보면 다 익숙해진다. 음식도, 제대로 관리를 안 해주는 방도. 여행을 떠나 좋은 호텔에서 지낼 때면 기쁨이 배가 되는 점도 좋다. 천국처럼 느껴지니까!

이곳에서 지내면서 내 건강도 좋아졌다. 지난 2년간 너무 괴롭고 외로웠거든. 텅 빈 집으로 돌아가면 그 모든 슬픔을 다시 느끼겠지만, 그래도 이곳에서 기분전환을 하니 내게 도움이 될 거다![70]

6월 말, 요는 폴 가세에게 오베르의 두 묘비석 사진을 보내주어 고맙다고 편지했다. 묘비석을 보면서 요는 자신이 치른 희생을 깨달았다. 하지만 자신의 결정에 분명 행복해했다. "나는 마음에 추억을 담고 다닙니다. 자랑스러운 추억도 있습니다. 어떤 여성도 부끄러움을 느낄 수 없을 그런 자부심입니다." 요는 결혼식을 올린 지 한 달쯤 지난 어느 날, 테오가 그녀와 함께해 완벽하게 행복하다 말했던 것을 기억한다고 썼다. 그런데 전혀 예상 밖으로 갑자기 화를 내며 처음으로 대놓고 빈센트 반 고흐를 비난하기도 했는데, 그녀는 당시 테오의 고통에는 빈센트 잘못이 크며, 자신이 행복을 잃은 데는 그의 책임도 있다고 믿었다. "그 모든 것을 다시 생각하면 아주버님에게 화가 납니다. 내 행복을 앗아간 사람이 바로 그니까요. 그러나 이런 기억에 끌려다녀서는 안 됩니다. 이런 이야기를 이해해줄 사람은 당신이 유일하니까 내가 이런 식으로 감정을 발산할 수 있는 거겠지요."[71] 그녀의 생각을 이해해줄 유일한 친구인 가세에게 시숙에 대한 불만을 털어놓긴 했지만, 요는 계속해서 출간 막바지 작업을 꾸준히 이어나갔다. 그녀는 그런 것들을 분리해서 다룰 줄 알았다. 요는 호텔에 사는 개가 뛰어올라 자국을 남겼다면서 편지지에 묻은 얼룩을 사과하고 편지를 끝맺었다. 편지지가 지저분해졌어도 굳이 처음부터 다시 쓰지 않고 그대로 보냈는데, 이는 가세와의 우정이 견고했음을 보여주는 또다른 증거이기도 하다. 이후 그녀는 소박한 산촌 호텔에서 서간집 마지막 권 교정에 몰두했다. 그곳 여정이 끝나

면 곧 북쪽으로 올라가는 길에 아로에서 훨씬 좋은 앙글레테르호텔에 머물 예정이었다.[72]

빌럼 스테인호프도 서간집 비평에 참여했다. 1914년 7월 19일 『더암스테르다머르』에 그는 빛나는 서평 세 편 중 첫번째를 발표하며 "너무나 가슴이 아려오는 책"이라고 칭했다.[73] 7월 26일과 11월 22일에도 그의 비평이 실렸다. 전문가의 열광적인 인정으로 당연히 책 판매는 치솟았고, 암스테르담으로 돌아온 요도 마케팅에 힘을 쏟았다. 요는 9월 18일 『엔에르세』와 『알헤메인 한델스블라트』에 광고를 실었다. 일주일 후에는 직장 때문에 프랑스로 돌아간 아들에게 두번째 권을 보냈다. 헌사에는 "빈센트에게, 엄마로부터, 암스테르담, 1914년 9월 24일"이라고 쓰여 있었다.[74]

서간집 출간을 계기로 요는 이사크 이스라엘스와 다시 연락하기 시작했다. 그는 런던 트라팔가광장 몰리스호텔에 머물던 중 첫번째 권을 받고 답신을 보내, 테오처럼 이해심 많은 동생을 둔 빈센트는 "행운아"였다고 전했다.[75] 이스라엘스는 런던에서 스튜디오를 임대했고, 곧 그곳에서 두번째 권을 받았다. 그는 감사 편지—전시戰時 규정에 따라 영국 검열관이 미리 열어보았다는 스탬프가 찍혀 있었다—를 보내 반 고흐를 더 잘 알지 못했던 것이 후회스럽다고 말하기도 했다. "하지만 분명 그의 잘못은 아니었지. 내가 당시 그를 잘 이해 못했던 것이오. 철이 들면 이미 때가 늦더군."[76] 그는 한 달 후 네덜란드로 돌아와 요의 아파트에서 함께 식사했다. 그때 그는 요가 암스테르담에서 가장 훌륭한 컬렉션을 소장했다며 찬사를 보냈다. 그는 자신이 반 고흐 작품을 좋아하며 특히 「오베르 배경의 밀밭」(F 801/JH 2123)이 마음에 든다고, 요를 통해 꼭 소장하고 싶다는 말도 덧붙였다.[77] 이스라엘스는 1915년 2월 요의 초상화를 그렸다.[78] 아마도 요가 등받이가 높은 의자에 앉은 이 그림일 것이다.(컬러 그림 52)

앞에서 보았듯이 며느리감인 요시나와 요의 관계는 처음부터 매우 좋았다. 문화, 예술, 음악, 정치 취향과 성향도 비슷했고 두 사람 모두 지적이었다. 예상대로 요시나는 암스테르담대학에서 마지막 시험에 통과해 경제학 학위를 받는데, 당시에는 경제학 수업을 법대에서 들었다. 요는 요시나에게 빈센트를 대신해 붉은 장미 꽃다발을 보내기도 했다. 요는 비바우트 가족 집에서 졸업 축하 식사를 함께하며 편안함을 느꼈다. 그녀는 요시나와 암스테르담 폰델파르크로 산책을 갔고, 빈센트와 다시 만날 때까지 시간을 보내기 위해 함께 할 온갖 소풍 계획을 세웠다. 요는 아들의 편지를 간절히 기다렸다.[79] 아들, 그리고 미래 남편을 기다리는 이 두 여인은 이제 정식 가족이 되었다. 플로르와 마틸더 비바우트 부부가 정식으로 결혼을 승낙한 것이다.

요시나는 지적인 사회주의 가족 출신이었다. 1912년 그녀의 오빠 요한은 화학 분야 박사학위를 받았고, 또다른 오빠 플로르는 안과의사이자 정치인이었다. 부모는 자식들을 매우 사랑했다. 특히 요시나는 아버지의 사랑을 듬뿍 받았고, 그녀 역시 부모의 정치활동에 적극 참여했다.[80]

당시 비바우트 씨는 암스테르담 빈민가와 지하 주거지를 노동자를 위한 더 나은 주거 공간으로 탈바꿈하는 계획을 수립중이었다. 보조금을 지급해 임대료를 낮추는 이 공공주택 사업 규모는 상당했다. 주택 2900여 채가 1914년부터 1918년 사이 건설되었다. 이렇게 패기만만한 비바우트 가족의 일원이 된 빈센트는 일종의 충격을 받는다. 가족 분위기가 완전히 달랐기 때문이다.[81]

요는 아들에게 편지를 써 자신이 요시나의 문화 지식을 세련되게 다듬어주고 있다고 자랑스럽게 말했다. "[빅토르 위고의 소설] 『93년』은 분명 지적 자극을 준다. 네가 프랑스어를 잘하는 것이 나는 아주 기쁘다. 나도 요시나와 함께 프랑스어를 같이 읽도록 해보마. 연습 삼아 플로베르의 편지나, 큰아버지 빈센트가 프랑스어로 쓴 편지를!"[82] 문학을 통해 며느리가 반 고흐 집안 유산과 가까워지도록 하는 일이 얼마나 성공적이었는지는 모르겠지만, 어쨌든 빈센트

가 동생에게 프랑스어로 쓴 편지가 포함된 3권이 곧 출간될 예정이었다.

　두 여성은 폴크스블레이트궁전에서 조르주 비제의 오페라 〈카르멘〉을 보았다. 요가 그녀답게 아들에게 유일하게 자세히 얘기한 부분은 병사 호제의 어머니가 부르는 노래였다. "그녀는 아들의 부재를 밤낮으로 생각한다. 나도 그렇단다."[83] 요시나도 사랑하는 이에게 비슷한 이야기를 썼을까? 1889년 테오와의 결혼이 그와 빈센트를 갈라놓지 않을 것임을 깨달았던 것처럼, 요시나 역시 공감력 있지만 소유욕도 강한 시어머니란 남편과 완전히 분리될 수 없이 함께 가야 할 존재임을 이해해야 했다. 비바우트 부인은 훗날 요가 아들을 몹시 아꼈고, 결혼식 전날 이렇게 이야기했다고 회상했다. "나의 빈센트는 결점이라고는 전혀 없는 아이입니다." 그 말에 비바우트 부인은 이렇게 응수했다. "나의 요시나에 대해서는 같은 말을 못하겠네요!"[84] 그러나 요에게 이는 두말할 필요도 없는 일이었다. 그녀는 1892년 일기에서 인용했던 쥘 미슐레의 말대로 살고 있었다. "가치를 소중히 하는 어머니라면 흔들리지 않는 확신이 있다. 자신의 아이가 행동을 통해서든 학문을 통해서든 그 무엇을 통해서든 영웅이 되길 원한다는 것이다."[85] 아들이 영웅이라는 확신은 완벽하게 존중할 수 있는 어머니들의 소망이지만 이 경우에는 물론 강박적인 어조를 분명하게 감지할 수 있었다.

　WB의 안내로 출판사 내부를 둘러보던 요는 3권까지 완성되어 배부 준비를 마친 서간집이 한쪽에 쌓여 있는 모습을 보았다.[86] 오랜 시간을 거쳐 마침내 1678쪽이 인쇄되었고, 11월 3일 완전한 서간집 세트 대형 광고가 『헷 니우스 판 덴 다흐』『엔에르세』『헷 폴크』에 실렸다. 이 서간집 세 권은 매우 세심하게 생산되었다. 이틀 후, 요시나의 스물네 살 생일에 요는 3권의 헌사를 썼다. "빈센트와 요시나에게, 암스테르담, 1914년 11월 5일."[87] 요는 요시나에게 여행 가방을 선물했고, 빈센트를 대신해서 시클라멘 꽃다발을 보냈다. 또 당시 파리 외곽 샹피니쉬르마른으로 출장중이던 빈센트에게도 편지를 보내 축하 인사를 전했다. 그녀의 편지에는 괄호를 단 날카로운 지적도 담겨 있었다.

빈센트 반 고흐, 『동생에게 보내는 편지』,
베렐드비블리오트헤이크출판사,
암스테르담, 1914.

곧 너희가 함께 지내니 참으로 안심이 된다. 그러면 항상 편지를 쓸 필요도 없고 말이다(물론 네 가엾은 늙은 어미에게는 쓰겠지). 너희 가정에 단란함과 따뜻함과 사랑이 항상 함께하기를. 오, 사랑하는 내 아들, 이런 생각들을 하면 얼마나 기쁜지 이루 말로 다 표현할 수가 없구나! 그때 비로소 요시나의 진짜 삶이 시작될 거란다.[88]

마지막 문장은 당연히 그녀 자신의 경험에서 나온 말이었다.

그해 마지막 몇 주 동안 요는 빈센트에게 자신의 활동에 대해 자세히 알렸다. 이미 빈센트를 대신해 그가 돌아올 방법을 알아본 후였다. 당시에는 전쟁 때문에 도로나 철도 여행이 불가능했다. 그는 프랑스 디에프에서 배를 타고 해협을 건너 영국 어촌 포크스턴으로 간 다음, 그곳에서 다시 배를 타고 네덜란드 플리싱언으로 와야 했다.[89] 요는 조국을 떠나 피난 온 벨기에인들을 위해 뭔가 할 수 있어 기뻐하며 라런 집을 안트베르펜 출신 작가이자 출판인인 로데베이크 옵데베이크 가족에게 제공했다. 아마도 3월 안트베르펜 방문 때 아리 델런을 통해 이들과 연락을 이어왔을 것이다. 그녀는 로젠란티어에서 이 피란민들을 직접 환영했다.[90] 훗날 로데베이크의 아들 가브리엘 옵데베이크는 단편 「황금

비De gouden regen를 출간했고, 당시의 도움에 감사하는 마음을 담아 요에게 헌
정했다. 그들이 1916년에도 여전히 그곳에서 살았던 것을 보면 이 도움은 오래
지속되었던 것이 분명하다.[91]

요는 『동생에게 보내는 편지』 한 권을 화가 릭 바우터스에게 보냈다. 그는
다른 수많은 벨기에 병사와 함께 제이스트의 한 캠프에 수용되어 있었다. 요는
작가 얀 흐레스호프로부터 바우터스가 서간집에 관심을 보인다는 이야기를 듣
고 "이 책이 어쩔 수 없이 무위無爲한 시간을 보내야 하는 당신에게 분명 위로
가 될 것입니다"라고 썼다.[92] 바우터스는 격려에 감사하며 자신이 이상적인 독자
임을 보여주었다. 그는 서간집이 매우 인상적이라 생각하며 "그림 역시 그랬습
니다. 당신은 반 고흐의 말이 품은 힘이 이 슬픈 공허함으로부터 나를 깨웠다
는 것을, 그 말들이 이 우울한 상황에서도 신성하게 떠올랐음을 이해하실 겁니
다."[93]라고 덧붙였다.

어머니와 아들,
민중을위한예술에 작품을 대여하다

1914년 12월 16일과 17일, 요는 다시 한번 서간집 광고를 『엔에르세』와 『알헤메
인 한델스블라트』에 실었다. 민중을위한예술이 기획한 암스테르담 시립미술관
전시회 개관식 전날 취한 전략적 움직임이었다. 1914년 12월 22일부터 1915년
1월 19일까지 열린 이 전시회에는 반 고흐 드로잉이 200점 넘게 걸렸다. 요는
빈센트에게 이들 작품 대여에 동의하는지 물으며 이렇게 썼다. "잘됐다. 내게는
곧장 할일이 더 생겼구나."[94] 어머니와 아들은 이상적인 확신에서 드로잉을 대
여했고, 요한 코헌 호스할크가 1905년 작성한 서문을 다시 카탈로그에 제공했
다.[95] 빌럼 스테인호프가 전시회 레이아웃 디자인을 도왔다. 1914년 12월 23일
『알헤메인 한델스블라트』 기사에 따르면 개관식에는 "미술계에서 잘 알려진 인
사와 화가가 많이" 참석했으며 개관 행사는 민중을위한예술 의장이자 전시 기

획자인 플로르 비바우트가 주관했다.[96] 같은 날 저녁 연례 총회가 열렸고, 요의 남동생 빔이 비바우트의 자리를 이어 가족 내에서 의장 승계가 이루어졌다. 빔은 온갖 협회와 클럽 회원으로 활동하며 진정한 일중독자가 되어 있었다. 남아 있는 전시회 포스터를 보면 1월 12일이라는 폐관 일자 위에 숫자 19가 쓰인 긴 종이띠가 붙어 있다. 전시회가 큰 주목을 받아 연장되었던 것으로 보인다.[97]

한편 이 전시회는 논쟁을 촉발하기도 했다. 『헷 폴크』 1914년 12월 29일 자 기사에서 요한 앙케르스밋은 특히 반 고흐가 노동자계급을 주제로 그린 드로잉에 초점을 맞추며, 그 그림들이 "노동 충동"을 강렬하게 전달한다고 주장했다. 리하르트 롤란트 홀스트는 비판적으로 전시회를 언급했다. 작품 선택이 너무 지나치게 "감성적 믿음"에 의존해 거부감이 든다는 것이었다. 마리 더로더헤이예르만스도 반론을 제기하며 논쟁에 뛰어들었다. 이에 롤란트 홀스트가 즉각 반박하며 "불순한 경향, 광적인 과장, 균형 감각 결여로 가득한 불쌍한 반 고흐를 미화"한 데 반감을 느꼈다고 다시 한번 주장했다(그는 1892년 3월에도 비슷한 비판을 했었다). 스테인호프도 이 논쟁에 참여했고, 얼마 후 코르넬리스 펫이 이를 요약, 리뷰했다.[98] 반 고흐 작품에 대한 다양한 관점이 철저하게 토론된 것이다. 이 논란과는 별도로 요한 더메이스터르가 『엔에르세』에 글 세 편을 기고했다. 1914년 12월 31일 실린 첫번째 글에서는 요의 지칠 줄 모르는 노력을 칭찬했다. 이 "열정적인 여성에게 빈센트 유산 전체를 관리하고 보호, 보존하는 일은 너무나 장대한 소명이 되었고, 이제 서간집을 출간함으로써 그 정점에 달했다."[99]

1915년 1월 14일 전시회 마지막 주에 빈센트와 요시나가 암스테르담에서 결혼식을 올렸다.[100] 그들은 환송 인사와 세레나데를 들으며 신혼여행을 떠나 런던을 거쳐 파리로 갔다.[101] 빈센트는 전쟁에 동원된 엔지니어를 대체하는 일자리를 받아들였다. 2월 12일, 그들은 파리 동남쪽 발드마른(생모르데포세)의 라바렌생틸레르(센비에르)에 자리잡는다.[102] 그들은 뤼 오슈 12번지에 가구가 갖추어진 집을 임대하는데 1층에 침실 세 개가 있었다. 빈센트와 마찬가지로 요시

나 역시 그곳에 도착하는 즉시 회원카드를 발급받고 국립도서관을 열심히 방문
했다.[103]

평화를 위한 돌파구

1915년 3월, 쉰두 살의 요는 스위스 베른에서 열린 평화를 위한 '국제 사회주의
여성회의'에 참석하기 위해 길을 떠났다. 사회민주주의여성선전클럽과 사회민주
주의여성클럽전국연합, 『프롤레타리아 여성』을 통해 알게 된 헬레인 앙케르스
밋과 카리 폿하위스스밋도 동행했다. 전쟁중이었기에 베른으로 가는 여정은 쉽
지 않았다. 요는 독일을 거쳐 스위스로 가기 위한 여행 허가서를 받는 데 많은
고생을 한다. 이 서류에 기재된 정보를 통해 그녀 머리가 그사이 잿빛으로 세었
고, 키는 155센티미터임을 알 수 있다. 허가서는 3월 22일 발급되었고 24일 출
발 전, 두 국가 영사관을 포함, 이미 여섯 번이나 도장이 찍혀 있었다. 3월 25일
과 29일 국경을 넘으면서, 베른 소재 독일, 네덜란드 영사관에서 귀국 여정을
확인하면서 더 많은 도장이 찍힌다.(컬러 그림 53)

그런데 네덜란드-독일 국경에 도착하자마자 문제가 생겼다. 독일 국경 경
비들이 폿하위스스밋을 스파이라 판단하고 체포한 것이다. 훗날 『프롤레타리아
여성』은 요의 삶을 돌아보며 당시를 이렇게 기록했다. "그녀는 두 여행 동반자
와 함께 독일 국경 수비대 때문에 고생을 했다. 그들은 우리에게서 자유를 빼앗
았다. 그녀는 비밀 반전 회의의 열정적인 참여자였다."[104] 회의 의장은 독일 페미
니스트이자 마르크스주의자 클라라 체트킨아이스너였고, 기간은 1915년 3월
26~28일이었다. 독일, 영국, 러시아, 네덜란드, 폴란드, 이탈리아, 프랑스, 스위
스 등에서 대표단이 참석했다.

앙케르스밋과 폿하위스스밋은 체트킨아이스너를 1910년 코펜하겐 제2차
사회주의 여성회의에서 알았을 것이다. 베른 회의는 체트킨아이스너가 네덜란
드, 영국 대표단과 함께 작성한 결의문을 채택하며 끝났고, 이때 요의 언어 능

력이 큰 힘을 발휘했다. 이 결의문은 전쟁에 대한 전쟁을 선포했다. 여성은 합병
없는 평화와 민족자결권 인정을 요구했고, 투쟁을 위해 가능한 모든 수단을 동
원할 것을 서로에게 촉구했다.[105] 절실하면 새로운 법을 만드는 법이다. 요는 새
로운 새벽을 갈구하며 동료 당원들과 함께 대의를 위해 전력을 다했다.

이 회의 직후인 4월 1일, 암스테르담 콘서트홀에서 사회민주주의여성선전
클럽과 사회민주주의여성클럽전국연합이 조직한 '평화를 위하여' 시위가 시작
되었다. 이 네번째 여성의날에 참석하기 위해 붉은 리본을 두르고 붉은 튤립을
든 사람들이 전국에서 모여들었다. 사회민주주의여성클럽전국연합은 노동자 아
내의 이익을 지지하는 연합 그 이상이었다. 당원 상당수가 노동자였다. 그들은
시위 노래를 불렀고, 마틸더 비바우트베르데니스 판 베를레콤은 남편을 전선에
서 잃은 여성들에 대해 연설했다. 그리고 베른에서 토론했던 사회문제를 보고
했다. 세계 노동자들이 전쟁터에서 서로 싸우고 있어 국제운동에서 아무런 성
과를 내지 못한다고 말했다. 앙케르스밋은 평화란 사회주의와 동반한다고 주장

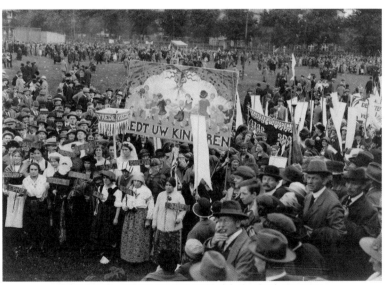

평화를 기원하는 세계여성의날 시위, 뮈쎔플레인, 암스테르담, 1915.04.01.

하며 자본주의가 어떻게 전쟁을 촉발했는지 설명했다. 베른 회의에서 열성적 태도를 보였던 요도 당연히 참여했다. 이 시위에서 선언문 13만 부가 배포되었다. "남성의 파괴욕을 불붙였던 같은 그 용기가 여성의 생명 보호 투쟁을 격려한다." "어머니들이여, 아이들을 위해 일어나라" 같은 슬로건이 담겨 있었다. 그리고 수천 노동자 아내들은 오스테르파르크로 행진했다. 시위대 앞쪽에서는 여성들이 징을 울렸고 모두가 "자본주의는 죽음이다" "아이들을 구하라" 등의 메시지가 담긴 배너와 깃발을 들었다.[106]

빈센트와 요시나의 일시 출국

5월 말 요는 프랑스 부영사가 발행한 여권을 들고 파리로 향했다. 신혼여행을 떠났다가 라바렌생틸레르에서 막 돌아온 아들 부부와 머물 예정이었다. 요는 6개월 전 빈센트에게 알려준 여정을 그대로 따랐다. 우선 배를 타고 영국으로 갔다가 다른 방향으로 다시 해협을 건너 6월 1일 디에프에 도착했고 사흘 후 파리로 들어갔다.

요는 아들 부부와 함께 지내는 것이 즐거웠고, 그늘 많은 정원과 시골 풍경도 마음에 들었다.[107] 2주 후 세 사람은 기차를 타고 타르브로, 그러고 나서 파비앙 인근 아라누에로 갔다.[108] 이번에는 남프랑스에 보름 정도만 머물렀는데, 프랑스어를 쓰는 환경에서 요는 서간집 서문을 프랑스어로 번역할 궁리를 해보지만 실행에 옮기지는 않았다. 파리로 돌아온 그들은 일생루이 10번지에 사는 에밀 베르나르를 방문했다. "오래된 예쁜 집에 그의 스튜디오가 있었다."[109] 이후 그들은 8월 중순 영국을 통해 집으로 돌아왔다.[110] 해외에서 지낸 두 달 동안 요는 많은 힘을 얻었다. 다행이었던 것이, 앞으로 아들 부부와 오랫동안 헤어져 지내야 했기 때문이다.

1915년 10월 5일, 승객 명단에 따르면 25세, 키 173센티미터의 빈센트와 그의 동갑내기 아내 요시나는 증기선 레인담을 타고 로테르담을 떠나 뉴욕으

로 출발해 17일 도착한다. 그들이 도착하자마자 요시나가 암 진단을 받으며 힘든 상황을 맞는다. 곧 요시나는 한쪽 가슴을 제거하는 수술을 받았고, 요는 몹시 걱정하며 수술 후 요시나의 상태를 때마다 확인했다. 또한 요시나의 어머니와도 자주 연락을 취했다.[111] 빈센트는 훗날 그 시기를 회상하며 어머니가 비바우트 가족을 안심시키기 위해 애썼다고 썼다. "어머니는 우리에게 전보를 보내 '희망을 잃지 말고 침착하게 지내'라고 격려하셨고, 유럽에서 어머니와 알게 된 한 지인은 어머니로부터 '친절을 베푸셔서, 병석에 있는 젊은 반 고흐 부인을 방문해주시기 바랍니다'라는 전보와 우리 주소를 받았다며 찾아와주었다. 도움이 되었다."[112] 요는 멀리 떨어져서도 아들 부부를 응원할 수 있었다.

한편 빈센트는 뉴어크 공공 서비스 전기회사 설계실에서 하급 제도사로 일했다. 사무실은 뉴프루덴셜빌딩 8층이었으며 프루덴셜보험회사 계열사였다. 그는 요에게 건물 전경이 담긴 엽서를 보내며 화살표로 사무실을 표시했다.[113] 이후 그는 그 회사를 나와 네덜란드 컨설팅 엔지니어, 뤼돌프 클레인의 구매대행사, 하스T.스토르크에 들어갔다. 빈센트는 이곳에서 기계류와 금속 구매, 제품 사양 작성과 감독 등의 업무를 맡았다. 이 회사에서 일하는 동안 서부로 두 차례 출장도 다녀왔다.[114]

요는 암스테르담에서 문학에 몰두했다. 그녀는 헤렝라흐트 라렌스허쿤스트한덜에서 열린 『본질과 비평 연구Werk en wezen der kritiek』(1912)의 저자 디르크 코스터르의 네덜란드 문학 강연을 들으러 갔다. 강연 후 요는 "그는 [헨리터 롤란트] 홀스트 부인이 훌륭한 시인이라며 대단히 칭송했다. 나도 같은 생각이다"라는 글을 빈센트와 요시나에게 보냈다.[115] 이 시기 그녀는 『엔에르세』로부터 '수수료' 31.30길더를 받았다. 정확히 알 수는 없지만 번역을 조금 해준 것인지도 모른다.[116] 미술사가 G. H. 마리위스는 요가 건전한 식견으로 서간집을 편집했다며 찬사를 보냈고, 헨리터 판 데르 메이도 요가 "경건하고 훌륭한 작업"을 통해 두 형제가 정당한 평가를 받을 수 있도록 했다고 평했다.[117] 요는 암스테르담 라트하위스트라트 소재 엇비넨하위스에 위치한 러시아 적십자사를 위해 기획

된 현대미술 전시회에 작품 2점을 제공했다. 그녀는 전시 공간이 지나치게 어두워 대단히 불만스러워했지만 티켓 판매 수익은 좋은 뜻에 쓰일 예정이었다.[118]

이 시기 요와 이사크 이스라엘스는 다시 매우 좋은 관계를 유지하고 있었고, 요는 그가 시간 날 때 연구할 수 있도록 반 고흐 작품을 빌려주기도 했다. 그는 초록색 올리브나무 그림에 애정을 표현하면서, 편지로 독창적인 아이디어를 이야기했다. "빈센트 그림을 배경으로 당신 초상화를 그리고 싶소. (……) 전부 안전하게 돌려주겠다고 약속하겠소."[119] 막상 그 시간이 되자 이스라엘스는 그림들과, 특히 「해바라기」와 헤어지는 것을 매우 애석해했다. 그는 「해바라기」가 요의 컬렉션에서 "가장 중요한 작품 중 하나"라고 믿었다. 그가 최소 세 번이나 빌린 이 작품은 그의 초상화 여러 점에 배경으로 등장한다.(컬러 그림 54) 그는 요에게 "다른 사람 성과를 내가 이용하는 꼴이오. 다른 그림으로 바꿀 생각은 혹시 없소???"라고 요구하기도 했다. 그녀는 그 요구에 응했고, 어쩌면 그렇게 해서 이스라엘스가 「올리브숲」(F 711/JH 1791)을 갖게 되었는지도 모른다.[120] 한 해 후에도 그는 「해바라기」를 가지지 못한 것을 여전히 안타까워했다.[121] 1916년 요와 이스라엘스는 가끔씩 만나지만, 반 고흐 그림을 배경으로 요의 초상화를 그린다는 계획은 실행에 옮기지 못했다.[122] 그는 스티븐 그레이엄의 저서 『미국으로 향하는 불쌍한 이민자들과 함께With Poor Immigrants to America』(1914)를 빌려주고, 요는 낙관적인 메모와 함께 그 책을 빈센트와 요시나에게 보냈다. "모든 다른 인종의 혼혈로부터 분명 새롭고 멋진 사람들이 등장할 것이다."[123]

요는 반전 문헌을 배포한 혐의로 10월 2일 체포된 프랑스 사회주의자 루이즈 소모노에 대해 빈센트와 요시나에게 자세히 들려주었다. 요는 "돈 걱정은 하지 마라. 내가 염려하는 건 그뿐이다, 애들아"라는 말을 전하면서 나아가 아들 부부에게 모직 옷을 입으라고 조언하며 모든 다른 문제에 대한 관점 또한 피력했다. "미국에서는 사람들이 이상한 걸 먹는다고 내가 말하지 않았더냐? 베이컨, 초콜릿, 아이스크림, 그런 걸 먹으면 난 몸이 떨린단다. 너희 위장을 잘 돌보

고, 아이스크림 같은 건 멀리하렴. 불쾌한 음식이란다."[124]

빈센트와 요시나는 반 고흐 작품 몇 점을 가방에 넣어갔었는데 그중 드로잉 2점과 회화 1점을 한 뉴욕 갤러리에 대여했고, 그 소식을 들은 요는 크게 기뻐했다. "큰아버지 빈센트에 관한 전시회였다니 참으로 놀라운 우연이구나. 네가 조금이나마 보탬이 되었다니 잘한 일이다." 1915년 말, 마리우스 데 사야스의 모던갤러리에서 열린 전시였다. 그해 10월 개관한 이 갤러리는 피프스 애비뉴와 포티세컨드 스트리트가 만나는 모퉁이에 있었다.[125] 그곳에 걸린 반 고흐 작품은 「나비와 양귀비」(F 748/JH 2013)로, LP 레코드만한 소품이었는데 요는 그 작품에 대해 이렇게 썼다.

> 요시나, 양귀비 작품이 마음에 드니? 그림을 돌려받으면 침대에서 보이는 자리에 걸도록 해라. 그럼 늘 네 머릿속에, 네 마음속에 아름다운 여름 아침의 무언가를 담을 수 있을 거다. 사랑하는 아가, 지금 일어난 일이 속상하다면 늘 괴레를 기억하렴. "불가피한 것은 품위 있게 견뎌라." 네 짐을 우리 모두 함께 짊어진다면 가벼워질 거다. 미국식 결혼 서약은 참 아름답더라. 좋을 때나 나쁠 때나, 부유할 때나 가난할 때나, 아플 때나 건강할 때나, 죽음이 우리를 갈라놓을 때까지 사랑하고 아끼겠나이다. 내 맹세를 그대에게 바칩니다. 모든 게 담겨 있구나.[126]

요가 미국 전시회에 보낸 편지들을 보면 그녀가 활동적이고 분주하게 살았음을 알 수 있다. 요는 병석에 누워 있던 케이 포스스트리커르를 보러 갔다. 프란스 쿠넌과 함께 뷔쉼에 있는 얀과 아나 펫도 찾아갔으며 리지 안싱의 스튜디오도 방문했다. 두 여성은 친구였고, 안싱은 정기적으로 요의 집에서 그림을 그렸다.[127](컬러 그림 55, 56, 57) 그녀는 또 WB출판사 10주년 기념식에 참석했고 1916년 1월 8, 9일 아른험에서 열리는 사회민주노동당 회의에도 갈 계획을 세웠다. 비바우트 부인이 연설하기로 되어 있었다. 크리스마스에 요의 집은 보라

색 라일락과 노란 재스민이 가득했다. 1916년 초 요는 빈센트와 요시나에게 돈을 보냈다. 멀리 떨어져 있었지만 어머니와 아들은 반 고흐 미술을 전략적으로 세심하게 홍보하기 위해 긴밀히 협조했다. 요는 아들에게 "드로잉을 미술관에 팔고 싶니? 나는 분명 그렇단다. 아직 많으니까! 그런데 너무 적은 액수를 부르지 마라. 최소 1,000달러는 받아야 한다"고 썼다.[128] 빈센트가 그 드로잉들을 미국으로 가져간 것은 판매를 염두에 두었기 때문이었다.

요의 강한 언사

요는 평생 많은 협상을 해나가며 때로는 매우 강경한 태도를 취하기도 했다. 분명 그럴 필요가 있었다. 그녀는 그간 판매된 서간집 인세를 받기 위해 가차없이 파울 카시러를 몰아붙였다. 1916년 3월이 다 되어갔지만 그녀가 독촉을 하는데도 돈은 단 한 푼도 들어오지 않았다. 그녀는 14일 이내에 답변이 없을 경우 변호사에게 일을 위임하겠다고 강하게 말했다.[129] 카시러는 그녀의 강경한 태도가 지나치다고 생각한 듯하다. 그는 요의 그런 냉정한 언사를 이해할 수 없었고, 독일이 지금 큰 전쟁 중이라는 걸 그녀가 제대로 인식하고 있는 것인지 의아해했다. 1915년 판매 실적은 너무 나빠 지불할 것이 거의 없다시피 했다. 그는 요가 법적 절차를 진행하려는 것에 지각없다고 느끼며 냉소하듯 무시했다. "독일법에 따르면 참전중인 병사에게 소송을 제기하는 것은 가능하지 않습니다."[130] 그럼에도 3개월 후 요는 결국 그녀 몫을 받아낸다. 하지만 카시러는 1912년 출간된 마우트너 선집 9판이 큰 판본으로 더 비싸게 출간된 그들의 두 권짜리 판본보다 훨씬 많이 판매되었다고 강조했다.[131]

카시러의 비난에 요가 당황했는지는 알 수 없다. 1916년 6월 그녀가 받은 명세서에는 1,904마르크가 기록되어 있다. 그녀는 답장 초안에 판매 부수(1914년 159부, 1915년 65부)에 대해 정확한 숫자인지 의문을 표하기도 했다. 두번째 해 판매 부수가 실제로는 더 많았을 거라 생각했던 것 같다. 다음번 1916년 명세

서에는 720마르크가 찍혀 있다. 1917년 전체와 1918년 9월 1일까지 금액을 합하면 1,972마르크다.[132] 요는 카시러와의 계약을 해지할 생각은 없었고, 그와의 관계를 유지했다. 전쟁에 대한 반감이 작용했을 가능성도 있다.

서서히, 그러나 확실하게 미국에도 점점 많은 인맥이 형성되고 있었다. 프랑스 미술상 스테팡 부르주아와 미국 미술비평가 월터 파치가 빈센트와 요시나를 방문하고 전시할 드로잉들을 선별했다. 1913년 〈아모리 쇼〉에 걸렸던 반고흐 회화 「소설 읽는 여인」(F 497/JH 1632)을 소장한 부르주아는 드로잉뿐 아니라 회화도 보고 싶어했지만, 빈센트와 요시나는 전쟁중에 네덜란드에서 그림을 운송하는 것은 너무 위험하다고 생각했고, 그들이 옳았다. 독일 유보트가 대서양에서 작전중이었던 터라 미국과 독일 관계가 악화되고 있었던 것이다. 결국 1915년 5월 7일 유보트 한 척이 미국 승객 114명을 태운 원양 여객선 RMS 루시타니아를 침몰시킨다. 1916년 4월, 마침내 드로잉 5점과 회화 「아이리스」「정물화」가 피프스 애비뉴 668번지 부르주아갤러리에 전시되었다.[133]

빈센트와 요시나는 파치에게 네덜란드에서 증정용으로 가져온 세 권짜리 서간집을 선물했고, 요시나는 요에게 영어로 번역할 계획이 있는지 물었다. 네덜란드어가 완벽하진 않지만 그래도 번역할 용의가 있다고 파치가 말했기 때문이다. "어머님이 원하신다면 여기 와서 그를 도울 수 있을 겁니다. 하지만 직접 하시고자 한다면, 당연히 그쪽이 훨씬 나을 겁니다."[134] 빈센트 부부는 요가 미국으로 오기를 기대했던 것으로 보인다. 요의 답장은 단호했다.

파치가 할 수 있고, 정말로 하겠다면 난 기쁘겠구나. 내가 직접 하는 일은 없을 거다. 내게 너무 힘든 일이다. 서문은 쓸 수 있겠지만 그게 다란다. 그가 출판사를 찾으면, 출판사에서 우리에게 제안서를 보내 일을 진행할 수 있을 거다. 독일 판본도 그런 식으로 기획되어 출판사가 번역자에게 비용을 지불했었다. 물론 나도 편집과 교정 정도는 도울 수 있을 거야.[135]

그러나 이렇게 단언했던 태도는 오래가지 않았다. 머지않아 그녀는 생각을 바꿔 문득 자신이 훨씬 잘 제어할 수 있는 새 프로젝트의 기회가 왔음을 깨닫고 곧 일에 착수했다.

1916년 봄 빈센트가 새로운 일을 제안받자 요는 흐뭇한 마음에 그 좋은 소식이 담긴 편지를 들고 사돈집으로 갔다. 그들 역시 매우 기뻐했고, 비바우트 씨는 미국으로 편지를 보내 "나의 귀여운 고양이"라고 애정어리게 딸을 부르며 축하했다.[136] 요는 세계에서 일어나는 소식들을 때로 편지에 언급했다. 한 예로 베를린에서 일어난 사회민주주의자 카를 리프크네히트 암살 미수 사건을 두고 "리프크네히트를 죽이려 했다니, 끔찍하지 않니? 게다가 여자였다니. 대체 어떤 망상을 앓기에 그런 짓을 할 수 있단 말이냐?"라고 이야기하기도 했다.[137] 4월 16일 여성의날, 요는 여성 참정권에 관한 플로르 비바우트와 카리 폿하위스스밋의 연설을 들었다. 그날 요는 '수공예인 지지자 모임' 등 암스테르담 소재 다른 사회주의 모임을 비롯해 '세계 모든 어머니 시위' 등 붉은 구호 현수막을 내건 벨레뷔어 모임에도 참석했다. 요도 코트 위에 붉은 띠를 두르고 참여한 이

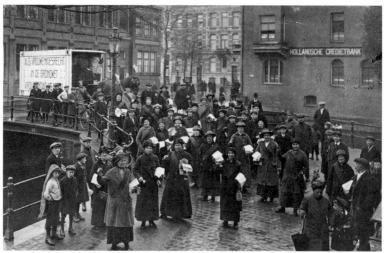

여성참정권협회 거리 시위, 레휠리르스흐라흐트, 암스테르담. 여성의날, SDAP, 1916.04.16.

시위대 행진은 토르베케플레인에서 끝났다.[138]

사회 격변에 대한 언급과 함께 일상적인 이야기도 늘 기록했던 요는 집을 다시 꾸몄다는 소식을 사라 더용판 하우턴에게 전했고, 빈센트에게 편지를 보내 꽃과 식물에 관해 자주 이야기했다. "내 앞에는 작은 유리 바구니에 담긴 그레이프히아신스와 아주 작은 붉은 튤립이 조금 있는데, 아네모네처럼 작은 꽃병에 꽂혀 있다. (……) 요즘 가끔씩 미국산 사과를 먹는다. 색깔이 아주 예쁘고 정말 향기가 좋구나." 그녀는 또한 빌럼 스테인호프와 체스를 두며 최근 정치 발전에 대해 이야기를 나눈 아름다운 오후에 대해서도 들려주었다.[139]

요는 사회민주주의가 훌륭한 것이라 사려 깊게 얘기하면서도 "하지만 때로 사회민주주의자들은 이상한 것을 이야기하고 글로 쓴다"고 언급했다.[140] 선거 중간 결과를 알리며 동생 빔과 이에 대해 자세히 이야기했는데 사회민주노동당에 상당한 재정 공헌을 했다고도 고백했다. 현재는 요가 얼마나 많은 돈을 몇 차례 기부했는지 확인하기 어렵다. 하지만 1916년 4, 5, 6월 지불, 성금, 자발적 기부, 선거자금 공탁 등의 형식으로 당에 공헌한 것을 알 수 있다. 총 금액은 1만 길더가 넘었다.[141] 봄이 되자 사회민주노동당은 음식 가격 인하를 주장했고, 6월에는 암스테르담에서 보통선거권 시위가 있었다. 요는 모두가 존엄하게 살 수 있는 계급 없는 유토피아를 충직하게 믿었다.

1916년 6월 말, 요는 아주 무더운 날씨를 대비해 보라색 리넨으로 드레스와 어깨 망토를 맞추었다고 미국에 있는 아들 부부에게 전했다. "침대 옆에 너희 사진이 든 작은 액자를 두었다. 밤에 촛불을 끄기 전 마지막으로 다정한 너희 얼굴을 보고, 아침에 일어났을 때 처음 마주하는 것도 너희란다!" 6월 말에는 나흘에 걸쳐 긴 편지를 쓰며 그녀 내면생활의 무언가가 글에 모두 반영되기를 희망한다.[142] 그런데 이렇게 우편으로 대화할 필요가 곧 없어진다. 그들은 다시 마주앉아 향기로운 미국산 사과를 앞에 두고 이야기를 나누게 된다.

뉴욕—서간집 영어 번역

1916년 5월, 빈센트와 요시나는 뉴욕에서 남서쪽에 위치한 뉴저지주 웨스트필드로 이사했다. 비바우트 부인은 딸에게 편지를 보내 그들 부부의 새로운 생활이 눈앞에 선명하게 그려진다고 전했다. "네가 웨스트필드에 있는 그 드넓은 정원을 거닐며 네 일에 대해 생각하는 모습이 눈에 선하다. (……) 끔찍하게 북적대는 뉴욕을 떠나다니, 그리고 가구가 다 갖추어져 아무것도 끌고 다니지 않아도 된다니, 참으로 다행이다."[1]

넓은 집에 요의 침대가 준비되었고, 요는 그해 여름이 끝날 무렵 자식 부부에게로 향했다. 그 직전, 사진가 베르나르트 F. 에일러르스가 제일 좋은 옷을 차려입은 요의 사진을 찍었다.(컬러 그림 58) 8월 12일 그녀는 증기선 레인담으로 로테르담을 떠나 8월 27일 엘리스섬에 도착했다. 승객 명부에 따르면 그녀는 "157센티미터"였고 눈은 갈색이었다.[2] "하녀" 이름은 마리 에이크로 요 이름 바로 아래 쓰여 있었는데, 당시 25세였던 그녀는 벌써 5년째 요를 위해 일하고 있었다. 1919년 그들이 암스테르담으로 돌아온 후에도 1년이나 더 요 곁에 머물렀고 그후로도 계속 편지가 오간 것을 보면 둘 사이가 좋았던 것 같다.[3] 요가 미국에 있을 때 마리는 집안일을 하며 식사도 준비했다.

웨스트필드에서 가장 좋았던 점은 델프트대학에서 건축을 공부하고 나중

에 화가가 된 아니 판 헬더르피호트가 가까이 산다는 것이었다. 요는 그녀와 그녀의 남편 헹크를 방문하기를 좋아했다. 요가 아니를 처음 만난 것은 미국에 가서였지만, 요시나가 보낸 사진들을 통해 익히 그녀에 대해 알고 있었다. 요는 사진들을 보며 열렬한 반응을 보냈다. "사진 하나를 보니 바이올린을 들고 있더구나. 요시나, 너희 두 사람이 함께 이중주를 할 수 있겠더구나."[4] 요가 그랬듯 아들 부부에게도 독서, 사회참여, 음악, 공연 관람은 삶에서 아주 중요한 부분을 차지했다. 그들은 함께 가수 이베트 길베르의 공연과 메트로폴리탄오페라하우스의 무소륵스키 오페라 〈보리스 고두노프〉를 보러 갔다.[5] 요시나는 도서관에서 책과 악보를 무료로 빌릴 수 있었다.

요는 미국에서 2년 하고도 8개월을 생활했다. 아들 내외와 가까이 지냈고, 영어 환경에서 살면서 반 고흐 서간집 영어 번역 작업에도 긍정적인 영향을 받았다. 결국 그녀는 서문과 편지 번역 3분의 2를 직접 해냈다.[6] 요가 세상을 떠난 후 남은 부분은 코르넬리스 더도트가 마무리했다. 그의 의견에 따르면 요는 "대단히 치밀하고 정직한" 번역가였다.[7]

국제 미술품 거래가 전쟁 기간 완전히 멈추면서 요는 평소 활동을 잠시 옆으로 밀어두었다.[8] 하지만 그녀는 뉴욕으로 떠나기 전 암스테르담 국립미술관에 반 고흐 작품 56점을 대여하는 데 동의한 상태였다. 다른 '초현대적인' 몇몇 화가 작품과 함께 반 고흐 작품은 오랜 기간 전시되었으며, 이를 통해 반 고흐의 명성과 작품에 대한 인식 또한 높아졌다. 미술관 부관장인 빌럼 스테인호프가 신중하게 작품을 선별했고, 1901년 암스테르담으로 돌아와 살고 있던 요의 오빠 안드리스가 운송을 위한 작품 포장을 감독했다. 특히 1917년 11월 조명이 더 좋은 위치로 그림들을 옮긴 후 긍정적인 반응이 쏟아졌다.[9]

트로츠키 연설

1916년 10월, 요가 미국에 도착하고 두 달이 지난 후, 빈센트 부부는 세븐스 애

비뷰와 원헌드레드일레븐 스트리트가 만나는 1815번지로 이사하는데, 센트럴
파크 바로 옆이었다.[10] 세 사람은 그곳에서 1년 넘게 살았다. 그 시기 요는 다시
이스라엘스와 서신을 주고받으며 해외에서 어떻게 지내는지 계속 소식을 전했
다. 그도 즐거이 답신을 보내며 새로운 일을 많이 해보라고 격려했다. "가끔 뉴
욕에서 좋은 영화를 보러 가요. 그리고 나의 오랜 원수인 버니가 아닌 다른 무엇
을 보면 얘기해주고. 진짜 미국 영화들이 이곳에서 늘 보는 것처럼 그렇게 멍청
한지도 말이오."[11] 요가 영화를 보러 다녔는지, 초기 무성영화 스타였던 존 버니
를 알았는지는 알 수 없다. 그녀가 뉴욕에서 남긴 흔적이 있다면 반 고흐 관련
일들이었다. 1917년 봄, 신중하게 생각한 후 요는 세 권짜리 서간집을 뉴욕 공
립도서관에 기증했고, 도서관장은 이에 대해 감사를 표하며 도서관 소식지에 요
의 선물을 알렸다.[12]

 요는 스테인호프에게 작고 비좁은 아파트 6층에서 사는 것이 너무 불편하
다고 말하기도 했는데, 1917년에는 아들 내외와 함께 맨해튼 외곽 롱아일랜드

뉴욕, 피프스 애비뉴, 1918.

자메이카 파크 애비뉴 49번지, 나무로 둘러싸인 작은 정원이 딸린 단독주택으로 이사했다. 빈센트는 그곳에서 직장까지 출퇴근했다.[13] 한편 요는 일주일에 한 번, 복잡한 맨해튼을 방문하는 것만으로도 피로를 느꼈다.[14]

빈센트와 요시나는 다양한 친구가 있었고, 요도 그들을 알아갔다. 판 헬더르 부부는 물론이고 뤗허르스 가족과 바르슬라흐 가족, 월터와 마그달렌(마그다) 파치 부부와 어린 아들 레이먼드, 그리고 앨저넌 리 등과 친분을 쌓았다. 앨저넌 리는 미국 사회주의당(SPA) 설립자 중 한 명이었고, 당과 긴밀히 연계하는 교육기관이자 연구조직인 랜드사회과학학교의 교육 책임자였다. 요시나와 빈센트가 이 학교 도서관을 자주 방문했는데 요시나는 아마도 그곳에서 공부를 했던 것 같다.[15] 학교는 노동자들에게 교육을 제공하고 계급의식 고양을 위해 애썼으며, 사회주의자와 노동조합에 적극 참여하는 이들을 위한 여름 캠프를 조직하기도 했다. 앨저넌 리는 1917년 SPA 세인트루이스 비상정당회의에서 논란이 되었던 반전 선언문을 공동으로 작성했다.

요는 다양한 방법으로 정치에 대한 관심을 충족시켰다. 1917년 1월 14일에서 3월 27일까지 그녀는 빈센트, 요시나와 함께 러시아혁명 활동가 레프 트로츠키의 대중 연설을 들으러 갔다.[16] 트로츠키는 몇 년간 유럽에서 망명생활을 했고, 파리에서 공산주의 조직을 만들다가 추방되어 미국으로 건너왔다. 뉴욕에서 그는 사회주의에 공감하는 러시아 이민자들에게 영웅 대접을 받았다. 인터뷰 기사와 그가 쓴 글들이 러시아 이민자 신문 『신세계』뿐 아니라 유대인 신문 『포베르츠Forverts』에도 실렸다. 그는 쿠퍼유니언대학교, 할렘리버파크카지노 등지에서 처음에는 러시아어로, 나중에는 독일어로 연설했다. 직접 연설을 들은 사람은 "힘이 넘치고 충격적"이었다고 표현하기도 했다. 트로츠키는 연합국에 저주를 퍼부으며 사회주의혁명을 더이상 지체해서는 안 된다고 선언했다. 자본주의의 끔찍함은 근본부터 제거되어야 하며 혁명을 통해 전쟁을 종식해야 한다고 말했다. 그는 1917년 4월 6일 미국이 독일에 선전포고를 하고 연합국에 합류한 데 실망했다고 말했다. 모스크바와 페트로그라드(오늘날 상트페테르부르

크)에서 몇 달 앞서 반란이 일어나자 트로츠키는 5월 러시아로 돌아가 지역위원
회(소비에트) 의장이 된다. 그리고 4개월 후, 레닌으로 더 잘 알려진 블라디미르
일리치 울리야노프가 이끄는 마르크스주의 볼셰비키가 권력을 잡는다. 프롤레
타리아트가 일시적으로 부르주아를 물리친 것이다.[17]

　　요가 뉴욕에서 지내며 이렇게 칭송받는 연설가를, 훗날 러시아혁명에 결
정적 역할을 할 사람의 연설을 놓칠 리 없었다. 그녀의 동지인 헨리터 롤란트 홀
스트는 트로츠키와 다른 주요 인물, 즉 레닌, 리프크네히트, 로자 룩셈부르크
등을 1907년 여름, 독일 슈투트가르트에서 열린 세계사회주의의회에서 만난 적
이 있었다. 그리고 1915년 롤란트 홀스트는 반전 선언을 채택한 스위스 치머발
트 회의에서 트로츠키와 폭넓은 주제로 토론했다. 그녀는 그에게 매료되었고,
혁명 성향을 띤 서구 사회주의자들이 젊은 트로츠키에게 찬사를 보냈다고 기록
했다. 후광이 비치는 듯한 그는 낭만적인 안개에 휩싸인 성인이었다.[18] 요 역시
그의 카리스마에 이끌렸다. 나중에 요는 스테인호프에게 트로츠키 연설을 몇
번이나 들었다고 이야기하며 "그는 매우 설득력 있게, 힘있게 자신을 표현합니
다. 타협을 모르는 사람입니다. 연설을 들으며 이 사람은 무엇이든 할 수 있겠구
나, 생각했던 기억이 납니다!"라고 전했다.[19]

　　빌럼 스테인호프가 보낸 편지를 읽고 요는 다시 한번 크뢸러라는 이름에
주목했다. 돈이 필요해져서, 요를 통해 구매, 소장했던 반 고흐 작품, 「요양원 정
원의 오솔길」(F 733/JH 1845)을 너무나 무거운 마음으로 떠나보냈다는 편지였
다.[20] 안톤 크뢸러가 1만 길더에 구입했다고도 고백했다. 그나마 조금이라도 위
안이 되는 점이라면 그 작품이 네덜란드에 남아 다행이라는 것이었다. 스테인
호프는 빚을 갚고 남은 돈을 그의 정부, 코바 스네틀라허 이름으로 은행에 넣었
다. 그는 요에게 "이렇게 하는 것이 더 안전하리라 믿습니다. 만일 내가 죽더라
도, 그녀에게 그 돈을 주었다는 증거를 남길 수 있으니까요. (……) 부인께서는
이번 일로 내 마음이 몹시 힘들다는 걸 아실 겁니다. 직접 만나 말씀드렸더라
면 좋았겠지만 어쩌면 편지로 알리는 편이 더 나을지도 모르겠습니다"라고 보

냈고[21] 요가 이해한다는 답을 보내오자 그는 크게 안도한다.[22]

그럼에도 여전히 괴롭기는 마찬가지였다. 돈이 부족했던 스테인호프가 「산속 포플러」(F 638/JH 1797)를 판매한 후 1910년 12월, 요가 그에게 준 그림이었기에 더더욱 그랬다. 스테인호프와 코바는 「요양원 정원의 오솔길」을 매우 좋아했었다. 그는 요에게 "마치 살아 있는 것처럼 볼 때마다 끊임없이 달라집니다"라고 말하기까지 했다. 요가 그림을 준 것은 조건 없는 우정의 증거라 여기며 당시 "그 풍부한 **황동빛**" 작품을 잘 감상하기 위해 거실을 다시 꾸밀 정도였다. "안심하셔도 좋습니다. 그림 처분은 언제든 부인 의사에 따를 것입니다." 그는 그렇게 약속했었다.[23] 우정이 위험에 처할 수 있는데도 그림을 팔았다는 것은 그만큼 그의 재정 상황이 나빴음을 보여준다. 한 가지 분명한 것은 어찌됐든 그 두 그림은 이제 영원히 요와 빈센트의 손길이 닿을 수 없는 곳으로 가버렸다는 사실이었다.

1917년 크뢸러뮐러 부인의 소장품 카탈로그, 『H. 크뢸러뮐러 부인의 그림 컬렉션 카탈로그, 덴 하흐, 랑어포르하우트Catalogus van de schilderijenverzameling van Merrow H. Kröler-Müller.'s Gravenhge, Lange Voorhout』가 H. P. 브레머르의 편집으로 출간되었다. 요가 한 권을 받았는지는 알 수 없으며, 우리가 아는 한 요는 카탈로그 출간 전에도 후에도 컬렉션을 보러 간 적이 없다. 어쩌면 헬레네 크뢸러뮐러로부터 사전에 서면 허가를 받는 것이 필수였기 때문일 수도 있다. 당시 이 부부는 미술작품 408점을 소장했고, 그중 73점이 반 고흐의 그림이었다.[24] 헬레네의 그림 사재기는 아직 끝이 보이지 않았다. 1918년 12월, 헬레네는 반 고흐의 「분홍 복숭아나무(마우버의 추억)」를 화가 안톤 마우버의 딸인 엘리사벗 판 덴 브루크마우버에게서 2만 5,000길더에 구매했다. 천문학적인 금액으로, 그때껏 그녀든 다른 누구든 반 고흐 작품 구매 가격으로는 가장 높은 금액이었다. 한 달 후 그녀는 「지는 해와 씨 뿌리는 사람」(F 422/JH 1470) 역시 엄청난 금액에 사들인다. 시간이 흐르면서 헬레네의 반 고흐 컬렉션은 요와 빈센트를 뒤이어 두번째이던 자리를 더욱 인상적으로 공고히 했다.[25] 1920년 5월 18일 브레머르

의 중개로 그녀는 당시 로데베이크 코르넬리스 엔트호번이 소유했던 반 고흐 회화 26점과 드로잉 6점을 또다시 구매했다. 그중 남프랑스 시기 작품 세 점만 해도 4만 8,000길더에 달했다.[26] 이러한 거래로 반 고흐의 훌륭한 작품들의 가격은 전례 없는 속도로 올랐고, 그러한 흐름 덕분에 요와 빈센트에게도 혜택이 돌아갔다.

칼 지그로서

1917년 말, 요와 빈센트 부부는 칼 지그로서와 친구가 된다. 그는 헌신적인 미술상이었고, 양심적 병역 거부자로 다양한 반전시위에 참여한 인물이다. 1913년 〈아모리 쇼〉에서 지그로서는 자신의 멘토이자 가이드였던 월터 파치의 영향으로 반 고흐, 세잔, 에드바르 뭉크를 가장 좋아하는 화가로 꼽았다.[27] 당시 지그로서는 판화 거래 전문 프레더릭케펄회사에서 일했고『모던 스쿨: 교

메이블 드와이트, 「칼 지그로서」, 1930.

육의 자유의지론 월간지The Modern School: A Monthly Magazine Devoted to Libertarian Ideas in Education』의 편집자이기도 했다. 이 잡지는 타이포그래피와 인쇄 분야의 보석 같은 매체로 출발해 지그로서의 영향으로 진보적인 육아뿐 아니라 시와 미술도 다루었다. 그의 사후 출간된 자서전 『나의 것은 나에게 오리라My Own Shall Come To Me』에서 지그로서는 요와의 우정 덕분에 『모던 스쿨』에 반 고흐 편지 발췌문과 그의 드로잉 복제 사진을 실을 수 있었다고 회상했다. 그는 또한 요의 생명력과 활기찬 기운을 17세기 네덜란드 그림에 비유했다. "반짝이는 눈과 혈색 좋은 그녀를 보면 프란스 할스의 초상화가 되살아난 것만 같다. 너무나 젊고 활기차며 세상사와 미술, 드라마, 교육에도 무척이나 깨어 있어 그녀에 비하면 젊은이들도 노인처럼 보일 지경이다."[28]

그의 유산에는 요에게서 받은 편지도 몇 통 있었다.[29] 알려진 것 중 가장 이른 시기의 편지는 1918년 1월 24일 롱아일랜드자메이카 파크 애비뉴 49번지에서 쓴 것인데, 당시 요는 심한 손 경련을 앓고 있었기에 글씨 쓰기를 삼가라는 의사의 조언이 있었음에도 직접 쓴 것이었다. 파킨슨병의 초기 증상이었다.[30] 반 고흐 편지 일부를 싣겠다는 지그로서의 제안에 대한 답신이었는데 그녀는 그 생각에 상당히 우호적이었다. 그러한 도전을 통해 "미술교육과 연관되는 무언가를 찾게 될 것"이라고 생각했다. 그리고 그러한 목표를 염두에 두고 편지를 선별했다. 『모던 스쿨』은 6월호 공지를 통해 독자들에게 이 "저명한 네덜란드 화가" 빈센트가 많은 지원을 아끼지 않은 동생 테오에게 쓴 편지를 소개했다. 요가 선별한 발췌문 여덟 개가 "J. 반 고흐 봉어르의 승인을 받은 번역"이라는 주석과 함께 1918년 7월호에 실렸다.

요가 제공한 정보가 없었다면 당연히 쓸 수 없었을 지그로서의 서문은 매우 흥미로웠다. 그는 요가 해온 일의 모든 측면, 육아에 대한 현대적인 관점뿐만 아니라 그녀의 성품에까지 찬사를 보냈다.

이번 호에는 예술과 서신에 대한 매우 중요하고 독창적인 글을 위대한 후기인

상주의 화가 빈센트 반 고흐의 편지 발췌 형식으로 실었다. 동생 테오에게 쓴 이 편지는 영어로는 최초로 출간되었다. 우리 잡지에 실을 수 있었던 것은 J. 반 고흐 봉어르 부인의 배려 덕분이다. 그녀는 테오도르 반 고흐의 미망인으로 현재 편지 전체를 번역중이다. 그녀는 더할 나위 없이 활달하고, 늘 깨어 있는 기민한 성품, 풍부한 교양과 섬세한 균형 감각을 갖추었다. 이러한 품격은 세월과 함께 더욱 세련되고 심오한 통찰력을, 더욱 안정된 평정심을, 더욱 아름다운 가치관을 드러낼 것이다. 그녀는 어린이를 사랑하고, 교육에 대한 생각 또한 합리적이다. 특히 어린이의 개성을 함양하는 일에 부모의 권위가 방해된다고 믿는다.

그는 반 고흐를 "편견으로부터 자유롭고 현대적 인도주의 정신을 지닌" 존재로 묘사했다. 반 고흐는 새로운 세대에 속하며, 그 세대에 충실하고 옛 세대에 맞선다고 소개했다. 서문을 맺으며 지그로서는 반 고흐가 좋아하는 문학에 대해서도 언급했다. "그는 디킨스, 해리엇 비처 스토, 빅토르 위고, 쥘 미슐레를 사랑했다. 그가 한 번도 도스토옙스키를 언급하지 않은 것이 이상하다. 단편을 읽을 기회가 있었다면 좋아했을 것이다. 실제로 빈센트의 일생과 그 인물됨은 도스토옙스키 작품이나 다름없다."[31]

1919년 8월호에도 반 고흐 편지 발췌문이 실렸는데, 이번에는 헤이그 시절 쓴 것이었다. 영어로는 최초 출간이며 요가 번역을 승인했다는 이야기가 다시 한번 언급되었다.[32]

『모던 스쿨』은 단순한 잡지 이름이 아니었다. 이는 무정부주의 운동에서 비롯한 교육 요새의 총체적 이름으로 쓰였다. 노동자 자녀를 위한 이 학교 운영에는 노동자들이 직접 참여했다. 이 교육의 근본 목표는 모든 권위를 폐기하고, 그 과정에서 개인 간 자발적인 협조에 기초한 새로운 사회를 포고하는 것이었다. 첫번째 '모던 스쿨'은 1911년 뉴욕에서 문을 열었다. 그리고 나중에 또다른

공동체가 페레르콜로니와 모던 스쿨 근처에 설립되는데, 페레르콜로니는 10년 앞서 유사한 학교를 세웠던 스페인 자유사상가이자 무정부주의자, 프란시스코 페레르의 이름을 딴 것이다. 이 시기, 다양한 접근 방식을 바탕으로 한 교육 혁신이 여러 지역에서 주목받고 있었다. 마리아 몬테소리도 그중 하나였다. 요도 이 '모던 스쿨'을 단순히 반 고흐 편지에 대한 인식을 높이는 채널이 아닌, 그 이상으로 생각했다. 그들은 진보적인 육아에 대한 그녀의 생각을 확인해준, 신념이 같은 이들이기도 했다.[33]

1918년 초, 요는 스테인호프에게 「해바라기」(F 458/JH 1667 또는 F 454/JH 1562)와 「노란 집」('길')(F 464/JH 1589)을 이사크 이스라엘스에게 대여해줄 것을 부탁했다. 이스라엘스는 그 그림들을 영감의 원천으로, 그리고 르푸수아르●로 사용하고자 했다.[34] 요는 통증과 경련 때문에 글쓰기가 힘들다고 불평하기도 했는데, 이로부터 몇 달 후 그녀는 어쩔 수 없이 편지 내용을 받아쓰게 해야 하는 상태가 되어 스물세 살의 헬런 존슨오펄을 고용한다. 존슨오펄은 반 고흐 편지 번역 작업도 도왔다. 요는 일부러 젊은 사람을 고용했는데, 몇 년 후 존슨오펄은 요가 "주변에 젊은 사람들 두기"를 좋아했다고 회상했다.[35] 요는 편지들을 그렇게 자주 읽어왔음에도 매일 새로운 것을 발견한다고 스테인호프에게 전했다. 그녀는 또한 반 고흐 작품이 국립미술관에 아주 잘 걸려 있다는 얘기를 들었다면서 문득 커다란 상실감이 밀려온다고 쓰기도 했다. "갑자기 그 모든 것을 평생 내 주위에 두고 싶다는 지독하게 강렬한 열망을 느꼈습니다. 꽃이 만발한 나무들, 아를 풍경들, 그 모든 것, 모든 것을요." 한편 그녀는 뉴욕을 상당히 높이 평가했다. 뉴욕은 국적이 다양한 사람이 모인 용광로였다. 게다가 네덜란드 정착민들이 남긴 온갖 흔적을 찾을 수 있었다. 스테인호프는 같은 정당 당원이었기에 그에게 최근 정치의 흐름에 대한 관점도 이야기했다. "러시아에서 일어나고 있는 일은 훌륭하지 않나요? 당신은 늘 러시아가 그렇게 될 거라고 예측했지요! 나는 그 일에 관심이 많아요. 열정적으로 주시하고 있죠. 이 불안한 시대에 우리가 정말로 기다려오던 일입니다." 그녀는 또한 알고 지내는 사람들 중 예

● Repoussoir, 회화 기법으로, 그림 구성상 전경에 위치하여 관람자 시선이 화면에 집중되도록 하는 인물, 혹은 물체를 가리킨다.

술가가 몇 명 있는데, 그중 한 사람이 영국 화가이자 미술사가인 스티븐 호웨이스라고 전했다.[36] 호웨이스는 요에게 반 고흐와 고갱의 관계에 대해 물었고, 그녀는 그가 서간문 서문 번역본을 읽도록 해주었다. 이는 그사이 그녀가 서문 번역을 완성했음을 의미했다.[37] 서문은 반 고흐에 관심 있는 영향력 있는 무리를 효과적으로 확장할 수 있는 매우 중요한 패였다.

한편 네덜란드에서는 요와 반 고흐 작품에 대한 그녀의 헌신을 점점 더 확실히 인정하는 분위기가 형성되고 있었다. 1918년 3월 7일『하를렘스허 카우란트』기사에서 요하네스 더보이스는 "뷔쉼의 보관 창고"와 함께 그 역사를 강조하고 요를 "빈틈없는 여성"으로 묘사했다. 그리고 반 고흐의 작품이 이렇게 널리 알려져 인정받기까지 "도움이 되었던 많은 요소"가 있었겠지만 가장 주된 이유는 요의 헌신이라고 말했다.[38] 빌럼 스테인호프는 요에게 네덜란드판 서간집이 상당히 광범위한 반응을 불러일으키고 있다는 소식을 전하면서 영어 번역을 계속하라는 격려를 잊지 않았다. 그는 또 최근 국립미술관 사정도 자세히 들려주었다. 요의 컬렉션을 포함해 대여받은 작품들을 새 건물(현재 필립스관) 갤러리로 옮겼다는 소식도 알렸다. 원래 이 갤러리에는 드뤼커르프라서르 컬렉션 중 19세기 회화를 전시할 예정이었으나 이제는 반 고흐 그림도 걸리게 된 것이다. "부인에게 이미 얘기한 것 같지만 컬렉션을 위층 드뤼커르갤러리들 중 한 곳으로 이동했습니다. 거기 조명이 더 나아서요." 이제 남은 문제는 관람객들의 혼란을 없애는 것이었다. "아래층 안내원 말이, 반 고흐 작품 전시가 끝난 줄 알고 관람객들이 실망한대요."[39] 스테인호프의 작품 배치 묘사를 통해 그가 부관장으로서 신경을 많이 썼음을 알 수 있다.

아를 풍경을 중앙에 두고 한쪽 옆은 푸른 아이리스, 다른 쪽은 일본식으로 해석한 작품을 배치했습니다. 그러면 아를 풍경이 절로 돋보이며 햇빛이 넓게 퍼집니다. 그 위로는 영광의 왕관 같은 해바라기들이 있습니다. 조만간 그림 배치를 사진으로 찍겠습니다. 마지막 몇 작품은 낮은 벽에 걸었습니다. '침실'은 중

반 고흐 작품 전시, 국립미술관 드뤼커르갤러리, 1918.

앙에, 그 위에 '폭풍우가 몰아치는 밀밭'을 걸었습니다. 두 그림이 가까이 있으니 효과가 아주 강렬합니다. 들라크루아를 재해석한 그림도 가까이 있습니다. 당연히 이 전시회는 아주 많은 이에게 정말로 특별한 이벤트가 될 겁니다. 이곳, 반대가 거센 네덜란드 특정 계파의 노여움을 느낄 수 있고 점점 강하게 인식하

고 있습니다.

불안정한 그림 상태가 다시 한번 언급되고 이에 대해 스테인호프는 조심스럽게 조언했다.

그림 일부는 전문가 감독 아래 오염 제거를 하는 것이 바람직할 겁니다. 침실 그림의 경우 시간이 지나면서 밝은 색깔 위에 먼지가 많이 쌓였습니다. 오염 제거를 하면 분명 작품에 도움이 되리라 확신합니다. 생각해보시기 바랍니다. 우리 미술관에 매우 적합한, 신뢰할 수 있는 사람이 있습니다. 이것은 바니시를 (아주 얇게) 바르는 문제와는 별개입니다. 부인이 바니시 칠에는 절대 반대라는 것을 잘 압니다.[40]

오늘날 관점으로 보아도 이전에, 그러니까 더보이스와 올덴제일스홋이 그림 복원을 권했을 때, 혹은 지금 스테인호프처럼 어떤 조치를 촉구했을 때 요가 행동에 나섰어야 할지 판단하기란 여전히 어렵다. 그들의 조언에도 요는 확신이 없었고, 복원에 대해서는 평생 극도로 조심스러워했다.[41] 1923년 11월, 어니스트브라운&필립스에서 몇 작품에 바니시 칠을 제안하지만 요의 답변은 여전히 냉담했다.

어떤 경우든 바니시 칠은 원하지 않습니다. 우리 컬렉션 어떤 작품이든 바니시는 금지입니다. 절대 반대입니다. 이 문제에 다소 강하게 반응하는 것은, 바니시가 아름다움을 훼손한다는 사실을 알기 때문입니다. 독일 수집가가 바니시 칠을 한 어떤 그림을 보았는데 아주 끔찍했습니다. 반 고흐 기법은 바니시와 어울리지 않습니다.[42]

초기 네덜란드 시절 빈센트는 직접 바니시를 사용했고, 테오에게도 바니

시를 칠하면 어두운 색깔들이 생기를 띠고 그림이 "가라앉는 것"을, 즉 물감에서 기름이 나와 퍼지면서 색이 흐려지는 것을 방지할 수 있다고 말했다. 하지만 나중에는 후기인상주의 화가들의 영향도 일면 받아 생각을 바꾸었고 물감 표면에 바니시를 쓰지 않기로 했다. 요도 이 바뀐 의견과 같은 생각이었다. 돌이켜 보건대 다행스러운 결정이었다고 복원가 엘라 헨드릭스는 말한다. "보존과 복원에 관한 현재 의견으로 본다면, 요가 그림 처리에 유보적이었던 것이, 당시 보편적이었던 왁스나 레진 덧바르기 추세, 혹은 바니시 칠보다 바람직했습니다."[43] 하지만 이 미덥지 않은 '추세'를 피하기란 어려워서 1926년 3월, 요가 사망한 지 6개월 후쯤에는 바니시를 칠하려는 시도가 있었다. 스테인호프와 복원가 J. C. 트라스, 빈센트가 결정을 내리는데, 물감이 떨어져나가기 시작한 작품에 시급히 조치를 취해야 했던 것이다. 스테인호프는 파리 배설물이 붙은 것도 발견했다. 사정이 이러하다보니 그림의 오염 제거를 더이상 미룰 수만은 없었다. 반 고흐는 그림을 테오에게 보낼 때 캔버스 스트레처나 스트레이너를 사용하지 않았다. 시간이 흐른 후 보호를 위해 배접(어떤 것은 마분지 위에, 어떤 것은 패널 위에)을 하기는 했지만 교체가 필요했다. 트라스는 작업에 착수해 1926년에서 1933년까지 배접을 교체하고, 스트레처를 이용해 캔버스 틀을 짰다. 그리고 많은 작품에 바니시를 칠했다.[44]

롱 아 일 랜 드 로 커 웨 이 파 크

1918년 7월, 요는 새 주소지인 롱아일랜드 로커웨이파크 119 비치 348번지(로커웨이반도는 자메이카만과 대서양 사이에 있다)에서 칼 지그로서에게 『모던 스쿨』 7월호를 보내준 것에 감사 편지를 보냈다. 그녀와 친구들은 그 잡지가 "매우 흥미롭다"고 여겼다. 그사이 요는 서간집 1권의 영어 번역을 마쳤다는 소식도 전했다.[45]

당시 빈센트와 요시나는 캘리포니아주 버클리에 잠시 머물고 있었는데, 머

지않아 빈센트가 근무하던 하스 T.스토르크의 업무차 일본 고베로 발령받아 그곳으로 이사해 1년간 지낸다. 요시나는 요에게 자기 앞으로 온 우편물을 일본으로 보내기 전에 열어보아도 좋다고 말한 참이었다. 그렇게 하면 요가 최근 소식을 즉시 알 수 있기 때문이었다. 이를 보면 그들은 서신에 관한 한 서로 비밀이 전혀 없었던 것이 분명하다.[46] 빈센트 부부는 버클리를 떠나기 직전 월터와 마그다 파치의 환대를 받았다. 그들은 일본에 가는 도중 하와이 호놀룰루에 들렀고, 그때의 소식을 요에게도 전했다. 그리고 1년 후인 1919년 8월 30일, 그들은 요코하마에서 증기선 '일본의 황비'를 타고 떠나 9월 19일 밴쿠버에 도착했다.[47] 그후 빈센트는 앞서 소개했던 인물인 뤼돌프 클레인이 관리 이사로 있는 한 주물공장에서 잠깐 일한다.

빈센트와 요시나가 일본에 있는 동안 파치는 요를 캘리포니아로 초대하지만 요는 그렇게 긴 여정에 자신의 체력이 받쳐주지 않을까 염려하며 제안을 받아들이지 않았다. 그녀는 마그다 파치의 친구이자 요의 번역 확인을 도와줄 트래비스 린드키스트가 오기를 고대했다. 아이들이 보고 싶긴 했지만 요는 새집에서 아주 행복하게 지냈고, 이번에는 여름 날씨도 즐겼다. 그녀는 파치와도 서신을 이어가지만 예전만큼 쉽지는 않았다. "팔을 쓰지 않으려고, 이 편지는 받아 적도록 하고 있습니다." 그래도 추신과 서명만은 직접 썼다.[48] 이 시기 그녀는 근처에 사는 바르슬라흐 가족의 도움을 받기도 했다.[49] 요는 가세 가족에게 편지를 보내 제1차세계대전이 끝나니 안심이 되고 기쁘다고 전했다.[50]

미국 체류가 거의 끝나갈 무렵 요는 『모던 스쿨』에 실릴 기사를 영어로 번역했다. 네덜란드 시인 마우리츠 바헨보르트가 쓴 글로—그 역시 유명한 시집에 수록된 시를 번역했다—월트 휘트먼의 시집 『풀잎』의 네덜란드어 번역판 서문 일부였다. 바헨보르트는 1892년 휘트먼을 만나자마자 이 미국인의 시에 매료되었다. 그는 1898년 '자연에서 살다Natuurleven'라는 제목으로 첫 번역을 출간했다. 그리고 확장판 『풀잎』이 1917년 나왔다. 요는 반 고흐가 휘트먼의 서정적이고 진술한 시어에 열광했음을 알았고, 그런 의미에서 이 번역 작업에 특히 더

흥미를 느꼈다.[51] 그녀는 지그로서에게 번역을 비판적으로 평가해달라고 부탁하고는, 곧이어 보낸 엽서에서 한 단어에 대한 두 가지 번역어를 놓고 아직도 결정하지 못했다고 말하는데, 요가 얼마나 열심히, 또 철저히 번역에 임했는지 보여주는 예다. 요가 바헨보르트 글을 번역한 「월트 휘트먼—한 네덜란드인의 관점Walt Whitman: A Dutch View」은 『모던 스쿨』 4~5월호에 실렸다. 시인과 작품에 대해 6쪽이 할애되었다.[52] 요는 잡지를 롱아일랜드 힉스빌에 있는 그녀의 친구 아니 판 헬더르피호트의 마네토힐농장으로 보내달라고 지그로서에게 부탁했다. 얼마 후 요는 휘트먼 특별호가 암스테르담에서 상당한 관심을 불러일으켰다고 전하며, 자신과 마틸더 비바우트베르데니스 판 베를레콤 이름으로 구독 신청을 한다.

　　미국에서의 시간이 끝나가면서 요는 여러 친구를 방문하는데, 뉴욕에서도 며칠을 보내며 지그로서의 갤러리를 찾았다. 또 "가장 현대적인 프랑스 그림들"도 보는데 지그로서의 갤러리에서였는지는 명확하지 않다.[53] 두 사람은 그후로도 계속 연락하며 새해 인사를 주고받곤 했다. 지그로서는 아름다운 반 고흐 작품 몇 점을 보았다고 썼고, 요는 기뻐하며 "언젠가 당신도 이곳에 와서 우리집에 있는 그림들을 보아야지요! 최고의 작품들이랍니다!"라고 답장했다.[54] 그리고 1922년 여름, 지그로서는 실제로 요를 방문했다. 회고록에서 그는 그 컬렉션이 얼마나 강한 인상을 남겼는지 기록했다. 그는 또 요의 페르시아 카펫이 테이블보로 사용된 것을 보고 강렬한 인상을 받았는데, 그 네덜란드 풍습이 그에게는 몹시 낯설었던 것이다. 음식을 차리기 전 식탁에서 카펫을 치우던 것도 선명하게 기억했다. 또 함께 커피나 차를 마셨던 일을 매우 특별하게 생각했다. 오랜 세월이 흐른 후 1954년 아내 로라와 함께 빈센트를 방문하기도 했다.[55]

사 랑 이　넘 치 는　독 재 자

뉴욕 생활은 귀중한 경험이었다. 요는 그 시절을 떠올릴 때마다 늘 행복해했다.

그곳에 머물며 시야를 넓혔고, 영감을 주는 새로운 친구를 많이 만났으며 번역도 상당히 진척되어 일부는 『모던 스쿨』에 싣기까지 했다.[56] 그러나 그녀는 아이들에게 다소 자주 부담을 주었고 요구하는 것도 많은 편이었다. 적어도 아들 입장에서는 그랬다. 빈센트는 반세기가 지난 후, 일기에 피하려야 피할 수 없는 어머니의 존재 때문에 힘든 적도 있었다고 고백했다. "어떤 면에서 어머니는 우리를 더 힘들게 했다. 우리에게 맞춰주려 더 노력하실 수도 있었을 텐데."[57] 1960년대에 J. H. 레이설이 이사크 이스라엘스에 관한 논문을 출간해 보내자 빈센트는 감사해하며 놀라운 이야기를 전했다. "모든 창작품의 근원을 찾을 때, 예술계 밖에서도 마찬가지지만, 늘 어머니라는 인물로 돌아가게 됩니다. 적어도 내 주변을 둘러볼 때 내 경험은 그랬습니다." 레이설의 논문 중 이스라엘스의 어머니가 군림하는 여성이었으며, 아들에게 어떤 영향을 미쳤는지 설명한 부분에서 분명 자신과 어머니 관계의 유사점을 인식했음이 틀림없다.

> 아들은 어머니의 보호가 필요 없다고 믿는데도 어머니는 늘 아들을 품에 두고 보호하길 원하셨다. (……) 사랑이 넘치는 독재자이자 보호하는 우두머리, 그것이 어머니의 가장 강력한 면모였다. (……) 어머니는 전형적인 과보호 타입이셨다.[58]

빈센트가 자기 인생에 대한 어머니의 영향이 어느 정도로 위압적이고 억압적이라 느꼈는지 생각해볼 필요가 있다. 추측건대 요는 상당한 관심을 필요로 하고 요구가 많았으며 암암리에 엄청난 기대를 내비쳤을 것이다. 요는 통제력을 잃을까 두려워 모든 것을 관장하며 빈센트를 늘 가까이 두려 했고, 빈센트도 그 점을 인식했을 것이다. 그는 자신의 역할이 중요하다는 것을 알았다. 어머니의 외로움을 덜어주어야 했고 어떤 식으로든 절대 어머니를 실망시켜서는 안 되었다. 요가 일기에도 썼듯 그는 어머니가 자신을 영웅으로 만들고 싶어한다는 것을 평생 느꼈고, 잘 알았다.

헹크 봉어르와
요 코헌 호스할크 봉어르, 1912.

1919년 4월 23일, 요는 증기선을 타고 뉴욕을 떠나 로테르담으로 향했고, 5월 4일 네덜란드에 도착했다. 증기선은 승객 3500명을 수용할 수 있었지만 실제로는 827명이 타고 있었다. 승객 명단을 보면 요가 일등석으로 여행했으며 미국식 이름인 진Jeane으로 기록되어 있음을 알 수 있다.59 '진 고모'는 남동생 빔의 어린 아들들인 헹크와 프란스를 위해 인디언 옷과 깃털 머리장식을 가지고 갔다. 조카들을 위해 "진짜 인디언 마을"에서 구한 것이었다. 또 윌버 D. 네즈빗이 글을 쓰고 클레어 브리그스가 그림을 그린 어린이 책 『오, 스킨-네이! 진짜 스포츠의 날들Oh Skin-Nay! The Days of Real Sport』(1913)도 선물했다.60

1919년 9월, 플로르 비바우트는 아내 마틸더, 딸 아네마리와 함께 미국으로 가서 요시나와 빈센트를 방문했다. 당시 요시나의 상황은 좋지 못했다. 유방암 수술 후 4년이 지났는데 다시 방사선치료를 받아야 했던 것이다. 상처는 더디게 아물었지만 그녀는 견뎌냈고 1920년 1월 9일 퇴원했다. 그들은 조만간 다시 네덜란드로 돌아갈 생각이었다. 마틸더는 빈센트가 네덜란드에서 직장을 찾

을 수 있기를 바라며, 몇 주 만에 암스테르담으로 돌아간 플로르에게 이렇게 말했다. "그는 미국 생활에 상당히 마음을 빼앗겼고 네덜란드에 대해서는 좋은 말을 하지 않네요. 그래서 나는 자주 불안합니다. 혹시 뭔가, 어떤 기대라도 있으면 돌아가는 쪽으로 좀더 마음이 기울지 않을까요."[61] 마틸더는 두 딸과 사위와 함께 미국 사회주의당 지도자 중 한 사람인 모리스 힐키트를 방문하기도 했다.

빈센트와 요시나는 1920년 1월 31일 암스테르담으로 돌아갔다. 처음에는 요의 주소에 거주지 등록을 했다가 몇 달 후 1킬로미터 떨어진 알렉산더르부르스트라트 13번지에 있는 그들 집으로 이사했다.[62] 당시 요는 아들 부부를 못마땅하게 생각했는데, 두 사람이 너무 격식을 차린다고 여겼던 것 같다. 후일 빈센트도 일기에 "어머니는 종종 우리가 너무 경직되었다고 말씀하셨다"고 썼다.[63] 귀스타브 코키오가 1922년 반 고흐 가족을 방문한 후 한 이야기를 보면 상당히 명확하게 알 수 있다. 셋 모두 친절한 편이었지만 다소 별나 보였고, 빈센트와 요시나는 놀라울 정도로 말이 없었으며 거리를 두고 있었다고 그는 회상했다.

> 가족 전체가 기이한 인상을 준다. 그녀, 어머니, 그, 아들, 며느리, 병적이고 이상하고 이상하다. 그는 너무 어리석어 보인다! 태엽 감은 인형 같았고, 조심스럽게 행동했다. 어머니는 아프고 신경질적이었으며 나이가 들어서인지 손을 떨었다(아직 60세도 안 됐는데). 며느리는 냉정하고 밝지 않았으며 속을 드러내지 않았다! (……) 다시 찾아갈 생각은 없다. 하지만 반 고흐 봉어르 부인은 얼마나 빈센트를 존중하던지![64]

그 뻣뻣함이 빈센트가 사회생활을 하는 데는 전혀 걸림돌이 되지 않았다. 그는 대학 친구 에른스트 헤이만스가 설립한 회사 '조직자문사무소'에 컨설팅 엔지니어로 들어갔다. 처음에는 주로 일정과 재고 관리, 직무 분석 분야의 컨설팅을 하다가 나중에는 인력 채용, 건축 설비, 경영 감사 관련 조언에 더 중점을 두었다. 회사는 네덜란드 정부와 국내외 기업들로부터 많은 수수료를 받았

는데, 그 협업은 1934년 빈센트가 개인 사무실을 꾸리면서 끝났다. 헤렝라흐트 209번지에 있던 빈센트의 회사는 1965년까지 유지되었다.[65]

요는 익숙한 코닝이네베흐 77번지와 브라흐트하위제르스트라트 2번지에 일단 다시 적응하자, 서서히 진행되는 질병이 허락하는 내에서 번역을 이어갔고, 빈센트와 긴밀히 상의하며 전시회 일을 재개했다. 그 결과 그녀는 인생 마지막 6년 동안 힘든 결정과 마주해야 했다. 해야 할 일도, 그 때문에 근심할 것도 늘 많았지만 다른 사람들에게는 그렇게 보이지 않았던 것 같다. 1972년『엔에르세 한델스블라트』에서 H. A. E. 포흘러르코르탈스 알터스는 브라흐트하위제르스트라트 1번지에 살았던 시절을 떠올리며 요를 조용한 이웃으로 묘사하는데, 사실을 그대로 반영한 것은 아니다. "그녀는 상당히 은둔적인 삶을 살았다. 때로 발코니에 서 있었는데 늘 소박한 차림으로 거리를 오가는 차들을 내다보았다. 당시 코닝이네베흐에는 차량 통행이 뜸했지만. (……) 조용하고 늘 쉽게 잊히는 인물이었다."[66]

빈센트의 명성을 위한 희생

편지 번역 작업과 함께, 겉으로 보기에 "조용한" 요는 계속해서 출간, 전시회, 서간집 출간을 위한 해외 출판사 찾기, 저명한 기관에 작품을 기증할지 말지 결정하기 등, 업무 서신을 이어갔다. 1919년 말, 미술상 가스통 베르넹이 반 고흐 작품 관련 서적 출간 승인을 요청해왔는데, 옥타브 미르보가 서문을, 미술비평가 테오도르 뒤레가 나머지 부분을 집필할 예정이라고 했다. 그는 요에게 반 고흐를 다룬 전 세계 주요 출간물의 개괄을 요청한 뒤 룩셈부르크미술관에 회화 1점을 기증하라는 매우 대담한 제안을 했다. 그러고는 "꽃 그림을 선호할 겁니다"라는 말도 덧붙였다. 그는 이전에도 카몽도 컬렉션 한 작품이 결국 루브르로 갔다는 사실을 거론하면서 이 기증이 아주 좋은 선물이라고 강력하게 주장했다. 요와 빈센트는 그 꽃 정물화를 잘 알았다. 두 사람은 5년 전 그 그림 앞에 서 있었다. 베르넹은 반 고흐 작품이 그렇게 기념비적인 컬렉션에 포함되는 것이 화가의 영광을 더 돋보이게 하는 이상적 방법이라고 믿었다.[1] 좋은 아이디어였고, 이를 통해 그의 미술품 거래 경력도 분명 굳건히 할 수 있었겠지만, 요와 빈센트가 이 제안을 진지하게 고려한 흔적은 없다. 어쩌면 선례를 남기는 것을 피하고 싶었을지도 모른다.

하지만 요는 자신의 활동을 더 많은 이에게 알리고 있었다. "반 고흐 봉

어르 부인은 빈센트 반 고흐 서간집이 뉴욕과 런던에서 출간될 수 있도록 준비하고 있다'라고 1920년 1월 17일, 『알헤메인 한델스블라트』와 『헷 파데를란트』가 보도했다.[2] 요는 출판인이자 미술품 수집가, 위트레흐트 미술애호가협회 회원인 빌럼 스헤르욘에게 전시회 <17세기에서 오늘날에 이르는 네덜란드 거장들의 꽃 정물화>에 「해바라기」와 「아이리스」를 대여해주겠다고 했다. 이 전시회는 1920년 2월 중순에서 3월 중순까지 진행되었다. 그런데 요는 돌연 그 제안을 철회하는데, 해외에서 요청을 받고 그곳으로 해바라기 그림을 보내기로 결정했기 때문이다. 이에 대해 요는 정중하면서도 단호하게 "따라서 「아이리스」와 더불어 더 작은 그림인 「글라디올러스」를 받으실 겁니다. 이 그림 역시 반 고흐의 1등급 작품입니다"라는 편지를 보내 스헤르욘을 안심시켰다.[3] 누구도 컬렉션 작품 등급을 두고 왈가왈부할 수 없었다.

불발로 끝난 뉴욕에서의 시도

1920년 초, 요는 뉴욕에서 만났던 미술상 뉴먼 에머슨 몬트로스에게서 전보를 받았다. 그는 피프스 애비뉴 550번지에 위치한 본인 갤러리에서 전시회를 열 계획이며 월터 파치가 도와주기로 했다고 전해왔다.[4] 요와 빈센트는 관대하게 참여에 동의했고, 작품 63점을 믿을 수 있는 운송회사 J.S.페터르에 일임했다. 이 회사는 우선 액자를 복원했고 1,000길더가 넘는 돈을 들여 포장 상자 다섯 개를 새로 제작했다.[5] 8월 초 그림들이 뉴욕에 도착하는데 전시회가 10월 23일에서 12월 31일까지 열릴 예정이었기에 시간은 충분했다.[6] 어머니와 아들은 이 광범위한 작품들이 미국에 반 고흐를 포괄적으로 소개할 수 있기를, 그리고 몬트로스가 서간집을 출간할 미국 출판사를 찾는 일을 도와주기를 기대했다. 요는 그에게 서간집의 네덜란드어 판본과 자신이 영어로 번역한 서문을 보냈다.[7]

전시회 첫 주가 끝날 즈음 8,000달러에 「조제프 룰랭」(F 436/JH 1675)을 구매하겠다는 제안이 들어왔다. 빈센트는 동의하지만, 알려지지 않은 이유로 거래

는 성사되지 않았다. 늘 그랬던 것처럼 사람들은 너무 비싸다고 생각한 듯하다. 전혀 판매가 이루어지지 않으면 양쪽 모두에게 실망스러울 것이기에 그들은 해결책을 고심했다.[8] 요는 친구들로부터 몬트로스 전시회가 매우 훌륭하다는 편지를 받고 나서 1922년 5월까지 작품들을 그에게 맡기는 데 동의한 것은 물론, 더 나아가 20퍼센트라는 상당한 가격 인하도 단행했다. 단 「쟁기와 써레가 있는 눈 덮인 들판(장 프랑수아 밀레 풍)」(F 632/JH 1882), 「아를 풍경」은 예외로 10퍼센트 할인만 적용하도록 했다. 요는 그녀가 받은 기사 스크랩들을 보며 파치만 반 고흐 미술을 제대로 이해한다는 결론에 이른 것으로 보인다. 뉴욕에 머무는 동안 요는 몬트로스에게 "그곳에서 가장 현대적인 프랑스 그림들을 보면서, 미국의 미술 취향이 반 고흐를 온전히 평가할 만큼 충분히 발전했다고 생각했습니다만 착각이었던 것 같습니다"라고 말하기도 했다.[9] 가격 인하는 효과가 있었던 듯 작품 3점이 펜실베이니아주에 사는 신학자 시어도어 핏케언에게 1만 4,800달러에 판매되었다. 「아델린 라부」(F 769/JH 2037), 「씨 뿌리는 사람」(F 575a/JH 1596) 그리고 드로잉 「슬픔」(F 929a/JH 130)이었다. 가격을 낮추긴 했지만 여전히 상당한 금액이었다.[10]

몬트로스갤러리 전시 6개월 만에 반 고흐 그림들은 뉴욕 메트로폴리탄미술관에도 걸렸다. 전시회 〈인상주의와 후기인상주의 회화〉가 1921년 5월 3일에서 9월 15일까지 열렸는데 요와 빈센트도 몬트로스의 중개로 그림 4점을 대여한 것이다.[11] 「조제프 룰랭」(F 436/JH 1675), 「쟁기와 써레가 있는 눈 덮인 들판(장 프랑수아 밀레 풍)」(F 632/JH 1882), 「반 고흐의 의자」(F 498/JH 1635) 그리고 「유리병과 감귤류 과일이 담긴 접시」(F 340/JH 1239)였다.[12] 반 고흐는 메트로폴리탄 같은 명성 높은 미술관의 선도적인 전시회 덕분에 더욱 이름을 알리게 되었고, 따라서 작품 가격도 다시 상승곡선을 그리기 시작했다. 그러나 요는 몬트로스가 보낸 비평에 또다시 실망하고 마는데, 비평가들이 반 고흐의 현대성을 이해하지 못한 것이다. 화가 난 요는 답신에 "비평가들 자신이 이해 못했다는 사실은 영원히 기억될 겁니다"라고 썼다.[13]

몬트로스는 또 뉴욕 파크 애비뷰와 피프타나인스 스트리트에 위치한 앤더슨갤러리가 반 고흐 드로잉 3점과 회화 6점을 전시할 수 있도록 주선했다. 「피에타」(외젠 들라크루아 풍)와 「아이리스」가 포함된 이 전시는 네덜란드-미국 소사이어티가 후원했다.[14] 몬트로스는 반 고흐 작품 5점이 다른 인상주의 그림들과 함께 시카고에 걸렸지만 그곳에서도 판매는 되지 않았다고 요에게 알렸다. 요는 "지대한 관심을 가지고 미국 미술 흐름을 관찰하고 있습니다. 현대 화가들은 아직도 갈 길이 멀군요"라고 체념한 듯 말했다.[15] 그녀는 작품들이 1923년 5월까지, 즉 1년 더 미국에 있는 것에 동의했다. 시한이 다가오자 몬트로스는 승인을 받아 판매 가능성이 엿보이는 몇 작품을 남기겠다고 전하고 나머지 작품은 곧 네덜란드로 반환했다. 미국에 남은 작품은 「몽마르트르의 풍차」였는데 이 그림마저 이듬해 반송되었다.[16] 좋은 의도로 그토록 노력했음에도 판매로 이어지지 못한 결과에 요는 실망했다.

사 실 과 허 구

1920년 말, 율리우스 마이어그레페가 그의 소설, 가제 '빈센트와 테오Vincent et Theo'가 거의 준비되었다고 알려왔다. 그는 그동안 『데어 노이에 메르쿠어Der Neue Merkur』에 발표된 두 장章을 요에게 보냈다.[17] 요는 매우 방어적인 반응을 보였는데, 자기 삶이 갑자기 소설 속에서 펼쳐지는 것을 본다면 대부분이 그런 태도를 취할 것이다. 그녀는 반 고흐의 어머니가 농촌 아낙이었다는 마이어그레페의 의견에, 반 고흐 부인이 실제로는 "매우 지적인 헤이그 집안" 출신이라고 반박하며 가공의 대화를 두고 가까운 사람들만 인지할 수 있는 분노를 표했다.

30년이라는 긴 세월 동안 그들의 삶을 경험하고 그들의 목소리를 들어온 저는, 당신이 그들에게 부여한 대화에서 때로 잘못된 어조와 작위적인 면을 발견합니다만, 저를 비롯해 빈센트와 레오를 잘 아는, 현재 살아 있는 몇 되지 않는 사

람들만 알아차릴 것이라 생각합니다.

이야기가 사실에 엄격하게 부합한다는 인상을 마이어그레페가 거듭 주려 했기에 요는 답답함을 느꼈다. 그는 또한 테오 역할에 초점을 맞추면서 요에게 주목해야 할 편지 한두 통의 사본을 보내달라고 요청하기도 했다. 그녀는 1888년 10월 소인이 찍힌 편지 두 통을 타자로 쳐서 보내며 자신이 쓴 편지도 동봉한다. 그 오랜 세월 형제가 남긴 유산에 파묻혀 지낸 그녀로서는 군이 그렇게까지 할 필요는 없었음에도, 두 형제가 함께 노력해 그 많은 작품을 창조했음을 확신한다는 믿음을 재차 밝혔다. "빈센트와 테오의 이 막대한 과업에 평생을 바친 저는 이 기쁨을 압니다."[18] 6개월 후 요는 불편하게 느꼈던 그 '대화'를 다시 지적했다.[19] 결국 1921년, 테오의 이름이 빠진 채 책은 '빈센트Vincent'라는 제목으로 출간되었다(나중에 '신을 찾는 구도자 이야기'라는 부제가 추가되었다). 이 소설은 중쇄를 거듭했는데, 1923년 요는 월터 파치에게 편지를 보내 테오가 결혼 후 더 이상 빈센트에게 재정 지원을 할 수 없었던 것처럼 암시한 부분을 용서할 수 없다고 털어놓았다. 마이어그레페가 행한 그런 노골적인 오류에 그녀는 대단히 분노했다.[20] 요가 세상을 떠나고 3년 후, 화가 에뒤아르트 헤르더스는 요가 자신에게 마이어그레페의 소설을 두고 비슷한 말을 했다고 『더텔레흐라프』에 밝혔다. "오, 다 잘못됐어요! (……) 전부 너무 달라요."[21] 요는 마이어그레페의 책 개정판에 컬러 복제화 사용 승인을 해주지 않았다. "아무리 주의를 기울여 세심하게 만들어도 늘 잘못 나옵니다."[22]

하지만 이 대단히 극적이고 낭만적인 소설은 성공을 거뒀다. 1933년에는 영어 번역본이 등장하면서 반 고흐의 삶과 인물이 왜곡된 채 세상으로 널리 퍼져나간다. 이런 신비화 과정은 미국인 작가 어빙 스톤의 소설 『빈센트 반 고흐: 열정의 삶』(1934)과 이 소설을 바탕으로 한 1956년 영화에 의해 가속화되었다. 그 결과 반 고흐에 관한 뿌리 깊은 전설들은 더욱 확산되었고, 줄지어 뒤를 이은 책, 영화, 다큐멘터리 등에 의해 거듭 굳어졌다. 오늘날 대중이 반 고흐를 광

기어리고 열정 넘치는 천재, 자기 예술을 위한 순교자, 사회성이 조금도 없는 괴짜, 가난에 허덕이며 이해받지 못한 화가로 인식하게 된 것은 아이러니하게도 미술계의 책임이었다. 그의 편지를 통해 우리는 그가 훨씬 섬세했으며 동료 화가들 역시 그를 이해하고 제대로 평가했음을, 테오의 재정 지원 덕분에 금전적으로 부족하지 않게 지냈음을 알 수 있다.[23]

1920년대 초, 요는 폴 가세와 자주 서신을 주고받았다. 가세는 요에게 테오 무덤의 이장과 관련된 서류를 원하는지 물었고 그녀는 받았으면 좋겠다고 답했다.[24] 그러고 나서 얼마 후 요는 가세에게 묘비석 대금 청구서를 보내달라고 다시 한번 요청했다. 벌써 몇 번째일지 모를 요청이었다. 그녀가 묘비석 비용을 내고 싶은 마음도, 가세가 그런 마음을 이해 못해 불쾌해한 것도 충분히 납득 가능한 일이다. 그녀는 자신과 아들이 과거를 현재로 잘 이어가고 있다고 자랑스럽게 이야기했다. 끊이지 않고 이어지는 가족 전통이 10주 전 세상에 나온 첫 손자 테오를 통해 다시금 계속될 것이라 말했다. "당연히 그렇게 될 겁니다, 친구여. 내가 아들에게 아버지와 큰아버지를 기억하도록 가르쳤듯이, 아들도 그 전통을 이어받아 아기 테오도르가 어느 정도 자라면 그렇게 또 전해줄 거예요."[25]

작품 대여 요청이 끊임없이 들어왔고 상당히 중요한 기회도 있었다. 이번에는 빈센트가 정부의 교육, 예술, 과학부 초청으로 4월과 5월, 파리 죄드폼 국립미술관에서 열리는 신구 네덜란드 미술 전시회 준비에 협력했다. 이 '네덜란드 전시회'는 국격을 높이는 행사였고 네덜란드 의회 하원도 6만 길더라는 거금을 후원했다. 정부는 「바다의 어선들」(F415/JH 1452) 한 작품만 요청했지만 요와 빈센트는 너무 부족하다고 생각했고 「화가로서의 자화상」(F 522/JH 1356)과 「랑글루아다리」(F 400/JH 1371) 등 걸작 4점을 더 제안했다. 그렇게 총 5점이 전시회에 걸렸다.[26] 요는 사진 촬영과 흑백 복제화 판매도 승인하는데, 전시 수익금이 좋은 일에, 전쟁으로 피폐된 지역 지원에 사용된다는 것을 미리 알았기 때문이다.[27] 이 전시회를 관람한 가세에게 쓴 편지에서 요는 가장 아끼는 작품 몇 점

첫 손자 테오 반 고흐와 요 반 고흐 봉어르, 라런, 1921.

을 대여했으며 그 과수원(전시회 조직자 중 한 사람에 대한 호의로 대여해준)은 두말할 필요도 없이 판매용이 아니라고 전했다. 그녀 생각으로는, 네덜란드 미술계에서 반 고흐 작품의 높은 위상은 이미 의문의 여지가 없었다.

> 과수원 연작은 집에서 온전하게 보관하고 있습니다. 단지 전시회 위원회에 있
> 는 제 친구를 기쁘게 할 마음에 과수원 1점을 파리로 보내는 데 동의했습니다.
> 심지어 우리 렘브란트도 보냈으니까요!!

계속되는 손가락 경련으로 고생하던 요가 말년에 자주 그랬던 것처럼, 이 편지 역시 직접 손으로 쓰지 않고 다른 사람을 시켜 타자기로 친 것이었다. 그리고 마지막 느낌표 두 개는 펜으로 직접 그려넣었다. 반 고흐가 거장 렘브란트와 나란히, 아주 눈에 띄게 전시되었다는 것에 대한 기쁨의 표현이었다.[28]

이사크 이스라엘스도 반 고흐 작품 2점을 이 전시회에 대여했다. 「갈레트의 풍차」(F 349/JH 1184)와 「올리브숲」(F 711/JH 1791)이었다.[29] 이 시기 그는 요와 다시 연락하고 있었고, 6개월 후 네덜란드령 동인도제도에 갔을 때도 인도양으로 향하는 증기선에서 요에게 애정어린 편지를 보냈다.[30] 얀 펫과 아나 펫디르크스와 함께 그는 자바섬 바타비아(오늘날 자카르타), 솔로, 욕야카르타를 방문했다. 그리고 거기서 배를 타고 발리로 갔다. 그는 솔로에서 요에게 편지를 보내 감사를 전하면서 "당신이 왜 이곳을 원숭이 나라라고 부르는지 모르겠지만 난 아직 원숭이를 한 마리도 보지 못했소……"라고 썼다. 마음의 눈으로 볼 때 그에게 요는 이미 노인이었는지 "그리고 당신, 당신은 손주들이 있는 자바의 여인 같구려"라는 말과 함께 "이곳 사람들이 어린아이들에게 그렇게 친절하면서 동물에게는 그렇게 잔인한 것을 보면 놀랍소. 어느 쪽이 더 바람직한 거요? 우리네는 종종 그 반대니까"라는 말도 덧붙였다.[31] 하지만 요는 둘 다였다. 그녀는 동물도 사랑했고 손주들에게도 아낌없이 애정을 베풀었다. 첫 손자 테오를 이어 요한이 1922년 3월 26일 태어났고, 요는 이스라엘스에게 그 소식을 전했다. 가셰에게는 어린 테오가 "진정한 반 고흐"라고 했고, 지그로서에게는 "완벽한 반 고흐"라고 소개했다.[32] 그리고 아니 판 헬더르피호트에게는 "세상에서 가장 사랑스러운 성정을 가진 천사 같은 아이다. 정말 다정하지"라며 서정적인 표현을 썼다.[33]

그동안 요는 아니 판 헬더르피호트에게 반 고흐 편지 영어 번역 진행 과정을 전하고 있었다. 아니는 몬트로스에게서 요의 서문 번역본을 받아 뉴욕 출판사 세 곳과 접촉했다. 그녀는 또한 서문을 실어줄 잡지도 찾아보았다.[34] 요는 그녀에게 "편지 출간은 전혀 해가 되지 않고, 오히려 홍보에 더 도움이 될 거라고 생각한다. 이제 미국에서 네덜란드 책이 나올 때가 되었다고 다들 얘기한다"고 전했다. 그녀에게는 여전히 여러 계획이 가득했다. 월터와 마그다 파치가 방문했을 때 요는 소장중이던 폴 고갱의 편지 사본 몇 통을 내주기도 했다. 요는 굳은 의지를 내보이며 "난 이것들도 출간하고 싶다"는 의사를 판 헬더르피호트에

게 비치기도 했다.³⁵

요는 또 뉴욕 컬럼비아대학 독일어과 강사로, 반 고흐 강의를 한 아드리안 야코프 바르나우에게도 연락을 취해 네덜란드어판 서간집을 보냈다. 그는 반 고흐의 편지가 미국 출판사의 관심을 받을 수 있도록 최선을 다하겠다고 약속하면서 젊은 출판인 앨프리드 A. 크노프에게도 연락해보겠다고, 하지만 인내하며 기다려달라고 답했다.[36] 요는 그의 말대로 참을성 있게 기다리지만, 문화 대사로서 바르나우의 노력은 바라던 결과를 가져오지 못했다. 몇 달 후에야 한 출판사가 답변을 주지만 완전히 축약하지 않으면 출간이 어렵다는 의견만 받았을 뿐이다. "당연히 나는 그럴 생각이 없다." 요는 판 헬더르피호트에게 단호하게 입장을 말했다.[37]

요의 인도주의적 성품이 이 시기 다시 한번 드러나는데, 암스테르담 시립 미술관에서 열린 상품 추첨 전시회에 반 고흐 드로잉 「농촌 아낙, 머리」(F 1181/JH 679)를 기증한 것이다. 이 전시회는 곡물 징발과 장기 가뭄, 수확 실패까지 겹쳐 주민들이 대규모 기근으로 고통받던 볼가 지역 피해 구제를 위해 사회민주노동당에서 기획한 것이었다. 『더트리뷔너. 네덜란드 공산당 기관지De Tribune. Orgaan van de Communistische Partij in Nederland』를 비롯해 많은 포스터와 신문이 예술가와 수집가의 자애로움을 호소했고, 반응은 압도적이어서 300점 넘는 경품이 모였다.[38] 그중에서도 최고로 꼽힌 것은 단연 반 고흐의 드로잉이었고 많은 사람이 표를 샀다(한 장에 50센트).[39] 1922년 4월 1일, 경품 추첨이 있었고 모금 총액은 약 1만 4,000길더였다.[40]

나 빠 지 는 건 강

요는 여전히 자신의 일을 해나갈 의지가 있었으나 때때로 몸이 따라주지 않았다. 1992년 봄에는 거의 두 달을 쉬어야 했다. 그녀는 아니 판 헬더르피호트에게 "방광염이었는데 그저 엄격한 식단을 따르며 침대에 누워 있기만 하면 됐

다"고 말했다. 이 기회에 그녀는 아니가 보낸 책들을 읽었다. 싱클레어 루이스의 『메인스트리트Main Street』(1920)가 가장 좋았다. 그녀는 그해 겨울 "참하고 자그마한 영국인 비서"를 두었다. 여전히 받아 적도록 시켜야 했는데 아직 번역할 부분이 많이 남아 몹시 불편했다. 거기다 변호사 야코프바르트 더라 파일러가 반 고흐의 첫 카탈로그 레조네* 편찬 준비를 시작한 상황이었다. 요는 흡족해하며 "물론 내가 큰 역할을 하겠지"라고 말했다.[41]

1921년 말, 요가 스위스 출신의 목사 에른스트 파이퍼에게 사적으로 보낸 감사 편지는 주목할 만하다. 1923년 파이퍼는 헤이그 성직자로 임명되었다. 그는 1909년 설립된 헤이그 스베덴보리협회가 진행하는 출간 작업에 기여하기도 했었다. 예전에 요를 만났던 그는 에마누엘 스베덴보리의 『부부의 사랑과 그 순결한 즐거움Deliciae Sapientiae de Amore Conjugiali』(1768)의 영어 번역본을 보내왔다. 이 책은 여러 판본으로 출간되어 있었다. 그가 책을 보낸 데는 이유가 있었다. 결혼이 죽음과 함께 중단되느냐, 아니면 죽음 이후에도 이어지느냐라는 질문이 이 책의 주요 논제였던 것이다. 요는 파이퍼에게 이렇게 답했다.

> 책을 읽고 또 읽었습니다. 오, 내가 믿을 수 있었더라면 당신은 내게 사람이 사람에게 줄 수 있는 가장 큰 도움을 준 셈이었겠지만, 나는 믿을 수가 없었습니다. 나는 끊임없이 생각합니다. '이걸 믿는다면 정말 행복하겠군.' 그러나 곧 의구심이 들고 모든 것이 뒤흔들립니다.[42]

이제 인생 마지막 단계로 접어들었음을 느낀 요는 영적인 문제에 더 큰 관심을 보이지만, 유감스럽게도 그런 이론에는 동의할 수 없었다. 그녀가 파이퍼를 어디에서 만났는지는 확실하지 않으나 5월 반 고흐 작품을 구매한 신학자 시어도어 핏케언과 파이퍼가 아는 사이였으니 그것이 계기였을 수도 있다.

그즈음 프랑스 작가이자 미술비평가 귀스타브 코키오가 요에게 연락해 반 고흐 관련 책을 집필하고 싶다고 전했다. 그녀는 서간집 3권의 중요성을 강조하

* 전작全作 도록.

며 읽을 것을 권했고, 폴 가셰를 찾아가보라고 조언했다. 코키오가 저서 세 권을 보내오자 요는 그를 초대했고, 그는 1922년 6월 그녀를 방문했다.[43] 코키오는 요의 조언대로 가셰에게 편지를 보냈고 가셰는 요와 그녀 아들의 노고에 존경을 표하는 답장을 보냈다. "'나는 그녀의 훌륭한 성품과 부단한 자기희생에 감탄합니다."[44]

코키오는 네덜란드 여정을 공책 한 권에 기록했다. 피곤함과 성치 않은 건강을 감추지 못했는지 요에 대해서는 "55~60세 여성, 보통 체격, 매우 신경질적, 대단히 고생중, 표정 많은 눈빛, 그러나 두 손이 끊임없이 떨림, 특히 오른손이 심함"이라고 기록했다. 코키오는 또 그녀 집에 있는 미술작품들을 묘사하며 그 헌신에 경외심을 보였다. "반 고흐 봉어르 부인은 빈센트의 가슴 아픈 편지들을 출간한 것 때문에 비판을 받았다. 그럼에도 가장 고통스러운 내용들은 비밀로 했다! (……) 어떤 이야기들일지!" 요가 편지에서 몇몇 부분을 잘라냈던 사실을 그에게 들려주었던 모양이다.[45]

둘째 아들 요한이 태어난 후 빈센트와 요시나는 알렉산더르부르스트라트에서 발덕피르몬틀란 10번지로 이사했다. 요의 집과 가까운 곳이었는데 이번에는 앞뒤로 정원이 딸린 널찍한 주택이었다. 손자들은 요의 인생 마지막 단계에서 가장 큰 위안이었다.[46] 손자들은 여름이면 라런에서 오랜 기간 할머니와 함께 지냈다. "나는 너무나 행복했다." 요는 아니 판 헬더르피호트에게 그때의 기억을 전하며 "도시에서도 아이들을 매일 보긴 하지만 기껏해야 한 시간 정도였다"고 덧붙였다.[47] 요시나와 빈센트가 매일 어머니를 방문하는 그 의무(분명 의무인 것처럼 들린다)를 늘 기껍게 생각했는지는 누가 알겠는가. 그러나 요에게는 매우 중요한 일이었다. 1922년 말, 요는 가셰에게 손자들과 함께 찍은 사진을 보내면서(컬러 그림 59) 은근히 세대가 이어지는 일에 대해 다시 한번 이야기했다.

동봉한 것은 동생 발에 입맞추는 어린 테오가 할머니와 함께 있는 사진입니다. 지난여름 찍은 거랍니다. 아이들은 그때 후로도 많이 컸어요. 테오는 벌써

거의 두 살이고 대단히 똑똑하며 아주 생기가 넘칩니다. 어린 요한(나의 손자)은 8개월인데 통통하고 아름다운 아기입니다. 아름답고 맑은 눈을 보노라면, 아기는 눈에 무한을 담고 있다고 했던 빈센트의 말이 늘 떠오릅니다.[48]

가셰가 오베르묘지의 노란 해바라기 꽃잎 여섯 장을 보내자 요는 고마워하며 진심으로 감동했다고 전했다.

한편 요의 파킨슨병은 점점 심해져 치료를 받기 시작했는데, 코키오와의 만남에서 요는 "전기치료를 받는데, 글을 쓰는 것은 절대 안 된다고 금지당했습니다. 그런데 시골에는 비서도 타자기도 없어 완전히 장애인이나 다름없습니다"라고 속내를 털어놓았다.[49] 어떤 전기치료를 받았는지는 명확하지 않다. 당시에는 비교적 새로운 기법인 고주파 치료나 투열 요법, 유도전류 등을 포함한 전류요법 등 여러 전기 치료법이 있었다.[50] 환자는 손에 기기를 쥐거나 신체 일부에 올려놓고 자극을 받았다. 파킨슨 증상이 가장 심한 곳에 전극을 올리는 국소 치료였다.[51] 자신에게 남은 날이 그리 길지 않다고 느낀 요는 코키오에게 "그 오랜 세월 빈센트와 그의 작품에 대한 대중의 무관심, 심지어 적대감과 맞선 후, 제 생애 끝에 이르러 마침내 승전했으니 너무나 행복합니다"라고 편지했다.[52] 반 고흐가 인정받는 일에 관한 한은 분명 의심의 여지 없이 승리했지만, 자신의 질병과의 싸움은 3년을 더 끌었고 전기치료가 조금이라도 도움이 되었는지에 대한 언급은 없다. 어쨌든 그녀는 자신이 심각한 장애를 얻었다고 생각했다.

코키오가 그의 중요한 연구를 담은 『빈센트 반 고흐Vincent van Gogh』 서문에 "J. 반 고흐 봉어르 부인께"라고 헌사를 썼을 때 그녀는 몹시 기뻤을 것이다.[53] 이 헌사에서 그는 요가 그간 해온 성실한 활동에 공개적으로 감사를 표했다. 그는 요와 함께 빈센트와 테오 형제에 대해 이야기를 나눌 때 불꽃처럼 반짝이던 그녀의 눈을 떠올렸고, 너무나도 친절하게 들려준 모든 이야기에 고마움을 표했다. 그는 고급 네덜란드 종이에 인쇄된, 제단하지 않은 판본 한 권을 보내 특별히 경의를 표했다. 책에는 숫자 1 장식도 달려 있었다. 코키오가 그 책

을 요에게 헌정하고 싶다고 말하자 그녀 역시 찬사를 보냈고 그를 "진정한 마법사"라고 부르며 호의에 답했다. 이는 반 고흐가 편지에서 렘브란트와 들라크루아 같은 거장을 부르는 호칭이었다.[54] 그녀는 코키오에게 네덜란드에 오면 꼭 방문해달라고, 반 고흐 드로잉을 아주 저렴하게 판매하겠다는 말도 전했다. 과거에는 때때로 선물한 적이 있었지만, 이번에는 달리 말하면 선물은 아니라는 뜻이었다.[55] 그러나 이 방문은 실현되지 않았다.

"반 고흐 없이는 네덜란드 현대미술을 논할 수 없다"

1923년 1월 13일, 요는 국립미술관에서 열리는 빌럼 스테인호프의 60세 생일 파티에 초대받았다. 얀 펫이 연설을 했는데[56] 행사가 진행되는 동안 요는 스테인호프가 그녀 인생에서 얼마나 중요한 역할을 했는지 깊이 인식했던 것 같다. 그는 반 고흐 작품의 중요성을 확고히 하기 위해 끊임없이 노력했고, 요가 같은 임무를 수행할 때 지원을 아끼지 않았다. 다음해 그와 그의 아내 코바—그들은 생일파티 얼마 전 결혼했다—는 헤이그로 이사했고, 그곳 국립미술관 H.W.메스다흐의 관장으로 취임했다.[57]

요는 계속 일을 이어가지만 속도를 늦출 수밖에 없었다. 한편 미국에서 다시 움직임이 일었다. 요는 야크버스하우츠티커르갤러리가 네덜란드 미술 전시회를 세인트루이스, 클리블랜드, 디트로이트 등에서 연다는 소식을 뉴먼 몬트로스에게 전하고 하우츠티커르가 원하는 작품을 대여해주라고 말하면서 이렇게 편지를 끝맺었다. "반 고흐 없이는 네덜란드 현대미술을 논할 수 없습니다."[58] 〈네덜란드와 플랑드르 15~20세기 미술 전시회, 암스테르담 하우츠티커르 컬렉션〉은 1923년 3월 10일부터 4월 7일까지 뉴욕 앤더슨갤러리에서 열렸다. 미국에서의 첫 시도는 수월하지 않았지만 최소한 이번 접근은 성공적이었다.[59]

요의 시선은 이제 서쪽으로 향했다. 1910년 이후 반 고흐 작품이 런던에서는 전시되지 못했지만, 그곳에도 변화의 바람이 불기 시작한 것이다. 1923년 5월, 요는 전시회 기획사인 어니스트브라운&필립스의 요청을 받고, 레스터스퀘어 소재 레스터갤러리에 작품을 제공하겠다고 답했다. 세실과 월프레드 필립스 형제가 1902년 창립한 이 회사는 얼마 후 어니스트 브라운, 올리버 브라운과 파트너십을 맺고 회사명을 '어니스트브라운&필립스'로 변경했다. 그들은 "최초로" "단독" "전시회"를 열 수 있어 기쁘다며 대표작으로만 모두 선별하되 어떤 예외도 있어서는 안 된다는 조건을 제시했다. 요는 단호하게 자신을 믿어도 된다는 답신을 보냈다. "저는 이미 100회 이상 전시회를 준비했던 사람입니다." 그녀는 자부심을 숨기지 않고 권위 있게 답했다.[60]

요는 그림 가격이 높으면 영국 수집가들이 움직이지 않는다는 인상을 받았다.[61] 그녀는 31년 동안 컬렉션을 관리하면서 판매가가 줄곧 오르기만 했음을 잘 알았다. 그녀는 낮은 가격에 많이 파는 것보다 몇 점을 팔더라도 좋은 가격에 판매하는 편이 낫다고 믿었다. 그러나 어쨌든 반 고흐가 아직 잘 알려지지 않은 나라에서 엄청난 가격을 요구하지는 않을 테니 염려하지 말라며 갤러리측을 안심시키는 말을 전하기도 했다. 과도한 가격으로 전시회 성공 기회를 망치는 것은 그녀의 이해에도 상충하기 때문이었다. 그녀는 암스테르담에서 직접 만나서, 그것도 되도록 이른 시일 안에 논의할 것을 제안했다. 여름에는 시골에서 지낼 예정이었기 때문인데, 물론 그때는 아들과 이야기해도 좋을 거라 전했다.[62] 그해 그녀는 라런에서 지내며 여러 번 소풍을 가고, 빈센트와 함께 벨기에와 프랑스 북부 지방을 돌며 겐트, 브루게, 오스텐더, 루앙, 아미앵, 브뤼셀 등을 방문했다.[63]

영국 전시 기획자들은 이 일을 의논하기 위해 북해로 사람을 보냈다. 당시 요가 "심상치 않게 아팠"기 때문에 올리버 브라운은 빈센트의 적극적인 협조를 받아 작품을 선별했다.[64] 요는 작품 목록을 최종 승인하며 "반 고흐 전시회 경

험이 대단"하다는(그녀가 한 말을 달리 표현한) 칭찬에 흐뭇해했다.[65] 왜 반 고흐 작품이 대규모로 영국에서 전시된 적이 없는지 묻자 요가 도도하게 이렇게 답했다고 훗날 브라운은 회상했다. "아무도 나한테 요청하지 않았으니까요."[66]

요의 기대와 달리 런던 전시회 준비는 몇 가지 어려움에 부딪혔다. 우선 브라운이 보험료를 낮추기 위해 작품 보호 코팅을 요청했고[67] 그러고 나서는 "「자장가」를 「나사로」로 바꿔주시면 대단히 감사하겠습니다"라는 전보를, 뒤이어 번거롭게 해서 죄송하다는 사죄 편지를 보내왔다.[68] 결국 회화 27점(보호 코팅 없이)과 드로잉 12점이 증기선 마스트롬에 실려 영국으로 건너갔다. "내셔널갤러리가 작품을 원할 경우 가격을 낮추는 것이 관습입니다." 요는 만약을 위해 영리하게 지적했다.[69]

브라운은 작품을 수령하고 「까마귀 나는 밀밭」을 포함해 몇 작품에서 구멍이 발견되었다는 확인서를 보냈다. 「올리브나무」에는 찢어진 부분도 있다고 알렸다. 그는 요가 이를 알고 있었는지 물으며 더 지체하지 말고 그림에 배접을 하라고 권한다.[70] 하지만 요는 보존 작업이 필요하다는 것을 인정하면서도 추가 조치는 취하지 않았다. 당시 다른 일에 집중하고 있었기 때문이었는데, 이 기회를 활용해 브라운에게 반 고흐 서간집을 출간할 영국 출판사를 찾아주면 고맙겠다는 제안도 했다.[71] 현재 남아 있는 편지 초안 두 통을 보면 요가 출간에 관한 한 다소 과도한 조건을 제시한 것으로 보인다. 판매 인세 20퍼센트와 번역 인세 5퍼센트를 요구하는데 이에 동의할 출판사는 찾기 어려웠을 것이다. "큰 출판사여야 할 겁니다." 브라운은 요가 언급한 것이 도매가인지 소매가인지 되물었다. 소매가라면 20퍼센트는 너무 높았기 때문이었지만 요는 이 높은 인세를 고집했고, 그렇게 지불할 출판사는 없다는 예측 가능한 답변을 받는다. 브라운은 가장 성공한 작가들도 그렇게 높은 인세는 요구하지 않는다고 강경하게 말했다.[72] 이에 어쩔 수 없이 요의 고자세도 한풀 꺾인다.

한편 요는 직접 출판사에 연락을 취하는데 그중에는 하코트, 브레이스 등이 있었다. 출판사들은 관심을 보이면서도 전집이 아닌 선집을 제안한다. 그녀

는 거절하면서 그 이유를 이렇게 설명했다. "이 편지들은 현존하는 가장 완벽한 자서전의 일부이기 때문에 단 한 통이라도 빠지면 완벽한 일체감을 망가뜨립니다." 그러고 나서 요는 런던 어니스트벤리미티드출판사의 제안을 WB출판사 레오 시몬스와 상의했다.[73] 1924년 1월과 4월 사이 런던 셀윈&블라운트출판사에서도 편지가 온다. 출판사의 거절 편지를 받은 후 요는 그녀 의견을 알려야겠다고 생각한 듯 "귀사가 실수하셨다고밖에는 생각할 수 없습니다"라고 전했다. 그녀는 확고부동한 태도로 자신의 궁극적인 목표를 향해 나아갔고 어떤 양보도 할 생각이 없었다.[74] 많은 독자가 반 고흐의 편지를 그들의 바이블로 여긴다는 요의 주장은(요는 실제로 이 말을 여러 출판사에 했다) 출판사에 확신을 주기에는 충분하지 않았고, 어디에서도 재정 부담을 지려 하지 않았다. 자신의 번역에 대해서도 요는 마지막으로 접촉했던 뉴욕 앨버트앤드찰스보니출판사에 편지를 보내 이렇게 말했다. "편지 원본의 예스럽고 다소 고지식한 문체를 간직하려 최선을 다했으며 실제 결과물도 성공적이라 생각합니다." 협상이 실패한 것은 출판사에서 판매가의 10퍼센트라는 낮은 인세를 제안했기 때문일 것이다. 편지 가장자리에는 그녀가 연필로 쓴 메모가 남아 있다. "카시러 20퍼센트."[75]

어니스트브라운&필립스 전시회는 레스터갤러리에서 1923년 12월 1일부터 1924년 1월 15일까지 열렸다. 옥스퍼드 유니버시티칼리지의 마이클 어니스트 새들러 교수는 전시회 카탈로그 서문에 단호한 어조로 이렇게 썼다. "그는 무시할 수 없는 존재다."[76] 그러나 시기가 좋지 않았다. 모든 영국인의 관심이 선거로 쏠렸고, 민생이 몹시 힘든 시절이어서 구매자들은 지갑을 열려고 하지 않았다.[77] 아주 적은 수의 작품만이 팔리는데 회화 「올리브숲」(F 714/JH 1858), 「블뤼트팽 풍차 근처 테라스 풍경」(F 272/JH 1183), 「여성의 머리」('호르다나 더흐로트 풍')(F 140/JH 745) 그리고 드로잉 「사이프러스」(F 1525/JH 1747)였고, 요는 총 1만 4,540길더를 받았다.[78] 이 작품들을 구매한 사람은 마이클 새들러였고, 그는 몇 달 후 옥스퍼드 아트클럽에 이 그림들을 전시했다.[79]

예전에 요하네스 더보이스와도 이야기를 나눈 적 있는 화가 프랜시스 호

지킨스는 친구이자 화가인 해나 리치에게 편지를 보내 요의 수익에 대해 심술궂게 말한다. "제수씨가 [반] 고흐 작품 대부분을 소유하고 팔아서 살찐 부자가 되어 뒹굴거린다." 지독하게 과장된 말로, 특히 영국 상황을 보면 더욱 그랬다. 작품이 거의 안 팔리기는 했으나 전시회는 분명 영국에 반 고흐라는 이름과 그 명성을 확실하게 새기는 계기가 되었다. 호지킨스는 다음과 같이 말하기도 했다. "그[더보이스]에 따르면 런던도 최고의 작품을 보았지만, 결코 전부 본 것은 아니라고 한다."[80]

요는 1923년 여름 폴 가셰, 월터 파치와 서신을 주고받았다. 그녀는 폴 가셰에게 반 고흐 드로잉 그림엽서 모음을 보냈다. 판매용으로 제작한 것이며 수익은 도움이 필요한 화가들을 위해 사용될 계획이었다.[81] 요는 파치에게, 반 고흐 그림이 미국에 전시될 수 있었던 것은 일부라도 그의 노력 덕분이었다며 고마워했고, 자신의 두 손자를 자랑했다. 이사크 이스라엘스가 손주 테오의 초상화를 아름답게 그려주었다고도 전했다.[82] 그리고 그녀의 가장 큰 관심사도, 그녀를 힘들게 하는 것도 반 고흐 서간집 출간이라는 말을 덧붙이는 것을 잊지 않았다.

나는 서간집이 영어로 출간되기를 간절히 바랍니다. 내 생전에 그렇게 되길 희망합니다. 내가 거래하는 네덜란드 출판사가 지금 런던에서 애쓰고 있지만 결과는 늘 같습니다. "매우 흥미롭지만 너무 깁니다." 하지만 단어 하나하나, 문장 한 줄 한 줄이 다 소중합니다.

월터 파치 부부에게 감사를 표하기 위해 요는 드로잉 「나무가 있는 풍경」(F 1518/JH 1493)을 선물했다.[83] 이 관대한 태도는 한편으로는 자신에게 도움이 되길 바라서였을 것이다. 요는 출판사 찾는 일에 어쩌면 파치가 힘을 발휘할 수 있을 거라 기대한 듯하다.

그사이 파킨슨병은 점점 심해져갔다. 조카 헹크 봉어르는 "더는 병을 숨길

수 없었다"고 회상했고[84] 일본 미술사가 니시무라 데이도 1923년 요를 방문한 후 그녀의 증상에 충격을 받고 이렇게 기록했다. "류머티즘으로 고생하는 듯했고 걷기도 힘들어했다. 두 손이 계속 경련을 일으켰다." 그는 1918~1919년 빈센트와 요시나가 고베에 살 때 알고 지냈던 인물이다. 그는 또한 검은 옷을 입은 요가 자신을 반갑게 맞아주었으며 꿰뚫는 듯한 시선으로 능숙하게 영어를 구사했다고 회상했다. 그녀는 핫초콜릿을 대접했고 그는 자리에 앉아 벽에 가득 걸린 그림들을 보았다고 했다. 그날 저녁 빈센트와 요시나 집에서 저녁식사를 했는데 그곳에서도 그는 반 고흐 미술품에 완전히 둘러싸여 있었다.[85]

「해바라기」의 매력

1923년 9월 말, 짐 에드라는 이름으로도 알려진 해럴드 스탠리 에드는 영국으로 가는 배에서 요에게 서정적인 편지를 보냈다. 그는 바로 몇 시간 전 요를 방문하고 돌아가는 길이었다. 그는 런던 밀뱅크에 위치한 내셔널갤러리 오브 브리티시아트의 보조 큐레이터였다.[86] 영국 미술을 위해 설립된 이 미술관은 트래펄가스퀘어 소재 내셔널갤러리에서 2킬로미터쯤 떨어져 있었고, 부유한 기업가 헨리 테이트가 1889년 국가에 기증한 컬렉션을 바탕으로 1897년 개관했다. 그리고 오랜 세월 내셔널갤러리가 운영을 맡았다. 1917년 내셔널갤러리, 밀뱅크로 줄여 불리다가 1932년부터 후원자 이름을 따서 테이트갤러리로 불린다. 현재는 테이트브리튼이라고 칭한다. 테이트모던미술관은 6킬로미터 조금 넘게 떨어진 뱅크사이드에 있다.

에드는 이 편지에서 요가 소장중이던 해바라기 그림 두 점 중 한 점을 판매해줄 것을 거듭 부탁했다(두 사람은 그날 이 문제를 논의했었다). 그는 반 고흐의 가장 훌륭한 그림을 영국에 소개하지 않는 건 너무나 애석한 일이라는 의견을 펼쳤다. 요는 답장에서 다시 한번 서간집의 영국 출간을 언급하지 않을 수 없었는데, 에드가 최선을 다해 적합한 출판사를 찾겠다고 약속했기 때문이다. 요는

이렇게 열렬한 반 고흐 애호가를 만나 기쁘다고 말하면서 에드가 편지들을 읽을 수만 있다면 그의 작품에 더욱 열정을 느낄 것이라 강조했다. 하지만 「해바라기」에 대해서는 에드를 실망시키고 만다. "해바라기 그림은 팔지 않습니다, 절대로. 빈센트의 침실과 아를의 집 그림처럼, 해바라기 그림도 우리 가족에게 남길 겁니다."[87]

에드는 요가 원한다면 그녀의 번역을 비평적 시선으로 읽겠지만, 정말로 꼭 필요한 일인지는 모르겠다고 말했다. "부인의 영어 지식이 워낙 출중해서 그럴 필요가 전혀 없다고 생각합니다." 이 칭찬에 요가 무척 흡족했을 것은 분명하다. 요에게 셀윈&블라운트출판사를 소개해준 것도 에드였다. 그러나 출판사는 요가 요구한 인세가 너무 과하다고 생각했다. 그래서 에드는 출간에 직접 투자할 것을 제안하지만 요는 이에 응하지 않았다.[88] 10년 전 WB출판사가 네덜란드어 판본을 낼 때도 그런 시도를 했었으나 영어 판본 출간을 위해서는 진지하게 고려하지 않았던 것으로 보인다. 그녀는 편지의 가치가 계속 유지될 것임을 확신했다.

한편 내셔널갤러리 오브 브리티시아트 관장인 찰스 에이킨도 그림 구매 협상에 참여했다. 그는 에드가 요와 나눈 이야기를 듣고 요에게 「조제프 룰랭」(F 436/JH 1675)을 1만 길더가 아닌 9,000길더에 판매할 의향이 있는지, 또 레스터 갤러리 전시회가 끝나면 작품 3점을 한동안 내셔널갤러리에 대여해줄 수 있는지 문의했다. 에이킨의 편지지 위에 메모한 요의 답장 초안을 보면 그녀가 펜을 쥐는 것이 얼마나 힘들었는지 알 수 있다. 하지만 또한 그녀의 정신이 꺾이지 않았음도 알 수 있다. 그녀는 가격을 더 내릴 생각이 없음을 단호하게 밝히며 작품 3점은 두 달 정도, "혹은 당신이 원한다면 조금 더 오래" 대여할 의사가 있다고 말한다.[89]

이후 트래펄가스퀘어 소재 내셔널갤러리 관장인 찰스 존 홈스까지 나섰다. 홈스는 에이킨에게 그가 협상중인 작품들은 자신이 볼 때 걸작이 아니라고, 심지어 "더 대담한 구매자들이 좋은 작품을 다 골라가고 남은 '찌꺼기들'"이라고

펌하하기까지 했다.[90] 그럼에도 그는 간절히 바라건대 전시회가 끝나면 「해바라기」「침실」「노란 집」을 대여하고 싶다면서 「조제프 룰랭」에 9,000길더, 「빈센트의 의자」에 8,000길더를 지불할 준비가 되었다고 전했다.

작품 3점 대여와 2점 구매가 진행되었다. 요는 의견을 굽히지 않았고, 결국 룰랭의 초상화를 1만 길더에 판매한다. 그러면서 수표를 빈센트 앞으로 작성해달라고 부탁했다.[91] 어니스트브라운&필립스는 이 거래에서 어떤 이익도 취하지 못했지만 요는 관대하게 중개료로 760길더를 지불했다.[92] 그 시점에서는 거래가 완전히 정리되지도 않았는데, 내셔널갤러리가 「조제프 룰랭」을 다시 어니스트브라운&필립스로 돌려보냈기 때문이다. 바보 같은 짓이었다고 에드는 요에게 말했다. 작품 구매를 재정적으로 지원하는 코톨드펀드 신탁관리 이사회가 조제프의 풍성한 수염이 "너무 우스꽝스럽다"고 했다는 것이다. 이 터무니없는 주장에 모두가 동의했던 것은 아니었는지, 한 달 후 탄하우저갤러리에서 이 그림을 1만 길더에 구입한다.[93] 그렇게 되자 영국은 아직도 반 고흐 걸작을 소유

편지, 요 반 고흐 봉어르가 찰스 에이킨에게,
1924.01.24.

하지 못한 상황에 놓였고, 더 중요한 작품을 손에 넣을 계획을 세운다. 그들의 목표는 여전히 「해바라기」였다. 요와 빈센트는 끝없이 상의하고 망설인 후 30년 넘게 소중히 간직했던 두 그림 중 1점과 헤어지기로 결심한다. 1924년 1월 24일 찰스 에이킨에게 보내는 편지에서 요는 "빈센트의 영광을 위한 희생입니다" 라고 썼다. 이 엄숙한 한 문장에 그들의 궁극적인 임무가 함축되어 있다.[94]

에이킨은 매우 만족스러워하며 이렇게 답했다. "반 고흐가 마침내 영국에 제대로 소개됩니다." 같은 날 그는 「해바라기」(F 454/JH 1562)를 1만 5,000길더, 「반 고흐의 의자」(F 498/JH 1635)를 8,000길더에 구매했다고 공식 발표했다. 새뮤얼 코톨드와 그의 신탁 이사회 투표가 결정적이었다. 1923년 코톨드는 자신의 펀드에서 5만 파운드를 지불함으로써 중요한 역할을 했다. 일정 부분 그의 공헌 덕분에 외국 현대미술 작품들이 서서히 영국에서 발판을 얻기 시작한다. 1917년 이전에 코톨드는 내셔널 컬렉션에 대해 완전히 다른 입장을 견지했기 때문이다. 당시 내셔널갤러리 밀뱅크는 영국 화가 작품만 소장했었다.[96]

빈센트는 에이킨에게 편지를 보내, 템스강 다리들 아래로 많은 강물이 흘러간 후에야 결정에 이르렀다며, 이제 반 고흐 작품이 영국에서도 인정받았으니 편지들도 영어로 출간되어야 한다는 어머니의 바람을 강조했다. 내셔널갤러리에 두 작품이 걸렸으니 화가에 대한 관심도 커갈 터였다. 그날 빈센트는 새뮤얼 코톨드에게도 같은 편지를 쓰는데, 흥미롭게도 이번에는 빈센트가 테오에게 보낸 편지뿐만 아니라 두 형제가 주고받은 편지까지 포함해 언급했다.

사실 그 아름다운 해바라기 그림을 보내기까지 정말 큰 결심이 필요했는데, 가장 중요한 영국 미술관에 빈센트 반 고흐가 전시될 수 있도록 결국 어머니께서 마음을 굽히셨습니다. 같은 목적으로, 화가의 가치를 온전히 제대로 알리기 위해 어머니는 한 가지 더 바라십니다. 레오와 빈센트 형제 사이에 오간 서신이 영어로 출간된다면 빈센트의 인간성과 작품에 대한 아름다운 통찰을 선사할 수 있을 것입니다.

반 고흐 편지 영어판 출간에 대한 간절한 열망이 「해바라기」를 떠나보낼 결심에 영향을 미친 것이 분명하다.[97] 에이킨에게 편지로도 직접 말했지만 요는 반 고흐 서간집을 통해 영국 대중이 그를 깊이 있게 알게 되리라 확신했다. 그녀는 그 서간집이 마이어그레페의 저서 같은 책들보다 반 고흐라는 인물에 대해 훨씬 더 정확한 그림을 보여줄 것이라고 믿었다.[98]

어니스트브라운&필립스는 반 고흐의 「자화상」(F 320/JH 1334)을 1만 1,400길더에 드디어 판매할 수 있겠다고 요에게 알리는데, 처음에는 거래가 진행되지 않았다. 요는 그 편지에 "5월 14일, 부정적인 답변"이라고 메모했다. 한 달 후 이 그림은 마침내 1만 2,000길더에 팔린다.[99] 그리고 그 직전 새뮤얼 코톨드와 그의 아내 엘리자베스 코톨드켈시가 암스테르담으로 와서 요를 "반갑게 방문"했고, 그렇게 감동적인 런던 모험도 마무리되었다.[100]

"모든 전시회를 가능한 한 중요한 것으로 만들라"

영국 다음은 스위스였다. 1923년 5월, 독일 미술비평가 프리드리히 마르쿠스 휘브너는 요와 빈센트가 바젤에서 50점 규모의 전시 계획을 호의적으로 생각하고 있다는 이야기를 듣는다.[101] 1년 이내에 열고자 한다는 것이다. 화가이자 1909년부터 바젤 쿤스트할레미술관 큐레이터로 일하는 빌헬름 바르트는 정말 좋은 전시회를 기획하겠다며, 많은 스위스 미술 애호가가 올 것이라고 요에게 말했다. 독일 표현주의 예술단체인 브뤼케, 파블로 피카소, 에드바르 뭉크 등 바르트의 전시 경력이 무척 인상적이어서 요는 기꺼이 회화 25점과 드로잉 25점을 런던에서 가져와 제공하고자 한다. 그리고 미술관에서 운송과 보험을 부담하는 조건으로 회화 10점과 드로잉 10점을 추가로 대여할 수 있다고 말한다.[102]

휘브너는 미술사가로 헤이그 마우리츠하위스미술관에서 일하며 레이던대학에서 강의를 하는 한스 슈나이더에게 중개 역할을 부탁했다. 슈나이더는 바

르트에게 편지를 써, "대단히 고집 센 반 고흐 노부인"을 직접 만나 "자세한 사항을 알아보겠으며 스위스에서는 회화 25점보다 더 많은 작품을 전시하는 것이 얼마나 중요한지 감동적인 표현으로 분명히 알리겠다"고 했다.[103] 그러나 정말 대단히 고집 센 여인, 요는 "더 수월하고 더 정확하다"는 점을 들어 모든 것을 바르트와 직접 논의하기를 원했다. 따라서 슈나이더의 역할은 곧 사라진다.[104]

그녀는 대여에 대한 자신의 의도를 아주 명확하게 밝혔다. "모든 전시회를 가능한 한 중요하게 만드는 것이 늘 내가 하는 일이었습니다."[105] 자신이 올바른 길을 가고 있다는 확신을 이보다 더 분명하게 표현할 수는 없을 것이다.

바르트에게는 각각 10점씩이라고 했지만 요는 사실 추가로 회화 38점과 드로잉 19점을 암스테르담에서 바젤로 보낼 생각이었다. 결국에는 회화 20점과 드로잉 5점을 보낸다.[106] 그녀가 손으로 쓴 작품 목록을 보면 글씨를 쓰는 것

요 반 고흐 봉어르, 바젤미술관 대여 드로잉 목록과 가격, 1924.

이 얼마나 힘들었을지 다시 한번 확인할 수 있다.

등이 구부정한 모습을 그대로 보여주는 요의 사진은 이 시기에 찍힌 것으로 보인다. 그녀는 그 사진을 보관하지만 매우 불만스러웠는지 사진 뒷면에 이렇게 적어두었다. "아주 흉하다." 신체의 한계에도 불구하고 요는 여전히 코닝이네베흐 아파트 2층 거실과 3층 침실로 통하는 계단을 수월하게 오를 수 있었다. 그녀는 그곳에서 계속 살았고, 좀더 편안하게 지낼 수 있는 단층 아파트로 이사할 생각은 하지 않았다.

바젤 쿤스트할레미술관 전시회는 1924년 3월 26일에서 5월 4일까지 열렸다. 늘 그랬듯 요는 판매 의향이 있는 작품들의 가격을 메모한 후 비서에게 타자로 치도록 한 다음 바르트에게 보냈다. 그녀는 몇몇 작품에 대해서는 혼란의 여지를 분명하게 없앴다. "「라 크로」 드로잉은 절대 판매하지 않습니다." 「올리브

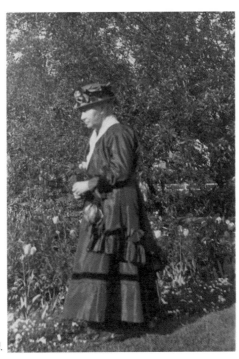

요 반 고흐 봉어르, 1924년경.

숲」을 제시 가격보다 낮은 값에 구매하겠다는 제안도 간결하게 거절했다. "한 번 정한 가격에 변동은 없습니다."[107] 요는 어떤 식으로든 가격을 흥정할 가능성을 주지 않았다.

한편 요는 새 비서와 일했는데, 그녀는 이전 비서처럼 젊었고 이번에도 영어 번역을 도왔다.[108] 스물두 살인 빌레미나 삭스는 장례지도사인 니콜라스 삭스의 딸로, 로젠란티어 인근 라렌서드리프트에서 가족과 함께 살았다. 1923년 여름 빌레미나는 영어교육 학위를 받고 교사 구직 광고를 신문에 냈다.[109] 19세기 프랑스 판화에 관심이 엄청났던 니콜라스 삭스는 훌륭한 컬렉션을 소장했을 뿐 아니라 그에 관한 글도 출간했는데, 이 점이 요의 눈길을 끌었다.

1924년 초, 건강이 몹시 나빠진 요는 폴 가세에게 이를 알리는 편지를 보냈다. 가세는 반 고흐 관련 출간물 몇 가지(구체적으로 어떤 것인지는 알려지지 않았다)를 요에게 보내는데, 요는 오류가 너무 많음에 대단히 언짢아하며 "도대체 빈센트에 대해 무슨 헛소리를 쓴 건가요!"라고 썼고, 그 출간물 중 어느 것도 빈센트에 대한 모든 전기 정보를 요의 서간집 서문에서 가져왔음을 명시하지 않은 데 대해 분노했다.[110] 요는 또 내셔널갤러리에서 작품 2점을 구매한 일이 서간집을 출간할 출판사를 찾는 데 긍정적인 영향을 주길 바란다고 썼다. 그 문제는 그녀의 뇌리를 떠나지 않았다. 그러면서 가족 소유로 남은 아름다운 해바라기 그림을 매우 소중하게 아낀다고 만족스럽게 이야기했다. "우리 아들에게 여전히 또다른 「해바라기」가 있고, 이 작품은 영원히 우리 가족이 소장할 겁니다."[111] 그 「해바라기」(F 458/JH 1667)는 실제로 가족이 계속 소유하고 있었으며 오늘날에도 암스테르담 뮈쉼플레인 반고흐미술관에서 상당히 많은 관심을 받고 있다.(컬러 그림 60)

좋은 소식도 있었다. 서간집 초판이 그동안 완판되어 WB출판사 편집인 니코 판 쉬흐텔런이 재판을 제안했고, 1924년 2월 24일 계약서를 받은 요는 비용의 절반인 5,124길더를 부담하는 데 동의했다. 요 사망 후에도 빈센트는 WB 출판사와 함께 일했고, 그들의 협력 관계는 그후로도 50년 더 이어졌다. 2판

은 2000부를 찍는데 빈센트가 경영 이사인 판 쉬흐텔런과 상의해 결정한 것이다.[112] 요는 간결한 머리말에서 이렇게 기쁨을 표현했다.

초판을 준비하며 간절히 바라던 바가 이루어졌습니다. 이 책이 사람들의 마음을 찾아가는 것이었지요. 이 위대한 화가의 순수한 인간애가 많은 감동을 주며, 독자의 마음을 사로잡고 움직였음을 알리는 이야기가 세계 곳곳에서 들려옵니다. 이 두번째 판본도, 어쨌든 첫번째 판본과 다르지 않으니 똑같이 새로운 친구들을 만날 것입니다.[113]

이는 예언이 되었다. 이후 반 고흐의 편지를 찬미하고 사랑하는 사람들의 흐름이 끝없이 이어지고 있으니 말이다.

통 찰 력 있 는 여 성 사 업 가

요와 파울 카시러의 우정은 1924년 끝났다. 요는 그에게 전쟁 후 비극적인 상황 때문에 더 일찍 연락하지 않았던 것이라 덧붙이면서 그 이전 몇 년 동안 판매된 독일어판 서간집의 판매 명세서를 보내달라고 요청했다. 카시러는 마르크화 가치가 너무나도 많이 하락해 수익이 터무니없을 정도로 적다고, 300길더도 안 된다고 답신을 보내왔다. 그는 책을 다시 찍고, 판매 부수당 인세 6퍼센트를 받는 것이 어떻겠냐고 제안한다.[114] 요는 회신을 보내 자신을 가볍게 대해서는 안 된다는 것을 다시 한번 보여주었다. "나는 반 고흐 서간집의 정산을 받고 싶습니다. 1918년 9월 23일 당신은 다음과 같은 판매 내역을 보냈지만 당시 내가 미국 체류중이어서 정산받지 못했지요."[115] 그녀는 마르크화 가치 절하는 언급하지 않고, 1916년 1월에서 1918년 9월까지 정산 금액은 총 2,692마르크였다고 언급했다. 이에 카시러는 다시 계산해보아도 남은 금액은 120마르크로 정말 미미하다고 계속 주장했다.[116] 돈 문제로 인한 이 줄다리기가 어떻게 끝났는지, 요

가 포기했는지는 확인할 수 없다. 카시러의 이 편지가 현존하는 마지막 서신이다. 그렇게 탁월하고 찬란했던 협력 관계는 씁쓸한 다툼으로 촛불처럼 꺼지고 말았다.

그해 요는 폰델스트라트 80번지 암스테르담 시각미술관 관장 야코뷔스 엑스터르와도 언쟁했다. 반 고흐 네덜란드 시기 작품들이 그곳에서 1924년 3월과 4월에 전시되는데, 히더 네일란트와 요의 소장품이었다. 『더테이트』에 따르면 그림들은 미술관 건물인 저택 다락에 걸렸다.[117] 엑스터르는 이번 전시회와, 역시 그가 먼저 제안한 두번째 전시회에 대한 요의 기여를 편지로 상의했다.[118] 두 번째 전시회는 9월에 있을 예정이었지만 마지막 순간 계획했던 전시 공간이 철회되었다. 8월 말 요가 엑스터르에게 스위스에서부터 거의 60점이 운송중임을 알렸는데도 이런 일이 일어난 것이다.[119] 일이 이렇게 진행되는 데 화가 난 요는 엑스터르에게 편지를 보냈다. "전시회가 열리지 않는다는 것을 어떻게 마지막 순간까지 내게 이야기하지 않은 건지 도저히 이해할 수 없습니다." 이제 그녀는 운송중인 그림들을 어떻게 할지 생각해야 했다. "그림이 도착하면 내게 알리고 목록을 보내줄 것을 급히 요청합니다."[120] 엑스터르는 요가 자신을 "어린 학생" 꾸짖듯 한 건 용서가 안 된다고 생각하면서도 결국 겸허한 사죄 편지를 보내 일을 일단락했다. 그는 어쨌든 전시회를 열기 위해 최선을 다했다.[121] 분개한 서른두 살의 관장, 엑스터르에게 요가 이후 또 편지를 보냈을지는 의문이다.

그해 여름 요는 코닝이네베호 77번지 집에 있던 모든 드로잉 목록을 새롭게 작성하고 여러 보험사를 통해 총 5만 6,850길더어치 보험에 가입했다.[122] 30년 전 파리에서 네덜란드로 막 돌아와 드로잉 전부를 600길더짜리 보험에 들었던 시절과 비교하면 엄청난 차이임을 실감할 수 있다. 같은 여름 요는 또, 슈투트가르트 주립미술관 관장인 오토 피셔와 편지를 주고받았다. 그는 요의 컬렉션을 그의 미술관에 전시할 수 있을지 문의하며 스위스에서 본 반 고흐 작품이 지난 15년 동안 보았던 모든 그림 중 최고였다고 전했다. 요는 작품들이 일단 암스테르담으로 온 후에야(엑스터르에 대한 그녀의 노여움을 알 수 있다) 슈투트

가르트로 보낼 수 있다고 알렸다.[123] 피서는 운송과 관세에 관해서도 문의했는데 그 질문에 요는 그 두 가지는 늘 주최측에서 지불했다고 답했다. 그녀는 그가 당연히 회신할 것을 알고 있었다. 암스테르담 전시회가 불발되었으므로 작품 상자를 개봉할 필요가 없으니 상당한 노고를 아낄 수 있었을 것이다.[124] 두 사람은 계약에 서명했고, 10월과 11월 슈투트가르트 소재 뷔르템베르크미술협회에서 열린 이 전시회에는 최종적으로 회화 34점과 드로잉 19점이 걸렸다.[125] '비매용'으로 지정된 작품들은 어떤 경우든(밑줄이 그어져 있다) 절대 판매하지 않는다는 점도 요는 강조했다. 그런데도 들어오는 구매 요청에 대해서는 간단히 무시했다. "판매 불가unverkäuflich."[126] 피서는 전시회를 이어가겠다는 의향을 비친 독일 기관이 아홉 곳이라고 알려오지만[127] 이에 대한 요의 답변 역시 단호했다. "독일에서는 더이상 전시를 하지 않겠습니다."[128] 너무 많은 일이 부담스러워지기 시작했음이 분명하다. 이 전시회 후 작품은 파리 베르넹갤러리로 이동할 예정이었고 피서와 베르넹이 운송과 보험 비용을 상의했다. 요는 피서에게 아직 카탈로그를 받지 못했음을 조심스럽게 상기시키기도 했다.

요는 카탈로그 레조네 편찬자 야코프바르트 디 라 파일러와 한 정물화의 진작 여부를 논의중이었다. 요는 문제의 그림이 반 고흐가 파리 혹은 아를에서 지내던 시절 작품인 것 같다면서 "그림 진위 확인은 늘 어려운 일이며, 그림을 직접 보아야만 제대로 감정할 수 있습니다 (……) 우리가 직접 보아야 온전히 확신할 수 있을 겁니다"라며 현명하게 대처했다.[129] 디 라 파일러는 요의 권위를 분명하게 인정하지는 않았다. 4년 후 그는―『엔에르세』와 『헷 파데를란트』 기사를 통해 어리석은 언급을 했는데―설사 요가 본인 컬렉션이었다고 서명한다고 해도 그것이 진작 판단에 "압도적으로 결정적인 요소"는 아니라고 주장한 것이다.[130]

같은 주에 요는 『타임스』 편집자에게 '다시 한번 반 고흐와 도레'라는 제목을 붙인 편지를 보냈다. 『타임스』는 1924년 9월 1일, 이 글을 '반 고흐와 도레 Van Gogh and Dore'라는 제목으로 게재했다.[131] 펠럼 H. 박스가 신문 기사를 통해

반 고흐 회화 「교도소(귀스타브 도레 풍)」(F 669/JH1885)를 언급했었기 때문이다. 그가 이 작품을 두고 귀스타브 도레의 판화 「뉴게이트: 운동장」을 "모방"했다고 했지만 요에 따르면 "모방"이 아닌 하나의 "해석"으로 간주해야 한다는 것이었다. 그리고 요의 말이 옳았다. 그녀는 반 고흐가 직접 한 말을 근거로 삼았다. "이 작품은 내 고유의 해석이다."[132] 요에게는 그런 세세한 부분에 대해서도 공개된 기록을 바로잡는 것이 중요했고 이 경우, 반 고흐 미술을 평가하는 데 그의 편지가 결정적인 역할을 한다는 사실을 알릴 수 있는 기회기도 했다. 1924년 9월 3일 『알헤메인 한델스블라트』는 요가 『타임스』에 보낸 편지를 재구성해서 실었다. 이 일로 요는 대중에게 반 고흐 권위자로서의 지위를 확고히 할 수 있었다.

폴 가셰의 편지를 한 통 받은 요는 지나간 시절을 생각했다. 그가 쓴 한마디에 아름다운 개오동나무를, 파리 시테피갈의 막다른 골목을, 테오와 함께 살던 아파트 밖을, 종 모양 예쁜 꽃을 피우던 나무를 회상했다. 그녀는 반갑기도 하고 심란하기도 했다.

> 당신 편지를 읽으면서 제 삶에서 가장 좋았던 기억들이 떠올랐습니다. 그 아름다웠던 개오동나무가 바로 내 눈앞에 있는 듯합니다. 참 좋았습니다. "당신은 이제 시골 한복판에 있는 거요." 그가 내게 말했었지요. 그 어두컴컴한 파리 모퉁이에서 나는 정말로 행복했어요. 그리고…… 정말로 고통스러웠고요. 내 인생은 비극이 되었고, 어쩔 수 없이 무너졌더랍니다! 아, 나는 얼마 남지 않았습니다.[133]

요는 이 편지를 비서 빌레미나 삭스에게 받아쓰게 한 후 편지지 하단에 이름만 직접 서명했지만, 그렇다고 해서 이 편지가 분명 아주 사적이고 개인적이라는 사실은 변하지 않는다.

그로부터 얼마 후 요는 정말 말 그대로 갑자기 대중 앞에 등장했다. 리지 안싱이 최근 그린 요의 초상화를 화가협회 '예술과우정'이 전시한 것이다. 마리

리지 안싱, 「요 반 고흐 봉어르」,
1924.

아 더클레르크비올라는 1924년 10월 24일 『엔에르세』 기사를 통해, 초상화가와 이제는 유명인이 된 그 주인공에게 찬사를 보냈다. "미술에 폭넓은 이해와 재능을 겸비한 이 여인을 암스테르담 사람들은 모두 알고 있다. 시숙 빈센트 반 고흐의 서간집을 위해 그녀가 감탄할 정도로 노력을 아끼지 않은 데 우리는 감사를 표해야 한다. 두 사람이 놀라울 정도로 닮았다는 생각이 든다."[134] 클레르크비올라는 또 10월 29일 『더테이트』에서 너무나 밝게 빛나는 요의 검은 눈을 언급하며 "따뜻하고 지적인 눈은 내면의 생명력으로 전율한다"고 묘사했다.[135] 요의 몸은 충격적일 정도로 급속히 무너지고 있었지만, 그 카리스마만은 변함이 없었다.

요 생전 마지막 반 고흐 전시회가 파리에서 열렸다. 이 전시회는 1925년 초 개관하는데, 요는 그전에 다른 곳에서의 많은 요청을 거절해야 했다. 프랑크푸르트예술협회의 카를 마르쿠스가 시도했고, 뒤이어 드레스덴의 에밀 리히터, 비스바덴의 나사우예술협회, 뮌헨 신新분리파, 함부르크예술협회 등도 접촉을 해왔다.[136] 이를 보면 관심 표명이 분명 많았던 것 같지만 요는 이제 거의 답변하지 않았다.

한편 뤼 드 코마르탱에 있는 갤러리 마르셀베르넹은 일찍이 1924년 4월부터 바젤 전시회를 이어가고 싶다는 의사를 알려왔다. 요도 호의적으로 생각하겠다면서, 작품 대부분은 판매하지 않는다고 즉각 못박았던 터였다.[137] 이후 편지 교환을 통해 적절한 일정을 합의했고 10월에는 베르넹에게 작품 목록을 보냈다.[138] 그는 답신을 보내 서류 하나를 동봉하니 즉시 작성하여 영사관 승인을 받아달라고 요에게 요청했다. 프랑스 관세청은 프랑스 전쟁 피해 보상법에 따라 26퍼센트라는 대단히 높은 세금을 부과했고, 요는 독일 상품이 없음을 확인해주어야 했다.[139] 요는 그의 요청에 따랐고 혼란을 피하고자 모든 작품에 반 고흐의 이름을 기입했다.[140]

베르넹은 1925년 1월 5일, 전시회 개관식은 성공적이었으며 1만 길더에 「아이리스」를 구입하려는 사람이 있다고 요에게 알렸다. 훌륭한 가격인 것은 분명했지만 요는 단호하게 전보를 보내 "판매하지 않습니다"라고 전했다.[141] 베르넹은 구매자가 작품을 루브르박물관에 기증할 예정이라며 그 점을 고려해 다시 생각해보길 권하지만 요는 거절한다. 한 해 앞서, 오랜 망설임 끝에 요는 몹시 아끼는 작품을 런던 내셔널갤러리에 판매하기 했지만, 이번에는 단칼에 자른 것이다.[142] 요는 언론 기사 스크랩과 카탈로그 한 부를 요청해 받아 읽던 중 카탈로그 어디에도 소장자 명단에 아들 빈센트의 이름이 없다는 것을 깨닫고 경악하며 불쾌해했다.[143]

요는 여전히 비판적이고 꿋꿋하며 적극적이었으나, 삶의 마지막 해 그 모

든 기획과 주선이 끝나가고 있음을 깨닫는다. 그녀는 충실한 친구 폴 가셰에게 "이 모든 전시회를 주선하는 것은 내 기쁨을 위해서가 아니라 반 고흐의 작품을 위해서입니다. 내가 가고 나면 끝이 나겠지요"라고 고백했다.[144] 분명 요의 건강은 점차 악화되어갔지만, 바깥세상에서 볼 때는 예나 지금이나 전투적인 여인이었다. 리지 안싱이 그린 초상화 속 그 빛나는 눈을 보면, 그리고 이사크 이스라엘스가 같은 해 그린 생기 넘치는 초상화를 보면(컬러 그림 61) 너무나 분명히 알 수 있다. 요의 조카 헹크 봉어르는 훗날 이 시기 요가 자신이 살아온 인생을 이야기할 때면 "살짝 쉰 듯 깊은 목소리"를 냈다고 회상했다. 그는 요를 "감정을 통제할 줄 알고 의견이 명확하며 풍자 섞인 유머를 구사하고 가치관이 선명한" 여성이었다고도 묘사했다. 그는 요가 마음을 열고 진보적으로 생각하는 사람이었다고 말했다.[145]

퓔흐리

생애 남은 기간 요가 반 고흐 작품을 전시회에 대여한 것은 세 번뿐이었다. 헤이그, 포츠담, 그리고 마지막은 위트레흐트였다. 1924년 11월, 헤이그 소재 퓔흐리스튜디오소사이어티가 요와 아들 컬렉션 전시회 승인을 요청해왔다. 요는 자신도 아들도 동의하지만, 일단 파리에서 작품들이 운송되어야 한다고 전했다.[146] 퓔흐리의 총무가 요와 실무를 의논했다. 이번에는 요가 먼저 작품 상태를 유지하기 위해 무언가 조치를 해야 한다는 말을 꺼냈는데, 에밀 베르나르로 추정되는 "파리의 화가 친구"가 그녀에게 "회화 몇 점에 새 캔버스 틀이, 그것도 즉시 필요하다고 지적"했으며 요 쪽에서 "당연히 비용을 부담"한다고 전했다.[147] 그로부터 엿새 후 스튜디오 디렉터 요한 헨드릭 흐리스토펄 페르메이르가 파리에서 모든 작품이 도착했음을 확인하며 캔버스 틀 교체에 대한 요구도 처리했다. 그리고 얼마 후 요는 몇 작품을 더 전시회측에 보낸다. 전시회는 3~4월 예정이었다.[148] 요는 빈센트와 협의해 회화 3점의 최저가를 명시하고, 3점을 한꺼

번에 살 경우 할인까지 제시했다. "'밀 이삭' 3,000길더, '아를의 오솔길' 9,000길더, '책' 9,500길더, 세 점 일괄 구매시 2만 길더. 다른 작품은 판매하지 않습니다."[149] 위에서 언급한 세 작품은 「밀 이삭」(F 767/JH 2034), 「프랑스 소설들」(F 358/JH 1612), 그리고 「생폴 병원의 정원」('낙엽')(F 651/JH 1844)이었다.

한편 요는 반 고흐에 관한 온갖 오해를 다시 한번 바로잡아야 했다. 요는 스테인호프에게 다소 언짢은 마음으로 편지를 썼다. 예를 들면 거친 광인이라는 오해 같은 것이었는데, 요는 이를 두고 "모든 일을 혼란한 상태에서 하는 야성적인 사람 같은 이미지가 퍼져 있습니다. 그는 전혀 그런 사람이 아닙니다. 부드러움과 섬세한 감정이 끝없이 넘쳐나는 사람이었습니다"라고 반박했다. 그리고 한숨을 쉬며 "나는 종종 생각합니다. 무언가에 대해 온전한 진실을 확립하는 것이 얼마나 어려운가 하고요"라는 말도 덧붙였다.[150] 요는 프랑스어 편지들을 영어로 번역하는 작업 때문에 바쁘며(여전히 영어판 출간을 원했다) "아주 훌륭한 그림" 몇 점을 떠나보내니 벽이 텅 비었다고, 하지만 이젠 이러한 광경에도 익숙해졌으며 늘 좋은 목적으로 일할 마음이라고 말했다. 빈센트와 요시나의 세 번째 아기가 부활절 즈음 태어날 거라는 행복한 소식도 전했다. 그 아이가 손자 플로르이고, 뒤이어 넷째 마틸더(틸)가 1929년, 요 사망 4년 후 태어난다.

플로르 출생 못지않게 행복한 사건이 또 기다리고 있었다. 『동생에게 보내는 편지』 3권 개정판이 출간된 것이다. 1925년 4월 25일 『헷 파데를란트』 기사는 "반 고흐라는 한 인간과 그의 작품에 대한 관심"이 계속 커지고 있다고 전하며 이렇게 보도했다. "이 흥미로운 서간집 2판과, 파리와 이곳 필흐리 전시회들이 그 증거다."[151] 전시회가 끝나고 3점을 제외한 작품들이 모두 돌아와 요와 아들 빈센트 부부의 집에 나뉘어 보관되었다. 지금까지 남아 있는 목록에 따르면 요의 집에서 소장한 "가장 훌륭한" 작품들은 다음과 같다.

• 요의 소장 목록

1. 아를 풍경 2. 오베르 노을 3. 사이프러스와 두 인물 4. 생레미 겨울 풍경

5. 뉘넌의 탑 6. 저녁식사 후(밀레 풍) 7. 요람과 여인(파리), 베를린으로 8. 꽃이 핀 과수원(하양) 9. 꽃이 핀 과수원(분홍) 10. 과일 정물화(노랑)

• 빈센트의 소장 목록

1. 침실, 베를린으로 2. 아를의 화가 집, 베를린으로 3. 자화상 4. 바다 5. 씨 뿌리는 사람 6. 추수하는 사람, 밀레 풍 7. 양털 깎는 사람, 밀레 풍 8. 아니에 르의 센강[152]

'베를린으로'라고 표시된 것은 포츠담에서 열릴 〈네덜란드 회화 50주년 1875~1925〉에 대여할 그림들이었다. 헤이그 시립미술관 관장 헨드릭 에노 판 헬더르가 중간에서 요를 설득해 7점을 전시하기로 한 것이다.[153] 그중 3점은 요 와 빈센트가 소장하던 「요람과 여인」 「침실」 「노란 집」이었는데 요는 필흐리에 요 청해 이 그림들을 포츠담으로 운송하는 작품들과 함께 곧장 헤이그 시립미술 관으로 보내도록 했다.[154]

요의 생애 마지막 대여는 「아이리스」(F 678/JH 1977)였다. 위트레흐트 켄트 랄미술관에서 8월과 9월 열린 〈네덜란드 화가들의 꽃 정물화〉 전시회였다. 빈 센트도 「해바라기」를 대여했다. 30년 넘게 이어진 인상적인 작품 대여의 마지막 을, 요와 빈센트가 매우 좋아하는 반 고흐의 핵심 작품이 상징적으로, 적절하 게, 그리고 강렬하게 장식했다.[155]

"비범할 만큼 강인한 여성"

1925년 9월 2일 수요일은 최고 기온 18도 정도로 비교적 온화한 날씨였다. 그 러니까 평생 무더울 때마다 힘들어한 요 같은 사람에게는 너무 따뜻하지도 후 덥지근하지도 않은 그런 날이었다. 며칠 크게 앓던 요는 마침내 라런의 여름 별 장에서 저녁 6시 30분경, 잠든 상태에서 평온하게 숨을 거둔다.[156] 사망 원인은

알려지지 않았으나 파킨슨병 환자는 대개 폐렴이나 심장마비로 사망하는 경우가 많았다.

요는 9월 5일 오후 12시 30분, 많은 비가 내리는 가운데 암스테르담 조르흐블리트묘지, 두번째 남편 요한 코헌 호스할크 옆에 묻혔다.[157] 『알헤메인 한델스블라트』는 이를 보도하며 참석한 가족, 친구, 친지 등 조문객 이름을 실었다. 그중에는 넬리 보덴헤임, 리지 안싱, 야코프바르트 더라 파일러, H. L. 클레인, 요하네스 더보이스, 프랑크 판 데르 후스와 그의 아내 마리 쿤스, 코르넬리스 바르트, 작가 아나 반 고흐 카울바흐, 사회민주주의여성클럽전국연합 회계관리자 C. 콕 부인과 이사회 이사 등이 있었다. 또 출판사 WB 직원들도 자리했다. 영구차는 하얀 과꽃과 십자꽃, 아름다운 야생화로 뒤덮였다. WB 화환 리본에는 이렇게 쓰여 있었다. **"충실, 헌신, 사랑."** 묘지에서 연설은 없었다. 장례식 후 빈센트는 와준 모든 사람에게 감사 인사를 전했다. 신문에 따르면 빈센트는 모두의 관심에 깊은 감동을 받았다고 했다.[158]

오늘날 요의 묘지 방문객은 묘비명에 그녀의 중간 이름인 '헤지나Gezina'의 철자가 'Gesina'로 잘못 새겨진 것을 볼 수 있다. 아이러니하게도 요는 그 이름을 늘 싫어했다. 묘비에는 또 생년도 잘못 새겨졌다. 1862년생인데 1863년생으로 쓰인 것이다. 요가 약혼 시절 장난삼아 테오보다 한 살 어린 척했던 것을 아들 빈센트가 곧이곧대로 받아들인 것 같다.[159] 요가 오베르쉬르우아즈에 묻힐 생각을 해봤는지는 알려지지 않았다.

요 사망 직후 많은 부고가 게재되었다. 그들은 그림 홍보와 서간집을 통해 반 고흐를 세계적으로 유명한 화가로 알린 요의 노력에 찬사를 보냈다. 그리고 "민중을 위한 예술"에 대한 노고 역시 칭송했다. 이 부고들은 모두 잘 살아낸 한 인생에 대한 애가哀歌였다. 요의 삶은 자신에게도 대중에게도 영감을 주었다. 9월 4일자 『엔에르세』에서 빌럼 스테인호프는 "검은 눈에서 결코 꺼지지 않던 열정"에 대해 이야기하며 이렇게 칭송했다. "영웅적으로 임무를 완수했고, 그 과정을 통해 그녀의 삶은 지적으로 풍요로웠다." 그에 따르면 요는 사람들이 빈

센트 반 고흐를 한 인간으로, 한 예술가로 이해하는 데 많은 기여를 했다.[160] 같은 날 리더 틸라뉘스는 동료 당원들과 함께 『헷 폴크』에서 그녀를 추모했고, 요의 사망을 알리는 일반 공지가 『엔에르세』 『더텔레흐라프』 『헷 파데를란트』 『니우어 아른헴스허 카우란트』 『프로빈시알러 드렌츠허 엔 아서르 카우란트Provinciale Drentsche en Asser Courant』 그리고 『위트레흐츠 프로빈시알 엔 스테델레이크 다흐블라트Utrechtsch Provinciaalen Stedelijk Dagblad』 등에 실렸다. 『더호이언 에임란더르』도 다음날 전시 기획자 요의 열정과 능력, 풍성한 미술 컬렉션을 공유한 관대한 면모를 기렸다. J. H. 더보이스는 『하를럼스 다흐블라트Haarlems Dagblad』에 부고를 실으며 요의 막대한 헌신과 끈기를 칭송하면서 "온갖 요구와 근심 등 그 모든 짐을 맡아 짊어졌던 여성이었음을 잊지 말아야 한다"고 덧붙였다.[161] 다른 설명 필요 없이 19세기 말과 20세기 초, 완전히 남성 지배적이었던 세상에서 요는 자신의 세상을 가진 여성이었다.

요의 큰 영향력은 이후로도 다양하게 인정되었다. 1926년 5월 5일 에밀 베르나르는 안드리스 봉어르에게 편지를 보내, 두 번이나 남편을 잃고 다사다난한 삶을 살아낸 요가 반 고흐의 명예를 확립하기 위해 "고귀한 헌신"을 했다고 말했다.[162] 많은 세월이 흐른 뒤인 1953년, 시립미술관에서 열린 반 고흐 탄생 100주년 전시회 개관식에서도 요가 잊히지 않았음을 확인할 수 있다. 마르크 에도 트랄바우트는 연설에서 "테오의 따뜻한 마음으로 꽃피웠던 빈센트의 팔레트에 빛을 비추고 미래 세대를 위해 작품을 보존한" 요에게 찬사를 보냈다. 그는 요를 "비범할 만큼 강인한 여성"이라고 묘사했다.[163]

『더프롤레타리스허 프라우De Proletarische Vrouw』에 따르면 요는 사회주의 운동에 더 많이 공헌하지 못한 것을 사죄하곤 했다고 한다. 그녀 나름의 이유가 있었으니 "그녀에게는 아들을 키우고 올바른 방향으로 길을 잡아주는 것 또한 사회 기여였다. '그러므로 그것이 나의 주된 책무였다.' 그녀는 정확히 이렇게 말했다"고 전했다.[164] 이 말은 요가 빈센트의 결혼식 전날 쓴 편지에도 온전히 반영되어 있다. "네가 행복한 모습을 보는 것보다 더 숭고한 일은 알지 못한다.

그것이 내 삶의 최고 영예다!"[165] 이는 빈센트가 가세에게 쓴 편지에도 간결하고 함축적으로 표현되어 있다. "어머니가 마지막 35년 동안 한 일을 잘 아시지요. 동시에, 제가 보는 어머니는 그 기간 오로지 저를 위해서 사셨던 것만 같습니다."[166] 1891년부터 요에게는 아들이 늘 의지할 존재이자 정신적 지주였음은 조금도 의심할 여지가 없다. "나의 보물, 나의 위안, 나의 의지, 나의 모든 것. 나는 이 아이에게 기대고, 이 아이는 내게 살아갈 용기를 준다."[167]

아들과 시숙, 두 사람이 자신의 삶을 관장하고 그들에게 자신을 헌신한다는, 자신의 모든 수고를 그들에게 바친다는 생각은 처음부터 그녀 영혼에 깊이 뿌리박혀 있었다. 35년이 넘는 세월 동안 요는 자신이 가진 모든 것을 두 빈센트에게 주었다.

에필로그

"여성에게 비범한 귀감이 되다"

요는 세상을 떠나기 직전까지 반 고흐의 몇 작품을 활발하게 협상하고 판매했다. 그 몇 년 동안 빈센트는 부모가 1889년 결혼한 이후 계속 사용해온 현금출납장부에 거래를 기록했다.[1] 요 사망 후 소장품은 모두 빈센트에게 상속되었다. 그는 또한 어머니의 자산 정리도 맡는데, 상속세 신고서 첫 품목은 "가정용품"으로 3,178길더에 불과했다. 요한 코헌 호스할크 것을 포함해 "나누지 않은 절반"의 미술작품들은 9,075길더였다. 요는 다른 것들과 함께 무담보사채와 담보채권, 뷔쉼의 빌라에이켄호프(1만 8,000길더)도 남겼다. 그간 반 고흐 작품 판매 수익금은 이 서류에 기록되지 않았다. 빈센트는 상속세로 7만 1,069길더를 냈다. "부채" 페이지를 보면 요 사망시 상당한 약정이 남았던 것을 알 수 있다. 구독지로는 『더소시알리스티스허 히츠De Socialistische Gids』『만츠리프트 데르 소시알데모크라티스허 아르베이데르스파르테이Maandschrift der Sociaal-Democratische Arbeiderspartij』『헷 폴크』『엔에르세』가 있었고 미지불 청구서로는 자동차 대여 회사 크라이에, 의사 W. 펠트캄프, 간호사 봉어르(요의 자매들이 마지막 기간 간호를 해주었다), 개인 야간 경비 서비스 등이 있었다. 또 개신교 의료 서비스 기관과 레이신리흐팅렉튀라 독서 서비스 회비도 있었다.[2]

독서 서비스는 요가 아주 중요하게 생각했던 것이다. 그녀는 평생 책을 읽

빈센트 반 고흐, 『회계장부』의 영수증들,
1920부터 1925년 1월.

었다. 책을 사고 선물받기도 했으며, 도서관의 사회적 중요성을 인식하며 아들과 함께 늘 도서관에 다녔다. 요의 상당한 장서는 사후 공익 목적으로 기부되었다. 당연히 요의 요청을 따른 것으로 빈센트는 300권 넘는 책을 라런블라리큄 공공 독서실과 도서관에 보냈다. 1925년 11월 17일 지역 신문 『라르더르 카우란트 더벨Laarder Courant De Bel』에 따르면 "모든 분야의 매우 중요한 서적들, 특히 유럽 여러 나라 미술과 미술사 관련 책이 있었다."[3]

빈센트와 요시나는 무거운 마음으로 암스테르담에 있는 요의 아파트를 정리했고 편지, 일기, 사진을 보며 복잡한 감정에 휩싸였다. 빈센트는 이사크 이스라엘스에게 어머니 초상화 한 점을 더 의뢰하는데, 이 초상화 배경은 「노란 집」(길) 색깔을 연상시킨다.[4](컬러 그림 62) 두 사람의 집은 가구와 이런저런 물건들로 갑자기 혼잡해졌다. 요의 집이 있던 코닝이네베흐 77번지에 걸렸거나 보관되었던 반 고흐 회화와 드로잉도 전부 빈센트 집으로 옮겨졌기 때문이다.

1925년, 빈센트는 어머니가 1891년 마주했던 것과 같은 상황에 놓인다. 좋든 싫든 짊어지게 된 컬렉션을 이제 어떻게 할지 결정해야 했다. 처음에 그는 예술에 별로 흥미가 없으며 기술 방면과 회사 경영에 더 관심이 많다고 선언했었다. 그는 자기 힘으로 먹고살 능력을 증명하고 싶었고, 물려받은 자산과 점점 커가는 큰아버지의 명성에 기대어 평생을 살 생각이 없었다. 빈센트의 아들 요한은 훗날 이렇게 기록했다. "당시 아버지는 단연코 반 고흐 컬렉션을 잘 보존하고 싶어했지만 그 일에 전력을 쏟을 생각은 없었다. 엔지니어링 경력에 집중하셨고 유명 화가의 조카로 인식되기를 바라지 않으셨다. (……) 전쟁 후에야 아버지는 컬렉션에 적극적인 관심을 보였다."[5] 시간이 흐르면서 빈센트는 그 자신과 평생 연결되어 있었던 큰아버지의 세계적 명성과 그 그늘에서 벗어나는 것이 불가능까지는 아니더라도 매우 어렵다는 사실을 깨닫는다. 꼭 이름이 같아서는 아니었다. 그는 테오와 요가 예전에 했던 역할을 서서히 해나가게 된다. 1945년 빈센트는 네덜란드와 다른 여러 나라에서, 대개는 전시회와 관련된 수많은 강연을 했다. 그는 늘 자기 역할에 겸허했다. 1975년 85세 생일 축하 파티 연설에서 그는 그 역할을 "파생된 기능"이라고 표현하며 빈센트와 테오 반 고흐 형제가 "핵심 선수"였다고 언급했다.[6]

1926년 여름, 요가 사망하고 10개월이 지난 시점에 미술상 요하네스 더 보이스가 빈센트에게 연락을 취했다. 그는 요의 삶 말기에 가끔 그녀를 방문했지만 일 이야기는 하지 않았는데, 이제 조심스럽게 자신이 어떤 역할을 할 수 있지 않겠느냐고 제안해온 것이다. "몇 해 전까지만 해도 요가 소장중인 작품은 아무것도 팔지 않기로 결정한 듯"했으며 그에게는 "불운이었으나" 이제 "상당히 많은 작품이" 필흐리에서 판매되는 것을 보았다는 것이다.[7] 잘못 본 것은 아니었다. 빈센트는 여전히 전시회에 작품을 대여할 의사가 있었고, 한동안 더보이스의 중개로 작품 판매가 진행되어[8] 실제로 몇 작품이 더 판매되었다.[9] 1926년 말에는 회화 2점을 어니스트브라운&필립스에 각 6,000길더로 판매했고[10] 1927년에는 거래가 정점에 이르러 11점이 총 4만 4,500길더로 런던

레스터갤러리에 판매되었다. 여기에는 「포플러 가로수 길을 걷는 커플」(F 773/JH 2041)과 「트라뷔크 부인의 초상」(F 631/JH 1777)이 포함되어 있었다.[11] 이는 전략적인 움직임이기도 했는데 서간집 영어판 출간이 임박했기 때문이었다. 빈센트가 작품 판매 중단을 결정한 것은 몇 년이 더 지난 후다. 미술상 올리버 브라운은 1930년 빈센트를 방문했을 때 그가 "이제 아이들 교육비도 충분하니 작품을 팔 생각은 없지만 전시회를 연다면 대여는 얼마든지 할 수 있다"고 말했다고 전했다.[12]

J. -B. 더 라 파일러는 1928년 첫 반 고흐 카탈로그 레조네를 출간했다. 당시 반 고흐 작품들이 어떻게 네덜란드 전역과 전 세계로 퍼져나갔는지 살펴보면 참으로 흥미롭다. 빈센트는 당시 595점을 소장했는데 H. P. 브레머르와 크뢸러뮐러 부부, 기타 브레머르계 사람들이 486점, 네덜란드 개인 소장자와 미술관 등에서 77점을 소장했다. 한편 513점은 해외에 있었다. 그렇게 위치가 확인된 작품은 총 1671점이었고 회화와 드로잉이 거의 절반씩이었다.[13] 요는 회화 192점과 종이에 그린 작품 55점 거래를 장부에 기록했지만 모든 판매가 기록되지는 않았다. 판매 총액이 32만 5,000길더에 달한다는 것은 분명했고 이러한 성공에 그녀도 만족해했다. 수익 상당 부분은 어느 시점에 아들 빈센트에게로 건너간 것이 확실하다. 그렇기 때문에 요가 요한의 유산에서 그녀 몫을 거절했다고, 그 돈이 필요했을 텐데도 포기했다고 빈센트가 기록한 대목은 이해되지 않는다. 그 시절 요는 돈에 쪼들릴 리 없었기 때문이다.[14]

이 모든 거래와 별도로 후일 빈센트는 회화, 드로잉, 편지, 서류 등을 기증, 상속 또는 구매를 통해 애써 취득했다. 이중에는 「짚단 묶는 여인(장 프랑수아 밀레 풍)」(F 700/JH 1781)도 있는데, 요의 여동생 베치가 1944년 사망하면서 물려받은 작품이다. 「요양원 정원」(F 659/JH 1850)은 1954년 폴 가셰가 기증한 것이며, 반 고흐가 안톤 케르세마커르스에게 쓴 편지 네 통은 빈센트가 1964년 런던에서 구입한다.[15] 요가 폴 가셰 박사와 그 아들 폴 가셰 주니어에게 보낸 편지들도 결국 컬렉션으로 들어온다. 몇십 년에 걸쳐 요와 폴 가셰 주니어는 비교적 진솔

한 우정을 쌓았고 빈센트 역시 그와 가깝게 지냈다. 1930년대 말, 가세는 아주 생생하게 요를 기억한다고 묘사했는데[16] 그가 서신을 보관한 것은 그 가치를 인식했기 때문이다. "종종 매우 흥미로운 구절들이 있다." 그리고 빈센트가 전해받은 이 서신 전부는 빈센트반고흐재단을 경유해 마지막에는 반고흐미술관 컬렉션이 된다.[17]

요가 세상을 떠난 후 빈센트는 어머니의 마지막 소원을 이루기 위해 할 수 있는 모든 노력을 기울였다. 사망 한 달 후 런던 출판사 콘스터블이 WB출판사의 중개로 서간집 영어 번역본에 대해 매력적인 제안을 해왔고, 협의를 통해 신속한 진전이 이루어졌다.[18] 빈센트는 편지 원본의 고유한 성격을 존중해야 한다고 강조한 어머니의 번역본에 손을 대서는 안 된다는 규정을 넣었다. 미국식 표현 수정은 허용하지만 먼저 빈센트의 승인을 얻어야 했다. 출판사에서 정확하게 어떤 부분을 어떻게 고치자고 제안했는지는 요의 번역 원고가 현존하지 않아 알 수 없다. 빈센트는 어머니에게 바치는 그의 헌사 제목을 '충실, 헌신, 사랑'으로 할 것을 요청했다. 그는 모든 교정지를 일일이 확인하고 꼼꼼하게 의견을 제시했다.[19]

1927년 드디어 요가 그렇게 열심히, 거의 고집스러울 정도로 끈기 있게 매달렸던 서간집 영어판이 두 권으로 나왔다. 이 책 『빈센트 반 고흐가 동생에게 보낸 편지, 1872~1886』은 콘스터블출판사와 호턴미플린출판사를 통해 런던, 보스턴, 뉴욕에서 출간되었다. 1912~1913년 선집 『후기인상주의 화가의 편지, 빈센트 반 고흐의 친숙한 편지』를 출간한 곳이다. 빈센트는 증정본을 요의 형제들인 헨리와 안드리스, 빔에게, 그리고 미국에 있는 월터 파치, 해리슨 부인(1912년 빈센트가 살았던 영국의 집주인), 사업 파트너 에른스트 헤이만스에게 보내줄 것을 요청했다.[20] 요의 번역에 깊은 인상을 받은 『더 벌링턴 매거진』은 요가 "남편의 형인 빈센트의 명예를 공고히 하기 위한 과업에 보기 드물게 헌신"했다고 칭송했다. "가끔 사소한 실수도 보이지만 매우 탁월한 번역이다"라는 말도 덧

붙였다. 이 비평가는 서간집이 "미술사를 통틀어 가장 뛰어나며 한 영웅적인 인물에 대한 가치 있는 기념비"라고 묘사했다.[21] 요가 들었다면 대단히 흡족해했을 매우 크나큰 찬사였다. 3권의 『빈센트 반 고흐가 동생에게 보내는 편지 더 보기, 1886~1889Further Letters of Vincent van Gogh to his Brother, 1886-1889』가 요의 아들 빈센트의 머리말과 함께 1929년에 출간되었다. 요는 3권에 수록된 프랑스어 편지들은 거의 번역하지 못했다. 이 편지들을 번역한 사람은 코르넬리스 더 도트다.[22]

요는 이 서간집을 빈센트와 테오에게 바치는 기념비로 인식했고, 아들 빈센트가 영어판 세 권 세트를 제작하며 그 길을 이어갔다. 뒤이어 테오의 편지들이 『형 빈센트에게 보내는 편지Lettres à son frère Vincent』(1932)로 출간되는데 여기에는 요가 빈센트에게 보낸 편지도 수록되었다. 그리고 마침내 네 권으로 구성된 『빈센트 반 고흐 편지 전집Verzamelde brieven van Vincent van Gogh』(1952~1954)이 발간되었다. 앞서 나온 『빈센트 반 고흐가 동생에게 보내는 편지』와 『형 빈센트에게 보내는 편지』에 다른 모든 편지와 관련 문서를 총망라한 책이다.[23] 빈센트는 이들 모든 출간물에 어머니에게 바치는 헌사를 넣었다.[24]

빈센트는 자신의 아이들에게 요에 대한 이야기를 많이 하지 않았다. "아버지는 할머니에 대한 속내를 잘 털어놓지 않으셨다. 미술 이야기는 많이 했지만 할머니의 이야기가 나오면 입을 굳게 닫으셨다"고 그의 아들 요한은 회상했다.[25] 그러나 다른 이들에게는 요에 대해 언급하고는 했다. 한 예로 지인 윌리엄 J. 그레이브스밀에게는 어머니가 "완벽한 다람쥐"라고, 그러니까 모든 걸 세심하게 쟁여놓는 사람이라고 표현했다. 그 덕에 우리가 특별한 서신과 문서 컬렉션을 볼 수 있는 셈이다.[26] 『동생에게 보내는 편지』 네덜란드어판은 다양한 언어로 출간된 새 서간집들의 기본이었으며, 『빈센트 반 고흐 편지 전집』은 그 절정이었다. 이 전집 역시 여러 언어로 번역되었고 그 결과 반 고흐의 편지는 오늘날 전 세계에 알려지며 그의 작품 감상에 막대한 영향을 미치고 있다. 가장 최근에는 디지털 판본 『편지: 삽화와 주석이 있는 서간집The Letters: The Complete Illustrated

요가 전시회 조직자로서, 반 고흐 작품 판매자로서 이룩한 일들을 돌아볼 때 처음에는 주도적으로 일할 수 있는 여건이 아니었다는 사실은 놀랍다. 첫 활동을 시작으로 그녀는 조금씩조금씩, 점진적으로 전시회에 작품을 대여했다. 그녀가 이룬 성공은 1892~1893년 파노라마잘 전시회와 무엇보다도 그 13년 후 개최된 암스테르담 시립미술관 전시회였다. 반 고흐 작품들을 판매하면서 요는 시장을 어떻게 영리하게 활용하는지 배웠다. 많은 작품을 한꺼번에 판매한 후에는 상당 기간 판매를 자제하며 반응을 살폈다. 이는 반 고흐 작품 환경을 점차 비옥하게 가꾸어가는 중요한 요소였다. 그녀는 반 고흐가 하나의 시스템이 되어 점점 빨리 작동하는 것을 볼 수 있었다. 그녀는 평생에 걸쳐 모든 종류와 규모의 전시회를 경험했다. 요의 끈질긴 힘은 이상적인 동기에서 나온 것이기도 했다. 그녀는 테오가 1890년대에 직접 하고자 했던, 빈센트의 미술 알리기라는 과업을 무엇보다 먼저 완수하고 싶었다. 첫번째 못지않게 그녀에게 중요했던 두번째 일은, 예술이 대중을 고양한다는 사회주의 관점을 지지하는 것이었다. 이를 위해서는 미술작품들이 널리 전시되어 많은 대중이 볼 수 있도록 해야 했다. 처음에 그녀는 작품 대부분을 그녀 집에서 판매했다. 나중에는 성공한 미술상을 통했는데, 한 사람에게 독점 판매권을 주지 않기 위해 세심하게 노력했다. 거래 대부분은 베르넹첸(파리), 카시러(베를린), 더보이스(암스테르담, 헤이그, 하를럼) 등의 중개로 이루어졌고, 카시러와 더보이스는 각각 반 고흐 작품 50점 이상을 판매했다. 요는 미술관에서의 구매가 반 고흐 작품에 대한 최고의 인정이라 생각해서 미술관을 상대로는 가격을 낮추기도 했다. 기증과 대여, 특히 1916년 국립미술관 장기 대여 등도 매우 호의적인 효과를 불러왔다. 오랫동안 영국과 미국에서는 판매가 상당히 저조했다. 그래서 요는 서간집 영어판 출간을 위해 엄청난 노력을 기울이는데, 이것이 전 세계에 반 고흐 명성을 알리는 기폭제가 될 것임을 알았기 때문이다. 그녀 생의 마지막 10년 동안은 몇 작품을

영국과 미국 시장에 독점으로 내놓으며 앵글로색슨 컬렉션에서 반 고흐 작품의 존재감이 서간집에 대한 호기심을 자극하길 바랐다.

전시회마다 작품 일부가 판매용으로 나왔는데, 요는 비매용 걸작과 판매용 작품들을 함께 걸었다. 반 고흐의 작품이 정당하게 인정받기를 바라는 동시에 관람객의 구매욕에 불을 붙이려 했던 것이다.[28] 마음이 약해지는 순간도 있었지만 그녀는 지나치게 낮은 가격이나 값을 깎아달라는 요구는 단호히 거절함으로써 작품 가치를 더욱 높여나갔다. 요는 작품에 대한 인식이 가격에 반영된다는 사실을 잘 알았다. 200점 이상을 판매한 요는 1914년이 되면서 판매 속도를 늦췄다. 또한 핵심 컬렉션은 가족 소장을 결정하며 판매하지 않았다. 빈센트와 테오의 편지를 통해 그들이 아끼던 그림이 무엇인지 잘 알았고, 아름답다고 느껴서든 다른 감성적인 이유에서든 요에게도 좋아하는 회화와 드로잉이 있었다. 아들 빈센트도 마찬가지였을 것이다. 요는 작품 판매 수익을 생활비로 쓸 일도 없었다. 반 고흐의 작품들은 결국 아들 빈센트의 미래를 위한 것이었다.

제2차세계대전 후 반 고흐는 점차 더 큰 명성을 얻기 시작했고, 유럽을 넘어 전 세계에 알려졌다. 이에 따라 요의 평판도 높아졌다. 1962년 일본 잡지 『아트 가든』에 반 고흐 기사가 실렸다. 두 형제 사진 사이에 요의 초상화 사진도 수록하고 어머니라는 역할을 넘어서 자신의 지평을 넓힌 여성의 "탁월한 모범"이라는 눈부신 언어로 그녀를 묘사한 기사였다. "현명한 봉어르 부인, 요하나는 여성들의 기적과도 같은 본보기다. 전 세계 여성들이 봉어르 부인을 본받아, 단순히 어머니가 되는 데 만족하지 않고 천재성을 발견하여 개발하려는 열망을 품기를 희망한다."[29] 같은 해 요와 테오, 빈센트에게 바치는 작은 기념비가 고베 북쪽 효고현 산다시에서 제막되었다.

요와 아들 빈센트가 미술관 설립을 논의했는지는 알 수 없다. 요가 특정 작품에 애착을 보였던 것은 미술관을 세울 계획이 있어서가 아니라 가족 컬렉션을 소중하게 여겼기 때문으로 보인다. 헬레네 크뢸러뮐러가 미술품을 수집하는 목적이 주로 대중에게 개방하는 데 있었다면 요의 노력은 늘 작품을 널리 알

리고 판매하는 일에 집중되었고, 그러는 과정에서 시장에 유통되는 그림 수를 조절하면서 여러 나라 애호가들이 작품을 소장할 수 있도록 힘썼다. 요가 세상을 떠나고 몇 년이 흘러 1931년 4월이 되었을 때 이런 접근 방식에 변화가 일어난다. 아들 빈센트가 반 고흐 작품 287점과 당대 다른 화가 작품 19점을 암스테르담 시의회를 통해 시립미술관에 무기한 대여한 것이다.[30]

"나와 함께 암스테르담으로 가야겠소." 빈센트가 아내 요시나에게 말한 얼마 후 그들은 암스테르담 부시장을 만나 계약서에 함께 서명했다. 이는 가족 컬렉션을 미술관이라는 환경을 통해 대중에게 영구히 개방하는 첫 발걸음이었다. 요시나는 이 결정에 많은 영향을 미쳤다. 그녀는 더 많은 사람이 그림을 감상할 수 있도록 하는 것이 매우 중요하다고 생각했고, 이는 요도 분명 동의할 취지였다. 요가 직접 이러한 목표를 세우지 않았던 것은 컬렉션 일부만을 소장했기 때문이기도 하지만 자신의 과업을 다른 관점에서 바라보았기 때문이다. 한편 빈센트에게는 이러한 결정이 더 맞았다. 그는 이제 실무에 너무 많은 관여를 하고 싶어하지 않았다. 그즈음 빈센트는 이미 안락하게 지냈고 작품 판매는 더이상 하지 않기로 결정한 터였다. 그리고 그는 가능한 한 많은 사람이 반 고흐 작품과 가까워져야 한다는 아내 요시나의 의견을 지지했다.[31]

시립미술관의 이 놀라운 전시회는 엄청난 성공을 거두며 반 고흐의 명예를 공고히 했다. 1935년 빈센트는 암스테르담시로부터 은제 명예 훈장을 받았고 1955년에는 네덜란드 문화에 대한 특별한 기여와 봉사로 베른하르트 폰츠 공으로부터 실버카네이션상을 받았다. 같은 자리에서 요에 대한 경의도 함께 표현되었다. 당시 언론은 컬렉션의 상당한 지분을 가졌던 요가 아들과 함께 관대한 대여와 출간 작업을 통해 "수백만" 명에게 반 고흐 작품과 편지를 소개했다고 보도했다. "작품 가치에 대한 그녀의 믿음과, 빈센트가 자신의 작품으로 이루고자 했던 과업을 향한 그녀의 사랑이 이 훈장 수여로 이어졌습니다."[32]

한동안 컬렉션 상당수가 라런에 위치한 빈센트의 집에 있었다. 그는 요가 세상을 떠난 후 그곳에서 살았는데, 시간이 지나면서 작품을 영구히 보존할 곳

을 찾는 것이 낫겠다고 판단한다. 그 첫걸음으로 1949년 빈센트반고흐재단을 설립한다. 이 재단은 1960년 12월 28일, 그사이 설립된 테오반고흐재단에 귀속되며 새로운 빈센트반고흐재단으로 탄생했다. 1962년 7월 10일 정관定款에 재단 규정이 명시되었다. 현존하는 재단이 바로 이 두번째 재단이다. 같은 달, 빈센트는 시립미술관에 대여중이던 작품까지 포함해 반 고흐 컬렉션을 이 재단에 매각했다. 그는 이 문제를 A. M. 하마허르(크뢸러뮐러미술관 관장), H. J. 레이닝크(교육, 예술, 과학부 순수예술 실장)와 오랜 기간 논의했다. 아들 요한에 따르면 재단 주도권은 빈센트가 아닌 네덜란드 정부에 있었으며, 재단이 취득한 컬렉션 전체를 전시할 미술관 건립 또한 정부가 맡았다고 한다. 정부는 컬렉션 전체에 1,840만 길더를 지불하면서 반 고흐 컬렉션이 네덜란드를 떠나지 않도록 했다. "재단이 가격에 기꺼이 동의한 후, 네덜란드 정부는 컬렉션 비용을 지불하기 위한 대출금 1,847만 길더의 이자와 분할 상환금을 지불했다." 빈센트 반 고흐재단 소유 컬렉션은 의무 불이행시 네덜란드 정부로 귀속되는 것으로 정해졌다.[33]

그로부터 10년도 더 지난 1973년 6월 2일, '국립미술관 빈센트 반 고흐'가 암스테르담 파울뤼스포테르스트라트에 개관한다. 시립미술관 바로 옆이고 국립미술관과도 아주 가까웠다. 1885년 이 국립미술관에서 뉘넌 출신의 한 열정적인 화가가 17세기 네덜란드 거장들의 회화를 보고 깊은 감명을 받았었다.[34] 그리고 이제 그 화가만을 위한 미술관이 생긴 것이다. 그 순간부터 그와 그의 미술은 젊은 화가들과 전 세계에서 온 관람객들에게 그 거장들과 같은 역할을 하고 있다. 세월이 흐르면서 반고흐미술관을 찾는 사람들은 계속 늘어나고 있다.

엔지니어링 분야에서 일을 시작할 때만 해도 빈센트가 직접 반 고흐 미술에 헌신할 것처럼 보이지 않았으나, 결국 그도 어머니처럼 큰아버지의 작품과 삶을 널리 알리기 위해 수십 년에 걸쳐 열심히 일했다. 그러나 1973년 미술관 개관식 연설에서 그가 어머니 이름을 전혀 언급하지 않은 것은 당황스럽고 이해하기 힘들다. 그는 1978년 세상을 떠났고 이제 그의 자식, 손주, 증손주 들이 그의 과업을 이어가고 있다. 오늘날 이 가족은 여전히 빈센트반고흐재단을 통

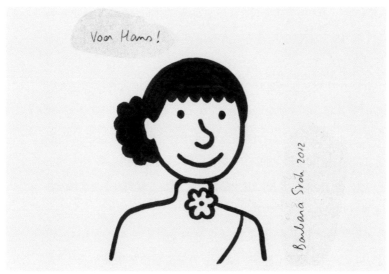

바바라 스톡, 「요 반 고흐 봉어르」, 2012

해서, 그리고 다른 방식으로도 성실하고 열정적으로 일하고 있다.[35]

요에 대한 관심이 사라졌던 적은 없다. 2012년 이후 반고흐미술관은 별도 벽을 설치해 요와 아들 빈센트가 컬렉션을 위해 헌신했던 역할을 보여주고 있다. 2014년 요에 관한 항목이 네덜란드 디지털 여성 사전에 등재되었고 2019년에는 그녀의 전기 『빈센트를 위해』가 네덜란드에서 발간되었다. 요의 성취는 2022년 『미술시장 사전Art Market Dictionary』에도 수록되었다.[36] 그녀는 또한 작가들의 상상력을 자극하여 소설, 희곡, 영화 극본, 만화 등에도 등장하고 있다.[37] (컬러 그림 63)

요가 말년에 몇 해 동안 어떠한 삶을 보냈는지에 대해서는 글로 쓰인 기록이 거의 없다. 일기는 오래전 중단되었고 친구들과는 편지보다 전화로 이야기를 나누었다. 건강 상태도 글자를 쓰는 데 매우 심각한 장애가 되었다. 하지만 더 이른 시기의 일기, 편지, 특히 그녀가 테오나 빈센트, 요한 같은 가족뿐만 아니라 스테인호프, 가세 주니어와 주고받은 서신은 가장 훌륭한 자료라고 할 수

있다. 그 기록들은 그녀의 생각과 의견을 진술하게 그려낸 그림이다. 때때로 아들 빈센트의 일기도 진실을 드러낸다. 분주하고 번잡한 일상에 숨어 있기 마련인 인간의 가장 깊은 곳, 그 알 수 없는 본성에 대해서는 요 자신이 가장 잘 인식하고 있었다. 요가 말로 표현하지 않았지만, 수많은 갈망과 생각을 품고 있었다는 사실은 1880년 4월 4일 일기에 베껴놓은 에드워드 불워리턴의 소설 『케넬름 칠링리: 그의 모험과 의견』 구절에서도 드러난다. "가장 깊고 깊은 곳에 있지만, 막상 드러나면 일상의 자아보다 훨씬 더 높고 높은, 헤아릴 수 없을 정도로 높은 그 마음속 자아는 어디에 있는가? 그것은 별에 도달하기를 갈망하지만 아, 얼마나 빨리 다시 사라지는가!"[38]

요는 자신이 누구인지 진정으로 알고자 했으나, 결국 그 시간과 여력은 허락되지 않았다. 그런 관점에서 본다면 그녀는 자신을 낮추고 희생했다고도 할 수 있다. 그럼에도 그녀는 아들 빈센트의 어머니로서, 다른 빈센트의 수호자로서, 개인적이고도 폭넓으며 신중하게 살아낼 수 있었다. 책을 쓰고 싶다는 꿈은 이루지 못했으나 일기 첫 페이지에 썼듯 "위대하거나 고귀한" 무언가는 이루어낼 수 있었다.[39] 반 고흐의 위대함이 전 세계에서 인정받기까지 요가 한 중요한 역할에 과대평가라는 것은 있을 수 없다. 반 고흐가 문화사에서 영원히 이어질 명예를 얻은 것은 요의 끊임없는 노력과 헌신적인 기여가 있었기에 가능했다.

서문_ 암스테르담 아가씨

1　법원의 지정으로 요의 아버지가 즉각 공동후견인이 되었고 그는 빈센트의 재산과 관련하여 후견인 요를 감시하는 의무를 다했다. 1904년 봉어르 씨가 사망한 후로는 요의 은행업무를 관장하던 오빠 헨리가 공동후견인 역할을 했을 것이다. 1905년 초 요가 결제한 공증인 텐 세이트호프의 청구서 참조.『회계장부Account Book』, 2002, pp.124~162. 빈센트의 유산 17/20(빈센트 사망 시 오베르쉬르우아즈에 있던 부분)이 1891년 7월 작성된 증여증서에 따라 조카 빈센트에게 간다. 이 증서는 VGM, b2216 및 이 책「다시 네덜란드로 돌아와서」장 참조. 요의 아들이자 화가의 조카인 빈센트 반 고흐에 대해서는, 반 크림펀Van Crimpen 2002와 룰리 즈비커르Roelie Zwikker가 준비중인 전기 참조.

2　VGM, b4553.

3　『회계장부』, 2002, pp. 9, 20.

4　VGMD. 캔버스, 패널 또는 시트 앞뒷면 모두에 이미지가 있는 경우, 이 합계에서 별도로 계산. 요는 많은 그림에 직접 번호를 매겼는데, 가장 높은 번호가 271이었다. 수채화와 구아슈에는 따로 고유 번호가 있다. 『회계장부』, 2002, p. 26.

5　나는 한스 렌더스Hans Renders가 '해석적인 전기'라고 부른 것을 이 책의 목표로 삼았다. "문학가가 아닌 역사가로서 작업한다." 렌더스, pp. 6~7. 요에 관한 전기적 정보가 실린 출간물로는 반 크림펀 1993(뷔�섬에 막 정착했던 시기와 초기 전시회 관련 글), 메이여스Meyjes 2007(반 고흐 홍보인으로서의 역할과 작품을 전문적이고 전략적으로 전파한 방식을 다룬 저서), 모데르콜크Modderkolk 2014(요의 인생과 업적에 관한 간결한 글)가 있다.

6　VGM, b6621, 1973.06.02.

7　요와 동시대인 프레데릭 판 에이던Frederik van Eeden의 전기작가 얀 폰테인Jan Fontijn은 이렇게 묘사한다. "이러한 전환점 또는 전환의 순간은 드라마나 이야기 속 인물의 무지나 순진함이 지식과 경험이 되는 순간, 즉 깨달음이라는 문학적 현상과 비교할 수 있다." 폰테인, 2007, p. 79.

8　『일기Diary』 4, p. 15, 1892.02.24.

9　VGM, b7279, 날짜 미상(1901, 봄).

10　비교: 이 책「1905년 여름에 개최된 멋진 전시회」장, 빈센트가 어머니의 강한 애착에서 벗어나기 어려웠던 상황.

11　Van Gogh, 1952~1954, p. 249.

12　2011년 2월 9일 암스테르담, 엘스 봉어르Els Bonger와의 대화. 엘스는 빔 봉어르Wim Bonger의

아들인 프란스 봉어르Frans Bonger의 딸로 2014년 3월 31일 사망했다.

13 Van Gogh, 『편지Letters』, 2009, 편지 740.

14 아나 반 고흐 카르벤튀스Anna van Gogh-Carbentus가 테오 반 고흐Theo van Gogh에게. VGM, b2425, 1888.12.28.

15 VGM, b2022. 『짧은 행복Brief Happiness』, 1999, p. 77. 1889년 1월 1일자 편지.

16 『일기』 4, p. 13, 1892.02.24.

17 요가 엘리사벗 반 고흐Elisabeth van Gogh에게 보낸 편지. VGM, b3544, 1885.11.15, 1915년 3월자 여행 서류에는 155센티미터로 기록.(VGM, b8288) 1916년 8월 12일자 로테르담발 뉴욕행 승객 명단에는 160센티미터(NAW)로 기록. 친구 에밀리 크나퍼르트Emilie Knappert는 사진 속 요가 '일본인'처럼 보인다고 생각한다. VGM, b2882, 1892.10.04.

18 Reyneke van Stuwe, 1932, pp. 354~56.

19 Heijne, 2003, p. 33.

20 Detlev van Hees, 『Pleun』. Amsterdam, 2010, p. 430.

21 『일기』 1, p. 69, 1880.12.20.

22 『일기』 2, p. 60, 1883.09.04.

23 『일기』 1, p. 97, 자서전의 역사적 신뢰성과 불신에 대해서는 Van Uildriks, *Dagboek*, 2010, p. 10(n. 4), 40~42. 비교. www.egodocument.net.

24 Bonger, *Dagboeken-Diaries*, 2019, www.bongerdiaries.org.

25 『일기』 4, p. 13, 1892.02.24.

26 Van Gogh, 1952-1954, pp. 244~247.

27 이 편지들의 디지털 판본은 2024년 현재 준비중이다.

28 『짧은 행복』, 1999. 한 반 크림펀Han van Crimpen의 서문과 해설 수록, 레오 얀선Leo Jansen과 얀 로베르트Jan Robert 편집.

29 요가 테오에게. VGM, b4254, 1889.01.19. 『짧은 행복』, 1999, p. 94.

30 『빈센트의 일기Vincent's Diary』, 1973.09.02. 제1차세계대전 동안 미국과 런던에서는 편지 검열이 행해졌다. 수신인 스탬프를 보면 사전 검열이 이루어졌음을 알 수 있었다. VGM, Bd78.

31 1907년경 요에겐 전화기가 있었다. 『빈센트의 일기』, 1933.09.13.

32 『회계장부』, 2002, 크리스 스톨베이크Chris Stolwijk와 한 페이넨보스Han Veenenbos 출간. 『회계장부』를 통해 요의 일일 수입과 지출을 알 수 있다.

33 『일기』 4, pp. 53~55, 1892.06.09. 비교: Nelleke Noordervliet, *Biografie Bulletin* 6, no. 1, 1996, pp. 11~20.

화목한 가정의 울타리 안에서 근심 걱정 없던 어린 시절

1 Billy Collins, 'Cemetery ride', *Aimless Love: New and Selected Poems*, New York, 2013, p. 163.

2 요가 테오 반 고흐에게. VGM, b4251, 1889.01.02. 출생신고의 또다른 증인은 당시 42세였던 손해사정사 요한 브락Johan Brak과 24세였던 보험사 흐리스티안 스호너Christiaan Schone였다. ACA.

3 VGM, Bd74.

4 VGM, b3611. 주소는 쉬스테르플레인 B45k였다. 아마 현재 4번지에 있는 건물일 것이다.

5 L. Visser, *Zeist in oude ansichten*, Vol. 2, Zaltbommel, 2000, no. 15, K.W. Galis, 'Ultrajectum', *Seijst* 1, 1973, pp. 14~16.

6 GAZ, 1865.10.16.

7 ACA, 『Population Register』, KK 320, fol. 770, 1865.11.06. 1875년, 289번지로 주소가 바뀐다.

8 『제이포스트Zee-post』 구독자는 선박회사, 운송사, 항만 당국, 항해인 가족 등이었다. 사무실은 페이헨담 인근 로킨 3번지였다. VGM, b1785, b1875.

9 ACA, *Population Register*, vol. 565, fol. 79, 133. 159a 베테링스한스는 후일 33번지였다 가 다시 145번지가 된다. 1878년부터 가족은 121번지에 살았다. ACA, *Address Book 1887-1888 Address Book 1898-1899*. 하인 한 명이 베테링스한스 89번지 숙소에 거주.

10 요가 테오 반 고흐에게. VGM, b4260, 1889.02.02. 『짧은 행복』, 1999, p. 134.

11 VGM, Bd75, 11.30. P.T.F.M. Boekholt & E.P. de Booy, 『Geschiedenis van de school in Nederland vanaf de middeleeuwen tot to de huidige tijd』, Assen and Maastricht, 1987, p. 129.

12 VGM, b4170, 1877.03.

13 글쓰기는 1886년 4월까지 이어진다.

14 비교: 'The Giaour. A Fragment of a Turkish Tale': "Yes, love indeed is light from heaven/ A spark of that immortal fire……/ To lift from earth our low desire./ Devotion wafts the mind above,/ But Heaven itself descends in love." "네, 사랑은 진실로 천국에서 비추는 빛입니다/ 저 영원한 불의 섬광……/ 지상에서 우리의 낮은 열망을 들어올리고자./ 헌신은 저 높은 곳의 정신을 보냅니다./ 그러나 천국은 사랑 속에서 내려옵니다." *The Poetical Works of Lord Byron*, London & Leipzig, 1860, p. 74. "Zijt gij van de daarin

uitgesproken waarheid diep doordrongen, dan zult ge die behagelijke inwendige vrede leeren kennen die voor den mensch een niet hoog genoeg te waardeeren schat is."

15 *De dichtwerken van P.A. de Génestet*, Ed. C. P. Tiele. 2 vols, Amsterdam, 1869, vol. 2, pp. 18~19.

16 "Mijn lieve vader is wat men noemt zeer liberaal maar een echt vroom, godsdienstig man die de goddelijke leer: "heb uw naasten lief als U zelven" niet alleen met de lippen maar met daden belijdt.", "lieve, goede moeder met haar kinderlijk, onbeperkt vertrouwen.", 요가 리스 반 고흐Lies van Gogh에게, VGM, b3546, 1885.12.13.

17 테오가 요에게. VGM, b2051, 1889.03.18. 『짧은 행복』, 1999, pp. 220, 226.

18 『일기』 2, p. 66, 1883.09.09.(인용), 『일기』 2, p. 129, 1884.10.04.

19 요가 빈센트 반 고흐에게. 반 고흐, 『편지』, 2009, 편지 771, 1889.05.08.

20 Brugmans 1976, *Geschiedenis*, 2006, *passim*, pp. 242~244(인구 성장), Van der Woud, 2010, p. 44.

21 『일기』 4, p. 35, 1892.03.29.

22 『일기』 1, pp. 12, 27, 1880.04.01., 1880.04.18. 『Geschiedenis』, 2006, pp. 348~351.

23 VGM, b8708. 로이에르스흐라흐트에 있는 신부의 어머니 집에서 리셉션이 열렸다.

24 헨드릭 봉어르Hendrik Bonger가 니콜라스 베이츠Nicolaas Beets에게. UBL, LTK Beets 8:1, 1880.10.05.

25 VGM, b8710. 헨드릭 봉어르가 가족 관련 사항 메모, 딸인 린Lien이 보충. VGM, Bd74.

26 *Nederlandsche Staats-Courant*, 1845.12.13., no. 295, 『Piet's scheepindex』, www. scheepsindex.nl., 『엔에르세NRC』, 1855.12.28., *Nieuwe Amsterdamsche Courant*, 『알헤메인 한델스블라트Algemeen Handelsblad』, 1856.01.05.

27 보험 브로커 J. S. 브락J. S. Brak이 또다른 파트너였다. 봉어르와는 1862년부터 친구였다. 브락&무스는 나중에 뮌텐담보험회사와 합병된다.

28 Weissman, 1948, pp. 103~104. 1988년, 요의 동생 빔의 아들인 프란스 봉어르가 짧은 회고록을 쓴다. 'De muzikaliteit van de familie Bonger', 타자, VGMD.

29 "Ik hoop dat je het gekrabbel kunt lezen maar ze zijn zoo druk aan het muziek maken dat ik er haast niet door heen kan schrijven.", 린 봉어르가 테오 반 고흐에게. VGM, b2846, 1889.10.02., "Betsij zit zoo van do re mi te zingen dat ik me aldoor vergis", 빔 봉어르가 요에게. VGM, b2872, 1889.10.02.

30 봉어르 부인이 요에게. VGM, b2877, 1889.06.24.

31 "Het verwondert me dat wij, die er ons toch op laten voorstaan een echt Hollandsche familie te zijn, dien roman nooit in huis gehad hebben.", 안드리스가 그의 부모에게. VGM, b1804, 1884.12.25. 안드리스는 헤릿 판 호르콤Gerrit van Gorkom을 통해 휘엇Huet과 그의 아내, 아들 기데온Gideon을 알게 된다. 그들은 넓은 의미에서 문학과 문화 전반에 걸쳐 이야기를 나누었다. Praamstra 2007, 이 책 367~437쪽 참조. 'burgerij'와 'burgerlijkheid', 즉 시민과 시민의식에의 개념 탄력성에 대해서는 다음을 참조: *Bürgerkultur im 19. Jahrhundert. Bildung, Kunst und Lebenswelt*, Eds. Dieter Hein and Andreas Schulz, Munich, 1996.

32 1883년 3월, 안드리스는 그들이 『정원 정자. 일러스트레이션 가족 신문Die Gartenlaube. Illustrirtes Familienblatt』을 집에서 읽었는지 묻는다. VGM, b1754. 반 고흐 가족은 당시 그런 서비스 중 하나로 이 잡지를 구독하고 있었다. VGM, b2268. 비교: De Vries, 2001, pp. 276, 343.

33 VGM, b4257.

34 요의 어머니는 언어 공부를 열심히 하지 않은 것을 훗날 후회한다. VGM, b2877. 그녀의 편지는 두서가 없었다.

35 VGM, b3617, b3611.

36 "Hoe jonger de kinderen, hoe meer ze zich aan de dominerende moeder hebben kunnen onttrekken.", 연대 미상, 타자로 친 문서를 카본지에 복사, VGMD.

37 1891년 3월, 빌럼은 누이 예아네터 아델라이더 베이스만Jeannette Adelaïde Weissman과 함께 베이스페르제이더 46번지로 이사한다. 가족에 대해서는 Weissman 1948을 참조.

38 요가 테오 반 고흐에게. VGM, b4278, 1889.03.16. 『짧은 행복』, 1999, p. 220.

39 요가 봉어르 부인에게. VGM, b4300, 1890.01.14. VGM, b4170(앨범), VGM, b1862.

40 "aldoor in haar grijze katoenen japon met 't hoedje met de madelieven.", VGM, b2905, b4291, b2877, b3242. 요가 민 봉어르에게. VGM, b4289, 1889.06.16.(인용)

41 VGM, b3227, b3210. "아기 빈센트가 얼마나 이쁜지 듣는다. 린은 다른 얘기는 아예 하지도 않는다. 빈센트는 그녀 인생에 커다란 기쁨이자 위안이다." 아니 봉어르 판 데르 린던Annie Bonger-Van der Linden이 요에게. VGM, b2866, 1892.02.02.

42 VGM, b2847. "문에서 손가락 자국을 지우려면 뜨거운 비눗물로 닦아야 해? 페인트가 벗겨지지 않을까? 아, 난 이런 거 정말 하나도 몰라." 요가 민에게. VGM, b4291, 1889.07.11.

43 VGM, b2864.

44 VGM, b2899, b1026, b2404. 1889년 민은 『더니우어 히츠De Nieuwe Gids』를 읽는다.

45 케이 포스스트리커르가 요에게. VGM, b2806, 1910.07.20. 리스 뒤 크베스너 반 고흐Lies du Quesne-van Gogh가 요에게. VGM, b2308, 1910.07.18. 두 편지 모두에 민의 사망 직후 날짜가 쓰여 있다.

46 "Ik zou je zooveel willen vertellen dat een doos papier niet voldoende zou zijn om
't te bevatten.", 요가 민에게. VGM, b4285, 1889.04.26. 요는 민이 그 짝사랑에 힘들었음을
알았다. 『일기』 3, p. 126, 1888.10.11.

47 VGM, b4291.

48 VGM, b2890. 『알헤메인 한델스블라트』, 1896.01.01.

49 "oom Han z'n mooie", 프란스의 딸 엘스 봉어르와 아들 테이스 봉어르Thijs Bonger의 정보,
2011.02.09., 2015.07.23. 프란스는 요의 동생인 빔의 아들이다.

50 엘스 봉어르 덕분에 헨리의 여행기를 참고할 수 있었다. VGM, Bd96.

51 그는 이 말을 두번째 아내에게 했다. 참고: Van der Borch van Verwolde 1937, p. 112.

52 "dat zal ook wel zo zijn geweest, maar de Bongers overdrijven wel eens", 봉어르
1997, p. 3. 헹크 봉어르Henk Bonger는 그의 「삼촌 드리스 봉어르Dries Bonger에 대한 추억」에서
가족에 대한 이야기를 자세히 기록한다.

53 안드리스가 그의 부모에게. VGM, b1599,1880.03.22. 『일기』 1, pp. 70~71, 1880.12.24.

54 "breedvoerige behandeling", 안드리스가 그의 부모에게. VGM, b1618, 1880.10.08.

55 ACA, *Population Register*, vol. 565, fol. 79, 1879.11.28.

56 "Ik voel me tot iets beters in staat dan Commissionnair in kunstbloemen." VGM,
b1576. 안드리스가 그의 부모에게. VGM, b1763, 1883.05.27.(인용)

57 "Amsterdam, vertrokken 3 May. de huwelijkshulk gevoerd door Schipper A.
Bonger, naar de Zilver-Ree.", VGM, b8703, no. 15.613, p. 3, columns 1-2, p. 4,
columns 1.

58 요가 민 봉어르에게. VGM, b4285, 1889.04.26. "Met bijna theatrale, pathetische ernst
gaf hij zijn oordelen en er deugde niet veel. De oordelen werden meestal verpakt
in verontwaardiging. Ik heb hem nooit zien of horen lachen en ik denk dat hij
überhaupt niet lachte." 안드리스의 조카 헹크 봉어르의 증언, 봉어르 1997, p. 8.

59 "haast tot overgevoeligheid verhoogd zenuwleven", Van der Borch van Verwolde
1937, p. 116(인용), Tralbaut 1963, Locher 1973, Hulsker 1996, Bonger 1997, *Redon
and Bernard* 2009.

60 참조: Leonieke Vermeer, "'Ik heb daar zóó zijne oogjes toegedrukt, hij is gestorven.',
Emoties van ouders over ziekte en sterven van jonge kinderen, 1780-1880',
Tijdschrift voor Biografie 5-1(2016), pp. 24~34.

61 "저녁이 되었는데도 언니가 내 옆에 누워 있지 않은 게 이상해." 베치 봉어르Betsy Bonger가 요에
게. VGM, b2896, 1889.04.26.

62 민이 요와 테오에게. VGM, b2895, 1889.12.06~07 요가 테오에게, VGM, b4244, 1890.07.30.

"'Betsy loopt al arm in arm met een onzer eerste Wagner zangeressen, wel een bewijs hoe populair zij op het conservatoire is." 빌럼 베이스만이 요에게. VGM, b2890, 1889.10.02.

63 Adang 2008, p. 56. 요가 1911년 만났던 레오 시몬스Leo Simons가 이 운동에 참여했다. De Glas 1989, pp. 66~67. 참조: Bosch 2005, p. 247. 베치도 '민중을위한예술'의 '실무 회원'이었다.

64 『일기』 4, p. 70, 1892.09.26.

65 오랫동안 베치는 『헷 니우스 판 덴 다흐Het Nieuws van den Dag』에 성악 레슨 학생 모집 광고를 낸다. 『더 데일리 텔레그래프The Daily Telegraph』 1903년 7월 10일자에 그녀의 연주 리뷰가 실렸으며 드로잉은 뉴욕 피어폰트모건도서관에서 소장했다.

66 VGM, b7302, b7303, b7304.

67 1944년 그녀의 사망 후 빈센트의 장남 테오 반 고흐가 베테링스한스 137번지로 들어간다. 1945년 3월 8일 그와 그의 친구들이 그곳에서 독일군에 체포되어 처형당한다.

68 "Lieve zwarte gazelle!", 빔 봉어르가 요에게. VGM, b2896, 1889.04.26.

69 Van Heerikhuizen, 1987, p. 169. Ger Harmsen, *Biografisch Woordenboek van het Socialisme en de Arbeidersbeweging in Nederland 8*, 2001, pp. 1~7.

70 "빔은 자주 암스테르담으로 우리 어머니를 보러갔다. 최소한 일요일 아침마다." 『빈센트의 일기 Vincent's Diary』, 1934.01.05.

71 Van Heerikhuizen, 1987, p. 5. Blom, 2012.

72 그들은 각각 자녀 넷을 두었다. 프란스의 아이 중 하나인 엘스가 친절하게도 여러 서류와 가족 사진 등을 제공했다. 드로잉은 현재 암스테르담 국립미술관 판화실에서 소장했다.

73 Bonger, 1986.

74 "In zaken van het dagelijks leven (kleding, tafelmanieren, gebaren en ook in zaken van smaak in muziek, literatuur en schilderkunst) zijn bijna alle Bongers (met uitzondering van mijn tante Net) uiterst conservatief.", Bonger, 1997, pp. 10~11.

75 Lucas Ligtenberg, *Mij krijgen ze niet levend. De zelfmoorden van mei 1940*, Amsterdam, 2017, pp. 106~117. 유대인 작가 에티 힐섬Etty Hillesum이 전날 저녁 그를 보았다. 그와 마찬가지로 그녀도 독일 침공과 네덜란드 항복 후 미래를 몹시 불안해했다. 그녀는 그에게 이렇게 말했다. "불같던 봉어르는 아이처럼 무기력하다. (……) 모든 열정과 정열이 사라졌다." *Het verstoorde leven. Dagboek van Etty Hillesum*, Eighth impression, Haarlem, 1981, p. 28.

76 "duizendmaal gezegend (……) een vader te hebben zoo geacht en geëerd als de onze. God helpe me, dat ik hem nooit tot schande zal maken." 안드리스가 그의 부모

에게. VGM, b1591, 1880.02.14.

77 안드리스가 그의 부모에게. VGM, b1698, 1882.01.18.

78 "Ik hoop toch dat je wel zult weten wat het is een brave, eerlijke, rondborstige jongen, steeds bezield met goede voornemens, een geacht staatsburger kan worden.- Is de jongen niet braaf geweest, dan wordt de man 't ook niet.- 't Beste wat ik dus doen kan, is je aan te sporen tot gehoorzaamheid en ijver opdat je die voorwaarde zult kunnen vervullen.", 안드리스 봉어르가 빔 봉어르에게. VGM, b1822, 1885.09.15.

79 "Weêrstand bieden aan alle hartstochten is de eerste voorwaarde van een edel leven.", 안드리스가 그의 부모에게. VGM, b1718, 1882.06.17. b1732, 1882.10.15.

80 "Geen heilzamer invloed dan die van een beschaafd gezelschap!", 안드리스가 그의 부모에게. VGM, b1749, 1883.02.06. b1752, 1883.02.26.

81 안드리스가 그의 부모에게. VGM, b1839, 1886.04.05.

82 "Il va sans dire dat mijn brief aan Net, met enkele persooneele bemerkingen uitgezonderd, ook voor de familie leesbaar was.", 안드리스가 그의 부모에게. VGM, b1601, 1880.04.06. 사무실에서 그의 아버지에게 쓴 편지는 집에 공유되지 않았다. 일 혹은 그가 건강으로 고생하는 이야기였다.

83 1880년 그는 프랑스 시인 루이즈 시페르Louise Siefert의 시 「이 순간을 살아라Vivere Momento」 114행을 모두 필사한다. 안드리스가 그의 부모에게. VGM, b1623, 1880.12.03.

84 VGM, b1542.

85 『일기』 4, p. 47, 1892.05.04.

86 Bonger, 1997.

87 요가 민 봉어르에게. VGM, b4289, 1889.06.16.

88 『일기』 2, p. 96, 1883.10.28. 요는 당시 영어를 공부하고 있었다.

89 "Je lieve moe, Jo, zou met een vroolijk gezicht om twaalf uur een boterham opzetten waar niets bij was en was iemand ziek, ze zou goed doen en de vroolijkheid in huis houden.", 아나 디르크스Anna Dirks가 요에게. VGM, b3769, 1886.05.25.

90 안드리스는 토머스 무어Thomas Moore의 시 「천국Heaven」을 필사한다. 오펜바러중등학교 교장이 된 M. L. J. T. 륄M.L.J.T. Rühl의 글도 있었다.

1 알레타 야콥스_{Aletta Jacobs}는 네덜란드에서 처음으로 대학 학사학위를 받은 여성으로 의사가 되어 박사학위도 취득한 후 25년 동안 여성참정권협회를 이끈다.

2 "Archief van de Gemeentelijke HBS voor meisjes", ACA, 708, inv. nos. 1-15. VGM, b3550. Brugmans 1976, p. 287. 교육에 관해서: Mineke van Essen, *Opvoeding met een dubbel doel. Twee eeuwen meisjesonderwijs in Nederland*, Amsterdam, 1990.

3 *NNBW.*

4 『일기』 1, pp. 10~11, 1880.03.29.

5 ACA, 708, inv. no. 10, ACA, 15030, inv. no. 117500. 히서의 책, VGMB, Dep 674.

6 VGM, b4808, ACA, 708, inv. no. 13.

7 Van Gogh, 1952~1954, pp. 242~249, 인용 p. 243.

8 "Als kind was ik stil en ingetrokken en verslond alle mogelijke boeken, rijp en groen. Kwaad heeft het me niet gedaan, nooit; in tegendeel, het ontwikkelde mijn geest, maar naar lichaam bleef ik lang een kind, toen ik 18 was zag ik er uit als 14 en had ook bitter weinig ondervinding, ik was nooit in de wereld geweest en weinig onder vreemden, was wanhopend verlegen en onbeholpen.", 요가 리스 반 고흐에게. VGM, b3544, 1885.11.15. 1년 후에도 그녀는 여전히 편하지 않았다고 느낀다. 『일기』 3, p. 29.

9 『일기』 3, p. 6, 1885.10.25.

10 안드리스가 헨리 봉어르에게. "네트여_{Netje}에게 그녀 기억력이 형편없다고 말해. 왜 글로 쓰지를 않지? (궁)둥이가 붙어 있지 않았다면 그것도 잊어버리고 다녔을 거야." 안드리스는 점잖아서 'achterste(궁둥이)'라는 단어를 온전히 쓰지 않았다. VGM, b1874, 1879.07.22.

11 『일기』 1, p. 34, 1880.05.20, 『일기』 1, p. 47, 1880.07.21.(인용)

12 안드리스가 봉어르 씨에게. VGM, b1575, 1879.12.02. 회사 이름은 다음을 참조: VGM, b1583.

13 VGM, b1673, b1704. "요에게 편지 쓴 지 열흘이 되었는데 오늘이나 내일 쓰겠습니다." 안드리스가 그의 부모에게. VGM, b1800, 1884.11.01.

14 Ruberg 2005.

15 안드리스가 그의 부모에게. VGM, b1591, 1880.02.14.

16 "요는 늘 탄탈루스 컵을 내 입술에 대고 한마디씩 합니다." 안드리스가 그의 부모에게. VGM, b1623, 1880.12.03.

17 안드리스가 요에게. VGM, b1604, 1880.04.23. 안드리스가 그의 부모에게. VGM, b1600,

1880.03.27. 화가가 '막연한 것'을 과장할 경우 말도 안 되는 것이 되고 만다고 그는 말한다. "그 때 묘사하기 힘든 푸른색과 녹색이 나타나는데, 무엇인지 알 수가 없다." 안드리스가 민 봉어르에게. VGM, b1647, 1881.04.25.

18 "Als Net me niet schrijft dat ze ze de volgende week gezien heeft dan zal ik een appeltje met haar te schillen hebben." 안드리스가 그의 부모에게. VGM, b1648, 1881.04.29.

19 "Kind, paar toch aandacht bij 't werk aan ernst en leêr wat meer naar je broer kijken……. En toch weêr mijn goede raad in den wind geslagen alles voor 't proefwerk te repeteeren; nu ik je niet meer aan de leiband kan houden zal 't wel heelemaal mis gaan." 안드리스가 요에게. VGM, b1566, 1879.06.23. 그는 요에게 종종 빈정거리곤 했다.

20 "met de pen in de hand en geen woord verder gaan zonder de voorgaande alle begrepen te hebben, alle zinswendingen die je vreemd voorkomen opschrijven", 안드리스가 요에게. VGM, b1598, 1880.03.17.

21 1880년 7월 첫째 주였다. VGM, b1610, b1611, b1661. 『일기』 1, p. 45.

22 『일기』 1, pp. 12~13, 1880.04.01.(인용), 『일기』 1, pp. 15, 53, 59~61, 84.

23 『일기』 1, p. 6, 1880.03.26. "안드리스도 일기를 쓰지만 나는 절대 읽지 않는다. 잘하는 일이다. 왜냐하면 무의식적으로 다르게 쓰기 시작해서 실제보다 좋아 보이게 할 수 있기 때문이다." 안드리스는 유언장에 그의 서신은 모두 없애라는 조항을 넣는다. 일기도 그렇게 처리했을 가능성이 크다. RPK, André Bonger archive, folder E 1(1934.03.20.), point 50.

24 『일기』 1, p. 1, 1880.03.26.

25 『일기』 1, p. 14, 1880.04.03.

26 『일기』 1, p. 29, 1880.05.02. p. 37, 1880.06.06.

27 『일기』 1, p. 25, 1880.04.17.

28 『일기』 1, p. 24, 1880.04.14.

29 Timmerman, 1983, pp. 207~210. Van Heerikhuizen, 1987, p. 22. 노동자계급은 세 지역에 집중되는데 요르단은 '빈민 지역'에서도 가장 큰 곳이었다. Van der Woud, 2010, p. 107.

30 『일기』 1, pp. 28~29, 1880.04.27. 1880.05.02.

31 『일기』 1, p. 37, 1880.06.13.

32 안드리스가 그의 부모에게. VGM, b1609, 1880.06.22.

33 『일기』 1, pp. 38~39, 1880.06.13, 1880.06.22.

34 『일기』 1, pp. 40~41, 1880.06.28.

35 D. Jansen, 'Petrus Hermannus Hugenholtz jr.', *Biografisch lexicon voor het*

Nederlandse protestantisme, Vol. 5., Kampen, 2001, pp. 267~269. E.H. Cossee, 「De stichting van de Vrije Gemeente, haar voorgeschiedenis enuitwerking」, J. D. Snel (ed.), *En God bleef toch in Mokum. Amsterdamsekerkgeschiedenis in de negentiende en twintigste eeuw*, Delft, 2000. Raymond van den Boogaard, *De religieuze rebellen van de Vrije Gemeente. De vergeten oorsprong van Paradiso*, Amsterdam, 2018.

36 VGM, b1598. 안드리스는 때때로 스토펄Stoffel에게 영문학에 대해 물었다. VGM, b1624, b1622. 요가 사용했을지도 모를 스토펄의 교과서들: 『Handleiding bij het onderwijs in het Engelsch』 Vol. I, *Uitspraak, lees- en vertaalboek* Vol. II, *De voornaamste eigenaardigheden der Engelsche taal*, 1881.

37 『일기』 1, p. 50, 1880.08.03. 「자애로운 여성들Liefdadige dames」이 하루 일찍 암스테르담 시립극장에서 공연되었다.

38 안드리스가 그의 부모에게. VGM, b1612, 1880.08.08.

39 알베르티너 더하스Albertine de Haas는 이렇게 쓴다. "바우메스터Bouwmeester의 훌륭한 캐릭터 '나르시스'가 기억에 남았다!", *Elsevier's Maandschrift*, 1909.01.01.

40 "Ich bin so eine Art Universalnarr, in dem alle übrigen aufgehen. Wer mich sieht, sieht sich im Spiegel (······) Narziß der Selbstliebhaber, der Eigensüchtige, der Ichmensch.", 『Narziß』, Ed. Leipzig, 1909, pp. 27, 33.

41 『일기』 1, pp. 52~53, 1880.08.28.

42 안드리스가 그의 부모에게. VGM, b1615, 1880.09.10. 그는 또한 민과 요에게 하이네Heine의 『하르츠 여행기Harzreise』를 추천한다.

43 『일기』 1, pp. 56~57, 1880.09.19.

44 12월 5일 성 니콜라스 축일에 네덜란드 사람들은 선물과 함께 재미있는 글귀를 주고받는다. VGM, b4445.

45 『일기』 1, pp. 66~67, 1880.12.16.

46 "Toen kreeg ik een vriendin, die 2 jaar ouder was en veel meer in de wereld was geweest dan ik; mijn boekenkennis trok haar aan, we gingen zamen studeeren voor Engelsch examen en vulden bij elkaar 't ontbrekende aan. Bij haar aan huis maakte ik kennis met een jongmensch, student in de letteren die er even als ik een dagelijksch bezoeker was; hij was heel knap en vol enthusiasme voor kunst en wetenschap; hij merkte dat ik veel gelezen had, bracht altijd het discours op onderwerpen die mij aantrokken, het gevolg kun je wel raden! Ik was verliefd - neen toch eigenlijk niet, maar ik genoot van zijn omgang, hij leerde me o zoo veel,

ik heb oneindig veel aan hem te danken, er begon een nieuw leven voor mij, veel van wat vroeger onbekend en vaag voor mij was geweest kwam nu tot klaarheid - het was een tijd vol rozengeur en maneschijn, schooner dan ik 't ooit had gedroomd. Hij kwam ook bij ons aan huis, eindelijk gaf hij ons Latijnsche les zelfs, hij gaf me Multatuli in handen, - er kwam een tijd van twijfel, een periode van overgang - wat heb ik in dien tijd genoten - en geleden······. Plotseling werd onze Platonische vriendschap afgebroken. (······) Toen werd ik hard en onverschillig, dat moest ik wel om niet te week te schijnen······ ik zal hem altijd dankbaar blijven voor zijne belangstelling in mij, dom bakvischje als ik toen was." 요가 리스 반 고흐에게. VGM, b3544, 1885.11.15. 티메르만Timmerman은 셸리Shelley와 물타툴리Multatuli를 좋아했다. "지적이고 문학적인 우리 사회의 썩어가는 나무를 끊임없이 내리쳐 결국 쪼개지게 만든다." Timmerman 1983, pp. 148, 150.(인용)

47 『일기』 2, p. 147.

48 Timmerman 1983, p. 42.

49 『일기』 1, pp. 118~119, 1881.07.04.

50 안드리스가 요에게. VGM, b1627, 1880.12.31.

51 "다가올 살롱 전시회를 보러 올 건지 요더러 결정하라고 하세요.", 안드리스가 그의 부모에게. VGM, b1632, 1881.01.21.

52 『일기』 1, p. 91, 1881.03.13.

53 『일기』 1, pp. 94~95, 1881.03.27. 안드리스는 휘엇의 아내 아나 도로테 판 데르 톨Anna Dorothée van der Tholl의 말을 인용한다. "해마다 봄이 오고 해가 다정하게 빛나는 것을 보는 한, 나는 그들의 자연주의와 다윈주의는 한마디도 믿지 않습니다." 안드리스가 그의 부모에게. VGM, b1643, 1881.03.25. 요의 반응을 보면 부모에게 보낸 편지를 다른 가족과 공유했음을 알 수 있다.

54 L. H. Slotemaker, 「Levensbericht van Dr. Gerrit van Gorkom」, 『Jaarboek van de Maatschappij der Nederlandsche LETTERkunde te Leiden』, Leiden, 1905, pp. 195~224, esp. 205, L.H. Slotemaker, 「Aan de nagedachtenis van Dr. G. van Gorkom」, 『Opstellen van Dr. G. van Gorkom』, Leiden, 1905.

55 『일기』 1, pp. 99~101, 1881.04.21.

56 『일기』 1, p. 107, 1881.05.17. 같은 감정을 다시 토로한다. 『일기』 1, p. 116, 1881.06.28.

57 Ed. Edinburgh, London, 1873, vol. 2, p. 435.

58 『일기』 1, p. 111, 1881.05.17.

59 VGM, b1644, b1645.

60 『일기』 1, pp. 109~110, 1881.05.21. 하느님의 숨결 인용: Jan van Beers, 'Licht(bij het genezen mijner blindheid)', *Jan van Beers' gedichten*, Amsterdam, s.a., pp. 2~3.

61 『일기』 1, p. 112, 1881.05.31. 그가 토머스 칼라일Thomas Carlyle의 『프랑스 혁명The French Revolution』(1837)을 빌려주자, 그녀는 이 책을 읽어 교양을 쌓고 자기 수양을 하고자 한다. 『일기』 1, p. 114, 1881.06.24.

62 VGM, b3730. 『일기』 1, pp. 126~127, 1881.11.23.

63 안드리스가 그의 부모에게. VGM, b1689, 1881.11.26.

64 『일기』 1, pp. 127~129, 1881.12.10.

65 암스테르담 그랑테아트르에서 네덜란드 왕립연극협회가 1882년 1월 공연한 〈햄릿〉일 것이다. 요가 빈센트 반 고흐에게. 반 고흐, 『편지』, 2009, 편지 786, 1889.07.05. 안드리스가 그의 부모에게. VGM, b1713, 1882.05.10.

66 "Met haar te verzorgen zal je ook zeker een moeitevollen tijd hebben en zal er van studie niet zóó veel komen als je wel zoudt wenschen.", 안드리스가 요에게. VGM, b1716, 1882.05.31. 심술궂고 말다툼이 잦은 넷 고모가 처음으로 일기에 등장. VGM, b7177, 『일기』 1, pp. 47, 79, 83, 86, 102.

67 VGM, b1725, Bd74.

68 1883년 6월 22일, 마리 베스텐도르프Mary Westendorp가 요의 앨범에 글을 쓰면서 둘이 함께 머물던 숙소 주소를 남긴다. VGM, b4170. 안드리스가 요의 주소를 알고 싶다고 쓴다. "중요한 편지를 주고받을 수 있을 것이다. 도덕과 관습을 비교하고 이런저런 사는 이야기를 나누자.", VGM, b1766, 1883.07.01.

69 요는 도서관 규칙을 잘 지킨다. VGM, b4542. 훗날 요는 아들에게 이 도서관을 추억이 담긴 곳으로 소개한다. 『빈센트의 일기Vincent's Diary』, 1936.01.26.

70 요가 리스 반 고흐에게. VGM, b3548, 1885.12.27.

71 London, British Census, 'Australia Births & Baptisms, 1792-1981', 기숙사에는 하인 3명이 있었다.

72 『19세기 프랑스 여성La femme en France au XIXe siècle』(1864, 1878²), 『유년기와 청소년기Enfance et adolescence』(1867), 『청춘La jeunesse』(1869)이 인기 있었다.

73 1881년 인구조사에 따르면 미스 가드Miss Gard의 주소에 하숙생 9명이 있었다. 1891년 인구조사 때는 20세에서 58세까지의 하숙생 14명이 있었다.

74 『일기』 2, p. 73, 1883.09.24.

75 『브루스 헤럴드Bruce Herald』, 1873.09.12. 브룩의 또다른 출간물: 『영국 시인의 신학: 쿠퍼, 콜리지, 워즈워스, 번스Theology in the English Poets: Cowper, Coleridge, Wordsworth, and Burns』(1874), 『영국 문학English Literature』(1876).

76 『일기』 2, p. 9, 1883.07.14.

77 요가 안드리스에게. VGM, b1769, 1883.07.23. 그녀는 스트랜드의 보드빌극장 출연자 명단을 보관했다. VGM, b3683. 요가 런던에 있는 동안 두 사람은 자주 편지를 주고받는다. VGM, b1770.

78 VGMB, BVG 3292.

79 『일기』 2, p. 14, 1883.07.25. 그녀는 얼마 후에도 똑같은 말을 되풀이한다. 『일기』 2, p. 34, 1883.08.06.

80 『일기』 2, pp. 61~62, 1883.09.06. pp. 70~71, 1883.09.18.

81 서명 'E. G. G. 118, Gower Street'. VGM, b4170.

82 『일기』 2, p. 54, 1883.08.31.

83 『일기』 2, p. 46, 1883.08.23.

84 『일기』 2, p. 48, 1883.08.23.

85 『일기』 2, p. 51, 1883.08.26., 1883.08.27., 1883.09.24. 히디위스는 선택의 기회가 생기자 교회와 종교에 등을 돌린다. 참조: Timmerman 1983, p. 36. 뮐타튈리는 요에게만 영향을 준 것이 아니었다. 훗날 아들 빈센트는 요의 형제자매들 또한 뮐타튈리의 『사상Ideeën』을 좋아했다고 일기에 기록한다. 그 역시 『바우테르티어 피테르서Woutertje Pieterse』와 함께 자랐다. 『빈센트의 일기』, 1977.01.17.

86 그녀는 2년 후 리스 반 고흐에게 편지를 보내 이 이야기를 전한다. VGM, b3548, 1885.12.27.

87 『일기』 2, p. 58, 1883.08.31.

88 『일기』 2, pp. 61~62, 1883.09.06. 시작 전 소극 연극은 〈샬럿 아주머니의 하녀Aunt Charlotte's Maid〉를 공연했다. VGM, b3681.

89 프레데리커 판 아윌드릭스Frederike van Uildriks의 일기를 보면 여성들이 자전거 타는 일이 곧장 용인되었던 것은 아니다. 그녀는 오랫동안 세발자전거를 타다가 레슨을 받은 후에야 두발자전거를 탔다. Van Uildriks, Dagboek, 2010.

90 VGM, b3739, 『일기』 2, p. 100, 1883.11.03., pp. 117~118(인용), 1884.01.22.

91 『일기』 2, pp. 77~78. 토머스 배빙턴 매콜리Thomas Babington Macaulay의 『비판적 역사 에세이Critical and Historical Essays』(1843)에서 결코 쉽지 않은 질문이 남있다. 요는 'd'를 선택했다. "a. 다음 픽션들의 내용을 서술하고 작가가 생각했던 결말에 대해서 논하시오. 1. 『유토피아』 2. 『천로역정』. 3. 『통 이야기』. 4. 『걸리버 여행기』/b. 셰익스피어 작품 속 여성들/c. 영국 시에 대한 초서의 영향/d. 매콜리의 에세이", VGM, b3763.

92 『일기』 2, pp. 80~82, 1883.10.05.

93 1884년, 요와 동시대인이자 네덜란드의 명성 높은 현대미술 수집가인 헬레네 크뢸러뮐러Helene Kröller-Müller는 '위대한 사람들'의 작품을 읽고 그들의 삶에 대해 아는 것을 가장 고상한 일이라

생각했다. Rovers 2010, p. 34.

94 『일기』 2, pp. 93~95, 1883.10.26. 인용: 토머스 칼라일, 『의상철학Sartor Resartus』, 1833~1834, chapter 9: 「영원한 긍정The everlasting Yea」. 반 고흐, 『편지』, 2009, 편지 274, 312, 398, 400.

95 『일기』 2, p. 99, 1883.11.01., "미술관이나 집에서 읽고 쓰기."

96 1859년 판본에 요의 서명이 있다. VGMB, BVG 1445a-b.

97 『일기』 2, pp. 101~103, 1883.11.09. 3년 앞서 요는 아버지가 그녀를 이해하지 못한다고 쓴다.(『일기』 1, p. 37.)

98 VGM, b3736.

99 VGM, b3742, 1883.12.04. 시험관은 아일랜드인 조지프 그레이엄 세네트Joseph Graham Sennett 였을 것이다. 그는 알크마르 소재 레이크스호헤러학교에서 가르쳤고, 1885년 노르트홀란드 국 가시험 감독위원회에 있었다. Noord-Hollands Archief, *Population Register*, 1892.03.14. *Verslagen eindexamens Staten Generaal*, 1885.

100 『일기』 2, pp. 113~114, 1883.12.13., 1883.12.14. 참조: https://atria.nl/, 『Digitaal Vrouwenlexicon van Nederland』, http://resources.huygens.knaw.nl/vrouwenlexicon, the Biografischportaal van Nederland: http://www.biografischportaal.nl/, 비교: *1001 vrouwen uit de Nederlandse geschiedenis*, Ed. Els Kloek, Nijmegen, 2013. *1001 vrouwen in de 20ste eeuw*, Ed. Els Kloek, Nijmegen, 2018.

101 영국은 가정교사의 성지였다. Greddy Huisman, *Tussen salon en souterrain. Gouvernantes in Nederland, 1800-1940*, Amsterdam, 2000, p. 200.

102 VGM, b1776, b1872, b1779.

103 친구 헬레나 코만스 더라위터르Helena Coomans de Ruiter에게 이렇게 쓴다. "그녀 사람인 알베르트Albert의 마음을 훔친 걸 그녀가 용서해줄까? 절대 내 잘못이 아니었다고 아무리 말해도?" 『일기』 3, p. 11, 1885.11.09.

104 『일기』 2, pp. 114~115, 1883.12.31.

105 요가 리스 반 고흐에게. VGM, b3540, 1885.10.13.

번역가, 교사, 그리고 에뒤아르트 스튐프에 대한 사랑

1 유스튀스 판 마우릭Justus van Maurik이 요에게. VGM, b3653, 1884.06.07. 이 책은 1884년 뉴욕에서 출간되었다. 네덜란드에서 윌키 콜린스 책이 얻은 인기에 대해서는 다음을 참조: De Vries, 2001, pp. 181~182.

2 유스튀스 판 마우릭이 요에게. VGM, b3654, 1884.06.13.-b3655, 1884.06.14.(인용)-and
 b3656, 1884.08.05. 번역료에 대해서는 다음을 참조: VGM, b3542.

3 헤이그 출판사 헤브루데르스벨린판터에서 출간. Brinkman 1884. 소설은 할부로도 구입 가능.
 『더암스테르다머르De Amsterdammer』(1884.08.08.), 네덜란드 새 출간물 '1회차 할부 60센트'(p. 7).

4 안드리스가 그의 부모에게. VGM, b1789, 1884.06.23.-b1790, 1884.07.04.

5 Westerink 1976. Lindenburg 1989, pp. 90~91, 277, 1900년경 학교 정면 사진. 1808년
 설립, 네덜란드 해군장교 얀 헨드릭 판 킨스베르헌Jan Hendrik van Kinsbergen을 기림. Ronald
 Stenvert et al., *Monumenten in Nederland. Gelderland*, Zwolle, 2000, p. 164.

6 VGM, b3745, b3130, b3766, Lindenburg 1989, p. 265.

7 SNVN, 「Lijst archivalia Instituut van Kinsbergen, 1796-1960」, Lindenburg, file 16.
 Lindenburg, 1989, pp. 90~91, 262, 265.

8 『일기』 2, p. 124, 1884.09.10.

9 『일기』 2, p. 128, 1884.09.18.

10 『일기』 2, p. 132, 1884.10.20. Lindenburg, 1989, p. 264 참조.

11 "Als Moeder van 't gezin, zet ik er ook wat in.", VGM, b3472, 1884.10.27.

12 빌럼 베이스만이 요에게. VGM, b3620, 1884.10.24. 헨드릭 코르넬리위스 로허Hendrik Corne-
 lius Rogge에게 엽서 한 장만 보내면 원하는 걸 얻을 수 있었을 것이다.

13 "'Ik zat in een hoekje van de groote holle eetzaal aan 't raam en las het Ach neige
 du Schmerzensreiche en het was mij daarbij of mijn hart zou breken, *ik* die anders
 nooit schrei bij een boek. Maar 't is ook geen boek, 't is werkelijkheid!" 요가 리스 반
 고흐에게. VGM, b3542, 1885.11.01. 고통받는 성모 앞에 무릎 꿇은 그레첸의 기도에서 인용.
 "Ach neige,/ Du Schmerzensreiche,/ Dein Antlitz gnädig meiner Not!", Goethe 1999,
 vol. 1, pp. 156~157, ll. 3587~3588, ll. 3617~3619. "오, 성모시여/ 슬픔으로 가득찬 마리아
 여, 부디/ 자비롭게 제 고통을 살펴주소서!" trans. David Luke, Goethe, 2008, vol. 1, p.
 114.

14 1년 후 이 일을 회상한다. 『일기』 3, p. 13, 1885.11.24.

15 『일기』 2, pp. 137~138, 1884.11.20.

16 『일기』 2, p. 142, 1885.02.11. VGM, b3657, b3542. 오시프 슈빈Ossip Schubin은 롤라 키르슈
 너Lola Kirschner의 필명이었다. 요는 의뢰 없이 파울 린다우Paul Lindau의 짧은 소설을 번역한다.
 『더암스테르다머르』에 실리길 바랐지만 실현되지 않았다. 『일기』 2, p. 145, 1885.03.05.

17 "De vertaling leest vloeiend; de taal is natuurlijk en riekt hoegenaamd niet naar
 onze buren.", 안드리스가 그의 부모에게. VGM, b1813, 1885.05.16. 안드리스는 7월의 또다
 른 번역 작업을 언급한 것일지도 모른다. "네가 최근 번역한 중편을 매우 즐겁게 읽었다. 많이 발

전했더구나. 너는 나이가 들수록 너 자신이 더 어리석어진다고 하지. 난 감명받았다." 그녀는 분명 안드리스에게서 공감을 얻어냈다. 안드리스가 요에게. VGM, b3767, 1885.07.07.

18 VGM, b3135.

19 요가 리스 반 고흐에게. "내겐 보조 교사 자격증이 없어요. 당신은 그게 있으면 어디든 갈 수 있지요.", VGM, b3548, 1885.12.27. 보조 교사는 교장 바로 아래였다. Jan Geluk, *Woordenboek voor opvoeding en onderwijs*, Groningen, 1882.

20 VGM, b2266, b1804, b1025, Praamstra, 2007, pp. 775~780.

21 "'Ik zou je nog wel eens een hartig woordje willen zeggen over je gescherm met gedachten en denkbeelden (je moest noodig psychologie gaan bestudeeren) maar ik wil het niet te erg maken.- (……) waarmee ik me altijd troost, is de gedachte dat als ik aan je denk, je ook met mij bezig bent, en dan is het me alsof ik je hoor praten, soms heftig, soms wat blinde-vinken doordravend, en dan tracht ik je tot bedaren te brengen en je tot klem van redenen te bewegen.- 'blijf maar bij de vroolijke levensopvatting van je vriend.", 안드리스가 요에게. VGM, b1026, 1885.02.26.

22 『일기』 2, pp. 147~149, 1885.04.18. 마지막 줄은 바이런의 시를 인용한 것이다. "그대가 거짓인 것은 아니나 그대는 변덕스럽습니다."

23 『일기』 3, p. 8, 1885.05.24., 1885.05.25.

24 중산층 사람들은 낮에 가족과 함께 따뜻한 음식을 먹는 자리를 경건하게 여겼다. Jobse-Van Putten, 1995, p. 230.

25 『일기』 2, pp. 153~154, 1885.06.24. 인용: Rhoda Broughton, 『Red as a Rose is She』(1870).

26 안드리스가 그의 부모에게. VGM, b1679, 1881.10.14. 참조: VGM, b1583, b1585.

27 "Die is beschaafd en onderhoudend.", 안드리스가 그의 부모에게. VGM, b1673, 1881.08.27. 4년 후 그는 이렇게 말한다. "그와 함께 있으면 매우 즐겁습니다." 안드리스가 그의 부모에게. VGM, b1812, 1885.04.04.

28 VGM, b1754.

29 VGM, b1817, b1818.

30 "Het zal mij vooreerst zeer veel genoegen doen dat wij onze wederzijdsche familie zullen hebben leeren kennen, mij dunkt zulk een bezoek heeft voor ons het zelfde belang als b.v. twee schilders die elkaars atelier komen bezoeken, want al is de wereld de grootste leerschool, het familie leven zooals wij het van kind af gekend hebben, was het a.b.c. ervoor.", 테오 반 고흐가 안드리스에게. VGM, b889, 1885.08.06.

31 "gaven naar hart en geest", 안드리스가 그의 부모에게. VGM, b1820, 1885.08.25.-b1821, 1885.09.07.(인용)-b1824, 1885.10.01.

32 『일기』 3, p. 21, 1886.02.17. 카토 스튐프Cateau Stumpff는 이를 알고 있었다. 카토 스튐프가 요에게. VGM, b3768, 1885.10.30. 요가 23세 되던 날, 안드리스는 부모에게 아니와의 결혼 허락을 구하고 그들은 즉시 허락한다.

33 안드리스가 그의 부모에게. VGM, b1810, 1885.03.21.-b1819, 1885.08.12.

34 안드리스가 요에게. VGM, b1028, 1885.09.03.

35 VGM, b4448. Dianne Hamer, "한 손에는 펜을, 다른 한 손에는 먼지떨이를 든 삶……", Sophie van Wermeskerken-Junius', 『Literatuur 9』, 1992, pp. 151~156.

36 『일기』 3, p. 3, 1885.10.04.

37 카토 스튐프가 요에게. VGM, b3768, 1885.10.30.

38 "edele en onbaatzuchtige", 리스 반 고흐가 요에게. VGM, b3539, 1885.10.11., 요가 리스 반 고흐에게. VGM, b3540, 1885.10.13. 리스가 요에게. VGM, b3541, 1885.10.21.(인용)

39 "Moge in je leven de poesie de overhand hebben boven het proza.", 리스가 요에게. VGM, b3541, 1885.10.21.

40 "Arme lieve Maggie, ik houd zooveel van haar, bijna als van een mijner zusters. Zij heeft zulke edele aspirations (ik weet er geen goed hollandsch woord voor), tracht steeds het goede te doen, en het valt soms zoo zwaar, zoo bitter zwaar!", 요가 리스 반 고흐에게. VGM, b3542, 1885.11.01.

41 Eliot, 2004, book VI, chapter 1.

42 Eliot, 2004, book VI, chapter 1. "당신과 함께 있으면 늘 새로이 기쁨을 느끼고/ 당신과 함께 있으면 삶은 끝없는 축복입니다". 1880.04.17. 요는 이렇게 쓴다. "어제저녁은 참 즐거웠다. 〈천지창조〉는 훌륭했고 신성할 만큼 아름다웠다. 아, 그렇게 노래 부를 수 있다면, 삶은 참으로 멋지리라.' 『일기』 1, p. 24.

43 Eliot, 2004, book I, chapter 2.(인용)

44 Eliot, 2004, book II, chapter 7.

45 "Ik heb misschien van liefde een geheel verkeerd denkbeeld, ik weet er ook eigenlijk niets van, maar ik verbeeld me het kan niet bestaan, zonder volkomen kennis van elkaars karakter en denkbeelden, zonder overeenstemming daarmede! (……) Heb jij ook soms zulk een verlangen naar iemand veel ouder dan wij zelven, die je zou leeren hoe eigenlijk te leven.", 요가 리스 반 고흐에게. VGM, b3542, 1885.11.01.

46 리스가 요에게. VGM, b3539, 1885.10.11.

47 "waar ik nooit meer één mannelijk wezen ontmoet heb", 리스가 요에게. VGM, b3545, 1885.11.17.

48 6년 후 32세가 된 리스는 뒤 크베스너 판 브뤼험Du Quesne van Bruchem과의 결혼을 앞두고 요
와 그간의 사정을 이야기한다. 51세였던 그는 아메르스포르트의 대리 지방 판사였고, 1889년
사별했다. 두 사람은 1891년 12월 17일 결혼하고, 혼전 출산했던 딸을 포함해 자녀 넷을 둔다.

49 리스가 요에게. VGM, b3551, 1886.01.21.

50 "Alleen in het bewonderen zou ik me gelukkig voelen.", 요가 리스 반 고흐에게. VGM,
b3548, 1885.12.27.

51 리스가 의기양양하게 알린다. "집에 와보니 테오에게서 긴 편지가 와 있었는데, 암스테르담에 가
라고 내게 조언하는 내용이었어요. 이젠 거기 다녀왔다고 테오에게 얘기할 수 있게 되었어요."
리스가 요에게. VGM, b3549, 1886.01.10.

52 요가 리스에게. VGM, b3550, 1886.01.19. 핏Piet의 아버지인 안드레아스 빌럼 헤릿Andreas Wil-
lem Gerrit은 아드리안 빌럼 불러 판 헨스브룩Adriaan Willem Boele van Hensbroek과 요하나 마르
하릿허 ('마르티너') 베이스만Johanna Margaretha ('Martine') Weissman의 아들이었다. 마르티너는 헤릿
베이스만Gerrit Weissman의 누이이고 헤르미나 드링클레인Hermina Drinklein과 결혼했다. 헤릿과
헤르미나는 요의 어머니인 헤르미나 베이스만의 부모다. 즉 핏의 할머니와 요의 할아버지가 남
매였다는 뜻이다. 핏 불러 판 헨스브룩은 『더히츠De Gids』와 『더네데를란드스허 스펙타토르De
Nederlandsche Spectator』에 글을 발표한다. 요는 그의 자신감을 좋아했다.

53 『일기』 3, pp. 35~36, 1886.12.21.

54 『일기』 3, pp. 48~49, 1887.03.23.

55 Heinrich Heine, the cycle 'Dichterliebe', *Buch der Lieder*: "Im wunderschönen
Monat Mai,/ Als alle Knospen sprangen,/ Da ist in meinem Herzen/ Die Liebe
aufgegangen.", 『일기』 2, p. 155, 1885.06.29.

56 VGM, b3543, 『일기』 3, p. 8, 1885.11.09.

57 "gestalte - tamelijk groot, grooter dan je broer - oogen - donker bruin - haar - nog
donkerder, eigenlijk zwart, en ik heb de domheid gehad het verleden week heel
kort te laten afknippen.", 테오 반 고흐는 키가 분명 작았다. 요가 160이 안 되었기 때문이다.

58 "Ik ben ernstig, tot melancolie toe, en dan weer dol en uitgelaten als een
schoolkind, ik houd van een eenvoudig, rustig, werkzaam leven, en toch kan ik
me zoo heerlijk schikken in een ruime, gemakkelijke omgeving en ga dolgraag
uit; ik wil mezelf verheffen boven kleingeestigheden en toch ontbreekt mij soms
de moed om te breken met oude gewoonten om niet voor eccentriek te worden
gehouden.", "verstandige, ernstige Miss Bonger", "dwaze wereldsche Jo", 요가 리스에
게. VGM, b3544, 1885.11.15.

59 VGM, b3141, b3139, b3142. 위트레흐트에 있던 학생은 요가 빌려주었던 워즈워스의 시집을

돌려준다. VGM, b1543, 1888.06.05.

60 『일기』 3, p. 20, 1886.02.17. 요가 리스 반 고흐에게. VGM, b3552, 1886.02.21.

61 1887년 5월, 가족은 레이드세스트라트 103번지로 이사한다.

62 J. E. 스튐프J.E. Stumpff는 1849년 파르코르케스트를 창단하고, 그의 조카이자 지휘자인 빌럼 스튐프Willem Stumpff가 1871년 운영을 이어받는다. 플란타허의 파르크잘은 J. E. 스튐프의 소유였다. *Geschiedenis*, 2006, p. 172. Timmerman, 1983, p. 24.

63 『일기』 3, p. 89, 1888.02.23.

64 "Ik ben zeker dat je je nooit heb afgevraagd wat kunst is, en······ ik ging haast zeggen dat je ook niet weet wat letterkunde is.- Comment, je dweept met de kunst en je bent nog maar één maal in 't museum geweest.- it is a shame! Het is omdat je je verveelt bij die kunst waarmeê je dweept, dus is je enthousiasme valsch geweest, dus... sentimentaliteit. (Ik zal je later nog wel eens spreken of schrijven over de kunst; in den kring waarin je te Amsterdam verkeert geloof ik dat er niemand is die eene schilderij begrijpt; - muziek wordt eigenlijk alleen daar begrepen omdat die openbaring der kunst het gemakkelijkst ontroert).", "Je hebt zoo'n helder verstand en zoo'n liefdevol hart, maar het verstand sluit de sentimentaliteit niet uit.", 안드리스가 요에게. VGM, b1024, 1886.02.24.

65 안드리스가 그의 부모에게. VGM, b1840, 1886.04.15. "요가 오늘 그 사자굴로 돌아갔다니 놀랍습니다. 위축되지 않고 교사들과 마주할 거라 믿습니다."

66 『알헤메인 한델스블라트』, 1882.12.12. 1883.02.02. 요의 친구인 카토 스튐프가 1885년 가르친 곳이다. VGM, b4448. 아나 판 덴 폰덜Anna van den Vondel은 네덜란드 황금시대에 대단히 유명했던 작가, 요스트 판 덴 폰덜Joost van den Vondel의 딸이었다.

67 『일기』 3, p. 61, 1887.07.17. 『헷 니우스 판 덴 다흐』, 1887.05.02, 1887.11.24.

68 "Het vleesch wordt te huis niet gekookt maar uitgekookt. Er is hoegenaamd geen kracht meer in.", 안드리스가 요에게, VGM, b1029, 1886.07.06. 외국인들이 종종 음식 자체보다 양에 더 신경쓰는 것을 보고 놀랐다. "평균적인 중산층 가족은 목까지 꽉 찰 정도로 점심을 먹어치운다." J. van Leyden, *Eten en drinken in Amsterdam*, Amsterdam, 1897, p. 82. 인용: Jobse Van Putten, 1995, p. 251.

69 아나 디르크스가 요에게. VGM, b1542, 1886.10.03. "Had ik toch maar iemand, die zich om mij bekommerde, om *mijn geest* liever gezegd, iemand die mij opwekte tot studie en nadenken, die mij den weg wees, die mij boeken gaf.", 『일기』 3, p. 31, 1886.12.09.(인용)

70 『일기』 3, p. 62, 1887.07.17. "Je weet wel hoe ik belang stel in alles wat er in je omgaat en hoe veel ik van je houd.", 안드리스가 요에게. VGM, b1031, 1886.12.10.

71 『더히츠』 51, 1887, pp. 75~114, pp. 298~335. 발자크와 존 헨리 뉴먼 관련 기사.

72 『일기』 3, p. 39, 1887.01.18.

73 『헷 니우스 판 덴 다흐』, 1887.02.01. 『일기』 3, p. 39, 1887.02.14.

74 『일기』 3, p. 40, 1887.02.14.

75 『일기』 3, pp. 122~123, 1888.09.19.

76 『일기』 3, p. 42, 1887.03.06.

77 『일기』 3, pp. 43~46;, 1887.03.06.

78 테오 반 고흐가 빌레민 반 고흐Willemien van Gogh에게. VGM, b911, 1887.04.25.

79 "Zooals je weet zag ik haar maar een paar keer, maar wat ik van haar weet staat mij veel aan. Zij gaf mij een impressie als of ik vertrouwen in haar kan stellen op een geheel onbepaalde manier, zooals ik het in niemand zou doen. Ik zou met haar over *alles* kunnen spreken & ik geloof, dat als zij wilde zij o zoo veel voor mij zou kunnen zijn. Nu is maar de questie of van haar kant de zelfde gedachte bestaat.", 테오 반 고흐가 리스에게. VGM, b910, 1887.04.19. 그는 1886년 여름 봉어르 가족을 다시 방문한다. 가족이 좋아해주자 그는 기뻐한다. "그를 오래 알고 지내면 그 훌륭한 정신을 더 높이 사게 됩니다. 함께 있으면 즐거운 친구입니다." 안드리스가 그의 부모에게. VGM, b1844, 1886.08.27. 요와 리스의 서신은 1886년 3월 7일 이후 갑자기 중단된다. 리스의 임신 때문이었지만 그 사실을 아는 사람은 극소수였다. 여성의 혼전임신은 수치였기에 가족들은 소문을 막으려고 갖은 애를 썼다. 파혼했다는 거짓 소문을 퍼뜨린 후 리스는 당분간 네덜란드를 떠난다. 리스의 딸 휘베르티나 노르만서Hubertina Normance가 1886년 8월 3일 생소베르르비콩트(망슈주)에서 태어나고, 가족은 이 부끄러운 상황에 대해 입을 다문다. 리스는 출산 후 네덜란드로 돌아오고, 딸은 22세 미망인 발리 부인Mrs Balley에게 맡긴다. 휘베르티나는 1969년 사망한다. 참조: Benno Stokvis, *Lijden zonder klagen: het tragische levenslot van Hubertina van Gogh*, Baarn, 1969.

80 『일기』 3, pp. 55~56, 1887.05.24.

81 『일기』 3, pp. 59~61, 1887.05.30.

82 VGM, b3747, 1887.12.13.

83 『일기』 3, pp. 62~63, 1887.07.20.

84 『일기』 3, pp. 64~65, 1887.07.25.

85 테오가 요에게. VGM, b4284, 1887.07.26. 『짧은 행복』, 1999, pp. 63~65.

86 테오가 요에게. VGM, b4283, 1887.08.01. 『짧은 행복』, 1999, p. 66.

87 『일기』 3, p. 69, 1887.08.08.

88 『일기』 3, p. 78, 1887.09.05.

89 "Het zal je zeker heel wat minder vermoeien dan een heele klasse te moeten drillen.", 안드리스가 요에게. VGM, b1032, 1887.10.03.

90 VGM, b1280.

91 사라 뷔딩Sara Buddingh이 요에게. VGM, b1281, 1887.12.14. VGM, b3748. 연봉이 잡지에 광고로 게재, 『NieuweAmsterdamsche Courant』, 『알헤메인 한델스블라트』, 1888.01.14.

92 HUA, 도서수납번호 481, inv. no. 312.

93 『일기』 3, p. 88, 1888.02.20.

94 『일기』 3, p. 87, 1888.02.20. 편지는 남아 있지 않다.

95 『일기』 3, p. 94, 1888.05.10.

96 1888년 5월 14일 그녀는 "건강상의 이유로" 명예퇴직한다. VGM, b3750.

97 안드리스가 그의 부모에게. VGM, b1848, 1888.05.31.

98 『일기』 3, pp. 97~98, 1888.06.01.

99 『일기』 3, pp. 102~103, 1888.06.11. 19세기에는 본인 계층과 어울리지 않는 화려한 차림을 불쾌하게 여겼고, 최신 유행 옷은 천박하게 여기곤 했다. 참조: Ileen Montijn, 『Tot op de draad. De vele levens van oude kleren』, Amsterdam, 2017, pp. 101~102.

100 『일기』 3, p. 107, 1888.08.09.

101 『일기』 3, p. 113, 1888.08.20.

102 『일기』 3, p. 116, 1888.08.25. 1883년 요는 런던에 있는 한 극장에서 노동자계급의 운명을 인식한다. 『일기』 2, pp. 61~62, 1883.09.06.

103 『일기』 3, p. 119, 1888.08.27.

104 J. C. van der Stel, 『Drinken, drank en dronkenschap. Vijf eeuwen drankbestrijding en alcoholhulpverlening in Nederland』, Hilversum, 1995. 비교: Jobse-Van Putten 1995, pp. 228~229.

105 『일기』 3, pp. 119~120, 1888.08.27.

106 "De avond begint reeds te vallen, de lucht is grijs en beneveld en door het landschap dat reeds de herfst tinten begint te vertoonen, snelt de trein die ons van Luik terug naar Amsterdam voert.- Ik had er willen blijven in de vrolijke, gezellige dominé's familie. Ik voelde me daar tevreden. Een heerlijke geur van versch gemaaid gras dringt naar binnen, overal op de velden zijn de maaiers bezig. Voorbereidselen voor den winter worden reeds gemaakt.", VGM, b3570.

107 "Soms denk ik dat ze jaren op een marmeren graftombe gelegen heeft.- We slagen er helaas niet in elkaâr wat op te vroolijken.- Van geestelijk leven is geen kwestie. (……) we moeten maar zoo goed mogelijk opsukkelen.", 안드리스가 요에게. VGM,

b1033, 1888.09.12. 몸과 마음이 지친 그는 힘든 시간을 보내고 있었기에 요가 파리에 오지 않는 편이 나았다. 안드리스가 요에게. VGM, b1034, 1888.10.03.

108 『일기』 3, p. 124, 1888.09.29.

109 에뒤아르트 스튐프Eduard Stumpff는 1892년 말 헬레나 빌헬미나 베흐트Helena Wilhelmina Becht 와 결혼했다. 그는 평간호사 임용을 옹호했으며 네덜란드 최초로 간호 교과서를 저술했다. *Voorlezingen over ziekenverpleging*, Haarlem, 1906. 스튐프는 일반의가 되어 암스테르담 비넹아스트하위스에서 의료 책임자로 재직한다.

110 『일기』 3, p. 126, 1888.10.11. p. 134, 1888.11.06. 3년 후인 1891년 11월 15일에야 요는 일기를 다시 쓰기 시작한다. 비극을 겪은 그녀 인생의 방향은 완전히 다르게 흘러간다.

111 테오 반 고흐가 빌레민 반 고흐에게. VGM, b916, 1888.12.06.

PART II

테오 반 고흐와의 결혼 서곡

1 L. P. Hartley, *The Go-Between*, Ed. New York, 2002, p. 15.

2 "Wel geloof ik, dat zij vooruit wist dat ik nog van haar hield.", 테오가 어머니에게. VGM, b917, 1888.12.21.

3 Rewald 1986-1, Rewald 1986-2, exh. cat. Amsterdam, 1999. 테오가 사고판 작품들이 개괄된 카탈로그다.

4 테오가 어머니에게. VGM, b917, 1888.12.21. 이 전보에 대해서는 다음을 참조: 테오가 리스에게. VGM, b918, 1888.12.24. 요가 부모에게 쓴 편지는 남아 있지 않다.

5 테오의 어머니가 테오에게. VGM, b2389, 1888.12.22. 빌레민이 테오와 요에게. VGM, b2387, 1888.12.23.

6 테오가 요에게. VGM, b2019, 1888.12.24. 『짧은 행복』, 1999, p. 67.

7 「양파가 있는 정물화Still Life with Onions」(F 604/JH 1656)에 그려진 봉투를 근거로, 베일리Bailey 는 편지가 23일에 도착했다고 추측한다. "테오가 요와 사랑에 빠졌다는 내용이 담겨 있었을 것이고, 빈센트는 동생의 정서적, 재정적 지원을 잃을지도 모른다고 걱정한다." 동시에 베일리는 조금의 여지를 둔다. "연인 소식이 자해를 이끌었을 수도 있지만, 그 사건을 한 가지 이유로 단순하게 설명하기는 어렵다." 참조: Martin Bailey, 'Why Van Gogh Cut his Ear: New Clue', *The Art Newspaper*, December 2009. F는 'Faille'의 약자: De la Faille 1970의 반 고흐 작품 번호, JH는 'Jan Hulsker'의 약자, Jan Hulsker 1996의 반 고흐 작품 번호다.

8 테오가 요에게. VGM, b2022, 1889.01.01.『짧은 행복』, 1999, p. 76. 요와 결혼하라고 1888년 빈센트가 계속 격려했다는 이야기는 테오의 바람이었을 것이다(이 내용이 실제로 담긴 편지가 사라진 거라면 모르지만). 빈센트는 1887년 여름, 이렇게 썼다. "네가 결혼하면 어머니가 매우 좋아하실 거다. 네 건강과 사업을 위해서라도 너는 계속 독신이어서는 안 된다." 반 고흐, 『편지』, 2009, 편지 572. 빈센트가 1888년 2월, 아를로 떠나기 전 테오도 이런 이야기를 했을 것이다. 사실 빈센트는 결혼이 인생에서 필수라고 생각하지 않았다.

9 빈센트가 테오에게. 반 고흐, 『편지』, 2009, 편지 738, 1889.01.19.

10 요가 테오에게. VGM, b4246, 1888.12.28.『짧은 행복』, 1999, p. 69.

11 자해가 광기와 고열 탓이었다고 테오는 요에게 쓴다. VGM, b2020, 1888.12.28.『짧은 행복』, 1999, pp. 70~71. 참조: Bernadette Murphy, *Van Gogh's Ear: The True Story*, Amsterdam, 2016, *De waanzin nabij: Van Gogh en zijn ziekte*, Nienke Bakker et al., Amsterdam, 2016.

12 요가 테오에게. VGM, b4247, b4249, 1888.12.29.『짧은 행복』, 1999, pp. 72~73.

13 안드리스가 그의 부모에게. VGM, b1832, 1885.12.24.

14 요가 테오에게. VGM, b4248, 1888.12.31.『짧은 행복』, 1999, p. 75.

15 반 고흐 부인이 요에게. VGM, b2391, 1888.12.31. 테오의 결혼을 보는 것은 그녀의 "가장 진심 어린 바람"이었다. 리스가 요에게. VGM, b2278, 1889.01.02. 리스가 축하 편지를 보내면서 중단되었던 서신이 재개된다.

16 테오가 요에게. VGM, b2021, 1888.12.30.『짧은 행복』, 1999, p. 74.

17 테오가 요에게. VGM, b2022, 1889.01.01.『짧은 행복』, 1999, pp. 76~78.

18 아나 펫디르크스가 요에게. VGM, b2075, 1889.01.01. 1889년에서 1990년대 아나 펫 디르크스가 요에게 보낸 편지 8통이 남아 있다.

19 테오가 요에게. VGM, b2023, 1889.01.03., 1889.01.04.『짧은 행복』, 1999, pp. 81~83, 반 고흐, 『편지』, 2009, 편지 728, 1889.01.02.

20 VGM, b4250, b4272.

21 꽃병은 보면 볼수록 더욱 아름다웠다. 요가 테오에게. VGM, b4252, 1889.01.16.『짧은 행복』, 1999, pp. 90~91. 참조: 테오와 요가 빌레민에게. VGM, b946, 1889.06.26., 1889.06.27.

22 요가 테오에게. VGM, b4260, 1889.02.02.『짧은 행복』, 1999, pp. 134~136.

23 요가 테오에게. VGM, b4250, 1889.01.13.『짧은 행복』, 1999, pp. 84~85.

24 테오가 요에게. VGM, b2024-2025, 1889.01.14., 1889.01.16.『짧은 행복』, 1999, pp. 86~89.

25 요가 테오에게. VGM, b4252, 1889.01.16. 테오가 요에게. VGM, b2026, 1889.01.19.『짧은 행복』, 1999, pp. 90~91, 92~93. 케이는 J. P. 스트리커르J.P. Stricker의 딸로, 스트리커르는 반 고흐 부인의 자매였던 W. C. G. 스트리커르카르벤튀스W. C. G. Stricker-Carbentus와 결혼했다. 그녀

는 1878년 미망인이 된다.

26 요가 테오에게. VGM, b4254, 1889.01.19. 『짧은 행복』, 1999, pp. 94~96.

27 테오가 요에게. VGM, b2027, 1889.01.20. 『짧은 행복』, 1999, pp. 98~100.

28 테오가 요에게. VGM, b2029, 1889.01.24. 『짧은 행복』, 1999, pp. 107~109.

29 요가 테오에게. VGM, b4255, 1889.01.22. 『짧은 행복』, 1999, pp. 102~104. 로데베이크 판 데 이설Lodewijk van Deyssel은 에밀 졸라의 소설에서 감동과 기쁨을 느꼈다고 열정적으로 이야기한 다. "처음부터 끝까지 읽는 동안 땀을 흘리고 울고 감탄했다." 그는 『꿈Le rêve』을 "처녀성과 욕망 의 책"으로 묘사한다. 『더니우어 히츠』4, no. 1(1889), pp. 149, 153. Albert Verwey, 「An ugly duckling, Jan ten Brink, Brederoo, Heine and Hélène Swarth」, pp. 211~242.

30 테오가 요에게. VGM, b2049, 1889.01.23. 『짧은 행복』, 1999, pp. 105~106. 반 고흐, 『편지』, 2009, 편지 741, 1889.01.22.

31 요가 테오에게. VGM, b4251, 1889.01.02. 『짧은 행복』, 1999, pp. 79~80.

32 테오가 요에게. VGM, b2031, 1889.01.27. 요가 테오에게. VGM, b4257, 1889.01.27. 『짧은 행 복』, 1999, pp. 116~118, 119~120.

33 테오가 요에게. VGM, b2007,1889.02.04. 『짧은 행복』, 1999, pp. 137~138. 여백에 그는 "J. 봉 어르. 2월. '89"라고 쓴다(VGMB, BVG 1446). 나중에 요는 『벨랑 엔 레흐트Belang en Recht』 리뷰 에서 이 책을 언급한다. 1901.01.01.

34 요가 테오에게. VGM, b4261, 1889.02.05. 『짧은 행복』, 1999, pp. 139~140.

35 테오가 요에게. VGM, b2032, 1889.01.28. 『짧은 행복』, 1999, pp. 121~123. 테오는 다루는 악 기가 없었다.

36 테오가 요에게. VGM, b2009, 1889.02.09., 1889.02.10. 『짧은 행복』, 1999, pp. 145~149.

37 테오는 그 피아노가 금방 "망가지지 않길" 바란다. 테오가 요에게. VGM, b2030, 1889.01.26.- b2044, 1889.03.07.(인용) 『짧은 행복』, 1999, pp. 115, 200. 요의 연주에 대한 반 고흐 부인의 언급: VGM, b2426, 1889.02.01.-b2913, 1889.04.29.

38 요가 테오에게. VGM, b4264, 1889.02.12. 『짧은 행복』, 1999, pp. 156~157.

39 Goethe 1999, vol. 1, p. 40, ll. 568~69. "새로움! 스스로 자신을 통해/ 자신의 영혼에서 나온 것이어야만, 가치를 지닐지니." 번역: David Luke, Goethe 2008, vol. 1, p. 21.

40 요가 테오에게. VGM, b4256, 1889.01.25. 『짧은 행복』, 1999, pp. 112~114.

41 요가 테오에게. VGM, b4259, 1889.01.31. 『짧은 행복』, 1999, pp. 126~127. 요는 마리아 셋허 Maria Sethe와 1916년까지 연락한다. VGM, b8293.

42 Van Gogh, 『편지』, 2009, 편지 771, 1889.05.08.

43 요가 테오에게. VGM, b4260, 1889.02.02. 『짧은 행복』, p. 134.

44 사진: Bijl de Vroe 1987, p. 35.

45 요가 테오에게. VGM, b4260, 1889.02.02. 테오가 요에게. VGM, b2007, 1889.02.04. 『짧은 행복』, 1999, pp. 134~136, 137~138. 『더니우어 히츠』에 사회 불평등에 관한 긴 논의가 실렸다. 참조: Blom, 2012, p. 79.

46 테오가 요에게. VGM, b2039, 1889.02.25. 『짧은 행복』, 1999, pp. 179~181.

47 요가 테오에게. VGM, b4269, 1889.02.25. 『짧은 행복』, 1999, pp. 182~183.

48 요가 테오에게. VGM, b4275, 1889.03.10. 『짧은 행복』, 1999, pp. 208~209. 오래전에도 역시 "가장 내밀한 자신"에겐 도달할 수 없었다. 『일기』 1, p. 28, 1880.04.21.

49 요가 테오에게. VGM, b4278, 1889.03.16. 『짧은 행복』, 1999, pp. 219~221.

50 테오가 요에게. VGM, b2037, 1889.02.20. 『짧은 행복』, 1999, pp. 172~173, VGM, b4269.

51 테오가 요에게. VGM, b2007, 1889.02.04. 『짧은 행복』, 1999, pp. 137~138.

52 요가 테오에게. VGM, b4260, 1889.02.02.-b4262,1889.02.08. 『짧은 행복』, 1999, pp. 234~236, 143~144.

53 "want anders zou Jotje werkelijk een lange dag hebben", "Gisteren was ze aan het artikel vla; en naar het geen ik er van hoorde waren de uitkomsten verrassend.", 그는 당연히 직접 먹어보지는 않았다. 요의 아버지가 테오에게. VGM, b2892, 1889.02.09.

54 테오가 요에게. VGM, b2011, 1889.02.13., 1889.02.14. 『짧은 행복』, 1999, pp. 158~159. 테오는 빈센트의 성격과 예민한 기질을 대략 설명한다. 그의 형은 누구에게도 상냥하지 않아 대하기 어려웠다. 테오는 형에게 해줄 수 있는 것이 별로 없어 힘들어했다. 테오가 요에게. VGM, b2035, 1889.02.14. 『짧은 행복』, 1999, pp.160~162.

55 요가 테오에게. VGM, b4269, 1889.02.25. 『짧은 행복』, 1999, pp. 182~183.

56 요가 테오에게. VGM, b4265, 1889.02.15. 『짧은 행복』, 1999, pp. 163~164.

57 테오가 요에게. VGM, b2036, 1889.02.16., 1889.02.17. 『짧은 행복』, 1999, pp. 165~167.

58 테오가 요에게. VGM, b2053, 1889.03.25. 『짧은 행복』, 1999, pp. 236~237.

59 테오가 요에게. VGM, b2037, 1889.02.20. 『짧은 행복』, 1999, pp. 172~173. 'comble'은 높은 지점을, 'cabinet de débarras'는 작은 방, 'armoire à glace'는 거울 달린 옷장을 뜻한다. 여기서 'de Louvre'는 'Les Grands Magasins du Louvre', 즉 루브르백화점이다.

60 테오가 요에게. VGM, b2039, 1889.02.25. 『짧은 행복』, 1999, pp. 179~181.

61 "Ja, 'k kan me begrijpen dat je 't druk hebt met allerlei en dan dat akelige gekrioel van alles door elkaar in je hoofd, hè, dat is ijselijk. Dan weet je ook wel wat 'k meen met 'je hoofd opruimen', dat heb 'k verl. week in mijn eenzaamheid gedaan, 't is nu weer wat in orde en 'k hoop dat 't lang zoo blijven zal.", 빌레민이 요에게. VGM, b2396, 1889.02.10. 그녀는 그해 다시 한번 머리를 비우기 위해 그곳으로 돌아간다. 빌레민이 테오와 요에게. VGM, b2931, 1889.09.13.

62 코르 반 고흐Cor van Gogh가 빌레민과 요에게. VGM, b835, 1889.03.06.

63 반 고흐, 『편지』, 2009, 편지 669, 편지 670.

64 "Toen 'k je voor 't eerst in Amsterdam zag (……) heb 'k je leeren kennen zooals je zelf bent, jou ikheid - stevig, veerkrachtig, gezond, vrolijk. Toen je in Breda kwaamt zag 'k een anderen kant, iets fijns en teers, iets verbazends kinderlijks, en niets afweten van de alledaagse, kleingeestige, vervelende, prosaïsche wereld van zorg en misere. 'k had een barren tijd gehad en kon haast niet denken aan de mogelijkheid dat jou een onzachte aanraking met die wereld te wachten kon staan - en toch deed een onbestemd voorgevoel me bijna zeker weten dat 't een of ander je boven 't hoofd hing……", 빌레민이 요에게. VGM, b2920, 연대 미상.

65 테오가 요에게. VGM, b2037, 1889.02.20. 요가 테오에게. VGM, b4268, 1889.02.22. 『짧은 행복』, 1999, pp. 172~173, 174~176. 요가 본 빈센트의 편지 날짜는 1월 18일이었다. 참조: 반 고흐, 『편지』, 2009, 편지 747. "내 유일한 소망은 내가 쓰는 돈을 내 손으로 계속 버는 일이다."

66 테오가 요에게. VGM, b2040, 1889.02.27. 요가 테오에게. VGM, b4272, 1889.03.02. 『짧은 행복』, 1999, pp. 184~186, 193~195.

67 테오가 요에게. VGM, b2041, 1889.02.28. 『짧은 행복』, 1999, pp. 188~190.

68 요가 테오에게. VGM, b4270, 1889.02.28. 『짧은 행복』, 1999, p. 187. 빌레민은 테오에게 이렇게 썼다. "그의 편지를 요에게 보여줬어. 그 편지들은 너무나 다정해서 그녀가 그에 대해 좋게 생각하네. 요는 성품이 참 고결해." "요는 건강하지 않고 집안일에도 서툴지만 곧 익힐 거라고 믿어." VGM, b2392, 1889.03.16.

69 테오가 요에게. VGM, b2042, 1889.03.01. 『짧은 행복』, 1999, pp. 191~192.

70 "Anna moet je goed kennen om van haar te houden.", "Wij zijn dikwijls zoo akelig ernstig.", 빌레민이 요에게. VGM, b2397, 1889.03.08.

71 요가 테오에게. VGM, b4274, 1889.03.09. 테오도 레이던의 상황이 "약간 북극 같다"고 생각했다. 테오가 요에게. VGM, b2046, 1889.03.11. 『짧은 행복』, 1999, pp. 203~204, 212.

72 요가 테오에게. VGM, b4275, 1889.03.10. 『짧은 행복』, 1999, pp. 208~209.

73 요가 테오에게. VGM, b4279, 1889.03.18., 1889.03.19. 『짧은 행복』, 1999, pp. 228~230.

74 Van Calcar 1886, p. 203. 번안: Edward John Hardy, 『How to be Happy though Married: Being a Handbook to Marriage. By a Graduate in the University of Matrimony. Chillworth and London』, Chillworth and London, 1885. 또다른 경구: "결혼을 한다는 것은 충실하고 신뢰한다는 것이다." Van Calcar, 1886, p. 62.

75 요가 테오에게. VGM, b4280, 1889.03.22. 『짧은 행복』, 1999, pp. 233~235.

1 요가 테오에게. VGM, b4272, 1889.03.02. 『짧은 행복』, 1999, pp. 193~195.

2 빈센트가 테오에게. 반 고흐, 『편지』, 2009, 편지 187, 1881.11.19.

3 테오가 요에게. VGM, b2043, 1889.03.05. 요가 테오에게. VGM, b4274, 1889.03.09. 『짧은 행복』, 1999, pp. 196~197. 203~204.

4 테오가 요에게. VGM, b2050, 1889.03.16. 『짧은 행복』, 1999, pp. 222~224.

5 『헷 니우스 판 덴 다흐』, 1889.04.16. 팬터마임은 13세기 네덜란드 우화인 여우 르나르의 장난에 관한 것이었다.

6 요의 아버지는 정확히 1년 후 이 일을 회상한다. 요의 부모가 요와 테오에게. VGM, b2880, 1890.04.16.

7 VGM, b1492. 신문 공고, 『헷 니우스 판 덴 다흐』, 1889.04.19.

8 민 봉어르가 요에게. VGM, b2907, 연대 미상.

9 "Die omhaal - en dan tot toppunt die trouwdag met de sluier en 't glazen kastje van een koets.- Die morgen was ik zóó kwaad en vond mezelf zóó belachelijk, bah wat een comedie en Theo vond 't precies zoo,". 요와 테오가 리스와 빌레민 반 고흐에게. VGM, b923, 1889.04.26.

10 ACA, 결혼증명서, no. 692, VGM, Bd93.

11 VGM, b925, b2913, b3583, 『짧은 행복』, 1999, pp. 175, 196, VGM, b2429, b2042.

12 『일기』4, p. 41, 1892.04.18., p. 75, 1892.11.03.(인용)

13 『일기』4, p. 36, 1892.03.31. 브뤼셀에 관해서는 VGM b923 참조. 명함: VGM, b3709, b1489.

14 "Vooral die twee Zondagen, toen hebben we rondgeloopen als twee kinderen - die spelen met hun poppenkamer, alles neergezet, opgehangen, dan weer eens verschikt, beurt om beurt onze 10 deuren, zegge 10, open en dichtgedaan en ons paleis rondgewandeld,". 요가 리스 반 고흐와 빌레민 반 고흐에게. VGM, b923, 1889.04.26.

15 "licht, vroolijk - een roseachtig tintje in de kamer door de bloemen van de gordijnen - de mooie bloeiende persik boomen van Vincent aan de muur - nu komt er nog de Mauve te hangen. De huiskamer is kleuriger: de gordijnen warm geel, de schoorsteenmantel bekleed met een roode shawl - schilderijen met vergulde lijsten (sommige), boven de schoorsteen geen spiegel maar een stuk tapijt met allerlei mooie dingen er op o.a. een prachtige gele roos van Vincent.- De salon is nog niet klaar dus daarvan zeg ik niets - alleen dat Vincent's schilderijen er een

eereplaats hebben - en de negerinnen.", 요가 리스와 빌레민 반 고흐에게. VGM, b923, 1889.04.26.

16 요가 민에게. VGM, b4285, 1889.04.26.

17 『일기』 4, p. 61, 1892.06.29.

18 VGM, b2205, 『회계장부』, 2002로 정리되어 있다. 테오는 1889년 전체 지출을 별도 페이지에 기록한다: VGM, b2206. 이를 통해 어머니와 리스, 빌레민에게도 돈을 주었음을 알 수 있다. 반 고흐, 『편지』 2009, 편지 394, http://vangoghletters.org/vg/context_3.html#intro.III.3.2.

19 VGM, b2211, *Huishoudboek*, 1889~1891.

20 가장 큰 팬에 "2.5파운드 정도의 작은 소고기 한 덩이가" 들어갔다. 요가 민 봉어르에게. VGM, b4289, 1889.06.16.

21 VGM, b3570.

22 "Gisterenmiddag heb ik een hoed gekocht - een zwarte met twee zwarte vlerkjes en een strik van vieux roze die ik misschien nog laat veranderen in mousse - hij staat goed vind ik - die platte hoeden met al die bloemen die ze hier zooveel dragen kan ik niet op hebben.", 요가 민 봉어르에게. VGM, b4287, 1889.05.11.

23 "정말 너무 싫어요!" 그녀는 빈센트에게 자신의 반응을 이렇게 쓴다. 반 고흐, 『편지』, 2009, 편지 771, 1889.05.08.

24 민은 요에게 상추를 어떻게 요리하는지 설명해야 했다. VGM, b2909, 1889.07.12.

25 요가 빈센트에게. 반 고흐, 『편지』, 2009, 편지 771, 1889.05.08.

26 요가 민 봉어르에게. VGM, b4287, 1889.05.11. 안드리스의 프랑스어 작문은 상당히 괜찮은 편이었다. Joosten, 1969-1, p. 156. 몇 달 후인 1889년 8~9월, 이삭손Isaäcson은 감성주의와 인상주의 스타일로 일련의 글들을 싣는다. *Parijsche brieven, De Portefeuille. Kunst- en Letterbode*. 반 고흐를 처음으로 언급한 네덜란드 비평가인 그는 1889년 8월 17일, "빈센트는 후대에 남을 사람"이라고 주장하며 훗날 신인상주의 화가들의 분석적 방법과 색채 규칙에 대해 논한다. "혁명적 화가 그룹이 프랑스에 있다." *De Portefeuille. Kunst- en Letterbode*, 1890.05.10. pp. 75~76, 1890.05.17. pp. 88~89. 또한 "감정적 인상주의 화가" 목록에 반 고흐를 두 번 언급한다.

27 요가 빈센트에게. 반 고흐, 『편지』, 2009, 편지 771, 1889.05.08. "이제 우리는 정말 가족이 되었습니다. 나는 당신이 나를 조금 더 알게 되고, 가능하면 조금 더 사랑해주길 바랍니다."

28 "Ik heb haar dus niet meer dan 5 uur per dag maar U begrijpt dat er genoeg te doen overblijft.", 요가 봉어르 가족에게. VGM, b4286, 1889.05.02.

29 VGM, b2900, b3613. 민 봉어르가 요에게. VGM, b2900, 1889.05.06. 봉어르 부인이 요에게. VGM, b2903, 1889.05.18.

30 테오가 요에게. VGM, b2023, 1889.01.03, 1889.01.04. 『짧은 행복』, 1999, pp. 81~83.

31 요가 테오에게. VGM, b4260, 1889.02.02. 『짧은 행복』, 1999, p. 134.

32 테오가 요에게. VGM, b2032, 1889.01.28. 『짧은 행복』, 1999, p. 121~123.

33 요가 테오에게. VGM, b4258, 1889.01.29. 『짧은 행복』, 1999, p. 124~125.

34 테오가 요에게. VGM, b2034, 1889.02.01. 『짧은 행복』, 1999, p. 130~133.

35 Maurice Joyant, *Henri de Toulouse-Lautrec 1864-1901-peintre*, Paris, 1926, p. 118.

36 테오가 요에게. VGM, b2008, 1889.02.06. 『짧은 행복』, 1999, pp. 141~142.

37 요가 테오에게. VGM, b4277, 1889.03.14. 『짧은 행복』, 1999, pp. 214~216.

38 반 고흐, 『편지』, 2009, 편지 572, 편지 741, 1889.01.22.(인용), 편지 743, 편지 784. 이 책 6장 또한 참조.

39 요가 봉어르 가족에게. VGM, b4290, 1889.06.27., 1889.06.29. 참조: 반 고흐, 『편지』, 2009, 편지 785.

40 요가 테오에게. VGM, b4261, 1889.02.05. 『짧은 행복』, 1999, pp. 139~140.

41 VGM, b4295, 1889.11.09.

42 요가 민에게. VGM, b4287, 1889.05.06. 요는 고마워하며 여러 선물을 한다. VGM, b4287, 1889.05.11. 민은 요가 벌써 정말로 혼자 요리를 할 수 있는지 궁금해한다. 민이 요에게. VGM, b2847, 1889.05.23.

43 요가 민에게. VGM, b4288, 1889.05.25.

44 1891년 6월, 이 식기는 72길더였다. SSAN, NNAB, Archive of the notary H.P. Bok 1883-1891, Deed 1891/54.

45 "De couverts zijn in ons bezit - een prachtig etui met een monogram V.G. door elkaar en daarin rusten op rood laken 12 paar zware zilveren lepels en vorken met fraaie versieringen en ook een monogram.", 요가 반 고흐 부인에게. VGM, b943, 1889.06.07.

46 요가 반 고흐 부인에게. VGM, b943, 1889.06.07. 1880년 사교계 화가로 성공한 코르코스 Corcos가 구필과 15년 계약을 성사한다.

47 요가 민에게. VGM, b4289, 1889.06.16.-b4291, 1889.07.5., 1889.07.11.

48 요가 봉어르 가족에게. VGM, b4290, 1889.06.27., 1889.06.29. 민이 요에게 이렇게 쓴다. "어머니가 흰 드레스를 가져오면 예아네터가 뒷자락을 없앨 거야. 그런데 보디스는 어떡하지, 더운 날씨에 너무 숨이 막힐 텐데." VGM, b2907, 연대 미상.

49 "Wat kreeg ik nu een gewichtigen brief, mijn flinke, degelijke Netje, bang waarvoor? lief hart, ik ben zoo dol blijde je het maar geschreven (……) je hoeft niets te weten of te doen, gewoon alles zoo als je gewent bent, niet te maltentig en

er niet zoo plein aan denken. 't is nog zoo kort, ik weet wel 't is een gevoel dat je niet kunt beschrijven maar 't went wel, en als Moe je een goeden raad ken geven, ga s'morgens maar na de markt, dan heb je afleiding en je ziet al de bedrijvigheid, en ga maar zoo veel als je ken in de lucht. smaakt melk je niet? water en wijn, niet veel, is ook heel goed, je hoeft nu nog geen wijt goed te hebben, mijn hart, als 't zoo tegen de helft komt, laat niet je corset uit nog hoor (······) als je draaijerig en misselijk bent geweest prebeer dan maar een stukje te eten, beschuit is er niet, wel? ga je wel na de plee, 't eenige onvolkoomene zal 't zijn we zoo ver weg zijn. (······) Nu lieve hartebok (······) hoe gaat 't met spelen, prebeer je 't nu wel eens, 't zou je ook zoo'n afleiding geven als de man weg is, 't zullen heele ochgende zijn. (······) als 't niet hoefde zou ik Lien niet gaarne alleen laten, die zou wel voor jelui door een vuur willen springen.", 봉어르 부인이 요에게. VGM, b2877, 1889.06.24.

50 린 봉어르가 요에게. VGM, b4566, 1889.06.25.

51 "we hebben die mooie Rozenburgvaasjes & nog twee anderen waar we van de winter graag halmen & pauweveeren in wilden zetten. Het belletjesgras is al weg, niet?", 테오가 빌레민에게. 요가 뒤이어 편지를 쓴다. VGM, b946, 1889.06.26~27. 한동안 빌레민은 플로리스트가 될 생각을 한다. 반 고흐 가족은 밀을 좋아했다. 1873년 한 친척이 런던으로 빈센트를 만나러 갈 때 반 고흐 부인은 꾸러미를 들려 보내는데, 그때도 밀 몇 포기를 넣었다. 테오도뤼스 반 고흐-Theodorus van Gogh가 테오 반 고흐에게. VGM, b2664, 1873.10.01.

52 약혼 때 샀던 이 작은 꽃병들은 남아 있지 않다. 요한 반 고흐와의 구술 대화, 2011.10.

53 요가 봉어르 가족에게. VGM, b4290, 1889.06.27., 1889.06.29. 요와 동시대인인 프레데리커 판 윌드릭스도 구토를 '랑데부'라고 표현한다. 참조: Van Uildriks, *Dagboek*, 2010, pp. 94, 354.

54 빈센트가 테오에게. 반 고흐, 『편지』, 2009, 편지 745, 1889.02.03.

55 테오가 빈센트에게. 반 고흐, 『편지』, 2009, 편지 792, 1889.07.16.

56 요가 봉어르 가족에게. VGM, b4290, 1889.06.27.

57 요가 빈센트에게. 반 고흐, 『편지』, 2009, 편지 786, 1889.07.05.

58 "Hij zegt hij wou nog wel eens een 8 dagen vacantie nemen en naar buiten gaan! als dat eens waar was, ik vind 't te heerlijk om aan te denken - O Mien ik hou niets van Parijs.", 요가 민에게. VGM, b4291, 1889.07.05., 1889.07.11.

59 요가 민에게. VGM, b4293, 1889.08.23. 테오는 장모에게 매우 다정했다. "엄마는 늘 테오가 이랬고 테오가 저랬고 하는 이야기뿐이었다." 린이 테오와 요에게. VGM, b2898, 1889.07.30.

60 헨리 봉어르가 요에게. VGM, b2855, 1889.07.17.

61 "Vrij ben je oneindig minder - niets, niets behoort meer aan je zelf en ik verzeker je dat het me moeite heeft gekost daaraan te wennen.". 요가 민에게. VGM, b4292, 1889.08.09.

62 "Er is één groot struikelblok - dat ik zo weinig? artistiek gevoel heb - wat heb ik dikwijls verlangd om iets van Anna Dirks te hebben - die eerst zou hem geapprecieerd hebben en met hem mee geleefd - ik kan 't niet. (······) Ik voel of denk niet meer dan de meest gewone prozaïsche dingen - dat hindert Theo wel eens. (······) En als ik dan al die theoriën over kunst hoor en er niets van begrijp dan vind ik 't wel naar, maar hoe kan ik op eens veranderen en alles wat ik vroeger vond over boord gooien. (······) Soms denk ik wel eens dat ik 't niet zal beleven ons kindje te zien - ik voel me soms zoo zwak - maar dan vind ik 't nog niet erg want ik heb heel veel gekregen? in mijn leven······ mijn hemel wat heb ik altijd in een wereldje van mijn eigen makelij geleefd zonder een ahnung te hebben van den eigenlijken wereld.", 요가 민에게. VGM, b4292, 1889.08.09.

63 "Wil, zal ik je wat vertellen - dat we niet iederen dag meer van elkaar houden. Zie zoo dat zet ik maar in een heel klein hoekje alsof ik 't je even influister - maar *waar* is het!", 요가 빌레민에게. VGM, b944, 1889.08.23. 비교: 한 달 앞선 오빠 헨리의 이 편지 역시 결혼한 여성으로 사는 것이 매우 어렵다는 요의 이야기에 대한 대답이다. "결혼이 네게는 한 걸음 앞으로 나아가는 것이 아니라 한 걸음 물러선 것이란 편지를 읽으니 유감이구나. '난 아무것도 할 수 없어요'라니. 그렇게 의욕적이던 네가. 좋지 않구나. 곧 달라질 수 있기 바란다." 헨리 봉어르가 요에게. VGM b2855, 1889.07.17. 테오와 요는 1889년 9월 3일부터 10월 4일까지 열렸던 앵데팡당 전시회에 갔다. VGM, b2129. 참고: 반 고흐, 『편지』, 2009, 편지 732.

64 『회계장부』, 2002, pp. 60, 153. M. H. van Meurs, *Cor van Gogh en de Boerenoorlog, Journal for Contemporary History. Joernaal vir Eietydse Geskiedenis* 25, no. 2, 2000.12., pp. 177~196. 코르가 테오와 요에게. VGM, b838, 1889.10.20. 비교: Chris Schoeman, *The Unknown Van Gogh: The Life of Cor van Gogh from the Netherlands to South Africa*, Cape Town, 2015.

65 VGM, b4293, b2861, b2931. Atria, VGM, Bd86. Weissman, 1948, pp. 122~123.

66 "En al ben ik niet gepoederd en gedecolleteerd - denkt U niet dat ik onder die 2000 gasten wel onopgemerkt zal doorslippen?", 요가 반 고흐 부인에게. VGM, b945. 『헷 니우스 판 덴 다흐』, 1889.10.01.

67 린은 테오가 아들의 '옷'에 대해 어떻게 생각하는지 궁금해한다. 린이 테오에게. VGM, b2846, 1889.10.02. 기저귀에 대해서는 다음을 참조: 『회계장부』, 2002, p. 63.

68 리다 얀서디르크스Lida Janse-Dirks가 요에게. VGM, b1429, 1889.10.04. Allebé, *De ontwikkeling van het kind naar ligchaam en geest: een handleiding*, 1848.

69 『일기』 4, p. 71, 1892.10.03.

70 "Ik zeg aldoor dat ik er niets aan hecht en doe mijn best het hem uit 't hoofd te praten maar het spijt me zoo voor hem en ik ben zoo bang, dat hij er over tobt.", 요가 민에게. VGM, b4294, 1889.10.28. "생명보험 때문에 끔찍한 하루였다. 그는 검진을 받았는데, 몸 상태도 별로 안 좋은 그를 의사가 너무 거칠게 대할까봐 몹시 걱정했다. 그가 집에 왔을 땐 감히 쳐다보기도 힘들었는데, 그래도 그는 안도한 표정이었다. 병원에서 별 얘기 없었다니 나도 기뻤다. 그런데 그날 저녁 보험 신청을 받아줄 수 없다는 편지가 도착했다." 그 편지는 남아 있지 않다. 결핵이나 심장 이상, 만성 대장 질병 등이 당시 생명보험 가입을 거부하는 일반적인 이유였다. 때로는 알코올중독이나 매독, 임질 등의 사유이기도 했다. 참조: Karel-Peter Companje(Kenniscentrum Historie Zorgverzekeraars, Houten).

71 Van Calcar, 1886, p. 109.

72 "Ik houd toch meer van de hollandsche keuken hoor! kreeft is zoo iets om de nachtmerrie van te krijgen,", 요가 그녀의 부모에게. VGM, b4295, 1889.11.09. 봉어르 씨가 테오와 요에게. VGM, b2893, 1889.11.25.

73 VGM, b2893, 1889.11.10. 민이 요에게 보낸 편지에 언급했던 친구란 판 프라흐 부부다. VGM, b2899, 1889.11.19.

74 요가 그녀의 부모에게. VGM, b4297, 연대 미상.

75 "Geniet Theo al van de kou, 't is een koukleum hè, die man van jou. Als kleine jongen omarmde hij 's morgens vroeg altijd de warme kachelpijp.", 빌레민이 요에게. VGM, b2404, 1889.10.19.

76 요가 민에게. VGM, b4298, 1889.11.25. 그들은 또한 다음 주간지들을 구독했다: *De Portefeuille, Kunst- en Letterbode*, 『회계장부』, 2002, p. 76.

77 "Net ziet er altijd blozend uit.", 아니 봉어르 판 데르 린던이 봉어르 부인에게. VGM, b1849, 1889.11.28.

78 민이 요와 테오에게. VGM, b2895, 1889.12.06., 1889.12.07. 12월 5일 성 니콜라스 축일을 위해 귤과 설탕에 절인 밤이 파리에서 네덜란드로 운송되었다. 반 고흐 부인은 테오의 기침을 가라앉히기 위해 전통 풍당 과자를, 요를 위해서는 손가락 부위가 드러나는 장갑과 아몬드 소를 채워넣은 글자 모양 페이스트리를 보냈다. VGM, b2860, 1889.12.02. 부탁: 요가 그녀의 어머니에게. VGM, b4300, 1890.01.14.

79 "아기는 젖꼭지가 너덜너덜해질 때까지 빨아. 피부가 벗겨져서 어떨 땐 젖과 함께 피까지 삼켜. (……) 질산은을 바르면 타는 듯한 느낌이 드는데 표피가 떨어져나가." 아나 펫디르크스가 요에

게. Atria, 1889.12.19., 1890.01.07., VGM, Bd88, Bd89.

80 VGM, b1850.

81 카미유 피사로Camille Pissarro가 테오에게. VGM, b821, 1889.12.12. Pissarro, *Correspondance*, 1980~1991, vol. 2, pp. 312~313.

82 "diep in elkaar te komen", 빌레민이 요에게. VGM, b2920, 연대 미상. 그녀는 요가 피아노를 치며 손가락 운동을 하길 바랐다. 빌레민이 테오와 요에게. VGM, b2859, 1889.12.13.

83 "als een dreigend zwaard boven 't hoofd'. 'Nu ik niet meer sukkel met de ontlasting is mijn maag weer in orde - en 't loopen gaat wel langzaam maar toch altijd minstens een uur per dag.", 요가 민에게. VGM, b4299, 1890.01.09.

84 VGM, b4300. 3월 빌레민에게 이 책을 선물한다. 『회계장부』, 2002, p. 71. 봉어르 집에서도 영어와 네덜란드어 번역본을 읽는다. 봉어르 부인은 마지막 권을 1889년 12월 읽었다. VGM b2895. 요는 몇 년 전, 안드리스에게 자신의 『미들마치』를 빌려주었다. 안드리스에 따르면 엘리엇의 소설은 모든 것을 그늘로 밀어넣는다. 안드리스 봉어르가 요에게. VGM b1029, 1886.07.06.-b1031, 1886.12.10.

85 요가 빈센트에게. 반 고흐, 『편지』, 2009, 편지 845, 1890.01.29~30.(고딕 부분)

86 빈센트가 요에게. 반 고흐, 『편지』, 2009, 편지 846, 1890.01.31.

87 참조: VGM, b3209, b3227, b3324.

88 테오가 빈센트에게. 반 고흐, 『편지』, 2009, 편지 847, 1890.01.31. 민과 린이 요에게. VGM, b3246, 연대 미상. 난산에 대해서는 다음을 참조: 아나 펫디르크스가 요에게. VGM, b1433, 1890.11.11.

89 아니 봉어르 판 데르 린던이 요에게. VGM, b2866, 1892.02.02. 안드리스는 아기가 봉어르 씨를 닮았다고 말한다. "튀어나온 이마는 머리가 좋다는 뜻이다." 린이 요에게 편지로 이 이야기를 전한다. VGM, b3246, 연대 미상.

90 "en dan een poeder om daarna mijn mond te borstelen - kina wijn en goed eten en iederen dag op straat, 't jongentje ook.", 요가 그녀 어머니에게. VGM, b4301, 1890.03.14. 어머니는 이렇게 조언한다: "필요하면 기나피나 아마씨, 피마자기름을 먹어라." VGM, b2885, 1890.03.23.

91 반 고흐 부인과 빌레민이 테오와 요에게. VGM, b2924, 1890.03.23.

92 요가 빈센트에게. 반 고흐, 『편지』, 2009, 편지 861, 1890.03.29. A. L. H. 오브레인A. L. H. Obreen이 1890년 4월 4일자 『엔에르세』에 통찰력이 엿보이는 글을 실었는데, 이에 테오와 요도 기뻐했을 것이다. "참가자 중 한 명인 빈센트 반 고흐 씨는 새로운 빛을 신봉하는 이들이 최고로 존경하는 화가로서 그럴 자격이 있는 사람이다. 그는 풍경화를 그릴 때 점을 사용하지 않는다. 관절 하나 크기 정도로 부분을 칠해나간다. (……) 이런 화법은 낯섦과 색다름의 결정판이다."

93 반 고흐, 『편지』, 2009, 편지 855-57, 편지 867, 편지 879.

94 "Weet U wat 't jongentje precies doet als ik? Zijn duim tusschen zijn twee voorste vingers steken - ik denk aldoor wat zou Beb daarom lachen want die lachte mij er altijd om uit.", 요가 그녀의 부모에게. VGM, b4302, 1890.04.05.

95 Victor Vignon, *Woman in a Vineyard and Winter Landscape*, VGM, s277, s276. 반지는 16프랑이었다. 요가 민에게. VGM, b4303. "멋지게 사는구나, 금반지를 주고받는 일 정도는 아무것도 아니라는 듯이." 린이 테오와 요에게. VGM, b2854, 1890.04.16.

96 빌레민이 테오와 요에게. VGM, b2925, 1890.04.17.

97 "Eerst met mij samen ging tamelijk gemakkelijk······ maar toen kwam 't heldenfeit - hij alleen op een stoel. Hij begon zoo slaperig te kijken dat we alles probeerden om er wat leven in te krijgen, stel je voor Theo met de rammelaar in de eene hand een witte zakdoek wuivende in de andere - ik een guitaar (die een afschuwelijk geluid maakte) in de eene, en een tros vuurrood gemaakte kersen in de andere en alle twee springende en dansende en roepende, dat gaf dat oolijke portretje met de muts······ We sturen ze alle drie, omdat als je al de drie expressies combineert je een idee krijgt hoe hij er uitziet maar natuurlijk is hij in werkelijkheid veel, veel liever, 't eene portretje is te bij de hand, 't andere te sentimenteel.", 요가 민에게. VGM, b4303, 1890.04.21. "werkt als een paard - ik heb een programma voor iedere dag van de week", 요가 민에게. VGM, b4304, 1890.04.26. 테오가 민에게. VGM, b4305, 1890.04.25. 테오는 사진사에게 24프랑을 지불했다. 『회계장부』, 2002, p. 73.

98 테오가 민에게. VGM, b4305, 1890.04.25.

99 테오가 폴 가셰 박사에게. VGM, b2012, 1890.05.19.

테오와 빈센트, 두 사람과의 생활

1 안드리스가 그의 부모에게. VGM, b1839, 1886.04.08. 혹은 그 즈음.

2 "hij heeft letterlijk geen gezicht meer. De arme stakkerd heeft veel zorg. Zijn broer maakt het leven hem buitendien altijd nog lastig en verwijt hem alles waaraan hij part noch deel heeft.", 안드리스가 그의 부모에게. VGM, b1843, 1886.06.23.

3 안드리스 요에게. VGM, b1029, 1886.07.06.

4 Voskuil 1992. 안드리스가 그의 부모에게. VGM, b1867, 1886.12.31.

5 안드리스가 그의 어머니에게. VGM, b1846, 1887.02.18. "그가 그렇게 지독한 옹고집이 아니었

다면 오래전에 그뤼비Gruby를 만났을 겁니다." 안드리스는 이미 5년 전부터 이 의사에게 검진을 받았다.

6 "Het is een curieuse kerel, maar wat een hoofd zit er op, het is benijdenswaard.", VGM, b912, 1887.05.15. 참조, 요한 더메이스터르Johan de Meester가 알버르트 플라스하에르트Albert Plasschaert에게. VGM, b3043, 1912.01.16., VGM, b3044, 연대 미상. Andries Bonger, 「Vincent」, 『엔에르세』, 1893.09.05.

7 테오가 빌레민에게. VGM, b915, 1888.03.14.

8 "Het is een knappe vent!", 빌레민이 테오와 요에게. VGM, b2389, 1888.12.23. 반 고흐는 안톤 마우버Anton Mauve 사망 후 그의 아내 옛 카르벤튀스Jet Carbentus를 위해 「분홍 복숭아나무」를 그렸다.

9 요가 테오에게. VGM, b4250, 1889.01.13. 『짧은 행복』, 1999, pp. 84~85. 그 얼마 전 테오는 요에게 이렇게 쓴다. "그가 내게 얼마나 큰 의미인지를, 그가 내 안의 선함을 키우고 가꾼 사실을 당신은 알지요." 테오가 요에게. VGM, b2022, 1889.01.01. 『짧은 행복』, 1999, pp. 76~78.

10 요가 테오에게. VGM, b4251, 1889.01.02. 『짧은 행복』, 1999, pp. 79~80.

11 반 고흐, 『편지』, 2009, 편지 721, 771, 861. 확실하지 않지만 「꽃이 핀 복숭아나무」(F 557/ JH 1397)일 가능성도 있다. 참조: *Vincent van Gogh Paintings 3, Arles, Saint-Rémy and Auvers-sur-Oise, 1888-1890*, Van Gogh Museum, Louis van Tilborgh, Teio Meedendorp and Nienke Bakker, Amsterdam, 2023.

12 요가 테오에게. VGM, b4256, 1889.01.25. 『짧은 행복』, 1999, pp. 112~114.

13 요가 테오에게. VGM, b4279, 1889.03.18., 1889.03.19. 『짧은 행복』, 1999, pp. 228~230.

14 요가 테오에게. VGM, b4252, 1889.01.16. 『짧은 행복』, 1999, pp. 90~91.

15 테오가 요에게. VGM, b2009, 1889.02.09., 1889.02.10. 『짧은 행복』, 1999, pp. 145~149.

16 요가 테오에게. VGM, b4278, 1889.03.16. 『짧은 행복』, 1999, pp. 219~221.

17 "Hij schrijft altijd zoo knap - ik heb zelden zulke brieven gelezen - maar dat hoofd is wat afgetobd.' 'Wat ik 't aller eerst van hem zag waren meest zulke vreemde dingen - maar er zijn ook zoo veel meer begrijpelijken en o zoo prachtig!", 요가 민에게. VGM, b4287, 1889.05.06. 폴락Polak이 누구인지는 알려지지 않았다.

18 "Veel piano gespeeld heb ik nog niet - ik weet niet hoe 't komt maar ik heb nog altijd dat gevoel of er iets dood is van binnen - ik vind 't zoo naar maar wat kan ik er aan doen. Theo wou zoo graag dat ik Zola las en nu ben ik aan la faute de l'abbé Mouret—maar 't kan me niets schelen - ik vind 't zoo onnatuurlijk en Theo dweept er mee! (……) Als ik Theo maar altijd gelukkig kon maken dan is alles goed. Maar altijd weer komt Vincent, Vincent die geluk en tevredenheid niet deelt omdat rust

roest - werken, strijden, en dat heeft hij bij Theo zoo er in gebracht.", 요가 민에게.
VGM, b4288, 1889.05.25. 「오귀스틴 룰랭(자장가)」은 작은 방에 걸려 있었다. VGM, b2848.

19 요가 폴 가셰 주니어에게. VGM, b2166, 1914.06.25. 참조: 이 책 486쪽도 참조.

20 "Ik had verwacht een zieke te zien, en voor mij stond een stevige
breedgeschouderde man met een gezonde kleur, een vroolijke uitdrukking en
iets zeer vastberadens in zijn voorkomen; van al de zelfportretten geeft dat voor
den schildersezel hem in dien tijd 't beste weer. Blijkbaar had er weder zulk een
plotselinge, onbeschrijfelijke omkeer in zijn toestand plaats gehad……. "Hij is
volkomen gezond, hij ziet er veel sterker uit dan Theo," was mijn eerste gedachte.
Dan troonde Theo hem mee naar de slaapkamer, waar het wiegje stond van onzen
kleinen jongen, die naar Vincent genoemd was; zwijgend keken de twee broers
naar het rustig slapend kindje - zij hadden beiden tranen in de oogen. Toen
keerde Vincent zich lachend tot mij en zei, wijzend naar het eenvoudige gehaakte
spreitje op de wieg: "Je moet hem maar niet te veel in de kanten leggen, zusje."
Drie dagen bleef hij bij ons en was al dien tijd vroolijk en opgewekt. Over St. Remy
werd niet gesproken. Hij ging zelf uit om olijven te koopen, die hij gewend was
iederen dag te eten, en die wij absoluut ook moesten proeven; den eersten morgen
stond hij al heel vroeg in hemdsmouwen zijn schilderijen te bekijken waarvan ons
appartement vol was; de muren waren er mee behangen; (……) verder lagen overal
- tot groote wanhoop onzer femme de ménage - onder het bed, onder de sofa,
onder de kasten, in het logeerkamertje, groote stapels onopgezette doeken, die
nu op den grond uitgespreid en aandachtig bekeken werden. Er kwam ook veel
bezoek, maar Vincent merkte al spoedig dat de drukte van Parijs hem toch niet
dienstig was, en verlangde om weer aan 't werk te gaan.", Brieven 1914, vol. 1, pp.
lx-lxi. 안드리스는 빈센트가 매우 건강하고 쾌활해 보인다고 말한다. 안드리스가 그의 부모에
게. VGM, b1852, 1890.05.21.

21 빈센트가 테오와 요에게. 반 고흐, 『편지』, 2009, 편지 873, 1890.05.20., 편지 874, 1890.05.21.

22 폴 가셰 주니어가 빈센트 반 고흐에게. VGM, b3409, 1927.12.05.

23 아니 봉어르 판 데르 린던이 봉어르 씨와 부인에게. VGM, b1855, 1890.06.30.

24 빈센트가 테오와 요에게. 반 고흐, 『편지』, 2009, 편지 896, 1890.07.02.

25 VGM, b3570, b1854, b2929. 참조: 『짧은 행복』, 1999, p. 247. 『회계장부』, 2002, p. 156.

26 VGM, b2863, b2869. 치과 진료비 40프랑. 『회계장부』, 2002, p. 75.

27 요가 민에게. VGM, b4306, 1890.06.07.

28 VGM, b1856.

29 당시 긴장 관계는 빈센트가 7월 7일 쓴 편지(보내지는 않았다)와 7월 10일 즈음 쓴 편지, 그리고 7
 월 31일과 8월 1일 요가 보낸 편지 두 통에서 드러난다.

30 "oververmoeid en overspannen, zoals blijkt uit zijn laatste brieven en uit zijn laatste
 schilderijen, waarin men het dreigend onheil voelt naderen als de zwarte vogels,
 die in den storm over het korenveld jagen", 『Brieven』, 1914, vol. 1, pp. lxii-lxiii.

31 테오가 빈센트에게. 반 고흐, 『편지』, 2009, 편지 900, 1890.07.14. 이 일에서 안드리스의 역할
 은 오랫동안 알려지지 않았다. 요가 테오에게 보낸 편지만 엮은데다가 『빈센트 반 고흐 편지 전
 집Verzamelde brieven』 출간 때(1952~1954)도 이 부분은 삭제했기 때문이다.

32 요가 테오에게. VGM, b4245, 1890.07.31., b2060, 1890.08.01. 『짧은 행복』, 1999, pp.
 277~728.

33 빈센트가 테오와 요에게. 반 고흐, 『편지』, 2009, 편지 898, 1890.07.10. 혹은 그즈음.

34 빈센트가 테오와 요에게. 반 고흐, 『편지』, 2009, 편지 RM24, 1890.07.07.

35 테오가 요에게. VGM, b2056, 1890.07.18., b2057, 1890.07.19. 『짧은 행복』, 1999, pp.
 245~248. 『헷 니우스 판 덴 다흐』, 1890.06.19.

36 『짧은 행복』, 1999, pp. 245~248, 255.

37 빈센트의 편지도 요가 테오에게 보낸 편지도 남아 있지 않은 것은 놀랍다. 테오가 요에게. VGM,
 b2058, 1890.07.20. 『짧은 행복』, 1999, pp. 249~250. 참조: 테오가 빈센트에게. 반 고흐, 『편
 지』, 2009, 편지 900, 1890.07.14.

38 요가 테오에게. VGM, b4237, 1890.07.21. 『짧은 행복』, 1999, pp. 251~252.

39 테오가 요에게. VGM, b2061, 1890.07.21. 『짧은 행복』, 1999, pp. 253~254.

40 요가 테오에게. VGM, b4238, 1890.07.22. 『짧은 행복』, 1999, pp. 254~255.

41 테오가 요에게. VGM, b2059, 1890.07.22. 『짧은 행복』, 1999, p. 256.

42 아나 펫디르크스(사스키아를 대신해서)가 빈센트와 요에게. Atria, 1890.07.19~20. VGM, Bd90.

43 요가 테오에게. VGM, b4239, 1890.07.23. 『짧은 행복』, 1999, p. 257.

44 테오가 요에게. VGM, b2062, 1890.07.24. 『짧은 행복』, 1999, p. 258~259.

45 요가 테오에게. VGM, b4240, 1890.07.24. 『짧은 행복』, 1999, p. 260.

46 테오가 요에게. VGM, b2063, 1890.07.25. 『짧은 행복』, 1999, p. 261~262. 빈센트가 테오에게
 쓴 그 편지가 마지막이었고, 7월 23일자였다. 같은 날 먼저 쓴 편지가 있으나 미완성이었고 보내
 지도 않았다. 반 고흐, 『편지』, 2009, 편지 902, RM25.

47 Hulsker 1996-1, pp. 49~52. 빈센트는 테오의 야망을 지지했고, 적어도 테오가 알베르 오리에
 Albert Aurier에게 보낸 편지에는 그렇게 쓰여 있다(이 편지는 파리 코르네트드생시르 경매에서 2016년
 12월 16일 팔렸다. 품목번호 130).

48 요가 테오에게. VGM, b4241, 1890.07.26. 『짧은 행복』, 1999, pp. 263~264.

49 테오가 요에게. VGM, b2065, 1890.07.26. 『짧은 행복』, 1999, pp. 265~266.

50 요가 테오에게. VGM, b4242, 1890.07.27. 『짧은 행복』, 1999, pp. 267~268.

51 테오가 요에게. VGM, b2066, 1890.07.28. 『짧은 행복』, 1999, pp. 269~270. "자세히 얘기하지 않을게요. 모든 것이 너무 슬퍼요."

52 요가 테오에게. VGM, b4243, 1890.07.28. 『짧은 행복』, 1999, pp. 271~272.

53 요가 테오에게. VGM, b4244, 1890.07.30. 『짧은 행복』, 1999, pp. 273~274. VGM, b1993. 매장 허가: VGM, b2113, 1890.07.29.

54 폴 가세가 테오에게. VGM, b3265, 1890.07.27.

55 요가 테오에게. VGM, b4245, 1890.07.31. 『짧은 행복』, 1999, pp. 275~276.

56 반 고흐 부인과 빌레민이 요에게. VGM, b1003, 1890.07.31.,(인용) 반 고흐 부인과 빌레민이 테오에게. VGM, b1009, 1890.07.31. Pickvance, 1992, pp. 45~53.

57 요가 테오에게. VGM, b2060, 1890.08.01. 『짧은 행복』, 1999, pp. 277~278.

58 테오가 요에게. VGM, b2067, 1890.08.01. 『짧은 행복』, 1999, pp. 279~280. VGM, b934.(인용)

59 봉어르 씨가 테오에게. VGM, b1002, 1890.08.04.: "평화와 조용함도 그 아이에겐 약이 될 거다." Pickvance, 1992.

60 "그녀는 이 슬픔을 몰랐어." 요가 아나 펫디르크스에게. VGM, b2080, 1890.11.10. 요의 아들 빈센트는 이 흥미로운 텍스트를 1926년 6월 9일자 전보 뒷면에서 발견한다. 그가 이 전보를 어떻게 입수했는지는 명확하지 않다. 슬픔은 늘 반 고흐에게 중요한 주제였다. 비교: 빈센트가 임종 때 테오에게 "슬픔은 영원히 지속될 것이다"라고 말한 것과 안드리스가 귀스타브 코키오Gustave Coquiot에게 보내는 편지에 "빈센트의 자살에 결정적인 원인은 없었다. 그는 기운을 잃어 더이상 싸움을 해나갈 수 없었다. 테오가 살고 싶으냐고 물었을 때 그의 대답은 '아니, 슬픔이 머문다'였다'라고 쓴 것을 보자. 출처: Du Quesne-Van Gogh, 1910, p. 96. VGM, b899, 1922.07.23.

61 "In Vincent's brieven vind ik nog zulke interessante dingen en het zou werkelijk een merkwaardig boek zijn als men zien kon hoeveel hij gedacht heeft en zichzelf gelijk is gebleven.", 테오가 어머니에게. VGM, b937, 1890.09.08.

62 1890년 11월 3일, 마르티뉘스네이호프출판사의 파트너 핏 불러 판 헨스브룩Piet Boele van Hensbroek이 오리에게 전기를 쓸 생각이 있다고 말한다. A. M. Hammacher, Les amis de Van Gogh. Exh. cat. Paris, Institut néerlandais. Paris, 1960, pp. 56~57. 테오는 오리에게 편지와 서류를 제공할 수 있다고 알리고, 오리에는 테오에게 다음과 같이 답한다. "그는 그의 일부분인 작품을 남기고 언젠가, 당신과 내가 확신하듯이, 우리는 그의 이름이 영원히 살도록 할

겁니다." 둘 다 연대 미상 편지로 2016년 12월 14일 코르네트드생시르 경매에서 팔렸다. 품목 번호 131. 알베르 오리에가 테오에게. VGM, b1277, 1890.08.01.

63 "iets van die brieven bekend moest worden gemaakt", *Brieven*, 1914, vol. 1, p. vii.

64 "Dat er een brief van uw oudste kind zal ontbreken zal een groote schaduw werpen op aller vreugd - men denkt er altijd om, maar 't schijnt of op zulke dagen van herinnering het verdriet dubbel zwaar weegt. (……) Het volgend jaar krijgt U een brief van Vincentje, hij is van daag niet gedisponeerd tot schrijven.", 요가 반 고흐 부인에게. VGM, b4308, 1890.09.09. 빈센트가 사망한 후, 엘리사벗 반 고흐는 테오와 요에게 편지를 써 아기 빈센트가 "이제 더더욱 우리 모두에게 그가 남겨준 유산이 되었습니다"라고 말한다. VGM, b2002, 1890.08.02.

65 "verschrikkelijk geknauwd", 안드리스가 그의 부모에게. VGM, b1858, 1890.09.22.

66 에밀 베르나르Émile Bernard가 테오에게. VGM, b1154, 1890.09.18. Bernard, 2012, p. 122. 테오의 편지는 1952년, 『예술 문서Art-documents』로 출간되었다.

67 1890년 8월 2일 서명한 임대계약서는 공식적으로는 10월 1일부터 유효했다. 테오나 요가 사망할 경우 계약서는 자동으로 해지되며 임대료는 연간 1,070프랑이었다. VGM, b2017. 비교: exh. cat. London, 2015, p. 205.

68 1891년 3월 11일, 요는 옥타브 마우스Octave Maus에게 시테피갈 8번지에 전시되었던 빈센트의 작품을 돌려줄지 묻는다. AHKB, VGM, Bd12. 나중에 그녀는 귀스타브 코키오에게 이렇게 쓴다. "우리는 시테피갈 8번지에서만 살았습니다." VGM, b3269.

69 테오는 그의 어머니에게 준비 과정에 대해 쓴다. "상상해보세요, 어머니, 우리는 이미 새 아파트에 있습니다." 그리고 빌레민에게 아파트 내부가 정리되고 있으며 커튼도 맞추었다고 말한다. VGM, b938, 1890.09.16.(인용) - b947, 1890.09.27. 10월에도 작품 100여 점이 여전히 탕기에게 있었다. 폴 시냐크Paul Signac가 옥타브 마우스에게. AHKB, 1890.10.23., VGM, Bd67.

70 테오는 신문 『라바타이유La Bataille』』 1890년 8월 26일자에 전시회 광고를 싣는다. 또한 8월 27일, 오리에에게는 카탈로그에 간단한 전기와 편지 몇 점을 넣고 싶다고 말한다. Stein, 1986, pp. 234-235. *Lettres à Bernard*, 1911, pp. 3~4.

71 『알헤메인 한델스블라트』, 1890.12.31. 이때 이미 테오는 위트레흐트 병원에 입원해 있었고, 요는 레이던에 머물고 있었다. 안드리스가 더메이스터르를 안내했다.

72 "Wij hebben gedacht dat het goed was er nog eenigen in den handel te brengen, om daardoor te maken dat er over hem gesproken wordt.", 테오가 빌레민에게. VGM, b947, 후속 편지 b2055, 1890.09.27.(판매에 대한 인용과 참조) 『회계장부』, 2002, pp. 23~24, 156. 「붉은 포도밭」에 대해서는 다음을 참조: 반 고흐, 『편지』, 2009, 편지 855.

73 『일기』 4, p. 73, 1892.10.03.

74 요가 폴 가세에게. VGM, b2013. 이틀 전, 안드리스는 자기가 할 수 있는 일은 없는지 묻는다. "제 누이는 한계에 이르러 무엇을 해야 할지 모릅니다." 가세 1956, pp. 125~126, 가세 1994, p. 291.

75 VGM, b2079. 요의 가계부에 따르면 그들은 15일에는 집에 있었다. *Huishoudboek*, 1889 ~1891.

76 "Wie had ooit gedacht dat hij al zijne zorgen en toewijding zóó duur zou moeten betalen!- Hoe vreesselijk dat Vincent hem nu nog na zijn dood niet met rust laat en hem als legaat, een onuitvoerbaar werk opdroeg, waaraan hij nu als het ware zóó al zijn levenskracht en energie ten offer brengt, dat zijn arm gemarteld hoofd er onder gaat lijden. 't is ontzettend en voor U, Lieve Jo, een leed dat bijna te groot is om te kunnen dragen, arm jong vrouwtje.", 카롤리너 판 스토큄하네베이크Caroline van Stockum-Haanebeek가 요에게. VGM, b1140, 1890.10.23.

77 헤르마뉘스 테르스테이흐Hermanus Tersteeg가 요에게. VGM, b1074, 1890.10.24. 1890년 11월 29일 테르스테이흐는 레옹 부소Léon Boussod와 상의할 것을 제안한다. VGM, b1075. 요가 그 사이 그에게 내용을 모두 알리자 그는 이렇게 답신을 쓴다. "주아양Joyant과 그 동료들이 당신에게 보인 태도를 견뎌야 했다니 참으로 슬픕니다. 그러나 유감스럽게도 놀랍지는 않습니다." 그는 "법적인 장황함"이 요에게 "지독하게 불쾌"했을 거라고 말한다. 경제적인 문제, 테오의 월급과 수익 분배 등이 공식적인 채널을 통해 처리되어야 했다. VGM, b1076, 1890.12.02. 모리스 주아양은 1893년 9월 부소갤러리를 떠난다. VGM, b779, Bd68.

78 "Net heeft geen vrede met wat gedaan wordt, en wil aldoor wat anders, omdat ze denkt Theo beter te kennen en te weten wat hij noodig heeft.- ik behoef U niet te zeggen hoe ongerijmd alles is wat ze wil.", 안드리스가 그의 부모에게. VGM, b1860, 1890.10.16. 1891년 4월 27일 부소 계산서에는 8,280.60프랑의 지불 기록이 남아 있다. 이에 앞서 11월 3일 요는 이미 2,000프랑을 받았다. 1월 말 테르스테이흐를 통해 부소로부터 798프랑을 더 받았다. VGM, b4602. 의료 책임자는 앙드레 뫼리오André Meuriot였다. 안드리스가 폴 가세에게. VGM, b887, 1890.10.16.

79 장프랑수아 라파엘리Jean-François Raffaëlli가 옥타브 미르보Octave Mirbeau에게. 파리, 루브르박물관, Cote BC.b7.L23, 1890.10.27.: "그를 옮기는 데 남자 일곱 명이 필요했다. 끔찍한 내용. 그는 또다른 끔찍한 상황에 처해 있었다. 자신이 한 행동이 틀림없었다(!!) 그들이 병원에서 옷을 벗겼을 때 그는 요도에 꽂힌 카테터를 발견했다!"

80 카미유 피사로가 뤼시앵 피사로Lucien Pissarro에게. "테오 반 고흐는 광기를 보이기 이전에 아팠던 것 같다. 그는 일주일이나 소변을 보지 못했다고 한다. 여기에 걱정과 스트레스, 드캉Decamps 그림에 대한 상사들과의 격렬한 토론 등이 더해졌고 이후 절망에 빠져 부소에게 사의를 표명

했다. 그리고 갑자기 미쳐버린 거다. 그는 탕부랭Tambourin을 고용해 화가협회를 만들고자 했다. 그후 폭력적으로 변했고, 아내와 아이를 그렇게 사랑했던 사람이 그들을 죽이려 했다." 최초 출간: Doiteau, 1940, pp. 83~84. 사람을 죽이려는 테오의 이미지는 저술들에서도 거듭 반복된다. Camille Pissarro, *Lettres à son fils Lucien*, Paris, 1950, pp. 188~189., John Rewald, 'Theo van Gogh, Goupil and the Impressionists', *Gazette des Beaux-Arts* 81(1973), pp. 1~108(인용 p. 67), Pissarro, *Correspondance* 1980-1991, vol. 2, p. 363.

81 "Als hij dan Free ziet en herkent, zal dat gezicht indruk op hem maken en hem rust geven en Free zal dat noodlottige denken aan zijn broer eruit krijgen.", 아나 펫디르크스가 요에게. VGM, b1431, 1890.10.20.(인용) - b1432, 1890.10.21.

82 "niet zoude uitwerken wat gij er van verwacht", 프레데릭 판 에이던이 요에게. VGM, b4569, 1890.10.17.

83 "지금쯤 판 에이던 박사에게서 고무적인 답변을 들었을지도 모르겠습니다만, 진심으로 그러길 바라지만, 제가 읽은 것에 따르면 지금 단계에서 최면은 별다른 효과가 없을 것 같습니다. 아마도 나중에, 뇌 상태가 좀더 정상이 되고 혼란이 물러난 후라면 또 모르겠지만요." 헤르마뉘스 테르스테이흐가 요에게. VGM, b1074, 1890.10.24.

84 『더니우어 히츠』 2, no. 2(1886), pp. 246~269.

85 판 에이던은 1893년 그의 치료법을 그만둔다. "wat helderder en hun geest wat sterker te maken", Fontijn, 1999, pp. 230~243.(인용 p. 238)

86 요는 판 에이던에게 251프랑을 지불했다. 여행과 숙소 경비가 포함된 금액일 것이다. *Huishoudboek 1889~1891*, 1890.10.27.

87 『더니우어 히츠』 6, no. 1(1891), pp. 263~270, 인용: pp.266~267.

88 "Witsen heeft er zeer lang voor zitten kijken en was er zeer door getroffen. Met Veth heb ik er reeds veel gesprekken over gehad. Ook de teekeningetjes blijf ik mooi vinden.", 프레데릭 판 에이던이 요에게. VGM, b4570, 1890.10.29. 판 에이던의 전기에서 폰테인은 단순히 심각한 상태였던 테오를 파리에서 "도왔다"라고만 언급한다. Fontijn, 1999, p. 357.

89 "presque toutes fort belles", AHKB 5752, 5753, 1890.10.23., 1890.10.24., VGM, Bd67, Bd68.

90 요가 옥타브 마우스에게. AHKB 5754, 1890.11.07, VGM, Bd10.

91 안드리스가 옥타브 마우스에게. AHKB 5755, 1890.12.22., VGM, Bd17. 옥타브 마우스는 앞서 안드리스에게 편지를 썼다. VGM, b1347, 1890.12.05.

92 아나 펫디르크스가 요에게. VGM, b1432, 1890.10.20.: "네가 견뎌야 했던 걸 생각하면 난 눈물이 나.", VGM, b1431, 1890.10.20.

93 프레데릭 판 에이턴이 요에게. VGM, b4571, 1890.11.13.

94 "월요일 저녁 노르역에서 그를 봤을 때 얼마나 절망스럽고 슬펐는지 상상이 가지 않을 겁니다." 아니가 봉어르 씨와 봉어르 부인에게. VGM, b1863, 1890.11.16. 테오 관련 건강 정보는 다음을 참조: Voskuil, 1992.

95 "De ziekteverschijnselen zouden kunnen passen bij de gediagnosticeerde dementia paralytica of bij lues cerebri.", Voskuil, 2009, p. 1.(인용)

96 Mooij, 1993, pp. 40, 57. Vijselaar, 1982, pp. 64~65. Voskuil, 2009.

97 Voskuil, 1992. Tuong-Vi Nguyen, Erwin J. O. Kompanje, Marinus C. G. van Praag, 'Enkele mijlpalen uit de geschiedenis van syfilis', Nederlands Tijdschrift voor Geneeskunde 157, 2013, pp. 1~5, esp. p. 4.

98 반 고흐, 『편지』, 2009, 편지 42. 테오가 파리 근무를 시작할 때, 그의 아버지는 창녀의 위험에 대해 경고했다. VGM, b2481, 1879.05.30. 성적인 것과 창녀촌에 관해서는 다음을 참조: Nop Maas, Seks!... in de negentiende eeuw. Nijmegen, 2006. 그뤼비 박사와 리베 박사에 대해서는 다음을 참조: 반 고흐, 『편지』, 2009, 편지 611, 1888.05.20. 퇴폐에 대해서는 다음을 참조: ibid. 편지 603. 테오의 창녀촌 출입에 대한 요의 인지는 다음을 참조: 『일기』 4, p. 77, 1892.11.03.

99 Mooij, 1993, pp. 36~40, 인용 p. 36.

100 Mooij, 1993, pp. 57~60. 성병과 유전적 위험 때문에 결혼 전 건강검진을 하곤 했다. Mooij, 1993, pp. 99-101.

101 Huishoudboek 1889~1891, 1890.11.17~19.: "리베 박사, 30,00, 블랑슈 박사, 661,25, 일등석 271,30, 내 여행 경비, 22,50, 가방, 28,00."

102 안드리스가 봉어르 씨에게. VGM, b1861, 1890.11.20.

103 "Gisteren heb ik, op mijn naam, handelend voor Theo of derden de gezamentlijke schilderijen liggend bij Tanguy en die van het appartement voor fr. 20.000.- verzekerd.", 안드리스가 봉어르 씨에게. VGM, b1861, 1890.11.20. 그가 이 목적으로 반 고흐 작품 목록인 「봉어르 목록」을 작성했을 수도 있다. VGM, b3055.

104 테오의 병원 기록. 참조: ooij, 1993, p. 39.

105 "Goed dat Lies niet bij je was, ze is zoo zenuwachtig en 't zou haar kwaad gedaan hebben.", 빌레민이 요에게. VGM, b2403, 1890.11.25.(인용) 빌레민은 요를 격려한다. "늘 그랬던 것처럼 용기와 믿음을 잃지 않기를." 빌레민이 요에게. VGM, b3597, 연대 미상.

106 테오의 병원 기록, 1890.12.23.

107 "qui par les connaisseurs ont toujours été considérés aussi importants que ses tableaux", "Mon plus vif désir étant d'agir en toute chose d'après les voeux de mon

pauvre mari.", 요가 옥타브 마우스에게. AHKB 5756, 1890.12.26, VGM, Bd60. "내가 드로잉들을 가지고 네덜란드로 왔습니다."

108 옥타브 마우가스 요에게. VGM, b1348, 1890.12.29.

109 "Ik heb je niet gevraagd of je "geen oogenblik geaarzeld hebt in de keus van de teekeningen" maar heb je gezegd dat je vooral niet vergeten moest die te sturen met den put······ Als je die niet gestuurd hebt, hadt je beter gedaan te aarzelen en te vragen." 안드리스가 요에게. VGM, b1868, 1891.01.08.

110 테오는 그 드로잉이 "훌륭하다"고 생각한다. 테오가 빈센트에게. 반 고흐, 『편지』, 2009, 편지 838. 참조: Sanchez, 2012, p. 385.

111 "une des principales des œuvres de Vincent", 요가 옥타브 마우스에게. AHKB 5757, 1890.12.31. VGM, Bd61. 요는 드로잉을 액자에 넣은 것에 감사를 표한다. AHKB 5758, 1891.01.10. VGM, Bd63.

112 아나 펫디르크스가 요에게. VGM, b1434, 1890.12.28.

113 『더니우어 히츠』 6, no. 1(1891), pp. 263~270, 1890.11.25. Tibbe, 2014, pp.123~129. 1890년 12월 17일 얀 펫에게 보내는 편지에서 롤란트 홀스트Roland Holst는 그 글을 "한심하다"고 묘사한다. 판 에이던이 반 고흐의 고난과 고생을 너무 강조하고 미술에 대한 생각은 제대로 표현하지 못했다고 보았기 때문이다. Tibbe, 2014, pp. 21, 128. 펫은 그 글을 싣는 것을 반대했었다.

114 "dat de kunst méér voor het groote publiek zou zijn", 『알헤메인 한델스블라트』, 1890.12.31. 참조: Leeman, 1990, p. 164.

115 "In plaats van op mijn telegram ja of neen te antwoorden, heb je wêer slim willen zijn.", "Je domme geschrijf beteekent niets en bewijst me alleen maar hoe bitter slecht je zoudt kunnen handelen, als 't zoo ver komen moet.' 'Er moet ('t had al gebeurd moeten zijn) een conseil de famille benoemd worden, zonder wiens toestemming je *niets*, versta je me, *niets* doen mag. (······) Je weet alles beter, en je weet niets.", 안드리스가 요에게. VGM, b1868, 1891.01.08. 안드리스의 도움에 관해서는, 그가 1890년 10월 요를 돕기 위해 할 수 있는 모든 것을 했다는 생각 자체를 다시 들여다볼 필요가 있다. 참조: Hulsker, 1996-1, p. 53. 비교: 요의 아들 빈센트는 외삼촌의 개입에 대해 이렇게 말한다. "어머니는 네덜란드에 왔을 때 그 때문에 힘들어했다.", 『빈센트의 일기』, 1933.11.06.

116 요가 아나 펫디르크스에게. VGM, b1436, 1891.01.10~12.

117 "meer bewijs gegeven iets van Vincent en zijne schilderijen te begrijpen, met de vergelijking met Claude nonsens te vinden", Stein, 1986, pp. 257~258. 테오가 편지로 빌레민에게 앞서 이러한 관점을 표현했었다. VGM, b911, 1887.04.25.

118 "kwasi flink zijn' 'dan een dekmantel voor grenzelozen onervarenheid en

lichtzinnigheid", "Je hebt aplomb te over, maar degelijkheid is iets anders.", "Wanneer je nu eerlijk bent, schrijf dan niet zooveel, maar zeg dat je een kop toont en alles beter wil weten.", 안드리스가 요에게. VGM, b1868, 1891.01.08.

119 『빈센트의 일기』, 1973.09.27.: "그는 어머니에게 다 없애버려야 한다고 했지만 어머니가 말을 듣지 않았다." 그는 같은 내용을 일기에 여러 번 썼다: 1936.01.26., 1963.01.01., 1974.10.29. 그의 아들 요한도 이렇게 말한다. "다행히도 할머니는 반 고흐 컬렉션 전체를 버리라는 당신 오빠 안드리스의 조언을 듣지 않으셨다." Van Gogh, 1987, p. 3. 그러나 없애는 것과 버리는 것은 아주 다른 이야기다. 정확한 상황과 문맥은 지금으로서는 파악할 수 없으나 요와 빈센트가 각각 유산 절반을 물려받았다는 것을 안드리스가 잘 알았음은 분명하다. 따라서 안드리스가 그런 조언을 했다는 것은 비현실적이다.

120 Locher, 1973, pp. 113~114. "빈센트와 테오 사망 후, 그는 반 고흐 작품을 홍보하기 위해 온 갖 일을 해나갔다"라는 말 역시 부정확하다. Locher, 1973, p. 123.

121 Fred Leeman, *Redon and Bernard*, 2009, p. 25.

122 Locher, 1973, pp. 106~107. *Redon and Bernard*, 2009, p. 120. 그중 6점은 다음과 같다. 「몽마르트르의 노을」(F 266a/JH 1223), 「자화상」(F 295/JH 1211), 「갈레트의 풍차」(F 348a/JH 1221), 「꽃이 핀 복숭아나무가 있는 과수원」(F 551/JH 1396), 「밀밭」(F 564/JH 1475), 「집」(F 759/JH 1988).

123 1890년 12월 20일자 테오의 병원 기록에서 발췌.

124 부검 거부는 테오의 병원 기록에 남아 있다. 묘지 무기한 사용권 매입. VGM, b3065, 1891. 01.28.

125 『더암스테르다머』, 1891.01.29.

PART III

다시 네덜란드로 돌아와서—뷔쉼의 빌라헬마

1 Richard Taruskin, *Text and Act: Essays on Music and Performance*, Oxford, 1995, p. 218.

2 Paul Schneiders, *Het Spiegel. Geschiedenis van een villawijk van 1874 tot heden*, Laren, 2010, pp. 56~58. Fontijn, 1999, p. 208. 요는 이미 암스테르담과 뷔쉼 당국에 빈센트와의 이사를 고지했다. 1891.03.19. ACA, *Population Register*, vol. 565, fol. 79.

3 ANG, 뷔쉼 토지대장, no. 871, p. 1780, no. 3041. 『회계장부』, 2002, p. 160.

4 프레데릭 판 에이던이 요에게. VGM, b4572, 1891.01.31. 얀 펫이 아나 펫디르크스에게,

1891.01.10., 1891.01.19., 개인 소장.

5 Van Gogh 1952-1954, p. 248(인용). 빈센트는 훗날 아들 요한에게 가족과 어느 정도 거리를 두고 사는 것은 요의 의식적인 결정이었다고 말한다. Johan van Gogh, 2011.07.18.

6 "projet de mon pauvre mari", 요가 에밀 베르나르에게. 1891.02.03. Art-documents, 1952. Bernard, 2012, p. 141, n. 1.

7 에밀 베르나르가 요에게. VGM, b1089, 1891.03.08. 전시회 목표는 "나의 친구 빈센트가 얼마나 훌륭하고 탁월한 화가인지, 프랑스에서는 이미 널리 알려진 이 사실을" 확실히 하기 위함이었다. Bernard, 2012, pp. 137-38.

8 옥타브 마우스가 요에게. VGM, b1349, 1891.02.05.

9 요가 옥타브 마우스에게. AHKB 5759, 1891.02.07., VGM, Bd62. 요는 위로 편지에 감사를 표한다.

10 '상복' 청구서, 『회계장부』, 2002, pp. 80, 158. 상복 입는 기간과 상복 종류는 다양했다. Willemijn Ruberg, 'Rouwbrieven en rouwkleding als communicatiemiddelen in de negentiende eeuw', De Negentiende Eeuw 31, no. 1, 2007, pp. 22-37, 26-29.

11 요가 옥타브 마우스에게. AHKB, 1891.03.07., VGM, Bd11.

12 그녀와 안드리스는 리뷰가 실린 신문을 상당히 많이 스크랩해놓았다. VGMB, BVG 3116, BVG 3117.

13 요가 옥타브 마우스에게. AHKB, 1891.03.11, VGM, Bd12. 『회계장부』, 2002, p. 26, n. 38. 그녀는 신문 리뷰들을 보내달라고 세번째로 요청하고, 이번에는 그가 따른다. 요가 옥타브 마우스에게. AHKB, 1891.03.24., VGM, Bd64, 옥타브 마우스가 요에게. VGM, b1352, 1891.04.06.

14 옥타브 마우스가 요에게. VGM, b1353, 1891.06.21., b1354, 1891.06.29. 마우스는 또 베르나르Bernard가 반 고흐 관련 글을 썼다고 알린다. 『깃털 펜La Plume』의 글을 언급한 것. Bernard, 1994, vol. 1, pp. 26~27.

15 외젠 보흐Eugène Boch가 요에게. VGM, b1184, 1891.07.22. 그림은 보흐의 부모 집에 걸려 있었다. 보흐가 요에게. VGM, b1186, 1891.11.30. 나중에 그는 그림을 루브르에 기증한다. 현재는 오르세미술관에 있다. 반 고흐, 『편지』, 2009, 편지 890.

16 운송회사: Charles J. Daverveldt & Co., 파리, 브뤼셀, 로젠달, 로테르담, 암스테르담 지점. 협업사: Danger & Méganck(Sutton & Co.).

17 "God dank, dat gij Uw kind hebt, een erfenis nietwaar - iets waar ge voor leven kunt - waar ge zijn principes in kunt doen voortleven. Het lieve ventje zal U zoo veel liefde geven. Vooral als hij wat grooter wordt. Hij zal U steeds herinneren aan dien onuitsprekelijk goede tijden, dat zal U droefheid geven, groote droefheid -

maar te gelijk een zachte weelde.- Het is zoo goed dat gij voor hem werken wilt, gij zoudt anders zoo geheel zonder doel zijn.", 사라 더스바르트_{Sara de Swart}가 요에게. VGM, b1336, 1891.03.

18 "C'est une fortune que vous avez là, ne la gâtez pas - double fortune - fortune de gloire, fortune d'argent.", 에밀 베르나르가 요에게. VGM, b833, 연대 미상.

19 에밀 베르나르가 요에게. VGM, b1090, 1891.04.07. 베르나르는 또 "소파와 안락의자에 놓여 있던 작은 알제리 자수품들"을 모두 보낸다. 비교: Bernard, 2012, pp. 141~142.

20 「봉어르 목록」. VGM, b3055. 『회계장부』, 2002, pp. 23~26.

21 요가 빌럼 스테인호프_{Willem Steenhoff}에게. VGM, b7426, 1925.04.01.

22 요가 에밀 베르나르에게, 1891.04.09. *Art-documents*, 1952.

23 VGM, b4553, 1891.04.18. 위험 부담은 암스테르담 네덜란드 보험회사와 도르드레흐트의 브란트 페르제케링 마츠하페이 네덜란드 회사, 두 곳에서 부담했다. 요의 아버지가 일했던 브락&무스가 후자의 보험을 중개했다.

24 Van Gogh 1952-1954, p. 248.

25 알폰스 디펜브록_{Alphons Diepenbrock}이 안드러브 더흐라프_{Andrew de Graaf}에게, 1892.08.10. Alphons Diepenbrock, *Brieven en documenten*, Ed. Eduard Reeser, The Hague, 1962, vol. 1, p. 366.

26 A. G. 다커_{A.G. Dake}의 아들(그의 이름 역시 A. G. 다커다)은 아버지가 1896년 여름 그곳에서 휴가를 보낼 때 아이들은 접근 못하게 했던 사실을 분명히 기억한다고 했다. 2011년 9월, 요한 반 고흐와의 대화는 그의 어린 시절 친구들 이야기(프레데릭 바스텃_{Frédéric Bastet}에게 들려준)와 다르다. "그들은 미치광이 백부의 그림과 다른 화가들의 그림 사이에서 숨바꼭질을 했다. 때로는 그림을 발로 차기도 했지만 찢지는 못했는데, 그래도 착한 아이들이었기 때문이다." 참조: Prick, 2003, p. 363. 얀 토롭_{Jan Toorop}이 1892년 헤이그미술협회 전시회 때문에 "반 고흐 미망인네 아이들이 다락에서 타고 놀던 그림들을 모았다"는 기록도 있다. 『알헤메인 한델스블라트』, 1917.02.08., 익명. 요가 사망한 후, 라런 자택의 난방되지 않는 다락에 작품들이 남아 있었다. Tromp, 2006, p. 165.

27 『일기』 4, p. 5, 1892.02.24.

28 『일기』 3, pp. 138~139, 1891.11.15.

29 1889년, 빌헬미나 드뤼커르_{Wilhelmina Drucker}가 자유여성연합을 결성하고, 여성의 교육과 직업 권리를 옹호한다. Braun, 1992, p. 92.

30 훗날 하숙방 세 개를 커다란 방 하나로 개조한다. 벽 위치가 마룻바닥에 남아 있다.

31 『회계장부』, 2002, p. 158. RHCM. 『일기』 4, p. 32. 『빈센트의 일기』, 1973.10.03.

32 1904년 빌라헬마에는 가스와 수도가 연결되어 있었다. 『더호이언 에임란더르_{De Gooi- en Eem-}

lander』, 1904.09.17., 1904.10.01.

33 SSAN, NNAB. 공증인 하름 피터르 복Harm Pieter Bok의 기록물, 1883-1891, inv. no. 12, deed no. 54. 축약본(가구 등 목록 제외), VGM, b2214. "지속된 공동체"는 배우자가 고인의 재산을 계속해서 누릴 수 있음을 의미한다. 요가 1901년 재혼하며 이 지위는 박탈된다.

34 아나 디르크스가 요에게. VGM, b1436, 1891.01. 비교, Elise van Calcar, 'A good housewife trains good servants', Van Calcar, 1886, p. 121. 하인이 없으면 부르주아 혹은 중산층은 "불편"에 그치지 않고 "사회적 지위가 떨어진"다. Stokvis, 2005, p. 140.

35 『일기』 3, p. 141, 1891.11.18.

36 『일기』 4, p. 25, 1892.03.21.

37 1892년 초, 요는 프랑스 주식을 1,568프랑에 매각한다. 『회계장부』, 2002, pp. 15, 39~42. 격언 인용: 『일기』 4, p. 34, 1892.03.27.

38 1919년 그녀가 보유한 총 주식은 4만 789길더였으며 배당으로 2,050길더를 받았다. 『회계장부』, 2002, p. 134.

39 Menno Tamminga, 「D. G. van Beuningen(1877-1955) heerste over stad en arbeiders」, 『엔에르세 한델스블라트NRC Handelsblad』, 2004.10.01., p. 31. Van der Woud, 2010, pp. 63-80.

40 빈센트는 이를 굳이 강조하지 않으려 했다. "어머니는 그림을 팔았지만 열심히 일해서 생활할 수 있었다. 그리고 처음에는 그림 가격이 매우 낮았다." 『빈센트의 일기』, 1976.03.11.

41 Lijst van Schilderijen, Teekeningen en Etsen behoorende tot de nalatenschap van den Heer Th. van Gogh, 이 목록은 두 달 앞서 화재보험 가입 목적으로 작성되었다. VGM, b2215(펫이 목록에 서명, 1891.06.23.), b4553(보험 증권: 1891.04.18.), 드로잉, 약 600길더로 기록. 보호자는 미성년자의 자산 목록을 작성해야 한다. 『Dutch Civil Code』 1, art. 444.

42 증여증서, VGM, b2216. 요가 빈센트의 보호자로 공동서명. 1890년 7월 29일 테오 사망으로 요는 빈센트 자산 중 3/20의 절반을 받게 된다. 빈센트 사망 시 상속은 다음과 같았다(『Dutch Civil Code』 1, art. 902): 어머니 아나 5/20, 테오, 아나, 리스, 빌레민, 코르 각 3/20. 테오 몫은 테오 부부의 공동 자산이었다. 1890년 8월 초, 요안과 아나 판 하우턴Anna van Houten, 리스와 빌레민은 테오가 빈센트의 자산을 물려받는 것으로 합의하고 알리지만, 반 고흐 부인과 코르의 이름이 없어 법적 효력은 없었다. 참조: VGM, b2217, 1890.08. Van Gogh, 1987, p. 3.

43 "Memorie van aangifte der nalatenschap van den heer Theodorus van Gogh", 1891.08.06. HUA, 137-7, inv. no. 463.

44 "내 몫을 받은 후 어머니와 나는 우리 공동 재산에 대해 합의했다." 각자 받은 절반을 의미한다. VGMD, memorandum, Vincent, 1977.05.27.

45 "Als je een teekening kunt verkoopen voor 't museum zou ik 't zeker doen, er

zijn er zóó veel! Maar niet te weinig vragen, ik zou denken 1000 Dollar op zijn allerminst.", 요가 빈센트와 요시나Josina에게. VGM, b8294, 1915.12.29.

46 빈센트는 늘 판매에 반대했다고 하지만 정확한 출처는 알려지지 않았다. Van Crimpen, 2002, p. 256.

47 『일기』 4, p. 6, 1892.02.24.

48 Prick, 2003, p. 361, 363. 알베르딩크 테임Alberdingk Thijm이 요가 "늘 운영에 바빴"다고 언급.

49 빈센트에 따르면 요는 늘 베를라허Berlage가 그의 "사회의식에도 불구하고 사회민주노동당 (SDAP)에 참여하지 않는다"라고 비난했다. 『빈센트의 일기』, 1934.08.13.

50 『일기』 4, p. 7, 1892.02.24.

51 Marie Cremers, *Jeugdherinneringen*, Amsterdam, 1948, p. 36. 재출간: *Lichtend verleden*, Amsterdam, 1954, p. 32. 1892년, 이 그림은 현대 네덜란드 회화 전시회에 다시 등장한다. 'Keuzetentoonstelling van hedendaagsche Nederlandsche schilderkunst', Arti et Amicitiae.

52 『일기』 3, pp. 136~142, 1891.11.15.

53 『일기』 3, p. 145. 얀 펫이 이 책을 30세 생일 선물로 주었다. VGMB, BVG 1462.

54 이 독서회는 뷔쉼 나사울란 23번지 서점 북한덜R.로스와 연계해서 열렸다. 1894년부터 1900년 까지 구독료를 낸다. VGM, b3524, b3525.

55 안드리스가 파리에서 요를 위해 계산한 품목 목록에서 발췌. VGM, b2209. 구매자 미상. 『회계 장부』, 2002, pp. 140~141, Cat. Otterlo, 2003, pp. 347~350.

56 작품이 얼마나 있었는지는 알려지지 않았다. Flanor(Boele van Hensbroek), 『더네데를란드스 허 스펙타토르』, 1892.01.09. 빌레민 반 고흐가 요에게. VGM, b2914, 1891.12.07. Joosten, 1969-2.

57 Bouwman, 1992. 『회계장부』, 2002, 1891.10.20. Geel, 2011, Van der Heide, 2015, 1-3.

58 『회계장부』, 2002, pp. 49, 141, 163. Klaas Oosterom, 'Cornelis van Norren, een ware bouwer. Een "kleine luyde" met betekenis voor Bussum', *Bussums Historisch Tijdschrift* 29, no. 1, 2013, p. 10.

59 1893년 5월, 슬레이어르Schleier 양은 「게 두 마리」(F 606/JH 1662)를 암스테르담의 영국 영사 윌 리엄 체리 로빈슨William Cherry Robinson에게 판매, 협상한 수수료로 10퍼센트인 20길더를 받는 다. 『회계장부』, 2002, pp. 141, 180.

60 요세프 이삭손Joseph Isaacson이 요에게. VGM, b1902, 1892.01.7~8., 『일기』 4, p. 12.(인용)

61 크리스티안 올덴제일Christiaan Oldenzeel이 요에게. VGM, b1283, 1892.01.25.- b1284, 1892.01.31. 흰 액자에 대해서는 다음을 참조: 반 고흐, 『편지』, 2009, 편지 615, 707, 718, 812, 825, 834, 837.

62 Joosten, 1969-2. 『더암스테르다머르』, 1892.02.21. 『엔에르세』, 1892.02.16., 1892.02.03.06.
 Leo Simons, 『하를레머르 카우란트Haarlemmer Courant』, 1892.02.25. 참조: Tibbe, 2014, pp.
 159~61(Roland Holst).

63 F.뷔파&조넌갤러리(야코뷔스 슬라흐뮐더르Jacobus Slagmulder)가 요에게. VGM, b1928, 1892.03.10.
 슬라흐뮐더르는 1891년부터 파트너였다. *Kunsthandel Frans Buffa & Zonen*(1790/1951),
 Schoonheid te koop, Eds. Sylvia Alting van Geusau, Mayken Jonkman, Aukje
 Vergeest. Exh. cat. Laren, Singer Museum, 2016~2017. Zwolle, 2016.

64 『일기』 3, p. 146, 1892.02.28.

65 쥘리앵 탕기Julien Tanguy가 요에게. VGM, b1426, 1892.01.31. 안드리스와 아니가 1월에 파리에
 서 힐베르쉼으로 이사했다. VGM, b2866, 1892.02.02.

66 크리스티안 올덴제일이 요에게. VGM, b1285, 1892.02.12.

67 Richard Bionda in exh. cat. Amsterdam, 1991, p. 53.

68 『Brieven』, 1914, vol. 2, p. 72.

69 얀 스트리커르가 요에게. VGM, b2917, 1892.02.17. 반 고흐, 『편지』, 2009, 편지 26.

70 『일기』 4, p. 4, 1892.02.24.

71 얀 페르카더Jan Verkade가 요에게. VGM, b1278, 1892년 2월 24일 직전.

72 얀 힐레브란트 베이스뮐러르Jan Hillebrand Wijsmuller가 요에게. VGM, b1906, b1907, b1908,
 1892.02.14., 1892.02.20., 1892.02.26. 입장권에는 요가 감상회를 주최한다고 쓰여 있었다.
 VGM, b1500. 요가 실제로 연설을 했을 것 같지는 않다. 직접 연설을 했다면 분명 그에 관해 언
 급했을 것이다. 작품 감상회 개최는 실제로 작품을 볼 기회를 제공한다는 의미다. 요는 한동안
 작품(수채화 일부 포함)을 협회에 맡겨 전시될 수 있도록 했다. VGM, b1286.

73 『일기』 4, pp. 12~13, 1892.02.25.

74 『일기』 4, pp. 18~19, 1892.03.06.

75 얀 힐레브란트 베이스뮐러르가 요에게. VGM, b1501, 1892.03.14.

얀 펫, 얀 토롭, 리하르트 롤란트 홀스트와의 만남

1 펫에 관해서: Huizinga, 1927. Bijl de Vroe, 1987. Blotkamp in exh. cat. Amsterdam,
 1991, pp. 75~78. 『Kunstschrift』 49, no. 1, 2005.

2 아나 디르크스가 요에게. VGM, b3559, 1884.09.21. Bijl de Vroe, 1987, pp. 45~46. 요는 얀
 펫이 그녀를 "완전히 지루한 사람"으로 생각할까봐 걱정했었다. 『일기』 3, p. 97, 1888.06.01.

3 아나 디르크스가 요에게. VGM, b4532, 1886.05.10.

4 "Je moet dit nu niet aan je man laten lezen, maar ik ben er zoo trotsch op: ik zal het zelf kunnen voeden, want ook dat is in orde.", 아나 펫디르크스가 요에게. VGM, b3230, 1890.02.3.

5 아나 펫디르크스와 얀 펫이 요에게. VGM, b2076, 1890.10.18.

6 "kom dan *dadelijk* hier. Beloof me dat.", 아나 펫디르크스가 요에게. VGM, b1433, 1890.11.11.

7 『일기』 4, p. 3, 1892.02.24.

8 테오가 빈센트에게. 반 고흐, 『편지』, 2009, 편지 813, 1889.10.22.

9 아나 펫디르크스가 요에게. Atria, 1890.05.29. VGM, Bd92.

10 『일기』 3, p. 139, 1891.11.15. 판 에이던은 펫, 이사크 이스라엘스와 잘 지냈다. Fontijn, 1999, pp. 168, 182, 208, 217.

11 Bijl de Vroe, 1987, pp. 192~193.

12 Bijl de Vroe, 1987, pp. 89~92.

13 『일기』 4, p. 51, 1892.05.18.

14 "Het was ongelukkig dat de heer V. in zijn zoeken naar iemand die zijn opinie omtrent Vincent deelde, juist terecht moest komen bij een van Vincent's grootste bewonderaars.", 얀 펫, 『더암스테르다머르』, 1891.09.09. Joosten, 1970-3, pp. 155~156.

15 "zachte drijverij", 얀 펫이 요에게. VGM, b2077, 연대 미상.

16 『일기』 4, pp. 39~40, 1892.04.15.

17 "dat zeetje dat boven de deur hangt", 얀 펫이 요에게. VGM, b2083, 날짜 미상, 1892.

18 "Ik geef je geen ongelijk dat je ze op waarde houdt, maar je begrijpt dat ik niet meer kon geven. … Je kunt uit dit verloop zien, dat mijn ingenomenheid met wat ik de mooie Vincenten noem niet heelemaal platonisch was.", 얀 펫이 요에게. VGM, b2078, 연대 미상.

19 『일기』 4, p. 21(첫 인용), pp. 23, 27(두번째 인용), 1892.03.20., 1892.03.21.

20 얀 펫이 요에게. VGM, b2084, 연대 미상.

21 Huizinga, 1927, pp. 31, 47. 반 고흐에 대한 펫의 의견 변화에 대해: exh. cat. Amsterdam, 1991, p. 82.

22 요가 편집자에게. 『더암스테르다머르』, 1891.08.09.

23 반 고흐는 '평온'이라는 단어를 편지에 수십 번 쓴다.

24 반 고흐는 「고린도후서」 6장 10절을 20번 이상 인용한다.

25 "Ik moet je weer even een episteltje schrijven - als ik iets te zeggen heb - kan ik 't eerder schrijven dan zeggen. Ik ben zoo blij dat je de brieven ook zoo mooi vind

- ik wist 't wel! Maar nu vraag ik je of - jij - die nu je nog maar 't kleinste en minst belangrijke deel gelezen hebt, zegt: 'ik droom er van' - stel je nu eens even in mijn plaats voor zoover je het kunt! ik heb van 't oogenblik dat Theo ziek werd daarmee geleefd - den eersten eenzamen avond dien ik in ons huis weer doorbracht ··· nam ik 't pak brieven op - want ik wist dat ik hem *daarin* terug zou vinden - en avond aan avond was *dat* mijn troost in al de groote ellende. Ik zocht er *toen* niet Vincent maar enkel Theo in - ieder woord, iedere bizonderheid die hem betrof - ik hunkerde er naar - ik las die brieven - niet met mijn hoofd alleen - ik was er in verdiept met heel mijn ziel. ··· Ik heb ze gelezen en herlezen tot ik de heele figuur van V. duidelijk voor mij had. En denk nu eens toen ik in Holland kwam - voor me zelf zoo volkomen bewust van het groote - het onbeschrijfelijk hooge van dat eenzame kunstenaarsleven - wat ik toen gevoeld heb bij de onverschilligheid die me van alle kanten werd betoond waar het Vincent en zijn werk betrof. Neem je het me nu nog zoo kwalijk dat ik zoo gevoelig was op dat punt - dat zoo gewraakte artikeltje in de A.25 - begrijp je nu dat 't niet was le désir de se voir imprimer zooals je me verweet - maar alleen 't brandende gevoel van onrechtvaardigheid van de heele wereld tegen hem - en dat ik nu eens op één enkel punt kon uiten. Het is me soms zoo bar geworden - ik herinner me hoe verleden jaar op Vincent's sterfdag - ik s'avonds laat nog uit liep - ik kon 't in huis niet uithouden - 't woei en regende en 't was stikdonker - en overal in de huizen - zag ik licht en zaten de menschen gezellig bij elkaar - en ik voelde me zóó verlaten - dat ik voor 't eerst begreep wat hij moet gevoeld hebben - in die tijden toen iedereen zich van hem afkeerde en 't hem was 'of er voor hem geen plaats was op de aarde'. En toen je me verleden op dien avond verweten hebt, dat ik kwaad had gedaan aan zijn reputatie en dat ik 't niet kon *meenen* dat ik van zijn werk hield - en al die dingen meer - toen heb je me zoo gegriefd - dat ik er ziek van ben geweest. Ik zeg dit niet om je iets te verwijten—maar ik wou dat ik je kon doen voelen wat de invloed is geweest van Vincent op mijn leven. Hij heeft me geholpen om mijn leven zoo in te richten dat ik vrede kan hebben in me zelf - sereniteit - dat was van hun beiden 't geliefkoosde woord en iets dat zij beschouwden als 't hoogste. Sereniteit heb ik gevonden - ik ben dezen langen, eenzamen winter niet ongelukkig geweest - 'bedroefd - maar nogthans blijde' dat is ook een van zijn spreuken die ik nu eerst heb leeren begrijpen. En nietwaar al heb ik nu veel dingen onhandig en verkeerd

gedaan - 't was immers niet verdiend dat je me *daarna[ar]* beoordeelde - waar ik zoo alleen stond en toch volgens mijn beste weten handelde! Dit alles moest er eens even uit!", 요가 얀 펫에게. VGM, b2079, 연대 미상. 아들 빈센트는 훗날 이 편지 일부를 출간하면서 어머니가 '여자 친구'에게 쓴 것이라고 했지만, 요는 여성인 친구 누구와도 이런 말다툼을 한 적이 없었다. Van Gogh, 『형 빈센트에게 보내는 편지』, 1932, p. 12. Van Gogh, 1952~1954, p. 247.

26 "het heiligste dat voor me bestaat, waarvan niemand vóór jou iets geweten heft", 요가 얀 펫에게. VGM, b2081, 1892.04.03. 『일기』 4, pp. 31~32, 1892.03.27.

27 "geestelijk trotsch", 펫의 전기작가 하위징아Huizinga는 다른 이들도 그의 까다로움을 불쾌하게 생각했으며 그 "거슬리는 격렬함" 때문에 불필요한 말다툼이 이어졌을 거라 말한다. Huizinga, 1927, pp. 17, 162~63.

28 핏 불러 판 헨스브룩이 요에게. VGM, b1182, 1891.08.11. 그는 1870년대 초에 빈센트를 만났었다. Van Stipriaan, 2011, p. 22.

29 Ton van Kalmthout, 'Een gezellige en nuttige vereniging', *De Haagse Bohème op zoek naar Europa. Honderd jaar Haagsche Kunstkring*. Eds. Ellen Fernhout et al. Zutphen, 1992, pp. 21~39.

30 마리위스 바우어르Marius Bauer가 요에게. VGM, b1910, 1892.01.30.

31 얀 토롭이 요에게. VGM, b1911, 1892.02.04. 그림은 3월 25일 보낸다. 펫이 선택을 돕는다. 『일기』 4, p. 30, 1892.03.25. 그가 전적으로 성심껏 도운 것은 아니었다. 여전히 요와 긴장 관계였다. "월요일 저녁 토롭과 함께 다녔는데, 홀스트가 권해서 그 가족과 식사를 했어. 뷔쉼에 있지 않아서 다행이었어. 만일 뷔쉼에 있었더라면 불가피하게 토롭이 빈센트 그림 보는 일에 끼어야 했을 것이고, 그랬으면 요가 불편해했을 거야." 얀 펫이 아나 펫디르크스에게. 날짜 미상(1892년 2월 초). 개인 소장.

32 요도 이를 알고 있었다. 얀 토롭이 요에게. VGM, b1912, 1892.03.03. 더복De Bock과 반 고흐는 1880년부터 1883년까지 함께 다녔다. Van Eeden, 1937, p. 56, 1892.03.01.

33 "Mevr. van Gogh is een charmant vrouwtje, maar het irriteert mij wanneer iemand fanatiek dweept met iets waar zij toch niets van begrijpt, en door sentimentaliteit verblind toch vermeend zuiver kritiesch te kunnen zijn. Het is bakvischjes gekwezel voilà tout. ⋯ mevr. van Gogh zou dát stuk best vinden dat het opgeschroefst en sentimenteelst was - dat haar het meest deed huilen, zij vergeet dat haar verdriet Vincent maakt tot een God.", KBH, Toorop Archive, T. C. C 142, 1892.03.03. 인용: Joosten, 1970-3, pp. 157~158, n. 61. Leeman, 1990, p. 167. "롤란트 홀스트는 편견 없이 비평적인 입장을 표명했기에 요하나의 비판은 옳지 못하다. 실제로 롤란트 홀

스트는 반 고흐의 작품 평가를 위한 새로운 미술 규범 확립이 필요할지도 모른다는 점을 처음으로 깨달은 사람이다." 1892년 2월 21일자 『더암스테르다머르』에 실린 롤란트 홀스트의 글에 대해서는 다음을 참조: exh. cat. Amsterdam, 1991, p. 83.

34 "heel openlijk en heel luid", 리하르트 롤란트 홀스트가 요에게. VGM, b1220, 1892.03.30.

35 『일기』 4, pp. 16~17, 1892.03.03.

36 "populieren met 2 rose figuurtjes, die U ons persoonlijk gebracht hebt", 판비셀링갤러리에서 근무하는 P. C. 에일러르스 주니어P.C. Eilers Jr가 요에게. VGM, b2939, 1892.03.09. 참조: Heijbroek and Wouthuysen, 1999, p. 42.

37 크리스티안 올덴제일이 요에게. VGM, b1287, 1892.03.03. 『일기』 4, pp. 19-20, 1892.03.20.

38 크리스티안 올덴제일이 요에게. VGM, b1288, 1892.03.23.- b1289, 2893.03.27.- b1290, 1892.04. 19. 참조: Joosten, 1969-2.

39 『일기』 4, p. 37.

40 『일기』 4, pp. 25~27, 1892.03.21.

41 "C'était une période si importante et sauf celles-là il n'y a rien qui manque à la correspondance, que je suis en train de préparer pour la presse.' c'est là la seule chose que je peux faire en souvenir de mon mari et pour Vincent.", 요가 알베르 오리에에게. VGM, b1510, 1892.03.27. 『메르퀴르 드 프랑스』 편집장 알프레드 발레트Alfred Vallette가 요에게 부고를 알린다. 오리에가 1892년 10월 5일 27세의 나이로 사망했다는 소식에 요는 큰 충격을 받았다. 그리고 오리에의 처남이 빈센트의 편지를 찾았다고 말했을 때 안도한다. 알프레드 발레트가 요에게. VGM, b1291, 1892.10.19. T. 그라메르T. Gramaire가 요에게. VGM, b1541, 1892.11.23.

42 "Het doet mij genoegen dat U al de schilderijen hebt laten opzetten, dan zal ik wel voor houten lijsten zorgen.", 얀 토롭이 요에게. VGM, b1913, 1892년 3월 23일 혹은 그 즈음으로 추정.

43 요의 파리 방문은 사라 더스바르트가 그녀에게 보낸 편지에 언급된다. VGM, b2857, 날짜 미상 (1892년 4월과 10월 사이).

44 Larsson, 1993, pp. 127~128. Van Gogh, Letters to Bernard 2007, p. 19. 사진에 대해서는 다음을 참조: VGM, b4759.

45 『일기』 4, pp. 41~43, 1892.04.25.

46 『일기』 4, pp. 46~47, 1892.05.01. 『일기』 4, pp. 23~24, 1892.03.20.

47 『일기』 4, p. 53, 1892.06.09. 오스카 브라우닝Oscar Browning의 『조지 엘리엇의 생애The Life of George Eliot』(1890)를 읽은 그녀는 다음 책을 통해 서간과 일기에 친숙해졌을 것이다. George Eliot's Life, as Related in her letters and Journals, Ed. John Walter Cross, 3 vols,

New York, 1885.

48 『일기』 4, p. 50. 이 시기 토롭은 요에게 여러 번 편지를 보낸다. VGM, b1911-b1916. 참조: Tibbe, 2014, pp. 162~65, pp. 170~172. 'Vincent van Gogh', Ferdinand Keizer,(Ida Heijermans), 『더네데를란드스허 스펙타토르』. 비교: Van Kalmthout, 1998, p. 32.

49 요가 W. C. 텡엘러르W.C. Tengeler에게(퀸스트크링 운영자.), 1892.06.20. VGM, Bd82(복사본). 답변: VGM, b1304, 1892.06.22. 참조: Joosten, 1969-3, pp. 269~273. Joosten, 1970-1, pp. 47~49. Op de Coul, 1990, 『회계장부』, 2002, pp. 46, 141. 반 고흐에 대한 로더Rohde의 열정에 대해서는 다음을 참조: Stein, 1986, pp. 290~292. Larsson, 1996, pp. 26~27.

50 테오필 더복Théophile de Bock이 요에게. VGM, b1915, 1892.04.28. 『더암스테르다머르』, 1892.06.05.

51 『일기』 4, p. 55, 1892.06.09.

52 『일기』 4, p. 57, 1892.06.23. 빈센트는 요의 바람에 동의한다. 요는 첫 손주 테오를 매우 사랑했으며, 왕자처럼 그에게서 빛이 난다고 묘사했다.

53 얀 토롭이 요에게. VGM, b1914, 1892.04.16. "새롭고 젊은 화가들만 전시할 겁니다. 그래서 기꺼이 빈센트의 작품을 전시하려는 겁니다. 빈센트도 여기에 속합니다."

54 테오필 더복이 요에게. VGM, b2072, 1892.05.21.

55 대단히 복잡한 이 전시의 포스터와 사진은 다음을 참조: Daloze, 2015, pp. 190-192.

56 반 고흐의 두 작품은 '가장 덜 생소한' 작품들 사이에 있었는데, 그의 작품에 익숙하지 않은 대중이 기피하지 않도록 조심스럽게 선택한 것이다. J. F. Ankersmit, 「De keuzetentoonstelling van 1892」, Propria Cures 48, no. 32, 1937.06.12., pp. 305~307. 참조: J. F. Ankersmit, 『Een halve eeuw journalistiek』, Amsterdam, 1937, pp. 20~21. Tibbe, 2014, pp. 154~158.

57 『일기』 4, pp. 58~59. VGM, b1502, b1505. 참조: Joosten, 1970-1, p. 49. Joosten, 1970-2, p. 100. Joosten, 1970-3, p. 155. 나중에 누군가 라켄할 전시에 반 고흐 몇 작품을 포함하자고 제안했을 때, 요는 다시 한번 단독 전시를 이야기하며 거절한다. "단독 전시회를 원합니다. 몇 작품이 이스라엘스와 마리스의 그 어두운 그림들 사이에 걸리는 것은 전혀 소용이 없기 때문입니다." 요가 아나 반 고흐에게. VGM, b2972, 1893.10.06.

58 『일기』 4, pp. 61~63, 1892.07.04.

59 『일기』 4, p. 65~66, 1892.07.08. "그녀는 일흔넷으로, 체구가 작고 체형은 약간 한쪽으로 치우쳤다. 프랑스혁명 시절 볼 법한 평온하고 인상적인 얼굴이다. 섬세하고 곧은 코, 도도한 푸른 눈, 은백색 머리카락을 앞쪽으로 높이 빗어올린 다음 작고 검은색 레이스 스카프로 덮어서 이마를 완전히 드러냈다. 피곤하거나 약간 힘이 없을 때는 평범한 노파처럼 보여서 단순한 갈색 드레스를 입고 지팡이를 짚어가며 비틀거릴 땐 거의 마녀 같지만, 대화중에 불이 붙으면 완전히 바뀌어

고고한 귀부인이 된다. 고개를 치켜들고 눈동자는 반짝이며 이목구비가 부드러워지는 것이 고
상하고 기품 있는 여성이다."

60 빌레민 반 고흐가 요에게. VGM, b1038, 1892.08.15. 『회계장부』, 2002, pp. 87~88.

61 마리 멘싱Marie Mensing과 리너 리르뉘르Line Liernur가 요에게. IISG, 1892.08.28.

62 Marie Mensing, 'Eisch eener vrouw van 't heden, ten opzichte van 't sexueele
leven', *De Dageraad*, 1897~98, pp.473~482, 627. 참조: IISG, Atria, *BWSA* 2, 1987, pp.
89~91. Fia Dieteren, 'Men is niet ongestraft feminist', *Rooie Vrouw. Landelijk Blad
van Rooie Vrouwen in de Partij van de Arbeid*, 1988.09., pp. 12~15. Hofsink and
Overkamp, 2011, pp. 58~69.

63 『일기』 4, p. 68, 1892.09.03.

64 『희열Extaze』. Eds. H. T. M. van Vliet, Oege Dijkstra, Marijke Stapert-Eggen, Utrecht
and Antwerp, 1990, pp. 70, 51.

65 『일기』 4, p. 71, 1892.09.26.

66 반려동물 애호가의 증가는 폭넓은 중산층 문화 운동의 일부였다. 참조: Hanneke Ronnes
& Victor van de Ven, 'Van dakhaas tot schootpoes. De opkomst van de kat als
huisdier in Nederland in de negentiende eeuw', *De Negentiende Eeuw* 37, no. 2,
2013, pp. 116~136.

67 『일기』 4, pp. 73~74, 1892.10.03. 빌레민은 요의 생일을 축하했다. 깊은 공감을 표시하며 위로
가 되는 찬사를 보낸다. "테오가 보았더라면 정말 자랑스러워했을 거라고 자주 생각한다." 빌레
민 반 고흐가 요에게. VGM, b2915, 1892.10.03.

68 『일기』 4, p. 77, 1892.11.03. 여성은 불행을 어떤 식으로든 견뎌내지, 어떤 경우에도 창녀를 찾
는 식으로 해소하지 않는다는 말을 요는 하고자 한다.

69 『일기』 4, p. 78, 1892.11.07. 베를렌Verlaine은 『무언의 로망스Romances sans paroles』에 수록된 시
들을 거의 웅얼거리다시피 낭독해서 1892년 11월 10일자 『알헤메인 한델스블라트』는 "따분함
보다 더 따분했다"고 평가했다. 베를렌은 빌럼 비천Willem Witsen, 이사크 이스라엘스와 닷새 동
안 함께 지냈다. Exh. cat. Amsterdam, 2012, pp. 78~80. J. F. Heijbroek & A. A. M. Vis,
Verlaine in Nederland. Het bezoek van 1892, woord en beeld, Amsterdam, 1985.

70 일기 4, p. 81, 1892.11.17. 원문은 "La mère l'a conçu dans le ciel."이다. 요는 2월부터 찾으
려 애쓰던 미슐레Michelet의 『사랑L'Amour』을 발견한 듯하다. 인용이 실린 판본: Paris, 1858, p.
158.

71 『일기』 4, p. 70, 1892.09.26. "door dat plezierig werk, openlijk mijn bewondering voor
Vincents talent te kunnen bewijzen", 리하르트 롤란트 홀스트가 요에게. VGM, b1221,
1892.09.24. 요는 배치를 결정할 수 있는 평면도를 받는다. 크리스티안 로데베이크 판 케스테런

Christiaan Lodewijk van Kesteren이 요에게. VGM, b1421, 1892.10.11.

72 리하르트 롤란트 홀스트가 요에게. VGM, b1230, 1892.11.20.

73 "de opening *moet* royaal en plechtig zijn, en betalend publiek op de opening zou daarom kwaad doen", 리하르트 롤란트 홀스트가 요에게. VGM, b1231, 1892.12.10. 헤이 그미술협회에서 작품을 위한 액자 32개를 보낸다. 리하르트 롤란트 홀스트가 요에게. VGM, b1232, 1892.12.11.- b1233, "bloeiende boomgaarden in 't midden' 'links daarvan de olijven en de blauwe-toon schilderijen, rechts bergen van St Remi en de geele-toon schilderijen", 1892.12.13.- b1234, b1236, 1892.12.14 - b1235, 1892.12.15.(카탈로그 관련)

74 Exh. cat. Amsterdam, 1892. 반 고흐는 후광을 "영원의 무언가"의 상징으로 불렀다. 반 고흐, 『편지』, 2009, 편지 673. 비교: Evert van Uitert, 「De legendevorming te bevorderen: notities over de Vincent van Goghmythe」, exh. cat. Amsterdam, 1977, pp. 15~27. 『더 암스테르다머르』, 1893.02.05. 참조: 『알헤메인 한델스블라트』, 1893.02.09.

75 이 드로잉은 1919년 10월, J. H. 더보이스ᴊ. ʜ. de Bois가 판매용으로 내놓았고 헤이그 픽튀라전 시회에 걸린다. 출처에도 불구하고 H. P. 브레머르ʜ. ᴘ. Bremmer는 당시 위작이라고 의심했었다. Balk, 2006, p. 408. 리하르트 롤란트 홀스트가 요에게. VGM, b1242, 1893.02.15., b1244, 1893.02.27., b1245, 1893.03.08. Etty, 2000, p. 57(걸린 위치).

76 Joosten, 1970-2, pp. 101~102. 『회계장부』, 2002, pp. 46, 141. VGM, b1422, 1893.02.23.

77 "de indrukken der werkelijkheid synthethizeerde als levensopenbaringen van fellen pathos.", 얀 펫이 요에게. VGM, b2085, 연대 미상. 『더니우어 히츠』 8, 1893, pp. 427~431. 재판: 『Hollandse teekenaars van dezen tijd』, Amsterdam, 1905, pp. 49~53. 참조: DBNL, Tibbe, 2014, pp. 177~180. Huizinga, 1927, p. 49. 롤란트 홀스트가 감동받았다고 한다.

78 "Wij allen die het werk zien buiten den persoon om, bewonderen vooral de machtige rigoureusheid, het oudtestamentische in hem, zijn dramatische kracht, die zoo sterk was dat zelfs zijn teerste sujetten, 'de bloeiende boomgaarden', werken worden van groote felheid.", 리하르트 롤란트 홀스트가 요에게. VGM, b1249, 연대 미상.

79 리하르트 롤란트 홀스트가 요에게. VGM, b1240, 1893.01.30.

80 모두가 이해한 것은 절대 아니었다. 미술상 판 비셸링van Wisselingh도 파노라마 전시에서 본 작품 대부분을 대단하게 여기지 않았다. E. J. 판 비셸링이 요에게. VGM, b2938, 1893.12.02.

81 『일기』 4, p. 83, 1892.12.31.

82 『일기』 4, pp. 86~87, 1893.10.03.

83 알프레드 발레트가 안드리스 봉어르에게. VGM, b893, 1893.01.19. 에밀 베르나르가 요에게.

VGM, b828, 1893.02.01. 1893~1897년 『메르퀴르 드 프랑스』에 실린 기사에 대해서는 다음을 참조: http://vangoghletters.org/vg/publications_2.html#intro.IV.2.3.

84 "Vous saurez mieux que moi ce qu'il faudra publier de cela.", 요가 에밀 베르나르에게, 1893.01.26. 『Art-documents』, 1952. 비교: Leeman, 2013, pp. 224~225, 253. 요는 롤란트 홀스트에게 자신이 매우 만족했음을 알린다. 리하르트 롤란트 홀스트가 요에게. VGM, b1240, 1893.01.30.

85 "ce qui peut être intéressant sur l'œuvre de Vincent et sur ce que j'ai à prouver de son temperament", 에밀 베르나르가 요에게. VGM, b830, 1893.02.

86 에밀 베르나르가 요에게. VGM, b832, 1893.03.

87 에밀 베르나르가 요에게. VGM, b829, 연대 미상. 알프레드 발레트가 요에게, VGM, b1293, 1893.05.28 - b1294, 1893.06.07. Bernard, 2012, p. 221.

88 그가 반 고흐와 들라크루아를 비교한 글을 보내주자 요는 감사한다(Théodore de Wyzewa, 'Eugène Delacroix', Le Figaro』o, 1893.06.12.). 저자가 그들의 광기 측면에 중점을 둔 점에 실망한다("그럼에도 두 사람을 함께 언급한 것이 대단히 기뻤습니다. 빈센트가 늘 존경하는 마음으로 들라크루아를 이야기했으니 두 사람 사이에 분명 공통점이 있을 겁니다"). 요가 알프레드 발레트에게, 1893.06.16. Pedro Corrêa Do Lago Collection, Brazil. 알프레드 발레트가 요에게. VGM, b1295, 1893.06.23.

89 알프레드 발레트가 요에게. VGM, b1296, 1893.07.25.

90 에밀 베르나르가 안드리스 봉어르에게. RPK, 앙드레 봉어르 기록물, 1894.12.25. Bernard, 2012, pp. 350~353. 참조: Lettres à Bernard, 1911, p. 41.

91 알프레드 발레트가 요에게. VGM, b1297, 1893.07.27. 발레트는 드로잉들을 1년간 가지고 있다가, 요의 요청으로 앙브루아즈 볼라르Ambroise Vollard에게 의뢰해 그의 갤러리에서 판매한다. AVP(2,2), 1896.11.07.

92 "Treffend is de uitdrukking in den kop van dezen angstig vastbeslotene, die schilderen kon en schrijven, zoo sterk en ook zoo zwaar alsof hij een moker hanteerde.", 펫은 안드리스 봉어르의 소장품에 포함되어 있던 반 고흐 초상화의 복제품만을 사용하도록 했다. Gedenkboek keuzetentoonstelling van Hollandsche schilderkunst uit de jaren 1860 tot 1892.

93 『더텔레흐라프』, 1893.05.08., 1893.05.11., 1893.05.21.

94 『메르퀴르 드 프랑스』 3, no. 40, 1893.04, pp. 324~339. 불러 판 헨스브룩: "이 편지 출간을 맡는 사람이 누구든 화가여야 할 뿐 아니라 반 고흐 집안 사람들을 잘 알아야 한다. 그래야 경건하게 이 일을 수행할 수 있다." 『더네데를란드스허 스펙타토르』, 1893.05.06. 펫도 이 의견에 동의한다. 『더암스테르다머르』, 1893.05.21.

95 "Dieu permette qu'elles soient editées un jour dignement et en leur entier.", 에밀 베르나르가 요에게. VGM, b831, 1896.06.28.

96 "Je me rappelle parfaitement que mon mari m'a souvent parlé et de Mr Mourier Petersen et de l'exposition libre - et que en Danemarc on était plus avancé en peinture qu'en Hollande qu'on y aime plus la peinture moderne, je suis convaincue que lui aussi vous aurait envoyé les tableaux de son frère. C'est pour cela que j'accepte tout de suite votre invitation pour les exposer à Copenhague.", 요가 요한 로더에게. KBK, 1893.02.08, VGM, Bd59. 코펜하겐 왕립도서관에는 요가 1893년 2월부터 8월 사이 쓴 편지가 6통 남아 있다. 요가 말한 덴마크 화가는 크리스티안 빌헬름 모우리르 페테르센 Christian Vilhelm Mourier-Petersen(1858~1945)으로, 그는 1888년 봄 아를에서 빈센트를 만난 적이 있고 같은 해 여름 파리에서 테오와 함께 지냈다.

97 리하르트 롤란트 홀스트가 요에게. VGM, b1241, 1893.02.10.

98 요한 로더가 요에게. VGM, b1988, 1893.02.20. 게오르그 셀리그만 Georg Seligmann이 요에게. VGM, b1984, 1893.02.22.

99 게오르그 셀리그만이 요한 로더에게. KBK. 요에 대해서는 다음을 참조: "En ganske ung, meget elskverdig enke." 가격에 대해서는 다음을 참조: 'Til et par av Billederne (Annas) mangler jeg endnu Priser og Titler, men du skal faa dem saa snart jeg faar dem. Jeg var forresten med til at sætte Priser på Flere Ting, da de ikke alle var taxerede. Men forresten modtager Fruen ogsaa Bud, hvis det skal være." 덴마크어를 네덜란드어로 번역해준 이브마리 뢴트Eve-Marie Lund에게 감사를 전한다. 이를 바탕으로 다시 영어로 옮겼다. 참조: Kirsten Olesen, 'From Amsterdam to Copenhagen', *Gauguin and Van Gogh in Copenhagen in 1893*, Ed. Merete Bodelsen. Copenhagen, 1984, pp. 29~30.

100 게오르그 셀리그만이 요에게. VGM, b2175, 1893.05.01. 당시 요가 소장한 「해바라기」 여러 버전에 관해서는 다음을 참조: Martin Bailey, *The Sunflowers are Mine: The Story of Van Gogh's Masterpiece*, London, 2013, pp. 202~205.

101 요한 로더가 요에게. VGM, b1986, 1893.04.09.

102 요가 요한 로더에게. KBK, 1893.04.12., VGM, Bd119.

103 요한 로더가 요에게. VGM, b1987, 1893.05.30. 요가 요한 로더에게. KBK, 1893.05.26.-1893.06.03.(인용) VGM, Bd120. Bd121.

104 요한 로더가 요에게. VGM, b1989, 1893.06.24.-b1990, 1893년 6월 말. 요가 요한 로더에게. KBK, 1893.07.14., VGM, Bd122. 로더가 반 고흐에 관해 쓸 계획이라고 말하자 요는 자료를 보내지만 결과물은 없었다. 요한 로더가 요에게. VGM, b1991, 1893.08.20.-b1992, 1893.10.02. 요가 요한 로더에게. KBK, 1893.08.24. VGM, Bd123.

105 헨리 판 더펠더Henry van de Velde가 요에게. VGM, b1356, 연대 미상.

106 리하르트 롤란트 홀스트가 요에게. VGM, b1241, 1893.02.10. - b1247, 1893.04.13.

107 Lieske Tibbe, *Art Nouveau en Socialisme. Henry van de Velde en de Parti Ouvrier Belge*, Amsterdam, 1981.

108 "grand Peintre mort", 헨리 판 더펠더가 요에게. VGM, b1357, b1358, b1361, 1893.04.30.

109 헨리 판 더펠더가 요에게. VGM, b1364, 1893.07.

110 1893년 8월 12일로 추정된다. 상세한 내용은 다음을 참조: Van Kerckhoven, 1980. Greer, 2007.

111 Prick, 1986, p. 19. Prick, 2003, pp. 355~356.

112 『짧은 행복』, 1999, pp. 103, 140.

113 『일기』 4, p. 85, 1893.09.17.

114 『일기』 4, p. 87, 1893.10.15. 카럴 알베르딩크 테임Karel Alberdingk Thijm이 요에게. LMDH, LM A 245 B 1, 1893.10.13. Prick, 1986, p. 20.

115 "Het is maar weinig - doch ik vreesde u te vermoeien door een te groote bezendingen - en indien u ze uit hebt en er het vervolg van wilt lezen - kan ik ze u onmiddellijk zenden. Indien ik verkeerd gedaan heb door u juist de *eerste* brieven te laten lezen - en u liever iets uit lateren tijd had - dan is ook die fout gemakkelijk goed te maken.", 요가 카럴 알베르딩크 테임에게, 1893.10.22. Prick, 1981-1986, vol. 2, p. 121. Prick, 1986, p.20. Prick, 2003, p. 359. 영수증 확인: LMDH, LM A 245 B 1, 1893.10.26, VGM, Bd100. 프릭은 판 데이설이 1893년 편지 홍보 기회를 잡지 않은 것은 "풀 수 없는 미스터리"라고 말한다. Prick, 2003, p. 358. 참조: 『일기』 4, p. 87.

116 "Over de brieven hoop ik U nader te spreken of te schrijven.", 카럴 알베르딩크 테임 이 요에게. LMDH, LM A 245 B 1, 1895.06.08. 요의 감사 편지는 다음을 참조: VGM, b2940, 1895.06.09. 참조: Prick, 1986, p. 21. Prick 2003, p. 360.

117 졸라에 관한 반 고흐의 의견: 반 고흐, 『편지』, 2009, 편지 777.

118 E. J. 판 비셀링이 요에게. VGM, b2938, 1893.12.02.

119 1895년에서 1898년 사이 요는 여러 번 초대되었다. 카럴 알베르딩크 테임이 요에게. LMDH, LM A 245 B 1, 1895.12.20., VGM, Bd103 - LM A 245 B 1, 1896.11.27., VGM, Bd102 - VGM, b5344, 1897.04.18. 그녀는 1898년 5월 18일에도 방문한다: Lodewijk van Deyssel, *Het leven van Frank Rozelaar*, Ed. Harry G.M. Prick. The Hague, 1982, p. 315.

120 네덜란드에서는 결혼 후 12년 6개월이 되었을 때 동혼식을 열어 축하한다. VGM, b1251, 1899.11.15.

121 2판. Leiden. VGM, b2213, 축약본: *Huishoudboek*, 1893-1896.

122 "deze onvervangbaaren artistenvriend", 메이여르 이사크 더한Meijer Isaac de Haan이 요에
게. VGM, b1321, 1893.10.12. - b1044, 1893.10.16.

123 리너 리르뉘르와 마리 멘싱이 요에게. VGM, b2876, 1894.01.01.

124 『일기』 4, p. 88. 반 고흐 부인은 그사이 빌레민이 살던 헤이그의 프린스헨드릭스트라트 25번지
로 이사했다.

125 1889년 테오는 『안나 카레니나』(1877)의 인물 레빈에 대해 썼다. 『짧은 행복』, 1999, p. 231. 다
른 글은 한스 크리스티안 안데르센의 『미운 오리 새끼』일 것이다.

126 "'t is één van mijn oudste boeken; ik zie telkens mezelf weer bij mijn moeder zitten,
die zooveel altijd met mij heeft gedaan.", 『빈센트의 일기』, 1933.09.05. Samuel Foote&
Randolph Caldecott, *The Great Panjandrum Himself*, London, 1885. 요는 면지에 이
렇게 쓴다. "빈센트 v. 고흐". VGMB, BC0001.

127 르네 쥘리엔 탕기브리앙Renée Julienne Tanguy-Briend이 안드리스 봉어르에게. VGM, b1447,
b1448, 1894.02.07., 1894.02.15. 참조: Pissarro, *Correspondance* 1980-1991, vol. 3, pp.
437~438.

128 요가 에밀 쉬페네케르Émile Schuffenecker에게. UBA, 스페셜 컬렉션. Gd65a, 3 1894.03.03.,
VGM, Bd113. 쉬페네케르는 2월 27일 요청. 탕기의 미망인이 안드리스에게 그가 관심이 있음
을 알린다. VGM, b1446, 연대 미상.

129 에밀 쉬페네케르가 요에게. VGM, b1427 -b1428, 1894.03.07., 1894.03.15. 『회계장부』, 2002,
pp. 96, 141, 159.

130 샤를 데스트레Charles Destrée(뒤랑뤼엘갤러리)가 요에게. VGM, b1207, 1894.04.19. 작품 7점
의 목록을 보내며 수수료 10퍼센트를 요구: VGM, b1449, 1894.04.12. 목록: VGM, b1450,
1894.04. 둘 다 탕기의 편지 처음에 쓰여 있었다.

131 샤를 데스트레가 요에게. VGM, b1208, 1894.05.02. 요의 편지 언급: Rewald, 1986-2, pp.
245~246. 저자에 대해서는 샤를 뒤랑뤼엘Charles Durand-Ruel 아카이브 참조. 비교: exh. cat.
London, 2015, p. 205. 판매되지 않은 작품은 1895년 2월 7일 다시 뷔쉼으로 보냄. 참조: 조
르주 뒤랑뤼엘Georges Durand-Ruel이 요에게. VGMD, 1894.11.29., 1894.12.27.

132 폴 고갱이 요에게. VGM, b1482, 1894.03.29. 『Gauguin lettres』, 1983, pp. 330~333. 고갱
이 요에게 쓴 편지는 세 통뿐이다. 요가 고갱에게 쓴 두 통은 알려지지 않았다.

133 폴 고갱이 요에게. VGM, b1483(스케치) - b1484, 1894.04.14., 1894.05.04. 『Gauguin
lettres』, 1983, pp.334~341. 페일헨펠트Feilchenfeldt는 퐁타방의 조르주 쇼데Georges Chaudet
가 「추수하는 사람Reaper」(F 617/JH 1753)과 「마담 지누(아를의 여인)」(F 542/JH 1894)를 가지고 있
다는 사실을 고갱이 잊었다고 했으나 실제로 그랬는지는 분명하지 않다. Feilchenfeldt, 2013,
pp. 117, 201, 214. 르월드Rewald는 고갱이 요에게 자신의 그림 「눈 덮인 파리」(VGM, s223)와

「강둑의 여인들」을 같은 시기에 보냈을 것이라 추측한다. Rewald, 1986-1, pp. 85~86.

134 요는 등장인물을 메모해두었다: VGM, b5088, 1894.05.14. 1984년 6월 27일에는 새우와 체리를 샀다. 『Huishoudboek』, 1893-1896.

135 『일기』 4, p. 90, 1894.07.

136 『일기』 1, p. 14, 1880.04.02.

137 『알헤메인 한델스블라트』, 1894.11.16.

138 『일기』 4, pp. 91~92. 『더텔레흐라프』, 1894.11.14., 1894.11.15. Fontijn, 1999, pp. 366~367.

139 『일기』 4, p. 92, 1894.12.31.

140 앙브루아즈 볼라르가 요에게. VGM, b1306, 1895.05.09. - b1369, 1895.06.07. 참조: Feilchenfeldt, 2005, pp. 110~111. exh. cat. New York, 2006, p. 276. 볼라르는 1894년 이미 반 고흐 작품 일부를 팔았다. 볼라르와 반 고흐에 대해서는 다음을 참조: Pratt, 2006, pp. 48~60.

141 "J'espère que vous ferez de bonnes affaires avec ce que je vous envoie alors je pourrai plus tard vous enverrez d'autres, en tous les cas vous m'écrirez avant de vendre n'est-ce pas?", 요가 앙브루아즈 볼라르에게, 1895.07.03. AVP(2,2) 편지의 두번째 부분은 사본을 통해 알 수 있다: VGM, b4559, 1895.07.03. 요가 1895년 12월 14일 쓴 편지는 다음을 참조: Pratt, 2006, p. 58, n. 5.

142 Exh. cat. New York, 2006, pp. 249, 276~277. Pratt, 2006, pp. 51~53. Feilchenfeldt, 2005.

143 앙브루아즈 볼라르가 요에게. VGM, b1307, 1896.03.25. 장부에 85길더로 기록. 『회계장부』, 2002, pp. 47, 142, 178. AVP(4,3), (2,2).

144 요가 앙브루아즈 볼라르에게, 1896.03.27. AVP(2,2). 앙브루아즈 볼라르가 요에게. VGM, b1308, 1896.07.08. - b1370, 1896.11.02.

145 VGM, b1437, 1896.11. 참조 'Liste des tableaux chez M. A. Vollard', AVP(4,4). Feilchenfeldt, 2005, pp. 110~112. exh. cat. Amsterdam, 2005, pp. 30, 38~39. Pratt, 2006, pp. 54~57.

146 앙브루아즈 볼라르가 요에게. VGM, b1372, 1896.11.23.

147 앙브루아즈 볼라르가 요에게, VGM, b1309, 1896.11.30.

148 앙브루아즈 볼라르가 요에게. VGM, b1373, 1897.02.03. 전시회 관련 참조: Pratt, 2006, pp. 54~55.

149 앙브루아즈 볼라르가 요에게. VGM, b1374, 1897.02.16.

150 "par GRANDE Vitesse", 요가 앙브루아즈 볼라르에게, 1897.03.27. AVP(2,2).

151 "3 triptieken, 1 portret, Dr Gachet en 1 paar teekeningen", 『회계장부』, 2002, p. 47.

152 앙브루아즈 볼라르가 요에게. VGM, b1376, 1897.03.29. 상세한 과정 재구성: 『회계장부』, 2002, pp. 47, 142~143. 요가 앙브루아즈 볼라르에게, 1897.05.15. AVP(2,2). 1897년 8월, 그 녀는 결국 「빨래하는 여인들이 있는 랑글루아다리」(F 397/JH 1368)를 볼라르에게 판다(『회계장부』 에는 기록되어 있지 않다). 『회계장부』, 2002, p. 142. 참조: exh. cat. New York, 2006, p. 277. AVP(4,3), (4,4). Pratt, 2006, pp. 53~58. 요가 당시 파리에서 일을 도와줄 사람을 찾고 있었다 는 것을 이사크 이스라엘스가 요에게 보낸 편지들을 통해 알 수 있다. 볼라르와의 협상이 어긋 났기 때문일 것이다. 이스라엘스는 세 사람 사이에서 중간 역할을 할 사람을 두자고 제안하는 데, 네덜란드인과 프랑스인 사이 거래 전문 변호사로 자처하는 사촌, 헤르만 루이 이스라엘스 Herman Louis Israëls, 뒤랑뤼엘갤러리 매니저 샤를 데스트레, 암스테르담 소재 갤러리 E. J. 판비 셀링에서 일하는 페트뤼스 크리스티안 에일러르스Petrus Christiaan Eilers 등이었다. 이사크 이스 라엘스가 요에게. VGM, b8661, 1897.03.09., b8623, 1897.07.23.

153 "나는 반 고흐에 대해 완전히 잘못 판단했다! 그에게는 어떤 미래도 없다고 생각했었다"라고 레 이몽 에스콜리에Raymond Escholier에게 말했다. 인용: Brassaï, *The Artists of My Life*, 불어에 서 번역, 번역자: Richard Miller, London, 1982, p. 212.

154 뤼시앵 몰린이 요에게. VGM, b1311, 날짜 미상(1895년 5월경).

155 뤼시앵 몰린이 요에게. VGM, b1312, 1895.06.14.

156 뤼시앵 몰린이 요에게. VGM, b1313, 1895.12.17.

157 뤼시앵 몰린이 요에게. VGM, b1314, 1895.12.20(수표 동봉). 『회계장부』, 2002, pp. 29, 47, 105, 142, 167. 가격에 대해서는 다음을 참조: 『알헤메인 한델스블라트』, 1896.01.09.

158 『일기』 4, p. 96, 1895.12.31.

불장난—이사크 이스라엘스

1 "heel aardig", 요가 부모에게. VGM, b4297, 연대 미상.

2 테오가 빈센트에게, 이사크 이스라엘스가 그림을 보러 아파트로 왔다고 언급. 반 고흐, 『편지』, 2009, 편지 813, 1889.10.22.

3 "Mag ik U bijgeval eens komen opzoeken of heeft U soms eens lust aan te komen dan zal mij dit zeer aangenaam zijn.", 이사크 이스라엘스가 요에게. VGM, b8564, 1891.02.02.

4 Moes, 1961, pp. 151~152, 156. Exh. cat. Amsterdam, 2012, p. 12. 어머니는 1894년 1월 사망.

5 "vagebonderen", 그는 1897년 5월, 이에 대해 에런즈에게 얘기한다. Exh. cat. Amsterdam,

2012, p. 46. 인용 편지: Erens Archive, Nijmegen.

6 Frans Erens, *Vervlogen jaren*, Amsterdam, 1989, pp. 316~341, pp. 316, 322~323.

7 's-Gravesande, 1956. G. Stuiveling, *De Nieuwe Gids als geestelijk brandpunt*, Amsterdam, 1935. Enno Endt, *Het festijn van Tachtig. De vervulling van heel grote dingen scheen nabij*, Amsterdam, 1990. Vergeer, 1990, esp. pp. 112~119, exh. cat. Amsterdam, 1991, esp. p. 75.

8 Exh. cat. Amsterdam, 2012. 1897년 5월 21일 에런스에게 보낸 편지에서 인용. 참조: exh. cat. Amsterdam, 2012, p. 51.

9 Exh. cat. Amsterdam, 2012, pp. 14~15. "여자들을 따라다닌다"라는 소문이 있었다. Vergeer, 1990, p. 55. 1894년 시집 『시Verzen』로 성공적인 문단 데뷔를 한 빌럼 클로스 Willem Kloos는 미출간 소네트에서 이스라엘스를 엽색가로 묘사하여 모욕을 준다. 참조: 's-Gravesande, 1956, pp. 410~411, 444. Stokvis, 2005, p.99.

10 사라 디스바르트가 요에게, "이스라엘스가 친절하게도 당신을 방문했군요." VGM, b1336, 1891.03. 작품 감상회는 다음을 참조: 『일기』4, p. 12, 1892.02.25.

11 이사크 이스라엘스가 요에게. VGM, b8570, 연대 미상, 꽃에 대해서는 다음을 참조: b8571, 1894.03.13., b8580, 1894.09.25. 그는 1894년 3월 13일 에드거 앨런 포의 책을 빌려주었다. 이사크 이스라엘스가 요에게. VGM, b8595, 1896.12.05. - b8576, 연대 미상(보낸 꽃에 대한 정보도 동일).

12 『일기』4, p. 90, 1894.10.03.

13 『일기』4, p. 74, 1892.10.20.

14 이사크 이스라엘스가 요에게. VGM, b8576, 연대 미상. 편지는 "즐겁게 지내세요, 당신의 남자 친구로부터"라고 끝을 맺는다.

15 이사크 이스라엘스가 요에게. VGM, b8575, 연대 미상. 이사크 이스라엘스가 그린 초상화: 「빈센트 빌럼 반 고흐 초상화」, 1894, 패널에 유채, 15.7 x 13 cm. VGM, s516. 분필과 파스텔로 그린 초상화도 있다. 14.2x10.3cm. VGM, d1145.

16 『일기』4, p. 91, 1894.11.13. 엿새 후 그는 이렇게 쓴다. "당신이 괜찮다면 다시 방문하겠습니다." 그는 그녀의 초상화를 주었다. 이사크 이스라엘스가 요에게. VGM, b8574, 1894.11.19.

17 이사크 이스라엘스가 요에게. VGM, b8565, 1894.12.16. "당신은 최선이라 생각하는 것을 해야 합니다. 나 역시 그렇게 합니다. 그러나 당신의 망설임을 이해합니다."

18 1895년 2월까지 이곳 주소는 에이르스터 파르크스트라트 438번지였다. 이스라엘스는 1905년까지 이곳에 거주했다.

19 『일기』4, p. 94. 당시 편지에 썼던 대로 그는 그녀에게 이렇게 요구하기도 했다. "곧 나를 보러 오세요." 이사크 이스라엘스가 요에게. VGM, b8568, 연대 미상. 요는 1895년 8월이 되어서야 그

아름다운 오후를 추억한다.

20 "Komt u zoo maar eens een middagje of zoo. Maar schrijf het dan even vooruit. Het is veel aardiger dan dat ik bij u kom.", 이사크 이스라엘스가 요에게. VGM, b8572, 1895.02.07.

21 『일기』 4, pp. 94-95.

22 "Meld mij even of je 't doet (……) maar blijf er dan ook bij (t is met jou altijd onsekuur). Als je misschien liever niet gaat ben ik *volstrekt* niet boos erom.", 이사크 이스라엘스가 요에게. VGM, b8666, 1895.08.06.

23 "C'étaient deux amoureux/ Qui rêvaient d'amours lointaines.", 『일기』 4, p. 95. 이 노래는 연인에게 비극적인 결말이다. 그들은 익사한다.

24 『일기』 4, p. 96, 1895.11.03.

25 훗날, 아마도 1920년대 초 요가 첫 일기에 두 사람의 이름을 채워넣고 마지막 단락도 다시 썼을 것이다. 일기장에 길게 남은 종잇조각은 마지막 페이지가 찢겨나갔음을 알려준다.

26 이사크 이스라엘스가 요에게. VGM, b8662, 1895.12.04. 그가 마음에 들지 않았던 초상화는 작은 패널에 그린 「요 반 고흐 봉어르 초상화」일 것이다. VGM, s284.

27 『일기』 4, pp. 97-98, 1896.01.02. 요는 "집"이라고 썼지만 실제로는 '역'에 데려다준 것이다.

28 이사크 이스라엘스가 요에게. VGM, b8567, 1896.01.05. 그는 일에만 집중하고 싶다고 말한다.

29 『일기』 4, pp. 98~99, 1896.01.24.

30 "내 사랑, 내 사랑, 내가 당신을 잊을 거라고 생각지 마요. 새로운 인생과 새로운 행복을 누리는 순간이 있을 때도 내 영혼 속 깊은 곳에 당신은 항상 살아 있답니다.", 『일기』 4, p.101, 1896.01.25. 테오가 사망한 후 5년이 지났다.

31 『일기』 4, p. 102, 1896.04.13.

32 이사크 이스라엘스가 요에게. VGM, b8587, 1896.08.16.

33 이사크 이스라엘스가 요에게. VGM, b8594, 1896.10.11.

34 이사크 이스라엘스가 요에게. VGM, b8585, 연대 미상.

35 "je hebt geen begrip van de realiteit en van 't gedonder dat iemand heeft om iets te bereiken, of niets.' 'Terwijl jij denkt dat ik in een veilig hutje zit met mijn werkje en niets meer behoef dan een lief vrouwtje zwalk ik intusschen op zee te midden van verschillende orkanen. Is 't niet mijn plicht om een passagier af te wijzen al wil die nog zoo graag mee. Ik heb 't je al dikwijls gezegd: ik kan er niet eens over *denken*, over iets duurzaams bedoel ik, in den zin waarin jij 't bedoelt. (……) Als ik nu dacht of voelde: wij moeten en we *zullen* bij elkaar *hooren* dan zou ik 't zeggen. maar laat ik volkomen eerlijk zijn: zo voel ik 't niet. ik heb 't altijd beschouwd als

een magnifieke vergissing van je, een onverdiende en unieke bonne fortune een onvergelijkelijk succes in de liefde waar 't toch eigenlijk niet mooi van was dat ik wilde profiteren, maar 't was te prettig voor me - en iemand als jij zal ik wel niet meer ontmoeten …. Maar wel geloof ik dat 't voor jou het beste is om elkaar niet meer te zien.", 이사크 이스라엘스가 요에게. VGM, b8566, 연대 미상.

36 "om de gewone tijd, tegen 1/2 8.", 이사크 이스라엘스가 요에게. VGM, b8664, 연대 미상.

37 『일기』4, pp. 101-02, 1896.02.25., 1896.12.31.(이 한 페이지에 일 년이 담겼다)

38 "Je was net al goed op streek om me te vergeten geloof ik? Is 't niet?' 'Veel liever zou ik willen dat we een vaste dag afspraken, eens in de week bijvoorbeeld, overdag of s'avonds?- maar 't is waar, je hebt nu ernstige gemoedsbezwaren en je hebt altijd zoo'n tweestrijd. My dear laat ik je nu nog eens eerlijk zeggen waar 't op staat. Ik hou heusch heel veel van je (daar, ben je nu tevreden) en ik ben heel blij met je vriendschap. denk je nu niet dat ik 't ook naar vind dat je daar zoo dikwijls verdriet en angst mee hebt. Ik vind het heusch soms beroerd, dan voel ik mijzelf schuldig want ik heb innerlijk ook schuld, zeg maar niet van nee. Ik moest 't niet prettig vinden om je als vriendin te willen houden terwijl ik weet dat ik niet doen kan wat jij 't liefst zou willen. Het is misschien een goed moment voor je om er nogeens goed over te denken wat nu heusch voor jou 't beste is. denk er eens driedubbel en dwars over na, neem dan een kloek besluit en hou je er bij. òf schik je naar de stem van 't geweten, familie en traditie. vertel hun altijd alles wat je op je hartje hebt (wat een bedorven kindje om dat nu zoo heerlijk te vinden). òf - je weet wel. heusch doe het nù want nu is het oogenblik daar dat de familiegolf je weer moet verzwelgen - òf ik heb er nooit geen gevoel meer voor, dat voel ik aankomen. Ik neem het ernstig, Jo, denk na, overweeg rijpelijk. Ik zal mij houden aan wat jij 't beste vindt, maar hou jij je der dan ook aan, als 't kan. (dat laatste zinnetje had ik niet moeten zeggen). dat is te veel à la jou 'als 't kan'. laten we nu of liever jij nu decideren, of 't is er geweest, of 't moet op ruimer en uitgebreider schaal worden voortgezet. (excuseer deze slechte beeldspraak). Vaarwel of tot ziens.", 이사크 이스라엘스가 요에게. VGM, b8583, 연대 미상. 계속 만남을 이어가는 것이 좋은지 때때로 확신하지 못한다. VGM, b8589, 1897.02.10.(추정) - b8590, 1897.04.29.(추정)

39 『일기』4, p. 103, 1897.04.01., 1897.05.08. 같은 페이지에서 이사크에 대한 사랑을 비탄하는 동시에 어린 빈센트에 대한 애정을 표현한다. 1897년 5월 17일, 이사크가 런던에서 편지를 보낸다. VGM, b8596.

40 "Je hebt volkomen gelijk dat je dat niet de moeite waard vindt, zoo'n oogenblikje eens in de zes maanden! daar ben je toch veel te goed voor", "Het beste wat ik je dus kan aanraden is dit: laat mij stikken.", 이사크 이스라엘스가 요에게. VGM, b8591, 1897.07.02.(추정)

41 이사크 이스라엘스가 요에게. VGM, b8622, 1897.07.18.

42 "arme stakkertje.", 이사크 이스라엘스가 요에게. VGM, b8623, 1897.07.23. 당시 손님이 한 명뿐이어서 하숙집에서 할일이 거의 없었다.

43 "Misschien ben ik in September nog hier en hoop je dan natuurlijk te zien. ik zou maar een beetje oppassen voor die spin. op een goeje dag wordt hij te familiair en kruipt in je haar.", 이사크 이스라엘스가 요에게. VGM, b8624, 1897.08.(추정)

44 이사크 이스라엘스가 요에게. VGM, b8620, b8621, 1897.08.-1897.09.(추정)

45 "My dear, 't Spijt me dat je daar zoolang gewacht hebt - maar hoe kon ik dat weten - ik ben een heel andere weg terug gegaan, over Kwadijk - Hoorn. och wat hadden we er ook aan gehad, je had toch direkt weer weggemoeten als eeuwige slavin van je plicht of je plichtsgevoel - enfin het is toch bar dat die familie je zoo onder de plak heeft dat je zoo'n heele zomer niet eens een dag met mij uit durft gaan - en dan zou ik nog zeggen dat 't me spijt dat ik er niet meer intiem mee ben! ··· dat rustige hoekkie van je, in welk werelddeel denk je is dat? Jopie ik hoop dat je je een beetje prettig voelt.", 이사크 이스라엘스가 요에게. VGM, b8655, 1897.09.(추정) 조심하기 위해 달력에 이스라엘스의 이름 머리글자만 기록한다. VGMB, BVG 3292, 1897.02.03.

46 "Het is allemaal heel lief en goed maar laat je nu toch eens een oogenblik niet alleen door 't gevoel meeslepen en erken nu eens zelf. Van trouwen komt *toch* nooit iets. Je weet het, en verder, Nooit en nimmer zou ik iemand willen brengen tot iets waar hij naderhand spijt of gezanik om zou krijgen. Je hebt *volkomen* en absoluut gelijk dat je 't niet wil. Ik wil 't evenmin. (······) Het spijt me dat 't zoo is maar 't is niet anders. We zien mekaar nog weleens terug.", 이사크 이스라엘스가 요에게. VGM, b8592, 1897.09.17.(추정)

47 이사크 이스라엘스가 요에게. VGM, b8593, 1897.09.21.(추정)

48 "Zuid beveland is het andalusie van Zeeland en Goes het Sevilla zou je kenne zegge.", 이사크 이스라엘스가 요에게. VGM, b8618, 1897.10.02. 이사크 이스라엘스가 요에게. VGM, b8619, 연대 미상.

49 "Dat is wellicht het ideaal van een schilder: schilderijen verkopen aan een vrouw met wie je daarna de liefde bedrijft.", 1898년 10월 2일자 편지: Exh. cat. Amsterdam,

2012, p. 48. 당시 스물두 살이었던 배우 재클린 샌드버그Jacqueline Sandberg가 그의 모델 중 한 사람이었다. 그녀에게 보낸 이스라엘스의 편지는 다음을 참조: Royaards-Sandberg, 1981, pp.470~482. 그는 1898년 3월 이렇게 쓴다. "나는 당신의 노예이고, 당신이 내게 힌트만 준다면 당신 발치에 엎드리겠습니다."(p. 471) 요에게 보낸 편지에서는 그런 순종을 선언하지 않았다.

50 이사크 이스라엘스가 프란스 에런스에게, 1913.09.03. 1888년 그는 "신뢰할 가치 없는 여인"에게 매혹되었고, 후일에는 유부녀인 소피 더프리스달베르흐Sophie de Vries-Dalberg와 사귄다. 참조: exh. cat. Amsterdam, 2012, pp. 26~27, 54.

51 "De menschen zijn net als koekjes, als zij lang op elkaar geklit zijn bederven zij.", 이사크 이스라엘스가 빌럼 비천과 아우휘스타 비천스호르Augusta Maria Witsen-Schorr에게. KBH, 75 C 51, 1921.11.11.

52 "Ik ben onlangs op straat Mme v. G. tegengekomen, nu verloofd zoals je weet. We bleven stokstijf staan gedurende enige tijd zonder iets tegen elkaar te zeggen. Het waren enkele mooie seconden (vooral voor haar).", 이사크 이스라엘스가 프란스 에런스에게, 1901.01.26. 참조: exh. cat. Amsterdam, 2012, p. 50. 내용으로 볼 때 에런스는 그들의 과거 관계를 알고 있었다.

53 야코프 하위징아Jakob Huizinga가 요에게. VGM, b1252, 1896.01.28.

54 "Heeft U ook soms nog een portret van Vincent, dan zouden we daarom gaarne een krans willen hangen, voornamelijk uit doornen bestaande, met hier en daar wat lauwerbladen.", 빌럼 뢰링Willem Leuring이 요에게. VGM, b1253, 1896.02.04.

55 빌럼 뢰링이 요에게. VGM, b1905, 1896.02.08. 토론 프리커르Thorn Prikker는 "숭고한 것들"을 그곳에서 보았고, 1895년 2월 12일에 헨리 보럴Henri Borel에게 편지를 쓴다. *De brieven van Johan Thorn Prikker aan Henri Borel en anderen, 1892-1904*, Ed. Joop M. Joosten, Nieuwkoop, 1980, p. 243. 툴루즈 로트레크의 초상화 드로잉에 대해서는 다음을 참조: VGM, b1259. 소장: Van Gogh Museum, VGM, d639.

56 빌럼 뢰링이 요에게. VGM, b1254, b1255, b1256, 1896.02.08., 1896.02.12., 1896.02.15.

57 "Men ziet nu in, dat er in 't z.g. "moderne" toch iets zit en nog niet geheel mee kunnende voelen, wil 't publiek toch meer en beter zien. Enfin, zonder overdrijving, we hebben een succès fou.", 빌럼 뢰링이 요에게. VGM, b1257, 1896.02.25.

58 비교: Lieske Tibbe, *De Negentiende Eeuw* 34, no. 3, 2010, pp. 249~268. 1860년, 암스테르담 국립미술관의 네덜란드 방문객 54퍼센트는 기술자, 9퍼센트는 단순노동자였다. 참조: Ellinoor Bergvelt& Claudia Hörster, 'Kunst en publiek in de Nederlandse rijksmusea voor oude kunst(1800-1896). Een vergelijking met Bennetts *Birth of the Museum*', 『De Negentiende Eeuw』 34, no. 3, 2010, pp. 232~248.

59 "de bewoners van 't koude Noorden, eens warm laten worden en een fermen stoot gegeven", 빌럼 뢰링이 요에게. VGM, b1259, 1896.03.05.

60 "pure krankzinnigheden", Albert Hahn, 'De brieven van Vincent van Gogh', *Schoonheid en samenleving. Opstellen over beeldende kunst*, Amsterdam, 1929, pp. 133~144(인용 p. 133). 앞선 발표: 『더소시알리스티스허 히츠De Socialistische Gids』, 1919.

61 "Onder die massa was wel een vijfde, dat zeer apprecieerde en onder dat gedeelte weer enkelen, die bepaald enthousiast waren. Men haalde elkaar naar plaatsen, van waaruit een schilderij het best te zien was. Men gesticuleerde. 't was grappig. Natuurlijk ook lachers - maar ook dat viel mee.", 레인티오 레이컨스Reintjo Rijkens가 요에게. VGM, b1260, 1896.02.25.

62 피터르 하베르코른 판 레이세베이크Pieter Haverkorn van Rijsewijk가 요에게. VGM, b5384, 1896.06.09.

63 "De gelegenheid om iets van het werk van Vincent te laten zien - is helaas zoo zelden, dat het mij zeer zou spijten - indien het niet meer kon.", 요가 피터르 하베르코른 판 레이세베이크에게. RPK, 1896.08.28., VGM, Bd110. 가격 표시 카탈로그: RKD, D4.4 e 14.

64 1894년부터 1897년까지 거주한 프란스 포스Frans Vos의 집에서. Haarlem, *Population Register*, 1860~1900, V886d.

65 "Zij schijnt ze te verkoopen, dat zou ik nu nooit doen. Ik ga er gauw weer heen krijgen telkens nieuwen.", Royaards-Sandberg, 1981, pp. 14-17. 1896년 3월 3일자 편지 한 통에서 '메종 할스'가 언급되었다.

66 『더히츠』, 1895.05.10.

67 큐레이터 J. E. 판 소메런브란트J.E. van Someren-Brand가 요에게. VGM, b5382, 1896.03.12.

68 율리우스 마이어그레페Julius Meier-Graefe가 요에게. VGM, b7585, 1897.10.19. 그는 드로잉 룸에 걸린 작은 그림 일부 사진을 요구하고, 나머지는 요가 선택하도록 한다. 율리우스 마이어그레페가 요에게. VGM, b7586, 1897.12.12.

69 에밀 쉬페네케르가 요에게. VGM, b1894, 1898.01.17.

70 쥘리앵 르클레르크Julien Leclercq가 에밀 쉬페네케르에게. VGM, b1535, 1898.01.01. 참조: Supinen, 1990, p. 7.

71 쥘리앵 르클레르크가 요에게. VGM, b4127, 1898.01.22. 르클레르크와 반 고흐에 대해서는 다음을 참조: Supinen, 1990.

72 「도로 공사를 하는 사람들(키 큰 플라타너스)」(F 657/JH 1860 혹은 F 658/JH 1861), 「꽃이 핀 밤나무 거리」(F 517/JH 1689), 「공원(시인의 정원)」(F 468/JH 1578). 쥘리앵 르클레르크가 요에게. VGM,

b4126, 1898.01.28. 가격뿐만 아니라 수수료도 25퍼센트로 높았다. 르클레르크는 그림을 말
아서 보내달라고 했는데 그 과정에서 「꽃이 핀 밤나무 거리」가 손상된다. VGM, b3468. 작품
들은 헬싱키와 코펜하겐에서도 전시되었을 수 있다. 6월 중순에는 베를린으로 보내진다. VGM,
b3469. 참조: Supinen, 1990, pp. 7~8. Larsson, 1996, pp. 99~128.

73 Thys, 1956. Borrie, 1973. Blom, 2012, pp. 142~149.

74 잡지 구독자는 800여 명 정도로 적은 수였다. 참조: Bijl de Vroe, 1987, p. 166.

75 탁Tak은 정치 활동 때문에 체포된 노동자를 지원하기 위해 1893년 플로르 비바우트Floor Wibaut
가 주도하여 설립한 '기아대책위원회' 총무였다. 참조: Van Uildriks, *Dagboek*, 2010, pp.
262~263.

76 Grever and Waaldijk, 1998, pp. 250~258. Sjaak van der Velden, 'Lonen bij de
dekenfabriek van Zaalberg te Leiden, 1896-1902', *Jaarboek der sociale en
economische geschiedenis van Leiden en omstreken*, Leiden, 2012, pp. 49~72.

77 Reyneke van Stuwe, 1932, p. 355. Thys, 1956.

78 Van Beek, 2010, pp. 99~100. 요는 이후 테오의 동생을 만나지 못했다.

79 모드 스티븐슨 호크Maude Stephenson Hoch가 요에게. VGM, b7182, 미완성, 연대 미상(1896
년 10~11월 직후 빌라헬마에 머물던 시기). 『회계장부』, 2002, p. 108. 포모나는 다음을 참조: VGM
b8598.

80 에이스브란디나 (딘) 레인홀트브란들리흐트IJsbrandina (Dien) Reinhold-Brandligt가 요에게. VGM,
b3675, 1904.01.05.: "당신과 빈센트가 늘 A.로 가던 것을 기억합니다. 모두가 집에서 모였지요."
딘과 남편인 엔지니어 하위베르트 레인홀트Huibert Reinhold는 1896년 뷔쉼으로 이사했고, 그들
의 아들 톰은 빈센트와 어울려 놀았다.

81 카럴 아다마 판 스헬테마Carel Adama van Scheltema가 요에게. VGM, b1415, b1416,
1898.01.10., 1898.01.29.(인용) 요가 카럴 아다마 판 스헬테마에게. LMDH, LM A 192 B2,
1898.07.07. VGM, Bd98.

82 "Zou daar niets aan te doen zijn?", 요가 카럴 아다마 판 스헬테마에게. LMDH, LM A 192
B2, 1907.08.24. VGM, Bd97. 1907년 10월 24일 아다마 판 스헬테마는 같은 당원인 아니 클
레이프스트라Annie Kleefstra와 결혼한다.

83 "Wij noodigen ieder, die deze Vereeniging op financieele of moreele wijze wil
steunen, dringend uit, zich tot deze dames te wenden.", 『더호이언 에임란더르』,
1897.05.22.

84 "onzen mooien zaak", 세실러 후코프더 용 판베이크 엔 동크Cécile Goekoop-de Jong van Beek
en Donk가 요에게. VGM, b3775, 1897.05.23. 비교: Elisabeth Leijnse, *Cécile en Elsa,
strijdbare freules. Een biografie*, Amsterdam, 2015. 융이위스Jungius의 브로서는 암스테

르담 아트리아에 있다.

85 19세기 후반 여성 지위와 여성 참정권에 대해서는 다음을 참조: Grever and Waaldijk, 1998.

86 빌레민 반 고흐가 요에게. VGM, b2919, 1892.01.17. ‐ b2920, 연대 미상. 참조: Kramers et al., 1982, pp. 101~102.

87 『더크로닉De Kroniek』, 1898.02.20.

88 "een leelijk, onnatuurlijk groeisel van onze fin-de-siècle beschaving en ontwikkeling.' M.E.P., 'Over het feminisme", 『더크로닉』, 1898.06.05. 보이세바인페이나펄 Boissevain-Pijnappel은 여성참정권네덜란드협회 회장이었다.

89 논쟁을 야기한 베스트셀러 『힐다 판 사윌렌뷔르흐Hilda van Suylenburg』에 대해서는 다음을 참조: 1984년 암스테르담 판 테펄 폴만Tessel Pollmann의 서문, 'The Life of Women', Bank & Van Buuren, 2004, pp. 451~468.

90 "dat er geen geestelijk geslachtsverschil tusschen man en vrouw bestaat'; 'noch tot eenige andere -isten' 'Het geval van die mevrouw die een huishoudster noodig heeft, kan ik volstrekt maar niet zoo dwaas vinden als u 't doet voorkomen. Ik denk integendeel dat het een zeer wijze, verstandige vrouw is, die zich liever met haar kinderen veel bezig houdt, dan altijd kopjes wasschen, verstellen en de wasch doen. Een mensch kan maar één ding tegelijk doen en ik ken helaas veel vrouwen die hun *huis* stellen boven hun kinderen.", J. v. G., 'Nog eens feminisme', 『더크로닉』, 1898.06.19.

91 "Eenige beschouwingen over het artikel van M.E.P.", 『더크로닉』, 1898.06.12.

92 "'Zij willen, dat den vrouw staat naast den man en met hem niet alleen haar eigen kinderen opvoedt, maar ook de zorg op zich neemt voor de geheele Maatschappij.", 『더크로닉』, 1898.06.19.

93 "naar wat het is: een gevoelsprotest", 『더크로닉』, 1898.06.26.

94 판 보번Van Boven은 토론에 보이세바인Boissevain의 '페미니즘' 개념을 가져온 사람은 없었다고 말하지만, 요와 페르슬라위스풀만Versluys-Poelman이 바로 그 점을 주장했다. Van Boven, 1992, p. 164. 7월 17일에는 이에 대한 답글도 실린다: "여성운동으로 축복받아 여성의 능력을 계발하고 적성이 맞는 분야에서 힘을 활용할 권리를 가져야 한다!", 'To M.E.P.', Aga S.(Agatha Snellen?), 『더크로닉』. 20세기 초반에는 평등이라는 이상을 추구하는 이런 추상적인 페미니즘이 정신적인 만족과 사회적 선을 실현하는 여성에게 초점을 맞춘다. Van Boven, 1992, pp. 164~166.

95 "geestelijke vadsigheid", "broeikassen bestaan", Cornélie Huygens, *Socialisme en 'Feminisme'*, Amsterdam, 1898, p. 4.

96 "het verschil tusschen de burgerlijke (ideologische) levensbeschouwing van het feminisme en de proletarische (historisch materialistische) levensbeschouwing der sociaal-demokratie", Pieter Troelstra, *Woorden van vrouwen. Bijdragen tot den strijd over Feminisme en Socialisme*, Amsterdam, 1898.

97 『더크로닉』, 1897. Grever & Waaldijk 198, p. 245. 1898년 프랑크 펀 데르 후스_{Frank van der Goes}와 프란스 쿠넌 주니어_{Frans Coenen Jr}는 『더크로닉』에서 사회 억압과 투쟁하기 위한 사회주의 전개에 대해 논쟁한다.

98 "Ik hoop niet dat ik erg laat kom, maar wilt u voor deze week uit bijgaand boekje Le Chômage (p. 58) vertalen? Tot slot van het debat waaraan U hebt deelgenomen, hoop ik eerdaags een artikel te schrijven met de bedoeling wat klaarheid te brengen in de verhouding van de vrouwenbeweging tot het socialisme.", 피터르 탁이 요에게. VGM, b1419, 1898.07.10.

99 "brandende pijn in haar borstje en grote ogen", 『더크로닉』, 1898.07.17.(부록) 이 단편은 다음 책에 실려 있다: Émile Zola, *Nouveaux contes à Ninon*, Paris, 1896, pp. 110~119(초판: 1874). 요는 또한 같은 책에서 「대장장이」_{Le forgeron}도 읽었다. 참조: 『일기』 3, p. 104.

100 "ik heb zooveel liever van u, én om de oude relatie én omdat u ze zooveel beter vertaalt dan die andere dames. Ik zal in elk geval trachten u deze week nog wat te zenden, maar als u zelf eens wat vindt, houd ik mij toch zeer aanbevolen.", 피터르 탁이 요에게. VGM, b1420, 1898.08.15.

101 "'s middags en 's avonds ben je mijn gast (als je 't goed vindt). We hebben wel een klein logeerkamertje maar er is een bed over voor Jopie - en Vincentje zou 't heerlijk vinden als hij meekwam. Als het kan breng hem dan mee - en knoop er nog een nachtje aan.", Prick, 1986. Prick, 2003, p. 563, 1898.08.14.

102 "Het heeft ons veel genoegen gedaan je ouders te leeren kennen, en je zuster en broer, en Vincent als een gebruind matroosje aan de zee te zien spelen.", 카럴 알베르딩크 테임이 요에게. LMDH, LM A 245 B 1, 1898.08.20. VGM, Bd104. 참조: Prick, 1986, p. 20. Prick, 2003, pp. 362, 563.

103 Van Calcar, 1886, p. 48. 『회계장부』, 2002, pp. 113, 161.

104 『회계장부』, 2002, pp. 112, 117, 161. 1901년 12월 반 고흐 부인이 요에게 묻는다. "빈센트는 아직도 수업을 받니? 음악이 그 아이에게도 기쁨이 되면 좋겠다." VGM, b3631. 체조에 대한 요의 관점은 현대적이었다. "여학생도 더 많은 것을 해야 한다. 우리 교육은 지독하게도 한쪽에 치중한다." 요는 스물일곱 살 때 매일 한 시간씩 체조 수업을 받았다. 요가 테오에게. VGM,

b4260, 1889.02.02.『짧은 행복』, 1999, pp. 134~136.

105 Prick, 2003, p. 1275.『빈센트의 일기』, 1933.12.04. 할아버지에게서 체커 게임을 선물로 받았다: VGM, b5092, 1900.03.12. 성장한 후 빈센트는 요 것이던 보드로 그의 아이들과 함께 할마 게임을 했다.『빈센트의 일기』, 1934.01.03.

106 "meer kans dat het sexueele leven zich ontwikkelen zal in een gezond lichaam met een gezond verstand",『더크로닉』, 1899.10.15., "Ooievaarspraatjes",『더크로닉』, 1899년 10월 8일에는 "H. G. S. Ez."라고 서명했다. 당시 보편적인 어린이 성교육 관점에 대해서는 다음을 참조: Bakker, 1995.

107 요 하르트 니브러흐몰처르Jo Hart Nibbrig-Moltzer가 요에게. VGM, b3121, 1899.10.17.

108 "우리 어린이를 편견과 그릇된 생각에서 보호하는 일은 아이들의 고단한 삶이 수월할 수 있도록 어른이 해줄 수 있는 일들 중 하나다.", VGM, b4529.

109 VGMB, BVG 5345, VGM, b3046. 드로잉들은 카탈로그에 없었다.

110 요한 테오도르 아위테르베이크Johan Theodoor Uiterwijk가 요에게. VGM, b1264, 1898.10.08. - b1265, 1898.10.10.

111 "Aan Mevrouw van Gogh, om haar schoone liefde om 't schoon werk van 't mensch Vincent", "'t arm groot mensch Vincent. Die is gekruist, dit mensch. Hem heeft het licht een zengend kruis gericht, waar, schroeiend, zijn lijf, wringend hing; waar-van zijn schoone lippen schoonste woorden stieten tot den paars-rooden dag.", VGMB, BVG 1123a. 1910년, 플라스하르트Plasschaert는 올덴제일갤러리의 매니저가 된다. 참조: Geurt Imanse, *Albert August Plasschaert(1866~1941)*, The Hague, 1988, p. 35.

112『회계장부』, 2002, pp. 47, 143, 182. Balk, 2006, pp. 238~239. 요한 아위테르베이크가 요에게. VGM, b1267, 1898.12.09 - b1269, 1898.12.31.

113『회계장부』, 2002, 1899.04., pp. 47, 143, 175, 176, 184.

114 보이만스Boymans미술관은 1958년 보이만스판뵈닝언Boymans-Van Beuningen미술관으로 바뀌었다가 1996년 보이만스판뵈닝언Boijmans van Beuningen미술관으로 바뀐다.

115 "voor de catalogus van het Museum"; 'Indien U de collectie hier eens wilt komen zien - zal ik U gaarne ontvangen.", 요가 피터르 하베르코른 판 레이세베이크에게. RPK, 1900.02.03., VGM, Bd106.

116 Rovers, 2009-2. Alan Bowness, *The Conditions of Success: How Modern Art Rises to Fame*, London, 1989. 보네스Bowness에 따르면 위대한 화가가 대중적인 명성을 얻기까지 일반적으로 25년이 걸린다.(pp. 47~49)

요한 코헌 호스할크—뷔쉼의 빌라에이켄호프

1 Edward St Aubyn, 『At Last』, London, 2011, p. 9.

2 코헌Johan Cohen은 펫과 1894년 함께 공부를 시작했다. VGM, b1377-b1380, b1385, b1389.
 Exh. cat. Assen, 1991, pp. 8~9. 1891년부터 1897년까지 그는 암스테르담 여러 곳에서 살았
 다. ACA, *Population Register*, vol. 33, fol. 49.

3 Marie Cremers, 『Jeugdherinneringen』, Amsterdam, 1948, p. 36, 재판: *Lichtend
 verleden*, Amsterdam, 1954, p. 32.

4 1900년부터 1910년까지 요한은 글과 리뷰로 얻은 모든 수익을 공책 한 권에 기록했다. VGM,
 b7362.

5 『회계장부』, 2002, pp. 121, 161. 코헌 부인이 요한에게. "네 소식을 전하니 모두 기뻐했다.
 (……) 요에게 안부 전해다오." VGM, b7309, 1900.09.15. 요한이 요에게 보낸 편지가 두 세트,
 요가 요한에게 보낸 편지가 두 세트 있는데, 함께한 12년 동안 더 많은 편지와 문서가 있었을 것
 을 감안하면 비교적 많지 않은 편이다.

6 "handschoenen, mooie kousen, papier, een broche, een nieuwe bloemenmand, of
 een paraplu", 빈센트가 린 봉어르에게. VGM, b5093, 1900.09.25.

7 "voor het laatst onder den ouden vorm", 마리 멘싱이 요에게. IISG, 1900.10.04. 멘싱은
 그해 여름 요의 하숙집에 있었다. 『회계장부』, 2002, p. 122.

8 반 고흐 부인이 요에게. VGM, b3595, 날짜 미상(1901년 2월 19일 직후). 사람들이 요가 왜 아직
 결혼하지 않았는지 물으면 '건강 문제'라고 말해도 좋은지 묻는다.

9 "In zulk een gewichtige zaak zullen we na al de ervaringen, die we opdeden, ons
 wel *heel goed* tegenover elkaar verantwoord moeten voelen. Maar het *is* heerlijk,
 dat we allebei zo'n vol en groot vertrouwen in elkaar kunnen hebben (want dat heb
 ik in jou en ik mag wel zeggen, dat heb je ook wel in mij en ik zal probeeren het waard te zijn)
 en - hoe dan ook alles gaat - zeker zullen we weten dat we het goed meenen met
 elkaar & met elkaars hoogste belangen). Nu, mijn lief, ik zal niet langer zwaar op
 de hand zijn.", 요한이 요에게. VGM, b7279, 연대 미상.

10 "Nu weet ik wel dat je misschien prikkelbaar was en vergeet ik gaarne wat je zeide,
 maar toch hindert het me. Dwaas misschien van me, want ik weet wel dat je in je
 hart niets slechts van me denkt, maar ik kan het ook niet van je hooren! Lieveling,
 denk nu niet dat ik boos op je ben; maar ik wil zelfs niet den schijn hebben van

niet in alles goed… en *fair* tegenover je te zijn.", 요한이 요에게. VGM, b7276, 연대 미상.
요한이 우체부에게 편지를 저녁 8시 30분에 주면, 요는 다음날 아침식사 때 읽을 수 있었다.

11 "Je mag misschien iets hards in je natuur hebben, maar je bent toch te *eerlijk* om
onbillijk te willen zijn. Ik ken een andere jij en daar ben ik van gaan houden en
die andere, die heb ik niets te vergeven, maar wel *veel* te danken, want die was
goed en mild, die kon zoo ruim en zuiver over alles denken en die is het, die ik
wel héél érg mis in mijn leven, dat voel ik haast elk oogenblik. (……) Van jou heb
ik nog nooit wat slechts gedacht; ik had altijd vertrouwen in je, al heb ik je wel
eens vergissingen zien doen.", 요한이 요에게. VGM, b7277, 연대 미상. 『빈센트의 일기』
1935.12.27.

12 요한이 요에게. VGM, b7278, 1901.03.11. 이 두 책 모두 당시 유명했고, 특히 사회주의 서가에
는 더욱더 그러했다. De Vries, 2001, p. 320.

13 빈센트가 요의 부모에게. VGM, b5090, 1900.12.31. 빈센트가 요에게. VGM, b8287,
1900.12.31.

14 "De theosofie zou zeggen dat een vrouwenziel in mij is gereïncarneerd! Ik voel
soms het bepaald vrouwelijke in mijn denken. Je weet dat ook wel, want je
kent me goed. Ik hoop dat je het niet naar vindt; ik zal ook nog wel mannelijke
factoren in mijn ziel - als ik die heb! - bezitten. En jij, mijn schat, jij hebt naast
veel doorzettends en taais, ook veel echt vrouwelijke zachtheid, teerheid, fijnheid
van voelen en denken. Denk niet dat ik die eigenschappen van doorzetten, dat
misschien wel een hardheid werd, niet apprecieer. Maar ik zou toch misschien niet
van je houden, als je niet ook dat echt vrouwelijke had. Ik ben toch te veel man,
om daar niet vooral van te houden.", 요한이 요에게. VGM, b7279, 연대 미상.

15 요한이 요에게. VGM, b7283, 날짜 미상(1901.04.). 판 데르 후스의 글: pp. 113~154.

16 "Zou het hem kalmer maken te weten hij u niet weer voor een feit zou stellen van
misschien weer een zenuw patient tot man te krijgen, dan handelt hij edel maar
wie zal nu hierin kunnen zeggen *wat* het best zou zijn. In elk geval, beste Jo, heb
ik bitter met je te doen want ge hebt een moeijelijke strijd en geen gemakkelijk
leven. (……) als het waarachtig beter *af* is, vind ik het eene marteling elkander te
blijven zien en schrijven of zamen te blijven werken. Of hoopt gij nog? Kunnen
doctoren of professoren geen licht geven!", 코르넬리 반 고흐 카르벤튀스Cornélie van
Gogh-Carbentus가 요에게. VGM, b3599, 1901.03.24.

17 "*Zeker mogen we hopen*; want we houden immers nog van elkaar (……) Ik zei je

toen al, dat ik de brieven van Vincent *nu* ongeschikt werk voor je vond. Ik weet hoe herinneringen iemand week kunnen maken en in jou omstandigheden was dit nu ongewenscht.", 요한이 요에게. VGM, b7280, 연대 미상(1901.03.30.).

18 요한이 요에게. VGM, b7282, 연대 미상.

19 요한이 요에게. VGM, b7284, 1901.04.01.

20 "de noodzakelijkheid om met het leven voortdurend in aanraking te komen", 요한이 요에게. VGM, b7283, 연대 미상(1901.04.).

21 "in contemplatie, stil verdiepen in alles om me en ín me'. 'Ik verdenk jou niet, lief, van per se "lust tot uitgaan"; je wilt graag mooie dingen zien en hooren en daar heb je gelijk aan. Ik houd ook zooveel van mooie muziek en van toneel ook, dat weet je wel, maar van concerten en comedies, een heele avond opgeprikt zitten ⋯ dat is niet altijd een genot voor mij; ⋯ nu zou ik liefst muziek willen hooren, in een rustige kamer, 's avonds bij schemering en dan stil genieten⋯. dát is werkelijk stijgen door muziek.", 요한이 요에게. VGM, b7283, 연대 미상(1901.04.).

22 "Soms houd ik nog wel eens zoo'n heel, heel klein beetje van je. En soms denk ik nog wel eens *eventjes* aan je en verlang ik - een heel klein verlangentje natuurlijk - om je bij me te hebben, om je te zien, om van je te mogen houden. ⋯ Als we elkaar dan nog maar eens spraken, misschien zouden we dan weer ees zuiverder weten, *wat we aan elkaar hebben*. *Want het is noodig* dat we dat weten ⋯ een soort vredes-conferentie voor onze gevoelens", 요한이 요에게. VGM, b7283, 날짜 미상 (1901.04.).

23 "Lief, ik verlang je te zien en je lieve mond te zoenen, niet enkel in gedachten, zooals ik nu doe.", 요한이 요에게. VGM, b7281, 1901.04.11. 또는 1901.04.25.

24 "Het schilderijen zien met hem was altijd heerlijk, precies zoo als met je lieven vader", 요가 빈센트에게. VGM, b2105, 1914.03.31.

25 "een behoorlijken staat van de bezittingen van genoemden minderjarige", 『네덜란드 민법』 1권, 407조, 현재 355조 준수. 서류는 8월 14일에 힐베르쉼에서 등록(vol. 50, folio 26 recto box 3). 지방법원은 지정된 기간 내에 자녀 자산을 기록하여 법원 서기에게 제출할 것을 요구할 수 있다고 명시한다. VGM, b4558, 1901.08.07.

26 SSAN(지역 기록보관소), 뷔쉼 출생, 사망, 혼인 신고, 혼인 신고 증명 1901, no.37. VGM, b3635. SSAN, NNAB. 뷔쉼의 공증인 기록물: Sytse Scheffelaar Klots, nos. 2615-2617. 불필요했을 수도 있으나 서류에는 이렇게 기록되어 있다. "그녀[요가 소유한 까닭에, 아들 빈센트 빌럼 반 고흐에게, 앞서 언급한 그의 아버지 테오도뤼스 반 고흐의 자산 중 그의 몫을 지불해야 하

며 이에 대해서는 자산 목록 서류를 참조한다."(공증, 1891.06.26.) SSAN, NNAB. 공증인 기록물: Harm Pieter Bok, 1883-1891, inv. no. 12, deed no. 54. 빈센트는 아버지의 재산을 취득한 다.(『네덜란드 민법』 1권, 182조)

27 VGM, b1104, 1904.02.03.

28 『회계장부』, 2002, pp. 124, 162.

29 『회계장부』, 2002, p. 161. 바우어르는 매독에 걸렸고 1904년 자살한다.

30 『빈센트의 일기』, 1936.08.03.

31 "*Twee* blouses, wat een luxe; je bent zoo aardig in die roode, die moet je maar altijd dragen, hij staat je zoo goed.", 요한이 요에게. VGM, b7282, 연대 미상.

32 VGM, b7326-7328. 협동조합은 1876년 법적 지위를 얻는다. 농업에서 온갖 협동 형식이 형성되었다. 판 에이던의 암스테르담 협동조합(더에인드라흐트)이 재정난에 직면하고, 그 결과 1907년 발던은 파산한다. 소비자 협동조합원 수는 1907년 17명에서 1920년 51명으로 증가한다. Brugmans, 1976, pp. 284~285, 377~378. National Cooperative Museum, Schiedam. 요의 더다헤라트와 에이헌휠프 가입에 대해서는 다음을 참조: 『빈센트의 일기』, 1968.11.21.

33 마리아 반 고흐가 요에게. VGM, b2578, 1902.04.04.

34 이 책 11장 참조.

35 1892년 4월 요는 『일기』에 이렇게 쓴다: "우리 아들이 화가가 되지 않는다면 나무를 가꾸는 정원사가 되었으면 한다. 얼마나 멋지고 건강한 삶인가.", 『일기』 4, p. 38.

36 "het oude spel uit de jeugd van mijn Moeder", 『빈센트의 일기』, 1934.02.18. 프레데리커 판 윌드릭스 역시 베지크 카드놀이를 자주 한다. Van Uildriks, 『Dagboek』, 2010, pp. 172, 177, 181, 140.

37 보비Bobbie에 대해서는 다음을 참조: 베르트하 크라머르Bertha Cramer가 요에게. VGM, b3779, 1904.10.03. 요한은 이 개를 모델로 드로잉 두 점을 그렸다. Assen, Drents Museum, inv. nos. E1983-1441 오른쪽과 왼쪽 페이지. 베테링스한스에서 이들 가족은 토미라는 개와 함께했다. VGM, b3517, 1901.04.15. VGM, b3609, b3614.

38 "'t Is heerlijk weer voor 't atelier en Cohen zal daar wel van genieten, en gij geen schoonmaak, heerlijk. Hebt ge een goede gedienstige?", 반 고흐 부인이 요에게. VGM, b3632, 1902.05.09.(인용) - b1131, 연대 미상.

39 VGM, b1091, b1131, b1108.

40 "Heerlijk het Atelier nu ook klaar zal zijn. Zeker kan 't lekkertjes verwarmd worden. (……) Bauer werkte er toch ook 's winters in, heerlijk ook de boeken daar, zoo alles bij elkaar een eigen kleine wereld.", 반 고흐 부인이 요에게. VGM, b3630,

1901.11.16. 『빈센트의 일기』, 1933.12.04. 요한은 스스로 이 목재 스튜디오를 떠난다. SSAN, NNAB. 공중 기록물: Sytse Scheffelaar Klots 1892~1925, inv. no. 53, deed no. 7523.

41 "Ik had je dat nieuwe geluk zoo zielsgraag gegund en toch moet ik voor je vreezen. (······) Ik had zoo'n mooien indruk van jullie zijn, dáár verleden met zijn driëen, des te pijnlijker was het mij gisteren je zóó te treffen.", 베르트하 야스보스하 Bertha Jas-Bosscha가 요에게. VGM, b3529, 연대 미상. 1888년 프랑스 야스와 결혼한 그녀는 요의 두번째 결혼을 보았고 가까운 지역, 베이렌스테이네를란 소재 빌라, 더노르트(GAGMN)에서 살았다. 빈센트는 이렇게 썼다: "야스 부인이 어떤 조건도 없이 우정을 주고받을 수 있는 몇 안 되는 사람 중 하나라고 어머니는 늘 말씀하셨다.", 『빈센트의 일기』, 1933.11.06.

42 "Hoe zal die toestand eindigen? Ik voel er zoo mee omdat ik 't zelf met Jo Johan zoo heb meegemaakt - maar niet zoo erg goddank.", 요가 빈센트에게. VGM, b2109, 1914.10.26. 알베르딩크 테임의 생애에서 이 일화는 다음을 참조: Prick, 2003, pp. 827~830.

43 "en dat waren niet alle goede herinneringen, want hij had toen ook al dat niet kunnen gaan waar hij wou, het museum Plantijn wilde hij toen niet - en ik dacht nu aldoor hoe aardig hij het zou hebben gevonden als hij het had gezien.", 요가 빈센트에게. VGM, b2105, 1914.03.31.

44 VGMB, BVG 3462(카탈로그).

45 B. P. 판 에이설스테인B.P. van IJsselstein이 요에게. VGM, b4155, 1901.02.09. 그는 구매자 이름도 이야기한다. VGM, b4156, 연대 미상. 『회계장부』, 2002, pp. 48, 144, 198. SAR, Rotterdamsche Kunstkring Archives, 76, inv. nos. 6, 169.

46 "Het is gegaan zooals men kon verwachten - veel ergernis en verbazing, maar toch ook veel bewondering, groote bewondering en blijdschap dat deze teekeningen hier geweest zijn.", "Nu overlegde ik met mijn medebestuurders: als wij onze 10% lieten vallen en U f 12,50, dan zou de zaak in orde kunnen komen. Wij zouden het prettig vinden als er iets verkocht werd.", 니콜라스 베베르선Nicolaas Beversen이 요에게. VGM, b4158, 03월 16일 혹은 그날로 추정(인용). - b1459, 1901.03.25. Frits Schoemaker Lzn, Het Centrum, 1901.03.24. 빵 가격: VGM, b3519.

47 작품 목록: HUA(위트레흐트 기록물 보관소), 'Archief Vereeniging "Voor de Kunst"', inv. no. 777-2: 7. VGM, Bd66.

48 『더암스테르다머』, 1901.03.24.

49 니콜라스 베베르선이 요에게. VGM, b4159, 1901.03.25. "물론 『더암스테르다머』에서 스테인호프의 글을 보셨겠지요."

50 빌럼 뢰링이 요에게. VGM, b4160, 1901.03.31. VGM, b1925, b3696. 판매는 장부에 기록되

지 않았다.

51 "전시회 후, 미술 비평지에 글을 발표하겠습니다. 빈센트의 전기를 길게 쓰고 싶습니다." 쥘리앵 르클레르크가 요에게. VGM, b1895, 1900.03.14.(인용) - b5739, 1900.04.08.

52 쥘리앵 르클레르크가 요에게. VGM, b5740, 1900.06.15. 요는 기록을 위해 목록을 만든다. VGM, b5738.

53 쥘리앵 르클레르크가 요에게. VGM, b4128, 1900.09.23.

54 "Vous disiez une chose très juste, Il sera difficile pendant la durée de l'Exposition d'augmenter les prix en cas de succès.", "réputation definitive", 쥘리앵 르클레르크가 요에게. VGM, b4129, 1900.10.12. '만국박람회'를 얘기한 것이다. 『라 가제트 데 보자르』La Gazette des Beaux-Arts에 대해서는 참조: VGM, b2137.

55 "Je ferais en tête du catalogue un article d'une dizaine de petites pages pour indiquer les origines de Vincent, sa vie et la place qu'il tient dans l'école impressionniste.", 쥘리앵 르클레르크가 요에게. VGM, b4130, 1900.11.25. '베란다'는 거실에서 확장된 공간을 의미한다.

56 요가 보낸 두번째 목록: VGM, b1533.

57 그는 수수료로 400프랑을 산정한다. 복원가가 라이닝을 할 때까지 기다리며 한동안 「해바라기」(1400프랑에 책정)를 가지고 있다. 쥘리앵 르클레르크가 요에게. VGM, b4131, 1900.12.28. 「소나무와 노을」(F 652/JH 1843)은 아메데 쉬페네케르에게 판매되지만 장부에 기록은 남아 있지 않다. Cat. Otterlo, 2003, pp. 323~327. 「밀밭과 나무와 산」(F 721/JH 1864)과 「협곡」(F 661/JH 1871)은 다른 몇 작품과 함께 에밀 쉬페네케르에게 팔린다. 『회계장부』, 2002, pp. 29, 48, 144.

58 "이 작품을 당신에게 보내서 빈센트의 작품인지 확인하라고 베르넹Bernheim에게 조언했습니다." 쥘리앵 르클레르크가 요에게. VGM, b4133, 1901.01.25. 비교: 율리우스 마이어그레페는 오스트하우스가 소장한 작품의 진위를 의심하여 요의 의견을 듣고자 했다. 그는 작품을 스케치하고 색채를 묘사한다. VGM, b7590, 1903.08.02.

59 "J'ai besoin *tout de suite* de ces toiles pour faire faire les cadres, et aussi les dessins.", 쥘리앵 르클레르크가 요에게. VGM, b4134, 1901.02.06. 그녀가 신속히 답했던 게 분명한 것이, 두 주도 지나지 않아 그가 다시 이 문제로 복귀했기 때문이다. VGM, b4136, 1901.02.20.

60 쥘리앵 르클레르크가 요에게. VGM, b4135, 1901.02.13. 그가 여기서 말한 반 고흐 작품이 무엇인지 명확하지 않다. 아마도 「주아브 병사」(F 423/JH 1486)와 「초록 포도밭」(F 475/JH 1595)으로 추정된다.

61 "A Madame Vve Th. Van Gogh Bonger en souvenir de Vincent.", 쥘리앵 르클레르크가 요에게. VGM, b4138, 1901.03.15.―헌사가 있는 카탈로그: VGM, b5737.

62 쥘리앵 르클레르크가 요에게. VGM, b4139, 1901.03.20. 1922년 11월 3일 요는 귀스타브 코키

오에게 편지를 쓰면서 밑줄을 긋고 느낌표를 두 개나 찍는다. "그를 그린 초상화는 존재하지 않
습니다." VGM, b3274.

63 "slordig ingericht", 『엔에르세』, 1901.03.26. Feilchenfeldt, 1988, pp. 12~14.
Feilchenfeldt, 1990, p. 19. Grodzinski, 2009.

64 "On pourrait devant son œuvre et sa correspondance en main, fournir une étude
complète et significative.", 쥘리앵 르클레르크가 요에게. VGM, b4139, 1901.03.20. 인용:
catalogue, pp. 5~6.

65 쥘리앵 르클레르크가 요에게. VGM, b4141, 1901.04.05.

66 "Cela vous fera plaisir de voir un Vincent que vous ne connaissiez pas.", 쥘리앵 르클
레르크가 요에게. VGM, b4142, 1901.04.15.

67 쥘리앵 르클레르크가 요에게. VGM, b3470, 1901.07.18.

68 목록: VGM, b2186, 1901.10.08. 그는 일주일 후 영수증을 확인한다. 쥘리앵 르클레르크가 요
에게. VGM, Bd112, 1901.10.15.(엽서: 요한 반 고흐 소장, 2015)

69 헬싱키에서 개인 소장 편지 두 통이 실림. Supinen, 1988, pp. 106~107. Supinen, 1990, p.
14. VGM, Bd7, 1901.11.09. - Bd8, 1901.11.21.

70 1901년 5월 8일 전시회 막이 오른다. Feilchenfeldt, 1988, pp. 14, 144. Feilchenfeldt,
1990, p. 20. Lenz, 1990, p. 25.

71 4월, 요는 장부에 500길더를 기입한다. 『회계장부』, 2002, pp. 48, 144. *Kunstsalon Cassirer*,
2011, vol. 2, pp. 71~88. Feilchenfeldt, 1988, pp. 14~15. Exh. cat. Essen, 2010.

책 리뷰와 반 고흐 홍보—다시 암스테르담

1 IISG, microfilms, 2944-2947.

2 "Heeft de onderneming je sympathie? Op dat punt kan ik je niet anders voorstellen,
of je bent 't met ons eens, dat de vrouw tegen de opvatting, die de wet en die het
gros der mannen en zelfs het gros van haar eigen sexe van haar heeft, goed doet
zich te verdedigen, of beter die opvatting door haar flink en kundig optreden, voor
een juistere en meer billijke te doen plaats maken.", 마리 멘싱이 요에게. VGM, b2883,
1893.03.16.

3 "kinderachtig van vorm en toch niet geschikt voor kinderen'; 'Dit is wel een van
de zonderlingste occupaties die men God ooit heeft toegedicht.", 『벨랑 엔 레흐트』,
1900.10.15.

4 "Ik vermoed een partijgenoot van U.", 헨리터 판 데르 메이Henriette van der Meij가 요에게. VGM, b3536, 1900.10.19.

5 『벨랑 엔 레흐트』, 1901.01.01. 『일기』 2, p. 100. 「전도서」 12:12.

6 1889년 2월, 테오가 요에게 선물로 준 책에서 인용.

7 "het jonge meisje van den nieuwen tijd, dat zich een levenstaak kiest en werkt en zoekt, om met en naast den man een betere toekomst te bereiden aan de maatschappij", 『벨랑 엔 레흐트』, 1901.07.15.

8 Ger Harmsen, *Blauwe en Rode Jeugd. Ontstaan, ontwikkeling en teruggang van de Nederlandse jeugdbeweging tussen 1853 en 1940*, Assen, 1961(재판: Nijmegen, 1973).

9 『벨랑 엔 레흐트』, 1903.04.01.

10 "Graag zend ik U nieuwe voorraad, zoodra er iets van meer belang dan de gewone rommel komt. En U denkt immers aan de vertalingen voor het feuilleton?", 헨리터 판 데르 메이가 요에게. VGM, b3535, 1900.11.29.

11 헨리터 판 데르 메이가 요에게. IISG, 1902.03.28.

12 『벨랑 엔 레흐트』, 1902.04.15.

13 "slaven en slavinnen van het kapitaal'; 'onwetende, onverschillige, onbewuste vrouwen, die niet mobiel zijn te maken", 『벨랑 엔 레흐트』, 1902.04.15.

14 "stemmingsverzen", "bekoorlijk", 『벨랑 엔 레흐트』, 1902.06.15.

15 "Maar het valt al dadelijk niet mee.", "vol sentimentaliteit, valsch gevoel, oppervlakkigheid, soms ziekelijke overspanning!", 『벨랑 엔 레흐트』, 1902.11.01.

16 "die kinderen liefheeft en begrijpt", "die te veel opgevoed worden", "toekomstmaatschappij", "en zoo goedkoop mogelijk verkrijgbaar gesteld; welk een opvoedende kracht zou daarvan uitgaan!", 『벨랑 엔 레흐트』, 1903.01.13. 네덜란드의 육아 논의에서 케이Key의 위치에 관해서는 다음을 참조: Bakker, 1995.

17 『벨랑 엔 레흐트』, 1904.02.01.

18 "eenvoudige, geestige en beminnelijke vrouw", "Opvoeden moet zijn: de gebreken niet *onderdrukken* door vrees voor straf, maar het kind zóó leiden, dat het leert inzien en begrijpen dat die gebreken verkeerd zijn.", "de hygiëne van de ziel", 『벨랑 엔 레흐트』, 1905.05.01. 참고: Bakker, 1995, esp. pp. 86~87.

19 "'t Is van 't jaar een prachtige groote kermis. Moe en Gerrit gaan er ook al eens heen, want Mevrouw v. Gogh staat er ook met een onthoudingstent. Zij verkoopt van alles, ook aarbeien, waar ik al wat van gesmuld heb!", 티너 콜Tine Cool이 딘 콜

Dien Cool에게. 1901.06.01. 요한 코헌은 그들의 아버지인 화가 토마스 콜Thomas Cool의 초상화를 그렸다. 참고: http://www.thomascool.eu/Painting/TC1851-VanGogh.html.

20 『일기』 1, p. 111, 판 콜Van Kol은 열정적이었다. "사회주의가 등장하는 곳에서는 주정꾼이 최소한 대부분 사라진다."(p. 181) 빔 봉어르에 대해서는 다음을 참고: Van Heerikhuizen, 1987, pp. 56~60, 203. 『엔에르세』, 1923.06.23.

21 SSAN, NNAB. 공증인 기록물: Harm Pieter Bok, 1883-1891, inv. no. 12, deed no. 54.

22 "Die zond. avond in Utrecht zakte 'k in elkaar en 'k had niet de kracht met je te blijven. Later heb 'k er berouw, bitter berouw over gehad - maar 't gevoel, 'ik kan noch Theo noch jou goed doen' en 't groote kwaad dat 'k me zelf deed door te blijven, deed me heengaan. (······) 'k verloor alle zelfrespect en zelfvertrouwen. (······) Langsamerhand ben 'k de dingen weer uit elkaar gaan zien, 'k ben er alleen doorgescharreld - dat ben ik gewend, 'k moet in moeilijke tijden alleen zijn.", 빌레민이 요에게. VGM, b2920, 연대 미상. 이에 대해 그녀는 정신과의사 오스트Oost 교수에게 이야기했다.

23 VGM, b3578, b3565. 빌레민 담당 의사 판 달런Van Dalen은 그녀의 상태에 대해 1905년까지 상의한다.

24 "Misschien kan niemand dat zoo goed weten als ik en even stellig ben 'k ervan overtuigd dat voor een deel 't leed dat Vincent en Theo te zwaar is geworden had kunnen worden voorkomen.", 빌레민이 요에게. VGM, b2936, 연대 미상, 미완성.

25 "Ge weet nog wel die blokkering vroeger van die nacht maar die werd niet bestendigt.", 반 고흐 부인이 요에게. VGM, b3647, 1902.08.16.(인용) - b3644, 1902.10.14.

26 "Treedt telkens nog woest en wild op, schreeuwen, bijten, krabben, slaan. Andere momenten is zij stil en zwijgend en neemt nauwelijks deel aan de omgeving. Voedselweigering. Onder den invloed van hallucinaties.", 빌레민은 12월 4일 입원했다. Vijselaar, 1982, p. 31. Erik van Faassen, 'Willemina Van Gogh. Zundert 1862 - Veldwijk 1941', De Combinatie 5, no. 6, 1986, pp. 6~12(인용): Hofsink and Overkamp, 2011, p. 140.

27 비교: 반 고흐 부인이 요에게. VGM, b1094, 1902.12. - b1102, 1904.01.22.

28 VGM, b1132, 날짜 미상(1903.04.03. 이전) - b3565, 1904.04.25 - b3641, 날짜 미상(1904.06.25. 직전). 그들은 빌레민의 상태에 대해 소통했다. VGM, b3634. 코르넬리 반 고흐 카르벤튀스가 요에게 보낸 편지에 따르면 나쁜 소식을 들은 반 고흐 부인은 "무너졌다". VGM, b3584, 1904.06.25. 잠시 회복될 때도 있어 요가 빌레민과 이야기를 나눌 수 있었다. VGM, b3713, 1905.09.21.

29 "Daar de prijzen stijgende zijn zoudt U er bezwaar tegen kunnen hebben en zoo zou ik gaarne eenig bericht van U ontvangen hoe te handelen.", 헹크 브레머르Henk Bremmer가 요에게. VGM, b4162. 1904.05.02.

30 "Wilt U hem daarover nu zelf schrijven of wilt u mij den prijs opgeven dat ik hem verder bericht? Doe zooals U dat goed lijkt.", 헹크 브레머르가 요에게. VGM, b6922, 1909.09.06.

31 요하네스 더보이스가 요에게. VGM, b5410, 1909.11.12. 브레머르는 때때로 이타적으로 행동하는 듯 말했지만 그 역시 수익을 얻었다. 이 경우 그는 수수료를 10퍼센트 받았다. 미술상 다우어 콤터르Douwe Komter는 그에게 50세 생일 선물로 반 고흐 수채화 1점을 주었다. Balk, 2006, pp. 361, 391.

32 "'t is zoo'n rustig gevoel, dat er nu voor verscheiden jaren geld genoeg is voor Wil's onderhoud. We zijn 't geheel met je eens, dat het nu best lijden kan om haar voor een keer eens wat anders, en kon 't zijn wat afleiding, in haar droef bestaan te verschaffen.", 요안 판 하우턴Joan van Houten이 요에게. VGM, b4143, 1909.11.22.

33 아나 판 하우턴 반 고흐가 요에게. VGM, b4144, 1909.11.22.

34 "Dank intusschen nogmaals voor de wijze waarop gij en je Moeder deze zaak in het belang van W. hebt willen behandelen.", 요안 판 하우턴이 빈센트에게. VGM, b4147, 1920.11.28.

35 빌레민의 병원비로 2,000길더를 따로 떼어놓았다. 『회계장부』, 2002, pp. 52, 148~149(2017년 이 그림은 뉴욕 크리스티에서 8,700만 달러가 넘는 가격에 판매되었다). 1912년 9월 더보이스는 그녀에게 2,000달러로 책정된 「추수」(F 1484/JH 1438)의 가격을 400~500길더 낮춰줄 수 있는지 문의한다. 요하네스 더보이스가 요에게. VGM, b5485, 1912.11.07. 참조: Heijbroek & Wouthuysen, 1993, pp. 196~198, 205, exh. cat. Haarlem, 2017.

36 카릴 알베르딩크 테임이 요에게. LMDH, LM A 245 B 1, 1912.12.11.(강연) - 1903.06.09.(식사 초대) - 1903.11.17.(요한 건강에 관심) - 1908.07.28.(카토의 생일 카드에 대한 감사) 요는 그의 60세 생일을 축하한다(1924.09.22.). Prick, 2003, p. 914.

37 카릴 알베르딩크 테임이 요에게. LMDH, LM A 245 B 1, VGM, Bd105, 1905.02.06.

38 빌럼 스테인호프가 요에게. VGM, b1940, 1909.02.07. 그들에겐 아들이 하나 있었다.

39 "Steenhoff was misschien de eenige of althans een van de heel weinige die zich niet door de slapte van mijn stiefvaader liet afschrikken om van tijd tot tijd bij ons te koomen", 『빈센트의 일기』, 1975.05.13. 두 남자의 복잡한 관계에 대해서는 다음을 참조: P. J. H. Steenhoff, 2013.10.21. 요한에 대한 비판은 명확해서, 스테인호프는 그를 "너무 신중하고 열정적인 화가"로 묘사했다. 『더암스테르다머르』, 1908.06.07. 마리아 스테인호프-보하르트

Maria Steenhoff-Bogaert가 빈센트에게 쓴 솔직한 편지에는 그녀 아버지의 개인적인 삶과 어린 딸 인 자신에게 미쳤던 영향이 자세히 담겨 있다. VGM, b7428, 1975.05.01.

40 "Wat brengt de tijd toch 'n verandering - een 25 jaar terug vond ik bij Six voor 't stedel. te Amsterdam een afwerende houding om een kleine collectie daar in bruikleen op te nemen toen ik je moeder daartoe bereidwillig had gevonden!", 빌럼 스테인호프가 빈센트에게. VGM, b5636, 1928.05.10. 참조: Heijbroek, 1991, pp. 180~185.

41 "Daar ik voor den toen nog minderjarigen erfgenaam van Vincent diens nalatenschap beheerde, moest ik in het belang van den rechthebbende een onderzoek instellen naar den herkomst dier schilderijen.", 『알헤메인 한델스블라트』, 1911.05.13. 요는 엘리사벗 뒤 크베스너 반 고흐의 그릇된 주장에 대한 답변을 같은 신문 5월 11일자에 싣는다. 참조: exh. cat. Breda, 2003, pp. 41, 47.

42 Van Tilborgh & Vellekoop, 1998, p. 31. Op de Coul, 2002, pp. 104~119. Balk, 2006, pp. 240, 359.

43 Balk, 2006. Rovers, 2010, p. 103.

44 VGM, b1557, b3035. 요는 헤이그에 있는 반 고흐 부인을 방문한다(1903.01.23. 직전). VGM b1111, 1903.01.23.

45 퇴니스 판 이테르손이 요에게. VGM, b1556, 1903.02.13.

46 "een tentoonstelling hier van Vincent, waarop een zevental schilderijen uit de latere periode het eigendom zijn van den Heer L.C. Enthoven te Voorburg", 헤르마뉘 스 테르스테이흐가 요에게. VGM, b4148, 1903.02.28. 이에 대해 요는 마이어그레페에게 편지 를 쓰고, 1903~1904년 겨울 그가 답한다. "당신이 로테르담 전시회에 대해 쓴 내용에 깜짝 놀랐 고, 이 그림들이 누구 소유인지 꼭 알고 싶습니다. 비넨하위스가 내게 빈센트의 아주 초창기 시 절 드로잉을 한 묶음 보냈습니다. 별로 관심이 가지 않았습니다." 율리우스 마이어그레페가 요에 게. VGM, b7592, 날짜 미상. 1899년부터 1904년까지 마이어그레페는 헨리 판 더펠더와 함께 베를린에서 갤러리 '라메종모데른'을 경영했다.

47 반 고흐 부인은 당시 아들의 생각에 대해 이렇게 쓴다. "그 아인 공부라고 여겨 작품을 중요하게 생각했지만 진정한 가치를 두진 않았다. 분명히, 누가 가지고 있든 그 보물의 가치는 크게 올랐 을 거다." 반 고흐 부인이 요에게. VGM, b1113, 날짜 미상(1903.02. 추정) - b1096, 1903.02.20. (인용) Exh. cat. Breda, 2003, p. 36.

48 "tegen flinke prijzen maar die m.i. nog niet veel betekenen bij wat de toekomst hierin brengen zal", "familie van Vincent", 헹크 브레머르가 요에게. VGM, b1557, 날짜 미 상(1903.01.~1903.02.).

49 VGM, b1559,1905.06.06. exh. cat. Breda, 2003, pp. 28, 36, 43. Balk, 2006, p. 239.

Heijbroek, 2012, pp. 42, 46.

50 1906년 초, 헤이그와 로테르담에 남은 작품들의 가치는 6,500길더, 암스테르담 소재 판 바컬에 남은 것은 4,000길더로 추정. Exh. cat. Breda, 2003, p. 37.

51 VGM, b1560, b4169. 1905.10.28.(인보이스)

52 베르나치크Bernatzik가 마이어그레페와 함께 오스트리아 빈 분리파미술가협회를 위한 전시회를 조직하고 있었다. VGM, b3939, 1902.11.27. - b3940, 1903.03.05.

53 얀 토롭이 요에게. VGM, b1272, 1903.02.08.

54 VGM, b3938, 『회계장부』, 2002, pp. 49, 144~145, 176, 183. 현대미술에서 폰 추디Von Tschudi 의 역할에 대해서는 다음을 참조: Johann Georg Prinz von Hohenzollern & Peter-Klaus Schuster, *Manet bis Van Gogh: Hugo von Tschudi und der Kampf um die Moderne*, Exh. cat. Berlin, Nationalgalerie & Munich, Neue Pinakothek, 1996-1997. Munich etc. 1996.

55 반 고흐, 『편지』, 2009, 편지 592, 1888.04.03.

56 "Waarlijk, een werk van Vincent is noodig, broodnoodig om de lui wat te verheffen uit hun krenterigheid.", "Vandaag begin ik ook te incasseeren de bijdragen; volgens uw verzoek, blijft de prijs officieel f 800,-.", 피터르 하베르코른 판 레이세베이크가 요와 요한에게. VGM, b5387, 1903.04.03.

57 『회계장부』, 2002, pp. 48, 144, 168. 반 고흐 부인이 요에게. VGM, b3633, 1903.05.01. 날짜를 알 수 없는 신문 기사를 오린 것: VGMB, BVG 3116. 요는 가격을 낮추는 것이 좋겠다고 결정한다. "저는 당연히 빈센트의 그림이 당신 미술관에 걸리도록 하고 싶습니다." 요가 피터르 하베르코른 판 레이세베이크에게. VGM, Bd109, 1903.04.01.(원본은 암스테르담 국립미술관 판화실 소장). "몇몇 번창하는 로테르담 주민"이 구입했다. *Haagsche Courant*, 1903.04.30. 브레머르의 아이디어였다고 한다: Balk, 2006, p. 202. 평균 기부액은 30길더였다. 미술관 연보는 작품이 컬렉션의 일부가 되었음을 알린다(1903.04.23. p. 4).

58 피터르 하베르코른 판 레이세베이크가 요와 요한에게. VGM, b5387, 1903.04.03.

59 VGM, b3937(Krefeld), b3257(Wiesbaden).

60 G.H. Marius, 「De Idealisten III. Vincent van Gogh」, 『더히츠』 67, 1903, pp. 311-22. 『Geschiedenis der Hollandsche schilderkunst in de negentiende eeuw』, 1903.

61 "uit de portefeuille van Mevrouw Cohen Gosschalk-Bonger", 『헷 니우스 판 덴 다흐』, 1904.02.13. *Het Nieuwsblad van het Noorden*, 1904.02.13.

62 "omdat wij zoo zelden het volk schilderijen kunnen laten zien", 에밀리 크나퍼르트가 요에게. VGM, b1273, 1904.02.09. Kramers et al. 1982, pp. 97~108. Bosch, 2005, p. 65. 요는 크나퍼르트를 1892년부터 알았다. VGM, b2882.

63 "van den oude man met de handen voor het gezicht, waar V. op schreef: "il faut que ces feuilles se vendent à 15 centimes!", aardig hè, juist voor hier.", 에밀리 크나퍼르트가 요에게. VGM, b1273, 1904.02.09. 석판화에 대해서는 다음을 참조: Van Heugten & Pabst, 1995, p. 93(no. 5.6). 화가 폴 시냐크는 1889년 3월 아를에서 반 고흐와 이야기를 나누었다. 반 고흐는 "그림, 문학, 사회주의"에 대해 끊임없이 이야기를 했다고 한다. Gustave Coquiot, *Vincent van Gogh*, Paris, 1923, p. 194.

64 "Steeds staat me U.L. liefelijke woning met al wat en wie zich daar beweegt en leeft en werkt voor oogen en binnen in mij de indrukken van UL. Groote liefde waar ik nog eens innig hartelijk voor dank.", 반 고흐 부인이 요에게, 요와 요한에게. VGM, b1112, 1903.05.22. - b1097, 1903.06.08. - b1098, 1903.06.13.(인용)

65 "dat op de canapé vindt ieder zoo best", 반 고흐 부인이 요에게. VGM, b1125, 1903.06.15.

66 요한 코헌 호스할크, 「빈센트 반 고흐 초상화」, 1905, 개인 소장. 요와 빈센트의 드로잉 일부는 아센 소재 드렌츠미술관에 있다.

67 "ik hoop maar dat hij er door komt. Het zou wel vreeselijk tragisch wezen.", 얀 펫이 아나 펫디르크스에게. 1903.09.06. 개인 소장.

68 "Doe voor Cohen en Jo vooral maar wat je voor hen doen en bedenken kunt.", 얀 펫이 아나 펫디르크스에게. 1903.09.13. 개인 소장.

69 "Wat een tijd van spanning, van afmatting van ziel en lichaam zal je gehad hebben en nu nog die ellendige zwakte. En jij zelf die ook al geen reus bent.", 헨리터 판 데르 메이가 요에게. VGM, b3114, 1903.09.21.

70 Bonger, 1986, p. 484.

71 반 고흐 부인은 요에게 이렇게 조언한다. "너 자신을 소홀히 하지 말고 조언을 믿으렴, 사랑하는 요, 자리에서 일어나지 말거라." 반 고흐 부인이 요와 요한에게. VGM, b4567, 1904.01.23. 신장 결석에 대해서는 다음을 참조: 요의 아버지가 요와 요한에게. VGM, b3616, 1904.01.20.

72 "ik ben er zoo bang voor, hoe komt een mensch er aan? zou je daar het erg van hebben gehad? de hemel geeft het nu beter word, toch zal je erg je moeten versterken, en die dagen rust houden, niet rijden.", 요의 어머니가 요에게. VGM, b2867, 연대 미상.

73 "t is toch een wenk zoo eene ondervinding.", 반 고흐 부인이 요에게. VGM, b3648, 연대 미상.

74 『빈센트의 일기』, 1934.01.30. 또는 1934.02.02. 반 고흐 부인이 요에게. VGM, b1104, 1904.02.03. 6개월 전 그녀는 이미 목사 판 루넌 마르티넛Van Loenen Martinet을 언급한다. "아주

훌륭한 건진성사 수업을 한다. 아이에게도 좋을 것이라 생각한다." 훗날 그녀는 비슷한 의견을 낸다. VGM, b1119, 1903.10.10.(인용) - b3568, 1904.12.31.

75 Antonie Johannes, *Luthers Diakonessenwerk. Geschiedenis van 100 jaar Lutherse Diakonessen Inrichting te Amsterdam*, Zutphen, 1986.

76 요의 친구인 딘 레인홀트의 딸 야다_Yda_는 빈센트에게 이렇게 쓴다. "네가 집에 돌아와 있기를, 네 어머니도 회복하여 돌아와 쉬고 계시기를 바란다. 코헌 씨는 어떠신지, 건강을 회복하기에는 날씨가 참 좋지 못하다! 부활절에 네가 여기 올 수 있다면 참 좋겠다." VGM, b3674, 1904.03.24.

77 "Wat speet het mij erg dat U en Uw man zoo lijdende was. Mevrouw Bertha Jas had mij wel geschreven dat U door groote overspanning zeer zenuwachtig was en eenige tijd in het Diaconessehuis doorbracht en dat verwonderde mij niet. U maakt toch waarlijk ook veel mee in U huwelijksleven.", J. 만터알더르스_J. Mante-Aalders_가 요에게. VGM, b3778, 1904.07.22. 그녀는 빈센트의 학교 친구인 얀 만터_Jan Mante_의 어머니였다. 『빈센트의 일기』, 1972.07.21. 『회계장부』, 2002, p. 161. VGM, b6921.

78 "veel mooier dan ik gedacht, zoo plechtig en ernstig, zoo waar menschenhanden niets aan af kunnen doen", 요가 요한에게. VGM, b7302, 연대 미상.

79 "Ik verlang naar je, ik wou dat je bij me was, dan was 't volmaakt hier - wat is de wereld toch mooi en groot", 요가 요한에게. VGM, b7302, 연대 미상.

80 "glom van de regen en straalde van genot", 요가 요한에게. VGM, b7303, 연대 미상. 요한이 루체른으로 보낸 편지는 없어졌다. 베치는 베를린 신년 공연에서도 노래를 했다. *Berliner Tageblatt*, 1904.01.10.

81 "Enfin dat komt allemaal weer terecht als ik terug ben!", 요가 요한에게. VGM, b7304, 연대 미상.

82 요가 요한에게. VGM, b7305, 1904.04.15. 이 엽서는 발견되지 않았다. 베이에르만은 뷔쉼에서 진료하던 디데릭 헨드릭 베이에르만_Diederik Hendrik Beyerman_ 박사로, 신경계가 호흡에 미치는 영향을 연구하여 박사학위를 받았다. *Nederlands Tijdschrift voor Geneeskunde* 83, no. 47, 1939.11.25., p. 5595.

83 "Ik zou als motto boven mijn brief willen zetten Siegmund's Siehe der Lenz lacht in den Saal - dat klinkt me aldoor in mijn hoofd", 요가 요한에게. VGM, b7306, 연대 미상.

84 "op en top het land van Wagner······ een land voor reuzen en goden", 요가 요한에게. VGM, b7306, 연대 미상.

85 "precies een Segantini - eigenlijk naar al die vergelijkingen die een mensch altijd door 't hoofd spoken", 요가 요한에게. VGM, b7306, 연대 미상.

86 "dat de menschen zooveel bederven - en toch dat een klein menschenhart het groote van alles in zich kan opnemen en er van genieten - maar ten slotte wat kan hij er mee doen? Dan kom je weer beneden op de aarde en hoort de menschen aan tafel allemaal dezelfde praatjes houden iederen dag - 't is of zij niets zien van al dat mooie om hen heen.", 요가 요한에게. VGM, b7306, 연대 미상.

87 "Ze eeren hun groote mannen wel.", 요가 요한에게. VGM, b7306, 연대 미상.

88 "voorbeeldige gezin", 반 고흐 부인이 요에게. VGM, b3637, 1904.04.28. 4월 30일, 그녀는 가족에게 위로를 전한다. VGM, b3640.

89 "Wat heeft Pa zijn heele leven gewerkt en alles in orde gehouden.", 요의 어머니가 요에게. VGM, b3606, 1904.05.07. 1905년 요는 아버지에게서 3,550길더를, 어머니에게서 4,671길더를 받는다. 3년 후엔 반 고흐 부인 재산에서 2,011길더를 받는다. 『회계장부』, 2002, pp. 124~126, 149. 초상화 드로잉에 대해서는 다음을 참조: exh. cat. Assen, 1991, p. 29.

90 율리우스 마이어그레페가 요에게. VGM, b7588("étude très approfondie"), 1903.07.05.- b7589, 1903.07.20., b7587, 1903.10.15.

91 요가 율리우스 마이어그레페에게. VGM, b7606, 1921.02.25. 반 고흐, 『편지』, 2009, 편지 694.

92 율리우스 마이어그레페가 요에게. VGM, b7590, 1903.08.02. - b7591, 1903.08.12.

93 "Voilà l'hiver - préparez un peu la correspondance. Je brûle de la livrer au public.", 율리우스 마이어그레페가 요에게. VGM, b7592, 날짜 미상(1903년 겨울).

94 요가 폴 가셰에게. VGM, b2143, 1907.06.12. 그녀는 마이어그레페에게 복제품을 보낸다. 율리우스 마이어그레페가 요에게. VGM, b7600, 1907.02.22.

95 요는 반 고흐 작품이 포함된 컬렉션들을 개관하고자 노력했다. VGM, b5388. 율리우스 마이어그레페가 요에게. VGM, b7593, 1904.05.17. - b7595, 1904.06.06. 인용: vol. 1, p. 117.

96 마이어그레페와 그의 반 고흐 관련 저술은 다음을 참조: Lenz, 1990. 참조: Feilchenfeldt, 1990, p. 20.

97 브루노 카시러Bruno Cassirer가 요에게. VGM, b3941, 1904.06.25. "우리 소통이 원했던 결과로 이어지지 못해 대단히 유감입니다."

98 Brühl, 1991, pp. 246~286.

99 그녀는 복제품 제작을 허락한다. 그는 누군가 가서 편지를 필사하는 것에 대한 그녀의 동의를 즉각 구한다. 그녀는 신중하게 그 요청을 거절한다. 브루노 카시러가 요에게. VGM, b3942, 1904.09.15. 10년 후 파울 카시러는 서간집 『동생에게 보내는 편지Briefe an seinen Bruder』를 출간한다. 이 책 402~437쪽 참조.

100 독일어판에 대한 찬사는 다음을 참조: F. Melian Stawell, 'The Letters of Vincent van

Gogh', *The Burlington Magazine* 19, 1911, pp. 152~154.

10 요가 아니 판 헬더르피호트_{Annie van Gelder-Pigeaud}에게. VGM, b3719, 1921.10.06.: "내 허락도 없이, 오해하기 좋은 제목으로 출간되었다: 친숙한 서한. 문맥과 상관없는 인용들도 있었다."

102 "Ja, de zee heeft zo'n verschillende uitwerking op zenuwmenschen. En dan die hitte!", 엽서에 이 호텔 주소가 있었다. VGM, b7316, 1904.07.24. 뉜스페이트에서 요한은 하숙집 더팔크에서 지냈으며, 그곳에도 스튜디오가 있었다. 그곳에 머무는 동안 요한은 그의 누이 메타의 스튜디오도 사용했다. SNVN, land registry ledger, sheet II-III, Roodenburg, 1992, pp. 75~79, 193.

103 "Komen jelui toch maar naar Amsterdam, je zou zien hoe gezellig we 't zouden hebben (……) We kunnen best een goedkoop huis vinden, dan nemen jelui een aardig meisje in huis maar dan kun je ook een dag hier komen.", 베치 봉어르가 요에게. VGM, b3609, 1904년 8월 중순까지 결정을 내리지 못했다. 비교: 엘리서 요세피너 호스할크_{Elise Josephine Gosschalk}가 요에게. VGM, b3554, 1904.08.19.

104 VGM, b3585. 장부에 임대 수입이 언급된 것은 한 번뿐이다. 1919년이었고, 임대료는 700길더였다. 『회계장부』, 2002, p. 164. 1926년 4월 집의 가치는 1만 8,000길더, 1년 임대료는 1,200길더였다. VGM, b2219.

105 요한 반 고흐의 구술, 2011.07.18.

106 SSAN, Bussum Land Registry, no. 2018. 건축 도면: 코닝이네베흐 69, 77번지/브라흐트하위제르스트라트 1, 2. ACA, 5221.BT. 1915년 11월, 화장실 수리, 타일 공사. VGM, b3717. 1905년 H. H. 반더르스_{H.H. Baanders} 사망 후 그의 상속인이 건물 소유주가 된다. 그의 아들 H. A. J. 반더르스_{H.A.J. Baanders}는 프린셍라흐트 955번지에 거주. 임대료: 1919년 당시 850길더. 『회계장부』, 2002, pp. 134, 164.

107 주민등록에 따르면 주소는 브라흐트하위제르스트라트 2번지였고, 세 식구 모두 이 주소에 가족으로 등록되었다. 하녀 요하나 바헨마커르(Johanna Wagenmaker, 1883-?)와 카트하리나 노르(Catharina Noor, 1877-?)도 1905~1906년 등록되었다. ACA, 5417 K 77, *Population Register*, neighbourhood AL, vol. B 67, fol. 237. 이후 평면도 변화 없음.

108 요한의 마지막 유언장 등 공증 서류에는 그의 사망 후 요가 반더르스에게 "위층 아파트"에 대한 1912년 밀린 임대료 182.50길더를 지불해야 한다고 쓰여 있다. SSAN, NNAB. 공증 기록물: Sytse Scheffelaar Klots, 1892-1925, inv. no. 53, deed no. 7523.

109 "Die mevrouw Bonger, zal ik maar zeggen, haalde met de hulp van Steenhoff een aantal doeken tevoorschijn uit een zolderkamertje en tekeningen uit een kast.", H. P. L. Wiessing, *Bewegend portret. Levensherinneringen*, Amsterdam, 1960, pp. 249~250. 1907년부터 비싱_{Wiessing}은 『더암스테르다머르』의 편집자였고, 스테인호프도 여기에

미술비평을 기고했다. 요는 반 고흐의 드로잉들을 액자에 넣지 않았고, 아마도 상당수는 마운팅도 하지 않았을 것이다. 요가 몬트로스_{Montross}에게. VGM, b6275, 1923.08.30.

110 사라 판 하우턴이 요에게. VGM, b3582, 1904.10.04. 메타 코헌 호스할크_{Meta Cohen Gosschalk}는 요에게 파란색과 흰색 우산꽃이를 주었다. VGM, b3473.

111 "Daarin staat o.a. dat het voor mij zo goed was, wegens mindere vermoeidheid door vervallen van het reizen (naar Amersfoort, 2e klas hbs). En ook dat ze het prettig vond weer dichter bij haar moeder te wonen. Beide drogredenen en onjuist. Haar huwelijk viel haar tegen, en toen viel ze terug, niet op haar onafhankelijk bestaan in Bussum maar op haar familie. En haar dominerende moeder belette juist de ontplooiing van haar kinderen. Ze heeft ook mondeling een aantal van die onjuistheden verkondigd tegenover anderen: dat het huis zoveel beter was e.d. Wat heeft ze mij met die verhuizing een kwaad gedaan - ook met haar huwelijk met zo'n neuroticus. Ze had wel een betere man kunnen krijgen. Ik heb wel eens eerder geschreven dat ik aan zijn fijne geest wel wat had, maar me helpen ontplooien niets.", 『빈센트의 일기』, 1971.08.15.

112 "die de gewone dingen weergaf. Ik herinner me zoo goed dat mijn moeder me dat vertelde.' 'Met Theo was ik er al geweest in de vacantie, om de Vermeertentoonstelling te zien, met de vele Pieter de Hooghen. Mijn moeder heeft me altijd verteld dat mijn vader daar zoo veel van hield, wat ik me best begrijpen kan.", 『빈센트의 일기』, 1934.09.25., 1935.09.22., 1936.03.29. 비교: Hans Luijten, 'Rummaging among My Woodcuts': Van Gogh and the Graphic Arts', *Vincent's Choice: the Musée imaginaire of Van Gogh*, Eds. Chris Stolwijk et al. exh. cat. Amsterdam(Van Gogh Museum), 2003. Amsterdam&Antwerp, 2003, pp. 99~112.

113 "dezelfde krullenbol en 't vriendelijke gezicht", 마리아 반 고흐가 요에게. VGM, b3589, 1904.10.02. 반 고흐 부인과 마찬가지로 그녀도 이를 확인해준다.

114 폴 가세가 요에게. VGM, b3411, 1904.09.25.

115 요가 폴 가세에게. VGM, b2127, 1904.10.05. 훗날 폴과 누이 마그리트는 요와 요한, 빈센트의 편지를 돌려준다. VGM, b2126-b2171. 마그리트는 1949년, 폴은 1962년 사망한다. 요와 테오가 빈센트의 묘지에 간 것은 1890년 9월 12일부터 10월 4일 사이였다. 두 사람 모두에게 가슴 아픈 순간이었다.

116 폴 가세가 요에게. VGM, b4574, 1904.10.13.

117 이 방문에 관해서는 다음을 참조: Schiefler, 1974, pp. 24~26. Indina Woesthoff, 'Der glückliche Mensch'. Gustav Schiefler(1857-1935). Sammler, Dilettant und

Kunstfreund, Hamburg, 1996, pp. 222~233, esp. 226~229.

118 구스타프 시플러_{Gustav Schiefler}가 요에게. VGM, b3689, 1904.11.06 후속 편지: VGM, b3690, 1905.04.27.-b3924, 1904.06.14.-b6927, 1905.08.21 카시러는 시플러에게 요가 투기 목적으로 작품을 많이 팔지도 않고 가격도 너무 높게 부른다고 불평했다. 그는 요에게 시플러와 거래하지 말라고 조언했고, 요도 그 조언을 따랐다.

119 구스타프 시플러가 요에게. VGM, b3926, 1905.09.10. 『회계장부』, 2002, pp. 50, 145, 172.

120 구스타프 시플러가 요에게. VGM, b3928, 1911.07.30.

121 요가 구스타프 시플러에게. SUBH, Carl von Ossietzky, Nachlass Gustav Schiefler, B:23:1911, 1:126, 1911.08.07.

122 요가 구스타프 시플러에게. SUBH, Carl von Ossietzky, Nachlass Gustav Schiefler, B:7:1904:84, 1904.08.10. B:7:1904:85, 1904.11.12. B:8:1905, 1:112, 1905.07.17. B:8:1905, 1:113, 1905.08.23. B:8:1905, 1:114, 연대 미상(1905.08.). B:8:1905, 1:115, 1905.09.04. B:8:1905, 1:119, 1905.09.13.

123 참조: *Kunstsalon Cassirer*, 2011, vol. 2, pp. 571~598. Feilchenfeldt, 1988, p. 16. Feilchenfeldt, 1990, pp. 21, 145.

124 H. L. 클레인_{H. L. Klein}이 요에게. VGM, b5419, 1904.11.23. - b4163, 1904.12.28.

125 다양한 예를 볼 수 있다. exh. cat. Essen, 1990.

126 VGMB, TS 3564. 판 라파르트_{Van Rappard}의 편지는 요한 더메이스터르가 소장. 2006년 반고흐미술관이 모두 컬렉션에 추가했다.

127 VGM, b4005("pecuniären Erfolg") - b4006 - b4012. 『회계장부』, 2002, pp. 49, 145. 그는 총 23점을 전시한다. VGM, b2185. 비교: Feilchenfeldt, 1988, p. 18(매입 기록부 'Mai 1905' 이미지), Feilchenfeldt, 1990, p. 20. Kunstsalon Cassirer, 2011, vol. 2, pp. 685~708.

128 알베르 파바쇠르_{Albert Vavasseur}가 요에게. VGM, b3063 - b3064, 1905.05.24., 1905.05.26. - b3061, 1905.06.13. 영수증: VGM, b3062. 판 청구서: VGM, b2115. 재매장에 관해서는 다음을 참조: Gachet, 1994, p. 258. exh. cat. Paris, 1999, p. 284. Andreas Obst, 『Records and deliberations about Vincent van Gogh'sfirst grave in Auvers-sur-Oise』, Lauenau, 2010. 개인 출판. VGMB, BVG 21462.

129 VGM, b2130, b1973, b3368. 참석자에 관해서는 다음을 참조: Gachet, 1994, p. 257~258 - VGM, b3364, b2131. 빈센트는 동행하지 않았다. 그는 나중에 가셰 박사(1909년 1월 9일 사망했다)를 만날 예정이었다. 빈센트가 폴 가셰 주니어에게. VGM, b2808, 1925.09.04.

130 "J'assistais à l'exhumation de Vincent. Je le reconnus nettement à la structure de sa tête.", 귀스타브 코키오의 메모. VGM, b3348, p. 19-VGM b7150(페이지 번호 없음. 1922.06.). 참조: Gachet, 1994, p. 258.

131 요가 폴 가셰에게. VGM, b2131, 1905.06.14. 그녀는 1년 후 다시 이 이야기를 한다. VGM, b2138, 1906.05.20.: "당시 파리 시절에 대해서는 아무도, 아무것도 잊지 않았습니다."

132 반 고흐, 『편지』, 2009, 편지 893. 요가 폴 가셰에게. VGM, b2131, 1905.06.14. 서간집 출간 때 그녀는 스케치 이미지를 위해 편지 원본을 빌린다. 폴 가셰에게 보낸 편지 3통. VGM, b2151-b2153, 1912.02.15., 1912.02.21., 1912.02.27.

133 VGM, b3062, 1905.06.09.('이중 허가에 대한 동의) 폴 가셰가 요에게. VGM, b3413, 1905.06.20. (철도 운구 비용을 포함한 우울한 내용: 냄새와 체액 유출 방지를 위해 납땜한 아연 박스 안에 오크 관을 넣을 것). b3368, 1905.07.04.("une femme stoïque") 당시 유럽에서 재매장은 이례적인 일이 아니었다. 장례법 전문가이자 법적 자문인 W. G. H. M. 판 더르 퓌턴W.G.H.M. van der Putten의 도움에 감사를 표한다. 2015년 6월 7일 이메일 발송.

134 요가 폴 가셰에게. VGM, b2171, 1905.07.01.: "그 무엇도 채울 수 없는 크디큰 공허함이 존재합니다." 참조: 아나 판 하우턴 반 고흐가 요에게. VGM, b3562, 1905.06.19., 코르넬리아 반 고흐 카르벤튀스가 요에게. VGM, b3587, 1905.06.20.

135 "weer in de war", 코헌 호스할크가 요에게. VGM, b3503, 1905.06.19. 헨리터 판 데르 메이가 요에게. VGM, b3115, 1905.06.30.: "어린 시절과 연관된 모든 것이 사라진 것만 같습니다." 마틸더 비바우트베르데니스 판 베를레콤Mathilde Wibaut-Berdenis van Berlekom이 요에게 보낸 애정어린 조문 편지: IISG, 1905.06.20.

PART V

1905년 여름 개최된 멋진 전시회

1 The Diary of Søren Kierkegaard, Ed. Peter Rohde, New York, 1988, vol. 5, part. 4, no. 136, 일기 1843.

2 바스 펫, 리하르트 롤란트 홀스트, 폴 가셰 시니어(기일에 추모용으로 빈센트의 자화상들을 걸자고 제안했다: VGM, b1974), 헹크 브레머르(요의 요청으로 몇몇 사람의 이름과 주소를 제공: VGM, b1969, 1905.07.10. b1970, 1905.07.10.)가 조문 메시지를 보냈다.

3 요가 폴 가셰 주니어에게. VGM, b2129, 1905.03.12.

4 VGM, b5422-b5424.

5 후고 폰 추디가 요에게. VGM, b3807, 1905.07.10. 1905년 5월, 파울 카시러는 요에게서 위탁받은 베를린의 그림들을 직접 시립미술관으로 보냈다. VGM, b4012.

6 VGM, b2177.

7 "zeldzame broederliefde en zelfverloochening", "De zon, de helle, blije kleuren, het klaterende licht, zij werken op hem als schuimende wijn.", 인용: pp. 10~11. 서문 말미에 빈센트가 컬렉션의 (미성년) 상속자로 언급된다(p. 14). 요한이 손으로 쓴 간략한 전기가 남아 있다. VGM, b3710. 요가 가세 주니어에게 쓰기를, 요한은 편지를 직접 고른 요와 상의했다. VGM, b2134. 가세의 답장: "서문에 한해서는 당신과 당신 남편 둘 다 저자라고 생각합니다." VGM, b3400, 1905.08.23.

8 "verkoop, of reclame, of zuiver uit het belang der kunst", 전시회 승인 과정은 여러 다양한 문서를 통해 자세한 추적이 가능하다: 암스테르담 기록물 보관소(ACA): Algemene Zaken, Brievenboeken, 'Deliberatieboek'. 도움에 감사: Eveline Lambrechtsen.

(1) Algemene Zaken. Archive 5181, inv. no. 3471, no. 1620. 요는 3월 18일과 27일 직접 요청했고, 코르넬리스 바르트Cornelis Baard가 시 당국에 승인을 조언했다. 관리위원회가 30일 추가 정보를 요구한다. 바르트가 4월 7일 재확인하고 뒤이어 4월 10일 위원회가 승인하여 요는 5월 3일, 허가를 받는다(05.03.)

(2) Brievenboeken, 바르트가 시 당국에 보낸 편지 포함. Accession number 30041, inv. no. 5. 4월 20일 승인(pp. 26~27). 7월 19일부터 암스테르담 미술아카데미와 드로잉 학교 학생들 입장료를 무료로 전환(화요일, 목요일 제외, p. 41). 8월 11일 전시회를 9월 1일까지 연장하는 것으로 허가가 났지만, 요는 그날부터 '건축과우정'에서 갤러리를 사용할 수 있다는 사실도 고려해야 했을 것이다(p. 44).

(3) Algemene Zaken, Archive 5181, inv. no. 3479, no. 4736. 8월 9일 요한은 전시회 연장 요청을 문서로 제출하고, 11일 바르트가 "이의 없음"으로 시 당국에 상신한다. 8월 12일 요는 8월 30일까지 연장을 승인한다는 서류를 우편으로 받는다. 31일 미술관은 여왕 빌헬미나 생일 축하연으로 개장하지 않을 예정이었다.

(4). Deliberatieboek, Archive B&W, accession number 5166, inv. no. 189, pp. 567~568.

(5). Algemene Zaken, Archive 5181, inv. no. 5979, no. 17215. 9월 25일 요는 시 당국에 "대중 엔터테인먼트"(그녀는 전시회를 그렇게 불렀다)에 지불한 세금 상환 요청을 하지만 11월 24일 거절당한다.

9 VGM, b1921.

10 공지, 『헷 니우스 판 덴 다흐』, 1905.07.19.~1905.08.30.

11 VGM, b1511.

12 케이 포스스트리커르가 요에게 보낸 편지를 통해 확인. VGM, b3016, 1905.07.12.

13 "ordinair stroo karton", 빌럼 피터르 잉에네헤런Willem Pieter Ingenegeren이 요한에게. VGM, b1964, 1905.08.07. 그는 마분지에 그려진 「해 지는 풍경」(F 191/JH 762)에 350길더를 지불했다.

『회계장부』, 2002, p. 50.

14 요가 폴 가셰 주니어에게. VGM, b2171, 1905.07.01. 참조: Schiefler, 1974, p. 26. 귀스타브 코키오는 '7 Salles'("7 Galleries") 즉 7 갤러리라고 카탈로그에 적는다. VGM, b7197. 작품 대부분에는 일련번호가 있었고, 11점은 a-와 b-숫자가 매겨 있었다. 추가 41점: (1) 삽입된 숫자 156a, 432. (2) 카탈로그 뒤쪽 pp. 43-45에 '추가'로 기록. 추가된 작품 기사에 대해서는 다음을 참조: 『헷 폴크Het Volk』, 1905.08.21.

15 "badkamerachtige tint", "doodkisten-zwart, 『온저 퀸스트Onze Kunst』 4, 1905, pp. 59~68. 인용: pp. 61~62.

16 "'t is een schandaal om zulk prulwerk te durven exposeeren", 『헷 니우스 판 덴 다흐』, 1905.07.26. 요한은 1905년 8월 7일자 잡지에 답글을 실었고, 로펠트Loffelt가 이에 다시 답글을 게재한다. 사흘 후 로펠트는 "절망과 고뇌"를 느끼며 또다시 조롱을 퍼붓고 "미숙하고 서툰 채색"에 건물을 떠나야 했다고 말한다. 남아 있는 카탈로그에는 다양한 작품 옆에 분노 섞인 메모를 끄적여놓았다(RKD).

17 Joosten, 1970-3, pp. 157~158. Heijbroek, 1991, p. 180.

18 "ernstige revisie", "Het werk zal u grijpen en u niet meer loslaten.", 『더흐루너 암스테르다머르De Groene Amsterdammer』, 1905.07.23., 1905.08.06., 1905.08.13.(인용), 1905.09.03.

19 협회 관련: Adang, 2008. 전시회 관련: pp. 492~498, 506. 1924년, 요의 아들 빈센트가 회계사가 된다(p. 628).

20 『헷 폴크』, 1905.08.21. 마리 더로더헤이에르만스Marie de Roode-Heijermans가 요에게. VGM, b3110, 1905.08.01. 그들은 홍보와 운송에 대해 토론한다. VGM, b3111.

21 "Nog iets over Vincent van Gogh", Tibbe, 2014, pp. 264~268. 알베르 오리에의 글 관련해서는 다음을 참조: Aurier, 1890. 이 관점에 대해서는 다음을 참조: Primitivism in 20th Century Art: Affinity of the Tribal and the Modern, Ed. William S. Rubin, Exh. cat. New York(The Museum of Modern Art), 1984~1985. 5판: New York, 1994.

22 "Vincent aura ici une vraie patrie pour sa gloire. Nous parlons beaucoup de lui et il gagne tous les jours des admirateurs.", 율리우스 마이어그레페가 요에게. VGM, b7597, 1905.07.03.(인용)-b3464, 1905.07.05.-b7598, 1905.08.11.-b7599, 1905.08.25.

23 "Zij kenden het werk van Oom Vincent al van vroeger - ik heb prettig met hen gepraat.", 요가 빈센트에게. VGM, b3712, 1905.07.20. 빈센트는 하를럼에서 레인홀트 가족과 지내고 있었다. 자동차 도로 이용자 수에 대해서는 다음을 참조: Brugmans, 1976, p. 372.

24 "wat heeft Vincent toch gewerkt en wat heeft Theo alles gewaardeert. Dat is voor ons allen een band aan U en Uw lieve kind, die ik hoop en vertrouw al de onzen onderhouden.", 반 고흐 부인이 요에게. VGM, b3004, 1905.07.05. 한편 반 고흐 부인은 라

이텐 주테르바우드세싱얼 46b로 이사하여 1907년 사망할 때까지 그곳에서 살았다. 계단을 오르기 힘든 상태가 된 부인이 전시회에 참석하고 싶었으나 화물용 엘리베이터뿐이라는 말을 듣고 사용을 거부하고 가지 않았다는 이야기도 있다('점잖은 사람은 그러는 법이 아니다'). 요한 반 고흐가 그의 아버지로부터 들은 이야기라고 말했다(2016.03.17).

25 VGM, b4169.

26 참조: 『회계장부』, 2002, p. 163. 요가 폴 가세 주니어에게. VGM, b2126, 1905.03.29. 요의 질문에 그는 가장 적합한 액자들에 대해 자세히 설명한다. 폴 가세 주니어가 요에게. VGM, b3417, 날짜 미상(1905.04.초)-b3364, 1905.06.29.

27 8월 14일, 오빠 헨리에게 투자 목적으로 수천 길더를 준다(08.14.).

28 낮은 추정치나 일부 관람객의 부정적인 발언에 대해 암스테르담시 당국이 코르넬리스 바르트에게 책임을 물었다는 이야기에 대한 출처는 발견되지 않았다. John Jansen van Galen & Huib Schreurs, *Het huis van nu, waar de toekomst is. Een kleine historie van het Stedelijk Museum, 1895~1995*. Naarden, 1995, pp. 36~38. 흐로닝언 관람객 수는 다음을 참고: VGM, b1259.

29 VGM, b2192(증빙), b5353(보험), b7196(전시회 후 보험, 1905-06). VGMB, BVG 3465a(손으로 적은 가격). 1905년 카탈로그 또다른 한 부에는 "코닝이네베흐 77번지 작품과 가격"이 포함되어 있다: VGM, b5421. 1906.07. 추정. 그사이 팔린 작품은 기록되지 않았는데 모든 작품 가격이 상승했기 때문이다.

30 "moralischer Erfolg", 파울 카시러가 요에게. VGM, b4013(인용), b4014, b4016, 1905.08.12., 1905.08.21. 날짜 미상(같은 달).

31 파울 카시러가 요에게. VGM, b4015, 1905.08.24.-b4017, 1905.08.31.(계약) VGM, b2183, 1905.09.(목록)

32 요가 폴 가세 주니어에게. VGM, b2134, 1905.08.15. 그녀는 『깃털 펜』에 실린 글에 대응하고 싶다고 말하지만, 요한은 그러지 말라고 조언한다. 요는 앞서 그 글을 언급했다: Adolphe van Bever, 'Les aínés - un peintre maudit: Vincent van Gogh(1853-1890)', *La Plume* 17, no. 373, 1905.06.01., pp. 532~545, no. 374, 1905.06.15., pp. 596~609. 요는 가세에 관한 악의적인 언급(p. 605)과 반 고흐의 인간성에 대한 고갱의 조롱 섞인 개인적 시각이 "끔찍하다"고 생각한다. 요가 폴 가세 시니어에게. VGM, b2133, 1905.07.23. 요는 그러한 주장이 실린 잡지 기사 옆에 "fout"(틀림)이라고 쓴다. VGMB, BVG 821a-b. 판 베버르Van Bever는 반 고흐가 미친 동시에 극단을 추구하는 뛰어난 화가라고 보았다. 참조: Zemel, 1980, pp. 88~91.

33 "Het noodlot had geen vredigen loop beschikt voor Van Gogh's leven. Hij was genageld op zijn kunst als op een kruis, hij droeg het in extatische gelatenheid tot het einde toe.", 『엘세비르의 월간 일러스트레이션Elsevier's Geïllustreerd Maandschrift』 15,

no. 10, 1905, pp. 218~234 번역본: *Zeitschrift für Bildende Kunst* 43, no. 9, 1908, pp. 225~235. 비교: 편집자 헤르만 로버르스_{Herman Robbers}가 요에게. VGM, b1515, 1905.08.18.

34 요가 요한에게. VGM, b7294, 1905.08.24. I. Querido, 'Vincent van Gogh', *Op de Hoogte. Maandschrift voor de Huiskamer* 2, no. 8, 1905.08., pp. 478~482.

35 "stoutert, hoe kan ik nu zeggen wanneer ik in Nunspeet zal komen, als ik geen flauw besef heb hoe lang dat opruimen zal duren -'t is geen kleinigheid, alles voor Cassirer moet dan immers meteen gepakt en weggestuurd!", "Wat is hij toch onuitstaanbaar vinnig! (······) 't Is er toch een!!", 요가 요한에게. VGM, b7295, 1905.08.25. 엔트호번은 추가로 두 작품을 3600길더에 구입.『회계장부』, 2002, pp. 50, 145~146.

36 요가 요한에게, VGM, b7296, 1905.08.26.-b7298, 1905.08.29. 그녀는 1905년 8월 3일자『헷 니우스 판 덴 다흐』에 "숙련된 하녀"를 찾는 구인 광고를 싣는다. 월급은 120길더.

37 요가 요한에게. VGM, b7297, 1905.08.28.

38 폴 가셰 주니어가 요에게. VGM, 3374, 1905.07.05. 가셰 박사는 시립미술관에 기증하고자 했으나 요가 국립미술관으로 가져간 데는 분명 이유가 있었을 것이다. 참조: Van Heugten & Pabst, 1995, pp. 101~102.

39 "Voor dit bewijs van belangstelling in 's Rijks verzamelingen heb ik de eer U den dank der Regeering te betuigen.", 바르톨트 판 림스데이크_{Barthold van Riemsdijk}가 요에게. VGM, b5447, 1906.03.27. 피터르 링크_{Pieter Rink}가 요에게. VGM, b5448, 1906.04.12.

40 『알헤메인 한델스블라트』, 1906.04.13.(기증), 1906.04.15.(발표)

41 "Eindelijk is vandaag het defect in de gasleiding gevonden. Gisteren was de voorkamer opgebroken, vandaag de huiskamer. Ik hoef je niet te zeggen, hoe prettig!", 요가 요한에게. VGM, b7298, 1905.08.29.

42 요가 요한에게. VGM, b7297, 1905.08.28. 마리 멘싱이 요에게, IISG, 1905.03.29., 1905.05.11., 1905.06.04., 1905.06.18.

43 "'t Is ook ontzettend jammer dat 't niet nog een paar weken kon duren maar toch heb ik geen spijt, dat we 't in den zomer hebben gedaan - want o dat verschil - met zonlicht of zooals eergisteren - een grauwe dag!- Ik had graag van middag er nog eens met jou rondgewandeld - we hebben 't toch maar knap gedaan "al zeg ik 't zelf", hè.", "Tout cela s'est bien passé; de zending naar Utrecht is weg - en voor Hagen staat klaar - gelukkig. Ik kom nu Zaterdag bij je, kwart voor één. Morgen zal ik de belasting betalen, naar het stadhuis gaan voor de entreeboeken en met Baard afrekenen - vrijdag mijn garderobe wat in orde maken en het permanente

bureau - dat weer in volle gang is - opruimen en Zaterdag schud ik alles van me af en vlieg naar je toe. Geloof je niet dat ik er ook naar verlang om heerlijk buiten te zijn in die zuivere opwekkende lucht. Heusch, ik ben de laatste week niet anders geweest dan een werkmachine. (⋯⋯) Want voor iedere zaak die hangende is moeten 3, 4 brieven eer 't in orde is. (⋯⋯) 'k vind 't heerlijk dat Marie Mensing in 't huis blijft - met Vincent - want op 't oogenblik zou je het huis niet kunnen sluiten, er komt zoo van alles!", "Flutenreicher Ebro, dat heb ik aldoor in mijn hoofd onder 't schrijven. ik verlangde er naar dat de piano eens openging - ik zou er toe gekomen zijn om zelf eens te spelen, als ik maar tijd had gehad. (⋯⋯) Ik wou dat ik wat prettige lectuur had om mee te nemen - 't zal weer Heine worden denk ik - want tijd om iets te gaan leenen heb ik niet meer. 'k Zou graag brieven hebben van Flaubert of zoo iets want ik zal je niet van je werk houden hoor - dat weet je wel.' een boel zoenen", 요가 요한에게. VGM, b7299-b7301, 모두 1905.08.30. 언급한 입장료 장부는 발견되지 않았다.

44 폴 가셰 주니어가 요에게. VGM, b3372, 1905.09.26. 폴 가셰 주니어가 요에게. VGM, b3369, 1905.08.29.(포장)-b3371, 1905.09.16.(높아진 가치)

45 "vraiment accablée d'ouvrage", 요가 폴 가셰 주니어에게. VGM, b2135, 1905.09.04.

46 그녀는 빈센트에게 전보와 엽서를 보낸다. "암스테르담에 가기 전 하루를 쉬는 편이 낫겠다. 그러지 않으면 많이 아픈 상태로 도착할 텐데 그건 바람직하지 않다!" VGM, b3713, 1905.09.21.

47 "il n'aime pas qu'on le sache", 요가 폴 가셰 시니어에게. VGM, b2136, 1905.10.18. 요한은 두 달 후 좀 나아진다. 요가 리스 뒤 크베스너 반 고흐에게. VGM, b2299, 1905.11.21.

48 카를 오스트하우스Karl Osthaus가 요에게. VGM, b3936, 연대 미상. 요는 개인 메모를 쓴 1905년 카탈로그를 보관한다. 전시회 기간과 후에 작성한 것으로, 하겐으로 보낸 작품 관련 메모도 있다. VGM, b7195.

49 그는 수수료 10퍼센트에 동의하는지 묻는다. 카를 오스트하우스가 요에게. VGM, b3930, 1905.08.27.-b3478, 1905.09.28.

50 VGM, b2103(목록). 카를 오스트하우스가 요에게. VGM, b3931, 1905.10.10.-b3932, 1905.10.31. VGM, b3933(송금). 참조: 『회계장부』, 2002, pp. 50, 146.

51 VGM, b5424(목록). b7192, b7202(카탈로그). b5602, VGMB, BVG 3465a(가격 기재 카탈로그). *Tiende Jaarverslag der Vereeniging 'Voor de Kunst' te Utrech, 1904~1905*, Utrecht, 1905, p. 4.

52 "Wij zijn ontzaggelijk bekoord door onzen aankoop, die in ons huis in hooge eere zal worden gehouden.", A. C. 몰프라윈A.C. MollFruin이 요에게. VGM, b3005, 날짜 미상

(1905.10. 추정). 그녀는 뒤이어 이렇게 말한다. "포장이 많이 아쉬웠습니다. 얇은 보드 두 장을 카드보드 사이에 끼운 상태여서 액자가 상당히 훼손되었습니다." 몰프라윈은 흐로닝언에서 요한의 누이 프레데리크 함뷔르허르코헌 호스할크Fréderique Hamburger-Cohen Gosschalk와 함께 학창 시절을 보냈다. Dorien Daling, *De krans. Hoogleraarsvrouwen in de Groningse academische gemeenschap, 1914~2014*, Hilversum, 2014, p. 28. 「꽃이 핀 정원」에 대해서는 다음을 참조, VGM, b5420, 『회계장부』, 2002, pp. 146, 172.

53 A. 판 데르 엘스트A. van der Elst가 요에게. VGM, b1952, 1905.10.11. 위트레흐트 카탈로그 한 부에는 × 표시가 16개 있는데, 레이던으로 가지 않는 작품을 뜻한다. 참조: VGM, b7202. catalogue of the Rotterdam exhibition, Oldenzeel.

54 카탈로그: RKD.

55 마르하레타 올덴제일스훗Margareta Oldenzeel-Schot이 요에게. VGM, b5426, 1905.10.11.-b5427, 1905.12.19.-b5428, 1905.01.08.-b5430, 1905.01.17.-b5432, 1906.01.26.

56 올덴제일스훗은 추후 두 작품을 판다. VGM, b5438. 『회계장부』. 2002, pp. 51, 146, 193. 1903년부터 1922년까지 판 스톨크Van Stolk는 로테르담 미술협회 이사진이었다.

57 마르하레타 올덴제일스훗이 요에게. VGM, b5540, 1906.03.13.

58 "zeer noodige restauratie of vernis noodig hebben, om ze niet over eenige tijd geheel verloren te laten gaan. Er zijn er die gebarsten zijn zooals de appelen, de koperen ketel (de achtergrond), de violen, waarvoor hier een liefhebber was, maar die bevreesd was het verder zou springen, de lucht van de akkers, e.a. Daar de meeste doeken niet geprepareerd zijn, staat u een of anderen dag voor het feit er een gedeelte verf uitvalt.", "de blijvende, goede staat der werken op het oog", 마르하레타 올덴제일스훗이 요에게. VGM, b5439, 1906.03.07. 1901년 반 고흐 부인은 요에게 봄맞이 청소 중이라고 말하는데, 현대 복원가들이 그들의 무자비한 청소 방법을 들으면 기함할 것이다. "요, 빈센트의 그림들이 여기 잘 걸려 있다. 빌이 스폰지로 큰 것들을 닦았는데, 깨끗한 벽에 걸려 밝은 빛을 받으니 아주 보기 좋구나." 요에겐 당시 더 많은 지식이 있었음에도 주변 사람들과 작품을 다루는 방법이나, 너무 빛을 쬐면 좋지 않다거나 하는 이야기를 나눈 적이 없었던 듯하다. 반 고흐 부인과 빌레민이 요에게. VGM, b3594(인용), 1901.04.20.-b3596, 1901.04.22.

59 미스 판 벤트험 유팅Mies van Benthem Jutting이 요에게. VGM, b1949-b1951, b5444-b5446, 1905.10.13.-1906.03.23. 요는 10월 13일 전 미델뷔르흐에서 제안을 한다. 1905년 협회 회원은 162명이었다. Ada van Benthem Jutting, *Mies. Een uit de band gelopen reportage. Over het (on)gewone leven van een Middelburgse boekverkoopster (1876-1928), een vrouw die klaarstond voor de vluchtelingen in de Eerste Wereldoorlog*, Amsterdam, 2015, p. 30.

60 VGM, b5443.

61 "hadden op sommige toeschouwers de uitwerking van een rooden lap op een stier, terwijl anderen in diepen eerbied en vol aanbidding het werk tot in de wolken prijzen", "dat niet het beste is wat nu is overgebleven", 『미델뷔르흐스허 카우란트』, 1906.03.27.

62 "inferieur overschot, maar een keus van de beste Van Goghs die thans bij u geëxposeerd zijn en waaronder enige van de allerbeste die niet te koop zijn geweest of zullen zijn", 『미델뷔르흐스허 카우란트』, 1906.03.29.

63 "lief Willetje ", "in duisternis, VGM, b1117, b3003(인용), b3020, b2996.

64 "'t Is me net of ik erg naar een briefje van je verlang?", "Bedankt voor 't lezen, wat wordt alles gezien en besproken", 반 고흐 부인이 요에게. VGM, b1106, 1906.03.-b3592, 1906.04.03. "gij weet zoo gezellig te schrijven en te vertellen.", 마리아 반 고흐가 요에게. VGM, b2297, 1906.02.08. 미트여 고모가 요에게 조팝나무에 대한 감사 인사를 한 것이 현재 확인되는 마지막 소통이다. VGM, b2298, 1909.07.23. 그녀는 1911년 4월 10일 사망한다. 요 와 빈센트는 레이던에서 열린 장례식에 참석한다.

65 SDAP 기록물: Federatie Amsterdam 1894-1946, Steunakties, 551. 요의 메모, "바자회에 서 438.50길더를 받고 270길더를 보냄.") 테오 판 호이테마Theo van Hoytema가 요에게 그의 석 판화를 3점 보내고 알베르트 뇌하위스Albert Neuhuys가 드로잉 1점을 기증. IISG, 1905.12.21., 1905.12.23., 1906.05.15. 『알헤메인 한델스블라트』, 1905.12.06., 1905.12.30., 1905.12.31., 1906.01.13.

66 파울 카시러가 요에게. VGM, b4019, 1905.09.13. 『회계장부』, 2002, pp. 50, 145. VGM, b4020(카탈로그). 요가 개인적으로 작성한 제목과 가격 목록: VGM, b2183. 함부르크 전시회 에 걸린 요 컬렉션은 47점이었다: Feilchenfeldt, 1988, pp. 20~23. 참조: Walter Stephan Laux, 'Die Van Gogh-Ausstellung der Galerie Arnold, Dresden 1905', Oud Holland 106, 1992, pp. 33~34.

67 VGM, b4021-b4022.

68 "Ich glaube, Sie sehen, dass es nicht für Sie zum Schade ist, wenn ich Sie hier in Deutschland vertrete.", 파울 카시러가 요에게. VGM, b4026, 1906.01.23.

69 "Ich hoffe ganz bestimmt, dass Sie geschäftskundig genug sind, um diese Gelegenheit nicht vorübergehen zu lassen, und dass Sie mir telegraphisch sofort Ihre Zustimmung melden.", 파울 카시러가 요에게. VGM, b4029, 1906.03.20.

70 파울 카시러가 요에게. VGM, b4031, 1906.09.25. 카시러의 공식 대리인인 테오도어 슈토페란 Theodor Stoperan이 요에게. VGM, b4035, 1907.02.05.(카시러가 바그람Wagram에게 판매한 요의 소

장 작품은 다음을 참조: Cat. Otterlo, 2003, pp. 414-18.) 1906년 3월, 카시러는 「초록 밀밭」(F 807/JH 1980) 판매금 1,190길더 수표를 요에게 보낸다(요의 장부에는 기록되지 않음). 참조: Feilchenfeldt, 2013, p. 264. 카시러는 프러시아의 포젠(현재 폴란드의 포즈난)에서 3점을 전시. VGM, b4030, 1906.05.11. 10월에 요는 이 3점의 대금 2295길더를 받는다. 『회계장부』, 2002, pp. 51, 147.

71 『회계장부』, 2002, pp. 50~51, 146~147. Feilchenfeldt, 1988, pp. 22, 145.

72 파울 카시러가 요에게. VGM, b4026, 1906.01.23. 『회계장부』, 2002, pp. 51, 146~147.

73 VGM, b4033, 1906.11.20.-b3923(가격 목록).

74 VGM, b2202, 1906.12.07. VGM, b4035-b4036. 비교: Feilchenfeldt, 1988, p. 145. 『회계장부』, 2002, pp. 51, 147~48.

75 "einige Bändchen des grossen Deutschen Nationaldichters", 파울 카시러가 요에게. VGM, b2960, 1906.12.04.

76 "dass Sie diese Steigerung auch mir gegenüber zum Ausdruck bringen, da ich doch zum nicht geringsten Teil der Veranlasser dieser Steigerung, die hauptsächlich Ihnen zum Vorteil gereicht, bin", 테오도어 슈토페란이 요에게. VGM, b4035, 1907.02.07.-b4036, 1907.02.13.(인용). 『회계장부』, 2002, p. 51, 148. VGM, b4038, b2202.

77 "Ich hoffe aber, dass Sie einsehen dass es richtig ist, mich mit einiger Freundlichkeit zu behandeln. Ich habe doch wahrhaftig grossen Nutzen verschafft.", 파울 카시러가 요에게. VGM, b4037, 1906.02.16.(인용)-b4038, 1906.02.20.(방문)

78 에밀 쉬페네케르가 요에게. VGM, b1889, 1906.04.05,-b1890, 1906.04.11. 『회계장부』, 2002, pp. 51, 147. VGM, b2179(제목).

79 요가 폴 가세 주니어에게. VGM, b2138, 1906.05.20.

80 "Je trouve que vous me demandez des prix très forts, mais ce que je tiens à savoir, c'est si vous voulez vendre tout ce qui était à l'Exposition l'année dernière et surtout ceux que vous réserviez pour vous. Si j'achetais en tout pour une grosse somme je désirerai avoir les beaux et moins ceux qui étaient à vendre. Voulez-vous m'écrire un mot pour me dire si dans ces conditions vous consentiriez à vendre tous vos 'Van Goghs'.", 가스통 베르넹이 요에게. VGM, b1959, 1906.05.09. 그녀는 9일에 전보를, 10일에 편지를 받는다. VGM, b5744.

81 VGM, b2178. 전시회 기간과 후 구매자들의 이름과 가격: 카시러, 베르넹, 더보이스, 슈테른하임Sternheim, 파예Fayet, 바그람 공Prince of Wagram. 높은 가격은 검은 잉크, 더 높은 가격은 붉은 잉크로 기재(추후 추가되었을 수 있음). 요는 판매 대상이 아닌 25점에도 메모를 했다. 또한 드레스덴 소재 에밀리히터갤러리를 위한 '베를린 그림' 목록을 작성할 때 「해바라기」(F 454/JH 1562) 「침실」(F 482/JH 1608) 「반 고흐의 의자」(F 498/JH 1635) 「화가 자화상」(F 522/JH 1356)에 같은 주석을

단다. VGM, b2191, 1908.04.24.

82 "Je lui ai engagé de ne pas venir, parce que je ne désirais nullement me défaire tout d'un coup des tableaux.", 요가 폴 가셰 주니어에게. VGM, b2138, 1906.05.20.

83 폴 가셰 주니어가 요에게. VGM, b3379, 1906.05.09. 1904년 헹크 브레머르는 출판업자 빌럼 베르슬라위스에게 반 고흐 복제품 40점의 포트폴리오를 만들라고 지시한다. 요의 컬렉션 작품들도 포함되어 있었다.

84 "mais si son affaire de ces photographies réussira!", 요가 폴 가셰 주니어에게. VGM, b2138, 1906.05.20.

85 『헷 니우스 판 덴 다흐』, 1907.10.28.

86 VGMB, TS 593, TS 736. 8점의 그림에 요의 컬렉션이라는 메모가 있었고, 그녀의 1914년판 서간집이 언급되어 있었다.

87 "Ik hoop maar dat die kunsthandel Washington square Gallery eens een flinke bestelling er van doet (van de foto's).", 요가 빈센트와 요시나에게. VGM, b3715, 1916.04.17.

88 VGM, b3919-3920(1908.04.). 『회계장부』, 2002, p. 149. 복제품 법률은 다음을 참조: Robert Verhoogt, *Art in Reproduction: Nineteenth-Century Prints After Lawrence Alma-Tadema, Jozef Israëls and Ary Scheffer*, Amsterdam, 2007. 비교: Balk, 2006, p. 393.

89 "toute blanche, comme triste", 에밀 베르나르가 요에게. VGM, b1977, 날짜 미상(05.22. 직전)-b1978, 1906.05.22. Bernard, 2012, pp. 715~716, 722.(줄리에트 앙드레 포르Juliette Andrée Fort 에게 보내는 편지 한 통에서 발췌).

90 요가 폴 가셰 시니어에게. VGM, b2139, 1906.06.22. "이 집에는 늘 병마가 있습니다. 밝지가 못해요!"

91 "gnädige Frau (dit ter eere van je schitterend Duitsch-spreken!)", "doe je nu eens echt te goed aan de lekkere lucht zonder je moe te maken met tochten. Is er een bosch om in te liggen?", 요한이 요에게. VGM, b7288, 1906.08.15.

92 "Vous ne savez pas combien mon fils, si jeune qu'il soit, partage mes sentiments surtout ce qui touche à l'histoire de son cher père et son oncle vénéré.' 'si seulement nous n'avions pas de malades!", 요가 폴 가셰 시니어에게. VGM, b2142, 1906.11.14. 요의 건강 문제로 요 집에서 열릴 예정이던 사회민주주의여성선전클럽 모임도 불가능했다. 『헷 폴크』, 1906.11.10.

93 케이 포스스트리커르가 코르넬리에게 요의 여행에 대해 이야기한다. 코르넬리 반 고흐 카르벤튀스가 요에게. VGM, b3015, 1907.01.22.

94 귀스타브 파예가 요에게. VGM, b1961, 1907.01.20.-b1962, 1907.01.23.-b1963, 1907.01.27. 『회계장부』, 2002, pp. 51, 147. 파예의 아내와 모리스 파브르Maurice Fabre가 그와 동행한다.

Magali Rougeot, *Gustave Fayet(1865-1925). Itinéraire d'un artist collectionneur,* Paris, 2013, pp. 79, 206.

95 "Ik wil maar zeggen, dat als ik in Amsterdam kom, ik helaas nog niet altoos bij U langs de deur ga!", 얀 펫이 요한에게. VGM, b1403, 1907.03.15.

96 가스통 베르넹이 요에게. VGM, b5746, 1907.02.04.

97 가스통 베르넹이 요에게. VGM, b5747, 1907.02.09. 요의 1905년 카탈로그에는 관련 작품 옆에 '베르넹'이라고 메모되어 있다. VGM, b7194.

98 가스통 베르넹이 요에게. VGM, b5748, 1907.02.14.

99 VGM, b5749-b5751. 1907년 3월 19일 작품은 파리에 있었고 요는 수표를 받는다. VGM, b5752. 『회계장부』, 2002, pp. 52, 148. VGM, b2195(베르넹에게 판매된 요의 작품 목록).

100 "Ich bitte Sie möglich nur verkäufliche Zeichnungen aus der späteren Zeit zu senden.", 파울 카시러가 요에게. VGM, b4042, 1907.11.19.

101 파울 카시러가 요에게. VGM, b4044, 1907.11.30. 테오도어 슈토페란이 요에게. VGM, b4043, 1907.11.22.-b4045, 1907.12.08.

102 "We weten wel, dat je met je gedachten bij ons zijt; je bent ook altijd voor Moeder zoo lief geweest.", 요안 판 하우턴이 요에게. VGM, b3002, 1907.04.29.(인용)-b2973.(목록)

103 "La mort de ma chère belle mère m'a causé beaucoup de peine et dans les temps de grande émotion il m'est toujours assez difficile d'écrire.", 요가 폴 가세 시니어에게. VGM, b2143, 1907.06.12.

104 "Ik denk soms: zou 't niet beter zijn te wachten met 't uitgeven van al de brieven zoolang Moe leeft en dan ook zonder achterhouding, alles.", 빌레민 반 고흐가 요에게. VGM, b2921, 1893.05.22.

105 "Ik hoef je niet te zeggen dat ik hem onuitsprekelijk missen zal.", 요가 카럴 아다마 판 스헬테마에게. LMDH, LM A 192 B2, 1907.08.24. VGM, Bd97.

106 1971년 10월 5일자 일기에 그는 이렇게 썼다: "어제는 어머니의 생일이기도 한데, 나는 매년 생각한다. 많은 부분이 좋았으나, 선한 의도에도 불구하고 어머니는 내 인생을 분명 힘들게 했다."

107 "een wat andere leiding thuis", 『빈센트의 일기』, 1967.10.14.

108 빈센트 메모, 1965.08.28. VGM, b7435: 1974년 5월 25일에 빈센트는 베렐드비블리오트헤이크 정기 회의에서 연설을 한다.

109 해당 조직에 대해서는 다음을 참조: 『빈센트의 일기』, 1970.01.03.

110 가세 가족이 보낸 엽서 2통은 잔드보르트 소재 포스츠트라트 6번지 "봉어르 가족"과 "봉어르 여성들" 앞으로 되어 있었다. VGM, b3354-b3355. 빈센트는 이렇게 회상했다. "야스 부인이 매년 여름 카트베이크로 우리를 방문했다.", 『빈센트의 일기』, 1933.11.06.

111 VGM, b3387, 1907.08.26.

112 "je weet hoe 'n poesenhart ik heb - moederpoes bracht haar 5 jongen ter wereld op mijn mooie nieuwe zomerhoed!!", "Geloof me Saar, 't zijn de gelukkigste kinderen die zich vrij uit mogen bewegen en uitleven - ze *hoeven* niet te doen als andere kinderen - laten zij zich *zelve* zijn. Je zult zeggen wat een tirade - maar ik logeerde juist eenige dagen bij twee getrouwde vriendinnen van me, die ieder vier kinderen hebben. 't Eene viertal is 'gedresseerd' of opgevoed, 't andere groeide vrij op - de laatste zijn zoo oneindig oorspronkelijker, frisscher, vrolijker en daardoor gelukkiger!", 요가 사라 더용판 하우턴Sara de Jong-van Houten에게. VGM, b2281, 1908.09.17. 어느 친구인지는 파악하기 힘들다. 17년 전 요는 어린 사르가 "좀 너무 잘 컸다"고 언급했다. 요가 테오에게. VGM, b4274, 1889.03.09. 『짧은 행복』, 1999, p. 203.

113 "Kinderen is een groote schat en vooral als zij buiten kunnen tieren en opgroeien - dat geeft hun in 't heele leven een ondergrond van frischheid, poëzie en gezondheid, die met geen schatten te betalen is! Alleen is later de overgang van buitenleven naar stadsleven die onvermijdelijk komen moet, wel eens moeilijk - maar verstandige ouders die hun kinderen begrijpen, kunnen daar erg in tegemoet komen en helpen.", "Ik vind aardig Saar wat je schreef van het boek, dat je belang stelt in het verledene, omdat je dan jezelf beter begrijpt, ja dat is het juist en ik weet zeker dat het je helpen zal in de opvoeding van je kinderen, zoals het mij geholpen heeft mijn Vincent altijd te begrijpen. Jij bent ook een Van Gogh Saar!", 요가 사라 더용판 하우턴에게. VGM, b3107, 1914.07.17.

114 빈센트가 사라 더용판 하우턴과 아나 스홀터판 하우턴Anna Scholte-van Houten에게. 답장은 다음을 참조: VGM, b4563, b4564(둘 다 1926.03.22.), b6933, b8276(둘 다1926.03.24.).

미술상 가스통 베르넹, 파울 카시러, 요하네스 더보이스

1 Heijbroek & Wouthuysen, 1993. Exh. cat. Haarlem, 2017.

2 펠릭스 페네옹Félix Fénéon이 요에게. VGM, b5756, 1907.10.30.-b5757, 1907.11.06.-b5758, 1907.12.05.

3 VGM, b5755, b5759, 1908.01.02. 가격 기재 카탈로그: VGMB, BVW 362.

4 VGMB, BVG 3444. 카탈로그에 편지 일부 수록(『메르퀴르 드 프랑스』, 1893). VGM, b7218(요의 초대). 12월 열린 전시회에도 12점 대여: '14. Ausstellung der Berliner Secession',

Feilchenfeldt, 1988, p. 146.

5 폴 가셰 주니어가 요에게(명함에 씀): "베르넹에서 빈센트의 전시회를 보았습니다. 포부르생오노레에 있는 드뤼에에서 전시회가 열렸습니다. 아버지가 1월 9일 수요일 파리에 있을 예정이며 부인과 아들에게 안부를 전합니다. P. 가셰(드뤼에에 가더라도 제 얘기는 하지 마십시오)." VGM, b3425. 요는 파리에서 이 소식을 접했을 것이다. 빈센트에게도 안부를 전한 것으로 보아 그가 동행했음을 알 수 있다. 나중에 빈센트는 폴 주니어에게 이렇게 쓴다. "오래전 파리에서 존경하는 당신 아버님을 방문했던 때를 생각했습니다." VGM, b2808, 1925.09.04. 요는 빈센트의 아이들에게 편지를 보내 가셰 박사와의 만남을 회상한다. VGM, b2146, 1909.01.13.

6 리스 뒤 크베스너 반 고흐가 요에게. VGM, b2300, 1908.05.19. 가셰 주니어가 요에게 했던 질문으로 보아 요는 드뤼에를 방문한 것으로 보인다. "이 초상화가 (지난 1월 파리 드뤼에에 전시된) 「요양원 관리인」이 맞습니까?" 폴 가셰 주니어가 요에게. VGM b3390, 날짜 미상(1908.05.20. 얼마 후로 추정). 요는 카탈로그 『드뤼에에 전시된 반 고흐 작품들, 1908.01.06.~1908.01.18.Quelques œuvres de Vincent van Gogh at Galerie Druet, 1908.01.06~18』을 통해 전시된 작품의 소장자가 누군지 알 수 있었다. 소장인 명단: Aubry, Boch, Druet, Fabre, Fayet, De Heymel, Keller, Kessler, Michelot, Schuffenecker.

7 펠릭스 페네옹이 요에게. VGM, b5761, 1908.01.18.

8 펠릭스 페네옹이 요한에게. VGM, b5762, 1908.01.28. VGM, b5743, 5763, 판매는 장부에 기록되지 않음.

9 "Verschiedene Bilder haben Löcher, diese scheinen jedoch älteren Datums zu sein.", 비트만Wiedmann이 요에게. VGM, b4048, 1908.02.20. 참조: Feilchenfeldt, 1988, pp. 66-67.

10 VGM, b4049, 1908.02.24.-b4051-b4052(목록).

11 파울 카시러가 요에게. VGM, b4053, 1908.03.10.-b4054(제안)-b4055, 1908.04.14(수표). 『회계장부』, 2002, pp. 52, 148, 184. 파울 카시러가 요에게. VGM, b4056, 1908.04.28.(요청)

12 "smaken de verboden vruchten het best", VGM, b3906, 1907.11.25.-b3907, b3909-b3911, 1908.03.21.(금지된 열매) 반 고흐 홍보에서 탄하우저갤러리의 중요성은 다음을 참조: Thannhauser Gallery, 2017.

13 "Liebenswürdiges Zuforkommen", 알렉세이 폰 야블렌스키Alexej von Jawlensky가 요에게. VGM, b3915, 1908.03.28. VGM, b3914(할부 지급). 작품 가격은 1,100마르크로 591길더에 해당. 『회계장부』, 2002, pp. 52, 127, 148. Thannhauser Gallery, 2017, pp. 104~105.

14 "grosse Sensation", 헤르만 홀스트Herrmann Holst가 요에게. VGM, b3905, 1908.05.09. VGM, b3916(요청).

15 수표는 봉투에 동봉됨. VGM, b3917, 1908.04.17. 『회계장부』, 2002, pp. 52, 148.

16 "Is dat onwrikbaar?", "of ze zóó uit den goot zijn opgevischt", 요하네스 더보이스가 요에게. VGM, b5416, 1908.07.23. 9월 더보이스가 요에게 그림 4점 대금으로 8,000길더 지불. 3점은 요 소장, 1점은 빌레민 반 고흐 소장.『회계장부』, 2002, pp. 126, 148~149.

17 Feilchenfeldt, 1990, pp. 21~22. Heijbroek & Wouthuysen, 1993, pp. 31, 33, 197.

18 코르넬리 반 고흐 카르벤튀스가 요에게. VGM, b3019, 1908.07.03.『회계장부』, 2002, 1908.12.01.

19 『회계장부』, 2002, 1908.12.01. 빈센트에게 지불된 금액은 기록하지 않음.

20 구매 개요에 대해서는 다음을 참조: Cat. Otterlo, 2003, pp. 443~446. Rovers, 2010, p. 323.

21 Rovers, 2010. Ariëtte Dekker, *Leven op krediet: Anton Kröller(1862-1941)*, Amsterdam, 2015.

22 "dat de standsbewuste mevrouw Kröller liever niet de trap opklom van een Amsterdams bovenhuis.", Van Straaten in Cat. Otterlo, 2003, p. 11.

23 "Wie betaalt, bepaalt.", Rovers, 2010, pp. 242~243, 319. 리하르트 롤란트 홀스트는 크뢸러뮐러 부인처럼 부유한 미술 애호가와는 거리가 멀었다. Rovers, 2010, pp. 224~225.

24 Van Gogh, 1987, p. 5.

25 VGMD,『회계장부』, 2002, Cat. Otterlo, 2003. Cat. Otterlo, 2007.

26 "Over mijn verzameling heb ik de laatste tijd nog allerlei gedacht & ik ben tot den overtuiging gekomen dat wij nu geen van Goghs meer moeten kopen, of er moet zich dan iets heel bijzonders voordoen. (……) Maar over 't algemeen denk ik zoo: Wij hebben een heele van Gogh rijkdom, met Mevrouw Cohen den grootsten der wereld. Klinkt dat niet trotsch? Wij hebben van Goghen uit alle tijden) & men kan zijn ontwikkeling zoowel in zijn capaciteit als schilder goed volgen.", 헬레네 크뢸러뮐러가 안톤 크뢸러Anton Kröller에게. 크뢸러뮐러미술관 기록물 보관소: inv. no. HA502195, 1913.01.11. 에바 로버스Eva Rovers에게 감사 인사를 전한다.

27 『회계장부』, 2002, pp. 52, 149. Cat. Otterlo, 2003, pp. 181~184.

28 "'Ik geloof aan een groter voortbestaan van mijzelf in mijn geestelijk leven, dan in de materie die ik achterliet, ik geloof dat de geestelijke bouw, dien ik achterliet zekerder vruchten zal brengen, dan de stoffelijkheid die ik kon geven door de kinderen.' 'de mensch is toch per slot wat hij achterlaat.'", 헬레네 크뢸러뮐러가 삼 판 데벤터르Sam van Deventer에게. 크뢸러뮐러미술관 기록물 보관소: 1913.11.23., 1913.02.27. Rovers, 2010, pp. 189, 217.

29 "alle beste Van Goghs op te sporen ", 1892년부터 1904년 사이 네일란트Nijland는 반 고흐

작품 드로잉과 수채화 122점, 석판화 2점, 회화 2점을 소장했다. Rovers, 2010, pp. 189~191, 241.

30 "Ist der Herr verrückt geworden?", 파울 카시러가 요에게. VGM, b4075, 1910.12.18. 참조: Balk, 2006, p. 408. Rovers, 2010, esp. pp. 96~106(인용: 98~99), 194~95. 법원은 요의 진술을 근거로 아무런 의심 없이 카시러의 손을 들어준다. "크뢸러-브레머르 재판에서 법원은 내 손을 들어주었습니다. 크뢸러 부인이 제기한 소송은 당신의 증거를 근거로 곧장 기각되었습니다." 테오도어 슈토페란(카시러의 고용인)이 요에게. VGM, b3986, 1912.03.02.

31 Balk, 2006, p. 241.

32 "'Die beiden Frauen (……) sahen sich als Konkurrentinnen - obwohl sie beide maßgeblich zu seinem Nachruhm beitrugen. (……) Die Konkurrenz zwischen beiden war so groß, dass sie kaum miteinander sprachen.", Stefan Koldehoff, *Ich und Van Gogh. Bilder, Sammler und ihre abenteuerlichen Geschichten*, Berlin, 2015, p. 79.

33 Rovers, 2010, pp. 184~185, 189, 192~195. Heijbroek, 2012, p. 369.

34 Rovers, 2010, pp. 208, 295.

35 『회계장부』, 2002, pp. 124~131. Rovers, 2010, pp. 195~196.

36 『회계장부』, 2002, p. 28. Cat. Otterlo, 2003, p. 414. Rovers, 2010, pp. 194~95. 베르티에Berthier의 누이인 엘리사벗 드 그라몽Elisabeth de Gramont에 따르면 1908년 그는 반 고흐 회화 47점을 소장했는데, 그중 22점만 확인할 수 있었다. Elisabeth de Gramont, *Souvenirs du monde de 1890 à 1940*, Paris, 1966, p. 219. M.G. de la Coste Messelière, 'Un jeune prince amateur d'impressionnistes et chauffeur', *L'Œil*, no. 179, 1969.11., p. 24.

37 민 봉어르가 요에게. VGM, b3622, 1908.08.11.

38 VGM, b5415, b5403, b2068. Heijbroek & Wouthuysen, 1993, p. 29. 『회계장부』, 2002, pp. 52~53, 149.

39 "Zou het geen tijd worden, nu er nog belangrijk werk van Van Gogh te krijgen is, dat onze museumbesturen er de hand op legden? Te beginnen bijv. met dat sterk aangrijpende zelfportret uit 1889/90, hetwelk ook om zijn kompleetheid zich voor een behoud in het geboorteland des kunstenaars zoo bijzonder leent.", 참조: Heijbroek & Wouthuysen, 1993, p. 29.

40 H. L. 클레인이 요에게. VGM, b5417, 1908.09.15.-b5418(최종 가격).

41 VGM, b4058, 1908.10.(목록) Feilchenfeldt, 1988, p. 147.

42 "18 Februari beantwoord - 50 sch. terug - de andere 50 tot 1 mei.", VGM, b4059, 1909.02.13.-b4061, 1909.03.17.

43 "Oh quel bon ami il s'est toujours montré pour la famille van Gogh.", "Vous avez fait *tout* pour lui - Il y a peu d'enfants qui ont cette satisfaction d'avoir si bien fait leur devoir envers leur parents!", 요가 마그리트와 폴 가셰에게. VGM, b2146, 1909.01.13.

44 폴 가셰가 요에게. VGM, b3392, 1909.01.21.

45 Gachet, 1956, pp. 12, 140~141.

46 "Dat er aan ons geluk ontbrak, omdat ik, ook - o.a. door mijn gezondheid en eigenaardigheden, in veel te kort moest schieten, dat erkende ik reeds.- Er is geen sprake van, dat ik dit niet inzie en dat ik mij zou schamen dit volmondig toe te geven. Maar - dat ik *schuld* zou hebben, in den zin, dat mij hierin iets als ernstig *verwijt* mag worden toegerekend, dat geloof ik niet. (……) Ik leef altijd in hoop op verbetering, maar ik zou in het vervolg niet in angst voor nieuwe krisissen om die reden moeten leven. Ik zeg dit openhartig, want ook ik voel, zooals jij, dat wij niet nóg eens hetzelfde moeten doormaken.", 요한이 요에게. VGM, b7289, 1909.01.17. 총액 220길더.

47 "Natuurlijk zeg je terecht dat we van mijn inkomsten op geen stukken na konden leven *als nu*", 요한이 요에게. VGM, b7290, 1909.01.19. 요한은 기고한 글과 비평에서 나오는 모든 수입을 기록한다. VGM, b7362.

48 "We moeten dan maar niet meer bespiegelen - en met nieuwe moed beginnen en trachten het samen goed te hebben.", Ibid.

49 "Die Jonkheer is toch een uil - (en een aanmatigende) om nooit van Sisley gehoord te hebben.", Ibid.

50 "Weet je niet dat we altijd zeiden, dat het de eerste stap tot een auto was, om alvast een rijtuig-stoof te hebben?, 요한이 요에게. VGM, b7291, 1909.01.23. 그는 자동차를 매력적으로 생각했고 라런에 '자동차 판매점'이 생기길 바랐다. VGM, b7292, 1909.01.26. b7293, 1909.09.17.('auto-winkel")

51 "C'est bien ainsi qu'on écrit l'histoire!", 요가 폴 가셰에게. VGM, b2147, 1909.03.01.

52 "Voor ditmaal zullen we het dus maar weer afzoenen nie-waar?", "En geen rancune om zooveel snoodheid.", 요한이 요에게. VGM, b7293, 1909.09.17.

53 요가 프리츠 마이어피르츠Fritz Meyer-Fierz에게. VGMD(복사본). 마이어피르츠는 C. M. 반 고흐에게서 그림 구입. 『Thannhauser Gallery』, 2017, p. 162.

54 요하네스 더보이스가 요에게. VGM, b5405, 1909.03.15. 『회계장부』, 2002, pp. 148~149.

55 "Wie Sie wissen, hat die Veröffentlichung der Briefe in Deutschland sehr viel dazu beigetragen, dass die Kunst van Goghs bei uns Boden fasste, und es ist

anzunehmen, dass die Veröffentlichung weiterer Briefe in demselben Sinne wirken wird.", 브루노 카시러가 요에게. VGM, b3946. 1909.05.04.

56 "Die holländisch geschriebenen mussten wir allerdings in deutscher Übersetzung haben.", 브루노 카시러가 요에게. VGM, b3948, 1909.06.07.

57 "Ich weiss nicht, weshalb Sie immer wieder mit diesem seltsamen Misstrauen kommen. Haben Sie schlechte Geschäfte mit mir gemacht? Oder finden Sie, dass die Ausstellung bei mir und mein ganzes Verhalten für den Ruf von van Gogh ungünstig gewesen sind? Sie sagten mir damals, dass der Geldpunkt für Sie keine grosse Wichtigkeit bei der Veröffentlichung haben könnte.", 파울 카시러가 요에게. VGM, b4063, 1909.05.13.-b3979, 1909.05.22.(인용)

58 파울 카시러가 요에게. VGM, b3982, 1909.06.14.

59 브루노 카시러가 요한에게. VGM, b3956, 1910.07.08.-b3957, 날짜 미상(1910.07.08. 직후).

60 브루노 카시러가 요에게. VGM, b3950, 1909.09.28. *Künstlerbriefe*(초판: 1914, pp. 678~691. 재판: 1919, pp. 638~651).

61 요가 폴 가셰에게. VGM, b2148, 1909.11.22. 요는 초상화가 "매우 훌륭하다"고 생각했다. 1903년, 율리우스 마이어그레페가 요에게 이에 대해 편지를 쓰고 스케치한다. VGM, b7590, 1903.08.02.

62 폴 가셰가 요에게. VGM, b3393, 1909.11.29.

63 "Si c'était possible je voudrais le racheter - je l'aimais tant ce tableau!", 요가 폴 가셰에게. VGM, b2150, 1909.12.01.

64 "trop peut-être, car de tous les portraits de *notre* collection, je n'en ai jamais vendu un - d'où proviennent ils donc? Mais c'est vrai que Vincent était très généreux, que Bernard, que Gauguin - et beaucoup d'autres peintres ont eu des portraits de lui. Enfin on ne sait jamais!", 요가 폴 가셰에게. VGM, b2148, 1909.11.22. 반 고흐, 『편지』, 2009, 편지 781, 855. 카탈로그: *Cinquante tableaux de Vincent van Gogh*, VGMB, BVG 3446. 전시회는 1909년 11월 열렸다. 결국 요는 반 고흐 자화상 4점을 비롯해 초상화를 적어도 20점 팔았다. 『회계장부』, 2002.

65 "C'est le premier fois qu'on le verra dans notre musée!", 요가 폴 가셰에게. VGM, b2150, 1909.12.01. Heijbroek, 1991, pp. 163~164. E.P. Engel, 'Het ontstaan van de verzameling Drucker-Fraser in het Rijksmuseum', *Bulletin van het Rijksmuseum* 13, 1965, pp. 45~66. 1914년 3월 3일, 요는 자화상 임시 반환을 요청하고 1926년 1월과 1927년 11월 빈센트는 작품 3점에 대한 대여 계약을 갱신한다. VGM, b5450, b5459.

66 "In deze nuchtere omgeving, met goed staand licht, hangen de hevigen, als

Sisley, Cezanne, Vincent van Gogh, als in nuchtere cellen", 『알헤메인 한델스블라트』, 1909.12.12.

67 "La maison Bernheim-Jeune l'éditerait volontiers de même qu'elle a déjà édité un ouvrage important sur Eugène Carrière.", 펠릭스 페네옹이 요에게. VGM, b2180, 1909.10.31. 요는 1만 92길더(1909.11.12.), 1만 105길더(1909.02.08.)를 기록. 『회계장부』, 2002, pp. 52~53, 149~150. VGM, b5768, 1910.02.04. 프랑스어판 편지 출간에 대해서는 다음을 참조: VGM, b5766, 1909.11.20. 페네옹은 3년 후 책이 출간되면 즉시 한 부 보내달라고 요청: VGM, b5773, 1912.06.05.

68 요는 브라클Brakl에게 보내는 소수 작품만 가격을 상향한다. VGM, b2201, b2182(반송 목록). 요한 역시 모든 가격을 낮추어 기록한다. 낮춰진 가격을 보면 그 목록이 처음 작성되었음을 알 수 있다. VGM, b2204. 그들은 함께 가격을 정리하려 애썼는데, 연필로 여기저기 잔뜩 적어놓은 것을 보면 알 수 있다. VGM, b4058 verso.

69 "Verbiete jede Restauration der Bilder und verlange erst Aufgabe der Kosten von Rahmenbeschädigung.", VGM, b3845, b3846, b3848(전보).

70 "Ich brauche nicht zu sagen wie sehr Ich enttäuscht bin. Ich meinte man würde die kostbaren Bilder, die Ich Ihnen anvertraute, mit Sorgfalt behandeln. Ich werde in Dresden die Schade taxieren lassen und stelle Ihnen verantwortlich dafür.", VGM, b3875, 1910.02.12.(카본 카피)

71 "ziemlich direkt aufeinander gelegt", "eine sehr vornehme Dame", 프란츠 브라클이 프랑크푸르트예술협회에, VGM, b3876, 1910.02.17. 카를 마르쿠스Carl Marcus가 요에게. VGM, b3878, 1910.02.18.

72 마르쿠스는 「여인의 초상화」(F 357/JH 1216)를 1,800길더에 판매. VGM, b3877-b3882. 마리 헬트Marie Held는 드로잉 매트를 교체해야 한다며 할인을 요구했다. 편지에 요는 이렇게 쓴다. "답변: 총액에서 소액 차감." 마리 헬트가 요에게. VGM, b3860, 1910.02.01.-b3861, 1910.02.15. (요의 답변 포함) 헬트는 드로잉 2점을 949길더에 판매. 그중 하나가 고갱의 「아를의 여인, 마담 지누」였는데, 반 고흐의 작품으로 잘못 생각했었다. VGM, b3862-b3863. 『회계장부』, 2002, pp. 53, 150, 200.

73 에른스트 아르놀트Ernst Arnold가 요에게. VGM, b3850, 1910.03.14.-b3851(새 상자).

74 구스타프 게르스텐베르거Gustav Gerstenberger가 요에게. VGM, b3836, 1910.04.06.

75 "in welk geval wij gaarne met onze winst het op een accordje brengen", "Ook zou ik nog gaarne van U vernemen of het groote 'Montmartre' verkocht mag worden en tegen welken prijs. Bij mijn laatste bezoek beloofdet U mij daarover met uwen zoon te spreken.", 요하네스 더보이스가 요에게. VGM, b5396, 1910.01.21. 가격 제시(『몽마르

트르 채소밭』, 1913년 판매. 참조: 이 책 396~401쪽). 비교: 『회계장부』, 2002, pp. 53, 150. 그는 판매를 위한 출장을 떠나기 전에 동의를 받고자 했다. 요하네스 더보이스가 요에게. VGM, b5398, 1910.02.14.

76 "내 몫을 받은 후 어머니와 나는 우리 공동 자산에 대한 합의에 이르렀다.", VGMD, 빈센트의 메모, 1977.05.27.

77 "Vermoedelijk hebt U geen bezwaar ons te helpen, al was Uw laatste voornemen voorloopig het rondzenden te staken.", 요하네스 더보이스가 요에게. VGM, b5399, 1910.03.31. 알베르트 레발리오Albert Reballio가 요에게. VGM, b5466, 1910.03.29.

78 『회계장부』, 2002, pp. 53, 150.

79 VGM, b3894, 1909.11.22. 막스 리베르만Max Liebermann이 요에게. VGM, b3895, 1909.11.19. 작품들은 비매용: VGM, b2203. 참조: Feilchenfeldt, 1988, p. 147.

80 요는 2월, 집을 지을 땅에 2,000길더를, 4월에는 2,000길더를 더 지불한다. 『회계장부』, 2002, p. 128. Van Gogh, 1987. 저수 탱크에 대해서는 다음을 참조: Bonger, 1986, p. 489, 요한 반 고흐와 대화, 2007.09.09.

81 "Beschik over ons als je hier mocht komen wonen, op elk uur van den dag; kunnen wij ooit met iets helpen b.v. bij onverwachte bezoeken met onze provisiekast: hij staat voor je open.", 안트 더빗 하머르Ant de Witt Hamer가 요에게. VGM, b9053, 1909.11.16.

82 "Jelui huis vliegt de lucht in, het atelierraam en de andere staan er al in.", 헨리터 판 데르 메이가 요에게. VGM, b9056, 1910.03.29.

83 "zenuwmenschen", 헨리터 판 데르 메이가 요에게. IISG, 1906.04.30.

84 VGM, b2219.

85 안트 더빗 하머르가 요에게. VGM, b9057, 1910.04.08.

86 "De tuin was toen, behalve achter het huis, één groot lupine-veld. 't Was altijd een heele feestdag.", 『빈센트의 일기』, 1933.10.04. 몇 년 후 그는 이렇게 회상한다. "오늘은 어머니의 생일이었다. (……) 즐거웠던 무언가가 떠오른다. (……) 그런 축하는 재미있었다. 사랑하는 마음으로 어머니를 생각한다.", 『빈센트의 일기』, 1939.10.04.

87 『빈센트의 일기』, 1933.09.13. 『더호이언 에임란더르』, 1910.09.24., 1911.03.18. 하녀는 매년 130길더를 받았다.

88 발리 무스Wally Moes가 요한에게. VGM, b1411, 1909.11.16. "binnenrollen' through their 'gastvrij hekje", 발리 무스가 요와 요한에게. VGM, b1412, 1910.11.18.

89 "De andere (Lizzy Ansingh o.a., waar mijn moeder ook zo op gesteld was) zijn te precieus, van een conservatief burgerlijke mentaliteit die niet te harden is.", 『빈센트의 일기』, 1935.12.27. 1910년 여름, 작곡가 알폰스 디펜브록과 아내 엘리사벗 디용 판 베이크 엔 동크

Elisabeth de Jong van Beek en Donk가 라런의 더리프트로 이사왔다. 요가 당시 그들을 만났는 지는 확실하지 않다. 미국인 미술품 수집가 윌리엄 싱어William Singer와 아내 애나 스펜서 브러 Anna Spencer Brugh가 현재 싱어미술관의 일부인 빌라더빌더즈바넌으로 이사하는데 이들 역시 요와 어떤 관계였는지 알 수 없다. 화가 부부 사라 디스바르트와 에밀리 판 케르크호프Emilie van Kerckhoff도 이 마을에 살았다. 비교: Lien Heyting, *De wereld in een dorp. Schilders, schrijvers en wereldverbeteraars in Laren en Blaricum, 1880-1920*, Amsterdam, 1994.

90 헨리터 판 데르 메이가 요에게. VGM, b9056, 1910.03.29. 튀센브룩Tussenbroek에 대해서는 다음을 참조: BWN. bosch, 2005, pp. 296~301.

91 "Mochten de witte lijsten door het vervoer vuil zijn geworden, wilt U ze dan wat laten opknappen van mij?", 요가 알베르트 레발리오에게. SAR, Rotterdamsche Kunstkring Archive, 76, no. 303c, 1910.06.05. 요의 목록: VGM, b2200.

92 "in het doek van bloeiende tak zit een gaatje, dit is U bekend?", VGM, b5467, 1910.06.09. 문제의 작품은 「아몬드꽃」(F 671/JH 1891)이었다.

93 "Hij hoort zoo innig bij de geheele familie. Heerlijk hij al een mensch is en geheel met je mee voelt.", 케이 포스스트리커르가 요에게. VGM, b2806, 1910.07.20. 비교: VGM, b2985('aanvallen'), b2986, b2991. 1911년 11월 29일, 요는 조르흐블리트 가족 묘지에 새로 나무를 심는다. 그곳에는 민이 그녀의 부모와 함께 묻혀 있었다. VGM, b7341.

94 "Door kunstzin en door handelsgeest geleid, meer nog gedreven door een gevoel van innige piëteit, heeft de tactvolle hand eener vrouw het schier onmogelijke gedaan voor deze kunst, er voor baan gebroken dwars door een muurharde conventie heen, die deze kunst aanvankelijk had uitgeworpen als 'geene kunst' zijnde.'", Du Quesne-Van Gogh, 1910, pp. 97~98. 요의 언급: "geheel verzonnen", "bespottelijk overdriven", "volkomen onware veronderstelling", "onzin", "huichelarij", pp. 25, 28, 30, 35, 38, 54, VGMB, BVW 178. 빈센트는 나이가 들수록 그의 책 여백에 이런 비판을 기록하는 행동을 자제하지 못했다.

95 Willem Steenhoff, 『더암스테르다머르』, 1910.12.18.

96 "grove ijdelheid", "een van de ergerlijkste en onbeduidendste", J. Greshoff, 「Rond Vincent」, 『온저 퀸스트』 10, no.2, 1911, pp. 73~76.

97 "reeks van corrigenda", 요한 더메이스터르가 유일하게 요의 이름을 출처로 밝혔다. 'Over kunstenaar-zijn en Vincent van Gogh', 『더히츠』 75, 1911.05., pp. 274~292, esp. pp. 289~292.

98 *Brieven*, 1914, p. XX

99 Hulsker, 1990, p. 5, n. 4. 참조: Molegraaf, 2012, pp. 31~33. 리스는 1923년 분명 그녀의 새책 제목('haar broeder(그녀의 오빠)')을 요의 서간집 제목에서 따온다('zijn broeder(그의 형)').

반 고흐 편지 출간 계약

1 파울 카시러가 요에게. VGM, b3983, 1910.06.27.-b3984, 1910.07.25.

2 VGMD, 1910.07.25.,(복사) 카시러가 몇 년 전 클레인디폴트Klein-Diepold를 번역자로 요에게 추천했었다. VGM, b4039, 1907.03.19. 클레인디폴트의 아내, 헤르미나 타펜벅Hermina Tappenbeck은 네덜란드인이었고, 노르드베이크안제이에 살았다. 그는 타이핑된 원고로 작업하기 바랐으나 타이핑된 것이 없었다. 그가 요를 방문했던 이유는 요의 손글씨를 알아보지 못할 때가 있었기 때문이다. 레오 클레인디폴트가 요에게. VGM, b6870, 1910.09.15.-b2953, 1910.11.30.

3 VGM, b6870. 요가 J. G. 로버르스J. G. Robbers에게. VGM b6870, 1910.05.06.(초고)-1910.06.25.(초고)-1910.07.05. J. G. 로버르스가 요에게. VGM, b6870, 1910.05.02.(인용)-1910.04.27.-1910.06.25.(로버르스의 비서)-1910.07.08. 요가 WB 편집자들에게. VGM, b6849, 1910.08.17.(초고)

4 "meer ontwikkelden met beperkte inkomens", De Glas, 1989, pp. 65~92. 인용: p. 92.

5 1910년부터 1925년까지의 문서는 모두 다음을 참조: VGM, b6849-6850. 1974년 5월 25일 열린 WB 연례 총회에서 빈센트가 한 발표에 따르면 요는 시몬스와 논의할 때 아들도 참여하도록 했다(VGM, b7435).

6 반올림한 가격이다. 비교:『회계장부』, 2002, p. 20.

7 펠릭스 페네옹이 요에게. VGM, b5771, 1910.10.08.-b5772, 1910.10.20. Anna Gruetzner Robins, 'Marketing PostImpressionism: Roger Fry's Commercial Exhibitions', *The Rise of the Modern Market in London, 1850~1939*, Eds. Pamela Fletcher and Anne Helmreich, Manchester and New York, 2013, pp. 85~97.

8 데즈먼드 매카시Desmond MacCarthy가 요에게. VGM, b5863, 1910.10.19.(제목)-b5865, 1910.11.01.(가격) 요하네스 더보이스가 요에게. VGM, b5400, 1910.10.21. 추후 배송: VGM, b5868. 참조: Heijbroek and Wouthuysen, 1993, p. 193.

9 University of Indiana. Lilly Library, MacCarthy MS. 참조: Bailey, 2010, p. 798.

10 VGM, b5866.

11 Desmond MacCarthy, 'The Art-Quake of 1910', *The Listener*, 1945.02.01., pp. 123~129. 인용 p. 124. Bailey, 2010, p. 795.

12 VGM, b5859, VGMB, BVG 5070(카탈로그). 1911년 런던에서 출간된 판본에는 오류가 있다:

p. vii. 요는 「자화상」과 「아이리스」 복제본을 만들 수 있는지 문의받는다. VGM, b5871.

13 Anna Gruetzner Robins, *Modern Art in Britain, 1910~1914*, London, 1996, pp. 35~40, 187~188. exh. cat. Compton Verney, 2006, p. 22. Bailey, 2010.

14 데즈먼드 매카시가 요에게. VGM, b5870, 1911.01.09. 오딜롱 르동Odilon Redon은 그의 작품에 대해 요한이 쓴 글들을 영광이라 생각했다. 『엘세비르의 월간 일러스트레이션』 19, no. 8, 1909, pp. 72~76. 오딜롱 르동이 요한에게. VGM, b1333, 1909.08.13. 르동은 요한의 다음 글에도 감명받았다: 'Odilon Redon', *Zeitschrift für Bildende Kunst* 46, no. 3, 1910, pp. 61~70. VGM, b1279. 안드리스에 대해서는 다음을 참조: *Redon and Bernard*, 2009.

15 데즈먼드 매카시가 요에게. VGM, b5867, 1910.12.09. Cat. Amsterdam, 1987, p. 27.

16 엘런 덩컨Ellen Duncan이 요에게. VGM, b6026, 1911.01.10.-b6027, 1911.01.13.-b6028, 1911.01.27. 패니 도브 해멀 콜더Fanny Dove Hamel Calder가 요에게. VGM, b1958, 연대 미상(리버풀 관련).

17 수집가들에 대해서는 다음을 참조: exh. cat. Compton Verney, 2006.

18 "vreemdelingen ook op dat gebied iets te kunnen toonen", VGM, b5391, b5393, b5394(인용), b5395. 『회계장부』, 2002, pp. 53, 151.

19 "Vermoedelijk zult U over onze werkzaamheid voldaan zijn, en mogen wij dus uwerzijds weer op mede werking rekenen als wij U verzoeken.", 요하네스 더보이스가 요에게. VGM, b5401, 1910.11.01. 그는 요에게 4,652길더를 지불했으며 회화 2점을 6,000길더에 팔았다고 보고했다. 4점 모두 크뢸러뮐러에게 보내졌다. 『회계장부』, 2002, pp. 53, 150. 참조: Heijbroek and Wouthuysen, 1993, pp. 31~32.

20 1910년 12월 29일에 구매했다. 『회계장부』, 2002, pp. 53, 151.

21 『회계장부』, 2002, pp. 53, 150.

22 요가 보내지 않은 작품은 다음 목록을 참조: VGM, b4064. 테오도어 슈토페란이 요에게. VGM, b4074, 1910.11.08.("gefälligst umgehend") 요는 카탈로그 한 부를 받는다: VGM, b4073.

23 브루노 카시러가 요에게. VGM, b3960, 1910.11.21.-b3961, 1910.12.10.(인화)

24 "Ja er is veel droefheid en veel ellende maar ook heel veel vreugde.", 에밀리 크나퍼르트가 요에게. VGM, b5472. 회화 20점과 드로잉 12점이 전시됨: VGM, b1953, b2198. 비교: Kramers et al. 1982, pp. 102~105.

25 VGM, b4076, 1910.12.24. VGM, b3018(빈센트, 암스테르담).

26 Exh. cat. Bremen, 2002. 『회계장부』, 2002, p. 144.

27 『더히츠』 75, 1911, pp. 274~285.

28 "À Madame Van Gogh, Hommage de l'éditeur Vollard.", VGMB, BVG 1241a.

29 "wel de schoonste bladzijden gegeven die over Vincent geschreven zijn", *Brieven*, 1914, vol. 1, p. 1 (=50) (서문) 앞서 베르나르가 『메르퀴르 드 프랑스』에 서간문 전집을 싣자는 아이디어를 요에게 냈었다. 그의 계획은 그가 반 고흐에 관해 쓴 모든 글을 출간하는 것이었다. 에밀 베르나르가 요에게. VGM, b834, 1910.01.04.

30 J. Cohen Gosschalk-Bonger, 'The Letters of Vincent van Gogh', 『전문가를 위한 벌링턴 매거진The Burlington Magazine for Connoisseurs』 18, no. 94, 1911.01., p. 236.

31 *Brieven*, 1914, 편지 418. 반 고흐, 『편지』 2009, 편지 515.

32 "Nu mag wel eens als curiositeit gepubliceerd worden, hoe in den zomer van 1911 schrijver dezer zich tot (toen nog) mevrouw Cohen Gosschalk wendde met een nagenoeg onbeperkte volmacht van een lastgever, die juist deze collectie in haar geheel voor zijn museum wilde bezitten. Maar bot ving en ondanks de inderdaad bijster hooge offerte die hij maken mocht, met een kalmen glimlach, vastberaden naar huis werd gestuurd. Een zo ge wilt commerciële nederlaag, die echter mijn respect voor haar, die mijn aanbod afsloeg, nog vermeerderde.", 『하를렘스허 카우란트Haarlemsche Courant』, 1918.03.23.

33 "Elle a refusé de vendre à Mme Kröller toute l'œuvre de Vincent, bien que Mme Kröller fit l'offre d'une somme illimitée!", VGM b3348, p. 20. 참조: Zwikker, 2021. 1913년 헬레네가 남편 안톤에게 한 이야기와 비교: "이제 너는 반 고흐 작품을 사지 말아야 한다는 결론에 이르렀습니다. 정말로 특별한 뭔가가 나오지 않는 이상은요. (……) 우리는 반 고흐 작품을 정말 많이 소장했습니다. 코헌 부인과 우리가 전 세계에서 가장 많이 보유하고 있죠." 헬레네 크뢸러뮐러가 안톤 크뢸러에게. 크뢸러뮐러미술관 기록물 보관소, inv. no. HA502195, 1913.01.11. 코키오는 크뢸러 가문의 지나친 부를 혐오했다. 그는 헤이그 소재 랑어포르하우트에 있는 그들의 대저택 밖에 서 있었다. 문은 닫혀 있었지만 그는 유감으로 생각하지 않았다: "나는 엄청난 돈을 들인 그런 소장품을 혐오한다.", VGM b3348, p. 20. 앞면, 별지. 당시 크뢸러뮐러 부부는 반 고흐 작품 12점을 소장했다. Rovers, 2010, p. 155.

34 "doet de warmte nog al aan", 요가 빈센트에게. VGM, b2088, 날짜 미상(1911.08.20. 이전)-b2087, 1911.08.20.

35 요하네스 더보이스가 요에게. VGM, b5480, 1911.10.15.

36 요하네스 더보이스가 요에게. VGM, b5482, 1912.02.08.-b5494(작품 목록). 뉴욕에 대해서는 다음을 참조: VGM, b5481, 1911.12.22.

37 요하네스 더보이스가 요에게. VGM, b5483, 1912.03.01. 『회계장부』, 2002, pp. 54, 151. *Thannhauser Gallery*, 2017, p. 112.

38 Heijbroek and Wouthuysen, 1993, pp. 191~207. 『회계장부』, 2002, p. 28.

39 "Die Cypressen wirken wie eine Fanfare - herrlich!", 그는 2,400길더 교환 청구서를 보
 낸다. 클라스 발테르 포라에우스Klas Walter Fåhraeus가 요에게. VGM, b6031, 1911.12.12.-
 b6032, 1911.12.29. 다음 책 중 1권을 보낸 것으로 추정: Karl Wåhlin, *Ernst Josephson,
 1851-1906: en minnesteckning*, 2 vols, Stockholm, 1911-1912. 1946년 빈센트는 요셉손
 의 스케치를 스톡홀름 국립미술관에 기증한다.

40 "Antw. 27 Febr. in de veiling opnemen.", 피르마 R. W. P. 더브리스Firma R. W. P. de Vries가
 요에게. VGM, b8543, 1911.12.29. 1912년 11월에 반 고흐 판화 2점이 경매에 부쳐진다. 참조:
 Van Heugten and Pabst, 1995, pp. 89, 93.

41 카를 마르쿠스가 요에게. VGM, b3889, 1912.01.23. 요는 2월, 장부에 2943길더를 기입한다:
 『회계장부』, 2002, pp. 130, 151.

42 "Cela restera toujours un mystère.", 요가 폴 가셰에게. VGM, b2151, 1912.02.15.

43 "Je vous assure que cela me donne énormément d'ouvrage et j'en aurai encore pour
 bien longtemps - car quoique le manuscript est prêt maintenant (il y avait 638 lettres
 et la plupart pas datées) je dois encore ajouter des notes et puis corriger toutes les
 épreuves.", 요가 폴 가셰에게. VGM, b2153, 1912.02.27.(그녀는 638이라고 언급했으나 실제는 658
 이었을 것이다) 둘의 긴장 관계에 대해서는 이 책 152~154쪽 참조. 가셰에 따르면 반 고흐는 자살
 하기로 결심했을 때 완벽하게 차분했다. 그는 요가 그의 아버지에 관한 구절에 손대지 말아야
 한다고 주장했다(편지 877). 당시 가셰는 오리에에게 쓴 빈센트의 편지를 갖고 있었다. 테오가 가
 셰 박사에게 주었다(편지 853. 2019년 4월 현재 반고흐미술관 소장). 폴 가셰가 요에게. VGM, b3397,
 1912.03.04.

44 『알헤메인 한델스블라트』, 1912.05.18., 1912.05.20.

45 『엔에르세』, 1912.05.19. 『알헤메인 한델스블라트』, 1912.05.20. 『더히츠』, 1912.05.21. VGM,
 b2154(카드).

46 "zwaarwichtige inspanning", 'En zoo, in gestadige zelfkritiek arbeidende, was hij
 zeer ongemakkelijk jegens zichzelf.', *Tentoonstelling der nagelaten werken van
 Johan Cohen Gosschalk*, Inleiding Willem Steenhoff, Amsterdam, 1912, p. 5~6.
 VGMB, BVG 8182.

47 『더암스테르다머』, 1912.05.26. 또다른 기고는 다음을 참조:『온저 퀸스트』 11, 1912, pp.
 31~32.

48 "Wat was hij knap, wat was hij de zelfde in zijn werk als in persoon, zoo in fijn en
 toch op tijd krachtig. (……) Ge deedt er een groot en goed werk aan al die schatten
 in wijder kring te leeren kennen, ook ter zijner waardeering.", 케이 포스스트리커르가
 요에게. VGM, b3598, 1912.11.30.

49 "Het werk doet in die intieme zaaltjes wel fijn, vindt U niet?", "Misschien hing er zelfs iets te veel, dacht ik.", 요하네스 더보이스가 요에게. VGM, b5488, 1912.12.11. VGMB, BVG 8182(카탈로그), VGM, b7367(작품 71점에 대한 수기 목록).

50 "ganschelijk onopzichtig leven", 『엘세비르의 월간 일러스트레이션』 23, 1913, pp. 194~195.

51 "aristocratie van geest en gemoed", 얀 펫이 요에게. VGM, b1406, 1913.02.23.

52 『알헤메인 한델스블라트』, 1913.04.12. 『엔에르세』, 1913.04.12. 삽화: exh. cat. Assen, 1991, p. 20. 코헌 호스할크 부인(요한의 어머니) 펀드를 만들어 3,000길더 기증, 이자로 매년 암스테르담 국립 비주얼아트아카데미 학생에게 요한 헨리 휘스타버 코헌 호스할크 상 수여. 『헷 니우스 판 덴 다흐』, 1913.07.15. 『알헤메인 한델스블라트』, 1913.07.15. 『더히츠』, 1914.07.09.(금액)

53 "Het was Mevr. Cohen Gosschalk die exposeerde, zich pour la raison de la cause nog eens noemende van Gogh-Bonger en daarmede negerende haar 2e huwelijk met den achtbaren Israëlitischen werker Cohen Gosschalk, van wie zij in hoofdzaak erfgename was.", 엘리사벗 뒤 크베스너 반 고흐가 베노 J. 스토크비스_{Benno J. Stokvis}에게, 1923.02.15.

54 "Het tweede huwelijk van mijn moeder bracht haar niet wat zij ervan verwachtte. Haar man was een sterk neuroticus······ Sinds zijn ziekte is Cohen Gosschalk altijd blijven sukkelen met zijn gezondheid. Hij raakte door zijn zwaar op de hand zijn langzamerhand al zijn bekenden kwijt, die hem niet meer wilden opzoeken. (······) Zij heeft haar echtgenoot de grootste zorg en toewijding gegeven. Zij en hij hadden ieder een bescheiden inkomen. In zijn familie had hij alleen kontakt met zijn jongere zuster Meta, de moeder van Johan Franco, die ook schilderes was, en met zijn zwager Prof. Hamburger. Met zijn moeder en oudere broer onderhield hij geen kontakt. Na hun overlijden heeft mijn moeder uit gevoelsargumenten het haar toekomende deel van de nalatenschap niet willen aanvaarden. Zij en ik hebben na mijn meerderjarigheid een regeling getroffen over ons gezamenlijk bezit; zij heeft haar bescheiden leven kunnen voortzetten, toen mijn opvoeding achter de rug was. (······) Achteraf bezien had zij de nalatenschappen van de familie van haar tweede echtgenoot best kunnen gebruiken om haar leven wat makkelijker te maken; zij had van die kant ook genoeg narigheid meegemaakt. Zij heeft echter de voldoening van onafhankelijkheid beleefd. De verwijzing in de brief van mevr. Du Quesne-van Gogh naar een erfenis, waarvan zij leefde, houdt geen steek.", VGMD, 1977.5.27. 메모. 비교: 『빈센트의 일기』, 1975.04.22.: "내 어머니는 내

계부의 어머니가 상속한 재산을 거절하는 실수를 한 적이 있다. 계부의 생애 마지막까지, 때로는 힘들었지만(그는 거의내 실내에만 있었다) 가정적인 분위기에서 지내는 것 외에는 어떤 대가도 바라지 않고 그를 보살핀 어머니에게는 완벽한 자격이 있었다. 그 거절은 어머니의 그릇된 자존심이었다. 상속을 받았더라면 생활이 좀더 편안했을 것이다."

55 SSAN, NNAB. 공증 기록물, Sytse Scheffelaar Klots 1892~1925, inv. no. 53, deed no. 7523. 파란색 델프트 암소는 거실 벽난로를 장식했다. VGM, b7339-b7342. 요가 내야 했던 상속세가 1년 후 산정되었는데 1,514길더였다. VGM, b7343, 1913.04.12.

56 "cruellement frappe", 요가 폴 가세에게. VGM, b2160, 1913.06.16.

57 VGM, b3815, b3812, b3816. Feilchenfeldt, 1988, p. 149. exh. cat. Cologne 2012, pp. 542~553. J. H. 더보이스가 요에게서 의뢰받았던 회화들도 보낸다.

58 6월 28일 요는 쾰른에서 「모자를 쓴 청년」(F 536/JH 1648)이 7,200마르크에 판매되었다는 전보를 받는다(15개가 넘는 전시회에서 전시되었다). 다음달 「연인」 관련 메시지를 받는다. VGM, b3813(익명). W. 클루크w. Klug가 요에게. VGM, b3814, 1912.07.22. 제시 가격은 각각 4,000과 5,000길더. 수수료는 판매가의 15퍼센트. 『회계장부』, 2002, pp. 54, 152. Exh. cat. Cologne, 2012, pp. 82, 541-42.

59 큐레이터 리하르트 라이허Richart Reiche가 요에게. VGM, b3810, 1912.04.23.-b3811, 1912.04.29. 하겔슈탕게 강연: 'Von Manet bis Van Gogh', Galerie Thannhauser, Munich(Berliner Tageblatt, 1911.10.17.).

60 파울 카시러가 요에게. VGM, b4079, 1912.06.08.-b4078, 1912.06.12.

61 VGM, b5494-b5495(요가 작성한 가격 목록). 요하네스 더보이스가 요에게. VGM, b5484, 1912.07.24. 거래에 대해서는 다음을 참조: 『회계장부』, 2002, pp. 54, 151~152.

62 요하네스 더보이스가 요에게. VGM, b5485, 1912.09.07.

63 "U weet zooveel van den kunsthandel af, mevrouw, dat U wel begrijpen zult dat ik dat niet zoo kalm *laat* beweren", "onbeschoft", "Dat zijn de onaangenaamheden van ons vak.", 요하네스 더보이스가 요에게. VGM, b5486, 1912.09.30. 더보이스는 화가 르동 가족의 인사를 요와 빈센트에게 전한다.

64 요하네스 더보이스가 요에게. VGM, b5492, 1912.11.18.-b5488, 1912.12.11.-b5489, 1912.12.20.

65 빌럼 스테인호프가 요에게. VGM, b2073, 1912.07.18.

66 요가 폴 가세에게. VGM, b2157, 1912.07.22. 「침실」 복제본과 함께.

67 "Me voilà de nouveau seule et la seule chose qui me soutient et me donne le courage de continuer c'est l'amour de mon cher fils et le devoir de veiller sur les intérêts de l'œuvre de Vincent.", 요가 폴 가세에게. VGM, b2156, 1912.07.15. 같은 편지에

이렇게 쓴다. "나는 이 작은 시골집에 혼자 있습니다. 빈센트 서간집 작업을 하며 깊은 슬픔을 덜기 위해 노력합니다."

68 『빈센트의 일기』, 1934.07.12. VGM, b2095. E. 해리슨E. Harrison이 요에게. VGM, b3785, 1912.09.06. 요가 빈센트에게 보낸 카드 주소는 피츠무어 애비필드 206번지로 철강 공장이 있는 셰필드에서 약간 북쪽이었다. VGM, b3711, 1912.07.22.

69 파울 카시러가 요에게. VGM, b3987, 1912.12.28. 요가 파울 카시러에게. VGM, b3988, 1913.01.19.

PART VI

사회민주노동당

1 R. L. 스티븐슨R. L. Stevenson이 에드먼드 고스Edmund Gosse에게, 1893.06.18. *Robert Louis Stevenson to His Family and Friends*, London, 1899, p. 294.

2 Van Gogh, 1952-1954, p. 248. 빈센트는 요가 30년 동안 당원이었다고 다른 곳에서 말한다 (『헷 폴크』, 1925.09.15.). 현존하는 당원 기록은 1909년부터다.

3 Van Hulst et al., 1969, esp. pp. 3~83. Blom, 2012, pp. 141~256. 탁과 비바우트는 사회주의 지역 정치를 강조하는 원칙을 만든다. Borrie, 1973, pp. 89~183. 1885년부터 요의 오빠 안드리스는 자신을 "모든 사회주의 최대의 적"이라 불렀다. VGM, b1826.

4 이어지는 SDAP의 역사를 개괄하려면 다음을 참조: Van Hulst et al., 1969. Ger Harmsen, *Historisch overzicht van Socialisme en Arbeidersbeweging in Nederland* Vol. 1. *Van de begintijd tot het uitbreken van de Eerste Wereldoorlog*, Nijmegen, 1971. J. Outshoorn, *Vrouwenemancipatie en socialisme. Een onderzoek naar de houding van de SDAP ten opzichte van het vrouwenvraagstuk tussen 1894 en 1919*, Nijmegen, 1973.

5 목록: the International Institute of Social History(IISG), Amsterdam. 이곳에는 요가 1892년부터 1910년까지 받은 편지 여러 통이 소장되어 있다. 사회민주주의 내용이 담겨 있어 빈센트반고흐재단이 1984년부터 1985년에 걸쳐 기증했다. 반고흐미술관에서 복사본을 소장했다. 편지 발송인: Frederik van Eeden (1), Theo van Hoytema (1), Marie Mensing (11), Henriëtte van der Meij and Ant de Witt Hamer (6), Albert Neuhuys (1), Henriette Roland Holst (1), Pieter Tak (1), Theo van der Waerden (4), Mathilde Wibaut-Berdenis van Berlekom (8). Waarde Partijgenoot(존경하는 당원 동지)의 약자 "W. P."가 붙은 사람들도

있다.

6 Van Hulst et al., 1969, pp. 97~98.

7 이 책 493쪽 참조.

8 마리 멘싱이 요에게. IISG, 1901.03.05. 요는 암스테르담으로 이사한 후 다시 한번 당에서 적극
 적으로 활동할 수 있는지 묻는다. IISG, 1904.11.21.

9 『헷 폴크』, 1905.03.11. 규정이 채택되고 연맹 당원 56명이 이사회 멤버를 선출한다. 헨리터 판
 데르 메이도 참여한다.

10 『더프롤레타리스허 프라우De Proletarische Vrouw』, 1925.09.10. 헨리터 판 데르 메이가 요에게.
 1906.11.14.(IISG) "Ik heb dat niet zoo sterk als jij. 't Is een volksbeweging moet je
 rekenen.", 마틸더 비바우트베르데니스 판 베를레콤이 요에게. 1905.03.11., 1905.03.30., 연대
 미상 편지 두 통(IISG). 마틸더에 대해서는 다음을 참조: De Liagre Böhl, 2013, pp. 194~209.

11 "Hoe de belastingen de vrouw drukken", "Het belang der kinderen.", 저녁 토론 모
 임 공고: 『헷 폴크』, 1905.05.05., 교환 프로그램: 『헷 폴크』, 1906.06.06. 어린이 책: 『헷 폴크』,
 1905.09.30.

12 Ulla Jansz, *Vrouwen ontwaakt. Driekwart eeuw sociaal-democratische
 vrouwenorganisatie tussen solidariteit en verzet*, Amsterdam, 1983.
 Vrouwenstemmen. 100 jaar vrouwenbelangen, 75 jaar vrouwenkiesrecht, Eds.
 M. Borkus et al. Zutphen, 1994. SDB 여성연합들이 준비한 모든 작업에 대해서는 다음
 을 참조: Fia Dieteren and Ingrid Peeterman, 『Vrije vrouwen of werkmansvrouwen?
 Vrouwen in de Sociaal-Democratische Bond(1879-1894)』, Amsterdam, 1984. 사
 회 관계를 위한 정치 투쟁과 페미니스트 운동의 의미에 관해서는 다음을 참조: Marianne
 Braun, *De prijs van de liefde. Deeerste feministische golf, het huwelijksrecht en de
 vaderlandse geschiedenis*, Amsterdam, 1992.

13 『일기』 3, pp.115~116, 1888.08.25. 1838년, 존 코커릴John Cockerill은 용광로, 제철소, 압연 공
 장, 단조 공장, 건설 작업장 등을 갖춘 통합 산업 단지를 설립한다. 이러한 시설은 한 세기가 넘
 는 동안 리에주 주변 지역 경제의 핵심 역할을 한다.

14 "Mijn moeder ging ook mee daar heen.", 『빈센트의 일기』, 1934.01.14.

15 BWSA. 1907년 카위퍼르Kuyper는 당 성명서를 검토하는 위원회 회원이었다. 요의 생애 막
 바지에는 많은 SDAP 당원이 경영 사회화와 민주주의를 연구했다. 빔 봉어르, 플로르 비바우
 트, 뤼돌프 카위퍼르는 사회화 위원회 소속이었으므로 요의 아들 빈센트가 경영 조직화와 고
 용 참여에 식견을 보인 것도 놀라운 일은 아니다. Van Hulst et al., 1969, pp. 36, 96~107,
 143~144(1969년 빔의 아들인 프란스 봉어르가 빈센트에게 당시 근간이었던 이 연구에 대해 알렸다). Van
 Gogh, 1995, p. 3.

16 비교:『회계장부』, 2002, p. 122.『빈센트의 일기』, 1971.10.29., 1975.03.02.

17 『빈센트의 일기』, 1936.04.22. 요의 친구 베르트하 야스보스하가 회원 가입을 권했다. VGM, b3671, 1904.10.07. 피터르 탁이 회장이었던 이 협회에 관해서는 다음을 참조: Kalmthout, 1998, p. 255.

18 VGM, b5450, 1913.04.01.

19 Milton W. Brown, *The Story of the Armory Show*, New York, 1988, pp. 271~272. Heijbroek and Wouthuysen, 1993, pp. 43-45. McCarthy, 2011, esp. pp. 76~77. *The Armory Show at 100: Modernism and Revolution*, Eds. Marilyn Satin Kushner and Kimberly Orcutt. Exh. Cat, The New York Historical Society, New York and London, 2013, pp. 443~444.

20 속표지만 다른 판본이 여러 도시에서 출간: Constable & Co, London, 1912. Houghton Mifflin Co., 1913. Boston and New York, 1913. 루도비치Ludovici가 역시 서문을 씀. 요는 1912년 판본에 대해 아니 판 헬더르피호트에게 언급: "독일어판과 프랑스어판을 번역했고 인용문이 짧아. 편지가 연대순으로 실리지도 않았고 그마저도 마지막 시기 편지뿐이야. 내가 빈센트 사후에『메르퀴르 드 프랑스』에서 사용하도록 한 거였는데. (……) 내 허락도 없이 출간한 데다가 제목도 이상하네, '친숙한 편지'라니. 맥락 없는 인용문도 들어가 있어.", VGM, b3719, 1921.10.06. 이후 같은 출판사에서 다음 책들이 출간된다: *The Letters of Vincent van Gogh to His Brother, 1872~1886*, 1927. *Further Letters of Vincent van Gogh to His Brother, 1886~1889*, 1929. 참조: 이 책 에필로그.

21 이들 편지 일부는 1913년 9월 이후 다음 잡지에 수록: Nakatani Nobuo, *Van Gogh's Influence on Modern Japanese Painting*', Kinoshita Nagahiro, *Van Gogh in Modern Japanese Literature, Seikatsu*, Kōdera and Rosenberg, 1993, pp. 88, 185.

22 Takashina Shui, *The Formation of the 'Van Gogh Mythology' in Japan*, Kōdera and Rosenberg, 1993, pp. 151~153.

23 H. P. 브레머르가 요에게. VGM, b8530, 1913.04.21.

24 "zonder eenige vergoeding zijnerzijds", "tot het laten maken van kleurenreproducties van het werk van Vincent van Gogh en deze reproducties te doen uitgeven op voorwaarde, dat Mevrouw J. Cohen Gosschalk-Bonger of hare rechtverkrijgenden bij verschijnen van elke kleurenreproductie 100 gulden inééns zullen ontvangen", "of works reproduced by or for H.P. Bremmer", VGM, b2941, 1913.05.15. 발크Balk는 이 편지의 존재를 알지 못했기 때문에 요가 브레머르의 제안에 응하지 않았다고 잘못 생각했다. Balk, 2006, p. 394. 요가 답장한 편지: VGM, b2943, 1913. 05.12. 브레머르와 요가 복제품 권리를 두고 1904년부터 "충돌했다"라고 말한 것은 너무 강한 표현이

다. Balk, 2006, p. 242.

25 "Als tegemoetkoming zou ik U van elken druk 10 exemplaren of een bedrag van f 100,- kunnen doen toekomen.", H. P. 브레머르가 요에게. VGM, b2942, 1913.11.06.

26 Balk, 2006, p. 88. Ebbink, 2006, p. 14. Willem Scherjon, *De vermeende Van Gogh-vervalschingen*, 『엔에르세』, 1929.01.31.

27 H. P. 브레머르가 요에게. VGM, b2942, 1913.11.06. RKD catalogue. Ebbink, 2006, p. 46. 요가 마이어그레페에게. VGM, b7609, 1923.04.27.

28 "étudiante en droits, de très bonne famille, avec laquelle j'étais liée depuis longtemps", 요가 폴 가세에게. VGM, b2160, 1913.07.18.

29 "In antwoord op Uw brief moet ik U melden dat bij mij niets heeft voorgezeten van wat U meent dat ijdelheid zou zijn om mijn Vincent collectie te vertoonen, noch bij mij noch bij Mevrouw Kröller. Het heeft mij leed gedaan zooiets uit Uw brief te lezen, daar ik meen dat men, naar wat ik steeds voor Vincent gedaan heb, zuivere bedoelingen had kunnen veronderstellen.", "Ik vind het heerlijk als U een collectie van de mooiste dingen van Vincent wilt zenden, indien U er b.v. de zestien heen wilde sturen die 3 jaar geleden in Rotterdam waren dan zou mij dat een groote vreugde en zou ik U daarvoor dankbaar zijn. Indien U mij nu even wilt berichten of ik tot regeling van een en ander, assurantie, verzending enz. Vrijdag a.s. bij U aan kan komen om alles te bespreken, dan zou dit de eenvoudigste weg zijn die U het minst moeite bezorgde.", H. P. 브레머르가 요에게. VGM, b8531, 1913.06.16.

30 "een ruim dertigtal van de beste kwaliteit", VGMB, BVG 5346. balk, 2006, p. 242.

31 요하네스 더보이스가 요에게. VGM, b5491, 1913.11.15. 참조: Heijbroek and Wouthuysen, 1993, pp. 192, 195, 197, 207.

32 판매: 1913.11.25., 1913.11.26. '3300'이라는 숫자가 이 카탈로그(RKD) 여백에 쓰여 있었다. 같은 해, 이 그림은 함부르크의 한 수집자에게로 보내진다. Meike Egge, 'Van Gogh in Hamburg', in Ulrich Luckhardt and Uwe M. Scheede, *Private Schätze. Über das Sammeln von Kunst in Hamburg bis 1933*, Hamburg, 2001, pp. 74~75. 경매에 부쳐진 드로잉들의 가격은 200~1,100길더다.

33 J. H. 멘텐도르프J. H. Mentendorp가 요에게. VGM, b1947, 1913.12.18. 『회계장부』, 2002, pp. 132, 163. 요가 가격을 인하한 경우였다. 비교: 이 책 p. 359쪽.

34 *Odilon Redon, Œuvre graphique complet*, Collotype: Willem Scherjon, Utrecht, Ed. Artz & De Bois, The Hague, 1912. VGMB, BVG 526~527. Heijbroek and Wouthuysen, 1993, pp. 36~37. 『회계장부』, 2002, p. 131.

35 『회계장부』, 2002, p. 131.

36 뷔쉼의 건축업자 L. 클레르크스L. Klerkx가 공사. VGM, b3660, 1913.05.14. 1912년부터 1913년까지 그는 라런에서 (전기 조명 설치 후) 회반죽을 바르고 페인트칠을 했고, 뷔쉼에 있는 빌라에이켄호프에서도 일했다. VGM, b3659, 1913.02.14.

37 『빈센트의 일기』, 1933.10.15.

38 『헷 니우스 판 덴 다흐』, 1913.07.05. 『더호이언 에임란더르』, 1913.10.04. 『헷 니우스 판 덴 다흐』, 1913.10.09. 연봉은 140길더였다.

『동생에게 보내는 편지』 출간

1 "Zulke buitensporigheden mag ik mij niet veroorloven - mijn *eerste* plicht is wakker en gezond te blijven om voor het kind te zorgen.", 『일기』 4, p. 18, 1892.03.06.

2 "O een droom van nog eenmaal met U te zijn······/ En dan niets meer te weten/ En te sterven, zacht.", 『더히츠』 76, 1912, p. 377.

3 VGM, b2954. 요가 서문에 쓴 반 고흐 가족에 관한 사실은 얀과 미트여 반 고흐가 쓴 노트에서 가져온 것이다. VGM, b4530. 참조: 요가 폴 가세에게. VGM, b2149, 1911.09.13.

4 "Il ne vous étonnera pas que je reprends mon nom d'autrefois pour porter le même nom de mon fils.", 요가 폴 가세에게. VGM, b2161, 1914.01.01.

5 요는 하르토흐 함뷔르흐Hartog Hamburg와 프레데리크 함뷔르흐코헌 호스할크에게만 『동생에게 보내는 편지』를 보냈는데, 그들의 손녀인 A. H. C. 클리파위스레오폴트A. H. C. Kliphuis-Leopold 가 알리 노르데르메이르Aly Noordermeer(당시 반고흐미술관 직원)에게 보낸 편지에 따르면 "코헌 호스할크 부인이 첫 남편의 성을 다시 쓰기 원했을 때 반대하지 않은 유일한 집안사람들이었기" 때문이다. VGMD, 1991.09.01.

6 "Je ne peux vous dire ce que cela m'a coûté de faire revivre tout ce passé.", 요가 폴 가세에게. VGM, b2161, 1914.01.01.

7 빈센트가 그의 어머니에게 엽서 한 장을 보낸다: 'Electrification des Lignes de Pyrénées - Tunnel d'Eget - Entreprise Varnoux', no. 6. VGM, b9123, 1914.02.18.

8 요가 폴 가세에게. VGM, b2162, 1914.01.20.

9 "Ik hoop dat je goed op schiet met den aannemer, wees maar zoo vriendelijk en toeschietelijk als 't mogelijk is - je kunt best scherp controleeren en toch vriendelijk tegen hem zijn nietwaar?", 요가 빈센트에게. VGM, b2093, 1914.01.24.

10 요가 빈센트에게. VGM, b2099, 1914.03.08.(모차르트) 요가 빈센트에게. VGM, b2091,

1914.01.22.(비셀링)

11 "prachtig en griezelig tegelijk", 요가 빈센트에게. VGM, b2098, 1914.02.23. 희극에 대해서는 다음을 참조: 『헷 니우스 판 덴 다흐』, 1914.01.22. 바흐너르페레이니힝Wagner-Vereeniging이 오페라 공연을 했는데 에디트 발커르Edyth Walker가 주연이었다. 『알헤메인 한델스블라트』, 1914.02.21.

12 요가 빈센트에게. VGM, b2101,1914.02.09.

13 "'t Leven zelf is veel interessanter", 요가 빈센트에게. VGM, b2090, 1014.02.06.-b2101, 1914.02.09.(인용)

14 요가 빈센트에게. VGM, b2099, 1914.03.08.

15 테오도어 슈토페란(카시러의 직원)이 요에게. VGM, b3989, 1914.02.20. A. 골트A. Gold가 요에게. VGM, b3990, 1914.03.09.-b3991, 1914.03.25. 비교: *Van Gogh, 1952~1954*, p. 249.

16 "Vind je dat ik genoeg schrijf?", "Gisteren weer papieren van de erfenis, 't is nu definitief: jij krijgt vier mille en nog iets.", 요가 빈센트에게. VGM, b2096, 1914.02.26.

17 요가 빈센트에게. VGM, b2104, 1914.03.01. 1914년 2월 27일 저녁(『알헤메인 한델스블라트』, 1914.02.21.)이었다.

18 요가 빈센트에게. VGM, b2099, 1914.03.09. 1912년 5월, 네덜란드 세계여성의날 앙케르스밋Ankersmit이 처음으로 연설했다. 이 모임의 주요 목적은 여성 해방과 참정권이었다. *De rode canon. Een geschiedenis van de Nederlandse sociaal-democratie in 32 verhalen*, Eds. Karin van Leeuwen et al., The Hague, 2010, pp. 22~23.

19 아리 델런Ary Delen이 요에게. VGM, b3699, 1914.01.20.

20 "Wij beschikken over eene prachtig verlichte zaal van 59 m. cimaise. Daarvan hebben wij ongeveer de helft voorbehouden voor het plaatsen der schilderijen die U ons zult willen leenen.", 아리 델런이 요에게. VGM, b3700, 1914.01.30.-b3701, 1914.02.06.(인용)

21 VGM, b3698, b5703-5704. 전시회에 대해서는 다음을 참조: Daloze, 2015, p. 197.

22 "We hebben 't erg best samen gehad: het Museum Plantijn hebben we grondig bekeken en bewonderd en de cathedraal vind ik zoo prachtig! We stonden op het pleintje er voor juist toen de schemering viel en door een nauw straatje zagen we ook die oude gevels op de Grande Place - en er hing zoo iets van die oude tijden over alles - een geur van vroeger!", 요가 빈센트에게. VGM, b2105, 1914.03.31.

23 "Josina vertelde je zeker van de tentoonstelling, 't was veel mooier dan in den Haag (ik had nu ook jouw naam in de catalogus laten zetten).", 요가 빈센트에게. VGM, b2105, 1914.03.31.

24 "de tentoonstelling in Antwerpen gaat naar Berlijn - ik hoop dat je 't ook goed vindt", 요가 빈센트에게. VGM, b2100, 1914.04.09.

25 아리 델런이 요에게. VGM, b3702, 1914.04.08.

26 요가 빈센트에게. VGM, b2105, 1914.03.31.

27 "Zou ik ook van die waterdichte schoenen moeten hebben, of overschoenen, of sneeuwschoenen?", "Hier bloeien ook al die vroege bloesemboompjes, je weet wel, net of 't abrikozen boompjes zijn, en in de weilanden de gele dotters.", 요가 빈센트에게. VGM, b2095, 1914.04.02. 요는 빈센트가 파리에서 그들을 기다려주길 원했다. "케 도르세를 생각하면 내가 전혀 분간도 못할 온갖 혼란스러움만 떠오르기 때문이다!" 요가 빈센트에게. VGM, b2105, 1914.03.31.

28 수스트베르헌묘지의 매장 증명서에 파묘가 기록되어 있다. VGM, Bd124.

29 "dans un hôtel ou pension à Auvers - bien simple - car la fiancée de Vincent m'accompagnera aussi", 요가 폴 가세에게. VGM, b2158, 1914.04.04. 결국 방은 하나만 예약됨. 요와 요시나는 가세의 집에 머문다. VGM, b2100.

30 "Il tient tellement aux traditions de famille et jamais il peut en entendre parler trop assez.", 요가 폴 가세에게. VGM, b2163, 1914.04.21. 이런 환경에서 요가 가장 좋아하는 식물이었다. 빈센트가 폴 가세에게. VGM, b2815, 1927.08.18.-b2816, 1927.08.22.

31 요가 아니 판 헬더르피호트에게. VGM, b3718, 1921.12.21.

32 VGM, b2159, b2167. 『빈센트의 일기』, 1975.05.15.(계속 여행) VGM, b2165(파비앙 도착: 04.16.).

33 "par une route merveilleusement belle dans la vallée d'Aure", 요가 폴 가세에게. VGM, b2163, 1914.04.21.

34 삽화 298점이 수록된 1906년 파리 출판 식물도감(개인 소장). 요가 폴 가세에게. VGM, b2163, 1914.04.21.

35 "Hier wandel ik 't liefst, langs dat water of door 't bos iets hooger op. We maakten vorige week een reisje van 6 dagen want Vincent moest in Périgeux zijn - en we gingen naar Pau en Bordeaux er heen en over Tarbes terug. 't Eerste gedeelte per auto - dat is zoo heerlijk dat Vincent daar beschikking over heeft als hij voor zaken op reis moet. In Périgeux ontmoetten wij Treub; hij was erg aardig. Jos is weer naar huis, ik blijf voorlopig maar hier, ik heb werk bij me!", 요가 헨리터 판 데르 메이와 안트 더빗 하머르에게. VGM, b3117, 1914.05.03. 빈센트의 아들 요한은 아버지에게 운전면허가 없었다고 회상한다(인터뷰, 2013.05.06.). 페리죄는 보르도에서 북동쪽으로 수백 킬로미터 떨어져 있어 상당히 멀었다. M. W. F. 트뢰프는 '방크반트뢰프'의 은행장.

36 "'t Weer was prachtig - de lucht als balsem - een groot contrast met de sneeuw-

storm die we vorige week hier hadden! Bij 't terugkomen hier trof 't me weer dat dit landschap toch het allermooiste is.", 요가 헨리터 판 데르 메이와 더빗 하머르에게. VGM, b3116, 1914.05.17. 다음 날 요는 그림엽서 뒷면에 편지를 써서 폴 가세에게 보낸다. 빈센트가 일하던 전기기계 공장 그림이었다. VGM, b2164, 1914.05.18.

37 "Mijn moeder en ik waaren van Fabian (1200 m) naar Arreau gekoomen (waarschijnlijk was de auto van de entreprise er). Het station zat dicht tot 16.30 of zo - en daar was het - een sensatie. 't Was mooi lenteweer.", 『빈센트의 일기』, 1977.12.17. 헌사: VGMB, BVG 17195 I. 1914년 9월 24일 2권을, 9월 24일 3권을 보내준다. 파울 카시러의 독일어판은 7월 1일 이미 출간되었다. VGM, b3992.

38 "ontroerend schoone brieven", Brieven, 1914, vol. 1, p. 179(인용), vol. 2, p. 142(라 이블), vol. 3, p. 45(하이네). 막스 디트마르 헹컬Max Ditmar Henkel이 요에게. VGM, b1942, 1911.03.05.(마디올)

39 "drie Hollanders, Fransch samen spraken", Brieven, 1914, vol. 3, pp. 421, 435.

40 "Daarin sprak hij ook over een plan om zijn betrekking op te geven en zich voor eigen rekening te vestigen; er was zóóveel noodig en zooals 't nu was moesten én Vincent en wij zelven ons toch altijd bekrimpen; ook wenschte Theo in dien brief Vincent toe dat hij ook eenmaal een vrouw mocht vinden die zijn leven wilde deelen.", Brieven, 1914, vol. 3, p. 456. 테오의 편지 날짜는 1890년 6월 30일이었다. 반 고흐, 『편지』, 2009, 편지 894.

41 "Eenige psalmen en godsdienstige versjes", Brieven, 1914, vol. 1, p. 105.

42 부분적으로 삭제되고 난도질되어 있음. 반 고흐, 『빈센트 반 고흐 편지 전집』, 1952-1954, 재판(1973). 참조: Van Gogh, letters to Bernard, 2007, p. 22. 편집 과정 참조: Marita Mathijsen, Naar de letters. Handboek editiewetenschap, Assen, 1995. http://vangoghletters.org/vg/about_1.html.

43 테오 판 데르 바르던Theo van der Waerden이 요에게. IISG, 1910.11.21. 타자기 대여에 대한 감사 인사. 타자기 모델: Standard Models(No.5-10) 혹은 Noiseless Standard No.2. 참조: http://Typewriterdatabase.com. 요의 필사본도 남아 있다. 처음에는 대단히 깔끔하게 옮겼으나, 뒤로 갈수록 수정과 덧붙임이 많아진다. 프랑스에 머물던 시기에는 다시 단정해지는데, 앞부분을 다시 옮겼을 가능성도 있다. VGM, b3262.

44 VGM, b4523, b4535. 폴 고갱 등의 자료를 수집한다. VGM, b2971.

45 반 고흐, 『편지』, 2009, 편지 485(잉크 부식). http://vangoghletters.org/vg/about_5.html#intro.VI.5.2.1.

46 "vol van opgewektheid", "stralend van opgewektheid", "met alle kracht", "met

bijna wanhopige kracht", "Er is in zijn brieven uit dien tijd een haast ziekelijke overgevoeligheid.", "nooit deed hij iets ten halve!", "den barren winter van 1879-'80 moet hij nog doorworstelen - dien droevigsten, meest hopeloozen tijd uit zijn waarlijk niet vreugderijk leven", "grenzenloos eenzaam", *Brieven*, 1914, vol. 1, pp. xxiii, xxvi~xxvii, xxxi, xxxv.

47 "dans un tableau je voudrais dire quelque chose de consolant comme une musique.", *Brieven*, 1914, vol. 1, p. xxxii. 비교: 반 고흐, 『편지』, 2009, 편지 673.

48 "als altijd is het Theo alleen die hem begrijpt en hem blijft steunen", *Brieven*, 1914, vol. 1, p. xxxvi.

49 "het beroemde zelfportret voor den schildersezel", "stralend en fonkelend als van een innerlijke gloed", 『Brieven』, 1914, vol. 1, p. l(= 50).

50 *Brieven*, 1914, vol. 1, pp. lii-liii.

51 『플로스강의 물방앗간The Mill on the Floss』에 대해서는 이 책 78~79쪽 참조. 홍수가 나자 매기와 톰은 서로를 품에 안고 함께 익사한다.

52 1914년부터 1921년까지(총 7,813길더) 장부 비교: 『회계장부』, 2002, pp. 132~136. 베렝드비블리오트헤이크출판사와의 서신은 다음을 참조: VGM, b6849-b6850. 판매 가격: 'Vincent Van Gogh als boekverkopersbediende, 2', 『엔에르세』, 1914.06.02.

53 "Het zou een onbillikheid geweest zijn jegens den doode belangstelling te wekken voor zijn persoon eer het werk waaraan hij zijn leven gaf, erkend werd, en gewaardeerd werd zooals het verdiende", "gedenkteeken voor de zoons", *Brieven*, 1914, vol. 1, pp. vii, xvi.

54 빌레민 반 고흐가 요에게. VGM, b2921, 1893.05.22.

55 VGM, b3056, b3057(주석). 1903년 초상화 드로잉: exh. cat. Assen, 1991, p. 29.

56 "devoir sacré", 폴 가셰가 요에게. VGM, b3414, 1912.07.17.

57 "Toen Vincents Brieven voor het eerst gepubliceerd waren, kregen we nog al eens aanmerkingen van familieleden die zich gechoqueerd voelden dat allerlei persoonlijke dingen gepubliceerd werden.", 1974년 5월 25일, 베렝드비블리오트헤이크 출판사 연례 회의 빈센트의 연설에서 인용, VGM, b7435.

58 "Dat al die brieven aan Theo, vol intimiteiten, zijn uitgegeven, hebben wij heel diep betreurd. Vincent en Theo zouden het verfoeid hebben; wat zou een bloemlezing daaruit niet veel beter geweest zijn!", 『알헤메인 한델스블라트』, 1934.05.05. 리스는 뉘넌 소재 힐도 크롭 기념비의 공동 창시자인 요스 베르빌Jos Verwiel에게 편지를 써서 서간집 출간에 대해 거짓말을 했다. "이건 돈 문제예요. 그녀가 가장 높은 가격을 부른 곳과 거래했으니까요.

예술 성향에서 비롯한 미덕으로 겸손하고 내성적인 우리 오빠들은 둘 다 가장 내밀하고 진심어린 생각을 출간하는 것을 절대 허락하지 않았을 겁니다.", Baarn, 1927.10.26. 라스베이거스, 네바다, 역사미술관. 복사본: VGMD. 요는 출간 비용 전액을 마련한다.

59 Vincent Van Gogh: 30. März 1853 - 29. Juli 1890. Zehnte Ausstellung, Berlin, 1914. VGMB, BVG 3414. Feilchenfeldt, 1988, pp. 40, 150. 파울 페흐터Paul Fechter는 반 고흐를 현대미술의 선구자로 묘사한다: "반 고흐에 이르러 인상주의가 그리는 자연의 황홀경이 최고에 이르렀다.", Der Expressionismus, Munich, 1914, p. 9.

60 "Bei meinem Besuch in Amsterdam sagten Sie mir freilich, dass es keinen Zweck habe, bei Ihnen nach der Verkäuflichkeit des einen oder anderen Stückes zu fragen.", 테오도어 슈토페란이 요에게. VGM, b4080, 1914.06.14.

61 "De laatste twee jaar heb ik niets anders gedaan, en dikwijls tot laat in den nacht zitten werken······, het was soms om overspannen van te worden. En wat al familiebrieven heb ik doorgezocht om hier en daar een datum te vinden, die iets kon ophelderen······ En al Theo's brieven aan mij, al het oude leed weer opgerakeld en opnieuw doorleefd······ Daarom ben ik, toen eindelijk de Inleiding bij het eerste deel klaar was, hierheen gevlucht om bij mijn zoon wat rust te zoeken, hier in de heerlijke natuur.", 'Vincent Van Gogh als boekverkoopersbediende, 2', 『엔에르세』, 1914.06.02.

62 "waarlijk heldhaftig van opofferingsgezindheid", 『엔에르세』, 1914.05.31.

63 Rovers, 2010, pp. 248~251, 256(인용). Balk, 2006, p. 305.

64 VGMB, BVG 525. 빈센트는 속표지에 이렇게 쓴다. "볼라르가 개인적으로 어머니에게 선사. 파리, 1914."

65 요가 헨리터 판 데르 메이와 더빗 하머르에게. VGM, b3118, 1914.06.17. 현재 오르세미술관 소장.

66 「뉘넌의 옛 교회탑(교회 마당의 농부)」(F 84/JH 772), 「전경에 아이리스가 있는 아를 풍경」(F 409/JH 1416), 「해바라기」(F 454/JH 1562 혹은 F 458/JH 1667). 요가 클레망 브누아Clément Benoît에게, 1914.06.14. Bibliothèque Centrale Université de Mons. Inv. no. Ms Pt. 1724, B.U.E. Mons. Catalogue du XIXe Salon, Le Bon Vouloir, 1914, p. 18. B.U.E. Mons 1987/1046. 참조: Daloze, 2015, pp. 197~199.

67 "een arbeider die met eindeloos sloven zijn moeilijke werk moet leeren, die beseft dat hij als oerkrachtig kunstenaar ten onder zou gaan, als hij in den verfijnden weelde-glans der behagelijke bovenste lagen der maatschappij vertoefde, een arbeider die zijn kunst voelde wortelen in de onbedorven kracht van het volk dat

zwoegen moest als hij zelf.", 『헷 폴크』, 1914.07.16.

68 아마도 다음 신문을 가리키는 듯하다: *Der Tag, Populärste Illustrierte Zeitschrift der Welt. Berliner Tageblatt*(1914.07.29.), 아돌프 베네Adolf Bene는 최근 출간물 중에서도 "대단히 가치 있고 귀중"하다고 찬사한다.

69 아나, 테오와 빈센트의 누나.

70 "Ik krijg zóóveel brieven van menschen die genieten van het boek, die zeggen: wij zijn er zoo dankbaar voor! De Duitsche uitgave is net al verschenen en iemand stuurde me een courant, 'Der Tag', waarin staat: 'Das Werk ist vollendet und Van Gogh tritt in die Geschichte ein, der Künstler ist ein Art Klassiker geworden'. Moeder schreef me dat het haar pijnlijk was al die herinneringen aan vroeger - maar dat kan ik niet goed begrijpen - voor mij was het in zeker opzicht duizendmaal pijnlijker - al dat vroeten in het verleden en leed dat de jaren had verzacht weer opnieuw te moeten doorleven - maar 't was niet dááraan dat ik dacht - wel hoe prachtig Oom Theo's figuur uitkomt naast zijn geniale broer en hoe liefderijk en hartelijk de ouders - jou grootouders - waren! Natuurlijk moet men de brieven lezen met een ruimen blik - niet alles kunnen wij goedvinden wat oom Vincent deed.- Maar wel alles begrijpen, hoe 't toch voort kwam uit een rijk, warm gemoed! We zullen 't er later nog wel eens over hebben als jelui 't ook gelezen hebt! Ik ben nu juist klaar met 't tweede deel en begin aan de proeven van 't derde. De Duitsche drukker is ons nog vóór geweest, die zijn helemaal klaar! Je ziet, ik ben niet enkel voor plezier hier - soms werk ik den heelen dag. Maar die reisjes er tusschen door zijn verrukkelijk - en de mooie wandelingen hier niet minder. Ze zijn nu, net als in Holland zeker, aan het maaien, en 14 Juli, de nationale feestdag in Frankrijk, brachten Vincent en ik door op het hooiveld achter het huis, een zalig rustige dag. Vorige week waren we drie dagen op reis naar Gavarnie. Het Cirque de Gavarnie is een der beroemdheden van de Pyrenëen - de weg daarheen zéér prachtig - in een open auto-car zagen we alles heerlijk - toen we daar kwamen lag er nog sneeuw, niet alleen op de toppen der bergen maar ook op den grond. De bloemen hier zijn niet meer zóó mooi als in de lente - ik ben hier nu juist drie maanden. Dus heb zoo de seizoenen mee gemaakt! Het hotel is wel wat al te primitief, ze doen niets geen moeite voor de gasten - men moet altijd hier terecht komen, er is niets anders en daar profiteeren ze van! Maar och men went aan al die dingen, en eten, en weinig verzorgdheid der kamers enz. - en als we dan op

reis zijn genieten we dubbel van goede hôtels enz., dan zijn we in de rijke dagen! ··· Mijn gezondheid is er hier op vooruit gegaan, de laatste twee jaar waren ook al te bitter en eenzaam geweest - en 't terugkomen in 't leege huis zal weer alle droefheid oprakelen - maar de afleiding hier heeft me toch goed gedaan!", 요가 사라 더용판 하우턴에게. VGM, b3107, 1914.07.17.

71 "Mes souvenirs à moi, je les porte dans mon coeur; il y en a parmi eux dont je suis fière, d'une fierté dont aucune femme n'aurait à rougir.", "ah quand je pense à toutes ces choses il me vient comme une rancune contre Vincent, car c'est lui qui m'a pris mon bonheur. Mais je ne dois pas me laisser aller à ces souvenirs, c'est à vous seul qui comprenez bien ces choses que je peux m'exprimer ainsi.", 요가 폴 가세에게. VGM, b2166, 1914.06.25. 요는 결혼 한 달 후 언니 민에게 보낸 편지에서도 그런 반감을 표시한 적이 있다. VGM, b4288, 1889.05.25. 이 책 149쪽 참조.

72 요가 플로르 비바우트에게, 호텔 편지지로. IISG, 1914.07.22.

73 "een zeldzaam aangrijpend boek", 『더암스테르다머르』, 1914.07.19.

74 "Voor Vincent van mama, Amsterdam 24 September 1914.", VGMB, BVG 17195 II.

75 "geluksvogel", 이사크 이스라엘스가 요에게. VGM, b8602, 1914.07.20.

76 이사크 이스라엘스가 요에게. VGM, b8603, 1914.09.21.

77 요가 빈센트에게. VGM, b2106, 1914.10.29. 비교: 「오베르 배경의 밀밭」에 대해서는 다음을 참조: 이사크 이스라엘스가 요에게. VGM, b8650, 1923.06.23. 그는 1934년 6월 26일 사망 직전 그림을 판매한다.

78 이사크 이스라엘스가 요에게. VGM, b8610, 1915.02.05,-b8611, 1915.02.09.

79 요가 빈센트에게. VGM, b2110, 1914.10.28.

80 Oscar Wibaut Sr, 『Floor en Mijntje en hun nazaten』, Eindhoven, 2002. Eric Slot and Hans Moor, *Wibaut: onderkoning van Amsterdam*, Amsterdam, 2009. De Liagre Böhl, 2013, pp. 276~280.

81 『빈센트의 일기』, 1976.02.28.

82 "Quatre-vingt-treize is zeker wel boeiend; ik ben toch zoo blij dat je zoo goed Fransch schrijft, lieve schat - ik zal met Jos een beetje Fransch gaan lezen, dat oefent nog, de brieven van Flaubert - of de Fransche brieven van Oom Vincent!", 요가 빈센트에게. VGM, b2106, 1914.10.31.

83 "elle pense à l'absent nuit et jour - dat doe ik ook.", 요가 빈센트에게. VGM, b2102, 1914.11.02.-b2107, 1914.11.05. 아리아에 나오는 단어는 'pense'가 아닌 'songe'이다(『카르멘』, 1막). 그날 아침 요는 요한의 생일을 맞아 요한의 묘지에 꽃을 바친다.

84 "Mijn Vincent heeft geen enkel gebrek.", "Dat kan ik van mijn Jos niet zeggen!", 2007
년 9월 9일, 요한 반 고흐와 직접 나눈 대화에서 인용. 비교: 요가 빈센트에게. VGM, b2106,
1914.10.31.

85 "Toute mère de quelque valeur a une ferme foi, c'est que son fils doit être un héros,
dans l'action ou dans la science, il n'importe.", 『일기』 4, p. 15. 이 일기장 첫 장에는 이렇
게 쓰여 있다: "나는 한 남자에게 세상을 주었다." 두 인용문의 출처: Michelet, *Du prêtre, de
la femme, de la famille*.

86 요가 빈센트에게. VGM, b2102, 1914.11.02.

87 VGMB, BVG 17195 III. 이스라엘스도 한 권을 받았다. 그는 요를 초대해 소박한 식사를 대접
한다. "피레네 스타일도 괜찮다면!" 이사크 이스라엘스가 요에게. VGM, b8606, 1914.11.10.

88 "Wat zal het toch een rust zijn als je bij elkaar zult zijn - niet altijd meer die brieven
te schrijven (alleen nog maar aan de oude moeder!), gezelligheid en warmte en liefde om
je heen - een eigen thuis - o mijn jongen, ik kan je niet zeggen hoe ik me verheug
in die gedachte! Jos haar eigenlijke leven zal dan ook pas beginnen.", 요가 빈센트에게.
VGM, b2107, 1914.11.05.

89 요가 빈센트에게. VGM, b2108, 1914.11.09.

90 1922년 로데베이크 옵데베이크Lodewijk Opdebeek는 아리 델런의 논문을 출간한다: 『Rik
Wouters, zijn leven, zijn werk, zijn einde』. 요는 '일본 제국 종이'에 인쇄된 책 25권을 받고
그중 하나에 조심스럽게 자기 이름을 적는다. VGMB, BVG 1032.

91 네덜란드에서는 가브리엘레 비올란티Gabriele Violanti라는 필명으로 출간. *Verzameling van
oorspronkelijke bijdragen door Nederlandsche letterskundigen*, Ed. M. G. L. van
Loghem, Amsterdam, 1917, pp. 49~63. 1916년의 라런 피난민에 대해서는 다음을 참조:
VGM, b2168.

92 "Het boek zal u zeker tot troost worden in uwe gedwongen werkeloosheid.", Olivier
Bertrand, 『Rik Wouters, visies op een levensloop. Nel Wouters, Onuitgegeven
herinneringen』, Brussels, 2000, p. 384. 릭 바우터스가 요에게. VGM, b3704, 1914.12.04.

93 "net als zijn schilderen. Uedele zal best begrijpen met welke macht die lectuur me
uit het droevige niets doen wekt, en als iets heiligs voorkomt te midden dit zoo
lastige milieu.", 릭 바우터스가 요에게. VGM, b3704, 1914.12.04.

94 "Dat is wel aardig en dan heb ik meteen weer werk.", 요가 빈센트에게. VGM, b2110,
1914.10.28.

95 남아 있는 카탈로그 한 권에는 요와 빈센트의 수기 수정과 추가 사항들이 있다. 빈센트의 관여
가 점차 늘었다는 증거이다. VGMD, 『Amsterdam 1914-1915』, VGMB, BVG 5307b. 뒷날개

에 서간집 광고가 있었음은 말할 필요도 없다.

96 "vele bekende persoonlijkheden op kunstgebied en enkele schilders", 『알헤메인 한델 스블라트』, 1914.12.23.

97 VGM, b7372.

98 "sentimenteele overtuigingen", "een *zielige Vincent verheerlijking* vol onzuivere tendenzen, dweepzieke overdrevenheid, en gemis aan proportie", 『더니우어 히츠』, 1915, pp. 60~61, 199~200. 펫: 『더니우어 히츠』, 30, 1915.03., pp. 437~439.

99 "energieke vrouw voor wie het beheeren, het redden, het handhaven van heel Vincent's nalatenschap zoo schoon een levensroeping werd, welke nu is bekroond door de uitgaaf der Brieven", 『엔에르세』, 1914.12.31.

100 VGM, b5118.

101 길 떠나는 사람을 위해 전통적으로 부르는 노래로 가사와 악보도 남아 있다: 'Sint-Jans gheleide', *De Nieuwe Amsterdammer*, 1914.12.19. 수기 메모: "빈센트: 결혼식 날", VGM, b5117.

102 그들은 어룬델호텔에 머물며 옥스퍼드를 방문한다. IISG. 파리에서는 뤼 생라자르의 그랑오텔테 르미누스에 머물면서 2월 5일에는 요에게 전보를 보냈다. IISG.

103 VGM, b5128(도서관 카드)-b5114, b5120, b5121.

104 "Ze heeft met die twee moeten lijden door het optreden der Duitsche grensofficieren, die ons de vrijheid ontnamen. Aan die geheime anti-oorlogsconferentie heeft zij levendig deelgenomen.", 『더프롤레타리스허 프라우』, 1925.09.10.

105 BWSA. 강력한 평화 촉구 독일어 '선언문': IISG.

106 "Dat eenzelfde moed, die de mannen aanvuurt in de daad der vernieling, de vrouwen zou kunnen bezielen in den strijd voor behoud van het leven", "Moeder ga voor je kindje staan", 1915년에 관한 1916년도 연보(IISG, BSDVC): 『더텔레흐라프』, 1915.04.02. 『더트리뷔너De Tribune』, 1915.04.07. *De Lokomotief*, 연대 미상(언론 스크랩 IISG, BSDVC), *De Vrouw in Indië*, 1915.05.15.

107 요가 헨리터 판 데르 메이와 더빗 하머르에게. VGM, Bd114, 1915.06.11.

108 각각 타르브에는 17일, 아라누에에는 22일에 있었다. VGM, b7221, b8289. 그녀 비자에 메모: "목적: 아들 동행". VGM, b8290. 1915년 7월 9일과 8월 9일 빈센트는 출장을 간다. VGM, b5127, b5129, b5132.

109 요가 폴 가셰에게. VGM, b3453, 1915.06.29. "een mooi oud huis waar hij zijn atelier had", 빈센트가 요한 반 고흐에게. VGM, b4429, 1951.07.03.(베르나르 방문) 요의 서문 프랑스어

번역본이 존재한다. 귀스타브 코키오가 주석을 붙이고 고친 후, 1922년 자신의 반 고흐 저서에 사용하며 후일 번역이 완료되도록 한다. VGM, b3344.

110 VGM, b5130, 1915.08.20.-b5131, 1915.08.27.

111 요가 가세 가족에게. VGM, b3454, 1916.01.01.

112 "Zij telegrafeerde ons toen het 'be calm en hopeful', en er kwam iemand bij ons die zij ontmoet had in Europa, aan wie zij had getelegrafeerd: "kindly visit young Mrs. van Gogh who is lying ill" en ons adres. Dat hielp ons meer.", 『빈센트의 일기』, 1933.08.28.

113 VGM, b5133, 1915.12.13.

114 Van Gogh, 1995, p. 3.

115 "hij roemde mevr. Holst als dichteres zoo. Dat ben ik zoo eens", 요가 빈센트와 요시나 에게. VGM, b8293, 1915.10.28. 공고: 『엔에르세』, 1915.10.08.

116 『회계장부』, 2002, p. 133.

117 "mooie daad van piëteit", G. H. Marius, 『De brieven van Vincent Van Gogh』, 『온저 퀸 스트』 14, no. 2, 1915, pp. 51~65(인용: p. 52). Henriëtte van der Meij, 『Soerabaja. Bijblad van het Weekblad voor Indië voor Dames』, 1915.02.28.

118 VGMB, BVG 3123, Dep 38. 요가 빈센트와 요시나에게. VGM, b3717, 1915.11.14-18.

119 "Ik wil met plezier nog eens een portret van je maken en zal je dan tegen de achtergrond van een Vincent maken. … Je krijgt alles eerlijk terug.", 이사크 이스라엘 스가 요에게. VGM, b8614, 1915.11.25.

120 "een van de belangrijkste dingen'; 'Het is pronken met een andermans veeren. heb je niet lust om nog wat te ruilen???????", 이사크 이스라엘스가 요에게. VGM, b8617, 1915.12.20. 그녀는 이스라엘스가 그린 아들 초상화와 "큰아버지 빈센트의 습작"을 교환한 다. 요가 빈센트와 요시나에게. VGM, b8294, 1915.12.29. 얼마 후 이스라엘스는 요를 초대 해 반 고흐 작품을 배경으로 사용한 그림 몇 점을 보여주며 "대단한 사용 가치"가 있다고 생각 한다. 2월 20일에도 그는 "여전히 빈센트 작품들을 그리고 있었다." 이사크 이스라엘스가 요에 게. VGM, b8627, 1916.01.06.-b8630, 1916.02.10.-b8631, 1916.02.20. 그는 4월 말 회화 3점 을 돌려준다. 그 그림들은 "내부, 해가 빛나는 언덕, 대로"였다. 「침실」(F 482/JH 1608) 「몽마르트 르: 갈레트 풍차 뒤편」(F 316/JH 1246) 「노란 집」(F 464/JH 1589)이었다. 5월 15일 작품 2점이 더 왔다. 이사크 이스라엘스가 요에게. VGM, b8632, 1916.04.26.-b8635, 1916.05.14.-b8636, 1916.05.15. 1915년 말과 1918년 요가 그에게 빌려준 「해바라기」가 어느 버전인지 명확하지 않 다. 「해바라기」 F 458/JH 1667 또는 F 454/JH 1562일 것이다. 어느 쪽이든 1918년 빌려준 것 이 1920년 그녀에게 돌아왔다(b8645).

121 이사크 이스라엘스가 요에게. VGM, b8640, 1916.10.15.

122 "당신이 미국에 가는 것을 이해합니다. 떠나기 전 기회가 되면 볼 수 있기를 바랍니다!" 그는 식사 초대를 한다. 이사크 이스라엘스가 요에게. VGM, b8638, 1916.07.23.-b8639, 1916.08.01. (인용)

123 "Uit de kruising van al die verschillende rassen moet wel een nieuw prachtig volk ontstaan.", 요가 빈센트와 요시나에게. VGM, b3716, 1916.06.26~29. 그레이엄은 이렇게 주장한다: "새로운 세상에서 사람들은 협동하고 우정을 쌓으며 평화롭게 일하고 새로운 인종을 만든다. (……) 새로운 미국이 어떤 모습일지 아무도 알 수 없다. 멋진 발레와 합창단 춤에서 형성되는 근사한 패턴과 색깔을 보고 있을 뿐이다. 그것은 운명의 미로 속에서 뒤섞이며, 사라졌다가 나타나고, 쇠퇴했다가 진화할 것이다. 인간이라는 종족 자체의 신비 속에서 일어나는 그런 일이다.", Stephen Graham, *With Poor Immigrants to America*, New York, 1914, pp. 287, 293.

124 "Zei ik 't niet dat ze rare dingen eten in Amerika? spek, chocola - ice cream - 't is om van te rillen. Spaar je magen voor dat ice cream - dat is uit den boze. Hoe vreeselijk toevallig dat juist die tentoonstelling van Oom Vincent is - goed dat je die kleine erbij gedaan hebt.", 요가 빈센트와 요시나에게. VGM, b3717, 1915.11.14~18.

125 Marius De Zayas, *How, When, and Why Modern Art Came to New York*, Ed. Francis M. Naumann. Cambridge, Massachusetts, 1996. 비교: John Rewald, *Cézanne and America. Dealers, Collectors, Artists and Critics, 1891~1921*, London, 1989, p. 287. 공고: *The New York Evening Post*, 1915.11.20. 빈센트가 마크 트랄보Mark Tralbaut에게. VGM, b7787, 1955.11.01. 빈센트에 따르면 당시에는 거의 관심이 없었다.

126 "Josje, heb je wel plezier gehad van de klaprozen al? Je moet als het terug is, het zóó hangen dat je uit bed er op kijkt - dan heb je ineens iets van een mooie zomermorgen in je hoofd, in je hart. Kindje, denk maar altijd - als je eens tobt over wat gebeurd is - aan Goethe - 'das unvermeidliche mit Würde tragen' - en jelui draagt het samen, dat maakt alles lichter - het Engelsche huwelijksformulier is zoo mooi: to have and to hold, for better, for worse, for richer, for poorer, in sickness and in health, to love and to cherish, till death us do part - I plight thee my troth. Daarin ligt *alles*.", 요가 빈센트와 요시나에게. VGM, b8294, 1915.12.29.

127 요가 빈센트와 요시나에게. VGM, b8697, 1916.02.10., 1916.02.12., 1916.02.13. 시 출처: Karl Streckfuß, 'Denkspruch'.

128 "Als je een teekening kunt verkoopen voor 't museum zou ik 't zeker doen, er zijn er zóó veel! Maar niet te weinig vragen, ik zou denken 1000 Dollar op zijn

allerminst.", 요가 빈센트와 요시나에게. VGM, b8294, 1915.12.29. 『회계장부』, 2002, p. 133.

129 요가 파울 카시러에게. VGM, b4561, 1916.02.22.

130 "Durch deutsches Gesetz ist eine Klage gegen einen Soldaten während des Feldzuges nicht möglich.", 파울 카시러가 요에게. VGM, b3992, 1916.03.01.

131 파울 카시러가 요에게. VGM, b3994, 1916.07.04. 요는 비싼 판본 6권을 받는다. 카시러는 이렇게 푸념한다. "안타깝게도 우리 책은 축약본만큼 많이 읽히지 않습니다."

132 VGM, b3993, b3995, b3996.

133 카탈로그, *Exhibition of Modern Art: Arranged by a Group of European and American Artists in New York*, New York, 1916, pp. 11, 13. VGMB, TS 4911.

134 "Vooral als U hier bent, zou U hem er goed aan kunnen helpen, als U wou. Maar als U 't liever zelf doet is dat natuurlijk nog beter.", 요시나가 요에게. IISG, 1916.03.20.

135 "Ik zou 't best vinden als Pach 't deed, als hij 't kan - *ik* doe het niet zelf, 't is me te veel, de Inleiding doe ik wel - dat is alles. Hij moet dan maar een uitgever uit zoeken en die ons een voorstel doen. Zoo is 't met de Duitsche ook gegaan - de uitgever betaalt de vertaler dan. Ik wil natuurlijk wel helpen, b.v. één correctie op me te nemen, of zoo.", 요가 빈센트와 요시나에게. VGM, b3715, 1916.04.17.

136 비바우트로부터 받은 이 편지들은 다음을 참조: IISG.

137 "'t moeten een wanbegrippen in zoo iemand's hoofd zitten die dát doen kan!", 요가 빈센트와 요시나에게. VGM, b3715, 1916.04.17.

138 『헷 폴크』『더트리뷔너』, 1916.04.17.

139 "Ik heb voor me een klein glazen mandje met druifhyacinthjes - en een vaasje met een paar *kleine* rode tulpjes, net anemoontjes. … Ik eet wel eens Amerikaanse appelen tegenwoordig - die zijn *prachtig* van kleur en heel geurig.", 요가 빈센트와 요시나에게. VGM, b3715, 1916.04.17.

140 "maar sociaal democraten zeggen en schrijven dikwijls rare dingen", 요가 빈센트와 요시나에게. VGM, b8697, 1916.02.10., 1916.02.12., 1916.02.13.

141 IISG, SDAP 기록물 보관소.

142 "Ik heb jelui portretjes bij mijn bed staan, als ik 's avonds de kaars uit blaas is mijn laatste blik op je lieve hoofden en 's morgens de eerste ook weer!", 요가 빈센트와 요시나에게. VGM, b3716, 1916.06.26~29.

1 "Nu dacht ik hoe je in die groote tuin in Westfield zult lopen en denken over je werk. (…) Wat zal het heerlijk zijn uit die vreeselijke drukte van N.Y. daar buiten te komen, en dat je 't huishouden daar vindt en niets hoeft mee te sjouwen.", 마틸더 비 바우트베르데니스 판 베를레콤이 요시나에게. IISG, 1916.06.

2 '도착 항구의 미국 이민국 담당자를 위한 외국인 승객 명단', NAW.

3 1911년 10월 26일, 마리는 주민등록상 주소지를 확인한다: 2 Brachthuijzerstraat. SGVH, Dienstboderegister, ACA. 아니 판 헬더르피호트가 요에게. VGM, b3720, 1922.03.17.

4 "Op één staat zij met de viool - Jos, jelui kunt dus duo's spelen.", 요가 빈센트와 요시나 에게. VGM, b3716, 1916.06.26., 1916.06.28., 1916.06.29.

5 『빈센트의 일기』, 1940.02.19. 그들은 1917년 11월 중순 오페라를 보러 갔다: Frank Cullan, Florence Hackman and Donald McNeilly, *Vaudeville Old & New: An Encyclopedia of Variety Performances in America*, 2 vols, New York and London, 2007, vol. 1, p. 464.

6 요는 1925년 사망 전까지 편지 526통을 번역했고, 이는 『동생에게 보내는 편지』 2권 끝까지에 해당한다. 전 3권에 담긴 편지는 652통이다. 편지 526은 2009년 반 고흐의 『편지』에서 666번 편지에 해당된다. Van Gogh, 1952~1954, p. 249. Van Gogh, 1927, p. LXXII.

7 코르넬리스 더도트Cornelis de Dood가 빈센트에게. LMDH, D 652 B 1, 1954.11.15. 비교: Van Gogh, *Complete Letters*, 1958, pp. XI-XII.

8 Kenneth E. Silver, *Esprit de Corps: The Art of the Parisian Avant-Garde and the First World War, 1914~1925*, London, 1989. 경제 침체가 전례없이 심각했고, 상당한 폭리 가 있어서 1918년 9월 온갖 물품 가격이 폭등하는데 그중에는 14배나 오른 것들도 있었다.

9 빌럼 스테인호프가 요에게. VGM, b5611, 연대 미상. Willem Steenhoff, 「Een tentoonstelling Vincent Van Gogh」, 『더크로닉』, 1917.08. 『알헤메인 한델스블라트』, 1917.11.17.

10 요가 마그리트 가세에게. VGM, b3456, 1916.10.26.

11 "Gaan jelui eens naar een *goeje* bioskoop in New York en vertel mij eens of je *daar* eindelijk eens wat anders ziet, als mijn oude vijand *Bunny*, en of die echte Amerik. films zoo idioot flauw zijn als die je hier altijd ziet.", 이사크 이스라엘스가 요에게. VGM, b8640, 1916.10.15.

12 에드윈 햇필드 앤더슨Edwin Hatfield Anderson이 요에게. VGM, b6849, 1917.05.18. 서가 기호: 3-MCH G61.A1b.

13 요가 빌럼 스테인호프에게. VGM, b7427, 1918.01.20. [스테인호프가 남긴 서류 복사본 (VGMD), 개인 소장]. 『빈센트의 일기』, 1935.12.27.

14 IISG, 1917.10.10. 요가 빌럼 스테인호프에게. VGM, b7427, 1918.01.20. 요는 자메이카를 "뷔 쉼과 암스테르담만큼 멀다"고 묘사. 앞서 1917년 5월과 6월 당시 자메이카베이 근처에 머물던 빈센트와 요시나의 주소는 다음과 같다: 90 Beach, 45th Street, Edgemere(Queens, Long Island).

15 요가 받은 봉투에는 다음 주소가 찍혀 있었다: the Rand School Library, 7 E. 15th St NYC. IISG, 1918.03. 세발트 륏허르스Sebald Rutgers와 아내 바르트하Bartha는 1918년, 모스크바로 떠 난다.

16 『빈센트의 일기』, 1967.10.14.

17 Ian D. Thatcher, 'Leon Trotsky in New York City', *Historical Research: The Bulletin of the Institute of Historical Research* 69, 1996, pp. 166~180. R. B. Spence, 'Hidden agendas: Spies, Lies and Intrigue Surrounding Trotsky's American Visit of January-April 1917', *Revolutionary Russia* 21, 2008, pp. 33~35. Robert Service, *Trotsky: A Biography*, London, 2009, pp.154~160, p. 156. 그의 연설 대부분은 출간되지 않았다.

18 Etty, 2000, pp. 221~224, 313~320.

19 "hij heeft een overtuigend krachtige expressie, onverzettelijk - ik dacht toen al, wat zal die man kunnen doen!", 요가 빌럼 스테인호프에게. VGM, b7427, 1918.01.20. [스테인 호프가 남긴 서류 복사본(VGMD), 개인 소장]

20 Cat. Otterlo, 2003, pp. 314~316, 444.

21 "ik verneem dat het nog veiliger zou zijn bij eventueele dood (van mij) als U een soort bewijs wildet geven dat U het aan haar gegeven hebt. (……) Ziezoo, deze pijnlijke geschiedenis is me van 't hart; ik had het u zelf willen vertellen, maar 't lijkt me toch beter schriftelijk.", 빌럼 스테인호프가 요에게. VGM, b5610, 1917.04.17.

22 빌럼 스테인호프가 요에게. VGM, b5607, 1918.09.25.

23 "dat het onophoudelijk, *als iets dat left*, van aanschijn wisselt", "met z'n rijken *bronzen* kleuraard", "Maar U weet, U kunt er steeds over beschikken.", 빌럼 스테인호 프가 요에게. VGM, b1941, 1910.12.05.

24 VGMB, BVG 14998. 4월 1일 이후 취득한 작품은 카탈로그에 없다. 「요양원 정원의 오솔길」이 수록되지 않은 이유다.

25 Rovers, 2010, pp. 318, 333.

26 Cat. Otterlo, 2003, pp. 424~27. Rovers, 2010, pp. 189, 334~335.

27 McCarthy, 2011, pp. 46~47, 76~77. Allan Antliff, 'Carl Zigrosser and the Modern

School: Nietzsche, Art, and Anarchism', *Archives of American Art Journal* 34, no. 4, 1994, pp. 16~23, esp. p. 19. Allan Antliff, *Anarchist Modernism: Art, Politics, and the First American Avant-Garde*, Chicago, 2001, esp. pp. 167~175.

28 Zigrosser, 1971, p. 85.

29 Zigrosser, 1971, p. 85. 참조: CZPP.

30 행크 봉어르는 요가 분명 파킨슨병을 앓고 있지만, 늘 명랑하고 즐거이 이야기했다고 기록한다. Bonger, 1986, p. 488.

31 『편지』 발췌: pp. 194~203. 언급: pp. 221~222. 반 고흐는 도스토옙스키에 관한 글을 읽은 후에야 그에 관해 언급했다. 참조: 반 고흐, 『편지』, 2009, 편지 680, 812.

32 *The Modern School*, 1919.08., pp. 215~223, 'Editorial Note', p. 240. 편집자 지그로서의 마지막 책이었다. Zigrosser, 1971, p. 82.

33 http://friendsofthemodernschool.org/. 그들의 이상적인 원칙에 대해서는 칼 지그로서의 선언문 참조: *The Modern School: Ferrer Colony, Stelton N.J.*, New Jersey, 1917(IISG). 학생 저마다 자유롭게 개성을 개발할 것을 강조한다. 이런 학생이 "열린 마음과 집중된 힘"(p. 5)으로 사회에 대처하고 사회 발전을 돕는 법을 배울 수 있음을 주장한다. 의지, 자유정신 같은 개념이 자주 등장하며 용기, 독립성, 성실성, 감수성, 이상에 대한 존중을 기본 덕목으로 여긴다 (p. 17). 참조: Paul Avrich, *The Modern School Movement: Anarchism and Education in the United States*, Princeton, 1980. 지그로서와 잡지에 대해서는 다음을 참조: pp. 79, 115~117, 161~163, 아방가르드 예술과 급진적 정치가 혁명 과정의 일부라는 견해에 대해서는 다음을 참조: pp. 136~141.

34 이스라엘스는 「해바라기」를 1918년 3월 3일 받는다. 빌럼 스테인호프는 그가 영수증에 서명했다고 요에게 쓴다. VGM, b5611, 연대 미상. 나중에 이스라엘스가 이 그림을 떠나보내야 했을 때 그는 그 부재가 "벽에 엄청난 빈 자리"를 남길 것이라 쓴다. 이사크 이스라엘스가 요에게. VGM, b8625, 날짜 미상(1919년 말). 요는 1920년 2월, 그림을 돌려받는다. 이사크 이스라엘스가 요에게. VGM, b8645, 1920.02.20.

35 이 비서의 아버지는 프랑스인, 어머니는 노르웨이인이었다. 헬런은 오거스터스 존슨Augustus Johnson과 결혼해 1927년부터 1936년까지 뉴저지주 트렌턴에 살았다. 헬런 존슨오펄Helen Johnson-Opel이 빈센트에게. VGMD, 1936.02.18. 1927년 말, 빈센트는 출판사 콘스터블과 접촉하고 요에게 편지 번역본을 보내도록 한다. 빈센트가 콘스터블출판사에. VGM, b6857, 1927.12.18.

36 "ik verlangde op eens vreselijk naar al de dingen die ik mijn leven lang om mij heb gehad, de bloeiende bomen, het landschap van Arles - alles, alles.", "Is 't niet heerlijk wat er in Rusland gebeurt? U hebt altijd wel voorspeld dat het uit Rusland

komen zou! Ik volg het met hartstochtelijke belangstelling, dat is waar we op gewacht hebben heel deze bange tijd.", 요가 빌럼 스테인호프에게. VGM, b7427, 1918.01.20.[스테인호프가 남긴 서류 복사본(VGMD), 개인 소장] 호웨이스Haweis는 파리에서 알폰스 무하Alphonse Mucha, 외젠 카리에르Eugène Carrière와 공부했다. 그는 시인 미나 로이Mina Loy와 1903년 결혼하고, 1917년 이혼한다.

37 요가 스티븐 호웨이스에게, 1918.02.12. Columbia University in the City of New York, Stephen Haweis Papers, 1860~1969.

38 "Bussumsche voorraadschuur", "schrandere vrouw", "veel factoren meegewerkt", Johannes de Bois, 『하를렘스허 카우란트』, 1918.03.07.

39 "Ik zei u reeds, meen ik, dat om beter licht ik de collectie liet verhuizen naar een der Druckerzalen boven.", "De suppoost beneden vertelde me dat telkens bezoekers teleurgesteld waren meenende dat de schilderijen weer weg waren.", 빌럼 스테인호프가 요에게. VGM, b5606, 1918.04.10.

40 "Het gezicht op Arles in het midden geflankeerd door het stuk met de blauwe irissen en aan den anderen kant die japansche interpretatie. Zoodoende komt het gez. op Arles zelfstandig en zonne-lichtend uit. Hier boven als kopstuk de zonnebloemen. ik zal toch eens zien de schikking te laten fotografeeren. Op een korten wand eenige der laatste werken: de slaapkamer in 't midden en daarboven het korenveld met onweerslucht, die zeer krachtig tegen elkaar werken ook de interpr. van Delacroix hangt daarbij. Natuurlijk is die tent. voor zeer velen een evenement. Maar ik voel en word ook al gewaar dat het bij een zekeren kliek nog hier in ons chineesche Holland ergernis wekt.", "dat het voor sommige schilderijen toch wel zeer wenselijk zou zijn ze met beleid te laten schoonmaken. bijv de slaapkamer, waar de lichte kleuren door den tijd nog al vuil op aangeplakt stof hebben aangenomen. ik geloof zeker dat het werk er mee winnen zou. Denkt u er eens over. We hebben ervoor een zeer geschikt en vertrouwd man aan het museum. De verniskwestie (een zeer dun laagje) staat hier buiten. Ik weet, dat u daar volstrekt op tegen is.", 빌럼 스테인호프가 요에게. VGM, b5605, 날짜 미상(1918.09.25. 직전)-b5607, 1918.09.25. 참조: Heijbroek, 1991, pp. 206~209.

41 1903년 2월, 암스테르담 복원가 헤스테르만Hesterman이 작품 2점을 복원했다는 언급이 있지만 어느 작품인지는 알려지지 않았다. 『회계장부』, 2002, pp. 48, 144.

42 요가 어니스트브라운&필립스에게. VGM, b5896, 1923.11.17.

43 "Vanuit de huidige opvatting van conservering en restauratie gezien, is Jo's

terughoudendheid ten aanzien van behandeling te prefereren boven de campagne van universele was-harsbedoeking en vernissen die daarop volgde.", 엘라 헨드릭스 Ella Hendriks가 내게 보낸 이메일, 2013.02.16.

44 VGM, b5618, b5627. 참조: Heijbroek, 1991, pp. 212~218. 복원에 대해서는 다음 을 참조: Cat. Amsterdam, 1999, pp. 25~26. Ella Hendriks, 'Treatment History of the Collection', *Vincent Van Gogh Paintings: Volume 2. Antwerp and Paris 1885~1888, Van Gogh Museum*, Louis van Tilborgh and Ella Hendriks, Amsterdam, 2011, pp. 28-36. 참조: Ella Hendriks, 'Jan Cornelis Traas, Paintings restorer of the Van Gogh Family Collection. The Art of Conservation: XVII', *The Burlington Magazine* 164, 2022.02., pp. 164~177.

45 CZPP, 1918.07.20.

46 1918년 7월 18일, 빈센트는 그들의 집 사진 뒤에 "다나 스트리트"라고 쓴다. VGM, b5135. 요시나가 요에게. VGM, b8698, 1918.09.27. 일본인 연구자이자 번역가 류사부로 시키바는 당시 그들이 반 고흐 작품 몇 점을 가져갔다고 주장하지만 증거는 없다. 비교: Kōdera, 2002.

47 미국 입국항 이민관을 위한 외국인 승객 명단. NAW.

48 WPPW, 1918.08.20.

49 "우리가 일본에 있는 동안 그들이 어머니를 돌보았다.", 『빈센트의 일기』, 1934.01.06.

50 요가 가세 가족에게. VGM, b3457, 1918.11.15. 가세는 병사와 민병으로 복무했다. VGM, b8533, 1915.01.16.-b2168, 1916.06.02.

51 빈센트는 누이 빌레민에게 휘트먼whitman에 대해 썼다. 반 고흐, 『편지』, 2009, 편지 670. 요는 1889년 그의 편지들을 빌레민에게 읽어주었다. 빌레민이 테오에게. VGM, b2392, 1889.03.16.

52 *The Modern School*, 1919.04.-05., pp. 155~156. Zigrosser, 1971, p. 82.

53 요가 N. E. 몬트로스에게. VGM, b6262, 1921.02.17.

54 1919.03.28., 1919.04.14.(판 헬더르피호트에게 잡지 우송을 요청), 1919.07.29.(구독과 인용-), 1921.01.15., 1922.01.12.(새해 인사). 참조: CZPP. 비바우트 도서관 장서. IISG. 빈센트와 요시나도 이미 구독 신청 완료: *The Modern School*.

55 Zigrosser, 1971, p. 85, 라런 정원에서 찍은 사진 포함.

56 요가 아니 판 헬더르피호트에게. VGM, b3721, 1922.10.03.: "넌 너무나 많은 것을 훨씬 잘 이해하는 법을 배운다."

57 "zij maakte het ons in sommige opzichten wel lastig; ze had zich wel íéts meer kunnen voegen", 『빈센트의 일기』, 1975.05.13.

58 "Voor de oorsprong van alle creatief werk, ook buiten de kunst, kan men altijd terug kijken naar een moederfiguur; dat is ten minste mijn eigen ervaring als ik

om me heen kijk.", "die haar zoon onder haar vleugels wil blijven beschermen, ook als hij meent deze bescherming niet van node te hebben. (······) Vooral liefdevolle tyrannie en beschermende bazigheid blijken eigenschappen te zijn die haar kenmerken. (······) Zij is het klassiek 'overprotective mother-type", 편지 카본 카피, 1966.10.24.(VGMD) Reisel, 1967, pp. 104~108, 인용 p. 108.

59 SAR.

60 몇 년 후 헹크는 이렇게 쓴다: "고모 집에 머무르기도 했는데, 내가 쓴 작은 손님방 침대 위에 「감자 먹는 사람들」이 걸려 있었다. 나는 그 못생긴 사람들이 무서웠다.", Bonger, 1986, pp. 484(선물), 486(못생긴 사람들).

61 "Hij is zoo enorm ingenomen met Amerika en niets in Holland is goed, dat maakt mij zoo ongerust dikwijls. Maar als hij nu maar gauw iets heeft of een uitzicht, dan zal hij er meer mee verzoend raken.", 마틸더 비바우트베르데니스 판 베를레콤이 플로르 비바우트에게. IISG, 1919년 11월에서 1920년 1월 사이 날짜가 적힌 여러 통의 편지.

62 『빈센트의 일기』, 1969.10.26. 1920년 8월 9일, 그들의 상세 정보가 가족 등록 카드(ACA)에 올랐다.

63 "Mijn moeder zei dikwijls dat we zoo stijf waren.", 『빈센트의 일기』, 1933.08.28.

64 "Impression bizarre, de toute cette famille Van Gogh, Elle, la mère; lui, le fils, la bru, malades, bizarres, bizarres. Lui, l'air si bébête! Un automate remonté, doucement. La mère, malade, nerveuse, tremblement sénile (et elle n'a pas 60 ans), la bru, froide, pas agréable - renfermée! (······) Ce n'est pas encourageant à revoir - et cependant quel culte Mme V. G.-Bonger garde à Vincent.", VGM b3348, p. 21. 코키오는 그의 노트에 이렇게 쓴다: "반 고흐 봉어르 가족에 대한 소고: 적절한 환대, 친절, 그러나 그 이상은 없음.", VGM, b7150.

65 VGM, b5339. Van Gogh, 1995, p. 3. Vincent, Bedrijfsorganisatie, Leiden, 1935. 2판: Leiden, 1949.

66 "Ze leefde er zeer teruggetrokken. Soms stond zij in haar erker, altijd stemmig gekleed, wat uit te kijken naar het destijds rustige verkeer van de Koninginneweg. (······) Een stille en daardoor spoedig vergeten figuur.", 『엔에르세 한델스블라트』, 1972.12.15.

1 "On aimerait de préférence des fleurs", 가스통 베르넹이 요에게. VGM, b3703, 1919.12.04.

2 "Mevrouw Van Gogh-Bonger bereidt eene Engelsche editie der 'Brieven' van Vincent van Gogh voor ter uitgave in New-York en Londen.", 『알헤메인 한델스블라트』, 『헷 파데를란트』, 1920.01.17.

3 "U krijgt dus de *Irissen* - en een kleiner: *Gladiolen*, ook een eersterangs Van Gogh", 요가 빌럼 스헤르욘_{Willem Scherjon}에게. VGM, b3152, 1920.01.20.-b3148, 1920.02.03.(인용) 「글라디올러스와 과꽃이 있는 꽃병」(F 248a/JH 1148, 46.5cmx38.4cm) 또는 「과꽃과 글라디올러스가 있는 꽃병」(F 234/JH 1168, 61.1cmx46.1cm), 카탈로그,HUA.

4 N. E. 몬트로스가 요에게. VGM, b3150, 1920.01.22. 그는 훗날 빈센트에게 이렇게 쓴다: "요를 만날 수 있어 매우 기뻤고 이 방문의 추억을 소중히 간직하겠습니다." N. E. 몬트로스가 빈센트에게. VGM, b6279, 1927.07.05.

5 N. E. 몬트로스가 빈센트에게. VGM, b6248, 1920.05.21. 빈센트가 N. E. 몬트로스에게. VGM, b6249, 1920.05.29.

6 작품과 가격 목록 초안과 최종본. VGM, b6250-b6256.

7 VGM, b6240-b6242, b6245, b6246, b6259. 카탈로그에 최종 수록된 것은 67점으로 선적 목록보다 4점 많다. VGMB, BVG 3489. 빈센트는 1923년 런던 전시회에서 액자를 재사용한다.

8 N. E. 몬트로스가 빈센트에게. VGM, b6257, 1920.11.02. 빈센트가 N. E. 몬트로스에게. VGM, b6258, 1920.11.02. N. E. 몬트로스가 요에게. VGM, b6259, 1920.12.07.-b6260, 1921.01.06.-b6261, 1921.01.25.

9 요가 N. E. 몬트로스에게. VGM, b6262, 1921.02.17.(인용)-b6263, 1921.03.23. 파치_{Pach}는 요를 방문했다. N. E. 몬트로스가 요에게. VGM, b4087, 1921.10.07. 요는 파치의 기고문을 잘 알았던 것이 분명하다. 'Vincent Van Gogh', *International Studio* 74, 1920.11., pp. 72~73. 나중에 파치는 얇은 책을 출간한다. *Vincent Van Gogh, 1853-1890: A Study of the Artist and His Work in Relation to His Times*, New York, 1936.

10 N. E. 몬트로스가 요에게. VGM, b4085, 1921.05.27. 『회계장부』, 2002, pp. 54, 136, 152. 요와 빈센트는 당분간 가격을 낮게 유지하는 데 동의했던 것 같다.

11 N. E. 몬트로스가 요에게. VGM, b4085, 1921.05.27. 참조: 『알헤메인 한델스블라트』, 1921.04.19. Rebecca A. Rabinow, 'Modern Art Comes to the Metropolitan: The 1921 Exhibition "Impressionist and Post-Impressionist Paintings"', *Apollo* 152, no. 464, 2000, pp. 3~12.

12 에드워드 로빈슨Edward Robinson(메트로폴리탄)이 요에게. VGM, b6264, 1921.09.23.

13 요가 N. E. 몬트로스에게. VGM, b4084, 1921.06.20.-b4088, 1921.10.25.(인용)

14 카탈로그: *Modern Art of Holland: An Exhibition*. 기사: 『엔에르세』, 1921.06.10.

15 N. E. 몬트로스가 요에게. VGM, b6266, 1922.01.28. 요가 N. E. 몬트로스에게. VGM, b6267, 1922.02.23.(인용)

16 요가 N. E. 몬트로스에게. VGM, b6270, 1923.05.11.-b6272, 1923.06.09.-b6276, 1924.02.27. (몽마르트르)

17 율리우스 마이어그레페가 요에게. VGM, b7602, 1920.08.02.

18 "milieu très intellectuel de la Haye", "Pour moi qui ai vécu de leur vie, qui entend leurs voix à travers l'espace de trente ans, il y a quelquefois une note fausse, artificielle, dans les dialogues que vous leur attribuez, mais ce sera ainsi seulement pour moi et les rares personnes encore en vie qui ont connu Vincent et Théo personnellement.", "Moi, qui ai consacré ma vie entière à cet œuvre immense de Vincent et de Théo, je connais ces joies.", 요가 율리우스 마이어그레페에게. VGM, b7604, 1920.10.23.

19 요가 율리우스 마이어그레페에게. VGM, b7606, 1921.02.15.

20 요가 월터 파치에게. WPPW, 1923.06.27.

21 "Ach, het is er allemaal zoo naast! (……) Het was allemaal zoo héél anders.", 『더텔레흐라프』, 1928.12.04. 요는 마이어그레페의 반 고흐 미술 관련 관점에 어떤 의견도 표하지 않았다.

22 "Sie sind immer falsch, wie sorgfältig sie auch gemacht sind.", 요가 율리우스 마이어그레페에게. VGM, b7609, 1923.04.27.

23 비교: Lenz, 1990, Kōdera and Rosenberg, 1993, Stefan Koldehoff, *Meier-Graefes Van Gogh: wie Fiktionen zu Fakten werden*, Nördlingen, 2002. Stefan Koldehoff, *Van Gogh: Mythos und Wirklichkeit*, Cologne, 2003. 편지는 다음을 참조: 반 고흐, 『편지』, 2009.

24 폴 가세가 요에게. VGM, b3401, 1920.12.22. 요가 폴 가세에게. VGM, b1518, 1920.12.31.

25 "Soyez persuadé, cher ami, que mon fils comme moi, a le culte du souvenir de son père et de son oncle et dès qu'il en aura l'âge, le petit Théodore sera initié dans la même tradition.", 요가 폴 가세에게. VGM, b1516, 1921.01.19. 몇 년이 지나도 그는 묘비석 대금 청구서를 보내지 않았고, 요는 이 문제를 해결하지 못하면 너무 괴로울 것이라 생각했다. 요가 폴 가세에게. VGM, b1526, 1924.03.12. 요는 코키오에게 테오와 빈센트의 묘지에 손대는 사람이 있어서는 안 된다고 강조한다("반 고흐 봉어르 부인은 분명하게 의견을 밝혔다. 누구든 형제의 무

덤에 손을 대지 말아야 한다고 했다! 탐욕스러운 인간들에겐 아주 불행한 일이다!"). VGM b3348, p. 21.

26 VGM, b5778-b5784. VGMB, BVG 2937.

27 요가 알 수 없는 사람에게: VGM, b5784, 1921.05.(편지의 카본 카피)

28 "Nous gardons chez nous intacte la série des vergers et c'était seulement pour faire plaisir à un de mes amis, membre du comité de l'Exposition que j'ai consenti à envoyer une de ces toiles à Paris. Puisqu'on en envoyait même nos Rembrandts!!", 요가 폴 가셰에게. VGM, b1517, 1921.05.02. 그녀의 '친구' 얀 펫이 조직위원회에 있었다.

29 두 작품은 1932년 4월 27일부터 5월 18일까지 암스테르담의 E.J.판비셀링갤러리에서 다시 한번 전시된다. "Hollandsche en Fransche schilderkunst der 19e en 20e eeuw", nos. 19~20. 빈센트가 아나 바흐너Anna Wagner에게. VGMD, 1961.03.02.

30 이사크 이스라엘스가 요에게. VGM, b8646, 1921.11.22.

31 "In dit apenland zooals jij het noemt, heb ik tot dusver geen enkele aap ontmoet ….' 'Ja jij, je bent heusch een echt Javaantje met je kleinkinderen.", "'t is merkwaardig hoe aardig of ze hier met kleine kinderen zijn en hoe hardvochtig met dieren. wat is preferabel? Bij ons is 't dikwijls andersom.", 이사크 이스라엘스가 요에게. VGM, b8647, 1922.02.28. 이사크 이스라엘스가 요에게. VGM, b8648, 1922.07.06.: "당신은 정글 이야기를 했지만 자바에는 정글이 없다오, 이 사람아!" 그는 요에게 최소한의 기회가 있다면 친구로서 호의를 베풀어주길 원한다: "당신 손주들이 당신만의 시간을 주지 않는 것이오.????"

32 "un vrai Van Gogh", 요가 폴 가셰에게. VGM, b1518, 1920.12.31. 요가 칼 지그로서에게, 1921.01.15. 참조: CZPP.

33 "'t is een onbeschrijfelijke engel met het liefste humeur van de wereld, echt sweet tempered.", 요가 아니 판 헬더르피호트에게. VGM, b3719, 1921.10.06.

34 1921년 2월이었다. 출판사: Dodd, Mead and Company, The Macmillan Company, boni & Liveright. VGM, b6857.

35 "Me dunkt, dat kan nooit kwaad en zal er meer bekendheid aan geven. Iedereen zegt, dat het nu wel het moment is voor een Hollandsch boek om in Amerika te verschijnen.", "die ik ook wil uitgeven", 요가 아니 판 헬더르피호트에게. VGM, b3719, 1921.10.06. 이때 요는 그들에게 서간집 고급판을 한 권 주며 헌사도 써주었다: "In Freundschaft gewidmet", Sale San Francisco, PBA Galleries, *Fine Literature* & *Fine Books*, 2017.05.18., lot 178. 빈센트, 테오, 요에게 보낸 고갱의 편지 출간은 6년 후에야 이루어진다. 참조: Gauguin, *Lettres*, 1983.

36 아드리안 야코프 바르나우Adriaan Jacob Barnouw가 요에게. VGM, b6265, 1922.01.12.

37 "waar ik natuurlijk niet aan denk", 요가 아니 판 헬더르피호트에게. VGM, b3721,

1922.10.03.

38 전시회 기간: 1921.12.10~1921.12.31. 『알헤메인 한델스블라트』, 1921.12.12.

39 『더트리뷔너』, 1921.12.09., 1921.12.22.~1922.03.08., 1922.04.05. 당첨자는 암스테르담 갤러리 '카라멜리&테사로'였다: De la Faille 1928, p. 80. 알베르토_Alberto와 얀 카라멜리_Jan Caramelli, 필리퍼 테사로_Philippe Tessaro는 한때 프란스뷔라&조년갤러리에서 일했다.

40 *Catalogus der prijzen voor de Kunstverloting. De opbrengst is ten behoeve van den hongersnood in Rusland,* Centraal Lotenbureau Algemeen Comité tot Steun aan de Hongerenden in Sowjet-Rusland, Schoolstraat 26 Utrec(RKD copy).

41 "Het was een blaas-catahrr, waarbij ik echter nergens last van had dan een streng dieët en blijven liggen.", "charmant Engelsch secretaresje", "waar ik natuurlijk veel bij te pas moet komen", 요가 아니 판 헬더르피호트에게. VGM, b3720, 1922.03.17. 훗날 요는 가세에게 그가 소장한 반 고흐 작품들을 테라 파일러에게 보여줄 것을 부탁한다. 요가 폴 가세에게. VGM, b1521, 1923.02.17.

42 요가 에른스트 파이퍼_Ernst Pfeiffer에게. VGM, Bd95, 1921.12.20.(복사본) 이 편지에는 반 고흐의 「슬픔」을 그린 작은 드로잉 북마크가 있었는데 1921년 5월 시어도어 핏케언_Theodore Pitcairn이 이것을 구매했다. 비교: www.philippesmit.com/biographies/ernst-pfeiffer/. Guus Janssens, 'Swedenborg en Nederland, 1712~2010', *Swedenborgiana. Tijdschrift voor Swedenborg Publikaties* 71, 2010. www.swedenborg.nl.

43 요가 귀스타브 코키오에게. VGM, b3270, 1921.12.27.-b3271, 1922.05.02.-b3268, 1922.06.11.

44 "J'ai une grande vénération pour son beau caractère et sa constante abnégation.", 폴 가세가 귀스타브 코키오에게. VGM, b3313, 연대 미상.

45 "femme de 55 à 60 ans, moyenne, très nerveuse, fort souffrante, des yeux expressifs, mais elle a un tremblement perpétuel des deux mains, surtout de la main droite", VGM b3348, p. 20. 코키오는 메모(VGM, b7150)를 바탕으로 텍스트를 수정한다. "50대였고, 키는 보통이었다. 때때로 얼굴이 붉어졌고 계속 두 손을, 특히 오른손을 떨었다. 냉정하다가도 다음 순간 친절하게 미소를 지었다. 눈에 생기를 띠며 관심을 기울였다." 그는 요에 관해 몇 가지 주목할 만한 이야기를 기록했는데, 자신이 소장한 모든 것에 애정을 보였다고 했다. "그녀는 추억이 담긴 모든 것에 집착했다. 거의 숭배에 가까웠다. 예를 들면 빈센트의 공책들이며 전혀 중요하지 않아 보이는 물건들을 소중하게 보관했다." "On a reproché à Mme v. G.- Bonger d'avoir publié certaines lettres douloureuses de Vincent.- Et, cependant, *elle a gardé secrètes les plus douloureuses!* (⋯⋯) quelles lettres peuvent être ces lettres-là!", VGM b3348, p. 20.

46 요가 폴 가셰에게. VGM, b1519, 1922.04.24.

47 "Ik heb er zoo van genoten, want hier in de stad is het toch altijd maar een uurtje dat ik ze zie, elken dag.", 요가 아니 판 헬더르피호트에게. VGM, b3721, 1922.10.03.

48 "Ci-inclus vous trouverez Bonne-Maman avec le petit Theo, qui embrasse les pieds de son petit frère; ça date de l'été dernier. Les bébés ont grandi depuis; Theo a deux ans déjà et est extrêmement intelligent et d'une vitalité superbe. Le petit Johan (c'est mon filleul) est un gros, beau bébé de 8 mois. En regardant ses beaux yeux limpides je pense toujours à ce que Vincent dit, qu'on voit l'infini dans les yeux d'un enfant.", 요가 폴 가셰에게. VGM, b1520, 1922.11.26. 인용문은 다음을 참조: 반 고흐, 『편지』, 2009, 편지 656.

49 "J'ai eu un traitement électrique avec défense absolu d'écrire et n'ayant ici à la campagne ni machine à écrire, ni secrétaire j'étais on ne peut plus handicapé.", 요가 귀스타브 코키오에게. VGM, b3272, 1922.09.02. 비서가 쓴 편지 초안에서는 철자 실수가 조금 발견된다.

50 삽화: Étienne Piot, *Indications cliniques de l'électroradiothérapie*, Paris, 1927, pp. 25~35. 네덜란드에서 1930년대에 출간된 설명서에 따르면 고주파전류가 류머티즘, 근육통, 신경성 통증에 효과적이다.

51 H. P. Baudet, 'Indicaties voor electrotherapie', *Nederlandsch Tijdschrift voor Geneeskunde* 49, 1905, pp. 1478~1490. Hazel Muir, 'The Ultimate Recharge', *New Scientist*, 2013.02.16., pp. 41~43. 레이던 국립미술관 의학 큐레이터, 미네커 터헤네퍼Mieneke te Hennepe에게 감사한다.

52 "C'est si bon, après tant d'années d'indifférence, de hostilité même du public envers Vincent et son œuvre, de sentir vers la fin de ma vie que la bataille est gagnée.", 요가 귀스타브 코키오에게. VGM, b3275, 1922.11.10.

53 pp. 7~9. 헌사 언급: 『알헤메인 한델스블라트』, 1923.03.22., 1923.04.14.

54 VGMB, BVG 869a, 네번째 판본에 대한 코키오의 특별 헌사: *Les Indépendants, 1884~1920.* VGMB, BVG 372. "un vrai magician", 요가 귀스타브 코키오에게. VGM, b3273, 1922.10.17.

55 요가 귀스타브 코키오에게. VGM, b3276, 1923.01.19.-b3277, 1923.03.05. 1923년 세 차례 인쇄됨.

56 『헷 파데를란트』, 1923.01.15.

57 Heijbroek, 1991.

58 요가 N. E. 몬트로스에게. VGM, b6268, 1922.10.25. 요가 하우츠티커르Goudstikker에게 몬트

로스가 소장한 작품들을 이야기하지만, 하우츠티커르는 일을 진행하지 않았던 것으로 보인다.

59 요와 빈센트가 하우츠티커르에게 회화 4점과 수채화 1점을 대여. VGM, b5500-b5503. 코르넬리스 바르트의 중개로 대여 성사. 전시회 기사: 『엔에르세』, 1923.03.28.

60 어니스트브라운&필립스가 요에게. VGM, b5873, 1923.05.02.-요의 답장: b5874, 1923.05.09.-그들의 답장: b5875, 1923.05.14.-요의 답장: b5876, 1923.05.29.61 어니스트브라운&필립스가 요에게. VGM, b5877, 1923.06.07.

62 요가 어니스트브라운&필립스에. VGM, b5878, 1923.06.18.

63 『빈센트의 일기』, 1933.10.15.

64 Brown, 1968, pp. 83~84. 빈센트는 1920년 뉴욕 전시회 목록을 런던 전시회 준비에 사용. VGM, b6243, b6244, b6247.

65 어니스트브라운&필립스가 요에게. VGM, b5880, 1923.09.24.

66 Brown 1968, pp. 83-84.

67 올리버 브라운이 요에게. VGM, b5884, 1923.10.11.

68 어니스트브라운&필립스가 요에게. VGM, b5887, 10.17- b5888, 1923.10.19. 요가 어니스트브라운&필립스에. VGM, b5885, 1923.10.18.

69 요가 어니스트브라운&필립스에. VGM, b5889, 1923.10.24. 9점은 비매품. VGM, b5935.

70 요가 어니스트브라운&필립스에. VGM, b5891, 1923.11.07. 어니스트브라운&필립스가 요에게. VGM, b5892, 1923.11.07.

71 요가 어니스트브라운&필립스에. VGM, b5894, 1923.11.12.-b5896, 1923.11.17.

72 요가 어니스트브라운&필립스에. VGM, b5901, 1923.12.15.(인용)-b5902, 1923.12.17. 어니스트브라운&필립스가 요에게. VGM, b5904 1923.12.19.-b5906, 1924.01.02.

73 요가 조엘 일라이어스 스핀건Joel Elias Spingarn에게(하트코트, 브레이스 앤드 컴퍼니), VGM, b6857, 1922.11.22.(인용) 레오 시몬스가 요에게. VGM, b6857, 1923.05.19.

74 VGM, b6857, 1924.01.11.-1924.04.06.(인용)

75 요가 앨버트 보니Albert Boni에게. VGM, b6857, 1925.01.14.(초안) 1917년 코르넬리아 판 레이우언Cornelia van Leeuwen과 결혼한 보니는 1920년대와 1930년대 『엔에르세』 기자였고, 요와 빈센트, 요시나가 뉴욕에 머물던 시절 알고 지냈다. 앨버트 보니가 요에게. VGM, b6857, 1925.04.03.

76 VGMB, BVG 3427.

77 어니스트브라운&필립스가 요에게. VGM, b5900, 1923.12.13.-b4090, 1924.01.18.

78 VGM, b4092-b4093. 『회계장부』, 2002, pp. 164~165.

79 Exh. cat. Compton Verney, 2006, pp. 24~25.

80 1923년 12월 29일자 편지, 참조: *letters of Frances Hodgkins*, Ed. Linda Gill, Auckland,

1993, p. 374.

81 요가 폴 가셰에게. VGM, b1522, 1923.06.25.

82 1923년 6월 이스라엘스가 초상화를 그렸다(개인 소장).

83 요가 월터 파치에게. WPPW, 1923.06.27., 1923.10.18.

84 "Haar kwaal kon zij niet meer verbergen.", Bonger, 1986, p. 488.

85 *Chuo Bijutsu*, 1924.07. 재판: 'A Visit to Van Gogh's Sister-in-Law', exh. cat. Sapporo, 2002, pp. 266~269.

86 H. S. 에드H. S. Ede가 요에게. VGM, b5883, 날짜 미상(1923.09. 말). 비교: exh. cat. Compton Verney, 2006, pp. 25~27.

87 H. S. 에드가 요에게. VGM, b5940, 1923.10.01. 요가 H. S. 에드에게. VGM, b5886, 1923.10.18.

88 H. S. 에드가 요에게. VGM, b5942, 1923.11.26.-b5943, 1923.11.27.-b5945, 1923.12.19.-b5946, 1924.01.03.-b5953, 1924.04.01. 영어 번역 원고는 다음을 참조: 어니스트브라운&필립스가 요에게. VGM, b5930, 1924.07.01.-b5933, 1924.11.04. 요가 H. S. 에드에게. VGM, b5954, 1924.04.09.

89 찰스 에이킨Charles Aitken이 요에게. VGM, b5958, 1923.11.30. 요가 찰스 에이킨에게. VGM, b5957, 연대 미상.

90 C. J. 홈스C. J. Holmes가 찰스 에이킨에게. TGAL. VGM, Bd23, 1923.11.29.

91 C. J. 홈스가 요에게. TGAL. VGM, Bd24, 1923.11.30. 요가 찰스 에이킨에게. TGAL. VGM, Bd25, 1923.12.03. 올리버 브라운이 찰스 에이킨에게. TGAL. VGM, Bd26, 1923.12.07. 찰스 에이킨이 요에게. VGM, b4106, 1924.01.09.-b5947, 1924.01.15. 요가 찰스 에이킨에게. VGM, b5948, 1924.01.16.

92 요가 어니스트브라운&필립스에. VGM, b4089, 1924.01.15.

93 VGM, b4115, b4094, b4095. 루체른에 있는 이 갤러리는 1919년 문을 열었다. 이 작품은 현재 뉴욕 현대미술관에 있다. 『회계장부』, 2002, pp. 136, 164~165. Exh. cat. Compton Verney, 2006, p. 25(에드 인용). *Thannhauser Gallery*, 2017, pp. 48~49, 156~157.

94 요가 서명한 원본: TGAL. VGM, b5951(카본 카피). 마틴 베일리Martin Bailey는 편지에서 요의 영어가 "약간 부자연스럽다"고 묘사했다. 그럴 수도 있지만 원하는 바를 잘 표현했다. 참조: exh. cat. Compton Verney, 2006, p. 27. *The Sunflowers Are Mine: The Story of Van Gogh's Masterpiece*, London, 2013, p. 160.

95 찰스 에이킨이 요에게. VGM, b4108, 1924.02.06.

96 VGM, b5950. 『회계장부』, 2002, pp. 136, 164. 1917년 이전 외국인 작가 작품 배제에 대해서는 다음을 참조: John House, *Impressionism for England: Samuel Courtauld as*

Patron and Collector, London, 1994, p. 9.

97 빈센트가 찰스 에이킨에게. TGAL, 카본 카피: VGM, b4106, 1924.02.09. 빈센트가 새뮤얼 코톨드_{Samuel Courtauld}에게. VGM, b4112, 1924.02.09. TGAL. VGM, b4113, 1924.03.14. VGM, Bd34-Bd35. 비교: 어니스트브라운&필립스가 요에게. VGM, b5912, 1924.06.06.

98 요가 찰스 에이킨에게. VGM, b5952, 1924.02.27.

99 어니스트브라운&필립스가 요에게. VGM, b5919, 1924.05.12. "14 mei afwijzend geantwoord.", 어니스트브라운&필립스가 빈센트에게. VGM, b5926, 1924.06.12. 장부에는 기입되지 않았다. 초상화는 현재 오르세미술관 소장.

100 요가 찰스 에이킨에게. VGM, b4110, 1924.05.13.

101 빈센트가 F. M. 휘브너_{F. M. Hübner}에게. VGM, b6042, 1923.05.03. F. M. 휘브너가 요에게. VGM, b6044, 1923.07.10. 요가 F. M. 휘브너에게. VGM, b6046, 1923.09.25.

102 빌헬름 바르트_{Wilhelm Barth}가 요에게. VGM, b6048, 1923.10.08. 요가 빌헬름 바르트에게. VGM, b6049, 1923.10.25.(카본 카피) 요의 편지 원본은 바젤 국립 기록물 보관소(SAKB)에 보관 되어 있다.

103 "von der sehr eigenwilligen alten Dame mehr Details in Erfahrung zu bringen. Ich will auch versuchen, ihr in bewegten Worten klar zu machen, wie wichtig es für die Schweiz wäre, mehr wie nur 25 Bilder von ihr zu erhalten.", 한스 슈나이더_{Hans Schneider}가 빌헬름 바르트에게, 1923.11.13. SAKB.

104 "einfacher und korrekter", 요가 빌헬름 바르트에게. VGM, b6051. 빌헬름 바르트가 요에게. VGM, b6052, 1923.11.14.

105 "Es ist mir immer gelegen, jede Ausstellung so bedeutend wie möglich zu machen.", 요가 빌헬름 바르트에게. VGM, b6053, 1923.11.17.

106 VGM, b6059, 1924.02.05.-b6060, 1924.02.16.

107 빌헬름 바르트가 요에게. VGM, b6064, 1924.03.28.-b6067, 1924.04.19.-b6068, 1924.04.23. (제안) SAKB. "Die Zeichnung 'La Crau' ist definitiv unverkäuflich.", "Die Preise sind festgestellt und es ist nicht davon zu ändern.", 요가 빌헬름 바르트에게, 1924.04.02., 1924.04.15., 1924.04.26. 드로잉은 「몽마주르에서 바라본 라 크로」(F 1420/JH 1501) 「올리브숲」 (F 1555/JH 1859).

108 비교: 빈센트가 폴 가셰에게. VGM, b2813, 1926.08.22.: "그의 딸이 작년에 어머니를 도와 편지 를 영어로 옮겼습니다."

109 『알헤메인 한델스블라트』, 1923.07.31. 『더호이언 에임란더르』, 1923.12.01.

110 "Ce qu'on a écrit des bêtises sur Vincent!!", 요가 폴 가셰에게. VGM, b1524, 1924.01.12.

111 "Mon fils possède maintenant encore un tableau de tournesols, qui restera toujours

dans la famille.", 요가 폴 가세에게. VGM, b1526, 1924.03.12.

112 *Brieven*, 1923~1924(1923년은 오류로, 1924년이 정확하다). 1974년 5월 25일, 베렌드비블리오트헤 이크출판사 연례 모임에서 빈센트가 연설을 한다. VGM, b7435. 1925년 6월 15일자 공동 투자 관련 서류는 다음을 참조: VGM, b6850.

113 "Wat ik bij de eerste uitgave zoo vurig hoopte, is waarheid gebleken: zij hebben hun weg gevonden tot de harten der menschen. Uit alle oorden der wereld komen de getuigenissen tot mij, hoe de zuivere menschelijkheid van den grooten kunstenaar, de lezers van zijn brieven treft, boeit en ontroert. Zoo zal zich ook deze tweede uitgave - die in geen enkel opzicht van de eerste verschilt - nieuwe vrienden maken."

114 요가 파울 카시러에게. VGM, b3998, 1924.03.09.-b4003, 1924.03.29. 파울 카시러가 요에게. VGM, b4002, 1924.03.28.

115 "Ich möchte gerne Ihre Abrechnung der Briefe von van Gogh empfangen. Die folgende Angabe des Absatzes habe ich am 23sten September 1918 von Ihnen empfangen, aber weil ich damals in Amerika war, haben wir es nicht verrechnet.", 요가 파울 카시러에게. VGM, b4004, 1924.04.05.

116 파울 카시러가 요에게. VGM, b4568, 1924.04.29.

117 『더히츠』, 1924.03.31., 1924.04.16.

118 J. J. N. 엑스터르 J. J. N. Exter가 요에게. VGM, b5504-b5509. 이 편지 여섯 통은 1924년 2월 12일과 5월 8일 사이 쓰였다.

119 요가 J. J. N. 엑스터르에게. VGM, b5510, 1924.08.25.(편지 복사본과 목록)-J. J. N. 엑스터르가 요에게. VGM, b5511, 1924.08.27. 보험료: 「까마귀 나는 밀밭」, 2만 길더. 「해바라기」, 1만 길더.

120 "Ik begrijp niet hoe u tot het allerlaatste oogenblik hebt durven wachten met mij te melden dat de tentoonstelling niet door kon gaan.", "Ik verzoek u dringend mij hierheen te berichten wanneer zij aangekomen zijn en de lijsten terug te zenden.", 요가 J. J. N. 엑스터르에게. VGM, b5512, 1924.08.28.(복사본)

121 "als een schooljongen", J. J. N. 엑스터르가 요에게. VGM, b5513, 1924.08.30.

122 VGM, b6609, 1924.04.18.

123 오토 피서 Otto Fischer가 요에게. VGM, b6137, 1924.08.05. 요가 오토 피서에게. VGM, b6139, 1924.08.11.

124 오토 피서가 요에게. VGM, b6141, 1924.09.03. 요가 오토 피서에게. VGM, b6142, 1924.09.06.

125 오토 피서가 요에게. VGM, b6144, 1924.09.15.-b6146, 1924.10.15. 요가 오토 피서에게.

VGM, b6145, 1924.09.19. VGM, b6158-b6159(제목과 가격 목록).

126 요가 피서의 동료인 하르트만Hartmann에게. VGM, b6155, 1924.11.22.-b6156, 1924.11.25.(인용) VGM, b6148(정가).

127 오토 피서가 요에게. VGM, b6152, 1924.11.11.-b6154, 1924.11.20.

128 "Es werden *keine* Ausstellungen mehr in Deutschland gehalten.", 요가 오토 피서에게. VGM, b6153, 1924.11.14.

129 "Het beoordeelen van de echtheid van een schilderij is altijd een moeilijke zaak en zonder het schilderij gezien te hebben kan men er nooit geheel juist over oordeelen. (……) We zouden alleen volkomen zekerheid kunnen hebben indien we het schilderij zelf zagen.", 요가 J. -B. 더라 파일러에게. VGM, b7454, 1924.08.18.

130 "niet de alles-beslissende factor", 『엔에르세』, 1928.12.02. 『헷 파데를란트』, 1928.12.03. 얼마 후 그는 실제로 그 출처를 논거로 삼았다(『엔에르세』, 1929.02.05.).

131 VGM, b6925, 1924.08.26. VGMB, TS 3988.

132 "C'est une interpretation à moi.", 반 고흐, 『편지』, 2009, 편지 805.

133 "J'ai revécu en vous lisant les meilleurs souvenirs de ma vie. Le cher Catalpa, je le vois devant moi, j'en étais si fière. 'Vous êtes en pleine campagne', me disait-on. Dans ce petit coin obscur de Paris, que j'y ai été heureuse et…… ce que j'y ai souffert. Que ma vie a été tragique et comme elle m'a pris de forces! hélas il ne m'en restent pas beaucoup.", 요가 폴 가셰에게. VGM, b1527, 1924.09.10.

134 "Iedere Amsterdammer kent de begaafde vrouw met de ruime artistieke belangstelling, aan wier bewonderenswaardige werkkracht we de boeken met brieven van haar zwager Vincent van Gogh danken, - en kan dus oordeelen over de treffende gelijkenis.", Maria de Klerk-Viola, 『엔에르세』, 1924.10.24.

135 "waarin de warme, intelligente oogen van inwendig leven trillen", 『더히츠』, 1924.10.29.

136 요가 카를 마르쿠스에게. VGM, b6237, 1924.10.28. 요가 에밀 리히터Emil Richter에게. VGM, b6235, 1924.11.07. 요가 비스바덴예술협회에. VGM, b6233, 1924.11.21. 요가 뮌헨 신분리파에게. VGM, b6231, 1924.11.27. 요가 함부르크예술협회에. VGM, b6229, 1925.01.02.

137 갤러리 마르셀베르넹이 요에게. VGM, b5786, 1924.04.04. 요가 갤러리 마르셀베르넹에. VGM, b5787, 1924.04.09.(카본 카피)

138 요가 베르넹에게. VGM, b5800, 1924.10.21.-b5801, 1924.10.24. 갤러리 베르넹이 요에게. VGM, b5802, 1924.10.24. 목록 복사본: VGM, b5785. 평소대로 그녀가 길더 가격이 정가임을 설명했다. 요가 베르넹에게. VGM, b5803, 1924.10.28.

139 갤러리 마르셀베르넹이 요에게. VGM, b5808, 1924.12.17.

140 요가 마르셀 베르넹에게. VGM, b5809, 1924.12.19. 빈센트가 마르셀 베르넹에게. VGM, b5810, 1924.12.21.

141 마르셀 베르넹이 요에게. VGM, b5813, 1925.01.05. 요가 마르셀 베르넹에게. VGM, b5814, 연대 미상(전보 복사본은 "Pas à vendre"("비매용"))-b5815, 1925.01.06.

142 갤러리 마르셀베르넹이 요에게. VGM, b5816, 1925.01.07.-b5818, 1925.01.30. 요가 마르셀 베르넹에게. VGM, b5817, 1925.01.13.

143 요가 마르셀 베르넹에게. VGM, b5821, 1925.02.09.

144 "Ce n'est pas pour mon plaisir mais pour l'intérêt de l'œuvre de Vincent que j'arrange toutes ces expositions. Une fois que je ne serai plus là, il y aura un fin.", 가세는 반 고흐 초상화 2점을 베르넹에게 빌려주었고, 요는 그의 전시회 감상에 흡족해했다. 요가 폴 가세에게. VGM, b1528, 1924.12.22.-b1529, 1925.01.20.-b1530, 1925.01.31.(인용)

145 "tikje schorre, diepe stem"; 'met een beheerste emotionaliteit, een eigen oordeel, een relativerende humor en een zuiver gevoel voor warden", Bonger, 1986, p. 485.

146 이사회 의장 디르크 비흐허르스Dirk Wiggers가 요에게. VGM, b5516, 1924.11.18.-요가 디르크 비흐허르스에게. VGM, b5517, 1924.11.18.

147 "Een bevriend schilder te Parijs maakte mij er attent op dat enkele schilderijen overgespannen moeten worden, dat kan dan misschien meteen gebeuren - natuurlijk voor mijn rekening.", 요가 레이니어르 시브란트 바컬스Reinier Sybrand Bakels에게. VGM, b5524, 1925.02.11.

148 J. H. C. 페르메이르J. H. C. Vermeer가 요에게. VGM, b5527, 1925.02.27. 요가 디르크 비흐허르스에게. VGM, b5528, 1925.03.14. VGM, b5515-b5516(액자). 요가 생전에 만든 마지막 판매 목록이었다.

149 디르크 비흐허르스가 요에게. VGM, b5532, 1925.04.16.-b5533(연대 미상, 담당 복사본): "Korenaren, f 3.000,- Allée te Arles, f 9.000,- Boeken f 9.500 tezamen f 20.000,-. Anderen zijn niet verkoopbaar."

150 "die alles in een roes van opwinding doet. Dat was hij juist niet, hoe oneindig veel teerheid en fijnheid was er in hem.", "Ik denk dikwijls: 'Wat is het moeilijk de zuivere waarheid omtrent iets vast te stellen.'", 요가 빌럼 스테인호프에게. VGM, b7426, 1925.04.01.(스테인호프가 남긴 서류의 포토 카피(VGMD), 개인 소장)

151 "De belangstelling voor het werk van Van Gogh en voor zijn persoon blijft groeien. De tweede druk van deze interessante brieven is er om het te bewijzen, maar tevens de tentoonstelling van zijn werk in Parijs en hier in Pulchri.", 『헷 파데를란트』,

1925.04.25.

152 "Schilderijen Koninginneweg: 1 Landschap te Arles - 2 Zonsondergang Auvers - 3 Cypressen met twee figuren - 4 Winterlandschap St. Rémy - 5 Toren te Nuenen - 6 La Veillée (naar Millet) - 7 Dame bij de wieg (Parijs). Naar Berlijn - 8 Bloeiende boomgaard (wit) - 9 Bloeiende boomgaard (rose) - 10 Stilleven vruchten (geel). Schilderijen Waldeck Pyrmontlaan: 1 Slaapkamer. Naar Berlijn - 2 Huisje van den schilder te Arles. Naar Berlijn - 3 Zelfportret - 4 Zee - 5 Zaaier - 6 Dorscher, naar Millet - 7 Schapenscheerster, naar Millet - 8 Seine bij Asnières.", VGM, b5535(페테르), b5536(목록).

153 H. E. 판 헬더르가 빈센트와 요시나에게. VGM, b3604, 1925.09.08.

154 요가 뮐흐리 이사회에. VGM, b5539, 1925.04.26.-b5542(7점 목록).

155 VGMB, BVG 3468. 10월 전시회가 끝난 후, 관장인 빌럼 코르넬리스 스하윌렌뷔르흐willem Cornelis Schuylenburg는 빈센트에게 전시 기간을 좀더 연장하자고 요청한다. "당신 어머니가 작품을 얼마나 기다리는지 알기에 어머니에게는 요청하지 않을 것입니다. 우리 전시회에 작품을 제공해준 것만으로도 감사했고요." 빈센트는 「해바라기」를 1925년 12월 1일까지, 「아이리스」를 1926년 4월 1일까지 전시하는 것을 허락한다. 「해바라기」가 손상된 채 돌아와 빈센트는 매우 화가 났으나 정중하게 대응했다: "우측 상단에 못 구멍이 있고, 그 주변 물감이 떨어져나갔습니다. (……) 보험사에 연락하시겠습니까, 아니면 직접 와서 그림을 보시겠습니까?" W. C. 스하윌렌뷔르흐가 빈센트에게. VGM, b5550, 1925.10.06.-b3484, 1925.11.02.-b5553, 1925.12.11. 빈센트가 W. C. 스하윌렌뷔르흐에게. VGM, b5551, 1925.12.10.(인용)

156 SGVH, no. 49. 사망 공고: VGM, b1586. Maria de Klerk-Viola, 『알헤메인 한델스블라트』, 1925.09.03. "반 고흐 부인이 수년간 간헐적인 병으로 고생했음에도 활발하고 강건한 성격으로 그 상황을 무수히 이겨냈다." 비슷한 기사가 다른 신문에도 게재: De Sumatra Post, 1925.10.07.

157 『엔에르세』, 1925.09.04., 1925.09.05. 정확히 50년 후, 빈센트는 비가 거세게 왔다고 쓴다. 그는 봉어르 사람들은 "너무나 가식적이고 감정적으로 여러 일들을 처리하려 했다."라고 쓴다. 『빈센트의 일기』, 1975.09.05.

158 『엔에르세』, 『알헤메인 한델스블라트』, 『헷 파데를란트』, De Avondpost, 1925.09.05. 참조: Van Gogh, 1952-1954, p. 249. 『알헤메인 한델스블라트』, 1925.09.06. 『헷 폴크』, 1926.03.16. Voorwaarts. Sociaal-Democratisch Dagblad, 1926.03.23.

159 요가 테오에게. VGM, b4272, 1889.03.02.: "잊기 전에 말하겠어요, 나는 1863년 10월 4일 태어났어요. 드리스와 당신, 두 사람은 그걸 계산하지 못했던 건가요? 아니면 둘 다 내가 몇 살인지 몰랐나요? 아뇨, 이젠 정말 진짜예요.", 『짧은 행복』, 1999, p. 193. 1957년 2월 빈센트는 요

와 요한의 묘지 유지 비용으로 시에 300길더를 지불한다. 1987년 말 빈센트반고흐재단에서 권한을 가져온다. VGM, b6929.

160 "onbluschbare geestdrift in haar donkere oogen", "Zij heeft op heldhaftige wijze een apostolaat vervuld en daarmee haar eigen leven tot een geestelijke schoonheid vervuld.", "den waarde-inhoud van Vincent van Gogh, als mensch en als kunstenaar, te leeren inzien", 『엔에르세』, 1925.09.04. Van Gogh, 『빈센트 반 고흐 편지 전집』, 1952~1954, vol. 4, pp. 250~251.

161 "Vergeten wij niet dat het steeds een vrouw is, die al de beslommeringen, démarches enz. enz. voor deze dingen zich op de schouders laadt.", *Haarlems Dagblad*, 1925.09.15. Van Gogh, 『빈센트 반 고흐 편지 전집』, 1952-1954, vol. 4, pp. 251~253.

162 Bernard, 2012, p. 886.

163 "Vincent's palet, opengebloeid in de gloed van Theo's hart, belichtte en voor de komende geslachten bewaarde", "een ongemeen stoere vrouw", Tralbaut, 1953, pp. 2, 8.

164 "Dan zei ze dat de opvoeding van haar zoon in de goede richting ook een stuk werk voor de maatschappij is. 'Dat is dan ook mijn voornaamste werk geweest'. Zoo waren precies haar woorden.", 『더프롤레타리스허 프라우』, 1925.09.10.

165 "Ik weet niets heerlijkers dan dat ik jou gelukkig zie. Het is de kroon op mijn leven ook, weet dat wel!", 요가 빈센트에게. VGM, b2106, 1914.10.31.

166 "Vous savez bien ce qu'elle a fait pendant les derniers trente-cinq années; en même temps c'était pour moi comme si elle ne vivait que pour moi.", 빈센트가 폴 가세에게. VGM, b2807, 1925.09.01.-b2808, 1925.09.04.(인용)

167 『일기』 3, pp. 137~138, 1891.11.15.

에필로그

1 『회계장부』, 2002, p. 136.

2 "J. G. 봉어르 부인 자산 상속세용 자산 목록 복사본", Amsterdam notary R. Nicolaï, VGM, b2219, 1926.04. 레이신리흐팅은 싱얼 486번지에 있었고, 1922년 이후에는 헤렝라흐트 489번지에 있었다.

3 "waaronder zeer veel belangrijke werken op allerlei gebied, maar vooral ook op

het terrein der kunst en der kunsthistorie van vele landen van Europa.", 도서관 기록물 보관소에는 이 기증에 관한 자세한 기록이 없다. 사서 실 베인보르트Sil Wijnvoord와의 전화통화에 감사한다. 2016.10.19.

4 빈센트가 미술사가 아나 바흐너르Anna Wagner에게., 1961.03.02., VGMD.

5 "Mijn vader wilde in die tijd beslist zijn Van Gogh-collectie bij elkaar houden, maar er verder niet veel aandacht aan besteden. Hij was bezig met zijn ingenieurscarrière en daarbij wilde hij niet aangesproken worden als de neef van de beroemde schilder. Pas na de oorlog ging hij zich actief met de collectie bemoeien.", 요한과 아네커 반 고흐Anneke van Gogh의 인터뷰에서, 2003.06.20. VGMD, pp. 1, 4. 참조: Tromp, 2006, pp. 163~164.

6 빈센트의 강연. VGM, b7439, 1975.02.01. 참조: Van Gogh, 1995, p. 4.

7 "een aantal jaren geleden het besluit genomen scheen, uit den voorraad werken van Vincent, nog in Uw bezit, niets meer te verkoopen. Jammer genoeg voor mij……", "vrij groot aantal", 요하네스 더보이스가 빈센트에게. VGM, b5493, 1926.07.01.

8 Van Gogh, 1987, pp. 5-6. 이 문제에 대한 그의 의견은 변한다. J. H. 호스할크는 이렇게 쓴다: "이제 판매 생각은 없다고 들었습니다." F. M. 휘브너는 "기본적으로 판매에 반대하지 않는다고 알려주셨기에" 어떤 그림이 판매 가능한지 묻는다. 빈센트는 당분간 어떤 작품도 팔 생각이 없다고 답한다. J. H. 호스할크가 빈센트에게. VGM, b5856, 1926.01.28.-F. M. 휘브너가 빈센트에게. VGM, b6390, 1926.08.14.-빈센트가 F. M. 휘브너에게. VGM, b6391, 1926.09.13. 그 '당분간'은 짧았다.

9 그는 일부는 기증하고 일부는 제2차세계대전 기간 음식과 교환했다. 판매, 기증, 교환 작품 개관은 반고흐미술관 기록물 보관소 참조.

10 빈센트가 어니스트브라운&필립스에. VGM, b5971, 1926.12.18.

11 VGM, b5988, 1927.02.09.-b5989, 1927.02.23. 빈센트는 「요양원 정원의 나무」(F 640/JH1800)와 「나무와 인물이 있는 풍경」(F 818/JH 1848) 가격을 800길더 할인하는 데 동의한다. 이 두 작품과 「트라뷔크 부인의 초상」은 곧 탄하우저갤러리에 팔린다. *Thannhauser Gallery*, 2017, pp. 164, 176, 178.

12 Brown, 1968, p. 98.

13 이러한 개관은 더라 파일러(1928)를 바탕으로 한 것이다. Balk 2006, p. 240. 이 전기 서문에 언급된 숫자와의 차이는 드로잉과 스케치북 양면 페이지의 포함 여부에 따른 것이다.

14 『회계장부』, 2002, p. 9. 물론 그녀의 수입으로 액자, 마운팅, 선적용 상자 제작비 등을 지불해야 했다. 빈센트 반 고흐의 메모 참조: Van Gogh, 1977.05.27.(VGMD)

15 베치는 1929년 오빠 헨리 사망 후 그의 재산을 물려받았고, 반 고흐 회화 4점과 드로잉 2점도

포함되어 있었다. 이 작품들은 베치 사망 후 빈센트가 소장했고, 현재 반고흐미술관에 있다. 「피오니와 푸른 참제비고깔이 있는 작은 병」(F 243a/JH 1106) 「나무와 덤불」(F 309a/JH 1312) 「농가가 있는 들판」(F 576 / JH 1423) 「짚단 묶는 여인(장 프랑수아 밀레 풍)」(F 700/JH 1781) 「목사관 정원」(F 1132/JH 463) 「도랑」(F 1243/JH 472) 등이다. 『회계장부』, 2002, p. 162, 179. VGM, b2580. 요한 반 고흐에게 감사. 비교: 반고흐재단 비서, 한 페이넨보스Han Veenenbos의 메모, 1994.08. VGMD. 1973년 구매와 기증 정리: VGM, b6621, 1973.06.02.

16 빈센트가 폴 가셰에게. VGM, b2812, 1926.03.02. 폴 가셰가 빈센트에게. VGM, b4577, 1938.01.17.: "소식을 들을 기회가 있어 매우 행복합니다. 당신 어머니가 살아 있던 시절이 떠오릅니다!"

17 "il y a souvent des passages fort intéressants", 폴 가셰가 빈센트에게. VGM, b3406, 1926.03.19. 이관에 대해서는 다음을 참조: VGMD,1982.11.30.

18 요가 아니 판 헬더르피호트에게 보낸 편지에 따르면 1921년, 아드리안 바르나우가 휴턴미플린 출판사를 요에게 추천했다. VGM, b3719, 1921.10.06.

19 VGM, b6857, 출판 관련 서신. 니코 판 쉬흐텔런Nico van Suchtelen(WB)이 빈센트에게. VGM, b6857, 1925.10.16.("매력적인 제안")-1925.12.07. 니코 판쉬흐텔런(WB)이 콘스터블출판사에. VGM, b6857, 1926.03.05. 빈센트가 레오 시몬스에게. VGM, b6857, 1926.03.08.

20 빈센트가 콘스터블출판사에. VGM, b6857, 1927.10.11.

21 『전문가를 위한 벌링턴 매거진』 51, 1927.11., pp. 253~254. 서명: "J. L." 비교: 빈센트가 폴 가셰에게. VGM, b2819, 1927.12.14. 그해 여름, 파리 베르넹쥔갤러리에서 빈센트가 서간집을 보낸 후 프랑스어판에 관심을 보였다. 장 베르넹쥔이 빈센트에게. VGM, b5835, 1927.07.12. 빈센트는 다음 요구 사항을 명시한다: "번역을 수정할 용의가 있습니다. 독일어 번역과 영어 교정 경험이 그 필요성을 알려줍니다." 빈센트가 장 베르넹쥔에게. VGM, b5835, 1927.07.27.(카본 카피)

22 제목과는 달리 반 고흐가 1890년 쓴 편지들도 포함된다. 빈센트의 서문 역시 포함되었다. Van Gogh, *Complete letters*, 1958, pp. IX-XII.

23 Leo Jansen, Hans Luijten and Fieke Pabst, 'Paper Endures: Documentary Research into the Life and Work of Vincent Van Gogh', *Van Gogh Museum Journal 2002*, Amsterdam and Zwolle, 2002, pp. 26~39.

24 1927년 'Loyalty, Devotion, Love'라는 제목으로 『편지』 영어판이, 1928년 'Treue, Widmung, Liebe'라는 제목으로 『형 빈센트에게 보내는 편지』 독일어판 2판이 출간되었으며 1932년 『형 빈센트에게 보내는 편지』 프랑스어판이, 1952~1954년 『빈센트 반 고흐 편지 전집』 네덜란드어판이 출간되었다. 마지막 두 권의 헌사는 요의 이름으로 바뀌었고, 요한 코헌 호스할크가 그린 요의 드로잉이 모든 판본에 수록되었다.

25 "Mijn vader was niet mededeelzaam over zijn moeder; er werd veel verteld over

kunst, maar over haar was hij zwijgzaam.", 요한 반 고흐와의 대화, 2007.09.09.

26 1970년대 샌프란시스코 M.H.더영미술관에서 일했던 윌리엄 그레이브스밀William Gravesmill은 2009년 1월 3일 이메일에 이렇게 쓴다: "반 고흐 박사를 두고 그의 어머니가 종종 "완벽한 다람 쥐"라고 말했는데, 그가 모든 것을 보관했기 때문이다. 덕분에 우리는 그 모든 편지를 볼 수 있 게 되었다."(VGMD)

27 반 고흐, 『편지』, 2009. www.vangoghletters.org. 책 판본은 다음을 참조: www.vangogh-letters.org/vg/bookedition.html.

28 메이어스 또한 이것을 제안했다. 참조: Meyjes, 2007, p. 106. 훗날 미술시장 불균형과 경 매 회사의 영향력, 20세기 후반 반 고흐 작품의 놀랍도록 높은 가격 등에 대해서는 다음을 참 조: Nathalie Heinich, *The Glory of Van Gogh: An Anthropology of Admiration,* Princeton, 1996. 반 고흐 명성의 상업화 영향에 대한 언급도 있음.

29 Kōdera, 2002, pp. 280~281.

30 이는 빈센트와 요시나가 라런에 상당한 작품을 소장했었음을 보여준다. *Catalogus Vincent Van Gogh. Werken uit de verzameling van ir. V. W. Van Gogh in bruikleen afgestaan aan de Gemeente Amsterdam,* W. Steenhof Compilation, Amsterdam, 1931. 요를 추모하는 서문이 실려 있다(p. 7).

31 요한 반 고흐와의 대화, 2014.01.06. 참조: Van Gogh, 1987, pp. 5, 8.

32 "Het was haar geloof in de waarde van het werk en haar liefde voor de taak, die Vincent zich in zijn werk stelde, welke in feite tot deze onderscheiding heeft geleid.", VGM, b5137(훈장), 실버카네이션상(개인 소장).

33 "De Staat neemt voor zijn rekening de rente en aflossing van een door de stichting te sluiten lening, welke lening tot een bedrag van f 18.470.000, ter betaling van de koopprijs, de stichting bereid is aan te gaan.", F. J. Duparc, *Een eeuw strijd voor Nederlands cultureel erfgoed,* The Hague, 1975, pp. 338~340, 인용 p. 339. 참조: Van Gogh, 1987, p. 6. 2003년 여름, 반고흐미술관 컬렉션 팀장 시라르 판 회흐턴Sjraar van Heugten 과 연구 팀장 크리스 스톨베이크Chris Stolwijk가 요한과 아네커 반 고흐(2003.06.20.), 마틸더 크 라머르 반 고흐(2003.08.01.)를 인터뷰했다. 인터뷰에 덧붙여 요한은 이렇게 강조한다: "우리 아 버지가 아닌, 네덜란드 정부에서 재단과 미술관을 주도했음을 강조하지 않을 수 없다." 2004 년 9월, 미술관에 보낸 편지(VGMD)에서. *Vincent's Diary,* 1971.10.22., 1972.05.28., Van Bronkhorst, 1995. Peter de Ruiter, *A. M. Hammacher. Kunst als levensessentie,* Baarn, 2000, pp. 263~265. 네덜란드 정부와 빈센트반고흐재단은 1962년 7월 21일 공식 계 약을 맺고 1962년 11월 13일 승인을 받는다(session 6827).

34 반 고흐, 『편지』, 2009, 편지 534. VGM, b6621, 1973.06.02.

35 재단이 설립되었을 때 빈센트 반 고흐의 세 계보(後孫)에서 한 명씩 이사회 이사를 하도록 규정
 했다. 네번째 이사는 네덜란드 정부 대표였다. 재단에서 컬렉션을 소유하고, 대여 요청 시 허가
 를 받아야 한다. 반고흐미술관은 컬렉션을 관리, 보존, 연구한다.

36 Modderkolk, 2014. Hans Luijten, *Art Market Dictionary*, 2022. https://www.
 degruyter.com/document/doi/10.1515/amd/html

37 요는 빈센트 반 고흐의 생애를 그린 얀 케야Jan Keja 감독의 4부작 드라마 「길가에서」에도 등장
 한다. 1990년 4월 27일 방영된 4회에서 요는 "죽음을 초월하여 빈센트와 우리 사이를 연결하
 는 고리"였다. 1991년 상영된 영화 「반 고흐」(1991)의 시나리오 및 감독은 모리스 피알라Maurice
 Pialat, 요 역할은 코린 부르동Corinne Bourdon이 맡았다. 1995년 뉴욕에서 클레어 쿠퍼스타인
 Claire Cooperstein의 소설 『요하나, 반 고흐 가족에 대한 이야기』Johanna. A Novel of the Van Gogh
 Family가 출간되었다. 바스 하이너Bas Heijne의 연극 「반 고흐」가 2003년 3월 헷토네일스펠트
 주최로 공연되었는데 요 역할은 베티 스휘르만Betty Schuurman이 맡았다. 여성 작가 뮈리얼 뉘
 스바움Muriel Nussbaum이 자신의 작품 「반 고흐와 요Van Gogh and Jo를 2005년 10월 19일, 코
 네티컷주 페어필드대학의 레지나A.퀵아트센터에 있는 토머스A.왈시갤러리에서 여성 일인극으
 로 공연했다. 2012년 4월에는 갈라티극단이 뉴질랜드 오클랜드대학의 메이드먼드시어터컴플
 렉스 무스그로브스튜디오에서 연극 「반 고흐 부인Mrs. Van Gogh」을 올렸다. 이때 지나 팀버레
 이크Gina Timberlake가 요 역할을 맡았으며 포스터 문구는 "모든 것은 한 여인이 자신에게 남겨
 진 그림 수백 점을 파기하기를 거절하면서 이루어졌다"였다. 2012년에는 부에노스아이레스에
 서 카밀로 산체스Camilo Sánchez의 스페인어 소설 『반 고흐 미망인La viuda de los Van Gogh』이 출
 간되었으며, 싱가포르 예술가 탕다우가 요에 초점을 맞춘 전시회 <첫번째 예술 위원회. 제3장:
 기다림>을 싱가포르 굿맨아트센터에서 열었다(2013.04.05.-2013.04.09.): Silke Riemann and
 ben Verbong, 『Johanna. De vrouw die Vincent Van Gogh beroemd maakte. Een
 vie romancée』, Translation Janneke Panders, Amsterdam, 2014. William J. Havlicek
 and David A. Glen, 『Van Gogh's Enduring Legacy: And the Remarkable Woman
 Who Changed the History of Art』, Amsterdam, 2019. 2024년 11월 현재, 시네마7필름
 스에서 요를 주인공으로 한 영화 「반 고흐 미망인, 요Jo, The Van Goghs' Widow」를 제작중이다.
 https://cinema7.com/?portfolio_page=jo-the-van-goghs-widow

38 『일기』1, p. 17.

39 『일기』1, p. 3.

감사의 말

빈센트반고흐재단의 관대한 허가 덕분에 나는 전혀 거리낌 없이 이 현전하는 문헌들에 접근할 수 있었다. 반 고흐 가족들과 나누었던 많은 대화는 내 작업에 큰 용기를 주었고 크나큰 도움이 되었다. 나는 반 고흐 가족 구성원, 빈센트 반고흐재단 이사회, 반고흐미술관의 내 모든 동료, 가족, 친구, 가장 가깝고 가장 친애하는 그들에게 진심어린 감사의 인사를 전하고 싶다. 그들이 영감을 주고 기여해주었기에 이 전기를 세상에 내놓을 수 있었다.

감사를 전하고픈 이들이다.

마틸더 ('틸') 크라머르 반 고흐, 실비아 크라머르, 마흐털트 판 라르 크라머르, 바르바라 프롬 크라머르, 마르스 크라머르, 아네커 반 고흐 폰호프, 얀티너 반 고흐, 요신 반 고흐, 마르욜레인 더 프리스 반 고흐, 빌럼 반 고흐, 한 페이넌보스, 엘스 봉어르, 에뒤아르트 엔 마르하 요세퓌스 이타, 악설 뤼허르, 베티 클라서, 아히 랑엔데이크, 안 타윈만, 루이 판 틸보르흐, 테이오 메이덴도르프, 닝커 바커르, 에바 로버르스, 카린 쿠붓, 리더 마스, 마르허 스테인베이크, 미르얌 쿨레베인, 헤르 라위턴, 이솔더 칼, 뤼신다 티메르만스, 아니타 호프만, 닉 스타플뢰, 지비 도브흐빌로, 아니타 프린트, 세이아 스페일만, 모니크버 덴 아우던, 에른스트 얀 용크만, 렌스커 코헌 테르바르트, 렌스커 사위버르, 에일코 즈

바르트, 알렉스 니컨, 헬레인 판 드릴, 키오나 판 로이언, 세르허 탈, 알버트르 메이어르, 마르티너 블록, 마리엘러 헤리천, 프레데리크버 하넌, 마우리서 트롬프, 마를리스 카우커, 에스터르 더 용, 피터르 플롬프, 크리스타 스네이더르, 크리스 스톨베이크, 아네마리 케츠, 헬레인 스토크만 카우에나르, 마틴 베일리, 프레이크 헤이브룩, 미카엘 호일러, H.W. 하위데코퍼르 더 브라윈, 도로 케만, 제랄딘 맥도날드, 안드레아스 옵스트, 헹크 스하우에나르, 이라 스하우에나르, 레네 판 스티프리안, 예시카 푸턴, 핏 포스카윌, 미네커 터 헤네퍼, 존 밀러, 티너 라위트, 히도 판 오르스홋, 욜린 훅, 에드빈 페네마, 스테판 콜데호프, 마르설 달로저, 이보너 마요르, 뤼신 베일더 프루, 빔 트롬퍼르트, 얀 스눅, 로버르트 페르호흐트, 파울 스테인호프, 헬마 스테인호프 브록스, 요세피너 모넌, 프리츠 스톨크, 헹크엔하르디 펠드호르스트, 로버르트 펠드호르스트, 에디 더용, 라메이나 오스테르반, 빌럼 덴 아우던, 헤이스버르트 판데르발, 바우터르 판 데르 페인, 에벨리너 람브레흐천, 마델레이너 필립스, 알린더 비르하위전, 나드야 라우에르서, 리카르트 비온다, 시라르 판 회흐턴, 쉬산 A. 스테인, 얀 키빗, 록사너 판 덴 보스, 사라 메일러르, 쉬잔 베이여르, 스텔라 넬리선, 빌럼 모렐리스, 바르바라 스톡.

나는 또한 피커 팝스트, 모니크버 하헤만, 켈리 분더, 그리고 릿 스헹케벨트-판 데르 뒤선에게도 큰 빚을 졌다. 그들은 대단히 소중한 조언을 주었다. 나의 가장 중요한 친구 패트릭 그랜트에게도 감사함을 전한다.

린 리처즈에게도 그녀의 친절한 협조, 최선을 다한 작업, 철저한 번역에 감사하고 싶다.

그리고 요한 반 고흐, 마레이 펠레코프, 레오 얀선, 룰리 즈비커르, 쉬자너 보흐만, 마르턴 봉어르, 마리커 판오스트롬에게도 광범위한 분야에 걸쳐 매우 소중한 의견을 준 것에 특별한 고마움을 표현하고 싶다. 그리고 무엇보다도 내 인생의 빛인 나타스하 펠드호르스트에게 감사한다. 그녀가 없었다면 나는 결코 이 책을 쓸 수 없었을 것이다.

빈센트 반 고흐가 생전에 그림을 단 한 점밖에 팔지 못했다는 것은 잘 알려진 이야기다. 동생인 테오 반 고흐가 형이 그림에 전념할 수 있도록 헌신적으로 도왔다는 것 역시 널리 알려진 이야기지만, 그는 형이 자살로 생을 마감한 후 안타깝게도 6개월 만에 질병으로 죽음을 맞는다. 재정적인 도움에 대한 보답으로 빈센트는 작품 대부분을 동생에게 맡겼었는데, 그렇다면 빈센트의 예술적 유산을 소장하고 관리하던 테오까지 그리 일찍 세상을 떠난 후, 빈센트 반 고흐는 어떻게, 누구의 노력으로 오늘날의 명성에 이르렀을까? 불꽃처럼 살다간 그가 남긴 수많은 작품, 그의 지난한 삶과 생각이 고스란히 담긴 명문의 서신들이 어떻게 전 세계에 알려졌을까? 빈센트의 삶과 업적이 잊히지 않은 것은, 오늘날 가장 사랑받는 화가로 예술사에 남은 것은 테오의 아내이자 빈센트의 제수인 요 반 고흐 봉어르가 강인한 의지를 가지고 그의 작품을 알리는 일에 일생을 바친 덕분이다. 이 책은 그녀의 열정적인 생애를 소상히 밝히고 관련 자료를 집대성한 것이며, 책의 영어판 제목인 『요 반 고흐 봉어르: 빈센트의 명성을 만든 여성』은 따라서 매우 함축적이고 직관적이라 할 수 있다.

아트북스와 인연을 맺은 후 빈센트 반 고흐 연구 서적들과 전시회 도록

등 제법 많은 반 고흐 관련 번역을 했다. 그 과정에서 작업에 도움이 되는 주변 자료를 살피면서 요가 반 고흐를 알리는 일에 결정적인 역할과 지대한 기여를 했음을 알게 되었다. 그뿐만 아니라 19세기에서 20세기 현대사회로 넘어오는 격변의 시기에 한 사람의 지식인이자 여성으로서 사회변혁과 여성 인권에 관심을 가지고 적극적으로 참여했으며, 영어 교사와 번역가로 활동하며 많은 문학작품을 번역, 소개하고 비평했다는 것도 알게 되었다(개인적으로는 그녀가 번역가였다는 사실이 못내 반가웠다). 또한, 그러한 그녀의 훌륭한 삶이 제대로 조명받지 못하고 있다는, 무엇보다 반 고흐 알리기에 대한 공헌이 걸맞는 인정을 받지 못하고 있다는 사실을 깨닫게 되었고 그러한 현실이 몹시 안타까웠다.

마틴 베일리의 반 고흐 시리즈를 기획한 아트북스의 임윤정 편집장 역시 요 반 고흐 봉어르가 없었다면 오늘날 우리가 아는 반 고흐는 존재할 수 없었을지도 모른다며 요의 생애를 재조명하는 책을 한국 독자에게 소개하고 싶다는 의지를 강력히 피력했다. 그것이 2015년, 『반 고흐의 태양, 해바라기』가 출간될 무렵이었다. 세월이 흘러 『반 고흐, 별이 빛나는 밤』 작업이 마무리중이던 2020년 초, 반고흐미술관 홈페이지에서 요 반 고흐 봉어르의 전기 네덜란드어판이 출간되었고 영어판을 준비중이라는 안내 글을 보았다. 그때의 설렘은 이루 말할 수가 없다. 우선은, 때 늦은 감이 있지만 지금이라도 출간되었으니 다행이라는 생각을 했고, 한편으로는 이 책만큼은 내가 번역하고 싶다는 소망을 품게 되었다. 나는 즉시, 임윤정 편집장에게 요의 전기 출간 소식을 전하며 이 타이틀을 가져와보자고 제안했고, 이미 여러 경로로 요 반 고흐 봉어르 관련 서적을 타진하고 있던 그 역시 대단히 기뻐하며 '두근두근'하다는 답신을 보내왔다. 그사이 코로나19라는 힘든 시절이 있었고, 영어판이 완성되어 나온 후에도 워낙 방대한 책이라(주석만 해도 웬만한 책 한 권 분량이다) 작업에 오랜 시간이 걸렸다. 때문에 상당한 시간이 흐른 이제야 독자들에게 책을 내어놓게 되었다. 인내심을 갖고 원고를 기다려준, 그리고 정교하고 섬세한 교정교열에 엄청난 노력을 쏟아부은 아트북스에 진심으로 감사한 마음을 전한다. 좋은 책을 출간하겠다

는 출판사의 열정이 없었다면 불가능한 일이었을 것이다.

동생인 테오 반 고흐는 파리에서 상당히 명망 높은 아트 딜러로 고갱, 피사로, 툴루즈 로트레크 등 당시 막 떠오르던 젊은 인상주의와 아방가르드 화가 작품을 전문적으로 다루며 그들과 교류했다. 빈센트가 아를의 스튜디오로 고갱을 초대할 수 있었던 것도 고갱에게 영향력을 미칠 수 있었던 것 모두 테오 덕분이었다. 그런 테오도 반 고흐 생전에는 그의 그림을 거의 판매하지 못했다. 이 점에 주목하며, 은둔하다시피 그림만 그려온 빈센트 반 고흐가 어떻게 '미술사에서 그토록 사랑받는 인물'이 되었을까, 라는 질문에 답을 찾기 시작한 사람이 바로 이 책의 저자 한스 라위턴이다. 네덜란드 문학과 미술사를 전공한 저자는 반고흐미술관에서 빈센트 반 고흐의 서신을 연구하고 정리하여 『빈센트 반 고흐—편지』를 출간하였고, 15년에 걸친 그 오랜 프로젝트를 통해 그는 그간 큰 관심을 받지 못했던 요 반 고흐 봉어르에게 시선을 돌린다. 미술계에서 요의 역할과 기여도가 저평가되었던 것은 여성의 사회 참여에 제약이 많았던 시대이니 당연히 별다른 활동이 없었을 거라는 성차별적인 시각과, 미술이나 비즈니스 쪽으로 경력이 전무한 그녀가 많은 기여를 하지 못했으리라는 편견이 있었기 때문이다. 그러나 라위턴은 형제가 주고받은 편지, 다른 화가들과 아트 딜러들의 서신에서 여러 실마리를 발견하고는 더 많은 정보를 찾기 위해 철저한 문헌 조사에 들어갔고, '그녀가 중추적인 핵심 인물이었음'이며 '그녀에는 전략이 있었음'을 알았다. 그리고 그동안 철저하게 접근이 차단되었던 요의 일기를 마침내 반 고흐 가족의 허락 아래 읽을 수 있게 된다(현재는 반고흐미술관 홈페이지에서 열람할 수 있다). 그때가 2009년이었고 그렇게 시작한 요의 전기는 철저한 조사, 연구와 집필 과정을 거쳐 10년 만에 완성된다.

2년도 채 안 되는 짧은 결혼생활 후 미망인(이 경우 '잊지 못하는' '잊지 아니하는 사람'이라는 뜻의 이 단어가 아주 적확하다. 요는 평생 단 한 순간도, 심지어 재혼 후에도 남편 테오를 잊은 적 없었다)이 된 요는 남편 테오가 자신에게 두 가지 과제를 남기

고 떠났다고 생각한다. 하나는 빈센트의 이름을 그대로 물려받은 아들 빈센트 반 고흐를 잘 키우는 일이고, 다른 하나는 시숙 '빈센트가 남긴 작품을 세상 모두가 볼 수 있도록, 그 진가를 인정할 수 있도록 하는 일'이었다. 그녀는 슬픔에 빠져 있을 시간도 없이 그 두 가지 과제에 매진한다.

라위턴은 요의 생애를 방대한 자료를 바탕으로 대단히 자세하게 재구성하는데, 크게 세 가지에 초점을 맞추었다. 첫째는 빈센트 반 고흐의 작품을 어떻게 세상에 알렸는가. 반 고흐의 작품들이 그냥 사장되었다고 생각해보라. 미술계, 나아가 문화계의 큰 손실일 뿐 아니라 현대미술이 어떤 방향으로 어떻게 달라졌을지 가늠조차 할 수 없을 것이다. 따라서 미술사에서 너무나도 중요한 업적을 이룬 요를 재평가하는 작업은 대단히 중요하다.

둘째는 그녀의 사회참여다. 요는 중산층 가정에서 예술과 문화를 중시하는 교육을 받았고 영어 교사 생활을 했다. 치열한 독서를 통해 상당한 수준의 지식을 함양한 그녀는 사회에서 억압받는 이들에게 관심을 갖고 여성과 약자의 더 나은 미래를 위해 할 수 있는 일을 찾기 시작했다. 그녀는 사회민주노동당에 가입하고 사회민주주의여성선전클럽에 소속되어 노동자계급 성인 교육 장려와 여성 노동환경 개선, 나아가 여성의 독립적인 생활과 모성 돌봄, 좋은 육아 분야에서 적극적으로 활동했다. 네덜란드 보통선거권위원회 뷔섬 지부 총무를 맡아 남성과 여성의 보통선거권 실현을 위한 헌법 개정 운동에도 참여했다. 셋째는 번역가, 문학비평가로서의 모습이다. 요는 영어, 프랑스어, 독일어에 능했고, 이러한 언어 소통 능력은 반 고흐의 작품을 네덜란드를 넘어 전 유럽에 알리는 데 큰 도움이 되었을 뿐 아니라, 무엇보다 반 고흐가 남긴 편지를 출간하는 일에서 큰 힘을 발휘한다. 그녀는 네덜란드어와 프랑스어로 쓰인 편지들을 하나하나 읽고 필사하고 정리하고 번역했으며, 말년에는 파킨슨병으로 고생하는 중에도 영어판 출간을 위해 직접 번역에 나섰고 상당 분량의 영어 번역본을 남겼다. 문학비평가로서, 번역가로서 수많은 문학작품을 번역하고 소개한 그녀는 그림뿐 아니라 글의 힘을 믿고 있었기에 반 고흐 형제가 주고받은 편지가 얼마나 소

중한 유산인지 잘 알고 있었다. 요는 그 편지의 출간을 통해 반 고흐의 삶과 예술에 대한 그의 생각을 널리 알려 인간 반 고흐가 제대로 세상의 평가를 받기를 바랐으며 테오의 헌신 또한 영원히 잊히지 않기를 원했다. 반 고흐의 편지가 그의 명성에 얼마나 큰 영향을 미쳤는지는 굳이 설명이 필요하지 않기에 수많은 반대와 거절에도 굴하지 않고 집요하리만큼 편지 출간을 추진했던 요의 혜안과 굳은 의지에 존경을 표한다.

요가 세상을 떠난 후 그녀의 묘지에 놓인 출판사 WB의 화환 리본에는 이렇게 쓰여 있었다. "충실, 헌신, 사랑" 그녀의 삶을 잘 표현한 또다른 추모의 문장도 있다. "그녀는 영웅적으로 임무를 완수했고, 그 과정을 통해 지적으로 풍요로운 삶을 살았다."

라위턴은 말했다. "(요는) 다른 설명 필요 없이 19세기 말에서 20세기 초, 완전히 남성 지배적인 세상에서 자신의 세상을 가질 수 있었던 여성이었다."

더 나은 말을 찾기 어렵다.

이 책은 반 고흐와 그의 작품을 사랑하는 일반 독자에게는 깊은 감동을 줄 것이며, 반 고흐뿐 아니라 그 시대 미술과 문화, 사회운동과 여성인권운동을 연구하는 학생들과 연구자들에게는 실질적으로 큰 도움이 되리라 믿는다.

이 책을 번역하고 소개할 수 있어 영광이었다.

박찬원

◆ 전시회는 Exh., 카탈로그는 cat.로 표기했다.

Marc Adang, *Voor sociaal-democratie, smaakopvoeding en verheffend genot. De Amsterdamse vereniging Kunst aan het Volk, 1903-1928.* Amsterdam 2008.

Chris Stolwijk and Han Veenenbos, *The Account Book of Theo van Gogh and Jo van Gogh-Bonger.* Leiden 2002.

Jan van Adrichem, *De ontvangst van de moderne kunst in Nederland, 1910-2000. Picasso als pars pro toto.* Amsterdam 2001.

William C. Agee, 'Walther Pach and Modernism: A Sampler from New York, Paris, and Mexico City', *Archives of American Art Journal* 28, no. 3 (1988), pp. 2-10.

'Émile Bernard et Vincent van Gogh', *Art-documents*, no. 17 (February 1952), pp. 12-14.

G. A. Aurier, 'Les isolés: Vincent van Gogh', *Mercure de France* (January 1890), pp. 24-29.

Martin Bailey, 'The British Discover Van Gogh', in Exh. cat. Compton Verney 2006, pp. 17-35.

———, 'The Van Goghs at the Grafton Galleries', *The Burlington Magazine* 152 (December 2010), pp. 794-98.

Nelleke Bakker, *Kind en karakter. Nederlandse pedagogen over opvoeding in het gezin, 1845-1925.* Amsterdam 1995.

Hildelies Balk, '"De volle grootheid van zijn ziel.' Bremmers hartstocht voor het werk van Vincent van Gogh", in Cat. Otterlo 2003, pp. 428-40.

———, *De kunstpaus H.P. Bremmer, 1871-1956.* Bussum 2006.

Jan Bank and Maarten van Buuren, *1900: The Age of Bourgeois Culture.* With Marianne Braun and Douwe Draaisma. Assen 2004.

N. A. van Beek, *De aanteekeningen van Tante Mietje van Gogh.* The Hague 2010.

Renate Berger, 'Wilhelmina Jacoba van Gogh (1862-1941). "Du bist sehr tapfer, liebe Schwester"', in Schwestern berühmter Männer. *Zwölf biographische Porträts.* Ed. Louise F. Pusch. Frankfurt am Main 1985, pp. 453-91.

Émile Bernard, 'Vincent van Gogh', *Les Hommes d'Aujourd'hui* 8, no. 390. Paris 1891.

——, *Propos sur l'art.* 2 vols. Paris 1994.

Émile Bernard, les lettres d'un artiste (1884-1941). Ed. Neil McWilliam. Textes recueillis par Lorédana Harscoët-Maire, Neil McWilliam, Bogomila Welsh-Ovcharov. Dijon 2012.

Petrus Boekholt and Engelina de Booy, *Geschiedenis van de school in Nederland vanaf de middeleeuwen tot aan de huidige tijd.* Assen and Maastricht 1987.

Ron Blom, *Frank van der Goes, 1859-1939. Journalist, literator en pionier van het socialisme.* Delft 2012.

Henk Bonger, 'Un Amstellodamois à Paris. Extraits des lettres écrites à Paris entre 1880 et 1890 par Andries Bonger à ses parents à Amsterdam', in *Liber amicorum Karel G. Boon.* Ed. Dieuwke de Hoop Scheffer. Amsterdam 1974, pp. 60-70.

——, 'Een dierbare herinnering', *Tirade 30*, no. 7/8 (1986), pp. 484-89.

——, 'Herinneringen aan mijn oom Dries Bonger.' Unpublished typescript, dated March 1997. VGMD.

Jo Bonger, Dagboeken—*Diaries.* Ed. Hans Luijten. Amsterdam 2019. Accessible at www.bongerdiaries.org.

F. W. M. van der Borch van Verwolde, 'Andries Bonger', in *Jaarboek van de Maatschappij der Nederlandse Letterkunde 1936-1937.* Leiden 1937, pp. 112-22.

G. W. B. Borrie, *Pieter Lodewijk Tak (1848-1907).* Assen 1973.

Pieter van den Bos, 'In Bussum begon de victorie voor de Van Goghs', *De Gooi- en Eemlander*, 12 September 1984—also in the *Utrechts Nieuwsblad* of 29 September 1984 under the title 'Van Gogh's victorie begon in Bussum'.

Mineke Bosch, *Een onwrikbaar geloof in rechtvaardigheid. Aletta Jacobs, 1854-1929.* Amsterdam 2005.

Dick Bouwman, 'Van Gogh op zolder', *Contactblad Historische Kring Bussum* 8, no. 2 (1992), pp. 59-61.

Erica van Boven, *Een hoofdstuk apart. 'Vrouwenromans' in de literaire kritiek, 1898-1930.* Amsterdam 1992.

Brief Happiness: The Correspondence of Theo van Gogh and Jo Bonger. Introduction and commentary by Han van Crimpen. Eds Leo Jansen and Jan Robert. Amsterdam and Zwolle 1999 (Cahier Vincent 7).

Vincent van Gogh, *Briefe.* Ed. M. Mauthner. Berlin 1906.

———, *Briefe an seinen Bruder.* Ed. J. van Gogh-Bonger. 2 vols. Berlin 1914.

———, *Briefe an seinen Bruder.* Ed. J. van Gogh-Bonger. Second edition. 3 vols. Berlin 1928.

De briefwisseling tussen Frederik van Eeden en Lodewijk van Deyssel. Eds. H.W. van Tricht and Harry G.M. Prick. Second edition. The Hague 1981.

Vincent van Gogh, *Brieven aan zijn broeder.* Ed. J. van Gogh-Bonger. 3 vols. Amsterdam 1914 (accessible digitally in DBNL).

———, *Brieven aan zijn broeder.* Ed. J. van Gogh-Bonger. Second edition. 3 vols. Amsterdam 1923-1924.

Gerald van Bronkhorst, 'Vincent Willem van Gogh and the Van Gogh Museum's pre-history', in *Van Gogh Museum Journal* 1995. Amsterdam 1995, pp. 24-33.

Exhibition: The Memoirs of Oliver Brown. London 1968.

Georg Brühl, *Die Cassirers. Streiter für den Impressionismus.* Leipzig 1991.

I. J. Brugmans, *Stapvoets voorwaarts. Sociale geschiedenis van Nederland in de negentiende eeuw.* Bussum 1970.

———, *Paardenkracht en mensenmacht. Sociaal-economische geschiedenis van Nederland, 1795-1940.* The Hague 1976.

Fusien Bijl de Vroe, *De schilder Jan Veth, 1864-1925. Chroniqueur van een bewogen tijdperk.* Amsterdam and Brussels 1987.

Elise van Calcar, *Gelukkig ofschoon getrouwd. Een boek voor gehuwden en ongehuwden.* Haarlem 1886.

The Rijksmuseum Vincent van Gogh. Eds. E. van Uitert and M. Hoyle. Amsterdam 1987.

Vincent van Gogh: Paintings. Vol. 1: Dutch Period, 1881-1885, Van Gogh Museum. Louis van Tilborgh and Marije Vellekoop. Amsterdam and Blaricum 1999.

The Paintings of Vincent van Gogh in the Collection of the Kröller-Müller Museum. Jos ten Berge et al. Otterlo 2003.

Drawings and Prints by Vincent van Gogh in the Collection of the Kröller-Müller Museum. Teio Meedendorp. Otterlo 2007.

Han van Crimpen, 'Friends Remember Vincent in 1912', in *Vincent van Gogh: International Symposium Tokyo October 17-19, 1985.* Eds. Haruo Arikawa et al. Tokyo 1988, pp. 73-90.

———, 'Johanna van Gogh: A Legacy, a Mission', in Kōdera and Rosenberg 1993, pp.

355-73.

——, 'Vincent Willem van Gogh, 1890-1978', in Exh. cat. Sapporo 2002, pp. 254-58. English translation of Han van Crimpen, 'Hij kan zulke olijke gezichtjes trekken – zijn eene neusvleugel optrekken of hij zeggen wil "ajakkes".' Undated and unpublished typescript. VGMD.

Marcel Daloze, 'From Eugène Boch to Louis Piérard: The Stages of Van Gogh's Critical Reception in Belgium (1888-1914)', in *Van Gogh in the Borinage. The Birth of an Artist*. Ed. Sjraar van Heugten. Exh. cat. Mons (Musée des Beaux-Arts), 2015. Mons 2015, pp. 184-201.

Victor Doiteau, 'A quel mal succomba Théodore van Gogh?', *Aesculape* 30, no. 1 (1940), pp. 76-87.

Hans Ebbink, 'De Utrechtse jaren van drukker, uitgever en kunstverzamelaar Willem Scherjon', *Nobelmagazine* 3, no. 2 (2006), pp. 12-14 and pp. 46-50.

Frederik van Eeden, *Kunstenaarsbrieven*. Ed. Hans van Eeden and H.W. van Tricht. Amsterdam 1937.

——, *Dagboek 1878-1923*. 4 vols. Ed. H.W. van Tricht. Culemborg 1971 (accessible digitally in DBNL).

George Eliot, *The Mill on the Floss, 2004*. The Project Gutenberg E-book. Produced by Curtis Weyant and David Maddock. https://www.gutenberg.org/files/6688/6688-h/6688-h.htm

Elsbeth Etty, *Henriette Roland Holst, 1869-1952. Liefde is heel het leven niet*. Seventh edition. Amsterdam 2000.

Tentoonstelling der nagelaten werken van Vincent van Gogh. Exh. cat. Amsterdam (Kunstzaal Panorama), 1892-1893. Amsterdam 1892.

Rond de roem van Vincent van Gogh. S.H. Levie et al. Exh. cat. Amsterdam (Rijksmuseum Vincent van Gogh), 1977. Amsterdam 1977.

De schilders van Tachtig: Nederlandse schilderkunst, 1880-1895. Eds. C.B. Blotkamp and R. Bionda. Exh. cat. Amsterdam (Rijksmuseum Vincent van Gogh), 1991. Zwolle 1991.

Theo van Gogh, 1857-1891. Art Dealer, Collector and Brother of Vincent. Chris Stolwijk and Richard Thomson. With a contribution by Sjraar van Heugten. Exh. cat. Amsterdam (Van Gogh Museum), Paris (Musée d'Orsay), 1999-2000. Amsterdam and Zwolle 1999.

Vincent van Gogh: The Drawings. Colta Ives et al. Exh. cat. Amsterdam (Van Gogh Museum), New York (The Metropolitan Museum of Art), 2005. New Haven and London 2005.

Isaac Israels in Amsterdam. J. F. Heijbroek and Jessica Voeten. Exh. cat. Amsterdam (City Archives), 2012. Bussum 2012.

Johan Cohen Gosschalk, 1873-1912. Han van Crimpen and Jacqueline Boreel. Exh. cat. Assen (Drents Museum) and Amsterdam (Rijksmuseum Vincent van Gogh), 1991. Assen and Amsterdam 1991.

Vincent van Gogh. Verloren vondsten. Het mysterie van de Bredase kisten. Ron Dirven and Kees Wouters. Exh. cat. Breda (Breda's Museum), 2003-2004. Breda 2003.

Van Gogh: Fields. The Field of Poppies and the Artists' Dispute. Wulf Herzogenrath and Dorothee Hansen. Exh. cat. Bremen (Kunsthalle), 2002-2003. Ostfildern 2002.

1912 Mission Moderne. Die Jahrhundertschau des Sonderbundes. Barbara Schaeffer. Exh. cat. Cologne (Wallraf-Richartz-Museum), 2012. Cologne 2012.

Van Gogh and Britain: Pioneer Collectors. Martin Bailey. With an essay by Frances Fowle. Exh. cat. Compton Verney (Warwickshire), Edinburgh (The National Gallery – The Dean Gallery), 2006. Edinburgh 2006.

Gauguin og van Gogh i København i 1893 Gauguin and Van Gogh in Copenhagen in 1893. Merete Bodelsen. Exh. cat. Copenhagen (Ordrupgaard), 1984-1985. Copenhagen 1984.

Van Gogh in America. Detroit (Detroit Institute of Arts), 2022-2023. Zwikker 2022

Vincent van Gogh and Early Modern Art. Vincent van Gogh and the Modern Movement: 1890-1914. Roland Dorn et al. Exh. cat. Essen (Museum Folkwang), Amsterdam (Rijksmuseum Vincent van Gogh), 1990-1991. Freren 1990.

"Das schönste Museum der Welt." Museum Folkwang bis 1933. Hartwig Fischer et al. Exh. cat. Essen (Museum Folkwang), 2010. Göttingen 2010.

Jozef Israëls, 1824-1911. Diewertje Dekkers. With contributions by Martha Kloosterboer et al. Exh. cat. Groningen (Groninger Museum), Amsterdam (Joods Historisch Museum), 1999-2000. Zwolle 1999.

Van Gogh in Haarlem: Kunsthandel J. H. de Bois, 1913-1946. Antoon Erftemeijer, J. F. Heijbroek, E. L. Wouthuysen. Exh. cat. Haarlem (Kunsthandel Kruis-weg68),

2017. Haarlem 2017.

Van Gogh en Den Haag. Michiel van der Mast and Charles Dumas. Exh. cat. The Hague (Haags Historisch Museum), 1990. Zwolle 1990.

Jozef en Isaac Israëls. Vader en zoon. John Sillevis et al. Exh. cat. The Hague (Gemeentemuseum), 2008-2009. Zwolle 2008.

Inventing Impressionism. Paul Durand-Ruel and the Modern Art Market. Ed. Sylvie Patry. With contributions by Dorothee Hansen et al. Exh. cat. Paris (Musée du Luxembourg), 2014-2015, London (National Gallery), Philadelphia (Philadelphia Museum of Art), 2015. London 2015.

Cézanne to Picasso: Ambroise Vollard, Patron of the Avant-Garde. Eds. Rebecca A. Rabinow. Douglas W. Druick et al. Exh. cat. New York (The Metropolitan Museum of Art), Chicago (The Art Institute of Chicago), Paris (Musée d'Orsay), 2006-2007. New York etc. 2006.

Vincent van Gogh, dessinateur. Exh. cat. Paris (Institut néerlandais), 1966. Paris 1966.

Van Gogh à Paris. Françoise Cachin and Bogomila Welsh-Ovcharov. Assistées par Monique Nonne. Exh. cat. Paris (Musée d'Orsay), 1988. Paris 1988.

Cézanne to Van Gogh: The Collection of Doctor Gachet. Anne Distel and Susan Alyson Stein. Exh. cat. Paris (Galeries Nationales d'Exposition du Grand Palais), New York (The Metropolitan Museum of Art), Amsterdam (Van Gogh Museum), 1999. New York 1999.

Isaac Israëls. Hollands impressionist. Saskia de Bodt et al. Exh. cat. Rotterdam (Kunsthal), 1999-2000. Schiedam 1999.

Vincent & Theo van Gogh. Exh. cat. Sapporo (Hokkaido Museum of Art), Kobe (Hyogo Prefectural Museum of Art), 2002. Sapporo 2002.

J.-B. de la Faille, *L'oeuvre de Vincent van Gogh: catalogue raisonné.* Paris 1928.

———, *The Works of Vincent van Gogh: His Paintings and Drawings.* Amsterdam 1970.

Walter Feilchenfeldt, *Vincent van Gogh & Paul Cassirer, Berlin: The Reception of Van Gogh in Germany from 1901 to 1914.* Catalogue of the drawings compiled by Han Veenenbos. Zwolle 1988 (Cahier Vincent 2).

———, 'Vincent van Gogh—verhandeld en verzameld', in Exh. cat. Essen 1990, pp. 16-23.

———, 'Early provenances—Vincent van Gogh and Ambroise Vollard', in *By Appointment Only: Cezanne, Van Gogh and Some Secrets of Art Dealing: Essays and Lec-*

tures. London 2005, pp. 107-21.

——, 'Karl Ernst Osthaus und die Werke van Goghs', in Exh. cat. Essen 2010, pp. 169-77.

——, *Vincent van Gogh: The Years in France. Complete Paintings, 1886-1890. Dealers, Collectors, Exhibitions, Provenance*. London 2013.

Rahel E. Feilchenfeldt and Markus Brandis, *Paul Cassirer Verlag, Berlin 1898-1933. Eine kommentierte Bibliographie*. Tweede, revised edition. 2005.

Jan Fontijn, *Broeders in bedrog. De biograaf en zijn held*. Amsterdam 1997.

——, *Tweespalt. Het leven van Frederik van Eeden tot 1901*. Second edition. Amsterdam 1999.

——, 'Keerpunten in een leven', in *Bespottelijk maar aangenaam. De biografie in Nederland*. Eds. Arjen Fortuin and Joke Linders. Foreword Elsbeth Etty. Amsterdam 2007, pp. 69-83.

Mapping Lives: The Uses of Biography. Eds. Peter France and William St Clair. Oxford and New York 2004.

Paul Gachet, *Deux amis des impressionnistes: le docteur Gachet et Murer*. Paris 1956.

——, *Les 70 jours de Van Gogh à Auvers*. Essai d'éphéméride dans le décor de l'époque (20 mai-30 juillet 1890) d'après les lettres, documents, souvenirs et déductions, Auvers-sur-Oise 1959. Commentaires d'Alain Mothe. Paris 1994.

Paul Gauguin: 45 lettres à Vincent, Theo et Jo van Gogh. Ed. Douglas Cooper. The Hague and Lausanne 1983.

Rudolf Geel, 'Dirk Bouwman en Van Gogh', *Bussums Historisch Tijdschrift* 27, no. 3 (2011), pp. 25-26.

J. G. van Gelder, 'Obituary: The "Engineer" Van Gogh', *The Burlington Magazine* 120 (September 1978), p. 602.

De dichtwerken van P.A. de Génestet. 2 vols. Amsterdam 1869.

Geschiedenis van Amsterdam. Hoofdstad in aanbouw, 1813-1900. Eds. Remieg Aerts and Piet de Rooy. Amsterdam 2006.

Frank de Glas, *Nieuwe lezers voor het goede boek. De Wereldbibliotheek en Ontwikkeling / De Arbeiderspers voor 1940*. Amsterdam 1989.

Johann Wolfgang von Goethe, *Faust*. Ed. Albrecht Schöne. 2 vols. Darmstadt 1999.

——, *Faust*. Translated with an Introduction and Notes by David Luke. 2 vols. Oxford 2008.

Lettres de Vincent van Gogh à Émile Bernard. Ed. Émile Bernard. Paris 1911.

The Letters of a Post-Impressionist, Being the Familiar Correspondence of Vincent van Gogh. Translated from the German by Anthony M. Ludovici. Boston and New York 1913.

V. W. van Gogh, 'In memoriam J. van Gogh-Bonger: Loyalty, Devotion, Love', in Van Gogh, Letters 1927-1929, vol. 1, pp. LXV-LXXII. As 'Memoir of J. van Gogh-Bonger', in Van Gogh, Complete Letters 1958. vol. 1, pp. LIX-LXVII.

——, *The Letters of Vincent van Gogh to His Brother, 1872-1886.* 2 vols. London, Boston and New York 1927. *Further Letters of Vincent van Gogh to his Brother, 1886-1889.* London, Boston and New York 1929.

Théo van Gogh, *Lettres à son frère Vincent.* Amsterdam 1932.

V. W. van Gogh, 'J. van Gogh-Bonger', in Van Gogh, *Verzamelde brieven* 1952-1954, vol. 4, pp. 242-49.

——, *Verzamelde brieven van Vincent van Gogh.* Eds. J. van Gogh-Bonger and V.W. van Gogh. 4 vols. Amsterdam and Antwerp 1952-1954.

——, *The Complete Letters of Vincent van Gogh.* 3 vols. London 1958.

Johan van Gogh, 'The History of the Collection', in Cat. Amsterdam 1987, pp. 1-8.

——, 'Chronologisch overzicht van het leven van Ir. dr. V.W. van Gogh', September 1995. VGMD.

Vincent van Gogh, *Painted with Words: The Letters to Émile Bernard.* Eds. Leo Jansen, Hans Luijten and Nienke Bakker. New York 2007.

——, *De brieven. De volledige, geïllustreerde uitgave.* Eds. Leo Jansen, Hans Luijten and Nienke Bakker. 6 vols. Amsterdam 2009 (the digital edition of the correspondence is accessible at www.vangoghletters.org).

——, *The Letters: The Complete Illustrated and Annotated Edition.* Eds. Leo Jansen, Hans Luijten and Nienke Bakker. 6 vols. London 2009 (the digital edition of the correspondence is accessible at www.vangoghletters.org).

G. H. 's-Gravesande, *De geschiedenis van De Nieuwe Gids. Brieven en documenten.* Second edition. Arnhem 1956.

Joan Greer, 'The Artist's Correspondence in Late Nineteenth-Century Publications on Art: The Letters of Vincent van Gogh in the Belgian Periodical Van Nu & Straks', in *Current Issues in 19th-Century Art.* Ed. Chris Stolwijk. Zwolle and Amsterdam 2007, pp. 112-35 (Van Gogh Studies 1).

Maria Grever and Berteke Waaldijk, *Feministische openbaarheid. De Nationale Tentoonstelling van Vrouwenarbeid in 1898*. Amsterdam 1998.

Veronica Grodzinski, 'The Art Dealer and Collector as Visionary: Discovering Vincent van Gogh in Wilhelmine Germany, 1900-1914', *Journal of the History of Collections* 21, no. 2 (2009), pp. 221-28.

A. M. Hammacher, 'Vincent Willem van Gogh, 1890-1978', *Museumjournaal* 23, no. 2 (1978), pp. 50-52.

Bart van Heerikhuizen, *W. A. Bonger, socioloog en socialist*. Groningen 1987.

Marcus van der Heide, 'Een nagekomen Gooise erflater: Jo van Gogh-Bonger (1862-1925). De victorie van Vincent van Gogh in Bussum', *Tussen Vecht en Eem. Tijdschrift voor Regionale Geschiedenis* 33, no. 4 (2015), pp. 284-87.

———, 'Jo van Gogh-Bonger: in Bussum begint de victorie van Vincent van Gogh (1)', *Bussums Historisch Tijdschrift* 31, no. 2 (2015), pp. 30-33.

———, 'Jo van Gogh-Bonger: in Bussum begon de victorie van Vincent van Gogh (2)', *Bussums Historisch Tijdschrift* 31, no. 3 (2015), pp. 28-31.

J. F. Heijbroek, 'Het Rijksmuseum voor Moderne Kunst van Willem Steenhoff: werkelijkheid of utopie?', *Bulletin van het Rijksmuseum* 39, no. 2 (1991), pp. 163-231.

———, *Frits Lugt, 1884-1970. Living for Art: A Biography*. Bussum and Paris 2012.

J. F. Heijbroek and E. L. Wouthuysen, Kunst, *kennis en commercie: de kunsthandelaar J. H. de Bois (1878-1946)*. Amsterdam 1993.

———, *Portret van een kunsthandel. De firma Van Wisselingh en zijn compagnons, 1938-heden*. Zwolle and Amsterdam 1999.

Bas Heijne, 'Kunst en passie: het verhaal van Jo van Gogh-Bonger—Art and Passion: The Story of Jo van Gogh-Bonger', in *Van Gogh Museum: een portret Van Gogh Museum: A Portrait*. John Leighton et al. Amsterdam and Zwolle 2003, pp. 24-39.

J. Hemels and R. Vegt, *Het geïllustreerde tijdschrift in Nederland. Bibliografie. Deel 1: 1840-1945*. Amsterdam 1993.

Sjraar van Heugten and Fieke Pabst, *The Graphic Work of Vincent van Gogh*. Zwolle 1995 (Cahier Vincent 6).

Gert Hofsink and Natalie Overkamp, *Grafstenen krijgen een gezicht*. Stichting Begraafplaatsen Ermelo-Veldwijk 2011.

Huishoudboek van Mevrouw Theodorus van Gogh-Bonger, april 1889 september 1891. VGM, b2211.

Huishoudboek van Jo van Gogh-Bonger, oktober 1893 februari 1896. All expenses are noted in the *Huishoudboek voor Nederlandsche vrouwen.* Second edition. Leiden 1891. VGM, b2213.

Johan Huizinga, *Leven en werk van Jan Veth.* Haarlem 1927.

——, *Briefwisseling.* Eds. Léon Hanssen, Wessel Krul and Anton van der Lem. 3 vols. Utrecht and Antwerp 1989-1991.

Jan Hulsker, 'Zijn naam is voor het nageslacht', in *150 jaar Koninkrijk der Nederlanden: ontstaan en bestaan.* Eds. P.J. Bouman et al. Amsterdam 1963, pp. 148-55.

——, 'What Theo Really Thought of Vincent', *Vincent. Bulletin of the Rijksmuseum Vincent van Gogh 3,* no. 2 (1974), pp. 2-28.

——, 'The Elusive van Gogh, and What his Parents Really Thought of Him', *Simiolus. Netherlands Quarterly for the History of Art* 19, no. 4 (1989), pp. 243-70.

——, *Vincent and Theo van Gogh: A Dual Biography.* Ann Arbor, Michigan 1990.

——, 'De Van Goghs en de Bongers', *Jong Holland* 12, no. 2 (1996), pp. 44-53.

——, *The New Complete Van Gogh: Paintings, Drawings, Sketches. Revised and Enlarged Edition of the Catalogue Raisonné of the Works of Vincent van Gogh.* Amsterdam and Philadelphia 1996.

H. van Hulst, A. Pleysier and A. Scheffer, *Het Roode Vaandel volgen wij. Geschiedenis van de Sociaal Democratische Arbeiderspartij van 1880 tot 1940.* The Hague 1969.

Jozien Jobse-van Putten, *Eenvoudig maar voedzaam. Cultuurgeschiedenis van de dagelijkse maaltijd in Nederland.* Nijmegen 1995.

J. M. Joosten, '1. De eerste kennismaking met het werk van Vincent van Gogh in Nederland', *Museumjournaal,* series 14, no. 3 (1969), pp. 154-57.

——, '2. De Vincent van Gogh-tentoonstellingen bij kunsthandels Buffa in Amsterdam en Oldenzeel in Rotterdam in februari-maart 1892', *Museumjournaal,* series 14, no. 4 (1969), pp. 216-19.

——, '3. De tentoonstelling van werken van Vincent van Gogh bij de Haagsche Kunstkring van 17 mei tot 6 juni 1892 (1e deel)', *Museumjournaal,* series 14, no. 5 (1969), pp. 269-73.

——, '4. De tentoonstelling van werken van Vincent van Gogh bij de Haagsche Kunstkring in 1892 (2e deel) en bij Arti et Amicitiae te Amsterdam in 1892 (1e deel)', *Museumjournaal,* series 15, no. 1 (1970), pp. 47-49.

——, '5. Het vervolg van de besprekingen van de Amsterdamse keuze-tentoon-stelling, de tentoonstelling van vroege tekeningen bij de kunsthandel Oldenzeel te Rotterdam en de Van Gogh tentoonstelling in het Panorama-gebouw te Amsterdam', *Museumjournaal*, series 15, no. 2 (1970), pp. 100-03.

——, '6. Conclusie', *Museumjournaal*, series 15, no. 3 (1970), pp. 154-58.

A. B. G. M. van Kalmthout, *Muzentempels. Multidisciplinaire kunstkringen in Nederland tussen 1880 en 1914.* Hilversum 1998.

G. van Kerckhoven, 'Het Van Goghnummer van Van Nu en Straks. De rol van Henry van de Velde bij het tot stand komen van het derde nummer van de eerste reeks. Antwerp 1980.' Unpublished typescript. VGMB.

Hanna Klarenbeek, *Penseelprinsessen & broodschilderessen. Vrouwen in de beeldende kunst, 1808-1913.* Bussum 2012.

Jürgen Kocka, *Bürger und Bürgerlichkeit im 19. Jahrhundert.* Göttingen 1987.

Tsukasa Kōdera, 'Van Gogh and Hyogo Prefecture: Vincent's Stay in Kobe and Terukazu Oishi's Van Gogh Monument', in Exh. cat. Sapporo 2002, pp. 278-84.

The Mythology of Vincent van Gogh. Ed. Tsukasa Kōdera and Yvette Rosenberg. Tokyo etc. 1993.

Kort geluk. De briefwisseling tussen Theo van Gogh en Jo Bonger. Inleiding en toelichting Han van Crimpen. Eds. Leo Jansen and Jan Robert. Amsterdam and Zwolle 1999 (Cahier Vincent 7).

Henk Kramers, Jaak Slangen and Marius Vroegindeweij, *Het Leidse Volkshuis, 1890-1980. Geschiedenis van een stichting sociaal-kultureel werk.* Leiden 1982.

Kunstsalon Bruno & Paul Cassirer: Die Ausstellungen 1898-1901. 'Das Beste aus aller Welt zeigen.' Kunstsalon Paul Cassirer: Die Ausstellungen 1901-1905. 'Man steht da und staunt.' Eds. Bernard Echte and Walther Feilchenfeldt. Mitarbeit Petra Cordioli. 2 vols. Wädenswil 2011.

Håkan Larsson, *Flames from the South: The Introduction of Vincent van Gogh in Sweden before 1900.* Thesis. Lund 1993.

——, *Flames from the South: On the Introduction of Vincent van Gogh to Sweden.* Eslöv 1996.

Fred Leeman, 'Van Goghs postume roem in de Lage Landen', in Exh. cat. Essen 1990, pp. 162-81.

——, *Émile Bernard (1868-1941).* Avec la collaboration de Béatrice Recchi-Altarriba,

pétite-fille de l'artiste et Anne Champié. Documentation Lucrezia Argyropou-los-Recchi et Céline Cordier. Paris 2013.

Christian Lenz, 'De visie van Julius Meier-Graefe op Vincent van Gogh', in Exh. cat. Essen 1990, pp. 24-37.

Herman de Liagre Böhl, *Wibaut de Machtige. Een biografie*. Amsterdam 2013.

Liefdesbrieven gewisseld tusschen Willem Kloos en Jeanne Reyneke van Stuwe van juni 1898 tot 7 september 1899. The Hague 1927.

A. W. Lindenburg, *Het Instituut Van Kinsbergen te Elburg in de 19e eeuw (met een beknopt overzicht van de 20e eeuw)*. Elburg 1989.

J. L. Locher, 'De verzamelaar A. Bonger, een voorbeeld van de relatie tussen kunste-naar en publiek omstreeks de laatste eeuwwisseling', in J. L. Locher, *Vormgeving en structuur. Over kunst en kunstbeschouwing in de negentiende en twintigste eeuw*. Amsterdam 1973, pp. 98-125.

Frits Lugt, *Répertoire des catalogues de ventes publiques intéressant l'art ou la curio-sité*. 4 vols. The Hague 1938-1987.

Hans Luijten, *Alles voor Vincent. Het leven van Jo van Gogh-Bonger*. Amsterdam 2019.

Ron Manheim, 'The "Germanic" Van Gogh: A Case Study of Cultural Annexation', *Simiolus. Netherlands Quarterly for the History of Art* 19, no. 4 (1989), pp. 227-88.

Laurette E. McCarthy, *Walter Pach (1883-1958). The Armory Show and the Untold Sto-ry of Modern Art*. Pennsylvania 2011.

Irene Meyjes, *Johanna van Gogh-Bonger: kunsthandelaar?* Deventer 2007.

Linda Modderkolk, 'Johanna Gezina Bonger (1862-1925)', in *Digitaal Lexicon voor Vrouwen in Nederland* (2014). www.resources.huygens.knaw.nl/vrouwenlexi-con/lemmata/data/Bonger; included in 1001 vrouwen in de 20ste eeuw. Ed. Els Kloek. Nijmegen 2018, pp. 123-24.

Wally Moes, *Heilig ongeduld. Herinneringen uit mijn leven*. Amsterdam 1961.

Mario Molegraaf, '"Ze zeggen dat ik steeds eender zing." Vincent van Gogh had een dichtende zus', *De Parelduiker* 17, no. 2 (2012), pp. 26-36.

Ileen Montijn, *Leven op stand, 1890-1940*. Seventh edition. Amsterdam 2003.

Annet Mooij, *Geslachtsziekten en besmettingsangst. Een historisch-sociologische stu-die, 1850-1990*. Amsterdam 1993.

Steven Naifeh and Gregory White Smith, *Vincent van Gogh. The Life*. London 2011.

Martha Op de Coul, 'De Van Gogh-tentoonstelling in de Haagsche Kunstkring', in

Exh. cat. The Hague 1990, pp. 166-69.

——, 'In Search of Van Gogh's Nuenen Studio: The Oldenzeel Exhibitions of 1903', in *Van Gogh Museum Journal 2002*. Amsterdam 2002, pp. 104-19.

Ronald Pickvance, *'A Great Artist is Dead': Letters of Condolence on Vincent van Gogh's Death*. Zwolle 1992. (Cahier Vincent 4).

Louis Piérard, *La vie tragique de Vincent van Gogh*. Paris 1924.

Janine Bailly-Herzberg, *Correspondance de Camille Pissarro*. 5 vols. Paris 1980-1991.

N. W. Posthumus, *Nederlandse prijsgeschiedenis*. 2 vols. Leiden 1943-1964.

Olf Praamstra, *Busken Huet. Een biografie*. Amsterdam 2007.

Jonathan Pascoe Pratt, 'Patron or Pirate? Vollard and the Works of Vincent van Gogh', in Exh. cat. New York 2006, pp. 48-59.

Predikbeurtenblad. Godsdienstoefeningen bij de protestantsche gemeente te Amsterdam. ACA, Archives of the Hervormde Gemeente, accession number 376, inv. no. 376.286A (1877), 376.286B (1878), 376.1003 (1882-1883), 376.1004 (1883-1884), 376.1006 (1885-1886).

Harry G. M. Prick, *De briefwisseling tussen Lodewijk van Deyssel en Albert Verwey*. 3 vols. The Hague 1981-1986.

——, 'Lodewijk van Deyssel over Vincent van Gogh', Maatstaf 34, no. 3 (1986), pp. 19-25.

——, *Een vreemdeling op de wegen. Het leven van Lodewijk van Deyssel vanaf 1890*. Amsterdam 2003.

E. H. du Quesne-van Gogh, *Vincent van Gogh. Persoonlijke herinneringen aangaande een kunstenaar*. Baarn 1910.

——, *Vincent van Gogh. Herinneringen aan haar broeder*. Second edition. Baarn 1923.

Odilon Redon and Émile Bernard. Masterpieces from the Andries Bonger Collection. Fred Leeman. With the assistance of Fleur Roos Rosa de Carvalho. Eds. Aukje Vergeest and Chris Stolwijk. Zwolle 2009.

Jacob H. Reisel, *Isaac Israëls. Portret van een Hollandse impressionist. Oeuvre en persoonlijkheidsstructuur*. Amsterdam 1967.

Hans Renders, *De zeven hoofdzonden van de biografie. Over biografen, historici en journalisten*. Amsterdam 2008.

John Rewald, 'Theo van Gogh as Art Dealer', in *Studies in Post-Impressionism*. Eds.

Irene Gordon and Frances Weitzenhoffer. London 1986, pp. 7-115.

——, 'The Posthumous Fate of Vincent van Gogh, 1890-1970', in Rewald 1986-1, pp. 244-54. Enlarged edition of John Rewald, 'Vincent van Gogh, 1890-1970: aan dr. ir. V. W. van Gogh voor zijn tachtigste verjaardag – Vincent van Gogh, 1890-1970: To Ing. Dr. V.W. van Gogh on his Eightieth Birthday', *Museumjournaal* 15, no. 4 (1970), pp. 209-19. Also published in Exh. cat. Amsterdam 1977, pp. 4-13.

Jeanne Reyneke van Stuwe, 'Theo en Vincent van Gogh', *De Nieuwe Gids* 47 (March 1932), pp. 354-56.

Klaas Roodenburg, *Kunstenaars op de Noordwest Veluwe, 1880-1930. Een speurtocht...* Ed. C. M. F. de Zwart. Nunspeet 1992.

Eva Rovers, '"He is the key and the antithesis of so much": Helene Kröller-Müller's Fascination with Vincent Van Gogh', *Simiolus. Netherlands Quarterly for the History of Art* 33, no. 4 (2009), pp. 258-72.

——, 'The Art Collector—between Philanthropy and Self-glorification', *Journal of the History of Collections* 21, no. 2 (2009), pp. 157-61.

——, *De eeuwigheid verzameld. Helene Kröller-Müller (1869-1939).* Amsterdam 2010.

Jacqueline Royaards-Sandberg, *Ik heb je zoveel te vertellen. Brieven van en aan Lodewijk van Deyssel, Emile en Frans Erens en Isaac Israëls.* Ed. Harry G.M. Prick. Baarn 1981.

Willemijn Ruberg, *Conventionele correspondentie. Briefcultuur van de Nederlandse elite, 1770-1850.* Nijmegen 2005.

Pièrre Sanchez, *Le Salon des XX et de la Libre Esthétique. Répertoire des exposants et liste de leurs oeuvres. Bruxelles, 1884-1914.* Dijon 2012.

Gustav Schiefler, *Meine Graphiksammlung.* Ed. Gerhard Schack. Hamburg 1974.

Van Gogh. A Retrospective. Ed. Susan A. Stein. New York 1986.

René van Stipriaan, *Vincent van Gogh. Ooggetuigen van zijn lange weg naar wereldroem.* Amsterdam 2011.

Pieter Stokvis, *Het intieme burgerleven: huishouden, huwelijk en gezin in de lange negentiende eeuw.* Amsterdam 2005.

Marja Supinen, 'Julien Leclercq—Vincent van Goghin varhainen puolustaja', in *Taidehistoriallisia Tutkimuksia. Konsthistoriska Studier* 11. Helsinki 1988, pp. 68-110.

——, 'Julien Leclercq: A Champion of the Unknown Vincent van Gogh', *Jong Holland* 6, no. 6 (1990), pp. 5-14.

Benno Tempel, '"Such absurdity can never deserve the name of art." Impressionism in the Netherlands', in *Van Gogh Museum Journal 1999*. Amsterdam and Zwolle 1999, pp. 112-29.

Stefan Koldehoff and Chris Stolwijk, *The Thannhauser Gallery: Marketing Van Gogh*. With contributions by Megan Fontanella and Günter Herzog. Catalogue of Works compiled by Monique Hageman with Nora Koldehoff. Brussels 2017.

Walther Thys, *De Kroniek van P. L. Tak. Brandpunt van Nederlandse cultuur in de jaren negentig van de vorige eeuw*. Amsterdam and Antwerp 1956.

Lieske Tibbe, *Verstrengeling van traditie en vernieuwing. Kunstkritiek in Nederland tijdens het fin de siècle, 1885-1905*. Rotterdam 2014.

Louis van Tilborgh and Marije Vellekoop, 'Van Gogh in Utrecht: The Collection of Gerlach Ribbius Peletier (1856-1930)', in *Van Gogh Museum Journal 1997-1998*. Zwolle 1998, pp. 26-41.

Aegidius W. Timmerman, *Tim's herinneringen*. Ed. Harry G. M. Prick. Amsterdam 1983.

Mark Edo Tralbaut, *Vincent, Theo, Johanna*. Amsterdam 1953.

——, 'André Bonger, l'ami des frères Van Gogh', *Van Goghiana 1*. Antwerp 1963, pp. 5-54.

Henk Tromp, *De strijd om de echte Vincent van Gogh. De kunstexpert als brenger van een onwelkome boodschap, 1900-1970*. Amsterdam 2006.

De liefde en de vrijheid, natuurlijk! Dagboek van Frederike van Uildriks (1854-1919). Ed. Mineke Bosch. Hilversum 2010.

Van Nu en Straks, 1893-1901. Een vrij voorhoede-orgaan gewijd aan de kunst van Nu, nieuwsgierig naar de kunst-nog-in-wording die van Straks. Ed. A.M. Musschoot. The Hague 1982.

Het ontstaan van Van Nu en Straks. *Een brieveneditie, 1890-1894*. Eds. L. van Dijck, J. P. Lissens and T. Saldien. 2 vols. Antwerp 1988.

Henry van de Velde, *Récit de ma vie. Anvers Bruxelles Paris Berlin, 1863-1900*. Ed. Anne van Loo. With Fabrice van de Kerckhove. Brussels 1992.

Natascha Veldhorst, *Van Gogh and Music. A Symphony in Blue en Yellow*. New Haven 2015.

Charles Vergeer, *Toen werden schoot en boezem lekkernij. Erotiek van de Tachtigers*. Amsterdam 1990.

Jaap Versteegh, *Fatale kunst. Leven en werk van Sara de Swart (1861-1951)*. Nijmegen 2016.

Albert Verwey, 'H. P. Bremmer, Vincent van Gogh', *De Beweging. Algemeen Maandschrift voor Letteren, Kunst, Wetenschap en Staatkunde* 8, no. 2 (1912), pp. 94-95.

P. H. A. Voskuil, 'Het medische dossier van Theo van Gogh', *Nederlands Tijdschrift voor Geneeskunde* 136, no. 36 (September 1992), pp. 1777-79. Some responses to it and rejoinders by Voskuil on pp. 2141-44.

——, 'De doodsoorzaak van Theo van Gogh (1857-1891)', *Nederlands Tijdschrift voor Geneeskunde* 153, no. 21 (May 2009), pp. 1-3.

Boudien de Vries, *Een stad vol lezers. Leescultuur in Haarlem, 1850-1920*. Nijmegen 2011.

J. Vijselaar, *Krankzinnigen gesticht. Psychiatrische inrichtingen in Nederland, 1880-1910*. Haarlem 1982.

Anna Wagner, 'Enkele Van Gogh schilderijen in het werk van Isaac Israëls', *Museumjournaal*, serie 7, no. 5-6 (1961), pp. 131-35.

——, *Isaac Israëls*. Rotterdam 1967.

——, *Isaac Israëls*. Venlo 1985.

'Herinneringen van A. W. Weissman', in *Jaarboek van het Genootschap Amstelodamum* 42 (1948), pp. 87-145.

Van Gogh in Perspective. Ed. Bogomila Welsh-Ovcharov. Englewood Cliffs 1974.

Bogomila Welsh-Ovcharov, '"I shall grow in the tempest": Van Gogh 100 Years Later', in *Van Gogh 100*. Ed. Joseph D. Masheck. Westport, Connecticut and London 1996, pp. 5-18.

——, 'Vincent van Gogh und die Leidenschaft für die Moderne. Die Kunsthändler Heinrich und Justin K. Thannhauser', in *Aufbruch in die Moderne. Sammler, Mäzene und Kunsthändler in Berlin, 1880-1933*. Anna-Dorothea Ludewig et al. Cologne 2012, pp. 66-87.

G. Westerink, *Instituut Van Kinsbergen. Instituut van Opvoeding in Elburg*. Zutphen 1976.

Daniel Wildenstein, *Gauguin. Premier itinéraire d'un sauvage. Catalogue de l'oeuvre peint (1873-1888)*. Text and research Sylvie Crussard. Documentation and chronology Martine Heudron. 2 vols. Paris 2001.

Auke van der Woud, *Koninkrijk vol sloppen. Achterbuurten en vuil in de negentiende*

eeuw. Amsterdam 2010.

Carol M. Zemel, *The Formation of a Legend: Van Gogh Criticism, 1890-1920*. Ann Arbor 1980.

Carl Zigrosser, *My Own Shall Come to Me: A Personal Memoir and Picture Chronicle*. Haarlem 1971.

Roelie Zwikker, 'An Offer You *Can* Refuse', *Van Gogh Museum Articles*. Van Gogh Museum Academy, 30 November 2020.

AB	Lijst Andries Bonger (VGM, b3055)—안드리스 봉어르 리스트
ACA	Stadsarchief, Amsterdam—암스테르담시 아카이브
AHKB	Archief voor Hedendaagse Kunst, Brussels—Archives of Contemporary Art
Atria	Atria, Kennisinstituut voor Emancipatie en Vrouwengeschiedenis, Amsterdam—양성평등여성사연구소
AVP	Archief Vollard, Paris. Musées Nationaux, Bibliothèques et Archives. Fonds Vollard, MS 421—볼라르 아카이브

2,2 'Lettres adressés à Vollard, classées par ordre alphabétique de signataire'

4,1 'Registre des doubles de la correspondance de Vollard, 1899-1922'

4,3 'Registre de caisse, consignant les entrées et sorties 1894-1900'

4,4 'Lettres adressés à Vollard, classées par ordre alphabétique de signataire'

Brinkman	Brinkman's cumulatieve catalogus van boeken 1833-… (accessible digitally in DBNL)—브링크만 누적 도서 목록
BSDVC	Bond van Sociaal-Democratische Vrouwenclubs—사회민주주의여성클럽전국연합
BW	Burgerlijk Wetboek-J.A. Fruin, Nederlandse wetboeken(1898)—네덜란드 민법
BWN	Biografisch woordenboek van Nederland(accessible digitally in Huygens ING)—네덜란드 전기 사전
BWSA	Biografisch woordenboek van het socialisme en de arbeidersbeweging in Nederland(accessible digitally in IISG)—네덜란드 사회주의 및 노동 운동 전기 사전
CZPP	칼 지그로서 문서, c. 1891~1971. 펜실베이니아대학교. 폴더 608
CBG	Centraal Bureau voor Genealogie. Centrum voor familiegeschiedenis, The Hague—네덜란드가계연구소
DBNL	Digitale Bibliotheek voor de Nederlandse Letteren(www.dbnl.org)—네덜란드 문학디지털도서관
F	'파일러': 1970 데라 파일러 반 고흐 작품 번호
GAB	Gemeentearchief, Baarn—아카이브
GAGMN	Gemeentearchief Gooise Meren en Huizen, Naarden—아카이브
GAH	Gemeentearchief, Haarlem—아카이브

GAL Gemeentearchief, Leiden—아카이브

GAZ Gemeentearchief, Zeist—아카이브

HUA Het Utrechts Archief, Utrecht—아카이브

Huygens ING Huygens Instituut voor Nederlandse Geschiedenis, Amsterdam—
하위헌스역사문화연구소

IISG Internationaal Instituut voor Sociale Geschiedenis, Amsterdam—국제사회사
연구소

JH 'Jan Hulsker': 1996-2 휠스커르 반 고흐 작품 번호

KBB Koninklijke Bibliotheek, Brussels—왕립도서관

KBH Koninklijke Bibliotheek, The Hague—왕립도서관

KBK Koninklijke Bibliotheek, Kopenhagen—왕립도서관

LMDH Literatuurmuseum, The Hague—문학관

NAW 내셔널 아카이브, 워싱턴

NNAB Nieuw Notarieel Archief, Bussum(in SSAN)—아카이브

NNBW Nieuw Nederlandsch Biografisch Woordenboek(accessible digitally in
DBNL)—최신 네덜란드 전기 사전

NRC Nieuwe Rotterdamsche Courant

RHCM Regionaal Historisch Centrum Limburg, Maastricht—아카이브

RHCW Regionaal Historisch Centrum Rijnstreek en Lopikerwaard, Woerden —아카
이브

RKD Rijksdienst voor Kunsthistorisch Documentatie, Nederlands Instituut voor
Kunstgeschiedenis, The Hague—네덜란드미술사연구소

RM 'Related Manuscripts' in Van Gogh, Letters 2009— http://vangoghletters.org/
vg/overview.html#overview.3

RPK Rijksprentenkabinet, Rijksmuseum, Amsterdam—인쇄실

SAKB Staatsarchiv des Kantons Basel-Stadt, Basel—아카이브

SAR Stadsarchief, Rotterdam—아카이브

SDAP Sociaal-Democratische Arbeiderspartij—사회민주노동당

SDVC / SDVPC Sociaal-Democratische Vrouwenpropagandaclub—사회민주주의여성선전
클럽

SGVH Streekarchief Gooi- en Vechtstreek, Hilversum—아카이브

SNVN Streekarchivariaat Noordwest-Veluwe, Nunspeet—아카이브

SSAN Stads- en Streekarchief, Naarden—아카이브

SUBH	Staats- und Universitätsbibliothek, Hamburg—도서관
SUD	Spoorwegmuseum, Utrecht—철도박물관
TGAL	테이트갤러리 아카이브, 런던
UBA	Universiteitsbibliotheek, Amsterdam—대학 도서관
UBL	Universiteitsbibliotheek, Leiden—대학 도서관
VGM	반고흐미술관, 암스테르담
VGMB	반고흐미술관, 암스테르담. 도서관
VGMD	반고흐미술관, 암스테르담. 문서
WB	Wereldbibliotheek—암스테르담 출판사
WNT	Woordenboek der Nederlandsche Taal(www.gtb.inl.nl)—네덜란드어 사전
WPPW	월터 파치 문서, 1883~90. 워싱턴 D. C., 스미스소니언 미국미술아카이브

p. 22 왼쪽 촬영: H.C. Donk & Co, Amsterdam / Van Gogh Museum, Amsterdam (Vincent van Gogh Foundation)

p. 22 오른쪽 촬영: Hisgen Brothers, Amsterdam / Van Gogh Museum, Amsterdam (Vincent van Gogh Foundation)

p. 26 촬영: F. D. van Rosmalen Jr, Amsterdam / Van Gogh Museum, Amsterdam (Vincent van Gogh Foundation)

p. 28 Unknown photographer / Van Gogh Museum Documentation, Amsterdam

p. 30 왼쪽 Unknown photographer / Van Gogh Museum Documentation, Amsterdam

p. 30 오른쪽 촬영: Barclay Bros, London and New York / Van Gogh Museum, Amsterdam (Vincent van Gogh Foundation)

p. 34 Unknown photographer / Van Gogh Museum, Amsterdam (Vincent van Gogh Foundation)

p. 36 촬영: F. D. van Rosmalen Jr, Amsterdam / Van Gogh Museum Documentation, Amsterdam

p. 40 Van Gogh Museum, Amsterdam (Vincent van Gogh Foundation)

p. 44 촬영: Ernest Ladrey, Paris / Van Gogh Museum, Amsterdam (Vincent van Gogh Foundation)

p. 53 Unknown photographer / Museum of Literature, The Hague

p. 62 왼쪽 Dulwich Picture Gallery, London

p. 62 오른쪽 Dulwich Picture Gallery, London

p. 70 Van Gogh Museum, Amsterdam (Vincent van Gogh Foundation)

p. 71 Van Gogh Museum, Amsterdam (Vincent van Gogh Foundation)

p. 78 촬영: J. G. Hameter / Van Gogh Museum, Amsterdam (Vincent van Gogh Foundation)

p. 83 Unknown photographer / Amsterdam City Archives

p. 105 메이여르 더한, 「테오 반 고흐」, 종이에 연필과 분필, 21x14cm, 1889 / Van Gogh Museum, Amsterdam (Vincent van Gogh Foundation)

p. 108 촬영: Woodbury & Page, Amsterdam / Van Gogh Museum, Amsterdam (Vincent van Gogh Foundation)

p. 111 Van Gogh Museum, Amsterdam (Vincent van Gogh Foundation)

p. 114 촬영: Egide Linnig, Antwerp, Breda, Oosterhout / Van Gogh Museum, Amsterdam (Vincent van Gogh Foundation)

p. 123 Van Gogh Museum, Amsterdam (Vincent van Gogh Foundation)

p. 131 Unknown photographer / Van Gogh Museum, Amsterdam (Vincent van Gogh Foundation)

p. 148 촬영: Thijs Quispel / Van Gogh Museum, Amsterdam (Vincent van Gogh Foundation)

p. 166 샤를 에마뉘엘 세레, 「요 반 고흐 봉어르와 빈센트 반 고흐」, 종이에 연필, 360x230mm, 1890 / Van Gogh Museum, Amsterdam (Vincent van Gogh Foundation)

p. 171 빈센트 반 고흐, 「요양원 정원의 분수」, 종이에 분필·리드펜·잉크, 49.8x46.3cm, 1889 / Van Gogh Museum, Amsterdam (Vincent van Gogh Foundation)

p. 179 Historische Kring Bussum Archives

p. 186~187 에밀 베르나르, 편지에 스케치, 1891 / Van Gogh Museum, Amsterdam (Vincent van Gogh Foundation)

p. 202 왼쪽 촬영: J. G. Hameter, Dordrecht / Van Gogh Museum, Amsterdam (Vincent van Gogh Foundation)

p. 202 오른쪽 얀 펫, 「자화상」, 패널에 유채, 35x26.1cm, 1884 / Dordrechts Museum, donated by heirs of the artist 1964

p. 218 Van Gogh Museum, Amsterdam (Vincent van Gogh Foundation)

p. 227 Van Gogh Museum, Amsterdam (Vincent van Gogh Foundation)

p. 236 위 촬영: Atelier Herz, Amsterdam / RKD-Netherlands Institute for Art History, The Hague

p. 236 아래 이사크 이스라엘스, 「요 반 고흐 봉어르」, 종이에 분필, 15.1x12cm, 1895 / Van Gogh Museum, Amsterdam (Vincent van Gogh Foundation)

p. 244 이사크 이스라엘스, 편지에 스케치, 1897 / Van Gogh Museum, Amsterdam (Vincent van Gogh Foundation)

p. 250 촬영: Nico Schuitvlot / Museum of Literature, The Hague

p. 253 촬영: Charlotte Polkijn / IAV-Atria, Institute for gender Gender Equality and Women's History

p. 258 빈센트 반 고흐, 「뉘넌 근처의 포플러」, 패널에 유채, 78x98cm, 1885 / Rotterdam, Museum Boijmans Van Beuningen / 촬영: Studio Tromp, Rotterdam

p. 270 Unknown photographer / Van Gogh Museum, Amsterdam (Vincent van Gogh

Foundation)

p. 305 Unknown photographer / Van Gogh Museum, Amsterdam

p. 307 촬영: Agence Rol / Bibliothèque nationale de France, département Estampes et photographie

p. 317 Van Gogh Museum, Amsterdam (Vincent van Gogh Foundation)

p. 358 Unknown photographer / Van Gogh Museum, Amsterdam (Vincent van Gogh Foundation)

p. 359 Unknown photographer / Van Gogh Museum, Amsterdam (Vincent van Gogh Foundation)

p. 373 Unknown photographer / Van Gogh Museum, Amsterdam (Vincent van Gogh Foundation)

p. 377 Unknown photographer / Van Gogh Museum, Amsterdam

p. 382 Unknown photographer / Van Gogh Museum, Amsterdam (Vincent van Gogh Foundation)

p. 394 촬영: Bernard Eilers, Amsterdam / Van Gogh Museum, Amsterdam (Vincent van Gogh Foundation)

p. 401 Library of R. Kuyper / International Institute of Social History, Amsterdam

p. 403 Van Gogh Museum Documentation, Amsterdam

p. 406 Van Gogh Museum, Amsterdam

p. 407 Van Gogh Museum Documentation, Amsterdam

p. 421 Vincent van Gogh, Brieven aan zijn broeder (Wereldbibliotheek, Amsterdam) Private collection / 촬영: Heleen van Driel

p. 425 Unknown photographer / Amsterdam City Archives

p. 432 촬영: Cornelis G. Leenheer / Amsterdam City Archives, Leenheer, Martelhoff, Jansen Collection

p. 436 Vintage Everyday

p. 440 메이블 드와이트, 「칼 지그로서」, 종이에 리소그래프, 33.5x28.9cm, 1930 / National Portrait Gallery, Smithsonian Institution, Washington

p. 445 Unknown photographer / Rijksmuseum, Amsterdam

p. 451 Van Gogh Museum Documentation, Amsterdam

p. 460 Unknown photographer / Van Gogh Museum, Amsterdam (Vincent van Gogh Foundation)

p. 473 Tate Gallery Archives, London

p. 476 Van Gogh Museum, Amsterdam (Vincent van Gogh Foundation)

p. 477 Unknown photographer / Van Gogh Museum, Amsterdam (Vincent van Gogh Foundation)

p. 483 리지 안싱, 「요 반 고흐 봉어르」, 종이에 목탄과 수채, 39x29cm, 1924 / Van Gogh Museum, Amsterdam (Vincent van Gogh Foundation)

p. 492 Van Gogh Museum, Amsterdam (Vincent van Gogh Foundation)

p. 501 바바라 스톡, 「요 반 고흐 봉어르」, 종이에 잉크, 9.2c9.2cm, 2012, 개인 소장 / 촬영: Heleen van Driel

컬러 그림 1 촬영: Bernard Eilers, Amsterdam / Van Gogh Museum, Amsterdam (Vincent van Gogh Foundation)

컬러 그림 2 Unknown photographer / Van Gogh Museum, Amsterdam (Vincent van Gogh Foundation)

컬러 그림 3 촬영: H.C. Donk & Co, Amsterdam / Van Gogh Museum, Amsterdam (Vincent van Gogh Foundation)

컬러 그림 4 요한 코헌 호스할크, 「민 봉어르」, 패널에 유채, 40.9x31.8cm, 1907 / Van Gogh Museum, Amsterdam (Vincent van Gogh Foundation)

컬러 그림 5 촬영: Ernest Ladrey, Paris / Van Gogh Museum, Amsterdam (Vincent van Gogh Foundation)

컬러 그림 6 Unknown photographer / Van Gogh Museum, Amsterdam (Vincent van Gogh Foundation)

컬러 그림 7 촬영: Hisgen Brothers, Amsterdam / Van Gogh Museum, Amsterdam (Vincent van Gogh Foundation)

컬러 그림 8 장바티스트 그뢰즈, 「사과를 든 아이」, 캔버스에 유채, 40.6x32.1cm, 18세기 말 / The National Gallery, London, Wynn Ellis Bequest, 1876

컬러 그림 9 촬영: F.W. Deutmann, Zwolle / Van Gogh Museum, Amsterdam (Vincent van Gogh Foundation)

컬러 그림 10 촬영: F.D. van Rosmalen Jr, Amsterdam and Ernest Ladrey, Paris / Van Gogh Museum, Amsterdam (Vincent van Gogh Foundation)

컬러 그림 11 Unknown maker, curtain material, Textile, 42.5x30.3cm, 1889 / Van Gogh Museum, Amsterdam (Vincent van Gogh Foundation)

컬러 그림 12 폴 고갱, 「퐁타벤의 가을」, 캔버스에 유채, 72x93cm, 1888, 현재 위치 미상

컬러 그림 13 Van Gogh Museum, Amsterdam

컬러 그림 14 카미유 피사로, 「무지개가 있는 풍경」, 캔버스에 연필과 물감, 30x60cm, 1889 / Van Gogh Museum, Amsterdam (Vincent van Gogh Foundation)

컬러 그림 15 빈센트 반 고흐, 「아몬드꽃」, 캔버스에 유채, 73.3x92.4cm, 1890 / Van Gogh Museum, Amsterdam (Vincent van Gogh Foundation)

컬러 그림 16 촬영: Raoul Saisset, Paris / Van Gogh Museum, Amsterdam (Vincent van Gogh Foundation)

컬러 그림 17 촬영: Raoul Saisset, Paris / Van Gogh Museum, Amsterdam (Vincent van Gogh Foundation)

컬러 그림 18 촬영: Raoul Saisset, Paris / Van Gogh Museum, Amsterdam (Vincent van Gogh Foundation)

컬러 그림 19 빈센트 반 고흐, 「활짝 핀 분홍 복숭아나무」, 캔버스에 유채, 73.6x46.3cm, 1888 / Van Gogh Museum, Amsterdam (Vincent van Gogh Foundation)

컬러 그림 20 빈센트 반 고흐, 「씨 뿌리는 사람」, 캔버스에 유채, 73.5x93cm, 1888, Emil Bührle Collection, 취리히 쿤스트하우스 장기 대여 / 촬영: SIK-ISEA, Zurich / J.-P. Kuhn

컬러 그림 21 Historische Kring Bussum Archives

컬러 그림 22 요 반 고흐 봉어르의 등나무 바구니, 편지와 명함 보관용, 지름 14cm, 개인 소장 / 촬영: Heleen van Driel

컬러 그림 23 Van Gogh Museum, Amsterdam (Vincent van Gogh Foundation)

컬러 그림 24 촬영: J.F. Hennequin, Amsterdam / Van Gogh Museum, Amsterdam (Vincent van Gogh Foundation)

컬러 그림 25 폴 고갱, 「강둑의 여인들」, 캔버스에 유채, 43.5x31.4cm, 1892 / Van Gogh Museum, Amsterdam (Vincent van Gogh Foundation)

컬러 그림 26 폴 세잔, 「앙브루아즈 볼라르 초상화」, 캔버스에 유채. 101x81cm, 1899, Petit Palais, Musée des Beaux-Arts de la Ville de Paris, Paris / 촬영: RMN-Grand Palais / Agence Bulloz

컬러 그림 27 Van Gogh Museum, Amsterdam (Vincent van Gogh Foundation)

컬러 그림 28 Joseph Jessurun de Mesquita (attributed to), Isaac Israëls, c. 1888 Gelatin printing out paper, 22x14.4cm / Rijksmuseum, Amsterdam, donated by Mrs O. Vermeulen and Mr F. Diepenbrock

컬러 그림 29 이사크 이스라엘스, 「요 반 고흐 봉어르」, 종이에 붉은색 분필과 흰색 연필, 30x19.5cm, 1895~96, 개인 소장

컬러 그림 30 이사크 이스라엘스, 「자세가 다른 아기고양이」, 종이에 연필·검정, 빨강 수채·검정 분필, 35x25.6cm, 1895~96, 개인 소장

컬러 그림 31 촬영: Jacob Braakman, Noordwijk aan Zee / Van Gogh Museum, Amsterdam (Vincent van Gogh Foundation)

컬러 그림 32 Van Gogh Museum, Amsterdam (Vincent van Gogh Foundation)

컬러 그림 33 Unknown photographer / Van Gogh Museum, Amsterdam (Vincent van Gogh Foundation)

컬러 그림 34 Unknown photographer / Van Gogh Museum, Amsterdam (Vincent van Gogh Foundation)

컬러 그림 35 Unknown photographer / Van Gogh Museum, Amsterdam (Vincent van Gogh Foundation)

컬러 그림 36 Unknown photographer / Van Gogh Museum, Amsterdam (Vincent van Gogh Foundation)

컬러 그림 37 Van Gogh Museum, Amsterdam (Vincent van Gogh Foundation)

컬러 그림 38 Van Gogh Museum, Amsterdam (Vincent van Gogh Foundation)

컬러 그림 39 요한 코헌 호스할크, 「요 코헌 호스할크 봉어르」, 종이에 목탄·수채·파스텔, 35x33cm, c. 1905, Drents Museum, donated by Stichting Schone Kunsten rond 1900

컬러 그림 40 요한 코헌 호스할크, 「빨간 드레스와 모피 모자, 모피 목도리 차림의 요 코헌 호스할크 봉어르」, 캔버스에 유채, 50x40cm, 1906 / Van Gogh Museum, Amsterdam (Vincent van Gogh Foundation)

컬러 그림 41 레오폴트 그라프 폰 칼크로이트, 「파울 카시러 초상화」, 캔버스에 유채, 61x46cm, 1912, Stiftung Stadtmuseum Berlin / 촬영: Hans-Joachim Bartsch, Berlin

컬러 그림 42 피에르 보나르, 「베르넹쿤 형제」, 캔버스에 유채, 166x155.5cm, 1920, Musée d'Orsay, Paris / 촬영: RMN-Grand Palais (Musée d'Orsay) / Hervé Lewandowski

컬러 그림 43 안토니위스 (톤) 베르나르뒤스 켈더르, 「J. H. 더보이스 초상화, 미술상, 하를럼」, 종이에 연필·잉크·수채, 23.9x13.8cm, 1944, Frans Hals Museum, Haarlem / 촬영: Arend Velsink

컬러 그림 44 앙리 팡탱라투르, 「꽃」, 캔버스에 유채, 54.5x61.2cm, 1877 / Van Gogh Museum, Amsterdam (Vincent van Gogh Foundation)

컬러 그림 45 Unknown photographer / Van Gogh Museum, Amsterdam (Vincent van Gogh Foundation)

컬러 그림 46 촬영: Bernard Eilers, Amsterdam / Van Gogh Museum, Amsterdam (Vincent van Gogh Foundation)

컬러 그림 47 폴 고갱, 「망고나무, 마르티니크」, 캔버스에 유채, 86x116cm, 1887 / Van Gogh Museum, Amsterdam (Vincent van Gogh Foundation)

컬러 그림 48 요한 코헌 호스할크, 「자화상」, 패널에 유채, 46x36cm, 1905~10 / Van Gogh Museum, Amsterdam (Vincent van Gogh Foundation)

컬러 그림 49 Van Gogh Museum, Amsterdam (Vincent van Gogh Foundation)

컬러 그림 50 Bussumsche Courant, 10 September 1902 / www.delpher.nl

컬러 그림 51 촬영: Vincent van Gogh, Aragnouet / Van Gogh Museum, Amsterdam (Vincent van Gogh Foundation)

컬러 그림 52 이사크 이스라엘스, 「요 반 고흐 봉어르」, 캔버스에 유채, 50x42.5cm, 연대 미상 / Van Gogh Museum, Amsterdam (Vincent van Gogh Foundation)

컬러 그림 53 Van Gogh Museum, Amsterdam (Vincent van Gogh Foundation)

컬러 그림 54 이사크 이스라엘스, 「이사크 베니 코헌과 아내 자클린 빌레민 롱제페」, 캔버스에 유채, 89x110cm, 1915~1916, 개인 소장 / 촬영: Heleen van Driel

컬러 그림 55 리지 안싱, 「암스테르담 코닝이네베흐 77번지 집 내부」, 패널에 유채, 35x23cm, 연대 미상, 개인 소장

컬러 그림 56 리지 안싱, 「코닝이네베흐 77번지 집 벽난로」, 종이에 색분필 또는 연필, 26.5x28cm, 연대 미상, 개인 소장

컬러 그림 57 리지 안싱, 「책 읽는 두 여인」, 종이에 색분필과 검정 분필, 33x51cm, 개인 소장

컬러 그림 58 촬영: Bernard Eilers, Amsterdam / Van Gogh Museum, Amsterdam (Vincent van Gogh Foundation)

컬러 그림 59 Unknown photographer / Van Gogh Museum, Amsterdam (Vincent van Gogh Foundation)

컬러 그림 60 빈센트 반 고흐, 「해바라기」, 캔버스에 유채, 95x73cm, 1889 / Van Gogh Museum, Amsterdam (Vincent van Gogh Foundation)

컬러 그림 61 이사크 이스라엘스, 「요 반 고흐 봉어르」, 캔버스에 유채, 60.5x45.5cm, 1924 / Van Gogh Museum, Amsterdam (Vincent van Gogh Foundation)

컬러 그림 62 이사크 이스라엘스, 「요 반 고흐 봉어르」, 패널에 유채, 35x27cm, 1926 / Van Gogh Museum, Amsterdam (Vincent van Gogh Foundation)

컬러 그림 63 바바라 스톡, 「반 고흐」 ⓒ 반 고흐, 2014, MIMESIS

찾아보기

이미지가 실린 페이지는 이탤릭으로, 컬러 도판은 번호 앞에 CF를 붙여 표기했다.

옮긴이 박찬원

연세대학교와 동 대학원에서 불문학을 공부하고 이화여자대학교 통번역대학원에서 한영번역을 전공했다.
『반 고흐의 마지막 70일』 『반 고흐, 별이 빛나는 밤』 『반 고흐의 태양, 해바라기』 『반 고흐의 귀』 등 다수의
반 고흐 도서를 우리말로 옮겼고, 『환상의 미술』 『어둠의 미술』 『여기, 아르테미시아』 『나의 절친』과 같은 미
술서를 비롯해 『고딕 이야기』 『펠리시아의 여정』 『아르카디아』 『지킬박사와 하이드』 『벤자민 버튼의 시간은
거꾸로 간다』 등 문학작품을 번역했다.

빈
센
트
를
위
해

요
반
고
흐
봉어르,
빛의
화가를
만든
여성

초판 인쇄 2025년 4월 25일
초판 발행 2025년 5월 21일

지은이 한스 라위턴
옮긴이 박찬원
펴낸이 김소영
책임편집 임윤정
편집 박경리 황문정
디자인 이현정
마케팅 정민호 박치우 한민아 이민경 박진희 황승현 김경언
브랜딩 함유지 박민재 이송이 김희숙 박다솔 조다현 김하연 이준희
제작부 강신은 김동욱 이순호
제작처 상지사

펴낸곳 (주)아트북스
출판등록 2001년 5월 18일 제406-2003-057호
주소 10881 경기도 파주시 회동길 210
대표전화 031-955-8888
문의전화 031-955-7977(편집부) 031-955-2689(마케팅)
팩스 031-955-8855
전자우편 artbooks21@naver.com
트위터 @artbooks21
인스타그램 @artbooks.pub

ISBN 978-89-6196-461-6 03600